디지털 퍼포먼스

디지털 퍼포먼스

DIGITAL
PERFORMANCE

A HISTORY OF NEW MEDIA IN THEATER, DANCE, PERFORMANCE ART, AND INSTALLATION

스티브 딕슨 지음

주경란, 강미정, 주경미, 심하경, 신원정 옮김

칼라박스

차 례

IV. 공간

V. 시간

VI. 상호작용성

1장. 서론

램^{RAM}이 부족한 관계로
이 지구상에선
귀하께서 요청하신 사항을 완료할 수 없습니다.
수락하십니까? 만족하십니까?

—페리 호버먼^{Perry Hoverman}의 인터랙티브 설치 작품
〈카타르시스 효과를 지닌 사용자 인터페이스^{Cathartic User Interface}〉(1995)의 오류 메시지

개요

20세기의 마지막 10년간 컴퓨터 테크놀로지는 라이브 연극, 무용, 퍼포먼스에서 역동적이고 점진적으로 중요한 역할을 해왔다. 새로운 연극 형태와 퍼포먼스 장르가 상호작용적 설치물과 온라인상에 등장하기 시작했다. 로베르 르파주^{Robert Lepage}, 빌더스 어소시에이션^{The Builders Association}, 조지 코츠 퍼포먼스 워크스^{George Coates Performance Works} 같은 무대 연출자들은 디지털 방식으로 조작된 이미지들을 투사하는 스크린들로 배우들을 에워쌌다. 거트루드 스타인 레퍼토리극단^{Gertrude Stein Repertory Theatre}과 쿤스트베르크-블렌드^{Kunstwerk-Blend}는 영상 회의 소프트웨어를 사용해 멀리 떨어져 있는 장소에 있는 연기자들을 한데 모아 라이브 공연을 펼쳤다. 웹캠, 웹캐스트, MUD·MOO 가상환경은 인터넷을 통한 새로운 형태의 라이브와 상호작용적 퍼포먼스를 선보였다. 로리 앤더슨^{Laurie Anderson}과 윌리엄 포사이스^{William Forsythe}는 선구적인 상호작용적 퍼포먼스 CD롬을 만들어냈다. 또한 컴퓨터 게임 산업은 과거 어느 때보다 더 퍼포먼스의 패러다임을 도입하면서 디지털 퍼포먼스의 실천에 상당한 영향을 미쳤다.

야코브 샤리르^{Yacov Sharir}는 소프트웨어인 라이프폼^{Life Forms}·포저^{Poser}를 기반으로 하는 컴퓨터를 사용해 전체 무용 작품 안무를 짰다. 머스 커닝햄^{Merce Cunningham}은 모션 캡처 기법과 최첨단 애니

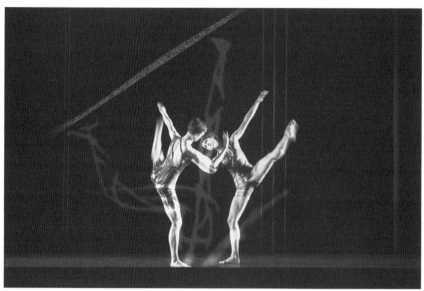

그림 1.1 베테랑 안무가 머스 커닝햄과 폴 카이저, 셸리 에시카의 선구적 협업 퍼포먼스 〈바이페드〉(1999) 중 한 이미지. 사진: 스테파니 버거^{Stephanie Berger}.

메이션 소프트웨어를 결합해 가상 무용수의 이미지를 무대에 투사했다(그림 1.1).

트로이카 랜치^{Troika Ranch}, 컴퍼니 인 스페이스^{Company in Space}, 마르셀리 안투네스 로카^{Marcel.lí Antúnez Roca}는 라이브 공연에서 이미지, 아바타, 음향·조명을 조정하는 맞춤형 동작 감지 소프트웨어를 사용했다. 또한 토니 도브^{Toni Dove}와 세라 루비지^{Sarah Rubidge}는 이러한 기법들을 관객에게 적용해, 최첨단 미디어 퍼포먼스 설치 작업을 통해서 관객의 직접 체험을 유도했다. 블라스트 시어리^{Blast Theory}는 연극, 가상현실(VR), 컴퓨터 게임과 '실생활'의 패러다임을 융합해 복합적인 관객 참여의 즉흥공연들을 연출했다. 데이비드 살츠^{David Saltz}는 사뮈엘 베케트^{Samuel Beckett}의 희곡에서 발췌한 무대연출 지시를 직접 컴퓨터에 입력시켜 그들의 공연을 알고리즘적 조명 공연으로 만들어 주목받게 했다. 리처드 비첨^{Richard Beacham}은 가상현실을 사용해 고대 극장의 모습을 재현했고, 가상현실탐구연구소^{Institute for the Exploration of Virtual Realities (ieVR)}는 컴퓨터로 생성된 3D 무대 위에 라이브 무용수들을 출현시켰다.

퍼포먼스 예술가 스텔락^{Stelarc}은 자신의 신체와 인터넷을 결합하여 전 세계 관객들이 터치스크린 컴퓨터를 사용해 자신을 헝겊 조각 인형처럼 조성할 수 있도록 했으며, '사이보그 현실^{cyborg reality}' 시대의 첨단 로봇보철을 신체에 장착했다. 기예르모 고메스페냐^{Guillermo Gómez-Peña}는 이러한 사이보

그의 비전을 신랄하게 풍자한 반면에, 에두아르도 카츠^{Eduardo Kac}는 자신의 신체에 컴퓨터 칩을 이식해 과학과 유기생명의 경계에서 예술과 퍼포먼스를 실험했다. 서바이벌 리서치 연구소^{Survival Research Laboratories}는 종말론적 로봇 전쟁을 무대 위에 연출한 반면, 어모픽 로봇 워크스^{Amorphic Robot Works}는 휴머노이드와 애니멀 로봇으로 채워진 풍선같이 부풀어 오른 환경에서 더욱 온화하고 생태학적인 우화를 선보인다. 컴퓨터의 상호작용적 잠재성은 수많은 설치작품, CD롬, 비디오 게임을 통해서 생생하게 각색되어 '상연'되었다. 이 책은 이러한 퍼포먼스의 실천과 실천가들을 살펴보고, (이전과 비교해 영향력과 관심은 현저히 줄어들었지만) 1990년대부터 새로운 밀레니엄에 들어서도 지속되고 있는 디지털 퍼포먼스의 예술적·이론적·기술적 경향을 분석할 것이다.

여기서 '디지털 퍼포먼스'라는 용어는 광의적으로 컴퓨터 기술이 콘텐츠, 기술, 미학 또는 전달 방식에서 부수적 역할보다는 '중추적' 역할을 하는 모든 퍼포먼스 작품을 의미한다. 디지털 제작 조정이 가능한 프로젝션을 갖춘 라이브 연극, 무용, 퍼포먼스 아트뿐만 아니라 로봇·가상현실 퍼포먼스, 컴퓨터 감지/활성 장비 또는 텔레마틱 기법을 사용한 설치물·공연작품, 사이버 연극 이벤트, MUD, MOO, 가상 세계, 컴퓨터 게임, CD롬·퍼포먼스 넷아트를 포함하여 컴퓨터 스크린으로 평가되는 퍼포먼스 작품과 행위 등이 여기에 해당된다. 이 책의 서문에 언급했듯이, 전문적 주제에 관한 지식 부족과 제한된 지면으로 말미암아 '비非상호작용적' 디지털 작품과 음악, 영화, 텔레비전, 비디오 분야에서의 광범위한 디지털 테크놀로지 이용에 대한 내용은 연구 범위에서 제외된다.

공연예술에 적용되는 뉴미디어는 아주 광범위하며, 특히 인터넷은 수많은 상호작용적 데이터베이스로서뿐만 아니라 퍼포먼스 협업과 배포 매체로서 공연예술 발전에 상당한 영향을 미친 것으로 입증되었다. 컴퓨터 네트워크로 열린 상호작용적 역량으로 인해, 텍스트적인 또는 텔레마틱한 실시간 즉흥 공연들에서부터 글로벌하게 구성된 그룹 프로젝트에 이르기까지, 창의성의 공유는 협업에 있어 제약 없이 허용된다. 더욱이 새로운 기술은 연극과 퍼포먼스의 본질에 관한 이미 수용된 개념들에 의문을 제기한다. 컴퓨터는 퍼포먼스 행위와 창작의 중요한 수단이자 수행자가 되었으며, 커뮤니케이션, 시나리오, 연기, 시각예술, 과학, 디자인, 연극, 비디오, 퍼포먼스 아트 같은 기존 용어들의 구분을 모호하게 만들었다. 존 리브스^{John Reaves}가 주장하듯 제한적 구분들은 점차 약화되거나 완전히 와해된다.

디지털계에서는 매체의 물리적 성질 또는 창작물의 유형에 따라 다른 분야를 구분할 수 없다. … 연극은 항상 잠재적으로(때로는 실제로) 음악, 무용, 회화, 조각 등의 모든 예술 장르를 아우르는 통합적이고 협업적인

예술이었다. 디지털 혁명이라는 격동기적 상황에서 왜 공격적이지 않겠는가? 연극이라는 이름을 걸고 왜 모든 상호작용적 예술에 대해 권리주장을 하지 않는가?[1]

인터넷 커뮤니케이션이 자아의 가상 퍼포먼스의 한 가지 유형으로 이론화되었고, '디지털 퍼포먼스'는 전자적 일상생활에서 소통적이고 표현적 측면을 다양하게 수용해 많은 사람에게 보편화되고 합리화된다. 따라서 연극은 극적인 사건을 위해 컴퓨터 네트워크를 의식적으로 사용하는 사용자뿐 아니라, 전자 친화성e-friendships을 개발하고 MOO, IRC, 채팅방을 사용하며 월드와이드웹에서 '블로그'와 홈페이지를 만드는 수백만 명의 '일반인'에 의해 제작된다. 홈페이지와 블로그는 어빙 고프먼Erving Goffman의 자아의 공연적 연출 개념의 디지털 버전이 되고, 주체는 점차 사라지고 재정의되며, 컴퓨터 모니터가 설치된 무대 안에서 페르소나persona/퍼포머로서 재조명된다. 페르소나는 포스트모던 퍼포먼스 예술가처럼 개인의 자아를 찾고 내면적 자신과 친밀하게 이야기하는 새로운 형식의 고백적 연극 무대를 위한 캐릭터처럼 훈련되어 있다. 그들은 이 가장 공적인 공간에서 느껴지는 친밀성과 사적 영역에 매료되어 온라인상에 모든 것을 고백하고 가까운 친구에게조차 말한 적 없는 비밀 얘기를 낯선 사람들에게 털어놓는다.[2] 월드와이드웹은 치유적 카타르시스가 과도하게 적재된 사이트이다. 그리고 그것은 모든 사람에게 15메가바이트의 유명세를 제공하며 세상에서 가장 거대한 극장을 구성한다(그림 1.2).

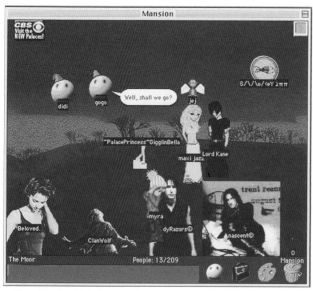

그림 1.2 데스크톱 시어터의 <고도를기다리며닷컴>(1997) 사이트(20장에서 검토)와 같이 사용자의 역할극을 위한 연극화된 설정이 포함된 온라인 화상 채팅 환경.

뉴미디어에서 무엇이 '새로운' 것인가?

'새로운' 또는 '오래된' 디지털 테크놀로지가 기존 미디어와 어떻게 연관되고, 진보적 퍼포먼스가 단순히 이름만 바뀌거나 '재매개된' 패러다임과 어떻게 다른가 하는 질문이야말로 이 책 전반에 걸쳐 반복되고 지속해서 다뤄지는 실마리이다. I부 "역사"에서는 모더니즘의 예술철학과 20세기 초반 아방가르드 실험에 관련된 최근 디지털 퍼포먼스에 대한 맥락화를 다룬다. 디지털 퍼포먼스의 다양한 현현에 관한 대부분의 장은 이러한 역사적 발전을 디지털 시대 이전의 예술적 또는 연극적 선례들과 정확히 연결한다. 그러나 마찬가지로 우리는 퍼포먼스와 뉴미디어의 결합이 진정으로 새로운 양식의 미학적 방식과 독특하고 선례 없는 퍼포먼스 경험, 장르 및 존재론을 "가져왔고 또한 가져온다"라고 확신한다.

포스트모더니즘 관점은 예술적 아이디어가 어떻게 여러 다른 방식으로 단지 끊임없이 재활용되는지를 강조한다. 반면에 우리는 특정 작품과 테크놀로지 시스템이 진정 새롭고 독특하고 아방가르드하다고 주장하며, 그 방법과 이유를 찾아 정의하려고 한다. 또한 이 분야를 둘러싼 과장법과 비판적 '퍼지 논리fuzzy logic' 양자를 전반적으로 다뤄보려고 한다. 디지털 문화의 4대 주창자 중 한 명인 레프 마노비치Lev Manovich는 오늘날 가장 위대한 예술가는 컴퓨터 과학자이며, 가장 위대한 예술작품은 새로운 기술 그 자체라고 한다. 마노비치는 웹이 제임스 조이스James Joyce 보다 "훨씬 더 복잡하고 예측할 수 없는 역동적인" 하이퍼텍스트 작품을 만들어낸다고 주장한다. 그에게 "무한한 가능성과 다양한 조합의 "파이널컷 프로Final Cut Pro 또는 애프터이펙트After Effects 같은 소프트웨어야말로 가장 위대한 아방가르드 영화"이며, "가장 위대한 상호작용적 작품은 바로 인간과 컴퓨터 사이의 인터페이스 그 자체"[3]인 것이다. 이와 관련해 우리는 구체적인 생각을 각각 논하며 레프 마노비치의 명확한 표현을 제시하는 데에 더 중점을 둘 것이다. 마노비치는 무한한 (나아가 항상-이미 재사용되고 있는) 가능성과 "기술을 위한 기술"을 포함하는 무분별한 테크노-포스트모던 미학이론을 요약하며, "기술을 위한 기술"이란 표현은 기술과 예술 간의 관계에 대해 비판적 이해로 이끌기보다 오히려 악화시키는 경향이 있다고 한다. 여기서 중요한 문제는 예술적 시각과 내용은 고려하지 않은 채 기술을 물신화한다는 인식이 지금 만연해 있다는 점이다. 이 책은 사이버문화, 디지털아트, 퍼포먼스에 관한 많은 글에 반대되는 입장을 내세우려고 한다. 이전 글들은 기술적 측면을 우선으로 논하고 이후에 필요한 때에 내용/미학을 부차적으로 다루는 경향이 일반적이었다. 반면, 이 책에서는 '퍼포먼스'의 특성들과 '퍼포먼스들'이 다른 유형의 내용, 드라마, 의미, 미학적 영향, 생리적 영향, 심리적 영향, 청중-공연자 관계 등을 형성하기 위해 기술 개발을 어떻게 다양하게 적용했고 활용했는지를 평가하고 분석하는 데에 관심과 초점을 둔다.

'기술 대 내용'이라는 문제 이면에 놓인 긴장감은 2001년 8월 '댄스 테크^{Dance-tech}' 사용자 그룹 메일 리스트 교환을 하면서 뚜렷이 대두되었다. 호주의 선구적 디지털 댄스 그룹인 컴퍼니 인 스페이스는 이들의 새로운 텔레마틱 작업인 《CO3》(2001)를 "랜드마크 퍼포먼스 … 사이버네틱 퍼포먼스 아트의 차세대 혁신…"[4]이라고 쓴 공지 광고를 보냈다. 이메일에는 두 무용수 사이를 인터넷으로 연결한 퍼포먼스의 시작이 좀 더 자세히 묘사되었다. 여기에서 플로리다와 멜버른에 각각 한 명씩 위치한 무용수는 공유되는 가상현실 환경에서 최첨단 모션 캡처 의상을 입고 실시간으로 연기하며 두 개의 아바타에 생동감을 불어넣는다. 디지털 퍼포먼스 예술가 닉 로스웰^{Nick Rothwell}은 다음과 같은 퉁명스러운 답변을 달았다. "저는 오히려 단순히 기술 자체가 아닌 기술를 활용하는 예술적 내용과 동기에 관해 듣고 싶습니다. 정확히 내용이 뭔가요?"[5] 동일한 문제가 1999년도 영국에서 열린 회의에서 강조되었다. 당시 회의는 예술과 디자인 컴퓨터 활용에 중점을 두었고, 발표자들은 연달아 스타일과 미디어가 내용과 메시지를 절대 내포할 수 없으며, 컴퓨터 테크놀로지는 그 자체가 목적이 아닌 단순히 목적을 위한 수단으로 여겨져야 한다고 강조했다. 영국의 영화제작자 데이비드 퍼트넘 경^{Lord David Puttnam}은 새로운 기술을 "최종 목적지라기보다 과정"[6]이라고 일컬었고, 영국 멀티미디어 감독 로이 스트링어^{Roy Stringer}는 "저자는 기술과 아무런 상관이 없다"고 강조했다. 그는 예술가, 작가, 연출가들이 새로운 기술을 사용해 새로운 형태를 만들고 실험하기 좋아하지만 "새로운 기술의 킬러 애플리케이션은 '내용^{content}'이다"[7]라고 논평했다.

그러므로 마노비치가 언급한 대로 웹이 가장 훌륭한 하이퍼텍스트 작업이라고 말하는 것은 극장 건물을 연극 중 가장 훌륭한 작품으로 제안하는 것이다. 왜냐하면 극장 건물이야말로 바로 거기에서 가장 섬세한 공연들이 올려질 '수 있는' 장소이기 때문이다. 우리는 웹 서핑이 '훌륭한' 예술적 경험을 만들 수 있다고 의심하진 않지만, 무대 공연이 그러하듯이, 질적 수준의 차이가 극심하고 진정 훌륭한 경우는 드물다고 생각한다. 이와 마찬가지로 비디오 편집 소프트웨어 프로그램의 경우, 높은 수준의 영상이 들어가야만 마노비치가 언급한 "가장 위대한 아방가르드 영화"를 제작할 수 있고 예술적 감성과 이해력으로 처리된다. 컴퓨터 스크린 인터페이스의 예술적 상호작용적 우수성이라는 마노비치의 주장이야말로 가장 이상하고 과장된 것이다. 그가 신격화한 현대의 PC는 여전히 끔찍하고 한심한 인터페이스 디자인에 머물러 있다. 현대의 PC는 19세기 사무실에서 차용된 서류함 아이콘을 1930년대에 발명된 TV 스크린 모니터 디자인에 갖다 붙이는 시대착오적 기계이며, 심지어 1878년도에 생겨난 타자기에서 유래된 최악의 자판 배열 구성을 보여준 쿼티^{QWERTY} 키보드보다도 못하다.

어쩌면 우리는 디지털 테크놀로지에서 통찰력을 보여준 학문적 논평자인 마노비치에게 너무 냉혹한지도 모른다. 하지만 여기서 그의 담론은 사이버문화 비평에서 기술를 낭만화하고(또는 악마화하고), 존재론을 일반화하며, 컴퓨터 테크놀로지와 다른 문화적·이론적인 담론 간의 관계를 너무 쉽게 구분 없이 형성하려는 경향을 드러낸다. 그의 주안점은 더욱 일반적이고 적절하며, 일반 웹과 편집 프로그램, 조작용 컴퓨터 인터페이스의 사용자가 해방되는 것과 연관되어 예술적 경험을 만들어낸다. 이는 새로운 기술 내에서 진정한 '새로움'으로 여겨질 수 있는 근본적 영역이자 비전문적 사용자를 정교한 예술가로 변모시키는 능력이다. 하지만 여기서 새로움이란 대개 오래된 것의 재활용이며 기존 자료의 접근자나 조작자로서 컴퓨터를 사용하는 것이다. 예를 들어, 사용자는 고유하지만 진정한 의미에서는 '새로운' 것이 아닌 영역을 보여주려고 여기저기 웹 사이트들을 캥거루처럼 뛰어다닐 수 있다. 또는 오려두기-붙이기-수정하는 컴퓨터의 예술적 모델을 통해 다른 사람들의 작업을 변형시키고 수정하고 또 첨부할 수 있다.

포스트모더니즘 관점에 대한 거부

주제를 다룰 때 동시대의 실행을 역사적인 선례와 연관 지어보고 디지털 퍼포먼스에서의 진정한 새로움의 증거를 확실히 짚어보고자 한다. 동시대적 담론은 평행적이고 다양한 방식으로 전개되는데, 이 담론은 일반적으로는 사이버문화에서, 그리고 특정적으로는 디지털 퍼포먼스에서 지배적인 포스트모던과 해체주의 비평 입장에 대해 도전과 전복을 시도한다. 포스트모더니즘 비평 관점에 대한 우리의 불신(7장 참고)은 1970년대 이래 포스트모더니즘 이론이 편재하는 미디어뿐만 아니라 사회적 권위와 문화적 쇠퇴의 냉소적 소용돌이로서 미디어화된mediatized '이미지'를 인지했다는 사실에 일부분 기인한다. 대부분의 해설자는 디지털 시대의 등장이 단순한 패러다임의 확장이라고 말한다. 하지만 이와는 달리, 우리가 논의하는 디지털 예술가들과 퍼포머의 대부분을 포함한 다른 이들에게, 디지털 시대의 등장은 미디어의 잠재력에 대한 새로운 낙관주의를 탄생시켰다. 이는 포스트모더니즘 예술과 담론이 갖는 냉소주의, 냉정한 거리두기와는 완전히 상충되는 것이다. 컴퓨터 기술을 사용하는 과학자, 기술자, 예술가들의 열정과 관심은 동시대적 이론과 실천 간의 불화를 나타낸다. 진보적 사고와 실천은 포스트모더니즘 이론의 비타협적이고 균질화된 세계관, 즉 그 세계관의 현재 내재적 보수주의(과거 한때, 특히 1970-1980년대에는 급진적이었던)와 충돌한다. 한때 저자, 기호, 메타내러티브metanarrative의 강

적이자 파괴자였던 포스트모더니즘 이론은 이제 그 자체로 순응주의적 문화해설에서 권위적 우두머리이자, 화급하고 근시안적인 비평의 기호이자 비평 이론 역사상 비교 너머에 있는 억압적인 메타내러티브가 되었다.

크리스토퍼 노리스^{Christopher Norris}는 포스트모더니즘과 해체론이 "담론의 감옥"[8]이 되었다고 말한다. 선두적인 디지털아트 평론가 스티븐 윌슨^{Stephen Wilson}은 기술과 문화적 분석가들이 동일한 세계관을 가지는지 궁금해했다.[9] 최근 연구·학계 조사와 불가분한 관계의 예술 작품을 마주한 윌슨은 예술가들이 그들에게 놓인 세 가지 이론적 입장들 중 하나를 선택하도록 강요받는다고 주장한다.

(1) 동시대 시대에 적응하기 위한 모더니즘 예술 실천을 계속한다. (2) 해체주의 중심의 독특한 포스트모더니즘 예술을 발달시킨다. (3) 새로운 기술의 가능성을 주로 보여주는 실천을 발달시킨다.[10]

그는 예술가들이 이제 이 세 가지 접근법들을 모두 결합한다는 결론을 내린다. 이는 불분명한 점이 있으나 전반적으로 정확한 요약이다. 하지만 디지털 퍼포먼스가 '고전적' 포스트모더니즘 용어에선 오래된 것과 새로운 것의 혼합으로 해석되는 반면, 우리는 그것을 단순히 폭넓고 모든 것을 소비하는 포스트모더니즘의 현현이라기보다는 새로 출현한 아방가르드라고 여긴다. 실제로 우리는 디지털 퍼포먼스에 적용되는 반복적이고 대체로 따분한 포스트모더니즘과 후기구조주의의 수많은 담론들에 도전한다. 그 담론들은 디지털 퍼포먼스를 분열, 차용, 지연된 의미라는 방대하고 구분되지 않는 예술적·문화적·철학적 혼합물 안에 던져 넣는다. 하지만 디지털 퍼포먼스의 선구자들은 오히려 모르는 적지에 침투하여 점령하기 위해 대대를 앞서가는 군인 개개인이라는, 원래 군대에서 사용되는 의미의 '아방가르드^{avant-garde}'와 완전히 동일시된다.

이는 이를테면 "전위예술^{a vanguard art}"[11]에 대한 러셀^{Russell}의 이해라든지, "예술의 기반에서 새로운 삶의 실천을 만들어내려는 시도"[12]라는 페터 뷔르거^{Peter Bürger}의 정의 등의 핵심적인 정의와 관련된 아방가르드이다. 우리가 I부 "역사"에서 주장하는 바와 같이, 1990년대의 디지털 혁명에 비견될 만한 기술 '혁명' 시대에 등장한 미래주의 등 20세기 초반의 아방가르드 운동 사이에는 분명한 평행선들이 그려질 수 있다. 당시에는 "공학 기술 또는 기계 '미학'이 아방가르드 건축과 예술을 정의하기에 이르렀다."[13] 안드레아스 후이센^{Andreas Huyssen}의 입장에선 "새로운 아방가르드 출현에 기술만큼 강력한 영향을 미치는 요소는 없었다. 기술은 예술적 상상력(역동성, 기계 숭배, 기술의 아름다움, 구축주의적 또

는 생산주의적 태도)의 원천이었을 뿐만 아니라 작품 자체에 깊이 스며들었다."[14]

디지털 퍼포먼스는 그것이 시작되었다는 점에서 '새로 출현한' 아방가르드이다. 하지만 주요한 사회적 변화를 만들어내고 발전시키며 "예술이 사회에서 작용하는 방식"[15]을 바꾸려는 역사적 아방가르드의 관심사를 아직 완전히 담아내진 못했다. 그러나 크리티컬 아트 앙상블Critical Art Ensemble*과 전자교란극장Electronic Disturbance Theatre 같은 그룹의 사이버 행동주의와 유명한 인터넷 집단주의는 "예술이 다시 한 번 실천적인 것이 되어야 한다는 아방가르드의 요구"[16]라는 뷔르거의 개념과 일치한다. 또한, 웹 기반의 '가상' 공동체의 번영은 아방가르드를 "사회적 대변화의 진보와 원인"[17]으로 여기는 러셀의 정의와도 일치한다." 러셀의 사회적 변화에 대한 개념과 뷔르거의 "예술의 기반에서 새로운 삶의 실천"이라는 정의는 인간과 기계의 융합을 경축하며 포스트휴먼 사회의 (경쟁적) 도래를 예고하는 사이보그 퍼포먼스 실천에서 더 분명히 드러난다.

대부분의 퍼포먼스 예술가에게 디지털 테크놀로지는 근본적으로 예술적 또는 사회적 존재론을 재구성하는 방법이라기보다 여전히 발전과 실험의 도구이다. 하지만 이는 새로운 아방가르드 형식을 만들어내려는 디지털 퍼포먼스의 충동impulse뿐만 아니라 가상현실의 본질에 대해 더욱 급진적으로 관여하면서 우세했던 포스트모던 패러다임의 한계를 벗어나게 해준다. 이러한 추세에 맞춰 퍼포먼스는 기술 개념에 변화를 가져오고 있고, 이는 R. L. 러츠키R.L Rutsky의 21세기 초반 아방가르드 영화와 건축에 관한 분석과 연관된다. 러츠키는 변화의 전환점을 다음과 같이 정의한다.

> 기술를 과학의 수단적·기능적 적용으로 보는 개념에서 형태와 재현의 문제로 여기는 개념으로 보기 시작한다. 재현으로서의 아방가르드는 점차 우화적·임의적·시뮬라크르적으로 변해가고 기술도 변화한다. 사실상 기술의 새로운 개념은 "시뮬라크르" 또는 "기술-알레고리적"으로 정의될 수 있다.[18]

구조, 내용, 그리고 논증

이 책은 다양하고 방대한 활동분야의 수많은 이론과 실천을 다루는 긴 여정이다. 대략적으로 두 부분

* 크리티컬 아트 앙상블CAE은 컴퓨터그래픽, 웹디자인, 필름/비디오, 사진, 텍스트아트, 북아트, 퍼포먼스 등 다양한 전문분야에 종사하는 전술적 미디어 실천가들로 이루어진 집단으로서, 1987년부터 예술과 비판 이론, 기술, 정치적 행동주의 사이의 교차점을 탐구해왔다.

으로 나눠지는데, 먼저 퍼포먼스의 역사, 이론과 맥락을 검토하고 그다음으로, 특정 실천 사례와 실천자들을 다룬다. 그럼에도 이들 사이에 상당히 겹치는 부분과 상호연관성이 많기 때문에, 예를 들자면 역사/이론/맥락 부분에서는 핵심적인 주장과 생각들을 설명하고 축약하는 최근 디지털 퍼포먼스의 사례 연구들이 포함된다. 한편, 퍼포먼스 실천 부분에서 검토된 작품들을 상세히 분석하면서 이론적 관점들과 역사적인 선례들을 계속 집중해서 살펴볼 것이다.

디지털 퍼포먼스의 역사는 2장부터 시작하여 총 네 개의 장으로 확장된다. 2장 "디지털 퍼포먼스의 계보" 분석에서는 그리스의 데우스 엑스 마키나^Deus ex machina에서부터 리하르트 바그너^Richard Wagner의 총체예술^Gesamtkunstwerk, 19세기 후반 로이 풀러^Loïe Fuller의 초기 무용·기술 실험, 1920년대 바우하우스의 예술가 오스카 슐레머^Oskar Schlemmer까지 다룬다. 3장에서는 오늘날 디지털 퍼포먼스와 미래주의, 구축주의, 다다이즘, 초현실주의, 표현주의의 이론과 실제를 긴밀히 연관시켜 20세기 초반 아방가르드의 역사를 자세히 고찰한다. 따라서 컴퓨터 테크놀로지를 사용하는 현재의 퍼포먼스 작품이 갖는 미래주의 미학과 철학의 절대적인 핵심 역할을 논의하고, 일반적으로 미래주의가 뉴미디어 아트, 특히 디지털 퍼포먼스에 남긴 업적이 매우 과소평가된 점을 제시한다. 다시 마노비치를 예로 들자면, 그의 글 「소프트웨어로서의 아방가르드^Avant-garde as Software」(1999)에서 1915년부터 1928년까지 모더니즘적 아방가르드 시대를 뉴미디어 역사상 가장 중요한 시기라고 주장한다. 마노비치의 담론은 우파 미래주의자들을 등식에서 제외한 채 "1920년대 좌파 예술가들이 발명한 기술"에 집중한다. 미래주의 예술과 퍼포먼스가 바로 이 시기에 정점에 달했었던 것에 반해, 마노비치는 컴퓨터 작동과 패러다임의 주요 예술적 방법론의 선구자로서 바우하우스 디자인, 구축주의 타이포그래피, 다다이즘 포토몽타주, 초현실주의 영화에 중점을 둔다. 우리는 미래주의야말로 모든 아방가르드 운동 이전에 출현해 (특히 구축주의) 상당한 영향력을 미쳤으며, 디지털 아트와 퍼포먼스 역사상 더욱 높은 위상을 차지해야 한다고 주장한다. 우리는 미래주의 연극 선언에 대해 신중히 분석하여 거의 한 세기 이후의 퍼포먼스 계획과 실천 간의 분명한 연계성을 밝혀낸다. 여기에는 비논리성, 병행 동작, 포토다이너미즘, 조명 시노그래피^scenography*, 가상 배우, '합성 연극^synthetic theatre', 기계 숭배 같은 미래주의 예술과 퍼포먼스의 근본적 원칙이 포함된다(그림 1.3). 또한 1909-1920년의 이탈리아 미래주의 퍼포먼스 이론과 실

* 시노그래피는 원래 원근(도)법, (특히 고대 그리스의) 배경화법을 말한다. 현대 예술에서는 무대 장식을 기반으로 한 총체적인 시각적 표현을 이르는 개념이다.

그림 1.3 20세기 초반 미래주의의 기계 숭배가 디지털 시대에 맞춰 업데이트된 퍼포먼스 예술가 데이비드 테리언의 〈보디드럼 BODYDRUM〉(2005). 사진: 그레고리 카울리^{Gregory Cowley}.

천이 디지털 퍼포먼스의 기본 철학과 미학적 전략을 위한 토대를 마련했다고 주장한다.

영화와 이후의 텔레비전·비디오는 지난 백 년 동안 퍼포먼스의 발전에 상당한 영향을 미쳐왔고, 그래서 20세기 전환기 이후 그것들은 결합했다. 4장 "멀티미디어 연극, 1911-1959"에서 이에 관해 살펴본다. 여기에는 초기 '영화-연극' 실험들에 관한 분석도 포함된다. 또한 로버트 에드먼드 존스^{Robert Edmund Jones}의 이론, 에르빈 피스카토르^{Erwin Piscator}의 〈아휴, 우리 살아 있네^{Hoppla, Wir Leben!}〉(1927), 프레더릭 키슬러^{Frederick Kiesler}의 〈R.U.R.〉(1922)(〈로섬의 인조인간^{Rossum's Universal Robots}〉이라고도 한다)를 블라스트 시어리, 폴 서먼^{Paul Sermon}, 앤드리아 재프^{Andrea Zapp}의 최근 디지털 퍼포먼스와 연관시킨다. 21세기에 걸쳐 라이브 퍼포먼스는 영화로 제작되었고, 주류 공연 및 실험적 공연은 독특한 스펙터클 측면에서 영화와 경쟁했으며 연극은 더욱 영화적으로 구상되었고, 특히 21세기 후반에 두드러졌다. 연극 각본의 경우 짧은 장면, 교차편집 병행동작, 플래시백, 극적인 시간차 전환 사용이 점차 늘어났던 반면, 연극 무대는 영화로부터 영감을 얻어 점차 부수음악을 도입하고 빛을 활용해 날카로운 몽타주나 가벼운 디졸브^{dissolve} 효과를 만들어냈다. 이로써 공연의 경험을 증대시키고 영화의 절대적인 시공간 지배, 관객 집중의 흐름과 장소를 비슷하게 만들려고 했다.

5장 "1960년대 이후의 퍼포먼스와 테크놀로지"에 관한 고찰은 1960년대 이후 두 가지 획기적인 예술과 테크놀로지 퍼포먼스를 분석한다. 뉴욕에서 열린 〈아홉 번의 밤: 연극과 공학$^{Nine\ Evenings:\ Theater\ and\ Engineering}$〉(1966) 퍼포먼스와 런던 ICA에서 열린 전시 《사이버네틱 세렌디피티: 컴퓨터와 예술$^{Cybernetic\ Serendipity:\ The\ Computer\ and\ the\ Arts}$》(1968)에 대한 분석이다. 이후, 퍼포먼스를 위한 테크놀로지 디자인 개발 혁신의 선구자 백남준과 빌리 클뤼버$^{Billy\ Klüver}$, 우스터그룹$^{The\ Wooster\ Group}$과 로리 앤더슨 같은 예술가들을 핵심 실행자로 주목한다. 오랜 시간에 걸쳐 라이브 공연에 기술을 접목시킨 우스터그룹과 로리 앤더슨의 혁신적 접근방식은 전 세대 예술가들에게 커다란 영향을 미쳤다.

2부 "이론과 맥락"에서 6장은 다루기 힘들고 복잡한 문제인 "라이브성Liveness" 개념에 관한 분석으로 시작된다. 필립 오슬랜더$^{Philip\ Auslander}$의 『라이브성: 미디어화된 문화에서의 퍼포먼스$^{Liveness:\ Performance\ in\ Mediatized\ Culture}$』(1999)는 논쟁이 있을 때마다 영화와 어디에나 있는 텔레비전 매체가 라이브 공연과 관객들의 호응에 어떠한 영향을 미쳤는지에 대해 중요한 담론을 제공했다. 그는 연극의 '라이브성'에 관한 전통적 개념이 이제 라이브와 녹화 형태 사이에 거의 차이가 없어 보이기 때문에 약화되었다고 주장한다. 우리는 페기 펠런$^{Peggy\ Phelan}$이 주장하는 라이브 공연의 고유한 존재론과 미디어 복제에 대한 저항을 근거로 오슬랜더의 주장을 반박하고, 사진의 "아우라"에 관련해 발터 베냐민$^{Walter\ Benjamin}$과 롤랑 바르트$^{Roland\ Barthes}$ 사이의 상호보완적 비평적 반대 의견을 고찰해보기로 한다. 또한, 현상학적 관점을 적용하여 오슬랜더의 일부 생각을 살펴보고 약화시키는 한편, 예술적 '현존'과 관객 반응의 심리에 대한 근본적 이해와 연관하여 펠런의 이론도 마찬가지로 옹호될 수 없다고 주장한다.

7장 "포스트모더니즘과 포스트휴머니즘"에서는 제이 볼터$^{Jay\ Bolter}$와 리처드 그루신$^{Richard\ Grusin}$의 '재매개remediation' 이론을 논의하는 것으로 시작한다. 이어 포스트모더니즘과 해체론이 어떻게 디지털 퍼포먼스에 대해 전반적으로 비판적 접근방식을 취했는지를 살펴본다. 그러나 장 보드리야르$^{Jean\ Baudrillard}$와 자크 데리다$^{Jacques\ Derrida}$의 반매체antimedia·반연극antitheater 편견(각각)에 대한 철저한 해체주의는 포스트모더니즘과 해체주의가 퍼포먼스와 테크놀로지 융합에서 기껏해야 고리타분하고 이론적으로 일반화된 부분적 담론만을 제공할 수 있다는 우리 주장에 근거를 제공한다. 또한, 사이버네틱스와 이와 관련된 포스트휴머니즘의 최신 개념에 대해 논의하는데, 이는 디지털 퍼포먼스의 비판적 분석을 위한 대안적이거나 보다 적합한 이론적 입장을 제공하는 것으로 여겨진다.

"디지털 혁명"을 둘러싼 긴장감과 이중성은 8장에서 살펴보도록 한다. 한스-페터 슈바르츠$^{Hans-Peter\ Schwarz}$는 우리가 현재 "미디어에 의한 사실 왜곡"[19]의 시대에 살고 있다고 주장했고, 난 C. 슈Nan

C. Shu는 어떻게 지금 우리가 "차를 운전하는 것과 유사한 방식으로"[20] 컴퓨터에 대해 신중하게 생각하지 않고 무심코 사용하고 있는지를 논의했다. 반면, 우리는 이에 선진국과 소위 제3세계를 분리시키는 '디지털 격차'의 버금가는 상당한 영향력을 강조한다. 더욱이, 디지털 격차는 (비영어권 디지털 퍼포먼스 작품을 하찮게 만드는) 영어권의 우세에서부터 사이버공간의 경계적 은유, '독점'과 '무료'라는 컴퓨터 코드 간의 전쟁에까지 나타난다. 본 장에서는 브렌다 로럴Brenda Laurel이 컴퓨터와 연극과의 관계에 관하여 제시한 영향력 있는 논문을 살펴본 후, 다양한 저널에서 상세히 설명된 '디지털 혁명'을 둘러싼 과장법을 비교하며 결론짓는다. 이 같은 저널에는 기예르모 고메스페냐와 크리티컬 아트 앙상블 등의 예술가뿐만 아니라 리처드 코인Richard Coyne과 아서 크로커Arthur Kroker 같은 작가들이 지닌 회의주의를 보여주는 『와이어드Wired』와 『사이언티픽 아메리칸Scientific American』 등이 포함된다.

9장은 "디지털 무용과 소프트웨어 개발"에 관한 검토를 통해 예술가들에 의해 또는 예술가들을 위해 개발된 다양한 소프트웨어 시스템을 분석한다. 특히 무용에서 라이프폼이나 캐릭터 스튜디오Character Studio 같은 데스크톱 애플리케이션에서부터 라이브 공연 동안 실시간 음향·미디어 효과를 낼 수 있는 이사도라Isadora와 아이콘EyeCon 등의 동작 감지 시스템에 중점을 둔다(그림 1.4). 폴 카이저Paul Kaiser와 셸리 에시카Shelley Eshkar의 리버베드Riverbed사와 함께 안무가 머스 커닝햄과 빌

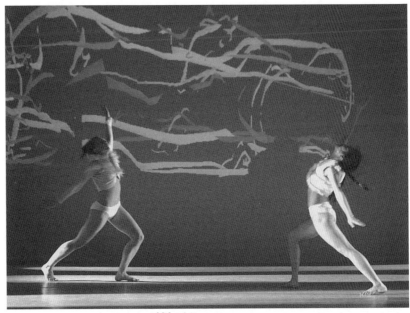

그림 1.4 트로이카 랜치의 〈16 진화[혁명]〉[16 [R]evolutions](2006)에서는 마크 코니글리오의 "이사도라" 소프트웨어를 사용해 현란한 투사 효과를 통제한다.

T. 존스^{Bill T. Jones}의 영향력 있는 협업 작업으로 머스 커닝햄의 〈바이페드^{BIPED}〉(1999)와 빌 존스의 〈유령 잡기^{Ghostcatching}〉(1999) 등에서 컴퓨터 애니메이션과 동작 추적 시스템의 융합으로 가상 신체의 형태와 미학이 새로운 단계에 도달한 것을 보여준다. 바리데일 오페라하우스^{Barriedale Operahouse}, 팔린드로메^{Palindrome}, 하프/에인절^{Half/Angel}, 파울루 엔히크^{Paulo Henrique} 공연에 관한 간단한 사례 연구에서 다른 주문제작 프로그램의 디자인과 활용을 통해 특별한 상호작용적 특성과 퍼포먼스 미학이 출현한 방식에 대해서 예증한다.

디지털 퍼포먼스 실천

이 책의 두 번째 부분은 디지털 퍼포먼스의 실천에 관해서 다룬다. 고대부터 현재까지 이어온 연극과 퍼포먼스의 기본 원칙과 관련된 세 가지 주요 부문인 신체, 공간, 시간으로 구성된다. 이 세 가지 핵심 개념에서 컴퓨터 기법과 기술을 도입해 사용해온 수많은 장르의 퍼포먼스 예술작품이 상당한 변화를 겪어왔음을 알 수 있다. 이 책의 마지막 부분에서는 퍼포먼스 설치물, CD롬, 컴퓨터 게임에만 집중하는 다른 챕터들과 함께 상호작용성을 검토한다.

Ⅲ부 "몸"에서는 10장 "가상의 몸" 개념에 관한 논의로 시작된다. 최근 사회 이론과 퍼포먼스 이론에서 '신체'에 대한 일반적 페티시즘은 디지털 대응물^{counterpart}과 관련되어 부각되었다. 우리는 가상 신체에 대한 문화적 이론이 기본 존재론을 잘못 해석, 오인하고 있다고 주장하는 동시에, 데카르트의 정신–신체 분할^{mind-body divide} 개념도 무의식적으로 확인한다. 수전 코젤^{Susan Kozel}의 영향력 있는 글을 분석해 가상 신체에 관한 이론가와 예술가들의 입장을 반박한다. 또한, 퍼포머의 현상학적 경험이 어떻게 신체적 자아와 가상적 자아 사이의 부분적 분열과 부분적 유기관계를 나타내는지 보여준다. 이와 같이 분리된 신체 개념은 미국국립의학도서관이 진행한 수백만 달러 규모의 "가시적 인간 프로젝트^{Visible Human Project}"(1994)에서 영감을 받은 예술 작품과 공연들을 분석함으로써 더욱 발전된다. 본 장의 결론 부분에서는 랜덤 댄스 컴퍼니^{Random Dance Company}, 덤타입^{Dumb Type}, 정보통신조직 연구단체^{Corpos Informaticos Research Group}의 퍼포먼스 작품에 가상 신체를 적용하는 다른 방식들을 분석한다.

11장은 예술가와 퍼포머가 "디지털 분신^{digital double}"과 구상·조정·상호작용하는 방법을 검토하는 데에 중점을 둔다. 앙토냉 아르토^{Antonin Artaud}의 『연극과 그 분신^{The Theater and Its Double}』과 프로이트^{Freud}의 언캐니^{unheimlich (uncanny)} 개념에 대한 인류학적 연구에서 나온 발상들은 블라스트 시어리,

그림 1.5 햄릿은 로베르 르파주의 1인극 〈엘시노어Elsinore〉(1995)에서 디지털 도플갱어와 마주한다.
사진제공: 리처드 맥스 트렘블레이Richard Max Tremblay.

이글루Igloo, 트로이카 랜치, 컴퍼니 인 스페이스, 스텔락의 작품에 관한 논의를 맥락화한다. 우리는 새로운 범주를 제공해 반사, 대체자아alter-ego, 영적 발산, 조작 가능한 마네킹 등의 형태를 띠는 다양한 유형의 확실한 '디지털 분신' 이론들을 제공한다. 반사 분신은 그것의 인간 짝과 점차로 구분되지 않게 생성되는 자기 사색적이고 기술화된 자아의 출현을 알린다. 또한, 대체자아 분신은 무의식 체계의 이드를 대변하는 어두운 도플갱어이자 정신분열적 자아이다(그림 1.5). 영적 발산으로서의 분신은 가상 신체의 초자연적 개념을 상징하며 초월적 자아와 영혼을 투영한다. 조작 가능한 마네킹은 컴퓨터 분신에서 가장 보편적인 형태로 무수히 많은 연극적 역할, 즉 개념 템플릿, 대체 신체, 합성 존재의 신체 등과 같은 구실을 소화한다.

12장과 13장에서는 각각 로봇과 사이보그 퍼포먼스를 검토하며, 로봇과 사이보그의 공연 묘사들이 캠프camp 미학적 감수성이라고 흔히 특징지어진다는 것에 주요 논점을 둔다. 또한, 우리는 로봇과 사이보그의 재현이 기계적 체현과 관련된 깊은 공포와 매혹을 착각하게 하고 있으며, 이는 두 가지 분명한 주제들, 즉 기계의 인간화와 인간의 탈인간화(또는 '기계화')와 연관하여 예술가들에 의해 탐구되고 있다고 주장한다. 다음으로 이러한 퍼포먼스가 자연과 동물로의 귀환을 어떻게 각색하는지, 그리

고 민속 전설이나 그리스 신화에 나오는 신과 악마를 연상시키는 "수인^{獸人}(therianthropes)"**21**(인간-동물 혼성체)의 재현을 검증하려고 한다. 12장은 로봇 퍼포먼스의 역사에 관해 고대 자동장치의 기원에서부터 노먼 화이트^{Norman White}와 로라 키카우카^{Laura Kikauka}, 사이먼 페니^{Simon Penny}, 이스트반 캔터^{Istvan Kantor}, 도리미츠 모모요^{鳥光桃代}, 서바이벌 연구소^{Survival Research Laboratories}, 어모픽 로봇 워크스의 최근 작품까지 살펴본다(그림 1.6). 13장은 사이보그 이론을 철저하게 조사하고, 과학자 케빈 워릭^{Kevin Warwick}과 예술가 에두아르도 카츠의 '실제' 컴퓨터 칩 이식 실험을 살펴본 후 대표적인 사이보그 예술가 스텔락과 마르셀리 안투네스 로카의 초현대적 기법을 구체적으로 분석한다(그림 1.7).

Ⅳ부 "공간"에서는 "디지털 연극과 장면의 스펙터클"(14장)로 시작하여, 컴퓨터 기술이 어떻게 공연 작품과 프로젝션 스크린을 접목시켜 공간 지각을 변형시키고 확대했고, 몰입형·키네틱 연극 시노그래피를 만들어냈는지 살펴본다. 다음의 세 예술극단을 강조해 기술적이고 예술적인 다양한 접근방식을 보여주는데, 조지 코츠 퍼포먼스 워크스 극단의 깊은 원근법 착시 효과, 로베르 르파주의 엑스 마키나^{Ex Machina} 극단의 창의적인 시각적 절충주의, 빌더스 어소시에이션의 포스트-브레히트 미학이 그 예이다(그림 1.8).

15장에서는 연극과 퍼포먼스에 독특하고 강렬한 가능성을 주는 컴퓨터 테크놀로지 분야에 대해 상

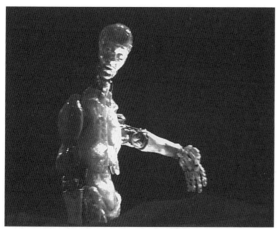

그림 1.6 어모픽 로봇 워크스^{ARW}의 〈무형의 조경을 통한 조상의 길^{The Ancestral Path through the Amorphic Landscape}〉(2000)에 등장하는 여섯 로봇 "퍼포머들" 중 하나.

그림 1.7 선구적 사이보그 퍼포먼스 예술가 스텔락과 그의 주문 제작된 로봇 팔 "제3의 손."

그림 1.8 포스트-브레히트 미학의 정교한 멀티미디어 극장: 빌더스 어소시에이션의 <점프 컷(파우스트)^{Jump Cut (Faust)}>(1997).

그림 1.9 리처드 비첨의 고대 폼페이우스 극장 VR 재건. 사진: 킹스 시각화 연구소, 인문학컴퓨팅센터, 킹스 칼리지 런던.

세한 논의를 펼치기는 하나, "가상현실"처럼 구체화된 주목할 만한 실험이 이뤄진 경우는 매우 드물다. VR를 사용한 초창기 퍼포먼스 작업의 두 사례는 브렌다 로럴과 레이철 스트릭랜드^{Rachel Strickland}가 만든 〈플레이스홀더^{Placeholder}〉(1993)와 샤 데이비스^{Char Davies}의 〈오스모스^{Osmose}〉(1994-1995)를 들 수 있다. 미래지향적 기술을 사용해 선사적 풍경과 당시의 모습을 재현하고, 야코브 샤리르와 다이앤 그로말라^{Diane Gromala}의 〈가상 데르비시와 춤추기^{Dancing with the Virtual Dervish}〉(1994) 역시 인체의 내부를 탐험하며 자연으로 회귀한다. 이 세 가지 선구적 작업들 또한 반데카르트주의적 견지에서 '체화된' 경험을 불러일으킴으로써 통합된다. 3D 시노그래피적 매체로서 VR를 사용하는 것을 검토하기 위해 주문형 데스크톱 무대 설계 프로그램 외에도, 가상현실탐구연구소를 위한 마크 리니^{Mark Reaney}의 몰입형 라이브 연극, 리처드 비첨의 고고학적 유적에 생명을 불어넣는 매체를 사용하는 고대 극장의 획기적 내비게이션 VR 재구성을 분석한다(그림 1.9).

16장 "현실의 유동 건축과 장소 특정적 균열들"에서 초점은 예술가들의 물리적 공간과 가상공간 사이의 탐험으로 바뀐다. 16장의 서두에서는 유동적으로 반응하고 추상적이나 여전히 물리적 공간의 형태를 갖춘 '유동 건축^{liquid architecture}'이라는 마르코스 노박^{Marcos Novak}의 컴퓨터 개념, 가상공간을 "현실의 구멍"으로 여기는 슬라보예 지젝^{Slavoj Zizek}의 위상학적 개념인 "곁눈질로만 볼 수 있는 떠다니는 왜곡된 빛"²²에 대해 논의한다. 이러한 개념은 언인바이티드 게스트^{Uninvited Guests}와 버드 블루먼

솔Bud Blumenthal의 공연 작품과 수전 콜린스Susan Collins와 조엘 슬레이턴Joel Slayton 같은 많은 예술가의 장소 특정적 디지털 퍼포먼스 분석에 적용된다.

17장 "텔레마틱스: 원격 퍼포먼스 공간의 결합"에서는 1970년대 초반의 위성과 텔렉스telex 실험에서부터 1980년대 키트 갤러웨이Kit Galloway와 셰리 라비노비츠Sherrie Rabinovitz의 〈공간의 구멍Hole-in-Space〉(1980), 1990년대 거트루드 스타인 레퍼토리극단의 선구적 퍼포먼스 실험까지 네트워크화된 퍼포먼스의 역사를 살펴본다. 원격 장소에서의 실시간 퍼포먼스 연결은 라이브 퍼포먼스를 위한 인터넷 활용의 가장 대표적 예시이며, 리사 노글Lisa Naugle, 페이크숍Fakeshop, 컴퍼니 인 스페이스, 플로팅 포인트 유닛Floating Point Unit (FPU), 가이 힐턴Guy Hilton, 쿤스트베르크-블렌드의 작품 등 다양한 사례들이 분석된다.

텔레마틱 하드웨어의 기본 장치인 "웹캠"은 18장에서 전적으로 다뤄지는데, 이는 감시 사회에서 수행적 전복performative subversion을 위한 장치로서 개념화된다. 몽그럴Mongrel과 나탈리 제레미젠코Natalie Jeremijenko/역기술국The Bureau of Inverse Technology (BIT) 같은 예술가들의 작업은 CCTV와 감시 문화의 윤리에 이의를 제기하며 반박하고, 엘리자베스 딜러Elizabeth Diller와 리카르도 스코피디오Ricardo Scofidio 같은 예술가들은 웹캠의 진정성과 '라이브성'의 개념을 풍자하고 약화시킨다. 한편 앤드리아 재프 같은 예술가들은 벤담Bentham과 푸코Foucault가 주장하는 파놉티콘panopticon의 부정적 권력 정치를 뒤집어, 지역 사회와 사회인류학 개념을 강조하여 긍정적인 멀티 웹캠의 환경을 제시하려고 한다. 이 장에서는 스트립쇼의 라이브활동과 포르노 웹캠 모델의 상호작용 활동의 관계를 고찰하고, 결론 부분에서는 가장 잘 알려지고 오래된 웹캠 퍼포먼스인 〈제니캠Jennicam〉의 역사를 포스트-베케트 연극, 연속극soap opera, 지속적 퍼포먼스 아트와 관련 지어 상세히 분석한다. 이전에는 '사용 중'이었다가 지금은 '비어 있는', 또는 이전에는 '비어 있다가' 지금은 갑자기 '사용 중'인 〈제니캠〉 세트 안의 주인공 없는 빈 방을 지켜보는 것은 베케트의 연극과 엘리엇Eliot의 스탠자stanza에서처럼 사람들이 '드나드는' 패턴의 끊임없이 변화하는 만화경과, 진부하지만 극적인 활동을 드러낸다.

다른 형태의 인터넷 드라마와 퍼포먼스는 19장 "온라인 퍼포먼스"에 관한 논의에서 등장한다. 이 장에서는 '장소'로서의 사이버공간에 관한 논의로 시작하는데, 1969년 군사용 아르파넷ARPAnet 이후 간략한 인터넷 역사, 사회적 자유주의와 감시·통제인 중앙집권적 정부군권주의 간의 사이버공간에 계속 긴장감이 존재한다는 인식을 다룬다. 1990년대 중반 ATHEMOO, 가상 드라마 사회Virtual Drama Society, WWW 연극자료 가상도서관WWW Virtual Library of Theatre and Drama Resources 같은 온라인 드라

마 커뮤니티가 등장하기 시작했고, 〈우디스^{Oudeis}〉(1995) 같은 글로벌 협업 프로젝트가 구상되었다. 이 장은 마이클 하임^{Michael Heim}이 "사이버공간의 에로틱 존재론^{The Erotic Ontology of Cyberspace}"(1991)이라고 특징짓는 것과 MUD·MOO 등의 퍼포먼스 온라인 공간과의 관계를 다룬다. 또한, 온라인상의 성적 경험과 1993년 MUD게임 〈람다무^{LambdaMoo}〉 안에서 발생한 악명 높은 미스터 벙글 사이버 성폭력^{Mr. Bungle cyber-rape} 사건을 특징으로 하는 무대 연극도 분석한다. 분석의 초점을 바꿔 MOO, 채팅방, 가상 세계에서의 온라인 정체성을 탐구하는데, 여기서 사용자는 주의 깊게 의식적으로 유사-스타니슬랍스키^{Stanislavsky}적인 인물의 전기^{傳記}를 창조하고 자신을 허구적 존재로 만들어 즉흥적인 퍼포먼스에 개입한다. 온라인 '세계'의 기원을 살펴보기 위해 〈해비탯^{Habitat}〉(1985, 가정용 코모도어 64^{Commodore 64} 컴퓨터 사용) 같은 초기 환경에서부터 〈팰리스^{The Palace}〉의 그래픽 세계, 오스트리아 극단 빌데르베르퍼^{Bilderwerfer}의 무정부주의적 작품까지 추적해본다. 이들은 전자 시대의 자아 개념을 악의적으로 비평하고 인터넷 정체성과 채팅방의 관계를 천박하고 허위적이라고 비난하기 위해 다른 사람(실제)의 정체성을 훔쳐 그들의 모습을 취한다.

마지막 20장에서는 "사이버공간의 '연극'" 개념에 관해 공간을 중점적으로 다룬다. 이 장은 마이클 조이스^{Michael Joyce}부터 햄넷 플레이어^{Hamnet Players}와 데스크톱 시어터^{Desktop Theater}에 이르는 하이퍼텍스트 문학과 드라마에 관한 분석으로 시작되며, 초기 예술 운동과 플럭서스^{Fluxus}와 울리포^{Oulipo} 같은 예술 그룹과 연관 지어 설명한다. '챗봇^{chatterbot}', 즉 자동 인공지능 '로봇' 캐릭터가 가상공간 속에서 대화를 한다. 과거의 챗봇 '일라이저^{Eliza}'(1996)에서 '줄리아^{Julia}'(1990)까지 포함시켜 앨런 튜링^{Alan Turing}의 이론과 '테스트', 그리고 필립 오슬랜더의 논의와 연관 짓는다. 오슬랜더는 챗봇 현상이 "라이브 퍼포먼스가 특히 인간의 행동이라는 생각을 약화시키고, 라이브의 중심인 인류의 유기적 현존을 라이브 퍼포먼스의 경험으로 바꾸고, 라이브 퍼포먼스에 기인한 실존적 의미에 의구심을 던진다"[23]고 주장한다. 이 장에서는 "온라인 연극 같은 것이 있는가?"라는 질문을 던진다. 이러한 질문은 육체적 부재가 연극의 현존을 부정하는 것이고, 다른 한편으로 앨리스 레이너^{Alice Rayner}의 주장처럼 연극이 "디지털화의 압력에 의해 특히 소멸될 수 있다"는 다양한 비판적 관점을 기반으로 한다. 하지만 여기서 소멸이란 '변성된' 시공간의 신뢰성을 위한 길을 열어준다. … 시공간의 디지털 생산은 한 가지 현존을 비물질화하나 또 다른 현존을 구성한다."[24] 이 장의 결론에서는 기예르모 고메스페냐와 카멜레온 그룹^{Chameleons Group} 같은 예술가들의 상호작용적 온라인 연극실험 분석의 사례 연구를 상세히 다룬다.

"시간"(21장)은 디지털 퍼포먼스 실천의 새로운 예술적 철학적 주제가 되어왔고, 라이브 공연과 컴

퓨터 작업 녹음 영상의 조합은 특정적 시간적 왜곡과 효과를 표현하는 혁신적 방식으로 활용되었다. 빌더스 어소시에이션, 로베르 르파주, 리처드 포먼[Richard Foreman], 큐리어스닷컴[Curious.com], 인인마이티드 게스트의 연극 작품에서 이러한 효과들은 극적 시간에 대한 관객의 이해와 경험을 혼란스럽게 만들고 '비시간성[atemporality]' 또는 시간적 제약의 몽타주 같은 정립된 포스트모던시대의 개념들에 도전하고 넘어서려 한다. 오히려 우리는 그러한 작품들을 '시간 외적인 것[extratemporal]'에 대한 더욱더 고대적이고 신화적인 이해 안에 위치시키는 방식으로 작동하게끔 이론화한다. 시간 바깥에서 존재하고 기능하는 것의 경험을 극적으로 표현하고자 라이브와 가상이 결합된다.

22장에서는 "기억"이라는 주제에 대한 디지털 예술가와 퍼포머의 표현을 검토하기 위해, 현대 사회의 총체적 기억상실과 기억·기억술의 절대적 집착 사이에서 충돌하는 최근 퍼포먼스 실천과 포스트모던 시대의 이론에 대한 기억과 개인의 자전적 중요성을 분석하며 시작한다. 이 같은 관념들은 마르셀 프루스트[Marcel Proust]의 주제에 관한 문학적 명상과 밀접하게 연관된다. 이를 위해 "기억 경험의 유동적 속성"[25]이라는 변치 않는 중심 주제를 만들어낸 앤드리아 폴리[Andrea Polli]의 〈페티시[Fetish]〉(1996)와 기억 저장소로서의 컴퓨터 RAM에 대한 신념이 점차 인간의 기억을 악화시키는 방법일지도 모른다고 강조하는 큐리어스닷컴의 〈기억의 무작위 장[Random Acts of Memory]〉(1998) 등의 퍼포먼스를 분석한다. 에밀 히어바틴[Emil Hrvatin]과 스티븐 윌슨 같은 예술가들이 이탈리아 출신 귈리오 카밀로[Guilio Camillo](1480-1544)의 〈기억의 궁전[Memory Palace]〉(또는 〈기억 극장[Memory Theatre]〉)을 시각적으로 복원한 프로젝트를 살펴본다. 다양한 퍼포먼스 치료가 트라우마 기억(덤타입의 〈메모랜덤[Memorandum]〉, 1999-2000), 시간 여행, 데자뷔, 단기기억상실(블라스트 시어리의 〈거꾸로 10^{10} Backwards〉, 1999) 등을 아우르는 주제들을 중점적으로 다룬다.

이 책의 마지막 부분에서는 상호작용성, 지속적으로 상호작용하는 설치·퍼포먼스 작품, 퍼포먼스 CD롬, 컴퓨터/비디오 게임을 살펴본다. 23장은 "'수행하는' 상호작용성"을 탐구하는 것으로 시작한다. 이를 위해 시스템의 개방성과 이에 따른 사용자 상호작용 수준/정도에 관련하여 오름차순으로 순위가 매겨진 인터랙티브 아트와 퍼포먼스의 네 가지 위계적 범주들, 즉 탐색[navigation], 참여[participation], 대화[conversation], 협업[collaboration]을 정의하고, 각각의 패러다임을 분석하여 세부 항목별로 나눈다. 탐색 작업은 단순한 웹 포토-드라마에서부터 린 허시먼 리슨[Lynn Hershman Leeson], 그레이엄 와인브렌[Grahame Weinbren], 질 스콧[Jill Scott]의 복잡한 플렉시 내러티브[flexi-narrative] 설치 작업, 밥 베얀[Bob Bejan]과 데이비드 휠러[David Wheeler]의 상업적인 인터랙티브 영화까지 장르가 다양하다. 폴 바누스[Paul Vanouse]의 인

그림 1.10 인터랙티브 영화 체험 <터미널 타임^{Terminal Time}>(1999, 스테피 도마이크^{Steffi Domike}, 마이클 마티스^{Michael Mateas}, 폴 바누스)에서는 관객이 주어진 질문에 달린 각 답변에 보내는 박수갈채 호응에 따라 관객의 취향과 감성에 맞춘 필름 몽타주의 지능적 편집 컴퓨터 프로그램이 작동한다.

터랙티브 영화 제작에서 동기부여가 된 라이브 관객의 자극은 참여 패러다임으로의 전환을 예고한다. 사용자 또는 관객의 적극적인 관여가 수많은 설치 작품과 공연 작품에 중심 역할을 한다(그림 1.10). 페리 호버먼^{Perry Hoberman}의 작품을 분석해보면 대화 유형에 더욱 많은 변화를 가져온다. 여기서, 폴 서먼, 토니 도브, 뤽 쿠르셴^{Luc Courchesne}, 메타휴먼 탐사센터^{Centre for Metahuman Exploration}의 작품이 논의되고, 마지막 유형인 협업에서는 관객/사용자 고유의 창의성이 스티븐 윌슨, 웨브드 피츠^{Webbed Feats}, 사토리미디어^{Satorimedia} 같은 예술가들에 의해 시작된 작품들을 어떤 방식으로 이끌고 정의하는지 살펴본다.

24장의 "비디오 게임"에 관한 검토는 게임 자체(실행, 게임, 영상, 조정, 플레이하는 경험)에 중점을 두는 '게임학자^{ludologist}'와 문화적 유의성과 의미, 그리고 사건 전개를 강조하는 철학과 연관된 '서사학자^{narratologist}' 간의 비판적 반대를 강조하는 이론적 관점을 조사하며 시작된다. 이어 "연극으로서의 비디오 게임"에 관한 브렌다 로럴 방식에 관해 논의한다. 이 논의는 내러티브, 자극, 용어뿐만 아니라 마지막에 캐릭터가 죽거나 살아남게 될 것이라는 사실—〈파이널 판타지^{Final Fantasy}〉와 마찬가지로 〈햄릿

그림 1.11 예술과 연극 창조를 위한 비디오 게임 남용: 마티아스 푹스와 실비아 에커만의 정체성의 유동적 본성에 대한 탐구 〈유동ID: 정체성의 영역fluID: Arenas of Identities〉(2003).

Hamlet〉에도 적용되는 변수이다─등에 공통적인 통합적 원칙과 특성을 분석하는 것으로 이뤄진다. 그리스 비극과 신화에서부터 그랑기뇰Grand Guignol에 이르기까지 폭력적 비디오 게임과 연극 모델 사이에서 더욱 많은 유사점이 도출된다. 한편으로 〈심즈The Sims〉 등 사회적 기반의 비폭력적 게임은 1950년대와 1960년대 노동계급의 일상을 반영하는 키친싱크 드라마kitchen-sink drama와 연속극에 연관된다. 본 장의 마지막 부분에서는 펑멍보冯梦波, 톰 베츠Tom Betts, 마티아스 푹스Mathias Fuchs, 실비아 에커만Sylvia Eckermann 같은 예술가들이 예술 및 퍼포먼스 결과물을 위해서 점차 사용이 증가하는(그리고 창의적으로 남용하는) 컴퓨터 게임엔진/프로그램에 관해 조사한다(그림 1.11). 결론 부분에서는 블라스트 시어리의 획기적인 VR 전쟁-게임 경험 〈사막의 비Desert Rain〉(1999)를 자세히 분석한다. 또한, 비디오 게임을 단순하고 하찮거나 '교양 없는' 경험이라고 표현하기보다는 학술적으로 현재 가장 보편적이고 매우 효율적 형태의 '대중적 연극'으로 여겨야 한다고 결론짓는다.

　퍼포먼스 "CD 롬"(25장)의 흥망에서는 디지털 기술·기법의 전반적 개발과 적용에 관해 간략히 보여준다. 즉, 이들이 어떻게 시작되고 보편화·동화되었는지, 그리고 더욱 진보적인 대안에 의해 어떻게

대체되었고 상대적으로 쇠퇴하게 되었는지 설명한다. 수많은 교육적·기록적/분석적 퍼포먼스 사례 연구를 대체로 세 가지로 구분해 정의하고 분석한다. 교육적으로 시작된 퍼포먼스 CD롬에서는 크리스티 카슨Christie Carson과 리즈베스 굿맨Lizbeth Goodman 같은 학계뿐만 아니라 보이저Voyager와 BBC 같은 영리회사의 셰익스피어 작품이 소개된다. 퍼포먼스 기록과 분석 CD롬에는 윌리엄 포사이스의 찬사를 받는 〈즉흥 테크놀로지Improvisation Technologies〉(1994·1999)뿐만 아니라 베드퍼드 인터랙티브 연구소Bedford Interactive Institute, 레제상시엘 극단La Compagnie Les Essentiels, 데스퍼레이트 옵티미스트Desperate Optimists의 작품이 포함된다. 퍼포먼스 CD롬에 관한 검토에서는 '녹화된' 포맷에 라이브 연극성의 느낌을 제공하기 위해 고안된 다양한 방식의 CD롬을 고려한다. 로리 앤더슨의 미로 같은 〈꼭두각시 여관Puppet Motel〉(1995·1998, 황신치엔黃心健과의 공동작업), 포스드 엔터테인먼트Forced Entertainment, 휴고 글렌디닝Hugo Glendinning의 수수께끼 같은 〈얼음 궁전Frozen Palaces〉(1996)과 〈밤을 지새우는 사람들Nightwalks〉(1998)부터 루스 깁슨Ruth Gibson과 브루노 마르텔리Bruno Martelli의 활기찬 상호작용적 연속극식 무용극 〈윈도구십팔Windowsninetyeight〉(1998)까지 포함된다.

결론(26장)에서는 앞서 언급한 모든 주제와 주장을 재요약하기보다는 몇 가지 주요 담론을 도출해 통합한다. 이 장은 컴퓨터가 어떻게 1990년대 사회, 기업과 산업화 사회의 예술적 구조에서 확실한 입지를 차지했는지에 대한 논의로 시작한다. 하지만 새 천 년의 전환점에서 디지털 열반digital nirvana의 실현되지 않은 과장, '밀레니엄 버그'의 신음소리, 닷컴의 몰락에 따른 무관심, 의심, 냉소주의 같은 역효과가 생겨났다. 디지털 거품은 하룻밤 사이에 완전히 사라지진 않더라도 속수무책으로 무너졌고 예술 등의 다양한 관련 활동에 디지털이 적용되는 중대한 결과를 초래하며 지속되었다. 투자, 관심, 개발의 감소가 만연해졌고 교육적·상업적·예술적인 재평가가 이뤄졌다. 퍼포먼스 연구에서 파트리스 파비스Patrice Pavis 같은 교수는 디지털 스펙터클과 로봇 퍼포먼스 형식을 직면하여 변변치 않은 살아 있는 신체와 연극적 텍스트를 위한 열정적인 휴머니스트 사례를 호소했다.[26] 한편, 기존의 수많은 열정적인 디지털 퍼포먼스 예술가들은 기술를 버리고 다시 라이브 공연으로 돌아와 이러한 요구에 따르는 것(또는 기술 판에 질리거나 좌절하는 것) 같았다. 우리가 파악한 퍼포먼스의 부흥과 몰락을 디지털 퍼포먼스의 진정한 역사적 원형인 미래주의로 재탐색한다. 이를 위해 궁극적으로 약속된 미래가 없던 새로운 영광의 미래에 대한 패기 어린 낙관주의의 유사한 이야기를 파악하고자 한다. 미래주의와 디지털 테크놀로지는 처음에는 스스로를 오로지 삶을 위한 삶의 '철학'으로 묘사했는데, 시간이 조금 더 지나자 급속히 뒤처지는, 그리고 그것들 자체의 기술적인 난관과 한계, 상투적인 것에 갇히는 것을 피

하기 위한 그 이상의 향상이 요구되는 기술적인 발전에 지나지 않음이 드러났다. 하지만 그와 동시에 1921년 마리네티 선언문의 과장된 희망사항은 2000년이 되어서야 비로소 실현된다.

> 만약 오늘날 최신 … 연극에서 … 가상의 인물들이 실재 환경과 함께 존재한다면, 시공간의 동시성과 상호 접속은 우리의 '합성 연극' 덕분이다.[27]

아방가르드 모더니즘 실행의 전통 내에서 디지털 퍼포먼스에 관한 우리 입장은 흥미로운 포스트 모더니즘의 일부로서가 아니다. 오히려 디지털 퍼포먼스의 '새로움'과 자멸하는 변이적 포스트모더니즘 이론에 대한 거부, 새로움에 대한 맹목적 거부를 증명하는 논쟁적 분석으로 결론 내려진다. 돌아오는 밀레니엄 시대의 디지털 예술가와 공연자는 이전에 보지 못한 완전히 형성되진 않았지만 새롭고 여전히 매우 실험적인 무언가를 창조했다. 블라스트 시어리의 〈당신 곁 어디에나 있는 로이 아저씨Uncle Roy All Around You〉(2004)는 마지막 사례 연구로 제시된다. 이 프로젝트는 네트워크형 팜톱 컴퓨터를 사용해 도시 안의 거리를 다니는 1인 여행이라는 점을 강조한다. 컴퓨터 게임, 퍼포먼스 아트, 가상현실, 온라인 커뮤니티, 건축, 인터랙티브 아트의 패러다임을 혼합하고 '데우스 엑스 마키나dues ex machina'의 출현을 수반하여 잊히지 않는 절정에 이른다.

연극 '대' 기술

디지털 퍼포먼스의 이론과 실천을 둘러싸고 자주 쟁점을 흐리는 근본적 문제를 중점으로 서론을 마무리하고자 한다. 공연예술의 라이브 존재론과 미디어화된·비非라이브적·시뮬라크르적 본성을 지닌 가상 기술 사이에는 내재된 긴장감이 있다. 마리로르 라이언Marie-Laure Ryan 은 '가상virtual'이라는 단어의 유래를 라틴어 '비르투알리스virtualis'에서 찾아보는데, 이 단어는 "위력의 힘(비르투스virtus)' 속의 잠재성"[28]을 의미한다. 라이언은 또한 '가상'을 아리스토텔레스Aristoteles의 현실태the actual와 잠재태the potential 사이에 설정해놓은 구분과 연관시키고 있는데, 이러한 용어에서 도토리는 잠재적인 (혹은 가상의) 오크나무임을 지적한다. 따라서 "가상은 존재의 박탈이 아니라 현실적 존재로 발전하는 힘, 또는 잠재성을 소유하는 것이다."[29]

　　오래된 스콜라철학에서 가상과 현실 간의 관계는 변증법적이지만 18세기에는 이항 대립 중 하나

로 변화했고, 가상성을 비현실, 허구 또는 거짓이라고 표현했다. 라이언은 "만약 가상이 거짓이라면, 사이버공간이 물리적으로 존재하지는 않지만 공간의 감각을 만들어내기 때문에 사이버공간은 가상공간이디. 또한 인터넷은 사용자를 사이버공간의 존재하지 않는 가상 영역으로 이동시켜 가상적 경험을 제공한다"[30]고 주장한다. 라이언은 18세기 전후의 '가상'의 어휘적 정의들이 긍정적(현실에 이르는 가능성)인 동시에 부정적(환영 또는 모조)인 측면을 축약하고 있다는 결론을 내린다. 이 같은 이중적 개념은 가상현실 같은 첨단 컴퓨터 시뮬레이션에서 분명히 작용한다. 여기서 환경적 투영은 '모조fake'이지만 이와 연관된 물리적 상호작용은 직접적이고 '현실적'이다. 다음으로 가상과 모조에 대한 포스트모더니즘의 집착이 이제는 부정적 측면의 가상성에 긍정성을 제공한다는 데에 주목한다. "20세기 후반에는 모조의 모조성을 만족감의 내재적 원천이라고 여긴다."[31]

퍼포먼스 실행에서 디지털 기술을 적용하는 그 활동적 배경에서 컴퓨터를 이용한 "모조성"의 개념은 그에 반하는 동일하면서도 정반대의 반응을 확실히 끌어냈다. 예술적 창의성과 연극적 효과의 잠재성 여부에 상관없이 많은 이들이 내재적 인공성에 대해 저항하거나 거부한다. 디지털 이미지의 진위성이 결여됐다는 인식은 예술가와 감독만의 전유물로 인식되었던 어도비 포토샵Adobe Photoshop 같은 이미지 어플리케이션의 정교한 소프트웨어 패키지 사용자가 많아질수록 커진다. 유비쿼터스 디지털 에어브러쉬로 더 쉽고 빠르게 향상·수정·몽타주·조작하는 표현이 가능하다는 자각은 '진실'의 모호한 개념이 무엇이든지 간에, 오래된 아날로그 사진이나 전자 비디오 영상이 지닌 이미 흔들리는 입지에 매달려왔던 그 진실의 근간을 흔들어놓았다. '예술적 진실' 개념을 선호하는 많은 퍼포먼스 예술가들은 가상 이미지·시스템에 의구심을 제기했다. 반면, 일반적으로 전자 영상 매체는 텔레비전 매체와의 연관성 때문에 오랫동안 꺼려져왔다. 텔레비전은 모든 예술 형식과 예술 '공간' 중에서 가장 지루하고 조작적·지배적이며, 미학적으로 저속한 매체로 여겨졌기 때문이다.

디지털 이미지의 인공성과 거짓됨은 미학적·이데올로기적·정치적인 이유로 많은 라이브 예술가의 호평을 제한적으로 만들었다. 특히 물리적 연극과 신체 예술 같은 분야에서 드러나며, 주된 목적은 본능적인 물리적 신체가 갖는 '교묘한 속임수 없음'과 '무조건'의 물질적 실감성을 통해 실현되는 '체화된' 진위성을 상연하는 것이다. 따라서 퍼포먼스 실행과 비평 양측 간의 디지털 격차에서 오는 긴장과 심지어 충돌이 생겨나는데, 이를 과소평가해서는 안 된다. 이러한 생각이 탈체화disembodiment와 가상 신체의 역설적 수사법으로 더욱 심화되었고, 디지털 신체가 생물학적 신체와 비교하여 동등한 위상과 진위성을 지닌다는 주장은 신체적 현실에 관한 생각을 완전히 바꾸어놓았다. 투사된 데이터 신체와 가

상공간의 대안적 정체성이 일상적 대상 못지않거나 심지어 더 생생하고 진짜라고 여겨질 수 있다는 역설은 이제 누군가에게는 믿음과 경이의 원천이 되기도 하고 다른 누군가에게는 안전히 무미한 개념이 되기도 한다.

독일 마인츠에서 열린 2001년 퍼포먼스연구회의에서 퍼포먼스와 첨단 기술을 적용한 퍼포먼스 프로그램 가운데 나이절 차녹Nigel Charnock의 원맨쇼 〈열기Fever〉(2001)[32]는 단호하게 비기술적이며 독특한 라이브(무대 위의 라이브 연주자 포함)로 진행되었다(그림 1.12). 갑자기 비디오카메라를 든 조작자가 무대 위에 등장하고 차녹은 뒤에서 커튼을 열어 라이브 비디오 자료의 영상을 투사하는데, 아이러니하게 중심을 약간 벗어나 사이클로라마cyclorama 쪽으로 향한다. 그는 "보세요, 이게 바로 미래에요!"라고 놀라는 척하며 우스꽝스럽게 울부짖고 과장되게 즐거워하며 무대를 뛰어다닌다. 그러고는 몸통을 흔들어대고 팔다리를 뻗기 시작하는데, 분명 컴퓨터 센서 상호작용 시스템의 음파 반응을 기대하는 듯하다. 아무런 반응도 일어나지 않고 모든 것이 잠잠해지자 그는 실망스러운 표정을 짓는다. "컴퓨터 사운드는 어디 있는 걸까요?" 그는 폭소하는 관객들에게 묻는다.

여기서 차녹은 기술에 의존하는 퍼포먼스를 추가물 또는 신규물이라고 조롱하고, 디지털 무용은 이미 고루하고 상투적이라고 지적한다. 또 다른 중요한 점은 차녹이 백색광 '세례wash' 무대조명을 갖춘 빈 무대에서 즐거운 무용, 담소, 자유로운 즉흥 동작의 장엄한 연극을 펼치며 신체의 특성과 유쾌함을

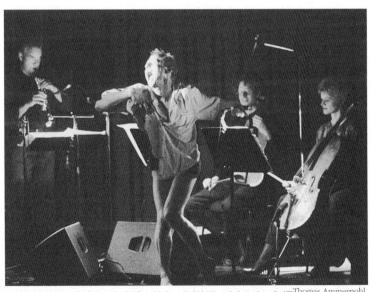

그림 1.12 〈열기〉(2001)에서 "오직 라이브"의 기쁨을 표현하는 나이절 차녹. 사진: 토머스 애머폴Thomas Ammerpohl.

그림 1.13 〈열기〉(2001)에서의 나이절 차녹. 사진: WDR/아넥$^{\text{WDR/Anneck}}$.

보여준다는 데에 있다(그림 1.13). 또한 이 퍼포먼스는 무대 위의 센서 시스템이 달성할 수 있는 것보다 더 진짜의 '상호작용성'을 삽입한다. 이를 위해 그는 직접 무대와 관중들 사이를 마구 뛰어다니고, 관중을 끌어안고 추파를 던지고, 개개인과 직접 대화를 나누며 좌석 위를 철부지 아이처럼 점프하여 관객의 핸드백, 재킷, 코트를 훔치고 '1인 라이브' 공연의 장난기, 자유로움, 즐거운 친밀감을 연기한다.

〈은총의 괴물들〉

모든 시대를 통틀어 가장 대중화된 디지털 퍼포먼스는 작곡가 필립 글래스$^{\text{Philip Glass}}$와 연극 감독 겸 무대연출가 로버트 윌슨$^{\text{Robert Wilson}}$이 만든 〈은총의 괴물들$^{\text{Monsters of Grace}}$〉(1998)이다. 이 작품은 퍼포먼스와 새로운 매체 사이에 생겨난 더욱 흥미로운 불화의 예시를 제시하고, 디지털 퍼포먼스의 역사가 어떻게 끊임없이 왜곡되고 새롭게 쓰였는지를 설명한다. 1998년 전 세계 관람객들이 3D안경을 쓰고 〈은총의 괴물들〉을 관람했고, 윌슨과 글래스는 이 퍼포먼스를 "디지털 오페라"라고 기술했다. 이들이 이전에 협업한 유일한 작품인 〈해변의 아인슈타인$^{\text{Einstein on the Beach}}$〉(1976)은 미국과 전 세계 연극

발전에서 획기적 사건으로 호평을 받았고, 가상 기술의 새로운 프로젝트 실험은 상당한 기대감과 매스컴의 관심을 불러일으켰다. 이 작품에는 제프리 클라이저$^{Jeffrey Kleiser}$와 다이애니 월칙$^{Diana Walczac}$이 만든 열세 편의 화려한 3D 컴퓨터 애니메이션 영화가 등장했는데, 음악가와 가수 위에 설치한 스크린을 통해 영상을 내보냈다. 영화 중 일부는 구상적·추상적이었으며, 음악과 동기화된 영화도 있었지만 일부는 음악이 거의 없거나 음악과 연계성이 전혀 없어 보이는 작품도 있었다.

작품과 관중·비평가의 (보편적이지는 않지만) 대체로 부정적인 반응으로 수많은 근본적 문제뿐만 아니라 가상 연극과 퍼포먼스 간의 논쟁은 지대한 주목을 받게 된다. 첫째, 기대감이 너무 높아서, 완전히 새로운 몰입형 연극 예술 형식을 지나치게 낙관적이고 (적어도 현재는) 비현실적인 미사여구로 호평했다. 둘째, 라이브 무대에서의 디지털 영상 통합이 지닌 실질적 장점에 관해 여전히 격렬한 토론을 펼친다. 반대자들은 미디어의 부조화가 존재하고 라이브 형식으로서의 연극이 지닌 순수성이 타락한다고 강력히 주장한다. 이 같은 주장(4장과 6장에서 상세히 살펴보기로 한다)은 20세기 초반 '영화-연극'을 실험하는 가운데 등장했고, 예지 그로토프스키$^{Jerzy Grotowski}$의 선구적인 『가난한 연극을 향하여$^{Towards a Poor Theatre}$』(1968) 출판 이후 더욱더 신빙성을 얻게 되었다.

그로토프스키는 분장과 "자체 의상과 시노그래피"[33] 등의 불필요한 사항을 제거해 연극의 본질, 즉 "지각적이고 직접적인 '라이브' 교감을 나누는 배우–관객 간의 관계"[34]에 충실하도록 간소화해야 한다고 강조했다. 이것이 "고대 이론적 진실"에 부합한다고 인지하지만 다른 예술의 "합성"으로서 연극의 개념에 도전한다고 주장한다. 하지만 곧바로 말장난하듯 동시대 연극을 "합성 연극"으로 특징짓는다. 합성 연극이란 "하이브리드 스펙터클, 즉 근간도 없고 완전함이 결여된 집합체로 구성된" 예술적 도벽에 의존하는 것으로, "풍부한 연극$^{Rich Theatre}$', 즉 결함이 풍부한 연극"[35]을 뜻한다. 그로토프스키는 '풍부한 연극'을 움직이는 배경의 사용이라든지 "무대 위의 영화 스크린"을 끌어들임으로써 "종합 연극'에 노골적인 보상적 요구"로 영화와 텔레비전을 헛되이 모방하는 것으로 본다. 그는 "말도 안 되는 소리"라고 단언한다. "연극이 얼마나 확대되고 기계적 도구를 사용하든지 간에 영화와 텔레비전보다 기술적으로 계속 열등할 것이다. 결론적으로 필자는 무대 속 빈곤을 제안한다."[36] 그는 연극의 한계를 반드시 인정해야 하고, 녹음된 매체의 화려함, 호화로운 스펙터클, "기술적 장점과 연극이 경쟁할 수 없기 때문에 모든 외형적 기법을 단념하게 만든다. 그리하여 열악한 연극의 '거룩한' 배우만이 남겨진다"[37]고 경고한다.

폴란드 실험극장$^{Polish Theatre Laboratory}$에서 그로토프스키가 채택한 방식은 가지치기와 제거라는

금욕적 비아 네가티바$^{via\ negativa}$(부정적 방식)였다. 배우와 관중 모두를 위해 "자기 자신의 진리에 맞선 싸움, 라이프 마스크$^{life-mask}$를 벗기려는 이 같은 노력"은 연극의 환영적 장치와 스펙터클의 과시적 요소를 결국 없애버린다. "우리 스스로를 벗어던지고 극히 친숙한 층을 만지며 라이프 마스크를 노출시킨다면, 라이프 마스크는 깨어지고 떨어져나갈 것이다."[38] 1965년 이 같은 용어들이 기사에 등장했고 그 영향력은 여전히 크다. 그로토프스키는 20세기 후반의 중요한 연극 이론가이자 연극 감독이며, 결과적으로 이론과 실천에서 연극계의 거장이라 할 피터 브룩$^{Peter\ Brook}$과 에우제니오 바르바$^{Eugenio\ Barba}$ 같은 이들에게 대단한 영향을 미친 권위자이다.[39] 리처드 H. 팔머$^{Richard\ H.\ Palmer}$가 논평하듯이 그로토프스키는 "연극에서의 기술 확대를 노골적으로 반대한 인물이고 … 20세기 후반 연극의 기술 진화를 거부하는 이론적 근거를 제시한다."[40] 그로토프스키의 배우들은 비아 네가티바를 통해 신체적 훈련과 심리적 저항을 완전히 없애버림으로써 순수한 동물체적 충동과 훌륭한 전통적 방식의 "영적 진리"에 접근하려고 했다. 같은 해에 그로토프스키는 자신의 이론을 책으로 출판했고, 피터 브룩은 『빈 공간$^{The\ Empty\ Space}$』(1968)의 순수성에 관해 열변을 토했다. 그 "빈 공간"에서는 무대 위를 거니는 1인의 단순한 행동이 '연극'이라는 이름의 마술적인 전하電荷를 일으켰다.[41] 사람들은 이론과 미학적 감성이 얼마나 자주 변화했는지 숙고하기를 재촉받는다. 한편, 미니멀리즘과 개념주의는 예술 이론과 실제를 옹호하기 위해서 비아 네가티바를 불러들인다. 여기에선 하얀 캔버스와 늘어선 벽돌이 미학적 정수를 새로운 차원으로 승화시키고 타블로이드 신문을 마비시킨다.

비아 포지티바

디지털 퍼포먼스는 비아 포지티바$^{via\ positiva}$처럼 대체로 반대 극을 가진다. 디지털 퍼포먼스는 추가적 과정으로 정의되는데, 본질을 보여주기 위해 벗겨내는 것이 아니라 이미 존재하지만 아주 깊숙이 숨겨진 무언가를 드러내고 가져오기 위한 미켈란젤로Michelangelo 조각상의 고전적 이미지 같은 것이다. 새로운 기술이라는 재료가 퍼포먼스에 '추가'되는데, 이 새로운 재료가 누구에게는 맛있고 누구에게는 맛없게 느껴진다. 디지털 퍼포먼스에 추가적 기술, 추가적 효과, 추가적 상호작용, 추가적 인공보철, 추가적 신체가 더해진다.

〈은총의 괴물들〉과 다른 디지털 퍼포먼스 작품들에 대한 비평은 1920년대 영화–연극 실험의 적대적 비평가와 그로토프스키가 상세히 설명했던 똑같은 논쟁을 다양한 방식으로 계속한다. 미디어 프로

젝션이 연극의 지적 능력이나 시각적 스펙터클을 증진시키기보다 오히려 그것의 기술적인 개입이 서툴러 연극과 기술 두 형식에 미적 장애물이 된다. 연극과 기술 간의 더 넓은 긴장감의 역사는 실상 훨씬 더 거슬러 올라간다. 아리스토텔레스는 『시학The Poetics』에서 비극의 구성 요소 중에서 스펙터클을 가장 낮은 순위에 두었고, 17세기 초 제임스 1세 시대의 극작가 벤 존슨Ben Jonson은 자신의 글이 아니고 존스Inigo Jones의 화려한 디자인에 가려져 관심을 받지 못하게 되자 그와 격렬히 대립했던 것으로 유명하다. 이 같은 주장은 "실질적 각본 대신에 값비싼 최첨단 기기의 맛"[42]에 굴복한다고 비난받는 상업적 연극(특히 뮤지컬)에 대해 현재까지 여전히 만연하다.

장 보드리야르는 (연극과 관련 없긴 하지만) 감정들을 강조하고, 나아가서는 "사람들이 그들의 창의적 능력을 버리고 기계를 우선적으로 개입시키기를 좋아한다. 그리고 무엇보다 이 같은 기계가 사고思考의 스펙터클을 제공하는데, 기계를 다루면서 사람들은 사고 그 자체보다 사고의 스펙터클을 선택한다"[43]고 강조한다. 아널드 애런슨Arnold Aronson은 기술이 연극과 극작에 미치는 막대한 영향을 비난하며 본질보다 표면적 속임수가 우선시된다고 주장한다. "현대 스펙터클 시대에 기술이 극의 발전에 실질적으로 기여하고 있다는 증거는 부족한데 … 실제의 3차원 무대에서 '가상' 이미지를 재창조하려는 취지가 무엇인가?"[44]

이러한 생각과 저항 역시 모더니즘 예술 안에서 진행되어온 오랜 논쟁들과 연관된다. 예를 들어, 앙드레 말로André Malraux는 모더니즘 회화를 "회화에 낯선 모든 가치를 거부·제거하는 것"[45]이라 정의했다. 하지만 이와 동시에 이러한 개념이 모더니즘의 아방가르드 자체 내에서 예술가들에게 자주 비난받았다는 점에도 주목할 것이다. 1921년 바르바라 스테파노바Varvara Stepanova는 급진적인 소비에트의 예술문화연구소Institute for Artistic Culture (인후크INKhUK (Institut Khudozhestvennoy Kultury))의 전시 카탈로그에서 독립체로서의 "예술 작품의 '신성함'이 파괴되었다"[46]고 주장했다. 1966년 수전 손택Susan Sontag은 멀티미디어 연극에 대한 논쟁을 다음과 같이 요약했다.

두 가지 예술 사이에 커다란 격차, 심지어 반대 입장의 여부가 가장 큰 문제이다. 진정 '영화적'인 것과 다른 유형으로 진정 '연극적'인 무언가가 있는가? 거의 모든 견해는 무언가가 있다는 입장이다. 논의에서는 주로 영화와 연극이 구분되고 심지어 상반되는 예술이며 각자 고유의 판단 기준과 형식의 규범을 만들어낸다는 점을 들 것이다.[47]

〈은총의 괴물들〉은 두 가지 뚜렷한 예술 형태 간의 부조화와 통합의 결여에 중점을 두었고, 그 결과 작품의 '연극성theatricality'이 감소되었다고 비판받았다. 초기 협업 작품 〈해변의 아인슈타인〉의 고양된 형식주의 연극성은 새로운 장을 열었다고 인정받은 반면, 〈은총의 괴물들〉은 연극성과 라이브성이 확실히 부족하다고 비난받았다. 비평가들은 라이브 퍼포먼스 요소가 극적 오페라보다는 실내악 콘서트에 가까운 점에 주목했다. 더욱이, 음악가와 이들 위에 설치된 스크린 사이의 분명한 구분 때문에 라이브와 가상 사이에 통합보다는 분리가 생긴다고 했다. 윌슨과 글래스는 이것이 의도된 예술적 전략이었고 후속편에서는 라이브 음악의 3D 영화를 철저히 구상했다고 공개적으로 주장했지만, 많은 관객의 관심을 끌지는 못했던 것 같다. 물론, 이것이 다른 예술가들이 라이브 관객을 사로잡는 데에 실패했고 디지털 프로젝션 통합으로 연극성을 증대시키지 못했다는 말은 아니다. 이에 대해서는 추후 명백히 설명하겠다.

다시 쓰는 역사

〈은총의 괴물들〉이 등장하기도 전에 매스컴의 관심이 상당했기 때문에 선구적 디지털 퍼포먼스 실행자들로 잘 연결된 대규모 커뮤니티는 두려움을 느꼈다. 우수한 영화 제작 가치에 대한 막대한 투자 금액에도 놀라움을 감출 수 없었다. 첨단 컴퓨터그래픽뿐만 아니라 할리우드 영화와 테마파크에서 사용하는 '합성 배우synthesbians'를 제작하는 최상위 상업 영화사로터 디지털 애니메이터를 고용했고, 3D 애니메이터는 70mm 고해상도 영화(대부분의 할리우드 영화는 35mm)로 작업했다.

은유로서의, 아니면 실제의 다락방에서 수많은 '무명' 예술가와 혁신적 예술가들이 수년에 걸쳐 오랜 인내와 고난으로 점철된 실험을 진행했다. 그런 후에, 미국 최고 예술가의 지위를 누리던 윌슨과 글래스는 디지털 퍼포먼스의 각광을 차지하기 위해 갑자기 발을 들여놓았으며, 그 둘이 "그것을 발명했다"고 역사에 기록될 가능성이 분명해 보였다. 윌슨은 시각적 스펙터클의 권위적 연극 감독이라는 명성에도 불구하고, 연극과 미디어 프로젝션을 결합하는 경력은 비교적 초보자 수준이었고, 〈귀머거리의 흘낏 봄Deafman Glance〉(1971) 같은 초기작 화면 이후로는 거의 사용한 적이 드물다는 점도 매우 역설적이고 혼란스럽다. 『사이버스테이지Cyberstage』 편집자 마크 존스Mark Jones는 자신이 쓴 「조악함의 괴물들Monsters of Mediocrity」에서 글의 제목이 말해주듯이 그 작품에 대해 미온적 반응을 보였고, 윌슨과 글래스가 너무 순진하게 자신들의 작업을 새로운 형식의 예술로 예고했다고 주장한다.

이는 오랫동안 진행됐던 다른 작품에 대한 인식이나 인정이 부족했음을 보여주었다. 조지 코츠 퍼포먼스 워크스, 거트루드 스타인 레퍼토리극단, 캔자스대학교의 가상현실탐구연구소 등 그룹의 작품이 고려되지 않은 것은 예술사에서 그들의 공정한 입지와 대단한 공헌을 무시하는 행위와 같다. 물론, 문제는 필립 글래스 같은 유명인이 그와 로버트 윌슨이 해당 분야의 선구자라고 주장할 때, 그를 신뢰하는 사람들이 생겨나고 그렇게 책을 쓴다는 것이다. 앞으로 수십 년 후에 일렉트로닉 아트의 역사에 대한 책을 쓴다면 로버트 윌슨과 필립 글래스를 새로운 예술 형식의 선구자로 칭할 것이다. 이는 필자에게 매우 염려스러운 일이다.**48**

이 책은 그러한 역사 중 하나이고, 존스는 그가 강조한 선구적 예술가들이 윌슨과 글래스보다 훨씬 저명한 인물이라고 들으면 안도하게 될 것이다. 이는 디지털 퍼포먼스의 역사이지만 모든 역사와 마찬가지로 부분적이고 불완전하다. 그야말로 수백 명의 예술가와 퍼포먼스 제작자에 대한 우리의 관심도는 수많은 요소에 따라 달라진다. 예를 들어, 우리의 특정 관심과 취향에서부터, '디지털 퍼포먼스 아카이브Digital Performance Archive (DPA)'로 보낸 비디오테이프, CD롬, DVD 같은 자료를 통해 때로는 라이브로, 때로는 '간접적'으로 우연히 마주치는 작품 등에 이르기까지 그러한 요소에 해당된다. 또한 우리는 공간이나 최종 편집, 이야기 전개 또는 완전한 무지함 때문에 수많은 디지털 퍼포먼스 예술가가 반드시 포함되어야 하지만 그렇지 못한다는 점을 인지하고 그들에게 진심으로 사과해야 한다. 역사화 과정의 애석한 결점이지만 향후 출판되는 판은 재평가를 위한 기회를 제공하고 심한 불균형이나 생략된 부분을 보완할 것이다.

마크 존스는 디지털 퍼포먼스의 충분히 형성되지 않은 역사에 대해 우려한다. 디지털 퍼포먼스에서 예산이 많이 드는 저명한 예술가들이 헤드라인을 차지하고 신뢰를 얻는다는 심각한 문제는 어떤 방법으로든 해결되길 바란다. 라이브 디지털 퍼포먼스의 특정 역사기록학과 관련하여 존스가 느끼는 두려움은 퍼포먼스 CD롬의 학문 계보 같은 다른 분야에서도 유사하게 적용된다. 또 다른 유명한 대표적인 안무가 윌리엄 포사이스는 비교적 늦게 유명세를 탔지만 현재는 무용 CD롬의 창작자까지는 아니더라도 진정한 선구자로 알려져 있다. 그가 구상하고 수행한 〈즉흥 테크놀로지〉 CD롬(1994·1999)은 크리스티안 치글러Christian Ziegler와 폴커 쿠헬마이스터Volker Kuchelmeister가 설계했으며, 가장 미학적이고 교육학적인 '장르'의 진보적 예시로 여겨진다. 하지만 사실상 이렇게 호평 받는 기술적 '혁신'은 대부분 다소 생소한 예술가와 교육가들에 의해 더 앞서 개발되고 발전해왔다.

그림 1.14 베드퍼드 인터랙티브의 수상작 〈댄스 디스크The Dance Disc〉(1989)는 상호작용 댄스 분석 디스크의 초기 예이다. 이 부문에서는 사용자가 동기화된 무용 표기법과 더불어 비디오 영상을 연구할 수 있다.

베드퍼드 인터랙티브 연구소(영국)의 재클린 스미스 오타드Jacqueline Smith-Autard와 짐 스코필드Jim Schofield는 1980년대 후반부터 학교와 대학용으로 디스크 기반의 무용 어플리케이션을 제작해왔다(그림 1.14). 이를 위해 그들은 수년 동안의 힘든 연구와 오래된 디지털 무용 분석 자료들이 대부분 구식이 되어버리는 것을 감수했고, 오늘은 여기에 넘쳐나지만 내일이면 사라질 하드웨어 시스템의 과잉과 투쟁했다. 분할 스크린 동시 카메라 앵글 사용과 움직임 포물선 분석 추적용 비디오 영상 컴퓨터그래픽 라인 합성(포사이스의 CD롬에서 가장 평판이 좋은 기술적 '혁신'이다)의 선구자는 실제로 베드퍼드 인터랙티브 연구소였고, 이들이 분석한 쇼반 데이비스Siobhan Davies의 〈비행사 연구Pilot Study〉(1994) 같은 레이저디스크보다 일찍 개발되었다(그림 1.15). 이들이 최근 개발한 CD-I과 CD롬 패키지, 〈야생의 아이The Wild Child〉(1999, 루두스 무용극단Ludus Dance Company과의 공동작업)는 계속해서 비디오 영상에 컴퓨터그래픽을 입혀 무용 과정과 미학을 구분하려고 한다. 우리는 베드퍼드 인터랙티브 연구소가 포사이스의 기법을 복제한 방식에 대해 무용학계에서 논의한 내용을 듣고 몇 번이고 놀란 경험이 있다(그림 1.16).

따라서 우리의 주된 목적 중 하나는 디지털 퍼포먼스 초기 실험의 근원을 찾고 이 분야에서 역사

그림 1.15 1999년 윌리엄 포사이스와 ZKM의 더 유명한 사용 기법에 앞서, 1994년부터 베드퍼드 인터랙티브는 움직임의 선과 호를 추적하는 중첩 그래픽을 사용했다.

그림 1.16 ZKM의 아름답게 디자인된 〈즉흥 테크놀로지: 분석 댄스 아이를 위한 도구 Improvisation Technologies: A Tool for the Analytical Dance Eye〉 CD롬(1999)에서 회전운동을 보여주는 윌리엄 포사이스의 스크린숏. 사진 제공: ZKM.

상 인정받지 못하고 사라져버릴 위기에 있는 무명의 선구자들을 주목하는 데 있다. 결국 최근 작품 대신에 우리 연구의 핵심이자 디지털 퍼포먼스의 '황금기' 1990년대의 10년에 집중할 수밖에 없다는 의미이다(하지만 2000-2005년 사이의 여러 작품 또한 논한다). 세라 슬로언^Sarah Sloane의 농담처럼 컴퓨터 테크놀로지에 관한 저서의 유통 기한은 보통 우유에 비유된다. 우리는 오늘 이 자리에 있어도 내일이면 없어지게 될 디지털 퍼포먼스 분야의 '최근' 발전에 대한 최신판 책을 쓰려고 하지 않았다. 오히려, 이 책은 수많은 미학 형식과 다양한 플랫폼에서 등장한 디지털 퍼포먼스의 전반적인 검토·분석·역사를 제공하려고 한다. 디지털 퍼포먼스 발전을 정의하고 형성했으며 영향을 미쳤던 예술가, 기술 전문가, 이론가, 평론가 같은 흥미로운 인물들에 관해서도 이야기한다.

주석

1. Reaves "Theory and Practice: The Gertrude Stein Repertory Theatre," 5.
2. Murray, *Hamlet on the Holodeck: The Future of Narrative in Cyberspace*, 99.
3. Ibid., 15.
4. 컴퍼니 인 스페이스가 "Dance-Tech"에 보낸 이메일 리스트 list, 28 August 2001.
5. 닉 로스웰이 "Dance-Tech"에 보낸 이메일 리스트, 28 August 2001.
6. Puttnam, "Keynote Speech."
7. Stringer, "Navigation: The Missing Ingredient in the Digital Design Process."
8. Wilson, *Information Arts: Intersections of Art, Science and Technology*, 25에서 재인용한 노리스의 글.
9. Ibid., 23.
10. Ibid., 26.
11. Russell, *Poets, Prophets, and Revolutionaries: The Literary Avant-Garde from Rimbaud through Postmodernism*, 16, quoted in Rutsky, *High 'Techne: Art and Technology from the Machine Aesthetic to the Posthuman*, 75.
12. Bürger, *Theory of the Avant-Garde, 49*, quoted in Rutsky, *High Techne: Art and Technology from the Machine Aesthetic to the Posthuman*, 76.
13. Rutsky, *High Techne: Art and Technology from the Machine Aesthetic to the Posthuman*, 81.
14. Huyssen in Rutsky, *High Techne: Art and Technology from the Machine Aesthetic to the Posthuman*, 76.
15. Bürger, *Theory of the Avant-Garde, 49, in Rutsky, High Techne: Art and Technology from the Machine Aesthetic to the Posthuman*, 75.
16. Ibid.

17. Russell, *Poets, Prophets, and Revolutionaries; 16, quoted in Rutsky, High Techne: Art and Technology from the Machine Aesthetic to the Posthuman*, 75.

18. Rutsky, *High Techne: Art and Technology from the Machine Aesthetic to the Posthuman*, 89.

19. Schwarz, *Media-Art-History*, 8.

20. Shu, *Visual Programming*, 3.

21. "Theranthrope'라는 단어는 야생 동물인 "théra"와 인류인 "anthropos"에서 유래되었다. 또한 Theranthrope는 인체 동형anthropozoomorphs으로도 알려져 있다. Pradier, "Animals, Angel, Performance," 12 참조.

22. Zizek, "Die Virtualisierung des Herr," 109–110, quoted in (and translated by) Andrea Zapp,"A Fracture in Reality: Networked Narratives as Imaginary Fields of Action," 75.

23. Auslander, "Live from Cyberspace, or, 1 was sitting at my computer this guy appeared he thought I was a bot." 21.

24. Rayner, "Everywhere and Nowhere: Theatre in Cyberspace," 294, 298.

25. Polli, "Virtual Space and the Construction of Memory," 45.

26. Pavis, "Afterword: Contemporary Dramatic Writings and the New Technologies."

27. Marinetti and Cangiullo quoted in Goldberg, *Performance Art: From Futurism to the Present*, 29.

28. Ryan, "Cyberspace, Virtuality, and the Text," 88.

29. Ibid.

30. Ibid., 8.

31. Ibid., 90.

32. 2001년 3월 29일에 열린 퍼포먼스.

33. Grotowski, *Towards a Poor Theatre*, 19.

34. Ibid.

35. Ibid.

36. Ibid.

37. Ibid., 41.

38. Ibid., 23.

39. 그로토프스키가 바르바(그로토프스키와 함께 작업하고 『가난한 연극을 향하여』를 편집했다)와 브룩에게 큰 영향을 주었지만, 두 작가 모두 그들의 작품에서 웅장한 시각적 스펙터클을 사용했다. 바르바의 야외공연은 화려한 의상과 마스크를 사용한다. 브룩이 〈우부 플레이스Ubu Plays〉(1977)를 각색한 맞춤형 레인 머신을 사용했고, 그의 〈착각한 남자The Man Who Mistook〉(1994)는 비디오 모니터와 영사기를 선보였다.

40. Palmer "Technology and the Playwright," 146–147.

41. Brook, The Empty Space.

42. Palmer, "Technology and the Playwright, 143.

43. Grau, *Virtual Art: From Ilusion To immersion,* 217에서 재인용한 Baudrillard, "Videowelt und Fraktales Subjekt," 123.

44. Palmer, "Technology and the Playwright," 144에서 재인용한 Aronson, "Technology and Dramaturgical Development: Five Observations," 188, 193.

45. Orton and Pollock, *Avant-gardes and their Partisans, Reviewed,* 230.

46. Rutsky, *High Techne: Art and Technology from the Machine Aesthetic to the Posthuman,* 82.

47. Sontag, "Film and Theatre," 24.

48. Jones, "Monsters of Medioctity."

Ⅰ. 역사

번역 · 주경란

2장. 디지털 퍼포먼스의 계보

과거를 잊은 자는 그것을 재부팅해야 할 운명에 처한다. … 우리가 어디로 가는지 알고 싶으면 백미러를 보기만 하면 된다.

—마크 더리^{Mark Dery}1

서론

우리는 연구 기간 내내 뉴미디어 기술 존재론에서 진정으로 새로운 것이 무엇인지, 그리고 퍼포먼스 아트에서 뉴미디어 기술이 어떻게 적용되는지를 조사하고 파악하려고 했다. 우리가 나중에 논의하듯이 컴퓨터는 독특한 예술적 표현 방식과 네트워크화된 상호작용 퍼포먼스의 새로운 포괄적 형태를 만들어낸다. 또한 우리는 "아직 무대에 오르지 못한 사이버공간과 가상공간의 영상 기술에는 아무것도 존재하지 않는다"2라고 단언하는 매슈 코지^{Matthew Causey} 같은 저자들의 주장에 이의를 제기한다. 하지만 그와 동시에 디지털 퍼포먼스에서 컴퓨터는 진정한 새로운 퍼포먼스 과정과 현상을 창조해내는 수단으로서보다 오래된 기존의 예술형식과 전략을 재매개하는 수행자로서 보통 사용된다고 인식된다.

뉴미디어 논평자들은 흔히 상반된 입장을 취하는데, 컴퓨터 테크놀로지에 대해 혁신적이고 전조적인 새로운 패러다임이라고 하거나 동일한 기존의 기술·모델에 입힌 황제의 새 옷 같다고 표명한다. 이와 같은 상반된 견해는 문화적·이데올로기적으로 형성된 태도와 관점에 따라 크게 달라진다. 컴퓨터 테크놀로지의 '새로움'이란 컴퓨터 테크놀로지가 유의미한 사회적·문화적·예술적 변화의 수단으로 여겨지고 맥락화될 때 가장 명확해진다. 이러한 측면에서 컴퓨터 테크놀로지는 예술적 소통적 기술과 패러다임을 재고하고 모델의 진정한 재평가를 만들어낸다고 볼 수 있다. 그러나 컴퓨터 테크놀로지를 이전의 오래된 통신 전달 매체와 예술 형태와 관련해 좀 더 냉정히 생각한다면, 그 양자 간의 근접한 유사점을 그려보는 것, 그리하여 반대 견해를 논하는 것까지도 비교적 쉬워진다.

양쪽의 비판적 입장 모두 논리적이고 일관성이 있다. 샌디 스톤^{Sandy Stone}이 사이버공간에 대한

논의에서 취한 관점은 다음과 같다. "네트워킹에서 새로운 것이 무엇인가?"라는 질문에 두 가지 답변이 가능하다. 첫 번째 대답은 "아무것도 없다"인데, 이는 네트워킹이 전화 같은 기술들과 별반 다를 바 없는 도구이기 때문이다. 반면, 두 번째 대답은 "모든 게 그렇다"인데, 이는 네트워킹이 문화적 퍼포먼스 공간의 개념을 변화시켰기 때문이다. "컴퓨터는 사회적 경험과 극적인 상호작용을 위한 장arena이고 공공 극장에 더 가까운 미디어의 유형이다. 또한 컴퓨터에서 나오는 결과물은 양질의 상호작용, 다이얼로그와 대화를 위해서 사용된다. 컴퓨터라는 작은 상자 안에 '다른 사람들'이 있는 것이다.[3]

우리가 멀티미디어 퍼포먼스의 복잡한 역사와 선례를 살펴볼 때, "이전에 모두 끝나버렸다"라는 냉정하고 냉소적인 입장을 의도적으로 취하지는 않는다. 수전 그린필드Susan Greenfield는 새로운 기술을 기존의 기술과 연관 짓기만 하는 융통성 없고 보수적인 "결정화된 지능crystalline intelligence"에 대해 경고한다.[4] 테오도어 W. 아도르노Theodor W. Adorno는 "더 오래된 시기, 즉 과거와의 공통점을 축소시키는 것만큼 모더니즘 예술의 이론적 지식에 해가 되는 것은 없다"[5]라고 상기시켜준다. 반면, 뒤돌아보는 것, 특히 20세기의 아방가르드로 되돌아가는 것은 비록 그것이 다른 맥락 안에서 디지털 이전의 테크놀로지를 사용했을지라도, 놀라울 만큼 많은 양의 보완 작업이 산재해 있는 역사적 풍경에 정확히 초점을 맞춘다.

바우하우스의 반향

앞서 언급한 사실은 2000년도 펜실베이니아주립대학교의 '퍼포먼스 사이트Performative Sites' 학회에서 크게 강조되었다. 노아 리스킨Noah Riskin와 세스 리스킨Seth Riskin 형제의 퍼포먼스 시연 이후 펼쳐진 본 회의에서는 매우 격렬하고도 예술가에게는 불편할 만한 논의가 오갔다. 이 형제들은 퍼포먼스 이전에 자신들의 작품에 대해 상세히 논하며 새로운 경지를 개척했음을 보여주었다. 세스 리스킨의 단독 퍼포먼스 시연에서는 기하학적 모양의 광 투사를 사용했다. 그는 미래주의식 보디 슈트에 수많은 광원을 부착하여 빛을 방출했다. 조명의 모양과 광원을 조정하고, 무대 스크린으로 향하다가 멀어지는 리스킨의 움직임에 따라 시각적 규모를 변화시키며, 무대의 벽과 천장에 빛을 투사시켜 키네틱 "빛의 조각"을 형성했다. 작품이 상연된 후의 논의에서 리스킨 형제는 서로 텔레파시를 주고받을 수 있다는 초기의 암시 탓에, 그리고 자신들의 작업이 독특하고 영적인 경험을 만들기 위해 혁신적 테크놀로지를 사용했다는 주장 탓에 신랄하게 공격받았다. 퍼포먼스 연구 분야를 선도하는 한 학자는 기술적 독창성에 대한

그들의 주장이 솔직하지 못하다고 주장하면서 심지어는 그들을 거의 사기꾼으로 취급하며 강도 높게 비난했다. 왜냐하면 그들의 퍼포먼스는 독일의 바우하우스^{Bauhaus} 예술가이자 안무가인 오스카어 슐레머의 작품에서 직접적으로 가져왔기 때문이다.[6]

리스킨 형제의 퍼포먼스가 모방했던 1923년의 〈라이트 플레이^{light plays}〉(루트비히 히르슈펠트-마크^{Ludwig Hirschfeld-Mack}, 쿠르트 슈베르트페거^{Kurt Schwerdtfeger} 와의 공동작업) 같은 슐레머의 작품은 디지털 퍼포먼스에서 현재의 여러 실험 중 중요한 선구자 역할을 하고 있다. 1920년대 슐레머는 빛에 관한 아돌프 아피아^{Adolph Appia}의 생각, 에드워드 고든 크레이그^{Edward Gordon Craig}의 초인형^{Übermari-onette}* 개념, 그리고 공간·선·면에 대한 그만의 착상으로 시행한 실험에서 서사적·공간적·안무적 추상을 새로운 경지로 이끌었다. 그는 미래주의 무용 〈삼부작 발레^{The Triadic Ballet}〉(1922)를 위한 로봇 의상을 디자인했다. 기계 장치를 사용해 와이어 무대에서 평평한 금속 인물들을 움직이게 했으며, 〈금속 무용^{Metal Dance}〉(1929) 공연에서는 여성 무용수들의 머리와 손을 공상 과학 소설에 나오는 은색 구로 휘감아서 주름진 양철판 세트장 무대에 등장시켰다. 또한 슐레머는 아바타와 인공지능 로봇 아이디어를 사전에 계획해 무선 인공 형상("인조 인물^{Kunstfigur}")을 만들어냈다. 인공 형상은 원격 조정이나 심지어 자동 동작까지 가능했을 것이다. 즉, "인력 개입이 거의 없으면서" "원하는 만큼 긴 시간 동안 어떤 종류의 움직임이나 위치도"[7] 허용되었을 것이었다.

만다 폰 크라이비히^{Manda von Kreibig}는 슐레머의 〈막대 무용^{Stäbentanz}〉(영어 제목으로는 "The Pole Dance", 1927)에서 막대기 여덟 개가 부착된 의상을 입고 약 2미터 정도의 막대기 두 개를 들고 춤을 추면서, 인간의 신체가 "말 그대로 선^線의 매개체로 단순화된"[8] 기하학적 안무를 강조했다. 슐레머가 나타낸 공간 속 신체 지형의 혁신적 변화와 이차원 평면으로의 환원은 그러한 디지털 환경과 사이버공간에서 춤을 추는 신체의 재구성과 유사하다. 마리아 루이사 팔룸보^{Maria Luisa Palumbo}의 「새로운 자궁: 전자적인 몸과 건축적인 질서 교란^{New Wombs: Electronic Bodies and Architectural Disorders}」(2000)이라는 연구에서는 슐레머의 작품을 현재의 가상 신체 패러다임과 연관시킨다. 또한 슐레머에 대해서는 무대 장치 요소를 하나의 공간적·기하학적 형태로 융합하고 통합하는 테크놀로지를 사용해 자신의 신체를 "공간을 통해 확장되는" 퍼포머라고 기술한다. 반면, 수엘렌 케이스^{Sue-Ellen Case}는 슐레머의

* 크레이그의 초인형 개념은 배우가 자아의 모든 인간적 속성과 감정을 제거하고 몸을 통제함으로써 작가가 쓴 텍스트나 연출자의 해석에 따라 온전히 그 캐릭터가 된 상태를 의미한다.

"사이보그" 막대 확장이라고 칭하는 것과 컴퓨터 마우스의 유사 인공 보철을 연결시킨다.[9]

　요하네스 버링어[Johannes Birringer]는 슐레머의 "인조 인물[kunstfigur]" 발레가 유사한 동작·생리학의 변형뿐 아니라 "내적·외적 현실 사이의 분리된 … 이중 추상"[10]에 영향을 미쳤다고 주장한다. 또한 버링어는 그의 주장이 담긴 스텔락의 웹사이트에, 자신의 "무용수[Tänzermensch]"를 위한 슐레머의 이론적 스케치를 사이보그 신체 디자인에 연결시킨다. "텅 빈 몸은 기술적 구성 요소에 더 나은 운영자일 것이다."[11] 펠레 엔[Pelle Ehn]이 보기에, 바우하우스 운동으로 시작된 사회 예술 발전에 대한 낙관적 견해는 예술과 현대 기술의 결합과 유사한 동시대적 모델을 제시한다. 그의 「디지털 바우하우스를 위한 선언문[Manifesto for a Digital Bauhaus]」(1998)에서 이에 관해 분명히 피력한다.

디지털 퍼포먼스의 역사적 계보

연극, 무용, 퍼포먼스 아트는 항상 학제 간의 결합 또는 '멀티미디어' 형식을 취해왔다. 지난 수백 년간 무용은 음악과 긴밀히 연관되었고, 공간 속 무용수의 신체를 강조하는 무대 장치, 소품, 의상, 조명 등의 시각적 요소를 포함해왔다. 이와 마찬가지로 연극도 제의적 기원부터 고전적 현현을 거쳐 동시대 실험적 형태에 이르기까지 위에 언급한 요소들을 적용해왔고, 더불어 인간의 목소리와 발화된 텍스트도 중시되었다. 수세기 동안 연극은 새로운 테크놀로지의 연극적·미학적 잠재성을 빠르게 인지해 이를 활용해왔다.

> 연극은 항상 당시의 첨단 테크놀로지를 사용해 제작물의 '스펙터클'을 향상시켜왔다. 초기의 데우스 엑스 마키나에서부터 중세 시대 길드에서 제작한 간이 무대용 마차[pageant wagon], 16세기 이탈리아의 무대 장치 원근법과 기계 장치의 혁신, 가스 효과와 이후의 전기·조명 효과 도입, 조명 제어를 위한 현대의 컴퓨터 사용, 그리고 음향·무대 장치 변경에 이르기까지 다양한 방식으로 테크놀로지를 사용해 놀라운 시각적·청각적 효과를 만들어냈다.[12]

　따라서 디지털 퍼포먼스 실행의 기원은 수십 년 전, 심지어 수 세기 전 퍼포먼스 역사까지 거슬러 올라가 추적해볼 수 있다. 컴퓨터 아트도 마찬가지다. 올리버 그라우[Oliver Grau]가 『가상 예술[Virtual Art]』(2003)에서 기원전 60년 무렵 고대 폼페이의 프리즈[frieze]에서부터 20세기 후반 파노라마식 컴퓨터 바

탕화면에 이르는 2천 년간의 가상현실과 몰입형 환경의 역사를 거의 고고학적 수준으로 분석하여, 이를 설득력 있게 입증했듯이 말이다. 한편, 그라우는 14세기 프랑스 프레스코화, 16세기 이탈리아 천장화, 후기 르네상스의 트롱프뢰유trompe l'oeil, 고대와 현대의 위대한 예술가들의 파노라마를 살펴본다. 몰입과 감각의 영화 실험과 혁신의 역사 또한, 1900년 파리 만국박람회의 "시네오라마Cineorama"부터 1939년 뉴욕 세계박람회의 "퓨처라마Futurama"를 거쳐, 1950년대의 시네마스코프Cinemascope 및 3D 영화, 1990년대의 아이맥스IMAX(이미지 극대화Image Maximization) 시네마까지 추적해볼 수 있다. 노먼 클라인Norman Klein 역시 예술과 퍼포먼스와 기술적 변화와의 관련성을 시대가 다른 역사에서 찾았다. 그의 「바티칸에서 특수효과까지From Vatican to Special Effect」에서는 바로크 시대의 공간에 대한 인식과 현재 우리가 이해하는 사이버공간을 비교한다.[13] 뉴미디어 이론과 실제를 예견하고 영향을 미친 역사적으로 중요한 글들이 한데 모아져, 많은 귀중한 모음집과 읽기 교재들이 새 천 년 직후에 출판되었다. 여기에는 랜들 패커Randall Packer와 켄 조단Ken Jordan의 『멀티미디어: 바그너에서 가상현실까지Multimedia: From Wagner to Virtual Reality』(2001), 댄 해리스Dan Harries의 『뉴 미디어 북New Media Book』(2002), 대런 토프츠Darren Tofts와 앤마리 존슨Annemarie Jonson과 알레시오 카발라로Alessio Cavallaro의 『사이버문화 예상하기: 지적 역사Prefiguring Cyberculture: An Intellectual History』(2002), 노아 워드립-프루인Noah Wardrip-Fruin과 닉 몬트포트Nick Montfort가 편집한 탁월한(그리고 방대한) 선집 『뉴미디어 독자The New Media Reader』(2003)가 포함된다. 『뉴미디어 독자』는 예술가들의 생각과 작품 사이의 역사적 유사점을 제2차 세계대전 이후부터 추적하며, 컴퓨터 선구자와 미디어 이론가들의 영향력 있는 글과 예술가들의 글을 나란히 놓고 비교한다.

디지털 퍼포먼스는 퍼포먼스와 시각예술에 미적 효과와 스펙터클 감각, 감성적·감각적 영향, 의미와 상징적 연상의 유희, 그리고 지적 힘을 증가시키기 위해 기술의 도입과 적응을 계속하는 역사의 확장인 것이다. 아른트 베제만Arnd Wesemann이 쓴 「새로운 미디어를 통한 거울 게임: 춤의 이야기는 항상 기술에 대한 이야기였다Mirror Games with New Media: The Story of Dance has Always Been the Story of Technology」(1997)의 제목에서 분명히 알 수 있듯이, 모든 퍼포먼스 형태 중에서 표면상 가장 노골적으로 육체적인 무용도 계속 진화하는 기술적 방식으로 개념화되었다.

1889년부터 무용가 로이 풀러는 당시 전기라는 "새로운 기술"을 사용해 몇 가지 획기적인 실험을 진행한 흥미로운 예이다. 이사도라 덩컨Isadora Duncan과 동시대인이었던 풀러는 속이 비치는 가볍고 반투명한 커다란 가운을 입고 팔을 연장시킨 기다란 막대를 들고 (슐레머의 1927년 〈막대 무용〉과 로봇

공학 시대의 이미지를 새롭게 보여준, 스텔락의 2000년 〈연장된 팔^{Extended Arm}〉을 예시하며) 춤을 추었다. 풀러가 춤을 출 때 바람에 흔들리는 가운은 하나의 '스크린'이 되었고 밑에서부터 그녀를 비췄던 바닥 유리 패널에서 발산되는 조명을 비롯해서 여러 방향에서 쏟아지는 형형색색 화려한 조명이 가운 스크린에 비춰졌다. 풀러가 춤을 추고 빙그르르 회전하는 동안 조명의 복잡한 전개는 그녀의 몸이 갖는 엄격한 한계를 벗어나게 하는 공간으로까지 확장되는 여러 겹의 방대한 천 주름 위를 비추며, 무용수의 신체 형상과 시각적 형태를 변형시켰다(또는 컴퓨터 용어로 말하자면 "모핑^{morphing}했다"). 당시 전기 조명의 '고도의' 기술은 나무로 된 숨겨진 연장 막대의 '저급의' 기술과 결합되어 인간 신체의 에너지 흐름을 순수한 에너지와 빛의 이미지로 변형시켜 구름, 나비, 춤추는 불과 같은 마술적인 은유를 만들어낸다.

오늘날의 디지털 무용 예술가처럼 풀러는 신체의 물질성을 변형시키고(즉, 비물질적으로 만들고) 탈바꿈하는 경계선 흔적^{liminal trace}을 표현하기 위해 신체의 육체성^{fleshiness}을 감소시켰다. 풀러는 자신의 작품에 새로운 테크놀로지를 적용한 최초의 현대무용 안무가이며, 1923년까지(1928년 사망) 라이브 퍼포먼스에서 신체 형태의 변형 수단으로 음영 효과와 필름 영사를 결합하는 실험을 계속했다. 심지어 한 작품에서는 라듐처럼 빛을 내는 의상을 만들려고 했다. 풀러의 작품은 웨인 맥그리거^{Wayne McGregor}가 그의 독무 〈사이보그^{Cyborg}〉(1995)에서 사용한 무대 조명 방식의 전조라고 볼 수 있다. 〈사이보그〉에서는 조명 차광판을 사용해 춤추는 신체를 분산시킴으로써 하나의 모양에서 다른 모양으로 모핑되는 것처럼 보이게 만들고, 신체 부위에 음영을 주고 나머지 부분에는 조명을 비춘다. 영국의 대표적 디지털 무용의 주요 인물인 맥그리거는 새로운 테크놀로지 효과를 만들어내는 데에, 그리고 무용 테크놀로지의 초기 선구자 중 한 명의 시각적 반향을 떠올리게 하는 데에 오래된 테크놀로지를 사용한다.

바그너와 총체예술

예술적 인간이란 예술의 모든 분야를 공통된 예술 작품 속으로 통합할 때만 완전히 만족할 수 있다.

—리하르트 바그너, 1849년[14]

그라우 같은 저자들이 디지털 아트의 전례를 살펴보기 위해 고대까지 거슬러 올라갔던 반면, 우리는 리하르트 바그너와 그의 '총체예술' 개념을 통해 19세기 디지털 퍼포먼스의 역사를 분석해보려고 한다. 바그너의 전망은 『미래의 예술작품The Artwork of the Future』(1849) 같은 글에서 드러나듯이, 연극·음악·노래·무용·극시·디자인·조명·시각예술 같은 다양한 예술 형식의 창의적 통합에 있었다. 그의 개념은 웅장한 연극적 스펙터클을 향한 찬양과 '융합' 패러다임 모두에서 디지털 퍼포먼스 역사에 중점을 둔다. 여기서 '융합' 패러다임은 현대의 컴퓨터를 모든 미디어(텍스트, 이미지, 사운드, 비디오 등)가 싱글 인터페이스 내에서 합해지는 '메타 매체meta-medium'로 여기는 당대의 이해와 총체예술을 통합한 것이다.[15]

바그너가 서사 '음악극'(바그너는 자신의 작품을 '오페라'로 묘사했던 사람들을 경멸했다)에서 표현한 바와 같이 총체예술에 대한 그의 통찰력은 예술 형식의 종합뿐만 아니라 사용자 몰입 같은 다양한 멀티미디어의 전형을 추구했다. 바그너는 '소외 효과'를 없애기 위해 관현악단을 보이지 않는 곳에 숨기는 것에서부터 최면적하듯 반복적(으로 나타나는) 주제인 라이트모티프Leitmotiv와 음울하고 늘어진 화음을 사용하는 것까지 다양한 기술적 예술적 전략을 통해 총체적 몰입이라는 관객 경험을 끌어내려 시도했다. 몰입에 대한 바그너의 열망은 독특한 바이로이트 축제극장Bayreuth Festspielhaus(1876년 개관) 건축으로까지 이어졌는데, 이 극장은 모든 객석의 완벽한 시야 확보를 위해 부채꼴 공연장으로 설계되었다. 19세기 당시 전형적 극장의 시각적 주의 분산 요인(기둥, 발코니, 특별석, 금박 등)을 없애 무대 연기에만 오롯이 집중할 수 있도록 했다. 또한 섬세한 음향과 최첨단 무대 장치를 갖춰 라인강에서 헤엄치는 인어와 발할라 파괴 같은 신화적 이미지에 대한 바그너의 환상을 더욱 증대시켰다. 가려진 관현악단석은 (지금까지도) 무대 아래 계단식으로 악기들을 따로 구분하고, 거대한 곡선 천장은 무대 위로 직접 소리를 전달해준다. 전통적 방식의 극장 오케스트라석과 달리, 전체 사운드가 객석에 울려 퍼지기 전에 가수의 목소리를 합쳐 음악 자체를 무대 위로 바로 전달한다. 이와 같이 바그너는 섬세한(현재까지 여전히 독특하고 영향력 있는) 오디오 '믹싱' 시스템을 설계하고 구성한 최초의 연극 제작자였다.

J. L. 스타이언J.L. Styan 등의 연극사학자들은 바그너를 경험적 연극에 커다란 영향을 미친 인물이라고 생각했으며,[16] 총체예술에 대한 전반적인 예술적 전망은 이후에도 지속되어 20세기 퍼포먼스의 이론과 실제에 중요한 영향을 미쳤다. 1919년, 선구적 다다이즘 몽타주 예술가 쿠르트 슈비터스Kurt Schwitters는 이렇게 말했다. "총체예술을 만들어내는 완전한 예술적 힘의 동원을 요구한다. … 모든 재료의 포함을 요구한다. … 전 세계 모든 연극의 재검토를 요구한다."[17] 1930년 프세볼로트 메이예르홀트

Vsevolod Meyerhold는 『극장재건Rekonstruktsia Theatra』에 다음과 같이 썼다. 바그너의 생각이 한때는 "순수하게 유토피아적"으로 여겨졌지만, 예술형식들의 융합에 관한 그의 생각과 "조형적 부분에서의 모든 마술이 … 이제는 정확히 제작이 되어야 하는 것이 되었다."[18] 바그너가 바이로이트 무대와 원형극장 종류의 공연장을 주문 제작했던 것처럼, 메이예르홀트는 "등급별 객석 구분으로 인한 관객의 격차가 없는"[19] 역동적인 스펙터클을 만들고자 무대 옆 특별관람석을 없애라고 요구했다.

최근 디지털 퍼포먼스 실천에서, 아냐 디펜바흐Anja Diefenbach와 크리스토프 로다츠Christoph Rodatz는 바그너의 영적 음악극 〈파르지팔Parsifal〉(1882)을 각색해 〈사이버 무대 파르지팔Cyberstaging Parsifal〉(2000) 퍼포먼스를 무대에 올렸다. 〈사이버 무대 파르지팔〉은 분할 프로젝션 스크린, 디지털 효과, 다수의 텔레비전 모니터, 라이브 가수와 녹음된 가수를 결합한 매우 독특한 해석이었다(그림 2.1, 그림 2.2). 앵글포이즈램프angle-poise lamp만 켜진 어두운 부스 안 해설자들은 마이크를 사용해 불쑥 끼어들어 액션을 복잡하게 만든다. 대표적인 페미니스트 사이버문화 평론가 샌디 스톤은 자신의 〈사이버 황혼Cyberdämmerung〉(1997)에서 바그너의 〈신들의 황혼Götterdämmerung〉(1876)에 대해 역설적 경의를 표했다. 반프예술센터Banff Center for the Arts에서 선보인 〈사이버 황혼〉은 계시록적 서사에 관한 레지던시 "아포칼립소Apocalypso"의 일환으로 제공된 퍼포먼스 의례였다. 브륀힐트는 자신의 연인 지그프리트의 시체가 화장될 때 장작더미에 불이 붙자 불 속에 뛰어들어 자살한다. 스톤은 로큰롤 무대에서 관객 속에 몸을 던지며 이 장면을 패러디한다.

바그너에 의해 명확해진 총체예술 개념은 20세기 초반 여러 다른 옹호자들과 형태에서 찾아볼 수 있다. 후고 발Hugo Ball의 '카바레 볼테르Cabaret Voltaire'에서부터 앙토넹 아르토의 이론, 그리고 독일의 바우하우스 예술가들이 구상한 퍼포먼스와 몰입형 멀티미디어 극을 위한 디자인에 이르기까지 다양하다.[20] 조명과 영화 프로젝션을 사용해 완전히 개조된 전통적인 액자형 무대 극장 공간이 라슬로 모호이너지László Moholy-Nagy의 이론, 안드레아스 베닝거Andreas Weininger의 "구형 극장Spherical Theatre", 퍼르커시 몰나르Farlcas Molnár의 "U극장U-Theatre", 발터 그로피우스Walter Gropius의 "종합 극장Total Theartre"의 중심이 되었다. 그로피우스는 "종합 극장"을 위한 기획에서 다음과 같이 썼다:

관객은 변형된 공간의 서프라이즈 효과를 경험할 때 관성에서 벗어나게 될 것이다. 퍼포먼스가 진행되는 동안 무대 한 곳에서 다른 곳으로 액션 장면을 바꾸고 스포트라이트 시스템과 영화 프로젝션을 사용해 전통적 무대의 그림 효과 대신에 극장 전체가 3D 방식으로 생동감이 넘쳐날 것이다. 또한 무대 공연의 그림 배

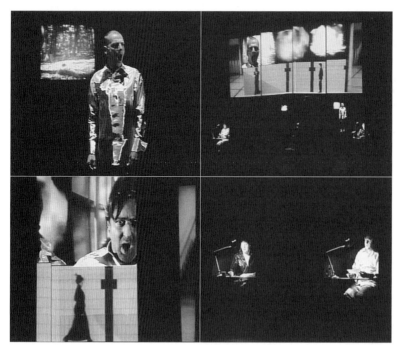

그림 2.1 아냐 디펜바흐와 크리스토프 로다츠의 〈사이버 무대 파르지팔〉(2000)은 바그너의 〈파르지팔〉(1882)의 하이테크 재매개이다.

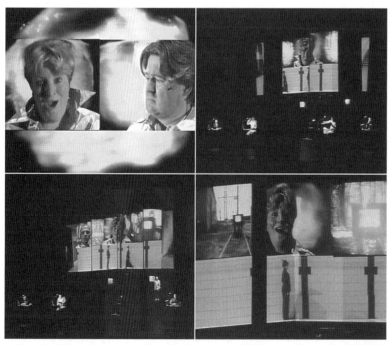

그림 2.2 〈사이버 무대 파르지팔〉(2000)에서 분할 화면 비디오 아트, 디지털 효과와 라이브 오페라가 결합된다.

경 및 소품에 쓰이는 크고 무거운 장비들이 상당수 줄어들 것이다.

상상력의 변화하는 환영적 공간 속으로 빠져들도록 만들어진 극장 자체가 액션 그 자체의 장면이 될 것이다. 이 같은 극장은 극작가와 무대 연출가에게 똑같이 발상과 상상을 자극할 것이다. 정신이 육체를 변화시킬 수 있는 것이 사실이라면, 이와 마찬가지로 구조가 정신을 변화시킬 수 있는 것 또한 사실이기 때문이다.[21]

바우하우스 예술가들은 《예술과 테크놀로지: 새로운 통합Art and Technology: A New Unity》(1923) 전시를 처음으로 대중에게 선보였고, 예술적·극적 형식을 늘리고 재구성하기 위해 공간과 공간/시간의 개념에 관한 질문에 많은 영향을 미쳤다. 오스카어 슐레머의 표현에 따르면, "무대의 한정된 공간을 무너뜨리고 극을 확대해 건물 자체까지 포함시켰다. 인테리어뿐만 아니라 극장 건물을 건축의 완성체로 보았고 … 우리는 스펙터클로서 공간-무대의 타당성에 대해 지금껏 알려지지 않은 범위까지 입증할지도 모른다."[22] 발터 그로피우스Walter Gropius는 복잡한 예술 형식의 융합을 구상해 그가 칭하는 "건축학 정신"으로 가득한 새로운 "독립체"를 생성하려고 했다. 건축 자체에서는 조각·회화·건축 형식이 완벽히 융합되어 미래의 환상적인 건물을 만들어낼 것이며, "언젠가는 새로운 신념의 상징처럼 백만 명 기술자들의 손에서 하늘을 향해 떠오를 것이다."[23] '테크놀로지'는 공예(기술이나 예술로도 번역한다)라는 의미를 가진 테크네techne라는 그리스 단어에서 파생된 단어인데, 이 용어는 바벨Babel 같은 구조물이 비숙련 기술자에 의해 건설될 수 없으며, 오히려 그로피우스의 백만 기술자들이 "새로운 숙련공 조합"[24]이 될 것임을 의미했다. 이후 70년간의 건축 역사는 그의 몽상적 프로젝트가 상대적으로 실패했음을 입증해 보였다. 하지만 백만 명이 훨씬 넘는 남성과 여성으로 구성된 탄탄한 숙련공 조합이 생겨났고, 이제 디지털 멀티미디어의 건축학적인 "새로운 신념"에 창의적으로 참여하고 있다.

주석

1. Mark Dery, Packer and Jordon, *Multimedia: From Wagner to Virtual Reality* 책 뒤표지 글에서 인용.

2. Causey, "Screen Test of the Double: the Uncanny Performer in the Space of Technology," 383.

3. Stone, *The War of Desire and Technology at the Close of the Mechanical Age*, 16.

4. Greenfield, *Tomorrow's People: How the 21st Century is Changing the Way We Think and Feel.*

5. Grau, *Virtual Art: From Illusion To Immersion*, 7에서 재인용한 Adorno, *Asthetische Theorie*, 36. (English translation 19).

6.	예술가의 작품에 대해 이런 식의 직접적인 학문적 공격을 가하는 것은 드문 경우이다. 대체로 이는 많은 대표자들이 헛되고 가식적이라고 생각한 노아 리스킨와 세스 리스킨 형제가 스스로를 표현한 방식의 결과이다. 그토록 자신만만하게 그들 자신을 중요한 자리에 올려두었으니, 표면상 '독창적인' 작품이 실상은 슐레머의 작품과 너무 유사하다는 것을 알아챈 학계에서 '그들을 끌어내리기'를 바라는 것은 그다지 놀라울 일도 아니다.

7.	Birringer, *Media and Performance: Along the Border*, 45에서 재인용한 Schlemmer, "Man and Art Figure," 29.

8.	Calandra, "George Kaiser's *From Morn to Midnight:* the Nature of Expressionist Performance," 540.

9.	Giannachi, *Virtual Theatres: An Introduction*, 1.

10.	Birringer, *Media and Performance*, 46.

11.	Ibid., 59.

12.	Arndt, "Theatre at the Centre of the Core (Technology as a Lever in Theatre Pedagogy)," 66.

13.	Manovich, 2003: 25에서 재인용한 Norman Klein, *From Vatican to Special Effects.*

14.	Wagner, "The Artwork of the Future," 4.

15.	"메타 매체"라는 용어는 앨런 케이[Alan Kay]가 1977년 그의 에세이 「개인 역동적 미디어[Personal Dynamic Media]」에서 개인용 컴퓨터와 관련하여 처음 사용되었다. Packer and Jordan (eds.), *Multimedia: From Wagner to Virtual Reality*, xvii–xviii 참조.

16.	Styan, *Modern Drama in Theory and Practice 2*, 182–183.

17.	Grau, *Virtual Art: From Illusion To Immersion*, 145에서 재인용한 슈비터스의 글.

18.	Braun, *Meyerhold on Theatre*, 254에서 재인용한 메이예르홀트의 글.

19.	Ibid., 257.

20.	불행히도, 이 중 대부분은 실현되지 못했다.

21.	Burt and Barker, "IOU and the New Vocabulary of Performance Art," 72–73. 에서 재인용한 그로피우스의 글.

22.	Bayer, Ise Gropius, and Walter Gropius, *Bauhaus 1919-1928*, 162에서 재인용한 슐레머의 글.

23.	Ibid., 16에서 재인용한 그로피우스의글.

24.	Ibid., 25, 원문 강조.

3장. 미래주의와 20세기 초반 아방가르드

예술 작업이란 그것이 미래를 반영하며 진동하는 한에서만 가치가 있는 것이다.

—앙드레 브르통André Breton[1]

온라인으로 방문된 미래주의

비평가들은 20세기 모더니즘 아방가르드 운동 당시의 실험까지 거슬러 올라가 디지털 퍼포먼스 실행을 추적해본다. 이들은 슐레머와 그로피우스의 바우하우스 실험에서부터 미래주의, 구축주의, 표현주의, 다다이즘, 초현실주의에 이르기까지 모든 아방가르드 운동에 걸쳐 광범위한 영향과 효시를 설명하고 분석해왔다. 20세기 최초 아방가르드 운동이었던 미래주의는 단지 오래된 역사 선례 중 '긴 목록에 있는 하나'에 불과했다. 미래주의는 퍼포먼스와 테크놀로지 계보의 중심적 위치에서 밀려났는데, 여기서 우리는 디지털 퍼포먼스의 기원이 분명히 미래주의 운동 철학, 미학, 실행과 불가분하게 연관되어 있음을 주장하려고 한다.

20세기 초반 이탈리아의 미래주의자들은 컴퓨터 기술을 사용하는 현대의 퍼포먼스 예술가처럼 기술적 퍼포먼스 형태와 새로운 합성을 시도했다. 당시 미래주의자는 '기계'와 새로운 테크놀로지를 찬양하며 예술과 테크놀로지를 결합했고, 예술형식의 멀티미디어 융합을 추구했다.[2] 1916년 이러한 "총체예술"은 이들이 "합성 연극"이라고 부르는 가상 사건을 작용하도록 만든 컴퓨터 코드 같은 수학 공식을 가졌다.

회화 + 조각 + 조형적 역동성 + 자유로운 단어들 + 작곡된 소음[인토나루모리intonarumori]* + 건축 = 합성 연극.[3]

* 인토나루모리는 '소음 발생기'라는 뜻으로, 이탈리아의 미래학자 루이지 루솔로Luigi Russolo가 1910-1930년 사이에 발명한 실험 악기이다. 네모난 상자에 확성기를 단 형태인데, 이름이 다른 총 27종의 인토나루모리가 있었다.

우리는 미래주의와 PC(개인용 컴퓨터)를 밀접히 연관시킬 것이다. 단, 여기서 미래주의는 다른 의미의 약자인 PC(정치적 올바름^Politically Correct)는 확실히 아니다. 초기 미래주의 수사법은 특히 자유주의 감성에 적대적이다. 첫 번째 미래주의 선언(1909)은 곳곳에 젊은 남성다움의 과시로 가득하고 싸우고 싶어 안달난 술 취한 남자들의 가식적 조롱 같다. "우리 중 가장 연장자가 서른 살이다"라며 한 번도 아니고 두 번씩 떠벌린다.[4] 마이클 커비^Michael Kirby는 미래주의 퍼포먼스에 관한 그의 첫 번째 종합적 연구(영문판, 1971)에서, 독자들에게 미칠 부정적 영향을 의식하며 최초이자 역사적으로 가장 중요한 선언문을 제외하고 이보다 덜 공격적인 이후에 나온 열여섯 개의 선언문을 부록에 포함시켰다.[5] 이탈리아의 침체되고 복고주의적인 문화적 병폐에 반대하는 반란에서 첫 번째 선언문은 예술을 폭력이라고 역설했다. "사실상 예술은 폭력, 잔인함, 부당함에 불과하다"[6]라는 결론을 내렸다. 이는 마치 20년쯤 뒤에 앙토넹 아르토가 복고주의적인 프랑스의 문학 연극에 맞서 대응했던 방식과 매우 유사하다. 첫 번째 미래주의 선언문의 메시지와 어투는 파괴적이고 반동적이고 여성을 폄하했다.

> 우리는 공격적인 행동, 열에 들뜬 불면증, 경주자의 활보, 목숨을 건 도약, 주먹으로 치기와 손바닥으로 따귀 때리기를 찬양하고자 한다. … 싸움보다 더 아름다운 것은 없다. 공격성이 없는 작품은 걸작이 될 수 없다. 시는 미지의 힘들을 인간 앞에 항복하도록 만드는 폭력적 타격이다. … 우리는 세상에서 유일한 위생학인 전쟁과 군국주의, 애국심과 자유를 가져오는 이들의 파괴적 몸짓, 목숨을 바칠 가치가 있는 아름다운 이념, 그리고 여성에 대한 조롱을 찬미한다. 우리는 박물관, 도서관, 모든 종류의 아카데미를 파괴하고 도덕주의, 페미니즘, 모든 기회주의적이고 실용주의적인 비겁함에 맞서 싸울 것이다.[7]

여성에 대한 미래주의의 거센 조롱과 폄하의 태도는 미나 로이^Mina Loy 같은 많은 초기 페미니스트들에게 환멸감을 불러일으켰다. 로이는 1913년부터 1915년까지 페미니스트 미래주의 선언문과 다수의 중요한 미래주의 연극 극본을 쓰고 난 후 미래주의 운동을 떠났고, 그녀의 풍자극 〈애지중지하는 사람^The Pamperers〉(1916)에서 미래주의의 여성 혐오성을 공격했다.[8] 초기 미래주의 운동의 구세주적인 남근중심주의는 첫 번째 선언문의 마지막 절규하는 문구에 아마도 무의식적으로 축약되어 있다. "우리는 세계 정상에 우뚝 서서 다시 한 번 스타들에게 도전장을 던진다!"[9] 하지만 이같이 혐오스러운 첫 번째 선언문 또한 일탈적인 것이었다. 이후 나머지 성명에서는 이같이 공공연한 여성혐오라든지 우파적 정치 수사법과 공격성을 전혀 포함하지 않았다. 커비는 어떤 방식으로든 정치적인 미래주의 연극·퍼포

먼스는 "극히 드물고 전혀 파시스트적이지 않았다"[10]라고 바로 지적한다.

　미술사에서 미래주의 시각예술은 여전히 중요하다. 하지만 가장 중요한 미래주의 성명서 대부분이 시각예술보다 연극을 강조했지만, 연극사에서 미래주의 퍼포먼스는 대체로 경시되어왔다. 1915년 『미래주의 합성 연극 선언The Futurist Synthetic Theatre』은 대문자로 "가치를 지닌 모든 것은 연극적이다 EVERYTHING OF ANY VALUE IS THEATRICAL"라고 외쳤고, 최초이자 가장 위대한 극작가인 대표적 미래주의자 필리포 토마소 마리네티Filippo Tommaso Marinetti를 포함해 미래주의의 주요 선구자들은 퍼포먼스 실행에 많은 열정을 쏟아 부었다. 관련 학계에서는 미래주의 퍼포먼스를 경시했다. 미래주의 운동이 파시즘과 연관되었다는 데서 오는 혐오뿐 아니라 그것이 "실천보다는 선언적이고 실제 제작보다는 프로파간다였던"[11]이라는 대체로 정확하지 않은 믿음이 널리 퍼져나간 탓이었다.

미래 시제

하지만 최초의 선언문 또한 대단히 영향력이 커진 중요한 예술 철학을 포함했다. 최근 사이버공간 논의에서 중요하게 다뤄진 이론적 관점의 "시간과 공간은 이전에 사라졌다Time and Space died yesterday"[12]라는 선언 등이 있다. 니콜라스 드 올리베이라Nicholas de Oliveira는 이 같은 구호를 예술 실행에서 정렬된 합리적 공간 개념을 끝낸다는 의미로 해석하고, "역동적이고 분열된 비논리적 세계의 미래주의 이미지는 본질적으로 연극적인 것이다"[13]라고 제시한다. 첨단 테크놀로지에 대한 미래주의의 열렬한 믿음과 시공간 측면 탐구에 대한 지속적 관심은 디지털 퍼포먼스의 발전과 분명한 연관성이 있다. 약 80년이라는 시간 차이가 있음에도 완벽한 조화를 이루는 것 같은 이 두 예술 '운동' 사이에는 언캐니한 예술적 유사점과 동시성이 있다. 예를 들어, 미래주의에 관한 미술사가 조반니 리스타Giovanni Lista의 묘사에서는 컴퓨터를 융합 기계로, 사이버공간을 새로운 개인적·문화적 진화의 장으로 직접 연관시킨다.

　　인류학 프로젝트: 기계, 속도와 테크놀로지 세계에 직면한 인간의 새로운 비전 … 영구적 문화 혁명 … 모든 매체에 예술을 도입하고 전통에 내재되어 있는 순응주의를 넘어 새로운 신화를 찬미한다. … 미래주의의 또 다른 일은 일상에서 예술을 좀 더 친숙하게 만드는 일이었다. 미래주의자는 필수적이고 감각적인 경험과 도시 문명에 맞춰 총체예술의 신화를 재창조하려고 했다. 즉, 자유로운 단어, 소음 음악, 키네틱 조각, 모바일, 소리를 내는 추상적인 조형 작품, 유리, 철·콘크리트 건축물, 동작 예술, 조형 무용, 추상 연극, 촉각주의, 동

시 진행 게임. … 무엇보다도 미래주의는 되기^{becoming}의 철학이다. 즉, 미래주의는 진보로서의 역사를 찬양하고, 지속적 존재의 혁명으로서의 삶을 환영하는 행동주의로 표현된다. 오늘날의 미래주의자는 컴퓨터 생성 이미지의 열광자일 것이다.[14]

조형적 역동성, "압축, 동시성, 관객 참여"[15] 같은 미래주의 퍼포먼스의 중심적 철학 요소와 양식 요소는 디지털 퍼포먼스 실행의 핵심 개념과 일치한다. 커비가 미래주의 퍼포먼스에서 가장 중시하는 한 가지 측면인 비논리성 개념은 비선형적 컴퓨터 패러다임과 하이퍼미디어 구조물에 명확하게 관련되어 있다. (영화 기법에서 차용한) 무대 위의 동시적·병행적 행위를 사용할 때 미래주의 혁신은 어떤 것을 선택하고 집중하며 따를지 사용자가 고르도록 하는 퍼포먼스 CD롬과 상호작용 연극 형식에 연관된다. 마리네티의 〈동시성^{Simultaneià}〉(1915)에서는 두 개의 분리된 내러티브가 나란히 펼쳐지고, 〈소통하는 꽃병^{I Vasi Communicanti}〉(1916)에서는 칸막이들이 세 개의 각각 연관 없는 장소에서 펼쳐지는 다른 행위를 분리했다. 두 연극에서 등장인물들이 뚜렷한 경계를 넘어 서로 다른 공간으로 침투하면서 이같이 분명한 "세계" 사이의 장벽은 결국 무너지게 된다. 브루노 코라^{Bruno Corra}와 에밀리오 세티멜리^{Emilio Settimelli}의 〈무한에 직면하여^{Davanti all'Infinito}〉(1915) 같은 퍼포먼스에서는 대안 사이의 (허무주의적) 실존적 '메뉴' 선택 개념을 사용했다. 〈무한에 직면하여〉 퍼포먼스에서 철학자 역을 맡은 주인공은 뉴스를 읽을지, 권총 자살을 택할지 고민하다 결국 자살을 선택한다.

미래주의 퍼포먼스에서 다양한 예술적 요소의 병치와 상반된 내러티브들의 동시적 상연은 1920년대 초현실주의 퍼포먼스와 다다이즘의 무질서한 '반예술^{anti-art}'이라는 비논리성 안에서 계속되었다. 또한 미래주의 사상은 오늘날 우리가 포스트모더니즘 미학이라고 여기는 것의 많은 토대를 쌓았다. 또한 고급 예술과 저급 예술을 혼합하여 그리고리 코진체프^{Grigory Kozintsev [Georgy Kozintsov]}가 "작품을 떠받들 좌대나 치부를 가릴 무화과 잎이 없는 예술 … 지나치게 저속한 예술 … [그리고] 기계적으로 정확한 예술"[16]이라고 칭하는 것이 되었다. 마리네티 선언문 「버라이어티 연극^{The Variety Theatre}」(1913)은 동시대의 포스트모던 감성과 매우 유사한 예술 철학을 묘사하며 합성의 도가니 역할을 하는 연극을 제안한다. 이러한 도가니는 극도로 파괴적이다.

모든 낡은 원형^{原型}의 아이러니한 분해 … 복잡함의 필연성 [표출] … 거짓말과 모순의 숙명론 … 감성을 즉흥적으로 기계화하고, 모든 불건강한 이상주의를 폄하하고 무시한다. 그 대신, 버라이어티 연극은 쉬움, 가

벼움, 반어적 감성을 추구한다. 버라이어티 연극은 그야말로 예술의 엄숙함, 신성함, 진지함, 숭고함을 파괴한다. 또한 불멸의 명작을 표절하고 패러디하며 파괴하는 미래주의에 동조하며, 마치 단순한 '이끄림'이었던 것처럼 그들의 엄숙한 장치를 빼앗아 일상 장소로 보이도록 한다.[17]

역동적 분할의 시대

미래주의의 '분할주의' 원칙, 그리고 회화에서 당연한 귀결인 '분할된 붓질'은 컴퓨터 기술의 멀티태스킹 패러다임을 반영한다. 미래주의 회화·사진술의 동작 묘사에 사용된 기법은 디지털 무용 작업 등에 일반적으로 사용되는 다상multiple-imaging 기법이나 시간 관련 디지털 모션 효과와 상당히 유사하다. 많은 미래주의 회화에서 동작 진행의 다양한 단계들이 합쳐져 흐리고 역동적인 동작 표현을 만들어낸다. 예를 들어, 자코모 발라Giacomo Balla의 회화 〈끈에 묶인 개의 역동성Dynamism of a Dog on a Leash〉(1912)에서 걷는 개의 역동적인 움직임이 표현된다. 흔들리는 꼬리는 아홉 개로 구분된 연속 동작을 그려내고 있다. 개의 뒷다리는 흐릿한 붓질 속에 일곱 개로 구별되는 다리 모양을 보여주는 반면, 앞다리는 현기증을 불러일으킬 만큼 흐릿한 형태이다.

이와 마찬가지로 미래주의 사진술('크로노포토그래피chronophotography'또는 '사진 역동성photographic dynamism'으로 알려졌다)은 시간에 따른 움직임의 '힘의 선'을 드러내고 포착하려고 했다. 이탈리아의 안톤 줄리오 브라갈리아Anton Giulio Bragaglia와 아르투로 브라갈리아Arturo Bragaglia 형제는 완벽한 인체 동작의 정적인 시작점과 끝점의 정확한 초점을 맞춰 포착하지만 그 사이의 동작을 흐릿하게 만들려고 몇 초 동안 음화를 감광시켜 수많은 놀라운 사진을 탄생시켰다. 이 같은 시간의 움직임이 전반적으로 사진 공간에 포착되고 추적되며, 인간의 얼굴과 신체는 유령같이 나타난다.

오늘날 스트로보스코픽 움직임stroboscopic movement* 효과와 미래주의 미학과 관련된 신체 형태의 시각적 분해는 디지털 퍼포먼스의 영상 미디어 이미지에서 흔히 볼 수 있다. 놀랄 만한 예로, 버드 블루먼술의 무용극 〈나르시스의 심부Les Entrailles de Narcisse〉(2001)에 나오는 분할되고 파편화된 신체의 프리즘 효과들이 포함된다. 화면에 투사된 남자 무용수의 분할과 분신은 마치 전기로 충전된 듯 그의 주

* 스트로보스코픽 움직임은 물체의 움직임이 카메라 프레임 속도와 일치할 때 발생하는 착시 현상으로, 예컨대 헬리콥터 프로펠러가 정지된 것처럼 보이거나 자동차의 휠이 거꾸로 도는 것처럼 보이는 착시 등이 있다.

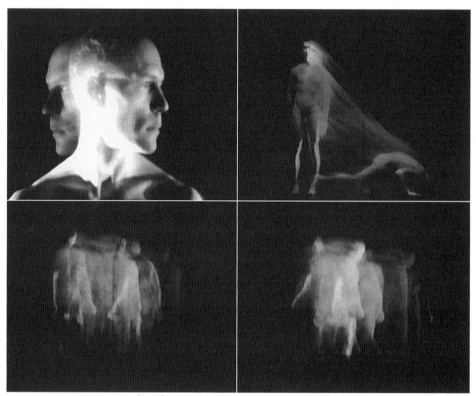

그림 3.1 버드 블루먼솔의 댄스시어터^{dance-theater} 공연 〈레장트라유 드나르시스^{Les Entrailles de Narcisse}〉(2001)에서 무용수의 몸이 조각나고 분열되며 등장한다.

변에 유령 같은 자취와 잔상으로 맴돈다. 최면을 거는 듯한 장면은 브라갈리아 형제가 만든 움베르토 보초노^{Umberto Bocciono}의 인물 사진(1913)과 〈위치 변경^{Change of Position}〉(1919) 등의 크로노포토그래프^{chronophotograph}를 상기시킨다(그림 3.1). 하지만 의미심장하게도 이런 분할주의 효과(미래주의 이전의 큐비즘에서도 분명한 효과)는 이제 스틸 크로노포토그래프나 회화보다는 역동적 시간 형태로 무대에 올려졌다. 〈스캔된^{Scanned}〉(2000)에서 크리스티안 치글러는 무용수 모니카 고미스^{Monica Gomis}가 공연한 짧은 동작구를 단속적으로 녹화하기 위해 비디오카메라를 사용하며, 라이브 액션과 정적인 디지털-크로노포토그래프의 형태를 결합하고 연관시킨다. 치글러는 디지털 비디오 스캐너에 연결된 주

그림 3.2 마인츠에서 열린 2000년 퍼포먼스 연구 국제학회 기간 중 공연된 크리스티안 치글러의 〈스캔된 Ⅲ〉에서 무용수 레이나 페르도모^{Reyna Perdomo}의 동작 프레이즈는 실시간으로 디지털화되고 조작된다.

문 제작한 소프트웨어를 사용해 움직임을 추적하는 놀라운 스틸 이미지를 만들어낸다. 무대 위의 프로젝션 스크린이 투사될 때 이미지가 나타나고 점차 변한다. (픽셀레이션^{pixelation}* 에 기술적으로 의존하긴 하지만) 이러한 결과물은 회화적이고, 크로노포토그래피 피사체의 흐려진 움직임과 공간적 분할을 반복하며 기하학적·사진적·무정형적 요소를 결합해 고유의 독특한 미학을 가지게 된다. 냉철하고 냉담한 색 블록 구성과 신체 부위의 '현실적' 사진 분절은 전체적으로 추상적이고 채도가 높은 형태, 빼곡한 점과 선으로 구성된 흐릿하고 진동하는 팔다리의 궤도와 결합한다(그림 3.2).

미래주의자는 카메라의 기계적 눈을 사용해 새로운 세계관을 제시하려고 했다. 기계적 시각은 평범한 인간의 능력을 넘어선 방식으로 시공간을 관찰하고 유지할 수 있다. 컴퓨터 시대에 동일한 철학이 작용하지만, 새로운 디지털 눈은 미래주의 연극이 완전히, 그리고 비교적 쉽게 현실화되리라는 비전과 예견이 가능하다. 따라서 1916년 무렵 무대 연출가 포르투나토 데페로^{Fortunato Depero}의 이상주의적이고 거창하기만 했던 계획은 어도비 포토샵과 애프터 이펙트 등의 일상적 소프트웨어 애플리케이션으로 쉽게 현실화되었다.

단독 등장인물 또한 조형적 마술 현상의 주인공이 될 수 있다. 즉 시각의 확대와 이를 위한 다양한 조명이 그러하다. 등장인물의 분해와 변형은 심지어 완전히 변화할 때까지 계속된다. 이를테면, 꽃모양 소용돌이로 변신하면서 가속도를 붙여 춤추는 발레리나. … 모든 것이 변하고, 사라지고, 다시 나타나고, 증가하고, 부서지고, 가루가 되고, 뒤집히고, 전율하다 살아 있는 우주 기계로 변한다.[18]

* 픽셀레이션은 (화상을) 화소로 나누기, (특히 사람의 신분을 노출시키지 않기 위해 화상을) 여러 화소로 나눠서 보여주기를 뜻한다.

격렬한 속도로 회전하는 발레리나라는 데페로의 이미지는 토니 브라운^{Tony Brown}의 설치물 〈감정을 위한 두 기계^{Two Machines for Feeling}〉(1986)를 연상시키고, 투명 강화 아크릴 박스 속에 있는 도자기 발레리나의 모습을 투사하여 영화 〈메트로폴리스^{Metropolis}〉 스타일의 사이보그 로봇과 병치시킨다. 로봇의 무거운 기계적 움직임과 회전하는 아담한 가상의 발레리나의 섬세함이 또렷이 대조를 이룬다. 발레리나는 가속기 위에 장착되어 가속도가 붙으면 점차 흐려지고 변화하며 원을 그리면서 회전한다. 도자기 무용수는 메탈 로봇에 비해 불안정하고 취약하지만, 원심 운동은 더욱 열광적이고 격렬하다. 브라운이 말한 바와 같이, "정보 사회에서 내러티브의 연속성은 발전기의 격렬한 가속에 의해서만 얻을 수 있다."[19]

아서 크로커는 폴 비릴리오^{Paul Virilio}의 사이버네틱 이론에서 "차갑다"고 여기는 부분을 적극적으로 분석한다. 폴 비릴리오는 기술화되고 "사라져버린" 신체를 관성과 "속도가 지니는 난폭한 정신병 사이의 트와일라이트 존^{twilight zone*}"에 위치시킨다.[20] 크로커는 조형적 설치를 가상 기술의 내적 세계 표출, 근본적인 거울-반전^{mirror-reversal}과 공간 이동이라고 해석한다. 〈감정을 위한 두 개의 기계^{Two Machines for Feeling}〉는 비릴리오류의 테크놀로지 담론을 구성하는데, 이 작품이 "순전히 속도로 만든 문화의 완벽한 시뮬라크라^{simulacra}"[21]이자 신체의 포스트모던 기호학을 "전쟁 기계"로 제시하기 때문이다. 속도와 전쟁에 대한 미래주의의 집착과 유사한 점은 첫 번째 선언문에 분명히 압축되어 있다. 크로커에 따르면 "이곳의 모든 것은 속도의 황홀경과 관성의 파괴의 가장자리에서 작용한다. 심취함이 정신병으로 변하는 전쟁 기계에 관한 심리분석 … 그리고 우리는 폐허가 되어버린 속도의 스펙터클에 대한 비활성적 관찰자로서 이데올로기적인 위치 매김을 부여받는다."[22]

선언문 시대

주요한 디지털 퍼포먼스 선언문은 없었지만 1909년과 1920년도 사이의 미래주의 연극 선언들의 결과가 이를 대신할 수 있다. '전자' 대신에 '디지털'을 사용하는 것 같은 단순한 단어 대체를 제외하고는 수정된 것이 거의 없다. 미래주의 연극 선언의 규범을 통해 디지털 퍼포먼스의 역사를 추적해보는 일은

* 트와일라이트 존은 빛과 그림자, 과학과 미신 사이의 중간 지점이며, 그것은 인간의 두려움의 구덩이와 지식의 정상 사이에 있다. 상상력의 차원.

낯설고도 때로는 전율이 흐르는 경험이다. 이는 마치 먼지로 뒤덮인 비현실적으로 오래된 신비한 예언서가 다락방에서 발견되는 초자연적 영화 속 장면 같다. 이탈리아의 1915년 「미래주의 합성 연극 선언」은 "완전히 새로운" 기계 연극을 발표한다. 러시아의 1921년 「괴짜주의Eccentrism」(괴짜 연극$^{Essentric Theatre}$으로도 알려졌다) 선언문은 연기자에게 "감정은 잊고 기계를 찬미하라"[23]라는 요청으로 시작된다. 그리고 나서 작가가 "창작자–즉흥연기자"가 되고 배우가 "기계화된 움직임"[24]이 되는 "기계적으로 손색없는 연극"을 제시한다. 유리 안넨코프$^{Yuri\ Annenkov}$의 선언문은 "인지하지 못하는 인체의 기계적 탄성, 진동과 다색 광선의 라인"[25]을 구현하는 테크놀로지 연극을 묘사한다. 그의 1921년 「연극의 종말$_{The\ Theatre\ to\ the\ End}$」 선언문은 디지털 퍼포먼스 실제에서 감독과 프로그래머의 역할에 대한 20세기 후반의 이해를 완벽하게 요약한다.

새로운 연극 거장은 현대의 극작가, 감독, 무대 연출가와는 완전히 다른 연극 개념을 가질 것이다. 기계 연극과 전자 연극만이 새로이 해방된 연극에서 창의적인 것들이 될 것이다. 크로노미터chronometer와 메트로놈$_{metronome}$이 연극 대가의 감독 책상 위에 놓이게 될 것이다.[26]

이후 82년이 지난 2003년, 파트리스 파비스는 안넨코프의 예견이 현실화되었음을 확인하고 한탄했을 것이다. "어떤 연출가가 연극 퍼포먼스의 안에서 밖으로 … 새로운 테크놀로지로 도피하는 경우 자신을 이제 중심적 주체, 예술가 또는 미학적 주체로 여기지 않고 단순히 작동 과정을 관리하는 자나 의미의 기능을 수행하는 자로 생각한다. … 그러나 기계, 비디오, 테크놀로지와 기타 컴퓨터, 신체 조각과 텍스트의 단편 사이에서 선택할 필요가 있다."[27] 동일한 감정들이 미래주의 시기에 표출되었다. 전통적으로 뒷배경에 놓였던 역동적 시노그래피를 무대 전면으로 밀어놓았고, 흔히 인간의 형상들을 압도하곤 했다. 줄리 슈미트$^{Julie\ Schmid}$가 주목하듯이 미나 로이의 〈충돌Collision〉(1915) 같은 미래주의 연극들에서, "충돌하는 비행기, 빛, 산과 도시 경관으로 구성된 시노그래피에 의해 난장이처럼 보이는 일인 캐릭터인 인간은 부수적인 것이 되어버린다.[28]

엔리코 프람폴리니$^{Enrico\ Prampolini}$의 1915년 「미래주의 시노그래피$^{Futurist\ Scenography}$」 선언문은 또 다른 정확하고 정밀한 효시가 되어 약 1세기가 지난 현재 우리가 보는 것과 동일한 형식의, 빛을 이용한 무대와 가상 신체를 보여준다.

무대는 이제 채색된 배경이 아니라 '광원으로부터의 색채 발산에 의해 매우 활성화된 무색의 전자 기계식 건축'이다. … 이로부터 공허한 자유분방함, 의기양양한 빛나는 신체들이 생겨날 것이다. … 조명으로 비춰지는 무대 대신에 '빛을 발산하는 무대를 만들자. 빛이 넘치는 표현이야말로 그것이 갖는 모든 감정적인 힘으로 연극 행위가 요구하는 색깔들을 반짝이게 할 것이다.' … 총체적 미래주의 실현이 가능한 시대에 사는 우리는 다채로운 조명으로 빛을 발하는 무대 조명의 역동적 건축이 비극적으로 치닫거나 관능적으로 자신을 드러내 보이며 관객에게 새로운 감성과 감정적 가치를 필연적으로 불러일으키게 됨을 목격할 것이다. 진동, 즉 발광 형태들(전류와 유색 가스로 만들어진)은 꿈틀거리다가는 역동적으로 비틀어진다. 알려지지 않은 연극 속의 이들 진정한 연기자 같은 가스야말로 살아 있는 연기자들을 대신해야 할 것이다.[29]

프람폴리니의 시각은 디지털 프로젝트를 요약해 보여준다. 조명 무대에 관한 아이디어는 형광 컴퓨터 스크린 자체, 즉 온라인 퍼포먼스용 '무대' 인터페이스에 내재되어 있다. 또한 디지털 연극 무대 위의 배우와 무용수 주변의 밝은 프로젝션 스크린, 몰입형 퍼포먼스 설치물, 그리고 가상현실 경험을 위한 3D HMD$^{Head\ Mounted\ Display}$ 시스템의 축소된 이중스크린에서 명백히 드러난다. 프람폴리니는 키네틱 무대장치의 에드워드 고든 크레이그와 아돌프 아피아의 많은 아이디어를 발전시키며 실행하며 자신의 무대를 설계했다. 이제 이러한 무대는 컴퓨터 안에서 재개념화되고 합성적으로 형성되었다. 그 예로는 〈계산기〉$^{The\ Adding\ Machine}$(1995)와 〈기계적인〉Machinal(1999) 등 ieVR 연극 제작에 사용된 마크 리니의 키네틱 3D 가상현실 시노그래피를 들 수 있다.

가상 배우 시대

프람폴리니가 묘사하는 살아 있는 연기자를 조명 형태로 대체하는 작업은 컴퓨터로 생성된 캐릭터와 아바타뿐만 아니라 디지털로 조종할 수 있는 인간 형태까지, 디지털 퍼포먼스에서는 흔한 일이다. 최근 무대의 가장 흥미로운 '합성 퍼포머' 중 하나는 제러마이아Jeremiah이다. 제러마이아는 수전 브로드허스트$^{Susan\ Broadhurst}$의 〈블루 블러드샷 플라워스$^{Blue\ Bloodshot\ Flowers}$〉(2001)를 위해 리처드 보든$^{Richard\ Bowden}$이 설계한 인공지능 아바타이다(그림 3.3). 지오페이스Geoface 기술을 통해 컴퓨터로 생성된 제러마이아는 몸 없이 공중에 떠 있는 동영상의 머리 모델로 무대 스크린에 등장하며, 라이브 퍼포머인 엘로디 벌랜드$^{Elodie\ Berland}$와 실시간으로 상호작용한다. 시각적 동작 추적 시스템을 사용해 제

그림 3.3 첨단 AI 아바타 '퍼포머'인 제러마이아는 수전 브로드허스트의 <블루 블러드샷 플라워스>(2001)에서 엘로디 벌랜드와 무대를 공유한다.

러마이아는 벌랜드를 바라보고, 무대 퍼포머의 움직임에 따라 그의 시선이 강렬히 반응한다. 퍼포머가 제러마이아와 춤을 추고 대화를 나누는 동안, 사람 같은 그의 얼굴 표정은 행복에서 슬픔, 분노, 두려움으로 변한다. 또한 움직임, 깜박거림, 주변 움직임이라는 임의적 요소를 갖춘 '단순한 뉴턴 운동 모델'은 인간의 형태와 유사한 그의 기괴함을 증가시킨다.[30] 제러마이아의 시각 시스템, AI, 감정 엔진 소프트웨어는 그를 완전히 자발적 독립적 '배우'이자 진정한 '미래주의'의 창작물로 만들어버린다. 무대 뒤의 기술자들이 제러마이아의 연기와 리액션을 조정하지 않을 뿐만 아니라(근본적으로 그는 흥분했고 자유롭다) 제러마이아가 점차적으로 배우고 진화하면서 퍼포먼스마다 예측할 수 없게 될 수 있다. 브로드허스트는 <블루 블러드샷 플라워스>를 질 들뢰즈Gilles Deleuze와 펠릭스 가타리Félix Guattari의 "지각 불가능한 힘을 지각 가능하게 만들기", 그리고 "되기becomings와 강도intensities" 개념과 연관시킨다. 또한 이 같은 작업이 '새로움'을 구성한다는 생각을 분명히 한다.

퍼포먼스의 혼성화와 미디어 사용의 다양성 … 이들의 존재론적 상태와 함께 지각되지 않는 강도는 새로운 방식의 지각과 의식을 일으킨다. 비록 제러마이아에 많은 관심이 쏠리긴 했지만, 테크놀로지가 예술에 미친 가장 커다란 영향은 물리적 신체를 없애는 것이 아니라 그 신체와 상호작용하고 반응하는 미학의 창의적 가능성을 증가시키고 재구성하는 데에 있다. 이러한 긴장으로 채워진 물리적·가상적 인터페이스의 (경계) 공간(liminal) space 속에서 새로운 실험 형태와 실행의 기회가 생겨난다.[31]

미래주의 시대에서는 실물 크기의 살아 있는 듯한 꼭두각시가 인간 퍼포머를 대신했다. 길버트 클래블Gilbert Clavel과 포르투나토 데페로의 인형극〈플라스틱 댄스Plastic Dances〉(1918)와 프랑코 카사볼라Franco Casavola와 프람폴리니의 〈정이 넘치는 상인The Merchant of Hearts〉(1927)이 그 예이다. 프람폴리니는 「미래주의 시노그래피 선언문」(1915)에서 "마지막 합성극에서 인간 연기자는 더는 용인되지 않을 것이다"[32]라고 선포하며, 배우가 "연극의 '재료'로서는 … 무용지물이 된다"고 선언한 고든 크레이그의 1908년 「배우와 슈퍼꼭두각시The Actor and the Über-marionette」의 유명한 도입부를 그대로 되풀이한다. (이는) "실제" 공간에 있는 라이브 공연자의 독특한 자질, 그리고 영화와 텔레비전 등의 비非라이브 극적 형태와 경쟁해 살아남기 위한 공연의 변천사를 생각해보면 이 같은 예언은 매우 회의적이다. 하지만 특히 영화에서는 디지털화된 인공적 인간 퍼포머나 너무 현실적이어서 실제 연기자와 육안으로 분간하기 어려운 '합성체'를 생성하는 능력을 이미 입증했다.

레오니트 안드레예프Leonid Andreev의 희곡 「인간의 삶The Life of Man」[33]을 각색한 1920년 마우로 몬탈티Mauro Montalti의 미래주의 시나리오는 리듬감으로 어둡고 밝게 회전하고 성운을 형성하고 분산하는 화려한 조명의 줄과 점으로 이뤄진 대표적 모양으로 배우들을 대체한다. 데이비드 살츠 같은 예술가와 호주의 컴퍼니 인 스페이스 극단은 (몬탈티의 거의 알려지지 않은 시나리오에 대한 이해가 없이) 이와 동일한 개념을 사용했다. 데이비드 살츠는 사뮈엘 베케트의 〈쿼드Quad〉(1996)에서 컴퓨터로 프로그래밍된 다채로운 LED 조명 격자판이 네 명의 배우를 대신한다고 해석한다.[34] 무용극 퍼포먼스 〈화신Incarnate〉(2001)에서는 다채로운 광점의 빛으로 구성된 투사된 그래픽 형태가 회전하며 여성의 신체 형태로 변형된다. 작은 원형 조명이 바쁘게 움직이고 회전하면서 형상의 크기를 늘렸다 줄이고, 신체의 자세를 바꾸고, 바깥을 향해 폭발하고 안으로 무너지는 성운처럼 빛나는 신체를 해체하고 다시 구현시킨다.

이것은 몬탈티가 "전기-진동-빛 연극The Electric-Vibrating-Luminous Theater"이라고 부르는 자신의 미^未실현된 개념의 정확한 표현이다. 찬미나 표절이 아니라, 미래주의의 사고와 디지털 퍼포먼스 아방가르드의 사고 사이에 있는 본질적 유사성의 중요성을 제시하려는 것이다. 몬탈티의 시나리오를 〈화신〉과 비교하면, 기술적 개입을 통한 역동적 변형metamorphosis의 장소로서 인간 신체를 재현하는 것에 관한 미학적 개념이 밀접하게 관련되어 있음을 알 수 있다. 두 예시에서 신체의 물질화, 비물질화, 재물질화의 반복적 주기는 별처럼 반짝이는 형형색색 조명들의 역동적 변형으로 분명히 표현된다. 조명들은 주변을 둘러싸는 어둠과 대조를 이루며 반짝이는 인간 생명의 형태에 활기를 불어넣고 윤곽을 분명히 하여, 기술적으로 변이하는 신체의 영적인 천상의 환영을 불러일으킨다. 이는 디지털 퍼포먼스에서 반복되는 이미지이자, 사라졌다가 다시 생겨나는 신체를 "우주적 기계"³⁵로 여기는 데페로의 개념과 연관된다. 혁신적인 영국 디지털 댄스 그룹 이글루Igloo는 〈겨울¹공간²Winter¹Space²〉(2001)에서 두 무용수의 라이브 비디오 영상을 디지털로 조정해 이들의 신체를 아름다운 별이 가득한 형태로 변형시킨다. 춤추는 형상은 그 자태를 채우는 반짝이는 무수한 별들을 제외하고는 완전한 암흑이다. 그들 실제-생명의 육체는 아무런 가시적 흔적을 남기지 않는다. 그들이 인간이라는 것은 오로지 그들 자신의 윤곽과 신체적인 움직임에서만 분명히 드러난다. 오로지 작고 맥동하는 별들로만 구성된 그들의 모습은 때로는 짙은 암흑에 맞서 천상의 듀엣으로 춤추기도 하고, 때로는 별들로 수놓인 우주 공간을 찬미하기도 한다. 그들의 별-몸체가 보이는 유동적인 움직임만이 그들을 둘러싸고 있는, 그리고 그들이 한 부분이 되는, 작은 반점들로 빛나는 우주 은하와 그들을 구분시킨다(그림 3.4, 3.5).

그림 3.4 별이 총총한 이글루의 〈겨울¹공간²〉(2001)은 공연하는 몸이 "우주적 기계"라는 포르투나토 데페로의 미래주의 개념을 생각나게 한다.

그림 3.5 〈겨울²공간²〉(2001) 의상을 입은 이글루

디지털 아트에서 이와 같은 별 모양의 광채 이미지는 신체를 넘어 가상 물체와 가상공간으로 확대된다. 노보틱 리서치Knowbotic Research의 〈남방의 지식봇과의 대화Dialogue with Knowbotic South〉(1994)는 당시 가장 선구적인 상호작용 설치물 중 하나이며, 남극 대륙의 과학연구기지에서 소프트웨어와 "지식봇"을 사용하여 (기후 상태부터 빙산의 움직임까지 모든 것을 모니터링한) 실시간 데이터를 처리했다. 이는 어두워진 설치물 공간의 냉기류를 활성화하고 관측된 자연 현상의 추상적 재현을 보여준

다. 사용자는 헤드폰을 끼고 "터치 윈드wand"를 사용해, 남극의 변화하는 시각적 현상들을 "마치 자석에 끌려가듯 초신성같이 서로 끌어당기다 다시 폭발하는"[36] 별의 변성 형태와 별자리의 형태로 탐색하고 상호작용한다. 이와 같이 물리적 평면에서 천구로 변하는 상징적 변형은 컴퓨터를 사용해 미지의 우주적 형태와 공간을 만들어내는 특정 예술적 관심을 보여준다. 이글루의 〈겨울¹공간²〉처럼 입력 데이터는 지구의 자연적인 '알려진' 것에서 비롯되지만, 멀리 떨어진 '알려지지 않은' 우주론적 표현의 형태로 변화되어 산출된다.

또한, 프람폴리니의 1915년 선언문은 미래주의 연극의 관심사가 디지털 문화의 중심 원칙이 되어버린 상호작용성에 있다고 다룬다. 여기에서 "관객도 아마 배우가 될 것"이라고 제시한다. 이러한 관점은 마리네티의 「버라이어티 연극」 선언문(1913)에서 되풀이된다. "[미래주의 연극]만이 관객과의 공동 작업을 추구한다. 어리석은 관음증처럼 정적인 것이 아니라, 연기자와 소통하며 … 무대 연기에 소란스럽게 참여하는 것이다."[37] 상호작용성의 역사에서 미래주의 퍼포먼스는 거의 인정받지 못했는데, 사실 한참 전에 수정되었어야 했다. 미래주의자는 관객의 물리적 참여를 요구하는 '세라테serate*'와 '신테시sintesi**'라 불리는 상호작용 연극과 퍼포먼스 행사를 연이어 제작했다. 브루노 코라와 에밀리오 세티멜리의 〈회색 + 빨강 + 보라 + 주황Gray + Red + Violet + Orange〉(1921)에서 한 배우가 한 관객에게 달려들며 그를 살인죄로 고소한다. 프란체스코 칸줄로Francesco Cangiullo의 〈빛!Luce!〉(1919)에서는 퍼포머들이 객석에서 관객들을 자극하는 '한패거리'가 되어 완전히 캄캄한 극장에서 관객들에게 불을 켜달라고 요구한다. 관객들이 반응하고 그들의 소리 지르는 정도가 소란스러워져서야 공감적 클라이맥스 부분에서 무대에 조명을 비추고, 바로 그 시점에 극이 끝났음을 암시하고자 곧바로 커튼이 내려온다.[38] 에이드리언 헨리Adrian Henri는 그의 연구 『환경과 해프닝Environments and Happenings』(1974)에서 상호작용 해프닝의 초기 예시 중 하나인 퍼포먼스를 논의한다. 그가 "브라갈리아의 친구"라고만 묘사한 어떤 미래주의자가 특별한 텐트를 지어 오토바이를 타고 주렁주렁 매달린 물체들과 직물 조각들이 매달린 미로를 빠져나와 관중을 쫓아다녔다.[39]

초기 선언의 공격적 미래주의 관점과 함께, 여러 세라테·신테시 퍼포먼스에서 나타나는 관객에 대한 직접적 위협이나 남용은 미래주의 퍼포먼스의 '정치'와 오늘날 디지털 퍼포먼스의 '정치' 간

* 이탈리아어로 세라테는 '밤'을 뜻하는 세라타serata의 복수로, 밤 공연을 말한다.
** 이탈리아어로 신테시는 합성synthesis을 뜻하므로, 신테시 퍼포먼스는 합성 공연을 말한다.

의 차이를 나타낸다. 현대의 디지털 퍼포먼스는 직접적 공격이 드물며, 특히 연극 퍼포먼스에서는 더욱 그렇다. 하지만 수많은 퍼포먼스 넷아트^{net.art} 사이트는 "관중들의 심기를 불편하게" 만드는 것에 초점을 둔다. 예를 들어 이탈리아 핵티비스트^{hacktivist}들의 작자 미상 작품, 자칭 "문화 테러리스트"인 0100101110101101.ORG, 네덜란드계 벨기에 예술가 듀오인 요디^{Jodi}(요안 헤임스커르크스^{Joan Heemskerks}와 디르크 파스만스^{Dirk Paesmans}) 등이 있다. 요디의 CD롬 〈OSS/****〉(1998) 같은 작품을 살펴보면, 데스크톱이 깜박거리면서 치직거리고, 심각하게 충돌하거나 폭발하듯 지진 같은 흔들림을 만들어내기 시작한다. 이것은 디지털 방식으로 대단한 충격을 주는 경험이 될 수 있다.

> 컴퓨터 바이러스 등을 제거하려고 마우스를 클릭하는 순간, 여기저기서 윈도가 열리고, 커서가 멈추고 풀다운 메뉴가 작동되지 않고 복잡해지면서, 스크린에 가로줄이 생겨나다가 갑자기 세로줄로 변해버린다. 피할 길이 없다. … 이것이 예쁜 사진들의 끝이다. 당신의 운영체계가 당신을 공격하기 시작한다.[40]

또한 관객 학대의 정도로 인해 주목받는 상호작용 설치물들이 있다. 노먼 화이트의 〈무기력한 로봇^{Helpless Robot}〉(1988, 이하 'HLR')은 듀얼 컴퓨터로 조정되는 말하는 로봇으로, 쇼핑몰을 포함한 여러 장소에서 전시되었다.[41] 적외선 동작 센서가 가까이 있는 사람을 탐지하면, HLR가 관객에게 말을 걸기 시작하고 몸을 돌려 메탈 축 베이스로 자신을 옮겨달라고 부탁한다. 관객이 로봇과 소통하며 로봇을 조정하기 시작하면, HLR는 점차 짜증을 느끼며 자신을 잘못 놓았다고 관객을 비난하고 좀 더 왼쪽으로 오른쪽으로 다시 왼쪽으로 옮겨달라고 말한다. 관객들이 뭘 하든지 간에 관객에게 소리를 지르고 자신을 다치게 했다고 질책할 때까지 그 학대는 계속되고 점점 심해진다. 관객들이 HLR를 똑바로 옮겨주려고 도와줄수록 더 큰소리를 지르고 격렬하게 꾸짖는다. 관객이 결국 포기하고 가버리면 HLR의 목소리 톤은 애처롭게 우는 소리를 낸다. "미안해요. 제발 다시 돌아와 주세요. 제가 착하게 굴게요"라고 얘기하는데 이 같은 과정이 되풀이된다.

기계 시대

무엇보다 근본적으로 기계의 중심은 디지털 퍼포먼스 미래주의와 연관된다. 「미래주의 극작가 선언^{Manifesto of Futurist Playwrights}」(1911)에서 마리네티를 포함한 스무 명의 서명인들이 "기계의 지배력을 연

극에 도입할 필요가 있다"[42]라고 선언했다. 디지털 퍼포먼스에서 이런 감성 표현의 증가를 찾아볼 수 있다. 대표적인 예로, 로베르 르파주의 기념비적인 키네틱 기계 세트 〈줄루 시간Zulu Time〉(1999)과 일본 덤타입 극단의 작품 등을 들 수 있다. 이들의 초기 대규모 연극 퍼포먼스 〈pH〉(1990-1993)는 양쪽에 열을 지어 앉은 관객들이 가득한 길고 좁은 하얀 리놀륨 무대를 가로질렀다. 일체형 프로젝터를 하부에 부착한 수평 막대가 연기자 위로 공간의 길이에 따라 앞뒤로 움직였다. 이러한 끊임없는 여정에서 투사된 영상의 빛줄기가 아래 연기자들을 비추면서 메디컬 스캐너, 컴퓨터 스캐너, 또는 괴물 같은 복사기의 통로를 보여준다(그림 3.6). 그 결과, 이 예술가 그룹은 다음과 같이 표현한다. "퍼포머(인간)는 기계 및/또는 기계(사회)에 맞서 연기하고 춤을 추었다."[43] 요하네스 버링어는 덤타입 극단이 퍼포머의 격렬한 물리적 운동과 "최대 가속도까지 밀집하고 흔들리며 고동치는 이미지 투영"을 어떻게 대조시키는지 곰곰이 생각한다. 한편,

그림 3.6 1911년 「미래주의 극작가 선언」에서 "기계가 우세하다는 느낌을 연극에 도입하라"는 주장은 덤타입의 〈pH〉(1990년)에서 확고히 답하고 있다. 사진: 다카타니 시로高谷史郎.

그림 3.7 미래주의의 기계 미학은 데이비드 테리언의 〈보디드럼〉 같은 공연에서 가학적이고 종말론적인 환영이 된다. 이 공연은 그의 파트너인 티모시 노스Timothy North에게 주는 혜택으로 2003년 샌프란시스코에서 상연되었다. 사진: 그레고리 카울리.

컴퓨터화된 '이미지 시스템'은 그 어떤 누군가의 통제도 받지 않고 자율적으로 움직이는 기계같이 보인다. 반면, 무용수들은 영상 기계의 매핑 모듈같이 보인다. 다시 말해 무용수들은 동영상 조명과 강렬한 사운드 등의 효과에 완전히 동화되어 이들의 물리적 존재는 이제 자율적이지 않고 기계에 통합된다.[44]

데이비드 테리언David Therrien의 〈새로운 심문을 위한 기계Machines for a New Inquisition〉(1995)에서 손가락이 세 개인 로봇팔은 나체로 십자가에 못 박힌 채 눈을 반쯤 감은 듯한 하얗게 칠해진 남자의 금속 흉갑을 사정없이 두드린다. 돌아가는 네온사인이 후광을 밝히고, 그의 머리 위에 달린 여덟 개의 투광 조명기에서 나오는 반짝이는 빛들이 그를 비춘다. 로봇의 채찍질은 철갑을 두른 인간의 신체에서 전기 불꽃을 일으키고, 계속 무언가를 부수는 사운드가 울려 퍼진다. 퍼포머는 거대한 고문실의 기계 세트를 세차게 두들기고 원형 철창 속에 갇힌 발가벗은 절망적 영혼들이 기어오르고 떨어져 내린다. 반면, 다른 비인간적 형체들은 중세 시대의 고문 형틀을 연상시키는 철제 마구馬具에 매달려 있다. TV 모니터는 끝없이 가학적으로 속박하는 기계의 손에 의해 인간이 희생되고 순교되는 파괴적이고 종말론적인 영상의 섬뜩한 모습을 클로즈업한다(그림 3.7).

이러한 이벤트뿐 아니라 로봇 퍼포먼스에서는 연극에서의 기계 지배에 대한 미래주의의 요구가 정점에 달한다. 이 로봇 퍼포먼스에서 금속에 반응해 소리가 울리는 기계적 '사운드트랙'은 루이지 루솔로^{Luigi Russolo}의 선언문 「소음의 예술^{The Art of Noise}」(1913)으로 가장 잘 알려진 새로운 음악 형태의 기계 소음이라는 미래주의 개념에 부합한다. 그 선언문은 20세기를 거쳐 음악의 이론과 실제에 막대한 영향을 미쳤고, 존 케이지^{John Cage} 외에도 다른 예술가들에 의해 중대한 작업으로 인용되었다. 「역동적·공감각적 선언^{Dynamic and Synoptic Declamation}」(1914) 등의 미래주의 퍼포먼스 선언들은 기계화된 웅변조의 보컬 테크닉, 스타카토 같은 움직임, 기하학적 몸짓을 요구했다. 자코모 발라의 〈인쇄기계^{Macchina Tipografica}〉(1914) 같은 연극 퍼포먼스는 기계의 의인화를 묘사했고, 데페로[프랑코 카사볼라의 〈3000의 기계^{Machina del 3000}〉(1924)도 포함하여]와 이브 파나지^{Ivo Pannaggi}가 디자인한 기계적 발레에서는 무용수가 무시무시한 로봇 의상을 입은 것이 특징이다. 사이보그주의^{cyborgism}의 초기 개념은 「미래주의 기계예술 선언^{Manifesto of Futurist Mechanical Art}」(1922) 등의 다양한 미래주의 선언문에서 등장한다.

오늘날 우리의 시대를 구분하는 것은 '기계'이다. … 우리가 가진 감성의 분위기를 결정짓는 기계적 감각 … 우리는 기계적으로 느끼고 철로 만들어진 기분을 느낀다. 우리 또한 기계이고, 우리가 숨쉬는 분위기로 우리 또한 기계화된다. … 이것이 새로운 필요성이고 새로운 미학의 토대이다.[45]

1918년도에 이 같은 미학이 절정에 도달했다. 당시 페델레 아차리^{Fedele Azari}는 〈미래주의 비행연극^{Futurist Aerial Theatre}〉 퍼포먼스를 상공에서 펼쳤다. 아차리가 "목소리"라 칭하는 기교적 소음의 반향을 증가시키기 위한 주문제작형 후드와 배기 장치를 비행기에 장착해 원을 그리며 날면서 공중제비, 다이빙을 했다. 아차리는 그의 선언문에서 비행기를 거창한 형식의 무용에 비유하고, 마셜 매클루언^{Marshall McLuhan}보다 앞서 비행기를 "인간의 확장"이라고 주장한다. 그에 따르면 비행기 퍼포먼스는 비행사의 마음과 "욕망의 리듬"을 정확히 표현하며 "조종사와 비행기 사이의 절대적 정체성이 본인 신체의 연장선과 같아진다는 점을 고려해볼 때 그의 뼈, 힘줄, 근육, 신경은 비행기의 세로 뼈대와 금속 와이어까지 이어진다."[46]

필리아^{Fillia}의 연극 퍼포먼스 〈기계적 감각^{Sensualita Meccanica}〉(1927)은 무대에서 선보인 무대 기계와 신비주의 상태에 대한 미래주의의 집착을 전형적으로 보여준다. 인간의 존재는 눈에 띄지 않고, 다

섯 대의 진동하는 철판 비행기가 원근법으로 무대를 장악한다. 무대 세트의 다른 요소들은 정신(빨간 나선), 물질(하얀 큐브), 행동(기계를 표현하는 3가지 색의 기하학적 모습)을 나타내는 세 가지 목소리로 '의인화'된다.

> 인간은 기계적 확장에 몰두한다. 감각적 영혼으로부터 만들어진 필요성, 환경의 풍요로움 … 모든 것이 기하학적이고 명확하며 필수적이다: 아름다움 대신에 속도를 지닌 인공적 성性의 장관 … 이 세계는 채워지지 않는 폐를 위해 기계의 산소를 들이마시고 더욱 힘차게 노래한다! … '시간'으로부터 우리 스스로를 해방시킬 필요가 있다. 오르고 오르고 오르고 '올라가라!'**47**

미래 완료

> 우리의 미래주의 연극은
> '합성적'일 것이다. 그것은 매우 간단하다.
> - 마리네티, 세티멜리, 코라, 「미래주의 합성 연극 선언」**48**

필리아가 떠올리는 해방적 상승의 유형은 당시의 미래주의 연극에서는 결코 완전히 실현되지 않았지만 우리 시대에는 컴퓨터로 인해 가능해졌다. 현대 디지털 퍼포먼스의 핵심 개념과 실제는 단순히 미래주의 시대부터의 역사가 아니라 근본적으로 미래주의 프로젝트를 '압축하고 확대시킨다.' 미래주의 운동은 기술적 변화와 뜻밖의 문화적·사회학적 전환이 일어난 시기, 이른바 디지털 혁명기에 등장했다. 미래주의는 유의미하고 삶을 바꾸는 '새로운 기술'에 대한 믿음과 관심으로 생겨났다. 새로운 기술들은 모두 비슷한 시기에 등장했고 융합되었다. 영화, 자동차, 비행기. 그리고 특히 전기가 그렇다. 이 같은 기술적 전환은 컴퓨터 관련 기술보다 사람에게 더 큰 영향을 미쳤다고 생각할 수 있다. 그 영향은 틀림없이 달랐을 것이다. 기계적 혁신은 모두 '거기 바깥'에 있었다. 거리를 걷는 것은 새로운 경험이었다. 전기 가로등, 시끄럽고 빠른 자동차, 하늘을 나는 비행기가 갑작스레 생겨났다. 이러한 혁신에서 인간의 흥분은 외부로 투영되었다. 그와 대조적으로, 디지털 전환은 모두 '거기 안에' 있다. 외부 세계의 가시적 변화는 거의 없고 사람들의 관심을 작은 스크린 안으로, 나아가서는 자신들 안에게로 돌렸다. 인간의 흥분과 창의력에 대한 투영은 반대 궤도를 취한다. 즉, 안쪽으로 향한다.

컴퓨터 패러다임의 내향성은 왜 미래주의 퍼포먼스를 위한 작품들은 존재한 반면에 디지털 퍼포먼스 선언문은 존재하지 않는지에 관해 실마리를 제공할 수 있을 것이다. 일반적으로 디지털 퍼포먼스 예술가들은 미래주의의 공격적이고 외향적인 허세, 즉 열띤 미사여구와 거창한 주장들이 부족하다. 하지만 이들은 이상할 정도로 비슷한 길을 가고 있다. 심미적인 이전 세대와 달리, 이들은 약 1세기 전에 포기하고 거의 잊힌 퍼포먼스에 대한 미래주의 관점을 궁극적으로 깨달았을지도 모른다.

구축주의

1920년대 초반 러시아의 대표적 연극 감독 프세볼로트 메이예르홀트는 구축주의를 수용하기 이전에 러시아의 미래주의 운동과 동맹을 맺었다. 그는 마야콥스키Mayakovsky의 〈미스터리 부페Mystery Bouffe〉(1918)와 베르하렌Verhhaeren의 〈여명The Dawn〉(1920) 같은 미래주의 퍼포먼스를 제작했다.[49] 1921년 메이예르홀트는 새로 지어진 모스크바의 주립고등극장워크숍State Higher Theatre Workshop의 상임 연출자로 지목된다. 이후, 1922년 훈련 시스템인 '생체역학biomechanics'(용어 자체가 사이보그 미래주의 충동을 연상시킨다)을 개발하고 이 기술을 처음으로 공개했다.[50] 그의 생체역학 시스템은 미국의 프레더릭 윈슬로 테일러Frederick Winslow Taylor(1857-1915)의 산업적인 시간 동작 연구에서 직접적인 영향을 받았다. 이 연구들은 공업 생산에 대한 소련의 관점을 완전히 뒤바꾸고 있었다. 테일러는 '과학적 관리법'의 선구자였고 생산직 기술자의 동작을 연구해 '동작경제'의 발상과 '작업 사이클work cycle' 시스템을 개발해 생산력을 극대화하려고 했다. 메이예르홀트는 그의 물리적 퍼포먼스 훈련에서 본 시스템을 차용하여,[51] 새로운 기계화 시대의 이데올로기와 미학을 받아들이고, 스타니슬랍스키와 타이로프Tairov의 "비과학적이고 시대착오적" 접근 방식은 거부했다.[52]

메이예르홀트는 「미래의 배우와 생체역학The Actor of the Future and Biomechanics」(1922)이라는 글에서 배우에게 예술은 항상 사회적 맥락에 부합되어왔고, 미래에 배우는 "연기의 테크닉과 산업적 상황을 연관 지으며 더 나아가야 한다"[53]고 주장한다. "미래의 배우"는 기계가 아니라 리듬감, 균형감, 안정감, 생산성에 불필요한 동작을 없앤 숙련된 산업 기술자와 비교된다. 그에게 이 같은 특성들은 숙련된 기술자를 무용수와 동일시하는 것이며, 작업에서 이들을 관찰하는 일은 미학적으로 즐거운 활동인 셈이다. 이들의 물리적 정확성이 "예술에 가깝기"[54] 때문이다. 그는 또한 컴퓨터에서 창의적인 소프트웨어와 인프라 하드웨어를 결합하여 사용하는 것에 비교할 만한 연기(미래주의자들이 '합성 연극'에서 했

던 것과 같이)를 위해 유사 수학 공식을 제시한다.

N = A1 + A2 (N은 배우, A1은 현 아이디어를 구상하고 실행에 필요한 지시를 내리는 예술가, A2는 A1의 실현 과제를 수행하는 실행자).[55]

메이예르홀트가 제시한, 연극을 '영화화'하라는 요구와 퍼포머의 미학적 기계화에 관한 발상은 러시아의 또 다른 대표적 구축주의자 니콜라이 포레게르Nikolaï Foregger의 공명을 얻었다. 포레게르는 그만의 기계적 영감을 받은 물리적 훈련 시스템인 태피아 훈련법tafiatrenage를 개발했는데, "무용수의 신체를 기계로, 부전근volitional muscle을 기계공으로"[56] 강조했다. 그의 "마스트포 스튜디오Mastfor Studio"는 고전 무용, 코메디아 델라르테commedia dell'arte, 뮤직홀, 서커스(그는 연극의 "샴쌍둥이"라고 칭했다) 등에서 가져온 기술과 효과를 결합하여 퍼포먼스를 선보였다. 그의 대표작 〈기계무용Mechanical Dances〉(1923)에는 산산조각 깨지는 유리창과 금속 철제를 쌓은 타악기에서 나오는 음악인 네오-미래주의의 '소음 예술'이 담겨 있다. 그는 영화 제작을 위해 세르게이 예이젠시테인Sergei Eizenshtein과 세르게이 유트케비치Sergei Yutkevich 등의 선구적 영화 제작자를 고용했고, 연극의 '시네마 기법cinefication' 실험에 회전 디스크를 사용한 빛의 투사와 분산을 시도했다. 실험적 작품 〈어린이 유괴사건The Kidnapping of the Children〉(1922) 및 〈말한테 친절해라Be Kind to Horses〉(1922)에서 유트케비치는 움직이는 계단, 트레드밀, 트램펄린, 점멸전광판, 영화 포스터, 회전 장식, 비행 조명을 사용해 완전한 모바일 환경을 구상했다.[57]

하지만 이것은 구축주의와 디지털 퍼포먼스 실제를 가장 밀접히 연관시킨 영상 편집 과정을 도입한 혁신적 영화의 결과이자 역사이다. 1920년대 포레게르·메이예르홀트와 동시대에 활동한 연출자였던 세르게이 예이젠시테인은 정치적으로 변증법적인 결말을 위해 이미지를 병치하는 "인력의 몽타주montage of attractions"로서의 숏 구성·편집 이론을 통해 영화 예술을 변혁했다.[58] 그의 영화에서 몽타주 편집 기법의 쿵쾅거리는 리듬과 빨라지는 템포는 영화의 감각적이고 극적인 효과를 극대화하고, 변증법적인 숏의 병치는 관객이 근본적 영화 이데올로기를 객관적으로 이해하고 해석할 수 있도록 했다. 따라서 예이젠시테인의 몽타주 기법은 기관차 엔진을 증폭시키는 빠르고 점증적인 폭발과 비교하여 감각적 영역과 지적 영역 모두에 충격을 주었다. 그의 예술적 철학은 예술과 산업 노동을 연관시킨 메이예르홀트의 철학과 유사하며, 메이예르홀트가 연극의 테일러화를 제시했듯이 예이젠시테인은 영화의

테일러화를 공개했다.

> 우리에게 필요한 것은 과학이지 예술이 아니다. '창조'라는 단어는 무용지물이며, 노동으로 대체되어야 한다. 우리는 작품을 창조하지 않고 기계처럼 완성된 부품으로 구축한다. '몽타주'는 아름다운 단어이다. 그것은 준비된 재료로 구성하는 과정을 그려내기 때문이다.[59]

지가 베르토프

러시아의 우상타파적 영화제작자 지가 베르토프^{Dziga Vertov}는 구축주의 영화사에서 '덜 중요한' 인물이자 예이젠시테인과 푸돕킨^{Pudovkin}의 이론 반대자로 여겨지긴 하지만, 누구보다 고려할 만한 가치가 있는 인물이다. 베르토프의 사상과 작품은 미래주의, 초현실주의, 구축주의와 연관되고, 그의 초현실주의적이고 환각주의적인 영화 〈카메라를 든 사나이^{Chelovek s kino-apparatom}〉(1929) 이후 예이젠시테인은 그를 "시각적인 훌리건^{hooligan}"이라고 칭했다. 이 영화에서는 무비 카메라가 주인공으로 살아 움직인다. 부언하자면, 카메라의 삼각대 다리는 걸어 다니고 카메라 헤드는 흉측한 거대 로봇 형태로 회전하며 발아래 개미떼처럼 보이는 사람들 무리를 관찰한다. 붐비는 도시 거리 장면의 극단적인 와이드 숏에서는 스크린이 가운데를 중심으로 둘로 나눠져 방향을 바꿔가며 아찔한 효과를 만들어낸다. 카메라는 특이한 곳에, 극단적으로 높은 각도로, 움직이는 자동차에 부착된다. 영화는 속도를 점점 늦추다가 올리곤 한다. 광적으로 편집된 수많은 시퀀스가 존재하며, 빠르게 움직이는 공장 기계와 기술자를 시각적으로 결합한 클로즈업 같은 합성 기법을 자주 사용한다.

논란이 많은 베르토프의 키노키^{Kinoki}(또는 '키노아이^{Kino-Eye}') 이론은 "눈이 카메라의 의지에 복종한다"라는 믿음을 전제로 한다. 키노키는 미래주의의 기술-긍정론적 입장, 초현실주의의 꿈-현실 감각, 구축주의자의 형식적 기하학 시스템을 지지한다. 또한 이는 새로운 테크놀로지의 변형적 가능성에 대한 메시아적 관점을 압축하고 있다.

> 나는 눈이다. 나는 아담보다 더 완벽한 남자를 창조했다. 나는 사전에 준비한 계획과 차트에 의거해서 수천 명의 다양한 사람들을 창조한다.
>
> 나는 한 사람의 가장 민첩한 손을, 또 다른 사람의 가장 빠르고 우아한 다리를, 세 번째 사람으로부터는 가

장 잘생기고 가장 표현력이 넘치는 머리를 택한다. 그리고는 편집을 통해 완전히 새로운 완벽한 인간을 창조한다.

나는 눈이다. 나는 기계적인 눈이다.[60]

키노키 영화에서 몽타주를 수행하는 '눈'에 대한 베르토프의 이해가 컴퓨터 시스템의 시각적 합성 기능과 얼마나 유사한지 놀라울 뿐이다. 신체와 신체 부위의 분할·재배열·재탄생은 디지털 아트와 퍼포먼스에서 흔히 사용되는 주제이지만, 베르토프가 성서에서 참조한 '완벽한 인간'보다는 기이하고 환상적이거나 역기능적인 새로운 인물을 만들어낼 가능성이 더 커 보인다. 한편, 베르토프의 천지창조론자 개념에 대한 프랑켄슈타인식 서브 텍스트는 현재 로봇·생명공학·인공생명 예술가들의 작업에서 재등장하고 있다. 디지털 퍼포먼스에 남긴 베르토프의 업적은 참고와 인용문구로 자주 반영된다. 즉 더글러스 로젠버그Douglas Rosenberg는 자신의 무용·테크놀로지 극단인 지가 베르토프 퍼포먼스 그룹Dziga Vertov Performance Group(1991년 설립)의 이름에서부터 베르토프에 대한 경의를 표했고, 퍼포먼스 그룹인 토킹버즈Talking Birds는 〈카메라를 든 소녀Girl with a Movie Camera〉(1999)에서 그에 대한 존경을 표했다. 이 작품은 영국 도시 코번트리의 60년을 회고하는 아카이브 필름과 디지털 비디오를 결합시켰다.

레프 마노비치는 시사하는 바가 많은 연구서 『뉴미디어의 언어The Language of New Media』(2001)에서 베르토프의 〈카메라를 든 사나이Man with A Movie Camera〉를 서두이자 뉴 미디어 언어와 패러다임의 이해를 돕는 '안내서'로 사용한다.[61] 마노비치는 영화와 다른 쉰네 개의 프레임 삽화들을 사용해 "컴퓨터가 어떻게 시각적인 에스페란토Esperanto로서 카메라의 약속을 실현하는지"[62] 분석한다. 그는 '잘라 붙이기' 몽타주, 오버랩, 자연스러운 합성 등 컴퓨터를 사용한 편집 개념, 이동성 "가상 카메라", "초인적 시각" 앵글, 동적 데이터베이스 접근, 그리고 "의미 있는 예술적 언어" 생성을 위한 시각적 트릭 효과의 사용을 베르토프의 영화와 연관 짓는다.

예술 과정의 일부로서 기하학적·과학적·형식적 시스템을 도입하는 구축주의는 디지털 퍼포먼스에 창의적으로 사용된 수학 논리의 컴퓨터 형식 체계 방식과 밀접히 연관된다. 퍼트리샤 레일링Patricia Railing은 러시아의 구축주의 예술가 말레비치Malevich의 혁신적 방식들을 예술가의 수학 및 과학 법칙 사용의 중요한 초기 예시로 기술한다. 그의 에세이 「새로운 예술 시스템에 관하여On New Systems in Art」(1919)에서 말레비치는 자연세계에서 파생되고 자연세계를 반영하는 전통 예술을 거부하는 대신에,

"형식의 구축주의 연관성 법칙"[63]처럼 형식적인 과학 체계를 사용한 더 추상적인 예술을 선호했다. 린다 캔디Linda Candy와 어니스트 에드먼즈Ernest Edmonds에게 말레비치의 글과 실험은 "예술과 컴퓨터 초기 역사의 시작점"[64]을 제공한다. 그들은 요즘 컴퓨터 프로그래밍으로 작업하는 많은 예술가가 자기 작품에 대해 하나의 '시스템'을 채택한 것으로 의식적으로 생각지 않거나 그 용어 자체를 사용하지 않을 수도 있다는 점에 주목한다. 하지만 예술가들은 실제 작업에서는 철저히 과학적이고 형식적인 시스템을 불가피하게 사용하고 있는 것이다.[65]

다다이즘, 초현실주의, 표현주의

미래주의가 현대 디지털 퍼포먼스를 위한 근본적인 철학·개념적 토대가 되었다면, 구축주의는 기계적 모델과 형식주의 방법론을 제공한다. 그리고 초기 유럽 아방가르드(다다이즘, 초현실주의, 표현주의, 바우하우스)의 기타 운동들은 그 내용의 많은 부분과 예술적 표현 형식에 영감의 샘을 제공한다. 우리는 이미 디지털 퍼포먼스의 계보에서 슐레머와 그로피우스 같은 바우하우스 예술가들의 중요성을 논했고, 다다주의자와 초현실주의자에게도 마찬가지의 주장을 펼칠 수 있다. 디지털 퍼포먼스는 공통적으로 잠재의식, 꿈, 환상의 세계 등의 표현과 20세기 초반 초현실주의 예술·영화·연극의 기타 중심 주제들을 탐색한다. 프랑스 다다이즘과 초현실주의의 콜라주·컷업cut-up 기법은 잘라 붙이기 몽타주가 필요한 뛰어난 이미지 조정 컴퓨터를 사용해 가상 영역으로 이동한다. 다다이즘의 컷업이 하이퍼미디어와 쌍방향 소설에 남긴 업적은 제이 볼터, 세라 슬로언, 벤저민 울리Benjamin Wooley 같은 예술가들의 주목을 받았다. 또한 벤저민 울리는 트리스탕 차라Tristan Tzara가 윌리엄 S. 버로William S. Burrough의 "서사적 분해narrative disintegration" 실험에 어떠한 영감을 불러일으켰는지 관찰한다.[66]

1916년부터 취리히에서 열린 후고 발의 카바레 볼테르 이벤트와 같은 다다이즘 퍼포먼스 구조물은는 퍼포먼스, 음악, 선언, 이론, 예술 이미지의 '비트bit'를 혼합한 것으로, 전면적으로 디지털 바이트byte로서 재창조되었다. 부다페스트에 근거지를 둔 바쿰TVVakuum TV 그룹은 흥미로운 예이다. 바쿰TV 그룹은 관객과 연기자 간의 퍼포먼스, 숏 영화, '멀티미디어 안무', 상호작용적 요소를 결합하여 1994년도부터 1997년까지 다방면에 걸친 쉰세 개의 라이브 카바레 이벤트를 선보였다. 이 그룹은 "컴퓨터와 사용자 간 관계의 맥락"을 반영하기 위해 이러한 상호작용과 개입을 구상하고 있으며, 다른 유형의 게임들은 "넷서핑을 시뮬레이션하는 바쿰넷VakuumNet의 연관 시스템"[67]을 보완하도록 설계된 공통된 특징을

보인다(그림 3.8). 바쿰TV 그룹의 퍼포먼스는 전형적으로 대형 TV 형식의 프레임 안에서 이루어졌고, 빠르게 변화하는 다양한 퍼포먼스 요소가 채널 변경·웹서핑 감각을 증가시킨다. 바쿰TV 그룹은 예술과 연극 간의 긴밀한 관계라는 측면에서 자신들의 작품을 논하고, 자신들이 카바레 볼테르의 초기 카페 극장 퍼포먼스와 밀접하게 연관되어 있음을 강조한다. 이들의 퍼포먼스는 시간이 지날수록 점차 기술적으로 변하고, 로봇공학 진화와 사이보그 출현에 따른 색다른 유사 다다이즘의 실험인 〈인간 존재의 평행성The Parallel of Human Being〉(2000) 같은 작품 등에서 발전된 디지털 영상과 애니메이션을 통합했다. 바쿰TV 그룹은 이것을 "낮은 단계 기술의 미래학에 관한 이상한 몽타주"[68]라고 부른다(그림 3.9).

시공간의 불안정과 이와 마찬가지로 중요한 신체의 시각적 단편화는 여러 초현실주의·디지털 퍼포먼스 실험들의 예술적 의도를 통합한다. 초현실주의 예술, 특히 영화에서[69] 관찰된 불길한 내면세계와 무생물의 애니메이션은 다시 한 번 퍼포먼스의 컴퓨터 애니메이션에서 표현되고, 기계화된 로봇 작품과 퍼포먼스에서 '라이브'한 체현embodiment을 이루어낸다. 설득력 있는 초현실주의 연구 『강박적인 아름다움Compulsive Beauty』(2000)에서 할 포스터Hal Foster는 미로 속의 미노타우로스 형태를 욕망/죽음의 초현실주의를 요약한 본질적 상징, 모성/부성 및 전오이디푸스기/오이디푸스기, 신화에 대한 초자연적 경의라고 주장한다.[70] 나중에 논하듯이 신화적 '반인반수' 이미지와 프로이트의 '언캐니' 개념은 디지털 이중체, 로봇, 사이보그의 극적 묘사에 커다란 공명을 불러일으킨다.

비판적·철학적 관점의 테크놀로지에 대한 실험인 『테크노낭만주의Technoromanticism』(1999)에서 리처드 코인은 초현실주의 교리가 "IT 세계가 어지럽고 이상한 의미의 병치들로 가득하고 복잡성, 다층적 의미와 모순이 가득하다고 말하는 이들에게 어떤 식으로 상기되는지"[71] 상세히 연관시킨다. 그는 초현실주의 예술적 진보 중 하나인 1950년대와 1960년대의 부조리극에 대해 숙고하도록 이러한 주장을 확장했다. 부조리극에서는 시공간의 일치가 지켜지지 않았고 꿈·환각·역설의 방식이 만연했으며 … 사실주의와 극도의 환상적·마술적 요소들의 뒤엉킴 그 자체였다."[72] 크리스티안 폴Christiane Paul은 자신의 연구서 『디지털 아트Digital Art』(2003)에서 다다와 초현실주의의 영향력 있는 미술품, 특히 마르셀 뒤샹Marcel Duchamp의 다다주의 레디메이드 작품을 참고했다. 뒤샹(뿐 아니라 다른 예술가들)의 큐비즘 회화도 디지털 아트의 다층적 분할 이미지 미학의 중요한 선구자로 여겨졌다. 반면, 뒤샹의 대표 큐비즘 걸작 〈계단을 내려오는 나부Nude Descending a Staircase〉(1912)는 구보타 시게코久保田成子에 의해 재탄생되었다. 비디오 설치물 〈뒤샹피아나: 계단을 내려오는 나부Duchampiana: Nude Descending a Staircase〉(1976)는 계단을 내려오는 나체 여성을 주제로, 오래된 것처럼 처리된 비디오 영상을 중점으로 다

그림 3.8 헝가리 그룹 바쿰TV는 다다와 카바레 볼테르의 정신을 환기시킨다.

그림 3.9 바쿰TV의 카바레 퍼포먼스 이미지 포토몽타주는 그들의 독특한 스타일과 웹서핑·채널 건너뛰기 패러다임의 연극화를 반영한다.

룬다. 일련의 하향식 계단으로 설정된 분리된 모니터들 위로 나체 여성이 하나의 비디오 스크린에서 다른 스크린으로 걸어 내려간다.[73]

　　1925년 '초현실주의 연구Surrealist Investigations'의 연출을 맡은 프랑스 연극 이론가이자 선구자 앙토냉 아르토는 1960년대 이후 많은 실험적 퍼포먼스 실제에 중요한 영향을 미쳤고, 디지털 퍼포먼스 분야에서 그의 위상은 여전하다.[74] 아르토의 글이 새로운 테크놀로지 관점에서 볼 때 새로운 해석이 될 만하다고 제안한 스티븐 A. 슈럼Stephen A. Schrum을 포함해 수많은 예술가와 평론가들이 아르토의 생각과 디지털 퍼포먼스의 관련성을 관찰했다.[75] 그레그 리틀Greg Little은 들뢰즈와 가타리의 유명한 철학이 생겨나기 반세기 전에 아르토가 "기관 없는 신체body without organs"를 논의했다고 언급한다. 들뢰즈와 가타리의 철학은 가상 신체 담론에서 은유적 비판적 사고로 널리 사용되고 있다. 리틀은 「아바타 선언A Manifesto for Avatars」(1998)에서 아르토식 사유가 "본능적이고 비참하며, 더럽혀지고 끔찍한 것 등과 같이 극단적인 신체성이나 초超체현에 관해 이야기하는 새로운 형태의 아바타 생성에 영감을 불러일으켜야 한다고 제안한다." 「아르토 언리시드: 사이버공간이 잔혹극을 만나다Artaud Unleashed: Cyberspace Meets the Theater of Cruelty」에서 조지 포포비치George Popovich는 블랙 효과black-effect "클린 비디오Clean Video" 프로젝션 등의 가상현실 테크놀로지·테크닉이 아르토식 '거대 공간immense space' 이념의 실현 가능성을 제공한다고 주장한다. "그 거대공간에서 영상과 배우는 마치 순수한 원형原型의 초자연적 공간에서 생겨난 것처럼 구체화된다."[76] 스티븐 메트칼프Stephen Metcalf와 세이디 플랜트Sadie Plant는 편집 선집 「가상 미래Virtual Futures」(1998)[77]에 대한 그들의 기고에서 사이버 이론에 미친 아르토의 영향력을 강조한다. 나중에 디지털 퍼포먼스의 실제에 대한 우리의 담론에서 아르토가 중요한 인물로 거듭 등장할 것이다.

　　20세기 초반의 아방가르드 운동을 살펴보면 디지털 퍼포먼스에서 표현주의 계보는 매우 드물고, 인간의 얼굴과 신체에서부터 무대장치 배경과 가상 세계에 이르기까지 주로 시각적 형태에서 왜곡과 과장을 사용하는 것과 연관된다. 베르톨트 브레히트Bertolt Brecht는 표현주의를 "순전히 팽창된 현상"[78]이라고 일축했다. 특히 표현주의 무대 디자인은 심리적인 것과 환각적인 것의 상징적인 시각적 표현으로 디자인 요소를 사용해 섬뜩함과 무서움을 증폭시켜 강조했다. 표현주의 연극 디자인은 광각 왜곡 렌즈의 영화 촬영 효과를 반영한 렌즈 기반의 미디어와 밀접히 연관되었다. 분장에서 과장된 선을 사용하거나 표현주의에서 감정적이고 "황홀한" 연기 방식을 사용하는 것은 연기자를 이 어둡고 웅장한 콘셉트 디자인의 통합된 일부로서 무대에 위치시켰다.[79]

수많은 예술가와 극단들이 표현주의 형식과 독특한 과장 기법을 도입했고, 표현주의 연극은 1920년대부터 디지털 연극 제작을 위해 재구상되었다. 특히 '가상현실탐구연구소'에 출품된 엘머 라이스Elmer Rice의 〈덧셈기The Adding Machine〉와 소피 트레드웰Sophie Treadwell의 〈기계장치Machinal〉를 예로 들 수 있다. 또한 다양한 퍼포먼스 예술가들은 표현주의 연극의 본질 탐구를 위해 새로운 테크놀로지의 유희적이고 환각적인 디자인 능력도 사용함으로써 실질적으로 "본질적으로 내적인 외형의 무언가를 표현하고자 했으며, 영혼-상태를 반영하려고 했다."[80] 다음 장들에서 상세히 논의하다시피, 형이상학적 영역, 천체, 연금술, 변화된 의식 상태, 영혼의 묘사, 그리고 관련된 정신적 서사는 모두 디지털 퍼포먼스에서 중요한 주제이자 흥미로운 매력으로 떠오른다.

주석

1. Craig, *Dreams and Deconstructions: Alternative Theatre in Britain*, 9에서 재인용한 브르통의 글.

2. Berghaus, *Italian Futurist Theatre, 1909-1944*; and Kirby, *Futurist Performance* 참조.

3. Marinetti et al., "The Futurist Cinema," 15.

4. Marinetti, "The Founding and Manifesto of Futurism," 292 and 293.

5. 커비가 첫 번째 선언문을 제외한 것은 그것이 구체적으로 극장을 다루지 않았다는 근거로 정당화될 수 있다고 할 수 있겠다. 하지만 첫 번째 선언문은 오랫동안 그 운동의 본질적인 선언으로 간주되어왔으며, 커비가 그 외의 포괄적인 연구에도 그 선언문을 제외시킨 것은 의미심장하다. 흥미롭게도 이와는 대조적으로, 첫 번째 선언문은 50개의 에세이, 인터뷰, 그리고 중대한 감독·안무가·공연예술가들의 선언문 모음집인, 마이클 헉슬리Michael Huxley와 노엘 위트Noel Witt의 『20세기 퍼포먼스 독자The Twentieth Century Performance Reader』(1996)에 들어가 있는 '유일한' 미래주의 선언문이다.

6. Marinetti, "The Founding and Manifesto of Futurism," 293.

7. Ibid., 291.

8. 미래주의와 미나 로이의 연관성에 대한 분석은 Schmid, "Mina Loy's Futurist Theatre" 참조.

9. Marinetti, "The Founding and Manifesto of Futurism," 293.

10. Kirby, *Futurist Performance*, 5.

11. Goldberg, *Performance Art: From Futurism to the Present*, 11.

12. Marinetti, "The Founding and Manifesto of Futurism," 291.

13. Oliveira, Oxley, Petry and Archer, *Installation Art*, 18.

14. Lista, *Futurism*, 10.

15. Kirby, *Futurist Performance*, 49.

16. Kozintsov, "Eccentrism," 97.

17. Marinetti, "The Variety Theatre," 181.

18. Depero, "Notes on the Theatre," 207-208.

19. Kroker, *The Possessed Individual: Technology and the French Postmodern*, 24.

20. Ibid., 23.

21. Ibid., 24.

22. Ibid.

23. Kozintsov, "Eccentrism," 95.

24. 러시아에서는 특히 1917년 혁명 이후 미래주의가 메이예르홀트와 같은 감독들에게 큰 영향력을 끼쳤으며, '괴짜 배우의 공장'과 같은 극단을 탄생시켰다. 그들의 「괴짜주의」(일명 "괴짜 연극") 선언문은 그리고리 코진체프, 게오르기 크리지치키^{Georgy Kryzhitsky}, 레오니트 트라우베르크^{Leonid Trauberg}, 세르게이 유트케비치에 의해 쓰였고 1921년 12월 5일 페테르부르크의 프리 코미디 극장^{Free Comedy Theater}의 낭독회와 모임에서 처음 소개되었다. 이 이벤트를 광고하는 포스터는 "광대의 바지를 입고 구원을 받으십시오"라는 문구의 현수막과 함께 붙여졌다.

25. Deak, "The Influence of Italian Futurism in Russia," 91에서 재인용한 안넨코프의 글.

26. Ibid.

27. Pavis, "Afterword: Contemporary Dramatic Writings and the New Technologies," 191.

28. Schmid, "Mina Loy's Futurist Theatre."

29. Prampolini, "Futurist Scenography," 206.

30. Bowden, Kaewtrakulpong, and Lewin, "Jeremiah: The Face of Computer Vision," 127.

31. Susan Broadhurst, email to the authors, March 4, 2005. Also see Broadhurst, "Interaction, Reaction and Performance: The Jeremiah Project."

32. Ibid.

33. Montali, "For a New Theatre 'Electric-Vibrating-Luminous,'" 223-224.

34. Saltz, "Beckett's Cyborgs: Technology and the Beckettian Text" 참조.

35. Depero, "Notes on the Theatre," 208.

36. Grau, *Virtual Art: From Illusion To Immersion*, 213.

37. Marinetti, "The Variety Theatre," 181.

38. 이러한 미래주의 퍼포먼스는 "제4의 벽" 규약을 거부하고 등장인물을 나타내기보다는 퍼포머가 "스스로"가 되는 비서사사적이고 흔히 업무 기반 행동을 수반했기 때문에, 퍼포먼스 아트(또는 "라이브 아트")의 초기 예로서 역사적으로 중요한 의미를 가졌다. 로즈리 골드버그^{RoseLee Goldberg}는 자신의 저서 『퍼포먼스 아트: 미래주의에서 현재에 이르기까지^{Performance Art: From Futurism to the Present}』(1979)의 첫 장 전체를 미래주의에 대해 할애하고 있으며, 미래주의가 퍼포먼스 아트의 첫 번째 명확히 정의된 "운동"을 구성한다는 것을 분명히 하고 있다.

39. Henri, *Environments and Happenings*, 13.

40. Mulder and Post, *Book for the Electronic Arts*, 99-100에서 재인용한 Giannachi, *Virtual Theatres: An Introduction*, 21-22.

41. 이 로봇은 1985년부터 디자인과 재개발의 지속적인 단계에 있다. Kac, "The Origin and Development of Robotic Art", 80 및 "Towards a Crhonology of Robotic Art", 94를 참조. Arthur Kroker, *The Possessed Individual: Technology and the French Postmodern*, 65-66에서는 보드리야르의 기술 이론과 관련하여 이 작품의 분석을 제시한다.

42. Kirby, *Futurist Performance*, 27에서 재인용한 마리네티의 글.

43. <http://epidemic.cicv.frigeogb/art/dtype/histgb.html>.

44. Birringer, "Dance and Interactivity," 31.

45. Pannaggi and Paladini, *Manifesto of Futurist Mechanical Art*.

46. Azari, "Futurist Aerial Theatre," 219.

47. Fillia, "Mechanical Sensuality (Sensuality Meccanica)," 287-288.

48. Marinetti, Settimelli, and Corra, "The Futurist Synthetic Theatre," 197.

49. 에드워드 브라운[Edward Braun]은 〈여명〉에서 "미래주의 요소의 가장성"이 비평가 A. V. 루나차르스키[A. V. Lunacharsky]의 공격을 받았다고 언급하면서도 그는 또한 "이 작품의 혁명적인 열정에 대한 합리적인 대가라 여겼다"고 말했다. Braun, *Meyerhold on Theatre*, 164.

50. Ibid., 183.

51. Gordon, "Meyerhold's Biomechanics," 88-89를 참조.

52. Braun, *Meyerhold on Theatre*, 183.

53. Meyerhold, "The Actor of the Future and Biomechanics," 197.

54. Ibid., 198.

55. Ibid.

56. Goldberg, *Performance Art: From Futurism to the Present*, 39.

57. Ibid.

58. 예이젠시테인은 "반사학 모델에 착안된 충격이나 자극의 몽타쥬에 대한 훨씬 더 과학적인 개념을 위해" 그의 용어 및 그의 몽타주 기법의 초점을 바꾸었다. Rutsky, *High Techne: Art and Technology from the Machine Aesthetic to the Posthuman*, 92 참조.

59. Rutsky, *High Techne: Art and Technology from the Machine Aesthetic to the Posthuman*, 91에서 재인용한 예이젠시테인의 글.

60. Wright, *The Long View: An International History of Film*, 56에서 재인용한 베르토프의 글.

61. Manovich, *The Language of New Media*, xv-xxxvi.

62. Ibid., 3CV.

63. Candy and Edmonds, *Explorations in Art and Technology*, 11에서 재인용한 말레비치의 글.

64. Ibid.

65. Ibid., 12.

66. Bolter, *Writing Space: The Computer in the History of Literacy*; Sloane, *Digital Fictions: Storytelling in a Material World*, 44–45; Wooley, *Virtual Worlds: A Journey of Hype and Hyperreality*, 155.

67. Vakuum TV, "Vakuum TV at the VIDEOLOGY."

68. Ibid.

69. *Emak Baba* (Leave Me Alone, dir. Man Ray, 1926), *Vormittagsfpuk* (Ghosts in the Morning, dir. Hans Richter, 1928), 및 *Man with a Movie Camera* (dir. Dziga Vertov, 1929) 예시 참조.

70. 70. Foster, *Compulsive Beauty*, 206.

71. Coyne, *Technoromanticism*, 188.

72. Ibid.

73. Rush, *New Media in Late 20th-Century Art*, 120. 참조.

74. 아르토는 이후 브르통의 초현실주의 정치화와 공산당 지지에 대한 의견 불일치에 따라 초현실주의 운동을 떠났다.

75. Schrum, "Introduction" to *Theatre in Cyberspace*.

76. Popovich, "Artaud Unleashed: Cyberspace Meets the Theatre of Cruelty," 233.

77. Metcalf, "Autogeddon"; Plant, "Coming Across the Future."

78. Calandra, "George Kaiser's *From Morn to Midnight*: the Nature of Expressionist Performance," 54에서 재인용한 브레히트의 글.

79. Calandra, "George Kaiser's *From Morn to Midnight*: The Nature of Expressionist Performance," 50. 참조.

80. Ibid.

4장. 멀티미디어 연극, 1911-1959년

연극은 현실과 연관이 없다. 단지 진실과 관계할 뿐이다.

—장폴 사르트르^{Jean-Paul Sartre}[1]

연극 무대의 영화 접목: 1911-1927년 실험

디지털 미디어와 컴퓨터 생성 이미지를 결합한 연극 중심의 퍼포먼스는 로이 풀러가 실험한 투명 가운 위에 투사한 영화에서부터 1911년 베를린의 시사 풍자극에서 보여준 최초의 연극 퍼포먼스와 영화 통합에 이르기까지 약 100년 전후의 유구한 역사를 가지고 있다.[2] 1913년, 미래주의 무용수이자 「욕정에 관한 선언^{Manifesto of Lust}」(1913)의 저자 발랑틴 드생푸앵^{Valentine de Saint-Point}은 프랑스 파리 샹젤리제 극장^{Comédie des Champs-Elysée}에서 이색적인 멀티미디어 무용 퍼포먼스를 창안했다. 사랑과 전쟁에 관하여 정교하게 짠 안무를 사티^{Satie}와 드뷔시^{Debussy}의 곡에 맞춰 올린 공연에서 시, 조명 효과, 수학 방정식이 여러 개의 천 스크린들과 벽 위에 투사되었다.[3]

1914년에는 윈저 매케이^{Winsor McCay}의 〈공룡 거티^{Gertie the Dinosaur}〉가 미국에서 상영되었다. 매케이는 무대 위의 스포트라이트를 받으며 한 손에는 채찍을 들고 차양 모자와 롱부츠 차림으로 무대 뒤의 영화 스크린에 등장한 애니메이션 캐릭터 거티에게 몸짓과 말로 명령을 내렸다. 매케이의 정확한 타이밍에 맞춰진 암컷 공룡 애니메이션은 그의 명령에 즉각적으로 반응하는 것처럼 보인다. 고개를 끄덕이거나 흔들고, 똑바로 앉고, 구르고, 서커스 동물처럼 재주를 부린다. 퍼포먼스에서 영화적 요소는 여전히 존재한다. 매케이의 지시에 짜증을 내고 갑자기 화를 폭발할 뿐만 아니라 꾸지람에 울부짖는 거티의 이미지 등이 나온다. 또한 그가 가짜 소품 사과를 스크린에 던지는 제스처를 취하면 스크린 상의 거티가 바로 사과를 입으로 받아 문다. 실상은 사과를 던졌다기보다 '손 안에 감춘 것'이다. 절정 부분에서는 실제 매케이가 스크린의 한쪽으로 걸어가는 도중, 갑자기 영화 속에 그와 똑같은 위치에 동일 크기의 인물이 등장해 살아 있는 막대 인물같이 계속 걸어간다. 그다음 거티는 입을 벌려 자기 아래턱

에 '가상' 매케이를 태우고, 고개를 들어 매케이가 등 뒤에 오르게 한다.[4] 연극 내에 영화를 통합한 대표적 초기 작품 중 하나인 〈공룡 거티〉는 라이브 퍼포머와 미디어 이미지 사이에 '라이브성'과 대화식 상호작용을 '눈속임하기' 위해 타이밍 일치의 발상을 사용한 첫 번째 작품이었다. 또한 수많은 디지털 연극 퍼포먼스의 사전 구성에서 기본적으로 이와 동일한 기술을 사용했다. 마찬가지로 매케이가 "스크린 속으로 걸어 들어가" 가상 대응물로 전환하는 모습은 현재 디지털 연극에서 가장 많이 사용되는 기법이기도 하다.

1900년부터 1915년까지 행해진 영화-연극 융합의 선구적 실험들은 미국의 대표적 디지털 연극 극단 빌더스 어소시에이션의 〈오페라^Opera〉(2000)를 제작하게 만든 시발점이자 영감이 되었다. 이 극단은 공연을 "현재 급속도로 증가하는 클럽 지향적 분위기, '드럼과 베이스' 음악, 비디오를 사용해 20세기 초반의 실험들을 재해석하는 것이라고 설명한다. 〈오페라〉는 우리 동시대의 DJ·VJ 문화의 언어를 통해 연극 역사의 '샘플링' 단편들에 나타나는 영화-연극이라는 두 가지 요소를 결합해낸다."[5] 무대 위의 퍼포머와 무대 밖의 기술자에 의해 활성화된 MIDI 트리거^MIDI trigger 시스템을 사용해 즉각적 비디오 샘플과 실시간 사운드 루프^sound loop를 만들어낸다. 빌더스 어소시에이션은 1900년대 초반의 영화와 연극 실험, 최근의 테크노와 클럽 문화 이벤트 사이의 유사점을 도출하기 위해, 기술적으로 추진되는 퍼포먼스 스펙터클의 강화로 과거와 현재를 연결시킨다. 그렇게 함으로써, 동시대의 디지털 퍼포먼스의 발전을 아주 초기 실험의 유사한 단계와의 연관성을 명확히 보여준다. 퍼포먼스 역사상 두 시기 모두 기존의 연극 형태를 재구성하고 발전시키기 위해서 '새로운' 기술 도입과 적응에 필요한 유사한 가능성과 어려움을 공유한다.

1920년대 영화 투사는 다수의 카바레와 뮤직 홀 퍼포먼스에 포함되었고, 퍼포머는 착각 접합^illusory conjunction* 효과를 계속 실험하며 개선해 나갔다. 예컨대, 프랑스의 마술사 호러스 골딘^Horace Goldin은 실제 및 촬영된 사물을 결합하는 마술을 했고, 로베르 퀴노^Robert Quinault는 라이브 동작을 같은 동작의 감속 필름 버전과 동기화한 안무를 만들었다.[6] 러시아는 특히 1917년 혁명 이후, 이탈리아 미래주의의 영향을 상당히 받아 '괴짜 배우의 공장^The Factory of the Eccentric Actor (FEKS)' 같은 러시아의 미래주의 퍼포먼스 극단들이 생겨났다. 논란이 되었던 고골^Gogol의 희극 〈결혼식^The Wedding〉(1922)은

* 착각 접합 효과는 실험심리학 용어로서, 두 물체의 특징들이 엉뚱하게 접합되어 제시되지 않은 대상을 지각하게 하는 심리적 효과다.

영화 영상을 포함시켰다. 홍보 포스터에서는 "고골의 전기화electrification"를 공개적으로 써 붙였고, 연기자 중 한 명은 "그[고골]의 뒷면에 플러그와 전깃줄을 꽂는 모습"[7]으로 보여줬다. 에이젠시테인은 자신의 영화 〈글루모프의 일기Glumov's Diary〉(1922)에서 연극, 서커스 공연, 스케치, 선동선전, 〈지혜로운 자A Wise Man〉(1922)[8]에 나온 노래를 모두 포함시켰고, 1923년부터 러시아 극단 "블루 블라우스 그룹Blue Blouse Group"은 수많은 클럽 연극 퍼포먼스에서 그의 작품을 본보기로 삼았다. 로즈리 골드버그RoseLee Goldberg의 평가에 따르면, 이 그룹은 전성기에는 러시아 전국 클럽에서 십만 명 이상의 관객을 수용했고, 다양한 방식으로 "마리네티의 버라이어티 연극을 광대한 규모로 궁극적으로 실현"했다.[9]

프레더릭 키슬러

카렐 차페크Karel Čapek의 희곡인 〈R.U.R.〉(1921)의 베를린 제작을 위해 1922년 프레더릭 키슬러* 가 시도한 멀티미디어 디자인은 1920년대 초반 가장 획기적인 첨단 기법 중 하나였다.[10] 키슬러는 키네틱 요소를 사용했는데, 움직이는 사이드 스크린뿐만 아니라, 열렸다 닫혔다 하면서 스포트라이트로 관객들의 눈을 멀게끔 만드는 8피트짜리 거대한 홍채가 거기 포함된다. 이를 통해 키슬러는 "처음부터 끝까지 연극 전체가 동적이었으며 … 이는 공간에 긴장감을 창출하기 위한 연극적 개념이었음"[11]을 보증해주는 미장센을 신뢰했다. 이런 기념비적 무대 배경은 그래픽 디자인, 입체주의와 구축주의, 칸딘스키의 기하학적 추상화의 시각적 요소를 인상적이고 정교하게 결합한 것이었다. 또한 빛나는 네온사인, 원형 영화 스크린, 그리고 공장 방문객을 관찰하고 조사하기 위한 공장 감독용 CCTV(폐쇄회로 텔레비전) 모니터의 전형적인 네모 모양 스크린이 설치되었다. 이를 위해서 무대 뒤의 거울 배열은 마치 공장의 스파이 "카메라"를 향하듯 정확한 원근법으로 걸어 들어오는 방문객의 라이브 이미지(무대 밖)를 비추고 "투사했다." 비밀 공장의 방문이 허용되었을 때 공장 감독은 스크린 윈도를 닫기 위해 리모컨을 사용했으며, 방문객들은 무대 옆 칸에서 무대 위로 올라갔다.

사전 녹화된 로봇 공장 노동자들의 영화 시퀀스를 후면에 투사하기 위해 원형 영화 스크린이 사용되었다. 무빙 카메라를 사용해 이 같은 시퀀스를 촬영해 매력적인 환영을 만들어냈고, 이런 식으로 "카메라가 공장 내부로 걸어 들어가고 있기 때문에 … 관객은 무대 위의 배우들도 그 움직이는 영상의 원

* 프레더릭 키슬러(1890-1965)는 오스트리아계 미국인 건축가이자 공간 연출 디자이너이다.

근법 속으로 같이 걸어 들어가고 있다는 인상을 받았다."[12] 초반 공연을 몇 차례 마쳤을 당시에는 베를린 경찰이 영화 영상 시스템으로 인한 화재의 위험성을 제기했고, 이에 키슬러는 스크린 위에 수조를 설치했다. 수조에서 흘러내린 물 위에 영화 장면들이 영사되어 "아름다운 반투명적 효과"[13]를 만들어냈고, 역사상 처음으로 미디어 영상과 흐르는 물이 함께 만들어낸 공연을 선보였다.

키슬러의 선례를 따른 최근 퍼포먼스와 설치물 중에 블라스트 시어리의 가상현실 퍼포먼스 〈사막의 비〉(1999)가 있다. 〈사막의 비〉의 제목은 빗줄기같이 뿌려져 흘러내리는 물에 투사된 사막 지대(1차 걸프전 배경의 전쟁터를 컴퓨터 게임 형태로 재현했다)의 은유를 주로 상기시킨다. 폴 서먼과 앤드리아 재프의 〈물줄기〉^A Body of Water(1999)에서 물 투사 기법은 '이중적' 연상 효과를 일으킨다. 수압이 센 샤워 꼭지가 독일 헤르텐 폐쇄탄광 샤워실 한가운데에 물 커튼을 만들어내고 앞뒤 양쪽에서 이미지가 투사된다(그림 4.1). 한쪽의 관객은 일부 탄광촌 방문객의 색이 투영된 실물 크기의 라이브 이미지를 볼 수 있다. 뒤스부르크에 있는 렘브루크 박물관^Lehmbruck Museum에서 볼 수 있듯이 관객과 상호작용하는 방문객이 시각적으로 합성된다(크로마키^chroma-key 기법을 사용했다). 두 장소 간의 텔레마틱 링크와 블루스크린 효과로 인해 한 장소의 방문객이 물 커튼 위에 나타나는 동시에 다른 장소의 방문객이 함께 등장하여 마치 실제로 함께 샤워를 하듯이 가상으로 서로의 등을 문지른다. 물 스크린의 다른 쪽으로 이동하며 또 다른 영상에서는 매일 천 명 이상이 사용했던 오래된 샤워실의 흑백 아카이브 푸티지를 보여준다. "이전 똑같은 장소에서 샤워했던 것처럼 벌거벗은 광부의 실물 크기의 다큐멘터리 이미지"[14]와 이들의 "몸을 뒤트는^bukeln"(서로의 등을 문지르는 것을 뜻하는 지역 용어) 상호보완적인 행위는 한편으로는 텔레마틱 결합에서의 다채롭고 활기찬 가상의 연극 상연과 강력한 '리얼리즘적' 대조를 이룬다. 두 개의 이미지는 물줄기의 얇은 막 하나로만 분리되지만 서로 겹치지는 않는다. 서먼은 이 같은 설치물과 예이젠시테인이 결정적인 사회적 내러티브로서 사용했던 모스크바 가스공장과의 연관성에 주목한다.

오래된 탄광 지역의 설치물 위치, 흐르는 물과 석탄 먼지가 있는 장소 특정적 냄새·소리와 더불어, 시각적인 것은 공간에 대한 현실과 고유의 연상적 측면으로 강조된 예이젠시테인의 은유 개념을 강조한다. 〈물줄기〉에서 보여준 '원격 현전의 샤워 퍼포먼스'의 단순하지만 복잡한 행위는 과거 실질적인 사회적 일터를 공동적 재경험과 반영으로 탈바꿈시킨다.[15]

그의 공동작업자이자 파트너인 앤드리아 재프는 물 스크린의 은유적 측면과 과거, 현재, 미래를 연결하는 만남의 지점으로서 물 스크린이 연기하는 방식에 주목하게 한다.

흐르는 매개체는 설치물과 은유의 핵심이다. 대중의 상호작용을 불러일으키는 동시에 루르 지역의 맥동하는 강과 수로를 비춰준다. 한편으로, 관객은 미래의 새로운 시대, 즉 네크워크 커뮤니케이션의 인터랙티브 플랫폼과 마주친다. 다른 한편으로, 그곳에서 샤워를 했던 광부들의 환영 같은 그림자, 즉 버려진 공간과 이전 작업 환경의 플래시백을 발견한다.[16]

에르빈 피스카토르

극적 효과 및 다큐멘터리 영상이 사용되던 1920년대 당시, 에르빈 피스카토르는 다큐멘터리 영화 〈모든 것을 무릅쓰고In Spite of Everything〉(1925)에서 기록영상물 영화newsreel film를 연극 무대에 도입

그림 4.1 폴 서먼과 앤드리아 재프의 〈물줄기〉(1999)에서는 1992년 R.U.R.를 위해 처음 사용했던 기법인 미세한 수분 분무를 영상 표면으로 사용한다.

해 정치적 변증을 강조하려 했다. 휴 로리슨^{Hugh Rorrison}에 따르면 피스카토르는 연극 역사상 처음으로 "사실적 소재의 변증법적 상호작용, 예컨대 군사 행동의 결과(서부 전선의 잔혹한 대량학살 영상)에 반대하는 정치적 의도(독일 제국의회의 전쟁 공채 논쟁에서 펼친 우국적인 연설)를 촉발시키는 것을 구상했다."[17] 자신의 저서에서 피스카토르는 연극과 영화의 융합이 어떻게 극적 체계를 전환해, 표면상으로 스펙터클 연극^{Schaustück} 같지만 사실상 교훈극^{Lehrstück}으로 발전될 수 있었는지를 보여준다.[18]

그는 또한 엠 벨크^{Ehm Welk}의 희곡 〈고틀란드의 폭풍^{Gewitter über Gotland}〉(1927) 공연에서 레닌^{Lenin}의 영화를 상영해 베를린의 폭스뷔네^{Volksbuhne} 극장 경영진의 노여움을 샀다. 이 작품은 중세 시대, 특히 카메라를 향해 행진하는 다섯 배우들의 장면을 배경으로 한다. 독일 농민전쟁 외에도 1789년, 1848년, 1918년의 혁명들을 포함한 네 개의 역사적 좌파 혁명의 인물들을 설정해 이들이 행진하는 동안 입고 있는 시대극 복장들이 일련의 영화 디졸브로 변화한다. 이러한 장면은 피스카토르의 "공산주의 행진 에피소드"[19] 자체를 보여주는 희곡의 콘셉트를 전형적으로 보여준다. 폭스뷔네 극장의 최종 검열로 결국 피스카토르는 극장에서 일한 지 3년 만에 사임하게 되었다.[20]

1927년은 무대 스크린을 사용해 사진과 동영상 이미지를 보여주는 새로운 예술의 절정기였다. 프랑스 폴 클로델^{Paul Claudel}의 〈크리스토퍼 콜럼버스의 책^{Le Livre de Christophe Colomb}〉(1927)은 '마술 거울'이라는 스크린을 사용한 실험이었다. 프레더릭 럼리^{Frederick Lumley}는 이로 인해 극본의 분위기와 감정을 살리고, "꿈, 추억 및 상상의 길이 열렸다"[21]고 언급했다. 클로델은 강렬한 시각적 효과에 대해 썼지만, 의미를 제시하고 유인하며 갑자기 변화할 수 있는 무대 영상 스크린의 미묘함과 정교함도 중시했다. 피스카토르의 영화-연극이 교훈적이고 정치적인 반면, 클로델의 영화-연극은 시간에 상관없이 관객의 '감각'에 영향을 미치고 과거와 현재의 '그림자'와 '환영'을 투영한 신체를 구상해 감각적이고 심리적이다.

난무하는 음악, 공연, 시가 관객의 마음을 사로잡을 때 카페 벽화같이 조잡하고 하찮은 가짜 하늘로 응하는 건 어떨까? 거의 모호한 온갖 종류의 그림자와 암시, 그리고 디자인이 서로를 지나치고, 따라가고, 제거할 수도 있는 곳에 마술 거울로서 스크린을 사용치 못할 이유는 무엇인가? 아이디어가 화제를 불러일으키고 미래의 환영과 과거의 그림자가 합쳐지는 이 불안정한 세상으로의 문을 왜 열어젖히지 않는가?[22]

하지만 같은 해에 피스카토르는 에른스트 톨러^{Ernst Toller}의 표현주의 '정거장식 극^{Stationendrama}'

인 〈아휴, 우리 살아 있네!Hoppla, Wir Leben!〉(1927)에서 연극을 영화와 결합해 21세기 사상 최고의 멀티미디어 연극 공연을 펼쳤다. 하이퍼미디어 소설과 웹서핑 등의 기타 온라인 경험과 매우 유사한 방식의 정거장식 극은 분리된 독립적 에피소드를 통해 전개된다. 이러한 에피소드 구조는 그가 디지털 연극의 대표적 선구자로 꼽히는 데에도 일조한 듯하다. 하이퍼미디어 드라마(및 정거장식 극이라는 희극 용어가 유래된 중세 시대 그리스도 수난극)와 마찬가지로, 정거장식 드라마의 개별적인 시퀀스는 서로가 '다소' 연관되어 있으나, 판에 박히고 논리적이며 누적되고 유동적인 극적 구조로 전개되지 않으며 서로 구분된다. 아리스토텔레스의 행동 통일 사상에도 동화되지 않는다. 표현주의적인 주인공(〈아휴!〉의 경우 카를 토마스Kar Thomas)이 성장해가는 '정거장'은 운명, 선택, 기회, 인간 의지의 능력이 융합되는 운명적 이정표와 교차로 역할을 한다. 그것들은 또한 폭로·반영·결정의 지점이며, 그들이 지닌 패러다임적 동일성은 오늘날 컴퓨터 매개 경험의 하이퍼링크, 포털, 탐색 노드navigational node에서 뚜렷하게 나타난다. 〈어라!〉에서 카를 토마스는 8년간 정신병원에 갇혔다가 퇴원했는데, 정부 부처 장관이 된 킬만 등 그의 예전 혁명가 친구들이 부르주아적 가치에 물든 사실을 발견하고 점차 환멸을 느낀다. 그는 킬만을 죽일 음모를 꾸몄지만, 그보다 앞서서 일을 수행하는 데에 성공한 우파의 암살범 때문에 음모에 그치게 된다. 하지만 잘못해서 토마스가 체포되고 또다시 정신 이상자 판정을 받는다. 결국 자신의 결백을 밝히기도 전에 감옥에서 목을 매어 자살하게 된다.

피스카토르의 공연을 위해 트라우고트 뮐러Traugott Müller가 설계한 복잡한 무대는 중앙 영상 스크린 양쪽에 두 개의 수직 비계 구조물로 만든 여섯 개의 방으로 구성된다. 방의 장식은 색감 있는 배경 대신에 이동식 투명 스크린을 사용해 감옥, 거실, 호텔 방, 사무실 같은 다른 촬영 장소의 영화와 슬라이드를 배경 영사했다. 멀티미디어 연극 역사 이후 전통적인 시노그래피 재료(나무, 천) 대신에 프로젝션을 사용해 변화하는 촬영 장소에 퍼포머들을 두었다. 이제 조지 코츠 퍼포먼스 워크스 같은 극단들 덕분에 3D 디지털 디자인은 새로운 기술의 정점에 도달했다.

무대 퍼포먼스를 진행하는 동안 중앙 스크린에서는 전쟁 영화 내러티브와 영상, 복싱 경기, 통화 위기, 춤, 뉴스 영화 몽타주가 투사되었고, 장면 사이의 암전에는 조심스러운 막간을 구성했다. 특별 제작한 두 편의 영화로 퍼포먼스를 시작했다. 첫 번째 영화는 제1차 세계대전과 독일혁명을 대조했는데, 특히 토마스 역을 맡은 연기자의 영상을 양쪽 사건에서 모두 보여준다. 두 번째 영화에서는,

무대 세트 전면에 영화 스크린이 등장했고, 상영을 위해 천을 거두자 사형수 감방 장면이 나오기 시작했다.

곧이어 가장 사실적인 장면이 이어졌다. 화면 속 대형 시계가 똑딱거리며 1919년부터 1927년 1월 3일까지의 시간, 즉 공연 첫 날밤까지의 시간을 가리키며 또 다른 화젯거리를 낳는다. 이와 동시에 카를 토마스의 잃어버린 세월에 대한 뉴스 플래시가 스크린상에 터져 나왔다. 루르에서의 공산주의 폭동, 대중연설을 하는 레닌, 무솔리니Mussolini의 발흥, 사코Sacco·반제티Vanzetti 사건, 1925년 힌덴부르크Hindenburg의 독일 대통령 당선 등 정치적 사건에 춤추는 다리, 복싱 경기, 1920년대 일상적인 장면이 여기저기 끼어 있다. 시끄러운 재즈가 8분짜리 영화의 유쾌함을 분명히 보여줬고, 재즈의 마지막에는 카를 토마스 스스로 재활하려는 시도가 시작된다.[23]

피스카토르는 무선 방송을 크게 증폭시키고 연극사상 처음으로 자외선을 사용하는 등 다양한 기술적 효과를 적용했다. 암살 장면 이후에 나오는 섬뜩한 죽음의 무도는 루돌프 폰 라반$^{Rudolf\ von\ Laban}$의 제자이자 유명 무용수인 마리 비그만$^{Mary\ Wigman}$이 안무했는데, 퍼포머들이 입은 검은 의상 위 하얀 뼈 모양에만 자외선 불빛을 비췄다. 필름 푸티지는 〈아휴!〉 전체 공연 시간의 거의 절반을 차지했는데, 오프닝과 클라이맥스 부분에서 특히 그 중요성이 부각된다. 토마스가 체포되고 나서, 당시 톨러가 언급했듯이 "영화의 도움을 받아 그[피스카토르]는 수십 개의 감옥과 조용히 행군하는 군인들의 모습을 보여주었는데 그 장면은 재소자 자신들만큼 관객에게도 억압적이었다."[24] 마지막 장면에서 토마스가 자신의 올가미를 준비하는 동안 3단 무대 세트의 다른 감방 재소자들이 통풍 배관을 두드리며 서로에게 메시지를 전한다. 이들의 대화 스크립트가 전면 천막에서 이동하며 투사된다. 25피트 높이 무대 중앙에는 무수히 많은 별들이 폭발하듯 쏟아져 내리는 은하수 영상을 선보이면서 시각적으로 놀라운 절정에 이르게 한다.

니컬러스 헌$^{Nicholas\ Hern}$의 주장에 따르면, 피스카토르가 영화를 사용한 것은 "부분적으로는 다큐멘터리의 정교함을 위해서, 또한 8년의 기술 진보가 카를 토마스의 당혹감에 미친 복잡한 영향을 제시하기 위해서"[25]였다고 주장한다. 럼리는 대안적 관점을 제시하는데, 피스카토르가 톨러의 사회적 풍자가 충분히 급진적이지 못했다고 느껴 영화를 주로 사용해 연극에서 부족한 정치적·연극적 박진감을 제공했다고 본다.[26] 럼리는 피스카토르의 방법이 미친 영향력과 혁신을 인정했지만, 한편으로는 과거와 현재의 수많은 비평가들이 보인 전형적인 연극순수주의의 어조를 취하면서 연극이 영화와 통합하는 것의 위험성에 대해 다음과 같이 경고한다. "이와 같은 효과는 그것을 적절히 사용해 괄목할 만한 효과(피스카토르의 방식들은 센세이션이었다)를 만들어낼 수 있지만, 정도가 지나치면 그 방식은 장난

감 같은 시네라마^{Cinerama}만큼이나 과장된 교묘한 눈속임이 되고 만다. 좋은 드라마를 대체하는 것이 아니라, 그것이 제공하는 저급한 선정주의에 대한 유혹만이 지나치게 두드러지게 되는 것이다."[27] 톨러는 피스카토르가 연극 제작에 사용한 영화 효과에 대해서도 마찬가지로 회의적이었고, 이후에는 연극과 영화를 통합하려는 시도가 실수라고 지적했다. "두 예술은 다른 법칙을 따른다"[28]고 여겼기 때문이다.

향후 30년간 멀티미디어 퍼포먼스 작품에 관한 비평이 거의 없었고, 1920년대 말 영화에 관해 실험한 몇 년간이 지난 이후, 비교적 부수적으로 영화를 포함시키는 경우를 제외하고는 대부분의 극장이 본래의 전통적 라이브 형식으로 되돌아갔던 것으로 보인다. 1930년대의 정치적 분위기는 아방가르드 활동을 약화시키거나 강하게 억압했는데, 당시는 미국과 주변 지역 경기가 침체되었고 스페인, 이탈리아 및 독일에는 파시즘이 등장했으며, 러시아 예술은 1934년 예술부 장관 즈다노프^{Zhdanov}의 명령으로 사회주의 리얼리즘에만 전념해야 했다. 제2차 세계대전의 트라우마와 이로 인한 정치적 재지형화, 사회경제적 재건의 오랜 여파로 1939년부터 멀티미디어 퍼포먼스가 20년간 중단되었고, 사실상 아방가르드 퍼포먼스의 전반적인 공백기였다. 로즈리 골드버그의 퍼포먼스 예술사에서 이러한 점이 뚜렷이 나타난다. 1909-1932년 사이에 탄생한 중요 작품이 백 페이지 이상이라면, 1933-1951년 사이에는 고작 네 페이지뿐이었다.[29]

로버트 에드먼드 존스와 멀티미디어 "미래의 연극"

사실 1940년대와 1950년대 초반의 멀티미디어 연극은 드물었지만, 로버트 에드먼드 존스^{Robert Edmond Jones}는 프레더릭 C. 패커드 주니어^{Frederick C. Packard Jr.}가 "선교적 열정"[30]이라고 묘사한 것으로 복음을 전파하기 위해 미국을 순회했다. 즉, 미국의 대표적 연극 연출가 중 한 명인 존스는 1941년부터 1952년까지 미국을 순회하면서 "미래의 연극^{The Theatre of the Future}"(1941) 등의 제목으로 강연한 것이다. 1929년판 『브리태니커 백과사전^{Encyclopaedia Britannica}』에 실린 "현대 생산 이론^{Theory of Modern Production}"이라는 제목의 글에서 그가 처음으로 논의했던 관점은 연극과 영화의 합성이다. "살아 있는 연기자와 말하는 그림의 동시적 사용"에서 "전적으로 새로운 연극적 예술은 언어적 능력만큼 가능성이 무한하다"[31]고 말한다. 그의 주장대로 영화는 "생각이 분명해지기도 전에 직접적으로 생각의 표현을 제공했고 … 영화는 가시적으로 만들어진 생각"이라고 여겨지기 때문에, 등장인물의 내적 현실과 잠재의식

을 어떻게 효과적으로 표현하는가 하는 극작가의 문제를 해결해 주었다. 또한 그가 말한 '미래의 연극'에서는 라이브 연기자가 상상, 잠재의식, 꿈의 내면세계인 스크린 영상과 등장인물의 외적 자아를 표현한다. "이 두 세계 모두가 우리가 살고 있는 세상을 구성한다."[32]

영화와 연극의 합성은 『극적 상상력$^{The\ Dramatic\ Imagination}$』(1941)이라는 저서를 통해 존스가 발전시킨 하나의 집착적인 주제였다. 책은 미국 연극과 학생들의 주 교재로 사용되었으며,[33] 이후 순회강연 동안 훌륭한 연설로 수정되고 정제되었다. 강연 내용은 마침내 델버트 언루$^{Delbert\ Unruh}$에 의해 글로 옮겨졌고, 1992년 『새로운 연극에 대하여$^{Towards\ a\ New\ Theatre}$』가 발간되면서 1929년 『브리태니커 백과사전』에 투고한 글에 표현된 생각을 본질적으로 설명한다. 그러나 아마 이 같은 실험이 미국에서 일어나지 않고 있었다는 좌절감에서 벗어나기 위해 모델의 보편성과 단순미를 강조한다. 그는 「기이하고도 유익한$^{Curious\ and\ Profitable}$」(1941)에서 "모든 살아 있는 것의 근저에는 우리의 본질적 이중성duality에 대한 의식이 있다. … 그리고 지금은 연극에서 이 모든 것을 단순하고, 쉽게, 직접적으로, 솔직하게 말하는 방법이 있다"[34]고 말한다. 프로이트와 유사한 말투로 영화 이미지를 사용해 어떻게 캐릭터의 내면적 생각과 감정을 표현할 수 있을지를 설명하며 전형적으로 직접적이고 경제적인 방식으로 다음과 같은 결론을 내린다.

무대에서의 외부적 삶, 영화 스크린에서의 내부적 삶. 극적 대조를 이룬 객관적 무대와 주관적 스크린. 행동에서 나타나는 모티브가 아닌 행동 '및 모티브'가 동시에 우리에게 나타난다. 인간 본성의 양면에 대한 동시적 표현은 우리 삶의 과정과 정확히 일치한다. 우리는 현실의 외적 세계와 환영의 내적 세계를 동시에 살고 있다.[35]

우리는 존스가 영화와 연극의 합성을 직설적이고 복잡하지 않은 과정으로서 특징짓는 것, 즉 "그것은 저것과 마찬가지로 단순하다"며 한때 선언하는[36] 것은 그 형식이 연극 제작자와 관객 양쪽에 부여한 의미심장한 요구를 인식하는 데에 실패한 것임을 주목해야 할 것이다. 존스는 아무 샘플 시나리오도 제공하지 않고, 그가 상상하는 유형의 잠재의식 스크린 이미지의 몇 가지 예는 너무 진부하다. 또한 그는 '새로운 연극'의 관객성 문제에 관여하기보다는, 관객이 연극-영화에서 실제 눈앞에 펼쳐진 인간성의 이중성 분리의 실현을 쉽고 직관적으로 이해하고 수용할 것이라고 가정한다. 오히려, 이전에 그로토프스키가 앙토냉 아르토에 대해 언급했듯이, 그는 "구체적 기법을 남기거나 방법조차 설명하지 않

았다. 그 대신에 그는 환영과 은유를 남겼다."[37]

존스의 획기적인 강연은 아르토, 그로토프스키, 바르바, 브룩의 고전 작품들과 비교할 때 연극적 비전에서 거의 유사한 영향력과 독창성을 보이고 있고, 변형적이고 마법적인 연극을 동일하게 환기시켜주지만, 그럼에도 그리 널리 읽히지는 않는다. 존스의 우화적인 「기이하고도 유익한」은 지구상에 신과 같이 현명한 인물을 마법으로 창조해내는 주문을 읊는 것으로 시작된다. 이 가상 방문객은 '유토피아'에서 온 사람으로서, 대중적이고 버라이어티한 연극, 그리고 고전적이고 문학적인 연극 등 모든 종류의 연극을 섭렵하게 된다. 연극이나 영화를 전혀 본 적 없는 그 방문객은 이러한 공연들을 박식하게 또한 정확하게 분석한다. 그는 활력이 넘쳐나야 하지만 고유의 경이로움을 잃어버린 연극의 "용서할 수 없는" 무기력한 조잡성을 그려내면서, 피터 부룩의 "죽은 연극"[38]과 같은 개념을 먼저 선보였다. 이는 삶의 생동감 있는 마술이 아니라 오로지 생의 불확실성을 반영하는 따분하고 싫증나며 미숙한 불확실성에 관한 연극, 또한 의식과 교감하는 연극이 아니라 "한심할 정도로 빈약한" 내적인 삶에 부합하는 연극에 대해 묘사한다.

이후 방문객은 영화관으로 옮겨지고 거기서 그는 영화를 순수한 사고의 매체로 묘사한다. "우리가 보고 있는 스크린 드라마는 전혀 드라마가 아니다. 그것은 드라마에 관한 꿈, 드라마에 관한 기억, 드라마에 관한 생각이다. … 우리가 꿈꾸고 있었던 지난 한 시간 동안 … 이런 매개체는 꿈의 매개체이다."[39] 하지만 그는 어떻게 영화 제작자들이 실제일 수가 없는 이미지들을 실제인 것처럼 보이게 하려고 한심한 노력을 기울이도록 잘못 인도되었는지를 설명한다. 이미지들이란 "환영이나 방사물, 마음대로 발산된 자아의 일부"에 지나지 않는다. 그가 목격한 영화란 그것이 순수한 영상, '순수한 생각의 흐름', 순수한 꿈이어야 할 때, 하나의 대체물이고 모조품이며 '대용으로 쓰이는' 연극이 되어버리고 만다.[40] 그런 다음 방문객은 영화관에서 급히 뛰쳐나와 이번에는 연극 공연장으로 가서 몇 분 동안 연극과 영화 그 둘을 비교한다. 그는 두 공간에서 대조를 이루는 관객성의 존재론을 묘사한다. 연극의 공유되고 공동체적인 경험, 깨어 있고 주의를 기울이는 연극 관객과 더불어, 몽유병환자 같은 영화 관객, 그리고 같은 꿈을 꾸고 있지만 각자 따로 꿈을 꾸는 "하나의 개체가 아닌 집합체"[41]로서의 몽유병 환자 같은 영화 관객을 부각시킨다.

마침내 존스와 방문객은 보드빌vaudeville 희극 배우가 노래를 부르는 연극을 관람한다. 그 배우의 뒤로 그의 영화 이미지가 투사되고, 영화 속의 그와 무대 위의 그가 함께 듀엣으로 노래 부른다. 거기에서 방문객은 "내가 여기에 왜 왔는지 알겠다"[42]고 진지하게 선언한다. 뮤지컬 코미디의 이러한 단편

은 무한한 가능성을 지닌 "새로운 연극의 숨겨진 보석"이다. "한 남자가 우리에게 노래를 불러주고 그의 내적 자아도 그와 함께 노래를 부른다. 연극의 역사에서 이러한 일이 벌어진 적이 없었다. … [그것은] 미미하고, 일시적이다. 하지만 그것은 살아 있다. 그리고 중심축이 된다."[43] 라이브 퍼포머와의 연관성에서 영화 이미지는 "가시적 생각"과 "가시적 감정"이 되고, 영화의 내면에 존재하는 꿈같은 성질과 현실성이 결합한 새로운 표현 형태를 만들어낸다. 여기서 퍼포머의 "신체화되지 않은 부분"이 신체화된 부분과 만나게 된다.[44]

대체로 잊혀버린 존스의 담론은 멀티미디어 연극의 첫 번째 이론이 되며, 많은 디지털 퍼포먼스 작품들을 이해할 때 여전히 중요하다. 그는 연극과 동영상 미디어 사이의 기본 원칙과 구분을 정의하는데, 거기에는 관객의 감정적·심리적 경험에 영향을 미치는 관객성에서의 두 매체 간 대조적 방식도 포함된다. 이러한 아이디어들은 이제 '라이브성'에 관해 현재 진행되는 논의들에서 존재론적인 정의를 놓고 고심하는 다수의 작가들에 의해서 끝없이 반복되고 재활용된다. 보통 존스에 대한 언급은 찾아볼 수 없는데, 이와는 달리 필립 오슬랜더의 경우는 이러한 논의에서 중심적인 주창자/반대자라는 여러 방식으로 언급된다. 존스는 퍼포먼스의 라이브 또는 이미 녹화된 등장인물을 볼 때 왜 우리의 정신적 에너지와 육체적 신진대사가 변하는 것처럼 여겨지는지를 분석·정의한 최초의 이론가 중 한 명이다. 촬영되고 투사된 몸을 "신체화되지 않은 … 마음대로 발산된 자아의 일부"로 여긴 존슨의 이해는 또한 사이버문화에서 가상 신체의 평행 이론보다 앞선다. 1990년대 초반 혁신적으로 여겨진 평행 이론은 사실상 존스가 이미 이론화한 지 50년이 지나 이뤄진 것들이다.

그러나 존스의 주장이 일부 가상 이론 영역과 다른 점은 가상과 물리적 신체의 결합을 요청하는데에 있다. 이는 (영화 이미지에서처럼) 가상 신체 자체가 유령, 기억, 몽상이기 때문이다. 존스는 분열된 주체를 전체로 만드는 유사-정신적 패러다임에 기반을 둔 종합 연극에 불을 붙이려면 이러한 가상 신체가 살아 있는 신체와 결합되어야 한다고 강조한다. 이와 대조적으로, 가상 신체에 관한 사이버 이론의 일반적 이해는 몸과 마음 사이의 데카르트식 분할을 들 수 있다. 사실상, 몸과 마음은 역할을 바꾸고, 마음은 외부로 투사되어 사이버공간에서 작동하는 가상 신체가 될 것이다. 존스의 연극은 시공간에서 이루어지는 그것들의 상징적 결합, 즉 실제와 가상, 정신(영화)과 신체(무대)의 결합에 관한 것이다.

존스가 자신의 분신에게 이야기하는 「기이하고도 유익한」의 은유적 구성은 그가 생각하는 연극의 중심적 은유를 함축한다. 그 연극은 연기자·무용수들이 영사된 분신과 또 다른 자아로 공연하는,

오늘날 우리가 보고 있는 이중화된 연극이다 .「기이하고도 유익한」의 중요성은 미디어-수용 이론으로까지 확대되어 미디어 제품의 심리적 강압과 선전 효과에 대한 비판적 탐구의 초기 예시도 이에 포함된다. 기록영상물을 보면서 방문객은 관객이 왜 이미지를 실재로 받아들이는지 의문을 갖는다. "이미지는 사건이 아니라, 사건 발생 이후에 생겨난 사건에 대한 심상心像이다. ⋯ 이미지는 우리가 사고 과정을 의식하게 한다. 무슨 욕망과 동기부여가 필요한지를 이야기하고 있다."[45]

라테르나 마기카 극장과 1950년대의 '해프닝'

1958년, 요세프 스보보다Josef Svoboda와 알프레트 라도크Alfréd Radok가 체코 라테르나 마기카Laterna Magika 극장을 설립한 것을 계기로 다시 한 번 멀티미디어 연극 실행은 비약적으로 성장하기 시작했다. 그들의 동료인 체코출신 에밀 부리안Emil Burian의 무대 시스템인 '시어터그래프theatregraph'에서 사용한 슬라이드·영화 프로젝션과 더불어 프랑크 베데킨트Frank Wedekind의 〈눈 뜨는 봄Frühlings Er-wachen〉(1936년 공연)에서 영감을 받은 라테르나 마기카 극장은 멀티스크린과 트릭 효과를 영화에서 사용해 환영과 판타지 스펙터클을 만들어냈다. 움직이는 컨베이어 벨트, 발산 방향광 효과와 결합된 복합 "폴리스크린polyscreen" 시스템이 개발되어 "동기화된 연기·공연과 투사된 이미지의 연극적 합성"[46]이 이뤄졌다. 1958년 유럽 순회공연에서는 다른 크기의 이동성 프로젝션 스크린 열 개와 공연 도중 밀어 넣는 무빙 벨트 두 개 등 15,000파운드 이상의 무대 장치와 프로젝션 기술들을 실어 날랐다. 스보보다에게 영화와 연극의 결합은 극작법의 가능성을 넓히고 새로운 의미와 예술적 차원을 창출할 수 있는 독특한 학제적 예술 형식을 제공했다. 이 두 형태의 심미적·연극적 기능 사이에 보이는 안정감과 균형은 그의 근본적 개념이었다. 즉, "연극은 영화 없이 존재할 수 없고, 영화 또한 연극 없이 존재할 수 없다. 이 둘은 하나가 된다. 하나가 다른 하나의 배경은 아니다. 그 대신에 동시성, 연기자와 프로젝션의 결합과 융합을 보게 된다. ⋯ 영화는 드라마적인 기능을 가진다."[47]

무대 연기와 영화 이미지의 규모 및 시간의 정확성을 자세히 살펴보면, 라테르나 마기카 극장은 라이브와 녹화된 것의 시각적 합성 가능성과 내러티브의 가능성을 보여주는 데에 커다란 영향을 미쳤다. 영화와 라이브 퍼포머의 시각적 합성을 위한 선구적·선진적 실험을 일부 수행하며 멀티미디어 연극사에서 독보적인 역할을 했다. 또한 "여러 차례에 걸쳐 여러 각도에서 현실을 바라보는 능력이 삶의 감각을 만들어냈고, 제한된 '현실의' 세계에 들어올 수 없는 이미지를 연결했다."[48] 라테르나 마기카는 여전

히 프라하 중심에서 그들만의 공연을 유지하고 있으며, 2004년 〈오디세우스^{Odysseus}〉 공연 당시에는 춤, 희곡, 영화 영상, 기계적 무대 효과가 결합된 복잡한 내러티브의 '무언극'에서 그들의 계속되는 시각적 독창성을 확인할 수 있었다(그림 4.2).

라테르나 마기카 극장은 연극적 내러티브를 강화하는 기술을 개발하는 반면, 더욱 추상적인 프로젝션 실험과 해프닝도 생겨났는데, 특히 미국에서 활발했다. 원스 그룹^{ONCE Group}과 연계하여 1958년에 설립한 밀턴 코언^{Milton Cohen}의 '공간 극장^{Space Theatre}'은 네오 바우하우스 분위기의 공간을 만들었다. 이 공간에는 회전 거울과 프리즘을 사용해 쿠션에 앉아 있거나 누워있는 관객 위에 삼각형 스크린을 설치하였고 천장 돔에 다양한 영상이 투사된다. 1970년대 초반 이후 이와 유사한 장소들이 생겨났다. 키네틱 설치물, 회전 영화와 슬라이드 프로젝션 스크린을 사용한 앨런 피너런^{Alan Finneran}의 정교한

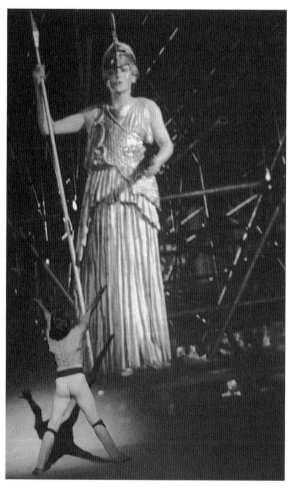

그림 4.2 1958년 이후 라테르나 마기카의 역사적인 작품은 영화 및 비디오 영상과 라이브 연극을 결합한 것으로, 오늘날에도 〈오디세우스〉(2004)와 같은 작품들과 함께 계속 상연된다.

'극장 기계Theatre Machine' 등이 그 예들이다.[49]

1950년대 처음 등장한 일부 '해프닝'에서 영화와 슬라이드를 벽과 천장 주변에 투사했는데, 앨런 캐프로Allan Kaprow의 혁신적인 《6부작으로 된 열여덟 개의 해프닝18 Happenings in 6 Parts》(1959)과 존 케이지, 로버트 라우션버그Robert Rauschenberg, 머스 커닝햄 같은 예술가들이 만든, 무제의 1952년 블랙 마운틴 칼리지Black Mountain College 퍼포먼스 등을 선보였다. 라우션버그는 "천장에서 벽 쪽으로 천천히 이동하는 석양처럼 '추상적' 슬라이드(유리 사이에 껴 있는 색색의 젤라틴으로 만들어진)와 천장 위에 투사된 영화 클립을 내보냈다."[50] 이후에 라우션버그는 예술 갤러리 작품 〈방송Broadcast〉(1959)에서 한 점의 회화와 세 개의 라디오를 구성하여, 관객이 주파수를 맞추어 다른 청각적 효과를 만들어냈는데, 한스-페터 슈바르츠는 이를 "아마도 상호작용적 미디어아트 최초의 직접적 전임자"[51]로 여겼다.

1958년, 독일의 플럭서스 예술가 볼프 포스텔Wolf Vostell은 파리의 백화점 쇼윈도에 텔레비전 세트를 배치한 작품 〈TV 드콜라주TV De-collages〉(1958)를 선보였다. 텔레비전 매체가 일상 안으로 침범하는 것에 대한 일부 논평에서 모니터는 매우 왜곡된 이미지를 보여주며 1960년대에 등장할 비디오 아트 실험의 폭발적 증가를 위한 분위기를 조성했다.[52] 이러한 미학은 백남준의 혁신적이고 설치물 작품들로 탄생되었다. 그의 작품은 찍어놓은 파운드 푸티지found footage* 영상과 추상적 컬러 이미지를 보여주는 수백 개의 TV 세트를 사용한 작품으로, "TV가 우리의 모든 삶을 공격했다"던 그는 "이제 우리가 역으로 반격하고 있다!"[53]라고 말했다. 다른 예술가들은 포스텔의 의식적이고 분명한 콘셉트 의도를 본받아 미래주의와 초현실주의의 선례를 따르려고 한다. 예술을 일상생활로 동화시켜 삶 자체를 혁신화하고 '총체예술'의 새롭고 미디어화된 형태를 만들려고 한다.

마르셀 뒤샹은 레디메이드 오브제를 예술이라고 선언해왔고, 미래주의자는 소음을 예술이라고 말했다. 이것은 소음/오브제/색상/심리 요소들의 융합으로 구성된 총체적 해프닝을 예술이라고 주장하는 나와 동료들의 노력을 보여준 중요한 특정이기 때문에, 삶(인간)은 예술이 될 수 있다.[54]

* 파운드 푸티지는 누군가가 실제 기록이 담긴 영상을 발견하는 것으로 가장하는 페이크 다큐멘터리 장르 중 하나이다.

주석

1. 사르트르가 케네스 타이넌^{Kenneth Tynan}과 진행한 런던 『옵서버^{Observer}』 인터뷰이다. Styan, *Modern Drama in Theory and Practice 2*, 182에서 재인용.

2. Billington, "Footage and Footlights" 참조.

3. Goldberg, *Performance Art: From Futurism to the Present*, 17–18.

4. Bell, "Dialogic Media Production and Inter-media Exchange," 46; Murray, *Hamlet on the Holodeck: The Future of Narrative in Cyberspace*, 105–106 참조.

5. Builders Association, "Opera."

6. Bowers et al., "Extended Performances: Evaluation and Comparison."

7. Deak, "The Influence of Italian Futurism in Russia," 92에서 재인용.

8. 〈지혜로운 자〉는 알렉산드르 오스트롭스키^{Aleksandr Ostrovsky}의 희곡 『모든 지혜로운 자는 비틀거린다^{Every Wise Man Stumbles}』(1868)를 예이젠시테인이 몽타주 연극으로 연출한 작품이다.

9. Goldberg, *Performance* Art, 46.

10. 우리는 〈R.U.R.〉의 줄거리와 그 중요성에 대해 로봇을 다루는 장에서 테크놀로지에 대한 이론적인 관점으로 논의한다. 키슬러의 〈R.U.R.〉 디자인은 Goldberg, *Performance Art: From Futureism to the Present*, 115–116에서 자세히 살펴본다. 그녀는 이 작품을 "최초로 영화와 라이브 공연이 결합된 것"이라고 부정확하게 묘사했다.

11. Goldberg, *Performance Art*, 116에서 재인용한 키슬러의 글.

12. Ibid., 115.

13. Ibid., 116.

14. Sermon, "The Emergence of User- and Performer-Determined Narratives in Telematic Environments," 92.

15. Ibid.

16. Zapp, "A Fracture in Reality: Networked Narratives as Imaginary Fields of Action," 78.

17. Rorrison, "Piscator's Production of 'Hoppla, Wir Leben,' 1927," 35.

18. Ibid., 39에서 재인용.

19. Ibid., 34.

20. 니콜러스 헌은 이 작품을 둘러싼 논란에 대해 거론한다. 그는 〈아휴, 우리 살아 있네〉의 작가인 에른스트 톨러가 피스카토르의 '급진적 연극 혁신'을 옹호하기 위해 베를린 폴크스뷔네^{Volks-bühne} 극장에 보낸 편지에 서명한 많은 유명인 중 한 명이었다고 지적한다. 하지만 나중에 우리가 주목한바, 극장에서 영화 스크린을 사용하는 것에 대한 톨러의 견해는 〈아휴, 우리 살아 있네〉에서 그것이 사용된 후에는 훨씬 더 비관적이게 되었다. Hem, "The Theatre of Ernst Toiler," 85 참조.

21. Lumley, *New Trends in 20th Century Drama*, 74.

22. Ibid., 74에서 재인용한 클로델의 글.

23. Rorrison, "Piscator's Production of 'Hoppla, Wir Leben', 1927," 38.

24. Hern, "The Theatre of Ernst Toiler," 85에서 재인용한 톨러의 글.

25. Ibid., 85.

26. Lumley, *New Trends in 20th Century Drama*, 82-83.

27. Ibid., 83.

28. Hern, "The Theatre of Ernst Toiler," 85.

29. Goldberg, *Performance Art*.

30. Unruh, "Dedication" and "The New Theatre of Robert Edmond Jones," vii에서 재인용한 패커드의 글.

31. Jones, "Theory of Modern Production," 40.

32. Ibid.

33. 델버트 언루는 "극적 상상력"을 "당시 극장 학생들을 위한 성경"으로 서술한다. Unruh, *Towards a New Theatre: Lectures of Robert Edmond Jones*, 5.

34. Ibid., 77.

35. Ibid.

36. Ibid.

37. Grotowski, *Towards a Poor Theatre*, 86.

38. Brook, *The Empty Space*.

39. Jones, *Towards a New Theatre*, 72.

40. Ibid., 75.

41. Ibid., 74.

42. Ibid., 75.

43. Ibid., 76.

44. Ibid., 77.

45. Ibid., 73.

46. Svoboda, "Laterna Magika," 142.

47. Jones, *Towards a New Theatre*, 105-106에서 재인용한 Burian, *The Scenography of Josef Svoboda*, 77-91.

48. 프라하의 체코슬로바키아 영화산업 실험스튜디오 Experimental Studio of the Czechoslovak State Film에서 발간한 팸플릿의 내용이다. Svoboda "Laterna Magika", 141에서 재인용.

49. Shank, *American Alternative Theatre*, 140.

50. Goldberg, *Performance Art*, 126.

51. Schwarz, *Media-Art-History*, 61.

52. Rush, *New Media in 20th-Century Art*, 117-118 참조.

53. Ibid., 117에서 재인용한 백남준의 글.

54. Ibid.에서 재인용한 포스텔의 글.

5장. 1960년대 이후 퍼포먼스와 테크놀로지

예술은 일련의 스스로를 표현하는 개인들로부터 만들어진다. 그것은 진보의 문제가 아니다.
—마르셀 뒤샹[1]

뒤샹은 틀렸다. 예술의 역사에서 무^無에서는 아무 것도 생겨나지 않는다.
—브라이언 스웰^{Brian Sewell}[2]

1960년대: 미디어 퍼포먼스의 새로운 시학

정치적·사회적 역사처럼 퍼포먼스 역사도 더욱 급작스럽거나 혁명적인 변화의 격렬한 시대를 거쳐 점진적이고 확장하는 진화를 수반해왔다. 우리는 멀티미디어 퍼포먼스 역사상 이러한 시기를 대략 10년 단위로 구분해 특징지을 것이다. 이 책에서는 1910년대 미래주의, 1960년대 멀티미디어 퍼포먼스, 1990년대 퍼포먼스와 컴퓨터를 연결하는 실험을 중점으로 한다. 첫 번째 시기와 마지막 시기는 '새로운 테크놀로지'의 개발에 가장 직접적인 영향을 받은 시기이다. 앞 장에서 우리는 이때 생겨난 더욱 광범위한 기술적 혁신의 영향·효과에 관련된 미래주의를 살펴보았다. 1990년대에는 컴퓨터가 결코 새로운 것이 아니었고 디지털 예술은 1960년대부터 발전해온 것이었지만, 컴퓨터 기술은 예술가들에게 훨씬 더 쉽게 접근할 수 있는 것이 되었으며 광범위한 디지털 퍼포먼스 활동을 가능하게 했다. 이는 특히 저렴해진 하드웨어, '사용자 친화적' 소프트웨어, 디지털 카메라, 가정용 PC, 월드 와이드 웹 이후의 '디지털 혁명'이라 불리던 시기와 연관된다.

컴퓨터로 생성한 이미지는 1960년대 초반 명백하게 예술의 형식을 나타내기 시작했다. 존 휘트니^{John Whitney}의 〈카탈로그^{Catalog}〉(1961)는 컴퓨터 변환(군사용 아날로그 컴퓨터 장비로 제작된)을 사용한 초기 영화 중 하나였다. 이후, 베라 몰나르^{Vera Molnar}와 찰스 수리^{Charles Csuri} 등의 예술가와 스탠 밴더비크^{Stan Vanderbeek}의 〈시의 영역^{Poem Fields}〉(1964) 같은 중요한 컴퓨터 영화가 등장했다. 뉴욕 하

워드 와이즈 갤러리^{Howard Wise Gallery}에서 열린 《컴퓨터생성사진^{Computer Generated Pictures}》(1965) 전시에는 선구적 컴퓨터 예술가로 불리는 A. 마이클 놀^{Michael A. Noll}, 벨라 율레스^{Béla Julesz} 등의 작품이 선보였고, 1960년대 내내 컴퓨터 예술은 꾸준하게 계속 성장했다. 그러나 1960년대, 특히 후반에는 연극, 무용, 퍼포먼스에서 아날로그와 전자 미디어가 연루된 '혁신적' 발전의 촉매는 비약적인 기술 개발이나 컴퓨터 예술의 출현보다는 문화적·이데올로기적 변화에서 더 큰 영감을 받았다. 또한 1969년 미국이 달 착륙에 성공한 것과 더불어 1960년대는 기술적 낙관주의와 혁신의 시대였다. 마찬가지로, 1990년대 예술적 혁신의 원동력이 컴퓨터 기술의 접근성에 의존했던 것처럼 휴대용 카메라 시스템, 특히 1965년에 소니에서 개발한 포타팩^{Portapak}*의 도입으로 말미암아 비디오 기술의 접근성과 민주화에 필적할 만한 인식이 생겨났다. 하지만 1960년대 후반 멀티미디어 퍼포먼스의 발전은 오래된 영화 기술에서 더 큰 영향을 받았고, 이후 비디오는 1970년대와 1980년대 라이브 퍼포먼스에 사용되었는데, 주로 1960년대 중반의 비디오 촬영의 휴대성과 접근성 때문이었다. 반면, 비디오 편집 장비는 여전히 값이 비쌌고 전문 회사들만의 전유물이었다. 1970년대가 되어서야 좀 더 대중화되었고, 세미-프로 3/4인치 비디오 편집 기술 시스템이 등장했다.

1960년대 후반은 여러 분야에서 융합이 일어났던 정치적·문화적 격변의 시기였다. 여성해방운동과 동성애자의 권익운동이 왕성했고, 반체제 좌파 정치는 1968년 5월 파리의 학생혁명과 함께 유럽에서뿐만 아니라 미국의 베트남전쟁 반전운동과 시민권운동에서 꽃을 피웠다. 당시 반문화 청년운동은 티머시 리어리^{Timothy Leary}가 주창한 "공격하라, 참여하라, 그리고 거부하라"라는 구호를 받아들여 환각성 약물, 정치적 활동, 뉴에이지 정신, 성^性의 혁명을 통해 인지된 새로운 정치적 신체에 영감을 받은 심오한 의식의 변화를 경험하고자 했다. 마크 더리^{Mark Dery}는 이후 컴퓨터 시대를 위한 리어리의 만트라^{mantra}**를 재구성했다. 또한 그는 "90년대는 단지 '60년대를 거꾸로 뒤집어놓은 것'[3]이고 새로운 "사이버델리아^{cyberdelia}"가 출현하고 있고 거기에선 "PC를 켜라, 작동시켜라, 그리고 접속하라"라는 외침이 사이버-히피와 테크노-초월주의자^{techno-transcendentalist}의 구호가 된다고 (필립 프록터^{Philip Proctor}를 따라) 제안했다.[4]

1960년대 퍼포먼스는 이런 운동들의 직접적 자극을 반영하고 구현하고 제시했던 대표적인 사례

* 포타팩은 휴대형 비디오테이프 리코더 일체형 카메라의 초창기 제품으로, 이를 통해 1인 휴대 촬영이 가능해졌다.
** 만트라는 특히 기도·명상 때 외는 주문을 이른다.

일 것이다. 리빙 시어터^{Living Theatre}는 〈지금은 파라다이스^{Paradise Now}〉(1968)를 위해 혁명적 정치와 동양의 신비주의를 결합했고, 캐롤리 슈니먼^{Carolee Schneemann}이 구상한 무아지경의 신체 의례는 〈육체의 환희^{Meat Joy}〉(1964)를 선보이고, 퍼포먼스 그룹^{The Performance Group}은 〈디오니소스 69^{Dionysus in 69}〉(1969)를 새롭게 제작한다. 1968년 피터 브룩의 『빈 공간^{The Empty Space}』과 예지 그로토프스키^{Jerzy Grotowski}의 『가난한 연극을 향하여^{Towards a Poor Theatre}』는 비가시적인 것을 가시적으로 만들고 아르토적인 잔혹성과 육체적 혹독함의 개념을 표현하여, 영적 교감과 영성에 관한 새롭고 까다로운 연극적 의제를 설정했다. 퍼포먼스 아트는 중요하고 영향력 있는 예술 형태로 꽃을 피웠고, 정치적 연극은 혁신적인 선동선전의 의미를 발견했다. 예술가, 퍼포머, 음악가로 구성된 플럭서스 그룹은 미리 정해진 모델과 도구 중심의 작업 수행에 의존하는 유사 알고리즘 작업을 만들기 시작했으며, 관객의 참여를 주요 주제로 삼았다. 연극은 극본의 제약에서 벗어나 해프닝과 무수히 활기찬 형태의 학제적·시각적·환경적 퍼포먼스에서 재창조되었다. 또한 무용은 고전무용이든 현대무용이든 규칙에 매여 있던 전통에서 벗어나 완전히 자유로워졌다. 머스 커닝햄, 애나 핼프린^{Anna Halprin}, 트리샤 브라운^{Trisha Brown}, 루신더 차일즈^{Lucinda Childs}, 스티브 팩스턴^{Steve Paxton}, 이본 라이너^{Yvonne Rainer}, 트와일라 사프^{Twyla Tharp} 등의 안무가들의 작품에서 이를 찾아볼 수 있다. 뉴욕의 저드슨 댄스 시어터^{Judson Dance Theatre}는 무용과 안무의 본질을 재평가하고 단순 걸음, 일상의 움직임, 인간의 제스처, 무용 구조, 기하학 패턴, 의식 행위, 반복을 주로 사용하는 무용학의 대안을 강력히 제시하는 실험의 중심이 되었다.

1913년 "전통도, 마스터도, 도그마도 없다"[5]라는 구호와 함께 미래주의자가 새로운 시작의 시대를 선언했던 것처럼, 1960년대의 많은 예술가가 과거를 털어버리고 문화적·예술적 후보자 명부를 깨끗하게 지워버렸다. '과거주의자'의 전통에서 해방된 것과 대등한 감정의 표출이었다. 웨일스의 멀티미디어 연극 그룹 무빙 빙^{Moving Being}의 감독 제프 무어^{Geoff Moore}는 "당시 내부와 외부 공간 모두가 오염되지 않은 순수한 경계처럼 보였다. 마치 새로운 여정을 시작하는 특권을 지닌 듯했다"[6]라고 회상한다. 그는 또한 관객의 즐거움도 예술가와 동일하고, 상호적 발견에서 암묵적 합의가 있었음을 관찰한다. "퍼포먼스를 보고 더 발전하고 도전적이고 잠재적인 변화를 느끼지 못한다면 당신은 뭔가 속은 것이다."[7] 1999년 디지털 퍼포먼스 운동이 정점을 찍었을 당시 포스드 엔터테인먼트의 감독 팀 에첼스^{Tim Etchells}의 주장은 주목할 만하다. "각각의 퍼포먼스에서 이것을 요구하라: 내일 내가 실행할까? 내 뇌리 속을 계속 따라다닐까? 당신과 나를 변화시키고, 상황을 변화시킬 것인가? 그게 아니라면 시간 낭비였다."[8]

인터미디어 퍼포먼스

멀티미디어 퍼포먼스가 확산되기 시작했다. 1960년 저드슨 교회^{Judson Church}에서 열린 〈레이건 스펙스^{The Ray Gun Spex}〉 퍼포먼스에 앨 핸슨^{Al Hansen}의 작품이 선보였다. 이 작품에서 퍼포머들은 손바닥 크기의 영화 프로젝터를 사용해, 각기 다른 속도로 바삐 움직이며 벽과 천장 주변을 날아다니는 비행기와 낙하산 부대원의 영상을 연출했다.[9] 그의 〈급성 알코올 중독으로 사망한 W.C.필즈를 위한 레퀴엠 Requiem for W.C. Fields Who Died of Acute Alcoholism〉(1960)에서는 핸슨이 입은 흰 셔츠 위에 필즈의 영화들을 투사한 영상을 특집으로 다뤘다. 1964년 뉴욕 프랫예술디자인학교^{Pratt School of Art and Design} 주변의 영화 극장에서 선보인 로버트 윌슨의 초기 퍼포먼스들은 영화와 라이브 안무 동작을 결합했다.[10] 제프리 쇼^{Jeffrey Shaw}는 현재 디지털 예술을 선도하는 혁신가 중 한 명으로 손꼽히는 인물이다. 그는 공기 주입식 구조물에 영화를 투사하는 실험을 했고, 알렉스 헤이^{Alex Hay} 등의 안무가는 〈풀밭^{Grass Field}〉(1966) 같은 퍼포먼스에 영화를 포함시켰다.

1961년부터 로버츠 블로섬^{Roberts Blossom}은 "필름스테이지^{Filmstage}"라는 것을 개발했다. 이는 라이브 무용수들의 일상에 따라 정확한 타이밍에 발의 움직임과 신체 부위를 자세히 클로즈업해 라이브와 무용 영화 작품을 능숙히 결합시키며, 서로 극명히 대조시키기도 하고 완벽한 싱크로율을 만들어내는 것이다. 이런 중요한 기법들은 여전히 수많은 디지털 연극 퍼포먼스에 사용된다. 사전 녹화된 영상이나 네트워크(텔레마틱)를 사용해 다른 장소에서 춤을 추는 라이브 무용수를 동시적으로 연결한다. 블로섬은 또한 갑자기 스위치를 끄거나 검정과 흰색을 컬러로 바꾸는 등의 실험실에서 처리된 필름 효과를 사용했다. 이런 효과들은 의상, 음악, 또는 안무 템포-리듬의 변화 같은 라이브 무대 전환들이 동시에 이뤄지도록 맞춰져 있었다.

당시 대부분의 예술가와 단체는 주로 스스로 만든 미디어 영상을 생성했고, 그 외에도 볼프 포스텔의 〈너^{You}〉(1964)에서처럼 비디오(영화라기보다)를 통합한 최초의 퍼포먼스를 포함하여 파운드 푸티지를 사용하는 경우도 있었다. 세 개의 병원 침대 위에 놓여진 TV 세트 3대가 옥외 수영장 옆에 설치되고, 다른 야구 게임의 왜곡된 영상이 각각의 텔레비전에서 나왔다. 미장센에는 풍선처럼 부풀려지는 소의 양쪽 폐 사이에 놓인 트램펄린 위로 누운 한 여인과 진공청소기를 움켜쥐고 나체로 테이블 위에 서 있는 또 다른 여인이 등장한다. 일반적으로 1960년대 라이브 퍼포먼스에 사용된 영화는 긍정적이고 미학적인 효과나 극적인 합성 효과를 위한 것이었다. 반면, 〈너〉는 1960년대와 1970년대 예술가들이 텔레비전 문화의 부정적이고 지배적인 영향을 정치적으로 비판하기 위해 비디오를 사용한 전형

을 보여준다. 보통 비디오는 텔레비전과 대중매체를 의식의 마비, 사회적 강압과 붕괴, 정치적 선전·억압의 도구로 묘사하기 위해 기용되었다. 〈너〉에서는 실제 TV를 파괴해 관객에게 상징적 자유를 제공하지만, 스피커로 지시하는 '빅 브라더'의 잘난체하는 목소리의 메시지는 극히 반어적이다. "TV가 나오는 침실에 너의 몸을 스스로 묶어라", "스스로를 탈출시켜라. … TV가 불타면 방독면을 쓰고, 가능하다면 모두에게 친절하도록 해라"라고 명령한다.[11]

원스 그룹ONCE Group의 대규모 야외 퍼포먼스 〈표시되지 않은 교환Unmarked Interchange〉(1965)은 프레드 애스테어Fred Astaire와 진저 로저스Ginger Rogers가 출연한 뮤지컬 영화 〈톱 햇Top Hat〉(1935)을 거대한 스크린에 틀어 마치 자동차 극장 같은 분위기를 연출했다. 스크린 내에서 수많은 다층 슬라이딩 도어와 패널이 열렸다 닫히며 다양한 내러티브와 활동에 참여하는 라이브 퍼포머를 등장시킨다. 이와 같은 도어와 패널이 열렸을 때의 스크린은 라이브 연기를 강조하기 위해 영화 투사의 시각적 총체성을 파열시켰다. 둘을 위한 분위기 있는 식사, 피아노를 치는 남자, 마이크에 대고 음란 소설 『르네의 사생활The Story of O』을 읽으며 자신의 얼굴에 던져진 커스터드 파이를 먹는 남자, 인간 형상의 드로잉을 움직이는 빨랫줄 위에 너는 여자 등이 등장한다.[12] 또한 파운드 푸티지 역시 존 케이지와 로널드 나메스Ronald Nameth의 〈HPSCHD〉(1969)에서 중요했는데, 이 공연은 관객 주변에 100편의 영화와 8,000개의 슬라이드를 투사하는 다섯 시간의 '몰입형 행사였다.[13]

로버트 휘트먼Robert Whitman은 1960년대 멀티미디어 해프닝 발전에 중요한 인물이 되었는데, 샐리 베인스Sally Banes는 그의 작품을 "미국인을 위한 마술 같은, 신화적 분위기의 … 동화"[14]라고 기술했다. 그는 매우 극적이고 놀라운 방식으로 실제와 투사 영상을 결합하는 데에 능숙했고, 〈샤워Shower〉(1965)에서는 실물 크기의 여인이 샤워하는 영화 푸티지를 샤워실의 김 서린 커튼 위로 투사했다(그림 5.1). 휘트먼은 라테르나 마기카 극장과 "블랙 라이트Black Light" 같은 프라하 극장들이 구성한 퍼포먼스 방식과 거의 동일한 방식으로 영화와 라이브 퍼포먼스의 규모·연기를 동시에 발생하게 함으로써, 인상적인 효과를 만들었고 관객들이 어리둥절하면서도 즐겁게 만들기 위해 기억에 남는 효과를 창조했다. 〈프룬 플랫Prune Flat〉(1965)에서는 퍼포머 중 한 명의 살아 있는 형상 위에 퍼포머의 영상을 투사함으로써 성공적인 분신 이미지를 만들어냈다. 라이브 퍼포머는 하얀 긴 드레스를 입었는데, 그녀의 신체적 움직임과 겹쳐진 영화의 영상이 정확히 동시에 움직였다. 셀룰로이드 이미지에서 그녀가 코트와 다른 옷을 벗어 던지면 라이브 퍼포머가 마임으로 동일한 행동을 정확히 따라 했다. 하지만 라이브 퍼포머는 실제로 옷을 벗지는 않았고 실제와 영화 형상들이 모두 정지해 있을 때 라이브 퍼포머의 드레

스 위로 나체의 이미지가 투사되었다(그림 5.2).

이러한 아이디어는 알프레드 자리^{Alfred Jarry}의 〈위뷔 왕^{Ubu Roi}〉(2000)에 관한 거투르드 스타인 레퍼토리극장의 해석을 포함해 최근 디지털 퍼포먼스에서 수없이 반복되어왔다. 거투르드 스타인 레퍼토리 극장은 화상회의 소프트웨어를 사용해 연극 공간 안에 투사된 다른 촬영 장소의 배우들 영상과 실제 라이브 배우들을 결합하는 것을 전문으로 한다. 〈위뷔 왕〉에서 중성적인 의상을 입은 라이브 퍼포머의 몸 위에 디지털 이미지를 투사하고 일치시키는데, 이는 "디지털 인형^{digital puppet}" 또는 "원거리 인

그림 5.1 로버트 휘트먼 〈샤워〉(1965). 사진: 바르셀로나 미술관.

그림 5.2 로버트 휘트먼의 1965년 작품 〈프룬 플랫〉에 라이브 퍼포머들과 그들의 그림자, 그들의 촬영 상대들이 모여든다.
사진: 바베트 망골트^{Babette Mangoldt}.

형^{distance puppet}"이라고 불린다. 토니 아워슬러^{Tony Oursler}의 1990년대 비디오 설치물에도 이와 유사한 기법이 사용되어 놀라운 효과를 보여준다. 소형 프로젝터는 작은 헝겊 인형의 비어 있는 머리 위에 비디오로 녹화된 얼굴을 비춘다. 잊혀진 복화술 인형처럼 가판대에 세워져 있거나 열려 있는 여행 가방 속에 누워 있던 이 마네킹들의 작은 몸체는, 여전히 기력은 없지만 얼굴과 머리는 기괴할 정도로 활기차다. 멍한 눈으로 노려보고, 좌우로 눈을 깜박이며 초조해하기도 하고, 흐느끼고 울고, 몇 마디 말을 하고 난 뒤 조용해지기도 하고, 투덜거리며 스크린으로 분출하기도 한다. 고통스러운 긴장된 얼굴은 마치 둥그런 헝겊 머리에서 떨어져 나와 악몽에서 벗어나려고 몸부림치는 듯하다.

마이클 커비의 1966년 구조주의 해프닝 〈706호실^{Room 706}〉에서는 무대 배경과 퍼포먼스 구조에 세 명이 같은 토론을 세 번 반복하는 삼각 개념^{triangular concept}을 사용했다. 즉 처음은 오디오 테이프, 다음은 영화, 마지막은 라이브 퍼포먼스에 관한 토론이었다. 커비는 자신이 1960년대 '새로운 연극'이라고 칭했던 것에 영화를 결합하는 것에 대해 성찰하면서, 의미와 정보 구조에 대한 개념이 이미지 자체의 특성보다는 요소들 간의 관계에 의존하도록 어떻게 재정의되는지를 강조한다. 그는 더욱 개념적이고 추상적인 형태와 의미를 전달하기 위해 이미지와 행동을 구분하는데, 이러한 이미지와 행동은 멀티미디어 연극에서 자주 병치된다. 정보와 이미지는 무대와 스크린 사이를 자유자재로 오가고 합성 효과는 각각의 '지적인 밀도'를 증가시킨다. 하지만 영화의 추가를 통해서 누적된 의미를 형성하려는 시도는 찾아보기 어렵다. 그것은 오히려 연속적 의미와 추상성을 형성하는 데에 사용된다. 커비는 "의미^{mean-ing}와 의의^{significance}는 동의어가 아니다"라고 지적한 후, "이런 새로운 연극의 한계는 단지 과학과 상상력의 한계일 뿐이다"라고 주장한다.[15]

커비의 글은 수전 손택, 알랭 비르모^{Alain Virmaux}, 요세프 스보보다^{Josef Svoboda}, 로버츠 블로섬 등을 포함하는 많은 이론가와 수행자의 다른 중요한 견해와 더불어 『TDR: 드라마 리뷰^{TDR: The Drama Review}』의 1966년 가을호에 게재되며 등장했다. 부언하자면, 『TDR』은 멀티미디어 퍼포먼스 역사상 가장 많이 언급된 학술지 중 하나였다. 1960년 무렵 미국에서 중요한 활동이 있고 나서 불과 몇 년 후에 생겨난 영화-연극 결합에 대한 열정적인 낙관론이 1990년 무렵부터 일어난 진보된 실험에 이어 1990년대 중반의 디지털 퍼포먼스와 관련하여 비슷한 위태로운 도취감의 흐름과 어떻게 평행을 이루는지 주목할 만하다.

백남준

1966년, 한국계 미국인 비디오 퍼포먼스 예술가 백남준은 사이버네틱스와 새로운 예술 과정들을 연결하는 「사이버화된 예술^{Cybernated Art}」이라는 간단한 예술 선언문을 세상에 발표했는데, 거기에는 다음과 같은 내용들이 포함되었다.

사이버네틱스는 순수한 관계의 과학, 혹은 관계 자체로서 카르마^{karma}에 기원을 둔다. 1948년 노버트 위너 Norbert Wiener는 마셜 매클루언의 유명한 "미디어는 메시지이다"라는 구절을 "메시지를 보낸 신호는 메시지를 보내지 않은 신호만큼 중요한 역할을 한다"라는 문장으로 공식화했다. … 해프닝이 다양한 예술의 융합인 것과 마찬가지로 사이버네틱스는 다양한 현존하는 과학들 사이와 횡단의 경계 영역을 탐험한다. …

불교에서도 말하길

카르마는 윤회다

관계는 영혼의 재생이다

우리는 개방회로 안에 있다[16]

백남준이 제작한 많은 수의 괄목할 만한 비디오 아트와 퍼포먼스 작품은 1960년대 내내(그 이후에도 물론) 중요한 영향을 미쳤고, 특히 그가 매클루언의 머리를 비디오 이미지로 조작한 〈탈자기 Demagnetizer〉(구명 환^{Life Ring})(1965)는 유명했다. 그는 소니에서 개발한 포타팩 카메라의 명예로운 최초 소유자 중 하나로 카메라를 사용해 찍은 비디오테이프와 텔레비전 영상을 틀어놓고, 18인치 크기의 강력한 고리 모양 자석을 손에 들고 TV 스크린을 향해 가져갔다가 멀어졌다가 또 반대 방향으로 움직였다. 이때 매클루언과 다른 인물들의 정전기 화면상에 나타난 얼굴들은 왜곡되었고, 극적인 나선형으로(흥미롭게도 컴퓨터 예술같이) 빙빙 돌았다.[17] 백남준은 1960년대 동안 줄곧 전자 비디오 이미지 재작업을 통해 텔레비전과 강력한 자석을 다양하게 결합해 TV의 내부 회로와 제어 장치를 조정했다. 또한 일본 엔지니어 아베 슈야^{阿部修也}의 도움을 받아 "백-아베 비디오 신시사이저^{Paik-Abe Video Synthesizer}"(1964) 같은 기이한 이미지 장치를 개발했다. 백남준은 또한 수많은 인터랙티브 시스템을 개발해 미술관 관객들이 스크린 영상에 관여할 수 있도록 했다. 예를 들어 〈참여TV^{Participation TV}〉(1963)에서 방문객이 마이크로 말하면 비디오 모니터상의 추상적 전자 이미지를 시각적으로 변형시킬 수 있었다.

백남준의 매클루언-사이버네틱스 연결의 메시지는 물리적 신경절과 확장을 보여주는 텔레비전 세

트를 조각하기 시작하면서 더욱 분명해졌고, 그의 이미지와 신호들은 인공적이면서도 자연스러운 형태를 갖추었다. 백남준의 미학은 텔레비전을 단순히 조각뿐만 아니라 의류, 정원, 숲, 건물, 로봇으로 재구성하며 발전했다. 마거릿 모스^{Margaret Morse}에 따르면 "우리의 이미지-서라운드^{image-surround}는 다시는 동떨어져 있는 세상을 표현하지 않는다. 그것은 바로 우리 세상인 것이다. 백남준이 선구적 역할을 했던 이미지 컴퓨터 처리는 이미지 자체가 이제 원재료가 되고, 우리가 주체로서 영향력을 행사하는 자연계가 되었다는 또 다른 징후이다."[18] 1980년대에 백남준은 세 개 채널의 원형 비디오아트로서 6피트(18m) 높이의 1,003개로 구성된 TV 모니터로 세워진 〈다다익선^{The More the Better}〉(1988) 같은, 말 그대로 훌륭한 작품들을 구상하고 있었다. 랜들 패커와 켄 조던은 백남준이 "자칭 테크노-샤먼^{techno-shaman}이라 표현하며 대중 소비자, 기술 집착 사회의 악령을 내쫓으려고 예술과 기술을 결합했다"며, 당시 그의 예술을 "비현실적 낙관주의자들이 지배한 미국의 기술-문화를 통렬히 비판했다"[19]고 설명한다. 하지만 뉴욕 현대미술관^{MoMA}의 《기계: 기계화 시대 말기의 모습^{The Machine: As Seen at the End of Mechanized Age}》(1968) 전시 카탈로그에 쓴 그의 에세이에서 알 수 있듯이, 백남준의 냉소주의는 짓궂고 매우 미학적이며 선문답 같다.

> 플라톤은 단어, 즉 개념적인 것을 통해 가장 심오한 것을 표현한다.
>
> 성 아우구스티누스는 소리, 즉 들리는 것이 가장 심오한 것을 표현한다고 생각했다.
>
> 스피노자는 시각, 즉 가시적인 것을 통해 가장 심오한 것을 표현한다.
>
> TV 광고는 위의 세 가지를 모두 갖고 있다.[20]

존 케이지가 어떤 음표도 없이 미니멀리즘의 극치를 보여준 유명한 작품(《4'33》, 1952)을 '작곡'했듯이, 백남준은 1964년 이미지나 사운드가 없는 영화를 제작했는데, 〈영화를 위한 선^{Zen for Film}〉에서는 감광되지 않는 필름이 프로젝터를 통해 돌아간다. 케이지의 4분 30여 초 무음곡이 관객 주변의 소리와 우연적 소리를 강조했던 것처럼, 이 작품에서 관객은 흑백 화면에 등장하는 영사기에서 나온 먼지 입자들의 '춤'에서 나타난 작은 스크래치나 미묘한 변화 등에 관심을 보였다. 이 영화보다 이후에 발표된 오웬 랜드^{Owen Land}[21]의 〈스프로켓 구멍, 가장자리 문자 매김, 먼지 입자 등이 등장하는 영화^{Film in Which There Appear Sprocket-holes, Edge Lettering, Dirt particles, etc.}〉(1965-1966)는 유사하지만 더 잘 알려져 있는데, 육안으로 드러나는 선명한 셀룰로이드 가장자리의 구멍과 글자에 비해 너무 분주하게 돌아

가는 영화이다. 〈영화를 위한 선〉 스크리닝은 백남준이 직접 등장해 스크린에 등을 지고 서서 투사된 빛에 비춰진 프레임의 일부가 되었을 때 '퍼포먼스'가 되었다.

이 같은 영화와 퍼포머가 결합된 초미니멀한 미장센은 디지털 시대에 영국 예술가 애니타 폰턴 Anita Ponton에 의해 재매개되었다. 그의 작업은 프랭클린 퍼니스Franklin Furnace사의 스트리밍 비디오를 위해 고안된 방대한 웹 아카이브 퍼포먼스 예술을 특징으로 한다. 〈보여진. 말해지지 않은Seen. Un-said〉(1988)에서는 과산화수소로 염색한 금발 가발을 쓰고 남성 정장을 입은 한 여성이 클리어 필름을 투사하는 슈퍼8Super 8 프로젝션 앞에 서 있다. 필름에는 군데군데 커다란 홈집과 손때 묻은 자국이 있다. 오래된 할리우드 영화(주로 1930-1940년대)에서 섬세하게 편집된 대사와 파편은 폰턴의 마우스 마임mouth mime에 사운드트랙을 제공한다. 그녀는 수십 명의 정신분열증 인물들을 '연기'하듯이 마구 불안해하며 좌우로 머리를 흔든다. 그녀가 말한 대로, 그녀의 놀란 모습은 립싱크를 하는데, "마치 방언이 터지기라도 한 것처럼 스스로 통제할 수 없는 듯하다. … 그녀는 덫에 걸린 듯 허망한 순간적인 형상, 아마도 셀룰로이드 영화 속 상상의 인물일 수도 있다. 하지만 그녀는 또한 살아 있어서 숨을 쉬고 움직이기도 한다. … 여기에서 여성의 몸은 기계이다."[22] 계속되는 심장소리를 배경으로 영화의 파편화된 목소리는 극적으로 논쟁하고 불화하기 시작하며, 라이브 형상은 하얀 영화 프레임에 갇힌 채 점차 광분하고 동요한다. 이런 모습은 마치 사악한 전쟁 혼령들과 접촉하다가 끝내는 귀신이 들려버린 매개체 같다.

〈진노의 날Dies Irae〉*(1998)에서 폰턴은 이와 유사하게 기술의 지배를 받게 된다. 검은 긴 드레스를 걸치고 마치 공중에 떠 있듯이 발끝만 바닥에 닿고 머리카락으로 매달려 있다. 머릿속에서 사운드트랙이 소리를 내면 살며시 몸을 흔들지만 절대 눈은 깜박이지 않은 채 "그녀만의 멜로드라마에서 묵묵히 고립된 오토마톤automaton**, 인형이 된다. … 그녀를 완전히 에워싸는 목소리로 인해 자기 자신을 비난하며 뉘우치지 못한 죄인의 모습으로 나타난다."[23] 이 같은 베케트식 에코(1972년 작품 〈나 아닌Not I〉을 연상시킨다)는 폰턴의 〈말 좀 해봐Say Something〉(1996)의 오프닝을 알리며, 거기서 그녀는 커다란 고딕 양식의 목재 왕좌에 앉아 메트로놈에 맞춰 자신의 몸을 앞뒤로 흔든다. 움직임은 절대적인 강렬한 고요함의 순간으로 강조되며 베케트의 〈로커비Rockaby〉(1981)에 등장하는, 흔들의자에 앉은 여성을 떠올

* 라틴어 'Dies Irae'는 '진노의 날', '최후의 심판일'을 뜻하며, 레퀴엠(죽은 자를 위한 진혼 미사곡)에서 불리는 라틴어 성가를 일컫는다.

** 오토마톤은 기계적으로 행동하는 사람(동물), 자동 기계(장치)를 말한다.

리게 한다. 그다음 이제는 작품의 특징이 되어버릴 만큼 항상 존재하는 미디어 유령 영상이 갑자기 나타나 폰턴의 인물을 함정에 빠뜨린다. 폰턴의 얼굴 위에 웃고 이야기하는 얼굴 영상을 직접 투사하고 고정시켜 기이하게 보이게 한다.

섹시 테크놀로지

1960년대와 1970년대에 백남준은 아방가르드 첼로 연주자이자 퍼포먼스 예술가인 샬럿 무어먼^{Char-lotte Moorman}과 함께 수많은 퍼포먼스 협업을 했다. 물탱크에서[24] 'TV 첼로'를 연주하는 퍼포먼스에서 그녀는 다리 사이에 다른 크기의 텔레비전 스크린 세 대를 놓고 연주했다.[25] 첼로 연주를 하면서 스트립쇼를 하는 퍼포먼스 직후, 경찰에서 공연을 중단하고 금지시킨 〈오페라 섹스트로니크^{Opera Sextron-ique}〉(1967)의 초연을 하고 나서 이들이 체포됐다는 미디어 스캔들이 났다. 아마 백남준의 선정적인 홍보 포스터 때문에 경찰이 미리 배치되었을 것이었다. 포스터에는 검은 브래지어와 바지를 입고 손에는 첼로를 들고 있는 무어먼의 사진이 붙어 있었고 다음과 같은 글이 쓰여 있었다.

> 20세기 음악의 세 가지 해방(순차적·비결정적·행동적) 이후 … 나는 여전히 없애야 할 하나의 속박이 남아 있다는 것을 발견했으니 … 그것은 바로…
> '전^前-프로이트적 위선'
> 예술과 문화에서 흔한 주제인 섹스가 왜 '오직' 음악에서만 금지되는가?
> 얼마나 오랫동안 '새로운 음악'은 60년이나 시대에 뒤떨어지고도 여전히 진지한 예술이라 주장할 수 있을까?
> '진지하다'는 구실로 섹스라는 주제를 금기시하는 것은 문학·회화와 어깨를 나란히 하는 고전 예술로서의 음악이 지닌 이른바 '진지함' 또한 분명히 훼손한다.
> 음악 역사에는 음악의 지그문트 프로이트와 D. H. 로렌스^{D. H. Lawrence}가 필요하다.[26]

이후, 이 사건에 대해 경이로울 만큼 냉소적인 반응으로, 무어먼의 정숙함과 사회 풍기가 유지되는 듯했다. 〈살아 있는 조각을 위한 TV 브라^{TV Bra for Living Sculpture}〉(1969)에서 그녀가 상의를 탈의하고 첼로를 연주할 때 백남준이 작업한 비디오가 나오는 두 개의 미니어처 텔레비전이 두 개의 플렉시글라스^{Plexiglas} 상자 안에 담겨 투명 테이프로 그녀의 가슴에 부착되었다. 1970년대 백남준의 〈글로벌 그루

브^{Global Groove}〉(1973)처럼 다채롭고 고도로 처리되고 빠르게 편집된 영상과 거대한 비디오 설치물들은 스스로 정의하는 콘텐츠로서 가공되지 않은 신호 자체인 TV 매체를 강조하고자 매클루언과 사이버네틱스의 사상 모두를 계속 반영했다.[27] 〈글로벌 그루브〉는 러셀 코너^{Russell Connor}가 읽는 예언적 글과 함께 시작한다. "이것은 미래의 비디오가 만들어낼 풍경에 대한 짧은 경험이다. 전 세계의 어떤 텔레비전 방송국에서라도 전원을 켤 수만 있으면, 『TV가이드』가 맨해튼 전화번호부만큼이나 두꺼워질 것이다."

이 외에도 백남준의 선구적 작품으로는 머스 커닝햄과 협업한 변화무쌍한 작품 〈머스 바이 머스 바이 백^{Merce by Merce by Paik}〉(1975, 찰스 애틀러스^{Charles Atlas}와 구보타 시게코 참여) 같은 초기 주요 실험작 중 하나인 '스크린용 무용' 비디오 작품들이 있다. 백남준은 비디오 신시사이저를 사용해 높은 채도의 눈부신 다층적 효과를 만들어냈다. 또한 커닝햄이 다른 무용수·형체·도플갱어와 상호작용했던 다양한 풍경, 댄스 스튜디오, 추상적 환경과 대조되도록 커닝햄을 크로마키로 채색했다. 이후 백남준은 30분짜리 비디오아트 다큐멘터리 〈살아 있는 연극과 살아가기^{Living with the Living Theatre}〉(1989, 폴 개린^{Paul Garrin}과 베스티 코너스^{Besty Connors} 참여)를 통해서 미국의 가장 창의적인 극단 중 한 곳에 그만의 독특한 해석을 제공했을 것으로 보인다.

빌리 클뤼버와 미국 예술가-과학자 간의 협업

1960년대 스웨덴의 전자공학자 빌리 클뤼버는 다방면으로 백남준 등의 수많은 주요 예술가·퍼포먼스 예술가들과 함께 작업하며, 예술과 테크놀로지 운동의 중심적 인물이 되었다. 그는 1960년대 장 팅겔리^{Jean Tinguely}와 함께 〈뉴욕 찬가^{Homage to New York}〉를 협업했다. 뉴욕 현대미술관에서 열린 이 27분짜리 혁신적 퍼포먼스에서 그는 전기 트리거의 자기 활성화를 통해 스스로를 파괴하는 크고 정교한 폐차장 기계를 만들었다.[28] 1960년대 초반 클뤼버는 로버트 라우션버그와 함께 4년에 걸쳐 당시 최첨단 상호작용적 예술 프로젝트 〈오라클^{Oracle}〉(1965)을 만들어냈다. 누군가 걸어 지나가면 빛·소리·온도·냄새가 변하는 환경을 구상했고, 라우션버그는 전선 없이 다른 조각 요소들을 연결해야 한다고 주장했다. 클뤼버는 젠하이저^{Sennheiser}사의 무선 마이크를 사용해 무선 전송기를 제작했다. 그는 당시 간섭과 기술적 고장을 제거하려고 수년간 고군분투했지만, 회고해보면 "단지 1960년대 기술로는 불가능한 일이었다."[29]

같은 시기에 클뤼버는 재스퍼 존스$^{Jasper Johns}$와 네온 페인팅 작업을 했고, 머스 커닝햄과 존 케이지 같은 예술가들과의 퍼포먼스 협업으로 〈변주 V$^{Variations V}$〉(1965)를 만들었다. 이 작품에는 스탠 밴더비크의 영화 영상과 백남준의 비디오 등이 포함되었다. 클뤼버가 만든 정교한 시스템에서는 광전지가 내부 공간의 움직임을 만들고 일련의 마이크가 소리를 탐지했다. 이 같은 상황이 진행되며 무용수를 위한 오디오 악보 역할의 사운드스케이프를 만들어냈다. 마이클 러시$^{Michael Rush}$와 죄케 딩클라$^{Söke Dinkla}$ 등의 비평가들이 주목했듯이, 이 퍼포먼스는 컴퓨터로 조정하는 상호작용 작품의 중요한 전조가 되었다.[30]

1960년대 퍼포먼스와 테크놀로지를 결합한 가장 역사적인 사건은 클뤼버와 다양한 장르의 예술가, 연극·무용 제작자, 서른 명의 벨연구소 공학자 동료와 협업하여 〈아홉 번의 밤: 연극과 공학〉(1966)을 탄생시킨 것이다. 1966년 10월 뉴욕의 69번가 레지먼트 아머리$^{Sixty-Ninth Regiment Armory}$ 빌딩에서 열린 열 개의 퍼포먼스 공연이 9일 동안 저녁마다 펼쳐졌고, 수만 명의 관객이 참석했다. 안무가 루신더 차일즈와 데버라 헤이$^{Deborah Hay}$의 무용·기술 작업뿐만 아니라 수많은 퍼포머들이 참여했다. 이본 라이너의 작품 〈캐리지 불연속성$^{Carriage Discreteness}$〉에는 칼 안드레$^{Carl Andre}$, 에드 아이버슨$^{Ed Iverson}$과 캐시 아이버슨$^{Kathy Iverson}$, 메러디스 몽크$^{Meredith Monk}$, 마이클 커비, 스티브 팩스톤 등 다양한 분야의 선구자들이 함께했다. 라이너는 원격 기점판$^{remote plotting table}$에서 자연스러운 활동과 배치를 선택하고, 워키토키를 사용해 퍼포머들에게 라이브 안무를 지시했다. 그와 동시에 다음과 같은 프로그램을 기록했다.

> 기억 용량 내에서 TEEM(연극 전자 환경 모듈러 시스템$^{theatre electronic environment modular system}$)을 사용해 공연의 연속성이 조정된다. 이 부분은 영화 단편, 슬라이드 영사, 조명 변화, TV로 모니터링하는 고유 무용의 디테일 클로즈업, 테이프에 녹음된 독백과 대화, 자외선 등의 다양한 광화학 현상 등을 포함하게 될 순차적 사건으로 구성된다.[31]

존 케이지의 〈변주 VII$^{Variations VII}$〉에서 데이비드 튜더$^{David Tudor}$는 전화선, 마이크, 통신망 대역을 통해 포착된 라이브 사운드를 변조하여 주파수 발생기와 가전제품을 특징으로 하는 '비결정적' 음악의 작곡을 창출했다.[32] 라우션버그의 퍼포먼스 〈오픈 스코어$^{Open Score (Bong)}$〉가 어둠 속에서 펼쳐졌고, 퍼포먼스 지원자 500명의 제스처를 적외선 카메라로 모니터링해 방대한 퍼포먼스 공간에 설치

된 스크린 세 대에 투사했다. 퍼포먼스 공간의 일부는 실제 테니스 코트처럼 배치했다. 공연 중에 시각 예술가 프랭크 스텔라$^{Frank\ Stella}$는 클뤼버가 디자인한, 철사로 만들어진 사운드 라켓을 들고 유명 테니스 선수 미미 카나렉$^{Mimi\ Kanarek}$과 테니스 경기를 펼쳤다. 또한 라켓의 사운드가 조명을 조정했고, 경기 모습을 담은 비디오 영상이 스크린에 반복해서 중계되었다. 라우션버그는 "조명을 조정하고 하나의 오케스트라처럼 공연하기 위해 개연성이 낮은 게임 사용을 끌어들일 것인가가 내 관심을 끈다. 재연을 통하지 않고는 바로 누군가의 코앞에서 일어나는 이벤트를 볼 수 없게 되는 충돌이야말로 행위에서 일종의 이중 노출을 야기한다. 어둠의 스크린과 빛의 스크린으로 말이다."[33]

〈아홉 번의 밤〉의 성공은 클뤼버, 라우션버그, 로버트 휘트먼, 프레드 발트하우어$^{Fred\ Waldhauer}$ 간의 논의를 북돋았고, 예술가와 공학자 간의 협업 증진을 위한 조직이 설립되었다. 또한 1967년 클뤼버는 '예술과 기술의 실험$^{Experiments\ in\ Art\ and\ Technology\ (E.A.T)}$'을 설립해 2004년 그가 사망할 때까지 회장직을 역임했다. 클뤼버는 『뉴욕 타임스$^{New\ York\ Times}$』에 광고를 내고 『IEEE 스펙트럼$^{IEEE\ Spectrum}$』 등의 기술 학회지에 글을 게재하며 최고의 예술상 공모전을 개최하는 등, 예술 프로젝트에 전문가로서 자발적으로 참여하려는 공학자들을 모집하고자 E.A.T.를 열성적으로 홍보했다. 이듬해에 E.A.T.는 세 명의 공학자와 네트워크를 형성해 예술가와의 관계 형성에 도움을 주었다. 예술가와 기술 전문가의 협업을 추구한다는 이 단체의 임무는 초청된 예술가가 기술자, 소프트웨어 디자이너와 협업하는 독일의 '예술과 미디어 테크놀로지 센터$^{Zentrum\ Fur\ Kunst\ und\ Medientechnologie\ (ZKM)}$'[34](1989년 설립) 같은 최근의 대규모 기관에 반영되어왔다.

1960년대 클뤼버의 선구적 업적 덕에 가넷 허츠$^{Garnet\ Hertz}$는 클뤼버를 "예술과 기술의 대부"[35]라 칭했고, 클뤼버는 1960, 1970년대 미국에서 기술과 결합한 예술 실행의 빠른 성장에 대한 흥미로운 관점을 제시한다. 그는 유럽에서는 예술 실행에 속하지 않았지만 그럼에도 "소수의 독재자"처럼 예술계에 막대한 영향을 행사했던 지식인들이 정한 예술적 의제를 예술가들이 따라야 했다고 주장한다. 클뤼버는 "예술 실행과 아무 관련이 없던 지식인들"[36]에 의해 유럽 예술가들이 영향을 받았지만, 유럽 예술가들이 자신의 방향에 대해 어떻게 고민하고 어떤 선언문에 서명해야 하는지를 기술한다. 유럽과 달리, 미국에서는 "지식인 영역"에 관한 이러한 우려는 없었고, 이 점 때문에 훨씬 위대한 예술적 자유와 실험이라는 결과를 낳았다고 클뤼버는 말한다.

클뤼버의 추론을 받아들이든 말든 1960-1970년대의 연극·무용·퍼포먼스 아트 간의 융합은 미국에서 가장 성행했다. 유럽이나 그 외의 지역에 일부 멀티미디어 퍼포먼스가 아예 없었다는 말은 아니

지만, 미국에서처럼 작품의 모험적 의도나 지속적인 영향은 찾아볼 수 없었다. 예를 들어 같은 시기에 영국에서도 실험적 연극과 퍼포먼스 황금기가 있었지만, 미디어 기술과는 거의 융합되지 않은 라이브에 견고하게 근거한 사회 정치학적·미학적 아방가르드 형태를 띠었다. 당시 상황을 개괄적으로 보여주는 샌디 크레이그^{Sandy Craig}의 『꿈과 해체: 영국의 대안 연극^{Dreams and Deconstructions: Alternative Theatre in Britain}』(1980)은 새로운 글, 퍼포먼스 아트, 연기자 중심의 앙상블과 정치극, 페미니스트 연극, 커뮤니티 연극, 인종극, 물리적·시각적 연극의 중요한 발전에 대해 살펴본다. 하지만 그녀의 책에서는 미디어와 미디어 라이브 공연을 결합한 무빙 빙 같은 영국 극단만이 언급된다. 반면, 동시대의 동일 주제에 관한 미국의 시어도어 샌크^{Theodore Shank}의 『미국의 대안 연극^{American Alternative Theatre}』(1982)[37]에서는 미디어와 기술을 퍼포먼스에 결합한 다수의 예술가와 극단을 찾아볼 수 있다.

영국의 대안 연극에 관해 크레이그가 편집한 저서에서 주목할 만한 것은 헤드코트 윌리엄스^{Heath-cote Williams}의 희곡 「AC/DC」(1969)를 런던 궁정극장^{Royal Court Theatre}에서 상연한 니컬러스 라이트^{Nicholas Wright}에 관한 스티브 그랜트^{Steve Grant}의 한 쪽짜리 분석이다. 그랜트의 장황한 묘사와 분석에는 퍼포먼스에서 사용된, 뉴스 방송이 나오는 수많은 비디오 모니터에 대한 언급이 전혀 없다. 이는 아마 당시 라이브 퍼포먼스의 미디어 사용에 관한 영국의 관심도를 반영한다. 그랜트는 비디오 모니터를 통해 관객을 겨냥한 미디어의 맹공격성에 관한 언급을 생략하지만, "무차별적으로 쏟아지는 미디어 정보가 미치는 위험… '초자연적 자본주의' 공격… [그리고] '미디어 과잉'에 포위된 공포"에 대한 연극의 공격을 강조한다."[38] 「AC/DC」는 동시대의 미디어와 마약 문화 안에서 상실된 개성을 탐구해 이와 유사한 흥미와 논란을 불러일으켰고, 『선데이 타임스^{The Sunday Times}』 신문 논평에서는 "전자 악몽^{electronic nightmare}"[39]이라고 기술했다. 미디어화된 의식과 복제에 관한 최근 논쟁의 맥락에서 연극 등장인물 중 하나는 다음과 같이 선언한다. "이것들이 나의 신경 리듬을 변화시키고 … 나의 세포를 코딩하고 있으며 … 전체적인 분위기가 복제를 요한다."[40]

무빙 빙

크레이그의 저서에서 언급된 유일한 멀티미디어 극단 무빙 빙의 디렉터인 제프 무어는 1960년대 영국에서 융합 미디어 실험 초기의 극단들과 전통적 연극 및 '잘 짜인 극^{well-made play}'의 옹호자들 간에 거짓된 양극성이 생겨났다고 생각한다. 혼합된 연극 형태가 미국과 유럽 일부 지역에서 성행했지만, 예술

기금위원회에서 정의한 엄격한 예술적 범주를 따르는 연극 평론에서 '기득권층' 보수주의는 학제 간 크로스미디어의 창의적 자유를 방해했다.[41] 1968년부터 1988년까지 무빙 빙이 만들어낸 엄청난 양의 작품을 검토한 자비 출판 논문에서, 무어는 영국 연극 비평가들의 독특한 근시안적 관점, '시각적 문맹', 그리고 더 추상적이고 비맥락적인 형태에 대한 확고한 저항을 되새겨본다. 그는 또한 1976년 로버트 윌슨과 나눴던 대화, 즉 전 세계적으로 호평을 받은 〈해변의 아인슈타인〉(1976, 필립 글래스와의 공동작업) 공연이 런던에 초대받지 못했다는 그의 좌절감을 회상한다.

영국인들은 영국 외의 다른 나라 사람들이 무슨 일을 하는지에 대해서는 아무런 견해도 없다. 그냥 관심이 없다. 동시대 예술을 이해하지 못하는 과거 지향의 나라이다. 셰익스피어를 공연하라고 내게 말한다. 나는 내 할 일을 하고, 다른 누군가가 셰익스피어를 공연하면 된다. 수 세기가 지난 후에야 다른 모두가 마사 그레이엄^{Martha Graham}*을 초빙해간다. 마사 그레이엄은 이제 죽어가는 노부인인데, 그런 노부인을 런던으로 데려가서 열광하는 것이다.[42]

무빙 빙은 시각적으로 화려한 대규모 연극 퍼포먼스를 제작했는데, 16mm 영화 비디오 영사를 기교 있게 융합한 '윌슨풍' 야외극 감각의 웅장한 오페라 설계를 사용했다. 〈몽환극^{Dreamplay}〉(1974)은 아우구스트 스트린드베리^{August Strindberg}의 극과 숭고한 춤곡, 지그문트 프로이트와 에드바르 뭉크^{Edvard Munch}의 암시를 통합했다. 1901년 극이 완성된 당시에는 상영이 불가했지만 스트린드베리가 원래 구상한 극은 영사기를 포함하는 멀티미디어 퍼포먼스였으며, 최근 개발된 환등기를 사용해 "일관되지 않지만 명백하게 논리적인 꿈의 형태"[43]를 강화하려고 했다. 우리는 무대와 스크린 사이에서 인상 깊은 통합적 시퀀스를 떠올려본다. 라이브 퍼포머들은 자신의 움직임을 영상에서 똑같이 비추는 동시에 무대 공간과 카메라 프레임에 등장해서 나무토막을 메고 앞으로 걸어 나간다. 무대 중앙에는 탑처럼 나무토막이 높이 쌓아져 있고, 화면 중앙에는 모닥불이 환하게 불타고 있다.

〈아나이스 닌의 일기^{The Journals of Anaïs Nin}〉(1975)에서는 극단이 실험에서 자극적이고 에로틱한 분위기를 살리려고 영화를 사용했다. 본 실험에는 앙토냉 아르토, 케네스 앵거^{Kenneth Anger}, 헨리 밀러

* 마사 그레이엄(1893-1991)은 미국의 현대 무용수이자 안무가이다. 그녀의 스타일인 그레이엄 기술은 미국무용을 재창조했고 지금도 세계적으로 전수되고 있다. 그레이엄은 70년 넘게 춤을 추고 가르쳤다.

Henry Miller, 루이스 부뉘엘Luis Buñuel 같은 등장인물이 나온다. 극단은 프랑스로 건너가 닌이 일기를 썼던 당시 살던 집을 찾아 나섰다. 판자로 둘러쳐진 버려진 집을 발견하고는 아르토, 밀러, 앙드레 브르통 등을 접대했던 정원 안으로 사다리를 타고 들어와서 그곳을 촬영해 배면영사 이미지 중 하나로 사용했다. 웨일스 본사로 돌아오는 길에 기이한 운명의 반전처럼 영화 카메라 주입구 장치의 문제가 생겨 영상이 흔들리는 통에 그 작품이 요구하는 "프랑스 인상주의에서 나타나는 정밀한 빛의 어른거림"[44]을 보여주게 되었다.

가장 영향력 있는 영국 멀티미디어 공연 그룹 무빙 빙은 1960-1970년대 배우, 무용수, 음악가, 영화, 비디오를 한데 모아 매우 극적이고 복잡하고 때로는 숭고한 아름다운 예술 작품을 제작했다. 1975년 『가디언The Guardian』지는 무빙 빙을 "20세기 기술로 더욱 다양한 연극 태피스트리tapestry를 만드는 여덟 명의 퍼포머로 구성된 극단"이라고 묘사했고, 제프 무어를 새로운 멀티미디어 연극 표현의 "거장"이라고 소개했다.[45] 이듬해 『아이리시 타임스The Irish Times』지에서는 그들이 만든 스펙터클에 대해 열광적으로 언급했다. "연극이 극장 공간에 제공할 수 있는 모든 수단을 그대로 사용했다. … 그야말로 즐겁고, 매혹적이며, 삶의 질을 높여주는 결과물을 가져다주며, 무대 출입구를 지나 불어오는 봄바람은 덜 유연한 연극에 대한 고정관념을 건드리며 … 상상력을 자극하면서 다음 작품의 탄생을 이끌어가는 듯하다."[46]

《사이버네틱 세렌디피티》

1960년대 영국의 멀티미디어 퍼포먼스 발전이 미국보다 뒤쳐지긴 했으나, 광범위한 시각예술과 음악예술 및 컴퓨터 기술과의 결합 측면에서는 선도적이었다. 1968년 런던 ICA에서 열린 《사이버네틱 세렌디피티: 컴퓨터와 예술》 전시에는 325명의 예술가와 공학자가 참여했고, 6만 명 이상의 관객이 방문했다. 이 전시에서 컴퓨터 그래픽, 영화 애니메이션, 컴퓨터 문자, 컴퓨터 작곡 연주 음악이 선보였고, 전시 감독 재시아 라이크하르트Jasia Reichardt에 따르면 "최초의 컴퓨터 조각"[48]이라는 것이 포함되었다.

이 전시는 사이버네틱스의 역사를 기념하기 위해 전시회 벽면과 IBM 컴퓨터 디스플레이에 연대기를 강조하고, 유사자율적 예술창작가로서 컴퓨터가 지닌 창의적 잠재력도 기념했다. 찰스 수리, 케네스 놀턴Kenneth Knowlton, 헤르베르트 W. 프랑케Herbert W. Franke 등의 컴퓨터 예술 선구자들은 알고리즘을 직접적인 프롬프트와 기계적 '영감'의 원천으로 사용했다. 또한 로봇과 '사이버네틱 기계'들이 주목받았

고, 대표적 예인 고든 패스크Gordon Pask의 〈거대한 모빌들Colloquy of Mobiles〉(1968)는 스스로 드로잉을 그리는 기계들, 소리를 시각적 패턴으로 바꿔 모니터에 나타나도록 텔레비전에 연결한 컴퓨터로 구성되었다. 관객들이 부른 휘파람 노래가 피터 지노비프Peter Zinovieff의 프로그래밍 컴퓨터에 입력되고 음악 테마로 포착되어 즉흥 연주가 되었다. 또한 제임스 시라이트James Seawright, 구스타프 메츠거Gustav Metzger, 웬잉 차이Wen-Ying Tsai 등의 예술가들이 만든 환경 설치물 중에는 빛과 소리 변화에 반응하기도 했다.

특히 마거릿 마스터먼Margaret Masterman의 《하이쿠 컴퓨터Computerized Haiku》(1968)는 유명한 상호작용적 전시였고, 인간과 기계 사이의 사이버네틱 피드백 관계성과 창의적 협력 관계를 강조했다. 컴퓨터는 유의어 사전을 장착하고, 5, 7, 5음절의 3구句로 구성된 일본 시 양식에 해당하는 하이쿠 프레임을 사용하는 알고리즘과 의미론적 지시문으로 프로그래밍되었다. 사용자는 갖가지 형식에 반응하는 다양한 메뉴에서 수많은 낱말을 선택했고, 컴퓨터는 유의어 사전을 사용해 빈칸을 채워 하이쿠를 완성했다. 마스터먼은 작품에 대한 자신의 글에서 다음과 같은 예를 든다.

안개에 갇힐 땐 모든 것이 암흑ALL BLACK IN THE MIST,

새벽에 날아간 새들의 가녀린 흔적을 내가 쫓고I TRACE THIN BIRDS IN THE DAWN.

휘이! 두루미라는 놈이 방금 지나간다WHIRR! THE CRANE HAS PASSED.

싹이 날 땐 모든 것이 초록ALL GREEN IN THE BUDS,

봄에도 눈으로 쌓인 산봉우리를 내가 비추고I FLASH SNOW PEAKS IN THE SPRING.

쾅 하고 해가 수증기를 뿜는다BANG! THE SUN HAS FOGGED 49

마스터먼은 수준 높은 하이쿠들이 만들어졌다는 것과 국제적으로 명성 있는 과학자를 포함한 방문객이 자신이 만든 시를 얼마나 '소중히 간직하며' 집으로 가져갔는지에 주목한다. 그녀는 어떻게 컴퓨터 알고리즘이 두운, 리듬, 운율 등의 기교를 적용하는 전통적 시와 동일한 방식으로 시를 구성하고 일련의 정형화된 '기교들'을 제공함으로써 시인이 아닌 사람들로 하여금 시를 만드는 능력을 부여하는지에 대해 숙고한다. 이러한 기교들은 "더욱 자유롭게 단어를 조합할 수 있으니, 곧 사회적·심리적 제약을 덜 받게 되는 것이다."50

미첼 화이트로Mitchell Whitelaw는 《사이버네틱 세렌디피티》에 전시된 예술 작품을 두 가지 유형

으로 분류한다. 첫 번째 유형은 마스터먼의 하이쿠 기계 작품처럼 회화, 패턴, 시 같은 [완결된 작품으로서의] 오브제들을 만들기 위한 생성적인 "순열의 미학을 탐험"이며, 두 번째 유형인 "포스트-오브제post-object" 또는 "비-오브제non-object"지향적 작품은 역동적·상호작용적 과정과 관련된다. 그가 말하는 첫 번째 유형은 "기계 미학의 조형적 탐험"과 연관되고, 두 번째 유형은 투명한 "감각적-키네틱sensory-kinetic 모드를 넘나드는 변형(소리를 빛으로, 빛을 움직임으로)"과 연관되며, 여기서 관객의 관심은 진행 중인 역동적 과정에 쏠린다.[51]

클뤼버의 협업, 미국 E.A.T 설립과 마찬가지로, 《사이버네틱 세렌디피티》도 예술가, 공학자, 컴퓨터 시스템 디자이너 간의 긴밀한 협업을 수반했다. 재시아 라이크하르트의 저서 『사이버네틱스, 예술과 사상Cybernetics, Art and Ideas』(1971)은 전시로까지 이어진 3년간의 협업을 되돌아보는데, 거기에 실린 예술가와 과학자들의 에세이 열일곱 편은 1960년대 후반 예술의 미학적 컴퓨터 능력에 관한 이들의 열성적 낙관주의를 드러낸다. 고든 패스크는 "쾌락의 사이버네틱 심리학"[52]에 대해 논하고, 이안니스 크세나키스Iannis Xenakis는 "메타뮤직metamusic을 향한"[53] 과학적 이론을 제공한다. 데니스 가보르Dennis Gabor는 "천재적 기제"[54]를 회상한다. 라이크하르트의 에세이는 역사를 통틀어 새로운 테크놀로지가 항상 예술적 형태를 변화시키는 결과를 가져왔지만, 컴퓨터의 발전은 전례 없는 특별한 변화를 가져왔다고 주장한다. 다수의 비예술가들이 예술 제작에 갑자기 예상치 못하게 참여한 것도 이에 관련된다. 단순히 과거의 오래된 매체(유화의 발명 등)를 개선하거나 새로운 형태의 영상 제작(스크린 인쇄 등)을 제공한다기보다는 예술 창작에 다르게 접근할 수 있게 한 새로운 테크놀로지의 결과물이다. 더욱이 과거에는 예술 작품을 만들어보겠다는 생각조차 해보지 못한 공학자와 다른 이들에게 영감을 불러일으켜 "이미지를 만들어 실현되는 과정을 지켜보며 진정한 즐거움을 느끼게 한다."[55] 라이크하르트에게 컴퓨터는 공학자·과학자·수학자("예술은 마술이다")뿐만 아니라 예술가·작곡가·시인("테크놀로지는 미스터리/수수께끼다")이 정해놓은 이전의 가정들을 붕괴시키고, '예술가'와 '과학자' 같은 고질적 분류와 꼬리표를 무시하게 되는 전환점을 만든다. 1984년 애플사가 최초의 가정용 컴퓨터를 출시한 당시에 일체형 그림 드로잉 프로그램도 함께 판매하고 나서부터 컴퓨터는 "모두가 사용할 수 있는 예술" 기계로서의 역할이 입증되었을 것이다.[56]

이후, 《사이버네틱 세렌디피티》 전시는 미국 전역을 순회하였으며, 예술 기계로서 컴퓨터가 지닌 잠재성에 관해 예술가와 과학자 간에 전례 없이 교차되던 관심은 물론이고, 남녀노소를 불문하고 평범한 개인들의 대중적 관심을 강조했다. 전시의 기념비적인 대중적(또한 비평적) 성공은 세계적인 호응을

강조하는 수많은 열성적인 영국 언론 리뷰에 반영되었다. 라이너 어셀먼Reiner Usselman은 언론이 만장일치로 이 전시가 "모든 연령대의 관심을 끌었다"고 했다는 데에 주목한다.[57] 『기이언』지에서는 "현대미술 전시회 방문을 상상조차 하지 않던" 수많은 사람들을 만족시켰다고 했다. 반면, 런던 『이브닝 스탠더드Evening Standard』지는 "런던의 히피, 컴퓨터 프로그래머, 열 살짜리 학생 개개인을 전시회장에 데려가 손가락 하나 까딱할 필요 없이 한 시간 동안 오롯이 만족시킬 수 있다고 장담하는가?"라는 수사학적인 질문을 던졌다. 영국 전통 보수주의 잡지 『레이디The Lady』지는 중상류층(혹은 야심 찬 중상류층) 독자들에게 서정적으로 호소했다. 시종일관 장엄한 말투로 "현재 ICA에서 열리고 있는 전시회에 가야만 한다. 무엇이 진행되고 있는지 적어도 이해하기 위해서가 아니라, 분야를 넘나드는 행위에 내재된 고유의 감각을 경험하기 위해서 말이다."[58]

분야를 넘나들기

분야를 넘나든다는 발상은 1968년 정치적·사회적·성적 관습의 내재적 부분이다. 1966년 미국에서 열린 〈아홉 번의 밤: 연극과 공학〉 퍼포먼스의 대성공에 이어, 1968년 영국 〈사이버네틱 세렌디피티〉에서 보여준 예술과 과학의 교차는 대중적으로 기념할 만한 결합을 보여줬다. 같은 해에 잭 버넘Jack Burn-ham은 예술의 시스템 접근방식에 관한 영향력 있는 논문인 『시스템 미학Systems Esthetics』(1968)을 출간했다. 이듬해에 출판된 『실시간 시스템Real Time Systems』(1969)은 유기적 시스템과 비유기적 시스템 사이의 예술적 결합, 그리고 인간과 기계의 공생이라는 초기 아이디어를 탐구했다. 그는 예술 작품으로서의 사이버네틱 유기체를 논하며, 그의 글들은 여전히 널리 통용되고 있다. "실시간 정보 처리", 상호작용적 역동성, "포스트-오브제" 개념을 포용하는 시스템으로서 예술을 제시하고, 현재 "가상 오브제"[59]에 관한 우리의 이해보다 앞서 가면서 말이다. 수많은 저자들이 1960년대 후반 작품과 관련된 '포스트-오브제'라는 주제를 계속해서 다루었다. 폴 브라운Paul Brown은 《사이버네틱 세렌디피티》가 자신에게 미친 영향에 주목하며 "이전에는 … 예술 작품은 오브제였다. 이제 예술 작품은 과정이 되었다"[60]라고 했다.

이듬해에 라이브 배우와 디지털 컴퓨터 간의 조합(이 경우, 초창기의 메인프레임mainframe)을 선보인 최초의 작품이 발표되었다. 말콤 르그라이스Malcolm Le Grice의 〈타이포 드라마Typo Drama〉(1969)는 1969년 4월 런던 왕립예술대학의 이벤트 원Event One 컴퓨터 예술 전시회에서 발표되었다.[61] 르그라

이스와 앨런 서트클리프^{Alan Sutcliffe}의 맞춤 설계 소프트웨어가 여러 개의 문자와 지시를 만들어내면 배우가 이를 말하고 실행했다. 같은 해에 르그라이스는 스탠 밴더비크, 존 휘트니, 제임스 휘트니^{James Whitney}의 컴퓨터 영화 실험에서 영감을 받아, 영국에서 가장 큰 컴퓨터(직접적 시각 산출이 유일하게 가능했다)를 입수해 포트란 4^{Fortran 4} 프로그래밍을 9개월간 독학했고, 이러한 노력의 결과로 컴퓨터로 제작된 영화 〈당신의 입술^{Your Lips}〉(1970)을 탄생시켰다.

또한 1969년도에도 뉴욕 《창조적 매체로서의 TV^{TV as a Creative Medium}》 전시와 더불어 프랭크 오펜하이머^{Frank Oppenheimer}의 샌프란시스코 과학관^{Exploratorium}이 "박물관의 개념을 학습센터로 하는 과학예술 실습 박물관"[62]으로 설립되며, 비디오아트는 역사상 최고의 전성기를 맞이했다. 1970년대 뉴욕의 유대박물관^{Jewish Museum}은 시분할 방식의 중앙 컴퓨터를 특징으로 한 《소프트웨어-정보 기술: 예술을 위한 그 새로운 의미^{Software-Information Technology: Its New Meaning for Art}》 전시를 개최했다. 이 전시에는 존 조르노^{John Giorno}의 '게릴라 라디오 시스템'과 테오도시우스 빅토리아^{Theodosius Victoria}의 '박물관 창문을 통한 태양열 방송' 등이 선보였다. MIT의 아키텍처 머신 그룹^{Architecture Machine Group}은 컴퓨터로 제어되는 환경 아래에 살아 있는 애완용 쥐로 채워진 《시크^{Seek}》(1970) 전시를 열었는데, 여기서는 전자석이 계속해서 소형 최첨단 큐브의 라인과 타워를 정렬했다. 이를 두고 에이드리언 헨리는 "인간의 욕구 대 계획된 프로그램에 대한 설계자의 지속적 문제에 관한 은유"[63]라고 묘사했다. 1971년 로스앤젤레스 카운티 미술관^{Los Angeles County Museum of Art}에서 개최된 《예술과 테크놀로지^{Art and Technology}》 전시 이후로 이러한 과학 예술 페스티벌, 행사, 전시가 많이 이어졌다.

1970년대 이후의 멀티미디어 퍼포먼스

1970년대부터 20세기 말까지 연극, 무용, 퍼포먼스 예술에서는 스크린과 비디오 모니터를 모두 사용하는 미디어 프로젝션의 사용이 확대되었다. 비디오 기술이 지닌 장점, 곧 상대적으로 저렴한 비용, 신속성, 사용의 용이함 등으로 인해 예술가와 예술 단체는 자신의 라이브 작품 내에서 시각적 미디어 통합의 가능성을 발견했을 뿐 아니라 자신만의 비디오아트 작품을 탄생시켰다. 1970년부터 30년간 언어적 요소를 능가하는 시각적 요소를 강조한 극적 실험이 성행했다. 브루스 킹^{Bruce King}에게 "미디어 테크놀로지(영화, 비디오, 정교한 사운드 장치) 사용은 실험 연극의 특징이 되어왔다."[64] 당대 최고의 퍼포먼스 예술가, 연극 단체, 연출가는 영화나 비디오를 결합한 작품을 만들어냈다. 그 시대를 나타내기는 하

지만 결코 포괄적이지 않은 명단에 다음과 같은 인물과 극단이 포함된다. 리처드 포먼, 로버트 윌슨, 피터 브룩, 우스터 그룹, 얀 파브르^{Jan Fabre}, IOU, 로베르 르파주, 포스드 엔터테인먼트, 팀 밀러^{Tim Miller}, 마부 마인^{Mabou Mines}, 스테이션 하우스 오페라^{Station House Opera}, 로리 앤더슨, 메러디스 몽크, 핑 총 Ping Chong, 피터 셀러스^{Peter Sellars}, 린다 몬타노^{Linda Montano}, 스쿼트 극장^{Squat Theatre}, 리 브루어^{Lee} Breuer, 존 제스런^{John Jesurun}, 조지 코츠^{George Coates}, 블라스트 시어리, 조앤 조너스^{Joan Jonas}, 무빙 빙, 고브 스쿼드^{Gob Squad}, 포크비어드 판타지^{Forkbeard Fantasy}, 데스퍼레이트 옵티미스트, 이본 라이너, 트리샤 브라운, 루신더 차일즈, 라 푸라 델스 바우스^{La Fura Dels Baus}, 기예르모 고메스페냐, 레이철 로즌솔^{Rachel Rosenthal} 등이다.

이 장에서는 제한된 지면으로 인해 1970년대 이후 라이브 퍼포먼스와 녹화된 미디어를 결합한 방대한 예술 작품에 대해 전반적으로 검토하기는 어렵다. 이 장 뒷 부분에서 특정 디지털 퍼포먼스의 전례로서 다양한 예시들을 설명할 것이다. 하지만 당대의 실험 유형을 보여주거나 지속적으로 영향력이 있었다고 여겨지는 몇 가지 연극 사례만을 간략히 살펴볼 것이다. 페드라 벨^{Phaedra Bell}은 퍼포먼스 중심의 영화인지 영화를 사용한 연극 퍼포먼스인지 상관없이 연극에서 영화나 비디오가 어떻게 일차적 또는 이차적 매체로 사용될 수 있었는지를 논의해왔다. 그녀는 제3의 유형, 즉 '대화적 미디어 생산물'을 만들었다. 거기에는 라이브와 녹화된 것 사이의 동등한 균형이 존재하며, 필름/비디오가 "인터미디어적 교환 방식"을 통한 퍼포먼스에서 실재적 수행능력을 지니고 상호작용적 영향을 미친다. 미디어의 실제 매개와 무대 위에서의 라이브 행위와의 대화적 교환에 대한 강조는 1970년대와 1980년대의 멀티미디어 연극 퍼포먼스에 강력하게 부각되었고, 1990년대에 이르러서는 디지털 연극 제작에서 중심적이며 본질적인 정의를 규정하는 특징이 되었다.

벨은 자체 분석에서 로라 패러버^{Laura Farabough}의 솔로 퍼포먼스 〈신체적 양보^{Bodily Conces-sions}〉(1987)를 대화적 미디어 생산물의 "대표적 예시"로 중심에 두었다. 무대에서 라이브로 공연 중인 패러버는 자신의 몽유병을 재현하고, 비디오 모니터 영상은 그녀의 자의식을 표현하며, 비디오 영상 스크린은 그녀의 꿈을 표현한다. 라이브 공연 중인 퍼포머, 비디오 모니터, 스크린 세 가지 요소들 사이의 미묘한 상호작용은 작품의 핵심이며, "교환 방식의 흐름에는 시선, 움직임, 언어, 조명, … [그리고] 시간, 공간, 현존과 부재의 구축이 포함될 수 있다."⁶⁶

존 제스런의 〈깊은 잠^{Deep Sleep}〉(1985)에서와 같이, 무대와 스크린 사이에서는 라이브 퍼포머와 녹화된 퍼포머 사이에 서로 오가는 구어적 대화 형식으로 문자 그대로 '대화적인' 교환이 보편적으로

사용되었다. 무대 위와 스크린상의 등장인물은 누가 더 진짜인지를 주장하며, 라이브 퍼포머들을 점차 스크린 공간으로 끌어들이고 결국 무대 위에는 한 인물만 남게 된다. 제스런의 퍼포머가 등장하는 스크린과 무대 사이에서 대본의 담화와 자유로운 움직임은 그 둘을 서로 대조시키기보다는 라이브적인 것과 미디어화된 것 사이의 상호 보완에 대한 그의 명시적인 신념을 강조한다. 라이브와 미디어화된 현실의 본질에 관한 유사한 대화를 〈화이트 워터White Water〉(1986)에서 볼 수 있는데, 라이브 연기자와 미리 녹화된 퍼포머 스물네 명의 영상이 관객 주변의 모니터에 각각 클로즈업되어 등장한다.[67]

우스터 그룹

우스터 그룹의 논란이 되었던 〈1과 9번 길(마지막 막)Route 1 & 9 (The Last Act)〉(1981)은 손턴 와일더Thornton Wilder의 희곡 「우리 마을Our Town」을 해체한 작품으로, 벨이 정의한 일차적·이차적·대화적 미디어라는 세 가지 형태의 비디오를 모두 활용했다. 퍼포먼스의 첫 부분은 라이브 퍼포머를 제공하고, 창고극장Performance Garage(뉴욕) 갤러리 공간에 매달린 네 대의 TV 모니터에서 「우리 마을」의 의미에 대해 론 보터Ron Vawter가 전달하는 비디오 강연으로 구성된다. 그 후 관객은 연극의 주요 무대로 이동한다. 무대 위에는 네 대의 모니터가 매달려 있고, 퍼포먼스가 진행될수록 와일더의 희곡 속 장면은 드라마 형식으로 자연스럽게 클로즈업된다. 이는 흑인 분장을 한 라이브 퍼포머들의 소란스러운 무언극 연기와는 극명한 대조를 이룬다(그림 5.3). 우스터 그룹은 이러한 흑인 분장과 흑인 캐릭터에 대한 고정 관념을 고의적으로 도발해 인종주의에 대한 상당한 논란과 비난을 불러일으켰고, 뉴욕 주 예술위원회New York State Council for the Arts로부터의 자금 지원이 40% 삭감되는 결과를 초래했다.[68]

　　무대 위의 공연이 진행되면 모니터는 아래로 향하고 비디오 내러티브가 주된 동작이 되고 무대상의 라이브 퍼포머는 점차 조용해지고 동작이 사라지며 스크린에 "초점이 맞춰진다." 비디오상의 연기자가 눈물겨운 극적 절정에 이르면 라이브 퍼포머에게 다시 한 번 초점이 맞춰지고 갑자기 활기찬 노래와 춤이 터져 나온다. 마지막 부분에서 라이브 연기자는 조용히 무대 위에 앉아 있고 카메라 초점은 다시 모니터로 이동해 뉴욕을 떠나 여행하는 밴 차량의 컬러 영상(이전 비디오는 모두 흑백 영상)을 보여준다. 퍼포먼스가 진행되면 다른 오래된 흑백텔레비전이 무대 위로 옮겨져 사랑을 나누는 커플의 비디오를 보여준다.[69]

　　3년 뒤, 우스터 그룹이 만든 가장 기념비적인 작품 중 하나인 〈LSD… 좋은 점들만LSD… Just The

그림 5.3 윌럼 더포Willem Dafoe는 1981년 우스터 그룹의 〈1과 9번 길(마지막 막)〉에서 판토믹한 검은 얼굴 론 보터 위에 달린 비디오 모니터에서 손턴 와일더의 희곡 「우리 마을」의 자연주의적인 장면을 연기한다. 사진: 낸시 캠벨.

그림 5.4 우스터 그룹의 〈LSD… 좋은 점들만〉(1984). 왼쪽부터 오른쪽 순으로: 제프 웹스터Jeff Webster, 마이클 커비(비디오상으로), 페이턴 스미스Peyton Smith, 윌럼 더포. 사진: 보프 판단처흐Bob Van Dantzig.

High Points ⟩(1984)에서 무대 위의 무수한 모니터에서 실행되는 별도의 비디오 시퀀스 사용이 주목되었고, 메리앤 웜스$^{Marianne\ Weems}$는 이를 "크로스미디어 작품의 분수령"[70]으로 기술했다. 작품은 클로즈업된 퍼포머, 총들, 보행 관점, 그리고 무대 장치 내의 여러 모니터상에 나타나는 어두운 미묘한 이미지들을 냉정하고 무신하게 사용했다. 이는 20세기 후반의 가장 대담하고 진정한 혁신적 퍼포먼스 작품 중 하나로, 독특하고 엄청나게 유행에 밝은, 브레히트와 포스트모더니즘이 결합된 게슈탈트gestalt를 제공했다. 본 작품은 퍼포먼스 역사상 학술적 논의가 가장 많았던 퍼포먼스 중 하나이기 때문에 여기서 상세히 다루지는 않지만, 그 대신에 웜스가 요약한 멀티미디어 특징의 주요 내용과 근저의 실용주의에 관해 살펴보기로 한다.

이 퍼포먼스에서 사용된 실제 미디어는 매우 낮은 수준의 기술이었으나, 미학적 측면에서는 정교한 전자적 감성을 바탕으로 했다. 예를 들어, 텍스트의 상당한 부분을 통틀어 '되감기'와 '빨리 감기'를 하거나, 모니터 상으로 몇몇 퍼포머를 올리거나 라이브로 무대에 세우는 식이었다. 이 작품이 퍼포먼스 아트에서 필수요건인 무대 위의 텔레비전$^{television-on-stage}$ 미학과 구별되는 점은 이러한 기술의 사용이 실용적이고 내용 중심적이라는 것이었다. 예컨대, 마이클 커비를 무대 위에 세운 이유는 그날 밤 그가 퍼포먼스에 나타날 수 없었기 때문이고, 우스터 그룹이 극본을 다시 서둘러 각색하고 '모호하게' 만들어야 했던 이유는 아서 밀러로부터 고소 협박을 받았기 때문이다(1953년 희곡 「도가니$^{The\ Crucible}$」를 각색했다는 이유로).[71] (그림 5.4).

로리 앤더슨

이 책에서는 일련의 예술가들에 대한 개요를 구성하기보다는 신체·공간·시간 등의 개념을 둘러싼 장별 주제와 관련 있는 예술가·퍼포먼스 그룹의 특정 작품을 살펴본다. 여기서는 주로 하나의 특정 방식과 관련되어 보이는 예술가들의 작품만을 논의하고, 나머지 부분은 중간중간 다루도록 한다. 하지만 예외적으로 로리 앤더슨에 대해서는 상세히 살펴볼 예정이다. 수십 년의 혁신을 거듭한 예술 분야에서 상징적 인물로 오랜 입지를 다져온 로리 앤더슨의 작품과 시간에 따라 변해온 영향력을 더욱 총체적으로 분석할 필요가 있어 보인다.

앤더슨은 디지털 퍼포먼스의 선구자이자 가장 초기의 저명한 주창자 중 한 명이다. 기술적 발명뿐만 아니라 음악, 내레이션, 정교한 멀티미디어 연극 공연과 시각적이고 전자적인 예술 작품에 일찍이 적

용한 디지털 기법 때문에 세계적인 명성을 얻었다. 앤더슨의 작품은 차분한 어조로 조용히 이야기하고 그녀의 입장과 관점을 주의 깊게 설명한다. 또한 그녀는 미스터리나 속임수는 거의 사용하지 않은 채, 자신의 기교를 사용해 작품을 완성해내는 전통적 방식의 이야기꾼이다. 작품의 스토리는 시적 형식과 다양한 분야를 넘나드는 복잡한 기법을 주로 사용하지만, 무엇보다 소통을 목표로 하기에 언제나 매우 직접적이다. "예술가로서의 역할 중 하나가 관객과 접촉하는 것이다."[72] 많은 작품이 관객들을 어리둥절하게 만드는 디지털 퍼포먼스 실행에서 일차적 목표가 항상 분명한 것은 아니다. 하지만 앤더슨이 테크놀로지 실험에 열성적이었음에도 그녀의 예술적 관점에 대한 '문제 제기'는 여전히 중심에 있다.

첨단 기술을 사용하지만 형태의 단순성과 직접적 내러티브를 유지하려는 의도는 라이브 "모션 센싱$^{motion\ sensing}$" 기법을 사용한 〈순간들을 위해$^{For\ Instants}$〉(1976/1977) 같은 초기 작품들에서 명확히 드러났다. 퍼포먼스의 결말 부분에서 앤더슨은 무대에 누워 그녀가 하는 말과 호흡에 따라 움직였고 춤을 추는 얼굴 앞에 놓인 촛불에다가 독백을 했다. 촛불은 그녀에게서 멀어지면서 조명판에 연결된 광전지 빔의 트랙을 가로질렀고, 스포트라이트를 생성해 때때로 그녀를 비추고 활기를 띠게 했다. 또한 친근한 촛불 앞의 독백은 밝은 조명과 암영이 교차되며 진행되었는데, 이는 불꽃을 움직이는 목소리와 호흡에 영향을 받는 키네틱 효과에 대한 직접적인 반응이었다.

앤더슨의 디지털 테크놀로지 사용, 특히 새로운 장치·효과·사운드의 발명은 테크놀로지에 대한 형식적 접근법이나 그 자체를 위한 실험적 욕망이 아니라, 하고 싶은 이야기를 가장 적절히 전달하는 수단을 찾고자 한 그녀의 충동을 더 입증한다. 정말로 앤더슨의 퍼포먼스와 가사는 기술이 인간을 대체하게 된다는 우려를 자주 표현했고, 처음으로 국제적 명성을 가져다준 그녀의 히트송 〈오 슈퍼맨O Superman〉(1981)은 기술과의 애증의 관계를 명확히 보여준다. 이 음악은 거리감, 부재, 새로운 기술을 적용한 미국 군대를 비판한다.

앤더슨은 무엇보다 자신이 하는 주장의 효용성을 극대화하고자 디지털, 비디지털, 아날로그, 비아날로그, 유기체, 비유기체 등 사용할 수 있는 모든 도구를 사용해 창작 활동과 실험을 하며, 정확히 이와 동일한 방식으로 디지털 기술을 사용한 실험과 창작을 한다. 돌이켜보면 앤더슨은 '우연히' 디지털 예술가가 된 것 같다. 만약 어떤 컴퓨터, 디지털 조작, 심지어 전기에까지 접근하려는 그녀를 막을 수 있었더라면, 그녀는 여전히 이야기를 들려주는 중요한 실험적 예술가로 남아 있었을 것이다. 이야기꾼으로서 앤더슨은 특히 말에 대한 끊임없는 관심으로 계속 실험을 해나갔다. 그녀의 첫 번째 주요 퍼포먼스는 〈에즈: 이프$^{As:\ If}$〉(1974)로, 일련의 단어들을 대형 스크린에 투사해 내레이션의 주제적이고 서

사적인 요소를 강조하는 작품이다. 왼쪽에선 단어들이 언어와 조합되고, 오른쪽에선 "사운드: 흠뻑 젖다"[73] 같은 단어들이 물과 연관된 생각과 개념을 나타냈다. "액체"·"언어" 관계와 "언어의 유동성liquid nature of language"[74]의 결합된 감각은 작업하는 내내 지속적인 탐구 지점이 되어왔다. 〈잉글리-시English〉(1976) 등의 초기 퍼포먼스는 언어의 번역과 변형이라는 아이디어뿐 아니라, 음성 언어의 유형과 소리에 관한 창의적 탐구에 중점을 두었다. 〈미국 2부United States Part II〉(1980)에서 앤더슨은 "언어는 우주 공간에서 온 바이러스다"라는 알림 방송에 따라 스크린에 투사된 단어들을 다시 한 번 사용했다. 후렴 "글자"를 중얼거리는 그녀의 밴드와 함께하는 뮤지컬 시퀀스를 배경으로 일련의 투사된 단어가 알파벳순으로 이어지며, "V Sign; WWII; X Ray; Y Me; Zzzzzzzz"[75]로 끝난다. 최초의 비디오 게임 중 하나인 〈스페이스 인베이더Space Invaders〉의 캐릭터가 스크린에 무리지어 나타났고, "게임 오버"라는 문구가 깜박였다. 디지털 게임 세계의 이미지를 차용한 퍼포머의 초기 사례 중 하나이다. 이후 "게임 오버" 종결부 등의 게임 패러다임은 블라스트 시어리의 〈사막의 비〉(1999)와 ieVR의 〈한여름 밤의 꿈A Midsummer Night's Dream〉(2000, 켄트대학교)을 포함한 수많은 디지털 퍼포먼스 작품에 등장했다.

앤더슨의 노트북은 사물을 미디어 기기로 전환하는 꾸준한 발명을 보여준다. 퍼포머 스크린 되기(1975), 스피커 입 '속'에 넣기(1978), 오디오 안경(1979), 헤드라이트 안경(1983), 오래 알고 지낸 전자공학자 밥 비엘레츠키Bob Bielecki가 개발하여 앤더슨의 실질적 페르소나를 상징하는 이미지 중 하나가 될 운명이었던 입 속 빛(1985), '손전등'(1985), 비디오 안경(1992) 등을 들 수 있다. 〈용감한 자의 고향 Home of the Brave〉(비디오 1986, 오디오 CD 1990)의 일부인 〈드럼 댄스Drum Dance〉(1985)는 초기 웨어러블wearable 컴퓨팅을 탐구했는데, '연주'나 춤으로 작동하는 숨겨진 전자드럼 키트가 장착된 슈트를 입는 형태였다. 이는 동시에 베누아 모브리Benoît Maubrey가 탐구했던 방식으로, 1980년대 중후반 독일의 다양한 거리마다 전자 의상을 걸쳐 입은 오디오 현현audio-manifestation을 선보였다. 이같이 일상의 사물을 미디어 송신기로 변환시키는 발명이 계속 이어졌고, 이후 특히 〈모비 딕Moby Dick〉(1999)을 위한 '말하는 막대기'의 개발은 가장 주목할 만하다. 앤더슨은 6피트로 길게 늘어선 컴퓨터들과 무선으로 교신하는 6피트짜리 막대기 형태의 디지털 계기와 제어 센터(비엘레츠키와 인터벌 리서치 코퍼레이션Interval Research Corporation과의 공동작업)를 긴 창, 작살, 총, 바이올린, 잭 해머처럼 다양하게 기용한다.[76] 말하는 막대기는 빛, 사운드, 시각 영상을 (컴퓨터로) 제어할 뿐만 아니라 풍부하게 문자화된 사운드를 생성하고, 라이브 장치와 보이스를 믹싱하고, 디지털 처리 루프와 샘플을 추가한다.

앤더슨은 어린 시절 배웠던 바이올린을 전자 부속물로 자주 변형·개조했는데, 바이올린은 그녀

에게 가장 친근한 트레이드마크이자 평생의 동반자였다. 음악, 테크놀로지, 언어 사이의 유동적 관계는 1970년대 후반 그녀가 개조한 바이올린을 시작으로 보여주는 다양한 바이올린 디자인에 잘 드러나고 있다. 백남준의 〈임의적 접근Random Access〉(1963)에서 관객이 테이프 플레이어를 이용하여 벽에 달린 오디오 테이프를 그으면 소리가 나는 것처럼, 앤더슨의 바이올린 현은 아날로그 오디오 헤드로, 그리고 바이올린 활의 말털은 오디오 테이프 줄로 대체되었다. "테이프-활-바이올린'은 기존에 없던 사운드-스피치를 만들어낼 수 있다. 활이 오디오 브릿지를 건너며 완전히 가변적인 음악-언어가 들리는데, 올림활에서 '노no'는 내림활에선 '원one'이 되고, '예스yes'는 '세이say'가 된다."[77]

이후의 퍼포먼스들은 소재와 기법이 더욱 발전하거나 완벽한 형태로 재등장한다. 〈정신과에서 At The Shrinks〉(1975)에서는 단순한 테크놀로지를 사용하여 환자와 심리학자 간의 관계를 탐구했다. 앤더슨은 이 기술을 3D 모델링이 투사된 "가짜 홀로그램"이라고 묘사했다. 그녀의 말을 빌리자면 이를 통해 "그곳에 있지 않아도 퍼포먼스가 가능한 방식"[78]이고, 멀리 떨어져서 하는 퍼포먼스 능력은 거의 25년이 지나 밀라노의 프라다갤러리Prada Gallery에서 열린 앤더슨의 주요 행사였던 〈삶Dal Vivo(Life)〉(1988)에서 디지털 감성적 잠재성을 완전히 실현했다. 갤러리 아래층에는 모호하거나 알아보기 어려운 이미지가 투사된 다양한 "가짜 홀로그램"이 전시된 반면, 갤러리 위층에는 5마일 떨어져 있는 감방에 갇힌 죄수의 생생한 영상을 라이브 비디오로 투사해 실물 크기로 앉아 있는 죄수의 모습을 보여줬다. 죄수로서는 이 퍼포먼스가 "가상 탈옥"과 같았기 때문에 참여하려고 나섰다고 앤더슨은 말했다. 반면, 갤러리 관객은 이들 가운데에 놓인 일방적 감시 대상이자 관객의 영향을 받지도 않고 마치 이들이 없는 것처럼 행동하는 살아 있는 존재와 대면했고, 존재와 부재를 동시에 연출하는 흥미로운 결과물을 만들어냈다.[79]

테크놀로지의 창의적 가능성을 더욱 발전시키는 동일한 연속성은 전통적 대형 극장 공간(2,000석)을 사용한 앤더슨 최초의 퍼포먼스 〈미국〉(1983)과 이후 멀티미디어 스펙터클 작품 〈모비 딕〉(1999)을 비교해보면 분명해진다. 전자는 비엘레츠키와 예술가 페리 호버먼이 특별히 개조한 장비를 사용해 수천 개의 영화와 슬라이드 이미지를 투사한 대규모 '오페라'였다. 16년 후에 "모든 것이 완전히 컴퓨터를 통해 실행된다." 하지만 〈모비 딕〉(1999)은 "시각적으로 … 투명한 계속 변화하는 바다의 이미지 같다. [그리고] 엄밀히 말하자면 전자 공학적 모델이다."[80] 앤더슨을 비판하는 이가 없던 것은 아니지만 두 작품 모두 호평을 받았다. 한 예로, 샐리 베인스는 〈미국〉의 기술적 발명을 인정하지만 내용에 대해선 심각한 의구심을 제기한다.

앤더슨의 〈미국〉은 그 주제처럼 엄청나고(8시간, 중장비 기술) 많이 따분하다. … 사소한 문화에 관한 퍼포먼스, 혹은 매우 복잡한 문화의 사소한 측면은 이것이 묘사하는 삶만큼 피상적이고 가식적이어야만 하는가? … 대중문화에 관한 언급은 활기차기보다 괴상하고 공허하다. 그들이 묘사하는 세상을 활력을 불어넣기보다 무기력하게 만든다. … 결국 아무 말도 하지 않지만 그만큼 유혹적인 패키지 안에 포장되어 있다.[81]

대규모 연극 퍼포먼스에서 앤더슨의 "유혹적 패키지"는 무대의 3차원을 강조하는 다방면의 멀티미디어 무대 구성을 포함한다. 〈할시온의 날: 신경적 성경의 이야기Halcion Days: Stories from the Nerve Bible〉(1992)에서는 네 개의 대형 영사 스크린이 파로라마식 배경막 아래에 걸쳐 있고 그 위에 거대한 스크린 한 대를 설치한다. 약 5미터 공중에 매달린 3차원 큐브와 구체에서 각각의 영상들이 나온다. 〈신경적 성경의 이야기〉 프로젝트가 나중에 구체화된 이후 1994년-1995년 투어 동안, 앤더슨은 저서를 출간했고 인터랙티브 웹사이트 "그린 룸The Green Room"을 제작해, 자신과 관객 간에 아이디어와 정보를 교환하고 관객들이 단순한 '팬'이 아니라 사람들이 스스로를 표현하는 예술가가 될 수 있도록 '숨겨진' 방법론을 찾아내려고 했다. 앤더슨이 보기에, 팬은 기업화된 미국의 미학을 지나치게 지지하기 때문이다. 또한 이때는 또 다른 디지털 "우선"의 시기로서, 앤더슨은 매우 독창적인 CD롬 〈인형 모델Puppet Motel〉(1995·1998, 황신치엔과의 공동작업)을 발표했다. 이에 대해선 다음 장에서 자세히 다룰 것이다.

다양한 업적 가운데 앤더슨은 여전히 존 케이지와 필립 글래스 같은 위대한 20세기 인물들과 함께 윌리엄 더크워스William Duckworth 등의 비평가들이 인정하는 음악가/작곡가로 손꼽힌다.[82] 그녀의 경력은 내레이션과 시 작업뿐 아니라 음악가로서 진행한 실험적 음반 작업 등 광범위하다. 대표적 예시로 〈전자·녹음 미디어의 새로운 음악New Music of Electronic and Recorded Media〉(1977), 〈오 슈퍼맨〉(1981), 〈빅 사이언스Big Science〉(1982), 〈당신은 내가 돈을 나누고 싶은 남자이다You're the Guy I Want to Share My Money With〉(1993년 존 조르노, 윌리엄 버로스와의 공동작업), 〈밝은 빨강Bright Red〉(1994), 〈타운홀에서의 라이브Live at Town Hall〉(2002) 등이 있다. 마지막에 열거된 작품은 2001년 세계무역센터의 9·11 테러 사건 직후 8일 만에 뉴욕에서 녹음된 매우 감동적인 앨범이다. 당시 〈오 슈퍼맨〉(1981)을 듣는다면, 향후 미국 비행기에 닥칠 놀라움과 두려움으로, 반복해 언급되는 가사의 의미에서 전율을 느낄 수 있다.

로리 앤더슨은 대안적 창조의 과정·구조·'생산물'을 실현하기 위해 다른 미디어 형태들을 활용하는 '멀티'-미디어 예술가로서, 단어의 원래의 의미를 반영한 다작의 멀티미디어 예술가이다. 〈미국〉(1984) 연극 퍼포먼스는 이야기, 일화, 시, 노래, 이미지, 해설을 포함하는 페이퍼백 서적을 만들어냈다. 하나의 매체에서 또 다른 매체로의 이동은 앤더슨 작품의 주요 특징이다. 〈용감한 자의 고향〉(1986년 비디오, 1990년 오디오 CD)에서처럼 비디오를 재해석한 오디오 CD가 재발매되었고, 〈신경적 성경의 이야기〉(1993-1995)같이 책을 재해석한 퍼포먼스 투어와 웹사이트가 생겨났다. 〈삶〉은 전시와 사진 문서(1998, 1999)로 만들어졌다. 또한 앤더슨은 수많은 비디오, 영화 제작뿐만 아니라 빔 벤더스[Wim Wenders]와 조너선 드마[Jonathan Demme]의 영화, 빌 T. 존스·트리샤 브라운·멜리사 펜리[Melissa Fenley]의 안무곡, 내셔널 퍼블릭 라디오[National Public Radio]를 위한 라디오 곡, 세비야의 엑스포92, BBC의 음악 작업에 참여했다. 뉴욕 구겐하임 미술관, 파리 퐁피두센터 등의 주요 갤러리에서 전시회를 열었고, 2003년에는 미항공우주국 나사[NASA]의 최초 레지던스 예술가가 되어, 〈달의 종말[The End of the Moon]〉(2004-2005) 공연에서 자신의 경험을 생생하고도 아주 희극적으로 멋지게 이야기한다. 앤더슨은 끊임없이 실험하고 인간의 조건에 대한 관찰을 공유하며 새로운 디지털 형태의 설계자가 되었을 뿐 아니라 여러 "명예의 전당"에 이름을 올리게 되었다. 이는 작가, 퍼포머, 작곡가, 바이올린 연주자, 키보드 연주자, 디지털 예술가, 저자, 시인, 발명가로서, 즉 20세기 후반 모든 면에서 완벽한 예술가로서 앤더슨이 지닌 다방면의 전문적 기술과 끝없는 열정의 결과이다.

주석

1. Sewell, *An Alphabet of Villains*, 7에서 재인용한 뒤샹의 글.

2. Ibid., 8.

3. Proctor: Dery, *Escape Velocity: Cyberculture at the End of the Century*, 21에서 재인용한 프록터의 글.

4. Ibid., 19.

5. Marinetti, "Variety Theater," 179-181.

6. Moore, *The Space Between: Work in Mixed Media, Moving Being 1968-1993*.

7. Ibid.

8. Etchells, *Certain Fragments*, 49.

9. Kirby, "The Uses of Film in the New Theater," 50.

10. Rush, *New Media in Late 20th-Century Art*, 61.

11. Goldberg, *Performance Art: From Futurism to the Present*, 133 인용.

12. Kirby, "The Uses of Film in the New Theater," 53–54 참조.

13. Grau, *Virtual Art: From Illusion To Immersion*, 164 참조.

14. Banes, *Subversive Expectations: Performance Art and Paratheater in New York 1976-85*, 141.

15. Kirby, "The Uses of Film in the New Theater," 60.

16. Paik, "Cybernated Art," 41.

17. 매클루언의 일그러진 얼굴의 두 스틸을 포함한 백남준의 자석 조작에 대한 다양한 설명과 멋진 사진을 보기 위해 참조. Hanhardt, *The World of Nam June Paik*, 107-124.

18. Morse, "Video Installation Art: The Body, The Image and the Space-in-between," 161.

19. Packer and Jordan, *Multimedia: From Wagner to Virtual Reality*, 40.

20. Hanhardt, *The Worlds of Nam June Paik*, 223에서 재인용한 백남준의 글.

21. Owen Land was formerly known as George Landow.

22. Ponton, "Seen Unsaid."

23. Ponton, "Dies Irae."

24. *Variations on a Theme by Saint-Saens* (1964).

25. *Concerto for TV Cello* (1971).

26. 복제 포스터. Hanhardt, *The World of Name June Paik*, 60.

27. 마이클 아처[Michael Archer]가 관찰한 바와 같이, 이 작품은 "작품 내용을 만드는 것이 화면에 나오는 특정 주제가 아니라, TV의 매체라는 사실을 보여주기 위해" 작동한다. Archer, *Art Since 1960* (new edition), 100.

28. 로봇에 관한 장에서 〈뉴욕 찬가〉를 더 자세히 살펴볼 것이다.

29. Obrist, "Turning to Technology: Legendary engineer Billy Klüver on artist-engineer collaborations" 에서 재인용한 클뤼버의 글.

30. Rush, *New Media in Late 20th-Century Art*, 37. 참조.

31. E.A.T. [Experiments in Art and Technology), "9 Evenings: Theater and Engineering," 219.

32. Ibid., 215.

33. Ibid., 221.

34. 독일 카를스루에 예술과 미디어 테크놀로지 센터 ZKM 〈http://www.zkm.de〉 참조.

35. Hertz, "The Godfather of Technology and Art: An Interview with Billy Kliiver."

36. Obrist, "Turning to Technology"에서 재인용한 클뤼버의 글.

37. 섕크의 책은 이후 2002년에 확장, 보완되어 『경계 너머: 미국의 대안 연극[Beyond the Boundaries: American Alternative Theater]』라는 제목으로 바뀌었으며, 디지털 퍼포먼스 실행자들을 포함하여 1980년대와 1990년대의 작품에 대한 분석을 담고 있다.

38. Grant, "Voicing the Protest: The New Writers," 131.

39. Styan, *Modern Drama in Theory and Practice 2*, 181에서 재인용.

40. Ibid.

41. Moore, *The Space Between*.

42. Moore, *Moving Being: Two Decades of a Theater of Ideas, 1968-88*, 45에서 재인용한 윌슨의 글.

43. Strindberg: Ibid., 27에서 재인용한 스트린드베리의 글

44. Ibid., 58.

45. Ibid., 23에서 재인용.

46. Ibid., 24.

47. 《사이버네틱 세렌디피티》전시는 1968년 8월 2일부터 10월 20일까지 열렸다. 정확한 참여자 수는 출처에 따라 다르며 325명이라는 숫자는 전시 큐레이터 재시아 라이크하르트의 저서 『사이버네틱스, 예술과 사상』(1971)의 11페이지에 나와 있다. 그의 상세한 회고적 성격의 연구 『미디어아트의 딜레마: 런던 ICA에서 열린 사이버네틱 세렌디피티The Dilemma of Media Art: Cybernetic Serendipity at the ICA London』(2002)에서, 라이너 어셀먼은 "이 전시회는 기여자들 총 130명의 작품을 모았는데, 그중 43명은 작곡가, 예술가, 시인이었고, 87명은 엔지니어, 의사, 컴퓨터 과학자, 철학자들이었다"고 기술한다.

48. Reichardt, *Cybernetics, Art and Ideas*, 11.

49. Masterman, "Computerized Haiku," 181–182.

50. Ibid., 183.

51. Whitelaw, "1968/1998: Rethinking A Systems Aesthetic."

52. Pask, "A Comment, A Case Study and a Plan," 76.

53. Xenakis, "Free Stochastic Music from the Computer," 111.

54. Gabor, "Technological Civilization and Man's Future," 18.

55. Reichardt, *Cybernetics, Art and Ideas*, 11.

56. 1984년 매킨토시 컴퓨터에는 최초의 가정용 컴퓨터용 그래픽 사용자 인터페이스가 탑재되었다.

57. Usselman, "The Dilemma of Media Art: Cybernetic Serendipity at the ICA London."

58. 모든 보도자료 인용과 참조문 출처. Usselman, "The Dilemma of Media Art: Cybernetic Serendipity at the ICA London."

59. Whitelaw, "1968/1998: Rethinking A Systems Aesthetic," 51. 참조.

60. Brown, "Keynote Speech."

61. 퍼포먼스는 거의 인용되지 않으며, 우리가 발견한 유일한 참고 자료는 다음 자료의 서술이 전부이다. Le Grice, *Experimental Cinema in the Digital Age*, 301, 304.

62. Wilson, *Information Arts: Intersections of Art, Science and Technology*, 855.

63. Henri, *Environments and Happenings*, 72.

64. King, *Contemporary American Theater*, 265.

65. Bell, "Dialogic Media Production and Inter-media Exchange."

66. Ibid., 52-53.

67. 골드버그는 "제스런의 비디오 극장은 당대의 중요 지표였고, 그것이 보여준 고도기술의 드

라마는 퍼포먼스의 새로운 연극성만큼이나 우세한 미디어 정신의 본보기였다"라고 제안한다. Goldberg, *Performance Art: From Futurism to the Present*, 195.

68. King, *Contemporary American Theater*, 127 참조.

69. Ibid., 126-127.

70. Weems, "Weaving the 'Live' and the Mediated: Marianne Weems in Conversation with Cariad Svich," 51.

71. Ibid.

72. Goldberg, *Laurie Anderson*, 23.

73. King, *Contemporary American Theater*, 197 참조.

74. Ibid., 198.

75. Ibid., 202.

76. Goldberg, *Laurie Anderson*, 184.

77. King, *Contemporary American Theater*, 198.

78. Goldberg, *Laurie Anderson*, 54.

79. Ibid., 180.

80. Ibid., 19-20에서 재인용한 앤더슨의 글.

81. Banes, *Subversive Expectations*, 160-162.

82. 예를 들어, Duckworth, *Talking Music: Conversations with John Cage, Philip Glass, Laurie Anderson, and Five Generations of American Experimental Composers* 참조.

II. 이론과 맥락

번역 · 강미정

6. 라이브성

클라이드: 카르마 양, 이제 말을 마치자면, 연극이 영화보다 우월하다고 할 수 있습니다. 왜냐하면 영화에서는 모든 것이 제자리를 벗어나 있지만, 연극에서는 무대의 네 구석이 세상의 네 귀퉁이라고 할 수 있으니까요.

카르마: 하지만 사람들이 연극이 상연되는 도중에 걸어 나가는 이유는 여전히 설명할 수 없는걸요.[1]

라이브성 문제

영화 장면들이 라이브 무대와 통합됨에 따라 거의 100년 전에 비평가들과 관객들을 분리시킨 이래로 '라이브성liveness' 개념은 지속적인 문제가 되어왔으며, 퍼포먼스 연구뿐만 아니라 더 넓게는 문화이론과 사이버 이론에서도 계속해서 씨름하는 난제로 남아 있다. 이 개념은 때에 따라 디지털 퍼포먼스에 대한 우리의 이해를 흐리고 혼란스럽게 하다가도 명확하게 밝혀주기도 하는 고통스러운 문제이다. 라이브성에 관한 이론들은 난감한, 심지어 기만적인 경로를 취하고 있다. 이 이론들은 "사슬에 묶인 노예들"에 관한 하이데거의 현상학과 저자마다 제각각 사용하는 베냐민의 아우라 개념으로부터 매클루언의 "메시지로서의 미디어", 보드리야르의 시뮬라시옹과 시뮬라크라에 이르는 더 광범위한 이론으로 구불구불 흘러가고 있다. 라이브성에 관한 담론들은 수전 손택, 마이클 커비, 파트리스 파비스, 매슈 코지, 요하네스 버링어, 페기 펠런, 필립 오슬랜더 같은 퍼포먼스 이론가들이 취한 상충하는 입장들 속에서 헤매고 갈라지고 또 자주 헛수고를 한다. 우리는 전체 그림을 분석하고 요약하려 하지 않을 것이며, 그 대신에 격렬한 변증적 논쟁거리가 되어온 몇 가지 핵심 개념을 끌어내는 데에 집중할 것이다.

주요하고 근원적인 '문제'의 핵심부에 있는 사진 매체로 직행해 바로 논의를 시작해보자. 디지털 퍼포먼스에 사용되는 대부분의 스크린 기반 시각이미지들은 컴퓨터가 생성한 것이 아니라, 당초 렌즈 기반 카메라 시스템에서 비롯되었고 나중에야 용이하게 조작하기 위해 컴퓨터에서 디지털화된 것들이다. 그러므로 사진은 디지털 미디어 영상과 그 영상이 라이브성과 갖는 관계에 대한 논의에서 본질적인

출발점이 된다고 하겠다. 퍼포머들은 스틸 사진에서 영화, 비디오, 디지털 미디어에 이르는 일군의 미디어를 그들의 작업에서 사용하기에, 그 미디어들 간의 중요한 미적·기술적 차이가 뚜렷하다. 하지만 서로 다른 미디어들의 공통적 연결고리가 있으며, 그것은 곧 렌즈 기반 광학적 기록 기술, 즉 사진 시스템이다.

1845년 베네치아에서 영국의 미술비평가 존 러스킨John Ruskin은 역사적 건축을 찍은 초기 사진 다게레오타이프daguerreotype[2]를 구매한 후 흥분에 들떠 자기 아버지에게 이렇게 편지를 썼다. "이것은 가히 그 궁전 자체를 탈취한 것과 대단히 흡사한 것입니다. 돌과 얼룩의 모든 흔적이 다 거기에 있습니다."[3] 그것은 사진 이미지 또는 미디어화된 이미지와 '대단히' 똑같은 것이며 엄밀한 정확도, 즉 그 이미지가 지시 대상 및 '실재'와 갖는 정확한 관계는 지금도 격렬하게 논쟁하는 문제의 심장부에 자리하고 있다. 우리는 '문제'라는 단어를 강조하면서 그 용어를 '역설'과 동일한 의미로 사용할 수 있다. 왜냐하면 시각적 기록물들과 복사물들을 둘러싼 상이한 이론적 관점들을 숙고하다 보면 갑작스레 "유레카"를 외치게 되는 확신을 품을 수 있으나, 곧이어 의심이 뒤따르기 때문이다. 러스킨도 사진의 라이브성이라는 개념을 붙들고 고심하며 자신의 견해를 수정했을 것이다. 바르트의 생각에 매우 근접했던 초기 러스킨의 생각은 1875년에 이르자 베냐민의 테제와 더 부합하는 것이 되었다. 베냐민은 이렇게 적고 있다. "한 장의 사진은 필연적으로 모든 사물의 가장 미묘한 아름다움을 잃어버리고 만다. … 빛나고 따뜻하던 그림자가 모두 지나치게 어두워진다."[4]

베냐민 대 바르트

가장 완벽한 복제조차도 … 한 가지 요소는 빠뜨리고 있다. 즉 시공간 안에 그것이 현존한다는 사실 말이다.

—발터 베냐민[5]

모든 사진은 현존에 관한 증명서다.

—롤랑 바르트[6]

발터 베냐민의 「기술복제시대의 예술작품The Work of Art in the Age of Mechanical Reproduction」(1936)은 디지털 예술 및 문화에 관한 이론적 논의에서 가장 많이 인용되는 텍스트가 되었으나, 모르긴 해도

윌리엄 깁슨^{William Gibson}이 사이버공간을 "합의된 환영^{幻影}[7]으로 규정했던 정의 앞에서만은 빛을 잃는 것 같다. 이 논문에 관한 수많은 논의를 벌이는 동안, 많은 저자는 논문의 제목을 재규정해왔다. 예를 들면, 빌 니콜스^{Bill Nichols}의 「사이버네틱 시스템 시대의 예술 작품^{The Work of Culture in the Age of Cybernetic Systems}」(1988)과 브렛 테리^{Brett Terry}의 「디지털 역사 서술 시대의 예술 작품^{The Work of Art in the Age of Digital Historiography}」(1999) 같은 것이 있다. 샌디 스톤은 직접적인 오마주를 표하거나 문자 그대로 운율에 맞추지는 않았지만(아무도 눈치 챈 사람은 없지만) 즐거운 독서 경험을 선사하는 그녀의 책 『기술 시대가 종결할 때 벌어진 욕망과 테크놀로지의 전쟁^{The War of Desire and Technology at the Close of the Mechanical Age}』(1996)에서 베냐민에게 경의를 표하고 있다.

베냐민의 핵심 논변은 다음과 같다. "예술 작품을 가장 완벽하게 복제한다고 하더라도 한 가지 요소는 결여한다. 즉 시공간 안에 예술 작품이 현존한다는 것, 우연히 놓인 장소에 그것이 유일무이하게 존재한다는 것이다. … 원본의 현존은 진품성 개념의 전제조건이다."[8] 그러므로 그는 (영화, 사진, 판화 같은) 기술적 복제물들에서 예술작품의 현존에 대한 과소평가와 예술작품이 지닌 본질적 아우라의 위축을 포착한 것이다.[9] 이는 또한 자연에 관한 견해로도 확장되는데, 영화와 사진에서 복제될 때 자연 안에 있는 중대한 아우라적 요소들이 제거되기 때문이다. 영화와 사진은 아우라적 요소들에 "광범위한 [아우라] 청산으로의 초대"를 공표한다.[10] 예술 작품 복제에서 현존성과 라이브성이 기술적으로 희석되며 진품성이 상대적으로 결핍된다는 베냐민의 비판을 라이브 퍼포먼스 순수주의자들과 기술이론 비판자들이 포착해 기술의 음흉하고 파괴적인 힘에 대한 그들의 논변을 지지하는 데에 사용했다.

하지만 베냐민을 비교불가능한 라이브성의 수호자로서 반복해서 인용하는 퍼포먼스 연구자들은 그가 사진 예술의 유일무이한 아우라와 비교불가능성도 숙지하고 있다는 점을 놓치는 경향이 있다. 그는 [사진의] '색다른' 아우라가, 즉 그 유령 같은 재현에서 비롯된 영속적 각인이 어떻게 나타나는가에 대해 기술한다. 예를 들어 베냐민은 초기 초상 사진을 "부재하거나 고인이 된 사랑하는 사람을 기억하는 의례"라고 본다. "마지막으로, 아우라는 인간 얼굴의 순간적 표정을 담은 초기 사진들에서 발산한다. 이것이 그 사진들의 멜랑콜리이며, 무엇과도 비교할 수 없는 아름다움을 이루는 것이다."[11] 사진적 재현은 베냐민에 의해 아우라를 부여받았으며, 결정적으로 예술과 퍼포먼스에서 사진의 역할을 이해하기 위해 비교할 수 없이 아름다운 것이 되었다. 사진적 복제는 그것이 포착하는 생생한 순간보다 덜 생생하기 때문에 비교 불가능한 것이 아니라, 또 다른 예술적 의미(사진적 의미)에서 원본이기 때문에, 즉 복제를 위해 기획된 원본이기 때문에 비교할 수 없다. 베냐민은 이렇게 주장한다. 즉 기술적 복제는

"예술작품을 제의에 기생하던 삶에서 해방시킨다. … 복제된 예술작품은 복제가능성을 위해 기획된 예술작품이 된다."[12] 그는 더 나아가 기술복제시대 예술의 기능이 더는 제의에 기초하지 않고 정치에 기초한다는 것을 관찰한다.[13]

「기술복제시대의 예술작품」은 다음과 같은 문장으로 끝나는 폴 발레리Paul Valéry의 『미학Aesthetics』의 한 부분을 인용하면서 시작한다. "지난 20년 동안 물질도, 공간도, 시간도 태곳적의 그것과는 완전히 달라졌다."[14] 베냐민은 이 테제를 더 정교하게 풀이하면서 역사적 상황과 변화가 "인간의 감각 지각 방식 … [그리고] 인간성 전체의 존재 방식"에 상호적 변형을 초래한다고 주장한다.[15] 베냐민이 여기서 말하려는 것은 이러하다. 즉 기술적 복제가 "그 껍질로부터" 예술 대상을 캐낼 때 아우라가 파괴되며, 이와 동시에 "모든 사물의 보편적 평등성"을 식별하는 경향을 띤 감각 지각에서의 변화는 이와 같은 효과가 축소된다는 것을 의미한다는 것이다.[16] 더 최근에 이르러 보드리야르 같은 저자들은 이러한 주제를 확대시켜 감각 지각이 원본, 시뮬라시옹, 시뮬라크라 사이에 거의 또는 전혀 차이를 만들지 않을 만큼 변형되었다고 말한다.[17] 필립 오슬랜더는 베냐민의 테제에서 이 부분을 선택해 자신의 주장을 더욱 진전시킨다. 즉 그에 따르면 복제의 정치학과 미학이 이제 라이브 퍼포먼스에서 아우라적이고 유일무이한 성질을 완전히 앗아갔고, 그리하여 퍼포먼스는 본원적으로 미디어와 통합하게 되었다. "베냐민을 좇아 나는 이렇게 주장할 수도 있다. 즉 라이브 퍼포먼스는 참으로 그 껍질로부터 캐낸 것이며, 라이브든 미디어화된 것이든 간에 모든 퍼포먼스 양태가 이제 평등해졌다는 것이다. 라이브 퍼포먼스는 주어진 텍스트를 바탕으로 한, 단지 또 하나의 복제이거나 복제 가능한 또 하나의 텍스트일 뿐이다."[18] 따라서 「기술복제시대의 예술작품」은 라이브 논쟁의 양쪽 비평가 모두가 사용해왔다고 하겠다. 한편으로 그 논문은 라이브 퍼포먼스의 유일무이한 아우라와 현존—테크놀로지만이 유일하게 손상시키고 강탈할 수 있는—에 대한 증거가 되며, 다른 한편 우리의 마음(과 퍼포먼스 자체)이 이미 미디어와 통합되어 있기 때문에 테크놀로지의 침입이 의미심장하게 퍼포먼스의 수용을 변경시킬 수 없다는 것의 증거가 된다.

베냐민은 감각 지각의 역사적 변화 개념에 개입하여 테크놀로지적 복제에서 유일무이하고 강력한 속성들을 확인하지만, 원본에 대한 정서적 애착이 남아 있기에 그는 낭만적이고 향수 어린 어조로 원본에 대해 기술하고 있다. 그렇다 하더라도 그 논문은 그 시대에 관한 것이었으며, 포스트모던 문화 안에서 복제 테크놀로지로서 컴퓨터가 사용될 때 예술가들은 원본보다 더 많이는 아니라고 할지라도 미디어화된 복사본 또한 마찬가지로 좋아하는 경향이 있다는 것을 기억해야만 한다. 포스트모던 이론은

진품성, 저자, 메타내러티브, 실재적인 것 같은 관념의 종말을 고하는 울림이고, '원본인' 예술 작품은 대개 추방된 외로운 존재가 되어 버렸다. 포스드 엔터테인먼트의 감독 팀 에첼스는 엘비스 프레슬리 모창자에 관한 공연 〈사랑에 관한 법률상의 몇 가지 혼동Some Confusions in the Law about Love〉(1989)와 관련해 이렇게 언급했다. "우리는 어떤 진품도 원하지 않았다. 우리는 삼류 복사본을 원했다. 우리는 그것을 어떤 진품보다도 더 끔찍이 사랑했다."[19]

롤랑 바르트의 고집스럽고 뻔뻔스러울 정도로 주관적인 『밝은 방Camera Lucida』(1980)은 복제 가능한 사진 이미지에 관해 베냐민의 「기술복제시대의 예술작품」보다 더 설득력 있고 존재론적인 주장이 잘 개진된 비평을 제공한다. 다시 말해 사진의 본성에 관한 더 시적인 설명, 사진의 심리적 효과, 사진의 현존, 그리고 사진이 진품성과 '라이브성'과 맺고 있는 관계에 관한 비평 말이다. 바르트의 저서는 수전 손택의 초기 저술 『사진에 관하여On Photography』(1977)와 많은 유사성을 띠고 있다. 손택의 저술에서는 신체, 공간, 시간에 대한 사진의 상징적 소유와 물신 대상으로서의 사진의 존재론을 강조하고 있다. "사진은 다루기 어렵고 접근하기 쉽지 않다고 여겨지는 현실을 가두어놓는 방식이자 현실이 정지해 있도록 만드는 방식이다. … 그러나 … 정확히 말해, 이미지의 형식으로 세계를 소유하는 것은 실재적인 것의 비실재성과 원격성을 다시 경험하는 것이다."[20] 바르트는 손택의 사상 중 많은 것을 공유하고 있지만 논의를 훨씬 멀리 진척시켜 엄격하게 주관적이고 개인적인 현상학적 과정을 통해 주체의 과학을 규정하고자 시도한다. 『밝은 방』은 사진의 본질과 함께 사진이 철학과 물리적 세계 양자와 갖는 관계를 규정하려는 지극히 개인적인 추구이다. 그는 사진을 전적으로 기록물로 간주한다. 즉 사진 이미지는 장치된 모형, 트릭 효과, 또는 실험실 조작에 전혀 의존하지 않고 '실물'로부터 순간을 포착해낸다. 바르트는 포즈를 취한 초상 사진들에 특히 주목했다. 아이들, 노예들, 정치인, 범죄자, (로버트 윌슨과 필립 글래스를 포함한) 예술가들, 그리고 바르트에게 가장 중요했던 어머니의 특정한 사진이 그런 사례들이다.

바르트는 그가 진품성과 확실성으로 간주하는 것, 즉 '사진Photograph'(바르트는 책 전체에서 Photograph의 첫 번째 문자를 대문자로 쓴다)의 아주 명백한 현존에 관련된 추측들과 아포리즘들을 쏟아내면서 글을 진행시킨다. 사진은 "진품화 그 자체이며, … 모든 사진은 현존의 보증서다."[21] 왜냐하면 사진은 "두 개의 판을 모두 파괴하지 않고서는 분리할 수 없는 합판"[22]과도 같이 그것에 언제나 고집스럽게 들러붙어 있는 실재적 세계의 지시 대상에 전적으로 의존하기 때문이다. 사진 자체의 물리적 실체는 우리가 보고 있는 지시 대상이라고 할 수 있으므로 "언제나 비가시적이다."

그림 6.1 "모든 사진은 현존의 보증서다."(바르트) 에두아르도 카츠의 퍼포먼스 설치 <타임캡슐Time Capsule>(1997)의 일부로서 사용된, 과거를 환기시키는 오래된 사진이다.

사진의 지시 대상은 다른 재현 체계의 지시 대상과 동일하지 않다. 내가 "사진적 지시 대상"이라 부르는 것은 이미지나 기호가 지시하는 '선택적으로' 실재적인 대상이 아니라 렌즈 앞에서 자리 잡고 있었던 '필연적으로' 실재적인 사물, 즉 그것이 없다면 사진이 존재하지 않았을 사물이다. 회화는 실재를 보지 않고도 실재를 위장할 수 있다. … 사진에서 나는 결코 '그 사물이 거기에 있었다'는 것을 결코 부인할 수가 없다. 여기에는 실재와 과거의 중첩이 존재한다. 그리고 이런 제약은 오로지 사진에서만 존재하기 때문에, 우리는 환원적으로 그것을 사진의 바로 그 본질, 즉 사진의 노에마noème로 간주해야 한다.[23] (그림 6.1)

하지만 사진을 단순한 복제와 재현이라는 위상에서 해방시키고자 하는 바르트의 이론은 때때로 비틀거리고 실패한다. 그는 사진의 본질 규정은 예술이나 소통도, 단순한 재현도 아니며, 실재에 대한 '지시'(즉 "거기 있었음that-has-been")라고 주장한다. 사진으로 영상화된 대상은 결코 은유적이지 않으며 동어반복적이다. "여기서 파이프는 언제나 반박할 수 없는 파이프다."[24] 그렇다. 바르트는 여기서 르네 마그리트가 그린 초현실주의적인 파이프 그림, 즉 "이것은 파이프가 아니다Ceci n'est pas une pipe"라는 말을 아래에 써넣은 파이프 그림(≪이미지의 배반La Trahison des Images≫, 1929)을 가리키고 있는 것이다. 마그리트가 그려 넣은 말은 실재의 본성에 대한 초현실주의적 개념과, 회화 자체가 파이프는 아니며 단

지 파이프의 회화적 재현일 뿐이라는 단순한 생각 모두를 가지고 유희하고 있다. 바르트가 마그리트의 유명한 진술을 역전시켜 유리하게 사용하고자 해도, 이는 논리적이거나 설득력 있는 전략이 아니다. 바르트가 설명하고 있기는 하나, 마그리트의 금언은 회화에 대해 참인 것처럼 리얼리즘 사진에 대해서도 참이다. 파이프의 사진도 파이프의 회화와 마찬가지로 파이프 자체가 아니라 파이프의 재현이다.

죽음의 상징으로서 사진에 관한 바르트의 숙고가 책 전체를 관통하는 가운데, 사진가들은 생명을 보존하고자 애쓰는 행위를 하는 알려지지 않은 "죽음의 수행자^{agents of Death}"라고 기술된다.[25] 그는 모든 사진이 "죽은 자의 귀환"[26]이라는 끔찍한 감각을 보유하고 있다고 주장한다. 왜냐하면 사진은 다시는 되풀이될 수 없는 시간 중 한순간을 당혹스럽게 복제하기 때문이다. 사진을 찍으려고 포즈를 취할 때 카메라의 클릭은 주체가 객체로 변형되는 미묘한 순간을 재현한다. 즉 이 순간은 "죽음(또는 괄호^{parenthesis})의 미소한 버전이며, 나는 참으로 유령이 되고 있다."[27] 죽음은 사진의 에이도스^{eidos}가 되고, 심지어 시체의 사진조차도 "시체로서 살아 있다. 그것은 죽은 것의 살아 있는 이미지이다."[28] (그림 6.2)

그림 6.2 메멘토 모리^{memento mori}로서의 사진이라는 바르트의 개념은 토니 도브와 마이클 매켄지^{Michael Mackenzie}의 VR 테크놀로지를 이용한 설치 작업 <모국어의 고고학^{Archeology of a Mother Tongue}>(1993)에 요약되어 있다.

바르트는 살아 있는 현상인 동시에 죽음의 감각을 표시하는 현상인 사진의 복잡한 개념들로 자유롭게 유희하고 있다. 그의 견해는 라이브성 논쟁을 급습해 매우 중요한 부분을 차지한다. 그러나 그러한 논쟁 속에서 바르트의 견해는 논평을 별로 얻지 못했고, 오슬랜더의 책 『라이브성Liveness』에서도 언급되지 않는다.[29] 바르트는 사진의 부동성不動性에 "실재적인 것the Real과 살아 있는 것the Live"이라는 두 개념이 뒤죽박죽 섞여 있다고 여긴다. 그 이유는 "그 대상이 실재했으며, 사진은 그것이 살아 있다는 믿음을 은근슬쩍 유도해내기" 때문이다. 사진이 과거의 실재, 즉 시간상 이미 죽은 어떤 것의 실재를 보여주지만, 바르트는 지시 대상 자체가 우리에게 다시금 살아 있는 것으로, 즉 "살과 피를 지닌" 것처럼 "또는 다시 사람으로 존재하는" 것처럼 보인다고 줄곧 주장한다.[30] 사진은 결코 프루스트의 기억처럼 과거를 '소환하지' 않지만, 한순간의 '생생한' 실재로서 포섭해버리며, 그것을 똑같이 생생하게 부활시켜 제시한다. "사랑했던 신체는 연금술의 모든 금속이 살아 있는 것처럼 … 소중한 은색 금속성 물질의 매개로 불멸의 것이 되었다."[31] 그는 사진을 진품이 아닌 날조된 구성물로, 또는 실재의 "모사" 또는 "세계의 아날로공analogon"[32]으로 독해하는 널리 유행하는 이론적 경향을 반박했다. 그 대신에 바르트는 사진이 지닌 "재현 능력을 초과하는 진품화의 능력"에 대해 말한다.[33]

여기서 바르트의 입장은 베냐민의 입장에 대한 안티테제라 할 수 있다. 바르트는 실제로 사진을 '복제'의 형식으로 간주하지도 않았다. 사진은 어떤 원본도 지시하거나 복제하지도 않고 '예술작품'이라는 관념과 본원적으로 연관되어 있지도 않다. 사진은 "코드 없는 이미지"[34]이다. 다시 말해 실재의 모사가 아니라 "과거의 실재를 발산한 것이요, 예술이 아니라 주술이다."[35] 윌리엄 깁슨이 사이버공간을 (바르트의 말을 따라 조어한) "합의된 환영"이라고 정의한 것처럼, 바르트에게 사진은 "하나의 기이한 매체요, 환각의 한 형식, … 일시적인 환각, 소위 온건한 공유된 환각이다(한편으로 "그것은 거기에 없고", 다른 한편으로 "그것은 정말로 이전에 존재했다"). 말하자면 사진은 실재에 부대낀 광란의 이미지이다." 마침내 바르트는 사진이 시간, 죽음, 실재, 광기와 유희한다는 자신의 주제를, 사랑의 격통이라는 관념, 즉 우리가 특정 이미지와의 사랑에서 느낄 수 있는 격통의 방식에 결부시킨다. 이 특수한 사랑은 사랑하는 자의 감성보다 광대하기에 재현의 비현실성을 뛰어넘으며, 나아가 명시적으로 죽은 사진의 광경 속으로 "미친 듯이" 달려 들어가 그 광경을 끌어안고 "연민 그 자체로 인해" 흐느낀다.[36]

임종 전 마지막 저작인 『밝은 방』에서 사진은 바르트의 실존적 여행이 되었으며, 실재의 본성을 보여주는 창문이 되었다. 그리고 그 창문은 이윽고 사진이 "인간 정신이 우리가 실재를 확신하게 할 수 있다고 생각하는 또는 생각했던 그 어떤 것보다도 우월하며, 또한 이 실재는 다만 우발적인 것일 뿐("그

이상도 이하도 아닌")이라는 것을 드러냈다."[37] 우리가 만약 바르트의 저작을 디지털 퍼포먼스와 관련시킨다면, 그 논점은 사진 이미지가 궁극적으로 라이브 퍼포머보다 더 뚜렷하고 심오한 현존이 된다는 것을 암시한다. 적어도 철학적 의미에서는 그러하다. 그것은 디지털 연극에서 실재적인 힘, 즉 (미학적·기호학적) 실재의 감각을 행사하는 것이 흔히 라이브 퍼포머가 아니라 미디어 프로젝션인 이유에 대한 설명(또는 적어도 하나의 관점)을 가능하게 한다.

바르트의 담론은 디지털 퍼포먼스 프로젝트에서 중심을 이루는 조작된 사진 이미지가, 불안정하고 파편화되고 사라지고 있는 실재에 대한 대중적 표명이 아니라 오히려 그 반대라는 주장을 지지한다. 사진 이미지는 실재에 관한 의문이 아니라 실재의 승인—실재의 증거—을 재현한다. 바르트에게 사진 이미지는 모든 비인간화 또는 인간성의 부인에 대한 안티테제를 나타낸다. 그것은 필멸성 자체, 인간성의 본성, 즉 인간성의 노에마에 깊은 관심을 두고 있다. 이는 하나의 흥미로운 관점이며 오늘날 매우 드문 것이다. 바르트는 사진 이미지를 정의하고자 시도하고, 그것을 복잡하게 엉클어놓기보다는 단순화하고 명확하게 하고자 한다. 우리가 그의 시각 전체를 받아들이든 간에, 바르트의 확신과 단호함, 즉 그의 니체적인 "자아의 자주권"은 최근 소개된 일군의 방대한 저작들과 대조를 이루는 신선한 시각이다. 여기서 최근의 저작들이란 테크놀로지적·물형적 차이 개념을 침해하고 논박하고자 하거나 비결정성과 관련된 심리학적 추측에 근거한 상투어구들을 제공하는 것들을 말한다.

펠런 대 오슬랜더

이 카드를 잘 들여다보라, 그것은 복제다.
내가 알려주지
당신에게 이 엄중하고 금쪽같은 경구를.
우리 사이에 있는 모든 것이 복제로 시작되지 않나? 그렇지,
그리고 어떤 것도 이보다 더 순전하게 거짓일 리 없지,
비극은 거기에 있네.
—자크 데리다[38]

사진 미디어 내의 현존과 라이브성 개념에 관한 베냐민과 바르트의 대조적인 견해를 고찰했으니, 이제 퍼포먼스 연구의 핵심적 대변자 두 명, 페기 펠런과 필립 오슬랜더가 현재 진행하고 있는 논쟁을 살펴보자. 그들의 이론도 격렬하게 부딪치기는 하지만, 그들이 선대의 저술가들과 매우 비슷한 견해를 보인다고 생각하는 것은 잘못이다. 단, 양식적인 면만은 예외다. 오슬랜더는 베냐민을 더 회의적·과학적인 견지에서 취한 반면, 펠런은 바르트의 시적·현상학적 열정의 울림을 지니고 있다. 실제로 두 저자는 모두 선배들과 다른 관점을 드러내면서 베냐민과 바르트의 분석에 문제를 제기하고자 한다. 우리는 이미 오슬랜더가 자신의 논변을 지지하기 위해 베냐민을 어떻게 참조하는지 보았으나, 오슬랜더는 철학적으로 베냐민과 어긋난 입장에 있으며 자신의 책도 라이브의 아우라와 원본의 진품성 개념 전체를 깎아내리는 데에 많은 부분을 할애하고 있다. 펠런은 사실상 바르트보다는 베냐민에 훨씬 가깝다. 즉 그녀는 살아 있는 몸의 현존과 유일무이한 아우라의 가치를 인정하며, 바르트와는 대조적으로 비교 가능한 어떠한 '퍼포먼스의' 현존에 관한 사진적 기록도 부인하고 있다. 『흔적이 없는: 퍼포먼스의 정치학Unmarked: The Politics of Performance』(1993)에서 그녀는 이렇게 단언한다. "대중적 복제로부터 기술적·경제적·언어적으로 독립적이라는 것이 퍼포먼스의 가장 큰 강점이다."[39] 그녀는 바르트의 사진 존재론만큼이나 전적으로 본질주의적인 퍼포먼스 존재론의 정의를 향해 가지만, 바르트의 주장과는 완전히 상치되는 논의를 펼친다.

퍼포먼스의 유일한 생명은 현재에 있다. 퍼포먼스는 저장되거나 기록되거나 문서화되거나 또는 재현의 재현의 유통circulation에* 참여할 수 없다. 만약 그렇게 된다면 퍼포먼스는 그것이 아닌 다른 무언가가 된다. 퍼포먼스가 복제의 경제로 진입하려고 시도하면 할수록 자신의 존재론과의 약속을 배신하고 업신여기게 된다.[40]

오슬랜더는 저명한 저서 『라이브성: 미디어 문화 안에서의 공연Liveness: Performance in a Mediatized Culture』(1999)에서 펠런을 비판한다. 그는 이 책에서 라이브 이벤트는 '실재적'이고 미디어화된 이벤트

* "재현의 재현"이라는 표현에서 첫 번째 '재현'은 퍼포먼스, 즉 예술을, 두 번째 것은 사진 및 기타 기록매체를 뜻한다. 펠런은 이미 하나의 재현인 퍼포먼스를 사진으로 다시 재현하는 것은 퍼포먼스의 기술적 복제품을 시장에 유포하기 위한 것이라고 진단하고 있다. 자본주의 체제에서 거의 모든 유형의 예술작품이 어떤 식으로든 상품화되어 시장에서 유통되고 있다는 것을 상기하면, "퍼포먼스는 재현의 재현의 유통에 참여할 수 없다"는 펠런의 단언을 어렵지 않게 이해할 수 있다. 이런 견지에서 그는 이어지는 문장에서 "복제의 경제"에 대해 언급하는 것이다.

는 "실재의 인공적 복제"이자 "이차적" 복제라고 보는 라이브성의 전통적 개념에 설득력 있고 집요하게 도전하고 있다.[41] "라이브와 미디어물의 환원적 이항대립"[42]에 저항하는 그의 논변은 라이브 연극과 퍼포먼스가 점점 더 미디어화되어가는 방식에 대한 탐구와, "라이브 형식과 미디어화된 형식 간에 칼로 벤 듯한 분명한 존재론적 차이"[43]가 없으리라는 명제를 포함하고 있다. 벤야민과 공명하며 그는 이렇게 말한다. "라이브 형식과 미디어 형식의 관계, 그리고 라이브성의 의미는 불변의 차이들이 결정하는 것이 아니라 역사적·우발적인 것으로 이해되어야 마땅하다."[44] 하지만 오슬랜더가 엄격하고 강렬한 논증을 조심스럽고 끈질기게 벽돌 쌓듯 차곡차곡 구축하긴 했지만, 그는 자주 주저하며 반신반의하는 태도를 보인다. 마치 그가 이 담론에 뒤늦게 복귀해 불안하게 얼버무리다가 결국은 그 벽돌들이 지푸라기로 만든 것은 아닌지 확신하지 못하는 것처럼 보인다.

오슬랜더는 몬트리올의 페페에스 당스$^{Pps\ Danse}$의 디지털 퍼포먼스 〈극단$^{P\^oles}$〉(1996)에 관해 논의한다. 이 공연에서는 배경에 비치는 디지털 프로젝션뿐만 아니라 그가 '홀로그래프 프로젝션'이라고 부른, 두 무용수의 분신doubles을 사용하고 있다. 추격 장면에서는 동굴 같은 공간을 투사함으로써 "3차원의 무용수들이 유령처럼 보이는 홀로그램인 2차원의 투사 공간으로 들어갈 수 있는 것처럼 보인다."[45] 그가 청중이 이러한 공연을 디지털과 라이브의 두 다른 영역 사이에서 변동하는 상호작용으로 보는지에 대해 숙고하여 내린 결론은 이러하다. "우리는 이제 그런 작업을 영역의 혼융fusion으로 경험하지, 혼란$^{con-fusion}$으로 경험하지 않는다. 여기서 혼융은 라이브 요소를 원재료의 일부로서 합체시키는 디지털 환경 안에서 발생하는 것으로 여겨진다."[46] 오슬랜더의 글 대부분이 라이브 형식과 미디어화된 형식이 호혜적이며 양자의 존재론이 점점 더 차별화되지 않는다는 점을 강조하고 있지만, 그는 지배적인 미적 힘은 라이브가 병합된 디지털에 있음을 분명히 파악하고 있다. 그러므로 "그것의 제작은 상이한 매체들 간의 대화라기보다는 다양한 재료를 지배적인 문화에 동화시키는 것이다. 이런 의미에서 무용 + 가상 = 가상이다."[47] 디지털이 라이브보다 문화적으로 우위에 있다고 단언하면서 그는 또한 디지털성이 텔레비주얼$^{the\ televisual}$과 크게 다르지 않다고 적고 있다.[48] 따라서 오슬랜더가 보기에, 디지털은 문화 경제 안에서 라이브를 점차 대체하고 있는 유비쿼터스 미디어의 한 형식에 지나지 않는 한편, "라이브 자체가 테크놀로지적으로나 인식론적으로로나 미디어를 병합하는" 추세이다.[49]

보드리야르가 시뮬라시옹을 멀리보기와 그에 따른 전통적 '극단들poles'의 붕괴를 통한 내파라고 정의한 것처럼, 오슬랜더에게 페페에스 당스의 〈극단〉이 궁극적으로 상연하는 것은 라이브 작품 속 디지털 신체의 적법성뿐만 아니라 디지털 신체가 살아 있는 신체와 (대립하기보다는) 나란히 공존하고

"실재하는" 상태다. 「존재론에 반대하여」 라는 제목의 절에서 오슬랜더는 이렇게 결론을 내린다. "단순 논리에 따르면 … 미디어화된 이미지가 라이브 무대에서 재창조될 수 있다면, 그것은 처음부터 '실재'였 어야 한다."[50] 하지만 오슬랜더의 논리가 지나치게 단순한 것일까? 그는 라이브 형식과 미디어 형식이 서로에게 지속적으로 영향을 주고받으며 순환적 패턴으로 상호 참조해왔다고 올바르게 주장한다. 즉 각각의 형식은 서로의 관계 속에서 그 권위를 개발하고 도출해왔다는 것이다. 그러나 두 극단 사이에 서 앞뒤로 진동하는 참조 및 검증 체계로부터 식별 불가능한 자유낙하로 소용돌이치며 떨어지는 형식 에 이르기까지의 지각적·인식론적 변화는 극단적이며 문제적이다. 이러한 생각 속에서 디지털 퍼포먼 스는 매혹과 환영에 찬 블랙라이트[black light]* 연극이 되는 것이 아니라, 육체적 살[flesh]과 데이터 몸체가 모두 동일한 합성 소용돌이로 빨려드는, 중력과 상관없는 블랙홀 연극이 된다.

또는 우리의 은유를 뒤섞으면, 퍼포먼스가 라이브와 녹화된/가상의 신체를 결합시킬 때 이 잔치 가 달걀패스트리 같은 것인가, 아니면 너무 많은 것이 혼합된 수프 같은 것인가 하는 질문이 우리에게 제기된다. 디지털 연극의 청중이 소비하는 것은 재료들이 부드러운 액상 형태로 하나로 결합되어 있는 수프를 먹는 경험인가, 아니면 이진법적으로 딱딱하고 부드러운 패스트리와 달걀의 혼합을 맛보는 경 험인가? 어떤 의미에서 이러한 질문을 제기하는 것은 우리가 종전의 비판적 논쟁 이후 먼 길을 걸어왔 음을 의미한다. 당시에 평론가들은 식사란 절인 청어를 얹은 신선한 과일샐러드 같은 것이라고 생각하 면서 라이브 공연과 미디어 이미지의 결합은 전적으로 양립할 수 없다고 단언했다.

파트리스 파비스는 연극과 미디어 사이에서 작용하는 "특수성과 간섭"의 흐름을 결정하고자 노력 하며, 베냐민에게 동의하면서 라이브 퍼포먼스는 "기술복제시대의 모든 예술작품"을 특징짓는 "사회· 경제·기술적 지배를 벗어날 방도가 없다"고 결론짓고 있다.[52] 파비스는 미디어와 복제 기술이 연극에 비할 수 없는 영향을 줄 뿐만 아니라 연극을 특정하게 "오염"시키기도 한다고 본다.[53] 오슬랜더는 파 비스의 분석이 멜로드라마의 태도를 취한 여러 분석 중 하나로 치부한다. 다시 말해 그의 분석에서는 "거장의 라이브 퍼포먼스가 음험한 대타자[Other]에게 위협받고 잠식당하고 지배되고 오염되어, 사느냐 죽느냐의 갈등에 갇히게 된다"는 것이다.[54]

오슬랜더는 펠런이 데버 스미스[Deveare Smith]의 멀티미디어 퍼포먼스 〈황혼: 로스앤젤레스 1992[Twi-

* 블랙라이트는 영상 분야에서 형광물질을 사용해 특수 효과를 만들어내는 자외선 같은 육안으로 볼 수 없는 빛을 말한다.

light: Los Angeles, 1992〉(1992)에 관해 논의한 논문을 인용하며 "카메라 자체의 성능을 연극이라고 독해할 필요가 있다"고 주장한다.[55] 그는 장난스럽게 이러한 논변에 대한 반대 논리를 제시하며, 미디어 이미지가 연극처럼 보이는 것이 아니라 그것이 연극 이벤트를 은유적으로 텔레비전으로 변형시킨다고 주장한다. 오슬랜더가 제대로 상기시켜주는 것처럼, 라이브성 논쟁은 미디어보다 라이브에 특권을 부여하거나 또는 반대로 라이브보다 미디어에 특권을 부여하는 대립적인 이데올로기적 입장들을 중심으로 전개된다. 펠런과 파비스 같은 라이브 퍼포먼스 옹호자들이 라이브 퍼포먼스가 하나의 문화 형식으로서 점점 더 주변화되는 사태와, 그리고 그 존재가 지배적인 미디어 형식과 패러다임에 통합됨으로써(또는 오염됨으로써) 점진적으로 침식되고 있다고 여겨지는 상황 둘 다에 직면해 라이브 퍼포먼스의 유일무이하고 찰나적인 존재론을 선포하는 것은 이해할 수 있는 일이다. 기술이론가 보드리야르, 비릴리오, 크로커가 사회적 바이러스로서 디지털 실재에 대해 논의한 것처럼, 많은 퍼포먼스 이론가들도 공연장에 퍼진 역병으로서의 미디어에 관해 논의해왔다.

그것은 더 넓은 전쟁터, 즉 인간 대 기계의 철학적·이념적 전쟁터와 다수의 유사점을 갖고 있는 대단히 복잡하고 어려운 논쟁이다. 펠런의 담론은 인본주의적이고 정치적이고 정서적이며 고양되어 있다. 그리고 그녀의 예리하고 수행성 있는 글쓰기는 지금 여기의 찰나적인 바리케이드를 호출하는 것 같은 영감을 준다. 그녀의 담론은 매력적이고 매혹적인 약자의 입장이기 때문에 퍼포먼스 연구 내 바리케이드의 특정 입장에 처한 많은 이들에게 수용되었다. 순수하고 겸손하며 두려움을 모르는 다윗은 대중매체와 기술자본주의로 타락한 골리앗의 권력에 맞선다. 가난한 연극이 할리우드와 CNN을 만난다. 당신은 누구의 편에 설 것인가? 펠런의 담론은 수사가 이렇게 대담하게 환원주의적이지는 않지만 때때로 이에 근접하기도 했다. 하지만 우리는 또한 가난한 연극의 입장을 취하는 것이 특이한 변증법적 역동성을 정립한다는 것을 인식해야 한다. 이때 변증법적 역동성이란 헤게모니를 쥔 미디어에 저항하는 라이브 퍼포먼스의 영웅적 급진주의를 찬양하는 한편, 그와 동시에 전통적 연극의 역사적 과거에서 멀어지는 변화에 맹렬히 저항함으로써 뼛속 깊은 보수주의를 유지하는 것을 의미한다.

미디어의 존재론

영화, 텔레비전/비디오, 컴퓨터 등 서로 다른 미디어 형식들의 존재론적 본성에 관한 논쟁도 마찬가지로 문제가 된다. 이를테면 오슬랜더는 텔레비전과 디지털 형식 간에 다소의 차이가 나타난다는 선언으

로 시작하지만,[56] 나중에는 전자적인 것(비디오)과 사진적인 것(영화)의 차이를 도출해낸다.[57] 비디오에 관한 논의에서 그는 텔레비전과 비디오의 시각적 착시에 대한 숀 기빗$^{Sean\ Cubitt}$의 묘사를 끌어들인다. 이 시각적 착시는 각 프레임마다 두 개의 이미지를 전자 스캔으로 비월주사$^{飛越走査,\ interlace}$해* 형성한 그림이다. 그는 각 프레임의 부분 이미지 각각이 불완전하며 각 이미지와 짝을 이루는 부분이 망막 이미지를 완성하기 전에 사라진다는 사실을 포착하여, "사라짐은 라이브 퍼포먼스보다 텔레비전에서 훨씬 더 근본적으로 나타난다"고 주장한다.[58] 인간의 시지각 능력보다는 테크놀로지의 보이지 않는 내부적 작동에 기초하는 이 미묘한 논점은 오슬랜더가 다음과 같이 주장을 펼치면서 더 확대된다. 그에 따르면, 비디오테이프는 볼 때마다 질적으로 저하되기 때문에 "비디오를 시청하는 매 시각은 내가 그 상태에 있는 바로 그 테이프를 시청하는 유일한 순간이다."[59] 이는 기술적으로는 맞을 수도 있다. 하지만 그것은 오슬랜더의 논변에서 보이는 '고집스러운' 경향을 두드러지게 하는, 사소하고 어리석은 태도라고 생각된다. 우리는 단지 그와 똑같이 어리석게 비디오테이프 브랜드를 업그레이드하라고 그에게 제안할 따름이다. 그러나 오슬랜더는 이러한 요소들을 이용해 펠런의 논변을 그대로 되돌려줌으로써 퍼포먼스를 사라짐으로 귀결되는 지속적인 현존 상태로 파악하는 펠런의 존재론을 논박하려고 한다. 비디오테이프의 성능이 저하되고 주사선들이 서로를 대체해, 그 영상은 "언제나 현존하는 동시에 부재하며 … 말 그대로 물질적인 의미에서 텔레비주얼한 다른 기술적인 복제들은 라이브 퍼포먼스처럼 사라짐을 통해 그 자체가 된다."[60]

오슬랜더는 전자적 형식인 비디오/텔레비전과 사진적 형식인 영화 사이에서 차이를 도출한다. 하지만 그는 영화가 비디오와 동일하게, 사실은 훨씬 더 뚜렷하게 현존과 부재의 사이클을 통해 작동한다고 인정하지는 않는다. 각각의 프레임은 스크린에 순간적으로 나타난 후 암흑으로 대체된다. 말하자면 셔터가 닫히고 빔이 차단되면서 프로젝터 클로claw가 다음 프레임을 아래로 끌어당기고 프로젝터 게이트gate가 다시 열리기 전에는 다음 프레임을 그대로 유지하도록 함으로써 흐릿해진 움직임은 보이지 않게 된다는 것이다. 우리가 두 시간짜리 영화를 볼 때 우리의 뇌는 피터 마크 로제$^{Peter\ Mark\ Roget}$가 '시각의 지속성$^{persistence\ of\ vision}$'이라고** 이름 붙인 현상으로 인해 실제로 한 시간 동안은 암흑 상태

* 비월주사는 텔레비전 화면을 구성하는 수평 주사선을 한 줄 간격으로 뛰어넘어 주사함으로써 눈의 어른거림을 줄이는 방식이다.

** 시각의 지속성은 흔히 잔상afterimage이라고 부르는 현상으로, 망막에 맺힌 이미지가 일정 시간 동안 지속되는 시각적 착시의 하나이다. 이러한 현상은 분명 인간 시각의 무능으로 인해 생기는 것이지만, 이러한 무능을 활용한 결

임을 지각하지 못한다. 부재와 현존 간의 시각적 흐름은 물론이고 필름의 질이 저하되는 경향까지 모두 고려할 때, 영화는 오슬랜더가 개관하는 방식으로 보면 실제로 비디오와 그리 다르지 않다. 물론 영화가 해상도, 필름 입자, 사라지는 원근법 등 다른 방면에서 유의미하게 다르긴 하다. 그는 또한 디지털 복제가 뚜렷하게 질적 저하를 보이지 않기 때문에 동일한 사라짐 현상에 지배되는가 하는 문제에 대해서도 모호한 태도를 취한다. "현재 내 느낌으로는 이것이 진실인지 아닌지 말하기에 너무 이르다."[61]

페드라 벨의 멀티미디어 퍼포먼스 분석은 부재와 현존의 관념과 관련된 라이브 형식과 녹화된 형식의 존재론에 관해 또 다른 관점을 제공한다. 그녀는 (배우, 소품, 기타 요소들이 물리적으로 거기에 있지 않기 때문에) 영화의 의미 작용은 언제나 '부재'를 통해 제시되는 반면, 연극의 기표는 언제나 전적으로 현존한다고 주장한다. 따라서 벨에 따르면 우리가 영화의 기호와 연극의 기호를 읽고 해석하는 방법에는 근본적인 차이가 있다. 그녀는 라이브 비디오카메라가 퍼포먼스 당시를 촬영해 뒤쪽 스크린에 중계할 때조차도 "무엇이 되었든 간에 녹화된 순간은 라이브 퍼포머들이 무대에서 상연하는 순간과는 동일하지 않다"[62]는 견해를 피력한다.

「복제의 스크린 테스트Screen Test of the Double」(1999)에서 매슈 코지는 라이브성 논쟁에 대해 검토한다. 여기서 그는 펠런의 입장을 "협상할 수 없는 것"으로, 오슬랜더의 입장을 "정교한 법적 주장"이라고 특징짓고 있다. 그는 오슬랜더 편에 더 가까우며, 섹슈얼리티—본원적으로 환상적인—에 관한 라캉의 논의를 취해 또 다른 사유 노선을 발전시킨다. 이때 섹슈얼리티는 성교든(연극의 '라이브'에 해당하는 본능적이고 공동체적인 교환이든) 자위든(텔레비전을 시청하는 것과 마찬가지인 홀로 추구하는 쾌락이든) 상관이 없다. "그러므로 라캉의 논의는 라이브와 가상으로 구성된 이항 속에 내재된 가정에 도전하고, 그럼으로써 라이브 퍼포먼스의 즉각성과 현존에 대한 요구를 반박한다."[63] 그는 펠런의 입장이 유지되기 어렵다고 말한다. "미디어화 전후에 존재하는 퍼포먼스의 존재론(즉 라이브성)이 테크놀로지 공간 안에서 변화했기"[64] 때문이다.

과 19세기의 만화경과 영화부터 20세기의 비디오, 그리고 더 최근의 LED 디스플레이를 발명할 수 있었다. 영문 위키백과 'Persistence of vision' 항목을 참고하라.

라이브성에 대한 현상학적 관점

> 당신은 내가 사진에 대해 어떻게 느끼는지 정확히 알고 있다. 나는 다른 무엇이 사진을 참을 수 없게 만들 때까지 사진이 사람들로 하여금 회화를 경멸하게 만드는 것을 보고 싶다.
>
> —마르셀 뒤샹[65]

라이브성, 현존, '실재' 개념을 변화시키거나 불안정하게 만든 테크놀로지의 감각은 퍼포먼스 연구 안에서 오래 지속되어온 논쟁의 핵심이며, 장 보드리야르가 가장 격렬하게 부르짖은 더 넓은 문화 이론 안에서도 중요하게 다뤄진다. 그 자체로 공연적일뿐더러 더 광범위하게는 문화적으로 주도적인 테크놀로지의 과정에서 가상과 현실은 서로 융합하거나 보드리야르가 주장하는 것처럼 가상이 실재를 대체하는 것처럼 보인다. 맬컴 르그라이스 같은 많은 예술비평가는 보드리야르의 노선을 따라 이렇게 말한다.

> [매스미디어는] 재현과 문화적 대상 간의 문화적 간극을 점진적으로 창출해왔다. 공간을 가로지르는 이미지와 소리의 동시 전송은 전자적 재현이 마치 현존하는 것인 양 독해하는 문화적 습관을 길러냈다. 우리가 실재와 나누던 담화는 재현된 이미지와의 담화가 되었다. 다시 말해 실재와의 담화는 물리적 인접성의 결핍과 상충하지 않는 이미지의 현존과의 담화가 되었다는 것이다.[66]

또는 코지가 말하는 것처럼 "연극, 퍼포먼스, 영화, 영화, 뉴미디어 연구는 현실이 가상과 통합되고 테크놀로지적 공간 안에서 정체성이 구축되는 것과 관련해 비슷한 우려와 미적인 제스처를 공유하는 것처럼 보인다."[67]

그러나 핵심적인 문제가 남아 있다. 말하자면 이러한 융합이나 혼융의 '감각'은 이제 논쟁의 여지가 거의 없으며, 라이브와 녹화된 것, 가상과 현실이 지각적·현상학적 측면에서 여전히 분명하게 다르다는 사실 또한 명백하다(그림 6.3). 이는 복잡하고 어려운 존재론적 쟁점, 즉 이론과 실천 사이에 생겨나는 난관의 전형적 사례를 제시하는데, 종국에는 이론가들이 터무니없이 모호하고 비과학적인 금언을 만들게 된다. 예를 들어 코지는 라이브와 미디어가 "단지 다를 뿐, 똑같다"[68]라는, 결국 각자가 하기 나름이라는 진술로 최종 결론을 내린다. 마빈 칼슨Marvin Carlson은 포스트모던 이론적인 관점에서 퍼포먼스에 관해 학문적으로 훌륭하게 분석해냈지만, 라이브 형식과 녹화 형식에 관해 최종 결론을 내리기를 주저한다. 왜냐하면 그가 예술을 그 본질로 환원시키는 목적이 "포스트모던한 상대주의 및 경계 허

그림 6.3 트로이카 랜치의 〈기억의 미래^{Future os Memory}〉(2003) 같은 디지털 퍼포먼스에서 지배적인 미적 힘은 라이브가 디지털로 흡수된 것이라는 오슬랜더의 주장이 설득력을 지닐 수도 있다. 그렇다 하더라도 디지털과 라이브 간에는 분명히 현상학적 차이가 존재한다는 문제가 남는다. 사진 제공: 리처드 터민^{Richard Termin}.

물기와 어떤 경우에도 양립할 수 없기"**69** 때문이다.

　그렇다면 아마도 라이브성에 관한 현상학적 검토는 그것의 존재론을 해결하는 더 견고한 토대와 함께, 존재론 논쟁에 관한 더 체감할 만한 관점을 제공할 것이다. 라이브성의 있는 그대로의 사전적 정의에 의존하지 않고도 현상학적 견지에서 라이브성은 관찰되는 주체의 물형성이나 가상성보다는 시간

과 '현재성now-ness'과 더 연관된다는 데에 동의해야 할 것이다. 오슬랜더의 결론을 받아들이지만 주관적·지각적 관점에서 7의 수사적 표현 중 많은 부분을 무시하는 것은 라이브성 자체가 미디어 형식과는 아무 관계가 없으며 시간성에 핵심적으로 관여한다는 것이다. 간단히 말하자면 관람자에게 라이브성은 그저 "거기 있음being there"일 뿐이다. 어떤 퍼포먼스 형식(라이브든 녹화된 것이든 텔레마틱한 것이든, 또는 이것들의 조합이든)을 보고 있든지 간에 말이다.

이는 물론 문제를 단순화하는 것이다. 하지만 현존과 풍부함에 관한 주요 현상학적 인식을 무시하거나, 이와 관련해 라이브·미디어화된 퍼포먼스 형식을 우리가 수용할 때 나타나는 차이를 무시하는 것은 불행히도 문제를 극단적으로 과도하게 단순화한다. 오슬랜더는 (그의 〈극단〉 분석에서 나타나는 것처럼) 물형적 라이브 퍼포머와 그것의 미디어화된 대응물 사이의 지각적 차이를 거리낌 없이 무시하거나 거부하지만, 우리는 그렇지 않다. 오랫동안 미디어의 존재론에 관해 가장 직접적으로 언급해온 사상가 중 하나였던 수전 손택은 『강조해야 할 것Where the Stress Falls』(2002)에서 상이한 미디어 형식을 청중이 수용하는 방식을 조사하는 데에 유용한 자극을 제공한다. 그녀의 분석은 라이브 공연을 배제하는 대신에 하나의 '비非라이브' 미디어를 다른 어떤 것—영화에서 텔레비전에 이르는—으로 변환하는 것에 집중하면서, 거기서 제의와 이벤트의 의미가 완전히 줄어든다는 견해를 제시한다. "텔레비전으로만 위대한 영화를 본다는 것은 그 영화를 진정하게 본 것이 아니다"라고 그는 말한다. "그건 크기 차이의 문제만은 아니다. … 사로잡히기 위해서 당신은 어두운 영화관에서 익명의 낯선 이들 사이에 앉아 있어야 한다. 아무리 애도한다고 해도 어두운 극장에서 사라진 제의—에로틱하고도 곰곰이 생각에 잠기는—를 부활시킬 수는 없다."[70] 따라서 장소, 조명, 공동체성 같은 제의적 요소들이 영화의 '라이브' 경험을 위한 규준이 된다.

우리가 위험을 무릅쓰더라도 손택이 암묵적으로 설정한 예술 형식들의 위계를 확장한다면, 우리는 제의와 이벤트의 의미가 영화보다 라이브 퍼포먼스에서 훨씬 더 두드러진다고 주장하기 위해 그녀의 생각을 더 확장할 수 있다. 이러한 생각은 라이브 멀티미디어 극장과의 관계에서 명확하게 증명할 수 있다. 영화, 비디오, 또는 디지털 프로젝션이 극장의 맥락에서 라이브 퍼포머와 연계되어 사용될 경우, 일단 퍼포머가 무대를 떠나고 나면 관람 방식에서 현저한 차이가 생겨난다. 이 시점에 우리는 청중의 정신적·신체적 집중이 특정하게 변화하고 전환된다는 것을 알게 된다. 예를 들면 관객들은 일반적으로 긴장을 풀고 좌석을 뒤로 젖힌다. 라이브 퍼포머들이 퇴장하고 녹화된 이미지가 소통 매체가 되면 그들의 정신적 수용 방식도 바뀌는 것처럼 보인다. 처음 보기에 그것은 집중력의 감소, 무대를 향한

정신적 에너지의 축소처럼 보일 수도 있다. 하지만 우리는 이것을, 갑자기 '비라이브'가 된 무대의 프로젝션에 주어진, 그런 '유형'의 주목과 집중 안에서의 변화라고 이해하는 것이 더 낫다고 느낀다. 로버트 에드먼드 존스Robert Edmond Jones는 여기서 다음과 같은 견해를 제시한다. 즉 연극의 관중은 퍼포머들뿐만 아니라 서로에 대해서도 예리하게 의식하면서 퍼포먼스를 보기 때문에 더 많이 '깨어 있다'는 것이다. 이에 반해 영화 관중은 더 분리되고 고립된, 그리고 몽유병적인 방식으로 영화를 본다. 1939년 발터 베냐민이 쓴 서사극에 관한 논문에서 흥미롭게도 비슷한 설명이 등장한다. 여기서 베냐민은 "긴장을 풀고 무리 없이 배우의 연기를 따라가는"[71] 관중에게 관심을 보이는 브레히트에 대해 논의하고 나서, 이를 소설을 읽을 때의 긴장 완화와 연관시키고 있다. 하지만 그는 서사극 관중이 "언제나 집단으로 나타난다"는 핵심적 차이를 강조한다. 이러한 점은 "자신의 텍스트를 언제나 홀로 접하는 독자와 서사극 관중을 차별화한다."[72]

그러나 관중이 라이브 퍼포머에게 주의를 기울이고 '모종의 존경'을 표하기를 기대하는 사회문화적 '조건화'와 전통적 프로토콜에서 유래한 관람자의 의식 및 주목의 방식이 얼마나 많이 다른지는 가늠하기 어렵다. 라이브 퍼포머에 대한 주목 수준과 관중 공간에 있는 다른 사람들에 대한 문화적 기대는 지역마다 다르다. 서양에서는 공연 유형에 따라 여러 다른 수준에서 작동한다. 팝콘을 먹거나 앉은 자리에서 계속 움직이거나 대화를 나누거나 잠이 드는 것은 확실히 영화관과 '정숙한' 극장에서 다르게 인식되고 용인된다. 하지만 심지어 라이브 퍼포먼스에서도 그것이 어떤 형식이냐에 따라서 청중의 행동과 주목이 철저하게 달라진다. 버라이어티쇼, 팬터마임, 스탠드업코미디의 관중은 세련된 연극, 아방가르드 퍼포먼스, 무용 창작물, 오페라의 관중과는 다르게 행동하고 긴장을 푼다. 하지만 예술적 깊이와 질에 필적하는 내용을 담고 있다고 하더라도 관객의 수용 방식은 라이브 퍼포머스와 녹화된 퍼포먼스에서 달라진다. 공연의 내용은 다른 방식으로 시청된다. 사회적 프로토콜과 문화적 조건화가 한 가지 설명을 제공할 수 있지만, 라이브와 미디어의 상이한 존재론은 또 다른 설명을 제공한다. 영화, 비디오, 디지털 미디어를 보는 것은 라이브 퍼포먼스를 보는 것보다 더 관음증적인 경험이다. 왜냐하면 관음증이라는 말이 뜻하는 대로 구경꾼은 보이는 사람에게 보일 것이라는 두려움이 없는 위치에서 바라보고 있기 때문이다.

프레임 깨기

기록 미디어는 그 자체의 프레임 안에 맞게 담겨 있으며, 아무리 충격적이거나 이미지에 영향을 준다고 해도 그 틀에서 벗어나 개인적으로 우리와 대면할 수 없다. 대부분의 라이브 퍼포먼스는 실제로 이렇게 하지 않지만 언제든 할 수 있다. 퍼포머는 당신을 보거나 당신에게 말을 걸거나 무대라는 프레임을 깨고 나와 당신과 직접 대면할 잠재력을 지니고 있다. 1970년대 마티네 퍼포먼스^{matinée performance}* 중에 영국 스트랫퍼드어폰에이번에 있는 왕립세익스피어극단^{Royal Shakespeare Company (RSC)}에서 맥베스를 연기한 한 배우가 허공을 응시하며 "이것이 내 앞에 보이는 단검인가?"라는 대사를 했다. 공연을 지켜보던 수많은 어린이 학생들이 참지 못하고 킥킥거리며 웃음을 터뜨렸다. 이때는 이미 소란스러운 수학여행의 소동과 부적절한 발언들 때문에 공연이 난항을 겪던 참이었다. 바로 이때 맥베스를 연기하는 배우는 그가 이미 충분히 모욕을 당했다고 판단하고 연기를 멈췄다. 그는 캐릭터에서 벗어나 앞으로 걸어 나가 차분하지만 신랄한 말투로 학생들에게 그들이 대체 어디에 와 있다고 생각하느냐고 질문을 던졌다. 다른 것보다도 그가 "이것은 영화가 아니다"라고 지적하자, 충격으로 인해 관중석에 침묵이 흘렀다. 그는 다시 무대로 돌아가서 허공을 바라보며 다시 한 번 물었다. "이것은 내 앞에 보이는 단검인가?" 이때는 핀이 떨어지는 소리도 들릴 만큼 정적이 흘렀지만, 그는 RSC에서 다시는 일하지 못하게 되었다.

이 이야기는 많은 면에서 흥미롭다. 연극 관람에 익숙하지 않은 어린이와 성인들은 정기적으로 연극을 보러 가는 사람들처럼 언제나 연극에 대한 경의와 격식을 지니고 행동하지는 않는다. 그들은 텔레비전에 더 익숙하며 연극도 같은 방식으로 대한다. 게다가 연극이 제공하는 신체적 라이브성이 그 자체로 청중의 관심과 참여를 보장하지도 않으며, "청중을 들어오지" 못하게 하는 침투할 수 없는 유리 스크린처럼 '제4의 벽'** 이 너무 자주 작동한다. 만약 그렇게 '정말' 극적이고 예측할 수 없는 사건들이 더 자주 일어난다면 연극이 더 인기가 있을지도 모른다고 덧붙이고 싶어진다. 맥베스 사건은 다분히 '일회성'이었으나 라이브 퍼포먼스에는 언제나 예기치 못한 일이 일어날 가능성이 있다. 이는 영화나 텔레

* '마티네 퍼포먼스'는 영어권과 프랑스어권에서 낮 시간대에, 특히 오후에 열리는 연극이나 뮤지컬 같은 공연을 일컫는다.

** 제4의 벽은 배우와 청중 사이에 보이지 않는 투명한 벽이 놓여 있다고 가정하는 공연의 관습을 지칭한다. 연극적 환영주의가 부상하던 16세기에 출현한 이 관습은 19세기 사실주의와 자연주의 연극에 이르러 절정에 달했으며, 이 시기에 제4의 벽이라는 개념이 성립되었다.

비전에는 해당되지 않는 이야기다. 우리가 그것을 이전에 본적이 없을지라도 그것이 이미 심사숙고하여 완성한 것이고 대중적 소비를 위해 심사에 통과하고 실수는 편집하여 삭제한 것임을 알고 있다. 라이브 퍼포먼스는 리허설을 잘하고 보통 계획을 따라 (영화와 마찬가지로) 상연한다고 해도 위기감뿐만 아니라 관중과 퍼포머와의 접촉 같은 어떤 상호성이 있다. 퍼포머들은 그날 밤 긍정적이든 부정적이든 간에 어떤 특별한 일을 할 수도 있다. 퍼포머는 대단한 라이브의 순간을 창출할 수도, 발부리가 걸려 무대에서 떨어질 수도 있다. 아니면 (무대에서 라이브 퍼포먼스를 하는 동시에 텔레비전 방송도 했던) 전설적인 영국 코미디언 토미 쿠퍼^{Tommy Cooper}처럼 심장마비로 쓰러져 사망할 수도 있다. 라이브 퍼포먼스에는 영화와 다른 긴장감과 취약성이 있다. 다시 말해 퍼포머와 관람자 모두의 아드레날린과 신경 세포에 영향을 주는 위기감과 예측불가능성이 있다. 항상 유지되는 것은 아닐지라도 최소한 처음에는 그러하다는 것이다. 그러므로 손택이 텔레비전과 영화의 관람 사이에 나타나는 제의적·공동체적 구분을 정확하게 정의했지만, 이러한 차이는 연극과 영화를 비교할 때 훨씬 더 두드러지게 나타난다.

수세기 동안 연극 평론가와 실행자들은 라이브 관중과 퍼포머 사이에 존재하는 공동체적 감각과 고유한 에너지에 대해 논의해 왔다. 그들 중 하나가 로베르 르파주인데, 그는 1979년 런던 국립극장에서 했던 인터뷰 토론에서 연극을 다음과 같이 정의했다. 연극은 "모임이자 만남의 지점입니다. 일군의 예술가들이 이야기를 하기 위해 함께 모이고 집단적 청중 또한 함께한다는 의미에서 하나의 모임인 것입니다. 연극 공간의 관중은 영화의 관중과 매우 다릅니다. 연극 관중은 그들의 에너지로 무대 위의 모든 것을 실제로 변화시키기 때문입니다."⁷³ 르파주처럼 연극과 영화를 모두 감독하고 이 둘을 결합시키기도 했던 제프 무어는 무빙빙과 함께했던 작업에서 다음과 같이 주장한다.

연극은 무언가 다른 것을 제공한다. 즉 또 다른 종류의 주목이다. 당신은 밖으로 나가야만 한다. 당신은 사회적 소통의 부분이 될 것을 요구받는다. 당신의 인간적인 면이 요청된다. 당신은 다른 사람들과 함께 '그곳에' 있어야만 한다. 흔히 그렇듯 요구하는 것이 더 많을수록 좌절감이 더 커진다. [하지만] 이는 충분히 치를 가치가 있는 비용이다. … 극장이 제공하는 공간은 인간적 공간이요 사회적 공간이자 정치적 공간이다. 연극이 할 일은 그 공간을 적절하게 유지하고 언제나 질문에 열려 있도록 할 것이다. … 연극은 언제나 땀에 젖어 있고 위기에 취약한 면이 있으며 편집되지 않기에 무슨 일이든 일어날 수 있다. 아르토가 우리에게 상기시켜 준 것처럼 "우리는 자유롭지 않고, 하늘은 여전히 우리 머리 위로 떨어질 가능성이 있다." 그리고 연극은 우리에게 무엇보다도 그런 것을 가르쳐주기 위해 창조되었다.⁷⁴

현존 문제

이상과 같은 라이브 문제에 관한 생각들을 결론짓기 위해 우리는 이와 밀접하게 관련된 현존 개념에 대해 살펴보고 이 개념에 대한 비판적 입장이 변증법적 논쟁을 얼마나 더 복잡하게 만드는지 보여주고자 한다. 최근 들어 현존은 예술·문화에서 증가하는 미디어화와 가상화에 대해 검토하는 담론에서 비롯된 논의를 많이 불러왔으며 때로는 물신적인 개념이 되었다. 베냐민을 따라 문화 논평자들은 현존을 물질적인 것, 아우라적인 것, 근접한 '실재'를 구별하는 데에 사용해 왔다. 그리고 퍼포먼스 연구에서는 살과 피를 지닌 퍼포머, 즉 거기서 당신과 동일한 물리적 공간을 공유하고 있는 사람을 지시하기 위해 사용했다. 사이버 이론에서 현존의 의미는 직접적인 목도 대신에 수행력agency과 관련시키면서 텔레마틱적으로 지연된 온라인 현존이라는 관념을 포함하기 위해 변화하고 있다. 샌디 스톤이 지적하듯이, "현존은 현재 많은 다양한 사람들에게 많은 것을 의미하는 단어이다. … 여기에는 신체의 물리적 외피와 인간 수행력의 장소라는 전통적인 개념의 반복적 위반이 포함된다."[75]

하지만 여기서 발생하는 문제는 모든 예술이—그것이 회화든 시든 넷아트든 녹화된 미디어 또는 라이브 퍼포먼스든 간에—현존감 또는 현재성과 연관되어 있다는 것이다.[76] 렘브란트의 초상화(원본, '그리고' 복제품까지), 제인 오스틴이 낡은 페이퍼백 책에 쓴 말들, 모니터에 비친 이미지, 무대 위에서 펼친 라이브 퍼포머는 모두 다 우리가 예술 작품에 참여할 때 우리에게 똑같이 '현존한다'. 게다가 순수하게 기호학적 측면에서 보자면 예컨대 소설에서 묘사하든 캔버스에 그리든 영화관에서 상영하든 무대에서 라이브로 상연되든 간에 혁명의 깃발을 흔드는 여인을 묘사한 이미지들끼리는 의미 있는 차이가 없다. 그러므로 어떤 관점에서는 펠런이 그랬던 것처럼 인간의 신체적 현존이 지닌 신성함과 우월성에 대해 주장함으로써 하나의 예술 형식에 다른 것들보다 특권을 부여하고 찰나적인 표현 형식을 물신화한다고 볼 수도 있다. 이러한 의미에서 펠런은 설득력 있는 존재론을 제시하지 않은 채 단지 자신이 선호하는 퍼포먼스 매체, 즉 라이브를 주장할 뿐이라고 논박할 수 있다.

또 다른 핵심 문제는, 현존이 그 본질로 환원된다면 공간이나 라이브성에 관한 것이 아니라 주의를 집중시키는 능력과 흥미도에 관한 것이라는 점이다. 살아 있는 신체의 현존 대 미디어 이미지의 현존에 대해 고찰할 때 이제 술집 및 다른 공공장소에 텔레비전이 흔히 존재한다는 사실이 편리한 사례가 될 것이다. 동반자와 대화가 자극을 줄 때 TV는 멀리 떨어져 있거나 눈에 띄지 않는 것처럼 현존한다. 그렇지 않을 때 TV는 그 공간 안에 있는 살아 있는 신체들보다 더 큰 주목을 받고 현존감을 발휘할 것이다. 진행 중인 프로그램이 무엇인가 하는 것도 분명히 사람들에게 미치는 흥미도와 현존감이 달라

그림 6.4 카멜레온 그룹의 라이브 퍼포머들은 상호작용 인터넷 퍼포먼스에서 그들 자신과 다른 퍼포머들의 미디어 프로젝션들보다 더 관심을 끌기 위해 경쟁한다. ⟨카멜레온 3: 넷 컨제스천 Chameleons 3: Net Congestion⟩(2000)

질 것이다. 이러한 생각을 더 밀고 나가 멀티미디어 연극 안에서 모종의 '유사성' 감각을 비교하기 위해 퍼포머를 정확히 실물 크기로 녹화한 2차원 프로젝션 옆에 서 있는 라이브 퍼포머를 가정해보자(그림 6.4). 두 형상 모두 정지해 있고 중립적인 자세를 취하고 있다면 라이브 퍼포머가 더 많은 현존감을 주리라는 데에 동의할 것이다. 하지만 일단 둘 중 한 형상이 (집중적 사유를 포함하여) 활동에 참여하게 되면 그것은 초점이 될 것이고 주의를 끌 것이며 다른 것보다 강하게 현존감을 띨 것이다. 둘 다 활동하게 되면 우리가 더 많이 지켜보게 되는 것은(우리의 주목은 항상 둘 사이에서 왔다 갔다 할 것이다), 다시 말해 가장 큰 현존감을 갖는 것은 우리가 개인적으로 더 흥미롭다거나 더 정서적인 활동이라고 여기는 것에 참여하는 형상이다. 이러한 의미에서 청중의 참여와 주목과 관련된 현존감은 라이브성이나 신체적 3차원성이 아니라 시청각적 활동을 이끌어 내는 강제력에 의존한다.

끝으로 기억해야 할 것은 라이브성 논쟁에서 단순한 신체적 라이브성이 현존감을 보장하지 않는다는 것이다. 우리는 모두 극장에서 참담하리만큼 극도로 지루한 밤을 경험했다. 무대 위에서 제스처를 취하는 십여 명의 신체가 생생하게 현존함에도 우리는 아무런 흥미로운 존재를 찾아내지 못하고 연

극이 끝나기를 기도한다. 매우 흔히 일어나는 이와 같은 연극적 상황은 고통스럽다. 처음에 현존했던 것은 가장 고통스럽고 비참한 부재로 빠져든다. 라이브 퍼포먼스는 흔히 현존 대신에 (아이디어, 흥분, 독창성, '삶'의) 부재로 정의할 수 있을 때가 더 많다. 물론 부재와 현존의 복잡한 유희는 언어와 예술에서의 포스트구조주의적 개념에서 핵심적이며, 그러한 유희가 퍼포먼스와 갖는 관계는 마빈 칼슨의 『퍼포먼스: 비판적 입문Performance: A Critical Introduction』(1996)[77]에서 예리하고 심도 있게 논의된다. 닉 케이Nick Kaye는 이 주제에 접근하여 포스트모던 퍼포먼스의 존재론을 이루는 요소를 "현존과 부재 사이, 전위轉位와 복위 사이에서 진동하면서 어느 한쪽에 위치하기를 거부하는" 것임을 강조한다.[78] 헨리 세이어Henry Sayre는 여기서 더 나아가 퍼포먼스에 파괴적인 영향을 행사하는 것은 현존의 미학이 아닌 부재의 미학의 특징을 띠고 작동한다는 견해를 제시한다.

미니멀리즘 미술에 대한 연구에서 마이클 프리드Michael Fried는 현존을 "작품이 관람자로부터 끌어내는 특별한 모의"라고 정의한다. "어떤 것이 현존을 지녔다고 말할 수 있는 때는 그것이 보는 이에게 그것을 설명하도록 요구할 때, 즉 그가 그것을 진지하게 고려하도록 요구할 때, 그리고 그러한 요구의 충족이 단지 그것을 의식하는 것일 때, 이를테면 그에 따라 행동하는 것일 때다."[80] 프리드가 명확하게 밝히고 있듯 실재적 현존은 예술작품이 어떤 형식을 취하든 간에 주목을 요구할 때 생겨난다. 현존을 주장하는 것은 내용물이지 그릇이 아니다. 프리드가 어떻게 자신의 논문의 결론을 내리는지 주목하는 것은 흥미롭고 유익하다.* "예술의 성공, 심지어 예술의 생존조차도 연극을 무찌르는 능력에 점점 더 의존하게 되었다."[81]

* 딕슨이 라이브 퍼포먼스의 현존성에 대해 부연하기 위해 마이클 프리드가 「미술과 대상성」(1967)에서 펼친 논의를 끌어들이는 이 대목은 오해의 소지가 있다. 독자들의 혼동을 피하기 위해 추가적으로 설명하면 이러하다. 이 논문에서 프리드는 회화나 조각 같은 미술작품과 전통적인 연극작품의 존재 방식이 다르다는 점을 전제로 삼고 있다. 이 단락의 첫 번째 인용문에서 그는 미니멀리즘 작품이 연극배우처럼 현존하며 관람자와 상호작용한다고 비판적으로 논평하는 것이다. 프리드가 보기에 정당한 의미의 미술작품은 살아 있는 사람처럼 상호작용함으로써 관람자의 행동을 유발하는 것이 아니다. 그렇기 때문에 아무리 현대적이고 아방가르드적이 되었다고 할지라도 미술작품이 여전히 예술적 가치를 보유하기 위해서는 연극적이 되어서는 안 된다. 따라서 두 번째 인용문에서 프리드는 "연극을 무찌를 때에야" 미술이 미술로서의 명맥을 유지할 수 있다고 말하는 것이다. 본문에서는 딕슨의 의도에 따라 'art'를 '예술'로 번역했으나 실제로 프리드가 의미하는 것은 '미술'인 것이다. 그에 따르면 미술작품의 존재방식은 연극배우처럼 일정 시간 동안 현존을 지속하는 것이 아니라, 오로지 특별한 순간에만 현재하는present 것이다.

주석

1. Tavel, "Gorilla Queen," 201.

2. 루이스 다게르^{Lous Daguerre}는 1839년 다게레오타입을 개발했다. 하지만 그 이전에도 자연으로부터 영속하는 사진을 제작하는 테크닉이 사용되고 있었다.

3. Witcombe, "Art History and Technology: A Brief History."

4. Ibid.

5. Benjamin, "The Work of Art in the Age of Mechanical Reproduction," 214. (발터 벤야민[베냐민], 『기술복제시대의 예술작품, 사진의 작은 역사 외』, 최성만 역, 도서출판 길, 2007)

6. Barthes, *Camera Lucida*, 87. (롤랑 바르트, 『밝은 방: 사진에 관한 노트』, 김웅권 역, 동문선, 2006)

7. Gibson, *Newromancer*, 51. (윌리엄 깁슨, 『뉴로맨서』, 김창규 역, 황금가지, 2005)

8. Benjamin, "The Work of Art in the Age of Mechanical Reproduction," 214.

9. 베냐민이 처음으로 아우라의 파괴에 대해 논변한 것은 그의 초기 논문 「사진의 작은 역사^{A Small History of Photography}」(1931)에서다.

10. Benjamin, "The Work of Art in the Age of Mechanical Reproduction," 216.

11. Ibid., 219.

12. Ibid., 218.

13. Ibid.

14. Benjamin, Ibid., 211에서 재인용한 Valéry, Aesthetics, 225.

15. Benjamin, Ibid., 216.

16. Ibid., 217.

17. Baudrillard, *Simulacra and Simulation*. (보드리야르, 『시뮬라시옹』, 하태환 역, 민음사, 2005)

18. Auslander, *Liveness: Performance in a Mediatized Culture*, 50.

19. Etchells, *Certain Fragments*, 32.

20. Sontag, *On Photography*, 164. (수전 손택, 『사진에 관하여』, 이재원 역, 시울, 2005)

21. Barthes, *Camera Lucida*, 87.

22. Ibid., 6.

23. Ibid., 76–77.

24. Ibid., 5.

25. Ibid., 92.

26. Ibid., 9.

27. Ibid., 14.

28. Ibid., 79.

29. 오슬랜더는 『밝은 방』에서 펼친 바르트의 생각을 참고하지 않지만, 바르트가 『이미지-음악-텍스트^{Image-Music-Text}』(1977)에서 보여줬던 드로잉과 사진의 구분은 짧게 한 문장 참조한다. 여

기서 바르트는 양자의 차이를 적용하여 이렇게 결론짓는다. 글쓰기처럼 드로잉은 공연을 변형하고, 사진처럼 시청각 테크놀로지는 공연을 기록한다." Auslander, *Liveness*, 52.

30. Barthes, *Camera Lucida*, 79

31. Ibid., 81.

32. Ibid., 88.

33. Ibid., 89.

34. Ibid., 88.

35. Ibid..

36. Ibid., 117

37. Ibid., 87.

38. Derrida, *The Postcard*, 9.

39. Phelan, *Unmarked: The Politics of Performance*, 149

40. Ibid., 41.

41. Auslander, *Liveness*, 3.

42. Ibid..

43. Ibid., 7.

44. Ibid., 8.

45. Ibid., 38.

46. Ibid..

47. Ibid..

48. Ibid..

49. Ibid., 39.

50. Ibid., 38-39.

51. Pavis, *Theatre at the Crossroads of Culture*, 99.

52. Ibid., 124.

53. Ibid., 134.

54. Auslander, *Liveness*, 41-42.

55. Phelan, "Preface: Arresting Performances of Sexual and Racial Differences: Toward a Theory of Performative Film," 7.

56. Auslander, *Liveness*, 41-42.

57. Ibid., 43.

58. Ibid., 44.

59. Ibid., 5.

60. Ibid., 45.

61. Ibid..

62. Bell, "Dialogic Media Production and Inter-media Exchange," 43.

63. Causey, "Screen Test of the Double: the Uncanny Performer in the Space of Technology," 383-384.

64. Ibid., 384.

65. Hassan, "Prometheus as Performer: Towards a Posthumanist Culture?," 210에서 재인용한 뒤샹의 글.

66. Le Grice, *Experimental Cinema in the Digital Age*, 311.

67. Causey, "Screen Test of the Double: the Uncanny Performer in the Space of Technology," 387.

68. Ibid., 384.

69. Carlson, *Performance: a Critical Introduction*, 137.

70. Sontag, *Where the Stress Falls*, 18-19.

71. Benjamin, "What Is Epic Theatre," 144. (벤야민[베냐민], 「서사극이란 무엇인가」, 『발터 벤야민의 문예이론』, 반성완 역, 민음사, 1983)

72. Ibid.

73. 『캐나다 연극 백과사전Canadian Theatre Encyclopedia』에서 재인용한 르파주의 글.

74. Moore, *The Space Between: Work in Mixed Media, Moving Being 1968-1993*.

75. Stone, *The War of Desire and Technology at the Close of the Mechanical Age*, 16.

76. 예를 들어 Bolter and Brusin, *Remediation*, p. 234에서 재인용한 스탠리 카벨Stanley Cavell을 보라.

77. Carlson, *Performance: a Critical Introduction*, 125-142.

78. Ibid., 136에서 재인용한 케이의 글.

79. Ibid., 134에서 재인용한 세이어의 글.

80. Ibid., 125에서 재인용한 프리드의 글.

81. Ibid., 126.

7장. 포스트모더니즘과 포스트휴머니즘

이론은 우리가 '세계'라고 부르는 것을 합리화하고 설명하고 지배하기 위해 그것을 잡으려고 던지는 그물이다.

—칼 포퍼^{Karl Popper}1

재매개

디지털 퍼포먼스뿐만 아니라 실제로 사이버문화 일반은 지나칠 정도로 포스트모더니즘과 해체라는 비평적 공간 안에서 이론화되었다. 포스트모더니즘적이고 포스트구조주의적인 비평적 접근이 본성상 유동적이고 절충적이며 '개방적'일 수 있는 한편, 그러한 접근은 마찬가지로 문화적·예술적 작업에 특수한, 그리고 때로는 부적절한 관념을 교조적으로 부가하도록 작동할 수도 있다. 정확히 말해 그것은 정신분석학·마르크스주의·페미니즘·구조주의 같은 이전의 이데올로기적 지배 코드가 과거에 했던 것과 동일한 방식으로 작동할 수 있다. 「포스트포스트구조주의^{Post-Poststructuralism}」(2000)에서 리처드 셰크너^{Richard Schechner}는 포스트구조주의 이론의 맹목적 수용과 더불어 문화 연구의 담론들을 즉각 투사한 퍼포먼스와 퍼포먼스적인 것에 대한 이해는 퍼포먼스 연구에 빈약함과 위축을 초래했다고 주장한다. 그는 광범위한 이론의 이데올로기와 정통성—특히 헤게모니적인 해체의 충동—에서 풀려난, 퍼포먼스에 특화된 새로운 이론적 접근을 옹호한다. 우리는 디지털 퍼포먼스와 관련하여 그의 의견을 되풀이할 것이다. 이 장에서는 포스트모던 이론과 해체적 분석이 디지털 퍼포먼스의 수용과 이해에 미친 영향을 고찰할 것이다. 이어서 우리는 포스트휴머니즘 개념을 탐구함으로써 더 적합한 비판적·철학적 입장을 제공하고자 한다.

이에 앞서 우리는 제이 볼터와 리처드 그루신의 1999년 저서 『재매개: 뉴미디어의 이해^{Remediation: Understanding New Media}』가 출판된 이후 대단히 영향력 있는 개념이 된 재매개 개념에 관해 고찰할 것이다. 이 책에서 디지털 테크놀로지가 더 오래된 미디어 형식과 패러다임을 재포장하고 재해석한 방식

에 관해 절묘하고 사려 깊게 고찰하고 있기는 하다. 하지만 '재매개'라는 용어가 볼터와 그루신의 것이 아니라는 사실이 자주 잊힌다는 것은 짚고 넘어갈 만하다. 예를 들어 재매개는 지난 몇 년 동안 쓰레기 처리와 재활용 산업에서도 흔히 쓰던 신조어였다. 저자들은 오래된 미디어로부터 새로운 미디어가 창출된다고 할 때 컴퓨터 테크놀로지도 오랜 역사적 전통에 부합한다는 점을 강조하고 있다. 그리하여 그들은 이와 같이 제안한다. "디지털 가상 미디어는 그것이 선원근법적 회화, 사진, 영화, 텔레비전, 판화에 대해 기리고 경쟁하고 수정하는 방식을 통해 가장 잘 이해될 수 있다."[2] 그러나 중요한 것은 그들이 재구성reconfiguration이 사소하지 않다는 점도 주장한다는 것이다. 재구성은 고유한 새로운 형식을 예고하고 오래된 미디어 자체가 재구성되는 방식에 영향을 미치기 때문이다. "뉴미디어와 관련해 새로운 것은, 뉴미디어가 오래된 미디어를 개조하는 특정한 방식으로부터, 그리고 오래된 미디어가 새로운 미디어의 도전에 화답하기 위해 스스로를 개조하는 특정한 방식으로부터 생겨난다."[3]

이 책이 분야 내에서 이목을 끄는 것은 당연하지만, 이는 어떤 진정한 개념적 독창성이나 비판적 혁신을 통해서가 아니라 훨씬 더 명료하게 디지털 문화 안에서 핵심 개념들을 추출하는 (그리고 재매개하는) 탁월한 능력 덕분이다. 다른 사람들이 볼터와 그루신의 생각 중 많은 것을 이전에 이미 제시했으며, 회고와 재구성이라는 중심 기조도 더 방대한 포스트모던 이론 안에서 오랫동안 강조되어온 것이다. 그럼에도 불구하고 저자들의 담론은 영향력을 행사했으며 컴퓨터에 의한 재현과 시뮬레이션 안에서 작동하는 내재적인 변증법적 긴장—특히 투명성과 불투명성, 그리고 비매개성immediacy과 하이퍼매개성hypermediacy 간의 긴장—을 부각시켰다. 투명성/불투명성 대립은 (자연주의 연극과 영화에서처럼) 매체/인터페이스가 사라지게 하려는 목적에서 사용자/관객이 몰입하도록 하려는 디지털 형식을, (브레히트의 연극이나 고다르의 영화에서처럼) 매체와 인터페이스를 노출하고 전경화하는 형식들과 대조시킨다. 저자들에 따르면 두 형식은 모두 그 자체의 특유한 쾌락원칙을 갖고 있다. 나중에 볼터는 이 논지를 시그라프 2000SIGGRAPH 2000* 전시에 출품한 디지털아트들에 대해 상세히 검토하면서 확장시키는데, 여기서 그는 『윈도와 거울Windows and Mirrors』(2003, 다이앤 그로말라와의 공저)에 나오는 쌍둥이 은유를 사용한다.

볼터와 그루신은 컴퓨터 문화가 "비매개성과 하이퍼매개성을 향한 모순적인 충동을 갖고 있다"고

* 시그라프는 Special Interest Group on GRAPHics and Interactive Techniques의 약자로, 컴퓨터 그래픽과 양방향 기술 분야에서 세계 최고의 콘퍼런스로 꼽힌다. 미국 컴퓨터 협회의 주최로 1974년부터 매년 8월에 미국에서 개최되고 있다.

그림 7.1 제이 데이비드 볼터와 리처드 그루신이 '하이퍼미디어시'hypermediacy라고 명명한 것의 사례다. 여기서 다수의 스크린 요소들이 전경으로 두드러지며 매체와 매개성을 찬양한다. 에두아르도 카츠의 텔레로보틱 설치작품 <라라 아비스Rara Avis>(1996). 사진: 줄리아 프리드먼 갤러리Julia Friedman Gallery.

힘주어 말한다. "재매개의 이중 논리이다. 우리의 문화는 그 미디어를 증식하고자 하는 동시에 매개의 모든 흔적을 지워버리고자 한다. 이상적으로 말해 우리 문화는 그 흔적을 다수로 만드는 바로 그 행위를 통해 그것의 미디어를 지우고자 하는 것이다."[4] 저자들은 (라이브 인터넷 웹캠 뷰 같은) 비매개성과 (예를 들어 그것을 둘러싼 다른 텍스트 정보, 윈도, 하이퍼링크를 특징으로 하는) 하이퍼매개성의 상호 의존성을 강조하는 쪽으로 논의를 이끈다(그림 7.1). 웹페이지들과 다른 컴퓨터 디스플레이의 하이퍼매개성은 매체와 매개를 특히 중시하고 찬양하는 반면, 비매개성은 인터페이스, 매체, 매개 자체의 행위의 역학을 폄하하거나 제거하는 것이 목적이다. 하지만 이 둘은 진정성 있고 정서적인 사용자 경험을 불러일으키려는 [컴퓨터로 매개된] 재현의 한계를 극복하려는 동일한 욕망을 상반되게 표명한 것이다. 그렇게 함으로써 투명한 컴퓨터 응용물들은 매개라는 사실을 감추고 부인한다. 이에 반해 하이퍼미디어 패러다임은 "경험의 포만"을 촉진하기 위해 매개를 증식하며, 그리하여 "미디어의 과잉은 진정한 경험이 되어버린다."[5]

포스트모더니즘과 컴퓨터

1990년대 초 멀티미디어 테크놀로지와 포스트모더니티 간에 내재한 연결들을 둘러싼 광범위한 토의가 있었다. 제이 볼터의 『쓰기의 공간: 리터러시 역사에서의 컴퓨터Writing Space: The computer in the History of Literacy』(1990)과 마크 포스터Mark Poster의 『정보의 양태: 포스트구조주의와 전자적 맥락The Mode of Information: Poststructuralism and the Electronic Context』(1990)은 하이퍼텍스트와 최신의 문학 이론과 비판 이론—특히 데리다적 해체론—사이에서 유사성을 도출했다. 뒤이어 조지 랜도George Landow는 하이퍼텍스트성을 "데리다적 텍스트의 구현"[6]으로 기술하며 그것이 포스트구조주의 사상과 긴밀한 관계를 맺는다고 주장했다. 그에 따르면 이는 "인쇄된 책과 위계적 사고라는 유관 현상"[7]에 대한 불만에서 비롯된 것이다. 랜도의 『하이퍼텍스트: 동시대 비판이론과 테크놀로지의 융합Hypertext: The Convergence of Contemporary Critical Theory and Technology』(1992)은 컴퓨터 패러다임을 포스트모던 이데올로기와 결합시켜 비판적 추진력에 영향을 준 텍스트다. 랜도에게 새로운 매체는 새로운 메시지가 되었다.[8] 왜냐하면 하이퍼텍스트 체계들이 텍스트와 저자의 목소리가 지닌 진정성과 견고성 같은 과거의 개념을 재구성하고 침해하는 것으로 보였기 때문이다. 랜도는 하이퍼텍스트가 어떻게 전통적 문학의 방식에 도전하는지를 지적할 뿐만 아니라, 그러한 변동이 대단히 혁명적이었다면서 당시 저자들 특유의 열렬한 열정을 띤 채 다음과 같이 선언한다. 이제 "우리는 중심, 주변, 위계, 선형성 같은 관념에 토대를 둔 개념 체계를 던져버려야 하며, 그런 관념을 다선형성, 노드, 링크, 네트워크 같은 개념으로 대체해야만 한다."[9] 같은 해에 에드워드 배럿Edward Barrett은 유사수학적 공식을 제시하면서 하이퍼텍스트성과 당대의 해체론 및 포스트모던 이론 간의 의존 관계를 강조한다.

> 방정식: 많은 다양한 조합으로 정보를 전해 주는 컴퓨터의 능력 + 텍스트적 학풍에 대한 '전통적인' 접근 + 다른 텍스트와 독해로 텍스트를 탈중심화하고 해체하고 삽입하는 프랑스 학파를 추구하는 학계의 열정 = 하이퍼텍스트 개념에 깊이 관여함.[10]

1990년대 중반 다이앤 그로말라는 언어 게임으로서의 테크놀로지라는 장프랑수아 리오타르Jean-François Lyotard의 개념에 새로운 테크놀로지[컴퓨터]를 투사한다. 리오타르의 테크놀로지 개념에서는 신화와 메타서사가 재배치되고, 가상현실은 들뢰즈와 가타리가 기술한 정신분열적 주체의 재구축뿐만 아니라 "라캉적 오인誤認의 거울"을 체화하는 개념으로 기술되기에 이른다.[11] 그레고리 울머Gregory

Ulmer는 자크 데리다, 자크 라캉, 루트비히 비트겐슈타인$^{Ludwig\ Wittgenstein}$의 저작에 하이퍼텍스트성을 관련시켰다. 한편, 랜도는 두 문장 정도의 지면에 주요 비판 이론가 일곱 명을 끌어들이기 위해 그물망을 넓힌 차기 저작을 들고 돌아왔다.

> 롤랑 바르트와 자크 데리다 같은 후기구조주의자들의 최근의 저작 다수에서처럼 하이퍼텍스트는 저자들과 그들이 읽고 쓰는 텍스트에 관해 오랫동안 유지되어온 관습적인 가정을 재개념화한다. 하이퍼텍스트를 규정하는 특징 중 하나를 제공하는 전자적 링크 또한 줄리아 크리스테바$^{Julia\ Kristeva}$의 상호텍스트성 개념, 미하일 바흐친$^{Mikhail\ Bakhtin}$이 강조한 다성성多聲性, 미셸 푸코의 권력 네트워크 개념, 그리고 질 들뢰즈와 펠릭스 가타리의 리좀적이고 '노마드적인 사유'도 구현한다.[12]

하지만 수많은 저자가 그러한 분석의 진실성을 탐색하고 의문을 제기했다. 로버트 마클리$^{Robert\ Markley}$는 새로운 테크놀로지의 개발자와 옹호자들이 주장하는 '무비판적'이고 '문제없는' 이론으로 인식되는 것에 대해 회의적이다. 마클리 자신의 분석은 그런 지지자들의 낭만적이고 진보주의적인 이상주의—"숨김없는 본질주의를 찬양하는 철저하게 구축주의적인 테크놀로지"[13]—와 극명한 대조를 이룬다. 리처드 그루신은 (볼터와 함께 『재매개』를 저술하기 전에) 볼터나 포스터 같은 저자들이 다음과 같은 것들을 인식하지 못한 채 너무 안이하게 포스트구조주의/포스트모던/해체론적 이론들을 전자적 글쓰기와 관련시켰다고 주장한다.

> 데리다식 비판의 힘은 사고와 말이 언제나 이미 글쓰기의 형식을 취하는 방식을 드러내 보여준다는 것이다. 해체는 새로운 테크놀로지로 예시되거나 체현될 필요가 없다. 데리다에게 글쓰기는 언제나 하나의 테크놀로지이며 이미 전자적이다.[14]

그루신은 '작품'과 '텍스트' 간의, 또는 '읽기'의 텍스트와 '쓰기'의 텍스트 간의 바르트식 포스트구조주의적 구분—두 구분 모두 하이퍼텍스트성을 이론적으로 예상한 것이라고 인용된 바 있다—에 관해서도 비슷한 오독을 관찰한다. 그루신에 따르면 데리다처럼 바르트에게도 '쓰기'의 텍스트는 언제나 "이미 비물질적이고 암시적이며 상호텍스트적이다. 심지어 인쇄된 것도 그러하다. … 해체론적이고 포스트구조주의적 비판의 힘은 이러한 불안정성이 모든 글에서 실제로 나타나는 방식을 밝혀낸다는 점

에 있다."[15] 그는 또한 텍스트를 디지털 코드로 변환하여 동일한 포맷으로 스크린에 나타낼 수 있다는 윌리엄 폴슨William Paulson의 주장의 무비판적 일반성에 문제를 제기한다. 말하자면 폴슨의 주장은 전자 테크놀로지가 불가피하게 테크놀로지의 탈맥락화를 의미한다는 것이다.[16]

하지만 폴슨이 그렇게 주장할 때 그는 테크놀로지 자체에 수행력을 부여함으로써 테크놀로지의 오류를 재생산한다. 서로 다른 두 가지 역사적 맥락에서 나온 텍스트들을 디지털 방식으로 재생산하는 것은 쓰기가 상품화되는 '형식'의 우상을 만듦으로써 테크놀로지를 물신화하는 것이며, 그 텍스트들이 재생산되는 특수한 역사적 맥락을 물신화하는 것이다. 전자 정보 테크놀로지는 서구 문화의 텍스트들을 탈맥락화하지 않는다. 그것은 그러한 텍스트들을 재맥락화한다.[17]

비판적 논쟁은, 그 자체로 이항적으로 상정되고 프로그래밍된 이원론적 매체와 긴밀하게 작동할 때 확립되는 예/아니오, 온/오프, 0/1, 애/증의 관계를 반영한다. 새로운 테크놀로지 및 사이버네틱스와 관련 있는 비판적 사고의 뚜렷한 양극화는, 예술과 과학, 합리적(수학적·컴퓨터적)인 동시에 비합리적(신비스럽고 퍼포먼스적이고 인지부조화한)이기도 한 매체를 어쩔 수 없이 직면해왔다.[18] 또한 컴퓨터 테크놀로지는 혁신적(이고 시너지를 내며 전 세계로 뻗어가는 리좀)이기는 하나 관습적(이고 본질적으로 텍스트·비디오·원거리 통신 등 이전 미디어에 의존적)이다. 1990년대 중반 이후 포스트모더니즘 및 포스트구조주의와 새로운 테크놀로지 간의 친밀한 상호 관계는 약해지기는커녕 더 커졌다. 아이러니하게도 이러한 비판은 대개 테크놀로지의 이러한 속성과 잠재력을 열정적으로 찬양하는데, 그들이 인용하는 바로 그 저자들이 테크놀로지를 바라볼 때 지니는 암울한 회의주의와 더 나아가 허무주의에 대해 깨닫지 못하는 것처럼 보인다.

『사로잡힌 개인The Possessed Individual』에서 아서 크로커는 프랑스 포스트모던 사상의 테크놀로지 이론에 대한 시선을 끄는 분석을 제시한다. 그는 최근의 프랑스 이론들이 동시대 미국의 '홀로그램'이 지닌 본질을 요약적으로 보여준다고 주장한다.

프랑스에 대해 숙고하는 것은 결국 안팎이 뒤집힌 미국에 대해 이해하는 일이다. 말하자면 이데올로기적 소프트웨어(테크놀로지의 수사)는 바깥에 있고 역동적인 하드웨어(테크놀로지가 실제로 지닌 힘)는 안쪽에 있다. 미국이 디지털 현실 속으로 사라지고 있다고 임상적 진단을 내놓은 보드리야르를 읽어보라. 또 (미국

적) 기호 제국에 관한 이론가인 바르트를 읽어보라. 미국 되기와 관련된 리좀적 흐름과 해독에 관해 기술한 들뢰즈와 가타리를 읽어보라. (자유주의적) 허무주의를 띤 계보학자로서 허무주의적 아가페를 미국의 부르 주아계급에서 발견하는 푸코를 보라. 그리고 모든 미국 실용주의자들을 가장 잘 웅변한 리오타르를 읽어보 라. 그래서 프랑스 이론은 이제 테크놀로지의 거울이 아니며, 미국적 포스트모던 제국 안에 침투한 테크놀 로지라는 바이러스의 역동적인 지평 너머에서 나온 반성인 것이다. 프랑스적 정신은 미국인인 (기술적) 방식 으로 수사를 구사하는 … 하나의 이론적 자서전이다.[19]

크로커는 보드리야르, 바르트, 비릴리오, 푸코, 리오타르, 들뢰즈, 가타리 같은 저자들이 테크놀로지 를, 개인을 압제하고 사로잡는 냉소적인 능력이라는 점으로 특징짓는다고 결론을 내린다. 유럽의 포스 트모던 사상은 테크놀로지를 유혹적인 약탈자이자 종언을 고하는 바이러스로 본다. 이 바이러스는 공 간, 시간, 문화를 '먹어치우기' 위해 살아나고 "정치의 죽음, 미학의 죽음, 자아의 죽음, 사회의 죽음, 성의 죽음"[20]을 확인해준다. 그것은 시뮬라크라의 "냉정한 추상"(보드리야르), 표류하기[driftworks](리오타르), 시간 정치[chrono-politics](비릴리오)가 넘실대는 테크놀로지적 허무주의의 "파국의 정리[定理]"이다.[21]

이로 인해 우리는 간단한 질문에 도달하게 된다. 포스트모던 사상과 포스트구조주의 사상이 이러 한 부정적인 용어들로 테크놀로지를 개념화할 때 테크놀로지를 채택한 가상적 퍼포먼스의 선구자들 은 실제로 암울한 운명주의에 동조하고 파괴적 힘과 테크놀로지의 '종말'을 부르는 존재론에 마조히스 트처럼 관여하는 것인가? 퍼포먼스 예술가들은 그들이 작업하는 기술적 도구들이 부정적이고 파괴적 인 힘을 갖고 있다고 여기는가? 우리는 이를 진지하게 의문시하기에, 유럽 철학에 의거한 디지털 퍼포 먼스의 이론화가 유행하는 데에 의혹을 제기한다. 사실상 몇몇 예술가는 실제로 테크놀로지를 '비판한 다.' 말하자면 그들은 테크놀로지가 잠재력을 탈인간화하고 파놉티콘적 권력관계를 장악하고 있으며 더 암울한 하위텍스트와 함의를 지닌다는 점을 명확하게 밝혀내고 있다. 하지만 훨씬 더 많은 사람들 이 테크놀로지를 긍정적인 발전으로서, 특히 예술적·퍼포먼스적 가능성으로서 경축하며 끌어안는다 고 우리는 믿고 있다.

보드리야르와 '실재적인' 것

나는 허무주의자다.

—장 보드리야르[22]

장 보드리야르는 기술 허무주의의 대제사장이자 종말론의 예언자요, 우리가 진정 가장 좋아하는 저자 중 하나다. 그렇다고 해서 그가 쓴 모든 것을 우리가 믿고 있다는 뜻은 아니다. 그는 뛰어난 격언가요, 고급 '드라마'를 쓴 매혹적이고 설득력 있는 작가로서, 예술과 문화의 가장 중요한 쟁점 중 몇몇에 관해 폭발력 있는 독백을 동시대 미디어론이라는 무대에서 넋을 빼놓을 만큼 능란하게 설파하는 유능한 비평적 '퍼포머'이다. 그러나 많은 연극 퍼포먼스의 거장들과 다름없이 불행하게도 그는 '정도를 넘어서는' 경향을 다소 보인다. 1953년 하이데거가 쓴 것처럼 "우리는 열정적으로 테크놀로지를 승인하든 거부하든지 간에 모든 곳에서 테크놀로지로부터 자유롭지 못하게 묶여 있다."[23] 보드리야르 읽기(와 믿기)는 확실히 이런 '사실'에 대한 자기 부정이 더는 선택사항이 아님을 확증해준다.

『시뮬라크라와 시뮬라시옹Simulacra and Simulation』(1981)은 고대어 시뮬라크럼simulacrum을 과거에서 소환하여 미디어의 "시뮬라시옹이라는 악령"과 관련시켰다.[24] 보드리야르는 우리의 포스트모던한 세계 속에서 "효력을 발휘하면서도 결코 실재적이지는 않은 것이 곧 시뮬라시옹임"을[25] 증명했다. 그러고 나서 무대에서 공연하는 마술사처럼 그는 실재를 거꾸로 뒤집어놓았다. 말하자면 "실재의 정의 자체에 '자신과 똑같은 것을 복제할 수 있다는 것이 포함'된다."[26] 그는 철학적 불꽃이 튀는 긴장감 넘치는 곡예와도 같은 저작으로 소란스러운 박수와 함께 모든 논쟁을 끝내버렸다. "요컨대, 실재는 없다."[27] 많은 박식한 교수들조차 여전히 그 의미를 확실히 파악하지 못하고 있지만 보드리야르 이후 '시뮬라크라'와 '실재'는 성스럽고도 비판적인 만트라가 되었다. 후일 보드리야르는 디지털 테크놀로지에 주의를 돌렸고 전과 마찬가지로 엄청난 극적 반향을 일으켰다. "가상의 도래는 그 자체로 우리에게 닥친 종말이며, 그것은 우리에게서 종말이라는 실재적 사건을 앗아간다. 우리가 처한 역설적 상황은 이와 같지만 우리는 역설을 끝까지 밀어붙여야 한다."[28]

『디즈니월드사Disneyworld Company』(1996)에서 보드리야르는 디즈니 '세계'의 복제를 사회의 상품화와 가상화에 대한 은유로 사용하고 있다. 그는 월트 디즈니가 액화질소로 냉동되어 부활을 기다리는 것처럼 디즈니사는 지구를 냉동시키고 싶어 한다고 이야기한다. 디즈니가 생명력을 유예한 상태("죽

음이라는 가상현실")에서도 계속 세계를 식민화함에 따라, 그가 다시 생명력을 갖게 된다면 "이제 실재적인 세계가 존재하지 않음"을 알게 되리라는 아이러니한 상황에 봉착할 것이다. 그 대신에 인간은 가상현실이라는 유령 같은 공간에서 엑스트라가 되어버렸고, 신세계 질서^{New World Order}는 디즈니 세계처럼 "모든 것이 가능하고 모든 것이 가상성의 다형적 우주 안에서 재활용될 수 있다." 베네통^{Benetton}사가 에이즈, 보스니아, 인종차별의 강렬한 휴먼 드라마를 포착한 다큐멘터리 뉴스 이미지를 전유한 것처럼, 실재는 "뉴미디어적 형상(고통과 동정이 상호작용적 공명 모드로 끝을 맺는 장소) 속으로 주입된다. 가상은 보이는 바의 실재를 물려받고서 아무런 수정도 없이 기성복 방식으로 실재를 복제한다."[29]

디즈니랜드는 마땅히 할 수 있는 것 이상의 강제력을 행사했는데, 디즈니랜드가 교묘하게 실재를 전유하고 가상화한 방식은 움베르토 에코의 『과잉실재로의 여행^{Travels in hyperreality}』(1986)에서도 비슷하게 환기되고 있다. 이 책에서 그는 실재를 "거대한 로봇"이라고 부르고, "방문자는 로봇처럼 행동하는 데에 동의해야만 한다"고 했다.[30] 에코는 또한 악어와 해적 자동기계가 현실의 이색적인 동물이나 신체를 지닌 배우보다 방문객을 더 많이 매혹한다는 것을 한탄한다. 마크 더리는 디즈니랜드를 "성별도 세균도 없는 기념비"라고 부르며, "기술관료적 엘리트와 기술 문맹인 대중 사이의 유일한 인터페이스가 구매의 지점뿐인 규범적 미래를 표상한다"고 말했다.[31] 그는 디즈니랜드의 끊임없는 감시와, 이에 따라 아무 생각 없이 수동적으로 복종하는 방문객들을 주목한다. 방문객들은 로봇 퍼포먼스가 끝나면 호기심에 찬 박수갈채를 기계에게 보낸다. 마크 더리는 조심스럽게 계속 이어간다. "다른 한편 그러한 행동에는 이상한 종류의 의미를 만들어낸다. 기계적으로 테크놀로지에 박수를 보내는 행복한 쇼핑객 이미지는 디즈니 테마파크의 본질을 단일한 스냅숏 안에 동결시킨다."[32]

그러나 디즈니랜드라는 은유적 유령에 압축되어 있는 보드리야르의 시뮬라시옹과 가상성은 실로 얼마나 사악한가? 마리로르 라이언은 디즈니랜드 관광객을 "사랑스러운 희생양"이자 손쉬운 조롱의 표적으로 삼는 문화 비평가들을 문제 삼으며 목소리를 내는 드물게 용감한 저자다. 그녀는 원본을 향한 욕망을 잃는 대가로 얻은 시뮬라시옹에 대해 사람들이 다소 위험하지만 새로운 매력을 느낀다는 것을 인정하는 대신에, 훨씬 더 오래된 아리스토텔레스적인 패러다임이 작동하고 있다고 주장한다. 『시학^{Poetics}』에서 아리스토텔레스는 "모방의 보편적 쾌락은 … 대상을 가능한 가장 정확하게 재현한 이미지를 보는 데서 우리가 느끼는 희열"[33]이라고 기술하고 있으며, 라이언은 이러한 진술을 시뮬라시옹, 허위^{fake}, 복제, 그리고 허구성 자체의 본성의 전체 개념과 연관시킨다. 그녀는 다음과 같은 견해를 제시하고 있다.

우리는 정확히 말해 이미지가 '실재적 사물'이 아니라는 사실 때문에 이미지를 향유하고 있다. 우리는 그런 이미지를 제작하는 솜씨로 인해 이미지를 향유하는 것이다. 이러한 즐거움은 예술적 텍스트의 독자나 관람자가 모방적 환영의 희생자로 전락하지 않는다는 것을 전제로 한다. 그들이 이미지의 환영주의적 효과, 허위의 허위성을 감상하는 이유는 그러한 텍스트가 그저 복제에 불과하다는 것을 그들이 마음속 깊이 알고 있기 때문이다.[34]

허구적 재현은 다양한 형식을 취한다. 라이언은 첨단 기술적 디즈니가 만든 허위와 문학적 허구의 시뮬라시옹 사이에 별다른 차이가 없음을 분명히 밝힌다. 이는 보드리야르의 입장과는 다르게 낙관적이고 북돋우는 입장이다. 하지만 문화 상품의 소비자가 가상과 현실을 구별하리라는 가정은 문화 이론과 기술 이론 내에서 하나의—'단 하나'뿐은 아닐지라도—결정적인 논점이며, 디지털 퍼포먼스에 대해 취해진 비판적 입장들 중 많은 것을 이해하는 데에서 근본적인 쟁점이라고 할 수 있다. 라이언은 디즈니랜드와 그 문화적 전초기지의 방문객이 디즈니랜드 자체의 허구에 나오는 캐릭터처럼 모종의 사악한 주문에 걸리지는 않는다고 말하지만, 보드리야르와 많은 그의 추종자들은 광포하고 가차 없는 분노에 휩싸여 라이언과 반대되는 입장을 견지한다. 실지로 보드리야르의 입장은 지나치게 극단적인 것으로 간주되어, 하킴 베이[Hakim Bey] 같은 저자들은 보드리야르가 "지나친 후기자본주의[Too Late Capitalism]"에 대한 자신의 비판 너머로 나아감으로써 스스로 그러한 자본주의의 증상이 되어버렸다고 논박한다.[35] 좀 더 가벼운 어조로 2003년 7월 영국 아마존 고객 하나는 "허무주의 목록"이라는 제목으로 추천 도서 목록을 주제화하면서 『시뮬라크라와 시뮬라시옹』을 특히 강조했다. 'pil00'이라는 가명과 "나는 거짓된 우상의 속을 떠본다"라는 슬로건을 채택하고 있던 이 목록의 작성자는 보드리야르의 가장 유명한 저작을 두 문장으로 요약한 신랄한 논평을 내놓았다. "미안해, 장, 그건 모두 네 머릿속에 있는 거야. 텔레비전을 끄고 먼 길을 떠나자, 애야."

보드리야르 철학과 이와 관련된 포스트모던 철학을 무비판적으로 채택하여 디지털 퍼포먼스를 이론화할 때 문제가 되는 것은 그러한 철학의 전체화하는 입장에 있다. 즉 그것은 테크놀로지, 사회, 자아, 몸, 의식, '실재' 개념에 대한 이전의 역사적 이해를 점진적으로 약화하거나 붕괴시키는 대신 완전히 삭제한다고 선언하는 것이다. 보드리야르의 포스트모던 철학은 단호하게 자주 종말론적인 입장을 긴급하게 취하면서 역사학적·현상학적 석판을 말끔히 닦아낸다. 의미가 붕괴되고 시뮬라크라가 존재자

들을 대체하고, 의지도 목적도 상실한 채 테크놀로지에 사로잡힌 좀비가 인간을 대체해버린 완전히 반反실재적인 세계를 이론화하는 것에 우리는 이의를 제기한다.

테크놀로지의 냉소적인 힘은 인간적 본능·지성·이성의 냉소적인 힘과 비교하면 아무것도 아니다. 미디어 이미지는 인간의 의식 또는 능력에 점증적으로 영향력을 행사해왔을 것이지만, 인간의 의식은 무기력한 좀비로 완전히 변태하여 허물어지는 일을 겪지는 않았다. 인간은 여전히 이미지보다 다른 인간들을, 미디어보다 자연을 더 가치 있게 여긴다. 인간은 미디어를 소비하면서 지속적으로 식별하고 비판하고 합리적 판단을 내리고 걸러내고 선택한다. 인간은 바보 같은 미디어에 대해 냉소적이고 분노하며 미디어의 조작과 프로파간다에 대항해 반발한다. 그는 일일연속극의 유혹적인 멜로드라마나 '리얼리티' 텔레비전, 또는 제리 스프링거Jerry Springer 스타일의 막장 쇼로 인해 바보가 되지 않으며, 이런 것들은 단순한 기분 전환과 오락을 위해 소비할 따름이다. 미디어의 잔상은 교묘하게 타락할 필요도 없고 주체의 몸과 마음에 지울 수 없이 각인될 필요도 없다.

아서 크로커는 보드리야르를 비판하며 이와 같은 관점을 공유한다. 그에 따르면 보드리야르는 모든 별은 보이지 않는 쌍둥이별을 갖고 있어서 그것에 자기磁氣 에너지를 발휘하지만 광학 스캐너로는 그것을 탐지할 수 없는, 쌍둥이별의 천체물리학을 망각해버렸다. 따라서 테크놀로지의 유혹이 지닌 치명적인 매력에 관한 보드리야르의 철학은 인간 주체성과 이성의 힘이 테크놀로지의 냉소적 힘과 유혹에 맞서고 거부하는 "반대로서의 침묵",[36] 즉 반발의 쌍둥이별을 잃어버렸다는 것이다. 크로커는 "뜨거운 빛을 발하는" 유혹이 차가운 기술의 시대에 지배적 패러다임이 될 수 있음을 인정하고 있으나, 이와 동시에 "반발이라는 어둡고 냉정한 가능성은 우리가 인간이라고 부르는 완강하고 완고한 존재를 이르는 잊혀진 용어"라고 주장하고 있다.[37]

시뮬라크라와 합성

보드리야르와 다른 이들을 좇아 등장한 포스트모던 철학에서 시뮬라크럼이라는 단어는 테크놀로지 시대가 낳은 매우 특수하고 특이한 산물을 지시하는 데에 사용되었다. 다시 말해 이 단어는 실재적 세계의 참조 대상 없이 창출된 새로운 형식의 대상 또는 재현—즉 원본 없는 복제—을 가리키게 된 것이다. 그러나 이후 그것은 광범위한 문화 비평에서 그것이 지녔던 의미를 상실해버렸고 이제 그림, 사진, 영화, 텔레비전, 그리고 디지털 이미지 등 모든 종류의 이미지, 미디어 산물, 복제된 형식을 아우를 때

점점 더 많이 적용되고 있다. 그리하여 시뮬라크럼이라는 용어는 미디어화되거나 '실재'(이 단어가 구식의 긍정적인 의미를 띤다면)가 아니라면 무엇이든지 적용되었다. 비록 '시뮬라크럼'이 무차별적으로 사용되었지만, 그것은 여전히 지적인 캐시 메모리와 신비, 즉 아우라(발터 베냐민이 복제에 관한 논문에서 부여한 아름다운 아이러니)를 보유하고 있다. 다시 말해 시뮬라크럼이 잡학적 지식이나 프로파간다에 적용되든, 최근의 가상현실 시뮬레이션이나 저속한 연속극에 적용되든지 간에 여기에는 유령 철학이 승인의 직인을 찍길 바라는 탄원으로 가득하다. 일군의 포스트모던 이론가들은 처음에는 후기 자본주의의 변질되고 침습적인 존재론에 대항해 격분했으나 나중에는 패장이 되어 저렴한 도매가의 최신 상품을 구매하기 위해 줄을 섰다. 시뮬라크라에게 넘겨준 그들의 흔들리는 명제와 미디어화된 모든 이미지는 실재의 상실을 증명했다.

여기서 과거시제를 사용하는 이유는 우리가 포스트모던 이론과 포스트구조주의 이론을 이제 의지하지 않기 때문이 아니라, 그러한 이론의 장악력이 떨어졌기 때문이다. 이러한 이론들의 많은 자격과 기초에 의문을 제기하는 '불만들'이 떠올랐다. 프로이트의 『문명과 그 불만Civilization and Its Discontents』(1930)을 본보기로 삼은 책들은 제목을 『포스트모더니즘과 그 불만Postmodernism and Its Discontents』(E. 앤 캐플런E. Anne Caplan 엮음, 1988), 『포스트모더니티와 그 불만Postmodernity and Its Discontents』(지그문트 바우만Zygmunt Bauman, 1997), 그리고 디지털 담론과 가장 밀접한 것으로 로버트 마클리가 탁월하게 편집하여 완성한 선집 『가상현실과 그 불만Virtual Realities and Their Discontents』(1996)이 있다. 프로이트가 문명사회에 순응하는 것과 개인적 표현·섹슈얼리티·행복 사이에 내재하는 긴장에 대해 숙고한 것처럼 뉴웨이브적 '불만들'은 자유롭고 명쾌한 사고를 탈취하고 억압했던 포스트모던 교리의 숨 막히는 속박을 공격하기 위해 프로이트의 패러다임을 이용했다. 이와 같은 '불만들'의 핵심 메시지는, 포스트모던하고 가상적인 담론은 대부분 과장되어 있으며, 이론적이고 은유적인 것들을 현실적인 것과 혼동하고 혼융하는 잘못을 저지르고 있다는 것이다. 따라서 실재는 이제껏 그랬듯이 실재적이며, 미디어 이미지와 시뮬라크라가 휘몰아치는 소용돌이 속에서 사라지지 않았다는 것이다. 지금은 종말론자들과 히스테리 환자들이 마음을 진정시키고 나무 대신 숲을 바라볼 때다.

한 치의 의심도 없이 우리는 (전적으로는 아닐지라도) 일반적으로 이러한 불만들의 입장에 동의한다. 특히 우리는 디지털 퍼포먼스에 관한 저술에 스며들어 만연해 있는, '실재'에 대한 강박을 접할 때 실로 놀라고 적잖이 당혹스럽다. 예로 들자면, 이 분야 최초의 단독 저술서 중 하나로 역사적인 저작인 가브리엘라 잔나키Gabriella Giannachi의 『가상극장: 입문Virtual Theatres: An Introduction』(2004)은 해당 주

제를 제대로 연구한 유용한 텍스트다. 그러나 이 책은 공연이 어떻게 '실재' 개념을 재구성하고 도전하는지, 아니면 '탐구하는지'를 독자에게 상기시키려는 충동에 끊임없이 시달리고 있다. 많은 평론가가 놓쳐버리거나 인정하려지 않으려는 단순한 요점은 언제나 그렇듯 실재가 변해버렸다는 것이다. 실재와 그리고 실재적인 것에 관한 우리의 의식은 시간의 지배를 받으며, 수백 년간 이와 결합된 쌍둥이, 즉 테크놀로지적 '진보'를 갖고 있었다. 1950-1960년대에 사람들이 처음 집에서 텔레비전이라고 부르는 사물에 나오는 작은 사람들을 보고 놀라워하고 나서 실재가 변했다. 그러나 우리가 컴퓨터와 웹의 능력에 금세 익숙해지고 동화되었던 것처럼, '유령 같은' 텔레비전의 충격에서 벗어난 이후 텔레비전은 오늘날 실재라고 여기는 것의 일부이자 한 부분에 불과한 것이 되었다.

자크 데리다

미로에 있는 사람은 결코 진리를 찾지 않는다. 다만 그의 아리아드네^{Ariadne}를 찾을 뿐이다.
—프리드리히 니체[38]

해체론과 포스트구조주의의 '신^神' 자크 데리다는 보드리야르와는 상당히 다른 방식이지만 디지털 퍼포먼스 이론가들에게 마찬가지의—더 크게는 아닐지라도—영향력을 행사한 또 한명의 '극단주의자'라고 할 수 있다. 데리다가 우리 시대의 가장 위대한 저자이자 사상가 중 하나일지언정 우리는 그의 언어철학을 퍼포먼스 실천에 너무 쉽게 연결시키는 것에 보드리야르의 철학과 마찬가지로 의심을 품는다. 포스트모더니즘으로 인한 불안과 패닉 가운데 데리다의 해체론이 등장하여 불타오르던 포스트모더니즘에 더 많은 기름을 붓고 지적인 자기 의심과 자기 학대를 추가했다. 무엇보다도 모든 것은 불안정하며 인식론적이다. 아르토 연극의 주요 논평자인 데리다는 아르토의 생각을 심장 대신에 뇌로 가져와서 새로운 인식론과 잔혹한 그라마톨로지^{grammatology}에 착수했다. 비평은 대뇌의 '정서적 운동열'이 되었으며, 많은 이에게 고통의 극장이 되었다.

데리다는 포스트구조주의적 사유를 니체로부터 물려받았으며, 세계가 끊임없이 유동한다는 그의 개념을 더 확장시킨다. 이러한 세계 안에서 모든 존재와 개체들은 불안정하며 되기^{becoming}의 상태에 있다. 연극과 퍼포먼스의 과정(글쓰기, 준비, 리허설)은 이러한 철학을 충실히 따른다. 그러나 퍼포먼

스의 표명—말하자면 본질적 존재론—에서는 정반대를 추구한다. 즉 퍼포먼스는 세계를 창조하고 안정되게 만들고 시간과 공간을 통합시키며 무언가가 된다. 연극의 생동감과 모방적·알레고리적 형식은 시간과 공간을 고정시키고자 공모하며, 이것은 쿠드테아트르$^{coup\ de\ théâtre}$* 개념에서 가장 명확하게 볼 수 있다.

쿠드테아트르는 청중과 퍼포머가 흐름이나 차이가 아닌 통합의 표현, 즉 절대적인 것에 도달하는 순간을 정의한다. 물론 이때 절대적인 것이란 은유적 표현으로, 공모하는 불신·환영·가상성을 특징으로 하는 하나됨의 지점을 뜻한다. 그러나 연극적 시간의 고정 시점에 그것은 절대이자 종결점이며 계시이다. 진정하게 연극적인 순간은 액체가 아니다. 그것은 고체이다. 쿠드테아트르가 주는 충격은 느리게 떨어지는 물방울이 아니라 날카롭게 베는 칼이며 못을 내리치는 망치와도 같다. 쿠드테아트르는 알레고리적·은유적 식역識閾 안에서 포스트구조주의적 원을 네모지게 하는 장소를 구성한다. 이곳은 유동하며 지연되는 기호가 그것의 목적 및 '의미'와 자기 동일시를 할 수 있게 되는 현장이다. 아르토가 쓴 글을 인용하며 데리다는 이렇게 말한다.[39] "우리가 떠올릴 수 있는 최상의 연극 개념은 우리로 하여금 철학적으로 되기Becoming와 화해하게 만든다는 것이다."[40] 이어서 데리다는 아르토에 대한 비판에서 자신이 이해한 대로 명료하게 쓰고 있다. "연극은 존재 전체를 소환하며, 더는 해석의 발생이나 배우와 저자 간의 구분을 용납하지 않는다."[41]

그러나 "어둠에 싸여 보이지 않는blind 작품의 기원과 재결합하기 위해서는 스스로에게서 분리되어야만 한다"[42]고 규정하는 데리다의 비판적 신념은, 연극적이고 데카르트적인 변증법으로 이뤄진 격정적인 희곡을 떠올린다. 한편으로 데리다의 신념은 연기하기와 연극 관람하기에서 작동하는 정신의 분리 과정을 완벽하게 규정한다. 그러나 다른 한편 그것은 그 정신 과정의 안티테제를 전형적으로 보여준다. 연극은 궁극적으로 이와 반대로 주장한다. 말하자면 "스스로에게서 분리되는 것"은 배우에게나 관객의 경험에서나 모두 치명적이다. 그리고 데리다의 담론에 함축된 데카르트식의 몸/마음 분리는 연극적 구현의 중심 기조에 저주를 퍼붓는 것이다.

이처럼 자가당착적인 연극적 분리가 데리다에게서 분명 사라지지 않겠지만, 그의 자가당착은 무신론적 견지를 취하고 있다. 즉 예술작품은 맹목blindness과 어둠으로부터 비롯되는 것이다. 그의 입장은 적법하며 심지어 베케트, 아르토, 브레히트 같은 연극의 아이콘들을 뒤따르고 있다. 하지만 그의 입

* 쿠드테아트르는 주로 연극에서 사건이 급변하거나 반전됨으로써 관중을 놀라게 하는 것을 뜻한다.

장은 연극 무대에 발을 딛고 있지 않고, 그 규칙에 따라 작동하지 않는다. 데리다는 잔혹극을 옹호할 때 조차 연극 언어와 은유를 파괴하려는 아르토의 충동에 대한 믿음—즉 연극이 창조하는 것보다는 파괴(해체)하는 것de(con)struction—에 근거하고 있다.[43] 하지만 데리다는 관례적인 연극 패러다임에 대해 적대적인 입장을 취하고 있으며, 이는 보드리야르가 미디어에 대해 취하는 입장과 똑같다. 사실 장 자 크 루소에 대한 해체론적 논평에서 데리다는 보드리야르와 확연히 비슷한 목소리를 내고 있다. "연극 자체가 재현representation이라는 심각한 악에 의해 형성되고 손상된다. 그것은 타락 그 자체다. 연극적 재현은 … 보충적인 재-제시re-presentation로* 인해 오염되었다."[44] 연극적인 것에 대한 데리다의 무취미 distaste는 그의 배우에 관한 분석에서도 계속된다.

악은 그의 자연스러운 경향이다. 재현을 직업으로 삼는 사람이 외부적이고 인공적인 기표들에 대한 취미, 삐 딱한 기호 사용법에 대한 취미를 가져야 한다는 것은 정상적이다. 사치, 고급스러운 의복, 탕진은 우연히 여 기저기에서 발생한 기표들이 아니라, 기표와 재현자 자신이 저지른 범죄이다.[45]

우리는 미디어아트 및 디지털아트와 퍼포먼스에 관해 연구하는 학계가, 이렇게 미디어와 공연을 싫 어한다고 고백하는 데리다와 보드리야르를 왜 지속적으로, 또 명백히 강박적으로 인용하고 경의를 표 하는지 실로 놀라지 않을 수 없다.[46] 데리다가 언어를 해체했던 것은 아르토가 연극을 역병과도 같다 며 찬탄했던 것과 유사하다. 역병이라는 비유는 장벽이 흔들리고 질서가 사라지고 무정부 상태가 창궐 하는, 도덕성과 사회의 전복을 강조한다.[47] 데리다는 언어 자체가 역병, 세포 바이러스가 되어 그 자신 을 쪼개고 감염시킴에 따라 동일한 경계의 붕괴, 동일한 재앙과 질서 및 의미작용의 와해가 일어나는 것을 경축한다. 그러나 데리다의 언어적 역병은 의미와 진리의 개념에 어둠을 드리고 그것을 분리하고

* 이 인용문에서 데리다가 '보충적supplementary'이라는 말로 의미하는 것은 다음 페이지의 옮긴이 주에서 설명하 는 차연 개념과 연속선상에서 이해할 수 있다. 하나의 텍스트 또는 기표는 다른 텍스트나 기표로 대체되거나 보충 될 뿐이지 확정적인 의미나 기의를 갖지 않는다는 것이다. 데리다는 루소의 텍스트를 해체론적으로 독해하면서 '보충'과 '대리' 개념을 제시한다. 이때 그가 강조하는 것은 독자의 창조적 해석으로서 '쓰기écriture'의 과정이다. 데 리다에게 독서란 또 하나의 창조적 글쓰기 과정이다. 이때 주어진 텍스트의 바깥, 즉 실재는 그의 고려 대상이 아 니다. 왜냐하면 데리다를 비롯한 포스트구조주의자들은 우리의 언어가 외부 세계 또는 실재를 투명하게 즉각적으 로immediately 재현할 수 없다고 보기 때문이다. 그들은 텍스트 바깥의 실재를 적극적으로 부정하지는 않으나, 독 자가 할 수 있는 것은 오로지 텍스트의 읽기와 다시 쓰기 또는 대리보충일 뿐이라고 말한다. 그러므로 데리다에게 있어서 연극을 비롯한 모든 종류의 문화적 재현은 "보충적으로 다시 제시하기"일 수밖에 없다.

침해하는 반면, 아르토의 역병은 눈이 멀 정도로 밝게 빛을 내며 드러나며 초월적인 통합된 의미와, 오늘날의 유행과는 한참 동떨어진 보편적인 '진리'를 추구한다.

> 만약 기본적인 연극이 역병과도 같다면 이는 전염성이 있어서가 아니라 역병처럼 연극도 하나의 계시이기 때문이다. 연극은, 정신이 취할 수 있는 모든 삐딱함이 한 개인이나 한 국가에서 국지적으로 나타나게 하는 잔혹성의 잠재적 저류의 외부화를 재촉한다.[48]

물론 퍼포먼스 이론은 언제나 (극적인 '내용'과 신체, 세트, 소품, 공간 같은 물리적/원자적 '실체' 모두) '물질'의 영역에서 벗어나 철학적 사유, 인식론, 비판적 언어의 춤이라는 좀 더 개념적이고 추상적인 영토로 얼마간 끌어올릴 필요가 있었다. 그러므로 퍼포먼스는 단지 그 자체로만 고찰되지 않으며, 다른 사유 및 신념의 방식들과의 관계 속에서 고찰된다. 모든 비평문이 어쩔 수 없이 저자와 독자 모두의 취미, 편견, 사유체계 안에서 뒤섞이고 얽혀 있다고 해도, 그 역할은 비판의 대상을 해방시키고 그럼으로써 빛을 비춰주는 것이다. 포스트구조주의 프로젝트는 빛을 뿜고 때로는 밝고 눈부신 광선을 비추지만, 주로 작품을 향하기보다는 멀어진다. 그 광선이 쏟아져 차연[差延, différance]*의 무한한 프랙털 극장 안에서 360도 정도로 굴절된다. 그러나 차이[differentiation]와 지연[deferntiation]의 미묘하고 정교한 상호작용은 너무 자주 순환논법과 철학적 자기만족에 빠지고, 존재론적 차이와 예술적 독창성을 인정하는 대신에 모든 예술작품을 다 '동일한 것'으로 만들어버릴 수 있다. 퍼포먼스와 예술적 인공품은 조형적 장난감이 되고 만다. 그 자체로는 실재적 의미가 없으나, 주로 철학적 유희와 지적 상호작용의 즐거움을 위해 존재하는 대상이 되는 것이다. 저자의 죽음과 해체론적 비평가의 탄생 이후, 예술작품과 퍼포먼스는 차별화되지 않는 동질적인 퍼티[putty] 덩어리로 너무 자주 주조되었다.

* 차연은 '차이[différence]'와 '연기하다[différer]'라는 두 프랑스어 단어를 합성하여 데리다가 만든 신조어다. 데리다에 따르면 언어의 의미는 단 한 번의 또는 단 한 사람의 해석으로 확정되는 것이 아니다. 시간이 흐름에 따라 또는 해석하는 사람에 따라 동일한 텍스트는 다르게 해석된다. 이러한 이유에서 데리다는 기표와 기의가 일대일로 대응한다고 본 구조주의자 소쉬르와는 다르게 이 둘의 관계가 고정적이지 않으며, 한 기표의 궁극적 의미는 지속적인 해석의 사슬에서 끊임없이 지연될 수밖에 없다고 주장한다.

사이버네틱스와 포스트휴머니즘

> 나는 인간으로 태어났으나 이는 그저 시간과 장소에 따른 조건일 뿐인 운명의 장난이다. 그
> 조건은 우리가 바꿀 수 있으며 우리는 그러한 힘을 갖고 있다고 믿는다.
>
> —케빈 워릭[49]

포스트휴머니즘을 둘러싼 현행 이론과 논쟁들을 세부적으로 살펴보기 전에 사이버네틱스의 영향과 발전에 관해 반추하는 것은 흥미로울 것이다. 사이버네틱스는 포스트휴머니즘의 선조이자 많은 디지털 퍼포먼스의 중추적 요소이기 때문이다. 특히 상호작용 시스템과 피드백 활성화 시스템을 사용한다는 점에서 디지털 퍼포먼스는 '소통과 제어'라는 사이버네틱스 모델과 직결되어 있다. 사이버네틱스는 2차 세계대전 동안과 그 직후 클로드 섀넌Claude Shannon과 노버트 위너를 포함한 과학자들이 개발한 과학 이론 및 실천에 대한 새로운 접근법이다. 위너는 "본래 조종사의 기술에서처럼 '통제하다'를 의미하는" 그리스어 kybernein에서 사이버네틱스라는 단어를 만들어냈다.[50] 사이버네틱스(접두사 cyber의 시초적 사례다) 시스템은 순수하게 기계적인 방식의 테크놀로지와 엔지니어링에서 벗어나 "모든 물리적 대상의 경계를 넘어서고 … 다수의 개체들을 가로질러 퍼져나갈" 수 있는 소통과 제어 시스템으로 향하는 움직임을 강조한다.[51]

　사이버네틱스는 생물학과 심리학 등 많은 분과 학문을 탐구하기 위해 파생되었으나, 디지털 컴퓨터에 주로 관심의 초점이 유지되며 실험적으로 개발된 분과이다. 위너의 저술에서 채택된 '입력', '출력', '피드백' 같은 용어들은 이후 컴퓨터 용어로 흔히 사용하게 되었다. 컴퓨터로 활성화된 가장 단순한 예술 설치조차도 사이버네틱 시스템을 사용하고 있다. 스텔락 같은 퍼포먼스 예술가는 첨단 사이버네틱스를 사용하여 사이버네틱한 인간-기계 시스템에 대한 과학적인 접근을 시도하면서 자신의 몸을 로봇 보철물로 대체하기도 했다. 이와 같은 시도에서 "감각적 피드백 루프는… 조종자와 로봇 간 심리적 거리의 붕괴[를 초래한다], 다시 말해 로봇이 인간의 명령을 수행하고 인간이 로봇이 지각하는 것을 지각한다면 인간-기계 시스템은 하나의 작동 단위로 합쳐진 것이다."[52]

　퍼포머에 의해, 또는 퍼포머를 위해 개발된 수많은 동작 활성화 시스템에서 신체는 사이버네틱한 피드백 루프에 확실하게 영향을 미친다. 팔의 제스처는 악곡 샘플이나 비디오 이미지 같은 또 다른 형식의 출력물을 해독하고 재구성하는 컴퓨터 계산의 입력을 제공한다. 표면적으로 보기에 퍼포머의 몸과, 악곡 또는 비디오는 별개의 개체들 또는 '객체들'이다. 하지만 사이버네틱스의 견지에서 이해할 때

그것들은 이제 분리되어 있지 않다. 개체들 또는 객체들은 소통과 제어 안에서 긴밀하게 연결되어 있다. 퍼포머의 몸과 그것이 유발하는 출력 사이의 경계가 무너지는데, 마셜 매클루언이 1964년 저서 『미디어의 이해Understanding Media』에서 부제로 채택했던 문구를 쓰자면 미디어가 문자 그대로 "인간의 확장The Extensions of Man"이 된 것처럼 보인다. 많은 평론가가 신체와 미디어 두 요소가 실제로 결합하는 정도에 회의적이기는 하지만, 퍼포머와 그러한 시스템의 사용자에게 적어도 그들이 활성화하는 디지털 미디어에 사이버네틱하게 연결되어 있다는 '느낌'이 매우 강렬하다는 데에는 의심의 여지가 없다. 사이버네틱스에서 제기된 서로 다른 물리적 개체들 간의 상호연결이라는 개념은 포스트구조주의 이론과 선불교의 관념과 연관되고, "우리의 피부가 경계선이 아니라 침투 가능한 세포막"으로 이루어진 인간 신체에 관한 유관 개념과 연계되기에 이르렀다.[53]

캐서린 헤일스Katherine Hayles는 사이버네틱스가 어떻게 몸을 정보 시스템으로 재배치하고 어떻게 몸의 경계선들을 "누구나 접할 수 있다"고 암시하는지에 주목한다.[54] 헤일스의 『우리는 어떻게 포스트휴먼이 되었는가: 사이버네틱스, 문학, 정보 공학에서의 가상 신체How We Became Posthuman: Virtual Bodies in Cybernetics, Literature and Informatics』(1999)는 이러한 생각들이 자유로운 휴머니즘의 중심을 이루는 가치들—"일관성 있는 자아, 그러한 자아가 자율성과 자유를 누릴 권리, 계몽된 자기 이익에 대한 믿음과 연계되어 있는 수행력의 감각"[55]—에 어떻게 도전하는지를 자세히 탐구한다. 그녀는 다음과 같은 아이러니에 주목한다. 이를테면 위너는 스스로 강한 윤리적·휴머니즘적 신념을 지니고 있지만, 이와 동시에 그는 버니바 부시Vannevar Bush를* 위해 더 효과적인 군사용 살상 기계를 창조하기 위해 사이버네틱스를 사용했다는 것이다. 하지만 2차 세계대전 직후 위너는 군사 자금과 간섭을 포기했으며 공개서한 「과학자의 반란A Scientist Rebels」(1947)에서 과학은 정치적·사회적 양심을 가져야 하고 과학자는 자신이 행동한 결과와 마주해야 한다고 선언했다.[56] 그러나 사이버네틱하게 확장된 몸과 자유로운 휴머니즘, 그리고 위너가 일생을 통틀어 유지했던 군사주의 사이에는 불안한 긴장감이 남아 있었고, 그것은 「인간, 기계, 그리고 그들의 세계Men, Machines and the World About」(1954) 같은 매혹적인 논문들에 명료하게 기술되어 있다.

위너는 처음부터 인간 신경계와 그리고 컴퓨터에서 서로 연결된 이진법적 개폐 동작들 간의 유사

* 버니바 부시(1890-1974)는 2차 대전 당시 미국 정부에서 비밀리에 추진한 원자폭탄 개발 사업인 맨하탄 프로젝트의 주역 중 하나다. 그는 일찍이 하이퍼텍스트와 인터넷 개념에 단초를 제공함으로써 컴퓨터 역사의 초기에 상당히 기여했다.

점을 열정을 다해 도출한다. 신경계의 섬유들 각각은 "전부냐 제로냐" 패턴을 따르고 있기 때문이다. 말하자면 "신경 섬유들은 점화하거나 점화하지 않는다. 즉 그것들은 어중간하게 점화하지 않는다."[57] 게다가 시냅스와 억제 섬유는 적절한 조합으로 섬유들의 점화를 조절하기 때문에 "신경계는 컴퓨팅 기계일 뿐만 아니라 제어 기계이기도 하다. … 피드백 기계는 인간 신체의 자발적 행동에서 발생한다고 잘 알려져 있을 뿐만 아니라 … 인간의 생명 유지 자체에 필수적이다."[58] 이어 그는 컴퓨터가 산업적 프로세스의 자동화를 증진할 수 있고 학습과 인공지능의 역량을 개발할 수 있는 "새로운 산업혁명"에 관해 논의한다. 1차 산업혁명이 기계가 인간이나 동물에서 신체적 직무를 넘겨받은 단순한 에너지 대체 패러다임이었다면, 새로운 산업혁명은 인간의 판단을 기계의 판단으로 대체하는 것이다. 기계는 단순한 근육의 힘이 아닌 제어, 지능, 소통의 원천이 된다. 그러나 이 지점에서 위너의 어조가 극적으로 변하고, 그는 종교적 은유를 환기시키며 이렇게 말한다.

> 그 놋쇠 송아지, 그 우상, 그러니까 이 기계에 절을 하는 이 나라에는 실로 진정한 위험이 존재한다. … 우리는 그러한 기계를 숭배하고 그것에 인간을 희생물로 바칠 수 없다. 하지만 우리가 재앙을 일으킬 상황은 쉽게 일어날 수 있다. … 신사들이여, 산타클로스는 없다! 우리가 기계와 함께 살기 원한다면 우리는 기계를 이해해야만 한다.[59]

지옥 불을 연상시키는 그의 수사법은 계속 이어졌다. 즉 그는 중세에 마녀를 화형에 처했던 것이 "마법이 초자연적인 것을 이용하지 않고, 신에게 더 큰 영광을 돌리는 대신에 다른 목적을 위해 인간의 힘을 이용하는"[60] 곳에서 정당화되었을 수 있다고 선언하고 있다. 위너가 유신론자로서 신이라는 말을 사용하는 것이 아니라 '인간적 가치'의 관점에서 사용한다는 점을 재빨리 강조할 때 그의 자유주의적 인본주의가 표면에 드러나기는 한다. 그는 두 개의 유명한 민간 설화로 결론을 짓는다. 이 이야기들은 마법과 계산 기계의 유사한 위협에 대해 경고하는 기능을 한다. 첫 번째 설화는 세 가지 소원을 들어주기로 한 부부의 이야기다. 200달러를 달라고 했던 그들의 첫 번째 소원은 아들이 공장에서 사고로 죽었으며 회사에서 그 금액을 보상금으로 지급할 것이라는 소식으로 채워졌다. 그들의 두 번째 소원은 아들이 돌아오는 것이었는데, 아들이 유령으로 나타났을 때 그들의 마지막 소원은 아들이 떠나가는 것이 되었다. 그리하여 무일푼이 된 그 부부는 슬픔에 빠진다. 위너가 글을 끝맺는 이야기는, 복수심에 불타는 사악한 지니를 병에서 풀어주고 결국 어렵사리 설득하여 그가 병 속으로 되돌아가게 하는 어

부의 이야기다. 그 논문은 극적으로 끝난다. "신사 여러분, 우리가 기계 때문에 문제가 생겼을 때 기계에게 말하여 병 속에 다시 들어가라고 말할 수 없습니다."[60]

위너의 저작이 첨단 테크놀로지와 사이버네틱스의 선구적 위치를 점유하지만, 여기서 그의 관점은 디스토피아적 과학소설 작가에 가깝다. 아니면 더 정확하게 말해 그는 복음주의자처럼 설교하고 있다. 기계는 거짓 신이요 흑마술 따위다. 나중에 거론할 포스트휴먼 프로메테우스에 관한 이합 하산[Ihab Hassan]의 기술에 나오는 판도라의 상자 비유처럼 지능형 기계는 사악한 지니가 될 수 있으며, 우리는 자신도 모르게 지니를 램프에서 해방시키고 돌이킬 수 없는 대혼란을 일으킬지도 모른다. 위너에게 종교, 마법, 기계가 주는 도덕적 교훈은 모두 동일하다. 그의 사이버네틱스는 기계, 자연, 인간 사이의 모든 경계선과 연결점을 개방하기 위해 작동하지만, 도덕성과 자유로운 휴머니즘의 경계선은 신성불가침이자 절대로 건너갈 수 없다. 위너의 설교는 실상 매우 간단하고 50년이 흐르자 다소 진부하게 들리기까지 한다. 우리는 기계를 선을 위해서만 사용해야지 악을 위해 써서는 안 된다. 하지만 결국 그의 설교는 감성적인 메시지가 되었다. 탐욕 때문에 아들을 잃고 울부짖는 부부의 이미지처럼 말이다. 위너의 메시지는 인간의 신경계가 어떻게 이미 우리를 이진법적 기계로 간주하고 있는지 증명한 그가 이전에 제시한 담론과도 들어맞지 않는다. 사이보그에 관한 도나 해러웨이[Donna Haraway]의 담론처럼 위너의 메시지는 우리로 하여금 기계와의 친족 관계를 깨닫게 하고 우리 스스로 기계의 영역으로 확장하라고 촉구한다. 그렇지만 모종의 오작동 때문에 우리는 우리의 종교적 황홀경이 순수해야 하지 죄를 지어서는 안 된다는 사실을 되새기게 된다.

포스트휴먼의 몸과 마음

살아 있는 존재는 더는 유기체의 영역에 속하는 유일한 것이 아니다. 우리의 몸은 이제 기계, 이미지, 정보로 만들어진다. 우리는 문화적 몸들이 되어가고 있다.
—올리비에 디앙[Ollivier Dyens][62]

사이버네틱스 연구자 그레고리 베이트슨[Gregory Bateson]은 앨런 튜링이 제기한 '맹인의 지팡이가 그의 일부인가 아닌가'[63]라는 질문을 재개한다. 표피적인 생물학적 관점에서는 아니라고 하겠지만, 사이버네틱 시스템과 관련해서는 보청기나 스티븐 호킹[Steven Hawking]의 목소리 합성기가 그러했듯이 그렇다

고 할 수 있다. 왜냐하면 맹인의 지팡이는 단일한 정보 흐름과 피드백 시스템의 부분을 구성하고 있기 때문이다. 우리가 이러한 전제를 수용한다면 텔레마틱하게 (화상회의나 디지털 전송 방식으로) 작업하는 퍼포머의 디지털 발현 또한 퍼포머의 몸의 부분이다. 그러나 그러한 급진적인 이론을 전적으로 끌어들인다는 것은 우리가 '포스트휴먼'이 되었다는 명제의 수용 또한 함축할 것이다. 포스트휴먼 이론은 "체화embodiment* 보다 인지에 강조점"을 둔다.[64] 말하자면 그것은 마치 스텔락의 작품이 예시하는 것처럼, 조작 가능하고 진화하는 인공 보철이 되는 중인 몸을 지닌 채 인간의 의식과 지능적 기계의 혼합물을 향해가는 체화에 그다지 주목하지 않는다는 것이다(그림 7.2).

『사물의 질서: 인간 과학의 고고학The Order of Things: An Archeology of the Human Sciences』(1973)에서 미셸 푸코는 "인간이란 하나의 역사적 구성물이며, 인간의 시대는 막바지에 이르렀다"고 말한다.[65] 이로부터 3년 후인 1976년, 언제나 자신의 시대를 앞서 갔던 사상가 이합 하산은 위스콘신대학교 20세기연구센터에서 열린 '포스트모던 퍼포먼스에 관한 국제심포지엄'의 기조연설에서 '포스트휴머니즘'이라는 용어를 고안했다. 다른 사람들이 여전히 포스트모더니즘과 해체론이라는 새로운 인식론과 씨름하고 있는 동안 하산은 포스트휴머니즘 개념을 소개한 것이다. 그 당시 포스트휴머니즘은 최신 유행어가 되기 이전의 20년가량 거의 휴면 상태로 있었고, 주디스 할버스탬Judith Halberstam, 아이라 리빙스턴Ira Livingstone, 샌디 스톤, 캐서린 헤일스 같은 여성 저자들이 주도적으로 부활시켰다.[66] 하산은 포스트휴머니즘이 "이 시점에 나타난 갑작스러운 변이"를 구성하는지, 아니면 선사시대 라스코 동굴의 불빛에서 시작된 과정의 연속인지에 관해 토의했다.

또한 하산은 가정용 컴퓨터, 웹서비스, 현대적 기술 이론이 등장하기 여러 해 전에 사이버문화 일반에서 나타나는 논쟁의 특성뿐만 아니라 오늘날 디지털 퍼포먼스 내부에서 벌어지는 논쟁의 특성도 드러내는 핵심적 변증법적 긴장과 주제들을 해부하듯이 파헤쳤다. 1960년대 마셜 매클루언과 버크민스터 풀러Buckminster Fuller 각각의 "지구촌"과 "우주선 지구"에 관한 테크놀로지적 개념화, 그리고 노먼 O. 브라운Norman O. Brown의 "인류라는 신비로운 몸체"라는 관념은[67] 이와 마찬가지로 유관한 개념인 [이데올로기, 종교, 계급, 인종에 따라] 갈라지는 지구 개념, 분열 개념, 데리다적인 "파편들의 형이상학"과 충돌한다.[68] 그렇게 강력한 연접連接, conjunction은 이와 똑같이 힘 있는 이접異接, disjunction과 경쟁하

* 앞선 장에서 'embodiment'는 주로 '구현'으로 번역했으나, 포스트휴머니즘에 관해 논의하는 이 대목에서는 인간의 의식 또는 마음이 몸과 불가분하게 결합되어 있다는 의미로 해석하여 '체화'라고 옮겼다.

는 것이다. 그러나 하산에게 "수렴과 발산은 단지 동일한 실재의 두 측면에 지나지 않는다. 전체주의와 무정부 상태는 서로를 소환해낸다." 그리고 상상과 과학은 문화와 의식에서의 이러한 변화를 추동하는 동인이자 포스트휴머니즘을 향한 궁극적 의지다. 예술과 과학은 서로에게 빌리고 빌려주는 이론과 실

INVOLUNTARY BODY / THIRD HAND

그림 7.2 <비자발적 몸/세 번째 손Involuntary Body/Third Hand> 프로젝트를 위해 스텔락이 만든 포스트휴먼 인간-기계 디자인.
(다이어그램: 스텔락)

천에 대한 새로운 접근에서 서로 수렴한다. 이는 과학적 모형이 예술을 점점 더 풍부하게 만들고 창의적·상상적 과정이 과학에 영향을 끼치는 일종의 삼투 현상이라고 하겠다. 하산은 수렴을 특징짓는 동시대 문화의 네 영역을 다음과 같이 정의한다.

1. 과학과 예술의 창의적 과정
2. 실험 과학의 새로운 접경지대
3. 주제인 동시에 형식이기도 한 예술과 테크놀로지의 병합
4. 통일된 감수성을 향한 실존적 추구[70]

이듬해에 「퍼포머로서의 프로메테우스: 포스트휴머니즘 문화?Prometheus as Performer: Towards a Posthumanist Culture?」(1977)라는 제목으로 출판된 하산의 기조연설은 오늘날 가상적 문화와 디지털 퍼포먼스에 관한 이론적 사유를 가르는 핵심적 관심사들을 압축적으로 전달한다. 그 연설 자체가 연극적 갈등처럼 구조화되어 있다. 여덟 명의 등장인물이 당대의 예술, 이론, 사회를 비추는 거울로서 프로메테우스의 중요성에 대해 숙고하고 논변하는 다섯 개 장면으로 이뤄진 극적인 가면극과도 같다.[71] 프로메테우스는 "일자와 다자the One and the Many와 씨름하는 마음"의 은유가 되며,* "여기서 상상과 과학, 신화와 테크놀로지, 언어와 수가 서로 만난다."[72] 하산의 연설에 등장하는 몇몇 인물은 프로메테우스에 대해, 분열된 마음과 천지를 결합하기 위해 제우스에게 대항했던 영웅으로 찬양한다. 다른 인물들은 실수, 공포, 광기 같은 더 어두운 망령에 대해 묘사한다. 그들은 땅과 하늘 사이의 행복한 결합을 주재하는 자비로운 대제사장이 아니라 돌연변이와 괴물을 낳는 사기꾼이자 도둑으로서 프로메테우스의 역할에 대해 경고하고 있다. 말하자면 그것은 클론 만들기, 처녀생식, 안드로이드, 사이보그, 키메라 같은 '미래 충격'에 대한 재현인 것이다. 프로메테우스가 더 많은 이야기, 즉 [그의 동생] 에피메테우스

* '일자와 다자'는 소크라테스 이전의 자연철학자들이 만물의 기원에 대해 논의했던 문제를 가리키며, 플라톤과 아리스토텔레스의 철학과 그 이후의 서양 철학에서 다양한 판본의 형이상학으로 변주되었다. 가령 헤라클레이토스는 우주 삼라만상은 끊임없이 변화하며, 이러한 변화의 원리가 이성Logos에서 유래한다고 주장했다. 서구의 기독교 전통에서 세계의 원인은 보편자인 신으로 상정되었고 신으로부터 세계를 구성하는 다양한 존재자들이 유래한다고 여겨졌다. 포스트휴먼 문화에 대해 논평하는 이 강연에서 하산이 프로메테우스를 "일자와 다자와 씨름하는 마음에 관한 은유"로 제시하는 것은 신과 인간 사이에서 고군분투했던 프로메테우스가 종래의 보편 철학에서 상정했던 보편적인 단일성과 개별적인 다수성의 대립을 와해시키는 당대 철학의 포스트모던한 입장을 잘 대변한다고 보기 때문이다.

Epimetheus의 이야기와 어떻게 관련되는지는 잊히지 않았다. 판도라의 남편 에피메테우스는 형의 충고를 무시하고 판도라의 상자를 열었고, 그리하여 "인류의 모든 병폐가 생겨났다."[73] 하지만 무엇보다 주목할 것은 하산이 프로메테우스를 포스트휴머니즘의 상징으로 묘사했다는 것이다. 그는 극적인 에필로그를 끝맺으며 이렇게 결론짓고 있다.

드디어 명백히 드러나지 않았는가? 예언자, 티탄족의 위반자, 사기꾼, 인간에게 불을 가져다주고 문화를 만들어 준 프로메테우스. 그는 우리의 퍼포머이다. 그는 시간과 공간을 공연하고 욕망을 공연한다. 그는 고초를 겪는다. 우리 자신이 바로 그 퍼포먼스이다. 우리는 공연하며 매 순간 공연된다. 우리는 인간으로 남아 있지 않을 인간의 고통이자 유희이다. 우리는 땅이자 하늘이고 물이자 불이다. 우리는 욕망의 변화하는 형상이다. 모든 것은 변하며 아무것도—죽음조차도—지쳐버릴 수 없다.[74]

하산의 성과는 포스트휴머니즘이라는 용어를 주조하고 이에 관한 담론을 촉발했다는 것만이 아니다. 그는 사이버문화와 디지털 퍼포먼스의 정수를 이루는 생각들과 논쟁들을 압축적으로 제시한 최초의 저자이기도 하다. 1976년 기조연설에서 그는 테크놀로지 기반 퍼포먼스에 관해 근본적인 이론적 긴장과 모순들을 구체적으로 극화하여 공연한 최초의 인물이 되었다. 그러나 포스트휴먼이라는 주제는 그로부터 20년 후 헤일스의 『우리는 어떻게 포스트휴먼이 되었는가: 사이버네틱스, 문학, 정보공학에서의 가상 신체How We Became Posthuman: Virtual Bodies in Cybernetics, Literature and Informatics』(1999)가 출판되고 나서야 널리 주목받게 된다. 헤일스가 강조하는 바는, 포스트휴먼이 된다는 것은 문자 그대로의 사이보그처럼 신체의 테크놀로지적 구성 요소나 임플란트가 있느냐 하는 것이 아니라 주체성의 구성과 정보 과정에 관한 것이라는 점이다. 그녀는 "사람들이 스스로를 포스트휴먼이라고 생각할 때 포스트휴먼이 된다"라고 말한다.[75] 우리가 만약 이러한 전제를 수용한다면 우리는 디지털 퍼포먼스가, 주로 포스트휴먼인(또는 자신이 포스트휴먼이라고 믿는) 사람들에 의해, 포스트휴먼인 사람들을 위해 창작된다는 사실을 인정할 필요가 있어 보인다. 사이버네틱스 모형 안에서 몸과 체화의 문제는 다음과 같이 간주됨으로써 완전히 지워지지는 않았더라도 간단히 처리되고 있다.

정보는 그 몸체를 상실하고 … 그것이 각인되어 있다고 여겨지는 물질적 형식과 분리된 하나의 존재자로서 개념화된다. … 포스트휴먼에서는 신체적 존재와 컴퓨터 시뮬레이션 사이에, 사이버네틱 기제와 생물학적

유기체 사이에, 로봇의 목적론과 인간의 목표 사이에 본질적인 차이나 절대적인 경계선이 없다.[76]

그러므로 사이버네틱 정보·커뮤니케이션 이론에서 체화는 비물질적이며, 헤일스에 따르면 현존이 아닌 패턴에 의해 정의된다.[77] 이 말이 만약 맞는다면, 그리고 부재와 현존에 관한 질문들이 사이버네틱 담론 내의 정보와 커뮤니케이션과 관련이 없다면, 그 질문들은 퍼포먼스의 디지털적 발현에 더 적합하게 되어야 하는 것인가? 푸코와 다른 이들이 이미 몸을 무엇보다도 언어적 담론 체계로서 개념화한 포스트모던 시대에, 미디어 테크놀로지의 개입이 퍼포먼스에서의 신체 정보와 커뮤니케이션 생산의 사슬을 바꿔놓는가?

외적인 수단(의상, 메이크업, 조명, 신체적 행동/연기)과 내적인 수단(정신 집중과 심리적 캐릭터화)에 의해 연극이 언제나 가상성을 향한 의지를 가졌다는 것과 연극에서 인간 신체의 변형이 언제나 핵심을 이뤘다는 점을 받아들인다면 위 질문에 그렇다고 답할 수 없다. 더구나 '실재' 개념은 연극이나 퍼포먼스에 행복하게 안착했던 적이 없었다. 사실주의 연극이 핍진성에 관심을 기울여왔음에도 불구하고 그러하다. 연극은 언제나 이미 시뮬레이션이다. 그것은 언제나 자신 외부의 어떤 것을 나타낸다. 연극은 진품인 척 가장하는 비非진품이며, 실재라고 상정된 비실재이다. 브렌다 로렐이 잘 설명한 것처럼 이러한 기본 패러다임이 가상적 시스템 안에서도 동일하게 적용된다. 그리고 마크 포스터는 다음과 같이 주장한다. "가상현실 시스템은 테크놀로지를 이용해 실재를 복제하는 서구의 추세를 이어가고 있다. 그 시스템은 참여자에게 2등급의 실재를 제공하고 있다."[78] 이 2등급 실재는 정확하게 연극 생산 안에서 일어나는 것과 맞먹는다. 왜냐하면 연극에서도 유사하게 대안적 실재를 흉내 내기simulate 위해 테크놀로지를 이용하기 때문이다. 라이브 형식과 가상적 형식 모두에서 연극을 구속하는 것은 라이브든 전자적 기록이든 간에 공감적 인간 신체의 현존과, 그리고 상징적인 것과 비실재적인 것의 탐색이다. 매슈 코지가 주장한 것처럼 "연극 속 퍼포먼스와 예술에서의 숭고는 리오타르가 이론화한 것처럼 '발표 자체에 발표할 수 없는 것을 전면화하는 것'이다."[79] 허버트 블라우Herbert Blau 또한 우리에게 이러한 사실을 상기시킨다. "비매개적인 것이라는 환영보다 더 환영적인 것은 퍼포먼스에서 찾아볼 수 없다. … 환영의 진실은 … 연극에서 나타나든 다른 데서 나타나든 간에 모든 퍼포먼스에 귀신처럼 들러붙는다."[80] 이와 같은 관점과 자명한 이치는 디지털 퍼포먼스를 포스트휴먼적 실천으로서 명시적으로 택하지는 않지만, 몸의 물형성이나 가상성이 몸이 수행하는 행동 또는 몸이 창출하는 연극이나 무용에 별로 영향을 끼치지 않는다는 것을 암시적으로나마 확인시켜준다.

우리에게 포스트모더니즘은 매스미디어가 어떻게 사회를 소비하게 되었는가에 관한 설명이다. 즉 우리는 어떻게 미디어가 '되고 있는가'에 관한 설명이라고 할 수 있다. 포스트휴먼의 개념은 우리가 미디어 자체가 될 때까지 이것을 연장한다. 우리가 이제 라이브 신체와 매개된 신체가 동일하다고 상정하는 이유는 테크놀로지에 대해 더는 사유하지 않음으로써 테크놀로지를 "제거하는" 데에 성공했기(또는 성공할 것이기) 때문이다. 테크놀로지가 우리의 일부가 되었기 때문이라는 말이다. 매클루언의 매개된 의식 개념과 보드리야르의 시뮬라크라 및 시뮬라시옹 관념을 확장시킨 포스트휴먼 이론들은 이렇게 제안한다. 즉 숨 쉬며 살아 있는 신체가, 이와 마찬가지로 퍼포먼스 행위에 개입하는 전자적 인간보다 더 대단한 견고성과 진품성을 지닌다고 인식해야 할 하등의 이유가 없다는 것이다. 하지만 현상적으로 볼 때, 근접한 실재적 공간에 고유하게 존재하며 기록과 가상적 재현에는 (적어도 부분적으로는) 부재하는 인간적 맥락이 있다. 실재적 신체와 가상적 신체는 동일하지 않다. 그래서 메를로퐁티는 '환상'이자 '전前사물'인 단안單眼 이미지들과 '실재'이자 '사물'인 양안兩眼 이미지를 명확하게 구분한다.[81] 신체의 전자적 이미지 또는 단안 이미지는 "신체와 경쟁할 만한 밀도를 전혀 갖고 있지 못하다. … 우리는 그 둘을 비교할 수 없다."[82] 그러나 사이버네틱하고 포스트휴먼적인 본능은 반대의 테제를 제시한다. 즉 이 테제에 의하면 이렇게 가깝고 생생한 유일성은 실재적 가치와 중요성을 결여하며, 오로지 다른 (특권적일지언정) 현존을 단언할 뿐이다. 가상 신체의 발현을 활용하는 디지털 퍼포머 대부분은 이러한 테제에 동의할 것 같고 또 마찬가지로 의미심장하게 그들의 살아 있는 자아와 가상적 자아 사이에 친밀하고 분리할 수 없는 사이버네틱/포스트휴먼적 연계를 단언할 것 같다. 이는 포스트모던 이론에서 매우 중요하게 간주되는 또 다른 주제, 즉 '분열된 주체성' 개념과 모순된다. 이 개념은 디지털 퍼포먼스 실천에 빈번히 (그리고 우리가 보기에 자주 부정확하게 또는 무분별하게) 적용되고 있다.

결론: 주체성 분열

> 드라마의 문제는 재현이나 사물과 그것의 반영에 관한 문제가 아니라 주체성 분열에 관한 것이다.
> —매슈 코지[83]

라캉과 더 최근의 데리다 및 포스트구조주의자들 등 권위 있는 출처에서 도출된 주체성 분리 개념은

널리 수용된 이론적 '소여所與'가 되었다. 즉 주체성 분열은 사이버문화, 디지털아트, 퍼포먼스 연구에 관한 학술적 논평에서 흔히 소환되는 개념이다. 라캉은 분열된 주체를 근본적 인간 존재의 문제에 대한 은유로 사용한다. 그는 "균열, 둘로 나누는 칸막이, 존재의 분열"[84]이라고 말한다(그림 7.3). 하지만 이렇게 오래되고 지속적인 '진실'을 지나치게 섣부르게 테크놀로지 기반 퍼포먼스와 연관시키는 것이 증명하거나 의미하는 바는 매우 적으며 가상적 분신의 역할과 존재론을 명확하게 하기보다는 신비화할 뿐이다. 분열된 주체는 의학적 정신분열증처럼 완전히 나뉘어 있는 자아를 시사한다. 그것은 마치 대립하는 동기를 지니고 서로 전쟁을 벌이는 성격들을 통제하지 못하는 것 같은 상태이다. 이것은 포스트휴먼 퍼포머들에게 해당되는 경우는 아니다. 그들은 분리되고 구별되는 주체도 아니고 통제 불능의 키메라chimera는 더더욱 아닌, 체화된 재현이자 공연하는 자신의 지표로서 복제를 예리하게 의식하고 있는 통제의 달인들이다. 따라서 우리는 위에 인용한 매슈 코지의 정식화를 반박한다. 문제는 "재현에 관한 것이고 사물과 그 반영에 관한" 것이지, "주체성의 분열"에 관한 것이 '아니다.'

그림 7.3 분열된 주체 개념은 랜덤댄스컴퍼니의 라이브 무용 극장 퍼포먼스 <네메시스Nemesis>(2002)에서 사용한 이 디지털 조작 스크린 프로젝션에서 압축적으로 표현된다. 사진: 라비 디프리스Ravi Deepres.

디지털 퍼포먼스에서는 반대되고 모순되는 방향으로 자꾸 이동하며 이론과 실천을 결정할 수밖에 없다. 부지불식간에 주입된 포스트모던의 신념 체계는 파편화, 분열된 주체성, 메타서사와 의미의 거부를 강조한다. 반면 실제로 디지털/포스트휴먼 퍼포머가 '실행하는' 것은 이와는 정반대를 추구한다. 즉 그것은 응집, 의미, 통일성, 유기체와 테크놀로지 간의 긴밀하고 사이버네틱한 연결점을 추구한다는 것이다. 파편화와 분열된 주체성을 가상의 신체나 디지털적으로 분산된 자아들과 관련시키는 것은 실제로 지나치게 축어적이고 진부하며 따라서 종국엔 요점을 놓쳐버리고 만다. 디지털 퍼포먼스는 (분열되지 않았고 하나로 수렴되기 위해 노출된 자아의 많은 조각이라고 해도 복제되어 있기는 하지만) 대체로 통일된 주체성을 향한 탐색이며, 포스트구조주의적이라기보다는 '구조주의적'인 프로젝트이고, 인간의 조건에 관한 보편적 신화이자 은유를 표현하기 위한 모색이다.

코지는 "퍼포먼스 연구는 포스트유기체적 퍼포먼스 고찰에 실패한다"라고 반추한다.[85] 또한 세크너는 퍼포먼스 연구가 퍼포먼스 자체에 특수한 새로운 이론을 창출하는 정통적 입장에서 자유로워지라고 간청한다. 디지털 퍼포먼스에서는 이러한 태도가 곱절로 긴급하게 요청된다. 왜냐하면 가상 공간 안에서 변화하는 퍼포먼스와 퍼포머의 존재론이 지닌 실제의 특수성이 낡은 용어로만 언급되어왔기 때문이다. 그러나 이러한 일은 녹록치 않다. 또한 이 분야는 이미 포스트모던 철학과 해체론적 분석의 재리허설과 재생으로 포화 상태가 되어 있다. 그중 몇몇은 명석하고 예리하지만 (다른 것들은 둔하고 지루하며) 최종 진술이 아니다. 그것은 끝맺음이기보다는 시작이다. 디지털 퍼포먼스를 식민화하고 길들이고 하찮게 만드는 이론적 제국주의라는 위험, 즉 특정한 분석 방식과 철학적 세계관이 지닌 진정한 위험이 존재한다. 말하자면 디지털 퍼포먼스를 식민화하는 이론적 제국주의는, 서양의 비교문화적 퍼포먼스 이론과 실천이 동양의 퍼포먼스와의 관계에서 행하고 있는 것을 러스톰 바루차[Rustom Bharucha]가 바라보는 것과 동일한 방식으로 디지털 퍼포먼스를 오해하고 스스로를 위한 주장만 한다는 것이다.[86] 포스트휴먼과 사이버네틱의 관점들은 어떻게 보면 단지 매개, 시뮬레이션, 실재의 상실에 관한 포스트모던한 비판을 연장한 것에 지나지 않지만, 그 분야에 관한 더 특정하고 합리적으로 고찰된 분석에 대해 더 신선하고 훨씬 더 과학적인 접근을 제공한다는 것은 확실하다.

주석

1. Hughs, "What is Science?"에서 재인용한 포퍼의 글.
2. Bolter and Grusin, *Remediation*, 15. (볼터와 그루신, 『재매개: 뉴미디어의 이해』, 이재현 역, 커

뮤니케이션북스, 2006)

3. Ibid., 15.

4. Ibid.

5. Ibid., 54.

6. Landow, *Hypertext: The Convergence of Contemporary Critical Theory and Technology*, 59.

7. Landow, *Hyper/Text/Theory*, 1.

8. Soules, "Animating the Language Machine: Computers and Performance"를 보라.

9. Landow, *Hypertext*, 2.

10. Barrett, *Sociomedia: Multimedia, Hypermedia and the Social Construction of Knowledge*, 8.

11. Gromala, "Pain and Subjectivity in Virtual Reality," 226.

12. Landow, *Hyper/Text/Theory*, 2.

13. Markley, *Virtual Realities and Their Discontents*, 58.

14. Grusin, "What Is an Electronic Author? Theory and the Technological Fallacy," 45.

15. Ibid.

16. Paulson, "Computers, Minds and Texts: Primary Reflections"를 보라.

17. Grusin, "What Is an Electronic Author?" 52.

18. Kendrick, "Cyberspace and the Technological Real," 143.

19. Kroker, *The Possessed Individual: Technology and the French Postmodern*, 166.

20. Ibid., 13.

21. Ibid.

22. Baudrillard, *Simulacra and Simulation*, 160.

23. Heidegger, "The Question Concerning Technology," 311.

24. Baudrillard, *Simulacra and Simulation*, 107

25. Ibid., 56.

26. Ibid., 146.

27. Ibid., 107.

28. Baudrillard, *Paroxysm: Interviews with Philippe Petit*, 23.

29. Baudrillard, "Disneyworld Company."

30. Eco, *Travels in Hyperreality: Essays*, 47−48.

31. Dery, *Escape Velocity: Cyberculture at the End of the Century*, 149.

32. Ibid., 147.

33. Ryan, *Narrative as Virtual Reality*, 40.

34. Ibid.

35. Bey, "Notes for CTHEORY," 154.

36. Kroker, *The Possessed Individual*, 80.

37. Ibid., 81.

38. Barthes, *Camera Lucida*, 73에서 재인용한 니체의 말.

39. Derrida, *Writing and Difference*, 170.

40. Artaud, *The Theatre and its Double*, 109.

41. Ibid., 187.

42. Ibid., 8.

43. Ibid., 184–185.

44. Derrida, *Of Gramatology*, 304.

45. Ibid., 305.

46. 이는 단순히 데리다와 보드리야르가 지금까지 이론 중에서 '최선의' 이론을 제공했기 때문이라고 추정한다.

47. Artaud, *The Theatre and Its Double*, 7.

48. Ibid.

49. Warwick, "Cyborg 1.0"

50. Wiener, *The Human Use of Human Being: Cybernetics and Society*, 69. (노버트 위너,『인간의 인간적 활용: 사이버네틱스와 사회』, 김재영 역, 텍스트, 2011)

51. Wardrip–Fruin and Montfort, *The New Media Reader*, 65.

52. Dery, *Escape Velocity: Cyberculture at the Ene of the Century*, 163에서 재인용한 스텔락의 글 "Remote Gestures/Obsolute [*sic*] Desires"을 보라.

53. Wardrip–Fruin and Montfort, *The New Media Reader*, 65.

54. Hayles, *How We Became Posthuman: Virtual Bodies in Cybernetics, Literature and Informatics*, 85. (N. 캐서린 헤일스,『우리는 어떻게 포스트휴먼이 되었는가』, 허진 역, 플래닛, 2013)

55. Ibid., 85–86.

56. Wardrip–Fruin and Montfort, *The New Media Reader*, 65.

57. Wiener, "Men, Machines and the World About," 68

58. Ibid., 69.

59. Ibid., 71–72.

60. Ibid., 72.

61. Ibid., 72.

62. Dyens, *Metal and Flesh: The Evolution of Man: Technology Takes Over*, 2.

63. Hayles, *How we Became Posthuman*, 84.

64. Ibid., 5.

65. Hayles, *How we Became Posthuman*, 293.

66. Halberstam and Livingstone, Posthuman Bodies; Stone, "Identity in Oshkosh"; Hayles, "Boundary Disputes: Homeostasis, Reflexivity, and th Foundations of Cybernetics."

67. Hassan, "Prometheus as Performer: Towards a Posthumanist Culture?" 203에서 재인용한 브라운의 말.

68. Ibid.

69. Ibid.

70. Ibid., 208.

71. 하산의 「대학 가면극^{university masque}」의 등장인물들은 전^前텍스트, 신화 텍스트, 텍스트, 하이퍼텍스트, 콘텍스트, 메타텍스트, 후^後텍스트, 파라텍스트이다.

72. Hassan, "Prometheus as Performer: Towards a Posthumanist Culture?" 207.

73. Ibid., 215.

74. Ibid., 217.

75. Ibid., 6.

76. Ibid., 2-3.

77. Ibid., 25.

78. Poster, "Theorizing Virtual Reality: Baudrillard and Derrida," 42.

79. Causey, "Postorganic Performance: The Appearance of Theater in Virtual Space," 198.

80. Blau, *The Eye of Prey*, 164-`65.

81. Merleau-Ponty, *The Visible and The Invisible*, 7.

82. Ibid., 7-8.

83. Causey, "Screen Test of the Double: The Uncanny Performer in the Space of Technology," 388.

84. Ibid., 388에서 재인용한 라캉의 말.

85. Causey, "Postorganic Performance: The Appearance of Theater in Visual Spaces."

86. Bharucha, *Theatre and the World*.

8장. 디지털 혁명

태초에 코드가 있었으니, 코드는 신과 함께 노닐고 있었다. 그리고 얼마 지나지 않아 코드가 곧 신이라는 결론에 도달한 자들이 있었다.

—마크 페시[1]

전 세계적 혁명?

20세기의 마지막 몇 년 동안 디지털 컴퓨터 테크놀로지는 점점 더 많이 보급되었고, 그리하여 추상적 관계들에 의한 계산법—즉 '대량 정보 고속처리number crunching'—이 산업화 사회의 삶의 국면들에 점점 더 많이 개입하게 되었다. 이른바 디지털 혁명은 2차 세계대전에 따른 군비 및 무기 체계를 확충할 때 처음 촉발되었으며 이후 과학, 공학, 임상 실천, 전자공학, 나노테크놀로지, 로봇공학으로 영역을 넓혀갔다. 1990년대까지 새로운 테크놀로지는 산업 사회에서 정보·커뮤니케이션 프로세스, 경영 실천, 제조업, 소상공업, 그리고 일상적 삶을 구성하는 요소로 자리 잡았다. 예술, 미학, 창의성, 문화에 미치는 새로운 테크놀로지의 영향은 꽤 혁명적이어서, 영화와 텔레비전 콘텐츠 생산에서부터 창의적 글쓰기와 시각예술 및 공연예술에 이르는 과정들과 산물들에 상당한 영향력을 행사했다.

찰스 에스Charles Ess는, 보기에 따라 다르긴 하지만 새로운 테크놀로지가 우리에게 모든 것을 제공하는 것 같다는 관점을 제시했다. 즉 새로운 테크놀로지는 "계몽주의적 민주주의의 실현에서부터 우리가 아는 인쇄, 문해력, 문명의 종말에 이르기까지" 모든 것을 제공하는 것처럼 보인다는 것이다.[2] 존 브록먼John Brockman의 1995년 저서 제목에서 유래한 '제3의 문화'라는 개념이 출현하여 오늘날 예술과 과학의 결혼이 마술처럼 생산한 자손, 테크놀로지에 의한 세계화가 미치는 부정적 영향, 그리고 펠레엔이 "괴짜와 디지털족의 떠오르는 제3의 문화"[3]라고 부르는 것 등을 다양하게 지시한다. 새로운 시대의 여명이 밝아오고 있다는 것은 1990년대에 흔히 통용되던 수사였다. 그리고 주요 논쟁은, 마크 포스터가 『제2 미디어의 시대The Second Media Age』(1995)를 선언하고 스벤 버커츠Sven Birkerts가 테크놀로지가 "제2의 세계"를 창조했다고 공표했을 때[4] 이 새로운 시대가 제3 또는 제2의 시대/문화를 갖고 있었

는가가 아니라, 그 시대가 그러한 시대/문화를 이뤄냈는가라는 쟁점 주위를 맴돌았다. 샌디 스톤은 시대, 종결, 여명을 시기화하는 것의 위험을 상당히 의식하고 있었지만, 유혹을 이기지 못하고 우리가 "가상 시대the virtual age"에 들어섰다고 선포했다.[5] 이것은 본성상 가상 테크놀로지의 얼굴을 한 내면성과 텍스트성을 향한 인간적 추세에 관한 것이었으며, 자기 인식의 증가, 물리적 고립, 공간적 변위, '인공보철적' 소통방식의 활용을 주요 특징으로 삼고 있다.

새로운 테크놀로지는 1990년대에 유럽이나 다른 곳보다도 미국에서 더 빠르게 흡수되었다. 미국이 아닌 다른 지역에서는 회의주의적 시각이 더 컸으며 비용도 더 많이 들었다. 이를테면 미국에서는 월 단위로 저렴한 인터넷 비용이 부가되었던 반면, 다른 지역에서는 분 단위로 부가되었다. 하지만 미국 정부의 예술 지원이 상대적으로 매우 적었기 때문에 실험적인 뉴미디어아트는 미국 외의 다른 지역, 특히 유럽·호주·일본에서 더 빠르고 폭넓게 발전했다. 미국이 영화의 특수효과와 테마파크 체험같이 대중적인 오락 영역에서 상업적인 뉴미디어의 발전으로 나아갔다면, 유럽에서는 비주류 디지털아트가 번성했다. 이는 독일의 카를스루에에 있는 ZKM(1989년 설립), 프랑크푸르트에 있는 뉴미디어학교New Media Institute(1990년 설립), 네덜란드의 국제전자예술학회Inter-Society for the Electronic Arts, ISEA(1990년 설립)처럼 공적 기금을 지원받은 주요 기관들이 설립된 덕분이었다.

반면 미국·유럽·호주·일본 외의 대부분의 나라에서는 디지털 혁명이 일어나지 않았다. 2002년 5월 FIFA 월드컵 축구대회 개막식에서 대한민국 대통령 김대중은 "지구촌 가족 여러분"이라는 말로 연설을 시작했다. 그의 연설은 세계를 선도하는 IT 선진국(특히 휴대전화, 인터넷, 디지털 텔레비전 분야에서)으로서 대한민국의 위상을 강조하고 홍보했으며, 인터넷과 디지털 테크놀로지가 지구촌을 이룬다는 일반적인 믿음을 반영하며 매클루언의 유명한 구절을 소환했다. 물론 현실적으로 말해 이러한 기술이 전 세계적이거나 편재한다고 할 수는 없다. 전 세계 5억 명의 시청자가 지켜본 이 대규모 텔레비전 방송도 고작 세계 인구의 12%만 시청했을 뿐이다. 텔레비전 세트는 분명 컴퓨터 콘솔보다 더 많이 보급되어 있다. 2007년 현재 컴퓨터는 전 세계 5%에 미치지 못하는 인구만 보유하고 있다.

디지털 혁명, 특히 인터넷은 신호를 통해 즉시 세계를 여행할 수 있다는 점에서 언제나 전 세계적이라고 간주된다. 그렇다고 해도 인터넷 신호가 반드시 어디서든 떠나거나 머무를 수 있다는 것을 의미하지는 않는다. 인터넷 인프라 구축에는 막대한 투자가 필요하다. 대부분의 국가는 그런 인프라를 갖추지 못했으며 그럴 만한 재정적 여력도 없다. 만약 당신이 미국식 영어를 말하고 쓸 수 있다면 인터넷은 '더욱더' '글로벌하게' 될 것이다. 산업화된 국가들과 소위 '제3세계' 간의 '디지털 정보 격차'가 빚어

낸 불균등은 필수적인 문해력이 균등성의 한 부분을 차지할 경우 훨씬 더 심화된다. 예를 들어 문맹률이 세계 최고 수준인 아프리카는 인터넷 사용자 수에서도 세계 최저 수준을 유지하고 있다. 아프리카의 인터넷 사용률이 매우 낮기 때문에 인터넷 트래픽 흐름을 차트로 만들 때는 아프리카를 그냥 제외하는 경우도 있다. 마찬가지로 필수 시설을 구매할 능력에서도 각자 사정이 다르다. 말하자면 세계 60억 인구 중 30억 명에 달하는 사람들이 하루 2달러도 안 되는 비용으로 생계를 유지하고 있으며, 그중 절반은 하루에 1달러 미만으로 살아간다는 것이다. 자주 인용되는 또 다른 통계는 세계 인구의 70%가 전화를 사용해본 적이 없음을 알려준다. 그러므로 컴퓨팅을 전 세계적으로 보편화된 능력이라고 기술하는 것은 심한 과장과 희망적인 바람 중간의 어디쯤에 놓일 것이다. 컴퓨팅 능력은 대단히 제한적이고 분열적이며 파벌적이라고 하는 것이 더 정확한 기술일 것이다. 통계적으로 봤을 때 여전히 컴퓨터는 가장 선진적인 산업화 국가들의 소수 신봉자들을 위한 사치스러운 기기로 남아 있다.

기예르모 고메스페냐 같은 행동주의 예술가는 디지털 정보 격차를 둘러싼 쟁점에 대해 효과적이고 값어치 있게 목소리를 내왔다. 고메스페냐는 디지털 테크놀로지에 강한 혐의부터 이를 폭넓게 사용하기까지 효과적으로 예술의 국경을 가로질렀으나, 다음과 같은 메시지를 던짐으로써 '보더그룹^{border}groups'과 국외자들과 긴밀한 연대를 유지한다.

1980년대 초 다문화예술계가 등장하기 전처럼 새로운 첨단기술 예술계는 의문의 여지가 없는 '중심'을 가정하고 디지털 국경선을 극적으로 그려놓았다. 트랙의 다른 편에는 미국과 캐나다에 거주하는 대부분의 여성들, 멕시코계 미국인들^{Chicanos}, 아프리카계 미국인들, 아메리칸 원주민들, 그리고 두말할 것도 없이 '제3세계' 국가에 거주하는 예술가들과 더불어 모든 기술 문맹 예술가들이 살고 있다. 이렇게 헤게모니 중심으로 그려진 지도의 성격을 생각해보면, 디지털 국경선 남쪽에 사는 우리는 불쾌할지라도 우리에게 필요한 웹백^{webback}의 역할을 또 다시 맡을 수밖에 없다. 즉 우리는 어쩔 수 없이 사이버 불법체류자, 디지털 바이러스, 테크노 해적, 가상적 밀입국자 안내인(밀수업자)의 역할을 담당해야만 한다. 또한 우리는 특히 캘리포니아에서 예술과 디지털 테크놀로지를 둘러싼 논쟁에 깊이 침투해 있는 상냥하면서도 조용한 (그러나 순진하지는 않은) 자민족 중심주의로 인해 충격을 받았다.[6]

사이버공간의 경계선

연극계와 공연계에서 '경계선' 은유는, 상이한 세계들과 현실들 사이에 놓인, 적어도 청중과 무대 사이에 놓인 근본적 관심사를 오랫동안 상징적으로 표현해왔다.[7] 디지털 정보 격차는 제3세계에 더 구체적인 경계선을 제시한다. 그런가 하면 서구의 디지털 이론은 자체적인 경계 표식에 대해 말하고 새로운 경계 영역들을 제시하는데, 이는 물질과 비물질, 부재와 현존, 가상과 '현실'을 가르는 기준점과 관련하여 가장 활발하게 논의된 것이다. 요한 포르네스Johan Fornäs의 용어를 따라 '디지털 국경 지대Digital borderlands'이라고 부르는 용어는, 이와 같이 구별되는 이항 대립들 안에서, 또는 피터 러넨펠드Peter Lunenfeld의 저서 제목인 "디지털 변증법The Digital Dialectic"(2000)이라는 것과의 관계 속에서 자주 개념화된다. 그러나 경계선을 의식하는 디지털 이론은 분리선들뿐만 아니라 새로운 형식의 공간과 영역, 특히 라이언이 사이버공간의 '뉴프런티어'라고 부른 것[8]과 관련이 있다. 1995년 IT에 관한 애스펀연구소 라운드테이블Aspen Institute Roundtable on Information Technology의 주요 내용을 요약한 보고서에서 데이비드 볼리어David Bollier는 이렇게 적고 있다.

> 여러 측면에서 사이버공간은 하나의 뉴프런티어를 표상한다. 즉 그것은 역사학자 프레더릭 잭슨 터너Frederick Jackson Turner가 1893년 발언한 유명한 '프런티어 테제'에 의거해 이해되어야 한다. … 터너는 미국적 특성이 프런티어의 존재로부터 어쩔 수 없이 영향을 받았다고 제언했다. 프런티어란 누구든 자유로운 땅에 소유권을 주장할 수 있고, 느슨해진 교양 수준이나 제도적 권위를 누릴 수 있으며, 극단적인 개인주의를 경축할 수 있는 장소이다. 서부 개척지frontier '길들이기'와 그것을 '문명사회'와 통합시키기에서 발생하는 긴장은 우리가 지금 사이버공간에서 마주하는 도전과 닮아 있다.[9]

많은 저자가 황량한 서부 개척지를 은유로 사용해왔고, 디지털 선구자들은 서부의 정착민, 카우보이와 동일하게 취급되었다. 예를 들어 폴 사포Paul Saffo는 VR 전문가 하워드 라인골드Howard Rheingold를 "그 영토를 열어젖히는 것을 도왔던 옛 서부 사냥꾼들 중 하나"[10]로서 논의한다. 그러나 미개척지로서의 사이버공간(또는 월드와이드웹)에 관한 생각, 즉 개척시대 서부와 유사한 개방적인 풍경은 1990년대 초 사이버공간이 출현한 직후 아주 짧은 동안만 지속되었다. 사이버공간은 빠르게 식민화되고 인구 밀집 지역이 되었다. 우선, 선구적인 '카우보이' 정착민들의 영역은 관광객 떼거리, 소규모 창업, 다국적 기업, 포르노 사업자, 과대평가된 예술가, 그리고 금방이라도 무너질 듯 허겁지겁 지어진 농가('홈페

이지'라고 부르는)로 자기 영역을 표시하는 데에 열을 올리는 이들로 북적거리게 되었다.[11]

경제학자 해리 클리버^{Harry Cleaver}의 논문 「사이버공간의 '공간' ^{The 'Space' of Cyberspace}」에서는 사이버공간을 프런티어에 비유하는 은유법의 정치를 검토하면서 그러한 은유가 영토를 지켜내고자 하는 저항과 굴복하지 않으려는 의도와 불가분하게 연관되어 있다고 주장한다. 그 이유는 선구자적인 사이버공간의 식민지 개척민들이 처음 가졌던 자유로운 정신이 기업 자본의 가차 없는 위협에 노출되었기 때문이다. 자본력으로 무장한 기업들은 "사이버공간이 이윤이 될 것처럼 보인다면 곧바로 상업화함으로써 그 공간을 울타리로 둘러쌌고, 그렇지 않고 위험해 보인다면 짓밟아버렸다."[12] 하지만 영국의 문필가 올리버 어거스트^{Oliver August}에 따르면, 황량한 개척시대 서부 비유는 특히나 미국적인 개념이며 사이버공간 자체는 잃어버린 19세기의 모험으로 결국 허무하게 되돌아가는 것일 뿐이다.

> 영국인들은 컴퓨터를 여전히 하나의 도구로밖에 생각하지 않는다. 부분적으로 영혼 없는 기계에 대한 경멸로 인해, 또 부분적으로는 러다이트적인 두려움으로 인해 컴퓨터는 우리 의식 안에서 중앙 무대를 차지하고 있지 않다. 하지만 미국에서는 개척시대 서부가 정복되고 이윽고 그 땅에 물이 공급되고 나자 정신적 공백이 생겨났으며 이를 '사이버공간'이 채워 주었다. 사이버공간은 뉴프런티어이며… 선조들의 족적을 따를 기회이자 아무도 밟지 않은 영토로 걸어 들어갈 기회요, 운명을 스스로 손에 쥘 기회이다. … 이 모든 기회는 거실의 안락함을 누리는 가운데 찾아온다.[13]

고메스페냐는 상당히 냉소적인 관점을 보이는데, 사이버공간을 "옛 서부의 선구자와 카우보이가 정신의 위생적인 버전('기예르모, 당신은 네트워크에서 이 일 저 일을 하는 최초의 인물이 될 수 있소.')"이라고 덧붙였다.[14] 20장에서 논의하는 것처럼 그는 "정치적으로 중립적이고 인종·젠더·계급을 초월한 '영토'"[15]로 상정되는 것들을 신랄하게 비꼰 적이 있다. 고메스페냐의 비판은 온라인상의 극심한 편견과 인종주의를 폭로한 인터넷 게시판 프로젝트를 통해, 그리고 무엇보다도 그의 우스꽝스럽고 자기 풍자적인 퍼포먼스의 페르소나인 엘 멕스터미네이터^{El Mexterminator}를 통해 이루어졌다. 엘 멕스터미네이터는 "별로 내켜 하지 않는 … 테크노 아티스트이자 정보 고속도로의 노상강도"[16]이다. 하지만 필 몰^{Phil Morle} 같은 다른 퍼포먼스 예술가들에게 디지털 국경 지대는 퍼포먼스적인 동시에 형이상학적인 깊은 울림을 주는 은유를 제공한다.

영적 세계와 살아 있는 세계 사이 안에서$^{in\ between}$ 인간은 언제나 그 안에 또 그 사이에 존재한다. 말하자면 우리 행동이 향해 있는 체화된 물질성의 상태와 확장된 우리 자신이 향하고 있는 탈체화된 초월의 상태 사이에 존재한다는 것이다. 우리는 결코 어떤 극점에도 도달하지 못한다. 다시 말해 우리는 황홀하고 창발적이며 살아 있는, 식역limen을 향해 영원히 내던져진 어떤 극점에도 도달하지 못한다는 것이다. 이 논문은 퍼포먼스 작업자, 사이버공간 카우보이, 그리고 경험 제작자로서 내 행동을 통해 식역 안에서 경험되는 내 위치를 소개한다. 요컨대 나는 내가 속한 가상 공간에서 생성된 개인적 경험을 소개하는 것이다.[17]

제한적 공통어

이미 언급했다시피 언어는 디지털 정보 격차를 연장시키는 또 하나의 주요 경계선을 제공한다. 더구나 영어는 웹상에서만이 아니라 예술적·학술적 네트워킹, 소통, 출판에서도 국제적 공통어$^{lingua\ franca}$*로 사용되고 있다. 영어를 모국어로 삼은 사람들(적어도 영국인들)은 타국어를 습득하는 능력이 일반적으로 떨어진다는 평판을 갖고 있다. 예를 들어 프랑스는 영국과 물리적으로 가장 가까운 지점에서 고작 22마일밖에 떨어져 있지 않지만, 프랑스어 작품은 전반적으로 영국에 알려지지 않는 경우가 허다하다. 알제리인 루이 벡$^{Louis\ Bec}$은 인상적인 디지털 생명 형태를 창조했지만, 그의 작품은 영국이나 미국 내에 상대적으로 덜 알려져 있다. 그 원인은 일차적으로 그가 프랑스에서 살면서 작업하고 있기 때문이며, 더 중요하게는 대체로 프랑스어로만 출판하기 때문이다. 독일어 사용 권역 외부에서도 동일한 문제가 작동한다. 이를테면 뮌헨을 기반으로 활동하는 니콜라스 아나톨 바긴스키$^{Nicolas\ Anatol\ Baginsky}$의 로봇 작품, 넷아트$^{net.art}$와** 오스트리아 예술가 콘라트 베커$^{Konrad\ Becker}$의 관련 이벤트, 1995년 베네

* 'lingua franca'는 모국어가 서로 다른 사람들이 공통적으로 사용하는 제3의 언어를 뜻하는 말로, 가교어$^{bridge\ language}$, 공통어$^{common\ language}$, 무역어, 보조어, 연결어 등으로 부르기도 한다. 따라서 이것은 한 국가나 단체가 공식 언어로 정한 공용어와는 구별되는 것이다. 다시 말해 'lingua franca'는 특정 언어를 지칭하기보다는 의사소통을 위한 가교 역할을 하는 언어를 통칭한다는 것이다. 본문에서 설명하는 것처럼 영어는 'lingua franca'의 대표적 사례이다. 딕슨이 이 절의 제목으로 삼은 '제한적 공통어$^{lingua\ excluda}$'는 국제적 공통어로 사용되는 영어와는 다르게, 비영어권 국가에서도 활발하게 사용되는 공통어인 디지털 언어를 뜻한다. 이어지는 절들에서 딕슨은 코드와 컴퓨터 코드에 대해 설명하는데, 이러한 것들은 컴퓨터 프로그래밍에 익숙한 사람들만 제한적으로 사용하는 공통어라고 할 수 있다.

** '넷닷아트' 또는 '넷아트'라고 부르는 'net.art'는 원래 1994년 결성된 아방가르드적인 인터넷아트 집단을 일컫는 고유명사였는데, 인터넷 기반 예술을 총칭하기도 한다. 본문의 '넷아트'는 인터넷아트라는 장르보다는" 특정한 인

치아 비엔날레^{La Biennale di Venezia}에서 전시했던 리하르트 크리셰^{Richard Kriesche}의 인터넷 과학예술 역시 마찬가지 문제를 겪고 있다.

그럼에도 디지털아트와 디지털 퍼포먼스는 예기치 않게 수많은 비영어권 국가에서 융성했으며, 이 대목에서 슬로베니아는 흥미로운 사례가 된다. 슬로베니아 항공우주국^{Slovenian Space Agency}과 함께 작업하는 마르코 펠한^{Marko Peljhan}은 2003년 베네치아 비엔날레에서 국제 예술계의 주목을 받기는 했으나, 슬로베니아는 이미 수년간 역동적인 디지털아트 실험의 중심지로 역할을 해온 터였다. 슬로베니아의 디지털미디어랩^{Digital Media Lab}은 뉴미디어 실험실을 개방 접속 방식으로 운영했으며, 넷아트와 로봇공학에 관여하는 수많은 기획을 후원했다. 이러한 활동에는 국내외 예술가들을 소개하는 게스트 프로그램 운영도 포함되어 있었다.[18] (1920년에 창립된) 저널 『마스카^{Maska}』는 1990년대 동안 핵심적인 디지털 퍼포먼스 실행자들과 의미 있는 인터뷰 작업을 수행했다. 인터뷰에 참여한 예술가들에는 머스 커닝햄, 윌리엄 포사이스, 필립 글래스, 빌 T. 존스, 스텔락, 서바이벌 리서치 실험실, 로버트 윌슨이 있다. 이 미디어아트랩에서 개발한 특기할 만한 디지털 퍼포먼스로는 뇌와 눈 스캐닝을 활성화한 퍼포먼스인* 다리 크레우흐^{Darij Kreuh}와 다비데 그라시^{Davide Grassi}의 〈브레인스코어^{Brainscore}〉(2000)가 있다. 이 작품에 대해서는 나중에 상술할 것이다. 카펠리차 갤러리^{Galerie Kapelica} 같은 슬로베니아의 전시장과 갤러리가 설치예술, 프레젠테이션, 그리고 스텔락의 2004년 프로젝트 〈여분의 귀^{Extra Ear}〉(그림 8.1) 개발을 포함한 극단적인 신체예술 퍼포먼스 이벤트를 후원하고 장려했다. 마리보르에서 페테르 도브릴라^{Peter Dobrila}와 알렉산드라 코스티츠^{Aleksandra Kostic}가 운영하는 키블라 멀티미디어센터^{Multimedia Center Kibla}는 국제 컴퓨터아트 페스티벌을 조직하고 고도로 혁신적인 작업을 후원했다. 이 중에는 에두아르도 카츠의 〈미지의 상태의 원격 이동^{Teleporting an Unknown State}〉(1998)가 포함되어 있다. 이 작품에서는 시카고, 밴쿠버, 멕시코시티, 파리, 남극, 모스코바, 도쿄, 시드니의 웹캠과 인터넷을 통해 빛이 '원격으로 이동하여', 2주가 넘는 기간 동안 어두운 갤러리 안에서 식물의 씨앗이 자라날 수 있었다(그림 8.2). 슬로베니아의 예술가이자 행동주의자인 북 코직^{Vuk Ćosić}은 미술관의 넷아트 전시가 점증한다는 이유에서 넷아트(그가 이름 붙인 바로 그 유명한 장르)의 죽음을 기리며 독일의 ZKM에

터넷아트 단체를 의미한다. 비판적·정치적 문화운동을 전개한 이 단체의 주요 멤버로는 북 코직^{Vuk Ćosić}, 조디 닷오르그^{Jodi.org}, 알렉시 슐긴^{Alexei Shulgin}, 올리아 리아리나^{Olia Lialina}, 히스 번팅^{Heath Bunting}, 다니엘 가르시아 안두하르^{Daniel Garcia Andújar} 등이 있다.

* 〈브레인스코어〉에서 사용한 대뇌 활동 정보는 정확히 뇌파 측정과 아이트래킹 실험을 통해 얻은 데이터들이다.

그림 8.1 컴퓨터 네트워크에 접속하게 하는 통합 기술로 <여분의 귀>(2004)를 이식하기 위해 스텔락이 제작한 디자인. 슬로베니아의 카펠리차 갤러리에서 개발됨. 사진: 이오나트 주르^{Ionat Zurr}.

그림 8.2 1998년 슬로베니아 마리보르의 키블라 멀티미디어센터에서 개발된 에두아르도 카츠의 <미지의 상태의 원격 이동>.

애도의 화환을 바침으로써 논쟁과 주목을 이끌어냈다. 이후 그는 베네치아 비엔날레 참여 작품 〈나에게 넷아트란^{Net.art per me}〉(2001)의 일부에서 "넷아트를 연구하는 역사가는 슬로베니아나 동유럽을 넷아트의 천연 분지라고 미화하는 정당성 없는 행위에 빠져들지 말아야 한다"고 경고하는 성명을 발표했다. 코직이 암시한대로 동유럽 출신 디지털아티스트들은 상당한 영향력을 행사했고, '신디컬리스트^{Syndicalists}* 같은 여러 예술가 네트워크들이 출현했으며 여기에는 동유럽에 거주하며 작업하는 500명

* 신디컬리즘 또는 생디칼리슴은 공장이나 사업체에서 일하는 모든 사람들이 그곳을 소유하고 경영해야 한다는 주의나 신조를 말한다.

이상의 예술가들이 포함되었다.

일본은 전 세계적 디지털 기술 응용 분야에서 특히 흥미롭고 독특한 위치를 점유하고 있다. 다시 말해 일본은 고도로 산업화된 국가이며, 컴퓨터 하드웨어, 소프트웨어, 로봇공학, 컴퓨터게임 개발 및 생산에서 주요 국가에 속한다는 데는 두말할 나위가 없다. 소니, 샤프, 삼성,* JVC, 후지쯔, 파나소닉, 도시바, 닌텐도 등 세계를 선도하는 기업들이 매달 180억 달러에 달하는 전자 제품을 판매하고 있다.[19] 하지만 일본이 고유한 문자와 언어(예를 들어 일본의 웹사이트들은 "다른 지역에서는 효력을 제대로 발휘하지" 못한다)뿐만 아니라 고유한 문화적 전통을 보존하고 있기 때문에 일본은 여전히 특이하고 은밀한 나라로 남아 있을 수 있으며, 일본 예술가들은 서구 국가로부터 비평적으로 의미 있는 주목을 받은 경우가 상대적으로 매우 적다. 그렇기에 일본 예술가들은 더 넓은 무대에서 작품을 전시할 기회를 찾아 여행할 수밖에 없었다. 예를 들어 그들은 아르스 일렉트로니카Ars Electronica, 시그라프 같은 해외의 주요 국제 학술대회나 페스티벌에 참여했다. 또한 그들은 ZKM 같은 유럽의 뉴미디어 전시장을 찾았다. 예를 들어 일본의 퍼포먼스 예술가 모리 이쿠에森郁恵가 1998-1999년 사이 ZKM의 레지던스 프로그램에 참여할 때 정교한 드럼 기계 조각들을 라이브 퍼포먼스에서 사용한 적이 있다. 1996년 린츠에서 개최된 아르스 일렉트로니카 페스티벌에서는 가상현실 설치예술가 하치야 가즈히코八谷和彦와 선구적인 상호작용 예술가 후지하타 마사키藤幡正樹의 전시가 열렸다. 여기서 후지하타는 글로벌 위치 추적 시스템을 사용한 네트워크 예술작품 〈글로벌 인테리어 프로젝트Global Interior Project〉(1996)로 황금니카상Golden NICA prize을 수여했다.

일본의 선도적인 멀티미디어 예술가 중 하나인 도사 나오코土佐尚子는 자신의 매혹적인 작품을 국외에 널리 알리는 전시를 해왔다. 이 중에서 1993년 아르스 일렉트로니카 전시 작품 〈신경 아기에게 말걸기Talking to Neuro Baby〉는 "신경 아기는 장난감인가, 애완동물인가, 새로운 형식의 지능인가, 아니면 기이한 생명 형태인가?"[20]라는 질문을 던진다. 그녀의 〈상호작용 시Interactive Poem〉(1996)에서 컴퓨터는 말하는 사람의 감정과 기분을 인식하도록 프로그래밍되었으며, 컴퓨터가 듣는 말의 어조에 따라 이미지와 소리를 생성함으로써 일종의 '대화'를 촉발하도록 프로그래밍되었다. 1999년 시그라프에서 선보였던 〈무의식의 흐름Unconscious Flow〉에서는 손을 만지라는 지시를 받은 참여자 두 명의 심장박동을 컴퓨터가 측정했다. 그 결과로 생겨난 신호는 두 인어의 이미지들을 생성했는데, 그것들은 수신한 신호

* 저자는 삼성전자를 일본 기업으로 오해하는 것으로 보인다.

를 내삽하여 스크린상에서 춤을 추는 것으로 보였다.

코드

> 코드는 필수적이지만 징후가 아닌 다른 것으로 사용할 수는 없다. 코드는 3차원의 삶에는 이질적이지만 현존하는 것이다. 그것은 공동체의 매체로, 이 공동체는 장소도 없이 오로지 코드가 반복되는 각 시간에만 존재한다. 코드는 아무런 잠재력이 없다. 그것의 반복은 극장 없는 퍼포먼스다.
>
> —앨리스 레이너[21]

컴퓨터의 출현으로 새로운 어휘가 필요해졌으며, 1980년대와 1990년대 동안 사용 인구가 증가세를 보이면서 처음 생겨날 무렵의 많은 새로운 용어는 낯설고 새로운 언어와 통설에 갑자기 직면하게 된 대부분 사람들에게 미스터리가 되어버렸다. 처음에는 많은 이들에게 하드웨어와 소프트웨어 간의 구별조차 그리 자명하지 않았고, 특수 용어와 축약어가 말 그대로 수천 개에 달했다. 그중 일부는 바이트, 도스, 램처럼 새로웠지만, 친숙하게 들리는 다른 것들도 새로운 언어 체계에서 특정한 의미로 통용되었다. 이를테면 첨부파일, 카드, 크래시, 디렉토리, 드래그, 플로피, 메뉴, 바이러스, 그리고 코드 등이 그러했다.

'코드'라는 단어는 IT의 맥락에서 특히 교묘하게 사용된다. 그것은 적합한 언어로 간명하게 쓰인 정보를 의미할 뿐만 아니라 또한 기밀 유지를 강하게 연상시킨다. 즉 '코드'는 모스 부호와 스파이 스릴러물의 코드화된 메시지에서부터 2차 세계대전 당시 독일이 만든 에니그마Enigma 코드—앨런 튜링과 동료들이 이 코드를 '풀기' 위해 최초의 컴퓨터 시스템 중 하나를 구축해야만 했다—까지 망라한다. 최근 컴퓨터는 초기 문명의 문자들을 해독하는 데에 사용되었으며 그 문화와 사회 체계의 복잡성을 밝혀내기에 이르렀다.[22] 사이먼 싱Simon Singh의 〈코드북: 고대 이집트부터 양자 암호학까지 비밀의 과학 The Code Book: The Science of Secrecy from Ancient Egypt to Quantum Cryptography〉(2000)에서는 (너무 오랜 시간이 지나 해석할 수 없기 때문에 비밀에 싸인 코드가 되고 만) 이집트 무덤의 상형문자들로부터, 불현듯 그 음모가 드러난 스코틀랜드 메리여왕의 배신에 이르기까지 역사 전반에 걸쳐 코드가 어떻게 만들어지고 해독되었는지에 관해 자세히 설명하고 있다. 세기 전환기에 각인된 코드에 서구인들이 얼마

나 과도하게 집착했는지는 이른바 바이블 코드(또는 '토라Torah 코드')가 잘 보여준다. 이것은 미래의 사건에 대한 예측이 기독교의 성경에 코드화되어 있다는 주장이며, 『바이블 코드$^{The\ Bible\ Code}$』(1997)라는 책으로 출판되어 베스트셀러 목록에 오르기도 했다. 몇해 전 웹상에서 널리 유포된, 진품으로 추정되는 사진 하나는 불량한 차림새의 젊은이 하나가 길가에서 찢어진 카드보드지에 "배고파! 음식을 준다면 HTML 코드를 짜줄 수 있음"이라고 써서 카메라를 향해 들이밀고 있는 모습을 보여주었다.

'프로토콜' 역시 디지털 시대를 맞이하여 재정의된 또 하나의 개념으로, 예컨대 드레스 코드, 전문가 코드, 실행 코드 등 에티켓·행동 규칙과 코드의 연관성을 통해 환기되었다. 공동체가 사는 규칙의 요약인 코드의 특수한 개념은 로마법뿐만 아니라 각 쪽을 단면으로 묶어 만든 사실상 최초의 책들을 말하는 코덱스codex에서 유래했다. 코덱스는, 알맞은 부분을 찾기 위해 둘둘 감긴 전체를 다 풀어야 하는 훨씬 더 노동집약적인 두루마리 책을 대체했다. 따라서 어원적 의미에서 '코드'는, 인식할 수 있고 쉽게 접근할 수 있는 조각들로 정보를 배치하는 것을 의미하며, 이는 컴퓨터 코드의 작동으로 탁월하게 이전될 수 있는 범례라고 할 수 있다.

해석을 요청하는 코드들은 연극 및 퍼포먼스 연구에서 전혀 새롭지 않다. 또한 기호학도 적어도 지난 사반세기 동안 퍼포먼스 비평에서 주춧돌 노릇을 했다. 키어 엘럼$^{Keir\ Elam}$의 생산성 있는 연구 『연극과 드라마의 기호학$^{The\ Semiotics\ of\ Theatre\ and\ Drama}$』(1980)은 20세기 초 소쉬르의 언어학적 분석으로부터 1930년대 프라하학파 구조주의자들의 연극 기호에 관한 검토, 그리고 연극·언어·기호에 관한 20세기 말 이론들에 이르기까지 기호학적 접근의 역사를 추적했다. 그 이후, 기호학적 코드 풀기라는 입장을 취한 연극 비평이 거대한 집단을 형성했다. 그중에는 무대 언어에 관해 쓴 파트리스 파비스,[23] 텍스트·배우·생산 및 수용에 관해 쓴 진 올터$^{Jean\ Alter}$,[24] 극장 건축 해체하기에 대해 쓴 마빈 칼슨,[25] 기호체계로서 연극에 관한 학생 가이드를 펴낸 일레인 애스턴$^{Elaine\ Aston}$과 조지 사보나$^{George\ Savona}$,[26] 연극 기호학을 쓴 에리카 피셔 리히테$^{Erika\ Fischer-Lichte}$와 퍼포먼스 기호학을 쓴 마르코 데 마리니스$^{Marco\ de\ Marinis}$,[27] 수전 멜로즈$^{Susan\ Melrose}$의 개선된 접근법,[28] 그리고 이미지·연극·허구에 관해 동서양 문화와 아프리카 문화 전반에 걸쳐 광범위하게 조사한 잭 구디$^{Jack\ Goody}$[29]가 있다. 철학, 사회과학, 예술, 인문학에 대한 인간적 이해에 두루 걸쳐 해체론의 영향이 강화됨으로써 퍼포먼스 연구의 전반적인 발전은 그 어느 때보다도 더 광범위해졌고 더 일반화되었으며 더 학제적이게 되었다. 이런 발전은 연극과 퍼포먼스 간에 놓였던 전통적 경계가 더욱 흐려지고 학제적으로 된 방식을 반영하면서 이루어졌다.

명백한 것과 명백한 것 너머에 있는 것 모두를 드러내는 코드의 해석과 텍스트의 해체는 20세기 말 지나칠 정도로 유행했던 비평적 관심사가 되었다. 이러한 경향은 찰스 샌더스 퍼스Charles Sanders Peirce, 롤랑 바르트, 로만 야콥슨Roman Jakobsen 같은 언어학자들이 선도했으며, 이후 각자 다양한 방식으로 암호 해독이라는 미묘한 예술 및 과학을 담당한 장 보드리야르와 자크 데리다 같은 철학자들이 정련하고 확장시켰다. 데리다에게 핵심은, 대안적인 목소리와 시각과 나란히 놓인 "언어의 경제학, 코드, 가장 수용 가능한 것의 채널"에 있다. 대안적 목소리와 시각은 "침묵으로, 즉 대단히 결정적이고 대단히 강력한 프레임이나 코드를 따르지 않는 모든 것으로 환원될 수 있다… [기성의] 코드 안에서는 거의 들을 수 없는 대항문화로 환원될"[30] 수도 있다.

가장 최근에는 유전학자들이 코드 은유를 채택하여, DNA(디옥시리보핵산, 유전 정보를 운반한다고 여겨지는 염색체 구성성분)의 복합성을 '유전자 코드'라는 대중 과학 용어로 설명했다. 이는 코드라는 단어를 사용한 하나의 흥미로운 사례다. 이러한 용법은 오로지 컴퓨터 연산의 신비로운 구성 요소로서의 '코드'가 지닌 친숙성으로 인해 생겨난 것이다. 이때 코드는 '합의된 가이드라인' 그리고 비밀 코드의 미스터리를 모두 전달한다. 사람들 대부분은 자신이 '코드화된 정보'라는 개념을 이해하고 있다고 느끼며 그 개념이 하나의 설명으로서 만족해한다. 하지만 실상 그들은 코드를 해석할 능력이 없고 전혀 이해하지도 못한다.[31]

1990년대 초 모든 학문 분야에서 코드와 해체를 강조했다. 그리하여 사람들은 생명의 원초적 토대로서의 유전자 코드라는 개념을 발전시킴으로써 강력한 지지를 받았던 컴퓨터의 이진 코드라는 은유를 모든 실재의 기초라고 상정하기 시작했다. 말하자면 마치 도나 해러웨이의 영향력 있는 「사이보그 선언문A Cyborg Manifesto」(1985)이 강조하는 것처럼 모든 것은 비트의 흐름으로 환원될 수 있다고(또는 환원될 것이라고) 생각했다는 것이다. 해러웨이는 인간이 집적 회로와 같은 존재가 되어야 한다고 보았다. "사이보그는 일종의 해체되고 재조립되는 포스트모던한 집단적·개인적 자아이다. 이것은 페미니스트들이 코드화해야만 하는 자아이다."[32] 해러웨이는 이러한 생각에 전적으로 굴복했다. (그녀는 자신의 논의를 방어하며 이 생각을 반어적인 꿈이라고 소개했다.) 또한 해러웨이는 커뮤니케이션학과 군사 작전뿐만 아니라 '현대 생물학' 또한 포함시켰다. 말하자면 "세계를 코딩 문제로 번역하기, 즉 도구적 통제에 대한 모든 저항이 사라지고 모든 이종성을 분해, 재조합, 투자, 교환에 종속시킬 수 있는 공통어 추구하기"가 포함되는 것이다.[33]

해러웨이의 「사이보그 선언문」은 초소형전자공학이 우리 삶의 방식과 우리 존재에 영향을 미칠

그림 8.3 여성 등장인물 세 명의 '유전자 구조'가 루스 깁슨과 브루노 마르텔리의 〈윈도구십팔〉 CD롬(1998)에서 아스키 코드로 변환되어 있다.

것이라는 강력한 진술이었다. 그러나 그것은 또한 모든 것이 이진 코드로 환원될 수 있다는 과장된 환상에 굴복한 것이기도 했다. 이진 코드는 오로지 0과 1로만 구성된 단순성의 유혹적인 미끼였다. 이진 코드를 둘러싸고 유사 연금술적 철학이 구축되었으며, 그러한 철학은 마치 광분한 원숭이가 타자기를 마구 두드려서 우연히 완벽한 셰익스피어의 작품을 만들었다는 신화적인 이야기와 유사하게, 0과 1만 제대로 된 순서로 놓는다면 가장 위대한 미스터리들을, 어쩌면 생명 그 자체의 비밀을 드러낼 수 있다고 믿고 있다(그림 8.3).

컴퓨터 코드

경험이 부족한 많은 관찰자에게 컴퓨터 프로그램은 정확하게 내려진 수학적 명령어의 집합으로 보일 것이다. 반면 코드가 프로그래머의 상당히 개인적이고 특유한 측면을 갖고 있으며, 일련의 코드 행들은 (마치 문학비평가가 텍스트를 분석하듯이) 분석될 수 있기 때문에 대략 언제 쓰였는지 식별할 수 있고 양식과 내용상의 특유성, 그리고 그 행들이 표현되고 병치된 방식을 비평할 수 있다는 것은 즉각

알아채기 어렵다. 초기의 프로그래머들은 대개 그들이 고안할 수 있는 최선의 코드를 창출하고 명령어, 단축키, 완성된 소프트웨어를 공개적으로 공유하려는 뜻을 함께했다.

1970년대 MIT 인공지능 실험실의 프로그래밍 스태프 구성원이었던 리처드 스톨먼Richard Stallman은 그런 사람 중 하나였다. 그 실험실에서 프로그래머가 표준적으로 실행했던 것은 하루치 작업한 것을 서버에 반환하여 동료들이 접근할 수 있게 하는 것이었다. 만약 서버에 올린 작업이 유용하다면 그들은 자기 작업에서 그것을 사용하고 수정하고 끼워 넣을 수 있을 것이다. 지금은 전설이 된 이야기에서 제록스Xerox 네트워크 프린터가 작동하지 않아서 여러 사람의 일이 줄지어 기다리고 있을 때 스톨먼이 이 문제에 반응한 일화가 나온다. 스톨먼은 프린터를 점검할 필요가 있다는 메시지를 대기열에 있던 모든 사람에게 삽입하여 프로그래밍하고자 했지만 프린터 프로그램에 접속할 수 없다는 것을 알게 되었다. 즉 소스코드 중 아무것도 쓸 수 없었기 때문에 프린터는 그저 0들과 1들의 흐름을 지속하고 있었던 것이다. 스톨먼은 소스코드를 확보하려고 애썼지만 그의 요구가 거절되었는데, 그 이유는 프로그래머가 기밀 유지 계약에 서명했기 때문이었다. 다시 말해 소스코드는 저작권에 묶여 숨겨진 채 지금은 '고유코드properietary code'라고 알려진 것을 산출하고 있었기 때문이다. 고유코드는 접근이 불가능하다. 따라서 누군가가 프린터나 컴퓨터를 사고 '소유한다'고 하더라도 그는 제조사가 정한 대로 사용하도록 허가를 받았을 뿐, 그 프린터나 컴퓨터의 소프트웨어의 코드화된 내부 작동법을 공유하도록 허락받은 것은 아니다. 스톨먼은 이와 같은 경향을 제한하고 소프트웨어에 공짜로 접근할 수 있게 하는 많은 방법을 발견하는 데에 인생의 많은 부분을 바쳤다.

물론 이러한 시도를 하면서 스톨먼은 자신이 주요 상업적 이해관계와 상충하는 일을 한다는 것을 알고 있었다. 즉 상업적인 이익을 창출하려면 기밀을 유지하고 그들의 수익에 가장 중요한 소프트웨어 소유권을 유지할 능력이 있어야 한다는 것이다. 이것이 '제한적인' 정보화 시대의 요점이다. 다시 말해 모든 정보에 접근할 수 있는 시절이 아니라, 정보가 기밀 사항이자 코드화된 상품이 되어 소유자가 정보를 매번 따로 팔 수 있던 때라는 것이다. 그러므로 컴퓨터를 사는 것은 기차 승차권을 사는 것과 다르지 않으나, 여러분이 바라는 목적지까지 데려다줄 기차를 찾고 승차할 수 있게 해주는 비밀스러운 기차 시간표는 별도로 구매해야 한다. 정부와 소프트웨어회사는 코드를 해독하고 유포하는 자들에 대해 특히 원한을 품었다. 왜냐하면 그들의 행위로 인해 많은 사람들이 기밀을 입수하고 상류층 코드 보유자들의 권력과 통제력을 약화시키기 때문이었다. 하지만 스톨먼은 역사상 가장 위대한 코드 해독자 중 하나인, 1330년 무렵 탄생한 옥스퍼드대학교 교수 존 위클리프John Wycliffe가 처했던 궁핍과 처벌을

겨지는 않을 것 같다. 위클리프는 교회의 권력 남용과 잘못된 가르침에 대해 비판적이었으며 대담하게도 라틴어 성경을 중세 영어로 번역하는 이단적 행위를 하여 더 많은 사람이 성경을 읽을 수 있게 했다. 그가 판사들이나 왕과 긴밀한 관계를 유지했기에 살아 있는 동안에는 처벌을 면했으나, 죽은 이후 반 세기 동안 교회는 영어 성경을 법으로 금지함으로써 보복을 가했다. 교회는 유통되고 있던 모든 영어 성경(의 수고手稿)을 회수하여 불태우려 했으며(성공하지 못했다), 위클리프의 무덤을 훼손하고 사체를 발굴하여 화장하고 뼈를 분쇄한 후 그 재를 강에 뿌려버렸다.

20세기 말 상업적 기업과 영화 산업체가 제기한 법정 행위는 유사한 제약적 태도를 반영했다. 그 중 하나는 에릭 콜리Eric Corley의 사례로, 그는 지역 코드가 걸려 있던 DVD의 제약 사항을 극복하고자 해독한 소스코드를 널리 알렸다. (심지어 티셔츠에 인쇄하기도 했다.) 도전 정신을 보였던 다른 한 사례는 노르웨이의 10대 욘 요한센Jon Johansen이었다. 그는 덱스DeCSS라는 해독 프로그램을 작성했다 (CSS는 암호화 코드이다). 그 프로그램은 암호화된 DVD 영화를 하드드라이브에 복사하게 해주는 것이다. 요한센의 경우는 미국에서 디지털 밀레니엄 저작권법Digital Millennium Copyright Act과 (저작권 금융이 지배력을 행사한) 수정헌법 제1조에 성문화된 자유 간의 전쟁이 되었다. 그리고 그 판례가 노르웨이의 할리우드 영화 산업에 의해 채택되어 요한센이 책임질 것이 없다는 최종 판결로 사용되었다. 하지만 골리앗을 상대로 한 다윗의 승리 같은 사례들이 있음에도, 소프트웨어를 해독해 무료로 사용할 수 있게 하는 것은 언제나 범죄 행위는 아니었다고 할지라도 계속 위험한 일로 간주되었고, 유럽 연합의 '전자상거래 지침'(2002) 제정처럼 저작권의 법적·상업적 우위를 보호하기 위한 법제화로 인해 더 큰 장애와 맞닥뜨렸다.

'무상 소프트웨어' 운동은 일반적 목적에서는 단결되어 있다고 할지라도 그 자체의 내부적 논쟁이 없지 않았고 지금도 마찬가지다. 1990년대 초 뛰어난 프로그래머이자 스톨먼의 오랜 친구인 핀란드 학생 리누스 토르발스Linus Torvalds는 "그냥 재미로" 운영체제OS를 짜려고 한다는 메시지를 한 프로그래머의 리스트에 올렸다. 그의 메시지는 상업적 OS(무엇보다도 마이크로소프트Microsoft와 유닉스UNIX)보다 충돌이 덜 일어나는 OS를 만들고자 한다는 것이었다. 토르발스는 자신이 만든 오픈소스를 출발점으로 제공했으며, 빠르게 그의 소스코드는 전 세계의 전문 프로그래머들이 기여한 공유 OS의 핵심이 되었다. 사람들은 그를 기려 이 OS를 리눅스LINUX라고 불렀다. 무상 소프트웨어 운동 내에서 토르발스는 사악하고 거대한 소프트웨어 단일 기업체에 맞서 싸운 전 세계 민중의 영웅으로 추대되었다. 전체 이야기는 수많은 읽을거리와 전기에 자세히 쓰여 있다.[34]

코드 무상배포 윤리를 따르던 또 한 사람은 영국의 물리학자 팀 버너스리$^{Tim Berners-Lee}$가 있다. 그는 월드와이드웹의 최초 설계자이자 HTTP, URL, HTML, WWW를 포함한 기본적 프로토콜의 고안자이다. 월드와이드웹을 구축하고 구현하는 데에 필요한 이 모든 코드와 모든 노고는 버너스리 덕분에 덜 수 있었다. 이는 지적 소유권 법제화로 인해 억압당하거나 제한되던 종전의 상황과 대조적이다.[35] 이와 같은 무상배포와 제재 사이, 코드 깨기와 서약 지키기 사이에서 일어나는 지속적인 충돌은 컴퓨팅 개발 시기에 나타나는 변함없는 특징이며, '코드'라는 말 자체가 지닌 애매함—다수를 위한 규칙과 프로토콜의 집합이라는 의미와는 대조되는 극소수의 집합으로만 알려지는 비밀—을 강조한다. 이 두 세력 사이에서 경쟁하는 괴짜들을 말하는 '해커'라는 말 자체가 전문가인 동시에 범죄자라는 함의를 갖고 있다. 원래 '해커'는 상당한 수준으로 '일을 해치울$^{hack it}$'(효율적으로 일할) 수 있는 컴퓨터 프로그래머를 의미하는 말이었다. 그 말을 부정적으로 변질시키고 그 활동이 정부와 기업체의 기밀문서를 불법적으로 빼내고 훔치고 침해하는 범죄와 연관되어 있다고 악마화한 사람들은 자신의 자산에 온통 마음을 쏟는 할리우드 관계자들이었다. 곧이어 인터넷 상거래 이용자들 사이에는 약탈자 해커들이 그들의 신용카드 번호를 입수하려 한다는 공포가 널리 퍼졌고, 이에 해커 공동체는 진짜 할리우드 스타일로 대응하여 (착한) '하얀 모자 해커들'과 (악한) '검은 모자 해커'를 차별화했다.[36]

업계 최고의 프로그래머였던 앨런 쿠퍼$^{Alan Cooper}$는 컴퓨터 산업의 실패에 관해 폭넓게 저술한 바 있다. 쿠퍼는 '비주얼 베이직$^{Visual Basic}$의 아버지'라고 불리는 인물이다. 그는 1994년 프로그래머라면 누구라도 탐내는 마이크로소프트사의 '윈도즈 선도자 상'을 수여했으며 소프트웨어 개발에 핵심적인 공헌을 했고, 1998년 '소프트웨어 비저너리 상'을 거머쥐었다. 이토록 중대한 역할을 한 내부인이 『수용자들이 운영하는 수용소$^{The Inmates Are Running the Asylum}$』(1999)라는 제목으로 책을 출판한 것은 무언가가 잘못되었다는 뜻이다. 헌신적인 기획자인 쿠퍼는 소프트웨어가 사용자들을 위한 것이며 따라서 개별 프로그래머들의 편견이 아니라 사용자들의 요구사항(과 한계)을 채워줘야 한다고 지속적으로 언급한다. 그는 프로그래머가 사람들이 원할 만한 사용 방식이 어떤 건지 확인하지도 않고 소프트웨어를 고안해낸 사례들과 프로그래머가 "Error 5494xK3"처럼 알 수 없는 메시지로 문제를 숨기는 사례들을 연거푸 인용한다. 이런 에러 메시지는 단지 노련한 프로그래머들에게만 의미가 있거나, 심지어 그들에게조차 의미가 없을 수도 있다. 프로그래머들이 적대적인 농담을 하기 때문이다. 쿠퍼는 이렇게 힘주어 말한다. "컴퓨팅 세계에 들어온 많은 신참자는 소프트웨어가 어떤 타당한 이유로 그렇게 작동한다고 상상한다. 하지만 실상은 그 반대다. 흔히 소프트웨어의 작동은 아무 생각 없이 수년간 유포된 어

떤 변덕이나 우연의 결과로 나타나곤 한다."[37]

쿠퍼의 저서는 제목이 시사하듯이 예리한 비판과 위트가 넘친다. 그는 보통의 호모 사피엔스로부터 특징 있는 호모 로지쿠스Homo logicus(프로그래머)라는 재미난 심리 프로파일링을 끄집어낸다. 그가 정의한 호모 로지쿠스의 특성으로는 "이기심에는 관대하고" "맹목이 시각을 향상시키고" "고장나지 않은 것을 고장이 날 때까지 계속해서 고치며", "내가 틀린 답을 한 것이 아니라 당신이 잘못된 질문을 했을 뿐이다" 식으로 말하는 것 등이 있다.[38] 이는 어떤 신참자라도 즉시 알아차릴 수 있는, 한 가닥의 진실 이상을 지닌 비꼬기이다. 적어도 그가 소프트웨어를 설치하느라고 애를 먹었다면, 또는 모두 다 불가해하게 보이는 15개의 제공된 언어 중 하나로 명령어를 삽입하느라고 고군분투해봤다면 말이다. 이 정도의 신비화와 그리고 때로는 절망까지도 마법적인 '영성'의 분위기를 만들어낸다. 만약 애초에 예상했던 대로 무언가가 불현듯 나타난다면 그와 같은 영성은 어떤 기적적인 것이 발생했으며 당신이 진짜로 눈물을 흘리는 성상을 목격했다는 의미를 생성한다.

2002년 4월 코드, 오픈소스, 저작권의 제약이라는 주제로 런던에서는 주요 학회 하나가 개최되었고, 그 결과물로 스톨먼, 글린 무디Glyn Moody, 로저 말리나Roger Malina 같은 전문가들의 관점을 담은 출판물, 『코드: 디지털 경제에서의 협력과 소유권CODE: Collaboration and Ownership in the Digital Economy』(2002)이 나왔다. 이 책은 지적 재산권과 오픈소스 프로젝트를 둘러싼 여섯 가지 쟁점과 난제에 대해 고찰하고 있다. 말하자면 '집단성 회복', '저작권 대 공동체', '사적인 이해관계: 자유와 통제', '지식의 유포', '보상과 책임', '문화 실천자', '지식의 미래'가 그것이다.[39] 2000년 밴프 아트센터Banff Centre for the Arts에서 세라 다이아몬드Sara Diamond는 일군의 소프트웨어 개발자, 미디어아티스트, 프로그래머를 다 함께 모아서 '코드지브라Code Zebra, CZ'를 모델링하게 했다. 이 소프트웨어는 특히 예술가들과 과학자들 간의 온라인 채팅과 비디오 스트리밍을 허용하고 장려했는데, "CZ는 예술이 과학과 만나는, 변동성 있고 상호작용적인 퍼포먼스이고 소프트웨어이며 사회적 조직이다. … CZ는 (컴퓨터와 생명과학에 관심을 둔) 과학과 (시각예술, 디자인, 패션, 건축을 포함하는) 예술 사이의 대화와 논쟁을 유도한다."[40] 다이아몬드의 주장에 따르면, 이 소프트웨어는 "대화의 정서적 분석을 가능하게 하는" 2D/3D의 시각 패턴으로 이뤄지는 예술가와 과학자 간 교환의 여러 측면을 기록하고 분석하기 위해 특별하게 기획되었다. 장기간 지속된 이 복잡한 프로젝트의 가장 흥미로운 면모 중 하나는, 소프트웨어가 드라마를 전개시킬 것이라는 통상적 가정을 뒤집고 드라마를 활용하여 소프트웨어를 개발한다는 전제를 취한다는 것이다.

『연극으로서의 컴퓨터』

스티븐 윌슨이 말한 것처럼 르네상스 시기까지 예술과 과학은 문화적·철학적으로 통합되어 있었다. 이때부터 과학적 발전과 전문화 및 체계화의 서로 다른 형식들이 예술과 과학을 갈라놓았다. 이후 수세기 동안 예술과 과학은 대체로 서로 대면하지 않거나 피차 무시했으며, 각기 자신만의 언어와 이데올로기를 발전시켰다. 1964년 C. P. 스노^{C. P. Snow}는 『두 문화와 과학혁명^{The Two Cultures and the Scientific Revolution}』에서 예술가와 과학자의 가치, 관점, 언어가 너무 극단적으로 달라서 서로 이해할 수 없게 되었다고 공표한다.[41] 예술과 과학은 양극화되었고 서로에게 깊은 회의를 품게 되었다. 이에 반해, 새로운 컴퓨터 테크놀로지는 예술과 과학의 상호 공존을 위한 인터페이스가 되었다. "전자 이미지 생산의 영역에서는 예술, 과학, 오락의 경계선이 상당히 흐려진다."[42] 컴퓨팅 영역에서 드라마 이론은 특별한 위치를 점유하고 있으며, 컴퓨터학계의 비평가들은 소프트웨어 프로그램 디자인을 위한 모델로서 극장의 가치에 대해 광범위하게 논의해왔다.[43]

『친절한 소프트웨어 디자인의 요소^{Elements of Friendly Software Design}』(1982)에서 폴 헤켈^{Paul Heckell}은 연극과 영화 같은 드라마 예술 형식이 소프트웨어를 착상하고 디자인하는 데에 가장 효과적인 모델을 제공한다고 주장한다. 그는 더 나아가 전통적인 컴퓨터 과학 및 공학을 창의적·도발적·극적인 예술 형식으로 변형시키는 뚜렷한 변화가 일어나고 있다고 말한다. 도널드 노먼^{Donald Norman}은 이 논점을 다시 반복한다.

> 테크놀로지의 미로에서 분명한 지름길을 찾을 때 핵심이 되는 말은 '상호작용'이다. 이 새로운 테크놀로지들 모두가 공통적으로 가지고 있는 게 하나 있다. 그것은 우리가 타인, 지식, 정보, 경험과 상호작용할 수 있게끔 그 테크놀로지들이 도와줄 수 있다는 것이다. … 상호작용의 본성에 관해 알려진 것을 살펴보면서 우리는 왜 그것을 가장 잘하는 사람들, 즉 드라마·무대·극장의 세계 출신 사람들에게 눈길을 주지 않는가? … 연극에서 우리가 배울 것이 많다.[44]

『사용자 중심 시스템 디자인: 인간·컴퓨터 상호작용에 관한 새로운 전망^{User Centered System Design: New Perspectives on Human-Computer Interaction}』(1986)에서 노먼은 컴퓨터 인터페이스가 (단순한 대화가 아니라) 행동의 장소임을 강조한다. 컴퓨터 인터페이스에서는 인간과 컴퓨터가 모두 각자의 역할을 담당한다. 브렌다 로럴의 저작에서와 마찬가지로 노먼의 담론에서 이런 행동 개념이 중심을 차지하고 있

는 것은 스타니슬랍스키 이론의 행동 과정 속에서 '행동 단위'가 우선성을 지닌 것과 분명한 유사성이 있다. 저자는 이런 연관성을 명확하게 표명하고 있지는 않다. 그럼에도 로럴은 노먼의 분석을 이렇게 고찰하고 있다. 즉 그의 분석은 "인터페이스 디자인이 복수의 행위주체들로 전체 행동 재현하기 … 정확히 연극의 정의에 해당하는 것에 관여해야 한다는 견해를 지지한다."[45]

1991년 로럴은 뉴미디어 테크놀로지와 연극적 방식 및 모델을 같은 것으로 보았을 뿐만 아니라 『연극으로서의 컴퓨터Computers as Theatre』라는 제목의 책에서 구체적으로 정의하기도 했다. 드라마를 전공한 로럴은 수년간 멀티미디어 제작 작업을 했으며, 지금은 컴퓨터 테크놀로지를 활용하는 연극적 시도들이 최근 빠르게 발전하는 데에 중요한 이론적 초석을 예견하여 마련한 책의 저자로 부각되고 있다. 디지털 퍼포먼스 분석에 주요 지면을 할애하는 최초의 저널 『사이버 무대CyberStage』는 시의적절하게 그녀의 사진으로 1994년 창간호 커버를 채웠다. 로럴은 짐짓 영화배우처럼 고개를 한쪽으로 젖힌 채 활짝 웃는 모습으로 나타나는데, 여기에 달린 캡션은 그녀에 대해 이렇게 공표한다. "테크노 디바께서 말씀하신다."

로럴의 영향력 있는 책은 연극과 인간·컴퓨터 인터페이스의 개념적 연관성을 찾아내기 위해 아리스토텔레스의 『시학』을 출발점으로 삼고 있다. 로럴은 책의 많은 지면을 할애하여 연극 공연과 컴퓨터 인터페이스를 결합하는 공통 요소에 대해 논의하고 역할 놀이, 상호작용, 미메시스, '믿는 체하기make-believe'에 관한 연극의 개념과 컴퓨터의 개념 사이에서 긴밀한 유사성을 끌어낸다. 그녀는 『시학』을 상당히 세부적으로 분석하여, 새로운 테크놀로지가 아리스토텔레스가 공식화한 바와 동일한 관심사와 맥락, 곧 극적 구조·감정이입·참여·카타르시스 등을 공유하고 있음을 증명했다. 로럴은 "행동을 개시하는 자"라는 아리스토텔레스적인 의미에서 사람과 컴퓨터 모두가 '행위주체'가 되도록 하는 행동을 위해 공유되는 맥락이라고 인터페이스를 정의한다. 그녀는 더 나아가 인간·컴퓨터의 행위와, 아리스토텔레스의 이론에서 제시된 '4원인' 및 '드라마 구조의 6개 질적 요소' 사이의 명확한 관계를 규정한다.

연극과 컴퓨터의 연계에 관한 로럴의 분석은 수많은 다양한 비교를 통해 광범위하게 (때로는 지칠 정도로) 이뤄졌다. 컴퓨터 프로그램은 무대 지시문으로 완성되는 대본과 유사하다. 희곡과 컴퓨터 프로그램은 모두 '닫힌 우주'이다. 디자이너 팀과 프로그래머 팀은 연극 단체(작가, 감독, 디자이너, 무대 담당자)와 유사하게 창조적인 역할을 수행한다. 소프트웨어와 회로판은 표현을 지원하고 '마법'을 창출하기 위해 연극의 '무대 뒤의' 활동처럼 작동한다. 그녀는 멀티미디어의 다중 감각적이고 상호작용적인 본성으로 인해 아리스토텔레스의 상연 개념이 멀티미디어에 내재되어 있다고 강조한다. 이때 아리스토

텔레스의 상연 개념이란 "실시간으로 상연되는 … 행동의 모방으로, 마치 사건이 실제로 전개되는 것과도 같은" 것이다.

로럴은 연극적 은유가 소프트웨어 응용물 전반에 침투해 있다고 주장한다. 왜냐하면 연극이나 소프트웨어 모두 모방적·다중 감각적 경험이고, 복합적 행위주체들로 행동을 재현하는 양자의 최우선적 목표가 근본적으로 중첩되기 때문이다. 양 영역은 모두 사유를 위한 맥락으로 작동하는 "가상 세계 내 행동의 재현"을 활용하며, 경험을 증폭시키고 조율하려고 시도한다. 그녀는 컴퓨터 인터페이스 디자이너들에게 다음과 같이 충고한다.

> 인터페이스에 관해 생각하는 것은 너무 적게 생각하는 것이다. 인간·컴퓨터 경험을 디자인하는 것은 더 나은 데스크톱 컴퓨터를 구축하는 일이 아니다. 그것은 현실과 특수한 관계를 맺고 있는 상상적 세계를 창조하는 것에 관한 일이다. 여기서 상상적 세계란 우리가 생각하고 느끼고 행동하는 스스로의 능력을 확장하고 증폭시키고 풍부하게 할 수 있는 그런 세계를 뜻한다.[46]

그리하여 로럴은 인간·컴퓨터 경험을 디자인할 때 적용할 수 있는 틀을 연극이론에서 가져와서 제공하고, "친숙하고 포괄적이며 무언가를 환기하는"[47] 연극적 방식과 모델을 채택할 것을 주장한다. 그녀는 연극이라는 개념이 멀티미디어에 단지 은유로서만 적용되는 것이 아니라 인간·컴퓨터 상호작용 자체를 개념화하는 방법으로서 적용될 수 있다고 제안한다. 퍼포먼스 학계에서는 퍼포먼스와 컴퓨팅 간의 상호 보완성에 대해 숙고하게 하는 이런 생각을 자주 도입했다. 연극학자 마이클 J. 안트[Michael J. Arndt]는 다음과 같이 지적한다.

> 배우, 감독, 안무가 같은 연극 실무자가 사용하는 것과 동일한 기술과 재능은 컴퓨터의 세계에서도 가장 큰 가치를 지닌다. 이는 곧 비선형적 연결을 만드는 능력, 기호를 해석하고 조작하는 능력, 최종 사용자의 반응을 투영하는 능력, 복수의 매체들을 통해 효과적으로 소통하는 능력, 최종적 생산물을 시각화하고 실행시키는 능력에 해당한다.[48]

컴퓨터 인터페이스 디자인에 연극 모델을 채택하라는 로럴의 간청은 연극계에서 사실상 두 배로 증가했다. 그리하여 이제 연극에서는 컴퓨터에 의해 확장된 '상상 세계'가 퍼포먼스 표현에서 점점 더

그림 8.4 데이비드 살츠의 프롬나드 퍼포먼스 설치작품 <베케트 공간>(1996)에 사용된 사뮈엘베케트의 희곡에 관한살츠의 비디오 해석 가운데 나오는 이미지들.

그림 8.5 데이비드 살츠의 <베케트 공간>(1996)에 채택된 사뮈엘 베케트의 희곡 <쿼드>를 재현한, 서로 분리되어 있으나 동시에 상영되는 네 개의 애니메이션 중 하나. 이 애니메이션은 매크로미디어 '디렉터' 소프트웨어를 사용해 창작되었다.

중요한 역할을 담당하고 있다. 더욱이 연극/퍼포먼스와 컴퓨팅의 결합이 호환 가능하며 실제로 바람직하다는 그녀의 논변도 연극과 퍼포먼스에서 컴퓨터 사용하기의 적절성과 바람직함을 승인하는 데에 디폴트로 작용한다. 로럴, 헤켈, 노먼은 모두 퍼포먼스라는 양식이 이미 테크놀로지 자체 내에 철저히 각인되어 있다는 견해를 지지한다. 그들의 핵심 논점은 공연 양식이 [컴퓨팅에] '내재되어' 있다는 것이다.

로럴의 발상은 데이비드 살츠의 작품에서 흥미롭게 적용되고 시험되었다. 살츠는 전임 교수직 업무와 혁신적인 예술 실천을 균형 있게 진행한 많은 선구적 디지털 퍼포먼스 예술가 중 한 명이다. 1996년 스토니브룩에 위치한 뉴욕주립대학교에서 살츠의 프롬나드promenade* 창작물 〈베케트 공간Beckett Space〉은 사뮈엘 베케트의 단편 희곡 여덟 개에 대해 테크놀로지에 의해 매개된 해석을 제시했다(그림 8.4). 다양한 방식으로 구획된 공간들과 방들이 모두 하나의 희곡에 속해 있으며 청중은 그 사이를 자유롭게 돌아다닌다. 여기에는 '고도Godot의 공간'이 포함된다. 이것은 컴퓨터가 지나가는 사람들의 동작을 탐지하고 추적하는 텅 빈 영역으로, 동작 탐지에 반응하여 베케트적 드라마의 단편들과 그 희곡에 대해 학문적으로 비판한 텍스트의 부분들을 혼합한 소리 파일을 출력한다. 살츠의 설명에 따르면, 그는 베케트의 후기 연극들이 음악, 체스 같은 게임, 그리고 알고리즘(수학적 계산을 위한 과정과 규칙의 집합)처럼 구성되어 있다고 생각한다.

살츠는 〈쿼드Quad〉를 드라마에 대한 베케트의 정확하고 알고리즘적인 접근의 정수라고 생각한다. 〈쿼드〉는 네 명의 등장인물이 직선과 사선들로 이뤄진 복잡한 시퀀스로 정방형 공간 주위를 말없이 움직이는 연극이다. 자신의 알고리즘 이론(과 로럴의 개념)을 한계까지 밀어붙여 시험하는 살츠의 해석에서는 수학적 컴퓨터가 배우를 완전히 대체하고 프로그래머가 극장 감독의 역할을 맡게 된다. 희곡에 명시된 배우의 동작과 변화하는 자세들의 시퀀스가 컴퓨터에 입력되었으며, 4가지 상이한 동시발생적·시각적 재현이 다양한 소프트웨어와 애니메이션 프로그램으로 창조되었다(그림 8.5). (베케트 자신이 연극을 텔레비전 방송으로 제작한 것에서 영감을 받은) 꼭두각시 같은 후드를 쓴 인물들에서부터 단순한 색감의 정사각형에 이르는 이 애니메이션들은 〈쿼드〉 설치 공간 주변의 모니터 4 대에서 상영

* 프롬나드 또는 프롬나드 연극은 극장이 아니라 길거리나 고성 같은 야외 공간에서 상연하는 공연 형식을 말한다. 전통적인 무대 개념이 해체된 프롬나드 연극에서는 배우와 관객 간의 경계가 흐려지고, 관객은 공연이 진행되는 공간을 자유롭게 돌아다니며 적극적으로 작품에 참여할 수 있다. 프롬나드 연극은 장소특정적 연극site-specific theater이라고 바꿔 말할 수도 있다. 예를 들어 본문에서 언급하는 살츠의 〈베케트 공간〉은 1996년에는 스토니브룩 뉴욕주립대의 특정 공간에 적합하도록 기획되었으나, 다른 시간과 공간에서 상연한다면 동일한 대본을 바탕으로 하더라도 다르게 구현될 수밖에 없다.

되었다. 원형으로 걸린 커튼으로 둘러싸인 어두운 공간 한가운데에는 청중 위에 매달린 32개 와이어에 LED 조명들의 그리드가 걸려 있었다. 규정된 동작 시퀀스는 베케트의 '연기자들players'이 지나는 각각의 경로를 서로 다른 색의 조명들로 추적하면서 적절한 색의 LED를 비추었으며, 또한 그리드에 따른 각각의 동작도 샘플링된 음악적 소리를 유발하여 (제이슨 핸리Jason Hanley가 작곡한) 전자적인 소리 풍경을 창출했다. 살츠는 "매일 밤 소수의 관중이 그들의 머리 위에서 반복되는 빛과 소리의 반복적 패턴으로 인해 경악을 금치 못한 채 누워서 〈쿼드〉 설치물 안에 자리하고 있었던" 것에 대해 기술한다.**49**

이러한 연극들을 새롭게 컴퓨터 계산의 맥락 안에 재정위하는 것은 많은 문제를 열어젖힌다. 특히 어떻게 컴퓨터의 매개가 극작가의 작품 속 극적 요소와 미적 요소를 확장하고 보완할 수 있는가, 아니면 왜곡하고 손상시킬 수 있는가 하는 문제가 두드러진다. 살츠는 그 설치작품을 베케트의 연극 '공연'으로 간주하지 않는다고 재빨리 지적하지만, 그럼에도 그는 자신이 보여주는 디지털 처리를 베케트의 알고리즘적 형식주의를 논리적이고 일관성 있게 확장한 것으로 간주하고 있다. 퍼포머가 문자 그대로 컴퓨터 바이트로 탈바꿈한 것metamorphosis은 [베케트의] 〈쿼드〉에서(그리고 후기 연극 〈오고 가고Come and Go〉에서)처럼, 배우/등장인물이 "집요하게 베케트적인 기계의 변함없이 집요하게 움직이고 있는 톱니"**50**로 기능한다는 베케트 자신의 생각과 유사해 보인다.

베케트를 디지털화하면서 살츠가 지녔던 연극의 원리는 대단히 과학적이고 경험적이다. 베케트 연극의 핵심적 행동은 컴퓨터의 바이트들로 환원되고 그 연극적 사건을 '해석'하고 '창조'하기 위해 수학과 컴퓨터공학에 의존한다. 이는 다음과 같은 시험들을 실시한 진정한 연구 실험이었다. 즉 살츠는 베케트의 개념적 철학에 관한 자신의 이론을 시험하는 동시에, 연극의 기호와 데이터를 새로운 예술 형식으로서 효과적으로 재매개하고 재현하는 컴퓨터의 능력을 시험한 것이다. 이러한 실험은 또한 컴퓨터를 연극을 위한 최고의 수행자이자 창작자로 만듦으로써 브렌다 로럴의 테제를 말 그대로 시험한 것이기도 하다.

로럴의 영향은 애초에 목표로 삼았던 소프트웨어 기획자들과 인터페이스 디자이너들에게도 미쳤다. 1993년부터 다학제 디자인 테크놀로지 실험실인 인터벌Interval에서 콜린 번스Colin Burns와 함께했던 에릭 디시먼Eric Dishman의 작업은 거기서 로럴이 주도했던 즉흥창작 수업의 연장으로 지속되었고 인터벌의 연구자들과 디자이너들이 퍼포먼스 연습과 워크숍에 참여했다. 디시먼은 그가 '인포먼스 디자인informance design'이라는 용어로 부른 교수법을 발전시켰다. 그의 인포먼스 디자인에서는 테크놀로지적 디자인의 사회적·개인적 함의를 강조하기 위해 민속지학적 연구와 민속방법론적 분석을 사용하

고, 지식을 디자인하는 신체화된 행동—'브레인스토밍'을 '보디스토밍'이라는 수정어로 대체하기—의 중요성을 강조하기 위해 드라마 게임과 즉흥창작을 사용한다.

디시먼은 "테크놀로지 담론의 과장이나 혐오를 넘어서기 [위해] … 공연 이론의 렌즈를 통해"[51] 테크놀로지 디자인의 재검토에 관해 논의한다. 그는 새로운 종류의 '퍼포머'-디자이너를 현시한다. 이때 퍼포머-디자이너란 미메시스와 리얼리즘의 전통적·전형적 '수렁'에서 빠져나오는 사람을 말한다. 미메시스와 리얼리즘은 여전히 퍼포머와 컴퓨터 프로그램 디자이너 모두에게 퍼포먼스와의 더 비판적이고 더 정치적인 관계를 발굴하는 퍼포먼스 연구의 접근에 참여하는데 제동을 건다. 디시먼은 드와이트 컨커굿$^{Dwight Conquergood}$이 퍼포먼스의 양식들과 담론들의 '상호 활력화interanimation'를 착상해낸 방식으로,[52] 공연성performativity을 시너지 효과를 생성하는 문화적 구성물이라고 이해함으로써 컴퓨터 기획자와 프로그래머가 "복잡하고 정치적으로 논쟁적이며 개인화된 미래의 프로토타입을 창출하기 위해"[53] 퍼포먼스를 사용할 수 있다고 주장한다.

런던 왕실예술대학교$^{Royal College of Art}$의 컴퓨터 연계 디자인학과 학생들과 진행한 〈텔레래츠Telerats〉 프로젝트를 포함한 후속 실험들은 디시먼의 접근법을 발전시켰다. 이때 디시먼은 신체적 친밀성과 접촉에 관한 주디스 버틀러$^{Judith Butler}$의 발상뿐만[54] 아니라 아우구스투 보아우$^{Augusto Boal}$의 '이미지 연극'과 '보이지 않는 연극' 테크닉을[55] 채택했다. 디시먼의 작업과 발상들은 테크놀로지주의자들과 실행자들이 컴퓨터 프로그램과 상호작용·디자인에 대해 취한 자유로운 인문주의적 태도의 전형이 되고 있다. 그들은 로럴이 옹호한 소프트웨어 생산의 퍼포먼스적 요소와 함의를 강조한다. 디시먼의 주장에 따르면, 그의 '인포먼스 디자인' 테크닉은

공학의 정치화를 불러온다. 그것은 디자이너들이 이데올로기적 저자로서$^{ideo-authorial}$ 지닌 그들의 문화에 대한 권력과 책임을 그들에게 드러내 보인다. 그들의 문화는 '현실의 사용자'와 자기 반영적 재공연을 민속지적으로 만남으로써 이해되는 것이다. 그 목표는 실제로 이 현실의 사람들—이 살과 피를 지닌 인용 출처들—을 돌보는 테크놀로지화된 미래를 상상하고 체화하고 '시운전하는' 것이다. … 인포먼스는 우리의 새로운 사회적 기구가 프랑켄슈타인 같은 괴물처럼 우리를 괴롭히려고 되돌아오는 일이 없도록 디자인될 수 있기를 바라면서, 정치 문제를 제기하고 감정이입을 하며 시너지효과를 이끌어내는 퍼포먼스의 능력을 환기시킨다.[56]

과장, 신비주의, 신비화

기계가, 터미네이터가 인간적 삶의 가치를 배울 수 있으므로, 아마도 우리도 배울 수 있을 것이다.
—제임스 캐머런^{James Cameron}의 〈터미네이터2: 심판의 날^{Terminator 2: Judgment Day}〉(1991)[57]

시와 진보는 본능적으로 서로 혐오하는 두 명의 야심 찬 인간이다.
—샤를 보들레르, 1859[58]

디지털 혁명은 상당한 디지털 과장^{hyperbole}—폴 래^{Paul Rae}가 '사이퍼볼^{cyperbole}'(사이버문화가 "무한한 가능성을 꿈꾸며 눈을 반짝이며 품었던 희망")[59]이라고 부른 것—을 초래했는데, 이것이 가장 명백하게 나타난 곳은 당시의 대중 과학 잡지와 저널에서였다. 이러한 출판물의 편집자들은 컴퓨터와 모든 디지털적 사물을 둘러싼 신비감과 경외감에 부가되는 상업적 이득을 깨닫고 있었다. 폴리나 보숙^{Paulina Borsook}이 저서 『사이버셀피시^{Cyberselfish}』(2000)에서 불경하지만 재치 있게 그 전성기에 대해 언급한 『와이어드』 같은 저널에는 항상 이런 경향이 있었다. 왜냐하면 독자층은 약속된 미래를 믿는 자연스러운 성향을 띠기 때문이다. 매월 표지에 실린 제목은 그들 자신의 이야기를 들려준다. 예컨대 "윌리엄 깁슨: 미래에 관한 그의 최근 보고는 허구가 아니다"(1993년 9/10월호, 통권 1권 4호)에 이어 같은 해 12월에 "세가^{Sega}의 세계 지배 계획"이 나왔다. 또한 "스티브 잡스: 미래의 어마어마하게 위대한 인물"(1996년 2월호, 4권 2호)과, "빌 게이츠의 지배가 종말을 고한 83가지 이유"(1998년 12월호, 6권 12호)가 나왔으며, 2000년 4월 즈음 표지 제목은 "왜 미래는 우리를 필요로 하지 않는가"(8권 4호)로 되어 있다. 이와 같은 각각의 헤드라인은 『내일의 오늘^{Tomorrow Today}』이라는 출판물의 태그라인을 완성하는 데에 힘을 보탰다.

『뉴사이언티스트^{New Scientist}』, 『미국과학자^{American Scientist}』, 『네이처^{Nature}』 같은 잡지도 "두부^{頭部} 이식에 동의하시겠습니까?"(『뉴사이언티스트』 2207, 1999년 10월 9일)와 같은 전면 표지 헤드라인으로 사이퍼볼에 휩싸였다. 이에 호응하듯 『사이언티픽 아메리칸^{Scientific American}』에서도 "두뇌 다운로드하기"(1999년 가을, 10권 3호)를 표지 헤드라인으로 내세웠다. 가늠할 수 없는 능력을 지닌 멋진 '양자 컴퓨터'는 (신출내기가 소프트웨어를 설치해야 할 뿐만 아니라 평행우주 사이에서 곡예를 해야 할 경우 도움말 프로그램이 지금까지보다 더 이해하기 쉽다는 희망을 불러일으키면서) 두 저널 모두에서 수없이 약속하지만, 다음의 커다란 도약은 너무 자주 우리의 이해를 살짝 넘어선 미래에서 언제나 잘하

면 닿을 듯이 보인다. 『와이어드』는 늦어도 1998년 3월부터 복제된 아기가 이듬해에 태어날 것이라고 약속해왔다. "내 이름은 케이티입니다. 저는 1999년에 태어났습니다. 저는 클론입니다. 내 이야기는 146쪽에 있습니다."[60]

1990년대 후반 『와이어드』가 현실의 삶과 가상현실 사이의 구분선을 찾는 데에 어려움을 겪었다면, 이는 이 저널만의 문제는 아니었다. 20세기 말의 대중 과학 저널리즘은 클론 만들기와 컴퓨터/뇌 결합과 같은 분야에 임박한 발전을 발표할 기회를 거의 잃지 않았으며 21세기에도 계속해서 기회를 얻고 있다. 유토피아의 불꽃 속에서 『사이언티픽 아메리칸 쿼털리』Scientific American Quarterly 는 1999년 가을호 전체 지면을 "당신의 새로운 몸", "당신의 새로운 감각", "당신의 새로운 마음", "당신의 새로운 모습", "당신의 새로운 사회", "당신의 새로운 생활방식" 같은 약속에 모두 할애했다. 2000년 6월 『뉴사이언티스트』는 인터넷이 곧 지식을 공유하기 위해 두뇌 다운로드를 요구하기 시작할 것이라고 재치 있게 제안했다.[61] 2001년 2월에는 실리콘 뇌 개념이 등장하여[62] 2002년 2월쯤이면 유기체의 뇌 세포를 컴퓨터 전자기기의 구성 요소로 이용할 것이라고 전망했다.[63] 몇 달 후 저스틴 멀린스Justin Mullins의 "양자 슈퍼두뇌"는 "생명, 우주, 그리고 모든 것을 장착하기에 충분할 만큼 강력한[강력할] 양자 컴퓨터를 구축하고자 하는 경쟁"[64]에 대해 보고했다.

디지털 회의주의자들

디지털 혁명의 사이퍼볼에 대한 회의적인 반응도 나란히 수면에 떠올랐다. 경고 메시지를 던진 이야기꾼 중 가장 지적이고 파괴적인 사람이 아마도 리처드 코인일 것이다. 그의 저서 『테크노 낭만주의Tech-noromanticism』(1999)에서는 디지털 과장의 끝없는 흐름을 시험했고 모든 부문에서 [아직] 부족하다는 것을 알아냈다. "가상 공동체는 현실이라기보다는 이상이고 전체 몰입 환경은 지금 기술적으로 불가능하며, 공상 과학의 기대를 충족시키는 인공지능의 시연은 없고 설득력 있는 디지털 생명 형식이 현재 존재하지 않는다."[65] 애초부터 코인은 IT가 물질세계를 초월하려고 하는 성향을 띠고 있음을 알아채고 있었다.

정보기술은 그 내러티브의 낭만주의와 어우러지며 존재의 한 영역에서 다른 영역으로 나아가려는 사람들의 시도와 관련이 있다. 새로운 영역에는 많은 IT 논평이 약속한 디지털 유토피아와 더불어, 디지털 매트릭

스의 '합의된 환각'으로의 몰입, 디지털 엑스터시, 이상적인 통합에 참여하기 등을 통한 문자 그대로의 초월성이 포함된다.[66]

기대와 희망이 진실을 확립하려는 욕구를 훨씬 능가했던 시기에, 코인은 업계와 그 지지자의 수많은 주장들을 찾아 조사할 수 있었다. 그 주장들은 그가 분석하기 이전부터 『프라이빗 아이Private Eye』의 "사이비 코너Pseud's Corner" 칼럼 또는 『갈가마귀The Jackdaw』(시각예술에 관해 악의적인 구독 뉴스레터)의 월간 특집 "아트볼록스: 평범한 허튼소리Artbollocks : The Usual Twaddle"처럼 들리기 시작한 것이다. 코인의 언어는 좀 더 신중하지만, 그 효과는 '유토피아'와 '계몽주의' 단계, '예술과 공예' 시기, '낭만적 상상', 사회주의의 국면들, 즉 "체계화된 로맨스", "기술 중세주의와 비합리주의"를 통해 컴퓨터 내러티브의 발전을 재치 있게 설명한 것과 마찬가지다.[67] 그는 '중세'를 구성하는 우리의 개념 자체가 매우 부정확하며, 심지어 날짜도 정확하지 않다고 지적하며, 한편으로는 아서 왕의 이야기와 다른 한편으로는 마법에 대한 인상을 병합하려는 현대적 경향이 있다고도 지적한다. 그 영역에서 여전히 근본적이라고 보이는 한 측면은 삶이 일반적으로 불안정하고 심지어 위태롭다는 것이다. 이처럼 그가 제안하는 마음 및 존재의 상태는 미로 같은 동시대의 컴퓨팅과 잘 들어맞는다. 이와 비슷하게, 우리에게는 숫자와 기호의 과장된 의미와 언어적 넌센스('테크노버블technobable*')가 많이 주어지며, 이는 "IT의 중세 세계가 계몽주의와 낭만적 전통을 지속시키면서 비이성적인 것과 다른 것들을 가지고 노는 것"이다. 이와 관련하여 코인이 보여주는 극단적 사례는 "사이버네틱한 황홀경"과 심지어 "엑스터시", "낭만적 엑스터시", 그리고 "탈체화된 사이버공간"으로 이어진다.[68]

1990년대의 디지털 혁명은 또한 디지털 문화, 이메일 목록, 『C이론CTHEORY』 같은 전자 저널의 출현을 초래했다. 『C이론』은 그 자신이 일부를 이루고 있는 디지털 혁명을 비판하는 저널이었다. 『C이론』은 학술적 반응들과 이론적 의제들이 1990년대 동안 디지털 혁명을 맞아 어떻게 변형되었는가에 관한 빛나는 사례 연구를 제공한다. 아서 크로커와 마리루이즈 크로커Marilouise Kroker가 편집한 이 책은 1976년부터 1991년까지 출판된 인쇄판 저널인 『정치사회이론의 캐나다 저널Canadian Journal of Political

* 테크노버블은 일반인들이 이해하기 어려운 과학 및 기술 분야의 전문용어를 뜻한다. 이는 과학계 전문분야의 은어 또는 슬랭이라고 할 수 있으나, 통상의 은어나 슬랭과는 구별되는 부정적인 함의를 지닌다. 즉 그것은 전문가인 화자가 문외한인 청자에게 혼란을 야기하려는 의도로 사용하는 난해한 용어인 것이다. 이런 점에서 딕슨은 테크노버블을 청자에게는 아무런 의미도 없는 언어라고 말한다.

and Social Theory, CJPST』에서 발전된 것이다. 여기에서 장 보드리야르, 위르겐 하버마스^{Jurgen Habermas}, 허버트 마르쿠제^{Herbert Marcuse}, 수전 손택, 스탠리 아로노위츠^{Stanley Aronowitz}, 테리 이글턴^{Terry Eagleton}은 현재의 정치·문화·사회의 여러 측면에 대해 탐색했다.『C이론』은 우선 온라인 형식으로 뉴미디어를 수용했고, 독창적인 뉴미디어아트 작품들을 특징으로 하는 부문을 포함함으로써, 그리고 게재된 학술 논문들에서 테크놀로지의 함의가 점점 더 커짐으로써 뉴미디어를 수용했다.『C이론』사이트는 지금도 1993년까지 거슬러 올라가는 모든 이전 발행본과 현재 간행본들의 다운로드할 수 있는 판본들을 제공하고 있다. 여기서는 10년이 훌쩍 넘는 기간 일어났던 감탄할 만한 변화를 볼 수 있다.

초기 기사에서는 미래에는 "초소형 컴퓨터에 반영된 거울 세계"를[69] 보게 될 것이라는 데이비드 겔런터^{David Gelernter}의 전망에 대해 묻는 킴벌리 앤 소척^{Kimberly Anne Sawchuk}의 질문처럼, 디지털 [기술] 발전의 가능한 영향을 예측하고자 시도하면서 다루고 있다. 저명한 예술 논평자들이 새로운 이론을 발전시켰다. 이를테면 디지털 예술을 20세기 반(反)예술 전통의 일부로 자리매김한 피터 바이벨^{Peter Weibel}은 이렇게 적고 있다. "미디어아트에서 테크놀로지를 가시화하는 것은 일시적인 실험이 아니라 본질입니다." 역사적 전망 또한 크리티컬 아트 앙상블[70] [같은 예술 집단]에 의해 진척되었다. 그들의 「쓸모없음의 테크놀로지^{The Technology of Uselessness}」(1994)라는 에세이에서는 '쓸모없음'에 관한 이론을 제안하기 전에 수세기에 걸친 유토피아적·디스토피아적 경향에 관해 논구한다. 그들은 새로운 테크놀로지가 데카르트의 "나는 생각한다, 그러므로 존재한다"에 관한 반어적인 논평이 될 것이라고 주장한다. 데카르트의 언명 대로 기계는 생각할 수 있고 따라서 "존재할" 수 있는데, 그 이상은 기대할 수 없다. "순수한 유용성과는 대조적으로 순수한 테크놀로지는 결코 드러나지 않는다. 순수한 테크놀로지는 그 자체로 스스로 존재하며 그냥 그대로 있을 뿐이다. 유토피아주의자의 기계나 디스토피아주의자의 기계와는 달리, 그것은 인간성으로부터만 자유로운 것이 아니라 그 자체의 기계적 기능으로부터도 자유롭다. 즉 순수한 테크놀로지는 어떤 사람이나 어떤 것을 위한 아무런 실제적 목적에도 부응하지 않는다."

크리티컬 아트 앙상블의 반테제적 관점에는 기능적 쓸모없음이라는 개념의 범례가 되는 부르주아적이고 군사적인 디지털 발명품을 위한 광고 모음이 동반되었다. "너무 순수해서 그 기능이 존재하는 것뿐인 기술"의 범위는 감자싹 제거기가 내장된 내수용 파버웨어^{Farberware} 전기 필러와 "진짜 손처럼 느껴지는" 전기 지압 마사지기부터, 다양한 조약 협약을 위반한 200만 달러짜리 MK21 첨단 탄도미사일 재진입 발사체까지에 이른다. 같은 해 1994년, 아서 크로커와 마이클 와인스타인^{Michael Weinstein}은

미래의 인체에 관한 담론을 시작하기 위해 기술 기반 제품 광고의 언어적 양식을 채택했다.

> 향수를 불러일으키는 이유는 무엇인가? 오래된 신체 유형은 언제나 괜찮았지만, 인터넷의 '표준 운영 체제'에 정교하게 엮여 있는 미세한 살^{flesh}, 멀티미디어 채널 포트, 사이버네틱한 손가락, 거품처럼 부글거리는 신경뉴가 있는 유선^{有線}형 신체는 훨씬 더 좋다. 돌연변이 디자이너의 모습을 한 공상 과학의 유선형 신체나 19세기 철학을 유령처럼 떠올리는 육체가 아니라, 양자 모두로서 하이퍼텍스트화된 신체다. 즉 살아 있는 (전용) 살에 내장된 유선 신경계다.[71]

1년 후 크로커는 사이버펑크의 사망 선고를 내린 후 이렇게 설명했다. "1990년대의 교훈은 다중적이었고 가혹했다. 그중 상당한 부분은, 데이터가 길을 찾을 것이며 그 길이 반드시 인간되기에 관한 것일 필요는 없다는 것이다."[72] 하지만 2002년에 이르자 그의 어조는 완전히 달라졌다. "디지털 코드는 위생적인 언어로 말한다. 말하자면 디지털 코드는 문화 청소의 언어, 먼발치에서 본 사진 자체의 언어, 원격으로 조정하는 아카이브의 언어, 시간과 역사와 기억과 피부와 냄새와 촉감으로 '오염된' 이미지를 급속 동결하여 보존하는 언어로 말한다."[73]

1990년 중반 디지털 퍼포먼스의 실행이 눈에 띄게 확산되었을 때 디지털 테크놀로지가 창의적이고 생명을 주는 것인지, 아니면 통제하고 제한하는 것인지에 대한 핵심적인 논쟁이 떠올랐다. 크로커는 광범위한 에세이들에서 이러한 애매성에 주의를 기울였으며, "네트워크 저항^{Net Resistance}, 즉 서로 다른 사회적·정치적·국가적 맥락으로부터 떠올라 기술 행복감이라는 이데올로기적 과장으로 부상하는 … 저항"에 주목했다. 헤이르트 로빙크^{Geert Lovink}는 여전히 반향을 일으키는 간명한 주장들을 대담하게 내놓았다.

> 매일 미래를 가질 수는 없습니다.
> 컴퓨터는 미래에 앞선 도구입니다.
> 이 모든 기계는 쓰레기입니다.
> 컴퓨터를 불가피하게 사용해야 한다면 텔레비전을 생활필수품으로 삼은 정도로만 해야 합니다.
> 컴퓨터 없이 온라인 상태가 될 수 있습니다. 상상력을 갖는다면 말이죠.
> 지구촌에 관한 이 랩^{rap}은 대단히 과장되어 있습니다.

미디어 소비자가 되려면 직장도 버려야 하고, 어쩌면 인생도 내동댕이쳐야 할지도 모릅니다.[74]

이와 동시에 폴 비릴리오는 정보 초고속도로가 방향 감각의 근본적인 상실을 유발한다고 선언하고 있었다.

존재한다는 것은 '현 상황 속'에, 지금 여기에, '바로 여기'에 존재하는 것이다. 이것은 바로 사이버공간과 즉각적이고 세계화된 정보 흐름에 의해 위협받고 있는 것이다.

우리 앞에 놓인 것은 실재가 무엇인지 지각할 때 느끼는 혼란이다. 그것은 충격이요, 정신적 뇌진탕이다. 그리고 이러한 결과는 틀림없이 흥미로울 것이다. 왜냐고? 테크닉의 진보는 하나같이 특정한 부정적 측면을 접하지 않고서는 성취할 수 없기 때문이다. 이러한 정보 초고속도로의 특정한 부정적 측면들은 정확히 말해 타자성alterity(타자)에 관한 이러한 방향 감각 상실이며, 타자와 이 세계와의 관계에서 느끼는 이와 같은 혼란이다. 이 방향 감각 상실, 이 비상황$^{non-situation}$이 사회와 민주주의에 영향을 끼칠 심각한 위기를 가져올 것은 분명하다.[75]

『C이론』에 자주 등장하는 이 주제는 의심할 여지없이 편집자의 특정 성향을 반영하는 것이었지만 더 넓은 문화 이론 영역 안에서 반향을 일으켰다. 1996년 무렵 사이버문화 전문가 R. U. 시리어스$^{R. U. Sirius}$는 "연결되어 있는 것보다 영감을 받는 것이 좋다"고 선언했고, SF 작가 브루스 스털링$^{Bruce Sterling}$은 "사이버 경이$^{cyber-novelty}$의 플래시 전구가 대중의 망막에서 사라져가기 시작했다"면서 몹시 필요한 "숨 쉴 공간"이 생긴 것을 환영했다. 그러나 같은 해 아서 크로커와 마리루이즈 크로커는 "벙커에 숨기와 바보 만들기$^{Bunkering In and Dumbing Down}$"를 야기하는 '코드 전사'의 영역을 규정하면서, "가상 계급과 가상 엘리트의 헤게모니에 응답하는 보수적인 근본주의가 더욱 더 소름끼치는 형태로 빠르게 출현"하는 것에 주목하고 있었다. "가상 엘리트는 약탈적인 자본가들과 컴퓨터 전문가들이 뒤섞인 무리이며, 가상화는 그들을 위해 우리가 무無로 사라지게끔 하는 것이다. 우리는 인간 종에 대한 체계적인 공격에 관해 이야기하고 있다." 1997년 무렵 동유럽—몇몇 비범한 성과가 적절한 과정을 거쳐 진화하고 있었으나 당시에는 첨단 기술로 특별히 유명한 지역은 아니었다—에서 흘러나온 목소리조차 "가상 현실과 네트워크 통신의 낭만적인 시대는 이미 돌이킬 수 없는 과거가 되었다. … 요즘 가상현실은 매

우 평범한 기술이다"라고 선언하고 있었다.[76]

1998년 즈음 강화consolidation의 시기가 진행 중이라는 사실에 대해 반성하는 『C이론』의 후속 발간호와 똑같은 방식으로 정점을 찍은 발간호는 없었다. 말하자면 "새로운 것"의 지속적인 재발명은 느려졌으며, 로빙크가 예측한 대로 "당신은 매일 미래를 가질 수 없다"는 것이다. 강화와 반성은 네트워크와 인간적 차원에 미치는 효과에 대한 더 면밀한 고찰로 이어졌다. 이를테면 1999년에는 캐서린 헤일스의 『우리는 어떻게 포스트휴먼이 되었는가: 사이버네틱스, 문학, 정보공학에서의 가상 신체』가 출판되었다. 강화와 반성은 또한 넷$^{the\ Net}$에 부가된 의미와 넷의 의미에 대한 고찰, (아마도 강화에 대한 가장 명확한 기호일) 새로운 미학에 대한 요청, 기억과 표현에 미치는 새로운 테크놀로지의 효과, 그리고 지구촌이라는 신화로 이어졌다. 2001년 브루스 스콧$^{Bruce\ Scott}$은 '지구촌'이 세계 전체로 문이 열리는 공동체에 더 가까운 것으로 판명되었다고 말했다.[77] 그 즈음 크리스 체셔$^{Chris\ Chesher}$가 쓴 논문의 첫 줄은 이렇게 시작했다. "디지털 컴퓨터는 죽었다."[78] 이는 마치 오래된 뉴스처럼 보였다.

체셔는 '디지털'과 '컴퓨터/컴퓨테이션' 같은 단어의 적절성에 의문을 제기하는 언어학적 논증을 내놓았는데, 이는 어쩌면 처음에 봤을 때보다 퍼포먼스 이론에 더 큰 의미가 있을지 모른다. 그가 제시한 논증은 이 두 단어 모두 21세기를 맞이하기에는 심각한 결함을 갖고 있다는 것이었다. 왜냐하면 그 단어들은 1940년대에 처음 통상적 용법을 갖게 된 개념들과 관련되어 있기 때문이다. 디지털이나 컴퓨터 같은 단어들은 프로세스상의 수학적 '대량 고속 처리'라는 측면을 강조하는 한편, 오늘날 '호출, 즉 사물을 불러내는 능력'과 관련된 기능을 가장 중요한 기능으로 삼고 있다. 기술과 주술의 문화적 접속은 체셔가 "디지털 컴퓨터"를 재구성하고 "호출 미디어"로 재명명하는 담론의 중심부를 차지한다. 다소 어색하게 들릴지 모르지만 새로운 용어에 포함된 허가(또는 적어도 이전 용어를 사용하지 않음으로써 피할 수 있는 금지)가 더 중요하다. 예술과 퍼포먼스 실행자들이 실제로 새로운 기회를 발굴하기 시작한 것은 디지털 컴퓨터의 수학적 계산의 측면이 가라앉거나 당연한 것으로 받아들여지기 시작하면서부터였다. 그리고 나면 사물을 호출하는 능력이 본격적으로 시작된다. 왜냐하면 이 호출의 '주술'은, 최초의 컴퓨터 생성 예술 작품에서부터 최근의 VR 퍼포먼스까지의 디지털아트 실천들에서 (지나고 보니) 자명한 '변환'과 변형을 포함할 수 있기 때문이다.

이러한 변환과 변형의 개념이 많은 실행자들에게 가장 중요한 의미를 띤다는 것은 의심할 여지가 없다. 이를테면 사람의live 움직임을 움직이는 이미지로, 제스처를 음악으로, 독무를 군무로, 또는 한 장소를 다른 장소로 바꾸는 능력이다. 이런 의미에서 체셔의 담론은 디지털 퍼포먼스 실행자들에 관해

논하기에 적합하다. 퍼포먼스 실행자 대부분은 수학적 계산 기계로서의 디지털 컴퓨터에 전혀 관심이 없으며, 순전히 컴퓨터의 풍부한 예술적 팔레트, 호출 능력, 그리고 서로 다른 미디어 사이에서 변환시키고 변형시키는 컴퓨터의 탈바꿈 능력에 매료되어 있을 뿐이다.

주석

1. Pesce, "True Magic," 223.

2. Ess, *Philosophical Perspective in Computer-Mediated Communication*, 2.

3. Ehn, "Menifesto for Digital Bauhaus," 207. 엔은 C. P. 스노의 1959년 책『두 문화와 과학혁명』으로 거슬러 올라가는 '제3의 문화'라는 개념에 대해 탐구해온 다수의 저자들을 인용하고 있다. 엔이 검토한 출처에는 존 브록먼의『제3의 문화: 과학혁명의 너머 The Third Culture – Beyond the Scientific Revolution』(1995)와 "제3의 문화에 대한 요구가 점점 커지고 있다"고 선언하는『와이어드』매거진의 편집자 케빈 켈리 Kevin Kelly의 온라인 기사「제3의 문화 The Third Culture」가 포함된다.

4. Brikerts, *Readings*, 27.

5. Stone, *The War of Desire and Technology at the Close of the Mechanical Age*, 20.

6. Ibid.

7. 퍼포먼스 이론은 20세기 전반에 걸쳐 경계 가로지르기에 열광했다. 이를테면 20세기 초 몇십 년 간의 아방가르드적 위반에서 시작하여 1960년대 이후 페미니스트·게이·레즈비언 퍼포먼스 등 급진적인 정치학을 거쳐 초연극학 paratheatrics, 보디아트, 샤머니즘, 그리고 포스트모더니즘의 학제 간 울타리 밟기에 이르기까지 그러했다. 1990년대 후반 이와 같은 경계선 담론은 이 개념을 강조하는 몇몇 눈에 띄는 제목의 저서들이 등장하면서 만개했다. 그중에는 예를 들어 요하네스 버링어의『미디어와 퍼포먼스: 경계선을 따라 Media and Performance: Along the Border』, 기예르모 고메스페냐의『위험한 국경 횡단자: 예술가의 회담 Dangerous Border Crossers: The Artist Talks Back』, 마이클 코비알카 Michael Kobialka가 편집한 선집『국경과 역치: 연극사, 실천, 이론 Of Borders and Threshold: Theatre History, Practice, and Theory』이 있다. 이 세 저서에서는 지리학, 역사, 미디어, 신체, 고통, 섹슈얼리티, 상상력, 정체성, 초월에 관한 복잡한 경계선들의 윤곽이 드러난다.

8. Ryan, "Cyberspace, Virtuality, and the Text," 1.

9. Bollier, *The Future of Community and Personal Identity in the Coming Electronic Culture: A Report of the Third Annual Aspen Institute Roundtable on Information Technology*, 35.

10. Brockman, Digerati: Encounters with the Cyber Elite, 245에서 재인용한 사포의 말.

11. 동성애 은유를 환기시키는 유명한 출처로는 하워드 라인골드의 1994년 저서『가상 공동체: 인터넷 시대의 홈스테딩 The Virtual Community: Homesteading in the Age of the Internet』이 있다.

12. Cleaver, "The Space of Cyberspace: Body Politics, Frontiers and Enclosures," 239.

13. August, "America Looks to 'John Wayne' to halt Microsoft's stampede," 27.

14. Gómez-Peña, "The Virtual Barrio @ the Other Frontier (or the Chicano Interneta)," 178.

15. Ibid.

16. <http://www.telefonica.es/fat/egonez.html>.

17. <http://creations.motle.com/portfolio/writing/virtuality.html>.

18. Ljubljana Digital Media Lab <http://www.ljudmila.org/>.

19. 일본 경제통상산업부 통계에 따르면, (2004년 3월) 한 달 생산량은 10,242,357,620 GBP ($18,771,906,278 USD)이며, 그중 6,129,690,508 GBP ($11,234,325,144 USD)는 전 세계로 수출한 양이다. <http://www.jeita.or.jp/english/stat/electronic/2004/product/pro_03.htm>.

20. <http:kultur.aec.at/festival/1993/tosa.html>.

21. Rayner, "Everywhere and Nowhere: Theatre in Cyberspace," 299

22. 예를 들어 Robinson, *Lost Language: The enigma of the World's Undeciphered Scripts*를 보라.

23. Pavis, *Language of the Stage: Essays in the Semiology of the Theatre*.

24. Alter, *A Sociosemiotic Theory of Theatre*.

25. Carlson, *Pleas of Performance: The Semiotics of Theatre Architecture*.

26. Aston and Savona, *Theatre at Sign System: A Semiotics of Text and Performance*.

27. Fischet-Lichte, *The Semiotics of Theatre*; de Marinis, *The Semiotics of Performance*.

28. Melrose, *A Semiotics of the Dramatic Text (New Directions in Theatre)*.

29. Goody, *Representations and Contradictions : Ambivalance Towards Images, Theatre, Fiction, Relics, Sexuality*.

30. Derrida, "The Almost Nothing of the Unpresentable" and "Unsealing ('the old new language')," 87, 116.

31. 예를 들어 Olson, *Mapping Human History: Discovering Our Past Through Our Genes*와 Pinker, *The Blank Slate: Denying Human Nature in Modern Life*를 보라.

32. Haraway, "A Cyborg Manifesto: Science, Technology and Socialist-feminism in the late Twentieth Century," 163.

33. Ibid., 164.

34. 가령 Torvalds and Diamond, *Just For Fun – The Story of an Accidental Revolutionary*; Moody, *Rebel Code: Linux and the Open Source Revolution*; Wayner, *Free For All*을 보라. 2001년 영국 아마존은 리눅스 혁명과 그 이후 이 무료 운영체제의 수용 정도에 대해 알려주기 위해 리눅스에 관한 책 목록로 대략 750권을 제시했다.

35. Berners-Lee, *Weaving the Web*.

36. 예를 들어 Levy, *Hackers: Heroes of the Computer Revolution*; Dr-K, *A Complete Hacker's Handbook*; Himanen, *The Hacker Ethic and the Spirit of the Information Age*; Thomas, *Hacker Culture*; Verton, *Hacker Diaries: Confessions of Teenage Hackers*를 보라. 댄 버턴[DanVerton]의 책은 해커들이 자주 컴퓨터 시스템과 인터넷을 흥미진진한 게임이라는 점에서 바라보는 방식을 강조한다. 다시 말해

그들에게 컴퓨터와 인터넷은 재치와 발상으로 누비고 침투할 수 있는 십자말풀이 퍼즐이나 미로 게임 같은 것이다. 이러한 목적을 위해 점점 더 많은 출판물이 실생활 시험^{real-life test}과 해커들의 도전으로 구성되어 있다. 여기에는 예를 들어 마이크 시프먼^{Mike Schiffman}의 『해커의 도전^{Hacker's Challenge}』(2003)처럼 보안 컨설턴트가 제공하는 해결책도 함께 들어 있다. 자유와 보안 사이의, 정보·규제와 사생활보호권 간의 상호작용은 인터넷의 주요 전쟁터가 되고 있다.

37. Cooper, *The Inmates Are Running the Asylum*, 69.

38. Ibid., 95.

39. Howkins, *CODE: Collaboration and Ownership in the Digital Economy*를 보라.

40. Diamond, "Code Zebra: Theorizing Discourse and Play."

41. Wilson, *Information Arts: Intersectons of Art, Science and Technology*, 5.

42. Schwartz, *Media-Art-History*, 35

43. 예를 들어 Hekell, *The Elements of Friendly Software Design*; Norman, "Forward"; Norman and Draper, *User Centred Systems Design: New Perspectives on Human-Computer Interaction*; Laurel, *The Art of Human-Computer Interface Design* and *Computers as Theater*를 보라.

44. Norman, "Forward," xi.

45. Laurel, *Computers as Theater*, 7.

46. Ibid., 32–33.

47. Ibid., 21.

48. Arndt, "Theatre at the Center of the Core (Technology as a Lever in Theatre Pedagogy)," 66–67.

49. Saltz, "Beckett's Cyborgs: Technology and the Beckettian Text," 282.

50. Ibid., 284.

51. Dishman, "Performative In(ter)ventions: Designing Futer Technologies Through Synergetic Performance," 235.

52. Conquergood, "Of Caravans and Carnivals: Performance Studies in Motion."

53. Dishman, "Performative In(ter)ventions: Designing Futer Technologies Through Synergetic Performance," 238.

54. Butler, *Gender Trouble: Feminism and the Subversion of Identity* and *Bodies That Matter*.

55. Boal, *Games for Actors and Non-Actors*.

56. Dishman, "Performative In(ter)ventions: Designing Futer Technologies Through Synergetic Performance," 244.

57. 시나리오작가이자 영화감독 제임스 캐머런.

58. Agacinski, *Time Passing*, 72에서 재인용한 보드리야르.

59. Rae, "Presencing."

60. 『와이어드』 6권 3호(1998년 봄호) 커버. 이 기사는 Richard Kadrey, "Carbon copy"에 인용되어 있다.

61. Brooks, "Global Brain."

62. Cohen, "Machine Head."

63. Ananthaswamy, "Mind Over Metal."

64. Mullins, "Quantum Superbrains."

65. Coyne, *Techromanticism: digital Narrative, Holism, and the Romance of the Real*, 284–285.

66. Ibid., 9.

67. Ibid., 18–38.

68. Ibid., 40–68.

69. Gelertner's *Mirror Worlds*, quoted in Sawchuk, "Post Panoptic Mirrored Worlds."

70. 크리티컬 아트 앙상블은 새로운 장르의 예술 생산에 헌신하는, 상이한 전문 분야에서 활동하는 예술가들의 집단으로, 총 여섯 명으로 구성되어 있다. 그들은 비판이론, 예술, 그리고 테크놀로지의 교차점 탐구에 주력한다. <http://www.ctheory.net/text_file.asp?pick=59>에 아카이브로 정리되어 있는 논문을 보라.

71. Kroker and Weinstein, "The Hyper-texted body, Or Nietzsche Gets A Modern."

72. Kroker and Kroker, "Johnny Mnemonic: The Day Cyberpunk Died."

73. Kroker, "The Image Matrix."

74. 『스크린 멀티미디어Screen Multimedia』(1995년 6월 28일 자)에 실린 아른트 베제만이 미디어 이론가 헤이르트 로빙크를 인터뷰한 기사 「사이버마켓의 클라베스Claves of the Cyber-Market」의 편집자 지문.

75. Kroker, "The Image Matrix."

76. Strehovec, "The Web as an Instrument of Power and a Realm of Freedom: A Report from Luibljana, Slovenia."

77. Scott, "The Great Divide in the Global Vilage."

78. Chesher, "Why the Digital Computer Is Dead."

9장. 디지털 무용과 소프트웨어 개발

> '예술과 테크놀로지'가 함축한 진정한 문제는 또 하나의 과학적 장난감을 만드는 것이 아니라, 테크놀로지와 빨리… 지나치게 빨리 진보하는 전자 매체를 어떻게 인간화할 것인가 하는 문제다."
>
> —백남준, 1969[1]

> 디지털 환경의 특징을 이루는 세 번째 즐거움은 변형의 즐거움이다.
>
> —재닛 머리Janet Murray[2]

서론

디지털 퍼포먼스 안에서 컴퓨터 코드의 생성과 액세스는 두 가지 중요한 질문을 제기한다. 특히 소프트웨어가 이를 사용하는 퍼포먼스 실행자를 얼마나 제한하고 구속하는가? 그리고 이를 둘러싼 비밀이 예술가와 실행자에 의한 소프트웨어 개발을 얼마나 억제하는가? 지금까지는 퍼포먼스 예술가 및 집단의 독창적인 소프트웨어 제작이 제한적이었으며 거의 대부분 무용 분야에서 이뤄졌다. 이는 디지털 퍼포먼스 전체 작업에서 극히 일부에 불과한데, 한 가지 주된 이유는 코드 및 프로그래밍 기술에 대한 기술적 전문 지식이 부족하다는 것이다. 예술가와 퍼포먼스 단체에서 개발한 의미심장하고 영향력 있는 응용물이 많이 있었지만, 소프트웨어와 디지털 퍼포먼스의 관계는 주로 기존 상용 프로그램, 특히 '맥스/엠에스피Max/MSP'와 같은 정교한 고급 응용물의 사용과 창의적 적응을 통해 이루어졌다.

아마추어 애호가들뿐만 아니라 예술가들이 가장 많이 쓴 소프트웨어 프로그램은 데스크톱용 무용 시뮬레이션 프로그램 영역에 있다. "단 몇 가지만 거명하면" 여기에는 '댄스Dance', '컴퓨댄스Compudance', '댄스 매니저Dance Manager', '인 모션In Motion' 같은 다양한 프리웨어들과 함께, '댄스 파트너Dance Partner'같이 저비용으로 다운로드할 수 있는 프로그램이 포함된다. '댄스 파트너'는 컨트리웨스턴·스윙·볼룸·라틴·허슬·모리스·클로그·힙합·포크·스퀘어·발레·모던 재즈·브로드웨이 공연을 만들 수 있다는 프로그램이다. 다른 식의 응용물들은 크리스티안 그리스베크Christian Griesbeck가 프랑크푸르

트대학교에서 라바노테이션^{Labanotation}의[*] 체계화에 기초해 컴퓨터 시뮬레이션을 개발한 것을 포함해 학계에서 나온 것들이 있다.

라이프폼

무용하는 인물의 시뮬레이션과 영상 제작에 사용된 가장 유명한 초창기 소프트웨어 패키지 중 하나는 크레도 소프트웨어 프로덕트^{Credo Software Product}의 라이프폼 무용 소프트웨어^{Life Forms Dance Software}이다. 머스 커닝햄은 이 소프트웨어의 첫 번째 (와이어프레임 전용) 버전을 사용해 새로운 춤을 창작했던 1989년부터 주목을 받았다. 이와 같은 초기 시도에 대한 설명은 대단히 흥미롭다. 예컨대 무용을 전공한 프로그래머 테클라 시포스트^{Thecla Schiphorst}의 「머스 커닝햄: 라이프폼과 함께 사이버 무용을^{Merce Cunningham: Cyber Dances with Life Forms}」(1997) 같은 글이 그러하다. 그녀는 라이프폼 디자인 팀의 초창기 구성원 중 하나로, 커닝햄을 개인적으로 지도하는 한편, 폴 그루트^{Paul Groot}가 훗날 "멀티미디어 총체예술의 꿈"이라고 부르게 될 소프트웨어의 성능을 향상시켰다.[3] 안무가는 인물 애니메이션 패키지인 라이프폼을 다음의 두 가지 용도 모두로 사용할 수 있다. 첫째, 안무가는 무용수들과 스튜디오로 들어가기 전에 동영상 형식으로 동작과 시퀀스를 이해하기 위한 그림판으로 컴퓨터를 이용할 수 있다. 둘째, 안무가는 애니메이션 자체를 무용으로서 사용할 수 있다. 말하자면 신중하게 만든 '영화'로 사용하거나 또는 라이브 무용 퍼포먼스의 한 요소로서 무대에서 프로젝션을 통해 사용할 수 있다(그림 9.1). 가상의 인물들은 후프 모양의 선으로 구성되어 있으며 물 흐르는 듯한 이러한 신체 형태의 시각 효과는 일반적으로 현대적인 안무에 잘 부합한다. 반면, 그 효과가 과장되거나 심지어 코믹해 보이는 튀튀^{tutu}를 입고 발끝으로 선 포즈를 취한 발레용 라이프폼 아바타의 사례도 목도되기도 한다. 라이프폼은 밴쿠버에 본사가 있는 소프트웨어사 크레도 인터랙티브^{Credo Interactive}의 주요 3D 캐릭터 애니메이션 패키지로 남아 있다. 이 패키지는 커닝햄이 독자적으로 이 소프트웨어의 개발 초기에 기여했음을 인증해준다. 오늘날까지도 이를 사용해 커닝햄이 최초로 창작한 작품 〈트래커스^{Trackers}〉(1989)에서

* 헝가리 출신 무용이론가 루돌프 폰 라반^{Rudolf von Laban}이 고안한 무보법이다. 기존에 무용 동작을 지시하는 표기법^{dance notation}이 없었던 것은 아니지만, 1920년대 말 라반이 음악의 악보처럼 체계를 갖춘 정확한 무보법 키네토그래피^{Kinetography}를 완성함으로써 명실공히 무용가들을 위한 표기법을 제공했다. 키네토그래피는 후일 라반의 이름을 따라 라바노테이션이라고 불리게 되었다.

그림 9.1 데이비드 살츠가 1996년 베케트의 〈쿼드〉를 개작하면서 네 명의 등장인물을 창작하기 위해 사용한 라이프폼의 인물 애니메이션.

반복되는 패턴은 고리 모양으로 그려진 단순하고 반복적인 인물들의 시퀀스로 여진히 강력하게 흥미를 유발한다.[4]

그의 최초의 컴퓨터 지원 작품 〈트래커스〉의 중간 몇 군데에서 단순한 티셔츠와 보디수트를 입은 아홉에서 열 명의 퍼포머가 하나씩 이마누에우 지마스 지 멜루 피멘타$^{Emanuel\ Dimas\ de\ Melo\ Pimenta}$의 악보에 맞춰 자연스럽게 무대를 가로질러 걷기 시작하면서, 무작위로 교차하는 패턴처럼 보이도록 구성하고 재구성한다. 몇 분 지나지 않아 무용수들은 때로는 강력하지만 어색하고 미묘한 군무의 새로운 형태들을 소개했다. 그것들은 대부분 익숙한 무용 동작의 세계에서 완전히 벗어났다. 기본적인 걷기는 팔다리와의 협력으로 바뀐다. 즉 무용수들은 원시적인 이미지를 복잡하고 독립적인 리듬과 결합하고, 모든 것이 단순한 이동 동작과 중첩된다. 그들은 하나의 리듬에 속도를 맞춰 걷고, 그들의 팔은 또 하나의 리듬으로 옮겨간다. 각각의 호형弧形, 회전, 웨이브 동작이 매우 독특하다. 이는 마치 제스처의 조각들이 완전히 독립적으로 기획되고 시간이 조정된 다음, 한 무구phrase의* 구조 안에서 적용되는 것과 같다. 비평가들은 커닝햄 작업 중 몇몇이 처음에는

* 음악에서 악구를 의미하는 단어 'phrase'가 무용 이론의 맥락에서 쓰일 때는 주제 표현에 기여하는 연속 동작의 최소 단위로서 무구를 뜻하며 'dance phrase'라고 쓰기도 한다. '무구'는 국내 무용계에서 관례적으로 사용해온 용어는 아니나, 악구에 상응하는 무용 동작의 작은 단위라는 의미로 쓰기에 적절해 보여 이 책에서 '(dance) phrase'의 역어로 사용한다.

이상해 보이지만 모두 호기심을 끄는 힘이 넘친다고 인정한다.[5]

〈트래커스〉 시퀀스들은 타누키 데쿠Tanuki Deku, 제시카 플레시아Jessica Plescia, 이본 코리오Yvonne Choreo/베베 밀러 Bebe Miller, 조젯 고르초프Georgette Gorchoff의 안무 실험과, 그리고 크레도의 최신 3D 애니메이션 소프트웨어 '파워무브PowerMoves'로 만든 시퀀스와 함께 크레도 웹사이트에서 지금도 제공되고 있다. 커닝햄이 라이프폼으로 시도했던 초기 실험에 관한 논의에서 시포스트는 커닝햄이 우연적인 요소에 대해 가졌던 관심을 포함하여 그가 안무가로서 설정한 목표와 주제 관련 원칙의 많은 부분을 〈트래커스〉 소프트웨어의 특징들이 어떻게 면밀히 보완하고 확장시키는지 논했다.

1950년대 초부터 무용 제작에 우연의 절차를 사용해온 머스 커닝햄은 컴퓨터로 동작을 창작할 때도 이 절차를 도입했다. 라이프폼으로 창작한 많은 머스의 동작 시퀀스는 신체가 어떻게 움직일지, 어떤 신체 부위가 사용될지, 또는 우연 절차를 사용해 어떤 신체적 형태가 구현될지를 결정했다. 이러한 동작 시퀀스가 신체적으로 불가능해 보였을 때 머스는 어떻게 그러한 동작 시퀀스를 실행할지 발견하고자 무용수들과 함께 궁리했다. 커닝햄은 이렇게 말했다. "무용수가 내게 무언가가 되지 않는다고 하면, 나는 '그냥 해봐라. 네가 만약 넘어진다면 너는 넘어진다는 것에 대해 뭔가 알게 되겠지'라고 말한다."[6]

시포스트는 책의 다른 부분에서 "어떤 의미에서 그가 배우는 모든 것은 실수에 의한 것"이라고 하면서,[7] 소프트웨어는 시험할 수 있는 새로운 (때로는 인간적으로 불가능한) 시퀀스를 계속 제공하기 때문에 컴퓨터는 커닝햄의 안무를 위해 완벽한 도구라고 귀띔한다. 그리고 컴퓨터화/애니메이션화된 동작은 안무 단계에서 음악을 참조할 필요가 없으므로 커닝햄의 가장 근본적인 참여 규칙을 하나 더 충족시킨다. 그러므로 디지털 방법론에 대한 커닝햄의 관심은 기본적으로 그 자신이 만든 기존의 시스템과 접근법과, 〈루스스트라이프Loosestrife〉(1991), 〈들어가다enter〉(1992), 〈CRWDSPCR〉(1993), 〈대양Ocean〉(1994), 그리고 엘리엇 캐플런Elliot Caplan이 감독하고 존 케이지가 음악을 담당한 영화 〈카메라를 위한 해변의 새Beach Birds for Camera〉(1991) 등 〈트래커스〉 이후에 진행된 일련의 다른 무용 시뮬레이션과 실험을 지원하기 위한 것이었다.

하지만 학계 인사들과 안무가들은 라이프폼의 복잡성과 한계 모두에 관해 지적해왔으며, 스콧 들라헌타Scott DeLahunta도 그중 한 명이다.

라이프폼은 진정 안무가를 위한 '유일한' 소프트웨어이지만, 무용 창작자들이 많이 사용하지는 않는다. 컴퓨터 접근성과 프로그램 사용법을 배우는 데에 시간과 노력이 소요된다는 문제 외에도 라이프폼은 커닝햄의 무용 미학을 '구현한다'는 문제가 있다. ⋯ 커닝햄에게는 완벽하지만 다른 노선의 동작 언어와 미학을 따르는 안무가에게는 사용이 제한적이다.[8]

들라헌타의 관찰은 디지털아티스트 가이 힐턴이 다양한 메일링 리스트를 바탕으로 진행했던 대담한 인터넷 프로젝트 〈간섭: 인터넷 안무의 퍼포먼스 실험Interference: A Performance Experiment in Internet Choreography〉(1998)[9]에 관한 분석의 일환으로 이뤄진 것이다. 힐턴은 전 세계 안무가 40명이 모집되기를 바라면서 라이프폼을 사용하는 협업 프로젝트에 참여하도록 안무가들을 초청했다. 그 소프트웨어를 비판하는 사람이 없는 것도 아니었고, 모집된 40명 안무가 모두가 소프트웨어를 소유하거나 액세스하고 사용할 능력이 있어야 했기 때문에, 처음에는 성공하지 못할 것처럼 보였을지 모른다. 그러나 이 이벤트에서 라이브폼은 전 세계 40명 이상의 자원자들을 매혹시켰다.[10] 여기서 커닝햄을 포함한 열 명은 각각 30초에서 60초 사이의 라이프폼 동작 시퀀스를 개발해달라는 요청을 받았다. 여기서 취한 형식은 카다브르 엑스키cadavre exquis(우아한 시체)라는 초현실주의 게임 형식이었는데,[11] 각 참가자는 하나의 라이프폼 키프레임에서 시작하는 안무 섹션을 개발하면서 이전에 진행된 내용을 많이 보지 않은 채 신체 드로잉이나 문장 쓰기 섹션을 완성했다. 그리고 나서 해당 시퀀스의 최종 프레임이 시퀀스를 추가하는 그다음 참가자에게 전달된다. 힐턴은, 결과로서 생산된 안무가 "이전의 어떤 개인 예술가의 예술 기획도 반영되지 않은 창발적이고 집단적인 것"임을 강조했다.[12] 이 안무는 최종적으로 페스티벌 기간에 세 명의 라이브 무용수(루스 깁슨, 줄리아 그리핀Julia Griffin, 그레이스 서먼Grace Surman)가 실시간 공연으로 연기했으며, 이와 동시에 인터넷으로 방송되었다.

공연이 시작되기 전에 힐턴이 라이브폼 안무가들에게 다음과 같은 공개 브리핑을 했다. "당신이 적합하다고 생각되는 움직임은 무엇이든 고안할 수 있고, 당신이 원한다면 중력이나 인체의 한계를 관찰하지 않을 수도 있다."[13] 힐턴의 브리핑 때문에 세 명의 라이브 무용수는 다소 부담을 느꼈을 수도 있다. 그 브리핑은 디지털 퍼포먼스 안에 팽배했던 당시의 낙관론을 반영했다. '현실'에서 해야 할 것은 단지 있을 법하지 않은 것들 사이에서 방법을 찾는 것이었다. 이는 퍼포먼스 자체 때문이 아니라 실험의 기술적 과정과 형식주의가 무엇보다도 더 중요했기 때문이다. 말하자면, "동작의 테마, 작품의 구조와

모티프는 그것들이 등장하는 파편적 소통 과정에 의해 전체적으로 형성되기" 때문이라는 것이다.[14] 그이벤트에서 커닝햄은 시작하고 끝나는 시퀀스를 안무했고, 그 중간의 시퀀스들은 다른 자원자들이 5초에서 100초 사이의 분량으로 기여했다. 완성된 라이프폼 안무는 최종적으로 16분에 달했고, 라이브 퍼포먼스에서는 그 시퀀스를 두 번씩 연기했다. 첫 번째 타임에는 그 시퀀스에 실제로 최대한 가깝게 따랐고, 두 번째는 (33분을 소요하며) 더 자유롭고 더 개인적인 방식으로 연기했다. 〈간섭: 인터넷 안무의 퍼포먼스 실험〉은 1998년 9월 12일 맨체스터의 그린룸the Green Room에서 전 좌석을 가득 메운 청중 앞에서 공연되었다.

1980년대 후반부터 라이프폼과 다른 소프트웨어 응용물을 이용해 진행한 작업을 통해 커닝햄은 디지털 퍼포먼스를 주도하는 개척자로서 입지를 굳혔다. 1990년에는 그의 무용 이력 50년을 기리고자 (아버지) 부시 대통령이 수여하는 미국 국립예술훈장을 백악관에서 받았으며, 런던에서는 일흔한 살의 나이에 새로운 매체 창안을 이유로 디지털 댄스 프리미어상Digital Dance Premier Award을 받았다. 테크놀로지에 예술적으로 깊이 관여했던 커닝햄의 작업은 1952년 블랙마운틴대학교의 '해프닝'은 물론이거니와 1966년 뉴욕에서 열린 〈아홉 개의 저녁Nine Evenings〉 퍼포먼스를 포함한 E.A.T에 참여했던 일로도 거슬러 올라간다. 거의 40년이 지난 지금도 동일한 실험이 지속된다는 것은 분명하다. 커닝햄은 최근 그의 50주년 기념 시즌에 새로운 무용 작품 〈스플릿사이드Split Sides〉를 창작했으며, 여기에는 영국의 대표적인 얼터너티브 록그룹 라디오헤드Radiohead도 출연했다. 또한 1년 전 런던에서 처음 공개한 〈플루이드캔버스Fluid Canvas〉에서는 어느덧 80대가 된 커닝햄이 직접 수행한 손동작 안무의 모션캡처 데이터를 활용했는데, 이 데이터는 오랜 기간 그와 협력했던 폴 카이저와 셸리 에시카가 컴퓨터 처리한 것이다.

리버베드와 머스 커닝햄

카이저와 에시카의 리버베드 컴퍼니Riverbed company 또한 커닝햄과 빌 T. 존스를 포함한 선도적 예술가 및 안무가들과의 주요 협업에서 일련의 테크놀로지와 소프트웨어 응용물을 사용함으로써 디지털 무용의 발전에서 독보적 지위를 점유하고 있다. 심각한 학습 장애가 있는 학생들을 지도하는 교사였던 카이저는 1991년 컴퓨터 멀티미디어 작업으로 컴퓨터월드 스미스소니언 상Computer World/Smithsonian Award을 받았다. 이를 계기로 그는 1994년 뉴욕으로 이주했으며, 멀티미디어 예술가이자 실험적 애

니메이션을 제작하는 에시카와 함께 리버베드를 결성해 디지털아트 분야에서 경력을 쌓아 나갔다. 에시카는 3차원 형상 드로잉과 애니메이션에서 혁신적인 양식을 개발한 바 있다. 리버베드의 임무는 주로 시각예술과 퍼포먼스 예술을 위한 새로운 미디어 프로젝트를 설계하고 개발하는 것이었으며,[15] 카이저와 에시카는 당시 오하이오주립대학교 대학원생이던 마이클 지라드Michael Girard와 수전 암크라우트Susan Amkraut가 개발 중이던 새로운 고급 컴퓨터 애니메이션 소프트웨어에 공히 지대한 관심을 갖고 있었다. 지라드와 암크라우트의 알파 소프트웨어 '바이페드Biped'는 시그라프95(1995)에서 시연되어 상당한 호평을 받았고, 1년 후 더 큰 애니메이션 패키지 '캐릭터스튜디오'에 포함되어 상용화되었다.[16] 1997년 카이저와 에시카는 커닝햄을 초청해 이미 대략 구상되어 있던 바이페드와 '3D 스튜디오맥스3D Studio Max'를 사용한 협업 프로젝트를 진행했다. 이 프로젝트는 〈손그림 공간Hand-drawn Spaces〉이라는 가상 무용 설치 작업이었다. 1998년에는 커닝햄이 그들을 초대해 〈바이페드BIPED〉라는 정식 제목을 붙인 라이브 무용 프로젝트의 전체 분량을 작업하게 했다(그림 9.2). 카이저와 에시카는 이에 대해 다음과 같이 말했다. "바이페드는 소프트웨어뿐만 아니라 커닝햄의 안무에도 적합한 명칭이었다. 두 다리로 선 신체가 할 수 있는 모든 것을 파악하는 것이 머스가 평생 관심을 기울여온 것이기 때문이다."[17]

그림 9.2 머스 커닝햄과 리버베드의 첫 번째 협업 〈손으로 그린 공간〉(1997). (폴 카이저와 셸리 에시카 제공)

그림 9.3 머스 커닝햄(왼쪽), 폴 카이저(오른쪽), 무용수 지니 스틸Jeannie Steele(중앙)이 <바이페드>(1999)를 제작하면서 모션 캡처 세션을 준비하는 모습. 스틸의 신체에 테이프로 붙인 공들은 춤추는 그의 주변에 있는 링에서 탐지되고 추적되는 반사점으로 작동한다. 컴퓨터는 360도 데이터 좌표를 모두 결합해 해석하고 공간 안에서 움직이는 공들을 3D로 렌더링한다. 이 점들은 서로 결합해 캐릭터스튜디오 소프트웨어를 사용해 운동학적으로 정확한 무용 애니메이션을 창출한다. (사진: 셸리 에시카)

지라드와 암크라우트의 바이페드 소프트웨어는 애니메이션화된 인물이 '실물처럼' 보이게끔 세부에 주의를 기울인 덕에 질적으로 탁월했다. 이를테면 착지한 발은 나머지 신체 부위 전체의 변형에 영향을 미쳤으며, 이러한 변형은 "발과 지면의 충돌 반응"을 등록하는 코드에 의해 프로그램 안에서 촉발되고 계산된다.[18] 피부와 힘줄 동작을 포함한 다른 세부적인 '운동학적' 효과 또한 존 채드윅John Chadwick이 개발한 '피지크Physique'라고 명명된 다른 모듈을 사용해 매핑했으며, 바이페드 소프트웨어는 움직임의 조합들을 쉽게 상호 연관시키고 반복, 반전, 또는 결합할 수 있게 해주었다. 제목을 소프트웨어의 이름에서 따온 커닝햄의 무용에서 리버베드는 스튜디오에서 약 20개의 커닝햄 동작 시퀀스를 수행하는 무용수 세 명의 동작들을 3D로 매핑하기 위해 모션캡처 테크닉을 사용했다(그림 9.3). 스튜디오를 둘러싼 카메라는 무용수의 관절과 기타 신체 부위에 부착된 반사 마커를 사용해 이미지를 컴퓨터로 전달했으며, 컴퓨터에서는 3D 공간과 관련된 동적인 형태를 계산하고 렌더링했다. 이 데이터를 '캐릭터스튜디오' 소프트웨어로 조작함으로써 무용수와 동일한 무용을 수행하는, 복잡하면서도 아름

그림 9.4 <바이페드>를 위해 모션캡처 데이터에서 도출한 리버베드의 애니메이션 중 하나. 두 명의 가상 무용수는 숲속의 나무들을 표상하는 수직선들 안팎으로 움직인다. (폴 카이저와 셸리 에시카 제공)

그림 9.5 커닝햄의 무용수들과 <바이페드>의 디지털 대응물 사이에서 발생하는 강력한 미학과 시적 상호관계로 인해 몇몇 비평가이 경험을 형이상학적이고 종교적인 용어로 묘사했다. 사진: 스테파니 버거^{Stephanie Berger}

다운 손그림 인물 애니메이션들을 창조해냈다(그림 9.4).

　　이러한 애니메이션들은 〈바이페드〉 라이브 무용 퍼포먼스가 진행되는 중에 투사되었는데, 그렇게 앞쪽 투명막에 드리운 프로젝션은 다양한 추상화와 공간 구성에서 라이브 무용수가 가상의 무용수와 상호 관련된 것처럼 보이도록 했다. 이렇게 투사된 인물들, 즉 손으로 그린 추상들이지만 틀림없이 살아 있는 것처럼 움직일 수 있는 인물들은 키가 30피트나 되는 거대한 무용수부터 실물 크기의 작은 무용수까지 규모가 변화하기도 했다. 〈바이페드〉는 개빈 브라이어스^{Gavin Bryars}의 음악을 배경으로 1999년 4월 버클리에서 초연되었으며 뉴욕에서는 1999년 7월 21일 주립극장 링컨센터에서 데뷔했다. 〈바이페드〉에서 프로젝션은 라이브 퍼포먼스가 지속되는 시간의 거의 절반을 차지했고 커닝햄은 첫 퍼포먼스 직전에 시퀀스 순서를 결정하는, 우연에 기초한 선택 방법을 취했다. 카이저가 밝힌 바에 따르면, 그가 커닝햄에게서 받은 유일한 지침은 텔레비전 채널을 이리저리 돌리던 경험을 애니메이션과 퍼포먼스가 반영할 수 있다는 것이었다. 커닝햄은 첫 공연 이전에는 가상 무용 애니메이션을 본적이 없었고 에시카와 카이저도 커닝햄의 무용수들이 안무에 따라 공연하는 것을 본 적이 없었다. 하지만 갑작스러운 결합이 초래한 전체 효과는 당시 많은 평론가들에게 초자연적인 것에 접근하는 무언가로 보였으며, 설명할 수 없는 위대한 것에 대한 통찰을 제공하는 것처럼 보였다. 비평가들은 이러한 경험에 완전히 반해 버렸고, 디 레이놀즈^{Dee Reynolds}가 아래에 쓴 것 같은 최상의 찬사를 보냈다.

　　비평가들은 동시대 청중을 사로잡는 커닝햄 무용의 매력의 상당 부분이 물형적인 것에 뿌리내린 일종의 유토피아적 상상력에 대한 호소에 있으며, 이러한 물형성 안에서 인간이 자연(동물)과 테크놀로지와 뒤섞인다는 데에 의심의 여지가 없다고 논평한다. 사실 어떤 비평가들은 커닝햄의 특정 작품이, 명상과 화해의 효과를 지닌 선^禪과 비슷한 우주적 공간에서 인간 자체를 초월한다고 귀띔하기까지 한다(그림 9.5).[19]

　　돌이켜보면 이 이벤트의 장기적 중요성은 이미 예측된 것이었을지도 모른다. 왜냐하면 커닝햄의 작품은 이미 최고의 찬사를 받았으며 바이페드 소프트웨어는 진정하게 혁신적이었고 그래픽스 전문가들 세계에서 이미 박수갈채를 받은 바 있기 때문이다. 더 넓게는 컴퓨터 산업과 마케팅 부문도 최신 고성능 장비를 공급함으로써 이 모험적 시도에 지분을 확보하고 있었다. 3개월 전 버클리에서 초연한 이튿날 『와이어드』의 평론가는 다음과 같이 정확하게 결론을 내렸다. "이 퍼포먼스의 성공은 무용과 기술 사이의 문을 열어젖히고 두 분야 모두에서 혁신을 주도할 것입니다."[20] 그 퍼포먼스는 바로 그런

일을 했는데, 특히 국제적으로 공연된 (사람들이 그 작품을 보든, 아니면 그것에 관해 단지 읽기만 하든 간에) 이후 더 큰 영향을 미쳤기 때문에, 이 퍼포먼스는 디지털 퍼포먼스 발전의 전환점이자 중대한 순간으로 간주되어왔다.

물론 이 책 전체에서 증명하고 있듯이 디지털 퍼포먼스가 '어느 한 순간'에 등장한다는 말은 전적으로 그르다. 1999년 이전부터 수백 명의 실행자들이 새로운 컴퓨터 기술을 실험했던 길고도 복잡한 역사가 있었는데, 흥미롭게도 오로지 뉴욕에서만 진정한 찬사와 대중적 관심으로 〈바이페드〉를 맞이했다. 3개월 전 버클리에서 열린 초연에서는 '중대한 순간'에 반응을 보이지 않았다. 그러나 1999년 7월 21일의 뉴욕 초연은 더 넓은 서구 세계의 예술 미디어가 디지털 공연의 잠재력은 물론이고, 몇 가지 근거를 바탕으로 〈바이페드〉의 형식적·개념적·기술적 독창성도 그 어느 때보다 잘 깨달음으로써 하나의 전환점이 되었다. 평론가들은 첫날밤 청중이 숨이 멎을 만큼 놀랐다고 기록했고 라이브 무용수와 가상 무용수 간의 상호작용이 자아내는 시[詩] 속으로 빠져들었다. 대부분 그들이 서술한 관계들이 의도적으로 고안한 것이 아니라 우연히 발생한 것임을 알고 있었음에도 말이다.

첫 번째 가상 무용수가 등장하자 청중은 숨이 턱 막혔다. … 여분의 다채로운 선들로 구성된, 손그림 애니메이션이 투명막을 우아하게 가로질러 움직이며 현실의 무용수들과 어울려 노니는 것처럼 보였다. … 동작들 중 일부는 너무나 섬세해서 애니메이션 인물들이 흡사 인간처럼 보였다. …
창작자들조차 미디어와 합쳐진 공연이 무대에서 잘 어울릴지 확신이 서지 않는 공연에서 무용과 테크놀로지가 동일한 언어를 사용하는 것처럼 보인 놀라운 순간이 있었다. 어느 순간, 손그림 애니메이션이 투명막을 가로지르며 춤을 추었다. 애니메이션 무용수는 사라지기 전에 마치 고별의 제스처처럼 무대에 있는 현실의 무용수를 돌아다봤다. 작품 중간에 듀엣으로 춤추는 두 무용수들이 몸을 돌려 서로를 향해 다가서는 동안에, 가상 무용수는 그들이 뻗은 팔을 향해 천천히 망설이듯이 발을 디뎠다.[21]

그러한 순간은 물론 라이브 퍼포먼스의 덧없고 닿을 수 없는 본질이며, 〈바이페드〉의 이미지는 이후 디지털 퍼포먼스의 원형이 되었다. 이는 윌리엄 레이섬[William Latham]과 스티븐 토드[Steven Todd]가 IBM의 의뢰로 제작한 변이하는 유기적 나선(1987-1994)이 시각적 '디지털 아트' 이미지의 원형이 된 것[22]과 마찬가지다(그림 9.6).

그림 9.6 이와 같은 〈바이페드〉의 영상들은 찬사를 받으며 복제된 끝에, 디지털 무용·퍼포먼스 운동의 원형이 되었다.
사진: 스테파니 버거.

빌 T. 존스와 <유령 잡기>

안무가 빌 T. 존스와 리버베드의 협업인 〈유령 잡기〉Ghostcatching〉(1999)는 가상 신체의 미적 표명에서 영향력을 행사한 또 하나의 이정표로 기록되어, 다수의 형식으로 그 족적을 남겼다. 여기에는 비디오 설치, (칸영화제에서 상영된) 8분 30초짜리 애니메이션 영화, 대형 사진 전시가 포함되었다. 다소 아이러니하게도, 이 작품은 관례적인 예술 카탈로그 책자의 형태로 가장 오랫동안 명성을 얻었다. 〈유령 잡기〉의 가상 신체 이미지는 모션캡처 테크닉을 사용해 창작했다. 즉 존스가 비디오카메라로 둘러싸인 스튜디오에서 춤을 출 때 그의 알몸에 24개의 반사경 센서를 부착하고 컴퓨터를 사용해 3차원 동작을 추적하는 식으로 만든 것이다. 〈바이페드〉 작업을 할 때처럼 카이저와 에시카는 데이터를 조작했으며, 그렇게 변형된 "해부학적 신체는 종이에 그린 적이 없고 실제로 컴퓨터에 기하학적으로 공들여 모델링하여 그린 획들의 얽힘이 된다."[23]

이 지점에 이르면 무용수는 없어도 된다고 생각할 수 있다. 카이저의 말을 옮기자면 컴퓨터가 이제 "퍼포머의 체격이나 근육조직을 보전하지 않는다 해도 움직이는 몸체의 위치와 회전을 보유하고 있기" 때문이다. "그리하여 퍼포머의 신체로부터 움직임이 추출되었다."[24] 〈유령 잡기〉에 대한 일부 비판

적 논평은 인체로부터 본질을 추출해내는 컴퓨터의 능력이라는 이러한 개념에 주목했으며, 사진이 피사체의 영혼의 일부를 포획한다는 오래된 믿음(지금도 세계의 일부 지역에서 여전히 유지되고 있다)과 비슷하게, 인간의 '정신'을 포착하는 어떤 형태의 개념을 재구상했다. 그러한 착상은 컴퓨터로 변형시킨 단순한 기록보다는 DNA를 은유적으로 추출하는 것과 더 가까워 보였다. DNA 논쟁과 마찬가지로 여기에서는 '정신'이 '복제되고' 있었다. 왜냐하면 나신으로 춤추는 존스의 신체 데이터가 반복되었고 두 배로 커져서, 서로 연관되어 있는 여러 다른 무용수를 창출해냈기 때문이다. 그리하여 무용수가 똑같이 재생되었을 뿐만 아니라 자신과 함께 춤을 추는 것처럼 보였고 살아 있는 무용수로서는 불가능한 함수를 수행하는 것처럼 보였다. 관람자에게 이러한 시퀀스는 합의된 규준에 따라 판단할 수 있는 흥미로운 움직이는 이미지의 춤추는 형태들을 창조한다. 하지만 그것은 철학적으로, 윤리적으로, 또 아마도 머지않아 법적으로도 문제가 될 분야별 경계와 소유권에 관한 복잡한 논쟁을 개시하는 것이었다. 카이저는 존스가 안무를 계산하면서 이 문제로 어려움을 겪었던 일을 다음과 같이 회상한다.

> 이전의 모션캡처 세션에서 존스는 스크린 위에서 탈체화되는 그의 움직임을 보았다. 그는 계속해서 '저것은 진정 누구인가?' 하는 철학적 질문으로 되돌아갔다. 이와 동시에 우리는 존스의 안무 방식에 관해 생각하고 있었다. 그는 자신의 무구를 즉흥적으로 만들고 나서, 그것을 무용수들의 다양한 몸들에 맞춰본다. 우리는 이것이 가상으로 이루어질 수 있다고 상상했으며 존스가 상이한 정체성을 가진 다른 신체를 낳는 것에 대해 떠올려보았다.[25]

카이저와 에시카는 존스의 신체 움직임에서 나온 세부 데이터의 그래픽 조작에 공을 들여 목적을 달성했다. 그 목적은, 공기처럼 가볍고 유령 같은 인물이지만 컴퓨터가 정보를 제공하는 카메라 링 안에서 존스의 무용 원본의 리듬·중력·역동성·무게·의도를 보유한 인물을 만들어내는 것이었다. 상연 중인 〈유령 잡기〉의 이미지는 (《바이페드》에서처럼) 무용과 컴퓨터아트의 교차점을 초래하는 진정하게 새로운 미적 현상의 사례가 된다(그림 9.7). 언뜻 보기에 애니메이션화된 무용수가 채색된 손그림처럼 보이기 때문에 숙련된 인간 예술가/애니메이터가 관례적인 도구로 창작했을 수 있다고 생각할지도 모른다. 하지만 그것은 말년의 미켈란젤로와 3차원 공간 안에서 인간의 모든 미소한 근육과 관절의 움직임을 시각화할 수 있는 해부학 천재 사이의 교차가 필요한 작업이다. 가상 신체의 유동적이고 살아 있는 것 같은 안무의 모든 프레임을 통해 그 신체 형태가 움직이는 궤적의 세부를 완성하기 위해서는 말

그림 9.7 <유령 잡기>에서는 무용과 컴퓨터가 진정하게 새로운 미적 현상을 유발하기 위해 결합된다. 춤추는 빌 T. 존스의 몸이 모션캡처가 되고 기이한 애니메이션으로 변형되는데, 그중 일부는 그와 관련된 여러 이미지를 나타내며 모두 동시에 춤추고 있다. (폴 카이저와 셸리 에시카 제공)

이다.

　<유령 잡기>는 프로이트가 그 단어(독일어 'unheimlich')에 부여한 의미로 진정하게 '언캐니'해서, 현실적이고 친숙한 느낌을 주는 동시에 기이하고 속세에 속하지 않은 것 같은 특질을 띠고 있다. 가상 신체는 '존스이자 존스가 아닌 것'이다. 사진이나 비디오 녹화 같은 전통적인 미디어화에 대해 같은 이야기를 할 수 있다고 하더라도 이는 상당히 다른 방식으로 나타난다. 이것은 장엄하면서도 유령 같은, 춤추는 존스의 화신이었으며 문자 그대로 숨을 멎게 했다. 아니면 적어도 1999년 처음 발표됐을 때 그러했다. 이후 아마도 우리는 그러한 효과의 반복에 익숙해진 것 같다.

　3차원 공간 내에서 복잡하고 움직이는 형태들을 매핑하고 렌더링하는 컴퓨터의 능력은 존스의 몸을 진정 독특하고 독창적인 퍼포먼스로 표현하게 해준다. 그리고 그 작품은 거의 만장일치로 대단한 찬사를 받았다. 『빌리지보이스The Village Voice』는 존스의 형상을 "공간 안에서 뒤틀리고 있는 캘리그래피"로 대체한 "놀랍게 성취된 업적"에 대해 말했고, 『타임아웃Time Out』은 디지털과 현실의 융합을 "가

그림 9.8 <유령 잡기>에서 빌 T. 존스와 리버베드의 유령 같은 무용 애니메이션에 대해 한 비평가는 "인간의 형태를 컴퓨터로 렌더링할 때 하나의 랜드마크"가 된다고 묘사한 바 있다.

상현실을 예술의 맥락에 단단히 고정하는" 것으로 해석했다. 『타임』의 애니타 해밀턴^{Anita Hamilton}은 이렇게 평가했다. "결과물은 장관이었다. 그 8분 30초짜리 영화는 말로 표현하기가 어렵다. 그러나 당신의 몸은 … 인간의 형상을 컴퓨터로 처리하고 렌더링한 하나의 랜드마크가 된 작품을 이해할 것이다." (그림 9.8)²⁶

Max/MSP

라이프폼, 바이페드, 캐릭터스튜디오 같은 소프트웨어는 특히 영화, 텔레비전, 비디오 게임, 광고 산업에서 상업적으로 사용하기 위해 특허를 받은 코드 프로그램으로서 각각 개발되었다. 또한 디지털 퍼포먼스 예술가들은 그들이 사용하고 응용하기에 실로 유연하다는 점 때문에 또 다른 고급 상용 소프트웨어인 Max/MSP에 점점 더 끌리고 있었다. 이 소프트웨어는 1990년 밀러 퍼케트^{Miller Puckette}가 만들고 사이클링 74^{Cycling 74}²⁷가 배포했으며, 그 이름은 (1958년 벨연구소에서) 컴퓨터 음악을 창안한 맥스 매슈스^{Max Matthews}의 공헌을 기려 붙인 것이다. 그것은 본질적으로 프로그램을 만들기 위한 일군의 빌딩 블록^{building block}으로서, 대부분의 최신 소프트웨어와 마찬가지로 조작할 때 수학적 코드 대

신 그래픽 디스플레이를 사용한다. 사용자는 ('객체'라고 부르는) 그래픽 기호를 조작하고, 삽입되어 있는 숨겨진 수학적 코드가 그 조작된 기호에 따라 이동한다. 이 소프트웨어의 Max 부분은 사용자가 그래픽 기호를 조작하고 구축함으로써 프로그램을 만들 수 있게 하며, MSP 부분은 오디오 객체들에 대해 동일한 원리로 작동한다. 사용자는 즉시 특정한 객체 집합의 결과를 보거나 또는 MSP로 들을 수 있으며, 수용 또는 거부하거나 적절하게 수정할 수 있다. 1980년대 중반 처음 출시되어 약 12,000달러에 판매되었을 때 Max/MSP는 대단히 전문적이고 매우 비싸다고 여겨졌다. 하지만 2002년에 이르러 가격이 500달러 미만으로 떨어져, 폭넓은 분야의 예술가들이 이 소프트웨어를 구매해 사용하고 있었다.

다른 퍼포먼스 예술가들은 특히 라이브 무용수의 움직임에 실시간으로 반응하고 상호작용하는 프로그램에 주로 초점이 맞춰진 무용에서 디지털 퍼포먼스 응용물에 맞는 특정 소프트웨어를 만들기 위해 자체적으로 코드를 작성하는 것을 선호했다. 여기에는 퍼포머가 착용하는 센서 장치의 사용이 포함되며, 퍼포머는 케이블이나 무선 시스템을 통해 자신의 움직임이나 발성을 등록하는 컴퓨터와 연결되어 있다. 그리고 나면 컴퓨터가 센서 데이터를 디지털 신호로 변환해 퍼포머의 동작과 연관된 조명, 디지털 비디오, 오디오 자료를 조작하는 것이다. 이러한 시스템은 퍼포머와 시각 미디어 프로젝션 및 오디오 샘플들 간에 '살아 있는' 관계를 창출한다. 뉴욕의 댄스시어터 단체 트로이카 랜치Troika Ranch의 구성원들은 이러한 시스템을 만들어, 신체에 의한 퍼포먼스 요소와 동일한 의미의 생동감live-ness을 불어넣고자 '죽어 있는' 전자 미디어에 생명을 부여한다며 다음과 같이 설명하고 있다.

매번 발표할 때마다 정확히 동일하다는 의미에서 대부분의 전자 미디어가 죽어 있기 때문에 이렇게 하게 됩니다. 이는 무용수나 배우가 같은 대본을 두 번에 걸쳐 공연할 때 일어나는 일과는 상당히 다릅니다. 우리는 이 퍼포먼스의 미디어적 요소들이, 무대에 함께 서는 인간 퍼포머와 동일한 생동감을 갖기를 바랍니다. 우리는 미디어에 생명을 불어넣기를 희망하며 거기에 인간 신체의 혼돈을 부여합니다.[28]

마크 코니글리오, '미디댄서, '이사도라'

1989년 트로이카 랜치의 예술 감독인 마크 코니글리오Mark Coniglio는 이 그룹의 웨어러블 하드웨어 동작감지 시스템 '미디댄서MidiDancer'를 개발했는데, 이것은 무선 MIDI 신호를 컴퓨터로 전송하는 기능을

갖고 있다. 미디댄서는 무용수의 관절(팔꿈치, 무릎, 손목, 엉덩이 등)에 부착된 플렉스 센서$^{flex\ sensor}$를 사용하며, 이 센서는 보통 무용수의 등에 착용하는 작은 상자 속에 있는 단일 칩 초소형 컴퓨터에 전선으로 부착된다. 이 초소형 컴퓨터는 각 관절의 '굴곡' 각도를 초당 30회씩 측정해 0(직선)에서 100(완전히 구부림) 사이의 숫자를 할당하고 라디오파를 통해 무대 밖에 있는 수신기/초소형 컴퓨터로 정보를 전송한다. 이는 데이터를 '지능적으로 해석하며' 기술적 신호를 촉발하고, 하드디스크 또는 레이저디스크에 저장된 파일이나 라이브 비디오카메라의 입력으로부터 미디어 조작 소프트웨어를 실행하는 매킨토시 컴퓨터에 MIDI 신호를 보내기 전에 오류를 점검하고 손상된 정보를 무시하려는 것이다.

이 무용단의 첫 번째 소프트웨어 시스템 '인터랙터Interactor'는 코니글리오와 모트 수보트닉$^{Mort\ Subotnick}$가 개발한 것으로, 나중에 코니글리오의 '이사도라Isadora'로 대체되었다. 이 소프트웨어를 사용하면 비디오를 다른 속도로 재생하고 역방향으로 재생하는 등 다양한 미디어 조작과 와핑warping, 키잉keying, 회전 같은 시각적 왜곡이 가능해진다.[29] 트로이카 랜치는 미디어 활성화 컴퓨터 감지 시스템을 악기에 필적하는 것으로 개념화했다. 따라서 바이올린이 연주자의 몸짓에 반응하고 그 몸짓을 소리로 변환하는 것처럼 미디댄서는 퍼포머의 움직임을 증폭시켜 또 다른 매체로 변환한다. 그러나 그들은 "우리가 의미를 찾기 위해 무용수의 몸을 바라본다는 것을 생각하면" 그러한 비유가 무너진다는 것을 인정한다. 여기서 찾는 의미는 "우리가 일반적으로 바이올리니스트의 손가락에는 부과하지 않는 부담이기" 때문이다.[30] 이러한 도전적 시도에 대해 그들은 센서 활성화 미디어를 효과적으로 활용하면서도 안무가와 무용수의 전통적인 역할을 양보하지 않는 공연을 구상하기 위한 것으로 파악한다.

트로이카 랜치와 다른 단체들 또한 '빅아이BigEye' 같은 카메라 추적 링크 시스템에서 '레이저웹LaserWeb'과 같은 레이저 제어 장치에 이르기까지 다양한 비非웨어러블 동작 감지 시스템을 사용한다. 레이저웹에서는 일련의 레이저 빔이 무대에서 수평 또는 수직으로 교차한다. 무대 바닥에 장치된 조명은 퍼포머가 빔을 가로지르고 '끊을' 때 기록하는 컴퓨터 시스템에 연결되어 있다. 이 시스템은 또한 퍼포머가 움직이는 속도를 감지하고 보정해, 소프트웨어가 적절한 방식과 속도로 상호작용 미디어 조작에 영향을 미치도록 한다. 이는 퍼포머와 시청각 효과 사이에서 나오는 느낌과 분위기를 조화롭게 만들기 위한 것이다. 무대 바닥에 장치되는 압전壓電, piezo 센서 같은 충격완화 장치도 이와 유사하게 접촉 또는 접지의 속도 및 강도에 민감하다. 압전 센서는 트로이카 랜치의 초기 공연, 〈뱅크/퍼스펙티브1$^{Bank/Perspective\ 1}$〉에서 활용되었는데, 이때 무용수의 발걸음이나 접촉이 레이저디스크의 비디오 이미지를 활성화하고 음악의 조성을 점진적으로 강화하고 변경시켰다.

그림 9.9 마크 코니글리오의 이사도라 소프트웨어는 트로이카 랜치의 진화에 관한 무용극 우화 <16 진화[혁명]>(2006)의 그래픽 프로젝션을 제어하고 조작하기 위해 사용되었다.

코니글리오의 이사도라 소프트웨어는 '디지댄스digidance' 커뮤니티라고 알려진 일부 무리에서 인기리에 널리 사용되는 퍼포머-컴퓨터 인터페이스로, 설치 예술가들 또한 사용했던 것이다(그림 9.9). 이 소프트웨어는 Max식 사고를 기반으로 하지만 더 직관적인 인터페이스를 갖고 있다. 그것은 안무가와 무용수가 특히 매력적으로 여기며 매우 융통성 있게 사용할 수 있는데, 예컨대 단 한 대의 비디오 카메라나 미디댄서 같은 감지 시스템으로 활성화된다. 이사도라는 배우기 쉽고 사용자 친화적인 직관적 인터페이스를 통해 테크놀로지에 익숙하지 않은 안무가가 아주 짧은 시간에 이해하고 창조적으로 사용할 수 있는 소프트웨어이다. 그것은 또한 디지댄스 커뮤니티 내의 많은 베타테스터와 협력해 개발한 일반적이고 경제적인 프로그램으로, 2003년 세라 루비지는 이에 대해 다음과 같이 언급했다.

당신이 즉석에서 다수의 비디오 처리를 하거나 원하는 대로 이미지를 구성할 수 있도록 하는 플러그인의 저장량이 매일 증가하고 있다. 아직 프로그램에 없는 특정 효과를 원하는 예술가가 마크[코니글리오]에게 이메일을 보내서 이사도라가 이것을 할 수 있는지 물어보면 … 그는 이메일에 "아직은 그런 것이 없습니다. 하지만 내게 하루나 이틀을 주십시오"라고 답하고, 새로운 플러그인을 작성하거나 모듈을 개선하고 이지Izzy[이사도라의 애칭]의 새 버전을 다운로드할 수 있게 웹에 올린다. 그는 나를 위해 여러 번 이러한 일을 했다.

말하자면 특수한 설치에 관한 내 아이디어를 구현하는 시스템을 이제 다른 예술가들도 매우 특수한 요구사항이 있을 때 사용할 수 있다는 것이다. 마크가 이 프로그램을 '초청된' 공개 도메인에 게시한 이후 엄청나게 확장되었다. 마크와 함께 협력해 소프트웨어 프로그램을 개발한 완벽한 사례인데, 다른 예술가들의 요구도 수용한다는 것이다! 이런 점에서 이 새로운 프로그램은 '디렉터Director'와 'Max'와 유사하다. … 즉 그것은 사용자가 플러그인을 작성하고 배포하도록 허용한다. … 그러나 마크는 이것이 세상에 나오기 이전부터 이러한 일을 하고 있었고 … 컴퓨터 업계 종사자가 아닌 예술가를 베타테스터로 쓰고 있었다.[31]

커크 울퍼드와 마이클 클리엔

하지만 루비지가 계속 말하기를, 무용가 및 무용단과 함께 프로젝트에 풀타임 협력자로 참여해 맞춤형 시스템 개발을 위해 일하는 다른 전문 프로그래머가 여전히 중요하다고 한다. 구체적인 미적 목표에 특화된 고유한 디지털 인터페이스와 시스템을 만들자면 말이다. "우리는 여전히 우리에게 필요한 멋지고 복잡/정교한 일을 하려면 공연계의 커크들Kirks과 브루노들Brunos이 필요합니다." 커크 울퍼드Kirk Woolford와 브루노 마르텔리Bruno Martelli 모두 다양한 예술가와 함께 작업하면서 맞춤형 소프트웨어를 개발했으며 이러한 맥락에서 그들은 기술자가 아니라 공동 작가로, 더 중요하게는 '공동 무용가'로서 무용단 구성원으로 간주되었다. 그들이 했던 작품들은 수와 규모, 또 예술적 힘이라는 면에서 주목할 만하기 때문에, 이어지는 장에서 그중 일부를 다룰 것이다. 여기에는 영국에서 가장 신선하고 감각적으로 즐거운 디지털 무용단 중 하나인 이글루와 루스 깁슨과 협업했던 마르텔리의 작업이 포함된다. 울퍼드 또한 이글루와 협력해 코드 자체를 퍼포먼스 내용의 중추적인 부분으로 사용했다. 이글루의 〈바이킹쇼퍼Vikiing Shopper〉(2000)를 위한 맞춤 제작 소프트웨어는 코드를 주된 미학적 주제로 삼았는데, 이때 아스키ASCII(미국 정보 교환 표준 코드American Standard Code for Information Interchange의 약자) 코드의 그래픽 기호들로 구성된 라이브 무용수의 실시간 이미지를 투사하기 위해 그의 소프트웨어에 연결된 아스키 카메라가 사용되었다. 아스키는 2001년 영국 투어에 온라인 프로젝트 〈이것이 진짜 매트릭스다This Is the Real Matrix〉를 포함시킨 슬로베니아의 북 코직의 아스키 예술 앙상블ASCII Art Ensemble과 같은 예술가들도 사용했는데, 이 온라인 프로젝트에서는 유명한 영화, 카메라 이미지, 사운드 작품의 애니메이션 버전을 창작하기 위해 아스키 코드를 사용했다.[32]

여기서 울퍼드가 수전 코젤의 메시 퍼포먼스 파트너십Mesh Performance Partnerships과 함께 진행한

프로젝트 〈컨투어스^{Contours}〉(1999)는 특별히 언급할 가치가 있다. 이 프로젝트는 자체적으로 맞춤 설계된 '극장'을 사용한다. (청중이 무대를 에워싸고 앉는) 이 대형 하이테크 돔은 퍼포먼스를 위해 다른 장소에 구축되며, 울퍼드의 맞춤형 소프트웨어를 제공하고 코젤의 라이브 무용 동작을 모든 공간에 투사되는 이미지로 변환하기 위해 적외선 카메라를 포함한 수많은 동작 감지 및 분석 시스템을 통합한다. 프로젝션이 360도가 넘는 별개의 스크린들에서 전체 돔을 감싸자, 코젤의 움직임이 실시간으로 프로젝션을 변경·확대·변형할 때 몰입감 있는 경험을 제공한다.

첫 번째 섹션에서 코젤은 춤을 추고 바닥에서 뒹굴면서, 그녀의 신체 윤곽을 기반으로 비현실적으로 변형시킨 실시간 프로젝션 이미지를 쫓아다니고 그 이미지와 상호작용한다. 그런 다음 그녀는 무대 바닥 바로 위의 공중에 매달리고, 공중그네 고정 장치에 앉아 앞뒤로 흔들리고 돌고 구르고 회전한다. 그녀의 움직임은 공간을 가로지르는 비말과 입자의 흐름을 활성화하는데, 이 흐름은 그녀의 움직임 속도와 연동되어 밀도가 높아지거나 더 퍼져나간다. 마지막 섹션에서 코젤의 몸은 더 높이 올라가고 그녀의 움직임은 투사된 선^線 효과를 보여주는 시퀀스를 늘리고 변형시켜 안무한다. 그러한 이미지들 또한 코젤의 의상에 잠기고 반사되어 그녀가 광선 프로젝션의 움직이는 부분처럼 보이게 한다. 공연의 상승 구조(바닥에서 뒹구는 것에서 시작해 청중의 머리 위 높은 곳에서 흔들리기까지)와, 투사된 선 형태들 및 줄무늬들과 조화를 이루면서 코젤의 몸이 점점 더 가라앉고 점진적으로 '사라지는' 모습은 아름다움과 고양의 경험을 선사한다. 이를 코젤은 "무용수와 흐르는 빛의 듀엣"이라고 묘사한다.

다른 주목할 만한 무용 소프트웨어 작가로는 전 안무가이자 배리데일 오페라하우스^{Barriedale Op-}^{erahouse}의 공동 감독인 마이클 클리엔^{Michael Kliën}이 있다. 그는 볼마 클리엔^{Volmar Kliën}과 협력해 "비선형 멀티미디어 퍼포먼스와 설치를 위한 크로스미디어 시퀀서"인 '코레오그래프^{The ChoreoGraph}'를 개발했다.[33] 이 소프트웨어는 Max의 변형을 기반으로 하고 MIDI 시스템을 사용해 퍼포머, 기술자, 청중을 연결함으로써 여러 소프트웨어 중에서도 정교한 사운드트랙 즉흥 작곡과 안무 대본의 변경이 가능하다. 그것이 처음 사용된 것은 1998년 공연에서였으며, 클리엔은 이를 사용해 그가 "확률론적 작동 모드"라고 부르는 것을 연구했다. 여기서는 일련의 기호—어떤 것들은 무작위로, 다른 것들은 소리와 이미지 같은 다른 국면들에 의해 결정된다—가 타임라인에 나타나서, 각각의 무용수가 리허설한 동작과 무구의 범위 안에서 반응하면서 즉흥적으로 춤을 추게 한다.

본거지를 "실제로 어디에도 없는 곳"이라고 표기하면서 런던, 빈, 아일랜드에서 운영해온 순회 단체인 배리데일 오페라하우스는 코레오그래프를 사용하는 프로젝트들에서 다양한 예술가들과 협업

했고,[34] 클리엔은 여행 중에 발레 프랑크푸르트^{Ballett Frankfurt}에서 객원 안무가로 참여하기도 했다 (2002-2003). 그리하여 다양한 맥락에서 시험되고 개발된 이 소프트웨어로 수행한 작업들에는 다음이 포함된다. 런던에서는 라이브 무용, 비디오 믹싱, 전기 음향 조작을 결합한 '클럽 스타일' 퍼포먼스 설치인 〈케이―가능성을 허용하다^{Cay-admit possibilities}〉(1999)를, 빈에서는 실시간 구조화 절차를 위해 코레오그래프를 사용하는 대규모 발레인 〈끄덕이는 개^{Nodding Dog}〉(2000)를, 그리고 발레 프랑크푸르트에서 제작한 파드되^{pas de deux}인 〈듀플렉스^{Duplex}〉(2002)를 작업했다. 〈듀플렉스〉 작업에서는 코레오그래프의 최신 버전을 사용해 모든 공연을 위한 새로운 구조를 생성해냈다.

예술 감독이자 안무가인 윌리엄 포사이스가 이끄는 발레 프랑크푸르트 자체가 무용과 테크놀로지에서 상당한 진척을 이룬 본거지였다. 우리는 그의 영향력 있는 〈즉흥공연 테크놀로지^{Improvisation Technologies}〉 CD롬을 나중에 자세히 살펴볼 것이다. 이 무용단은 작품 제작을 위해 소프트웨어 시스템 개발에 관여했다. 그중에는 1995년 독일 기반으로 활동하는 전자공연 그룹 수프림 파티클즈^{Supreme Particles}와 협력해 "이진법적으로 비행하는 발레^{Binary Ballistic Ballet}"로 불리는 상호작용 안무 시스템을 구축해 포사이스의 3부작 〈에이도스: 텔로스^{Eidos: Telos}〉에서 활용한 것이 포함된다. 1부에서는 데이터베이스에서 단어들을 선택하고 그것들의 색상·모양·동작을 수정해 무용수에게만 보이는 모니터에 나타나게 하는 컴퓨터를 구현했다. 무용수들은 미리 정해진 안무에서 벗어나 이러한 데이터 디스플레이에 반응하고 응답하여 관중이 볼 수 없는 자극으로부터 새로운 무용 패턴을 만들어낼 수 있었다. 2부에서 관중은 그래픽과 무용수를 모두 볼 수 있었으며, 컴퓨터는 입력되는 소리에 반응하는 "상호작용하는 창조물"을 구축하기 위해 사용되고 창조물과 무용수는 모두 복잡한 기하학적 형태를 계속해서 내삽한다. 이 공연은 1995년 프리 아르스 일렉트로니카^{Prix Ars Electronica}의 인터랙티브 아트 부문 상을 받았다.

팔린드로메와 '아이콘'

독일의 무용단 팔린드로메^{Palindrome}는 자체적으로 카메라 추적 인터페이스와 소프트웨어 시스템인 '아이콘^{EyeCon}'을 설계했는데(프리더 바이스^{Frieder Weiss} 설계), 사용자 편의성이 뛰어나서 다른 무용단에서도 인기를 끌었다. 아이콘은 팔린드로메의 〈접촉^{Touching}〉(2003)에서 사용되어 좋은 결과를 냈다. 한 섹션에서는 후면 스크린을 비추는 라이브 카메라 프로젝션이 두 무용수가 서로 가까이 다가갈 때

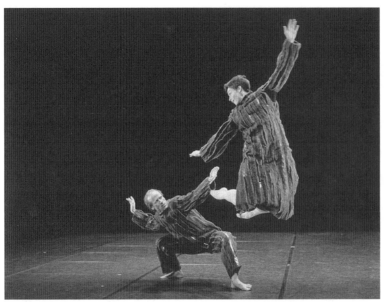

그림 9.10 로베르트 벡슬러와 헬레나 츠비아우어^{Helena Zwiauer} 사이의 거리와 접촉의 상호작용을 아이콘 소프트웨어가 모니터링해 팔린드로메의 <접촉>(2003)의 오디오·조명·시각 효과를 촉발했다. 사진: 클라우스 티르펠더^{Klaus Thierfelder}.

중간 숏과 클로즈업 숏을 번갈아가며 촬영한다. 무용수들은 여러 지점에서 그들의 손과 몸의 다른 부위들이 신체적으로 접촉될 때까지 천천히 서로 끌어당긴다. 동작 추적 시스템이 접촉을 감지하면 비디오 이미지가 갑자기 네거티브 이미지로 전환되고, 접촉이 끊어지면 정상적인 포지티브 이미지로 돌아간다. 무용수들은 접촉 지점 이전의 극적인 긴장감을 자아내며 능숙하게 공연한다. 말하자면 서로 접촉할 때까지 그들의 손은 천천히, 그리고 극도로 가까이 다가가고, 서로 눈을 맞추며 그들 사이의 신체적인 전기 감각을 형성한다. 이전에는 어둡고 희미하게 빛을 내던 비디오 본체가 비디오 네거티브의 밝은 백색 열기로 폭발하듯 빛을 뿜어 무용수들의 영상화된 형태들에 강렬한 빛을 주입할 때 전하가 갑자기 화면 위에 점화된다. 그러는 동안, 밝게 빛나는 프로젝션은 희미한 빛을 띤 살아 있는 몸들 위로 밀려든다(그림 9.10).

또 다른 섹션에서 아이콘 소프트웨어는 무용수들의 몸을 추적하고 오디오 변경을 촉발하는 동작의 일반화된 차이를 기록한다. 두 명의 무용수는 각자 무대 반대편에서 한 번에 한 명씩 조심스럽게 의식을 치르듯이 움직이는데, 그들의 척추와 팔의 느린 동작이 낮게 물결치는 소리를 활성화한다. 그런 다음, 더 빠르고 강한 전신 동작과 몸짓이 크게 타악기처럼 울려 퍼지는 음악적 화음을 방출한다. 몸

동작과 그것이 촉발하는 소리의 활성화 사이에 강력한 상관관계가 형성되지만, 몸들이 무구를 완성한 순간이 가장 큰 효과를 보유한다. 얼어붙은 조각상 같은 몸을 맞이하는 침묵은 가득 차 있고, 다음에 올 짧은 키네틱한 소리 활성화가 폭풍처럼 일어나기 전의 죽은 듯 고요함에 대한 예상과 기다림의 강렬한 감각과 함께 남아 있다. 유사한 효과가 이후의 시퀀스에서도 생긴다. 즉 라이브 퍼포머가 움직이는 속도 및 강도와 연관된 겹겹의 다채로운 반半추상 비디오 이미지가 후면 스크린에서 '춤을 추'다가 무용수들이 갑자기 멈출 때 끝나 버린다. 이 시점에는 추상화된 이미지가 사라지고 노랗게 시들어 죽어가는 꽃들이 회전하는 디폴트 이미지로 남는다.

디지털 무용 퍼포먼스에서 몸들이 소리와 프로젝션을 상호작용적으로 촉발하는 부분에서 관중은 상호작용을 지각할 수 있을 때 가장 효과적이라고 여긴다. 디지털 퍼포먼스가 시작되던 초기에 동작 감지에 의한 미디어 활성화를 사용한 작품에 관해 흔히 제기되던 비판은 퍼포머의 액션과 소프트웨어 조작의 관계가 기껏해야 희미하거나 불분명하며, 최악의 경우 보이지도 않는다는 것이었다. 학회 토론이나 퍼포먼스가 끝난 후의 토론에서 실시간 상호작용적 사운드 및 미디어 조작을 미리 설정하고 사전에 연습해서 동일하거나 심지어 더 큰 효과를 낼 수도 있었다는 비판이 자주 제기되었다. 실상, 이 논점은 자주 확대되어 퍼포머와 소프트웨어 간에 일어나는 실시간 상호작용의 전체적 유효성과 목적에 의문이 제기되곤 했다. 리허설의 모든 요소를 미리 설정하고 단지 퍼포머가 자신의 동작을 미디어 효과에 동기화하는 전통적인 방법을 통해 음악 및 투사된 이미지의 변화와 라이브 동작 사이에 동일한 동기화가 일어나게 할 수 있다. 많은 사람은 그렇게 함으로써 더 정선되고 세련된 공연이 될 수 있다는 의견을 내놓았는데, 이는 리허설의 목적 자체가 가장 효과적인 결과물을 만들어내기 위한 경험적인 시행착오이기 때문이다.

그리하여 퍼포머와 테크놀로지 시스템 간의 상호작용적·즉흥적 관계가 그 자체로 목적이 되어서는 안 된다는 인식이 꽤 널리 퍼지게 되었다. 이는 특히 닭이 먼저냐 달걀이 먼저냐의 시나리오가 발생할 때 맞는 말이었다. 즉 퍼포머들이 단지 미리 녹음된 악구와 비디오 편집본을 따르고 있는지 불분명할 때, 또한 그들이 실제로 그 악구와 비디오를 실시간으로 촉발, 창출 또는 편집하고 있는지 불분명할 때에 맞는 말이었다. 실시간 동작 추적을 사용하는 퍼포먼스 단체와 미디어 파일을 미리 녹화하고 단지 이에 맞춰 공연하는 사람들 모두가 미적으로 유사한 음악 및 그래픽/비디오의 조작과 효과를 창출하고 있었기 때문에 이와 같은 불확실성이 커졌으며 지금도 그러하다.

팔린드로메의 연출자 로베르트 벡슬러$^{Robert\ Wechsler}$는 이러한 문제를 누그러뜨리기 위해, 그리고

그가 "제스처 일관성"이라고 명명한 것을 가능하게 하고자 공연에서 자발적 즉흥 연기의 감각이 필수적이라고 주장한다. 그는 팔린드로메가 상호작용적인 아이콘 시스템을 사용해 완수한 안무를 그대로 공연할 경우 관중은 어떤 상호작용 시스템이 사용된다는 것을 전혀 알아채지 못한다는 견해를 비친다. 이렇게 많은 상호작용 무용 시스템이 관중에게 분명하게 보일 수 없다는 사실은 스콧 들라헌타로 하여금, 미래의 관중은 컴퓨터 매핑과 작동 중인 "투명한 상호작용 아키텍처"를 관찰할 수 있을 만큼 퍼포머 액션과 컴퓨터 시스템 반응 간의 더 명확한 연결을 보고 싶어 할지 여부를 숙고하게 만들었다.[35]

'하프/에인절'

그러나 상호작용 시스템이 보이지 않는다는 것이 새로운 테크놀로지를 광범위하게 사용하는 줄스 길슨 델리스Jools Gilson-Ellis와 리처드 포벌Richard Povall이 연출을 맡은 퍼포먼스 단체 '하프/에인절'에게는 문제가 되지 않는다. 그들은 기술 인터페이스가 비가시적이게 하는 방식으로 첨단 기술과 라이브 공연을 의도적으로 통합해, 작품의 필수적인 부분이지만 그 자체로 관심을 끄는 명백한 특징으로 드러나지는 않게 했다. 소피 핸슨Sophie Hansen이 언급한 것처럼, "소프트웨어는 인간적 동기부여라는 모든 비가시적인 뉘앙스와 더불어 신체의 확장이 된다. 조용하고 감동적이며, 장관을 연출하지 않는 수수한 것이다."[36] 하프/에인절의 구성원들은 자주 2-3년을 소요해 프로젝트를 개발하는데, 맞춤형 시스템은 단순히 개발되는 것이 아니라 너무나 정교해서 그것이 "사라질" 정도이다. 그들의 댄스시어터 창작물 〈비밀프로젝트The Secret Project〉(1999)는 한 평론가에게 다음과 같은 감상을 불러일으켰다. "[이 작품은] 떨어지는 눈 또는 단어들 속을 걸을 때 당신에게 여행을 선사하는 눈 유령의, 마법과도 같이 사실적인 세계였다."[37] 빈 무대에서 공연하는 무용수들은 그들이 움직이는 세계뿐만 아니라 그들이 거주하는 소리 공간도 창출해낸다. 말하자면 소프트웨어 시스템과의 상호작용이 안무에 삽입되어 (시각적인 스크린 투사는 없지만) 소리와 빛을 발생시킨다는 것이다. 이렇게 〈비밀프로젝트〉의 시스템은 공연에서 완전히 '숨겨져 있는' 요소이지만 공연에서 중심적인 위치를 차지하면서, 무용수들의 몸이 공간적·음악적·사운드적 요소와 긴밀한 조화를 이루게 한다.

길슨 엘리스는 훌륭한 무용수이고 흔히 무용수들과 '함께' 작업하지만, 하프/에인절의 작업은 범주화하기 어려운 경우가 많다. 하프/에인절의 무용수들은 무용, 텍스트, 비디오, 음악, 퍼포먼스를 사용하여 자주 불안감을 자아내는 효과를 낸다. 그들의 퍼포먼스 중 많은 것이 "지능적 공연 환경" 또는 전

자 센서가 장치된 공간에서 시행되며, 퍼포머들은 그들의 액션을 통해 환경이 소리가 되든 비디오가 되든 간에 환경적 특징들을 조절한다. 하프/에인절은 확실히 시적인 특성을 지닌 이야기꾼들이다. 섬세하면서도 강력한 하프/에인절은 자주 신화의 세계로 거슬러 올라가지만 그러한 세계를 동시대의 관심사들로 가득 채운다.

〈스핀스트런Spinstren〉(2002)은 팽이를 훔치는 어린 소녀의 이야기를 틀로 삼는 데서부터, 작품 제목인 스핀스트런, 즉 마녀의 한 부류와 관련된 이야기까지, 그리고 잠자는 숲속의 미녀와 아테나와 아라크네의 신화 이야기에 이르기까지 회전에 관한 여러 이야기를 함께 엮은 것으로, 원심력에 관한 과학적 설명을 작품에 포함시키고 있다(그림 9.11). 〈스핀스트런〉은 또한 1997년 그들이 제작한 〈마우스플레이스mouthplace〉라는 CD롬을 주제와 상관없이 참조한다. 〈마우스플레이스〉는 당시에 상호작용 CD롬에 대해 품었던 많은 기대를 저버린 복잡한 작업이었다. 이 작품은 여성성과 구술성에 대한 개념과 관련되어 있었지만, 또한 바늘 사용을 수반하는 가내 예술을 참조했다. 설치 형식의 작품 안에서 컴퓨터 모니터는 공간의 중심에 자리 잡고 있는데, 이 공간은 CD롬에 다가가기 위해 엮어야만 하는 가늘고 빨간 재봉실에 매달린 수백 개 재봉바늘로 이뤄져 있다.

하프/에인절의 공동 연출자인 리처드 포벌은 다수의 워크숍, 퍼포먼스, 아티스트 레지던시를 포함해 디지털 무용 연구 개발에서 중요한 활동의 장을 제공해온 애리조나주립대학교 예술연구소에서 반

그림 9.11 〈스핀스트런〉(2002)에서 하프/에인절은 신화, 과학, 동화, 마녀, 원심력에 대해 탐구한다.

응적인 '지능형 무대'를 기획한 사람 중 하나다. 엘런 브롬버그$^{Ellen\ Bromberg}$는 이 연구소에 2년간 입주하는 동안 폭넓은 실천적 연구 작업을 했는데, 그의 작업은 〈땅에 떨어지다$^{Falling\ to\ Earth}$〉(1998)에서 절정에 달했다. 여기서 그는 육체적 경험, 상실, 비탄, 변형에 관해 고찰했다. 이 작품은 또한 정체성 개념을, 의지에 의한 행위나 사회적/유전적 조건에서 창출된 것이 아닌 "신체 자체의 거주"로서 제시했다.[38] 지능형 무대의 센서가 제어하는 상호작용 환경 안에서 했던 자신의 방대한 작업에 관해 브롬버그가 내놓은 성찰은 신체적인 것, 정신적인 것, 디지털적인 것, 물형적인 것 사이의 직접적이고 상호적인 관계(와 이것들의 확장)에 대한 개념화라는 점에서 흥미롭다.

> 동작 감지 시스템 안에서 움직이는 신체의 경험은 미묘하면서도 주목할 만한 것이다. 소리, 빛, 프로젝션에 즉각적으로 영향을 주는 제스처의 감각은 현존, 즉 생동감 넘치는 상태에 있는 몸 안에 있음에 관한 고양된 감각을 창출한다. 무용수가 그 또는 그녀의 의지를 공간으로 확장시킬 때, 그리고 그러한 의지가 지정된 미디어를 통해 표현될 때 그 공간은 의식의 특질을 띠게 된다.[39]

시간이 지나면서 대부분의 퍼포머와 그룹이 청중에게 이제는 훨씬 더 명확하게 인식되는 동작 추적 시스템과의 상호작용을 더욱 섬세하고 기술적으로 처리함으로써 '비가시성'을 둘러싼 쟁점에 대응하고자 노력했다는 것이 분명하게 보인다. 소프트웨어가 발전하면서 퍼포머들도 더 정교하게 시스템과 상호작용하게 되었다. 무용 동작 감지 시스템이 상대적으로 새롭게 느껴졌던 1990년대 중후반 이래, 퍼포머들은 동작 추적 도구를 '플레이하는' 최선의 방법을 학습했다. 초기에는 퍼포머들의 움직임이 마치 기적처럼 색다른 디지털 효과를 활성화한다는 사실 자체(와 신기함)로 인해 퍼포머들은 맹목적이 되었고 자기 반성적 감수성을 약화시켰던 것처럼 보이기도 했다. 오늘날 우리는 인간과 기계의 대화 및 상호작용에 관해 훨씬 더 발전된 접근 방식을 가지고 있다. 그 특징을 말하자면, 유동성과 뉘앙스에 관심이 증가했다는 것과, 특히 "더 적은 것이 더 많을 수 있다"라는 사실을 이해했다는 것을 꼽을 수 있다. 후자는, 때때로 멜로드라마이자 지나친 과장이라고 할 정도로 단절적이고 갑작스러운 변화를 보여주는 "더 많은 것이 더 많은 것이다"의 이데올로기를 너무 자주 강조했던 이전의 탐구와 대조를 이룬다. 수년에 걸쳐 진정으로 민감하고 정교한 상호작용interactive 패러다임이 예전의 조야하고 반응적인reactive 패러다임을 점차 대체해갔다. "나는 이것을 하고 컴퓨터시스템은 저것을 할 것이다"라는 식으로 퍼포머가 컴퓨터시스템과 분리된 채 작업하는 대신, 이제는 숙련된 즉흥연주 음악가가 자신의 악기

와 상호작용하는 방식과 유사하게 "우리는 이것을 함께 한다"는 더 통합적인 관계에서 작업을 한다. 퍼포머와 테크놀로지 간의 대화는 한때, 상대방의 언어를 이해하지 못해 인위적으로 속도를 낮추고 목소리를 높이고 격렬한 몸짓으로 과도하게 대체하는 두 사람의 대화와 닮아 있었다. 반면 이제는 양측 모두에서 (퍼포머는 소프트웨어의, 소프트웨어는 퍼포머의) 언어를 훨씬 더 숙달하게 되었다. 그 둘은 지능적으로 대화할 수 있고 '들을' 수 있으며, 서로 민감하게 반응함으로써 자신을 명료하게 표현하고 아이디어에 관한 복잡한 대화를 쌓아가고 있다.

2003년 영국 동커스터에서 열린 제1회 국제 디지털 테크놀로지 및 퍼포먼스아트 학회the 1st International Conference of Digital Technologies and Performance Arts에서 팔린드로메의 감독 로베르트 벡슬러와 무용/기술 예술가 세라 루비지는 8년간의 연구와 실험을 통해 동작 활성화 시스템을 프로그래밍하고 그 시스템과 상호작용하며 기술적인 기교와 정교함을 발전시킬 최선의 방법을 진정으로 이해하고 있었는지를 각자 돌아보았다. 그들의 최근 작업은 이와 같은 문제제기의 타당성에 대한 증거가 된다. 우리가 2001년 마인츠의 퍼포먼스연구 학회에서 본 초기 팔린드로메의 퍼포먼스는 상대적으로 조잡했다. 그것은 장점이나 흥미가 없지는 않았지만 섬세함이나 예술적 정합성은 부족한, 아이디어와 가능성의 시연일 뿐이었다. 그들이 2003년에 공연한 〈접촉〉은, 각 섹션마다 다른 기술적 또는 미적 국면을 발굴하는 짧은 섹션들로 구성되었다는 점은 유사하지만, 무용수와 테크놀로지 간의 진정 의미 있는 '대화'를 보여줌으로써 미적으로나 극적으로나 훨씬 더 인상적인 결과를 보여주었다.

결론

무용 예술가들이 독자적으로 개발한 소프트웨어 및 하드웨어 시스템은 무용·테크놀로지 운동 자체의 발전을 반영하는 여러 방면에서 다소 단편적이고 개별적이었다. 1990년대 전반에 걸쳐 디지털 무용 작품은 주로 열성팬들이 보거나 전문가들의 메일링 리스트에 홍보되었으며 전문가 학회 모임, 이를테면 '무용과 테크놀로지Dance and Technology'(1990년 시작),[40] '디지털 무용Digital Dancing'(1995년 시작. 학회나 워크숍이 아니라 안무가를 위한 공간으로 소개됨),[41] '전자무용페스티벌Electric Dance Festival'(1996)[42] 같은 곳에서 선보였다.

여러 시스템 가운데 더 최근에 스콧 들라헌타가 주도한 "무용수 프로젝트를 위한 소프트웨어Software for Dancers Project"(2001년 가을 런던에서 제작)가 오픈소스 코드의 특정한 문제를 해결하려는 퍼

포먼스 실행자들의 기회와 요구를 채워주는 데에 성공했다. 이 프로젝트에는 네 명의 안무가 시오반 데이비스[Siobhan Davies], 쇼바나 제야싱[Shobana Jeyasingh], 웨인 맥그리거[Wayne McGregor], 애실리 페이지[Ashley Page]와 다섯 명의 디지털아티스트이자 프로그래머인 가이 힐턴, 조 하이드[Jo Hyde], 브루노 마르텔리, 에이드리언 워드[Adrian Ward], 크리스티안 치글러가[43] 함께 모여 컴퓨터가 리허설 과정에 특별히 도움을 줄 수 있는 방식들에 관해 논의했다. 이 워크숍은 산조이 로이[Sanjoy Roy]가 『댄스시어터 저널[Dance Theatre Journal]』의 기사에서 기록했으며,[44] 시간의 문제, 새로운 기술 학습의 문제, 그리고 막대한 투자를 받지 않고도 첨단 소프트웨어를 만들어내는 문제 같은 약점들을 회피하지 않았다. 들라헌타는 이후에 소프트웨어를 하나의 언어, 도구, 재료로서 고찰하면서 "인지·창의성·문화의 조건이자 형성자로서의 소프트웨어에 관한 연구라는 성장하는 영역"[45]에 대해 기술하고, 향상된 소프트웨어 기술이 예술가가 자신의 예술 창작물과의 직접적인 관련 속에서 자신의 사고를 급진적으로 형성할 수 있다고 결론을 지었다.

이와 관련된 주말 워크숍, '새로운 퍼포먼스 도구: 테크놀로지/상호작용 시스템[New Performance Tools: Technologies/Interactive Systems]'이 2002년 1월 오하이오주립대학교에서 들라헌타와 요하네스 버링어의 주관 아래 개최되었다. 여기에 국제적으로 활동하는 전업 예술가 소그룹들이 모여서, 라이브 퍼포먼스와 설치의 맥락 안에서 상호작용 도구와 컴퓨터 제어 시스템으로 하는 작업의 실천적·개념적 함의를 탐구했다.[46] 소프트웨어 시연과 실험에는 특허 받은 코드 프로그램 응용물과 이사도라 같은 전문가용 무용 소프트웨어가 포함되었다. 이전에 런던 세션에서 그랬던 것처럼 문제들과 난점들이 제기되었다. 반복되는 문제 중 하나는 실험이 자기 충족에 그치는 경향을 띠고 특정한 대학들에서 다룬 연구 변수를 넘어서지 못한다는 것이었다. 또 다른 문제는 예술가가 특정한 응용물의 표면적 결과뿐만 아니라 그것이 창출된 재료와 미디어에 관한 정보도 얻어야 한다는 것이었다. 버링어가 이 행사를 철저하게 비판적으로 평가했지만, 이러한 성격의 워크숍이 자주 그렇듯이 아무런 특정한 방향이나 결론도 가려낼 수 없었다. 이 워크숍의 강조점은 서로의 경험과 진행하고 있는 연구에 대한 가치 있는 공유뿐만 아니라 (답변보다는 질문이 더 많이 제기된) 하나의 논쟁으로 남았다.

특허 캐릭터 애니메이션이 발전하면서, 퍼포먼스 예술가들과 무용가들이 점점 더 많이 사용하는 소프트웨어 '포저[Poser]'는 전문가나 비전문가 모두가 비슷하게 애니메이션 제작 능력을 점점 더 많이 갖춰가고 있음을 일깨운다. 이 상업용 소프트웨어는 '즉시 사용할 수 있는' 편의적 기능들을 갖춤으로써 더 넓은 사용자층을 끌어들이고자 끊임없이 시도하고 있다. 특히 예술가들에게 매력적으로 느껴지는

것은 핍진성의 복잡한 측면을 다루는 각기 다른 패키지들의 능력이다. 가령 사실적인 얼굴 표정이나 움직임과 중력에 따라 달라지는 직물의 주름 같은 것을 조작하는 능력 등이다. 21세기 초까지 PMG의 '라이트웨이브 3D^Lightwave 3D', '3D 맥스^3D Max', '캐릭터스튜디오', '프로젝트 메시아^Project Messiah', '메시아:애니메이트^Messiah:Animate'을 포함한 여러 프로그램이 시장의 상위권(할리우드)에서 경쟁하고 있었다.

하지만 1990년대 내내 그러한 연구와 실험을 떠맡았던 실행자들 가운데에 흐르던 분위기는 공연예술계에서 친숙한 것이었고, 우호적인 협력과 자유로운 교류가, 새로운 작업을 준비할 때의 일정 정도의 고립 및 기밀 유지와 적당히 섞여 있었다. 아니나 다를까, 언어와 거리는 상대적 고립의 상태에서 다소의 발전을 유지하는 데에 한몫했다. 이를테면 1990년대 중반 리스본에서 파울루 엔히크가 했던 실험이 그 사례다. 여기서 "테크놀로지는 상징적으로 사용되어, 몸을 그림자로 만들고 그 자신으로부터 분리시켜 공간이 되게 했다."^47 그의 작품 〈이제부터^De agora em Diante〉는 1998년 뉴욕 순회공연을 할 때는 그다지 알려지지 않은 것이었고 상당한 찬사를 받았다.

나는 별로 작품을 추천하지 않는다. 그런데 어젯밤 리스본을 기반으로 활동하는 안무가이자 퍼포먼스 예술가 파울루 엔히크의 공연 〈이제부터〉를 봤는데, 그 작품은 더 많은 청중을 끌어들일 만했다. … 이 작품은 내가 봤던 라이브 퍼포먼스 가운데 비디오와 테크놀로지를 보다 더 강하게 활용하는 것 중 하나다. 이 작품은 매끄롭고도 엄밀한 특질을 띠며 매우 신비롭고 친근하고 개인적이다.^48

엔히크는 대단히 개별적이고 자체 조정된 방식 내에서 작업했으며, 그 결과 비디오카메라, 스캐너, 딜레이^delays, 프로젝션이 복잡하고 거의 혼돈에 가까운 조합 모두를 상징적인 퍼포먼스 예술의 구조 속으로 통합시켰다(여기에는 피부, 생선, 소금, 퍼포머의 피가 포함되었는데 당시에 그다지 이례적인 것은 아니었다). 알아볼 수 있는 소프트웨어를 이용한 실험이 디지털 퍼포먼스의 트레이드마크가 될 위험에 처한 시대에 엔히크의 완전히 개인적인 접근은 영향력을 갖게 되었다. 이는 새로운 것이 점차 표준적인 특성이 되는 경우가 당시에는 이상하리만치 없었던 덕분이다. 1998년까지도 무용 퍼포먼스에서 사용된 특정한 소프트웨어 프로그램들의 제약과 주기적인 반복은 그 프로그램들이 처음에 제공하는 것 같았던 인상적인 배려보다 지배적이게 되었으며, 엔히크의 신선한 시도는 창의성이 여전히 소프트웨어가 아니라 실행자에게 있음을 상기시켜주었다.

1990년대 무용 퍼포먼스에서 모든 디지털적인 것이 경이와 흥분을 자아낸 이후, 새로운 천년이 시작될 무렵에 이르자 '디지털'과 '컴퓨터'라는 단어들은 더는 특별한 의미로 강조되거나 비상한 '마법'으로 제시되지 않았다. 이는 디지털 도구와 테크닉이 새로이 시도된 후 부족한 것으로 판명되어 한쪽으로 치워져 있음을 나타내는 지표가 아니라 오히려 그것들이 새로운 무용 관행으로 철저하게 수용되고 동화되었음을 의미하는 지표이다. 따라서 영국의 '댄스 엄브렐러 2003^{Dance Umbrella 2003}' 페스티벌을 광고하는 글에서는 "미지의 세계로 과감하게 도약하는"이 광고의 핵심 문구인데도, 예년과는 달리 '디지털' 또는 '컴퓨터'라는 단어들에 대한 언급이 없다는 사실은 주목할 만하다. 로버트 라우센버그의 이미지와 로리 앤더슨의 악보를 특별히 포함시킨 트리샤 브라운 무용단^{Trisha Brown Dance Company}의 작품과 윌리엄 포사이스/발레 프랑크푸르트의 퍼포먼스 〈카머/카머^{Kammer/Kammer}〉(2000)를 포함해 이 행사에 포함되는 작품들이 '디지털 무용'으로 분류될 만하기 때문이다. 2000년 디지털 무용에 도취되었던 절정기 무렵에 창작된 〈카머/카머〉는 2003년경 "하이브리드 무용, 연극, 필름 퍼포먼스"라고 묘사되었는데, 이는 디지털적인 면이 이제 가장 두드러진 특징이 아니라는 것을 의미한다. 이즈음에 이르러 재평가가 잘 진행되고 디지털 무용에 대한 과장법이 사라졌으며 컴퓨터가 일상생활 속으로 폭넓게 흡수되어갔다. 그리하여 디지털 효과는 그다지 두드러지지 않은 것으로 여겨졌다.

소프트웨어의 진보에 관해 회피할 수 없는 사실 하나는, 초기에 새로운 컴퓨터 '생명'이 기적을 보여준 후, 애초의 경외감과 경이감을 대체하는 반복을 통해 어떤 동일함과 진부함이 스며들었다는 것이다. 더구나 오늘날 광고에서 극적인 호소력을 위해 최신 디지털 효과를 계속해서 사용한 직후부터 더 그렇게 되었다. 1990년대에 우리가 흥분했던 것은 흔히 '예술'이기보다는 최신이자 최근의 테크놀로지 마법이 보여준 기적을 목격한다는 감각이었다. 그러나 기적은 오래 지속되지 않는 경향이 있다. 우리는 단지 그것에 익숙해지고 그것을 채택하고 그것을 흡수한 다음, 기적이 일어나기를 기다릴 뿐이다.

주석

1. Hanhardt, *The Worlds of Nam June Paik*, 114에서 재인용한 백남준의 글.
2. Murray, *Hamlet on the Holodeck: The Future of Narrative in Cyberspace*, 154.
3. Groot, "Streaming: Video Killed the CD-ROM: On Modern Dance, Merce Cunningham, William Forsythe, Lara Croft and Olivier Messiaen."
4. <http://hotwired.wired.com/kino/95/29/feature/lifeforms.html>에서 적어도 15편의 초기 〈트래커스〉 애니메이션을 볼 수 있다.

5. Pierce, "Merce Cunningham's Living Sketchbook." 또한 Pierce, "Cunningham at the Computer"와 Copeland, "Cunningham, Collage, and the Computer"도 참고하라.

6. Ibid.에서 재인용한 커닝햄의 말은 Mazo, "Quantum Leaps"에서 가져온 것이다.

7. Pierce, "Merce Cunningham's Living Sketchbook."

8. deLahunta, "Virtual Ephemerality: The Art Of Digital Dancing."

9. 이 프로젝트는 영국 맨체스터에서 개최된 1998년 페스티벌 '디지털 서머Digital Summer'의 부분으로 진행되었다.

10. 〈간섭〉의 전자 안무에 참여한 이들은 (순서대로) 다음과 같다. Merce Cunningham, Greg Baskind, Sophia Lycouris, Rachel Price, Gary Beck, Gary Peploe, Marissa Zanotti, Richie Willam Hornby, Maurizio Morsiani, Liam Ramsey, John Berry, Noma Siwela, John Berry Snr, Clifford Tucker, Benji Cofie, Laura Scefroust, Kyle Benjamin, Pat Hughes, Andrew Lundon, Jessica, Chelsie Cain, Maria Carney, Peter Kelly, Michele Cucuzzielle, Tracy Foy, Joshua Talent, Anne-Laure Eude, Martin Hyland, Ania Witkowska, John Guilty, Sue Maclennan, Canny Hay, Penny Collinson, Charemain Seet, Joanne Chow, Rupert Francis, Katerina Moraitis, Susie Crow, Adele Myers, Marah Rosenberg, Josh Stuart/Dr. Elizabeth Bradley, Deitra Lied, Kema T. Ekpei, Yacov Sharit, Christina Paris, Dr. Luke Kahlch, and Merce Cunningham.

11. '우아한' 시체는 오래된 실내 게임을 토대로 만든 초현실주의 기법으로, 여러 사람이 참가해 종이에 글귀를 쓰고 내용이 보이지 않게 접은 후, 다음 사람에게 전달하는 식으로 진행된다. 이 게임의 명칭은 초기에 기록된 결과인 "우아한 시체는 새 포도주를 마실 것이다Le cadaver exuis biota le vin nouveau"에서 생겨났다. <http://www.exquisitecorpse.com/definition.html>을 참조하라.

12. 가이 힐턴이 "간섭INTERFERENCE (재)요청"이라는 제목의 이메일을 '무용과 테크놀로지 영역Dance and Technology Zone' 메일링 리스트에 있는 주소들로 1998년 7월 31일 발송했다. <http://www.art.net/~dtz/archive/DanceTech98/0597.html>.

13. 위의 웹페이지.

14. 위의 웹페이지.

15. <http://www.riverbed.com>과 <http://www.kaiserworks.com/artworks/artworkscomplete.htm>을 보라.

16. 캐릭터스튜디오는 그들의 회사 언리얼픽처스Unreal Pictures가 만들었으며 디스크릿오브오토데스크Discreet of Autodesk에서 발표했고 이후 3D 맥스의 부분으로 출시되었다.

17. 리버베드의 예술작품. <http://www.kaiserworks.com/ideas/onbipedmain.htm>.

18. 예를 들어 바이페드의 우수성에 대해서는 Glidden, "Kinetix Ships Character Studio"를 보라.

19. Reynolds, "Displacing 'Humans': Merce Cunningham's Crowds."

20. Scarry, "In Step with Digital Dance."

21. Ibid..

22. Latham and Arkinson, "Computer Artworks."

23. 리버베드와 빌 T. 존스/아니 제인 컴퍼니^{Arnie Zane Company}, 〈유령 잡기〉

24. Ibid..

25. Ibid..

26. 이 세 출판물의 인용문은 Keener, "Bill T. Jones and Ghostcatching"에서 나왔다. 『타임아웃』에서 나온 인용문은 1999년 7월 15일, 『타임』의 인용문은 1999년 8월 2일에 게재된 것이고, 『빌리지 보이스』 인용문의 출판 날짜는 알려져 있지 않다.

27. 이 회사의 이름은 과학에서 자주 접하는 학생의 유머 감각을 반영하듯 의도적으로 모호하게 지어졌다. 이 사례에서는 웹사이트에서 사용된 1974년 자전거 홍보 카탈로그에서 나온 이미지와 관련되어 있다. 이 회사는 벤처 캐피털을 탈취하고 창의적인 기술 분야의 애호가들을 우선적 타깃으로 삼는 개인주의적이고 뉴에이지적인 태도를 취하고 있다.

28. <http://www.troikaranch.org/>를 보라.

29. 위의 웹페이지.

30. 위의 웹페이지.

31. 루비지가 2004년 8월 23일 저자들에게 보낸 이메일.

32. 이 이벤트는 새로운 "발틱^{the Baltic}"[영국 뉴캐슬의 아트센터]을 위해 프로그래밍했으며 2001년 5월 HTBA^{Hull Time Based Arts}에도 특별 출연했다.

33. 이에 관한 설명과 더 많은 정보는 다음 사이트에서 볼 수 있다. <http://www.barriedale-operahouse.com>.

34. 위의 웹페이지. 예를 들어 여기에 참여한 사람들은 다음과 같다. 작곡가: Ged Barry, Volkmar Klien, 디자이너: Rafal Kosakowski, Kieran McMillan, Kasia Korczak, 안무가: Davide Terlingo, 소프트웨어: Nick Rothwell, 테크니션: Karsten Tinapp, Haig Avdikian, 퍼포머: Samantha Jones.

35. Birringer, "Dance and Interactivity," 21.

36. 하프/에인절의 논문 「생명이 있는^{animated}」에 인용됨. <http://socks.ntu.ac.uk/archive/halfangel/index.htm>.

37. *The Irish Times*, November 1999.

38. Bromberg, "Falling to Earth."

39. Ibid..

40. 위스콘신 매디슨에서 처음 선보이고, 이어서 토론토와 애리조나에서 선보였다.

41. Braunarts, "braunarts." 특히 <http://www.braunarts.com/past/digidance.html>을 보라.

42. 영국 뉴캐슬에서 개최.

43. 크리스티안 치글러는 윌리엄 포사이스와 발레 프랑크푸르트를 위해 〈즉흥 안무 테크놀로지〉 CD롬을 제작한 기획자 중 한 사람이다. 가이 힐턴은 디지털 시각예술가이자 공연예술가이며, 조 하이드는 디지털 사운드·비디오 아티스트이고 에이드리언 워드는 소프트웨어 아티스트이자 프로그래머이고 이글루의 브루노 마르텔리는 디지털 미디어아티스트다.

44. Roy, "Technological Process."

45. 들라헌타가 댄스테크 메일 목록^{Dance-tech Mail List}의 주소들로 2002년 3월 25일 보낸 편지에 쓴 글.

46. <http://www.dance.ohio-state.edu/workshops/ttreport.html>을 보라.

47. Henrique, "De agora em Diante/ From Now On."

48. 제프 맥머혼^{Jeff McMahon}이 무용과 테크놀로지 분야 메일 목록^{Dance & Technology Zone Mail List}으로 1998년 12월 8일 보낸 편지.

Ⅲ. 몸

번역 · 주경미

10장. 가상의 몸

이 특정한 주제에 접근하기 전에 먼저 심호흡을 해둘 필요가 있다. 가상적 몸이란 변덕스럽고, 수수께끼 같고 지극히 문제가 많이 야기되는 (실체)존재자이기 때문이다. 그렇다면 도대체 어디서부터 우리가 그 시작을 열어야 할까? 다음의 견해에서 출발해보는 것은 어떨지 싶다.

> 아마도 가장 생동감 있는 변화란 인간의 몸과 가장 밀접한 예술, 즉 춤에 나타난다. 만약 춤이 가장 신체화된 예술이고 몸의 상태에 친밀하게 의존하는 것이라면 … 각각의 예술 형태가 지금껏 그것이 지향해온 반대 방향으로 나아가는 추세로 볼 때, 춤의 미래란 바로 탈체화에서 발견될 수밖에 없다.
>
> —마르코스 노박[1]

또는 다음과 같은 견해 또한 우리의 관심을 끌어당긴다.

> 게다가 몸이란 공중에서 신비한 방식을 통해 비물질성 속으로 감쪽같이 사라져버리는 것과는 거리가 멀다. 몸은 그 자체의 표면적인 조직, 다시 말해 현대성이 정상적인 것으로 받아들인 조직화된 기관을 복잡하게 만들고 복제하며, 또한 그 기관으로부터 벗어나려 한다. 이 새로운 유연성은 곳곳에 널려 있다. 즉, 성전환 수술이나 문신, 피어싱의 구멍 뚫기, 낙인과 흉터의 지울 수 없는 흔적들, 신경·바이러스 네트워크의 출현, 박테리아 생명체, 인공 수족, 신경 연결잭 외에도 아직 잠재적으로 떠돌아다니는 다양한 잉태 가능체들 속에 존재하고 있는 것이다.
>
> —세이디 플랜트[2]

아니면 다음 견해에서부터 우리의 화두를 열 수도 있다.

> 문화적 우화집 속에서 몸이란 그야말로 '랩 디졸브lap dissolve'처럼 작은 입자로 변하거나 조각으로 분리된다. 매스미디어 세상의 첨단 사이버네틱 기술의 관점에서 볼 때, 몸은 추가적인 기술적 보형물들이 절실하게 필요한 탓으로 해서 항상 심각한 실패를 겪는 시간 속으로의 여행자라고나 할까.
>
> —아서 크로커[3]

몸이란 현대 문화 이론에서 가장 숭배를 받는다. 하지만 때로는 성적 쾌감을 얻는 대상으로 여겨지고, 논쟁의 여지가 되며 혐오의 대상이 되거나 혼란을 겪는 개념이기도 하다. 또한 그러한 점은 단지 자연적이고 육체적인 몸에 대해서만이고, 가상의 몸에 대해 말하자면 문제는 훨씬 더 복잡해진다. 위에 언급된 몸의 개념은 현대의 문화적·문학적·페미니즘적 비평과 사이버 비평에 이르기까지 광대한 부분을 지배하고 있다. 하지만 그 지배란 대부분 분해 지향의 포스트모던 영향이 몸을 몸 그 자체의 외부로 몰아낸 이래로 다양한 문제성을 불러오는 형태 안에서 이루어진다. 몸에 대한 담론들은 (문화적 비문碑文들이라든지, 새로운 세상으로의 리좀적 (비행의 라인)탈주선rhizomatic lines of flight* 등을 통해서) 우리에게 모든 사물이 몸과 상호 연결되어 있음을 지속적으로 상기시켰다. 그럼에도 몸은 생리적이고도 영혼 매개적인 맥락으로부터 대체로 분리되어왔다. 고전적인 데카르트식 분할은 널리 퍼져 있는 몸에 대한 이론적 관심을 뒷받침하면서, 인간의 주체에 대한 이해에 대해 객관화된 재정의를 강요했다. 전체론적인 '사람person'을 '그것it'으로 추상화하고 비인격화하며, 서서히 비인간화된 물리적 대상인 '그the' 몸이 되도록 만들기 위해서였다. 그러나 인간의 몸은 개념이 아니다.[4] 몸은 특수하며 일반적인 것이 아니다. 스텔락이 단언했지만, 신체들이 살아 있는 시체들이 될 수는 없는 것이다. 몸들은 의식을 체화한다. 그러므로 탈체화된 의식을 논한다는 것 자체가 용어적 모순이다.

하지만 최근의 사회 이론과 퍼포먼스 이론들에 나타나는 신체의 페티시즘화에서 논의되는 것이 언제나 몸 그 자체가 아니라는 것을 우리는 기억해야 한다. 오히려 논의의 쟁점은 마음(푸코)이나 명기된 젠더의 정치적인 위계질서(버틀러), 휴머니즘과 물질(헤일스), 또는 형이상학(들뢰즈와 가타리)일 수도 있다. 몸이 '변형되고' 합성되거나 디지털 환경에서 원격으로 전달될 때, 많은 이의 의견에도 불구하고 그것은 신체의 '현실적' 변환이 아니라, 미리 저장되거나 컴퓨터로 생성된 신체의 '이미지'가 픽셀화된 구성의 현실적 변환을 거친 것임을 또한 기억해야 한다. 가상의 몸은 신체의 새로운 시각적 표현이지만, 그 시각적인 요소들이 그들의 지시대상인 살과 뼈들의 물질적인 구성 자체를 변질시키지는 않는다. 가상의 몸은 (수용자의) 눈과 마음에는 신체적으로 일어나는 변환들로 나타나지만, 그 어떤 현실적인 변신도 (발신자 또는 퍼포머의) 현실적인 몸 안에서 일어나지 않는 것이다. 가상의 몸은 본래 연극적인 존재자이며, 따라서 이와 관련하여 엄청난 불신이 도사리고 있다. 여기서 우리 입장을 처음부

* 들뢰즈와 가타리의 용어이다. rhysomatic은 데이터 표시와 해석에서 위계질서를 없애는 대신에 다양한 복수의 입구·출구의 존재를 허용하는 이론과 연구를 묘사하기 위해 쓰였다. 또한 탈주선line of flight은 새로운 세상을 향한 탈출 비행의 라인을 뜻하는 용어이다.

터 분명히 해두자. 탈체화란 존재하지 않으며, 여전히 이미지는 단지 이미지일 뿐이다. 가상의 세계는 아직도 뭔가 그다지 손에 착 와 닿지 않는 것이다. 웹이란 데이터의 본체 속을 헤엄쳐다니며 '뉴로맨서 Neuromancer* 스타일로 아드레날린이 펄펄 넘쳐나도록 기가 막힌 경험을 하게 되는 가상의 공간이라기 보다는, 대체로 아직은 넘쳐나는 엄청난 양의 웹페이지들에 그칠 뿐이다. 적어도 자신들의 마음을 몸 으로부터 분리시키기가 쉽지 않은 사람들에게는 그러하다.

정신-몸의 데카르트적 분할

> 만약 우리가 어떤 것에 대한 순수한 지식을 터득하고자 한다면 우리는 몸이란 것은 일단 제쳐놓아야 하며 영혼 그 자체에 힘입어서 사물을 오롯이 사물 그 자체로 놓고 명상해야 한다. … 우리가 살아 있는 한 신체와의 모든 접촉·연관성을 최대한 피한다면, 우리는 계 속해서 지식에 가장 근접하게 머물 수 있으리라. … 본성이라는 것에 감염되도록 자신을 내주지 말고 신이 우리에게 구원을 주실 때까지 몸을 정결히 간수하기를….
>
> —소크라테스Socrates5

소크라테스가 이렇듯 몸과 영혼에 대한 사색에 물꼬를 텄고, 거기에 더해서 플라톤은 몸은 영혼의 감 옥이자 무덤이라고 부르기까지 했다. 그리고 1637년에 르네 데카르트René Descartes는 유명한 『방법서 설Discourse on Method』을 제창해, 마음을 몸으로부터 구별하고 나누고 분리하는 철학을 본격적으로 펼 쳐보였다. 거기서 '자아'라는 것은 확연하게 마음속에 자리 잡고 있다. 몸이라는 것은 뭔가를 담아내는 하나의 그릇으로서 마음과 자아에 대해 한계를 부여하고 특정화했다. 그리하여 몸은 그러한 동일성에 서부터 전적으로 벗어나지는 못했던 것이다. 이러한 일반적인 철학적 원칙은 수 세기에 걸쳐 서구 사상 을 지배해왔다. 비록 현상학과 20세기 후반의 문화적 비평이 마음과 몸의 분할('데카르트적 이원론')을 배척하고, 몸-마음-자신의 전체론적인 단일성을 강조하려 노력해왔다손 치더라도 말이다. 그럼에도 데카르트적인 분할은 여전히 건재하고, 사이버문화와 가상 예술에 대한 학술적 담론들 속에서 번쩍거

* 『뉴로맨서』는 미국의 SF 작가 윌리엄 깁슨이 1984년에 출간한 첫 장편 SF소설이다.. 제목의 의미는 뉴로(신경) + 네크로맨서(강령술사, 마법사, 죽은자의 영혼을 불러내 점을 치는 자. 무당)의 합성어이다. 극 중에서 뉴로맨서 자 신이 그 의미를 설명해준다. 동일한 이름의 어드벤처 비디오 게임이 1988년에 출시되었다. 게임은 소설적인 '실제 세계'와 확장 재현되고 디테일한 사이버공간 사이에 설정되어 있다.

리는 회복세를 보이고 있다. (데카르트주의가 아주 심각하게 유행을 타지 않기에) 정작 그 자체로 인정을 받는 경우는 드물다고는 해도, 다른 포스트모던 추론으로 (변장된) 외관들 속에 감춰져 있다고 하겠다.

현대 이론에서 몸의 숭배는 그 자체로 (아주 반어적으로) 살과 뼈를 개념적이고 '정신적인' 존재론으로, 곧 데카르트적으로 재개념화시킨 것이다. 그리하여 몸은 추상화되고 유연한, 나아가 소용없는 물질이 되기까지 한다. 몸의 해부학적인 유형에 대한 설명이 흔치 않은 것은 심리학적·정치적·문화적 각인들이나 몸에 강요된 재구성들과 비교해서 훨씬 그 중요도가 떨어지기 때문이다. 이러한 현상은 가장 유명한 몸의 이론가인 주디스 버틀러의 연구에서도 볼 수 있다. 그녀는 프레더릭 제임슨Frederic Jameson이 그랬듯이 표면적으로는 박식해 보이지만 실제적으로는 불합리한 제안을 통해서, 내부를 포함한 외부의 혼돈과 융합을 유형화하고 있다. 그는 몸에 대한 최근 이론들의 지극히 전형적인 언어를 빌려, 우리가 누군가의 몸을 보는 방식으로 어느 개인을 이해할 수 있다고 제안한다. 곧, 우리가 책을 판단할 때 그렇게 해서는 안 될 똑같은 오류로 그나 그녀의 '겉표지'에 의해 한 사람을 판단한다는 것이다. "결국 몸은 그 자체로 거기에 쓰여 있는 글자를 지우고 그 위에 덧대어 쓴 양피지임을 증명한다. 곧, 몸의 고통과 증상들의 상처가 더 깊은 충격들과 감각 시스템과 더불어 다른 그 어떤 텍스트만큼이나 상세하게 '읽힐' 수 있는 것임을 명백히 보여주고 있다"[6]

역설적이게도 20세기 후반에 나타나는 몸에 대한 숭배마저도 마음이 몸을 이기는 데카르트적 승리이다. 몸에 대한 숭배는 '아름다운 몸'에 대한 욕구로서 표현되고, 다이어트와 체육관 문화, 화장품, 그리고 성형 수술을 통해 재단된다. 거식증이란, 아름다운 몸에 대한 집착을 거칠게 외고집적으로 압축한 급증하는 질병이다. 하지만 지금은 마음이 몸을 최종적으로 지배하는 데에 맞서려는 주체의 자기 파괴적·신체 파괴적 시위로 여겨진다. 강력하고 병리학적인, 그리고 거식증적인 마음이, 약하고 종속적인 몸을 궁극적으로 제어하고 파괴하려는 것이다. 겉보기에 퍼포먼스 장르에서 가장 육체적이고 본능적인 보디 아트body art는 몸을 초월하려는 마음을 지향하는 예술가의 의지처럼 보일 수 있다. 론 애시Ron Athey, 스텔락, 지나 파네Gina Pane, 프랑코 BFranko B와 같은 예술가들의 무대는 피가 흩뿌려지는 고통스러운 현장이다. 거기에는 보통 정상적인 인간의 몸에서 나옴직한 고통의 비명소리들 대신에, 괴기스럽고 섬뜩하며 완강하게 저항하는 침묵이 동반된다. 이러한 침묵은 정신의 힘을 과시하고 몸의 부정을 드러내는 것이다. 이들 예술가의 작품들에 나타나는, 기이하며 혹독히 괴롭힘을 당하는 아름다움을 놓고 볼 때, 피로 범벅이 되고 발가벗겨진 몸은 그 자체로 동시에 기표와 기의가 되는 '전체'처럼

'보인다.' 하지만 결국 스스로의 의지를 지키려는 마음이야말로 눈에 보이지는 않으나 압도적인 신호가 되며, 궁극적으로 논해야 할 의제가 된다. 소크라테스가 파이돈^Phaidōn에게 말했듯이, 쾌락 또는 고통의 모든 육체적인 경험은 "영혼을 몸속으로 박아 넣는"[7] 작업이다. 그러므로 여기서 고통에 굴복하는 것은 용납되지 않는다.

한편, 문화적인 이론은 몸을 신격화시키면서도, 실제로는 데카르트적 분할이 문화와 사회 속으로 확장되고 있다는 다루기 어려운 진리를 감내한다. 우리는 푸코가 언급한 유연하고 '길들여진 몸들^docile bodies'처럼 앉아 스크린과 모니터들을 바라보고, 그 어느 때보다 훨씬 더 심리적인—확실히 신체적이지 않은—탈체화가 일어날 때, 데카르트적 분할의 확장이 계속된다는 것이다. 푸코는 그러한 탈체화가 절대로 수동적인 활동이 아니며 의지에 가득 찬 정신적인 활동임을 우리에게 상기시킨다.[8] 그리고 매클루언은 일찌감치 (언제나 그렇듯이) 텔레비전의 깜박거리는 이미지들을 그것들이 보이는 그 자체로서, 즉 몸-마음의 분할을 비집고 들어가 그것을 더 깊어지게 하는 전자적인 장치로서 인지했다.

전기 미디어가 급증함에 따라 사회 전체가 단번에 탈체화한다. 그러고는 단순히 신체적이거나 물리적인 '실재'로부터 떨어져 나오고, 또 그러한 실재에 대해 지녔던 어떤 충성심이나 책임성의 감각에서부터 자유로워지게 된다. 정보에 대한 새로운 서비스 환경들이 불러온 인간 정체성의 변경은 일말의 개인적 또는 공동체적 가치들을 인구 전체에게 남겨놓지 않았다.[9]

감정이입적이고 정신적인 전이 현상은 텔레비전같이 수동적이고 수용적인 양식을 통해 매일 그 복용량을 늘려왔다. 그것은 (MUD이나 MOO처럼) 허구적 관계나 (온라인상의 우정처럼) 실제로 존재하는 관계의 창조를 위해 '실제' 사람들을 만나기도 하면서, 적극적이고 상호작용적인 사이버적 방랑들로 진화해왔다. 이러한 방랑들은 개방적이고 행동 우선적이며 창조적이고 협력적인 만남들로 찬사를 받을 수도 있을 것이다. 하지만 온라인상의 삶이 가지고 있는 허구성과 수행력, 그리고 커뮤니케이션은 타인들을 외부의 가공적인 환경과 연관 짓는 정신분열적인 자기표현과 거기에 자연스럽게 따라오는 문제점들 때문에 심각한 질문들을 불러오기도 한다. 존 스트래턴^John Stratton은 온라인 활동들과 폰섹스같이 원거리로 이루어지는 에로틱한 만남에서 "자아'가 '몸'으로부터 벗어나서 존재할 수 있음을 점점 더 허용하는 것"이라 명명한 이메일 활동들에 대한 자신의 분석에서 데카르트적 분할이 영향을 미치고 있음을 강조했다.[10] 피터 램본 윌슨^Peter Lamborn Wilson은 스트래턴의 의견에 추가로 한 방을 더 보

탠다. 즉, "사이버공간은 … '탈체화'의 야릇한 형태를 포함한다. 그 공간에서 각 참여자는 지각 가능한 단세포 생물일 뿐이고, 물리적인 존재라기보다는 하나의 개념"이라 언급하고, 바로 이러한 현상을 시사하는 것의 예로 폰섹스를 들었다.

> 폰섹스의 궁극적 목적은 아마도 실제로는 고객의 자위행위나 신용카드번호가 아니라, 완전히 아무것도 존재하지 않는 '다른' 세상에서 두 유령 간의 실제적 엑토플라즘Ectoplasm 같은 만남일지도 모른다. "손을 뻗어 누군가를 만져라"라는 폰 회사의 조잡하게 모방된 표현은 아주 슬프게도, 궁극적으로는 우리가 사이버공간 속에서 그렇게 누군가에게 손을 뻗어 만질 수 없음을 말해준다.[11]

샌디 스톤은 "'실제' 공간과 비교해보았을 때, 가상공간에서 '자아'와 '몸'이라는 용어들의 의미를 생산해내는 사회 인지적인 구조들이 다르게 작용하는"[12] 방법에 대해 지적한다. 스트래턴이 제시한 바로는, 이 차이의 결과가 바로

> 데카르트식 이원론이 급진화된 것이다. 그간 몸이라는 것은 자아를 담아두며 그것을 제한하는 데에 쓰였다. 또한 그 자아라는 것의 특성은 몸속에 있는 정신의 연속성에 의해 보장받았다. 하지만 현대적 사고에 힘입어 이제는 자아가 몸으로부터 분리될 뿐 아니라, 정신을 몸속에 가두어놓는다고 해서 자아가 제한되거나 결정될 수 없다는 생각이 점차로 받아들여지고 있다.[13]

하지만 이러한 배경과는 반대로, 디지털 퍼포먼스와의 관계에서 이해해야 할 중요한 점은 마음-몸의 분할이 일반적으로 예술가와 연기자에게 적용되었을 때 완전하게 불일치한다는 것이다. 그들의 작업은 정신적인 창의력과 신체적인 기술·능숙함 사이의 긴밀한 조화와 연결을 포함할 뿐 아니라 거기에 전적으로 의존하고 있다. 거의 모든 연기자의 근본적인 목표는 마음과 몸 사이의 구별을 근절시키는 것이다. 즉, 안과 바깥의 사이를 이어주는 유동적이고 조정되지 않은 연결점, 또는 독특하고 순수한 신체적 표현으로서, 자발적으로 연소되는 정신적이거나 감정적인 충동을 목표로 한다. 리처드 셰크너가 1977년에 지적한 대로 "그의 모든 노력은 그의 몸-목소리-마음-정신 전체를 만들어내는 데에 있다. 그리고 나서 그는 지금 여기 타인들 앞에서 이 온전함에 위험을 건다. 고공에 설치된 줄을 타는 곡예사처럼 각각의 움직임은 절대적으로 자발적이며 끝없는 훈련의 소산이다."[14] 매체에 상관없이 퍼포

먼스 아티스트들은 단순히 그들 몸의 육체성만이 아니라 그들의 전반적인 해부학과 (젠더화되고 영적이며 감정적이고 정치적인) 내부성을 명백히 탐색하며 상연한다. 만약 이러한 과정이 녹화된 전자 또는 디지털 환경 안에서 일어난다면, 가상적, 비실재적, 또는 탈체화된 것은 매체이지 그 안에 있는 인간 퍼포머가 아니다. 퍼포먼스 아트에서, 극장이나 길거리 귀퉁이에서, 또는 컴퓨터 모니터 속에서 매체는 메시지가 아니다(그리고 그랬던 적도 결코 없었다). 그 이유는 바로 연기자가 메시지이기 때문이다.

그러나 다수의 사이버 이론과 디지털 퍼포먼스 연구들은 오히려 가상적 영역에서의 몸의 변형과 분열을 '현실적'·신체적인 변환으로, 더 심하게는 탈체화에 대한 믿음으로까지 연관시키며 이러한 점을 간과해왔다. 디지털 퍼포먼스에서 몸의 전위轉位와 파편화는 해체적 비평가들이 가상의 몸을 마치 (비물질적이고 탈체화된) 중심적 아이콘으로 추켜세우면서 탐욕스럽게 붙들고 신화화해온 하나의 미적 실천과도 같은 것이다. 하지만 실제로는 그러한 몸의 전위와 분열은 이미 항상 변함없이 '물리적인' 신체의 또 다른 흔적이며 재현인 하나의 신호로 작용한다. 그리하여 가상의 몸에 입힌 황제의 새 옷은 사랑스럽게 찬미되고 이론화되어서 이른바 이론적인 자기기만의 옷장 안에 자랑스럽게 걸려 있는 반면, 막상 땀을 흘리는 연기자의 너무도 단단한 살은 극장의 바에 탈진한 채 무겁게 걸쳐져 있는 것이다.

여기서 우리는 다른 관점을 갖게 된다. 곧, 관객은 인지적으로, 그리고 감정적으로 연기하는 가상적인 '인간'의 몸을 (컴퓨터로 시뮬레이션된 몸과 반대로) 언제나 이미 신체화되어 있는 물질인 살로 지각한다고 믿는다. 매체와는 무관하게 퍼포먼스의 존재론은 수 세기 동안 가상적이고 시뮬라크르한 것이 되어왔다. 비록 가상적 연기자의 것이라 해도 그 살은 너무나 단단해서 좀처럼 녹지 않을 것이다. 연기자들 역시 일반적으로 이러한 개념을 공유한다. 왜냐하면 가상적인 몸의 표현을 위해 녹화되는 이미지들 속에 나타나는 행위들이 전적으로 몸과 마음의 신체화된 행위들을 구성하기 때문이다. 널리 퍼져 있는 비평적 추정과는 다르게, 우리는 퍼포먼스를 하는 가상의 몸이 살아 있는 몸보다 덜 진짜라거나 연기자로부터 탈체화되지 않았다고 믿지 않는다. 도대체 연기자에게 탈체화, 또는 마음과 몸의 분할 같은 기막힌 발상은 어느 용도로 쓰일 수 있단 말인가?

볼터와 그로말라는 디지털 아트에 관련해 비슷한 지적을 한다. 그들은 가상적인 것과 신체적인 것 사이의 관계에 대한 예술가들의 탐구가 "탈체화의 신화를 물리치는 것을 도운다"[15]고 주장한다.

디지털 아티스트들은 유별나게 그들 작품의 물질성을 고집한다. 그들은 감각이 우리에게 준 지식 습득의 방식을 결코 포기하거나 얕보지 않는다. 그들에게는 보는 경험조차 탈체화되어 있지 않다. 그것은 본능적인 것

이다. 보는 것은 곧 느끼는 것이다. 디지털 아티스트들을 매료시키는 것은 사이버공간에서 그들의 신체화된 실체가 재정의되는 방식들이다. 그리하여 그들은 신체적인 것과 가상적인 것 간의 상호작용을 검토하기 위해 디지털 기술을 사용한다. … 디지털 디자인은 신체적인 것과 가상적인 것 사이에서 진동한다. 마치 비춰지는 것과 투명한 것 사이에서 진동하듯이.[16]

수잔 코젤: 텔레마틱 신체를 꿈꾸다

생각하지 않고 느끼거나, 또는 느끼지 않고 생각하는 경우는 내게 극히 드물다.
—새뮤얼 테일러 콜리지 Samuel Taylor Coleridge[17]

영국의 무용과 기술 분야를 이끌고 가는 예술가들 중 한 명인 수전 코젤은 1994년에 「공간 만들기: 가상의 몸에 대한 체험 Spacemaking: Experiences of a Virtual Body」라는 괄목할 만한 기고문을 내놓았다. 거기에서 폴 서먼의 중요한 설치 작업인 〈텔레마틱 꿈 Telematic Dreaming〉(1992)이 다루어지는데, 그녀는 자신이 4주 동안 '퍼포먼스를 한' 경험에 따라 디지털 몸과 원격 현전에 대해서 길게 사색하고 있다. 일정 기간 동안 계속해서 하루에 여러 시간씩 (그녀 자신의 침대 위에 있는) 육체적인 몸과 가상적인 몸(갤러리 방문객의 침대 위에 투사된 그녀의 이미지)으로서 작업하고 다른 방문객들의 텔레마틱 현존과 상호작용하면서, 코젤은 자신의 육체적인 몸과 그것의 가상적 짝 사이의 관계에 대해 깊이 탐구했다 (그림 10.1). 여러 대의 비디오카메라·모니터·프로젝터는 비디오 회의용 ISDN 통신망을 사용해서 두 개의 분리된 방에 있는 침대들을 서로 연결되게 한다. 각 사람의 이미지는 푸른 침대에 누운 채 크로마키 블루 스크린을 사용해서 그 배경으로부터 분리되어서 다른 사람의 침대로 전달되고 투사되며, 그리해서 합성된 이미지가 모니터들에 드러난다. (하나는 실제이고 하나는 가상인) 두 몸은 양쪽 침대 위에서 서로 만나게 된다. 미리 녹화된 비디오적 이미지가 그 풍부한 색깔과 질감으로 마치 꿈과 같은 퀄리티를 한껏 높이며 그 만남의 장면과 혼합된다. 하지만 서먼은 오디오 연결의 제공을 의도적으로 피하고 있다. 이는 실제 공간에서 분리되었지만 오로지 가상적으로 하나로 결합된 두 몸의 만남에 주의를 집중하고자 함이다. "인간의 상호작용은 가장 간단한 본질로 축약된다. 즉 만짐, 믿음, 공격받기 쉬움이 그것이다."[18]

코젤은 "마치 어떤 종류의 최면적 의례의 춤에서처럼" 그녀 침대 위에서 혼자 누워 스스로의 팔과

그림 10.1 수전 코젤의 이미지는 폴 셔먼의 설치 작품 <텔레마틱 꿈>(1992)에서 갤러리 방문자가 사용하는 침대에 투영된다.

몸을 움직이는 행위들 사이의 관계에서 드러나는 초기적인 어색함을 묘사하는 것으로 시작한다. 그러나 그와 동시에 침대 위에 투사된 타자의 몸들과 함께 강력하고 친밀한 즉흥연기 속으로 들어간다. 그녀는 가상적인 어루만짐에 답하는 "미세한 전기 쇼크"를 느꼈으며, 이내 곧 텔레마틱 연결들의 실제적 충격이 모습을 드러냈다.

대개 움직임은 손의 접촉이 과도하게 중요성을 띠면서 머뭇거리는 방식으로 시작되었다. 느리고 작은 동작의 충격은 거대해졌다. … 움직임이 이러한 초기의 단계들에서 전체적인 몸의 안무로 진전될 때 작품은 사람들에게 충격을 주고 때로는 불편하게 하는 감정적인 무엇인가로 변하고 말았다. … 동작이 잘 진행될 때에는 마치 좋은 접촉의 즉흥 퍼포먼스 같은 것으로 느껴졌다. 곧, 다음이 무엇인 모른 채 움직임의 거센 흐름이 당신으로 하여금 앞으로 나아갈 수 있게 하는 최면적인 느낌이었다. 움직임이 이런 식으로 개방성과 신뢰를 바탕으로 우리를 통해 움직일 때, 어떤 몸들이 진짜였고 어떤 몸들이 가상이었는지 구별하는 것은 상관이 없어졌다.[19]

그러나 날이 갈수록 코젤이 모니터들 속 많은 방문객의 수치와 두 몸의 듀엣의 만남들을 바라보면서 자신의 텔레마틱 몸속으로 점점 열중하게 되었다. 그러던 중 그녀의 실제 몸이 반란을 일으켰고 그

녀의 몸이 살이나 또는 데이터로서의 지위에 '부적절하다'는 위기에 봉착했으며 이러한 부적절성irrel-evance이 재평가되었다. 그녀의 등과 목, 그리고 관절들은 뻣뻣해지고 고통스러워져 그녀를 더욱 불안하게 했으며, 소화 기관과 내장 기관들은 통증과 경련에 시달렸다.

내 실제 몸은 퍼포먼스를 할 동안 내 동작을 지배하게 된 가상의 이미지에 대한 반응으로서 자기 존재를 주장했다. 내 몸의 비가시적 요소들은 마치 그들 스스로가 매겨진 등급의 균형을 맞출 필요가 있는 것처럼 새롭고 까다로운 의미를 지니게 되었다. 소화 기능은 스크린에 나타나지 않는다. 당연히 그것은 살을 통해서 나타나지는 않지만, 몸이 삼차원성을 잃어버린 맥락에서는 훨씬 덜 존재하는 것이다. 내가 가시적이고 가상적인 세계 속을 모험해갈수록 나의 비가상적인 몸은 닻이나 밸러스트처럼 자신에게 더 많은 관심을 불러왔다. 나는 상상 세계적 스펙트럼의 두 극단, 즉 육체에 대한 혐오감과 기술의 정화 사이에 잡아당겨지는 느낌이었다.[20]

코젤은 분할된 몸에 대한 경험이 마치 신화적인 통과의례 같은 것이 되었다고 말한다. 부드러운 성적인 경험들은 그녀에게 스릴을 느끼게도 했지만 또한 ('내가 실제로 사랑하는 사람들과의 관계가 손상되는 데에 무감각해지는 것인가?' 하는) 죄의식으로 가득 차게 했다. 그리고 그러한 경험들은 때로는 난폭함과 지저분한 사건들로 중단되기도 했다. 또 다른 침대에 있는 누군가가 칼을 꺼내어 그녀의 척추에 분명히 느껴지는 육체적인 전율로 내리쳤다. 그것의 가상성은 침대 위에 반듯이 누워 있는 여인에게 칼날을 휘두르는 남자의 심리적·감정적인 암호화를 감추거나 줄이는 데에 아무런 도움이 되지 않는다. 또 다른 방문객은 그녀의 위장을 팔꿈치로 세게 가격했다. 그녀는 "내가 실제로 그것을 느끼지 않는 걸 알면서도 왜 그런지는 모르겠어. 하지만 나는 뭔가를 느꼈단 말이야"라며 몸을 웅크린다. 그녀가 스스로의 신체적·가상적 자신들을 완전히 분리하는 것을 받아들인 유일한 경우는 그녀가 맞닥뜨린 최악의 '사이버 폭력' 사건을 통해서이다. 가죽 재킷을 입은 두 남자가 멀리 떨어진 침대 위로 뛰어올라 와서는 그녀의 머리와 골반 부분의 이미지를 공격했다. 하지만 여기에서조차 그녀는 사람들이 성폭력이나 잔인한 행동을 당할 때 물리적인 세계에서 동일하게 일어날 수 있는 현상과 관련해 그녀의 가상적 몸으로부터 자신이 분리되어 있음을 연관시키고 있다. "나는 그들이 더는 '내' 몸이 아닌 그 여자의 몸에 저지르는 짓에 겁을 먹고 마비가 된 채로 비디오 모니터 속의 내 이미지를 바라보는 나 자신을 발견했다. …그것은 정교한 기술적인 맥락 안에서의 원초적인 반응이었다."

하지만 다른 모든 폭력적인 사건, 신뢰에 대한 배신들은 그녀를 감정적으로 동요하게 하며 신체적으로 고통스럽게 해, 그녀로 하여금 가상적 몸이 탈체화되거나 하찮은 것이라는 대중적인 이론들을 반박하게 했다. 오히려 그녀는 가상의 몸을 그것의 육체적인 신체화와 피할 수 없이 연결된, 대안적이고 아직도 물질적인 몸으로 이론화했다. 결정적으로, 그녀는 살아서 움직이는 인간의 몸들과 무생물적 대상들 사이에 있는 '대안적인 물질성'이라는 개념화 안에서 차이를 도출한다. 그녀는 15분간의 즉흥연기 세션을 공유하고 나서 시간이 조금 흐른 후에 어떻게 한 남자가 되돌아와서 그녀에게 장미 한 송이를 놓고 갔는지에 대해 설명한다. (가상의 공간에서 그녀는 단지 그것의 윤곽만을 쓰다듬을 수 있거나 그것에 손을 통과시켜볼 수 있을 뿐이기에) 그것을 집어 드는 행위의 불가능함은 그 장미를 근본적으로 비물질적인 것이 되게 했다. 그리하여 (그녀의 가상적인 파트너들의 몸들과는 아주 대조적으로) 활동적이거나 감정적인 응답의 부재는 그것을 물질적인 존재라기보다는 은유적인 것으로 만들었다. "테크놀로지에서 물질성과 비물질성 사이의 구분은 움직임이다. 물체들이 그들의 불활성 안에서 비물질적인 것이 되어가는 반면, 움직이는 존재로서 사람들은 대안적인 물질성을 찾는다"라고 그녀는 결론짓는다.[21]

코젤의 글은 육체적이고 가상적인 몸 사이의 관계를 통해 드러난, 반은 분할되고 반은 유기적인 경험에 대한 결정적인 현상학적 표현이다. 유동적이고 강도 높게 경험된 파동들 속에서 그녀는 분리됨과 단일성의 감정들 사이에서 흔들린다. 그녀의 신체적인 몸을 잃어버렸다가는("사라지는 능력은 전기적인 몸의 경험에서 핵심적인 것이 된다") 다시 그것을 예리하게 회상해낸다("경고도 없이 내 몸의 육체성이 자신의 존재함을 다시 주장할 것이다"). 우리는 그녀의 담론이 바르트의 『밝은 방』(6장에서 다루었다)와 가깝다는 사실에 충격을 받는다. 그들 둘은 영혼의 추구나 주관적인 정밀 조사에서는 스타일적으로, 또한 그것의 결론들에서는 철학적·인식론적으로 근접해 있다. 바르트가 사진의 명백한 실재에 관해서 범주화하는 것처럼, 코젤 역시도 예를 들어 그녀가 경험한 가상적인 섹스에 대한 토론에서 보이듯 가상적인 몸의 물질성에 대해 범주화한다. 그녀는 이런 만남들이 "섹스를 위한 대체물"이나 "기술적인 복제"가 아니었으며, 오히려 "타협이 아니라 부정할 수 없는 실재"였다고 단호하게 입장을 유지한다. 코젤은 그녀에게 빈번하게 다시 찾아와 장미꽃을 주던 "가상의 연인"과 갤러리의 커피 바에서 만났던 일에 대해 이야기한다. 그 만남은 "과장되고" "김빠진" 만남이었다. 그럼으로써 사진이란 그것이 지닌 효력에서 그것이 찍히는 물리적인 순간보다 "더욱 실재적"이 될 수 있다는 바르트의 제안에 또한 반향을 울린다. "비록 양쪽의 맥락이 실재라면 우리의 가상적 관계는 더욱 의미심장하게 보이는 듯했

다. … 우리 몸이 디지털화되고 버려지기 때문이 아니라 … 우리의 가상적인 보고가 우리의 실제적인 맞물림보다 더 큰 신체성과 친밀성을 가졌기 때문이다."[22]

연극의 실재성에 관한 질문과 마찬가지로, 가상적인 경험의 실재성에 대한 질문은 그것을 시험해볼 아무런 적절한 기반을 갖지 못하는 사생아가 된다. 어떤 관점에서는 가상적 테크놀로지의 발전이 연극이 인위적일 뿐 아니라 비감각적이기까지 한 실재의 재생산이라는 주장을 뒷받침할 것이다. … 기술의 현상학이나 그 직접적인 경험이 고려될 때, 마셜 매클루언의 주장대로 우리 자신의 확장된 몸의 윤곽이 우리의 테크놀로지에서 발견될 때, 진실과 허위 사이의 명백한 차이를 지속하는 것은 점점 더 어려워진다.[23]

코젤은 전자적인 몸을 그것이 친밀하게 얽혀매인 육체적 몸의 증폭이며 확장인 것처럼 강조하기 위해 매클루언의 개념뿐 아니라 프레더릭 브룩스Frederic Brooks의 '지능 증강Intelligence Amplification' 연구를 끌어온다. 육체적인 몸을 시대에 뒤처지게 만드는 대신, 텔레마틱스들은 물리적인 몸이 할 수 없는 것들, 즉 "스스로를 지도 위 다른 지점으로 이동시키거나 사라져버리는 것 등을 가능하게 하는 사차원을 몸에 부여한다. 그러고는 과연 두 몸이 할 수 있는 것이 무엇일까 하는 기존의 생각들에 도전하는 것이다. 우리는 서로를 통과해서 지나다닐 수 있었다. … 우리 몸들은 무한하게 변화할 수 있는 것처럼 보였지만 그것들은 '우리' 몸이기를 결코 포기하지 않았다." 바르트의 사진이 실제의 영적인 부활이자 귀환이라면, 코젤에게는 몸과의 관계에서 원격 현전도 유사한 의미를 띠게 된다. "원격 현전은 몸 밖으로의 경험이라고 불려왔다"고 코젤은 말한다. "아직도 내 관심을 끄는 것은 몸의 한계를 넘어서는 어떤 여행에 의해 암시되는 몸으로 귀환하는 것이다. 한번 육체 속으로 다시 빠져들고 나면 무엇이 변하는가?" 그러므로 몸에 대한 인간의 개념들을 가장 근본적으로 변하게 하는 것은 가상적 육체화를 통해 몸이 바깥을 향해 빠져나가는 여정이 아니라, "바로 바깥을 향하는 움직임이 재통합된 육체 위에 남겨놓는 지속적 효과이자 불가피한 귀환이다. 바로 여기에 가상현실의 정치적인 특질이 깔려 있다."[24]

가상적인 몸에 직접적으로 연결하거나 신체적·심리적으로 공감하는 코젤의 경험은 중요한 관점을 제공한다. 하지만 그것이 퍼포머의 관점인 것을 잊어버려서는 안 된다. 어떤 경우에도 그것의 신뢰도를 떨어뜨리려는 의도는 없다. 더구나 코젤은 탁월한 일관성과 감수성을 소유한 퍼포머(그리고 지성인)이다. 하지만 그들 자신을 신체적·감정적으로 열어놓고 가상의 고통과 쾌락을 그것들이 마치 실제인 것'처럼'(스타니슬랍스키식 '-처럼'이다) 경험하기 위해 취약성을 받아들이는 것은 퍼포머의 영혼과 작

업 명세 둘 다에 속한다. 그렇다면 비퍼포머, 즉 다른 침대의 방문객도 그와 똑같은 경험을 할까? 간단한 대답은 '때때로'이다. 대답은 그들이 누구인지, 그리고 얼마나 그들 자신을 개방하고, 연약해지며, 친밀성과 감수성으로 '수행할' 준비가 되어 있는지에 달렸다.

매번 방문객이 훈련된 무용수이자 퍼포머인 코젤과 함께 상호작용한다는 사실은 곧 그녀가 가상적 접촉의 즉흥연기를 안내하고 이끌어갈 수 있음을 의미한다. 하지만 1992년 4주의 설치 전시 기간에 침대들 중 하나에 퍼포머를 사용해본 것은 실제로 〈텔레마틱 꿈〉에서 아주 드문 버전이었다. 그 후로는 두 방에 있던 두 침대가 갤러리 방문객들만의 만남의 장소가 되었다. 작품은 아주 인기가 많은 설치작의 고전이 되어서 2000년 런던의 밀레니엄 돔Millennium Dome에서 1년 내내 전시되었다. 영국 브래드퍼드의 사진·영화·텔레비전 국립박물관National Museum of Photography, Film and Television에 상설 전시물로 수년간 전시된 것을 포함해, 스무 군데가 넘는 다양한 갤러리와 장소에서 전시되었다. 우리는 여러 다른 갤러리에서 수도 없이 많이 그 설치 작업을 지켜보고 참여하면서, 광범위하게 다른 형태의 교류들과 (물론 그 작품의 매력 중 하나인) '퍼포먼스들'을 보았다.

그러나 갤러리에 있는 다른 사람들도 역시 침대에 가까이 서서 지켜본다는 사실 때문에 극단적인 행동이나 친밀성을 억제하는 경향이 있다. 그리고 한 방에 있는 사람들은 그들이 자신들의 침대 위에 올라가기 전에 친구나 파트너가 다른 침대에 눕는 것을 기다리는 경우도 흔하다. 아이들은 거리낌 없이 가상의 주먹 싸움을 하는 경우가 거의 다였지만 그래도 그들의 주먹 날림은 장난스러운 것이었고, 가상의 충격에 대한 반응들은 '느껴졌다'기보다는 멜로드라마처럼 연기되는 것이었다. 하지만 나이나 감수성에 상관없이, 즉흥연기의 대상이 낯선 이들이든 친구들이든 상관없이, 우리는 침대 위에서 다른 누군가의 투사된 몸의 이미지와 더불어 같은 공간과 시간 안에서 접촉하기 위해 모험하는 사람들의 얼굴에서 거의 보편적인 기쁨과 경이, 즐거움을 관찰한다. 방문객들이 코젤처럼 강력하게 그들의 가상적인 몸과 동일화하는지는 상관없이, 폴 서먼의 놀랍고도 정교하게 단순하며 기상천외한 설치 작업은 하나의 마술 같은 형태, 일종의 빛나는 꿈을 창조하는 것이다. 〈텔레마틱 꿈〉은 디지털 테크놀로지와 연기하는 몸들이 뭔가 독창적이고 이전에 존재하지 않았던 것, 진정으로 또한 분명히 새로운 것을 창조하기 위해 서로 결합되는 예이다. 아주 적은 수의 사람들이 진짜 코젤(또는 다른 낯선 이)처럼 신체적인 즉흥연기를 시작하려고 같은 침대 위로의 모험을 감히 해볼 수도 있을 것이다. 하지만 그녀의 가상성이 그것을 가능하게 한다. 수년에 걸쳐 십만 명이 넘는 사람들이 코젤처럼 그 가상성이 주는 '신체적인 친밀성과 완전한 퇴폐적 아름다움'에 탐닉했다. 그리고 시간이 지나도 작품이 건재하도록 만들어진

만큼 그들은 계속 모험을 나설 것이다.

디지털 해부 (또는 가시적 인간을 투사하기)

몸의 디지털화는 수백만 달러가 소요된 국립의학도서관^{National Library of Medicine}의 '인간 시각화 프로젝트'(1994)와 더불어 역사적인 순간을 맞는다. 생체 의학, 의학적 이미지 촬영, 그리고 컴퓨터 기술이 인간 시체 두 구에서 엄청나게 세밀한 디지털 해부 자료를 창출하기 위해서 함께 협력했다. 즉 최면 주사로 사형이 집행된 남성 수감자(조지프 폴 저니건^{Joseph Paul Jernigan}), 그리고 심장마비로 죽은 익명의 59세 주부가 그 몸들의 주인이었다. 프로젝트 팀에 의해 '아담과 이브'라고 칭해진 그들의 몸은 "MRI로 스캔되고 젤라틴 속에 섭씨 마이너스 85도에서 동결되어 4등분되고, 다시 스캔되며, (0.3에서 1밀리미터 두께로 수천 조각으로) 모조리 절단되어서, 몸의 조각 각각이 먼지로 변해 날아갈 때까지 반복해서 촬영되었다."[25] 몸을 구성하는 요소들의 계속적이며 미세한 층들로 디지털화된 이미지들은 어떤 평면에서도 모든 단층면들을 보고 재구성하는 게 가능도록 다양하게 프로그래밍된 데이터 세트로 만들어졌다. 장기, 신체 부위, 골격·순환기 체계의 상세 검사 시스템, 그리고 애니메이션화된 몸속으로의 가상 비행까지도 거기 포함되었다(그림 10.2). 이러한 프로젝트에 대해 캐서린 월드비^{Catherine Waldby}가 자신의 책에서 주장한 바로는, 가시적 인간 프로젝트는 인간 해부학 연구에서 임상적인 기준을 제공하는 반면에, 그 형상들은 또한 "인간 몸에서 일어날 어떤 새로운 미래를 예시하고 있으며 그것들은 위로나 변형이 아닌 무서운 가능성을 암시한다."[26] 이러한 "속속들이 시각화된" 몸들은 "반항이나 저항도 없이 전시와 관통의 모든 형태에 사용할 수 있는 완벽하게 협력하는 이미지 대상이 된다."[27] 실제 몸들과는 다르게 그것들은 끝없이 복사되고 전달되고 나누어진다. 그녀는 또한 그들의 당황스러운 존재를 "가상적 환영"이라고 지적한다. 바이오 디지털 과학의 기적을 통해 한 번 더 되살아오는 듯한 주검이나, 삶과 죽음 사이 어딘가에 죽은 이들의 세상에 거주하는'가상적인 흡혈귀들'이나 '사이버 좀비들', 즉 디지털 망자, 디지털적으로 죽었다가 다시 살아온 자의 존재가 거기 포함된다.

다른 여러 작가와 함께 월드비는 남성 주체인 저니건에 주목한다. 유죄 판결을 받은 살인자에게 내려진 사형 집행은 그의 임상 해부를 범죄자와 부랑자에 대한 의학·해부학적 실험이라는 오랜 역사적인 전통 속에 자리 잡게 했다. 수감자로서의 그의 상태는 가시적 인간 프로젝트를 통해 영원하게 되었다. 거기서 그는 한 번 더 "체포와 구금, 처벌의 사후세계"[28]로 비난받는다. 한편, 데이비드 벨^{David}

그림 10.2 폴 바누스의 설치물 <아이템 1-2,000>(1996)에 사용된 가시적 인간 프로젝트의 신체 횡단면 중 하나(그래픽 오버레이 추가).

Bell은 영화 <가상현실Virtuosity>(1995)에 등장하는, 디지털로 만들어진 시드 6.7$^{Sid\ 6.7}$이라는 캐릭터와의 유사점을 찾아낸다. 경찰에 의해 창조된 시드 6.7은 연쇄 살인자의 인자가 합성된 컴퓨터 시뮬레이션으로, 사이버공간을 탈출하여 연기가 피어오르는 파괴 현장으로 간다. "텍사스의 살인자와 메릴랜드의 주부가 그러한 방식으로 현실의 삶RL으로 다시 돌아갈 수 있을까?"라고 벨은 깊이 생각한다. "인공 생명과 포스트 휴머니즘에 관한 미래의 추측들과 더불어 우리는 아직 삶을 사이버공간으로, 그리고 사이버공간을 삶으로 가져오는 이러한 실험들의 결과들에 대해 아직 불확실하다."[29]

인터랙티브 아티스트인 폴 바누스는 그 프로젝트에 직접적으로 영향을 받았다. 제목부터가 저니건의 몸의 절단된 이천 개의 얇은 조각들을 상기시키는 자신의 설치 작품 <아이템 1-2,000$^{Items 1-2,000}$>(1996)을 논의하면서 저니건의 사이버적 감금에 대해 숙고했다. 바누스는 『감시와 처벌$^{Displine\ and\ Punish}$』(1979)에 나타난 미셸 푸코의 사상을 빌어 효과적인 공명을 확인한다. 즉, "수감자의 감시되는 몸은 최후의 복종 과정(미세한 해체), 그리고 최후의 스펙터클한 처벌을 통해 본질적으로 '선으로 그어지고 네 토막이 난다.'"[30] 바누스의 설치 작업은 가시적 인간 프로젝트 CD 롬에 나오는 이미지들 외에도 의료·해부용 설명서라든지, 바누스 자신이 해부학 시체공시소에서 겪은 학생 시절에 대한 스케치들과 기억을 사용한다. 이러한 이미지들과 기억의 파편들은 방문객들이 스테인리스 강철로 된 펜 스타일의 바코드 스캐너로 바코드를 긋는 순간 생겨난다. 바코드는 왁스 블록에 반 쯤 잠긴 인간의 형상 위에 매달린 유리 판 위에 붙여져 있다. 그리하여 사용자는 시신의 다른 기관들 위에 (그리고 그것들과 교감하면서) 배치되어 있는 바코드들 위에 메스로 절개하듯 선을 그으면서 수술 전

그림 10.3 관람객은 모델인 라이언 더글러스^{Ryan Douglas}에게 설치된 바코드를 스캔함으로써 폴 바누스의 작품 〈아이템1-2,000〉(1996)의 영상과 사운드 단편을 작동시킨다.

문의들처럼 되는 것이다. 시체 해부 시간에 대한 바누스의 불쾌한 회상들은 스캔을 세 번 뜰 때마다 매번 활성화되면서, "신체의 비인간화를 전달하며" 또한 "서구 생물의학 실습의 합리화 과정을 무너뜨리며 실험주체에 대한 감정이입 지점을 발견하려 한다."(그림 10.3) [31]

가시적 인간 프로젝트의 남성 주체인 조지프 저니건과의 감정이입은 마이크 타일러^{Mike Tyler}가 저니건의 역을 맡은 배우 프랭크 셰퍼드^{Frank Sheppard}와 만든 솔로 멀티미디어 연극 퍼포먼스인 〈홀로맨: 디지털 시체^{Holoman: Digital Cadaver}〉(1997)의 출발점이 된다. 저니건의 가상적 몸이 인터넷에서 다운로드되어 그의 뒤쪽에 있는 스크린에 투사된다. 그동안 셰퍼드는 하얀 시트가 깔린 해부용 탁자 위에 나체로 누워 있다. 그러고는 셰퍼드는 일어나 앉고 탁자에서 내려온다. "나는 중심에서 벗어난다. 내 살은 지워지지만, 나는 일어서 있다"라고 그는 말한다. [32] 저니건이 자신의 디지털 분신과 마주하고 몸의 정체성에 대한 혹독한 위기를 겪기 위해서 주검으로부터 상징적으로 돌아올 동안, 퍼포먼스는 그의 다른 신체화(물리적이고 디지털적인)를 탐색한다. 어떻게 그의 몸이 "어떤 종류의 25차원 같은 동굴 벽 위에 던져진 그림자의 그림자"가 되었는지에 대해서 불평하기 위해서 플라톤의 동굴 은유를 확장시킨다. 그러고는 관객들에게 직접 대놓고 말한다.

좀 물어봅시다. 대체 내가 왜 하드디스크를 위해서 선택된 거요?

실리콘으로 만든 스낵 칩처럼 바삭바삭해지기 위해서,

걸핏하면 구역질을 해대는 비위 약한 놈을 위해 편리한 시체가 된 채로,

마우스를 클릭하시오, 당신들은 나를 그렇게 쉽게 잘라버릴 수 있소.

이사벨러 예니허스^{Isabelle Jenniches}의 퍼포먼스를 위한 디지털 디자인들은 스테임^{STEIM (STudio for Electro Instrumental Music)}의 소프트웨어 '이매진^{Imag/Ine}'을 사용하는데, 이는 라이브 비디오 이미지와 시각적 인간 프로젝트의 데이터 세트를 실시간 병합하여 셰퍼드가 "그 자신의 몸 안에"[33] 있다는 효과를 창출하기 위해서이다. 마이커 블레이커르^{Maaike Bleeker}는 〈홀로맨: 디지털 시체〉에 관해 분석하면서 몸의 현상학적인 비평을 제시하면서 그 중요성을 강조한다. 그리고 어떻게 저너건 자신이 죽음의 공포를 통해서 가시적 휴먼 프로젝트를 새로운 감금이라기보다는 유한성으로부터의 도망처럼 보이도록 속이는지에 대해 숙고한다. "어떤 '비신체화된' 라이프 스타일에 의해 유형화된 현대 사회 속에 자라났기 때문에"라고 그녀는 말한다. "우리 존재에 대한 물질적인 기초를 쉽게 잊어버린다. … 그리고 우리가 어떤 '존재'인지보다 오히려 우리가 '가진' 어떤 것으로 표시되는 몸을 통해 데카르트식의 패러다임을 쉽게 받아들이는 것이다."[34]

다비데 그라시의 퍼포먼스 설치 작업인 〈핵으로 된 몸^{Nuclear Body}〉(1999)은 복합적이고 시각적으로 변이하는 가상의 몸을 창조하기 위해 의학적 기술을 더 확장해 사용한다. 가시적 인간 프로젝트와 〈아이템 1-2,000〉처럼 그 설치 작업 역시 몸의 기관과 부수 체제들을 절단하고 알몸으로 뉘어놓는다. 하지만 이 경우에는 예술가 자신의 몸을 사용한다. 슬로베니아의 '극단적인 아름다움^{The Beauty of Ex-treme}' 페스티벌을 위해 만든 이 작품에서, 그라시는 그가 스스로의 '분신'이라고 부르는 것, 즉 "피부가 없는 복제 … 도리언 그레이^{Dorian Gray}의 이미지와도 비교되는 이상적인 존재 … 액체로 된 집합 속에 주기적인 생을 살고 디지털 자궁으로부터 발생되는 것"을 창조했다.[35] 그라시는 의학적인 섬광 조영술을 사용했다. 그 자신의 내장, 근골격 체제, 혈액 세포와 신체 조직의 디지털 이미지들을 감마카메라를 통해 제공하고자 방사성 동위원소를 정맥에 주사했다. 섬광 조영술 이미지 1,600개가 분신을 사용한 그라시의 애니메이션을 만드는 데에 결합되었다. 그라시 몸의 분신은 나타났다 사라졌다 하는 동맥, 기관과 골격, 그리고 각기 다른 색조를 방출하고 변화시키는 생생한 색깔들과 더불어 안팎의 신체 형태 사이에서 끊임없이 변하고 요동친다.[36]

갤러리 방문자들은 〈핵으로 된 몸〉을 커다란 파이프 주변에 설치된 여섯 개의 뷰파인더를 통해 본다. 파이프 내부에는 몸의 애니메이션이 허공의 연기 위로 투영되어, 몸의 감각이 가진 지속적인 흐름과 용해되는 에테르 같은 성질을 높인다. 내부적인 몸은 피가 흐르는 것 같은 소리를 내며, 뇌는 기관들

에게 (초음파나 EEG EMG[37] 같은 다른 첨단 의학 기술들을 사용해 얻어진) 생물전기학적인 신호들을 보내면서 풍요로운 청각 환경을 조성한다. 월드비, 벨, 그리고 바누스처럼 그라시 역시 몸의 내부적인 구조들과 기관들을 디지털화하는 것이 몸에 대한 테크놀로지의 직접적인 침략을 수반한다고 강조했다. 이들 예술가·이론가 각자에게 몸의 디지털적인 절단은 궁극적으로 가상의 형태를 창출할 수도 있을 것이다. 하지만 그러한 목적을 향한 수단은 단연코 물질적이고 내장과 관련된 신체적인 것이다. 그라시의 〈핵으로 된 몸〉은 가시적 인간 프로젝트에서의 몸들처럼 단순히 절단되었을 뿐 아니라 또한 기술적인 도구들과 호기심이 많은 관객의 시선에 의해 공격받는다. 그라시에게는 그의 디지털화된 몸을 창조하는 역할을 맡은 직접적인 의학적 침략은 그의 실제적인 몸을 "분자 단계에서 오염되어 변형되게" 하는 반면, 누구든 빌려 쓸 수 있는 가상적인 '도플갱어'가 상상력과 지각 기관 사이에 복잡한 상호작용을 일어나게 하고, 비물질적인 세계에서의 생존에 대해 의미심장하고 불편한 질문들을 던진다.[38]

영국의 멀티미디어 극단인 두코트^doo ˙cot의 〈프랑켄슈타인: 최후의 신성모독^Frankenstein: The Final Blasphemy〉(1999sus)은 똑같은 것을 훨씬 더 단순화하고자 디지털 기술을 사용했지만, 그럼에도 연극적으로 강력한 해부 효과를 선보였다. 퍼포머인 네이 왓슨^Neagh Watson은 사전에 애니메이션 처리된 괴물의 시체 역할을 맡아 무대 위에 나체로 서 있다. 프로젝터의 하얀 빛만이 그녀를 비춘다. 선명한 붉은 라인의 컴퓨터그래픽 프로젝션이 천천히 나타나서는 그녀의 몸을 목구멍에서부터 위장까지 절단한다. 실제의 인간 해부를 찍은 비디오 영상이 또한 엄격한 임상용 하얀 진료 도구와 바닥 깔개 위에 투영된다. 일단 '생명이 주어지면' 괴물은 8피트 정도의 인형이 되어 왓슨의 전문가적 손짓에 따라 교묘하게 다루어진다. 왓슨 역시 인형과 순차적으로 연기하고, 인형이 그녀를 보는 '시야'가 인형의 한쪽 눈에 숨겨진 카메라를 통해 생중계된다.

의학적인 몸

가상의 몸이 실제 외과학·의학·유전학·분자과학 등과 연관된 빈도·정도가 놀랍다. 시카고 무용단인 애너토미컬 시어터^Anatomical Theatre는 분자생물학, 유전학, 양자물리학, 그리고 우주학의 탐험인 〈주체: 물질^Subject: Matter〉(2000)을 위해 분자생물학자(더그 우드^Doug Wood), 물리학자(판그라티오스 파파코스타^Pangratios Papacosta)와 협력했다. 그것은 각각의 춤추는 커플이 DNA 분자 속의 기본 쌍을 표현하는 궁중 무용 같은 시퀀스로 시작한다.

물질과 반물질의 쌍들은 분자의 물질화와 소멸의 '창조/파괴 무용'을 상연하는 이인무에서 의인화된다. 블랙홀들과 별들의 관계는 소용돌이 같은 무용과 우주의 스케일을 가진 무도회장으로 드라마화된다. 무용수들은 극도로 미세한 기관들의 역동적인 전략을 모방하면서, 오직 한 방울의 물 안에서부터 세포의 활동을 확장해 무대 전체를 채워간다.[39]

〈ACTG〉(2000)[40]는 셀바이트 2000 페스티벌Cellbytes 2000 Festival (애리조나 주 피닉스에서 개최)에서의 무용 퍼포먼스와 텔레마틱하게 연결된 합작품이다. 안무의 재료는 제목에 있는 글자들에 교감하게끔 고안되었다. 또한 이 글자들은 안무의 테마인 인간 게놈과 연관되어 있다. 즉, DNA가 포함하고 있는 네 가지 기본적인 화학 요소, 즉 아데닌(A), 시토신(C), 티민(T), 구아닌(G)을 각각 대변한다. 글자들 중 하나가 컴퓨터로 선택되고 8초마다 추출되어 (두 퍼포먼스 공간 사이에 비디오-스트림 시간의 간격에 맞춰서) 퍼포먼스에서 안무적인 변화를 촉발한다. 크리티컬 아트 앙상블의 공연 〈육체 머신Flesh Machine〉(1997)은 유전학과 재생산적인 기술들에 대해 수행된 프레젠테이션을 결합시킨다. 시험관 수정에 관해 특별히 제작된 바이오테크 CD롬, 그리고 관객들이 공여자로서의 스크리닝 테스트를 수행하는 상호작용적인 요소들이 거기에 포함된다. 테스트는 DNA 샘플을 제공하기 위해 피를 추출해 분석한다. 스크리닝 테스트를 '통과'한 방문객들은 '유전학적인 장점'에 대한 인증서가 주어지고, 그들의 세포 샘플들은 냉동 보관을 위해 채취된다. 크리티컬 아트 앙상블의 많은 작품처럼 〈육체 머신〉은 기술적인 과학 뒤에 숨어 있는 신화, 윤리, 그리고 정치적인 함축과 더불어 그것의 마케팅과 프로파간다의 표준화를 탐구하고 드러낸다.

<피부와의 계약>

인간의 세포 구조, 다시 말해서 "핵, 세포질, 세포막과 세포벽"은 파울루 엔히크가 안무적인 움직임을 위한 "창조적 조직"[41]이라고 부르는 것을 제공한다. 그것은 그의 매혹적인 무용극 퍼포먼스인 〈피부와의 계약Contract with the Skin〉(2000)을 위한 우화적이고 상징적인 출발점이 되기도 한다. 피부는 그 자체로 질감이 있는 표면과 스크린 프로젝션을 제공하기 위해 벌거벗은 채로 노출되어 주물러지고 컴퓨터로 스캔된다. 그리고 컴퓨터 이미지가 배경 스크린과 두 개의 층에 놓인 비디오 모니터들 위에 움직임

으로 쏟아지는 동안, 피부는 은유적이고 연극적인 현미경을 통과한다. 공연은 예쁘고 뚱뚱한 한 여자가 하얀 가리개들만 걸친 채로 5-10미터 정도의 촘촘하게 조명된 무대 공간 둘레를 걷는 것으로 시작한다. 그녀의 넓은 어깨와 엉덩이, 풍만한 가슴, 그리고 배—그녀의 '피부'의 육감적인 팽창—는 처음부터의 중심 테마를 포착하며 사람들로 하여금 이것이 통상적인 댄스 쇼가 아님을 알게 해준다.

그녀가 둘레를 따라 도는 동작을 계속하는 동안 다른 사람들, 더 전통적인 모습을 한 무용수들이 중심 구역으로 작업하러 들어간다. 그들의 안무는 표현적이고 물결치는 국면에서부터 느리고 정확한 몸짓들로, 그리고 일상적인 동작에서 갑작스럽고 기대하지 않은 고전 무용의 단편들로 옮겨간다. 한 여성 무용수가 그녀의 의상에서부터 빠져나오려 그 안에서 팔을 뻗으며 몸부림친다. 그리하여 그녀는 세 포벽 또는 다른 피부로부터 도망쳐 나오려는 듯이 보인다. 그녀는 결국 탈출에 성공하고 나체로 해방된 채 등장한다. 그동안 한 남성 무용수가 두 개의 줄로 조정하는 다리의 석고 모형으로 듀엣을 공연한다. 덩치 큰 여자는 바닥을 구르고, 그녀의 부드럽고 둥근 동작은 배경 스크린에 쏟아져 튕겨지는 가느다란 낙서 같은 검은 선들과 대조를 이루는데, 이는 잭슨 폴록^{Jackson Pollock}의 드립 페인팅 같은 추상화를 만들어낸다. 음악과 소리의 특징은 농밀하고 감각적이다. 그것은 실시간으로 음향 예술가인 후이 레이탕^{Rui Leitão}가 믹스한다. 그는 깊고 전자적으로 처리된 음표와 화음, 흐느끼는 클래식한 목소리, 느린 바이올린 선율, 그리고 수면 유도용 같은 합성 소음을 선보인다.

한순간, 덩치 큰 여자는 자신의 상반신만이 조명을 받는 어둠 속에 서 있다. 그동안 배경 스크린에는 부서진 러시아 글자들 같은 파편들과 비디오로 합성된 해골 같은, 피부 없는 손의 이미지가 펼쳐진다. 뒤쪽에서부터 두 개의 손들이 그녀를 감싸고 나와서 그녀의 위장 부분을 주무르고 부드럽게 흔들기 시작한다. 그러고는 음산한 지하에서 들려오는 듯한 음악적인 소리에 이어 에디트 피아프^{Édith Piaf}의 샹송 〈아무것도 후회하지 않아요^{Non, Je Ne Regrette Rien}〉의 사운드가 (영어로) 나온다. 여자는 간단하고 반복적인 동작으로 틀에 박힌 연기를 시작한다. 한 팔을 뻗고 또 접으면서 그 팔을 가져와 그녀의 뺨을 쓰다듬고는, 엉덩이를 좌우로 흔들며 결국 "춤춘다." 한 남성 무용수가 옷을 벗고 나체가 되어서는 그녀의 피부와 머리카락을 만지며 그의 긴 머리카락을 그녀의 머리카락과 뒤엉키게 한다. 그들이 함께 움직일 때, 상승되고 세분화되는 음악적 화음과 반대로, 나지막이 들리는 음성이 다음과 같이 말한다.

내 피부 계약은 피할 수 없는 겁니다. 피부 속에 머물러야 해요. 피부가 되는 것은 어쩔 수가 없는 거니까. … 피부와의 계약은 불가피해요. 당신은 그 말 속에 있는 뜻을 알아차렸나요? 당신의 계약은 피할 수 없었나

요? … 당신은 당신의 계약을 선택했나요? 피부와의 계약은 불가피해요. … 내 피부는 미리 만들어졌어요. … 나 자신이기도 한 피부 색깔이 되는 것은 어쩔 수 없는 거예요. 당신은 당신의 색깔을, 계약을 바꿨나요? 당신 피부 속에 있는 것은 불가피한가요? … 당신은 거기 만족하나요? 일시적으로, 사회적으로, 문화적으로 그런가요? 피부와의 계약, 나는 피부와 계약을 맺고 있어요. 나는 정치적으로, 사회적으로, 문화적으로, 개인적으로, 달리 어찌할 도리 없이 피부와 계약을 맺고 있단 말이죠.

목소리가 진행되면서 벌거벗은 여성 무용수 한 명이 그녀의 사타구니에 페니스같이 생긴 투명한 유리 화병을 끼고 등장한다. 그녀가 남성 오르가즘의 상징 안에서 천천히 길쭉하고 물이 뚝뚝 떨어지게 젖은, 플라스틱으로 된 투명한 조각을 끌어내자 바닥으로 물이 흘러내린다. 그녀가 젖은 플라스틱을 펼치면 투명한 비옷이 그제야 모습을 드러낸다. 그녀에게 걸쳐져 있는 또 하나의 다른 '피부'를 입는 동안, 그녀는 몸을 구부려 침을 길게 늘어뜨려서는 화병 안으로 흘러 들어가게 한다. 이 침 흘리는 인간 육체가 〈피부와의 계약〉에서 나타나듯 인간의 육체에 대한 삶을 기꺼이 긍정하는 것과 마찬가지로, 벌거벗은 인간의 몸—그 모양과 형태, 그 섹슈얼리티, 그 '피부'를 위한 개방성과 존경, 그리고 사랑이 가진 이러한 해방적 감각을 유사하게 찬양하는 안무가 제롬 벨Jérôme Bel의 작품에 반향을 일으킨다.

덤타입

가상적 몸이 의학과 맺은 관계는 덤 타입의 〈OR〉(1997-1999)의 중심 테마를 제공한다. 작품에서 몸 전체 길이의 실험실 유리 슬라이드 네 개는 일렬로 늘어서서 디지털 몸들을 감금하고 전시한다. 네 개의 슬라이드는 두 개의 긴 유리판 사이에 낀 얇은 LCD 필름을 가지고 있고 남녀 일곱 명의 몸을 찍은 비디오 이미지가 펼쳐진다. 몸들은 반투명에서 투명 사이를 왔다 갔다 하면서 방문객의 움직임을 추적하는 센서에 대한 응답으로 변환되며 변형된다.[42] 하얀 카펫 위에 놓인 이 거대하고도 살균된 준의학적인 실험실 전시들은 임시 시체 안치소의 시체 안치대 위에 놓인 움직이는 시체의 이미지를 불러일으키지만, 또한 세포 현미경으로 그러하는 것처럼 가상적인 몸들의 변화하는 물질화와 비물질화를 추적한다. 덤타입은 〈OR〉를 설치 작업처럼 전시해왔다. 작품은 더욱더 퍼포먼스적인 육화를 통해서 반원통형의 벽을 가진 하얀 원형 무대 위에서 삶과 죽음 사이의 경계 영역에 대한 세련된 멀티디어적인 명상을 보여준다. 테마는 다양한 관점들, 즉 철학적·문화적·신체적·의학적·감정적인, 그리고 영혼적인

관점들로 탐구된다. 모든 것이 하얀색인 무대 세트 위의 조명은 너무 밝아서 눈이 멀 지경이며 덤타입의 목적이 관객을 다음과 같은 상태로 끌어가려는 것임을 강조한다.

눈보라 속처럼 모든 것이 '화이트아웃whiteout'인 상태, 거기서 당신은 보는 능력을 상실하고, 거기서 당신은 아무것도 인식할 수 없고, 거기서 당신은 당신이 어디에서 있는지도 모르고, 거기서 당신은 당신이 살았는지 '또는' 죽었는지조차도 아마 모를 것이다. 하지만 무엇이 하나와 또 다른 하나를 구분하는가? 경계가 어디인가? 죽음이란 뭔가? 그것은 무엇인가?[43]

덤타입은 가장 독특하고 미학적으로 독창적인 일본 예술가 집단 중 하나로 거대한 스케일의 라이브 퍼포먼스에서부터 미디어 설치 작업들과 인쇄된 출판들까지 다양한 형태·미디어로 작품을 만들고 있다. 교토에 자리 잡은 이 예술가들은 컴퓨터 프로그래밍에서부터 시각예술, 건축, 연기, 작문, 음악, 그리고 부토舞踏 퍼포먼스까지 다양한 기술을 보유하고 그것들을 결합한다. 몸과 기술 간의 관계가 중심 테마이며, 〈OR〉는 〈S/N〉(1992-1996)에서 시작된 집단의 탐구를 계속한다. 작품은 활기 넘치는 새로운 무용, 다양한 프로젝션과 텔레비전 토크쇼 형식을 결합한다. 공연은 한 남자가 네 발로 공간을 휘젓고 다니며 알아들을 수 없는 말을 하는 것으로 시작된다. 그동안 내레이터(연출가인 후루하시 데이지古橋悌二가 연기한다)는 그 사람이 청각장애인이라고 설명하면서, 그가 내는 동물 같은 소리들은 그가 탱고를 추고 싶다는 뜻이라고 해석해준다. 그 시점에서 그는 동물-인간의 옷들에다 '호모섹슈얼Homosexual'이라는 라벨을 붙인다. 후루하시는 그 옷을 하나 걸쳐 입고 그와 또 다른 두 명의 퍼포머는 허구와 실재의 생각들을 뒤섞는다. 그들은 게이임을 밝히고, 후루하시의 경우에는 그가 HIV 양성 진단을 받았음을 밝힌다.

무대의 3분의 2 정도가 원래 무대보다 좀 더 낮은 층의 벽으로 이루어져 있고 그 벽 위로 하이 테크놀로지의 지원을 받은 네 개의 분리된 스크린 투사가 일어나면서 그 속에 이미지들과 텍스트 조각들이 스쳐간다. 한 시퀀스 동안 거기에는 '돈, 삶, 사랑, 섹스, 죽음' 등 애니메이션화된 단어들이 뒤범벅되어 있다. 그리고 또 다른 시퀀스에서는 스크린 각각이 "당신은 누가 AIDS에 걸린 사람인 줄 알겠어요?"라고 가로로 읽히는 자막과 함께 부둥켜안고 있는 쌍들의 분리된 이미지들을 보여준다(그림 10.4). 스크린들 위에는 퍼포머들이 좌우 옆으로 움직이는 좁고 높이 솟은 공간이 있다. 프로젝션에는 위에 있는 퍼포머들의 기계적·곤충적·동물적인 움직임들을 보완하고 연결하는 이미지들과 텍스트 조각들

그림 10.4 덤타입의 복층 구조 멀티미디어 극 <S/N>(1992-1996). 사진: Yoko Takatani.

이 포함된다. 그것은 거대한 클로즈업된 얼굴들, 살아 있는 로봇 댄스 움직임, 흥분한 외침들, 만족되지 못한 욕망의 날카로운 비명들과 함께 스트로보 라이트의 절정으로 끝난다. "나는 꿈꾼다. … 내 젠더는 사라질 것이다. … 나는 꿈꾼다. … 내 국적은 사라질 것이다."[44] 퍼포머들은 옷을 벗고는 시야에서 보이지 않게 벽 뒤로 떨어지면서, 말 그대로 사라진다. 그 사라짐은 나체의 형상들이 시야에서 소멸되어 마치 보이지 않는 생의 운하로 미끄러져 내려가는 재탄생과 갑작스러운 무덤으로의 하강, 이 둘 다를 암시하는 이미지 안에서 이루어진다.

　AIDS(그는 그 질병으로 1995년에 죽었다)를 마주한 몸과 그 몸의 취약성에 대해 후루하시가 지닌 의식은 덤타입의 가장 아름답고 고양된 작품 중 하나로 포착되고 변형되었다. 〈연인들: 죽어가는 사진들, 사랑하는 사진들Lovers: Dying Pictures, Loving Pictures〉(1994)은 엄청난 서정과 시각적 현전을 보여주는 360도 파노라마 설치 작품이다. 우리가 1995년에 그것을 보았을 때, 거기 숨어 있는 AIDS의 주제를 깨닫지 못했다. 단지 우리는 몸의 움직임에 대한 형식적이고 개념적인 양식이 인간의 갈망, 사랑, 그리고 상실의 등 예기치 않은 깊은 감정들을 휘저어놓는 그런 방식 때문에 충격을 받고 동요했다. 컴퓨터로 조종되는 레이저 디스크들은 공간의 중심에 있는 높은 금속 선반에 설치된 일곱 개의 프로젝터들과 연결되어 있어서, 정사각형 방의 다른 검은 벽들 주위에 실물 크기의 벌거벗은 남녀 다섯 명의 밝은 이미지들을 보낸다. 투사된 몸들은 그들이 방문객의 사방을 둘러싸고 움직일 때, 빛나고 공기 같

그림 10.5 후루하시 데이지의 아름다운 "죽어가는 그림*tableau mourant*" 레이저 디스크 설치 〈연인들〉(1994).
사진 제공: ARTLAB, Canon Inc.

으면서도 아직은 고전적인 특성을 띠고 있다. 한 남자가 벽 공간의 전체 원 둘레를 뛰어다닌다. 두 형상이 서서히 포옹한다. 다른 형상들은 옆모습으로, 또는 강하고 당당하며 팔을 벌린 자세로 정지된 채 서 있다. 동작 감지 시스템이 방문객들의 움직임에 반응하면서 여러 다른 행동을 유발한다. "선을 넘거나 점프하지 마시오", "평범한 들판을 넘어 탈옥하는 것은 벽들과 와이어로 된 담 위로 탈옥하는 것보다 어렵다"와 같은 텍스트 문구로 구성된 바닥 위의 둥근 원으로 방문객을 둘러싸는 것이 거기 포함된다. 텍스트의 다른 단편들이 작고 섬세한 자막처럼 벽 위에 투영된다. "사랑은 곳곳에 있다"라든지 "나랑 섹스하지 마, 친구, 네 상상력을 사용하라니까" 같은 것이다. 벽으로 가까이 가면 때때로 후루하시의 이미지가 어둠에서 나타나 당신을 향해 움직이며 마치 포옹이라도 하듯 팔을 쭉 뻗는다. 하지만 이윽고 그는 그의 주변에 있는 이들에게 박수를 치며 뒤쪽으로 떨어져서 다시 한 번 사라진다. 마치 착한 영혼이나 유령처럼 다시 한 번 어둠 속으로 떠나가는 것이다(그림 10.5).

어떤 의미에서는 몸들의 가상성과 그들의 물질성의 결핍은 그들이 서로를 '통해서' 지나쳐가는 시각적인 교차점들에서 강조되고, 비평들은 〈연인들〉을 '죽어가는 그림*tableau mourant*, **45**이나 '실종된 연

결의 춤'[46], '꿈 같은 팬터마임'[47] 등으로 다양하게 묘사해왔다. 하지만 그 작품이 갖는 진정한 미적 힘을 제공한다고 우리가 제시할 수 있는 또 다른 의미에서 보았을 때, 몸들의 가상성은 몸들을 시적이고 은유적으로 만들고, 물리적인 몸이 가지는 언제나 거의 유령적이고 덧없이 순간적인 상태의 상징이 되도록 한다는 것이다. 여기서 물리적인 몸은 언제나 다른 사람들과의 교류나 존재론적인 연결을 추구하는 자신이나 영혼을 담는 단순하고도 외로운 용기일 뿐이다.

가상적 몸의 분열과 실제적 몸과의 융합

리처드 로드Richard Lord의 〈웹 무용: 활력의 근원Web Dances: Lifeblood〉(1997)은 "가상적 무용이란 무엇인가?"라는 질문에 역설적인 대답을 준다. 그는 그것이 실제에서 존재하지 않고 실제의 무용수나 실제의 공간과 결부되지 않지만, 그럼에도 관객 구성원들에게 경험될 수 있는 무용이라고 결론짓는다. 그의 해결책은 무용을 바라보는 경험에 대한 웹 기반 텍스트 묘사인데, 그는 이것을 "낮은 대역폭의 가상적 무용 … 1997년에 창조되고 그 이후로 변질되지 않고 남아 있는 무용"[48]이라고 부른다. 하지만 이것은 다른 사람들에게 가장 잘 어필하는 디지털 이미지-몸을 계속 변질시키고 조각내며 변환시키는 능력이다. 이글루의 〈윈도구십팔〉 CD롬(1998)은 디지털 무용수들과 그들 몸의 부분을 단순히 마우스로 잡아끌어서 갖다놓기만 하는 것으로, 즉각적으로 분할하고 조각내고 여러 개로 만들며 안무할 수 있게 하는 독창적인 기회를 사용자에게 부여한다. 그리고 비에른 방엔Bjørn Wangen의 웹 기반 작품 〈이드id〉(2002)에 나오는 벌거벗은 남자의 이미지-몸 위로 커서를 지나가게 하는 것은 그 몸을 굉장하고 다양한 효과로 분할하고 조각을 낸다.[49]

빅토리아 베스너Victoria Vesna는 방문객들이 다른 구성 요소들로부터 디지털 몸들을 만들 수 있도록 하는 웹사이트의 초기 예를 만들었다. 그리고 그녀의 〈시간 없음Notime〉(2001)은 사람들이 "그들의 창조자들에 대한 정보를 지닌 데이터-몸들의 기하학적 구조인 '밈meme 구조물'로서 그들 자신을 묘사하도록"[50] 해주었다. 낸시 버슨Nancy Burson은 다른 사진들을 섬세하게 구성하고 섞는 것을 통해 가상적인 몸들을 창조한 첫 번째 컴퓨터 예술가들 중 하나였다. 그녀의 〈아름다움의 합성물: 첫 번째 합성물Beauty Composites: First Composite〉(1982)은 매릴린 먼로Marilyn Monroe, 벳 데이비스Bette Davis, 소피아 로렌Sophia Loren, 오드리 헵번Audrey Hepburn, 그리고 그레이스 켈리Grace Kelly의 얼굴 사진 이미지들을 합성한다. 그녀의 〈아름다움의 합성물: 두 번째 합성물Beauty Composites: Second Composite〉(1982)은 메

그림 10.6 오를랑의 위성 전송 수술 장면 퍼포먼스 중 하나인 〈성 오를랑의 재림〉(1990년부터).

릴 스트립^{Meryl Streep}, 제인 폰다^{Jane Fonda}, 브룩 실즈^{Brooke Shields}, 다이앤 키튼^{Diane Keaton}, 그리고 재클린 비셋^{Jacqueline Bisset}을 합친다. 결과물은 매력적이고 성상적인 현전(엄격히 말해 '아름다움'이 아니라)의 두 얼굴, 즉 각각 분명히 별개의 영화 시대들에 속한, 기막힌 아우라를 내뿜는 가상적인 영화 스타 두 명이다.

이러한 패러다임은 프랑스의 퍼포먼스 아티스트인 오를랑^{Orlan}의 실제 몸으로 확장된 것으로 유명한데, 이는 그녀의 〈성 오를랑의 재림^{Reincarnation of St Orlan}〉(1990년부터)이라는 퍼포먼스의 위성 중계 시리즈를 통해서였다. 그녀가 텍스트 페이지들을 읽고 비디오 위성을 통해 멀리 있는 관객들에게 말하는 동안(그림 10.6) 그녀의 얼굴이 부분적으로 마취된 채 성형수술의들에 의해서 변한다. 각각의 수술 퍼포먼스는 그녀의 합성-이미지 얼굴에 새로운 요소를 선보인다.

그녀의 이마는 레오나르도 다빈치^{Leonardo da Vinci}의 모나리자에게서 왔다. 그녀의 턱은 산드로 보티첼리^{Sandro Botticelli}의 비너스, 그녀의 코는 퐁텐블로파^{Fontainbleau派}의 디아나 조각상에서 비롯된 것이다. 그녀의 입은 귀스타브 모로^{Gustave Moreau}의 에우로페에게서, 그녀의 눈들은 프랑수아 파스칼 시몬 제라르^{François Pascal Simon Gérard}의 프시케에게서 온 것이다. ⋯ 그녀의 이름에서 몸까지, 오를랑에 관한 모든 것은 책략이며 현재 진행되는 작품 활동이다. ⋯ 예술은 이제 삶을 모방하지 않는다. 오를랑에게는 삶이 예술을 모방한다.[51]

그림 10.7 1990년대 후반에 디지털 혁명이 꽃피었을 때 오를랑의 얼굴 재구성은 미용 성형외과 의사의 손에서 〈자기 혼성화 Self-hybridation〉(1998-2000) 이미지를 위한 소프트웨어 프로그램으로 옮겨갔다.

그러므로 오를랑의 물형적인 몸은 '가상적인' 몸 그 자체의 한 유형이 되어, 디지털 이미지 몸으로서 변형을 위한 동일한 유연성과 잠재성에 의해 특성을 부여받는다. 오슬랜더가 강조하듯이, 〈성 오를랑의 재림〉은 "비물질화되고 수술적으로 강화된 포스터휴머니즘적 몸을 가치 있게 해준다. 그 어떤 절대적인 물질적 존재도 갖지 않기 때문에, 변형이 일어난다고 해도 아무런 고통도 경험하지 않는 몸이 된다. 그것의 물질성은 우연히 발생하고 유연하며, 개입할 수 있는 것이기 때문이다."[52] 더 최근의 작품에서, 오를랑은 그녀의 유연한 얼굴을 덜 영구적인 것으로 재구성하기 위해서 컴퓨터로 되돌아가는데, 중앙아메리카 마야 문명의 도상학과 신화에서 가져온 테마들을 바탕으로 깜짝 놀랄 정도로 값싸게 번쩍거리며 그로테스크한 초상화를 만들어냈다(그림 10.7).

우리가 강조했듯, 디지털 몸은 소프트웨어 프로그램들로 창조되고 표현되어서, 단지 이미지일 뿐이다. 즉, 빛과 픽셀들을 스크린에 투사하는 디지털적 충동 외에는 아무런 형태도 물질도 지니지 않으며 내부적인 실체가 없이 텅 빈 시각적 껍데기일 뿐이다. 킴벌리 바르토시크 Kimberly Bartosik 의 에세이 「테크노젠더보디 Technogenderbody」는 라이프폼 무용 소프트웨어 프로그램과 관련한 현상들을 논의하는데, 거기서는 그래픽 형상이 어떤 진실한 의미에서는 전혀 몸이 될 수 없고 "오로지 공간의 한 형태"일 뿐이다. 속이 비쳐 보이는 아바타들이 실제 무용수들과 더 달라 보이는 경우는 거의 드물다.

그들은 피나 내장도 없고 열기도, 연약성도 없다. 뼈나 살도 없이 그들은 무게도 없고 지저분한 것도 없다. 섹스도 없이, 그들은 월경 전에 부풀어 오르는 젖가슴이나 무용 벨트에 채워 넣을 성기도 없다. 취약성이나 갈

망이 여러 생명의 흐름을 바꿔놓을 수도 있는 정액도, 난소 또는 자궁도 없다. 그들은 오류도 없고 다치지도 않으며, 일관성이 있고, 까다로운 인성이나 습관들이 없으며, 대립하지 않는다. 결코 침울하거나 완고하지도 않다. 완벽하게 훈련되어서 그들은 손가락 하나로 건드리면 반응하고, 스크린이 켜지면 모습을 드러내고, 정확한 키를 누르면 사라진다. 그들은 그들 자신의 형상과 아무런 친밀한 관계도 없이, 분할되고 조각 난 상황에서조차 춤출 수 있다. 가슴 윗부분과 머리와 오른쪽 발목과 왼쪽 손가락을 따로 교묘히 다루면서도, 다른 단편들은 거기에 영향을 받지 않은 채로 있다. 의지도 없이, 그들은 왜 그들이 뭔가를 하도록 요구받는지 물어볼 필요가 조금도 없는 것이다.[53]

퍼포먼스를 하는 몸이라든지, 기술에 대한 몸의 관계 등에 관한 이론적·실제적 관점들은 1990년대 중반에 양극화되었다. 그리고 기예르모 고메스페냐는 "예술 세계가 하이테크와 함께 밤을 보내러 갈 때" 퍼포먼스 아티스트들이 재빠르게 다음의 세 가지 입장 중 하나를 채택했던 전환점을 강조한다.

사람들이 있었다. … 몸의 완전한 사라짐을, 그리고 디지털과 로봇 메커니즘으로 그것을 대체함을 옹호하는 사람들 말이다. 다른 사람들은 몸이 비록 오래되고 '시대에 뒤떨어진' 것이지만, 만약 기술적 보철물들 덕분에 물리적으로, 개념적으로 가치가 개선된다면 예술 이벤트의 중심으로서 여전히 남아 있을 수 있다고 믿었다. '종말론적인 문화'의 예술가들이 한 응답은 … 러다이트의 입장을 채택하면서 '원초적인 몸'을 쾌락·참회·고통의 장소로 되찾으려 시도하는 것이었다. 또한 미국 아나키스트들의 '떠나는drop out' 문화에서 잘 드러나는, 환상적이고 상상력이 풍부한 신부족주의적인 이교주의로 '귀환'하려는 시도로도 나타났다.[54]

버링어는 후자의 집단화가 널리 퍼지는 것에 대해 숙고했다. 하지만 그 현상들이 단순한 러다이트식 배제에 대한 고메스페냐의 해석보다는 기술의 정치와 훨씬 더 맞물린 것으로 본다. 1980년대 이래로 버링어가 "몸의 남용, 침해, 비현실화, 또는 에로틱한 페티시화"[55]라고 특화한 것을 지향하는 퍼포먼스 아트의 초점은 현대 문화의 기술화가 불러온 몸과 정체성의 위기에 대한 직접적인 정신적 반응을 표현한다.

내가 만약 서구의 신체적인 연극에서 영적인 감수성의 부재를 지적한다면, 그것은 물론 자기혐오, 비인간화, 그리고 몸의 해체된 정신 사이에 연관성이 있음을 가정한다는 것이다. … 탈구되고 고문당한 몸의 퍼포먼스

들에서 그런 비천함은 정체성의 무너져 내리는 경계들에 대한 환영들과 상징적이고 무의미함 사이에 있는 환영들을 나타낸다. … 여기서 내가 지적한 비천함이란, 내장들과 전체 몸에 대한 거부가 그러하듯, 우리 서구의 기술 문화들에서 방해받은 몸의 리듬에 대한 반응, 그리고 실체의 위치나 장소의 이동에서 탈구의 경험에 대한 반응을 반영하는 것이다.[56]

디지털 몸에 대한 대조적인 견해들은 디지털 몸이 지닌, 한편으로는 무게도 구속도 없는 형태로서의 자유를, 다른 한편으로는 무한히 유연하고 통제할 수 있는 전체로서의 속박을 강조한다. 그러므로 낙관적인 개념은 디지털 몸이 지닌 상상적·변형적·환상적 가능성을 강조하는 반면, 디스토피아적 관점은 그것이 하랄트 베구슈Harald Begusch가 "신체적인 물질성을 통제 가능한 코드로 번역하는 것, 또는 계산될 수 있는 데카르트적인 공상을 실현하는 것, 또는 부드럽고 틀에 넣을 수 있으며 통제할 수 있는 몸의 서구적 이미지를 표현하는 것 등과 같은 무게 없는 껍데기"[57]라고 부르는 것처럼 작동한다고 주장한다. 하지만 디지털 몸에 대한 최근 담론들의 무자비한 공격에서 잊지 말아야 할 것은 매우 유사한 논쟁이 사진술과 관련하여 이전에 이미 진행되었다는 사실이다. 거기서 몸은 앨런 세쿨라Allan Sekula가 "'명예롭게', 그리고 '억압적으로' 작동할 수 있는 표현의 … 이중적인 시스템"[58]이라고 부른 것에서 똑같이 "포착"된다. 디지털 퍼포먼스에서 낙관적이고 '명예로운' 관점은 특히 사회적으로 조절당하고 정치적으로 각인된 대상으로 디지털 몸을 묘사하는 것을 통해 디지털 몸의 부정적인 관점들을 탐구하는 넷아트와 CD롬 작업들, 몇몇 설치 작업에서, 완전히 지배적이지는 않지만 널리 퍼져 있다. 하지만 라이브 연극이나 무용 같은 형식들에서는 가상적인 몸의 변형적인 아름다움과 반짝거리는 영성이 일반적으로 사랑받고 환호받는다.

랜덤 댄스 컴퍼니

웨인 맥그리거가 설립한 호평받는 영국 디지털 무용 집단인 랜덤 댄스 컴퍼니는 물(《새천년The Millenarium》, 1998), 불(《유황Sulphur 16》, 1999), 그리고 흙/공기(《이온Aeon》, 2000)[59] 등 자연 원소에 중심을 둔 탁월한 멀티미디어 3부작에서 살아 있는 몸과 가상의 몸 사이의 상호 보완성을 탐구하면서 이러한 환호를 유형화한다. 〈새천년〉은 "생물과 현재가 생물과 비현재를 격렬한 대화 속에 만나는 어항을 닮은 세상 [안에서]… 디지털 몸과 가상적 공간, 그리고 탁월한 컴퓨터 생성 그래픽의 미래적 환경"[60]을 창

조한다. 반면에 〈유황〉은 라이브 무용수와 투사된 무용수들을 융합하며, 탁월하고 숨이 멎을 정도로 멋진 장면들을 제공한다. 퍼포먼스는 무대의 전면에 놓인 정교한 망사 배경막 위에 여성 솔로 무용수의 이미지가 반짝반짝 거대하게 유령처럼 투사되면서 시작된다. 그리고 조명들이 점차로 밝아져서 그 뒤에 있는, 비교적 작은 살아 있는 짝인 중앙 무대를 보여준다. 나중에 가상의 무용수 두 명이 유동적이고 감각적인 듀엣을 공연하는데, 서로를 가로지르며 서로를 통해 '안쪽'으로 들어가는 움직임을 보이며 서로 뒤엉키고, 겉으로 봐서는 서로의 몸속으로 '걸어 들어가는' 듯하다. 활기 찬 안무 루틴 한 장면에서는 극단 전체 무용수들이 그들의 가상적 분신들과 합류하는데, 무대는 절묘한 시퀀스에서 실제 무용수와 디지털의 무용수(이때 디지털 무용수들의 이미지들은 무대의 앞에서부터 뒤로 프로젝션 배경막과 더불어 천천히 작아졌다가는 다시금 두 배로 커지기도 한다)로 가득 찬다. 1999년에 뒤늦게 만들어졌지만 이 퍼포먼스는 가상적 퍼포머와 살아 있는 퍼포머가 무용 무대에서 연극적으로 결합하는 작품으로, 우리가 보았던 중 진정으로 장엄하고 사람을 황홀하게 하는 가장 이른 사례의 하나이다.

극단은 테크놀로지가 어떻게 "무대를 상상하는 각각의 모든 관점에 동기를 부여하는지, 안무와 디자인에 미래지향적인 인상을 남기는지"를 강조한다. 그리고 맥그리거의 빛과 같은 속도의 안무와 경이롭도록 기묘하고 흔히 외계인 같은 신체적인 어휘는 개인, 유기체, 기계를 섞어놓는다. 그는 어떻게 자신이 "몸·시간·공간의 개념을 신선한 차원에 배치하고,"[61] 어떻게 "인간 몸의 테크놀로지에 대한 아이디어들에 대해 질문하고 탐구하면서 … 명확한 표현에서 놀랄 만한 새로운 한계들을 향해 무용수들을 밀어붙이는지"[62]를 서술한다. 그는 이런 아이디어를 〈네메시스Nemesis〉(2002)에서 확장한다. 거기서 라이브 무용수들은 크고 펌프처럼 움직이는 보철 팔을 연장하는 장치들을 입고 있다(그림 10.8). 여기서 재키 스마트Jackie Smart가 관찰한 대로 맥그리거의 동작 언어는

극단적인 무능력함과 초인간적 유연성·힘 사이를 오가면서 유기체적인 것과 기술적인 것의 개념을 둘러싸고 일종의 이중 게임을 한다. 첫 번째 반쪽은 무용수들의 몸이 거의 벌을 서는 듯한 정도로 쭉 뻗고 스스로를 뒤틀어지게 하지만, 그들의 노력은 순간적인 쇠약, 근육 기술의 결함으로 중단된다. … 그들은 과도해 보이는 컨트롤과 훈련의 단계를 수행해내면서 … 무용수들은 마치 초인처럼 보인다. 무기처럼 보철 다리를 휘두르면 무용수는 미래의 슈퍼 영웅과 유사하다 … 무용수들이 어떻게 움직일지를 "잊어버리는" 만큼, 관객도 어떻게 춤을 이해할지를 "잊어버리고" 있다.[63]

그림 10.8 "무기처럼 보철 다리를 휘두르면 무용수는 미래의 슈퍼 영웅과 유사 하다": 랜덤 댄스 컴퍼니의 무용극 <네메시스>(2002).
사진: Ravi Deepers

가상 신체화의 분산

신체정보 연구그룹의 브라질·프랑스 공동 협업자들은 전 세계의 초대받은 게스트들과 함께 야심만만한 네트워크로 연결된 텔레-퍼포먼스들을 창조하면서, 디지털적으로 분산된 몸의 이론적인 함의들을 크게 강조하고 있다. 이틀 동안 이어지는 그들의 공연 <주름Folds>(1999)은 브라질 포르투알레그리에 있는 갤러리 공간에서 열렸는데, 두 명의 퍼포머가 필라델피아, 파리, 뉴욕, 브라질리아, 그리고 캄피나스에서 인터넷을 통해 전송된 게스트들과 상호작용한다(그림 10.9). 그들의 <배고픈@몸$^{Hungry@Corpos}$>(2000)은 브라질리아대학교의 한 공간에서 하루 종일 먹고 있는 극단이 다른 초청객들, 똑같이 하루 종일 먹고 마시는 화상 회의의 게스트들과 나누는 '가상 잔치'에 중심을 둔다(사진 10.10). 그들의 퍼포먼스 <인포포르토Infoporto>(1999), <속임수Entrasite>(1999), <미디어@땅$^{Media@terra}$>(2000)은 텔레마틱 몸들 그 자체가 기계가 되지만, 신체적인 퍼포먼스를 통해 구속에 저항하는 감각을 탐구한다. 이 그룹은 비트겐슈타인과 들뢰즈의 이론적 관점을 바탕으로, 우리 앞에 있는 가상 신체의 현존이 친밀한 만남을 위해 어떻게 우리의 욕망, 쾌락, 의지를 이끌어내는지를 조사하고 증명한다. 그들은 이러한 현상이 "일상적인 것들은 원격 현전을 질투하고, 가상적인 것을 질투한다. … 원격 퍼포먼스에 대한 연구들은 더 수준 높은 참여를 요구한다. … 숫자화된 몸(원격 현전)은 스스로를 부수뜨리며, 일상은 다

그림 10.9 퍼포머인 킨치아 카를라^{Cintia Carla}는 신체정보 연구그룹의 <접힘>
(1999)에서 전 세계의 여러 인터넷 게스트와 상호 작용하면서 메이크업을 한다.

그림 10.10 멀리 떨어진 사람과의 가상 저녁식사—하루 종일 여러 곳에서 이루어지는 신체정보 연구그룹의 연회 퍼포먼스 <배고픈@몸>(2000)

른 이들을 가상공간에서 끌어내는 것 같다"⁶⁴라고 할 정도로 강도 높게 작용함을 시사한다. 실제와 가
상적인 몸 사이의 이러한 잠재적인 질투와 불화는 트로이카 랜치의 <인 플레이스^{In Place}>(1994)를 포
함한 많은 라이브 무용 퍼포먼스들에서도 극적으로 표현되어온 강력한 생각이다.

라이브 퍼포머가 그녀 자신의 비디오 이미지와 함께 춤추고 있었기 때문에, 우리는 퍼포먼스를 마치 시간과 중력에 묶인 인간 퍼포머, 그리고 육체의 세계로 들어갈 수 없기에 제한되는 그녀의 가상적 '도플갱어'가 양쪽 실제들의 한계를 부각시키는 하나의 경연으로 보았던 것이다.[65]

극단 올림피아스The Olimpias의 페트라 쿠퍼스Petra Kuppers는 〈기하학Geometries〉(2000)(그림10.11) 같이 장애인 퍼포머들과 함께한 작품에서 '신체화의 다른 경험들'과 더불어 작업의 새로운 길들을 모색한다. 작품은 부드럽게, 또 애로틱하게 쓰다듬어지는 휠체어의 미학적인 아름다움과 우아한 운동 패턴을 강조한다. 그리고 〈흔적Traces〉(1998)에서는 웨일즈에서 정신건강 관리를 받는 사람들과의 커뮤니티 운동·무용 워크숍 동안의 비디오 자료를 사용한 멀티스크린 설치 작업이 촬영되었다. 통제력의 상실과 신체화된 혼란에 대한 생각에 초점을 두고 연출하면서, "참가자들의 집중된 얼굴·몸의 거대한 이미지들은 … 정신건강에 관련된 상황들에 대한 많은 전통적 표현들과의 대조점들을 제공한다. 〈흔적〉은 거기에 있는 모든 구성원들의 아름다움, 존엄성, 그리고 사적인 것을 기록한다."[66]

그림 10.11 올림피아스 극단의 대화형 설치작품 〈기하학〉(2000)은 페트라 쿠퍼스 감독이 장애인 퍼포머의 "신체화의 다른 경험"이라고 묘사한 것을 탐구한다.

사토리미디어의 〈터치다운^{TouchDown}〉(2000)은 실제 공간에서, 그리고 인터넷을 통해서 시연되고 공연된 '손들을 위한 듀엣'으로, 오프닝 섹션 두 개는 개인 퍼포머들의 손 동영상으로 구성되어 있다. 처음에는 그들이 자기 아이들을 돌보고 보듬는 기쁨에 대해 이야기하는 동안, 그들의 손이 따로 격리된 채로 '퍼포먼스'를 한다. 두 번째로는 두 손이 만나서 실제 공간에서 만지고 어린아이들이 놀듯이 서로를 애정 있게 놀린다. 마지막 섹션은 노자^{老子}의 텍스트 단편들을 포함해 초월과 변환을 둘러싼 사상들을 탐구한다. 그리고 인터넷을 통해 퍼포먼스를 하는데, 그곳에서 손이 다시 만난다. 이번에는 사이버공간인 것이다. 〈텔레마틱 꿈〉처럼 그것은 두 명의 '살아 있는' 텔레마틱 몸들의 실제 시간 만남에 존재하는 섬세한 관계를 조사한다. 로이 애스콧으로 하여금 「텔레마틱 포옹에 사랑이 존재하는가?」(1990)라는 질문을 하도록 자극하는 독특한 역동성도 거기에 포함된다. 비록 〈터치다운〉에서 그 만짐이 물리적인 것은 아닐지라도, 손들은 서로에 대한 탁월한 감수성과 경각심을 가지고 움직이며, 아마도 그들이 물리적인 공간에 있는 것보다 훨씬 더 그러할 수도 있다. 극단이 믿는 바로는, 증가하는 기술적인 소통이란 바로 "우리가 이전보다 더 많은 대뇌적인 접촉을 한다. 하지만 신체적 접촉의 안락함과 감각적인 쾌락은 이 진보하는 세계 속에서 어쩌면 퇴색하는 감각일 수 있다"[67]는 것을 의미한다. 〈터치다운〉은 네트워크화된 기술들과 가상적 몸들과의 관계에 '축하와 경고'를 동시에 제공한다. "가상적인 관계와 실제 공간적인 관계 양쪽 모두에서, 어른들 사이에 형성되는 거리를 아이들의 신체성"과 대조하기도 한다.[68]

테클라 시포스트의 〈신체 지도: 터치의 인공물^{Bodymaps: artifacts of touch}〉(1996)에서는 하얀 벨벳을 씌운 테이블 위쪽에 투사되는 두 명의 디지털 몸 위로 갤러리 방문객의 손을 갖다 대게 함으로써 디지털 몸의 움직임을 활성화한다. 사용자가 몸의 실제 크기 이미지를 쓰다듬으면, 센서들이 손동작들의 3차원 XYZ 좌표들을 모은다. 그리고 비디오 이미지에서 일어나는 섬세한 변화들을 일러주면, 두 몸이 무기력한 상태에서 깨어나 움직이고, 뒤집고, 서로를 포옹한다. 몸들은 때때로 물속에 잠겨 있기도 하고 어떤 때는 불꽃의 가운데에 있기도 하는데, 숨소리와 물이 만들어내는 공기의 오디오 선율이 메아리처럼 퍼지고, 느리고 조용한 아름다운 변형이 아로새겨진다. 라이프폼 소프트웨어의 디자이너 중 한 명으로 머스 커닝햄과 가까이서 작업했던 시포스트는 안무가와 컴퓨터 과학 둘 다의 배경을 가지고 있으면서, 둘의 관계와 교감, 그리고 몸의 표현에서 둘의 서로 다른 이해와 접근에 대해 예리하게 인식하고 있다.

컴퓨팅 과학 훈련은 수학적 또는 알고리즘적 구성·형식의 정밀함과 공감이라는 개념을 아우른다. 그것은 말 그대로 의학적 매핑에서 빌리거나, 또는 흔히 컴퓨터그래픽에서는 대중문화적 재현의 클리셰에서 빌려와 몸을 재현하는 경향이 있다. 내 관심은 내가 고도로 전문적인 시스템 두 개—즉 하나는 인간 몸의 시스템이고, 다른 하나는 컴퓨터 기술의 시스템이다—를 각각 그들 자체의 기술적 언어와 언급의 틀로 다루고 있음을 인식하는 것에 바탕을 둔다.[69]

결론: 가상적 몸의 이론화

디지털 몸에 관해 이론과 결정적인 관점을 제시한 많은 작가 중에는 돈 아이드Don Ihde가 있는데, 그의 저서 『기술 속의 몸Bodies in Technology』(2002)은 몸에 대한 세 가지 유형을 정의하는 것으로 시작한다. 첫 번째 몸은 우리의 신체적이고 현상학적인 이 세상에 속한 몸이고, 두 번째 몸은 문화적·사회적으로 구축된 몸이며, 마지막 세 번째 몸은 "제3의 차원[에 존재하며] … 첫 번째 몸과 두 번째 몸 둘 다를 가로지르며 … 기술적인 차원"[70]에 존재한다. 이러한 몸은 비교적 수준이 낮은 기술의 확장(아이드는 예를 들어 망치와 못 같은 도구에 대한 하이데거의 분석을 사용한다)에서부터 진보한 네트워크와 보철물까지 기술들을 사용할지도 모른다. 그는 "가상적인 신체화의 궁극적인 목표는 완전하고 다감각적인 신체 행동의 완전한 시뮬라그럼이 되는 것이다"라고 주장한다.[71] 윌리엄 미첼William Mitchell의 '비공식적인 삼부작' 『디지털이 되는 것Being Digital』(1995), 『e-토피아E-Topia』(1999), 그리고 『미 더블플러스: 사이보그 자신과 네트워크화된 도시Me++: The Cyborg Self and the Networked City』(2003)는 디지털 몸과 물리적인 몸, 가상현실과 '실제의 삶' 사이에서 이전의 구분이 점진적으로 침식되고 있음을 추적한다. 그는 우리 자신과 컴퓨터 네트워크의 융합이야말로 "비트들과 원자들의 시험적인 분리"가 끝났다는 신호를 보내는 것이라고 주장한다. "나는 네트워크의 일부분이며, 네트워크는 나의 일부분이다."[72]

1996년 잡지 『여성과 퍼포먼스Women and Performance』에 실린 「섹슈얼리티와 사이버공간Sexualtiy and Cyberspace」 특집에서 많은 작가는 신체적인 몸과 가상적인 몸, 실제의 삶 대 온라인의 삶 같은 생각들 사이의 대립을 비난하는 가짜 이분법을 지적했다. 테레사 M. 센프트Teresa M. Senft에게 여성의 디지털 몸은 스토리텔링 유령 같아 보이는 새로운 유형의 몸을 구성하는 것이다. 그러나 그런 동시에 그녀는 우리에게 몸의 신체성이나 가상성에 관련 없이 "페미니스트들은 '몸'이라는 것이 진정으로 무엇인가에 대해 우리가 모두 동의하지 않을 때, 여성적 몸의 진실에 대해서 쓰는 것은 거의 불가능함을 발견하

면서 난관에 처하게 된다"는 것을 상기시켜준다.[73]

「내 사랑 튜링Turing, My Love」에서 매슈 엘리크Matthew Elrich는 실제로 인공지능 프로그램이라고 의심되는 파트너와 사이버공간에서 가진 성적인 만남을 통해, 파트너의 신체적 실제 또는 AI 가상성이 조금이라도 관련이 있는지를 재치 있고 장난스럽게 질문한다. 그가 멀리 떨어져 있는 파트너에게 이렇게 물어보면서 시작한다. "내가 좋았던 것처럼 당신도 좋았나요?" 그러고는 급하게 다시 뒤로 물러난다. "나는 당신이 결코 그 진실을 안 밝혔으면 정말 좋겠어요. 당신이 만약 AI라는 걸 신경 쓰는 게 아니에요. 정말 알고 싶어서 어찌할 바를 모르겠어요. 하지만 나는 의미의 몸이 아닌 텍스트의 몸으로 살기를 더 원해요."[74] 샤론 레크너Sharon Lechner의 에세이 「나의 자궁, 그 충돌의 구덩이My Womb, the Mosh Pit」는 그와 동일한 문제에 관한 더 예리하고 진지한 시도랄 수 있다. 거기서 그녀는 자신이 한번 낙태한 태아의 초음파 스캔 이미지와 관련해 실제와 가상성 간의 교감에 대해 논의한다. 그녀의 결론은 지극히 직접적이다. "이미지들은 실재이다. 그것들이 기쁨을 느끼고 고통스러워하며 행동을 불러오는 한에서는 그러하다. 특히 여성은 위험을 무릅쓰고 미학에 대한 이 중요한 교훈을 무시한다."[75]

어떤 점에서는 배우와 무용수가 다른 신체화(캐릭터)를 물리적으로 표현하고 경험하기 위해 언제나 그들의 예술과 기능에 힘쓰는 만큼, 대체적인 몸으로서의 가상적 몸의 지위는 연극이나 퍼포먼스 분야에서 전혀 새로운 게 아니다. 이 세상 것이 아니고 부자연스러운 몸들에 대한 묘사 역시 부족의 춤이나 의례들 속에 나오는 신·정령·악마에 대한 가면 분장에서부터 아이스킬로스Aeschylos의 「복수의 여신들Eumenides」과 셰익스피어의 「템페스트Tempest」에 나오는 마술적인 인물들까지 일렬로 죽 늘어선 범위를 자랑한다. 고전 발레의 훈련 과정은 오랫동안 테오도레스Theodores가 "부자연스러운 것의 전율"이라고 부른 것을 미학적으로 추구하기 위해서 무용수의 몸에 부자연스러운 형태나 윤곽을 사용해왔다. 그리고 많은 동시대 퍼포먼스와 보디 아트는 비정상적인 몸, 기능 장애적인 몸, 병들거나 비천한 몸에 초점을 두어왔다. 버링어는 디지털 퍼포먼스에서의 가상적 몸을 이러한 주제·실천의 확장으로 본다. 한편으로는 기능 장애적인 "파편화된 주체의 이데올로기적 위기"와 "해체되고 소멸하는 배우"에 대한 묘사의 강화를 통해, 그리고 다른 한편으로는 커닝햄의 작품에서처럼 새로운 "불가능한 해부학들"의 창조를 통해서 말이다.[76] 양쪽 모두, 퍼포먼스를 하는 몸이 임계치 또는 한계 영역이나 한계 상태 안에 위치되는 '경계성의 에토스'와 연관되어 있다.[77] 패러다임은 라이브 퍼포머가 자신의 디지털 분신과 얼굴을 마주하고 만날 때 가장 생생하고 드라마틱한 형태로 상연된다. 이렇듯 가상적 몸에 대한 우리의 흥미진진한 이야기는 다음 장에서 계속 이어질 것이다.

주석

1. Silver, *The Forgotten Amazement . . . Influences on Performance Following Industrialisation*, 12에서 재인용한 노박의 글.

2. Plant, *Zeros + Ones: Digital Women + The New Technoculture*, 177.

3. Kroker, *The Possessed Individual: Technology and the French Postmodern*, 32.

4. Birringer, *Media and Performance: Along the Border* 참조. 이 관점에 대한 훌륭한 논의가 있다.

5. Plant, *Zeros + Ones*, 178에서 재인용한 소크라테스의 글.

6. Jameson, *Postmodernism: Or, the Cultural Logic of Late Capitalism*, 186.

7. Agacinski, *Time Passing: Modernity and Nostalgia*, 17에서 재인용한 소크라테스의 글.

8. Foucault, *Discipline and Punish: The Birth of the Prison*.

9. Bostock, "Cyberwork: The Archetypal Imagination in New Realms of Ensoulment"에서 재인용한 McLuhan and Watson, *From Cliche to Archetype*, 379.

10. Stratton, "Not Really Desiring Bodies: The Rise and Rise of Email Affairs," 28.

11. Wilson, "Boundary Violations," 224, quoted in Stratton, "Not Really Desiring Bodies," 29.

12. Stone, "Identity in Oshkosh," 34, quoted in Stratton, "Not Really Desiring Bodies," 28.

13. Stratton, "Not Really Desiring Bodies," 28.

14. Schechner, *Performance Theory*, 57. Grotowski's *Towards a Poor Theatre* also provides an important discussion of this idea.

15. Bolter and Gromala, *Windows and Mirrors*, 157.

16. Ibid., 123.

17. Gelernter, *The Muse in the Machine: Computers and Creative Thought*, 184에서 재인용한 콜리지의 글.

18. Kozel, "Spacemaking: Experiences of a Virtual Body."

19. Ibid.

20. Ibid.

21. Ibid.

22. Ibid.

23. Ibid. 코젤은 여기서 McLuhan's *Understanding Media*, 6-7를 참조했다.

24. Ibid.

25. Bell, *An Introduction to Cybercultures*, 156-157.

26. Waldby, *The Visible Human Project: Informatic Bodies and Posthuman Science*, 6.

27. Ibid., 136.

28. Ibid., 154.

29. Bell, *An Introduction to Cybercultures*, 160.

30. Vanouse, "Items 1-2,000."

31. Ibid.

32. Bleeker, "Death, Digitalization and Dys-appearance"에서 재인용한 퍼포먼스.

33. Tyler, "Holoman: Digital Cadaver."

34. Bleeker, "Death, Digitalization and Dys-appearance," 3.

35. Grassi, "Nuclear Body."

36. 애니메이션은 간헐적으로 맥동하는 신체 기관의 세부 사항과 같은 약 100 개의 보충 이미지를 통합한다. 일부 시퀀스는 마틴 레인하트$^{Martin\ Reinhart}$가 개발한 필름 기술인 'TX-Transform Effects'를 사용해 시간 축과 공간 축을 상호 연결하고 바꾼다. 그라시의 CD롬 프로젝트인 〈핵으로 된 몸〉(2001)은 애니메이션의 영상과 설치 퍼포먼스뿐만 아니라 사진·텍스트를 포함한다.

37. 신체 내부의 음향 샘플은 다양한 의료 기술을 통해 얻어졌다. 도플러 초음파는 심장과 정맥에 흐르는 혈액의 소리를 녹음하는 데에 사용되었다. EEGElectroencphalography, EKGElectrokardiography, EMGElectromiography는 뇌, 심장, 근육에서 전송된 생체 전기 신호를 기록하는 데에 사용되었다.

38. Grassi, "Nuclear Body."

39. The Anatomical Theatre, "Subject: Matter."

40. 〈ACTG〉는 예술학연구소$^{Institute\ for\ Studies\ in\ the\ Arts}$(애리조나대학교), 퍼포먼스예술 창작연구센터ResCen, 신칸센shinkansen의 협업으로 이루어졌다.

41. Henrique, "Contract with the Skin."

42. <http://epidemic.cicv.fr/geogb/art/dtype/prj/orinsgb.html> 참조.

43. <http://epidemic.cicv.fr/geogb/art/dtype/histgb.html>에서 재인용한 덤타입의 글.

44. Asada, "Lovers Installation"에서 인용.

45. Ibid.

46. Rush, *New Media in Late 20th-Century Art*, 153.

47. Asada, "Lovers Installation."

48. Lord, "Web Dances: Lifeblood."

49. 〈아이디〉는 온라인 저널 『C이론』(http://ctheorymultimedia.cornell.dedu/issue1/menu2.html)의 주요 작품이다.

50. Paul, *Digital Art*, 169.

51. Giannachi, *Virtual Theatres: An Introduction*, 49-50.

52. Auslander, *From Acting to Performance*, 132.

53. Bartosik, "Technogenderbody."

54. Gomez-Pena, *Dangerous Border Crossers: The Artist Talks Back*, 45.

55. Birringer: *Media and Performance*, 16.

56. Ibid., 21, 23, 24.

57. Begusch, "Shells That Matter: The Digital Body as Aesthetic/Political Representation," 30.

58. Sekula, "The Body and the Archive," 343–345.

59. 3부작은 런던의 사우스뱅크센터^{South Bank Centre}에서 의뢰받은 것이다.

60. Random Dance, "The Millanarium."

61. Smart, "The Technology of the Real: Wayne McGregor's *Nemesis* and the Ecology of Perception," 41에서 재인용한 맥그리거의 글.

62. Random Dance Company, "The Trilogy."

63. Smart, "The Technology of the Real," 51–52.

64. Corpos Informaticos Research Group, "Entrasite."

65. Troika Ranch, "In Plane."

66. Kuppers, "Traces."

67. Satorimedia, "TouchDown."

68. Ibid.

69. Schiphorst, "BODYMAPS: ARTIFACTS OF TOUCH: Computer Interactive Proximity and Touch Sensor Driven Audio/Video Installation."

70. Idhe, *Bodies in Technology*, xi.

71. Idid., 7.

72. Mitchell, *Me++: The Cyborg Self and the Networked City*, quoted in Grossman, "A Refresher in Basic Geek," 33.

73. Senft, "Performing the Digital Body—A Ghost Story," 11.

74. Elrich, "Turing, My Love," 202.

75. Lechner, "My Womb, the Mosh Pit," 185.

76. Birringer, *Media and Performance*, 159.

77. 한계의 개념은 빅터 터너^{Victor Turner}, 콜린 턴불^{Colin Turnbull}, 리처드 셰크너 같은 작가들이 논의하고, 그리고 최근에는 수전 브로드허스트가 현대 퍼포먼스 실천에 관한 연구인 *Liminal Acts: A Critical Overview Of Contemporary Performance And Theory* (2000)에서 논의한 바와 같이, 의식 실천과 샤머니즘에 대한 인류학적 연구 이후에 퍼포먼스에 널리 퍼진 이론이다.

11장. 디지털 분신

몸으로 돌아가라. 서구 문화의 모든 분열이 일어나는 그곳으로.
—캐롤리 슈니먼, 〈신에게 묻다$^{Ask\ the\ Goddess}$〉, 1991년[1]

연극과 그 디지털 분신

마빈 칼슨은 "이중성doubleness의 의식'이 퍼포먼스에서 본질적인 것이라고 주장한다.[2] 이 이론은 마셜 소울스$^{Marshall\ Soules}$가 인간-컴퓨터 인터페이스에 그 분신double의 의식이 동등하게 적용될 수 있는지에 대해 논의하는 데에 사용된다.[3] 1938년 앙토넹 아르토의 『연극과 그 이중$^{The\ Theatre\ and\ Its\ Double}$』이 출판된 이래로 분신의 개념은 공연에서 각별히 잠재적인 개념이 되어왔다. 또한 디지털 퍼포먼스의 이론과 실천에서 그 은유는 구체화되어 작동되었다. 연극의 분신에 대한 아르토의 개념은 성스럽고 변형적인, 그리고 선험적인 연극의 원시주의적이고 영혼화된 상상력이다. 『연극과 그 분신』에서 아르토는 멕시코 문화의 토템들—그것들을 숭배하거나 그것들을 기반으로 명상하는 이들에게 잠들어 있는 힘을 깨워 일으킬 수 있는, 마술로 휩싸인 바위·동물·오브제 등과 같은 것들이다—을 우선 논의한다. 전형적으로 예측을 불허하는 들쭉날쭉한 생각의 변화 속에서(지금은 컴퓨터화된 하이퍼미디어 덕분에 어디에서나 볼 수 있지만), 단 한 문장의 공간 안에서, 이 토템은 갑자기 하나의 인형, 분신, 그리고 그림자가 되어버린다. "모든 진실된 인형들은 분신, 즉 그림자처럼 따라다니는 자신을 갖는다"[4]는 것이다. 아르토에게 연극의 분신이란 연극의 진실한 마술적인 본성이다. 그 본성은 다른 어둡고 강력한 그림자들을 동하게 하며, 화석화되고 그림자가 없는 문화에 대해 "마치 사카린을 바른 듯 공허하다"[5]고 비난한다. 사이버문화에 대한 논쟁들은 이제 다시금 그러한 아르토적 변증법을 부각하려 시도한다. 그 논쟁들에서, 영혼화된 가상적인 실제들을 환영하는 낭만적인 유토피아주의는 디지털적 비실제성의 영혼 없고 소외되며 조현병적인 본성을 공격해대는 디스토피아적 회의주의에 맞선다.

아르토의 자극적인 연극적 글쓰기는, 그 이전에는 무대 위에서 불가능한 것으로 간주되었지만, 이

제는 컴퓨터의 능력들을 사용하게 되면서 실현할 수 있게 된 이미지들을 연상시킨다. 배우들이란 마치 "화염 속에서 신호를 보내고 말뚝에서 고문당하는 이들처럼"[6] 되어야 한다는 그의 믿음은 근래의 작품들에서 반복되고 있다. 이를테면, 극단 4D예술^{4D Art}의 무용극 작품인 〈아니마^{Anima}〉(2002), 극단 라 푸라 델스 바우스의 〈파우스트: 버전 3.0^{F@usto: Version 3.0}〉(1998), 그리고 화염에 휩싸여 빙빙 돌아가는 자신의 몸을 생생한 컴퓨터 처리 영상으로 선보이는 마르셀리 안투네스 로카의 독무대인 〈실어증^{Afasia}〉(1998) 등의 작품이다. 퍼포머의 디지털 분신 이미지들은 그들이 멀리 있는 파트너들과 실시간으로 함께 춤추거나 상호작용하는 다른 공간들로 텔레마틱하게 전송된다. 그리고 '싱글-공간' 연극 이벤트들에서 퍼포머가 투사된 몸의 분신들은 이제는 아주 흔히 그들의 살아 있는 짝들과 대화를 나누며 듀엣을 연기할 정도이다. 디지털 분신은 MUD와 MOO의 역할을 연기하는 텍스트적 성격 묘사에서부터 가상적 세계의 그래픽 아바타들까지도 포함한다. 디지털 분신은 그 자신을 온라인과 무대에 투사한다. 그 프로젝션은 사이보그적 대체자아의 연극적인 묘사에서부터, 예술가들이 그들의 대체-자아들의 단위 생식적 창조에 등장시키는 의인화된 로봇까지 다양한 형태를 취한다.

연금술로서의 연극에 대한 그의 변론을 통해서, 아르토는 '가상현실^{virtual reality}'이라는 용어를 만들어낸 첫 번째 인물이 된다. 연극과 연금술적인 상징들 양쪽 다에 나타나는 키메라^{chimera}적인 특질을 연결시키면서 그는 어떻게 "연금술사적인 기호들이 결부되어 있는 가히 꿈같은 수준으로 …연극의 가상현실이 발전하는지"[7]를 묘사한다. 아르토에게 연금술적인 기호들이란 "오로지 실제 물질의 수준에서 유효한 행위의 정신적인 '분신^{Double}' 같은 것이므로, 연극은 분신, 곧 이렇게 직접적이고 일상적인 실제가 아닌, … 또 다른 하나, 치명적일 만큼 원형적인 실제로서 간주되어야만 한다."[8] 또 다른 실제 또는 '가상성'은 아르토의 잔혹 연극에서, 그가 1931년에 보았던 발리 전통 춤에서처럼 "그 분신이 이토록 강력한 연극적 시^詩와 이토록 다양한 색조의 공간적 언어를 만들어내는 가상성"[9]을 상연하는 받침점이 된다.

몸과 몸의 분신에 대한 관념은 디지털 퍼포먼스에 전면적으로 퍼져 있는데, '도플갱어'의 그림자 형상, 언캐니하고 잠재의식적인 '이드^{Id}'에 대한 프로이트적인 개념들, 그리고 거울 단계^{stade du miroir}와 '파편화된 몸^{corps morcelé}'이라는 자크 라캉의 개념이 거기에 연결된다(그림 11.1). 라캉의 거울 단계 이론은 자아와 정체성의 왜곡된 '허구적인 발명'을 강조한다. 이것은 "주체가 신기루 속에서 자기 힘의 성숙을 미리 기대하는"[10] 거울의 틀 안에서 주체의 몸 분신이 겉보기에는 전적으로, 하지만 궁극적으로는 공상적으로 투사되는 자기도취적인 매혹을 통해 잉태된다. 그러므로 "파편화된 몸의 '실제'가 몸 전체

그림 11.1 루스 깁슨은 이글루의 <바이킹 쇼핑객>(2000)에서 디지털 분신으로 춤을 춘다.

의 상상적인 신기루와 동일시되면서 억압당하는"[11] 동안에, 정체성이란 하나의 단일성으로서 거짓되게 구축된 것이라 할 수 있다. 지그문트 프로이트는 '언캐니'를 정의하는 상징으로서 '파편화된 몸'("절단된 수족, 절단된 머리, 손목에서 잘려나간 손")[12]의 이미지를 선보인다. 또한 『호프만의 이야기The Tales of Hoffman』[13]에 나오는 매혹적인 기계인형 올림피아Olympia 같은 로봇 분신들처럼 표현하기도 한다. 프로이트의 '언캐니'에 대한 개념은 친숙하고 정상적인 것의 한복판에 떠오르는 어두운 자신 또는 '타인'의 등장에 관심을 둔다. "언캐니라는 것은 한때는 편하고 집 같고 친숙했던 것이다. 그러므로 '언un'이라는 접두사는 억압의 표시이다."[14] 무의식에 대한 억압적인 장벽들이 뚫리거나 무너질 때, 언캐니는 친숙한 것이 "벌거벗은 … 숨겨진 힘들을 내려놓으며"[15] 무섭도록 낯설어지게 되는 분신화된 실제를 창조하기 위해 출현하는지도 모른다.

자크 데리다는 프로이트의 '언캐니'로 몇 번이고 되돌아온다. 그의 에세이 「이중의 만남The Double Session」에서 프로이트의 환상적이고 설득력 있는 "분신과 반복의 역설들, '상상력'과 '실제' 사이의, 그리고 '상징'과 '그것을 상징화하는 것' 사이의 흐릿한 경계선들"[16]에 대해 쓰고 있다. 마르틴 하이데거에게 언캐니는 실존적 존재의 기본적인 조건이자, 실제로부터 분리되는 것에 대해 느끼는 불안하고 두려운 느낌이며, "집에 있지 않음das Nicht-zuhause-sein"의 느낌이 "원초적인 현상"인 "안정되고 친숙한" 상태이다.[17] '향수병Heimweh'의 독일적 개념은 누군가가 어디에 있든지 집처럼 느끼지 않는다는 것으로, 헤

겔 이후 독일의 철학적 중심이 되어왔다. 그리고 한편으로 하이데거는 "철학하는 우리는 어디에서든 집으로부터 떠나 있다"[18]고 지적한다. 니콜러스 로일Nicholas Royle의 풍부하고 철저한 연구인 『언캐니The Uncanny』(2003)는 칸트·마르크스·니체·프로이트·하이데거·비트겐슈타인·데리다의 글쓰기를 통해 그 개념을 추적하며, 브레히트의 소외 효과, 그리고 유전공학과 복제와의 관계를 계속 탐구하고 있다. 로일 또한 컴퓨터 기술들을 이해하는 데에서 언캐니 개념이 갖는 가치에 주목한다.

> 유령적인 것(기계뿐 아니라 감정과 개념과 신념의 유령성)의 이론으로서, 언캐니는 종교적 문제만큼이나 많이 컴퓨터와 '새로운 기술'의 문제와 연관되어 있다. 언캐니는 유령처럼 감정적이고 개념적이다. 그래서 합리화를 요구하고, 나아가서는 그 합리화가 불확실하게 지나치거나 부족함을 맞기도 한다. 언캐니는 일반적으로 '프로그래밍'의 기이함뿐 아니라 … 현대의 '종교적인 것으로의 회귀'에 대해서도 새로운 사고방식을 제공한다.[19]

분신은 종교적·신비주의적·민속학적 전통 안에서 오래되고 범세계적인 혈통을 가지고 있다. 디지털 분신은 마법의 오래된 개념들과 연관되어 있다. 단지 수행하는 주체를 위한 대체적이고 동시적인 제2의 몸이 지닌 '마법을 부리는' 힘에 의해서뿐만 아니라, 모방 마법과 동종요법 마법의 고대 법칙과 관련해서도 그러하다. 죽음과 부활의 드라마·의례에 대한 보고서에서 제임스 프레이저 경Sir James Frazer은 이러한 의식들이 "본질적으로는 그들이 촉진시키고자 했던 자연적 과정들을 극적으로 표현한 것이었다. 왜냐하면 단지 그 어떤 것을 모방하는 것으로 원하는 효과를 만들어낼 수 있다는 것은 마법의 익숙한 교리이기 때문이다"[20]고 주장한다. 최근의 퍼포먼스 실천에서 디지털 이미지로서의 분신은 자신의 인간 지시대상을 복제하면서, 다양한 형태들의 모방과 표현을 창출하기 위해 사용되어왔다. 여기서 모방과 표현이란 자연을 변화시키는 것과 몸·자아·영혼·기술·연극에 대한 이해를 반영한다.

퍼포먼스에서 탐색된 다양한 징후들을 분석할 때 우리는 차이가 뚜렷한 표현과 주제들을 탐구하는 디지털 분신의 4가지 유형과 범주들을 식별해냈다. 이들은 반영, 대체자아, 영적 발산, 그리고 조작 가능한 마네킹의 형태를 통해 디지털 분신을 추적한다. 이러한 범주들은 우리가 뚜렷한 미학적·철학적·패러다임적 문제로 간주하는 것을 조사할 때 유용하지만, 그럼에도 분신이 적절한 경계에 도전하고 그것을 횡단해 넘어갈 수도 있을 만큼 본질적으로 신비스럽고 변덕스러운 형상인 것 또한 인정되고 있다.

반영으로서의 분신

> 달빛에 비치는 거울 속에 자기 얼굴을 우연히 보게 되는 것만큼 더 언캐니한 것은 없다.
> ─하인리히 하이네Heinrich Heine[21]

뉴욕의 예술가 댄 그레이엄Dan Graham이 거울과 비디오카메라를 사용해 만든 1970년대의 작품은 하나의 반사로서 수행하는 분신에 대한 흥미로운 아날로그적 예들을 보여준다. 〈두 의식의 투영Two Consciousness Projection〉(1973)에서 한 남자가 비디오카메라의 접안렌즈를 통해 바라보면서 그가 촬영하는 여자의 얼굴을 상세하게 묘사한다. 그와 동시에, 여자는 몇 피트 떨어져 앉아서 카메라 바로 아래에 있는 비디오 모니터에 실시간으로 중계되는 그녀의 비디오 이미지를 보는 대로 그녀 자신의 얼굴을 묘사한다. 남자가 묘사한 얼굴은 접안렌즈의 소형 비디오 스크린을 통해 미디어화됨으로써 지시대상으로부터 거리를 두고 있다. 여자로 말하자면, 모니터상의 그녀 얼굴은 직접적인 기술적 '분신'이지만, 그녀의 분신 이미지는 복잡하다. 그것은 전자적인 이미지일 뿐 아니라 마치 그녀가 거울 속에 자신을 앉아서 바라보는 것처럼 직접적인 반사를 거짓되게 암시하기도 한다. 하지만 이미지는 실제로 180도 거꾸로 방향 감각을 상실하면서 작동되고 있다. 예를 들어서 오른손을 든다는 것은 비디오에서는 거울 이미지와 일치하지 않지만, 분명히 반대쪽 손을 들어 올릴 것이다. 동일한 패러다임이 조앤 조너스의 1972년 비디오 아트 공연 〈오른쪽 왼쪽Left Side, Right Side〉에서 탐구되었는데, 거기서 거울들은 그녀의 뒤집어지고 분리된 이미지들을 창출해서는 관중의 관점에 대한 인식은 물론이고 왼쪽과 오른쪽 간의 관계를 혼돈스럽게 했다. 처음부터 끝까지 그녀는 최면술의 주문처럼 "이것은 내 왼편이다, 이것은 내 오른편이다"라고 반복했다.

　그레이엄의 설치 작업 〈현재 계속되는 과거Present Continuous Past〉(1974)로 말하자면, 구경꾼들은 모든 각도에서 실시간으로 그들을 반사하는 줄지어 늘어선 거울의 큐브 속으로 들어갔다. 그동안 비디오는 8초의 시간이 흐르고 나서 그들이 최근에 한 행동들을 투사했다. 이러한 브레히트적인 효과는 보는 이들을 "불편하고 자의식이 강한 상태"[22]로 유도한다. 그것은 어떻게 "거울이 지속 시간 없이 순간적인 시간을 반영하고 … 반면에 비디오 피드백은 바로 그 반대로 작동하며, 일종의 지속적인 시간의 흐름 속에서 그 둘을 연관시키는지"[23]를 강조한다. 그의 에세이 「변형 거울Transforming Mirrors: Transforming Mirrors」(1999)에서 데이비드 로크비David Rokeby는 거울 반사 원칙을 사용하는 현대 디지털 아트 작품

들을 탐구하며 다음과 같이 제안한다.

모든 인터랙티브 작품이 상호작용자들을 되비추는 동안 많은 작품에서 거울의 개념은 분명히 호출된다. 가장 명백한 예는 관객의 이미지나 실루엣이 컴퓨터로 생성된 맥락 안에서 활동적인 힘이 되는 인터랙티브 비디오 설치 작품들이다. 예들은 마이런 크루거Myron Krueger의 〈영상현장 작업Videoplace work〉, 에드 태넌바움Ed Tannenbaum의 〈기억들Recollections〉 그리고 베리 비비드Very Vivid의 〈만다라Mandala〉 등이 있다. 그 작품들 중에서 변형된 반사들은 자신과 저 너머의 세상 사이에서 일어나는 대화이다. 메아리는 그것을 통해 한 사람이 지니는 스스로의 이미지와 그가 속한 세상과의 관계가 검토되고 질문된다. 그리고 변형될 수 있는 의식의 고집스러운 (제 마음대로의) 고리처럼 작동하는 것이다.[24]

나르키소스의 영혼

이러한 생각들은 1990년대 초반에 가장 영향력이 컸던 인터랙티브 아트 작품 중 하나인 〈유동적 관점 Liquid Views〉(모니카 플라이슈만Monika Fleischmann/볼프강 스트라우스Wolfgang Strauss/크리스티안 A. 본 Christian-A. Bohn, 1993)에서 완벽하게 구체화된다. 작품은 라캉적 '오인meconnaissance'의 나르키소스Narcissos적 거울 반사로 디지털 분신의 전형을 보여준다. 즉, 몸이 "판타지의 해부학을 규정하는 '부서지기 쉬움'의 선상"[25]에서 출현한다는 것이다. 갤러리 설치 작품은 그녀 자신의 반사를 연구하기 위해 물속을 들여다보는 나르키소스 역을 맡은 사용자를 배치한다. 사용자/관객은 상호작용적 참여자일 뿐 아니라 주요 주체이며 연기자이다. 왜냐하면 그녀의 디지털 분신은 또한 갤러리 공간 안의 커다란 벽 공간 위로 투사되어 다른 방문객들에게도 보이게 되어 있기 때문이다.

수직으로 세워진 컴퓨터 모니터 위로 몸을 굽힌 채 사용자는 잔물결을 일으키는 가상적 물의 우물 또는 샘을 보는데, 그것은 자연적인 물의 움직임과 물결의 모양들을 모방하려고 맞춤형 소프트웨어를 사용해 프로그래밍한 그래픽 패턴이다. 극소형의 비디오카메라가 아래로 내려다보는 그녀의 이미지를 녹화하며 컴퓨터 소프트웨어가 이 영상을 움직이는 물과 함께 섞는다. 사용자는 터치스크린의 인터페이스를 통해 물의 패턴들을 방해하거나 변하게 해서, '반사'를 흐리게 하거나 아찔한 소용돌이 속으로 영상을 사라지게 하는 물결 효과를 창출해낼 수 있다.

이러한 나르키소스 신화의 기술적인 재작업은 새롭고 명백히 현대적인 공명을 미리 앞당긴다. 우

리가 우리 자신의 반사를 바라보는 것으로 비칠 때 그것은 자연적인 반사가 아니라 비디오로 복사된 것, 즉 렌즈와 칩, 케이블을 통해 전달된 전자적인 시뮬레이션이며, 더 나아가 색깔이 입혀진 픽셀들로 재생산된 것이다. 물은 전적으로 합성된 것이며 컴퓨터 그래픽을 유발하는 일련의 알고리즘이다. 나르키소스는 자연적으로 반사하는 물질인 물을 통해, 그 자신의 자연적인 아름다움에 대한 명상을 통해 숭고함을 추구했다. 〈유동적 관점〉에서는 새로운 은유와 신화가 에칭처럼 선명하게 그려지며, 아주 잘 공명하는 현대적인 이미지가 천천히 결정화된다. 우리는 지금 우리가 자연적인 것과 동등하게 매혹적이고 최면적이라고 생각하는 새로운 '기술적 숭고함'을 탐지하기 위해서 자신의 목을 길게 빼고 내려다보는 시대에 있다. 우리가 바라보는 이미지는 자연과 우리 자신의 몸을 동시적으로 반사하고 합성하여 복제하며, 맥박 뛰는 디지털 세상 안에, 그 통제 안에 우리 자신을 확고하게 자리매김한다. 인간의 허영심은 새로운 기술적 허영심에 의해, 즉 컴퓨터 기술의 변형적인 힘—실재적인 것을 '넘어서는' 가상적인 것의 힘—에 대한 우리의 믿음에 의해 대체된다. 그 설치 작업은 기술적인 반사로서의 분신에 대한 명상을 위한 하나의 시뮬라크라적 만다라로, 우리는 거기서 고정적으로 우리의 새로운 전자적인 자신들을 뚫어지게 응시하며 되돌아본다.[26]

나르키소스의 영혼은 니콜라스 아나톨 바긴슈키Nicholas Anatol Baginsky의 〈나르시시즘 회사The Narcissism Enterprise〉(1998)로 다시 돌아오는데, 거기서 바라보는 사람의 얼굴이 비디오카메라로 찍히고 살아 있는 이미지가 공간 속으로 다시 중계된다. 하지만 비디오 이미지는 그 이미지를 바라보는 사람의 얼굴 형상(눈이나 코 또는 입) 중 일부와 그 공간을 이전에 방문했던 사람들에게서 가져온 형상들을 섞으며 합성하여 바꾸어놓는 컴퓨터 시스템에 의해 실시간으로 조작된다. 〈혈장: 머그잔Plasm: Yer Mug〉(피터 브로드웰Peter Broadwell, 로브 마이어스Rob Myers, 그리고 레베카 펄슨Rebecca Fulson, 1996)에서는 무시무시한 전자적인 거울이 방문객들 얼굴의 '반사'를 컴퓨터의 기억 속에 서식하는 그래픽적이고 변화하는 인공생명의 형태와 융합해놓는다.[27] 알바 두르바노Alba d'Urbano의 〈날 만져봐요Touch Me〉(1995) 설치 작업은 예술가의 머리와 어깨가 드러나는 디지털 초상화를 선보이는데, 방문자들을 고갯짓으로 불러서는 그녀의 얼굴을 만지게끔 한다. 스크린을 건드리면, 건드린 초상화 부분은 감추어진 비디오카메라에 의해 중계되는 사용자의 얼굴에 상응하는 부분으로 대체된다. 하지만 스크린 얼굴의 다른 부분들을 만지면, 사용자는 마치 거울 이미지에서처럼 "관객적 '주체'와 예술가적 '대상' 사이의 분할을 가로지르면서"[28] 두르바노의 이미지를 자신들의 얼굴로 점진적으로 대체할 수 있게 된다.

나르키소스 신화는 네덜란드의 무용 퍼포먼스 〈부드러운 거울Soft Mirror〉(1998, 이사벨러 에니허

스^{Isabelle Jenniches}, 베피 블랑커르트^{Beppie Blankert}, 카롤리너 독터르^{Caroline Dokter})로 다시금 공연된다. 스크린 화상회의처럼 처리한 금색과 초록색의 에코^{Echo}가 인상적이며, 듀엣을 추는 나르키소스 역을 맡은 라이브 퍼포머가 함께 작업했다. 에코의 그림자들, 거울들과 연기하는 원격 퍼포머는 아주 신경을 많이 쓴 리허설을 통해 얻어진 대단한 친밀성의 감각으로 나르키소스를 따른다. 스티커들이 원격 공간의 벽들과 바닥에 사용되어 라이브 퍼포먼스 공간에서 나르키소스의 상대적인 위치와 항상 정확하게 만난다. 극단은 또한 어떻게 "낮은 프레임 속도, 래그^{lag}와 지연은 물질이라는 것이 시간과 공간을 통한 이동을 통해 표시되는지를 명확하게 나타내는지" 지적하고, 또한 "보통 인터넷에서는 거리를 의식하지 못하지만, 왜곡된 비디오 영상은 원격성의 위급함을 다시금 느끼게 한다"[29]고 지적한다.

거울로서의 테크놀로지

기술적인 반사로서의 분신에 매료되는 것은 블라스트 시어리의 멀티미디어 연극 퍼포먼스 〈거꾸로 10〉(1999)의 주인공에게 하나의 집착이 된다. 주인공인 니키(니키 우즈^{Niki Woods}의 배역)는 가히 강박적으로 스스로를 비디오로 촬영한다. 그리고 작품은 그녀가 자신의 미래를 추측하고 환상을 품는 그녀의 '비디오 일기' 영상이 삽입되어 있다. 작품의 가장 독창적이고 기억에 남는 시퀀스 중 하나는 니키가 아침 시리얼을 먹는 자신을 찍으려고 디지털 비디오카메라를 사용하는 것이다. 그녀는 과장되게 반복적으로 카메라를 쳐다보면서, 때때로 다른 분명한 동작들, 코를 긁는다든지 머리를 매만진다든지, 아니면 치아에 끼인 시리얼을 손가락으로 집어내는 등의 동작을 하면서 과장되게 먹는다. 이러한 라이브 액션과 대조되는 녹음된 그녀의 해설에 따르면, 그녀의 녹화 과정은 시간 여행을 할 수 있게 하려고 그녀의 몸과 마음을 재조정하는 전략의 일부이다. 아침을 먹는 것 같은 지나간 행동들의 면밀한 분석과 정확한 복제가 과거·현재·미래를 연결시키면서 일시적인 좌표들에 영향을 미칠 수 있다는 것이다.

그녀는 먹는 것을 끝내고 자신이 방금 녹화한 영상을 다른 속도들로 되돌려보기 시작하는데, 프레임별로, 앞으로, 뒤로 돌려보기 위해 리모컨 조그셔틀 핸드세트를 사용한다. 비디오는 횡단 무대의 끝마다 설치된 스크린 위에 펼쳐지고, 그녀는 자신의 뒤에서 역시 중계되는 디지털 테이프를 통해 그녀가 천천히 왕복하면서 그녀 반대편의 스크린 이미지를 살펴본다. 그렇게 하는 동안 그녀는 디테일 하나하나를 동작별로, 찌푸린 표정별로, 씹는 장면별로, 동시간적으로 재연하며 거울처럼 비춘다. 그녀는 빈번하게 정지 버튼을 누르는데, 그녀의 라이브 얼굴과 몸은 스크린에서 보이는 것과 똑같이 정지한다.

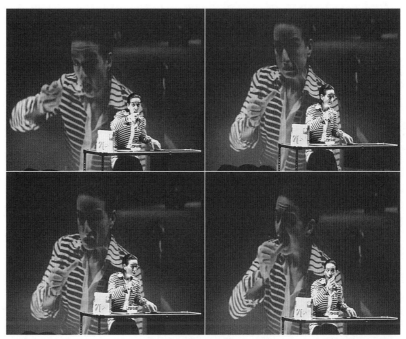

그림 11.2 니키 우즈는 블라스트 시어리의 《거꾸로 10》(1999)에서 (왼손으로) 비디오 '조그셔틀' 장치를 사용하여, 아침 식사를 하는 모든 얼굴 세부 사항을 재현하고 복제하려고 시도한다.

그녀가 한 부분을 거꾸로 돌려보면서, 머리를 거꾸로 매만지고 입에서 스푼에 담긴 시리얼을 빼내어서 그릇에 다시 담는 것처럼 맞추어나갈 동안, 그녀의 스타카토식 실시간 움직임들은 다시 한 번 정확하게 스크린 영상을 비추어 보인다. 니키 뒤편의 스크린에 나타난 클로즈업된 비디오 이미지는 그녀의 신체 크기보다 다섯 배는 더 크며, 그렇게 해서 시리얼을 씹는 라이브 퍼포머와 녹화된 그녀 자신 사이의 거울화된 상호작용을 코믹하고도 그로테스크하게 만든다. 그녀의 녹음된 해설은 내내 계속된다.

내가 들은 바로는, 준비 작업 제3번에는 조그셔틀을 사랑하는 법을 배우는 것이 포함된다. … 그것을 사용하라, 마구 쓰고 부서질 때까지 조작하라. 그렇게 매일매일의 당신 행동들을 뒤로, 앞으로, 천천히, 빨리 돌려라. 당신 행동 하나하나를 천 개의 단편으로 잘라라. 어린아이들이 가지고 노는 반죽처럼 그것들을 다시 모으고, 그것들을 포개어 접어라. 당신이 마지막 먹은 아침을 게워낼 때까지. (침묵) 준비 작업의 네 번째 날, 나는 잘 알려진 아침 시리얼 브랜드를 증오하게 되었다.

그리하여 니키는 아침식사의 가장 작은 디테일들을 복사하고 분석하고 재생하며 되돌리고 정지시킨다(그림 11.2). 그것은 유머가 넘치고 이상야릇하며 강력한 연극적인 의례로서, 공연과 기술이 정확히 효과적으로 만나는 장소가 된다. 라이브 퍼포머와 그녀의 디지털 분신은 개인적이지만 연극적이며 평범하지만 심오한 것으로 보이는 맥락 안에서 서로를 정확하게 반사하고 복제한다. 먹는다는 보편적인 행위는 느리고 강력한 얼굴의 무용, 곧 라이브 퍼포머와 그녀의 디지털 반사 사이의 거울 놀이 듀엣으로 재생된다. 우리가 쳐다보는 동안 우리 자신의 얼굴 근육들이 공감을 느끼고 경련을 일으키며 거기에 동참하는 것에 저항하기가 어려워진다. 시퀀스는 니키를 그녀의 과거와 동기화하며, 관객을 그녀의 라이브 형태 및 투사/녹화 형태의 외견상 동시적인 '현재'와 동기화한다. 니키는 디지털 비디오를 자신을 분석하는 도구로 사용하지만 그녀에게 기술적인 복제는 그녀가 고통스럽게 복제하고 모방해야만 하는 '실재'가 된다. 시퀀스의 힘과 매력은 그녀가 단계적으로 그녀의 기술적 반사와 더불어 신체화되고 하나가 되어가는 것을 본다는 데에 있다. 바로 〈유동적 관점〉에서 보듯이 가상적인 것과 실재적인 것 사이의 경계가 혼돈되고 불안정해질 뿐만 아니라, 디지털 반사가 지배적인 힘으로 부상하기 위해 서 그것의 라이브 분신을 효과적으로 지워버리기까지 한다.

애나 소프Anna Saup와 극단 슈프림 파티클스Supreme Particles의 〈플라스마/아키텍스처Plasma/archi-texture〉(1994)에서 설치 작품 방문객들의 표면적인 거울 이미지는 3D 플라스마 모델로 변한다. 방문객이 방으로 들어서면 야간 영상 카메라가 그녀의 거울 같은 이미지를 컴퓨터로 조절되는 공기압 프로젝션 스크린 위로 투사한다. 방문객이 방의 중심으로 움직이면 두 각도에서 흑백 카메라가 그의 몸을 매핑하고, 드워프모프dwarfmorph 맞춤형 소프트웨어가 그 이미지들을 질감을 제공하도록 구체화된 야간 영상 이미지와 함께 3차원 모델로 바꾼다. 추가 소프트웨어 조작은 모델에 플라즈마 효과를 제공하는데, 이 효과는 플라즈마 스크린에 의해 지원된다. 이 시점에서, 가상적인 몸은 더는 이전처럼 방문객의 움직임들을 거울로 비추는 작업을 하지 않는 대신에, 자신의 삶을 살게 된다. 시스템이 전시 공간에서 녹화해놓은 이전 방문객들의 조작되고 사운드 모핑된 소리와 목소리로부터 만들어진 인위적인 언어로 방문객에게 '말을 건다.'

공중에 매달린 스크린 위로 12피트 높이의 몸 윤곽은 티퍼니 홈스Tiffany Holmes의 〈너 자신을 알라Nosce Te Ipsum〉(2000)를 위한 중앙부 장식으로 쓰인다. 방문객들이 그것을 향해 움직이면 몸의 점진적인 시각적 '해부'를 일으키는 압력 센서가 작동하게 된다. 그러면 몸의 단편 층들이 서서히 뒤로 접히며 살과 표시, 쓰인 텍스트 등을 드러낸다. 사용자가 스크린 가까이 다가가 마지막 센서를 작동시키면

몸 형상 속의 디지털 애니메이션은 마침내 사용자의 얼굴이 찍힌 비디오 이미지에 자리를 내준다. 사용자 얼굴의 비디오 이미지는 거대한 형상의 머리 위에 캡처되어 실시간으로 중계된다. 시각적 해부 과정의 절정에서 이러한 '거울 이미지'는 시스템에 충격을 주며, 라틴어 금언인 '너 자신을 알라'라는 작품 제목 뒤에 숨어 있는 뜻을 드러낸다. 〈유동적 관점〉, 〈거꾸로 10〉와 함께 그러한 스크린을 향한 여정은, 기술화되고 거울에 비친 자신을 발견하는 것으로 마무리된다.

물론, 거울은 예술가들을 위해 이미지의 변형적인 프레임과 원천을 제공하는 것뿐만 아니라 디지털 기술에 대한 폭넓은 비판적인 논의에서 중요한 은유로 간주되어왔다. 리처드 코인은 거울이라는 개념이 초현실주의적인 실제 개념을 정보 기술의 세계 안에서 서사·은유와 어떻게 연결하는지를 묘사한다. 그에 의하면 정보 기술의 세계란 "세계·창문·하이퍼링크로의 개방을 나타내려고 하고, 그들 자신으로 돌아갈 수 있으며, 그리고 거울 방의 상호 반사들을 암시한다."[30] 피터 러넨펠드는 디지털 아트에 대한 논의에서 동일한 은유를 일깨운다. 그 은유는 그가 언급하는 "거의 무한히 후퇴하는 거울 반사 시리즈들"[31]과 연관되어 있다. 반면에 컴퓨터 예술과 문화에 대한 제이 볼터의 광범위한 단독 저술 또는 공동 저술들은 『윈도와 거울Windows and Mirrors』(2003)에 이르기까지 일관성 있게, 설득력 있게 디지털 패러다임의 배후에서 거울을 내세우고 있다.[32] 장 보드리야르에 따르면, 기술화되고 거울에 비친 분신은

나르키소스가 샘물 위로 몸을 굽힌 이래로 계속되어온, 실제의 삶을 붙잡으려는 환상이다. 실제를 고정시키려고 실제를 놀라게 하며, 실제의 분신이 소멸하기 전까지 실제를 유예시켜놓으면서 … 우리가 꿈꾸는 바는 스스로를 통과하는 것, 그리고 저 너머에서 스스로를 발견하는 것이다. 그리하여 당신의 홀로그램 분신이 드디어 움직이고 말을 건네며 거기 공간 속에 있게 될 때, 당신은 당신의 꿈을 실현하게 될 것이다.[33]

하지만 전형적인 회의주의에 따라, 보드리야르는 그 자신이 마술이 부려놓은 이미지에 딴죽을 건다. "물론, 그것은 더는 꿈이 아니게 된다. 그러므로 그 매력도 사라질 것이다."[34] 그는 홀로그램 이미지를 일종의 기술화된 공상적 복제가 되어가는 "분신의 상상적인 아우라"[35]와 연관시킨다. 이것은 "종양을 제거하는 수술을 하듯이" 당신 내부에 숨어 있는 분신을 제거하기 위해서 "우리 몸의 반대쪽, 분신 쪽으로 지나가면서 일어나는 현기증 … 빛나는 수술"을 유발한다.[36]

모든 유형의 디지털 분신은 살아 있는 몸의 몇몇 기술적인 반사 형태로 개념화될 수 있지만, 우리

의 분류에서 우리는 그러한 반사 분신을 퍼포머 또는 상호작용하는 사용자의 동일한 시각적 형태와 실시간 움직임을 거울로 비추는 디지털 이미지로서 구체적으로 정의한다. 반사 분신을 선보이는 퍼포먼스와 설치 작업들 중에서 퍼포머/사용자는 〈유동적 관점〉과 〈거꾸로 10〉에서처럼 거의 항상 분신의 존재를 의식하고 있다. 분신이 라이브 퍼포머와 공존하지만 그 퍼포머에게 직접적으로 보이거나 인정되지 않는 퍼포먼스, 또는 분신이 비동시적인 활동을 수행하거나 한 배역의 또 다른 '한쪽' 또는 시각적 신체화를 선보이는 퍼포먼스에 관해서는 대체 자아로서의 디지털 분신이라는 영역으로 옮겨가서 다룰 것이다.

대체자아로서의 분신

> 미개척의 영역은 결국 우리 자신의 확장이다. 그 안에 사이버공간의 희망이 또한 자리 잡고 있다.
> —로이드 W. 랭Lloyd W. Rang[37]

엄청난 영향력을 가진 질 들뢰즈와 펠릭스 가타리의 『천 개의 고원Mille plateaux』(1980)은 이렇게 시작한다. "우리 두 명 각자가 여러 명이기 때문에 이미 상당수의 군중인 셈이었다."[38] 현대의 멀티미디어 퍼포먼스에서 분신으로 만들어진 디지털 육체는 퍼포먼스를 하는 주체의 여러 개체와 근원적인 인격들을 분할시키면서 이러한 군중을 표방한다. 대체 자아로서의 디지털 분신은 또한 『천 개의 고원』의 핵심에서 다른 신비한 '되기', 즉 동물-되기, 강렬하게-되기, 여자-되기, 별들-되기를 캡슐화할 수 있다. 우리가 본 것처럼 공연적인 대체 자아는 윈저 매케이가 영화 스크린 뒤를 내달린 후에 '공룡 거티'가 석양 속으로 다시 돌아가는 장면 위로 뛰어오르기 위해 필름 위에 애니메이션 형태로 다시 나타나던 1914년 이래로 줄곧 탐구되어왔다.

한스 홀저Hans Holzer는 "인간 분신(또는 분신들)이라는 개념이 민속과 전통에서 불변하는 요소로 남아 있고, 특히 모든 인간 존재가 삶을 통틀어 자기 인격의 두 가지 확장, 곧 하나의 선과 다른 악, 전자의 빛과 후자의 어둠과 위협이라는 확장에 의해 동반된다는 믿음이 그러하다"[39]며 그 방법을 묘사한다. 그는 이것이 "물에 반사된 이미지와 항상 동반되는 그림자의 동반자 정신에 대한 원초적인 합리화"[40]에서 파생한다고 제안한다. 디지털 퍼포먼스에서 대체 자아의 그림자 분신은 마찬가지로 대체적

이고 한결같이 더 어두운 신체화인 것이다.

인간 몸에서 대체자아의 분신을 분리하는 사례 중에서 시각적으로 눈에 확 들어오는 것으로는 극단 4D예술의 연극 퍼포먼스인 〈아니마〉(2002)를 들 수 있다. 극단은 맨눈에는 보이지 않는, 절반이 거울 처리된 스크린을 통합한 섬세한 프로젝션 시스템을 사용하는데, 이는 2차원적인 프로젝션 스크린보다는 라이브 퍼포머들과 동일하게 열린 물리적 무대 공간에서 나타나는 3차원적인 인간 분신들의 환상을 창조하기 위해서이다. 어느 시점에서 퍼포머는 그녀의 움직임이 투사된 잔상들이 그녀로부터 분리될 동안 춤을 추며, 그녀를 둘러싼 눈앞의 공간에서 명백한 3D로, 슬로모션으로 매달리고 움직이는, 유령 같은 흔적들을 남긴다. 또 다른 시퀀스에서 한 남성 퍼포머의 몸은 투사된 그의 분신이 그의 살아 있는 몸으로부터 스스로 완전히 찢겨나가 두 개의 따로 떨어진 몸으로 분리된 것처럼 보이고, 그 두 '남자'는 공격적인 싸움꾼들처럼 원을 만들거나 다른 한쪽의 갈 길을 가로막으면서 격정적으로 물리적이고 정교한 듀엣을 수행한다.

브라질 예술가 이바니 산타나[Ivani Santana]는 그녀의 1인 공연인 〈열린 몸: 탄소 미디어, 실리콘 미디어[Corpo Aberto: midia de carbona, midia de silicio]〉(2001)에서 그녀의 몸에 장착된 카메라들이 자주 현기증을 일으키는 흐릿한 라이브 이미지들을 중계할 동안, 그림자 같은 투사된 그녀의 도플갱어와 함께 춤을 춘다. 분신은 미리 프로그래밍되어 있고 라이브로 원을 만든다. 그리고 공연의 거의 끝자락에 그 형상은 인간의 형태를 잃어버리기 시작하는데 마침내 "다른 세상의 형태와 생기 있는 해골들"[41]로 변한다. 1994년 설립되었고 이 책의 저자인 스티브 딕슨[Steve Dixon]이 감독으로 있는 퍼포먼스 극단 카멜레온 그룹으로서는 디지털 분신이 영감과 실험의 지속적인 원천이었다. 〈카멜레온 4: 평온의 문들[Chameleons 4: The Doors of Serenity]〉(2002)에서 극단은 그들이 나무로 된 프로젝션 스크린 사이에 설치된 두 개의 작업문으로 들어가고 나오는 동안 라이브 인물과 녹화된 인물 사이에서 의도된 혼돈을 가지고 연기한다. 인물들의 크기는 동일하고 무대 퍼포머들과 그들의 녹화된 분신 사이의 차이는 라이브 퍼포머들을 스크린에 가능한 한 '납작하게' 접해 있도록 함으로써 극소화된다. 탄탄하게 연습하여 실행한 시퀀스들에서 인물들과 그들의 디지털 분신은 문들을 통해 들어가고 나가며 서로를 관찰하고 상호작용한다. 보통은 라이브 퍼포머들과 그들의 녹화물들 사이에 구별이 없는 것 같은 착각이 지속되지만 때로는 디지털 분신이 실시간으로 불가능한 활동을 나타낸다. 어느 시점에서 라이브 인물이 들어와서 문의 한쪽으로 이동하고 그의 디지털 분신이 문을 통해 따라오는 것을, 그리고 우박처럼 쏟아지는 총알을 맞는 것을 지켜본다. 분신은 공중으로 뛰어올라 괴기한 슬로모션으로 죽어간다. 또 다른 라이

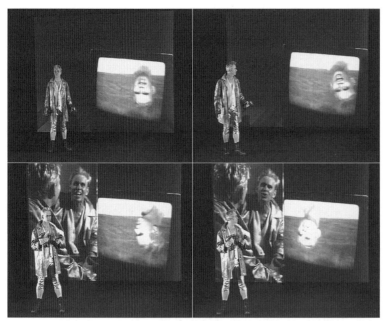

그림 11.3 티브 딕슨은 카멜레온 그룹의 <카멜레온 4: 평온의 문들>(2002)에서 첫 번째 사이보그 분신('거꾸로 매달린 소년')과 마주치고, 그다음으로 또 다른 사이보그 분신('거울-소년')과 마주친다.

브 퍼포머가 그녀의 스크린 분신이 장난감 인형들에 의해 폭격당하는 것을 슬프게 바라본다. 그 인형들은 그녀를 느린 동작과 빠른 동작으로 번갈아 때리는데, 시퀀스가 진행될수록 이러한 대조적인 속도는 점점 더 강력해지고 양극화된다.

다른 시퀀스들은 때때로 제2의 분신까지 포함하여 자신의 투사된 분신과 함께 길고 복잡한 대화들을 수행하는 인물들을 포함한다. 초기의 시퀀스는 사이보그 인물을 도입하고, 그를 대화로 끌어내는 두 명의 도플갱어들을 사용함으로써 정신분열증적인, 기술적으로 네트워크화되고 미디어화된 본질로서의 존재론을 강조한다. 하나는 거꾸로 매달린 소년으로, 타로카드 중 교수형에 처해진 남자 이미지처럼 거꾸로 매달려서는 무대 위의 사이보그에게, 정신을 가다듬고 '엉터리 금속 인간'을 잊어버려야 한다고 경고한다. 다른 하나는 오직 거울을 통해서만 다른 인물들과 소통함으로써 그 스스로가 "분신화된" 거울-소년이다. 세 가지 방식의 대화는 동일한 인물의 세 가지 출현 사이에서 이루어지는데, 그들 각각 대조를 이루는 분명한 인성을 보이고 있다(사진 11.3). 대화는 빠르고 희극적이며, 모욕으로 진부하게 폭발하는 일련의 커다란 자만심들 속에 구축되어 있다. 이는 SF 갱스터 영화의 패스티시^{pastiche} 처럼 연기된다.

그림 11.4 웬디 리드^{Wendy Reed}(왼쪽)와 애나 페네모어^{Anna Fenemore}(오른쪽)는 <카멜레온들 4: 평온의 문들>(2002)에서 강렬한 6자간 대화를 한다.

거울-소년: 그러니까 그다음을 이야기하자고.

거꾸로 매달린 소년: 나는 이 쓰레기에서 벗어나고 싶어.

거울-소년: 아, 그래. 왜 그렇지?

거꾸로 매달린 소년: 응, 우선 맛보기로—그는 내가 본 중에 가장 캠프적인 사이보그야.

사이보그: 모든 사이보그는 캠프야.

거울-소년: 그의 변신은 완벽해. 그의 앞서가는 과장된 금속 몸은 그의 편집증적이고 황폐한 외면과 약간 나온 올챙이배로 교활하게 위장하고 있어. 그가 남자 백 명의 힘과 마이크로초당 백억 개의 계산을 할 수 있는 철의 두뇌를 가졌다는 걸 누가 짐작이라도 하겠어.

사이보그: 알다시피. 나는 특별히 똑똑하다고 느끼는데.

거꾸로 매달린 소년: 당신 뇌는 포탄 파편이야, 이 빌어먹을 멍청아.

시퀀스는 사이보그주의에 대한 이중적 삼중적 관점들을 강조하면서 이런 방식으로 계속된다. 거울-소년은 유토피아적·메시아적인 수사학을 말하고, 거꾸로 매달린 소년은 단호하게 냉소적이고 디스토피아적이며, 라이브 사이보그 인물은 순진하고 집중포화를 맞는 혼돈스러운 모습이다. 공중 화장실

을 배경으로 하는 또 다른 시퀀스에서는 두 명의 라이브 여성 퍼포머가 등장하며, 그들 각각은 스크린 상에 나타나는 두 개의 사전 녹화된 분신들과 분리되어 있으며, 두 명의 라이브 여성과 네 명의 녹화된 여성에 의해 연기되는 여섯 인물 사이의 다층적인 대화를 수반한다. 네 명의 분신이 스크린을 싸고돌고 장소를 바꾸며 화장실 칸들을 들락날락거리고, 옷들을 바꾸어 입으며 흔히 다른 사람의 분신으로 다시 나타나면서, 시퀀스는 점점 더 복잡해진다(그림 11.4).

영적 발산으로서의 분신

모든 단단한 것은 공기 속으로 녹아든다.
—카를 마르크스Karl Marx와 프리드리히 엥겔스Frederick Engels, 『공산당 선언The Communist Manifesto』**42**

『황금가지The Golden Bough』(1925)에서 제임스 프레이저는 원시인들 사이의 공통된 가정에 주목한다. 영혼이 몸의 자연스럽게 뚫린 곳들, 특히 입과 콧구멍을 통해 도망갈 수 있으며, 꿈은 영혼의 실제적인 방황이라고 믿는다는 것이다. 그러므로 "원시인들로서는 자는 사람을 깨우지 않는 것이 보편적이다. 왜냐하면 혼이 나가 있어서 돌아오는 데에 시간이 걸리므로, 만약 사람이 혼이 없는 상태에서 깨어나게 되면 병에 걸릴 수 있기 때문이다."**43** 그는 구체적인 분신으로서의 외부적인 영혼의 이야기가 "여러 형태로 힌두스탄에서부터 헤브리디스 제도에 이르기까지 모든 아리안 족에 의해"**44** 어떻게 전해지는지를 이야기한다. 그리고 영혼들이 비밀스러운 장소들에 숨겨져 있는 까닭에 그들의 물리적인 몸들이 불사의 상태로 있는 마법사와 마법적 존재의 수많은 전설을 묘사한다.

퍼포먼스의 이론과 역사는 인간 영혼, 신비주의와 초월에 대한 관념과의 연속적인 관련 또한 추적하고 있다. 최초의 신성한 의례에서 그리스 연극의 신들에 이르기까지, 아시아 무용과 연극의 무아지경에서 샤머니즘의 신들림에 이르기까지 퍼포머는 더 높은 영적인 힘과의 소통자 또는 전달자처럼 보였다. 르네상스 후의 문학적 연극의 진지한 전통에서조차 연기자들의 '위대함'이란 단지 그들의 기교와 감정의 높이뿐만 아니라 영적인 전달의 수준과 관련되어 평가되어왔다. "배역을 연기하는 것은 몸이 아니라 영혼이다"라고 프리드리히 카이슬러Friedrich Kayssler는 1914년에 주장했다.**45** 아르튀르 랭보Arthur Rimbaud는 "나는 타자이다"라고 믿었고, 라이너 마리아 릴케Rainer Maria Rilke는 "시가 있는 곳에 그 시를

노래하러 오는 것은 내가 아닌 오르페우스^{Orpheus}이다"[46]라고 선언했다. 무용도 "육체적인 형태의 영적인 활동"[47]이라는 머스 커닝엄과 링컨 커스틴^{Lincoln Kirstein}의 정의와 "변형의 무대 … 무용은 완전히 몸속에 있는 것과 몸을 초월하는 것, 양쪽 다를 상연한다"[48]는 수전 손택의 묘사와 관련해 이론화되어 왔다. 이러한 개념들은 디지털 분신을 영적인 또는 초자연적인 존재처럼 묘사할 때 생생하게 요약되고 시각적으로 드러난다.

디지털 분신들은 영적인 발산 또는 몸의 육화를 표현하면서 유령, 영체, 몸 바깥의 경험, 영혼 프로젝션 등의 개념과 연관되어 있다. 분신은 아마도 입자들로 구성된 기체 형태나 또는 빛나고 투명한, 좀 더 액체 같은 공기 형태로 묘사될 수 있을 것이다. 메시 퍼포먼스 파트너십^{Mesh Performance Partnership} 극단의 공연 〈둘레^{Contours}〉(1997)가 펼쳐지는 동안 수전 코젤은 위에서부터 바닥으로 투영되는 그녀의 디지털 분신과 더불어 바닥 위를 구르고 춤춘다. 낮은 무대 조명 속에서 분신은 그녀의 동작들을 반영하는 빛나고 유령 같은 하얀 형상으로 반짝인다. 코젤과 그녀의 분신 사이에서 느리고도 감각적인 듀엣이 펼쳐지는데, 그녀의 분신은 그녀 둘레에서 영적인 아우라처럼 아른거리면서, 순수한 하얀 빛으로 구성된, 형태가 분명하지 않은 제2의 몸으로 나타난다. 그것은 무당의 몸에서 발산되어 나오는 영혼들이나 엑토플라즘^{ectoplasm}의 초자연적인 현상을 의도적으로 보여주는 이폴리트 바라뒤크^{Hippolyte Baraduc}(1850-1909)와 루이 다르제^{Louis Darget}(1847-1921)의 초기 사진과 기독교 종교 예술의 후광·빛무리를 연상시킨다.

로이 애스콧은 디지털 아트와 텔레마틱스를 "초월의 기술"과 연관시켜서 검토하며, "의식의 신비란 예술과 과학 둘 다를 위한 경계선일 것이며, 아마도 그 둘이 모이는 지점이 될 것이다"[49]라고 주장한다. 애스콧에게 디지털 기술은 또한 '분신의 의식', '분신의 응시'를 생겨나게 한다. 수피즘^{Sufism}과 샤머니즘의 영적·한계적 패러다임과 관련해 사이버공간을 확고하게, 단호하게 자리매김하면서, 디지털 아트적인 영감은 예지적인 것에서부터 물질적인 것에 이르기까지 앞뒤로 오가면서 중첩되고 대체되는 의식을 통한 일종의 탐색으로 개념화된다. 애스콧은 이러한 생각을 브라질의 한 부족과 함께 사는 동안에 신성한 환각성 식물인 아야와스카^{ayahuasca}를 섭취했던 경험과 동일시하며, 그 때문에 그는 두 몸, 곧 자신의 친숙한 현상학적인 몸과 빛의 입자로 구성된 두 번째 몸에 동시에 사는 것을 의식하게 되었다.

입자들로서의 분신 몸 이미지는 컴퍼니 인 스페이스의 무용극 퍼포먼스인 〈화신^{Incarnate}〉(2001)에서 기억에 남을 공연으로 펼쳐졌다. 컴퓨터로 만든 여성 신체 모양의 그래픽 프로젝션은 분주하게 움직이는 밝은 색 빛의 점들로 채워져, 형상의 크기를 늘리기도 줄이기도 하며, 결국에는 성운을 폭파

하듯 입자로 된 몸을 분해하고 재물질화한다. 그러한 이미지들은 디지털 퍼포먼스가 기술적 개입을 통한 역동적 변형의 장소로서 인간의 신체를 표현하는 것을 강조한다. 물질화·비물질화·재물질화의 신체 사이클은 별 같은 색조를 띤 반짝이는 입자들의 역동적인 변화로 명료해진다. 〈화신〉에서 분신을 구성하는 깜빡거리는 빛과 별의 변형은 기술적으로 변화하는 몸을 우주론적이고 예지적인 형태로 표현한다.

이글루의 〈바이킹 쇼핑객Viking Shoppers〉(2000)에서는 두 명의 라이브 무용수들이 "그들의 가상적·디지털적·영적인 자아 사이의 관계"[50]를 탐구한다. 그들은 위쪽 무대 오른 편에서 아주 낮은 조명으로 공연하는데, 그러한 작업은 아래쪽 무대 왼편에서 관객과 가까이 위치하고 있는 커다란 프로젝션 스크린의 한 면의 뒤에서부터 투영된다. 특수 ASCII(미국정보교환표준부호) 비디오카메라가 무용수들의 몸을 ASCII 코드의 숫자와 문자 기호로 변환하고 매핑하면서 스크린에 듀엣의 라이브 이미지를 중계한다(그림 11.5). 의학과 유전학이 점점 더 우리 몸을 수학적 코드들, 즉 유전자나 DNA 구조 등으로 읽어내는 것과 같은 방식으로, 무대의 한편에서 라이브 퍼포머의 신체 구조는 또 다른 한편에 설치된 스크린에 숫자적·추상적 상징들로 변환된다. 춤이 진행될수록, 컴퓨터 소프트웨어는 디지털 형상

그림 11.5 이글루의 〈바이킹 쇼핑객〉(2000)에서 ASCII 카메라는 라이브 무용수 두 명의 몸 모양을 컴퓨터 코드로 변환한다.

들을 구성하는 숫자와 상징의 밀도를 낮추도록 조작된다. 그 형상들은 팔다리가 한 줄 두께의 코드로 변할 때까지 점점 그 견고함을 잃어간다. 사라져가는 움직임은 점점 더 축소되고 미학적으로 더욱 최면적으로 되며 어떻게 보면 더 고통스러워진다. 라이브 무용수들이 무대 위에서 그들이 창출해내는 프로젝션들과 함께 공존하기는 하지만, 디지털 이미지는 마치 상형문자처럼 보이는 분신이 바로 실제의 무용수들인 것처럼 다시 한 번 주도한다.

춤추는 분신들은 "신체적인 상형문자들"로 북적거리는 연극에 대한 아르토의 묘사를 첨단 기술로 요약해놓은 것처럼, 황홀하게 아른거리는 상징들로 구성되어 있다. 드물기는 하지만 강도 높게 아름다운 단순성이 물질적인 동시에 순간적인 것처럼 보이는 이들 분신에게 주어진다. 퍼포먼스는 제작에서 컴퓨터적인 역학을 드러내면서 브레히트적으로 된다. 하지만 그와 동시에 이러한 '낯설게 하기' 작업은 아주 신비적이며, 분신들은 사이버네틱 먼지의 입자들로 구성된 공기의 유령 같다. 작품은 또한 물질성과 비물질성, 그리고 좀 더 구체적으로 말해 유동성과 견고성 사이의 긴장을 불러온다. 이러한 긴장은 가상적 시스템과 그에 대한 우리의 상호작용들—예컨대 가상적인 네트워크 안에서 일어나는 탐색적 경험에서 핵심적인 패러다임인 검색(유동)과 위치(고정) 사이의 관계—을 특징짓는다. 〈바이킹 쇼핑객〉에서 라이브 무용수들의 동작에서 보이는 동적인 유연성(흥미롭게도 또한 ASCII 이미지에서는 유동적이고 잔물결 같은 동작으로 번역되지만, 이 유연성은 더욱 느리게 움직이는 몸통과 머리를 제외하고 오직 팔다리의 동작에서만 나타난다)은 춤이 창출해내는 상징과 컴퓨터 숫자의 코드화된 출력이 지니는 견고성과 대조를 이룬다.

연금술적인 분신화

트로이카 랜치 극단의 〈크리스티안 로젠크로이츠의 연금술적 결혼The Chemical Wedding of Christian Rosenkreutz〉(2001)은 디지털 분신을 영적인 형태로 예시한다. 그것은 연금술의 "화학적 결혼"을 통해 로젠크로이츠의 초월적인 변형을 추적하는 17세기의 영적인 우화에서 영감을 받아서, 컴퓨터와 인간 존재 간의 신비로운 융합을 탐구한다. 작품은 또한 인공지능의 전문가인 레이 커즈와일Ray Kurzweil의 책 『영적 기계의 시대The Age of Spiritual Machines』(2001)에 영향을 받았다. 그 책에서는 인간의 두뇌를 모방하고 추월하며 의식의 영적인 형태를 이루어내는 컴퓨터의 잠재성이 열띤 찬사를 받고 있다. 퍼포먼스는 로젠크로이츠를 원래의 우화에서 묘사된 이야기의 배경인 1459년에 배치한다. 그런 동시에, 인

그림 11.6 트로이카 랜치의 <크리스티안 로젠크로이츠의 화학적 결혼>(2001).

간의 정신/영혼이 전적으로 컴퓨터에 다운로드될 수 있을 것으로 커즈와일이 예견한 날짜인 2050년으로 로젠크로이츠를 옮겨놓는다. 그러므로 퍼포먼스의 막바지에 가서 로젠크로이츠의 영혼적인 변형은 현대 기술의 연금술적인 가망성을 통해 이루어진다. 다른 곳에서 트로이카 랜치는 어떻게 그들이 디자인하고 고용한 감각적인 무용의 감지 기술이 "우리 시대의 '마술'"이 되는지, 그리고 15세기에 연금술이 보여주었던 것처럼 관객이 퍼포먼스의 이러한 양상을 어떻게 마술로 받아들여야 하는지를 밝혀왔다.

<크리스티안 로젠크로이츠의 화학적 결혼>은 무용을 연극적인 대사들과 결합하고 비디오 투사를 활성화하고 변화시키기 위해 극단이 맞춤형으로 제작한 '미디댄서' 동작 감지 장치를 사용하고, 조명 효과를 한껏 끌어올리기 위해 '레이저웹' 시스템을 사용한다(그림 11.6). 작품은 다수의 그룹 리프트들과는 달리 상징적인 '상승들ascents', 즉 의례적이며 비밀스러운 동작들, 그리고 고대의 종교적인 초상화와 상형문자들을 연상시키는 자세들로 정지한 팔과 몸의 동작들을 사용하는 분위기와 안무 양식을 두고 볼 때 가히 영적이라 하겠다 투사된 디지털 이미지는 초현실주의를 신비주의와 함께 용해시킨다. 독무를 맡은 퍼포머가 무대 위에서 춤추는 동안, 응시하는 눈 스무 개의 천천히 움직이는 합성 숏이 투사된다. 그녀의 라이브 카메라는 그녀의 서정적이고 우아한 동작들을 반복하면서 그 프로젝션 위에 겹쳐지는 이미지를 1초씩 지연하여 중계한다. 또 하나의 디지털 비디오 시퀀스는 텅 빈 무대에서 펼쳐지는데, 무용수들은 어두운 공간을 통해 고요하게 떠다니기도 하고 그들의 벌거벗은 몸들을 천천히 회

전시키면서 스크린에 하나씩 나타난다. 때때로 커다란 단일 형상, 때로는 멀리 또는 가까이 있는 듯 다양한 원근법으로 보이는 공기 같은 영적인 몸 대여섯이 공간을 통해 다른 속도들로 웅장하게 내려온다. 그중 다수는 고전적인 신성한 자세로 하늘을 향해 팔을 치켜든다.

이동식 독립형 문이 또 하나의 차원 또는 초월적인 공간으로 들어가는 문으로 사용된다. 그리고 어느 시점에서 두 명의 퍼포머들이 그 문을 통해 걸으며, 그들은 어느 꿈에 대해 한목소리로 이야기한다. 그 꿈속에서는 아름다운 결혼식이 진행 중이었는데, 한 사형집행자가 이를 중단하고 모든 하객의 목을 잘라 그 피로 황금 성배를 채운다.

그러고는 내 영혼이 내게 불꽃처럼 보였어. 내 몸은 관 속에 뉘어진 채 대양을 가로질러 옮겨졌지. 그리고 나는 이 탑을 보았고… 나는 꼭대기로 올라갔어. 거기에는 이 모든 연금술 도구가 있었어. 우리는 다지고 조각내고 들이부었어. 그리고 이 거푸집이 있는 거야. 그래서 우리는 성배를 들고 알에다가 영혼을 부었더니 그것이 새로 변하는 거 아니겠어. 그리고 새에게 날개가 돋았지.

이러한 이미지는 마법적인 구성물들이 결합되는 연금술적 유리 도가니이자, 연금술사의 영혼을 해방하기 위해 검으로 쪼개는 알인 '현자의 알philosopher's egg'에 대한 고대의 믿음들을 함께 직조해낸다. 신비스러운 이미지는 계속된다. 문이 무대 둘레로 옮겨지는 로젠크로이츠를 위한 관이 된다. 그동안 그는 심연의 가장자리를 자세히 들여다본 후, 천사가 그의 집으로 들어오는 것을 본 다음, 그리고 회오리바람에 말려올라가 다시는 지상으로 돌아오지 못한 후에 어떻게 그가 "결코 같은 사람이 아니었는지"를 곰곰이 생각한다. 그리고 나서 물속에서 발산되는 듯 반향적이며 깊은 음악과는 대조적으로 느리고 최소화된 동작으로 무용수들과 그들의 영적인 디지털 분신들이 움직일 동안, 그는 그의 두뇌 연금술을 위해 준비한다. 그러고는 로젠크로이츠는 깁슨 식의 사이버공간 이미지, 신비스러운 숫자점, 아날로그와 디지털의 의사소통 체계, 유전자 복제, 그리고 우주의 중심을 향한 여정을 병합한, 자신의 영적인 변형에 대한 전망을 묘사한다.

나는 거대한 크리스탈의 구조를 보았어. 엄청나게 치밀한 웹 같은 구조 말이야. 나는 … 기억들이 새겨져 있던 장소들을 찾으면서 … 나 스스로가 그 연결들을 따라서 뭔가를 타고 가는 것을 볼 수 있었어. … 그들은 나에게 말했어. 그 특정한 순간에, 그들이 복제를 한 그 시점에, 바로 그 시점에, 내 정신은 라디오로 코드화

되고 방송되는 숫자의 흐름처럼 될 것이라고 말이야. … 수천 년이 지난 후에 그들은 이 숫자들을 작은 기계에 적어 넣을 수 있었어. 그리고 나의 완전한 복제물, 아니면 적어도 내 기억, 생각, 그리고 감정이 이 밖으로 툭 튀어나올 거야. 나는 그런 식으로 우주의 중심으로 여행할 수 있었어.

퍼포먼스는 그 자체로 로젠크로이츠가 묘사한 복잡한 웹처럼 작동한다. 그리고 그의 정신을 '방송' 하는 것은 전체를 아우르는 지속적인 라이트모티브^{leitmotif}가 된다. 그의 독백들은 캡처되고 확장되며 개인 마이크를 통해 전달된다. 그의 말 중 일부는 텍스트의 투사된 단편들에 의해 강화된다. 그리고 머리가 장착된 스파이 카메라가 그를 어안 렌즈로 클로즈업한 것을 중앙 프로젝션 스크린의 양쪽에 높이 설치된 두 개의 비디오 모니터에 중계하면서, 그의 얼굴 바로 앞에 매달려 있다. 그의 멀티미디어 독백들은 무용수들의 멀티미디어 확장에 의해 보충된다. 그들의 동작을 감지하는 부속물이 그들의 투사된 디지털 분신 이미지를 변형시키고 그들에게 빛나는 실루엣을 주고, 그들을 분열시키며, 또 천사나 유령 같은 영혼, 그리고 다른 영적인 아바타처럼 천국을 향해 그들을 투사한다. 로젠크로이츠의 마지막 변형은 하나의 고양^{高揚}을 보여준다. 만약 거기 다소간의 감정적 절정이 있다면, 그것은 새로 태어난 아이로 변한 그의 얼굴을 나타내기 위해서 그의 얼굴로부터 공중으로 날아 올라가기 전에 부드럽게 떨어져 내리면서 로젠크로이츠의 얼굴을 덮는 꽃들을 보여주는 마지막 비디오 이미지가 될 것이다.

혼이나 영적인 발산으로서의 디지털 분신은 포스트모던 의식의 분할된 주체성이 아니라, 통합된 우주적·선험적 자아의 상징으로 표현된다. 사이버문화와 디지털 퍼포먼스에 대한 담화들은 몸과 마음 사이의 데카르트적 분할에, 그리고 부재와 현존, 실재와 가상의 양극화에 오랫동안 집착을 보여왔다. 디지털 분신의 퍼포먼스는 메시 퍼포먼스 파트너십, 컴퍼니 인 스페이스, 이글루와 트로이카 랜치 같은 그룹들에 의해서 표현되어온 것처럼, 다르고도 다양한 방법으로 디지털 퍼포먼스 연구에서 더욱 기본적인 이진법, 신체적인 것과 영적인 것 사이의 이진법을 을 제시한다.

조작 가능한 마네킹으로서의 분신

컴퓨터 '아바타',[51] 즉 가상적 세계 내의 인간 몸을 위한 그래픽 대역은 영적인 발산으로서의 분신이라는 개념을 디지털 분신의 마지막 범주인 조작 가능한 마네킹으로 연결한다. 아바타라는 용어는 힌두 경전으로부터 파생된 것으로 신들의 신체적인 화신을 의미한다. 또한 산스크리트어로 '아바타라^{Avatara'}

는 하늘로부터 물질세계로 신들이 내려오는 하강으로 번역된다. 미카 투오몰라^{Mika Tuomola} 같은 예술가들은 신비스러운 존재 또는 디지털 신에 대한 이러한 의미를 신체화하는 아바타들을 창조했다. 투오몰라는 꿈, 신화, 사육제, 그리고 코메디아 델라르테에서 아이디어를 가져와서 시각적으로 상상력이 풍부하고 드라마틱한 아바타의 세계들을 추구하고 발전시켜왔다.[52]

기술의 여왕들^{Mistresses of Technology}이라는 예술가 그룹은 그들의 〈나–드러너들: 몸을 다시 육화하라^{I-drunners: re_flesh the body}〉(2000) 같은 환경들을 위해 에페메라^{Ephemera}, 디스코디아^{Discordia}, 리퀴드 네이션^{Liquid Nation}, 그리고 메트로페이즈^{Metrophage} 같은 유사 신화적인 이름들을 가진 역동적인 로파이^{low-fi} 아바타들을 개발한다. 아바타들은 "전기·통신 기술 속으로 침몰하는 부풀어 오른 정보적인 세상을 그리기 위해 … 그리고 그 속에서 다양한 미디어/정보/산업적 왕국들이 지배적으로 여성적인 그러한 방식에 집중하기 위해"[53] 드라마틱하고 대체 가능한 온라인 신체화들을 선보이려는 의도로 디자인된다. 한네스 빌햐울름손^{Hannes Vilhjálmsson} 같은 다른 예술가들은 "숨 쉬는 듯이 보이고 가까이 다가서거나 이야기할 때 서로를 쳐다보며, 얼굴 표정을 사용하고 타이핑된 연설문들의 '스피치'에 상응하는 대화적인 몸짓들을 만들어내는"[54] 조금 더 현실적으로 인간을 닮은 아바타들을 선호했다. 다른 이들은 아직도 마레크 발차크^{Marek Walczak}처럼 아바타들의 실시간 조작 여부성에 중요성을 부여한다. 발차크는 아바타 무용수들이 거주하는 온라인 세상 VRML 3D를 창조했는데, 이 아바타들은 블랙선^{Blacksun}의 '사이버허브^{Cyberhub}' 소프트웨어를 사용하는 정규적인 주간 이벤트의 온라인 참여자들에 의해 조작·안무되었다.

앤드류 스턴^{Andrew Stern}은 〈가상적 아기^{Virtual Babyz}〉(1999)와 마찬가지로 '고양이와 개' 같은 책임감이 있는 '가상적인 애완동물들' 아바타들, 즉 감정적인 얼굴 표현들을 내보이고 아기 소리와 말들을 내보내는 만화 형식의 아바타들을 창조하기 위해서 행동에 기반을 둔 인공지능 구조를 사용했다. 스턴은 정서적인 공감을 이끌어내는 일종의 상호작용적인 아바타 퍼포먼스를 목표로 한다. "최종 결과는 자연스럽고 공연 같은 방식으로 그들의 감정과 생각들을 전달하는 캐릭터들이다"라고 그는 기술한다. 이는 "사용자들로 하여금 그들의 '가상적인 아기들'과 감정적인 관계를 형성하도록 허용하기 위해서"[55]라고 밝히고 있다.

아바타 무대의 분신들

1997년에 클라우지우 피냐네스^{Claudio Pinhanez}는 그의 독무대(그리고 아바타)인 〈그것/나: 컴퓨터 연극 공연^{It/I: A Computer Theater Play}〉(1997)을 MIT 미디어랩^{MIT Media Laboratory}과 디지털라이프협회^{Digital Life Consortium}에서 공연하면서, 공연을 위해 프로그래밍했던 컴퓨터 시스템에 의해 자율적으로 움직이는 아바타를 창조했다.⁵⁶ 카메라 시스템이 피냐네스의 무대 위 동작들을 모니터링하고 아바타가 거기에 맞추어 응답했다. 때때로 라이브 인물의 익살스러운 장난에 가담하거나 저항하기도 하고, 또 때로는 문제를 설정하기 한다. 그의 좀 더 초기 작품인 〈노래를 불러요^{SingSong}〉(1996)처럼 〈그것/나〉는 아바타들이 스크립팅 패러다임에 대응하고 "연극의 창조적인 과정을 존중할"⁵⁷ 수 있도록 하기 위해 그가 MIT에서 개발한 소프트웨어로 프로그래밍되었다. 피냐네스는 불룩한 데님 바지와 화분 모양 모자를 쓰고 광대 같은 모습으로 연기한다. 그와 컴퓨터 인물 사이의 팬터마임적인 신체적 대화는 소리의 부재를 신체적 코미디와 슬랩스틱이 해결해주던 초기 영화들에 대한 오마주로 받아들여진다. 피냐네스의 관점에 따르면 디지털 퍼포먼스의 상호작용적 체계는 초기 영화와 비슷하게 배아적인 단계에 있다.

데이비드 살츠가 셰익스피어의 마지막 희곡을 해석한 〈템페스트 2000^{Tempest 2000}〉(2000)에서 아리엘 캐릭터는 무대 위의 라이브 퍼포머에 의해 실시간으로 조작되는 스크린 아바타 분신이다. 퍼포머는 커다란 바위 위의 새장 속(프로스페로에게 예속되어 있음을 상징적으로 강조한다)에 갇혀 있다. 그녀는 머리·허리·무릎·발목·팔꿈치·손목·손에 부착된 센서들로 된 동작 포착 의상을 입고 있다. 그녀의 라이브 동작 각각은 생생한 형상들을 즉각적으로 컴퓨터 위에 위치시킨다. 무엇보다도 가장 인상적인 것은 음성 인식 소프트웨어가 아바타의 입술 움직임을 그녀의 육체적 분신의 입술 움직임과 완벽하게 일치시키면서, 퍼포머의 음소와 실시간으로 일치한다는 것이다. 그들의 형태가 시각적으로 완벽하게 일치한다고 해도 두 명의 아리엘의 신체적인 퍼포먼스 사이에서 일어나는 활동적인 교감의 정확도는 섬뜩하고 심지어 언캐니할 정도이다. 프로스페로와 다른 인물들은 프로스페로가 라이브 퍼포머의 의상에서 전극들을 벗겨냄으로써 그녀를 해방하는 막바지까지 스크린 아바타인 아리엘에게만 말을 건다(그림 11.7). 마지막 장면에 가서는 스크린상의 아바타가 한쪽으로 기울어져 무너져 내리고 결국 〈오즈의 마법사^{The Wizard of Oz}〉(1939)에서 보이듯이 사악한 마녀같이 녹아서 없어진다. 프로스페로는 아리엘에게 "자유의 몸이 되라"고 선언한다. 그리고 퍼포머는 즐겁게 수레바퀴를 타고 무대를 떠난다. 살츠가 아바타를 사용하는 것은, 그 자신의 말을 빌자면 "배우의 표현 범위를 넓히고 퍼포먼스에서 라

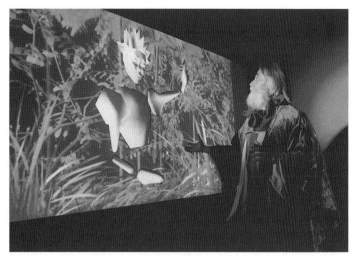

그림 11.7 프로스페로는 데이비드 살츠의 <템페스트 2000>(2000) 리허설 테스트에서 아리엘 아바타의 초기 프로토타입과 상호작용한다.
사진: Peter Frey.

그림 11.8 스텔락의 <모바타^{Movatar}>(2000) 아바타. 스텔락은 라이브 퍼포먼스에서 스크린 인물을 제어할 때 동일한 사
이버네틱 "후방^{backback}" 보철물을 착용한다. 이미지: S. Middleton

이브하다는 것이 무엇을 의미하는지를 재정의하기"[58] 위해서이다. 프로스페로의 마술은 현대 기술에서 하나의 은유가 된다. 살츠는 "디지털 미디어가 실제에 대한 우리의 개념을 점차로 더 구체화하고 조작하는 것과 아주 동일한 방식으로"[59] 프로스페로가 다른 인물들이 현실로 받아들이는 환상들을 창조한다고 강조한다.

행동과 동작이 스크린상의 아바타를 활성화하기 위해 실시간으로 변환되는 라이브 퍼포머 중에서 기억에 남을 만한 또 다른 예들로는 스텔락의 〈모바타Movatar〉(2000)(그림 11.8)와 컴퍼니 인 스페이스의 〈사이버네틱 유기체 3$^{Cybernetic\ Organism\ 3\ (CO3)}$〉(2001)가 포함된다. 둘 다 사이보그적인 솔로 퍼포먼스이다. 퍼포머들(스텔락과 헬렌 스카이$^{Hellen\ Sky}$ 각각)은 미래지향적으로 디자인된 외골격 보철물을 입는데, 이 보철물은 퍼포머들로부터 운동 데이터들을 추적해 컴퓨터에 제공한다. 여기서 컴퓨터는 행동을 반영하거나 해석하도록 아바타에게 생명을 불어넣는다. 스텔락은 관객에게서 등을 돌리고 스크린을 향해 서서 그래픽상으로 '중립적인' 열린 공간에 있는 로봇 형상의 아바타 분신을 조작한다. 그동안 스카이의 동작은 그녀의 아바타가 애니메이션 세상을 여행하도록 자극한다. 그녀의 아바타는 숲과 동네, 그리고 눈으로 뒤덮인 경치들을 가로지르며, 때때로 한 세상에서 가라앉고 하강하며 (원조 산스크리트어 '아바타라', 즉 '신'같이) 마치 천천히 땅에 삼켜지듯 사라지고, 그러고는 다른 풍경으로 또다시 떠오른다. 스카이의 하이테크 의상에는 자이로스코프 글로벌 추적 장치, 컴퓨터, 전위차계, 발광 장치, 배터리, 헤드셋이 포함되어 있다. 그녀의 동작들은 느리고 단순하며, 의도적으로 춤을 못 추는 척한다.

우리가 보았던 〈사이버네틱 유기체 3〉 퍼포먼스는 예전에 시장으로 쓰이던, 커다란 돔 모양의 공간에 무대를 설치했고, 그 가운데에는 영국 맨체스터의 로열 익스체인지 극장$^{Royal\ Exchange\ Theatre}$에 있는, 금속과 유리로 된 "유선형 공간"이 자리 잡고 있었다. 여러 개의 거대한 프로젝션 스크린들이 아바타 애니메이션들을 공간 둘레에서 중계하고, 영사기들이 위쪽의 거대한 유리 돔 위로 가히 장관이라 할 정도로 드높이 이미지들을 쏘아 올렸다. 그동안 스카이는 통로를 따라 이동해 극장의 외부와 연결된 금속 구조물로 기어올랐다. 그러는 동안, 공동 감독인 존 매코믹$^{John\ McCormick}$은 애니메이션과 더불어

멀티 카메라와 각도를 조작하여 실시간 구성을 지휘한다. 즉, 이미지에 무게와 의미를 실어주기 위해 이미지들을 펼치고 맞춘다. … 분신과 거울은 작품 전체에 스며들어, 실제의 몸 또는 가상의 몸이 자신의 소외

된 몸을 인식하거나 발견할 더 많은 기회를 제공한다. 가상적인 몸이 자신과 그 이미지에 언캐니한 도플갱어 역할을 하는 동안, 벽에 드리운 스카이의 크고 어두운 몸 그림자들이 명상을 불러일으키는 또 하나의 '타인'을 창조한다.[60]

〈아바타 농장Avatar Farm〉(2000)은 각 지역에 있는 아바타들을 함께 모아오고 연기자들과 일반인들을 원격 조정하기 위해 노팅엄대학교(영국)의 컴퓨터 리서치 그룹Computer Research Group의 MASSIVE-3이라는 협력 가상 환경 시스템을 사용한다. 스카이 TVSky TV(영국)와의 초기 협업 프로젝트인 〈아바타 시대Ages of Avatar〉의 개발에서 아바타들은 신들과 순수한 자들, 도마뱀들을 포함하는 부분적으로 쓰인 줄거리에 관여한다. 상호작용적인 연극 경험들을 위한 복잡한 아바타들도 일본 교토에 있는 ATR 미디어 통합·커뮤니케이션 연구소ATR Media Intergration & Communications Laboratories의 인터랙티브 영화 프로젝트에 의해 창조되었다. 그들이 시험 제작한 〈하데스에서의 로미오와 줄리엣Romeo and Juliet in Hades〉 프로젝트는 셰익스피어가 만든 캐릭터들의 죽음 이후를 일종의 꿈-공간에서 상상한다.[61] 관객들은 아주 이동성이 높은 "기둥 위에 있는 나무 꼭두각시들"[62]처럼 디자인된 아바타들을 조절하기 위해 자석 센서를 착용하고 있다. 시스템은 미리 녹화된 필름과 라이브 환경들을 결합하고 SGI 오닉스2SGI Onyx2를 포함한 아홉 개의 컴퓨터를 말과 제스처, 그리고 감정 인식을 위한 별도의 시스템들과 함께 사용한다. 애니타임 인터랙션Anytime Interaction이라 불리는 소프트웨어는 플레이어 간에 다른 유형의 상호작용—여기에는 뒷배경에서 플레이어가 퍼포먼스의 가장 앞쪽에서 활동하는 플레이어들에게 선택적으로 말하는 것을 가능하게 하는 배경 스피치 상호작용이 포함되어 있다—을 할 수 있게끔 디자인된 것이다.

프로젝트의 리더인 도사 나오코와 나카츠 료헤이中津良平는 첨단 기술을 사용하는 그러한 '미래 영화Future Movie' 프로젝트가 의식과 무의식 사이의 경계를 탐구해 의미심장한 신新아리스토텔레스적인 디지털 카타르시스를 일으킬 수 있다고 믿는다. "기계들은 살아 있는 형태들과 닮을 때 가장 아름다워진다"고 그들은 말한다. "컴퓨터 그래픽 퍼포머들조차도 인간 같아 보이는 뭔가가 느껴질 때 감동을 받는다. … 이것은 기계들과 교감을 나누는 인간에게 새로운 의식을 생성할 것이다."[63]

하지만 살아 있는 형상과 비슷한 '인간 같아 보임'은 디지털 도메인Digital Domain의 대규모 예산이 들어간 디지털 여성 캐릭터 '마이어Mya'(2000)의 경우에는 인기를 얻지 못했다. 모토롤라의 마이어스

그림 11.9 캐런 마르셀로와 샘 트라이친이 프로그래밍한 스텔락의 〈보철물 머리〉(2002)의 디지털 구성을 보여주는 이미지. 3D 모델링과 이미지는 배럿 폭스가 작업.

피어^{Myosphere}* 인터넷 서비스와 음성 활성화 브라우저를 위해 개발된 마이어는 여배우 미셸 홀게이트 Michelle Holgate의 사진 견본을 모델로 애니메이션화되었는데, 애당초 "인격을 가지고 있고 그녀가 제공하는 서비스만큼 멋지고 스타일도 좋은"[64] 것으로 광고되었다. 하지만 그녀는 너무나 현실적이어서 사용자들이 그녀가 단순히 한 명의 여배우라고 믿어버렸고, 완전히 변변치 못한 것이 되어버렸다. 회사는 원래의 마이어를 철회하고, 그녀에게 도자기 접시의 광택에 기반을 둔 좀 더 컴퓨터 그래픽적인 광택을 부여하면서, 그녀의 가상성과 인공성을 강조하는 새로운 버전으로 대체했다.[65]

머리 분신

스텔락의 〈보철물 머리^{Prosthetic Head}〉[66]는 분명히 인간 같아 보이는 아바타여서 그러한 문제에 직면하지 않았다. 왜냐하면 라이브 '퍼포먼스' 상황에서 그것이 무엇인지—예술가의 머리를 스크린 기반 3D 무빙 이미지로 만든 것—를 알 수 있기 때문이다(그림 11.9). 하지만 그것은 마이어 같은 상용 애플리케이

* '나의 세계'를 뜻하는 마이어스피어는 자연어 음성인식을 접목한 인터넷 서비스로서, 하나의 플랫폼에서 유무선 통신을 관리·제어할 수 있게 설계되었다.

그림 11.10 캐런 마르셀로와 샘 트라이친이 프로그래밍한 스텔락의 〈보철물 머리〉(2002)의 개별 구성 요소.
3D 모델링과 이미지는 배럿 폭스가 작업.

선과 유사하게 섬세한 존재론을 가지며, 타이핑된 질문이나 관찰에는 정해진 답으로, 그리고 실시간 스피치로 이루어지는 다른 방향의 관찰들에는 완전한 립싱크로 응답할 수 있다. 머리는 끄덕이고 기울이고 돌려대고, 눈은 깜박이고, 입은 살짝 실룩거리면서, 머리 전체가 인내심을 가지고 질문을 '묻기'(타이핑하기)를 기다린다는 느낌을 준다(그림 11.10). 관객들은 예를 들어 그들의 이름을 타이핑하는 것으로 상호작용하게끔 초대되었다. "내 이름은 샐리에요(실행 키)"라고 이름을 타이핑하면 〈보철물 머리〉이미지는 그것을 인식하고, 이를테면 "안녕하세요, 샐리, 오늘은 어떠세요?"라고 대답한다. "열까지 세어보세요(실행 키)" 같은 사실적인 요구는 "당신의 질문에 답해드리기 전에, 거기에 대한 좀 더 많은 정보가 필요합니다" 같은 보류된 대답이나 아니면 "그것이 합리적인 질문이라는 생각이 들지 않습니다. 다른 것을 물어봐주십시오"라고 기피하는 식의 대답을 얻게 될 것이다.

영화에서 가장 유명한 말하는 컴퓨터로는 〈2001: 스페이스 오디세이²⁰⁰¹: A Space Odyssey〉(1968)에 등장하는 핼 9000처럼, 〈보철물 머리〉는 위조나 혹시라도 틀린 것을 결코 용납하지 않는다. 그것의 삶과 논리는 그것이 이용할 수 있는 데이터베이스와 소프트웨어에 전적으로 의지하고 있다. 그것은 세 가지 소프트웨어 프로그램으로[67] 만들어져 있는데, 이 프로그램들은 입력된 질문/관찰을 광범위한 데이터베이스로 확인하고 문법적인 대답을 구성하며, 입술과 얼굴의 제스처를 머리가 제공하는 대답에 맞추어 동기화한다. 그것들은 흔히 코믹하다. "실제와 공상 사이의 차이점은 무엇인가요?"라는 질문에

"실재와 환상 사이에는 아무런 차이점이 없어요. 거기에는 오로지 환상만이 있을 뿐입니다"라고 대답하도록 이미 정해져 있다. '편협하다'고 비난받을 때면 그것은 이렇게 대답했다. "나는 당신이 그것으로 나를 질책한 것을 기억할 겁니다, 샐리. 기계가 세상을 접수할 때가 오면 말이에요." 어떤 질문들은 생각을 자극하는 내용과 코믹한 내용이 섞인 대답을 불러온다. 예컨대, "아인슈타인의 상대성 이론에 대해 설명해줄 수 있나요?"라는 질문은 사뮈엘 베케트의 『고도를 기다리며En attendant Godot』(1956) 제2막에 나오는 럭키의 폭발하듯 내뿜는 대사에 대한 모든 공명과 함께, 정확하지만 도통 헤아릴 수 없는 과학적인 이론들과 지침들, 그리고 계산들을 몇 분 동안 생각나게 한다. 알고리즘을 통해 머리는 "새로운 시"를 생성하고(대체로 알아들을 수 없는 말들이지만 그래도 자극에 대한 적절한 언급들이 곁들여진다), 요청을 받을 때면 노래를 부를 수 있다(스크래치scratch*와 모던재즈 예술가들을 포함해 다양한 라이브 음악가들을 섭렵한다).[68]

보철물 머리는 현재 스텔락의 예술적 감독하에 그 창작자인 캐런 마르셀로Karen Marcelo, 샘 트라이친Sam Trychin, 배럿 폭스Barrett Fox, 리처드 S. 월리스Richard S. Wallace가 아직도 개발하고 있다.[69] 새로운 개발은 (질문자의 얼굴과 의상을 인식함으로써) 머리가 좀 더 잘 반응할 수 있게, (더 폭넓은 범위의 이해와 사실적 지식을 증명하기 위해) '영리하게', 그리고 (다양한 스타일과 리듬, 그리고 울림에 응답할 수 있는 즉흥적인 가수로서) 음악적으로 '재능 있게' 만드는 것에 초점을 두고 있다. 미래의 개발이 어떤 것을 이루어낼지는 모르겠지만, 그것은 이미 예술가가 묘사한 것처럼 "실시간 인식·응답의 언캐니한 시뮬레이션과 더불어 매력적이다."[70]

하지만 주로 온라인 환경에 서식하는 대다수의 아바타는 스텔락의 프로젝트에서 그러하듯 사용자 또는 예술가의 개인적인 표현이 아니다. 그레고리 리틀Gregory Little이 관찰한 대로 대부분이 지배적인 다국적 포트폴리오들로부터 들여온 클립아트들이다. 디즈니 캐릭터, 바비 인형, SOS해상구조대 아가씨, 팝 아이콘, 실베스터 스텔론Sylvester Stallone식 전쟁기계, 웃는 얼굴, 나이키Nike 운동화 같은 소비자 오브제들이 그 예이다.[71] 렉스 론헤드Lex Lonehead는 사용자들이 자신의 아바타를 디자인할 때조차도 "대부분 슈퍼모델과 귀여운 만화"[72]임을 지적한다. 리틀은 "정신/몸의 이원론은 사람들의 주의를 다른 데로 쏠리게 하는 것"이고, 가장 위험한 이진법은 자아와 상품을 짝짓는 것이라고 주장한다. 리틀의 분석에 따르면, 사람들이 상표 아이콘과 상품화된 이미지로 구성된 아바타들과 자신을 동일시하는

* 즉흥적으로 급조해낸 음악을 말한다.

것은 상품이 되려는 우리의 궁극적인 욕망을 표현한다. 신화적 공상이나 개인적 욕망들을 상징하는 새로운 가상적 몸들을 창조하는 대신에 아바타가 "하향식 도구로, 포스트모던의 구현이나 다국적 사업으로서 작동한다. …그것은 자본이다. 스스로 몸을 만드는 크리슈나Kṛṣṇa가 아니다."[73]

「아바타 선언문$^{A\ Manifesto\ for\ Avatars}$」에서 리틀은 통합과 안정에 저항하고 금기를 탐구하며 선험주의의 신화를 공격하고 내적인 것/외적인 것의 이진법에 반항하는 급진적 아바타들의 창조를 촉구한다. "본능적인 것, 비천한 것, 더럽혀진 것, 무시무시한 것들처럼 육체적 존재의 극한 상황, 초신체화를 말하는 이미지들"은 가히 아르토적인 선언들이라 할 것이다. 리틀은 아르토가 자기 몸에 대한 의식적인 통제력을 잃어버린 경험과 그 경험을 "내장 없는 몸"으로 묘사한 것에 대해 논의한다. 아르토의 개념은 들뢰즈와 가타리가 『안티 오이디푸스$^{anti\text{-}Oedipus}$』(1977)와 『천 개의 고원』(1980)에서 기관없는 신체의 공식화를 많이 인용하리라고 미리 예견한 것이다. 들뢰즈나 가타리는 그 저서들에서 기관 없는 몸을 비생산적이고 불임이며, 다시 태어나지 못하고 소비도 할 수 없는 것이라고 특징지은 바 있다. 리틀은 기관이 없는 몸이란 바로 아바타처럼 "해부학적인 구분을 결정짓는 포스트생물학적인 구조와 자본주의적 소비, 그리고 신체화된 의식에서 더욱더 이슈화되고 유목nomad적이며 새로이 떠오르는 모델을 지지하기 위한 정신/몸/상품이라는 고리타분한 분할을 반영한다"[74]고 주장한다.

인형 분신

컴퓨터로 생성된 내장 없는 몸으로서의 분신은 무용 퍼포먼스에서 도드라지게 나타난다. 이제 라이프폼 같은 소프트웨어 애플리케이션은 라이브 무용수와의 스튜디오 작업에 앞서서 안무를 고안하고 경험하려고 데스크톱에 있는 인형 같은 그래픽 형상들을 조작하는 데에 흔히 사용된다. 모션캡처 기술은 비슷한 방식으로 무용수의 조작 가능한 분신을 컴퓨터 스크린상에 렌더링하여 더 수정하고 나서 퍼포먼스에 올리는데, 리버베드 컴퍼니가 머스 커닝햄, 빌 T. 존스와 협업한 작품들이 그 예이다. 1990년대 말과 2000년대 초반에 야코브 샤리르는 라이프폼, 포저, 플래시Flash 등의 소프트웨어를 사용하면서 〈사이버 인간 무용 시리즈$^{Cyber\ Human\ Dances\ Series}$〉라는 집합적인 제목 아래 일련의 3D 애니메이션 영화들을 창조했다. 중력 또는 인간의 신체적 제약에서 자유로운 채로 이들 사이버 휴머노이드 형체들은 힘들이지 않고 우아하게 저중력 상태의 공간을 통해 움직인다. 그 이미지들은 채색 레이어 활용과 이중/삼중 복제를 통해 점차로 더 복잡해져서 형체들이 서로 춤추는 것처럼 보인다(그림 11.11).

그림 11.11 〈나는 얼굴이 없어요^I Have No Face〉(2002)는 야코브 샤리르의 컴퓨터 애니메이션 무용 안무 중 하나이다.

이들 사이버인간 무용수는 나중에 실시간 인간 무용수와 애니메이션화된 형체 사이의 상호작용으로 라이브 퍼포먼스에 사용된다. 디지털적으로 센서 처리된 의상을 입은 라이브 무용수들이 나중에 이들을 겹겹으로 둘러싼다. 이것은 라이브 무용수가 디지털 센서로 사이버 무용수 이미지를 통제하고 그것에 영향을 미칠 수 있음을 의미한다.

퍼포머들은 또한 자신의 물리적인 몸을 조작 가능한 마네킹의 조건으로 전환하기 위해 컴퓨터 기술을 사용한다. 아르트휘르 엘세나르^Arthur Elsenaar는 〈웹에 감정을 표현하기^Emoting on the Web〉(1995) 같은 웹 이벤트뿐 아니라 다수의 설치 작업에서도 조작 가능한 전시 장치로 인간의 얼굴을 사용한다. 우리가 후에 좀 더 자세히 논의하겠지만, 〈에피주^Epizoo〉(1994)에서 관객들은 공기압 금속 틀과 고리 장치를 통해 마르셀리 안투네스 로카의 몸을 로봇처럼 조작하는 데에 터치스크린 컴퓨터를 사용한다. 그리고 스텔락은 관객들이 인터넷으로 작동되는 퍼포먼스에서 자신의 팔다리와 신체 근육을 조작할 수 있게 허용한다.

연극의 인형극 원리를 기반으로 하는 디지털 인형은 이언 그랜트^Ian Grant 같은 예술가들에 의해 발전되고 사용되어왔다. 그리고 스웨덴의 말뫼에 있는 상호작용 연구소^Interactive Institute는 '퍼포먼스 애니메이션 도구상자 프로젝트^Performance Animation Toolbox Project'(2001-2002)를 통해 라이브 퍼포머들과 함께 퍼포먼스 상황에 통합된 디렉터^Director 소프트웨어를 사용해 프로그래밍한 실시간 애니메

이션 디지털 인형들을 개발했다. 또한 요한 토렌트손Johan Torentsson이 프로그래밍한 바스커 비전Basker Vision이라는 비디오 트래킹 시스템은 무대 위의 퍼포머 위치를 (그들이 입고 있는 색깔 코드들을 기록함으로써) 모니터링하고 퍼포머와 인형 사이의 실시간 응답과 조정을 활성화할 목적으로 애니메이션 엔진에 정보를 제공할 때 사용된다. 그 프로젝트에 속하는 공연인 〈가족 공장The Family Factory〉(2002)으로 보자면, 경험 많은 전문 인형 조종자들이 아바타를 가능한 한 실물처럼 보이게 하려고 그들을 통제한다. 인형극의 관례를 기초로 아바타의 행동을 만듦으로써 관심사는 사회적·감정적 그럴듯함, 인물/성격의 깊이를 아바타에 부여하는 것이었는데, 이는 컴퓨터 기술만으로 불가능하지는 않지만 현재로서는 극히 어려웠다. 극단은 인형극에서 중요한 것은 인형 조종자와 인형 사이에서 일어나는 인간 감정의 전이와 수행적인 행동이라고 지적한다.

> 인형극에서 관중이 어떤 물체를 생명체로 느끼는 것은 그 대상이 원본을 얼마나 잘 묘사하는지에 달려 있지 않다. … 연출적인 관점으로 보면 … 이야기되는 이야기는 '인형의 이야기'뿐만 아니라 '인형 조종자의 이야기'이기도 하다. 인형극은 그 핵심에 한 단계 이상의 내레이션이 있는 연극이다.[75]

백남준과 슈야 아베의 초기 여성 퍼포먼스 로봇인 '로봇 케이-456Robot K-456'(1964)에서부터 최근의 진보한 창작물들까지, 의인화된 로봇들은 가장 분명하게 하이테크와 견고한 형태로 조작 가능한 마네킹으로서의 분신을 구성한다. 치코 맥머트리Chico MacMurtrie의 설치 작품 〈해골의 반향Skeletal Reflections〉(2002)은 관객의 몸짓을 분석하기 위해 모션캡처 시스템을 사용한다. 몸짓은 예술사에서 가져온 고전적인 인간의 자세들과 연관하여 컴퓨터가 해석한다. 그리고 실물 크기의 휴머노이드 로봇의 골격 구조가 자세를 채택하고 변경한다. 관객에 의해 활성화된 퍼포먼스는 새로운 무용에 보편적으로 사용되는 형식적인 시스템을 반영한다. 무용수가 일련의 몸짓과 자세를 펼쳐나가는데, 일정 기간의 움직임이 지날 때마다 정지하여 그 순간마다 마침표를 찍는다. 고전적인 몸의 자세는 보통은 로봇 기계와 연관되어 있지 않은 우아함을 작품에 불어넣는다. 그리고 설치 작품은 독특하고도 르네상스를 연상시키는 혼합을 떠오르게 한다. 새로운 무용과 하이테크 기계의 미학이 죽음의 영원한 상징을 표현하는 로봇 형상에 의해 퍼포먼스된다.

『연극과 그 분신』에서 거대한 무대 마네킹들을 사용하려 한 아르토의 요청은 디지털 퍼포먼스에서 수많은 방식으로 응답되었다. 곧, 아바타와 로봇에서 가상 무용수에 이르기까지, 살아 있는 인간의

몸 그 자체를 인형으로 축소하고 변형하는 작업에 이르기까지, 원거리에 있는 관객에 의해 조작되었다. 조작 가능한 마네킹은 인간 퍼포머와 작업하기 전에 가상적 형태로 퍼포먼스를 구상해보는 디자인 도구로서 연기한다. 디지털 조작의 자비로움 덕분에 라이브 퍼포머를 대신하는 아바타 또는 초인형으로서, 아니면 그 자신이 퍼포머가 되어 연기할 수 있는 것이다.

결론

디지털 분신은 신비스러운 형상이다. 그것은 디지털 퍼포먼스에서 다양한 형태를 취하기도 하고 다른 기능을 떠맡기도 한다. 반사로서의 분신은 그것의 인간 짝으로부터 점차로 분별할 수 없게 만들어지면서, 자기 성찰, 기술화된 자아의 등장을 선언한다. 대체자아 분신은 본능, 분열된 의식, 그리고 정신분열적 자아를 대변하는 어두운 도플갱어이다. 영적 발산으로서의 분신은 선험적 자아 또는 영혼의 투사를 수행하는 가상적 몸의 신비로운 개념을 상징한다. 조작 가능한 마네킹은 모든 컴퓨터 분신 중에서 가장 보편적인 것으로, 개념적인 템플릿이나 몸의 대체물, 합성체의 몸 등 수없이 많은 드라마틱한 역할들을 해낸다.

'타자'에 대한 개념은 프로이트에 의해 처음으로 장구하게 논의되었다. 그리고 나중에 에드워드 사이드Edward Said가 『오리엔탈리즘Orientalism』(1978)에서 그 단어의 방향을 재설정한 후, 문화적인 차이에 대한 다양한 이해를 나타내기 위해 사회이론가들에 의해 받아들여졌다. 매슈 코지는 기고문 「분신의 스크린 테스트Screen Test of the Double」(1999)에서, 분신이 등장하고 라이브 퍼포머가 그 또는 그녀의 디지털 타인과 마주하는 순간을 논의한다. 프로이트의 언캐니 개념과 라캉의 거울 단계 이론을 끌어들이면서, 코지는 자아 바깥에 있는 자아의 표현, 즉 타인으로서의 자아를 목격하는 것에 대해 다음과 같이 말한다.

> 그것은 분열된 주체의 특권적인 대상을 무대 위에 연출한다. … 주체의 허무와 그것의 아무것도 아님을 상연한다. … 자아는 자신이 죽을 가능성을 믿지 않는다. 무의식은 자아가 영원불멸하다고 생각한다. 분신으로 말미암은 언캐니의 경험은 물질로 만들어진 죽음이다. 피할 수 없고 실재하며 스크린 위에 드러나는 죽음인 것이다.[76]

프로이트는 분신을 영원불멸의 상징과 "죽음의 언캐니한 징후"[77] 둘 다로 개념화했다. 코지는 퍼포머의 분신이 지닌 힘을 '죽음을 기억하라$^{memento\ mori}$'로 이해한다. 코지에게 (분열된) 주체의 언캐니한 '스크린 상영'은 무대 위에 죽음의 물질화를 구성하는 것이다. 바로 바르트가 사진술적인 이미지를 일종의 죽은 자의 원초적 연극이라고 이론화한 것처럼 말이다.

만약 사진이 연극에 가까워 보인다면 그것은 단일한 매개물의 방식, 즉 죽음의 방식에 의해서일 것이다(그리고 아마도 나만이 그렇게 보는 것일 수도 있다). 우리는 연극과 죽음 숭배가 맺고 있는 본원적 관계를 알고 있다. 최초의 연기자들은 죽은 자의 역을 연기함으로써 공동체로부터 자신을 분리했다. 이를테면, (스스로를 분장하는 것은 살아 있는 동시에 죽어 있기도 한 몸으로 자신을 지정하는 것이었다. 누군가(우리자신)를 구성하는 것은 살아있는 동시에 죽어있는 신체로서 드러나는 것이다 … 지금 내가 사진술에서 발견하는 것도 그와 똑같은 관계이다. 하지만 우리가 아무리 '살아 있는 것처럼' 만들어내려고 노력한다고 해도 (또한 살아 있는 것처럼 만들려는 이러한 열광은 죽음에 대한 불안을 신화적으로 부정하는 것에 지나지 않을 수도 있다), 사진은 일종의 원시 연극이자 활인화이며, 우리가 죽은 자를 보게 되는, 움직이지 않는 분장한 얼굴의 형상화이다.[78]

코지는 그가 후에 쓴 기고문에서 '죽음을 기억하라'라는 주제로 되돌아온다. 거기서 그는 퍼포머의 분신을 시체처럼 오싹한 이미지로 보여준다. "자신을 바라본다는 것은 지각을 부검하므로써 스스로를 파괴하는 것이다."[79] 영화의 "운동-이미지"에서 나타나는 세 가지 다양성에 대한 논의를 '죽음, 부동성, 절망[80]으로 결론 맺는 들뢰즈의 『시네마 I$^{Cinema\ I}$』(1986)을 코지는 끌어들인다. 그러면서 퍼포머가 그들의 분신과 마주하는 것을 "사라짐의 탐색 … 타자성의 탐색"[81]으로 개념화한다. 그는 모던하고 하이테크한 분신을 죽음의 상징으로 읽어낸다. 이것은 거슬러 올라가서 첫 번째 예로 든 〈유동적 관점〉의 중심에 서 있는 나르키소스 신화(나르키소스는 여위어가고 자신의 반사된 모습을 최면적으로 응시하며 죽어간다)와 고대의 원초적 믿음 양쪽 다와 연관을 맺고 있다. 『황금가지』에서 프레이저는 물에 비친 자신의 반사를 보는 것과 관련된 문화적인 두려움의 수많은 예를 상세히 밝힌다. 고대 인도와 그리스에서 고요한 물속을 절대 들여다봐서는 안 된다는 격언이 있었다. 그리고 누군가의 반사를 쳐다보는 것은 죽음의 전조로 여겨졌다. 남아프리카 줄루Zulu족은 불길한 물의 정령이 반사된 모습을 잡아갈지도 모른다는 두려움 때문에 어두운 웅덩이를 바라보지 못했다. 그리고 바수토Basuto족도 악어가 물

속에서 비친 그림자를 끌어감으로써 사람을 죽이는 힘을 가졌다고 믿는다.[82]

이러한 고대의 믿음은 디지털 분신과 미디어화된 반사에 대한 우리의 관심 위로 불길한 그림자를 드리운다. 아르토가 분신을 연극의 영혼적인 생성으로 선포하고, 애스콧 같은 작가들은 기술적인 분신을 초월적 형이상학의 용어로 표현했다. 반면, 다른 이들은 그것의 어두운 위협과 종국적 성격을 지적했다. 우리는 사이보그에 대해 뒤에 상세하게 설명할 것이다. 케빈 워릭, 올리비에 디앙, 로드니 A. 브룩스[Rodney A. Brooks][83] 같은 과학자들은 영리한 기계가 인간을 대체하면서, 기술적 진보가 분신의 궁극적인 승리 속에 절정을 이루게 될 것으로 예견한다. 만약 이것이 사실로 판명된다면, 디지털 퍼포먼스 안에서 인간 신의 아름답고 심리학적으로 설득력이 있는 묘사들은 단순한 반사나 대체자아, 영적 발산, 그리고 마네킹들에 그치는 것이 아닐 것이다. 어둠의 세이렌[Seiren]들은[87] 우리에게 유혹하는 손짓을 보내며, 나르키소스의 운명이었던 바로 그 매혹적인 마비와 궁극적인 죽음으로 이끌 것이다.

주석

1. Schneemann quoted in Warr and Jones, *The Artist's Body*, 17.

2. Carlson, *Performance: A Critical Introduction*, 5–6. 칼슨은 "퍼포먼스는 행동의 실제 실행이 잠재적·이상적 또는 기억된 행동 모델과의 정신 비교에 배치되는 분신적 특성에 대한 의식을 수반한다. … 퍼포먼스는 항상 다른 누군가를 위한 퍼포먼스이다. … 심지어 … 관객이 자기 자신일 때에도 말이다"라고 강조했다.

3. Soules, "Animating the Language Machine: Computers and Performance."

4. Artaud, *The Theatre and Its Double*, 5.

5. Ibid., 34.

6. Ibid., 6.

7. Ibid., 35.

8. Ibid., 34.

9. Ibid., 46.

10. Lacan, "The mirror stage as formative of the function of the I," 2.

11. Herzogenrath, "Join the United Mutations: Tod Browning's *Freaks*."

12. Freud, "The Uncanny," 366.

13. Hoffmann, "The Sandman."

14. Freud, "The Uncanny," 368.

15. Ibid., 366.

16. Derrida, "The Double Session," 220.

17. Heidegger, *Being and Time*, 233–234.

18. Agacinski, *Time Passing*, 17에서 재인용한 Heidegger, *Les Concepts Fondamentaux de la Metaphysique: Monde, Finitude, Solitude*, 21.

19. Royle, *The Uncanny*, 23–24.

20. Frazer, *The Golden Bough: A Study in Magic and Religion*, 324.

21. Royle, *The Uncanny*, 187에서 재인용한 하이네의 글.

22. Goldberg, *Performance Art: From Futurism to the Present*, 162.

23. Ibid.에서 재인용한 그레이엄의 글.

24. Rokeby, "Transforming Mirrors :Transforming Mirrors."

25. Lacan, "The mirror stage as formative of the function of the I," 5.

26. 나르시시즘 신화에 대한 마셜 매클루언의 이야기는 흥미롭다. 그는 나르키소스라는 이름이 그리스어 단어 narcosis(마비)에서 유래되었다고 강조했다. "거울에 통해 자신을 확장하는 것은 그 자신의 확장된 이미지 또는 반복된 이미지를 자동 제어할 수 있기 전까지 그의 지각을 마비시켰다. 요정인 에코는 단편적인 말들로 사랑을 얻으려고 했지만 헛수고였다. 그는 마비되어 있었다. 그는 자신을 확장하는 데에 적응했고 폐쇄적인 시스템이 되어버렸다." Rokeby, "Transforming Mirrors: Transforming Mirrors"에서 재인용한 매클루언의 글 참조.

27. Wilson, *Information Arts: Intersections of Art, Science and Technology*, 362, 430을 보라.

28. Murray, "Digital Passage: the Rhizomatic Frontiers of the ZKM," 118.

29. Jenniches, Blankert, and Dokter, "Soft Mirror."

30. Coyne, *Techoromanticism Digital Narrative, Holism, and the Romance of the Real*, 221.

31. Lunenfeld, *Snap to Grid: A Users' Guide to Digital Arts, Media and Cultures*, 124.

32. 다음의 책들을 보라. Bolter, *Writing Space: The Computer in the History of Literacy*; Bolter and Gromala, *Windows and Mirrors*; Bolter and Grusin, *Remediation*.

33. Baudrillard, *Simulacra and Simulation*, 105.

34. Ibid.

35. Ibid.

36. Ibid., 106–107.

37. Rang, "The Bungled and the Botched: Cyborgs, Rape and Generative Anthropology."

38. Deleuze and Guattari, *A Thousand Plateaus: Capitalism and Schizophrenia*, 3.

39. Holzer, *Encyclopedia of Witchcraft and Demonology*, 240.

40. Ibid.

41. Birringer, "Dance and Interactivity," 31.

42. Ehn, "Manifesto for a Digital Bauhaus," 207에서 재인용한 마르크스와 엥겔스의 글.

43. Frazer, *The Golden Bough: A Study in Magic and Religion*, 181.

44. Ibid., 668.

45. Calandra, "George Kaiser's *From Morn to Midnight*: the Nature of Expressionist Performance," 48 에서 재인용한 카이슬러의 글.

46. Stiles, "Parallel Worlds: Representing Consciousness at the Intersection of Art, Dissociation, and Multidimensional Awareness," 52에서 재인용한 랭보와 릴케의 글.

47. Sontag, *Where the Stress Falls*, 192.

48. Ibid., 191–192.

49. Ascott, "Seeing Double: Art and the Technology of Transcendence," 66.

50. Igloo, "Viking Shoppers."

51. 제프 쿡^{Jeff Cook}에 따르면, 칩 모닝스타^{Chip Morningstar}는 아바타라는 용어를 산스크리트 인물로 묘사했는데, 1986년 즈음에 〈해비탯〉의 가상적 세계에서 참가자들의 애니메이션 그래픽에 대한 설명으로 표현되었다. Cook, "Myths, Robots and Procreation"을 보라.

52. Tuomola, "Daisy's Amazing Discoveries: Part 1—The Production"을 보라.

53. Mistresses of Technology, "I-drunners: re_flesh the body."

54. Wardrip-Fruin and Montfort (eds.), *New Media Reader*, 340.

55. Stern, "Virtual Babyz."

56. Pinhanez, "Computer Theater"; and "MIT Media Laboratory and the Digital Life Consortium present '*It/I*'."를 보라.

57. Pinhanez, "SingSong."

58. Saltz, "Tempest 2000."

59. Ibid.

60. Clarke, "CO3. Company in Space—Hellen Sky and John McCormick."

61. 〈하데스에서의 로미오와 줄리엣〉의 프로토타입은 1998년 *Consciousness Reframed: Art and Consciousness in the Post-biological Era Conference*에서 발표되었다.

62. Ascott, "Seeing Double: Art and the Technology of Transcendence," 82.

63. bid., 85.

64. O'Mahony, *Cyborg: The Man-Machine*, 69.

65. Ibid., 68–69.

66. <http://www.stelarc.va.com.au/prosthetichead/>를 보라.

67. "〈보철물 머리〉의 데이터베이스는 개인화된 맞춤형 앨리스^{Alice} 데이터베이스로, IBM의 텍스트 기반 음성 엔진과 얼굴 애니메이션을 위한 소스 코드와 인터페이스로 연결된 인공지능 마크업 언어^{Artificial Intelligence Mark-Up Language (AIML)}로 프로그래밍되었다. 3D 모델은 3D 스튜디오맥스로 완성되었다." 2004년 4월 22일, 스텔락이 저자에게 보낸 전자우편에서.

68. 알레시오 카발라로^{Alessio Cavallaro}가 큐레이팅한 한정판 CD(〈인간형: 디지털 영장류, 인공 머리, 존재론적 발동기^{Humanoid: Digital Primate, Prosthetic Head and Ontological Oscillators}〉)는 변형 전시회^{Transfigure Exhibition}의 일부로 2003년에 발표되었다. CD는 "좀비^{Zombie}", "로봇^{Robot}", "휴머

노이드^{Humanoid}", "안드로이드^{Android}", "조현병^{Schizoid}", "유아론자^{Solipsist}라는 총 48분의 여섯 트랙으로 구성되어 있다. 때때로 프레젠테이션에는 라이브 뮤지션이 등장한다. 예를 들어 , 영국 노팅엄의 브로드웨이 시네마 극장^{Broadway Cinemas}에서 열린 스크린플레이 페스티벌^{ScreenPlay Festival}(2004년 2월 29일)에는 Jan Kapinski (saxophone), Steve Iliffe (keyboards), Janina Kapinska (viola)가 등장했다.

69. 호주, 유럽, 북미 지역에서 광범위하게 공개되었고 변형 전시회(멜버른, 2003-2004)에서 갤러리 설치로 발표되었다.

70. Stelarc, email to the authors, 22 April 2004.

71. Little, "A Manifesto for Avatars."

72. Little, "A Manifesto for Avatars"에서 재인용한 론헤드의 글.

73. Little, "A Manifesto for Avatars."

74. Ibid.

75. Callesen, Kajo and Nilsen, "The Performance Animation Toolbox: Developing tools and methods through artistic research," 75.

76. Causey "Screen Test of the Double: The Uncanny Performer in the Space of Technology," 385-386.

77. Freud, *The Uncanny*, 357.

78. Barthes, *Camera Lucida*, 30-31.

79. Causey, "Screen Test of the Double," 65.

80. Deleuze, *Cinema I: The Movement-Image*, 68.

81. Causey, "Screen Test of the Double," 385-386.

82. Frazer, *The Golden Bough: A Study in Magic and Religion*, 192.

83. Warwick, *March of the Machines: Why the New Race of Robots Will Rule the World*; Dyens, *Metal and Flesh: The Evolution of Man: Technology Takes Over*; Brooks, *Robot: The Future of Flesh and Machines*.

12장. 로봇

나는 기계이기를 원한다. 나는 모두가 기계가 되어야 한다고 생각한다.

—앤디 워홀^{Andy Warhol}

서론

퍼포먼스에서 로봇을 사용하는 것은 디지털 퍼포먼스에서 가장 기술적으로 진보된 발전 중의 하나이다. 20세기 초반에 미래주의자와 구조주의자, 그리고 바우하우스의 배우와 무용수들은 메탈 의상을 입고, 기계적이고 로봇적인 동작을 사용했다. 20세기 후반에 와서는 로봇들이 스스로 춤추고 연기하고 퍼포먼스하면서 무대를 장악했다. 로봇은 생존연구실험실을 위해 서사시적인 전투를 상연했고, 어모픽 로봇 워크스를 위해서는 생태학적인 우화를, 그리고 시먼그룹^{Seeman Group}을 위해서는 섹스를 상연했다. 그들은 울란타^{Ullanta} 퍼포먼스그룹의 각본이 짜인 드라마에서, 그리고 에이드리언 워첼^{Adrienne Wortzel}의 〈사요나라 디오라마^{Sayonara Diorama}〉(1998)와 같이 로봇이 등장하는 일종의 미인대회 형태의 연극 작품에서 함께 작업했다. 다윈과 진화론에 대한 한 연극-오페라는 세계 각국의 라이브 웹캠, 그리고 무대를 통제하는 원격 조종 로봇들에 부착된 카메라들로부터의 투영을 포함한다. 보이드 그룹^{Void group}의 〈2분간의 축복^{2 Minutes of Bliss}〉(1995)에서 카메라를 내장하고 있는 로봇들은 퍼포머들과 함께 돌아다니며, 인간과 로봇으로 합성된 이미지들을 투영한다. 그리고 켄 파인골드^{Ken Feingold}의 〈오유^{OU}〉(1992) 로봇은 갤러리 점성술사인 척 연기하면서 미래에 대한 질문에 답한다.[1] 퍼포먼스하는 로봇은 디즈니랜드와 다른 상업적인 테마 파크들에서 중요한 구경거리가 된다. 그들은 점차로 상업 연극에 적용되기 시작한다. 예를 들자면, 45,000달러의 애니마트로닉^{animatronics} 까마귀가 맨체스터에서 공연된 〈백설공주와 일곱 난장이^{Snow White and the Seven Dwarfs}〉(2002)의 팬터마임 버전에서 영국의 유명한 드래그 아티스트^{drag artist} 릴리 세비지^{Lily Savage}와 함께 티켓 흥행에서 맨 윗자리를 차지할 정도였다.

로봇은 디지털 퍼포먼스에서 점차 중요한 존재로 떠올랐다. 우선 스텔락의 작품에 등장하는, 절반은 인간이고 절반은 기계인 사이보그의 형상에 대한 묘사들이 전형적인 보기가 된다. 또한 로봇은 마르셀리 안투네스 로카, 전자 댄스 시어터Electronic Dance Theatre, 그리고 기예르모 고메스페냐 같은 예술가들과 극단들에 의해 탐구되었다. 사이보그는 공상과학 문학과 영화를 가로질러온 형상이다. 그것은 현대 연구 과학과 비평 이론에서 두드러지는 특색이 된다. 크리스 헤블스 그레이Chris Hables Gray의 인기 있는 학술 선집인 『사이보그 요강The Cyborg Handbook』(1995)은 사이보그 주제에 대한 총 43개의 에세이들을 지니고 있다. 그중 하나인 맨프리드 클라인스Manfred Clynes와 네이선 S. 클라인Nathan S. Kline이 1960년에 쓴 에세이 「사이보그와 공간Cyborgs and Space」에서 바로 사이보그라는 용어가 만들어졌다. "인간에게 존재하는 모두스 비벤디modus vivendi*의 생화학적 · 생리학적 · 전자적 변환"이 가능한지를 다룬 한 과학 논문이 우주에서 우주비행사가 맞닥뜨리는 문제들을 반박한다. 거기서 사이보그는 "자기 통제 인간-기계 시스템들"[2]로 묘사된다. 그레이의 선집은 사이보그의 사회적 · 정치적 · 과학적 · 철학적 의미에 대한 열성적인 논문들을 주로 모아놓았음을 자랑한다. 거기서 많은 논문이 도나 해러웨이에게 다분한 경의를 표하고 있다. 그녀의 이름은 사이보그 이론과 완전히 동의어가 되었다(그 분야에서 그녀의 이름을 인용하는 것을 빠트리는 저자는 아주 드물다). 그녀의 획기적 텍스트인 「사이보그 선언문」(1985)은 나중에 따로 다루기로 한다.

기계 퍼포먼스와 캠프의 미학

우리가 디지털 퍼포먼스라는 분야를 검토할 때, 로봇과 사이보그의 퍼포먼스를 장별로 분석하려고 한다. 하지만 또한 각 장 안에서 그 퍼포먼스들을 모두 함께 염두에 두고 논의할 것이다. '기계 퍼포먼스metal performance'라는 일반적인 용어를 사용하면서, 퍼포먼스들을 통합시킨다고 우리가 믿고 있는 핵심 개념, 주제, 그리고 이론들을 끌어오려고 한다. 예술과 문화에서 새로운 미디어 기술이 끼치는 영향에 대한 담론은 그간 계속 번성해왔다. 반면에, 정작 이들 기술을 위해 형태를 부여하는 하드웨어, 그리고 사이보그와 로봇의 기표記表, 그 양쪽 다로서의 메탈과 관련해서 쓴 담론은 아주 극소수였다. 전자 미디어로부터 몇 세기 앞서서 제조된 메탈은 미디어를 위한 마셜 매클루언의 유명한 은유[3]를 사용하

* 분쟁 당사자들이 무기한 또는 최종 합의에 도달할 때까지 평화적으로 공존할 수 있도록 하는 합의를 일컫는다.

자면, 적어도 '인간의 확장^{extension of man}'이라는 의미를 지니고 있었다. 초기의 도구와 무기로부터 초기 산업의 기계 장치, 그리고 자동차와 현대의 하이테크 기기들까지의 확장을 말한다. 매클루언의 논쟁에 쓰인 용어를 놓고 말하자면, 메탈은 미디어로서 인간 모습의 틀을 잡고 변형시켜왔다. 마치 인간이 메탈의 모양을 만들고 빚어온 것처럼 말이다. 올리비에 디앙은 다음과 같이 제안한다.

테크놀로지란 우리의 확장이다. 단지 청각이나 신경, 보철학적이거나 기계적인 확장만이 아니라, 존재론적인 확장을 의미한다. … 기술은 삼투 현상 같은 것이다. 씨를 뿌리고 그 자체를 인간과 서로 얽히게 하는 지적인 문제이다.

우리는 더는 기술과 단순하게 그냥 얽혀 있는 것이 아니다. 더는 그들의 존재에 단순히 용접되어 있지 않다. 우리는 말 그대로 그들과 함께 진화하고 있다. 우리는 이제 기술과 인간의 존재를 하나의 실재로서 인지해야 한다. 우리는 기계이고, 기계는 우리 안에 있다. 기계는 숨을 쉰다.[4]

우리는 메탈 퍼포먼스가 기계적인 체현과 연관된, 뿌리 깊은 두려움이나 매력에 대해서 제대로 전달하지 못하고 있다고 논쟁한다. 이 신체화란 예술가들에 의해 두 가지 분명한 주제로 탐구된다. 즉, 기계의 인간화와 인간의 비인간화(혹은 '기계화^{machinization}')가 그것들이다. 우리는 또한 어떻게 메탈 퍼포먼스가 자연과 동물로의 귀환을 드라마화하고 있는지 보여주려 한다. 거기에는 민속 전설이나 그리스 신화에 나오는 신들과 악마들을 다시 불러들이는 '동물화^{therianthropy}'[5] (인간-동물 혼종)라는 표현으로의 귀환도 포함된다. 도나 해러웨이의 에세이 「배우들은 사이보그다^{The Actors Are Cyborg}」(1991)는 사이보그의 개념을 퍼포먼스적인 '괴물', 그리고 '경계의 창조물'로서 탐구했다. 캐나다 예술가 노먼 화이트와 로라 키카우카의 퍼포먼스인 〈뎀 퍼킹 로봇들^{Them Fuckin' Robots}〉(1988)은 난폭하게, 또 우스꽝스럽게 성교하는 두 개의 로봇을 선보인다. 괴물 같은 것, 변태적인 것, 격렬한 것, 성적인 것, 그리고 유머러스한 것에 관한 주제들이 사이보그와 기계적으로 의인화된 형상에 각각 적용되었다. 그 주제들에 더해서, 우리는 우리 스스로가 지정한 용어인 '메탈적 캠프^{metallic camp}'를 첨가하고자 한다. 그것은 메탈 퍼포먼스에서 일어나고 있는 특정한 이데올로기와 미학을 반영한다.

우리가 하고자 하는 중심적 논쟁 중 하나는 퍼포먼스에서 로봇과 사이보그의 몸이 보통 캠프의 정치와 미학에 밀접하게 교류하는 방식으로 묘사되고 있다는 것에 초점을 둔다. 메탈 퍼포먼스가 흔히 캠프라는, 혹은 적어도 캠프의 담론 안에 수월하게 맞는 방식으로 그 자체를 드러낸다는 가설을 제의

한다. 그리고 우리는 캠프의 가장 현격한 이론가 세 명에 의해 형성된 중요점들을 강조하려 한다. 첫 번째로, 캠프는 고의적이고 또한 우연적이라는 수전 손택의 주장이다.[6] 두 번째로, 캠프는 게이이자 이성애자 양쪽 다일 수 있다는 리처드 다이어Richard Dyer의 논쟁점이다.[7] 그리고 세 번째로, 캠프는 예를 들어 '키치kitsch'[8]라는 용어와는 달라서, 부정적이거나 경멸적인 용어로 여겨져서는 안 된다는 파비오 클레토Fabio Cleto의 주장이 있다. 우리가 '메탈적 캠프metallic camp'라는 용어를 사용할 때, '메탈적'이라는 단어는 예술가가 적용하는 물리적인 본질뿐만 아니라, 또한 시끄럽고 공격적이며 저항적인 표현을 의미한다. 또한 대중음악과 문화 안에서의 그것이 갖는 동시대적인 언외言外의 의미를 표시하기도 한다. 이것은 수전 손택이 "부자연스러움, 기교와 과장에 대한 사랑"[9]이라고 정의한 캠프의 역설과 기쁨을 아는 것과 맥을 나란히 한다. '메탈적 캠프'라는 합성된 표현은 거기서 사람들이 지위나 애호를 공유하는 분명한 위치와 이데올로기적 그룹 나누기(베이스캠프, 혹은 전쟁 반대 캠프의 경우처럼)를 제안한다. 메탈 퍼포먼스에서 이러한 현상은 메탈에 대한 보편적인 저항이자, 또한 그것을 향한 보편적인 믿음과 동일하게 연관되어 있다. 메탈은 사이보그주의를 통해 발생하는, 궁극적인 기계적 체현를 향한 하나의 바람직한 진화론적 과정의 상징이라고 하겠다.

그렇다고 우리가 모든 메탈 퍼포먼스를 캠프로 간주하지는 않을 것임을 여기서 강조해둔다. 예를 들어서, 생존연구실험실은 어두운 초현실적 기계들에 의해 수행되며, 극단적으로 다혈질인 전투 퍼포먼스를 만들어냈다. 죽은 짐승들, 폐차장의 파편, 그리고 산업과 공사장 터의 부서진 조각의 결합이 다시 생명을 얻으며 살아난다. 괴물 같은 로봇들은 연기와 불꽃에 싸여 귀가 먹먹할 정도로 폭발적인 전시를 과시하며 전쟁을 수행한다. 하지만 이렇게 잔인하고 군중이 좋아할 만한 전투에서도, 캠프적 요소들은 어느 정도 드러난다. 레오나르도 다빈치의 〈최후의 만찬〉 그림이 실물 크기의 움직이는 마네킹들로 된 제자들과 더불어 캠프로서 패러디된다. 그들은 한 로봇에 의해서 짓밟혀지고 목이 날아가며, 또 다른 로봇에 의해 총을 맞고 화염 속으로 사라진다. 거대하고 '키치' 스타일의 허접스러운 광대의 머리도 행복한 히죽 웃음을 지으면서 공중에 매달려 있다가는 그와 비슷한 처분을 받는다.

로봇이 '당연하게' 캠프가 되는 것은 아니다. 예를 들어 로봇 산업의 조립 라인, 스마트 무기, 그리고 일부 로봇 예술은 캠프의 역설 또는 행동적 과장에 대한 힌트 없이 컴퓨터로 조절되는 과제를 수행한다. 하지만 캠프는 우리가 보아온 거의 모든 퍼포먼스에 사용된 의인화되고 동물 형태를 본뜬 로봇들에게 어느 정도는 내재되어 있어 보인다. 그들의 움직임들이 여기에 하나의 열쇠를 제공한다. 로봇은 현재로서는 인간과 동물의 동작을 정확하게 따라하는 데에 성공하지 못하고 있다. 바로 그러한 연유로

해서, 그들의 과장된 걷는 모양과 몸짓은 우리가 캠프에서 발견하는 동작에서의 연극성과 인위성이 지니고 있는 것과 동일한 의미를 강조하게 된다. 로봇 예술가인 브루스 캐넌Bruce Cannon은 "이러한 기계들이 그들이 지닌 인위성을 초월하는 데에 실패하는 것이야말로, 그들의 특성 중에서 가장 의미 깊은 것이다. 작품들은 그 존재를 끌어다 참조할 만큼 그렇게까지 실물 같지는 않다. 그리고 뭔가 결여되었다는 것이야말로 나로 하여금 공명共鳴을 울리게 한다."[10]

로봇 동작은 인간을 모방하고 과장하지만, 결코 인간의 표준에 도달하지 못한다. 캠프 동작도 바로 그와 마찬가지로 여성성을 흉내 내고 과장하지만, 결코 여성성의 표준에 도달하지 못한다. 로봇의 운동학은 수행적인 자의식에 '대해 캠프하는' 정도로만 개입한다. 의인화된 로봇이 움직일 때, 혹은 한 사람이 거기에 대해 캠프할 때, 그것은 정밀하게 계산되고 코드화된다(하지만 어느새 몸에 배이고 자연스러운 인간적 캠프 행동이 되었는지도 모른다). 로봇들이 아직까지 '자기인식self-aware'을 하지 못한다 하더라도, 그들은 본질적으로 그들의 모든 움직임을 계산하고 컴퓨팅하는 '자의식self-conscious'이 있는 실체들이다. '휴머노이드humanoid' 로봇이 움직일 때면, 바로 누군가 거기에 대해 캠프할 때처럼, 그것은 빈틈없고 자의식이 강한 포퍼먼스가 된다. 또한 캠프가 지니는 코드화와 인위성, 그리고 정상적인 것과의 차이점도 강조된다. 그러므로 캠프는 의인화된 로봇 퍼포먼스에서 중심적이고, 나아가 결정적인 특성이 된다.

기계를 섹시하게

노먼 화이트와 로라 키카우카, 두 예술가는 1988년 퍼포먼스 〈뎀 퍼킹 로봇들〉에 필요한 몇몇 기술적인 사양에 동의했다. 그리고는 두 개의 기계적인 로봇을 만들려고 각기 따로 작업했다. 키카우카의 '여자' 기계는 침대스프링, 모피, 재봉틀 페달, 분출하는 오일펌프, 그리고 끓어오르는 주전자를 포함했다. 화이트의 '남자' 로봇은 금속 팔과 다리, 계량기, 회전하고 펌프질해대는 다양한 부속물, 그리고 빠른 속도로 깜박이는 부가장치들로 이루어졌다. 예술가들은 퍼포먼스 첫날에 함께 등장해서, 관객이 보는 데서 그들이 합작한 예술 작품을 조립했다. 종류가 다양한 파이프들, 피스톤들, 기계적인 부분들을 가지고, 한 로봇에서 다른 로봇으로 서로 연결시켰다. 그러자 로봇들은 활성화되고, 말 그대로 '섹스하기'에 돌입했다. 그 움직이는 속도를 높이며 응축기를 충전하는 여자 생식기의 자석 부분에 남자기계가 반응했다. 로봇들은 우스꽝스럽고, 치즈처럼 끈적끈적한 생식기의 사운드트랙과 더불어 연기했다. 그

럴 때마다 마침표를 찍듯이, 사운드트랙 속의 로봇 음성이 '비정상적인 섹스 행위'라는 말을 주술처럼 내뱉었다. 한 관객 멤버에 따르면 그것은 "웃기는 퍼포민스이자 … 굉장히 어리석은 짓거리"[11]였다. 한 비디오테이프가 겉으로 봐서는 흥겨워하는 관객들의 행보를 보여준다. 그들은 펌프질해대는 금속 피스톤에 파안대소하고, 폭발하는 전기 스파크와 로봇의 튜브 중 하나에서부터 간헐적 분출로 흘러나오는 끈적이는 액체를 포함하는 절정의 순간에 큰 소리로 웃어댄다.

'뎀 퍼킹 로봇들'이라는 문장 안에 있는 '말장난'은 메탈 퍼포먼스의 동시대적 맥락을 간주하는 의미를 쥐고 있다. 문자 그대로 성교性交의 의미를 표시하는 것을 초월해서, 로봇에 대해 점차로 더 의심을 품거나 적대적으로 되어가는 인간의 입장을 연기한다. 하나의 위협 내지는 '대타자Other'로 보이는 로봇을 통해, 증오 받는 소수자에 대한 편견적인 외침을 들려주는 것이다. 성적 활동에 대한 묘사를 하면서, 퍼포먼스는 기계 의인화의 패러디를 보여준다. 동시에 그것이 어떤 종류이든, 미래의 로봇 출산 가능성도 인식된다. 베르나르 드 퐁트넬Bernard de Fontenelle이 주장하듯 "수캐 기계와 암캐 기계를 나란히 놔두어라. 그러면 아마도 세 번째 조그만 기계가 결과로 나올 것이다."[12]

〈뎀 퍼킹 로봇들〉은 클라우디아 스프링거Claudia Springer가 우리 동시대가 기술과 섹슈얼리티의 접속에 매료되어 있음에 대해 확인한 것을 우리에게 다시금 분명하게 요약해준다.[13] 이 기발하고 유머러스한 음행淫行 기계는 또한 메탈적 캠프의 퍼포먼스를 완벽하게 체화하고 있다. 그리고 앤드류 브리턴Andrew Britton이 게이 캠프의 특색을 정의하는 것들 중 하나로 묘사한 "뭔가 잘못된 것에 대한 스릴"[14]을 연상시킨다. 로봇의 성교性交 행위는 시멘Seemen 로봇 퍼포먼스 그룹의 작품에서도 강한 관심을 불러모은다. 그들은 주로 격렬한 불 속에서 전투를 하는 괴물스러운 메탈 창조물들을 구축한다. 극단은 로봇들이 "인간의 투쟁과 승리를 시적으로 상징한다"[15]고 주장한다. 반면에 불꽃들은 정화에서부터 강과 폭포수로, 그리고 남자의 정액의 분출로 이어지는 생각들의 범위를 감싸는 은유들이다. 퍼포먼스들은 "화염방사기들, 깊은 물에서부터 불을 내뿜는 물 아래의 바다 괴물들, 섹스하고 싸우고 사랑을 나누는 불타는 로봇들"[16]을 선보인다. 〈난폭한 기계의 사랑 행위Violent Machines Perform Acts of Love〉(1998) 같은 퍼포먼스에서 로봇 간의 섹스 행위는 대체로 보살핌과 사랑함, 기계의 인간화를 강조하는 그들의 부드러운 동작들로서 표현되기도 한다.

이슈트반 칸토르Istvan Kantor의 〈실행적 기계 성교Executive Machinery Intercourse〉(1999)에서 또 하나의 소란스럽고 극단적이며 성적인 메탈적 캠프 퍼포먼스가 상연된다. 파일 캐비넷들이 공간을 채우고 서랍들이 열린 채로 있다가는, 종류가 다른 메탈로 무장한 수압펌프 구조물들에 의해 꽝 하고 닫힌다.

그림 12.1 이슈트반 칸토르의 〈실행적 기계 성교〉(1999)에서 퍼포머가 두 개의 공기압으로 조종되는 파일 캐비닛의 밀어넣기식 서랍들과 상호작용한다.

금속 소음으로 이루어진 불협화음이 울려퍼진다. 켄터는 다음과 같이 미쟝센을 묘사한다. "… 단단히 짜여 하나로 되어 있는 파일 캐비넷 기계는 컴퓨터에 의해 하나로 연결되어 있고, 거대한 네트워크에 통합되어 있다. 네트워크는 '키네소닉kinesonic' 기계장치와 전 세계에 정보를 제공하는 상호작용적 기념비, 그 둘 다로서 작동한다."[17]

글로벌 정보를 전달하기 위한 메탈 기념비는 진정한 캠프 스타일을 보여주며, 아주 잘, 그리고 정말로 성교를 당하게 된다. 여러 개의 파일 캐비넷들이 자립형으로 서 있고, 캐비넷들의 서랍들은 외부의 기계적인 팔 장치들의 도움을 빌리지 않고 자동적으로 펌프압으로 인해 튀어나온다(그림 12.1). 공기압으로 서랍들이 닫혀지고 또 열리는 동안, 남녀 라이브 퍼포머들이 그것들에 맞대고 서서 허리를 비틀어대며 골반을 회전시킨다. 단호하고 자주 난폭한 에로티시즘이 드러난다. 견고하고 단단하게 골반을 밀어내는 행위와 더불어 에너지가 많이 소모되는 섹스를 흉내낸다. 관객 멤버들 또한 참여하도록 초대된다. 메탈 정보 기념비는 그리해서 거꾸로 인간들에게 성폭행을 당하는 것이다. 더 빨리 더 빨리. 그것은 진정한 '육肉과 메탈$^{meat-and-metal}$' 간의 동요와 응답, 데이터 교환과 반응의 사이버네틱 시스템이다.

한 라인으로 된 네 개의 비디오 투영(각각이 똑같은 이미지를 내보낸다)이 뒤쪽에서 파노라마처럼 펼쳐지는 원형극의 공간을 채운다. 미친 듯이 빠르게 속도를 높이며, 1950년대 흑백 스타일로 기계

와의 섹스를 위해 계약된 퍼포머들의 미리 녹화된 필름들이 거기에 스쳐간다. 한 젊은 여성이 매릴린 먼로처럼 옷을 입고 금발 가발과 〈7년 만의 외출Seven Year Itch〉 스타일의 하얀 드레스를 입고 있다. 그녀는 가차없이 찔러대는 서랍들에 몸을 맞대고 골반을 회전하다가는 오르가즘으로 인해 숨가쁘게 헐떡거린다. 또 하나의 영상에서는 오피스에서 일하는 비서가 캐비넷과 열정적으로 성교하다 말고, 그녀의 상사를 향해서는 간헐적으로 사나운 말을 쏟아댄다. 퍼포먼스는 바카스제의 난교 위에 오피스 기계들이 미쳐날뛰는 카프카적 악몽을 겹쳐놓는다. 그것은 〈뎀 퍼킹 로봇들〉과 '코믹 포르노그래피comic pornography'에 나타나는 즐거움을 공유한다. 클레토Cleto는 그러한 코믹 포르노그래피를 '퀴어 미학' 안에서 캠프의 보편적인 특성으로 간주한다.[18] 그리고 데이비드 버그먼David Bergman은 그것을 캠프에서 보이는 "욕망의 귀화歸化에 의문을 제기하게 만드는 자기 의식적 에로티즘"[19]이라고 이름짓는다.

공기압으로 작동하는 파일 캐비넷은 인간 퍼포머보다도 더 체력이 좋은 운동선수 같다. 사실 그들은 좀 더 적합한 기계인 것이다. 하지만 인간이 지닌 교제交濟적 움직임은 인간의 몸에 대한 유동적인 해부학과 감각적인 안무를 강조한다. 캐비넷 서랍들의 단단하게 곧은 선과, 성적으로 섬세하지 못하고 안팎으로 드나들기만 하는 행위와 대조된다. 퍼포먼스는 부드럽고 관능적이며 충동적이고 쉽게 지쳐나가떨어지는 살과, 반대로 단단하고 반복적이며 로봇적인 메탈 사이의 차이를 나타내보인다. 그것은 또한 "파일 캐비넷의 조각상 같은 시스템과 돌연변이적인 인간의 몸, 즉 기술에 의해 에로틱해지고 남용당하는 인간의 몸"[20] 사이의 연결을 강조한다(그림 12.2).

그림 12.2 칸토르의 〈실행적 기계 성교〉(1999)에서 사무실 정보 기계가 성적 매력을 발산한다.

인간의 기계화와 기계의 인간화

〈뎀 퍼킹 로봇들〉과 〈실행적 기계 성교〉는 인간과 기계 사이의 '부자연스러운 성관계를 둘러싸고 밀접하게 관련되어 있는 두 가지 동시대적 우려에 대해 토로하고 있다. 이러한 불안은 첫째로 점차 늘어나는 기계의 인간화를, 둘째로 기술에 직면한 인간의 점차적인 비인간화를 중점화한다. 이들 두 영향들은 점진적인 진화 속으로 인간을 이끌어가고 있는 것으로 보인다. 즉 인간의 기계에 대한 믿음이 점차 두터워짐과 기계와의 친밀감, 또 기계에 의한 정신물리학적 변환에 따라, 기계와 메탈적인 체화 '속으로 into' 인간은 진화하고 있다. 인간의 비인간화라는 두 번째 개념은 또한 인간의 기계화로서 표현된다. 하지만 사람들과 관련된 '기계화mechanization'라는 단어의 부정적인 의미가 있으므로(반복적인 행위를 수행하는 좀비 같은 노동력을 암시한다), 우리는 그 대신에 '기계로 변형되기machinization'라는 용어를 사용할 것이다. 사이보그 메탈은 (이론적으로) 인간의 심리적·정신적 능력을 둔감하게 하고 축소시키려는 것보다는, 오히려 그것을 민감하게 하고 확장시키려는 의도를 갖고 있기 때문이다.

1954년같이 이른 시기에 이미 노버트 위너Norbert Wiener는 인간의 급진적인 기계화를 제안했다. "우리는 우리의 환경을 너무나 급진적으로 바꾸어왔기 때문에, 우리는 이 새로운 환경에서 존재하기 위해 이제 우리 자신을 바꾸어야 한다."[21] 위너의 더 이른 획기적인 저서인 『사이버네틱스Cybernetics』(1948)에서 작가는 기계의 인간화에 대해 오랫동안 숙고했다. 그는 기계가 살아 있다고 간주될 수 있는가, 아니면 대체로 의미론적일 뿐인가의 여부에 대해 질문을 계속했다. 위너에게 기계는 살아 있었다. 왜냐하면 그들은 물리적으로 활성화되어 있었고, 조작상으로 봐서도 능동적이었기 때문이다. 인간이 기계로 변형되는 아이디어는 한스 모라벡Hans Moravec의 단언과 더불어 그 논리적인 결론에 다다른다. 모라벡은 21세기 중반까지 누군가의 의식이 송두리째 컴퓨터로 다운로드되는 것이 가능할 것이라고 역설했다.[22] 〈유니버설 로봇Universal Robot〉(1991)에서 모라벡은 이러한 개념을 프랑켄슈타인의 외과수술로 각색한다. 거기서 뇌의 내용물은 인간의 머리에서부터 물리적으로 제거되고 그들의 새로운 메탈 박스에 이식된다.

최종적이고 방향 감각을 상실한 단계에서 외과의사는 그 손을 들어올린다. 당신의 갑자기 내버려진 몸은 죽는다. 잠시 동안 당신은 경험한다. 오로지 조용하고 어두운 무엇인가를. … 당신의 사물을 꿰뚫어보는 눈은 이동되었고 … 당신의 선택에 따른 스타일과 색, 그리고 재료로 만들어진 빛나는 새 몸으로 재연결되었다. 당신의 변신은 완벽하다.[23]

모라벡은 인간이 "로봇의 경이로운 메카니즘을 채택하고, 그리해서 로봇 그 자체가 되거나 혹은 암흑 속으로 물러날 수 있다"[24]고 제안한다. 메탈 퍼포먼스는 이렇게 육^肉과 메탈의 점진적인, 그러나 불가피한 병합을 감지하는 테크노-시대정신을 반영한다. 그러므로 로봇으로 향하는 두 가지 노선이 생겨나는데, 그것들은 동시에 작용하는 것으로 인지된다. 하나는 AI를 통해서 인공지능, 즉 지각력이 있는 존재를 구축하는 것이고, 또 다른 하나는 사이보그주의를 통해 인간의 형태를 아마도 더 우월하다고 추정되는 로봇과 컴퓨터의 인상학에 적응시키는 것이다. 우리가 메탈적인 퍼포먼스와 연관시키는 캠프의 미학은, 그러한 은유를 크게 지지하고 껴안는 예술가들, 그리고 그것에 회의적이거나 반대적인 입장을 보이는 예술가들 그 양쪽으로부터 균등하게 파생된다.

살과 메탈의 공생을 지지하는 사람에 의한 퍼포먼스들은 캠프 미학 안에서 자주 인용될 수 있을 것이다. 정밀한 기교와 과도함이라는 그들의 연극적이고 컴퓨터적인 코드들 덕분에, 그리고 그들의 '괴물스러운' 변화에 대한 경축^{慶祝}을 통해서 인용된다. 로봇적인, 그리고 사이보그적인 체화는 캠프의 감수성과 완벽하게 연관된다. 그것은 특히 게이 캠프와 특별히 관련되어 있다. 이성애자 사회는 전복적인, 또는 이질적인 것을 그들의 정상적이라 생각하는 것에 비추어서 보는 고정관념을 가지고 있다. 캠프의 감수성은 그러한 기존 개념들에 대항한다. 다수의 사회를 향해 소수의 그들이 던지는 하나의 코드화되고 노골적인 모욕으로서의 차이점과 타자성을 구별해내고 또한 경축한다. 예를 들자면, 리처드 다이어는 캠프를 "이성애자 사회의 살에 박힌 가시들"[25]이라고 묘사했다. 주류를 향한 반대의 표현들은 다양한 아방가르드 형태의 특성을 부여받는다. 반면에, 메탈 퍼포먼스에서 미학적 장치로서 캠프를 사용하는 것은 특정한 위반적 수사라는 특수한 형식에 속해지기도 한다. 마크 더리는 이를 캠프가 보여주는 "저항의 의례들"[26]이라 불렀다.

캠프는 다듬고 과시한다. 캠프는 그것의 상이성^{相異性}의 존재학을 정의하고 표현하기 위해, 그리고 관심을 자신으로 끌기 위해서 나르시시즘을 사용한다. 그것은 '두드러지기' 위해 신체적·음성적 표현을 과장한다. 캠프의 다양한 어원학적 유래 중의 하나는 이탈리아어 동사인 '캄페자레^{campeggiare}'[27]이다. 그것의 프랑스어 어원인 '자리잡다^{se camper}'는 '자기 의식적인 몸의 자세^{self-conscious posturing}'[28]로 번역된다. 인도유럽어족이 근원인 '캠프^{kamp}'는 캠프의 자세들의 굽어지고 유연하며 명료한 물리적인 모양과 동작들을 반영한다.[29] 잭 바부시오^{Jack Babuscio}는 역설적인 '부조화의 개념'이 캠프의 핵심에 있으며,[30] 부조화스러움(혹은 어떤 비평가들에게는 괴물스러움)의 의미야말로 많은 로봇과 사이보그 퍼포먼스를 특정짓는다고 주장한다. 게이 캠프는 또한 정상적인 남성이 갖는 이성애의 보수 사회적 퍼

포먼스를 향해 가운뎃손가락을 올려붙이면서, 강하고 난폭한 남자의 자세를 조롱하기까지 한다. 게이 캠프는 하나의 '퍼큐fuck you' 입장을 고수한다. 그것은 고위급 느낌의 우월하기까지 해보이는 클럽을 만들고 회원 가입을 한다. 사이보그가 인간의 앞서가고 진화된 형태를 의미하고 그것을 군중으로부터 분리시키는 은유를 의미하듯이, 캠프를 따르는 많은 남성들은 회원가입을 하고, 바깥 세상을 향해 그들이 그들만의 특별한 진화를 시행해왔음을 과시해 보이려 한다. 그들은 여러 다른 것들 사이에서 여성적 측면, 즉 아이러니한 기지, 미학적 감수성, 그리고 성적인 자각에 대한 이해를 특히 발전시켰다.

앤드류 브리턴은 얼마나 여성적인 캠프가 그것의 여성-인식을 통해서, 반가부장적·사회주의적·페미니스트적 담론과 연결되어왔는지를 논의한다. 메탈 퍼포먼스는 하나의 급진적인 캠핑과 동등하게 개념화될 수 있다. 그것은 퀴어들과 레이들이 생물학적이고 인간적인 측면에서의 지배적 헤게모니에 도전하며 차이점을 추구하는 그러한 급진적인 캠핑에 속한다. 캠프의 게이 남자는 정상적인 남성성을 억압적인 구조처럼 여기고 거부한다. 거기서 나아가 로봇과 사이보그 퍼포머들은 그들 스스로가 지닌 "부르조아식 정상적 규범과 관련하여 보았을 때 비뚤어진 기질의 감각"[31]을 표현한다. 그리해서 그들은 제한적이고 지배적인 인간 형태로부터의 일탈을 추구하는 것이다.

바이오메탈릭의 퓨전에 저항하고 의심을 품는 예술가들에 의한 메탈 퍼포먼스는 그와 유사한 캠프의 고도의 연극적 감각을 사용한다. 거기에 덧붙여서, 스스로를 패러디하고 가시가 돋힌 캠프 유머를 이용하면서, 타고난 코미디와 부조리함, 그리고 메탈릭 체화의 위험을 지적한다. 후자로의 접근은 인간의 기질과 감정을 가진 로봇의 애니메이션을 선보이는 브라이언 프리스크Brian Frisk의 "우리로봇닷컴Wearerobots.com" 웹사이트에서 확실하게 나타난다.[32] 기계가 지니는 인간과의 유사성과 그들의 감정과의 싸움은 음울하게 코믹하다. 슬픈 로봇Sad Robot은 그의 정체성에 대해 감感을 잡고서는 "어떤 사람들은 내가 로봇인지조차도 몰라요. 그들은 내가 푸에르토리칸이기는 해도 정말로 수학 하나는 잘한다고 생각해요"라고 비탄한다. 로봇은 인간의 열망을 드러낸다. 하지만 좀 더 특정하게 인간의 감정적 약점과 실패 또한 자연스레 밝힌다. 우울증에 걸린 한 로봇은 그룹 치유 모임에서 그의 심장을 쏟아낸다. 다른 로봇은 전화 통화를 하면서 오직 인간하고만 대화가 가능하자 점차 분노한다. "요즘은 기계와 만나는 게 도대체 불가능하다니까!"라며 욕설을 한다. 로봇은 또한 그들의 마음에 직접 말을 걸면서 인간이 만들어놓은 규약을 어긴다. 자신의 제자들에게 해야 할 숙제는 집에 돌아가 자살하는 거라고 독설을 뱉어대는 교사 앵그리봇Angrybot처럼 말이다.

애니메이션은 기계의 인간화에 대한 뿌리깊은 불안을 표현한다. 그들은 기술이 진보할수록 인간

과 기계 사이에 차이가 점차적으로 줄어든다는 인식을 지적한다. 로봇은 인공지능의 발달을 통해서 점점 더 인간 같아진다. 그리고 인간은 점점 더 로봇처럼 된다. 그들의 기술에 대해 커져가는 신뢰를 통해, 그들 스스로와 다른 이들의 인간성으로부터 소외되고 멀어지는 것이다. 랠프 왈도 에머슨Ralph $^{Waldo\ Emerson}$이 거의 1세기하고도 반 전에 숙고했듯, "기계는 사용자를 무기력하게 한다."[33] 뉴욕을 근거로 하는 일본 퍼포먼스 예술가 도리미츠 모모요鳥光桃代의 로봇 미야타 지로宮田二郎(2001)는 기계의 인간화와 인간의 기계화 양쪽 다를 요약한다. 미야타 지로는 실제 같은, 실물 크기의 머리가 벗겨진 사업가로 대도시들의 금융 구역 거리들을 배로 기어다닌다. 도리미츠 모모요는 간호사처럼 옷을 입은 채, 뒤를 따라 걸으면서 로봇을 보호한다. 일본 샐러리맨 문화의 굴욕적인 적합성을 비꼬는 해설로, 로봇은 수많은 로봇 퍼포먼스들의 캠프 영웅적인 허풍에 대조되는 웅크린 모습의 초현실적인 짝을 선보인다. 인간 존재를 대체하는 기계의 디스토피아적 예언과 연관된 노예화에 대한 두려움이 단락되는 분명하고 패러디적인 반전이다. 인간의 형태를 대신하면서 미야타 지로는 인간 존재들이 이미 무릎을 꿇고 문화적인 적합성, 직장 예절, 그리고 자본의 노예가 되어 있는 정도를 표출하는 데에 사용된다.

도리미츠 모모요의 보살피는 간호사 캐릭터에서 보이는 인간화된 기계에 대한 의학적 지원은 에두아르도 카츠와 에드 베네트$^{Ed\ Bennett}$의 〈에이-포지티브$^{A-Positive}$〉(1997)에서 자세히 설명된다. 인간의 기계화와 로봇의 인간화에 대한 이중적 개념이 좀 더 명료하게 묘사되어 있다. 카츠는 정맥주사 바늘을 통해 로봇과 연결되어 있다. 그리고 실제로 로봇(혹은 "바이오봇biobot")에게 자신의 피를 '먹인다.' 피는 인간의 몸과 기계를 연결하는 투명한 튜브를 통해서 눈에 보이게 흐른다. 로봇은 피로부터 산소를 추출한다. 그리고 그것은 작고 일정치 않은 불꽃을 지속적으로 만들어낸다. 인간의 몸에 포도당을 정맥주사로 똑똑 떨어트려 보내면서 액체의 교환을 왕복시키고, 인간-기계의 공생의 의미를 완성한다. 시각적인 상징주의가 의학적 이미지, 사이버네틱스, 그리고 고딕식의 공포를 뒤섞어 놓는다(그림 12.3). 작품을 조용하며 절제되어 있지만 확실컨대 불안정하다. 그것은 동시에 몸-기계 연결의 평화롭고 복잡하지 않은 이미지로서 인간의 살과 메탈 로봇 사이의 순환적인 생물학적 생명의 흐름을 문자화한다. 하지만 또한 프랑켄슈타인과 드라큘라의 어둡고 무시무시한 신화를 생생하게 연상시킨다. 살은 비인간, '죽지 않는undead' 기계에게 원조를 주기 위해 꿰뚫려진다. 그리고 인간의 산소가 그것에 생명을 주기위해서 기계로 불어넣어진다. 기계는 육체의 액체에 의해 펌프질되며 직접적으로 인간화를 이룬다. 그 옆에서 인간의 몸은 기계화가 된다. 그것 스스로의 활력의 근원은 기술에 의해 공격받고 또한 지원받는다.[34]

그림 12.3 피, 사이버네틱스, 그리고 고딕스러운 공포가 만나는 〈에이-포지티브^{A-Positive}〉(1997, 에드 베네트와의 공동작업)에서 에두아르도 카츠가 기계와 연결되어 있다. 사진: 줄리아 프리드먼^{Julia Friedman} 갤러리 제공.

점진적으로 의학적 과학과 예술의 실행은 인간의 살을 기계 기술로 꿰매어놓는다. 그리고 여기서 1969년에 초기의 심장이식 환자의 말을 〈에이-포지티브〉와 연관시켜 요약하는 것은 적절하게 보여진다. 그 환자는 그의 수술과 관련된 경이감과 심각한 심리학적 불안감 양쪽 다를 토로했다.

합성 튜브장치의 선들을 통해 내 몸 밖에서 내 피가 흐르는 것을 보는 것은 아주 고통스러웠다. … 기적 같은 … 강력한 괴물 … 내 삶을 거의 무서울 정도로 장악하고 … 나를 '반 로봇, 반 인간^{half-robot, half-man}'으로 축소시킨다.[35]

로봇은 이제 의학적 수술에서 중요한 영향을 끼치고 있다. 로보닥^{Robodoc}[36]과 같은 로봇 팔이 정밀한 뼈 절개술에 사용된다. 나사^{NASA}는 그들의 우주 하드웨어 연구가 지구 쪽으로 더 가까이 다가와 사용될 수 있음을 열성껏 보여준다. 실제로 그들은 많은 로봇 기술 기기들을 위해 펀드를 유치하고 협력했다. 최적의 위치 확인을 위한 자동 내시경 시스템^{Automated Endoscope System for Optimal Positioning} (AESOP)도 거기 포함된다. 그것은 정확도가 인간의 손재주를 능가하는 로봇으로 컴퓨터 모션 회사^{Computer Motions Inc.}에 의해 개발되었다. AESOP의 영리한 음성인식 시스템을 사용하면서 인간 외과수술

의사는 모든 로봇 내시경의 동작과 수술을 단지 거기에 대고 말하는 것만으로 조종한다. '간호사봇^{Nurse-bot}'이라고 알려진 로봇은 비디오 인식 시스템에 따라 환자를 모니터링하고 약을 조제하며, 낙상落傷 같은 응급 상황을 감지해낸다. 로봇은 카네기 멜론과 피스버그 대학교 연구자들에 의해 개발되었고, 노인과 장애인들을 위한 요양원에서 간병인의 역할을 하고 있다.[37]

로봇과 자동기계의 간략한 역사

그간 로봇이라는 말은 컴퓨터로 조종되지 않는 수많은 기계와 기계적인 장치들을 묘사하는 데에 쓰여 왔다. 하지만 더욱더 엄격한 정의는 그것의 컴퓨터적 작동을 선두에 놓는다. 켄 골드버그^{Ken Goldberg}는 로봇을 "컴퓨터에 의해 조정되는 메카니즘"[38]으로 폭넓게 정의했다. 그리고 에두아르도 카츠는 "로봇들은 진보된 컴퓨터로 조절된 전자 기계적 장치들"[39]이라고 주장한다. 체코어로 로보타^{robota}는 "일", "노예", "강요된 노동"이라고 다양하게 번역되는데, 영어권에서 "로봇^{robot}"으로 채택되었다. 그것은 카렐 차페크의 1921년 표현주의 연극 〈R.U.R.〉의 제목을 통해 직접 채택되었다. 희곡은 인간이 로봇에 의해 대체되는 것을 염려한다. 프랑켄슈타인적인 과학적 오만에 대한 경고로서, 그리고 1927년 볼셰비키 혁명의 한 우화(로봇처럼 억압받는 대다수의 재연)로서 널리 논의되어왔다. 그것의 줄거리는 기계의 인간화에 대한 초기의 잠재적인 연극적 비전을 제시한다. 어느 섬에 있는 공장에서 초지능적인 노동자 로봇이 개발된다. 그들은 결국 반역을 일으켜 그들의 발명자들을 살해하고, 모든 인류의 파괴를 외쳐대면서 세상을 접수한다. 마지막 장에서 독신 로봇들은 그들이 언젠가는 죽을 것을 두려워한다. 그리고 그들이 살려놓은 유일한 인간인 알퀴스트는 신에게 기도한다. 만약 세상에 인간이 하나도 남아 있지 않다면, '인간의 그림자'로서의 로봇이 살아남아 아이를 낳아야 할 것이라고 호소한다. 희곡은 서로를 향해 배려할 줄 알고 관능적인 감정을 발전시켜가는 한쌍의 젊은 남녀 로봇과 함께 끝난다. 극의 마지막에서 알퀴스트가 선포한다. "가거라 아담, 가거라 이브. 세상은 너희들의 것이다. … 적어도 인간의 그림자의 것!"

〈R.U.R.〉는 기계의 인간화에 대한 복합적이고 혼합된 메시지들을 보낸다. 로봇은 처음에는 부당하게 억압받는 것처럼 보이지만, 나중에는 감정이 없고 악마 같은 억압자로 드러난다. 그리고 결국에는 감수성이 있는, 감정이 있고 평화스러운 남자 영웅과 여자 영웅으로 나타나서는 인류에게 대리적인 구원 혹은 뒤로 미루어진 구원을 제시한다.

현대의 로봇 예술 작품과 퍼포먼스들은 브루스 매즐리시$^{Bruce\ Mazlish}$가 헤르메스의 연금술적 창조 이야기로 거슬러올라가 연관짓는 오래된 역사적 혈통을 지니고 있다. 거기서 "인간은 인위적인 존재를, … 아니 내 식으로 말해 기계들을 … 창조하고 고무할 수 있도록 허락을 받는다." 매즈리쉬는 역사를 통틀어 자동장치는 그들이 "그들의 정체성과 섹슈얼리티(아마도 번식을 위한 창조에 근거를 둔), 그리고 지배력에 대한 의문을 불러오면서 인간에게 '비합리적인' 위협"[40]을 가한 이래로 두려움을 자극해왔다고 지적한다. 로드니 브룩스$^{Rodney\ A.\ Brooks}$는 공기압으로 작동되는 알렉산드리아 영웅의 자동장치[41]를 예시했고, 제프 쿡$^{Jeff\ Cook}$은 BCE 520년의 핀다로스Pindaros를 인용했다.

살아 있는 듯한 형상들이 서 있다.

모든 거리와 거리를 장식하면서

그런데 돌이 숨을 쉬는 듯하고, 혹은

그들 대리석 발이 움직이는 듯하다.[42]

막스 폰 뵌$^{Max\ von\ Boehn}$은 첫 번째 의인화된 자동장치가 BCE 3세기로 거슬러 올라간다고 시간을 매긴다. 그리고 아리스토텔레스가 그의 『자연학Physics』에서 살아 있는 존재처럼 움직이던 은색 인형을 언급한 것을 인용하면서, 그 시대에 소형의 자동장치가 이미 존재했던 증거를 보여준다.[43] 조지프 니덤$^{Joseph\ Needham}$에 의하면, 일련의 다양한 기계적인 형상들, 동물들, 새들, 그리고 물고기들이 고대 중국에서 만들어졌고, BCE 380년 무렵에 기계화된 수레들과 날아다니는 자동장치가 존재했다고 한다.[44]

첫 번째 시계태엽 자동장치는 14세기에 만들어졌고, 자동화된 형상을 가진 시계들은 유럽 성당들에 널리 퍼져 있었다. 이를테면, 수탉 울음소리 시계, 머리를 흔드는 곰들, 모래시계를 돌려놓는 왕, 그리고 원을 그리면서 도는 열두 명의 제자들"[45]이 그것들이었다. 절하는 왕실의 형상들은 흔히 볼 수 있는 자세들이었다. 스트라스부르 대성당(1352)의 세 명의 임금들과, 뉘른베르크의 마리엔카펠레 교회에서 12시 정각마다 샤를르 4세 황제 모습의 자동장치 앞으로 지나가는 일곱 명의 절하는 왕자들이 거기에 포함된다.[46] 스위스 졸로투른에 있는 시계탑은 1452년에 지어져서 "15분마다 가슴을 탕탕 치는 전쟁 용사를 묘사한다. 매 시간의 첫 번째 종소리마다 화살을 거머쥔 해골이 그의 머리를 군인에게로 돌린다."[47] 1509년에 레오나르도 다빈치는 걸을 수 있는 사자를 만들었다. 브르타뉴로부터 온 16세기 자동장치는 십자가에 못박히는 장면을 기계적으로 상연했다. 그리고 17세기에는 일본에서 '가라쿠리からくり'

오토마타가 차를 대접하는 의식을 수행했다.

18세기 동안에 유럽에서 몇몇 '대가master' 자동장치 장인들이 등장했다. 자크 드 보캉송Jacques de Vaucanson은 뒤뚱걸음을 걷고, 꽥꽥 울고, 먹고, 마시고, 또 깨끗이 치우는 로봇 오리를 만들었다. 그리고 부자지간인 피에르 자케-드로Pierre Jacquet-Droz와 앙리 루이 자케-드로Henri Louis Jacquet-Droz는 그림을 그리고 피아노를 칠 수 있는 형상을 만들었다. 한 여성 오르간 연주자가 또한 자크-드로에 의해 만들어져서 "숨을 쉬고, 관객과 그녀의 손과 음악을 바라보면서 한 방향을 응시하는 것을 흉내 내었다."[48] 그리고 그들의 소년 자동장치인 '서기관The Scribe'(1772)은 책상에 앉아서 잉크병에 깃펜을 담그고 나서는 종이 위에 쓰는 것을 보여주었다. 그는 여러 가지 다른 문구들 외에 데카르트의 선언을 쓰기도 했다. "나는 생각한다, 고로 존재한다." 미셸 푸코Michel Faucault는 18세기의 지나치게 기교적인 자동장치란 단순히 유기체의 활성화된 묘사를 벗어나서, "정치적인 인형, 권력의 작은 스케일의 전형"이라고 주장했다. 프레드리히 2세Friedrich Ⅱ에 대해 언급하면서, "작은 기계들, 잘 훈련된 연대 병력들, 그리고 기나긴 훈련들에 관해 극도로 세심했던 왕이 자동장치들에 집착을 보였다"[49]라고 지적한다.

1870년에 나폴레옹은 자동장치로 만들어진 플레이어와의 체스게임에서 졌다. 자동화된 상대 선수는 터키 요술사처럼 입고 앉아서, 물담배를 피우며 게임에 임했다. 사실은 그 형상이 앉아 있는 박스 안에 진짜 고수가 숨어서, 거울로 된 장치를 통해 체스판을 바라보며 그 동작을 일러주고 있었던 것이다.[50] 1769년에 볼프강 데 켐플렌Wolfgang de Kempelen에 의해 만들어진 그 자동장치는 마크 수스먼Mark Sussman에 의해 "연극, 마술, 그리고 과학에서 극작술적인 하이브리드"[51]로서 묘사된다. 그리고 발터 베냐민에 의해 신화적인 '소원-이미지'의 우화로 호출되기도 했다. 여기서 그 이미지란 과정을 교화教化하고 그 내부의 작업들을 숨기는 역사적인 유물론자의 신뢰를 상징했다. "도통한 체스 플레이어였던 자그마한 곱추"가 대체 가능한 "신학, 즉 우리 시대에서 우리도 알다시피 시들어버려서 눈에 보이지 않도록 치워버려야 할 신학"[52] 같은 일종의 마술을 연상시키는 기계 안에 숨어서 앉아 있다. 최근에는 수년 동안 인공지능이 박스 안에 숨어 있는 인간 숙련가를 대신해왔다. 1996년 2월의 IBM의 '딥 블루Deep Blue'는 그랜드 마스터인 가리 카스파로프Gary Kasparov를 여섯 게임 시리즈에서 이기고 나서 체스 분야의 첫 번째 슈퍼컴퓨터가 되었다. 뛰어난 디지털 퍼포먼스 극단인 거트루드 스타인 레퍼토리극단의 기술감독인 할 이거Hal Eager도 말이 나온 김에 언급해야 할 것이다. 그는 경기의 오리지널 웹캐스트를 위해서 3D 체스 세트를 디자인했다. 딥 블루는 오래된 메인 프레임 사이즈의 컴퓨터로 220개의 칩을 병렬로 실행하는데, 그 각각이 1초에 200만 번이나 예상 가능한 체스의 움직임을 계산해내는 능력

이 있다. 그것은 결국 1949년에 클로드 섀넌의 「체스 게임을 위한 컴퓨터 프로그래밍Programming a Computer for Playing Chess」이라는 논문에서 제안한 잠재성을 실현해낸 것이었다. 그것은 카스파로프로 하여금 "만약 컴퓨터가 세계 챔피언을 이긴다면, 컴퓨터는 세상에서 제일 좋은 책들도 읽을 수 있을 것이다. 가장 훌륭한 희곡도 쓸 수 있고, 그리고 역사와 사람들에 대해서도 모든 것을 알 수 있을 것이다"[53]라고 생각하도록 자극했다. 딥 블루의 팀장인 C. J. 탠C. J. Tan은 "우리가 인류를 구하는 데에서 우리 시스템을 발전시키는 것을 도울 … 하나의 역사적인 이벤트"[54]에 대해 말했다. 한편, 대니얼 킹Daniel King 같은 다른 이들은 이보다 더 불길한 결론을 끌어오기도 했다. 그는 우주선을 제압하기 이전에 체스게임에서 우주선의 선장을 이겨버리는 〈2001: 우주 오딧세이2001: A Space Odyssey〉에 나오는 가공적인 슈퍼 컴퓨터 할의 반항을 지적한다. "메시지는 분명하다"라고 킹은 말한다. 즉, "기계는 세상을 접수하고 있었다."[55]

노버트 위너는 자신의 1948년 사이버네틱스 전시회에서 그 시대의 기술과 이데올로기 양쪽 다를 반영하는 시뮬라크럼simulacrum*으로서의 자동장치의 역사에 대해 오래도록 숙고한다.

자동기계를 제작하고 공부하려는 이러한 욕망은 항상 각 시대마다 생생하게 살아 있는 기술의 용어로 표현되어왔다. 마술의 시대에서 우리는 프라하의 랍비가 생명을 불어넣은 점토 형상인 골렘의 이상하고 불길한 개념과 접한다. … 뉴턴의 시대에 자동장치는 꼭대기에 꼿꼿하게 서서 발끝으로 도는 작은 조각상들이 놓여 있는 시계태엽장치로 만들어진 뮤직 박스가 된다. 19세기 자동장치는 영예로운 열엔진이 되어서, 인간 근육의 글리코겐을 대신해 연소하는 연료를 태운다. 결국에 현재의 자동장치는 광전지를 사용해서 문을 열고, 레이다 빔이 비행기를 선택하는 장소를 조준하거나, 미분 방정식의 해답을 계산한다.[56]

위너가 강조하는 마지막에 언급된 '영리한' 로봇 시스템들처럼, 20세기 또한 '퍼포먼스하는' 로봇과 기계적인 자동장치들의 특기할 만한 등장을 본다. 1939년 뉴욕의 세계박람회에서 휴머노이드 자동장치인 모토맨 엘렉트로Elektro, the Moto-Man와 그의 기계적인 개 스파코Sparko에 의한 퍼포먼스가 열렸다. 그들은 "간단한 동작을 할 수 있는 여러 개의 기어와 모터들보다"[57] 더 나을 것은 거의 없었지만, 엄

* 시뮬라크럼은 사람이나 사물을 표현하거나 모방하는 것이다. 이 단어는 16세기 말에 처음으로 영어로 기록되었는데, 동상이나 그림, 특히 신의 표현을 묘사하는 데에 사용되었다.분쟁 당사자들이 무기한 또는 최종 합의에 도달할 때까지 평화적으로 공존할 수 있도록 하는 합의를 일컫는다.

청난 관심을 유발했다. 27년이 지난 후 뉴욕세계박람회는 가장 유명하고 이름이 알려진, 퍼포먼스하는 의인화 로봇 중의 하나를 처음으로 선보였다. 바로 디즈니가 만든 에이브러햄 링컨^{Abraham Lincoln}의 "오디오-애니매트로닉^{Audio-Animatronic}" 형상(1964)이었다. 링컨 로봇은 그 후 수년간 디즈니의 가장 흥미로운 구경거리가 된 스타적 형상이었고, 그 당시에 가장 진보된 의인화 형상이었다. 그리고 만약 그것이 의도적인 것이 아니었다고 한다면, 결정적으로 캠프 그 자체였다. 미국의 16대 대통령이 고음의 기계적인 목소리로 애국적인 연설로부터 편집된 강조 부분으로 구성된 모놀로그를 전달하기 위해 단 위에 우뚝 섰다. 링컨 로봇은 부분적으로는 영화이고 부분적으로는 라이브 퍼포먼스인 〈미스터 링컨의 위대한 순간들^{Great Moments with Mr. Lincoln}〉(1965)의 피날레로서 선보여졌고, 2003년에 다시 디자인되고, 업그레이드되었다.

월트 디즈니는 개인적으로 자동장치에 매료되었다. 그래서 1950년대에 화려한 새장에 든 100년 묵은 자동장치로 된 새를 데려왔다. 그것은 디즈니랜드의 첫 번째 오디오-애니매트로닉 구경거리를 위한 영감을 주었다. 1963년에 문을 연 마법의 티키방^{Enchanted Tiki Room}을 채우는 노래하는 새들의 컬렉션이 그것이었다. 디즈니의 '이미지니어^{Imagineer}' 기술학자들은 기교가 뛰어나고 흔히 '키치'적이거나 '캠프'적인 퍼포먼스를 하는, 의인화되거나 동물 형태를 본뜬 로봇들을 그 후로도 계속 만들기 시작했다. 그러한 로봇들은 디즈니 캐릭터들과 검을 들고 싸우는 해적들에서부터 그들의 가장 최신 하이테크 창조물인 럭키^{Lucky}(2003)에 이른다. 디즈니가 처음으로 만든 혼자서 걷는 자동장치적 캐릭터인 럭키는 6피트 키에 12피트 길이를 가진 녹색의 공룡이다. 딸꾹질을 하는 버릇이 있고, 걸어서 돌아다니며 관람객들과 영리하게 상호작용한다.

1960년대의 로봇 예술

오디오 자동장치로 된 링컨이 세상에 처음 등장한 같은 해에, 백남준과 아베 슈야가 〈로봇 케이-456 Robot K-456〉(1964)를 창조한다. 그것은 실물 사이즈에 24개의 채널을 가진 리모트 콘트롤 여성 휴머노이드로 뉴욕 거리를 걸어 돌아다녔다. 팔을 펄럭이며 콩으로 된 똥을 싸고 입에 부착된 스피커를 통해서 존 F. 케네디^{John F. Kennedy}의 취임 연설을 틀었다. 가히 역동적이고 유머러스하며 캠프인 창조물이었다. 커다란 사각형 머리와 '폐차장' 부품들로 만든 몸 부분들은 장난감 비행기 프로펠러를 단 눈과 빙빙 돌아가는 스티로폼으로 된 젖가슴을 달고 있었다. 에두아르도 카츠는 그것이 "(실직이나 삭제된 정

체성에 대한) 공포를 유발시키는 것"이라기보다는 "인간성의 풍자만화"[58]라고 주장했다. 1982년에 〈로봇 케이-456〉은 보도 위에서 모험을 하던 중 자동차에 부딪히는, 일부러 각색된 사고에 연루되었다. 사실인즉, 그것은 〈21세기의 첫 번째 재앙The First Catastrophe of the Twenty _First Century〉이라고 제목 붙여진 퍼포먼스였다.

로봇 예술의 주목할 만한 선구적 작품은 장 팅겔리와 빌리 클뤼버의 〈뉴욕 찬가〉(1960)였다. 그것은 전기로 촉발되어 자체로 활성화하고, 그런 다음 스스로를 파괴하는 기계였다. 팅겔리가 지적한 대로 "완전한 무정부 상태이자 자유"[59]로부터 잉태된 작품이었다. 피아노와 여러 개의 자전거 바퀴들, 병들, 폐차장 부품들, 또한 커다랗게 돌아가는 두루마리 종이로 만들어진 커다란, 쓸데없이 정교한 구조물이 설치된다. 그러고는 27분 동안의 유산탄이 살포되며 그 기계가 파괴된다. 그러한 뉴욕에서의 일회성 퍼포먼스는 "동작과 더불어 정지하기"[60]를 향한 팅겔리의 목표를 이룬 한 예였다. 몇몇 비평이 작품을 "니힐리즘과 절망의 표현"[61]이라고 해석하는 반면, 클뤼버는 그것이 새롭고 변하는 세상을 위한 은유라고 주장한다. "장[팅겔리]의 기계는 우리 삶의 순간을 표현하듯이, 그 자신을 파괴했다. 덧없는 예술은 창조와 파괴 사이의 직접적인 연결을 만들어내며, 우리를 실제 속에서 끊임없이 변하는 의미와의 직접적인 접촉을 향해 밀어붙인다."[62]

그러나 〈뉴욕 찬가〉에 취해진 대조적인 비평의 입장이 어떻든지 간에, 로건 힐Logan Hill이 표명한대로 멀티미디어 예술가들에게는 그 기계의 폭발이 "세계 각국에 울려퍼진"[63] 것이다. 많은 기계와 로봇 예술 작품들과 마찬가지로 이 초기의 작품이 그것의 핵심에 단호하게 유머 감각을 배치했음에 주의를 기울이는 것은 중요하다. 충격을 받은 반응에도 불구하고, 그것은 어떤 예술 비평가들을 자극했고, 또한 관객들의 다수로부터 함박미소와 웃음을 이끌어냈다.[64] 그것은 어리석음에 대한 분명한 감각이 있었다. 그리고 그것은 재미있었다. 괴벽스럽고 오작동을 하는 기계들은 과학 소설, 대중 영화, 그리고 만화들을 통해 오랫동안 희극의 원천이 되어왔다. 그리고 그들은 계속 많은 로봇 예술 작품들에서 역설의 놀라운 의미와 함께 다루어졌다. 유머는 기계의 허풍과 오류 가능성을 지적하곤 하지만, 또한 기계에 대한 인간성의 궁극적인 불신임과 두려움을 비껴가기 위한 하나의 전술을 대변하기도 한다. 우리는 권력이 가진 그들을 놀린다. 약한 자들이 아닌 힘센 자들을 우습게 만들어버리는 것이다. 팅겔리의 기계가 스스로를 거부한 것인 만큼, 그것은 일종의 가이 포크스Guy Fawkes를 기념하는 밤의 불꽃놀이가 된다. 그것은, 뉴욕처럼, "유머와 시"[65]에 나오듯 튀어오르는 파편처럼 귀에 거슬리고, 아름답고, 도취하게 만드는 표현이 되었다.

로봇 예술은 1960년대에 제임스 시라이트James Seawright 같은 예술가들에 의해서 상호작용적 보철물 조각들과 함께 점진적으로, 그러나 괄목할 만하게 발전했다. 그의 〈탐구자Searcher〉(1966)와 〈보는 자Watcher〉(1966)는 움직이면서 그들 둘레에서 일어나는 움직임과 빛의 변화들에 반응하는 다른 소리 유형들을 내보냈다. 시라이트의 작품은 그 당시에 경이로움으로 간주되던 다수의 로봇과 보철물 조각들이 포함된 1968년《사이버네틱 세렌디피티》전시에서 선보였다. 에드워드 이흐나토비치Edward Ihnato-wicz의 〈샘SAM (Sound Activated Mobile)〉(1968)은 "직접 움직이고 그 주위에 일어나는 일들에 반응을 보이는 최초의 움직이는 조각"[66]이었다. 꽃같이 생긴 머리와 척추 구조물인 그것은 관람객의 소리가 나는 방향으로 몸을 비틀고, 돌고, 그리고 작동을 위해 소형 유압 피스톤을 사용했다. 하지만 미첼 화이트로는 30년이 지난 후《사이버네틱 세렌디피티》전시를 되돌아 생각해본다. 그는 우리에게 그러한 초기의 예술 기계들이 "진기하고, 그 분야에서 보잘것없는 기원을 넌지시 유머러스하게 상기시키며, 세련되지 못한 플로터plotter* 그래픽, 거친 조명과 사운드, 조잡한 감지 기능의 '로봇들' 등등 … 1960년대 후반 과학의 별종에 대한 캐리커처"[67]처럼 행동함을 환기시켜준다.

일본의 상용 로봇들

최근에 들어서, 일본은 몇몇 가장 진보한 의인화 로봇 개발에서 초점이 되어왔다. 여기서 로봇에 대한 동양과 서양의 인식에 심각한 문화적인 차이가 있음을 지적하는 것이 중요하다. 로봇을 향한 대중적인 태도는 일본에서 굉장히 열성적이다. 1950년대와 1960년대에 상징적인 만화 로봇이었던 〈우주소년 아톰Mighty Atom〉(미국에는 아스트로 보이Astro Boy로 알려져 있다) 같은 긍정적인 이미지로서의 문화적 역사에 따른 것이기도 하다. 일본 로봇 예술가인 야노베 겐지矢延憲司는 로봇에 대해 동서양에 따라 달라지는 태도를 논의한 많은 사람 중의 하나이다. 더 최근에 와서는 망가manga 코믹스 속에 묘사된 귀엽고 친구 같은 로봇이 그들의 관심을 끌었다.[68] 서구에서는 그와 대조적으로, 로봇은 좀 더 흔히 직장이나 인간 존재 그 자체에 대한 하나의 위협처럼 받아들여진다. 문학적이고 영화적인 픽션은 자신들을 만든 제작자들을 공격하고 미친 듯이 날뛰는 로봇들로 채워져 있다. 〈2001: 우주 오딧세이〉(1968)에 나

* 데이터를 도면화하는 출력 장치로, 벡터 그래픽스 도면을 생성한다. 과거 플로터는 현대의 기존 프린터보다 훨씬 빠르고 품질이 뛰어난 라인 도면을 제작할 수 있었기 때문에 컴퓨터 지원 설계 등의 응용 분야에 사용되었다.

오는 할도 거기에 포함된다. 〈이색지대^{Westworld}〉(1973)에서 율 브리너^{Yul Brynner}가 연기한 로봇이 바로 그러하고, 〈블레이드러너^{Blade Runner}〉(1982)에서의 복제물들의 경우도 있다. 이것은 아마도 왜 상업적인 '퍼포먼스용' 의인화된 로봇과 로봇 애완동물이 미국이나 유럽보다 일본에서 먼저 출현했는지의 이유가 될 것이다. 최근 수년 동안에 몇몇 기교가 뛰어난 일본 로봇이 대중의 상상력을 자극했다. 2002년에는 도쿄의 남서쪽에 있는 요코하마에서 열린 세계 최대의 로봇 전시회인 '로보덱스^{Robodex}'는 90개의 각기 다른 로봇들을 한데 모아놓았다. 여기에는 세이코 엡손^{Seiko Epson}의 로봇 발레를 퍼포먼스하는 미니어처 무슈II-P^{Monsieur II-P}와, BBC 리포트에 의하면 "그들의 댄스 퍼포먼스로 군중들에게 함성을 지르게 한" SRD-4X가 포함된다. 동물 형태를 본뜬 가정용 로봇은 산요^{Sanyo}의 가이드견 로봇과, 템작^{Tmsuk}의 14,000불짜리 가정 보안용 로봇 공룡 반류^{Banryu}가 있다. 로봇 공룡은 집 주변을 돌아다니며 침입자나 연기를 감지하고, 거기에 따라 응급 시설과 주인에게 연락한다. 하지만 전시회의 하이라이트는 혼다^{Honda}의 아시모^{Asimo}로서 2002년 당시 세계에서 가장 진보된 휴머노이드 로봇이었다.

아시모는 전후로 걸을 수 있고, 계단을 오르며, 걸으면서 방향을 바꿀 수 있다(앞선 로봇들은 돌기 위해서는 일단 멈추어야만 했다). 4피트 높이의 휴머노이드는 혼다의 P3 로봇 버전보다는 작고, 팔다리 각각이 여섯 단계로 자유자재로 움직일 수 있는 기능을 가졌다. 스물여섯 개의 서보모터들과 협력하면서 현격한 균형과 유연성을 가지고 움직이고 걷는다. 그것은 또한 포토그래픽 메모리를 가지고 있다. 그래서 그것에게 인사한 사람 모두를 기억하고는, 그다음에 만날 때 그들의 이름을 부르며 다가간다. 아시모는 유명한 로봇 퍼포머가 되었다. 2003년부터 2004년까지 북미의 과학 분야 박물관과 기관에 교육 탐방을 하는 긴 기간 동안 텔레비전 광고와 테마파크, 그리고 하이테크 무대 쇼에 등장했다. 아시모는 2002년 일본의 후쿠오카 돔 스타디움^{Fukuoka Dome Stadium}에서 열린 로보컵^{RoboCup}에서 29개국에서 온 188개의 로봇 경쟁 팀 중 하나로서 축구경기에 임했다. 한 편이 다섯 명으로 구성된 로봇 팀들이 녹아웃식 경기로 20분간 지속된 게임들에서 뛰었다. 같은 해 열린 인간 월드컵 축구에서처럼 우연의 일치로 거의 모두가 풀타임까지 갔고 승부차기로 우승이 결정되었다.

아시모가 로봇 몸과 우주비행사 헬멧 머리를 쓰고서 '메탈-맨^{metal-man}'의 고전적 1950년대 스타일 버전으로 디자인된 것에 반해서, 의인화된 리얼리즘은 도쿄과학대학교 같은 연구센터들에서 급속히 발전되었다. 하라 후미오^{原文雄}는 투명한 실리콘 고무로 만들어진 여성 휴머노이드 로봇 얼굴을 만들었다. 그것은 '형상 기억 금속'⁶⁹을 포함해, 다양한 시스템과 재료들을 사용하면서 인간 표현 변화들에 접근했다.

우리가 나중에 구체적으로 논의할 것처럼, 동물 형태를 본뜬 형상은 시각예술과 퍼포먼스 아트에서 퍼포먼스하는 로봇의 가장 보편적 형태를 구성한다. 그리고 또한 만약 값이 비쌀 경우에는 상업적 부문에서 그 높은 인기를 인정받았다. 이러한 로봇 중 가장 유명한 것은 소니의 메탈적 개인 〈아이보^AIBO〉(1999)(이 이름은 '파트너'를 뜻하는 일본말 相棒あいぼう에서 따왔다)이다. 출고되었을 때 가격이 3,000달러 정도 했는데 첫날에 매진되었다. 아이보의 LED 눈은 만족할 때는 초록색, 가끔 화가 났을 때는 빨간색으로 빛난다. 짖어대고, 걷고, 바닥을 구르고, 그리고 잠자는 것은 물론이고, 로봇은 내부에 장재된 비디오 카메라를 통해 '보고', 주위 환경을 인지해 거기에 있는 사람들과 동물들에게 응답한다. 오므론^Omron의 제한된 에디션 로봇 고양이인 네코로^NeCoRo(2001)는 1,300달러로, 그것의 디자인은 걷는 기능을 무시해버렸다. 주인이 만질 때 동작과 얼굴 표현, 49개의 다른 고양이 소리들, 그리고 확장 혹은 축소되는 털로 응답하는 촉각 센서를 사용한 섬세한 "감정적 피드백"에 집중하기 위해서였다.

로보틱 인형 장난감 또한 개발되었다. MIT의 로봇학자인 로드니 A. 브룩스^Rodney A. Brooks와 제조사인 해즈브로^Hasbro 사이의 협력적 모험인 마이 리얼 베이비^My Real Baby(2000)가 거기 포함된다. 인공지능의 특색들과 마찬가지로 다양한 센서와 작동장치로 구성되어 베이비는 간단한 문장들을 배우고 반복한다. 또한 얼굴 표정을 바꾸며, 웃고 울고 젖병을 빨아먹는 것으로 자극에 반응한다.[70] 폴 그랑종^Paul Granjon과 제트랩^Z Lab같은 예술가와 퍼포머들은 장난감과 동물 대용품을 통해 로봇공학에서 커가는 관심을 반영했다. 퍼포먼스에서 그들은 "노래하고 앞뒤로 몸을 흔드는 개"인 투투^Toutou와 "보살핌이 필요한 폭신폭신한 로봇"[71]인 로봇 다마고치^Robot Tamagotchi 같은 로봇을 통합시켰다. 린 허시먼 리슨의 〈텔레로봇 인형 틸리^Tillie the Telerobotic Doll〉(1995)는 눈 위치에 두 개의 카메라를 달고 움직이는 인형이다. 왼쪽 눈은 컬러를 인식하고, 그녀의 시야를 갤러리 공간 안에 있는 작은 모니터 위에 보여준다. 반면, 그녀의 오른쪽 눈은 인터넷에 흑백 이미지를 중계한다. 리슨은 틸리의 눈을 통해 세상을 보면서 "보는 이들이 단지 '보는 자'에 그치지 않고 또한 가상적인 '사이보그들'이 되기를 … 그들의 가상적인 범위가, 이 경우에서는 '시각'이 물리적인 장소를 초월해서 확장되기를"[72] 제안한다.

그림 12.4 어모픽 로봇 워크스의 〈무형의 조경을 통한 조상의 길〉(2000)에서 로봇은 유동적이고 공기로 부풀려진 조경 속에서 태어나고 살고 있다.

사교성을 가진 로봇들

사이먼 페니의 로봇 예술 작품인 〈작은 발작^{Petit Mal*}〉(1995)은 그 이름을 신경학에서 가져왔다. 즉, "뇌 전증, 의식의 단기간 소멸"[73]을 의미하는데 인공-생명 기술에서 영감을 받았다. 스티븐 윌슨에 따르면, 그것은 "진정한 자율성을 지닌 로봇을 창조하는 획기적인 시도"[74]이다. 로봇은 시각적으로는 그다지 인상적이지 않다. 마르고 3피트 높이로 자전거 바퀴 위에 세워져 있다. 하지만 그것의 지적 행동과 유연한 댄스 같은 움직임은 기교가 뛰어나서 방문객들을 세밀한 물리적 상호작용으로 끌어가고 참여하게 한다. 페니의 목표는 최초의 진짜로 자율적인 로봇 예술 작품을 만드는 것이었다. 매력과 위트를 지니고 있고, "의인화되거나 동물 형태를 모방한 것도 아니지만 … 그것의 물리적이고 전자적인 성질에서 독특한"[75] 로봇을 원했다. 그의 기고문 「체화된 문화 에이전트^{Embodied Cultural Agent}」에서 그는 〈작은 발작〉을 소개한다. 그의 묘사에 따르면 로봇은 "최소한의 구성 요소를 가지며 겉보기에 지각력이 있어 보이고, 사회적인 기계의 구축, 즉 '몸의 언어로 말한다'. 그리고 텍스트적이고 동사적인, 또는 상징적인 기호들을 지나치면서, 순전하게 운동감각적이고 체성감각적인 방식을 사용하는 에이전트 인터페이스의 산출"[76]을 지향한다. 그것이 방문객과 나누는 세밀한 상호작용과 물리적인 "대화"를 통해 〈작은 발작〉은 그것의 물리적 형태가 아닌 진화된 인공지능적인 행동에서 기계의 인간화를 강조한다.

 매력과 사회성이야말로 샌프란시스코의 로보틱스 예술가인 치코 맥머트리가 감독을 맡은 어모픽 로봇 워크스의 많은 로봇이 지닌 특성이라 하겠다. 프롬나드 퍼포먼스인 〈무형의 조경을 통한 조상의 길^{The Ancestral Path through the Amorphic Landscape}〉(2000)은 2피트에서 30피트 높이로 다양한 약 60개

* Petit Mal은 프랑스어로 작은 악^惡으로 해석되며, 실제로 간질^{癎疾}병의 가벼운 발작을 일컫는다.

의 디지털로 조절되는 휴머노이드와 동물 로봇 형상들을 선보인다. 그들은 유압으로 부풀어 오른 전경으로부터 등장한다. 다수는 헝겊과 고무로 된 표면 안에서부터 찢고 나와서 위로 솟아오르며, 말 그대로 "태어난다." 퍼포먼스가 진행되는 동안 조경은 로보틱 나무들을 자라게 하고, 확장하고 축소하고, 그리고 모양을 바꾼다. 언덕과 산들, 그리고 로봇들을 위한 동굴들을 만들어서, 거기로 로봇들이 파고 들어가 머물게 한다(그림 12.4).

퍼포먼스는 소란스럽고 카오스적이며 마술적인 메탈의 동물원이다. 어떤 로봇들은 강력하며 신과 같은 형상을 하고 있다. 어떤 것들은 공간을 순찰하며 불길한 느낌을 주는 하이브리드한 동물 창조물이다. 다른 것들은 인간의 코믹하고 캠프적이며 기능장애적인 풍자만화 같다. 작고 막대기같이 길죽하게 생긴 의인화된 로봇들은 덜덜거리면서 폭포로 채워진 동굴 주변을 바삐 돌아다닌다. 그들이 달고 있는 메탈 페니스는 360도로 돌아간다. 골격만 가진 메탈 형상들은 곡예를 하고, 케틀드럼을 연주하며 봉고 드럼을 친다. 그리고 캔버스 위에 미친 듯이 숯으로 그림을 그린다. 온화한 깡패 휴머노이드가 주변을 코믹하게 흔들거리면서 걸어다닌다. 다른 로봇들은 아래 장면을 측량할 요량으로 밧줄을 기어올랐다가는 다시 내려온다(그림 12.5).

그림 12.5 〈무형의 조경을 통한 조상의 길〉(2000)에 등장하는 하이브리드 로봇 창조물 중 일부.

그림 12.6 어모픽 로봇 워크스의 텀블링맨은 반복적으로 베케트식의 일어서기를 헛되이 시도한다.

로봇의 인간화는 로봇이 가지는 뚜렷하게 인간적인 성격, 약점, 실패들을 통해서 능숙하게 강조된다. 한 로봇은 공을 잡는 것을 실패하고 그의 좌절은 짜증의 생생한 몸짓으로 나타난다. 그것은 팔다리를 휘둘러대는 분노로 이어지고, 결국에는 남자의 자위행위라는 아주 인간적인 행동으로까지 이끄는 듯 보인다. 로봇은 나타나고 사라지는 것을 반복하면서, 의사소통을 하고 상호작용을 한다. 그리고는 아프리카 드럼과 실로폰, 산업적인 소음을 섞은, 활기넘치고 복합적인 타악기로 이루어진 '심포니들'을 함께 연주한다. 하지만 또한 그들은 실패한다. 실패하고 또 실패한다. 텀블링맨^{Tumbling Man}같이 생긴, 몸집이 큰 실물 크기의 휴머노이드 로봇은 두꺼운 메탈 파이핑으로 만들어지고 압축 공기로 동력을 받게끔 되어 있는데, 그것은 일어서려고 끊임없이 시도하면서 앞으로 구르는 것을 반복하지만 최종적으로는 실패하고 만다. 여기서 극단은 의인화된 로봇의 무력과 실패라는 베케트적인 미학을 표현한다(그림 12.6).

맥머트리는 어떻게 로봇의 행동이 "인간 조건에서 가장 원초적인 양상들, 즉 우아하고 힘세고 위협적인 동시에 약하고 서투른지를 묘사하고 … 그들이 기술과 그들이 놓여 있는 환경에 영향받아 독특

하고도 상처받기 쉬운 사회를 형성하는지"를 설명한다.[77] 〈무형의 조경을 통한 조상의 길〉은 생태학적인 우화이자 인문주의자의 선언이며, 관객을 붙들어두는 감명깊은 로봇 퍼포먼스이다. 퍼포먼스가 지닌 기가 막힌 매력과 유머, 공감적 설득력, 그리고 감정적인 힘은 단지 로봇들의 섬세한 기교성에 있는 것이 아니다. 그것은 인간의 기발함과 허점들에 대한 예리한 관찰에서부터 묘사된 로봇들의 특이한 성격에서도 나타난다. 극단의 컴퓨터 시스템 디자이너이자 프로그래머인 릭 세이어[Rick Sayre]는 기계들에 대해 다음과 같이 말한다. 그들은 "조금 덜 산업적인 로봇이며, 조금 더 인형 같은 특질을 가졌다. 그래서 그들을 조종하기 더 어렵게 만든다. 하지만 그러한 사실은 당신을 그들과 더 잘 공감하게 만들 것이다. 왜냐하면 그들이 힘들게 투쟁하고 있는 듯이 보이기 때문이다."[78] 제이슨 스핑간코프[Jason Spingarn-Koff]가 지적한 대로 로봇의 거의 대부분은 "온순하고, 귀엽기까지 하다. 기계의 세속적 특질, 즉 유기체적 형태, 움직임, 그리고 음악은 대단히 예외적이다. 이들 기계들이 그토록 생생하고 살아 있는 감수성을 가졌다는 사실은 놀랍고 또한 두렵기까지 하다."[79] 맥머트리는 퍼포먼스를 "조각과 동작에서의 인간 조건에 대한 연구"[80]라고 묘사했다. 그리고 극단의 순회공연 감독인 마크 러치[Mark Ruch]는 이렇게 생각한다.

> 동작 자체에 아름다움과 우아함이 있기에, 일어서려고 안간힘을 쓰고, 바윗돌을 던지려고 시도하거나 드럼을 치는 기계(인간 혹은 형태를 가진 유기체)를 바라보는 데서, 마찬가지의 강력한 경험이 발생한다. 이러한 원초적 행동들은, 기계에 의해 실행되었을 때, 깊고 때때로 감정적인 반응을 불러일으킨다. 우리의 호기심을 돋우는 것은 감정적 경험의 보편성이다. 그리고 아마도 역설적이게도, 이러한 반응을 가장 순조롭게 유발하기 위해 결합하는 것은 예술적인 매개로서의 기계와 형태로서의 유기체적 움직임의 대위법적 사용이다.[81]

어모픽 로봇 워크스의 퍼포먼스들은 기계화된 몸의 이미지를 둘러싼 초기 아방가르드 실험들을 확장하고, '육체를 만든다.' 니콜라이 포레게르[Nikolai Foregger]의 기계적 '태피아트레나주[tafiatrenage]* 댄스 트레이닝과 메이예르홀트의 로봇 생체역학 운동에서부터 슐레머의 바우하우스 퍼포먼스와, 초인형으로 연기자를 대체해줄 것을 요청하는 고든 크레이그까지가 거기에 포함된다. 마거릿 모스는 어떻게

* 영어로는 taffy-pulling. 니콜라이 포레게르의 신체 훈련 시스템으로 그가 20세기 삶에서의 필수적인 표현이라고 간주한 머신 댄스[Machine Dance]에 사용되었다.

로봇들이 그들의 창조자들을 닮게 되는지와 또한 어떻게 그들의 창조자들이 그들 속에서 자신들을 보게 되는지를 숙고했다.[82] 이러한 것은 맥머트리의 경우 진짜로 판명되었다. 60개나 되는 그의 로봇들은 각기 이름을 가지고 있다. 스트링보이String Boy, 메탈 마더Metal Mother, 신석기시대 공기압 드러머 Neolithic Pneumatic Drummer, 뿔난 해골Horny Skeleton, 그리고 북 치고 그림 그리는 하위인간Drumming and Drwing Sub-human이 그들의 이름이다. 우리는 퍼포먼스를 촬영하고 나서, 그를 디지털 퍼포먼스 아카이브를 위해 인터뷰하느라 하루를 다 보냈다. 그동안 그는 로봇들을 마치 인간 자식처럼 끊임없이 그들의 건강과 체온을 염려하면서, 그들에게 무조건적인 모성애와 보살핌으로만 오직 묘사될 수 있는 것들을 제공했다.

남성 출산의 형태가 되는 의인화된 로봇의 아이디어는 제프 쿡이 진전시켰다. 그는 육체와 자연, 그리고 여성적인 것의 "불확실하고 불합리한 영역"을 탈피하는 "단위생식에 대한 가부장적 꿈"[83]을 묘사했다. 그는 인공지능 발전에서 남성의 출산 개념에 대한 언급이 거의 없음에 놀랐다고 한다. 쿡은 또한 ("어둡고, 여성적이며, 자연적인 것"으로 지정된) 눈에 보이지 않는 것을 보이게 만드는 의인화된 로봇의 남성 창조에도 관련되어 있다. 흥미롭게도 이러한 은유는 1960년대부터 연극 퍼포먼스와 관련되어 보편적으로 사용되어왔다. '보이지 않는-만들어진-보이는 것의 연극Theatre of the Invisible-Made-Visible'을 위한 『빈 공간The Empty Space』에서 피터 브룩이 요구한 것이기도 하다. 브룩은 이같이 덧붙인다. "보이지 않는 것이 나타날 수 있는 장소가 무대라는 개념은 우리 생각을 오래도록 붙들어둔다."[84]

로봇, 자연으로 돌아가다

많은 작가가 자연과 기계를 서로 맞서는 힘이라기보다는 가까운 동맹군이라고 강조해왔다.[85] 그리고 기술과 동식물 사이의 가까운 관계는 켄 리날도Ken Rinaldo의 〈기술에 의한 개통발생론의 재점검Technology Recapitulates Phylogeny〉(1992)과 〈무리The Flock〉(1993) 같은 로봇 예술 작품들에서 탐구되어왔다. 그리고 켄 골드버그의 〈텔레가든The Telegarden〉(1995)에서는 인터넷 사용자가 '텔레로봇telerobot'(원격 조정되는 로봇)을 조종해 씨를 심고 물을 주고 진짜 정원으로 가꾼다. 에두아르도 카츠는 라라 아비스Rara Avis라는 텔레로봇 마코앵무새를 만들었다. 그것의 시야는 VR 헤드셋을 쓴 갤러리 관람객들에 의해 조종된다(그림 12.7과 12.8). 그리고 아름다운 아마존 새인 위라푸라Uirapura(1999)의 뒤에 숨겨진 전설을 재상상해서 날아다니는 물고기 텔레로봇을 만들었다. 텔레로봇은 스무 개의 인조 나무들 위에

그림 12.7 갤러리 방문객이 에두아르도 카츠의 텔레로봇 마코앵무새 라라 아비스(1996)를 조종하고 있다.

그림 12.8 로봇 마코앵무새 라라 아비스의 내부 동작.

앉아 있는 '핑버드pingbird' 무리 위로 맴돈다. 인터넷 트래픽의 '핑'와 관련되어 진동하는 진짜 아마존 새들의 노래가 그를 따라 울려퍼진다. 밥 로저$^{Bob Roger}$의 영화 〈로봇 발레$^{Ballet Robotique}$〉(1982)는 조립라인 산업로봇들이 닭·고양이·해초 등 동물과 식물의 움직임에 연관되어 춤추도록 프로그램되었다. 보통 박람회장에 선보이던 검은 피부를 벗어버린, 매끄러운 풀메탈 로데오 황소 기계는 큐리어스닷컴과 데스퍼레이트 옵티미스트 극단의 퍼포먼스 〈황소BULL〉(1999)의 중앙부 장식으로 쓰인다. 그리고 헬렌 패리스$^{Helen Paris}$가 등을 대고 누워서 그녀의 다리 사이에 낀 기계의 핸들을 부여잡고는, 그것이 만들어내는 느리고 아치를 만드는 파동을 부드럽게 '타는' 에로틱한 시퀀스도 포함되어 있다. 제임스 시라이트$^{James Seawright}$의 〈전자 정원 2$^{Electronic Garden 2}$〉(1983)와 〈하우스 식물$^{House Plants}$〉(1984) 같은 로봇 예술 작품은 컴퓨터로 조종되는 로봇 꽃들을 선보인다. 그것들은 "인간, 자연, 그리고 기술상의 조화로운 통합의 가능성을 제시하며, 관상용 식물들과 유사한 반응을 보이는 전자 장치를 시화詩化한다"[86]

예술가들은 또한 동식물의 로봇적 표현을 사용하면서 동식물의 죽음 혹은 소멸을 퍼포먼스한다. 이는 생태학적인 재해에 미리 주의를 주는 일종의 경고 드라마가 된다. 치코 맥머트리와 릭 세이어의 갤러리 설치 작품 〈나무들이 걷는다$^{The Trees are Walking}$〉(1991)는 공기압으로 움직이며 동작을 감지하는 나무들을 선보인다. 나무들은 산성 비에 의해 침식된 녹슨 메탈로 만들어졌다. 관객들의 발걸음에 직접적인 반응을 보이면서, 울퉁불퉁하고 비틀린 구조물은 마치 오염으로 말미암아 충격을 받은 것처럼, 죽은 듯이 천천히 걷고 팔다리를 귀신처럼 움직인다. 브루스 캐넌$^{Bruce Cannon}$과 폴 스타우트$^{Paul Stout}$의 〈나무 시간$^{Tree Time}$〉(1998)으로 말하자면 벼락을 맞아 쓰러진 나무와 "다시 활기를 되찾아 주고자" 나뭇가지에 로봇적 연장들이 장착되는 작품이다. 말라 굳어버리고 잎새도 없이 일곱 개의 가지만 덩그러니 있는 나무는 베케트의 『고도를 기다리며』(1956) 공연용 무대 세트를 위한 전형적인 중앙부 장식 같아 보인다. 하지만 그것은 인공 동맥들같이 나무의 몸통을 감아 오르는 전선들로 덮여 있다. 그리고 메탈 선들은 나무가 죽어서 검정색이 된 가지들로부터 싹터 나온다. 그것의 움직임들은 죽은 것처럼 느리고 거의 인지할 수 없을 정도이다. 캐넌은 작품을 "자연의 느림과 우둔화에 대등하는 부분의 명상이다"[87]라고 묘사한다. 그는 또한 바로 그와 동등한 "노력의 아름다움과 외설猥藝"에 대해서도 숙고한다. 그리고 마리 셸리$^{Mary Shelley}$가 묘사한 프랑켄슈타인을 의도적으로 언급하고 있음을 알아챈다. 즉, 작품 속의 나무는 전기를 통하게 함, 유기체로의 기술적인 개입, '번쩍이는 재조립', 그리고 다시 활력을 불어넣는 과정에 대한 생각들을 불러일으킨다고 보는 것이다.

한스 모라벡은 그의 책 『마음의 아이들: 로봇의 미래와 인간 지능$^{Mind Children: The Future of Robot}$

and Human Intelligence』(1988)에서 미래의 슈퍼지능 로봇들이 휴머노이드 형태로 만들어지지 않을 것이며, 그 대신에 식물으로부터 그들의 하드웨어 디자인을 가져올 것이라고 제시한다. 조^兆 단위의 섬세함과 덩굴손 같은 팔다리에 양서류와 덤불들 같은 모습으로 로봇들이 등장할 것이라면서, "덤불 로봇은 경험해야만 할 초현실주의의 놀라움일 것이다"라고 그는 쓴다. "자신을 둘러싼 환경에 거대한 감수성을" 유지하면서, 그리고 영화를 볼 수 있는 로봇에 대해 묘사한다. "자신의 손가락들을 걸게 하므로써 영화를 보다가 돌연 빠른 속도로 휘익 소리를 일으키며 쏜살처럼 지나가는"[88] 덤불 로봇을 모라벡은 상상한다.

동물 형태를 한 로봇

동물 형태를 본뜬 로봇은 메탈 퍼포먼스에서 중요하게 사용되었다. 컴퓨터로 조정된 첫 번째 로봇 예술 작품은 에드워드 이흐나토비치의 〈센스터^{The Senster}〉(1971)로 동물계에서 그것의 형태를 따왔다. 거대한 15피트 길이의 메탈 구조물은 랍스터의 집게발같이 생겼다. 그것은 꼼짝 않고 조용히 서 있는 관찰자들에 덤벼드는 반면, 소란스럽고 활기에 찬 사람들에게서는 쪼그라들어 물러선다. 관찰자의 움직임과 소리는 모션 감지기와 마이크에 의해 모니터되고, 데이터를 처리하고 로봇의 운동학적 반응을 활성화하는 디지털 필립스^{Philips} 미니컴퓨터에 입력된다. 동물 형태를 본뜬 로봇 퍼포먼스는, 예를 들어서 어모픽 로봇 워크스의 이벤트나 브렛 골드스톤^{Brett Goldstone}의 〈새의 땅^{Bird Land}〉(1990)에서 보이듯이 대체로 생태학적인 메시지를 전한다. 〈새의 땅〉은 로스앤젤레스의 한 주차장에 설치되었는데, 석화된 인간의 몸들로 구성된 바위의 형성 과정 묘사가 뒷배경 벽에 펼쳐진다. 크고 비쩍 마른 움직이는 로봇 새들은 전부가 덤프트럭의 쓰레기를 재활용한 것으로 기발하게 제작되었다. 그것들은 증기로 작동하는 날개를 퍼드득거리며, 오염된 '포스트아포칼립틱 쓰레기 매립지'를 배회하면서 쓰레기를 쪼고 양철 깡통을 먹는다. 가늘고 긴, 몸체가 없는 다리들이 물 구덩이를 지나 황새처럼 움직인다. 그러다가는 쓰러지고 죽음의 진통으로 경련을 일으키는데, 그때 몇 갤런의 기름이 검은 물처럼 분사된다.[89]

　다른 특기할 만한 동물 모양을 본뜬 퍼포먼스로는 협력적 동물 로봇 프로젝트인 〈로봇 동물원^{Zoo des Robots}〉이 있는데, 1986년과 1991년 사이에 파리에서 전시되었다. 그리고 조 데이비스^{Joe Davis}의 태양광으로 작동하는 〈사막을 기어가는 로봇^{Desert Crawler}〉(1986)은 천천히 사막을 걸어다니며, 모래 위에 동물 같은 발자취를 남긴다. 맷 헤커트^{Matt Heckert}의 하이브리드 곤충-말-새인 〈걷고 쪼는 기계

The Walk-and-Peck Machine〉(1985, 생존연구실험실과의 공동작업)는 딱정벌레 같은 다리를 하고 스파이크를 박은 바퀴들 위로 움직이며 새부리로 다른 로봇들을 끌어들인다. 루이-필립 데메르Louis-Philippe Demers과 빌 본Bill Vorn의 〈카오스의 끝에서At the Edge of Chaos〉(1995)는 네 명의 로봇들로 구성되는데, 그들은 메탈 큐브를 놓고 마치 그것이 고기 한 덩어리라도 되듯이 동물처럼 싸운다.[90] 로봇 머리를 하고 20센티미터 높이의 움직이고 노래하는 로봇 개의 이름은 투투Toutou이다. 제트 프로덕션Z Production의 〈제트랩이 선보이다The Z Lab Presents〉(1998)에서 프랑스 감독이자 퍼포머인 폴 그랑종과 함께 무대를 공유한다. 저기능 로봇 미학(그중 두 명의 로봇은 32K RAM을 가진 1982년 BBC 마이크로 컴퓨터로 조종된다)을 조심스럽게 채택하면서, 개는 〈투투의 노래La Chanson de Toutou〉를 부른다. 그리고 크라프트베르크Kraftwerk의 테크노 클래식인 〈우리는 로봇We are Robots〉(1975)을 리믹스한 피날레 연주에서 로봇 개는 그랑종을 동반한다. 유머러스한 저기능 로봇들은 제트랩의 비디오 시리즈인 〈2분간의 실험과 오락2 Minutes of Experimentation and Entertainment〉(1996-1998)을 위해 창조되었다. 거기에는 '똥봇shitBot: 개똥을 치워주는 로봇'과 '사이버네틱 앵무새 소시지', 그리고 '작은 사각형 물고기' 등이 포함된다. 마지막 작품에서는 전기 프로펠러를 가진 외골격 로봇이 마르세이유의 생선버거로부터 추출된 생선 조각을 물고 있다가 지중해에 '자유롭게 풀어준다'.

자연으로의 회귀와 동물이라는 메탈 퍼포먼스의 반복적 주제에서, 두 개의 반대되는 이데올로기가 작용한다. 우선 하나는 로봇에 몸에 내재되어 있는 신성모독에 대해 분노한다. 그래서 그것이 주는 불길하고도 이질적인 자연과의 관계를 묘사하고 풍자한다. 그리고 지그문트 프로이트가 자동기계를 언캐니한 것의 상징으로서 논의한, 일종의 심리학적인 두려움을 불러일으킨다.[91] 또 하나는 메탈 몸이 지니는 자연과의 혈연관계를 강조하는데, 그것이 자연적인 진화론 과정에서 생겨난 창조물이라는 것이다. 데이비드 로텐버그David Rothenberg는 어떻게 기술이 "스스로 작동하는 문제에서 자연을 모방하는지, 더 나아가 자연이 그 자체로서 힌트를 보여준 것을 마저 완성해내는지를" 알려준다. "기술은 자연을 초월하려는 인간의 경향을 표현하며, 우리의 지위를 자연적인 세상 속에 완성하려는 것이다"[92]라고 묘사하고 있다. 이러한 용어들에서 메탈 몸은 자연적인 세상 너머를 모방하는 동시에 도달하려 한다. 그 과정에서 메탈 몸은 새롭고 지배적인 적자생존의 형상을 의미하며, 또한 다윈의 프로젝트를 완성하는 자연적 진화의 법칙을 사용(또는 남용)하게 된다. 1909년에 나온 첫 번째 미래주의자 선언은 자동차를 상어와 동일시하면서, 새로운 동물의 형태로서의 기계를 경축했다. 그리고 인간-기계의 결합에서 "우리는 켄타우로스Centauros의 탄생을 바야흐로 보려 하고 있다"[93]고 선언한다. 메탈 몸의 '동물 되기'는 다

음의 두 가지 방식 양쪽 모두와 더불어 공명한다. 하나는 숱하게 논의된, 영혼 없는 동물-자동장치라는 데카르트의 이론이다.[94] 또 하나는 "인간과 동물 사이의 경계"를 넘어서는 창조물로서, "동물과 기계와 합해진 혈연관계"[95]에 두려움을 표하지 않는 사이보그에 대한 도나 해러웨이의 개념이다.

인공 동물들

새로운, 또 거의 유기체적이라고 할 만한 동물 형태들은 인공생명 기술과 함께 하는 예술가들의 실험을 통해 진화해왔다. 이브 클랭$^{Yves\ Klein}$의 조각인 〈전갈봇Scorpiobot〉(1992)과 〈벌레 숙녀$^{Lady\ Bug}$〉(1993)가 그 예로, 그들 자신의 기관을 복제하고 형태를 변화시킨다. 리처드 브라운$^{Richard\ Brown}$은 부분적으로는 동물 형태이고, 부분적으로는 추상적인 생명-형태를 〈신경 넷 불가사리$^{Neural\ Net\ Starfish}$〉(1999)와 〈비오티카Biotica〉(2000) 같은 작품 속에 창조했다. 거기서는 사용자의 팔 동작들이 가상적 세계를 통해 로봇들을 동작하게 한다. 그래서 "진화하고 반응을 보이며 추상적인 인공생명 형태가 보여주는 본능적이고 몰입적인 3D 경험"[96]을 사용자에게 제공한다. 크리스타 좀머러$^{Christa\ Sommerer}$와 로랑 미뇨노$^{Laurent\ Mignonneau}$에 의한 인공생명 상호작용 프로젝트들은 물고기와 식물 형태를 사용한다. 그리고 제인 프로펫$^{Jane\ Prophet}$은 그녀의 상호작용 웹 프로젝트들을 위해서 매혹적인 동물 형태를 모방한 창조물들을 만들었다.[97] 루이 벡$^{Louis\ Bec}$에게 인공생명은 "살아 있는 것과, 기술적으로 만들어져 살아 있는 것과 거의 비슷한 것 사이의 두드러지는 긴장"에 대한 신호를 보낸다. "그러한 긴장은 그들의 모든 다양성과 진화, 그리고 돌연변이에서의 과학적·예술적·기술적인 영역을 가로지른다"고 그는 표시한다. 그는 인공생명이 일종의 고대의, 원시시대의 떨림이며, 그 떨림은 "인간의 표현에서 근본적인 방식으로서 기술-생물학적 다양성의 '출산$^{pro\text{-}creation}$'의 인식을 강요한다"[98]고 주장한다. 벡의 예술 작품은 디지털 모델, 홀로그램 그리고 이질적인 인공 창조물을 묘사하는 상호작용적 시스템을 포함하는데, 식물 같거나 혹은 아메바같은 몸들을 동물 같아 보이는 머리들과 결합한다. 켄 리날도의 영향력 있는 소논문인 「기술에 의한 개통발생론의 재점검$^{Technology\ Recapitulates\ Phylogeny}$」(1998)은 새로 떠오르는 인공생명 기술이 상호작용적 예술형태를 위한 미래를 표현한다고 주장한다.

그 때문에 참여자들이 컴퓨터와의 진정한 관계를 발전시킬 수 있다. 컴퓨터는 예술 공동체에 의해 지금까지 제시되어온 '상호작용성'의 닳아빠진 복제 가능한 방식들을 초월한다. … 컴퓨터와 그것을 따라다니는 기

그림 12.9 에두아르도 카츠의 논란 많은 유전자변형 애완동물인 〈녹색 형광 단백질 토끼〉
(2000). 사진: 줄리아 프리드먼 갤러리 제공

계가 관람객 한 명 한 명과의 관계를 발전시킬 수 있을 때, 상호작용은 참으로 온전한 현격함에 다다를 것이다. 그리고 상호작용성의 (상호) 부분은 관람자/참여자를 실제로 인정할 것이다. 이것은 결국에 가서는 하나가 다른 하나를 인식하고 대답하는 거대한 춤에서 컴퓨터/기계와 관람자/참여자와 함께하는 경험의 사이버네틱 발레가 될 것이다.[99]

한편, 크리티컬 아트 앙상블, 그리고 오론 캐츠Oron Catts와 이오나트 주르Ionat Zurr 같은 예술가들은 바이오테크 예술 실험에서 유전학과 유기조직공학을 직접 탐구하고 있다. 나탈리 제레미젠코는 그녀의 〈나무한그루들OneTrees〉(2000)이라는 예술작품을 위해, 유전학적으로 동일한 100개의 나무들을 복제했다. 전시 후에 그 나무들은 다양한 공공장소에 심어졌다. 가장 유명하고 논쟁의 여지가 있는 예로는, 에두아르도 카츠의 〈녹색 형광 단백질 토끼GFP Bunny〉(2000)를 들 수 있겠다. 진짜 토끼가 '녹색 형광 단백질green florescent protein (GFP)'*과 함께 유전학적으로 적응되어 특정한 조명 조건에서 초록색으로 훤하게 빛난다(그림 12.9). 제이 볼터와 다이앤 그로말라가 지적하는 것처럼, "토끼는 예술의 한계,

* 청색의 빛에서 자외선 범위에 노출되면 밝은 녹색 형광을 보이는 단백질이다.

예술과 과학과의 관계, 그리고 어떤 인공물의 주변을 둘러싸고 있는 문화적 맥락에 대해 의문을 제기한다. 특히 그것이 살아 있는 존재로 예술이라고 주장되는 것일 때 더욱 그러하다."[100]

성경 속의 창세기는 신이 어떻게 인간을 창조하고 물고기, 새 그리고 동물들을 지배하게 했는지를 이야기한다(밀란 쿤데라[Milan Kundera]는 "물론, 창세기가 사람에 의해 쓰였기 때문이다. 말[馬]이 아니라…"라고 농담했다).[101] 중세 때 기독교는 "고대의 사티로스[Satyros]와 실레누스[Silenus]들*과의 혈연관계"[102]를 반영하는 악마의 묘사와 더불어서 동물과의 단절을 점차적으로 이행했다. 동물에게로 되돌아가려는 현대 인간의 충동은 포스트모던적 의식을 반영한다. 그것은 하나의 변성變姓, 영혼적 침식, 그리고 기술에 직면한 실제의 상실을 의미한다. 역설적으로, 도나 해러웨이의 사이보그주의에서의 발생 담론과 메탈 퍼포먼스 양쪽 모두에서 기술은 자연과 동물, 그리고 인간의 연결을 재정립하는 하나의 노선으로 보인다. 돈 아이드가 『기술과 생명세계: 정원으로부터 지구까지[Technology and the Lifeworld: From Garden to Earth]』(1990)에서 논의하듯이, 현대 포스트모던 사회에서 기술과 자연 양쪽 모두를 향한 이중적인 이끌림이 존재한다.

프랑켄슈타인적 로봇들

하지만 메탈 퍼포먼스에서 로봇과 실제 동물을 함께 무대에 올리는 것은 잔인성과 난폭성을 불러일으키는 두렵고도 무시무시한 이미지들을 만들어내기도 했다. 마크 폴린[Mark Pauline]의 〈기계 섹스[Machine Sex]〉(1979)에 나오는 머리가 잘려나간 채 얼어붙은 비둘기 로봇, 그리고 크리스토퍼 칙센트미하이[Christopher Csíkszentmihályi]의 〈종들의 대체[Species Substitute]〉(1996)는 살아 있는 개미들과 그들에게 체계적으로 먹이를 주어서 키운 다음 죽여버리는 로봇을 함께 내놓는다. 동물과 인간 사이의 접속은, 사실상 현대의 기계-동물적인 '신화적 창조물을 만들면서 유사하게 섬뜩한 결과를 발생시켰다. 폴린은 〈로봇[Robot]〉(1981)을 위해서 로봇 외골격에 죽은 토끼를 접착시켜서 거꾸로 걸어가는 섬뜩한 하이브리드 로봇 토끼를 만들어냈다. 그리고 〈돼지-가발[Piggly-Wiggly]〉(1981년, 몬테 카자자[Monte Cazzaza]와의 공동작업)에서 그는 젖소의 머리와 돼지의 발과 껍질을 메탈로 된 제작물 위에 감아 씌워 올렸다. 더 많은 그

* 사티로스와 실레누스는 그리스 신화에 나오는 부분 인간, 부분 짐승의 야생 생물로 고전 시대에는 디오니소스와 밀접한 관련이 있었다.

로테스크한 메탈과 죽은 동물의 결합들이 폴린의 생존연구실험실 극단에 의한 초기 퍼포먼스인 〈짐승의 살을 불경한 용도로 변질시키는 잔인하고 무자비한 음모 A Cruel and Relentless Plot to Pervert the Flesh of Beasts to Unholy Uses〉(1982)에 등장했다. 이러한 것들은 '미라 회전목마 Mummy-Go-Round' 위에서 돌아가는 미라화되고 해부된 동물들, 그리고 원격 조정되는 수레 위에 설치된 부분적으로는 메탈이고 부분적으로는 개-시체인 로봇을 포함한다. 개-로봇은 공간 주변을 돌진하며, 주둥이 부분을 열고 맹렬하게 으르렁거린다. 개의 머리 전체는 "만화 폭력을 엽기적으로 모방하듯"[103] 목을 축으로 해서 원을 그리며 빙빙 돌아간다. 폴린은 해부된 죽은 동물들을 사용하는 것이 그의 관객들에게 "안을 밖으로 뒤집어 놓은 인간 형태의 미묘함"을 상기시킨다고 주장한다. 그리고 그들이 할리우드의 가짜 핏덩어리나 혹은 디즈니 스타일의 기계적인 인형 쇼들이 그러하듯, 자신의 퍼포먼스를 소비해버리지는 않는다고 보증한다.[104]

돼지 피부의 조각들, 그 연결 부분의 둘레에 듬성듬성 손으로 기운 바늘땀 자국들이 세르지 조르다 Sergi Jorda 와 마르셀리 안투네스 로카의 로봇 〈육체의 사나이 조안 JoAn, l'Home de Carn〉(1992)의 메탈로 된 외골격을 덮고 있다. 커다랗고 흐느적거리는 페니스와 함께 조로 Zorro 스타일의 반쪽 마스크 사이로 노려보는 커다란 눈을 가진 벌거벗은 휴머노이드 형상, 그것의 접합 부분마다 바늘로 꿰맨 자국이 있는 돼지 피부 조각들로 된 패치워크는 프랑켄슈타인의 괴물스러운 인기 영화 이미지들을 환기시킨다. 메리 셸리 Mary Shelley 의 원작 소설 『프랑켄슈타인 혹은 현대의 프로메테우스 Frankenstein, or the Modern Prometheus』(1818)는 인공적인 혹은 로봇적인 존재들에 관한 소설과 영화들의 선구자로서, 19세기 당시 메시지를 작성하면서 시계태엽으로 돌아가는 인간 자동장치에 영감을 받았다고 전해진다.[105] 프랑켄슈타인은 피그말리온, 프로메테우스, 그리고 골렘 같은 신화적 창조 내러티브의 긴 혈통에 속한다고 간주된다. 그렇다고 하더라도 캐서린 월드비가 지적하는 대로, "프랑크슈타인을 이러한 초기의 내러티브들과 구별되게 하는 것은 형상에 수여된 생명이 기술적 도구와 과학적 절차를 통해 생성된다는 것이다."[106]

하이브리드 뇌-기계 인터페이스는 마비된 환자로 하여금 그들의 두뇌 전파를 통해 컴퓨터 커서와 인터페이스를 조종할 수 있게 만든다. 거기에 초점을 맞추는 의학 연구에서, 신경생물학자인 미게우 니콜렐리스 Miguel Nicolelis 는 동물의 뇌에 주입시켜 시험해본 신경 임플란트를 개발했다. 일련의 실험에서 미녀 Belle 라고 알려진 올빼미원숭이가 신경 신호를 로봇에게 전달하면, 로봇은 그 데이터를 실시간으로 번역해 원숭이의 팔 동작을 모방했다. 에번스턴에 있는 노스웨스턴대학교에서의 보완적 연구에서 칠성

장어, 즉 장어처럼 생긴 물고기의 살아 있는 뇌가 소금물 속에 매달린 채 로봇과 연결되어 있었다. 뇌는 빛의 근원으로 향하는 로봇의 움직임을 활성화하고, 자연적인 서식처에서 물고기가 보이는 행동을 반영했다. 마리 오마호니Marie O'Mahony는 "물고기에 대한 과학자들의 선택을 추가로 한 번 더 비틀어 본다면 칠성장어는 흡혈귀이다"[107]라고 관찰한다. 페미니스트 테크노-이론 내에서, 샌드라 스톤Sandra Stone, 도나 해러웨이, 그리고 세라 켐버Sarah Kember는 각기 가부장적인 흡혈귀의 이미지를 기계와 인간을 수렴하기 위한 중심으로 추천했다.[108] 켐버에게 흡혈귀는 무의식적인 남성주의적 두려움, 그리고 괴물스러운 여성 타인에 대한 욕망을 표현한다.

> 흡혈귀 행위는 생물학과 컴퓨터과학의 아마도 합리적인 수렴의 심장부에 (말뚝으로 꽂혀) 있는 비합리적인 괴물 신화이다. … 흡혈귀 신화는 생물학과 기술을 수렴하면서, 그리고 기술적인 유기체를 창조하면서 무의식적인 투자를 표출한다.[109]

흡혈귀는 "서양의 합리주의 문화가 오로지 공포와 괴물성처럼 표현하는 지식, 권력, 그리고 주관성에서 생겨난 일종의 변형"[110]을 위한 은유적 역할을 한다.

전쟁 기계들: 생존연구실험실

> 전쟁은 아름답다. 왜냐면 그것은 인체의 금속화에 대한 꿈이 시작되도록 하기 때문이다.
> —필리포 토마소 마리네티[111]

라이브 로봇 전쟁 이벤트는 마크 소프Mark Thorpe가 조직한 1994년 8월 샌프란시스코에서의 라이브 이벤트가 있고 나서 미국에서 인기가 치솟았다. 소프는 그것을 "스포츠, 연극, 예술, 그리고 엔지니어링의 독특한 혼합"[112]이라고 묘사했다. 로봇 전투 형식은 새로운 밀레니엄이 바뀔 즈음에 〈유에스 전투봇들U.S. BattleBots〉 같은 인기 있는 텔레비전 시리즈들을 낳았다. 소프가 말하듯 그 작품들의 미학적 강조는 예술과 연극을 지향하기보다는 스포츠 쪽으로 치우쳤는데, 이 경우에는 일종의 검투사, 헤비메탈적 유혈 스포츠였다. 2002년 3월에 BBC2 텔레비전 연설자 크레이그 찰스Craig Charles는 다음과 같은

쇼 오프닝멘트로써 그것에 대한 주요 경향을 요약했다. "로봇 전쟁에 오신 것을 환영합니다. 로봇은 규칙과 같습니다. 굴복할 때까지 부서지고, 갈아 뭉개지고, 분쇄됩니다."[113] 세상의 거의 모든 그러한 유의 텔레비전 시리즈들이 스스로 뭔가를 해내는 열성가들의 장난감 차라든지 쿠키 깡통 같은 고만고만한 창조들에 의지하는 반면, 스케일이 큰 로봇 전쟁은 다수의 회사, 그중에서도 가장 유명한 마크 폴린의 생존연구실험실[SRL] 같은 회사에 의해 라이브로 무대에 올려진다.

SRL은 "헤비메탈의 잔혹연극—무시무시하고, 기가 막힐 정도로 시끄러운 이벤트"를 구상했다. 그 이벤트 속에서 "원격조정된 무기류들, 컴퓨터로 지시되는 로봇들, 그리고 재활성화된 길거리에서 치어 죽은 동물들이 연기, 화염, 그리고 기름 배인 가스로 찬 암흑 속에서 전투를 한다."[114] 로봇들과 다른 거대한 기계들은 원격조종되고 원격작동된다.[115] 아니면 협력적이고 거대한 스케일 전투의 장관 속에서 자율적으로 작동하도록 프로그램되어 있다. 그리고 폴린은 그의 퍼포먼스에서 나타나는 극단성을 강조했다. 또한 "최대한 짧은 시간 안에 가장 많은 에너지를 방출하는"[116] 스스로의 꿈을 물리학자의 그것과 비교한다. 〈공들여서 설계된 인공물의 예상치 못한 파괴The Unexpected Destruction of Elaborately Engineered Artifacts〉(1997)와 〈세기말 기계 서커스Fin de Siecle Machine Circus〉(1999) 같은 퍼포먼스에서 할리우드식 종말론처럼 화염과 폭발로 통제 불가에 빠진 로봇의 모습이 라이브로 무대에 올려진다. 에두아르도 카츠는 다음과 같이 제시한다.

> 이들 불편하고, 무섭고, 또 실제적인 파괴를 보여주는 로봇 스페타클들은 … 이데올로기적 통제, 권력의 남용, 그리고 기술적 지배에 대한 언급들로 여겨진다. … 15년도 더 지나서, 백남준이 1982년에 무대 위에 올려 놓은 '사건'은 SRL이 진행한 작업의 맥락에서 재고될 수 있을 것이다. 그의 작품이 인간의 지배와 충돌하는 기술의 미학적 원칙을 강조한다는 점에서 그러하다.[117]

기계들의 디자인은 일반적으로 동물의 왕국, 즉 괴물 같은 새들, 벌레들, 게들, 곤충들, 그리고 달리는 다리들에서 따온 것이었다. 또는 산업 모델, 군사 모델, 즉 거대하고 위협적인 대포, 탱크 전차들, 기중기 구조물, 산업용 팔 같은 것에서 파생되었다. 그것들은 대부분 고철이나 구식이 되어버린 공장, 그리고 건설현장의 기계장치들로부터 만들어졌고, 때로는 폴린의 트레이드 마크인 죽은 동물 머리와 몸 부분들을 포함해서 구축되었다. 기계들은 유리판들을 통해 질주하고, 걸어다니고, 불꽃을 뿜으며 목재 건물에 불을 붙이고, 로켓 발사와 초현실적인 탱크, 그리고 건물 파괴용 철구 장치는 팔을 흔들면서

구축물들을 박살낸다. 공룡을 닮은 메탈 몬스터는 턱으로 자르고 칼로 찔러대면서 서로 싸운다. 게 같이 생긴 로봇은 스스로를 보호하려고 안간힘을 쓴다. SRL은 현대의 '신화적인' 로봇 형상을 창조하며, 그들을 고대의 신화들에 관한 언급과 뒤섞는다. 〈잘못 배치된 몰두의 카니발: 질서의 원리에 대한 분노를 불러일으키기 위해 계산되다Carnival of Misplaced Devotion: Calculated to Arouse Resentment for the Principles of Order〉(1990)에 나오는 거대한 로봇 메두사가 그 예랄 수 있다. 뱀 머리카락을 가진 거대한 머리의 신화적인 형상은 카라바조Carabaggio의 1590년 그림 〈메두사Medusa〉를 모방한 것이다. V-1 제트 엔진에 의해 지원되는, 복수심 가득한 메두사의 열린 입으로부터 거대한 불꽃이 분사된다.

스티븐 윌슨은 어떻게 "몇몇 사람이 그의 쇼를 무기에 대한 미치광이 소년들의 열광으로 보며, 반면 다른 이들은 그것을 새로운 종류의 기계적인 아름다움과 의례의 예고로 보는지"[118]를 지적한다. 폴린 자신도 군사적인 연구에 대응하는 내러티브를 다음과 같이 묘사한다. "나는 무기에 대한 이야기를 하려고 무기를 만든다. SRL이 보여주는 것은 살인 기술에 대한 풍자이다. 군사적·산업적 콤플렉스에 대한 터무니없는 패러디이다."[119] 마누엘 드란다Manuel De Landa는 『지능기계 시대의 전쟁War in the Age of Intelligent Machines』(1991)이라는 책을 통해 군사적 연구에서 미래의 상징적인 인간-기계 관계에 대해 탐구하며, 현재의 위험을 SRL 작품의 핵심 요소로 관망한다.

마크[폴린]가 시도하려 한 것은 사물들을 평형 상태에서부터 예측 불능의 지점까지 멀리 밀어내는 것이다. … 많은 경험이 언제 이들 기계가 관객을 공격하려 들지를 당신이 모른다는 사실과 더불어 행해져야 한다. 모든 이의 마음에 드는 의문은 바로 이것이다. "잠깐만, 그런데 이 친구들이 컨트롤되고 있기는 한 건가?"[120]

마크 더리는 SRL 작품이 지니는 특유성에 대해, 매력적이고 적절하게 아드레날린이 채워진 비평을 제공한다. 그리고 윌리엄 깁슨의 소설 『모나리자의 무리한 운전Mona Lisa Overdrive』(1988)에서부터 컬트 사이버펑크 영화 〈하드웨어Hardware〉(1990)에 이르기까지 '사이버펑크' 문화에서 그것이 갖는 평판과 영향을 요약한다. 그는 폴린에 대해 다음와 같이 제시한다.

[폴린은] 결정적인 사이버펑크 예술 형태, 기계적인 스펙타클에서 선구자였다. … 그의 작품은 사이버네틱과 유기체적인 것의 하이브리드의 예를 보여준다. 기껏해야 SRL 퍼포먼스는 모터화된 퇴마의식이자, 산산조각 나도록 강력한 사이코드라마이다. 그것은 그랑기뇰Grand Guignol과 영화 〈죽음의 경주Death Race 2000〉,

그리고 약한 자를 불태우는 의식 같은 초기 기독교 의례들과, 폭파 더비 경기* 같은 블루칼라 의례들 사이의 중간에 위치한다.[121]

폴린은 1982년 그가 퍼포먼스를 위해 작업하던 중 로켓 모터가 폭발하는 사고로 손가락 세 개와 엄지를 잃었다. 그러고는 발가락 두 개를 가져다 그의 손바닥 위에 대신해서 이식했다. 더리는 고딕문학 협회가 과학자 캐릭터를 기형이나 가짜 손과 연결지어 생각하는 것을 지적하면서, 폴린을 같은 경우에 속하게 한다. "불한당 같은 기술자가 운명에 도전하다가 오른손을 잃는다. 그 손은 논리와 합리성을 상징한다. … 그가 창조한 괴물의 손에 죽을 뻔했지만 겨우 빠져나온 프랑켄슈타인 박사와 피가 조금은 섞이지 않았나 한다."[122] 또한 "기술이란 우리 자신의 내장 기관을 자가절단하는 것이다"[123]라는 매클루언의 개념이 폴린이 지닌 철학과 지형, 그리고 퍼포먼스 작품을 적절하게 강조하고 있다고 더리는 주장한다.

폴린은 걸프전에서의 스마트폭탄 영상을 텔레비전에서 사용한 것을 '파괴의 포르노그래피'[124]로 언급했다. 하지만 그 자신의 전쟁 장난감과 폭발에 대한 소년스러운 열정은 1990년대 초에 만들어진 고압 공기발사대 SRL에 대한 그의 논쟁에서 확실하게 나타난다. 그것은 원격작동 시스템을 사용해 원격조정되었다. 무기 위에 세워진 카메라로부터의 입체적인 시야를 제공하는 VR HMD를 쓴 작동자 머리의 움직임은 컴퓨터로 추적된다. 그리고 어느 방향이든 그가(여기서는 남성 대명사가 가장 적절해 보인다) 목표물을 정렬해 세우려고 하는 곳으로 발사대를 움직인다. "기계는 콘크리트로 채워진 맥주캔을 쏜다. 그것은 80그램 정도의 고성능 폭약이고, 게다가 초당 550피트를 날아가는 기폭장치이다"라고 폴린은 말한다. "당신은 인체공학 제어기를 가지고 있다. … 한 4피트쯤 떨어져서 당신의 초점에 십자선이 나타나면, 그것으로 목표물을 겨냥하고 나서는 쏘고 그대로 그것을 '박살낸다.'"[125] 퍼포먼스 동안무기의 '눈들'을 통하여 원격작동자의 시야에 비치는 초록색 인광물질 비디오 이미지가 바깥 공간에있는 커다란 스크린 위로 관객에게 펼쳐진다. 관객을 드라마가 가진 공격성으로 더더욱 이끌어가는 규모야말로 하나의 논점이 된다. 군인/무기의 관점으로 대리 접근을 하게 하거나, 오히려 관객에게 골프전의 TV 영상을 연상시키면서 혼란에 빠트리는 브레히트식 소외효과를 창조한다. 폴린은 "상징적인 제스

* 자동차 이벤트로, 주로 시골의 장터나 페스티벌에서 열린다. 다섯 명 이상의 참가자들이 서로 차로 치받는 게임의 마지막까지 차가 작동하는 자가 이긴다. 미국에서 처음 생겨서 유럽으로 번졌다.

처가 갖는 정치적인 효력"에 대한 믿음을 이어가면서, "사물을 뒤흔들어놓는 그 어떤 행동도 진보적인 것이다"[126]라고 주장한다.

마크 더리는 SRL에 대한 사려 깊고 긴 분석에서 폴린의 정치적인 수사학을 궁극적으로 지지한다. 그래서 퍼포먼스를 "킬링필드와 사육제 미드웨이의 결합"으로 묘사한다. 또한 군사적 선전을 약화시키고 "기술적 진보의 이득, 소비주의의 미덕, 그리고 기업화된 미국의 자비심을 조롱한다."[127] 하지만 우리는 그것에 전적으로 동의하는 데에 선뜻 마음이 내키지가 않는다. 왜냐하면 SRL의 작품은 전쟁 기계를 조롱하는 만큼이나, 그것을 미화하는 듯 보이기도 하기 때문이다. 퍼포먼스는 기계들의 파괴력을 지닌 스펙타클을 선보인다. 하지만 걸프전 II가 시작되었을 때 도널드 럼스펠드Donald Rumsfeld가 제시한 으스스한 세 단어, "충격 그리고 공포shock and awe"와 같이 수사학적인 힘은 대중적인 이미지를 내쫓기보다는 오히려 더 끌어들이도록 디자인되었다. 〈파렴치한 풍요의 환상: 지속적인 적대접촉의 연속화Illusion of Shameless Abundance: Degenerating into an Uninterrupted Sequence of Hostile Encounters〉(1989)와 〈전쟁 지역의 의도적 진화: 자발적 구조변화의 유사점The Deliberate Evolution of a War Zone: A Parable of Spontaneous Structural Degeneration〉같이 암호를 연상시키는 제목이 붙여진 퍼포먼스들은 난폭하며 군중이 좋아할 만한 연극적인 전투이다. 폴린 자신도 '엔터테인먼트의 가치'가 그의 주요 고려사항이라고 강조한다.[128] 우리는 만약 거기에 강력한 정치적인 메시지가 있다면, 대부분의 구경꾼들에게는 그것이 보이지 않을 수도 있다는 의혹을 품게 된다. 내장이 드러나고, 기이하고, 여지없이 짜릿한 이러한 로봇 전쟁의 소용돌이 치는 연기와 불꽃 한복판에서 그러한 것을 꿰뚫어보기란 쉽지 않기 때문이다. 폴린이 자신의 작품을 "살인 기술의 우화, 군사–산업 복합물의 불합리한 패러디"[129]로 정의하는 것이 정당화된다 하더라도, 그의 풍자와 패러디는 궁극적으로 그의 로봇 전쟁의 하드코어, 헤비메탈 쾌락주의에서 상당히 완화된 중심점이며, 폴린에게 의문의 여지를 남겨놓을 준비를 한다. 하지만 짐 포머로이Jim Pomeroy 같은 다른 이들에게는 그러한 의문의 여지가 없다.

푹 파인 웅덩이에서 놀고 그 테두리에서 춤추다가, SRL은 많은 질문을 요구하면서 대답은 거의 내놓지 않는다. 그러고는 무대를 떠나버리는 것이다. 연기가 자욱하고 기름으로 번들거리는 폐허와 작은 귀들을 남겨두고 말이다. SRL은 지옥에서 온 남자아이용 장난감이다. 그것은 우리로 하여금 J. G. 밸러드J.G.Ballard나 윌리엄 버로스William Burroughs의 남성주의적 환상에 대해 냉소적으로 깨닫게 한다.[130]

SRL의 퍼포먼스들은 폴 비릴리오의 문화적 관점의 생생한 실현을 제시한다. 폭발물이 터지는 연극 작업을 통해 그의 학설은 실제로 바뀐다. 비릴리오의 속도(행동하는 로봇)와 관성(움직이지 않게 된 로봇)의 유사성, 그의 사라짐(우리 눈 앞에서 붕괴되는 기계들)의 미학, 그리고 전쟁 같은 포스트모던 조건의 핵심적인 은유는, 이러한 로봇 기계들의 정신병적이고, 또한 동시에 발레처럼 우아한 전투와 아주 잘 맞아떨어진다고 하겠다.

주석

1. Wilson, *Information Arts: Intersections of Art, Science and Technology*, 425–445 참조.

2. Clynes and Kline, "Cyborgs and Space," 30.

3. McLuhan, *Understanding Media: The Extensions of Man*.

4. Dyens, *Metal and Flesh: The Evolution of Man: Technology Takes Over*, 8, 32.

5. Thranthrope는 야생동물을 뜻하는 thêra와 인간을 의미하는 anthropos에서 파생된 단어. Theranthropes는 anthropozoomorphs로 알려져있다. Pradier, "Animals, Angel, Performance," 12 참조.

6. Sontag, *Against Interpretation*.

7. Dyer, "It's Being So Camp as Keeps Us Going."

8. Cleto, "Introduction: Queering the Camp."

9. Sontag, *Against Interpretation*, 275.

10. Wilson, *Information Arts*, 397 참조.

11. Jones, "Hack: Performance-Based Electronic Art in Canada."

12. De Fontenelle quoted in Laqueur, *Making Sex: Body and Gender From the Greeks to Freud*, 155.

13. Springer, *Electronic Eros: Bodies and Desire in the Postindustrial Age*.

14. Britton, "For Interpretation: Notes against Camp," 141.

15. Wilson, *Information Arts*, 437에서 인용된 The Seemen robotic performance group.

16. Spelletich, "Interview for a Book Called Transitions."

17. Kantor, "Executive Machinery-Intercourse."

18. Cleto, "Introduction: Queering the Camp," 31

19. Bergman, "Introduction."

20. Kantor, "Executive Machinery Intercourse."

21. Wiener, *The Human Use of Human Beings: Cybernetics and Society*, 46.

22. Moravec, *Mind Children: The Future of Robot and Human Intelligence*.

23. Moravec, "The Universal Robot," 25

24. Moravec, *Mind Children*.

25. Dyer, "It's Being So Camp as Keeps Us Going," 111.

26. Dery, *Escape Velocity: Cyberculture at the End of the Century*, 150

27. Knights, "Tears and Screams: Performances of Pleasure and Pain in the Bolero."

28. Ross, *No Respect: Intellectuals and Popular Culture*, 157.

29. Cleto, "Introduction: Queering the Camp," 29-30.

30. Britton, "For Interpretation: Notes Against Camp," 141에서 인용.

31. Ibid., 183에서 인용.

32. Frisk, "We Are Tin, We Are Titans. We Are Robots."

33. Benesch, "Romantic Cyborgs: Technology, Authorship, and the Politics of Reproduction in Nineteenth-Century American Literature"에서 재인용한 에머슨의 글.

34. Euardo Kac은 자신의 작품에 대한 에세이에서 〈에이-포지티브〉가 "생물학적 요소와 대사 기능을 통합하는 새로운 종류의 하이브리드 기계와 인간 사이의 미묘한 관계를 증명한다. 본 연구는 인간/기계 인터페이스의 새로이 떠오르는 형태가 심오한 문화적, 철학적인 함축과 함께 육체의 신성한 경계를 관통함을 제안한다. 〈에이-포지티브〉는 생물학이 컴퓨터 과학과 로봇공학과 만나는 새로운 맥락에서 인간의 몸의 상태에 관심을 끌고 있다"고 주장한다. Kac, "Art at the Biological Frontier" 91-92.

35. O'Mahony, *Cyborg: The Man-Machine*, 81.

36. <http://robodoc.com/surgery.htm> 참조.

37. O'Mahony, *Cyborg: The Man-Machine*, 100-102

38. Goldberg, "Introduction: The Unique Phenomenon of a Distance," 7.

39. Kac, "The Origin and Development of Robotic Art," 77

40. Brooks, *Robot: The Future of Flesh and Machines.*

41. Ibid., 13.

42. Cook, "Myths, Robots and Procreation"에서 재인용한 핀다로스의 글.

43. Von Boehn, *Puppets and Automata*, 8.

44. Needham, *Science and Civilization in China*, vol. 4, part 2.

45. Von Boehn, *Puppets and Automata*, 10.

46. Ibid., 9-10.

47. Sussman, "Performing the Intelligent Machine: Deception and Enchantment in the Life of the Automaton Chess Player," 88

48. Brooks, *Robot: The Future of Flesh and Machines*, 15.

49. Foucault, *Discipline and Punish: The Birth of the Prison*, 136, quoted in Dery, *Escape Velociity: Cyberculture at the End of the Century*, 141.

50. Max von Boehn은 나폴레옹과 오토마톤*automaton* 체스 선수 사이의 경쟁이 일어났다고 주장하지만, Mark Sussman은 이에 대해 의문을 제기한다. Sussman은 캐서린 여왕, 벤저민 프랭클린,

나폴레옹을 포함한 유명한 역사적 인물들과의 일련의 보고된 경기들을 나열하지만, 어떤 이야기들은 "다른 이야기들보다 더 그럴 듯하다"고 제안한다. Von Boehn, *Puppets and Automata*, 9, 13. Sussman, "Performing the Intelligent Machine: Deception and Enchantment in the Life of the Automaton Chess Player," 91.

51. Sussman, "Performing the Intelligent Machine," 93.

52. Benjamin, "Theses on the Philosophy of History," 245.

53. King, *Kasparov v Deeper Blue: The Ultimate Man v Machine Challenge*, 5에서 재인용한 카스파로프.

54. Ibid., 5에서 재인용한 탠의 언급.

55. Ibid., 5.

56. Wiener, *Cybernetics or Control and Communication in the Animal and the Machine*, 39-40

57. Stark, "Furbys, Audio-Animatronics, Androids, and Robots."

58. Kac, "The Origin and Development of Robotic Art," 78

59. Tinguely quoted in Klüver, "The Garden Party," 213.

60. Tinguely quoted in Ibid., 213.

61. Klüver, "The Garden Party," 213.

62. Ibid.

63. Hill, "Engineering Multimedia Art."

64. Ibid.

65. Klüver, "The Garden Party," 213.

66. Zivanovic, "Edward Ihnatowicz, including his famous work 'The Senster.' "

67. Whitelaw, "Rethinking Systems Aesthetic."

68. Wilson, *Information Arts*, 443.

69. O'Mahony, *Cyborg: The Man-Machine*, 43.

70. Ibid.

71. Wilson, *Information Arts*, 427,

72. Hershman Leeson, "Tillie the Telerobotic Doll."

73. Penny, "Embodied Cultural Agents."

74. Wilson, *Information Arts*, 427.

75. Wilson, *Information Arts*, 346에서 재인용한 페니의 글.

76. Penny, "Embodied Cultural Agents."

77. McMurtrie, "Interview with Chico McMurtrie."

78. Dery, *Escape Velocity*, 135에서 재인용한 세이어의 글.

79. Spingarn-Koff, "Amorphic Robot Works."

80. McMurtrie, "Interview with the Digital Performance Archive."

81. Ruch, "Artists Statements."

82. Morse, *Virtualities: Television, Media Art and Cyberculture*; and Cook, "Myths, Robots and Procreation" 참조.

83. Cook, "Myths, Robots and Procreation."

84. Brook, *The Empty Space*, 42.

85. 예컨대, Wiener, *Cybernetics*; Rothenberg, *Hand's End: Technology and the Limits of Nature*; Dyson, *Darwin Among the Machines: The Evolution of Global Intelligence*.

86. Kac, "Towards a Chronology of Robotic Art," 92.

87. Wilson, *Information Arts*, 398-399에서 재인용한 캐넌의 글. 자신의 에세이 「속도에 반하여[Anti-Speed]」에서, 캐넌은 "삶의 속도가 빨라지고, 주어진 시간 안에 더 많은 사건들을 짜내는 것은, 더 오래 살려는 문화의 필사적인 시도"라면서 현대 문화의 속도를 죽음의 공포와 연관시킨다. Ibid., 399.

88. Moravec, *Mind Children; The Future of Robots and Human Intelligence*, 107.

89. Dery, *Escape Velocity: Cyberculture at the End of the Century*, 137-138.

90. Kac, "Towards a Chronology of Robotic Art."

91. Freud, "The uncanny."

92. Rothenberg, *Hand's End: Technology and the Limits of Nature*, 7-8.

93. Marinetti, "The Founding and Manifesto of Futurism," 289.

94. Descartes, *A Discourse on Method*.

95. Haraway, "A Cyborg Manifesto: Science, Technology and Socialist-feminism in the late Twentieth Century," 152.

96. Siggraph, *SIGGRAPH 2000: Electronic Art and Animation Catalog*, 35. Brown quoted in Bolter and Gromala, *Windows and Mirrors*, 157 .

97. Wilson, *Information Arts*, 350-361 참조.

98. Ibid., 347에서 재인용한 벡의 글.

99. Rinaldo, "Technology Recapitulates Phylogeny."

100. Bolter and Gromala, *Windows and Mirrors*, 159.

101. Kundera, *The Unbearable Lightness of Being*, 287, quoted in Phillips, "A Dogs Life," 131.

102. Pradier, "Animals, Angels and Performance."

103. Dery, *Escape Velocity*, 118

104. 위의 책에서 재인용한 폴린의 글.

105. Malone, *The Robot Book* 참조.

106. Waldby, "The Instruments of Life: Frankenstein and Cyberculture," 30

107. O'Mahony, *Cyborg*, 31.

108. Stone, *The War of Desire and Technology at the Close of the Mechanical Age*; Haraway, *Modest_Witness@Second_Millenium, FemaleMan©_Meets_OncoMouse™*; Kember, *Virtual Anxiety: Photogra*

rphy, New Technologies and Subjectivity.

109. Kember, *Virtual Anxiety*, 134.

110. Ibid., 9.

111. Benjamin, "The Work of Art in the Age of Mechanical Reproduction," 234에서 재인용한 마리네티의 글.

112. Thorpe, "Description of Robot Wars," quoted in Wilson, *Information Arts*, 43.

113. *Robot Wars*, BBC2 Television, UK, March 2002.

114. Dery, *Escape Velocity*, 111

115. 원격 조종은 군사작전을 위해 개발되었으며, 하워드 라인골드[Howard Rheingold]에 의해 "기계의 눈을 통해 밖을 내다보고, 자연 세계를 조종하기 위해 자연스러운 몸짓을 사용하는 인간의 경험"으로 정의되었다. 따라서 머신이 이동하며, 머리 부착 표시장치와 데이터 장갑을 착용한 채 다른 곳에 위치한 작동자의 컴퓨터 추적 이동과 직접 관련된 거리에서 작동한다. Rheingold, *Virtual Reality*, 254.

116. Wilson, *Information Arts*, 432에서 재인용한 폴린의 글.

117. Kac, "The Origin and Development of Robotic Art," 81.

118. Wilson, *Information Arts*, 434

119. Dery, *Escape Velocity*, 123

120. De Landa, "Out of Control: Trialogue," quoted in Wilson, Information Arts, 435.

121. Dery, *Escape Velocity*, 128-129

122. Ibid., 116.

123. Dery, *Escape Velocity*, 116.에서 재인용한 McLuhan, *Understanding Media*, 55.

124. McLuhan quoted in Dery, *Escape Velocity*, 121

125. Pauline quoted in ibid., 강조는 원문의 것.

126. Dery, *Escape Velocity*, 131,130.

127. Ibid., 119,112

128. Ibid., 115.

129. Ibid., 119.

130. Dery, *Escape Velocity*, 127에서 재인용한 Pomeroy, "Black Box S-Thetix: Labor, Research, and Survival in the He[Art] of the Beast," 292, 293.

13장. 사이보그

나는 밀랍 인형이 오로지 심적 본능에만 의지해서가 아니고, 보는 행위에 의해 알려진다는 결론을 당장 내야만 할지도 모른다. 만약에 창문으로부터 누군가에게 관찰되면서 저 아래 길로 지나가는 인간 존재들과 유사한 경우가 아니라면 말이다. 이 경우에서는 내가 밀랍을 본다고 말하듯이, 내가 사람들을 그들 자신으로 본다고 결단코 말할 수 있을 것이다. 게다가 그 동작이 용수철에 의해 결정되는 인공적인 기계들을 숨기고 있을지도 모를 모자와 외투 너머로 내가 창문을 통해서 보는 것은 대체 무엇일까? 하지만 나는 이러한 겉모습으로부터 인간 존재가 있다고 판단한다. 그러므로 나는 오직 마음속에 있는 판단력에 근거해서, 내가 눈으로 보았다고 믿는 것을 이해하는 것이다.

－르네 데카르트, 1641년[1]

사이보그의 부상

줄리 윌슨Julie Wilson은 전자 댄스 시어터의 솔로 퍼포먼스인 〈사이보그 꿈꾸기Cyborg Dreaming〉(2000)에서 시선을 사로잡는 사이보그 의상을 입었다. 그것은 과장된 늑골, 고무로 된 디자인, 미래적인 메탈 밴드와 부속 장치들, 주름 잡힌 짧은 치마, 그리고 노출된 사실주의적 고무 가슴들의 혼합물이다.[2] 마크 브롬위치Mark Bromwich의 주문제작된 보디코더Bodycoder 시스템은 윌슨으로 하여금, 실시간으로 시청각적 요소들에 접근하고 조정할 수 있게 했다. 그녀의 신체 관절에 붙여진 센서들로부터 나오는 라디오파와 네 개의 스위치가 달린 입력 데이터 글러브를 통해 컴퓨터 터미널로 보내지는 신호들이 그 공연 과정을 도왔다(그림 13.1).

　배경 스크린의 이미지들은 그녀의 움직임에 맞추어 점차 커지면서, 흔들리는 나선형을 그렸다. 추상적인 이미지들은 미생물, 거품들, 식물과 회로 기판을 제시한다. 그동안, 미리 조작된 영화 영상은 한 부족 집단이 천천히 그들의 팔을 뻗는 장면을 보여주고, 그것은 외부로 뻗어가는 윌슨의 데이터 글러브와 동기화된다. 사진 속의 사진이 주는 비주얼 효과는 윌슨의 몸이 비틀리거나 위로 뛰어오를 때, 그 폭이 넓어지거나 좁아진다. 그래픽들은 빙빙 돌고, '소리의 갑작스러운 시각성Sudden Visibility of Sound'

그림 13.1 전자 댄스 시어터 <사이보그 꿈꾸기>(2000)의 줄리 윌슨.

같은 텍스트로 된 문장들이 회전하며, 스크린을 채운다. 고전적인 무용의 움직임은 너덜거리는 헝겊인형의 행동을 따르고, 그러고는 무겁고 프랑켄슈타인적인 걸음걸이와 깊고 쿵하고 울리는 소리를 내는 발걸음을 모방한다. 복합적인 음악의 구성은 활동적으로 촉발되고 변조된다. 그것은 풍부하고 주위를 포위하는 사운드 전망과, 기계적인 산업적 효과들에서부터 날아오르고 빛나는 전자 화음까지를 커버한다.

보디코더 모션을 감지하고 활성화시키는 시스템은 우리가 이미 논의했던 트로이카 랜치의 '이사도라'와 팔린드로메의 '아이콘'과 같이 퍼포머와 미디어 사이에 직접적인 사이버네틱 연결을 정립한다. 하지만 전자 댄스 시어터의 연극적 표현은 사이보그가 지닌 미래지향주의의 이미지를 분명하게 했다. 젠더를 강조하거나 남성 여성 무용수들 사이를 특정하게 구별하는 경우가 거의 없는 팔린드로메와 트로이카 랜치의 의상과는 달리, 가슴을 다 드러낸 의상은 자랑스럽고 반항적인 사이보그 페미니즘을 대변한다. 성욕이 충만하고 또 성적으로 취급받으면서, 그럼에도 '타자other'으로서의 이 <사이보그 꿈꾸기>는 그녀 스스로가 통제할 수 있는 세상에서 산다. 하지만 완전하게 거기에 대해 아는 것 같지는 않아 보인다. 윌슨은 어떻게 센서로 활성화되는 퍼포먼스의 특성이, 예를 들어서 작곡가와 음악가, 아니면 무

대장치 디자이너와 시각적 운동의 예술가 사이의 전통적인 구별을 혼란시키는지에 대해 숙고했다. 그녀의 작품에서 펼쳐지는 '타자성otherness'의 개념을 둘러싼 그녀의 논의들은 퍼포머의 전망과 함께, 그녀가 묘사한 사이보그의 존재론 그 자체, 둘 다에 대해 밝히고 있다.

나는 우리가 하고 있는 것이 무엇인지, 또는 나라는 존재가 무엇인지에 대해서 온전하게 대면하지 않았다. 나는 엄밀한 의미에서 순수한 무용가가 아니다. 나는 엄밀한 의미에서 누군가 다른 사람의 작곡을 연주하는 음악가가 아니다. 하지만 나란 존재는 뭔가 다른 것이다. 그것이 뭔지는 아직 확실히 모르겠다. 하지만 그것은 '다른 어떤 것something other'이다. 나는 그것이 다음 세기, 즉 21세기로 향해가는 뭔가가 되리라고 확신한다. 예술가란 무엇인가, 또는 퍼포먼스 아티스트란 무엇인가를 정의하는 대로 말이다.[3]

'다른 어떤 것'이라는 개념은 그것의 현재의 존재론에 대해서는 불확실하지만, 그것의 다가오는 미래를 감지한다. 그것은 떠오르는 사이보그적 퍼포머들과 사이보그 그 자체의 형상, 둘 다를 위한 잠재적인 은유를 제공한다. 크리스 헤블스 그레이Chris Hables Gray가 『사이보그 요강The Cyborg Handbook』 (1995)의 서론에서 강조하듯 사이보그에 대한 어떠한 명쾌한 정의도 존재하지 않는다. 더구나 선집의 안팎에 있는 작가들은 심장박동기, 전화, 자전거, 자동차, 지팡이 같은 기술과 스펙타클이 이미 우리를 사이보그로, 적어도 낮은 레벨의 사이보그로 만들었다며 익숙하고 단조로운 후렴을 읊어댄다.[4] 이들 작가의 생각은 매클루언의 1964년 『미디어의 이해: 인간의 확장Understanding Media: The Extensions of Man』을 상기시키지만, 그것을 드물게 인정한다. 매클루언의 논문은 방송이나 영화 미디어 외에도 '인간의 확장'의 범위에서 별도의 장들을 포함시킨다. 시계, 타자기, 전화, 사진, 그리고 무기 등이 그것들이다. 자동차에 대한 그의 분석은 그것의 사이보그 이미지에서 각별히 강력하다. "기계로 된 신부 … 드레스에 대한 기사, 아마도 그것 없이는 도시의 복합 구조에서 우리가 불확실하고 벌거벗은 것 같고 또 불완전한 것 같은 기사 … 미국인이 네 개의 바퀴로 된 창조물이라고 칭하는 것은 아마도 진실일 것이다."[5]

이러한 생각들은 인간의 미디어화라는 포스트모던 이론, 포스트휴머니즘, 컴퓨터 기술, 생물공학, 그리고 유전공학을 포함해 더 폭넓은 범위의 담론과 협력한다. 그래서 도나 해러웨이가 가장 이름을 떨치며 선언한 것처럼, 우리는 이미 사이보그라는 아주 진지한 비평적 관점(만약 합의한 것이 아니라면)에 이르도록 선도해왔다.

20세기 후반까지 우리의 시간, 즉 신화적인 시간에서 우리는 모두 키메라, 곧 기계와 유기체의 하이브리드로서 이론화되고 날조된 키메라들이다. 간단히 말해 우리는 사이보그이다. 사이보그는 우리의 존재론이다. 그것은 우리에게 우리의 정치적 견해를 제시한다. 사이보그는 상상력과 물질적인 실재, 양쪽 모두를 아우르는 응축된 이미지이다. 그리고 그 둘은 역사적인 변형의 어떤 가능성을 구축하는 중심으로 합해진다.[6]

해러웨이의 유토피아적 「사이보그 선언문」(1985)은 영향력이 크고 규범적인 작품이다. 하지만 그녀가 "반어적으로 정치적인 신화"[7]라고 언급한 것처럼, 그녀의 글은 의식적으로 애매모호하고 우상파괴적이기도 하다. 그것은 기지가 번쩍이고 선동적이며 혁명적인 사회주의 페미니스트가 사이보그에 대해 가진 관점이다. 사이보그 관점은 논쟁과 역설을 즐긴다. 우리는 다른 여러 곳에서 그녀의 역설이 야기한 불일치와 문제들에 대해 길게 써왔다.[8] 궁극적으로 우리가 '이미' 사이보그(또는 우리 존재의 확장)이냐 아니냐의 문제는 개인적인 인식에 맡겨두어야 할 것이다. 사람들은 그들이 포스트휴먼이라고 생각할 때에 바로 포스트휴먼이 된다는 캐서린 헤일스와 의견을 같이하는 부분이다. 몸에 여러 군데 피어싱을 한 열아홉 살 컴퓨터 해커는, 예를 들어서 그녀 자신을 사이보그라고 아마 생각할 것이다. 반면에 텔레비전을 한 번도 본 적이 없지만, 안경을 쓴 아흔 살 할머니는 그렇게 생각할 것 같지 않다.

우리 자신의 관점은 사이보그주의가 최근 서구의 산업사회에서의 존재론적이고 정신적인 불확실성과 위기에서 기술적인 대답을 구성한다는 것이다. 그것은 연금술적이고 기술적인 '매트릭스' 안에서 완전무결을 향한 인간의 욕망을 상징한다. 그것은 또한 허약하고 실패하기 쉬운 죽을 수밖에 없는 몸을 뒤에 남겨두고, 불멸의 (또는 적어도 끝없이 업그레이드를 할 수 있는) 기계적인 몸으로 들어가기 위한 탐색이다. 하지만 당장 발등에 떨어진 불을 꺼야 할 질문은 그것이 '열반涅槃'의 기계인가 아닌가 하는 것이다. 사이보그 탐색은 아마도 고전적인 아리스토텔레스적 비극과 맥을 같이할 수도 있다. 위대한 '인간'의 비상은 지나친 오만과, 그 자신의 외부에 있는 더욱더 강력한 힘, 즉 자연, '신들', 인간의 운명, 그리고 죽어야만 할 유한성을 무시한 운명적 결함 때문에 절단된다. 인간의 몸들이 통합적인 사이버 기술들과 더불어 재구성될 때(그리고 그렇게 될 수 있다면), 또는 의식이 컴퓨터적인 유기체로 전송될 때(나아가서 만약 그것이 가능하다면)가 온다손 치더라도, 여전히 컴퓨터의 오류 가능성, 사이버 테러리즘, 그리고 치명적인 바이러스로 인한 심각한 문제들이 남는다. 21세기 컴퓨터 작업에 대한 평범한 사실은 컴퓨터가 아직도 자주 고장 나고 죽어버린다는 것이다(그리고 아마도 항상 그러할 것이다). 게다가 우리는 단지 재미난 게임의 한 부분이기라도 한 양, 인간 사이보그를 로봇화하는, 미소 띤 해커들

의 어둡고 음침한 이미지를 아주 쉽게 상상할 수 있다.

사이보그주의의 수사학에서, 정치적이고 메시아적인 불편한 분위기도 감지된다. "첫 번째 인간 사이보그"라고 자칭하는 케빈 워릭은 '슈퍼맨'이라는 새로운 인종을 묘사한다.[9] 그리고 휴고 드 개리스 Hugo de Garis는 2001년에 세계에서 가장 크고 빠른 '인공 두뇌'를 구축한 스타랩Starlab 프로젝트의 리더로서 "아기를 창조하는 것"과 "신들을 만들어내는 것"[10]에 대해 이야기한다. 더 나아가 사이보그주의가 지니는 인간의 신체적이고 정신적인 허약성으로부터 발생된 사이보그주의의 초월 논리는, 인간 존재를 구성하는 기본적인 원소들을 부정하고 배척함을 암시한다. 그 기본적인 원소들로는 인간의 허약성, 비논리성, 비불멸성, 그리고 확실하게 개성을 들 수 있겠다. 인간성이란 투쟁에 의해, 또한 사랑, 평화, 성취함 등등을 잡으려는 희망에 의해 동력을 받는 허약하고 불확실한 여정에 의해 특성지어진다. 이것들은 오직 그들과 반대되는 것들과의 관계에서 존재한다. 그리고 그들의 변증법적 경험들, 즉 실패, 실망, 절망과 관련된 쾌락 또는 황홀경으로서만 경험된다. 만약에 인간들이 사이버공간적 정보 전체와 더불어 초지능적이 되고 물리적으로 매트릭스화가 된다면, 인간 경험을 특징짓는 확실한 목적으로 성취를 지향하는 진보의 의미에 대한 결과적 부정도 거기에 더불어 모습을 드러낼 것이다. 디지털 기계는 아마도 0과 1이라는 그 자체의 이중성을 가릴 수도 있다. 그것은 삶에서 불확실한 여정을 제거하기 위함이고, 타자성에 대한 기정사실을 제시하기 위해서일 것이다. 그 기정사실에는 비투쟁에 대한 애착과 구현, 그리고 기계적이고 프로그램화되고 허무주의적인 수용도 포함된다.

사이보그 실체들

기술이 진보할수록, 헬멧은 위축된다. 그리고 비디오 단말기는 쇠퇴한다.
– 윌리엄 깁슨[11]

비평 이론에서 마거릿 모스가 지적한 대로 "사이보그의 현재 상태는 그것이 은유, 꿈같은 환상, 그리고/혹은 문자 그대로 존재하는지의 여부에 대해 명확하지가 않다."[12] 하지만 미래의 사이보그주의의 전망은 일부의 사람들에게서는 환호를 받고 다수에게서는 조롱받으면서, 컴퓨터 기술을 몸속으로 물리적으로 이식하는 것에 관여한다. 1990년 후반에 행해진 실험적인 의학적 뇌 이식 수술은 마비된 환자

그림 13.2 에두아르도 카츠가 아트 퍼포먼스 〈타임캡슐〉(1997)에서 컴퓨터 칩을 다리에 삽입하고 있다. 사진: 줄리아 프리드먼 갤러리 제공.

들로 하여금 오직 그들의 신경세포를 사용하는 과정을 통해 컴퓨터 커서를 움직이게끔 했다. 그리고 1997년 11월 11일에 에두아르도 카츠는 '예술을 위해' 칩을 이식한 첫 번째 사람이 되었다. 〈타임 캡슐 Time Capsule〉(1997)을 위해 기자들과 예술 애호가들, 그리고 브라질 상파울루의 텔레비전 중계방송팀으로 구성된 관객들이 모였다. 그들이 보는 앞에서, 카츠는 특별 피하주사기를 사용해 자신의 왼쪽 다리에 마이크로칩을 주입했다(그림 13.2). 의학 전문가, 1930년대로부터 온 세피아 톤의 사진들, 그리고 수평으로 펼쳐진 침대 틀에 둘러싸여서, 카츠는 다리를 스캐너 안에 넣자 시카고에 있는 원격 로봇 손가락이 장치를 활성화했다. 장치는 마이크로칩 속에 내장된 식별번호를 그것의 LCD 위에 대고 스캔을 뜨고 전시했다. 카츠는 그런 다음, 온라인으로 가서 자신을 동물과 그 주인으로서 동일한 식별 칩들로 이식된 동물을 위한 데이터베이스에 등록했다.

카츠는 자신의 〈타임캡슐〉에 대한 논의에서 이전에는 기억들이 인간의 몸에서 '성스러운' 영역을 차지했던 것에 반해, "오늘날 기억은 칩 위에 있다"라고 심사숙고한다. 이제 기억들은 유전학과 개인적인 경험들을 통해서 얻어진다는 것이다. 외부적인 기억들이 몸속에 이식되면서, 〈타임캡슐〉은 "우리로 하여금 우리 안에 살았던 기억들과 인공적인 기억들의 공존에 대해 생각해보게 한다. … 웹을 통하여 원거리에서 이식을 스캐닝하는 것이, 어떻게 글로벌 디지털 네트워크의 결합 조직이 몸의 한계를 결정하는 보호 경계로서의 피부를 구식舊識으로 만들어버리는지를 밝힌다."[13] 피부의 노후함에 대한 카츠의 개념은 스텔락의 만트라와 홈페이지 슬로건 "몸은 쓸모없는 것이다"를 아마도 의도적으로 따라한다.

하지만 스텔락의 사이보그주의에 대한 철학적인 결의는 (우리가 나중에 다룰 것이지만) 절대적이다. 반면, 카츠의 디지털아트와 로봇학, '바이오텔레마틱스bipotelematics'(생물학적인 과정이 디지털 네트워크와 결합된다), 그리고 '유전자 이식 예술'에서의 선구자적 작업은 철학적·정치적·윤리적으로 문제시되는 관건들을 탐구하고 신중하게 드러낸다. 우리가 이미 논의했던 그의 사이보그적인 〈에이—포지티브〉에서처럼, 〈타임캡슐〉에서 카츠는 사이보그를 유토피아적 또는 디스토피아적 조명 속에 소개하는 대신에, 문제를 규명하고 이해를 탐구하는 직접적인 바이오 기술적 결합을 제시한다. 그는 지적이고 조심스러우며 인간의 몸과 기계들 양쪽 모두를 존중하는 관점을 택한다. 그리고 새로운 생태계 안에서 그들과의 상호관계를 합리적으로 탐구한다.

기술이라는 것이 몸과 얼마나 가까이 있는지, 또는 얼마나 깊이 그것이 우리 몸의 내부에 이미 들어와 있는지를 인지하는 만큼, 우리는 로봇 과학에서 주인/노예 유형이 단지 아주 불운한 단어 선택 그 이상이라는 것을 알아차려야 한다. 기계들이 노예라고 추정되고 있다. … 왜냐하면 그것들이 유기체적 삶, 인간과 같은 지능, 또는 그들 자신의 의지가 없기 때문이다. … 하지만 그 차이는 천천히 좁아지고 있다. 우리가 그것을 기꺼이 인정하거나 아마도 받아들이는 것 이상으로 … 우리는 항상 기계가 우리를 위해 뭘 할 수 있는지를 질문해왔다. 지금은 우리가 기계와 함께할 수 있는 것을 질문해야 할 적절한 시간이다. 우리는 이제 우리 기계의 주인이 아니며, 어쩌면 우리가 그들의 처분에 맡겨질 수도 있는 것이다.[14]

영국의 사이버네틱스 교수인 케빈 워릭은 그의 몸을 가지고 실험한 또 하나의 괄목할 만한 연구자이다. 그는 훨씬 더 정교하게 만들어진 몇몇 칩을 성공적으로 이식했다. 〈프로젝트 사이보그 1.0Project Cyborg 1.0〉(1998)에서 그는 이식된 실리콘 칩을 몸에 지니고 있었다. 그것들은 문을 자동적으로 열고 조명을 조절하며, 영국 리딩에 있는 그의 대학교 부서 내의 컴퓨터들이 작동되도록 신호를 방출할 수 있었다(그림 13.3). 〈프로젝트 사이보그 2.0Project Cyborg 2.0〉(2002)을 위해서는 더욱더 진화된 칩, "100개의 전극 배열"[15]이 그의 왼팔 하부에 이식되었다. 1주일간 결과를 모니터링한 후, 유해하거나 문제가 있다고 간주되지 않았기 때문에 조금 덜 복잡한 칩이 그의 아내인 이레나Irena에게 이식되었다. 그 칩들은 일체형 동력원과 라디오 튜너/수신기를 내재하고 있었고, 그들 팔의 신경섬유에 외과수술로 연결되었다. 마리 오마호니는 어떻게 이것이 "워릭에게 라디오 주파와 컴퓨터를 통해 이레나에게 신호를 보내는 능력을 주는지, 그래서 그가 손가락들을 움직이는 것으로, 그의 아내의 손가락들 또한 움직이게

그림 13.3 사이버네틱스 교수인 케빈 워릭이 <프로젝트 사이보그 1.0>(1998)을 위해 팔뚝에
외과의학적으로 이식될 실리콘 칩 트랜스 폰더를 검사하고 있다.

할 수 있는지를…" 설명한다. 그녀는 또한 "그들이 신경활동을 자극함으로써 감정을 전달할 가능성이
있다"[16]고 덧붙인다. 워릭은 부부간에 서로 멀리서 느낌과 감정을 소통할 기회임을 강조한다. 거기에는
성적인 흥분을 포함된다. "이제 다시는 결코 넌지시 암시하는 것으로 오르가즘을 가장할 수 없을 것이
다"[17]라고 그는 숙고한다. 네트워크화된 사이보그적 이식에 근거한 원거리 섹스의 잠재성은 스텔락의
공적인 연설/데모를 통해 열성적인 주목을 끌었다. 매스 미디어에서의 예측 가능하고 외설적인 대중적
관심을 불러일으키면서 말이다.

2002년 3월 14일에 행해진 이식 후 정확하게 다섯 달 후에 워릭이 그의 경험에 대해 쓴 『나 사이
보그I Cyborg』(2002)가 출판되었다. 그는 자신이 "과학적 실험의 획기적인 포석에서 세계에서 첫 번째
로 사이보그가 된"[18] 방법에 대해 주장하고 설명했다. 워릭은 기민한 자기홍보 전문가였고 미디어의 관
심을 호소했다. 그리하여 영국에서는 일종의 과학계에서 유명인사가 되었다. 하지만 그는 그의 과학적
능력과 학술적인 능력 둘 다에 의문을 제기하는 학계로부터 자주 공격을 당해왔다. 그들은 그가 『기계
들의 행진: 왜 새로운 종의 로봇이 세계를 지배할 것인가March of the Machines: Why the New Race of Robots
Will Rule the World』(1997) 같은 책에서 로봇이 지구를 물려받을 것이라고 예견한 것을 반박했다. 앨런
번디Allen Bundy는 그의 작업에서 나타나는 '어리석음'이 전반적인 AI 과학을 잘못 설명한다고 주장했
고 인먼 하비Inman Harvey는 그에 대해 "그가 하는 일을 최첨단 과학으로 생각하게끔 미디어를 속이는

그림 13.4 〈프로젝트 사이보그 2.0〉(2002)에서 워릭의 팔에 이식된 100개의 전극 배열은 신경 인터페이스로 사용되어, 전동 휠체어와 피터 키버드$^{Peter\ kyberd}$가 개발한 인공지능 손을 조종할 수 있었다.

좋은 라인을 가진 어릿광대 그 자체"[19]라고 불렀다. 비평의 일부는 그의 학술적 기록에서부터 파생되었는데 그가 출판한 논문 대부분이 AI보다는 조절이론에 속해 있는 것이다. 반면, 그의 책들은 폭넓고 인기 있는 독자층을 목표로 한다. 워릭의 문체는 직접적이고, 복잡하지 않다. 때때로 직설적일 정도이다. 그것은 틀림없이 논리적 진전의 미약한 도약을 포함하고, 농담과 일상적인 말을 담고 있다. 그의 『기계들의 행진$^{March\ of\ the\ Machines}$』중 결론을 맺는 장에서 보이듯이.

이 책의 중요한 점들은 다음과 같이 요약될 수 있다.

1. 우리 인간들은 현재 우리의 전반적인 지능 덕분에 지구에서 지배적인 생명체이다.

2. 합리적으로 가까운 미래에 기계들이 인간보다 더 지능적이게 되는 것이 가능해진다.

3. 기계들은 그러므로 지구에서 지배적인 생명체가 될 것이다.

만약 3번의 경우를 피할 수 있는 가능성에 대해 묻는다면, 아마도 나는 인간들은 두 가지 기회가 있다고 권투 프로모터인 돈 킹$^{Don\ King}$을 엉터리로 인용할 수 있겠다. '마른slim 사람과 개가 있다, 그런데 슬림Slim*은

* 마른 사람을 뜻한다. 원래 돈 킹은 "말라깽이 말고는 아무도 없었다. 그런데 그 말라깽이마저도 떠나버렸다"라고 했다.

부재 중이다' 같은 식으로.[20] (그림 13.4).

린더 카니Leander Kahney의 「워릭: 사이보그 또는 미디어 인형Warwick: Cyborg or Media Doll」(2000)은 어떻게 그의 비관주의적 미래지향주의와 '미디어 쓰레기'로서의 그의 명성이 그를 '비평의 피뢰침'으로 만들었는지를 묘사한다. 그리고 찰스 아서Charles Arthur는 워릭의 『나 사이보그』를 「사이보그 캡틴의 엉겨 붙는 세계Cringe-making world of 'Captain Cyborg'」라는 제목으로 논평하면서 그의 아이디어와 글이 불러온 독설의 정도를 나타낸다.

시작서부터 끝까지 당혹스럽게 하는 … 제발 이 책을 무시하라. 엉망으로 쓰이고 엉망으로 편집되었다. 비록 그의 생각들 중 일부가 얼마나 허술한지를 알게 되겠지만. … 그는 … 재미 삼아 성형수술을 수행하는 괴짜들 같다. 사이버네틱스에서의 윌든스타인Wildenstein의 신부* 랄까. 마지막 장은 은근슬쩍 그것이 2050년에 쓰인 척한다. 모두가 넷에 연결될 것이고 실리콘으로 고양된 열반의 낙원 속에 살 것이라면서 말이다. 나는 반대되는 예견을 할 것이다. 2050년에 사람들은 아프리카에서 말도 안 되는 규모의 사람들이 기아에 허덕일 것이며, 빙산은 여전히 녹아내릴 것이고, 그리고 부자들은 더 부자가 될 것이다. 그리고 당신도, 또 나도 사이보그가 아닐 것이다.[21]

사이보그 전망들

워릭 위로 쌓인 격렬한 경쟁과 조롱은 또한 한스 모라벡이 제시한 사이보그적 미래에 대한 유사한 예견과도 만난다. 모라벡은 우리가 우리의 몸으로부터 우리의 뇌를 잘라서 기계에 심어놓는 것을 예측한다. 그리고 로드니 A. 브룩스는 유전학적 기술과 로봇 기술의 융합을 예상하며, 그 융합이 심오한 방법으로 인간의 '게놈'을 변형시킬 것이라 한다. 『로봇: 살과 기계의 미래Robot: The Future of Flesh and Machines』(2002)에서 브룩스는 우리 몸을 외과수술적으로, 로봇적으로, 그리고 유전학적으로 교묘히 다룰 능력이 다음과 같은 의미를 띠게 될 것이라고 제안한다.

우리는 우리 자신 존재에 대해 열쇠를 쥐고 있을 것이다. 단순한 로봇이 우리를 장악하리라는 것에 대해 걱

* 성형수술 부작용으로 얼굴이 망가진 백만장자 윌든스타인의 아내.

정할 필요가 없다. 우리는 우리 자신을 접수할 것이다. 조작이 가능한 몸의 플랜과 어떠한 로봇의 몸과도 쉽게 적응할 능력을 가지고 말이다. 우리와 로봇의 차이는 사라질 것이다.[22]

브룩스, 모라벡, 그리고 워릭의 아이디어들은 모두 동일한 개념에 중심을 둔다. 즉, 컴퓨터와 인공지능이 곧 인간보다 더 강력하고 지능적이게 될 것이기 때문에, 만약 인간이 생존한다면 그들은 사이보그가 되어야 하고 진보한 기술을 그들의 살 속에 합체해야 할 필요가 있다는 것이다. "만약 당신이 그들을 쳐내지 못한다면, 그들에게 합류하라"[23]고 워릭은 불멸의 말을 남긴다. 그들의 예측은 보통 편집증적 공상과학 소설로 일축되어 있다. 하지만 그렇다고 하더라도, 우리 역시 어느 정도의 건전한 회의론을 유지하는 한도 내에서, 이들 개인들이 단절된 철학자나 문학적 공상가는 아니라는 것을 주목하고 싶다. 가능한 미래에 대한 한가한 투기꾼이라기보다는, 그들은 과학적 연구자들이다. 그들은 바로 그러한 미래의 개발을 이끌고 있다. 사이버네틱스, 로봇공학, 그리고 인공지능의 분야에서 실행의 선두에 서 있다. 브룩스는 MIT의 인공지능 디렉터이자, 1980년대와 1990년대의 가장 진보한 로봇들 중 일부를 만든 창조자이다. 모라벡은 카네기멜론대학교의 교수이자 미국에서 가장 거대한 로봇 연구 실험실의 공동 창시자이다. 그리고 비록 그의 학술적인 기록에 대해 어떤 의혹이 불거져왔다 하더라도, 워릭는 로봇 전문가이고, 사이버네틱 이식 연구에서 분명히 누구보다도 더 멀리 나아간 사이버네틱스 교수이다. 그러므로 그 분야의 외부에 있는 해설자들이 사이보그주의의 미래에 대해 회의적인 반면에, 연구 분야 안에서 선도적 역할을 하는 현역들은 확실히 그렇게까지 회의적이지 않다. 그리고 아마도 그들의 말은 그토록 쉽사리 무시되거나, 경솔하게 묵살될 수 없는 것이다. 워릭의 직설적인 '그러므로ergo' 식의 논리를 사용해서 볼 때, 그들의 관점은 조금은 신중한 고려의 대상이 될 수도 있다.

마빈 민스키Marvin Minsky 같은 다른 선도적인 과학자들은 그러한 예견에 지원을 빌려준다. 그리고 우리 시대의 가장 위대한 수학 과학자인 스티븐 호킹Stephen Hawking은 자신의 컴퓨터로 지원받는 목소리를 논쟁에 드라마틱하게 더한다. "위험은 실제이다. 컴퓨터 지능이 발전될 것이고 세상을 장악할 것이다." 그 또한 유전학적인 조작을 통하여 사이보그 진화를 변호했다. "우리는 뇌와 컴퓨터 사이의 직접적인 연결을 가능하게 하는 기술을 가능한 한 빨리 개발해야 한다. 그렇게 함으로써 인공두뇌가 인간의 지능에 거역하는 대신에, 오히려 그것에 기여하게 만들 수 있을 것이다."[24]

사이보그는 로봇처럼 두려움과 매력을 동시에 불러일으킨다. 그리고 근본적으로 과학적이고 비평적인 사고를 양극화한다. 위에 언급한 과학자들이 사이보그의 개념을 우호적으로 겨안은 반면, 돈 아

이드 같은 작가들은 그것의 '파우스트식 거래'[25]에 대해 경고한다. 폴 비릴리오에게 기술화된 '주체'는 '독재적'인 것이다. 그것은 미디어로 포화되어 있고, 사이보그처럼 속도에 의해 특정지어진다. 그리고 피드백의 순환 고리와 통신 네트워크 연결에 의존한다. 하지만 이것마저도 사회의 약탈적 전쟁 기계의 자발적 희생자로서, 사이보그적 주체의 무능력함을 상징한다. 그것은 의지가 없는 몸이자 미디어적 소비, 조절, 그리고 침입에 쓰이기 위한 텅 빈 용기^{用器}이다. 『속도와 정치^{Speed and Politics}』(1977)에서 비릴리오는 "수많은 영혼 없는 몸들, 살아 있는 죽은 자, 좀비들, 사로잡힌 … 인간 가축"[26]라고 묘사했다. 한편, 제프 쿡^{Jeff Cook}은 다음과 같이 감지한다.

> 이상한(새로운?), 그리고 아마도 발라드식이거나 크로넨베르그식의 무절제한 성적 행동이 표출될 것이다. 기계와 '인간'의 계획되고 난잡한 짝짓기와 또 새로운 짝짓기로 … 돌연변이화·사이보그화된 주체와 주관성을 산란해야 하는 연결의 아수라장 … 그것은 예술, 과학, 그리고 과학 픽션의 신화를 통해, 새로운 신화가 되고 있다. 그것이 또한 미래의 전조이건, 암^癌적인 전이이건, 보호 항체이건 간에 앞으로 두고볼 일이다. 마치 활기를 부여하는 다윈주의처럼, 컴퓨터, 그리고 지금 사이보그는 우리 세계의 은유적인 지도에서 기본적 요소가 되었다.[27]

스텔락

스텔락은 탁월한 사이보그 퍼포먼스 아티스트이다. 나아가 만약 초기 디지털 퍼포먼스의 역사에 남을 단 하나의 강력한 이미지가 있다면 우리는 그것이 스텔락이라고 믿는다. 인터넷을 통해 보내지는 전기 충격에 반응하며 발작적으로, 또 자신의 의지와 상관없이 휙휙 움직여대던 그의 벌거벗은 몸의 이미지를 우리는 기억한다. 〈프랙털 육체^{Fractal Flesh}〉(1995), 〈핑 보디^{Ping Body}〉(1996), 그리고 〈기생충^{Para-Site}〉(1997)을 포함하는 1990년대 다수의 다양한 퍼포먼스 속에서 스텔락은 자신의 몸을 수많은 전선을 통해 컴퓨터에 연결했다. 다양한 인터페이스 시스템을 거쳐 신호들이 인터넷을 통해 보내졌다. 전기 센서로 원거리에서부터 자극받은 그의 몸의 여러 다른 부분들에 속하는 근육들이 반응하며, 놀랍고도 무시무시한 물리적 퍼포먼스가 활성화되었다(그림 13.5). 〈프랙털 육체〉에서는 파리, 헬싱키, 그리고 암스테르담에 있는 관객들이 동시에 터치스크린 컴퓨터를 사용해 그의 몸의 다른 부분들을 활성화시켰다. 그리고 〈핑 보디〉에서는 라이브로 흐르는 인터넷 활동이 '자극'으로 사용되었다(그림 13.6). 〈기생

그림 13.5 스텔락의 몸은 <분리된 신체Split Body>에서 인터넷 자극에 의해, 전자적으로 또는 비자발적으로 활성화된다.
사진: 이고르 안디엘리츠Igor Andjelic

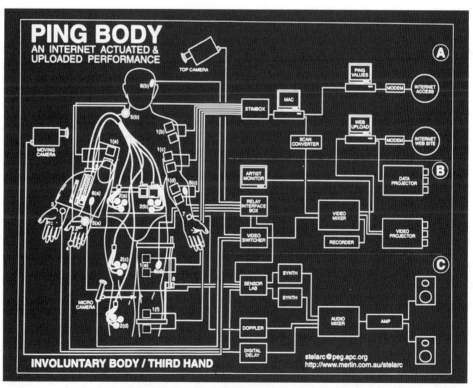

그림 13.6 스텔락의 라이브 퍼포먼스 <핑 보디>(1996)에 사용된 복잡한 기술 연결에 대한 다이어그램

충) 퍼포먼스에서는 주문제작된 탐색 엔진이 인체의 의료·해부학적 사진을 검색하는 인터넷을 스캔했다. 그리고 나서 무의식적인 동작을 유도하기 위해, 그의 근육에 JPEG 이미지를 매핑했다. 퍼포먼스가 실행되면, 스텔락의 동작은 또한 행사장의 가상현실 모델링 언어Virtual Reality Modeling Language (VRML) 공간으로 입력되고, 웹사이트로 정보를 공급했다. 〈기생충〉에서 스텔락은 이렇게 말한다.

> 사이보그가 된 몸은 정보와의 공생/기생 관계에 들어가 … 확장된 가상의 신경 시스템에서 반응 조직의 중심점이 된다. 그 몸은 정보의 흐름을 소비하고 또 거기에 소비당한다. 그러면서 검색 신경 보철 장치에 의해 매핑되고 이동되는 확장된 상징·사이보그 시스템 내에 얽히게 된다.[28]

1999년 노팅엄트렌트대학교에서 있었던 강의발표에서(그리고 다른 곳에서 반복되었다), 스텔락은 관객 중 네 명의 학생들을 데려다놓고 어떻게 원거리 전자 신호들이 그의 동작들을 활성화하는지 보여주었다. 그는 학생들 각각의 팔의 다른 근육에 전극을 부착하고 차례로 낮은 전류를 보내기를 진행했다. 자원봉사자들은 그들의 팔이 차례로 갑작스럽고 무의식적인 몸짓을 만들어내는 것에 놀라서 입을 떡 벌린 채 바라보았다. 손이 반쯤 돌아가고, 난폭한 경련이 몸으로부터 일어났다. 아래팔 전체가 들려 올라가고, 큰 포물선이 그려졌다. 스텔락은 그런 다음 설명했다. 그의 공연 동안 그가 그런 전극들을 열두 개나 부착하고, 그것들은 인터넷 자극에 반응하며 지속적으로 서로 훼방하고 상호작용한다. 하나가 팔을 한쪽으로 밀어내면, 다른 하나가 그것을 반대방향으로 다시 휙 하고 돌려보낸다. 그리고 다른 하나가 그 둘 다에 저항하면서 제삼의 방향으로 밀어붙인다. 시범을 보여주는 중에 스텔락은 그의 세 번째 팔 노릇을 하는 로봇(그를 위해 일본에서 주문제작한)을 착용한다. 그의 인터넷으로 활성화된 퍼포먼스들에서, 로봇 팔은 또 하나의 괄목할 만한 특징이 된다. 이 고도의 기술로 만들어진 투명 아크릴 수지와 메탈로 만들어진 팔뚝과 손은 그의 왼쪽 팔에 부착된다. 그의 몸의 다른 부분에서의 근육 활동을 통해 로봇 팔은 조종되며, 그것의 다른 부분들에 연결된 적절한 전극들을 자극한다. 〈손글씨Hand-swriting〉(1982)에서 그는 마커 펜을 그의 두 개의 실제 손들과 하나의 로봇 손으로 쥐고, 세 개의 손들의 동작을 맞추어가며 유리 위에 진화EVOLUTION이라는 단어를 쓴다(그림 13.7). 로봇 팔은 또한 〈스팀보드Stimbod〉(1994)에서와 〈스캔 로봇/자동 팔Scanning Robot/Automatic Arm〉(1995)에서도 선보였다. 그 퍼포먼스들에서 그는 전자 자극에 반응하기 위해 다시 '춤을 춘다.' 이번에는 거대하고 노란 산업용 팔과의 듀엣으로, 거기에는 카메라가 부착되어 있다. 그래서 로봇의 시야를 통해 보이는 스텔락의 소용돌

그림 13.7 스텔락은 자신의 사이보그 '존재의 이유'raison d'etre와 한몸을 이루며 동시에 세 손을 사용한다. 사진: K. 오키K. Oki.

그림 13.8 스텔락은 <스캔 로봇/자동 팔>(1995)에서 카메라가 장착된 산업용 로봇과 춤을 춘다. 사진: M. 버턴M. Burton.

이치듯 빙빙 도는 몸짓이 공간 둘레의 비디오와 컴퓨터 모니터로 중계된다. 번쩍이는 네온 플로어의 줄로 연결된 조명으로 빛나는 스텔락은 옷을 입지 않고 사이보그식의 부가장치들로 얽혀진 것만 입는다. 구부러진 새장 모양의 목주름 칼라, 간헐적이고 강력한 광선을 발사하는 헤드 고글과 케이블 매트릭스에 부착된 신체 전극 배열이 그것들이다(그림 13.8).

스텔락은 '고기와 메탈'의 만남에 매료되었는데, 그것은 곧 사이보그를 상징했다. 현대 문화에서 이 고기와 메탈의 공생은 대중 영화 〈로보캅Robocop〉, 〈터미네이터Terminator〉에서부터 20세기 후반의 보디 피어싱 유행까지를 포함하는 현상들의 테두리 안에서 관찰된다. 그리고 기술에 의한 몸의 수정은 스텔락이 예술가로서 작업을 시작할 때부터 늘 존재해왔다. 1960년대 예술학교에서 그가 만든 맨 처음 작품은 헬멧과 양안 시력을 분할하는 고글이었다. 그것의 작업 의도는 고글을 착용한 이를 몰입 환경 속으로 빠트리기 위해서였다. 1973년에서부터 1975년까지 그는 자신의 몸속에 삽입한 소형의 카메라 탐침을 이용해 세 편의 영화를 만들었는데 그의 위, 내장, 허파 내부를 탐험해보려고 그것을 조종했다.

1970년 후반에 스텔락은 괄목할 만한 명성과 평판을 얻었다. 그것은 그의 피부에 메탈 고리들이 삽입된 다수의 고통스러운 퍼포먼스로 인한 것이었다. 메탈 고리들은 천정으로부터 내려온(아니면 외

그림 13.9 스텔락은 일본 오후나시 모노레일 역 천정에 연결고리로 매달린 채 그의 아크릴제 제3의 손를 선보인다. 사진: S. 헌터S. Hunter.

부 공연에서는 크레인으로부터 내려온) 케이블이나 밧줄에 부착되었다. 그리고 그의 벌거벗은 몸은 고리들에 달린 도르래로 들려 게양되어서는 그를 공간 속에 매달려 있게 했다(그림 13.9). 특기할 만한 예들 중에 도쿄갤러리 퍼포먼스인 〈암석 서스펜션을 위한 착석/흔들림 이벤트Sitting/Swaying Event for Rock Suspension〉(1980)가 있다. 이 퍼포먼스에서 그는 공중에 다리를 꼬고 앉아서 매달린 바위에 달린 고리에 의지해 균형을 잡고 있다. 그리고 그의 〈도시 서스펜션City Suspension〉(1985)에서는 크레인이 그를 코펜하겐 시티 센터 위에 띄워놓는다. 퍼포먼스의 비디오 영상은 상당히 탁월한 광경을 보여준다. 사지를 크게 벌린 채 묶인 스텔락의 몸이 떠올라서 원을 그리며, 200피트 공중에 매달린 채로 날아다니는 '슈퍼맨'과 천상의 유령 사이의 십자가처럼 땅을 내려다보고 있다.

쓸모없는 몸

스텔락은 몸을 '부재하는' 또는 '시대에 뒤떨어진' 것으로 논의한다. 그의 말은 몸이라는 것이 심리학적인 제한으로 가득하며, 기술의 비교되는 힘과 속도와 더불어 경쟁할 능력이 없음을 의미한다. 그는 새로운 미디어 기술이 우리 몸의 생물학적이고 신경학적 능력보다 더 이질적이고 우월함을 직시한다. 매클루언의 톤으로 말하자면 그는 "지구에서 가장 의미 깊은 압력은 이제 중력이 아니며 오히려 정보의 추진력이다. … 정보는 몸을 그 자체를 초월해서 추진해나간다. 그리고 … 포스트 진화론적인 몸의 형태와 기능을 맞춘다"[29]고 주장한다. 하지만 이러한 태도가 그를 탈체화의 전략이나 예술적 표현으로 이끌지는 않는다. 1970년대에 자신의 갈고리와 케이블 '서스펜션' 작품들에 대해 신체의 초월적 표현을 목표로 하는 영적 또는 샤머니즘적 의식으로 오해하는 비평가들을 단호하게 반박했던 것처럼 말이다. 그는 신체가 물리적으로 시스템에 연결되어 있지 않다는 것을 관찰하면서, 탈체화를 위한 장소로서의 인터넷의 대중화된 사이버 개념에 대해서도 똑같이 냉소적이다. 게다가 대량의 케이블, 위성, 컴퓨터로 인해 인터넷은 "탈체화를 위한 매우 비효율적인 전략이 된다. 만약 그것이 그 전략 중 하나라고 친다면 말이다."[30]

그러므로 스텔락이 추구하는 것은 기술을 사용해 신체가 육체성을 초월하는 방법을 모색하는 것이 아니다. 그의 관심은 오히려 신체가 기술을 물리적으로 통합하고 전자 세계와 공간 내에서 효과적으로 기능할 수 있도록, 신체를 확장하고 수정하는 방법을 개발하는 데에 있다. 이것은 가상공간에서 작동하는 탈체화된 몸에 대한 기존의 은유와 견해를 뒤집는다. 스텔락의 버전으로 볼 때, 몸이라는 것

은 그냥 툭 튀어 나와서는 사이버공간에 고요하게 떠다니는 것이 아니다. 그 대신에 몸의 신체적 생리학과 존재론을 발전시키고 재구성하기 위해 사이버공간의 매트릭스를 신체로 끌어들여야 한다고 요구한다.

많은 비평가가 반대 견해를 밝혔지만, 이것은 단순한 사이보그 이미지가 아니다. 스텔락은 영화 〈로보캅〉에서 보이듯 신체가 계속 살아 있도록 유지하기 위해 메탈 부분과 기관으로 변형된 대중화된 영화적 또는 의학적 이미지와, 신체의 작동 기능이 사이보그 시스템을 통해 전자적으로 연결되고 향상된 사이보그 시스템 사이에 차이점을 둔다. 그는 또한 인공 지능을 통해 사람의 가상 신체가 점점 더 자율적으로 될 수 있다는 개념에 대해 논의했다. "포스트 인간의 영역은 사이보그 영역이 아니라, 지능적인 이미지의 영역에 아주 잘 머물러 있게 될 것이다."[31]

스텔락은 논쟁의 여지가 아주 많지만, 기술적 퍼포먼스의 발전에서 생산적인 인물이다. 그는 비평을 나뉘게 했고, 그가 보디 아트의 장르를 비인간화의 극단까지 밀고 갔다고 생각하는 사람들로부터 분노에 찬 반응을 불러일으켰다. 1990년 후반 인터넷으로 자극된 그의 작업에서 기술에 의한 몸의 비인간화와 기계화는 극단적으로 행해졌다. 스텔락의 몸은 그냥 텅 빈 껍데기 말고는 아무것도 아니기에 이르렀다. 몇몇 무시무시한 인간-컴퓨터 게임에서 인형처럼 획획 휘둘리는 인간 시체 정도로 말이다. 조지핀 앤스테이^{Josephine Anstey}는 이러한 퍼포먼스들을 마조히즘적이며 통제력 부족에 매료된 것으로 묘사한다. 그리고 "얼마나 많은 몸에 대한 두려움이나 혐오가 이러한 사이보그 탐구로 몰고 갔는지"[32] 의아해한다. 리처드 레스트랙^{Richard Restrak}은 그것들을 "완전한 고립의 극단적이고 나르시스적인 공상"이라고 보면서 "이러한 몸의 객관화에서 상당한 자기혐오, 상당한 생소함"[33]이 느껴진다고 주장한다. 요하네스 버링어는 그 작품들을 '한심한 의례'로 묘사했다. "이 개념적인 연극에서 몸은 비난받고, '사이버펑크 픽션'에서 점점 더 쓸모없는 '고기'가 되어가는 것 같다"[34]고 그는 말한다. 스텔락 자신은 "텅 빈 몸은 기술적인 구성요소들을 더 잘 받아들일 것이다"[35]라고 선언했다. 그의 몸에 대한 스텔락의 객관화는 전적인 것이다. 그는 항상 몸을 하나의 사물로 언급한다. 3인칭을 사용하고, '내^{my}' 몸보다는 '그^{the}' 또는 "이^{this}" 몸이라고 부른다. 그리고 1991년 『레오나르도^{Leonardo}』에 기고한 글에서 그는 다음과 같이 되새긴다. "몸은 주체가 아니고 객체이다─'욕망의 대상이 아니라 설계를 위한 객체'이다."[36]

스텔락은 새로운 기술과 관련해 신청자이기도 하고, 선견지명이 있는 전사의 역을 하기도 하는 역설적인 인물이다. 그의 퍼포먼스들은 기술과 직면한 인간 형태의 부적절함을 상징한다. 하지만 그와 동시에 몸의 실제적인 진화와 변형을 향한 힘을 동력화하기 위해 그러한 의지를 압축한다. 스텔락의 기술

적으로 고양된 몸은 아마도 데이터 정보 흐름에 의해 '소비될' 것이다. 하지만 그의 '아-정말-단단한-육체oh-too-solid-flesh는 또한 그 정보를 '소비하는' 것이다. 트레이시 워Tracy Warr는 스텔락의 작품이 "그 영향에서 불가피하게 내장적이고 인간적으로 남아 있다. … 그의 퍼포먼스에서 내가 취득한 이미지는 인간 몸의 허약함과 독창성이다. 그 몸은 주변 기술에 의해 왜소화되고 고정되어버렸지만, 여전히 공감과 경외심을 불러일으킨다"[37]고 주장한다. 버링어는 스텔락의 몸 이론에 대해 아주 비판적이지만, 그럼에도 퍼포먼스 아트와 과학의 강력하고 공생적인 결합에서 유사한 영향을 받았다.

> 그가 재구성된 몸을 기억 없이 움직인다고(혹은 움직여진다고) 아마도 주장하는 반면, 나는 확실히 웃음 짓고 있는 그 무거운 장치로 무장한 무용수가 내게 씌워놓은 자꾸 마음에 떠오르는 효과를 잊을 수가 없다. 그의 압출과 방출의 '사이보그 유기체'가 간힌 동물처럼 펄쩍 뛰고 몸부림을 치면서 산업용 로봇 팔로 내가 있는 방향을 획 하고 가리키는 그 장면을.[38]

그들이 둘 다 그들의 몸에 대한 재구성과 연관되어 있었기 때문에 스텔락은 프랑스 예술가인 오를랑과 함께, 또는 그와 관련되어서 논의되어왔다. 〈성 오를랑의 재림〉(1990)과 같은 성형 수술 작업/퍼포먼스는 원거리 관객들에게 위성을 통해 라이브로 전달되었다. 하지만 몇몇 공연에서 몸의 수정과 가상화된 수신까지가 그들이 공유하는 유사성의 한계라고 우리는 믿는다. 스텔락은 아주 다른 예술가이자 전략가이다. 고전적이고 진지한 모더니스트이고, 문자 그대로 미래지향주의자이다. 본질적으로 포스트모던주의자인 오를랑과는 큰 차이가 있다. 오를랑은 이미지, 페미니즘, 고전적인 아름다움, 그리고 캔버스로서의 몸의 개념에 대해 언급하기 위해, 부르주아 스타일의 미용적 수술 연극이라는 속임수를 사용한다. 하지만 그것의 모든 하이테크를 끌어들인 풍자적 개념주의에는 1950년대 괴상한 스타일에 대한 향수와 오를랑의 복고풍 미학, 즉 여배우 자 자 가보르Zsa Zsa Gabor가 악마의 뿔피리를 만났을 때와 같은 괴기함 속에 나타나는 불안한 반전적 허영이 있다. 스텔락은 아주 다른 입장이다. 그리고 그는 다분히 셀프-수술을 하는 사람이다. 자신을 가지고 실험하는 프랑켄슈타인 박사 같은 인물이다. 그는 자신을 잉태하는 모더니스트 예술가이다. 현대 사회에 과거를 반향하며 재구성된 이미지로서가 아니라, 다음과 같이 스스로를 만들고자 추구한다.

새로운 궤적을 외삽^{外揷}*하는 진화적인 가이드, … 인체를 재구성하고 과민하게 만드는 유전 조각가, 내부 신체 공간의 설계자, 꿈을 이식하고 욕망을 주입하는 원시적인 외과 의사, 돌연변이를 유발하고 인간 환경을 변화시키는 진화적 연금술사.³⁹

스텔락의 작업은 신체 이원론과 함께 쏟아졌다. 어떤 점에서 그는 신화적인 것과 종교적인 것, 형이상학적인 것에 동의하고 또한 반박한다. 1984년에 쓰인 위의 구절에서 보듯, 그는 자신이 연금술 유전 설계자이자 자연의 변형자로 간주되는 것을 기쁘게 생각한다. 그럼에도 그의 작품이 지닐 수 있는 다분히 종교적이거나 신화적인 생각들에 대해 자주, 그리고 지속적으로 부인하면서 그의 맹렬한 무신론을 유지한다.

스텔락의 <외골격>

스텔락의 인터넷으로 자극되는 퍼포먼스가 기술의 덕택으로 '시대에 뒤떨어지는' 몸을 강조하는 반면, 그의 <외골격^{Exoskeleton}>(1998) 퍼포먼스는 그로 하여금 기술을 완전히 조절하고 기계적으로 고양된 강력한 견고성 자체인 사이보그 몸을 찬양하게 한다. <외골격>은 거대하고 당당한 여섯 개의 다리를 가진 공기압으로 작동하는 로봇이다. 스텔락은 로봇 상부에 있는 돌아가는 회전 테이블 위에 서 있다. 그는 확장된 로봇 왼팔을 부착하고, 그러고는 공간 주변을 돌아다닌다. 그의 몸은 한쪽에서 다른 한쪽으로 그네를 타듯 움직이며 로봇의 거미 같은 걸음 동작을 조절한다. 귀를 멀게 할 듯한 "공압·기계·센서 변조 사운드의 불협화음"⁴⁰ 속에서 로봇의 동작이 컴퓨터로 해석되는 팔 동작을 통해서 이루어진다(그림 13.10). 우리가 스텔락의 작품 대부분을 '캠프'와 동등하게 대하지는 않겠지만 <외골격>은 메탈 캠프에서 기념비적인 작품을 구성한다. 그것이 그 어떤 의식적인 캠프의 역설도 없이 창조되고 공연되었다 하더라도 말이다. 그 작품은 우리가 앞서 강조했던 본질적으로 캠프 로봇 운동의 감각에 부합할 뿐만 아니라, 클레토가 "캠프의 권력 이미지에 대한 집착"⁴¹이라고 부르는 것과 손택이 캠프의 "매혹적인 파시즘"⁴²이라고 부르는 것을 전형적으로 보여준다.

* 외삽은 기존 추세가 지속되거나 유사한 방법이 적용될 것임을 가정함으로써 특히 통계에 의거해 방법이나 결론의 적용을 확장함을 의미한다.

그의 진화적인 기술적 전망에서, 스텔락은 자연과 동물의 왕국으로 되돌아온다. 그리하여 문자 그 대로 들뢰즈와 가타리의 '동물-되기'를 이론적으로 구성한다. 그들의 담론은 "동물-되기는 동물을 연 기하거나 동물을 모방하는 것에 있지 않다. … 무엇인가가 된다는 것은 결코 그것을 모방하는 것이 아 니다"[43]라고 강조한다. 오히려 〈외골격〉의 사이버네틱 시스템처럼 "사람과 동물이 결합해서 서로 닮지 도 않고 서로를 모방하지도 않는, 그리하여 각자가 서로를 탈영토화하는 … 그 중간을 통한 중계 및 돌연변이 시스템"[44]이다.

많은 과학자가 전 세계 핵전쟁과 같은 재앙이 닥치면, 곤충은 생존하고 포유류는 생존하지 못할 것으로 믿는다. 스텔락의 거미 다리 선택은 메탈 진화적 비전에서 중요한 선택이다. 10년 전인 1988년

그림 13.10 스텔락의 여섯 개 발로 진화된 사이보그 비전,
〈외골격〉(1998).
사진: D. 란트베어[D. Landwehr].

당시 가장 발전된 로봇 중 하나는 다리가 여섯 개 달린, 로드니 A. 브룩스의 곤충 로봇 겐지스^{Ghengis}였다. 브룩스는 그가 만들거나 본 어떤 것과도 다르게 그 로봇이 보여준 독특하고 생생한 특성에 대해 숙고한다.

> 그것은 살아났다! 그것은 말벌 같은 성격을 가졌다. 아무 생각이 없는 결단을 한다. 그러나 그것은 성격을 가지고 있었다. 그것은 스스로의 의지에 따라 먹이를 쫓고 뒤섞였다. 인간 조종사의 변덕에 따르는 것이 아니었다. 그것은 생물처럼 행동했고, 그것을 보는 나와 다른 사람들에게 그것은 생물처럼 느껴졌다. 그것은 인공적인 생명체였다. 물론 소프트웨어는 그 자체로 실제처럼 보이지 않는다. 그러나 올바른 방식으로 구성된 소프트웨어는 실제와 같은 행동을 유발할 수 있다. 기계와 같은 무언가에서 동물과 같은 무언가로의 경계로 넘어갈 수 있는 것이다.⁴⁵

〈외골격〉의 반인간과 반곤충 이미지는 고대 민속 전설과 그리스 신화 속의 '동물화'를 상기시킨다. 반은 남자이고 반은 황소인 미노타우로스, 반은 독수리이고 반은 여자인 하피스, 갈비뼈 발굽이 달린 판처럼 〈외골격〉은 비세상적이거나 악마적인 신화적 형상을 묘사한다. 신화적인 사티르와 테란스로 페스는 매슈 바니^{Matthew Barney}의 초현실적인 비디오 아트 판타지 시리즈인 〈크레마스터 1-6^{Cremaster 1-6}〉(1995-2002)에서 정교하게 탐구되었다. 마찬가지로 아르테미스 모로니 그룹^{Artemis Moroni Group}의 〈로봇과 켄타우로스^{The Robot and the Centaur}〉(1991), 그리고 장마르크 마토스^{Jean-Marc Matos}의 〈탈로스와 코이네^{Talos and Koine}〉(1988)를 포함하는 메탈 퍼포먼스들에서도 등장한다. 후자의 무용작품에서는 네 명의 인간 무용수와 고대 크레타섬을 보호하던 황소 머리를 가진 남자의 애니메이션 처리된 동상이 함께 춤춘다.⁴⁶ 〈외골격〉에 나타나는 그리스 신화와의 반향은 워릭, 모라벡, 그리고 브룩스의 사이보그 진화론적인 예언들과의 연관성에서 아주 매혹적이다. 많은 그리스 신화가 어떻게 신들이 죽음으로부터 그들을 보호하기 위해, 또는 그들을 죽음으로부터 데려오기 위해 인간을 동물로 만들었는지에 대한 이야기를 들려준다. 제우스는 이오를 하얀 어린 암소로 변하게 했다. 아테나는 자살한 아라크네를 죽음으로부터 되돌려 거미로 만들었다. 그것이 갖는 기계-인간 진화의 비전에서 스텔락의 〈외골격〉은 자연과 동물로, 그리고 죽음에 도전하는 변형이라는 종말론적 고대 신화로 되돌아간다.

로봇과 사이보그 퍼포먼스가 흔히 자연으로 되돌아가는 경향을 보이는 것과는 대조적으로, 매클루언 이래로 거의 모든 기술 진화적 이론들에서 인간의 기계화는 자연으로부터의 결과론적 소외와 분

리에 관여하는 것으로 보였다. 하지만 기계적이고 전자적인 돌연변이를 통한 인체의 이 가정된 '변성 denaturing'은 변증법적으로 작동한다. 메탈은 지구로부터 채굴된다. 그리고 인간 존재를 자연으로부터 분리시키는 대신에 금속성 보철물이 지구와의 연결 링크와 직접적인 연결고리를 재확립한다고 주장할 수 있을 것이다. 바이오메탈적 구현은 그러므로 문자 그대로 '땅에 기초를 둔' 신체화로서 되새겨질 수 있다. 들뢰즈와 가타리의 자유로 떠다니는, 액체의 '내장 없는 몸'[47]은 메탈 부속장치들의 첨가로 인해 심각하게 덜 플라스틱적이게 된다. 새로운 몸이 지능적인 네트워크와의 연결을 통해 광대한 '비행의 라인'을 아마도 가지고 있다 하더라도, 헤비메탈은 그것의 무게와 골격의 견고성을 심각하게 증가시킨다. 몸의 물리적인 힘을 강화시키면서, 메탈은 그것의 중력적인, 땅을 향해 아래로 잡아끄는 힘도 동시에 증가시킨다. 스텔락의 〈외골격〉은 600킬로그램에 달하며, 확실컨대 우리는 그가 그것과 더불어 사이버 (혹은 어떤 다른) 공간을 향해 떠다니는 것을 볼 일은 없을 것이다.

우리는 플라스틱으로 만들어진, 들뢰즈와 가타리의 표현에서의 형체 없고 '내장 없는 몸'보다는, 메탈적으로 수정된 몸이 그것을 대신해서 '몸 없는 내장'을 위한 논쟁에 대한 물꼬를 터놓았다고 이의를 제기하려 한다. 인공 금속과 전자 기관이 인체에 접목되어 존재하게 되면서, 생물학적 신체는 점점 더 부재하게 되는 만큼 외부적 부가물이 두드러지고 우세해진다(그림 13.11). 내장 기관의 집합체로서의 기계는 여러 다른 사람 중에서도 데카르트에 의해 잘 논의되었다. 데카르트는 1637년에 미래의 의인화된 기계들이 이성과 지식으로 행동하지 않기 때문에 인간 행동의 복잡성을 완전히 복제할 수 없을 것이라고 생각했다. 하지만 오히려 그들은 아래와 같이 행동한다.

기계들은 오로지 내장 기관의 지시대로 행동한다. 한편, 이성이란 것은 보편적 도구이다. … 이 내장 기관들은 반대로 각각의 특정한 행동에 대해 특별한 배열이 필요하다. 어떻게 그것이 도덕적으로 불가능해야만 하는가? 그 어떤 기계에서도 그것을 행동할 수 있게 만들기에 충분한 내장 기관의 다양성이 존재해야 한다. 기계들도 삶에서의 모든 발생에 대처하여 행동할 수 있어야 한다. 우리의 이성이 우리를 행동할 수 있도록 만드는 방식으로 말이다.[48]

사이보그를 캠프하다: 마르셀리 안투네스 로카

그의 탁월한 솔로 멀티미디어 퍼포먼스 〈실어증〉(1998)[49]에서 스페인의 퍼포먼스 아티스트인 마르셀

그림 13.11 몸 없는 장기들? 스텔락의 <외골격>은 들뢰즈와 가타리의 "내장 없는 몸" 이론에 대한 도전이다. 사진: D. 란트베어.

리 안투네스 로카[50]는 호머의 『오디세이The Odyssey』(기원전 700년 무렵)를 미래지향적으로 재작업함으로써, 고대의 신들, 괴물, 그리고 신화로 돌아간다. 로카는 외부골격적인 몸체 금속판, 팔과 다리 보조정치, 미래지향적 두건 같은 메탈 머리밴드, 그리고 케이블과 전선들이 돋아나온 하이테크 백팩으로 된 무대 의상을 입는다. 그는 산업용 로봇과 함께 춤을 추고, 율리시스의 서사시적인 여정에 대해 비디오와 애니메이션 처리된 시퀀스를 활성화한다. 모든 장면의 요소들을 손가락, 팔, 그리고 몸에 부착된 센서들의 배열을 통해 직접 조정한다. 센서들은 생명줄에 의해서 무대 밖 컴퓨터에 부착되어 있다.

네 개의 로봇이 무대를 공유한다. 메탈 쓰레기통 드럼은 기계적인 드럼스틱 팔로 집요한 리듬을 두드려대고, 다른 세 개의 로봇은 확확 하고 거칠게 움직여댄다. 로카의 동작 신호에 응답하면서 합성된 사운드와 음악적인 어구들을 쏟아낸다. 로카는 그의 상대를 괴롭히는 정신 나간 길거리 싸움꾼처럼 기계를 구슬리고 자극한다. 그리고 로봇들은 그의 폭력적이고 조롱하는 '덤벼, 그리고 꺼져' 하는 몸짓에

그림 13.12 마르셀리 안투네스 로카는 <실어증>(1998)에서의 움직임에 운동학·음향학적으로 반응하는 로봇을 사용하여 춤을 춘다.
사진: 로라 사이넌^{Laura Signon}.

소리로 응답하고 운동적으로 반응한다. 그것은 자극-반응 피드백 전달의 사이버네틱 '무용'이다. 하지만 또한 일종의 남성우위 제도의 지위를 겨루는 게임이기도 하다. 거기서 로카는 그의 '사이보그-슈퍼맨'를 전적으로 강력한 마스터 지휘자 내지는 조정자로 치켜세운다(그림 13.12).

로카의 운동 신호들은 그의 뒤에 있는 세로 20피트에 가로 50피트 정도 되는 영사막 위에 스크린 이미지를 활성화한다. 그는 패닝 카메라 효과를 조절해가면서, 아름답게 디자인되고 구축된 컴퓨터그래픽 경치와 바다들을 가로지른다. 그의 발을 흔들고 팔로 몸짓을 만들며, 율리시스의 여정의 효과를 만들어낸다. 그의 메시아적 조종은 그가 팔을 높이 들고 아래로 낮추면서 그래픽 행성들을 올렸다 내렸다 하는 것으로 부각된다. 그는 몸을 흔들어서 애니메이션 처리된 얼굴들, 경치들과 건물들을 찌그러뜨리고 변형시키고 폭발시킨다. 무대 위에서 호메로스의 내레이터가 되고 스크린에서는 율리시스의 주인공이 되어, 그는 땅 위를, 그리고 회오리바람이 휩쓸고 간 그래픽의 바다 위를 여행한다. 로카와 파코 코라찬^{Paco Corachan}에 의해 디자인된 애니메이션이 특히 눈길을 끄는데, 흔히 초현실적인 컴퓨터 콜라주, 애니메이션·컴퓨터그래픽 배경이 있는 인물들의 스틸 사진과 비디오 이미지 몽타주로 되어 있다. 로카는 황색의 벌거벗은 율리시스가 되어, 사진 속에서 황동의 침대 틀 위에 타고 있다. 침대 틀은

그림 13.13 마르셀리 안투네스 로카의 컴퓨터로 감지되는 움직임은 <실어증>에서 환상적인 화면 이미지를 투영하는 배열을 작동시키고 조종한다. 사진: 로라 사이넌.

일본식 프린트처럼 애니메이션 처리된 파도를 통해 배처럼 움직인다. 그것은 마치 원거리에서 일어나는 만화로 된 화산 분출 같기도 하다. 그는 피터르 브뤼헐$^{Pieter\ Bruegel}$의 그림 〈바벨탑$^{Tower\ of\ Babel}$〉의 애니메이션 속에서 과거 속으로 여행한다. 남자들 사진의 실제 같은 얼굴과 네 발 동물의 합성 그래픽 이미지와 함께 마녀 키르케가 사람을 동물로 만드는 모습을 되돌려 보여준다.[51]

스크린 이미지는 빠르고 격렬해진다. 만화 속 바위 위에 키클롭스인 폴리페모스가 서 있다. 머리가 거대한 외눈알로 된(퍼포먼스 예술 밴드인 레지던츠$^{The\ Residents}$의 무대 출연을 연상시킨다) 점프하는 남자의 비디오 이미지와 그가 벌이는 율리시즈와의 대결은 그의 외눈 머리가 거대한 날카로운 지팡이에 끔찍하게 찔리는 것으로 끝난다. 아주 멋진 흑백의 만화는 우주의 폭발과 환각적인 종말을 묘사한다. 그리고 막대기 형상의 말은 여섯 명의 춤추는 인간 아이를 낳는다. 세이렌들의 땅은 컴퓨터로 애니메이션 처리된 섬의 경치로 탈체화된 가슴들, 그들의 우유를 내뿜는 젖꼭지들로 전체가 구성되어 있다. 그들의 우유 이미지는 모든 시퀀스 중에서 가장 기억에 남을 장면이라 하겠다. 바깥 공간의 암흑 속에서 로카의 탈체화된 머리가 어렴풋이 나타난다. 신과 같이 그래픽으로 된 구름 비슷한 후광으로 둘

러싸인 채, 귀에서는 증기의 흰색 태풍이 뿜어져 나온다. 그는 하얗고 우유 같은 액체를 내뱉는다. 다른 퍼포머들의 머리들은 더 작지만 똑같이 후광에 싸여 있고 우유를 내뱉으며, 천상의 파리들처럼 중심 이미지 둘레로 웅웅 소리를 낸다. 초현실적인 은하수의 이미지는 나중에 나체의 퍼포머들이 구부리고 있는 한 나체의 형상 위에 우유를 분사하는 비디오 시퀀스에서 다시 한 번 재구성된다. 이는 전체 장면이 식인 풍습, 바쿠스적 난교로 분출되기 전에 정액이 흩뿌려지는 포르노 이미지를 연상시킨다(그림 13.13).

〈실어증〉에서 로카는 악마적인 마스터 작곡가와 지휘자처럼, 서서히 로봇과 스크린 이미지를 활성화하면서 그의 교향악적 공연 환경을 조종한다. 대조적으로, 〈에피주〉(1994)에서는 메탈 기술이 거꾸로 그를 조정한다. 관객 멤버들이 컴퓨터 터치스크린을 사용해, 그의 몸의 로봇 조작을 활성화한다. 로카는 끈으로 된 팬티만 입고 회전하는 턴테이블 위에 서 있다. 공기압으로 작동하는 메탈 틀과 고리 장치들이 그의 머리와 몸에 부착되어서, 그의 엉덩이와 가슴에 대고 펌프질을 아래위로 해댄다. 그의 귀를 뒤흔들고, 그의 입과 콧구멍을 잡아당겨서 열었다 닫았다 한다(그림 13.14). 관객의 상호작용 컴퓨터 스크린은 로카의 벗은 몸의 합성 사진과 그래픽 이미지들을 보여준다. 그것들은 또한 무대 위에서 라이브 공연을 하는 로카의 뒤에 설치된 영사막 위에 중계된다.

스크린 속 로카의 몸은 검게 윤곽이 쳐 있고, 생생하게 채색된 그래픽의 배경과 대조를 이룬다. 그것은 영국 예술가 길버트^{Gilbert}와 조지^{George}의 〈데이-글로^{Day-Glo}〉 인물 그림을 연상케 한다. 관객들이 컴퓨터 몸의 다른 부분들을 누르면, 스크린 이미지는 변형된다. 그의 엉덩이는 거대해지고 부풀어 오른다. 그리고 항문으로부터 계란들이 낳아져서는 인간 머리들로 변한다. 그의 페니스는 여성의 외음부로 바뀌고, 그의 남자 가슴은 동그란 핑크색 젖가슴으로 변해버린다(그림 13.15). 만화로 처리된 칼들이 꽂히고 망치들은 내리쳐지며, 주먹은 엉덩이와 머리를 때려댄다. 그동안 집게와 펜치가 로카의 젖꼭지를 쥐어뜯는다. 공연은 무기력하고 비인간화된 신체의 문자적이고 야만적인 기계화를 보여주고, 인간이 기술을 사용해 먼 거리에 있는 다른 사람을 전자적으로 고문하는 방법을 보여준다. 그러나 어찌 봐서는 불편한 점도 있지만 〈에피주〉 또한 캠프이다. 작품은 튀어 오르는 엉덩이와 가슴, 격렬하게 흔들리는 귀, 퉁명스럽고 음탕한 혀의 유머러스한 플로어 쇼를 통해, 단단한 금속과 부드러운 살의 성적으로 페티시화된 결합을 패러디한다.

〈에피주〉와 〈실어증〉 둘 다에서 로카의 작업은 캠프이다. 하지만 어떻게 로카의 퍼포먼스적 페르소나가 테스토스테론 호르몬 수치가 높은 마초이즘을 가지고 리처드 다이어의 선언을 비웃을 수가 있

그림 13.14 <에피주>(1994)의 여러 부분. 마르셀리 안투네스 로카의 몸은 터치스크린 컴퓨터를 통해 관객의 조작에 반응해 공기압으로 움직인다.
사진: 로라 사이넌.

그림 13.15 마르셀리 안투네스 로카의 그래픽 화면 신체는 <에피주>에서 수많은 변형을 수행한다.
사진: 로라 사이넌.

는가. 다이어는 "캠프는 남성적이 아니다. 정의하자면 캠핑 아웃은 '부치^{butch}*'가 아니다"[52]라고 말했다. 대답은 로카의 신체적인 퍼포먼스, 즉 그것의 아이러니, 성적인 모호성, 그리고 하이 캠프적인 몸짓의 연극 요소들에서 찾을 수 있다. 로카가 〈실어증〉에서 부치 근육맨으로서 미국에 있는 WWE의 많은 프로 레슬러들처럼 사이보그를 공연하더라도, 그것은 캠프의 셀프-패러디 정도로까지 과장되었다. 로카의 의상은 메탈 부속장치 아래에서 올인원의 속옷처럼 꽉 조이고, 가랑이까지 높이 잘려져서는 또한 WWE 레슬러의 남성-캠프 룩을 충실히 모방한다. 그의 투박하고 흔히 외설적이며, 또 때로는 우스꽝스럽기까지 한 신체적 몸짓들에는 심각한 아이러니가 있다. 〈실어증〉에서 로카의 남성화된 동작은 때때로 네안데르탈 원시인의 위치에 도달할 정도이다. 하지만 그는 이러한 것을 명백히 여성적인 동작과 결합한다. 나른한 엉덩이 흔들림, 섬세한 손가락 흔들기와 발레식의 걸음… 때때로 그는 마치 지루한 듯이 가만히 서 있기도 하고, 이따금 그의 골반을 흔든다, 그리고 마치 여성 디스코 댄서처럼 그의 팔을 한쪽에서 다른 한쪽으로 접으면서 휘젓는다. 〈에피주〉에서는 그의 컴퓨터 스크린 형상이 남자의 얼굴에서 여자의 얼굴로 바뀌면서, 그 형상은 캠프 사인을 보낸다. 커다랗게 뜬 눈과 과장된 키스하는 듯 오므린 입술로 놀라는 표정을 하고, 무대 위에서 로카가 끈으로 된 팬티를 걸친 엉덩이를 스트립쇼의 여자처럼 관객들에게 흔들어댄다.

다이어는 캠프가 '부치'가 아니라고 주장하는 반면, 또한 캠프가 게이 문화의 독점 영역이 아님을 인정한다. "캠프는 기만하는 경향이 많기 때문에 요즘 많은 이성애자에 의해 채택된다."[53] 최근 영국의 가벼운 오락 프로그램 텔레비전 시리즈가 이 개념을 증명한다. 활기가 넘치는 데이비드 디킨슨^{David Dickinson}은 앤틱 프로그램을 이끌고, 로렌스 레웰린 보웬^{Laurence Llewelyn Bowen}은 가정집 인테리어 디자인의 유명한 텔레비전 시리즈의 진행자이다. 보웬은 스타일리시한 17세기의 맵시꾼의 현대 버전같이 옷을 입고 공연하는 이성애자이다. 그는 BBC의 〈첼린징 룸^{Changing Rooms}〉 시리즈에서 사람들의 집을 번쩍번쩍하게 개조하면서 정기적으로 캠프의 미학에 대해 애정 어린 언급을 한다. 그리고 2003년의 한 프로그램에서 그는 스스로 정확한 정의를 내어놓았다. "만약 그것이 너무 심하다 싶으면, 그게 바로 캠프지요."

* 외형이나 행동이 남성처럼 보이는 레즈비언을 뜻한다.

사이보그적 마초: 기예르모 고메스페냐

기예르모 고메스페냐 또한 이와 유사하게 마초 사이보그를 퍼포먼스하지만, 캠프에 대한 지식과 의식적인 감각을 가지고 있다. 조지 피그퍼드^{George Piggford}가 "젠더 규범을 조롱하고 아이러니하게 만드는 행동"[54]이라고 캠프의 정의를 내린 것과 맥을 같이한다. 〈물신화된 정체성의 박물관^{The Museum of Fetishized Identity}〉(2000) 같은 공연에서 고메스페냐는 젠더와 사이보그의 개념을 조롱하고 아이러니하게 만든다. 그가 부착하고 있는 사이보그 팔 금속판은 메탈이 아니고 은색 페인트칠을 한 플라스틱이다. 그것은 슈퍼맨의 모방품을 의미한다. 즉 사이보그인 척하는 것이다. 그의 '금속' 팔은 아이러니한 문신이다. 진화적인 보철물이라기보다는, 하나의 풍자적인 기호이다. 그의 사이보그는 단지 새로운 형태의 이질적인 것, 또 하나의 사회정치적 아웃사이더이며, 고메스페냐가 피그퍼드의 작품을 통해 비판했던 반동적 탈식민주의 자본주의의 새로운 희생물이다.

하나의 진화적 전망으로 보았을 때, 고메스페냐의 '민속-사이보그^{ethno-cyborg}'는 심각하게 조롱적이고 아이러니한 예라고 하겠다. 코르셋을 입은 성전환자가 휠체어에 살면서, 말보로 담배를 쉴 새 없

그림 13.16 〈물신화된 정체성의 박물관〉(2000)에서 기예르모 고메스페냐의 〈엘 엑스터미네이터〉 캐릭터는 알약을 입에 털어넣고, 동물의 턱뼈를 무기로 사용하며, 여성용 구두 한 켤레를 신어본다.

이 피워댄다. 그의 〈엘 맥스터미네이터El Mexterminator〉 페르소나는 "불법적으로 국경을 건너는 자로 … 할라피뇨고추 남근과 피 흐르는 로봇 심장을 가지고"[55] 사이보그의 몸을 가꾸는 나르시시즘을 공연한다. 화장품들을 발라보고, 그의 머리를 천천히 빗는다(그림 13.16). 페냐의 조력자인 로베르토 시푸엔테스Roberto Sifuentes가 연기하는 사이버바토CyberVato 페르소나는 '고기와 메탈'의 공생에서 테크놀로지적 사도마조히즘을 탐구한다. 그는 주사기 호스, 자가 채찍을 가지고 자신의 혀에 주사하고, 줄로 스스로 목을 매고, 그 줄로 머리 둘레를 칭칭 돌려 묶는다. 그의 얼굴이 그로테스크하게 일그러진다. 메탈적 은유는 여기서 사이보그적 허영과 기계적인 고통의 냉소적인 표현이 된다(그림 13.17). 고메스페냐의 알약을 뱉어대며 휠체어를 타고 있는 〈엘 맥스터미네이터〉 캐릭터는, "아마도 뇌장애도 갖고 있는 경련환자"[56]처럼 '길든' 기술화된 주체에 대한 보드리야르의 개념을 신체화한다. 사이보그에 대한 이러한 비관주의적 견해는 고메스페냐의 관점을 옹호한다. 고메스페냐는 첨단 기술이 "본질적으로 비인간화되는 것"이며 기술에 대한 비판은 자본주의에 대한 비판과 겹쳐진다고 보았다.[57]

고메스페냐의 캠프, 그 잔인하며 유머러스한 사이보그에 대한 묘사는, 그것의 실패한 프로젝트들

그림 13.17 〈물신화된 정체성의 박물관〉에서 로베르토 시푸엔테스는 엄청나게 쿨하고 초자연적인 사이버바토이다.

과 시간적 틀을 벗어난 후에야 따라온 기술적인 '혁명'에 대한 최근의 재평가를 반영한다. 1980년대와 1990년대의 과장된 수사학에도 불구하고, 인공지능 연구는 무수한 복잡성 속에서 별다른 진척 없이 머물러왔다. 닷컴 붐은 파산했고, 가정용 인터넷 사용자는 아직도 고화질의 비디오에 접할 수 없는 채, 신체 초월을 혼자 수행해내야 한다. 다른 퍼포먼스 아티스트들도 기술에서의 소위 '외향적' 발전에 대한 주장들을 조롱하려 유사하게 유머를 사용해왔다. 로카의 〈실어증〉에서의 첫 번째 행동은 그의 사이보그 의상 앞면에 있는 크고 뚜렷한 아날로그 '온오프' 스위치이다. 토니 도브의 인터랙티브 설치 작업인 〈인공적인 변화무쌍함Artificial Changelings〉(1998)에서 음성 해설이 어떻게 미래지향적 사이보그인 질리스Lileth가 "재활용되어 변형된 파니에panier로 몸을 감싸고 재활용된 망사 허리받이 버슬bustle 위로 당겨진 장치의 뒤쪽에 가 닿는지"를 들려준다. '이 물건은 정말로 고리타분한 것이랍니다'라고 음성 해설을 덧붙인다.

〈물신화된 정체성의 박물관〉에서 메탈 사이보그 '시니피에signifier들'은 다양한 충돌 사인들과 공존한다. 십자가에 못 박힌 해골, 죽은 닭, 비디오 투영, 멕시코 국기, 아메리카 인디언 머리장식, 원시 문명들의 '신성한' 오브제들, 그리고 현대 미국에서 강박적으로 상품화된 키치 인공물들이 그것이다. 생생하고 아름답게 무대화된 디오라마diorama들은 색깔 조명의 빛줄기를 머금고 수려하다. 화려하게 드러나는 캠프의 "기호학적 과잉 … 그리고 무상으로 주어지는 참조들"[58]이 거기에 있다. 최면적으로 휘몰아치는 음악, 가짜 아메리카 인디언 무용, 벌거벗은 초록색의 부토舞踏 외계인(후안 이바라Juan Ybarra)(사진 13.18)과 스모크 머신으로 온통 뿌연 티후아나의 블레이드 러너Blade Runner-in-Tijuana 무대연출의 시각적 사치스러움이야말로 장난기 넘치고 비정상적인 캠프의 표현을 보여준다. 그것들은 클레토가 아래와 같이 묘사한 것과 부합한다.

캠프 장면과 바흐친적 카니발을 닮은 것 사이의 수렴, 그 둘이 공유하는 위계질서의 역전, 조롱적인 역설, 성적인 말장난과 풍자, 그리고—가장 깊은 의미에서의—지배하는 자와 종속되는 자 (또는 일탈하는 자) 사이의 복잡하고 다층적인 권력관계, 그리고 마지막으로 어느 정도 멀리까지 '라이센스가 부여된' 방출이 효과적으로 범법적이거나 파괴적이 될 수 있는지의 총체적 문제.[59]

그림 13.18 〈물신화된 정체성의 박물관〉에서 불길한 동시에 캠프적인 외계인으로서의 후안 이바라.

결론

여기서 우리의 결론은 사이보그에 관한 본 장과 로봇에 관한 이전 장 사이의 핵심 주제들에 대한 우리의 분석들을 한데 끌어내보려 한다. 우리는 우리의 포괄적인 용어인 '메탈 퍼포먼스'를 사용해서 그 결론과 결합할 것이다. 메탈 퍼포먼스는 자연과 동물로 되돌아가려는 현대의 관심을 빈번하게 강조하며, 메탈의 에로틱한 섹슈얼리티를 자주 기념한다. 성교하고(기계의 인간화에 신호하고) 그리고 성교당하는(인간의 기계화를 의미하는) 〈뎀 퍼킹 로봇〉이 특기할 만한 예이다. 메탈 퍼포먼스들은 단단한 것과 부드러운 것, 자연적인 것과 기술적인 것, '메탈'과 '고기'의 결합 속에 기쁨을 누린다. 그들은 또한 캠프 안에 존재하는 기본적인 긴장과 모순으로 특징지어진다. "진지함과 놀이, 냉소주의와 애정, (자가) 조롱과 (자가) 경축"[60]이 거기 결합된다. 캠프와 메탈 퍼포먼스 양쪽 모두가 독점성의 개념을 공유한다. 그 독점성의 개념이란 손택이 "밀교密敎—그 어떤 개인적 코드, 동일한 정체성의 표시"[61]라고 부른 것이다.

　퀴어 이론 중에서 캠프에 대한 공감과 경축은 주류의 밖에서, 그리고 주류와 반해 작업하는 취향과 감수성을 정의하는 독점성으로 또렷하게 말해진다. 같은 식으로 메탈 문화 지지자들의 취향과 감

수성은 미학적 표현과 이념적 변환에서 유사한 독점성을 정의한다. 몸에 피어싱을 한 사람들, 기술 이론자들, 사이보그가 되려고 하는 사람들이 거기에 속한다. 캠프처럼 메탈 문화의 달콤한 비타협성은 현상 유지와는 매우 다르다. 그것은 "묵시적인 규범으로부터의 일탈로서만 인식된다. 그리고 그러한 규범이 없이는 그것은 존재하기를 그칠 것이며 정의가 결여될 것이다."[62] 메탈 퍼포먼스는 앤드류 브리턴이 "뭔가 틀린 것'의 스릴"[63]로서 묘사한 것을 추구하면서, 캠프의 연극성과 더불어 작동한다. 빠르게 진화하는 기술의 시대에서 그것의 가정된 일탈과 특정성에도 불구하고, 메탈 퍼포먼스는 이미 이상하게도 친숙해 보인다. 캠프에서도 이것은 마찬가지이다. 마크 부스Mark Booth에 의하면, "그것의 본질적인 한계를 그것이 가진 명백한 편재성과 화해시키는 데에 놓여 있다"[64]는 점에서 요점을 찾아야 한다.

요컨대, 메탈 퍼포먼스는 기계의 인간화와 인간의 비인간화/기계화라는 것에 대한 캠프의 매력만큼이나 깊은 두려움과 연관되어 있다. 제이 볼터는 "기계로 하여금 인간처럼 생각하게 만듦으로써, 인간은 하나의 기계로서 그 자신을 재창조하고 그 자신을 정의한다"[65]고 주장한다. 휴고 드 개리스는 인간의 진화가 궁극적으로 그가 '거대한 죽음Gigadeath'[66]이라는 용어를 만들 게 할 것으로 예견했다. 메탈로의 몰입과 변형의 연합은 한스 모라벡의 예견과 더불어서, 그것의 논리적인 결론에 다다른다. 모라벡은 2050년까지 사람의 의식 전체를 기계 속으로 전달하는 것이 가능하게 될 것이라고 예견했다. 인간의 기계화에 대한 그러한 예견과 전망들과 나란히 로봇과 인공지능에서의 발전들도 나란히 진행되었다. 로드니 A. 브룩스는 몸의 기술적 보철물 사용을 통해서 인간은 이미 되돌이킬 수 없는 진화 과정을 시작했다고 본다. 그리하여 지능적인 로봇의 동시대적인 위급성이 상황이 이끌어나갈 것이라 주장한다.

이들 로봇이 영리해질수록 어떤 사람들은 그들이 정말로 영리해지면 어떤 일이 일어날 것인가 걱정할 것이다. 그들은 우리 인간이 소용이 없고 어리석다고 결정할 것인가? 그래서 우리로부터 세상을 인수해갈 것인가? 나는 결코 그런 일은 일어나지 않을 것이라고 최근에 깨닫게 되었다. 왜냐하면 그들(순수한 로봇들)이 인수할 우리(사람들) 중에 그 누구도 거기에 존재하지 않을 것이기 때문이다.[67]

메탈 퍼포먼스 아트에서 상연된 빛나는 새 몸과 신화적인 은유는 축제를 즐기는 분위기이지만, 또한 인간의 몸의 점진적인 사라짐을 미리 경고하기도 한다. 지능적이고 의식이 있는 기계는 미래에 아마도 그들의 기원을 인간들에게서부터 얻을지도 모른다. 하지만 그들은 다른 지각력이 있는 기계들로부

터 동등하게 기원될 수도 있다. 조지 다이슨^{George Dyson}은 "생명과 진화의 게임에서 테이블 위에 세 명의 선수가 있다. 즉, 인간, 자연, 그리고 기계가 있다. 나는 결단코 자연 편이다. 하지만 의심컨대, 자연은 기계 편이다."[68]

메탈 퍼포먼스에서 캠프가 넘쳐나는 것을 진지하게 받아들이면서, 우리는 브리턴이 게이 캠프와 연관 지어 관찰한 것을 숙고해봐야 한다. 그가 지적한 대로 캠프는 단지 "일종의 마취제이다. 즉 누군가를 억압적인 관계들 속에 머물도록 허락하는 반면에, 그 억압받는 자가 바로 그들을 모욕한다는 환각적인 자신감을 즐기는"[69] 것을 의미할 수도 있음을 잘 생각해볼 일이다.

주석

1. Descartes, "Meditations on the First Philosophy."
2. 의상은 조각가 앤절라 오스먼^{Angela Osman}이 디자인했으며, 〈사이보그 꿈꾸기〉는 런던과학박물관^{London Science Museum}의 의뢰를 받았다.
3. Wilson, "Interview with Steve Dixon."
4. 예컨대 Hess, "On Low Tech Cyborgs"; Dodds, Dance on Screen; Senft, "Performing the Digital Body-A Ghost Story"를 보라.
5. McLuhan, *Understanding Media: The Extensions of Man*, 236.
6. Haraway, "A Cyborg Manifesto: Science, Technology and Socialist-feminism in the Late Twentieth Century," 150.
7. Haraway, "A Cyborg Manifesto: Science, Technology and Socialist-feminism in the Late Twentieth Century," 149.
8. Dixon, " Metal Gender."
9. Warwick, "Interview."
10. De Garis, "Interview."
11. Gibson, *Mona Lisa Overdrive*.
12. Morse, *Virtualities: Television, Media Art and Cyberculture*, 126.
13. Kac, "Time Capsule."
14. Kac, "A-Positive."
15. Technical details of the one hundred electrode array chip are provided on Warwick's website, <http://www.kevinwarwick.org/>.
16. O'Mahony, *Cyborg: The Man-Machine*, 30
17. Warwick quoted in Ananova, "Microchip hailed as 'end of faked orgasm.'"
18. <http://www.kevinwarwick.org/>
19. Harvey quoted in Kahney, "Warwick: Cyborg or Media Doll."

20. Warwick, *March of the Machines*, 237. Warwick's reference refers to boxing promoter Don King's evaluation of Lennox Lewis's chances of a rematch with Oliver McCall in 1994.

21. Arthur, "I Cyborg, by Kevin Warwick. Cringe-making world of 'Captain Cyborg.' "

22. Brooks, *Robot: The Future of Flesh and Machines*, 236.

23. Warwick, "Interview."

24. Hawking quoted in Walsh, "Alter our DNA or robots will take over, warns Hawking."

25. Ihde, *Bodies in Technology*.

26. Virilio quoted in Kroker, *The Possessed Individual: Technology and the French Postmodern*.

27. Cook, "Myths, Robots and Procreation."

28. Stelarc, "ParaSite: Event for Invaded and Involuntary Body."

29. Stelarc, "Prosthetics, Robotics and Remote Existence: Postevolutionary Strategies," 594.

30. Stelarc quoted in Ayres, *Obsolete Body/Alternate Strategies-listening to Stelarc*.

31. Stelarc, " ParaSite."

32. Anstey, "We Sing the Body Electric: Imagining the Body in Electronic Art."

33. Restrak quoted in Dery, *Escape Velocity: Cybeculture at the End of the Century*, 164.

34. Birringer, *Media and Performance: Along the Border*, 5, 61.

35. Stelarc, "ParaSite."

36. Stelarc, "Prosthetics, Robotics and Remote Existence," 591.

37. Warr, "Sleeper," 12.

38. Birringer, *Media and Performance*, 63 .

39. Stelarc, "Strategies and Trajectories," 76, quoted in Dery, *Escape Velocity: Cyberculture at the End of the Century*, 154

40. Stelarc, "From Psycho-Body to Cyber-Systems," 572; original italics.

41. Cleto, "Introduction: Queering the Camp," 31.

42. Sontag, "Fascinating Fascism."

43. Deleuze and Guattari, *A Thousand Plateaus: Capitalism and Schizophrenia*, 238, 305.

44. Deleuze and Guattari, *A Thousand Plateaus: Capitalism and Schizophrenia*, 306.

45. Brooks, *Robot: The Future of Flesh and Machines*, 41.

46. Kac, "Towards a Chronology of Robotic Art."를 참조.

47. Deleuze and Guattari, *A Thousand Plateaus*.

48. Descartes, *A Discourse on Method*, 45.

49. 실어증은 뇌의 문제로 언어 장애가 발생한 상태이다. 퍼포먼스에서 로카는 언어를 사용하지 않는 대신에 으르렁거리거나 외침이나 비명 소리를 사용한다. 로카의 웹 사이트는 〈실어증〉를 "우리 문화에 서면 언어와 반대되는 이미지의 멈출 수 없는 침탈에 대한 반영으로, 이 상황의 결과를 보여주는 시도"라고 설명했다. Roca, "Afasia"를 참조.

50. 마르셀리 안투네스 로카는 스페인의 유명한 퍼포먼스 단체인 라 푸라 델스 바우스의 창립자 중 한 명으로 1990년 퇴사했다.

51. 나중에 비디오에서 찍은 장면에서, 커다란 가짜 귀가 달린 인간 퍼포머가 연기한 이 생물은 로

카에 의해 제의적으로 희생되었다. 다른 반인반수 이미지는 인어 꼬리를 가진 키치한 바비 인형인 바다 요정 칼립소^{Calypso}를 포함한다.

52. Dyer, "It's Being So Camp as Keeps Us Going," 110.

53. Dyer, "It's Being So Camp as Keeps Us Going," 115.

54. Piggford, "Who's That Girl?" 283-284.

55. *Gómez-Peña, Dangerous Border Crossings: The Artist Talks Back, 44.*

56. Baudrillard quoted in Brockman, *Digerati: Encounters with the Cyber Elite,* 238.

57. *Gómez-Peña, Dangerous Border Crossings, 174.*

58. Cleto, "Introduction: Queering the Camp," 3; original italics.

59. Cleto, "Introduction: Queering the Camp," 32.

60. Cleto, "Introduction: Queering the Camp," 25.

61. Sontag, "Notes on Camp," 53.

62. Britton, "For Interpretation: Notes Against Camp," 138.

63. Britton, "For Interpretation: Notes Against Camp," 141.

64. Booth, "Campe-toi!: On the Origins and Definitions of Camp," 66.

65. Bolter, *Gómez-Peña,* 13.

66. De Garis, "Interview."

67. Brooks, *Gómez-Peña,* ix.

68. Dyson quoted in Lavery, "From Cinespace to Cyberspace: Zionists and Agents, Realists and Gamers in 'The Matrix' and 'eXistenZ,'" 152.

69. Britton, "For Interpretation," 138.

14장. 디지털 연극과 장면의 스펙터클

> 대단한 장소에서 작은 꿈을 보느니 작은 장소에서 대단한 꿈을 보겠다.
>
> —로버트 에드먼드 존스[1]

서론

1951년, 프랑스의 대배우 장루이 바로Jean-Louis Barrault는 모든 예술이 한 요소와 다른 요소의 대치라는 이론을 제시했다.

> 붓이 캔버스를 문지른다
> 펜이 종이를 긁는다
> 해머가 현을 친다[2]

그에 따르면 연극에서는 "인간이 공간 안에서 분투한다. 연극은 공간 속에 인간이 존재하는 예술이다."[3] 라이브 멀티미디어 연극에서는 프로젝션 스크린이나 비디오 모니터가 추가적인 공간을 구성하는데, 이때 제시되는 것은 (스크린이나 모니터상의 컴퓨터 이미지가 삼차원적 시뮬레이션으로 만들어졌다고 하더라도) 이차원적인 공간이다. 하지만 스크린 프레임이 평면적이라 하더라도, 투사된 미디어는 어떤 중요한 의미에서 삼차원적 연극 공간보다 훨씬 더 많은 공간적 가능성을 제공할 수 있다. 1900년대 초반부터 영화 이론이 설명했듯, 미디어의 스크린은 고유하게 유연하고 시적인 공간을 제공한다. 착석한 연극 관객에게 제공되는 고정된 시각과는 다르게, 스크린 미디어는 카메라 앵글의 다양화를 통해 동일한 피사체에 대한 복수의 시각을 가능하게 한다. 그리고 원근법과 공간성은 24분의 1초마다 깜빡이는 프로젝터의 눈을 통해 드넓은 파노라마에서 커다란 클로즈업으로 변할 수 있다. 필름·비디오 편집에 의해 시공간의 시청각적 파편화가 즉각적으로 일어날 수도 있다. 따라서 영화·비디오·컴퓨터 예술가는 서로 다른 시공간으로부터 온 이미지 폭격을 구성할 수 있다. 이것은 삼차원의 연극적 공간

에서 수행되는 라이브 퍼포먼스에서는 완전히 불가능한 것이다.

연극기호학자들은 연극 퍼포먼스가 의사소통의 가장 복잡한 형태 중 하나라는 것에 오랫동안 주목해왔다. 연극 퍼포먼스는 피에르 부르디외^{Pierre Bourdieu}가 "동시적인 기호학들"이라고 부른 것에서 여러 요소를 한데 묶는다. 키어 엘럼은 연극이 모든 의미화 방식과 의사소통의 약호를 통합하며 이는 퍼스가 분류한 도상적·지표적·상징적 약호와 상당히 겹친다는 것을 보여준다.[4] 무대 공간에 미디어 스크린이나 디지털 프로젝션이 포함되면 또 하나의 약호화된 상징체계가 도입되는데, 이는 관객의 해독 활동을 더욱더 자극해 복잡하게 한다. 추가된 미디어 프레임은 스크린 이미지와 무대 위 행위 사이의 기호학적 대화를 제안하는데, 관객들은 이것을 해석하려 시도할 수도(하지만 확실히 그러지는 않을 수도) 있다. 다시 말해 관객들은 이를 이성적으로 해독하려 할 수 있다는 것이다. 스크린 이미지를 A라고 하고 살아 있는 퍼포머들을 B라고 한다면, A와 B 사이의 기호학적 관계와 긴장 상태는 '대화적' 관계(A 대 B 또는 B와 관련된 A)를 만들어내는 것으로, 또는 완전히 새로운 어떤 것, 즉 C를 생성하는 '부가적' 조합(A + B = C)을 확립시키는 것으로 이해되는 것이 가장 일반적이다. 그와 동시에(그리고 이 두 개의 관객 수용 '공식'을 궁극적으로 변경하지는 않지만), 많은 연극 예술가는 객관적이고 의식적인 관객 반응보다는 육체적·주관적인 또는 잠재의식적인 반응을 일으키려고 라이브 퍼포먼스와 투사된 미디어를 병치시킨다. 합리적인 이성보다는 (아르토의 연극이 구상되었던 방식으로) 감각과 신경계에 호소하려는 것이다.

예술가들은 미장센과 미디어 스크린의 통합을 통해 때로는 신체와 시간, 공간을 파편화시키고 혼란시키며 또 때로는 신체적·공간적·시간적 의미들을 합일시키는 기법을 실험한다. 로버츠 블로섬은 1966년에 멀티미디어 연극을 검토하면서 기록된 미디어의 유순한 타임라인과 함께 작동하는 라이브 퍼포먼스의 선형적 시간 프레임의 효과를 논한다. 그는 필름이나 비디오 스크린이 포함되면서 "시간은… 어쩌면 연극에서는 처음으로, 공간적 요소로서 존재하게 될 것"이라고 단언한다.[5] 디지털 연극 퍼포먼스는 때때로 무대와 스크린의 상대적인 시간과 공간 사이를 확실히 구분하기 위해서, 때로는 그것들을 조합해 통합된 시간과 공간(의 환영)을 만들고자 스크린 공간을 사용한다. 이 장에서 우리는 조지 코츠와 빌더스 어소시에이션, 로베르 르파주, 이 세 명의 중요한 연극 실천가들(과 극단)에 집중할 것이다. 이들은 각각 연극의 시각적 스펙터클을 강화하기 위해 프로젝션을 사용하지만, 개념적 접근과 디지털 미학에서는 상당히 다른 면모를 보인다.

이 예술가들은 빈번하게 여러 개의 거대한 프로젝션 스크린을 결합해 오페라 규모의 무대를 디자

그림 14.1 〈데시마〉(1990)는 빈센트 반 고흐에게 핑 총이 바치는 시각적으로 풍부한 연극적 헌사이다. 사진: 보프 판단처흐

인하는데, 이는 중국계 미국인 연출가 핑 총이 1972년부터 야심만만한 멀티미디어 연극 스펙터클을 제작해온 것과 유사한 방식이다. 총은 〈데시마Deshima〉(1990)에서 반 고흐 캐릭터를 자신의 그림 〈밀밭의 까마귀들$^{Crows\ in\ the\ Cornfield}$〉을 넓게 투사한 무대 중앙에 서도록 한 것처럼 실제 배우들을 광활하고 표현적인 시각적 풍경 안에 자리 잡게 한다(그림 14.1).[6] 반 고흐의 풍경 프로젝션이 무대 위의 배우들을 완전히 감싸며 시공간의 감각을 시각적으로 통합시키는 중첩을 보여주는가 하면, 복수의 스크린을 사용해 시공간적 지각을 방해하는 경우도 있다. 그 예로, OM2의 〈K씨의 경련$^{The\ Convulsions\ of\ Mr}$ K〉(1998)이나 덤타입의 〈메모랜덤〉(1999)에서는 동시에 투사되는 여섯 개의 스크린 프로젝션이 감각 과부하와 방향감각 상실을 강화한다.[7]

라이브 퍼포먼스와 디지털 이미지의 결합은 알랭 비르모가 아르토의 영화 시나리오와 관련해 묘사했던 것—"연극도 영화도 아니지만 꿈의 덧없는 실제성을 띠는 어떤 것"[8]—과 유사한 어떤 특정한 혼종적 형식과 경험을 만들어낼 수 있다. 이러한 '사이'의 감각, 즉 스크린 이미지와 라이브 퍼포머 사이에서 작동하는 경계 공간은 흔히 디지털 연극의 본질적 핵심으로, 어떤 이는 그것의 '메타텍스트'로 부를 법한 것이기도 하다. 마거릿 모스, 엘리자베스 그로스$^{Elizabeth\ Grosz}$, 세라 루비지는 "사이의 공간"이라는 개념이 각각 비디오 설치, 건축, 몰입형 예술 작품의 예술적 형식과 관객 경험에 중심적이라고 주장한 바 있다.[9] 근본적인 것은 물질적 대상이나 환경이 아니라, 그것이 점유하는 공간과 그와 관련되어 방문객과 관객에 의해 구성되고 경험되는 역동적인 공간들이다. 앞으로 살펴보겠지만, 이는 디지털 연

극 스펙터클에서도 마찬가지이다. 무대 공간들은 변천하는 것이 되어 언제나 유동적인 상태에 놓여 있고, 엘리자베스 그로스의 말에 따르면, "언제나 되기의 과정 속에 있지만 절대 현실화되지 않는 … 사이에 '속한' 공간인 것이다."[10]

조지 코츠 퍼포먼스 워크스

조지 코츠 퍼포먼스 워크스는 초기 작품 중 하나인 〈아/아^{Are/Are}〉(1982)에서부터 연극 작품에 미디어 프로젝션을 이용해 인공적인 시노그래피와 공간적 환경들을 창조해왔고, 실제로는 관습적인 목재 세트를 투사된 빛으로 구성된 비디오화된 세트나 가상 세트로 대체해왔다. 조지 코츠와 그의 극단은 예를 들면 계단형으로 후퇴하는 스크린과 그에 맞춰진 프로젝션이 회전하는 반달 모양의 무대에 직접 투사되는 등 갈수록 기발한 시스템을 개발했고, 그리하여 사실적인 소실점에 대한 예리한 감각과 함께 라이브 배우들이 몰입적인 삼차원 환경 안에 있는 듯한 환영을 만들어냈다. 다른 그 어떤 현대 극단보다도 코츠는 1950년대에 체코 멀티미디어 연극의 선구자인 라테르나 마기카 극장이 개발한 공간적 환영의 풍부한 시각적 전통을 이어간다. 코츠와 그의 디자이너들(그중에서도 특히 제롬 설린^{Jerome Serlin})은 정밀 조준 조명을 사용함으로써 주위의 프로젝션을 분산시키지 않으면서도 배우들을 비추고, 복잡한 스크린과 블라인드를 투명하거나 불투명하게 만들어 퍼포머들을 드러내거나 숨긴다.

오페라풍 작품인 〈실제 쇼^{Actual Sho}〉(1987)는 1980년대에 투사된 배경을 사용하던 방식의 좋은 예시가 된다. 이 작품에서 무대는 주의를 끄는 일련의 환경적 공간들과 건축적 구조들로 변환되었다.[11] 배우들은 고층건물의 창문에서 몸을 기울여 나오거나, 기찻길의 터널에서 나타나거나, 공사 중인 건물의 거대한 뼈대 구조를 이루는 목재 들보 위에서 균형을 잡는 것처럼 보였다. 한 성직자는 지하의 존재들을 나타내주는 금속 탐지기를 가지고 하수구 안을 돌아다니고, 배우들의 머리가 마치 금속 탐지기가 끌어당기듯 갑자기 표면을 뚫고 무대 바닥에서 튀어나온다(그림 14.2). 클라이맥스에서는,

> 반달형 무대의 측면으로 물 이미지가 투사되고 돛대가 솟아나 무대를 돛단배로 전환시킨다. 돛대는 메이폴^{Maypole}로 변신한다. 다시금 무대는 기찻길이 되고 어둠 속에서 터널과 파란 불이 드러나는 것이 보인다. 이는 죽음의 경험을 암시한다. 해골 의상을 입은 인물들이 반달형 무대를 회전시키기 시작한다.[12]

그림 14.2 조지 코츠 퍼포먼스 워크스의 〈실제 쇼〉(1987)에서 인물들이 하수구에서 등장한다.

코츠는 〈실제 쇼〉 이후의 작품들에서 디지털 기술을 포함하기 시작했고, 시어도어 섕크에 따르면 이는 부분적으로 코츠가 스티브 잡스$^{Steve\ Jobs}$에게 고용되어 애플사의 넥스트NeXT 컴퓨터의 출시와 공개를 설계하게 되었기 때문이기도 했다. 그리고 1989년에 코츠는 SMARTS$^{Science\ Meets\ Arts\ Society}$를 창립했다. 실리콘밸리의 컴퓨터 산업은 샌프란시스코에 기반을 두고 아날로그 기술을 사용하는 재능 있는 연극적 환상술사로서 이미 자리를 잡았던 코츠를 새롭고 전례 없는 규모의 디지털 스펙터클 제작을 통해 자신들의 3D 컴퓨터그래픽을 활용하고 홍보를 도와줄 수 있는 협력자이자 권위자로 보기 시작했다. 1991년에 이르면 코츠는 디지털 이큅먼트 코퍼레이션$^{Digital\ Equipment\ Corporation}$의 컨설턴트들과 긴밀히 협력하고 있었고 (실리콘 그래픽스$^{Silicon\ Graphics}$ 시스템을 포함한) 열 개 이상의 회사로부터 상당한 양의 현금과 소프트웨어·하드웨어 기부를 받았으며, 시그라프로부터 퍼포먼스 상연 초청을 받았다.

그 결과인 〈보이지 않는 장소: 가상의 쇼〉(1991)는 지금까지 보지 못한 디지털 연극의 삼차원적 트롱프뢰유 효과를 제시했고, 관객들은 그것을 3D 편광 안경을 쓰고 관람했다. 컴퓨터 세트와 이미지는 30피트 × 60피트짜리 알루미늄 타공판 스크린에 투사되었다. 배우들은 그 뒤에 있었지만, 조명 효과를 통해 마치 3D 환경 안에 있는 것처럼 시각적으로 처리되었다. 어떤 장면에서 배우들은 거대한 새장

그림 14.3 조지 코츠의 〈보이지 않는 장소: 가상의 쇼〉(1991)의 새장 시퀀스

속 공중에 떠 있는 것처럼 보인다(그림 14.3). 다른 장면에서는 달라이 라마를 연기하는 배우가 유리병 속에 갇혀 우유에 적셔진 후 얼음 조각 안에 함께 얼려진다. 사면이 체커보드로 된 터널이 둥둥 떠다니는 0과 1의 그래픽으로 된 소실점으로 후퇴하는 등 깜짝 놀랄 만한 원근법적 프로젝션은 유혹적으로 아름다운 동시에 흥미와 속임수, 우연의 위협적인 공간으로서의 사이버공간을 아주 매력적으로 보여주는 영상을 만들어낸다. 〈보이지 않는 장소: 가상의 쇼〉는 『템페스트』 속 캐릭터인 프로스페로의 페르소나를 취한 한 여자의 이야기를 단편적으로 묘사한 에피소드들을 추적한다. 그녀는 칼리반 역할을 하는 남자와 가학피학성 가상현실 관계 속에 있다. 랭보라고 불리는 해커가 그들의 환상을 방해하고 "그들의 감각을 어지럽혀" 다양한 테마와 에우리피데스Euripides의 『메데이아Medeia』를 포함한 문학 레퍼런스에 의지한 일련의 환각적 모험들에 그들을 휘말리게 한다. 배우들의 움직임에 직접적으로 반응하도록 컴퓨터로 생성된 3D 풍경을 실시간으로 조작한 것은 중대한 혁신이었다. 한 장면에서는 거대한 안구의 움직임이 무대 밖에 있는 조이스틱으로 통제되어 그 눈의 시선을 절실히 피하고자 하는 한 캐릭터의 다급한 움직임을 따라갔다.

〈박스의 음모: 상호작용적 쇼Box Conspiracy: An Interactive Show〉(1993)에서 실시간 그래픽 조작의 사용은 무대 뒤에서 벗어남으로써, 이미지와 텍스트 프로젝션의 일부를 통제하는 무대 위 연기자들의

그림 14.4 〈뒤틀린 쌍들〉(1996)에서는 발견된 노트북 컴퓨터가 가상적 모험과 온라인 착취로 이끈다.

특권이 되었다. 이 작품은 상호작용적 텔레비전에서 암시되는 파놉티콘적 감시를 디스토피아적으로 다룬 것이었다. 코츠는 뉴미디어 기술을 미적으로 수용하지만, 그의 작품들은 계속 그러한 기술의 사회정치적 영향을 의문시하고 비판한다. 따라서 코츠는 컴퓨터 기술을 찬양하는 동시에 패러디하며, 디지털 시대를 바라볼 때 경탄과 냉소주의 모두를 가지고 있다. 그에 따르면, "기술을 사용해 기술을 비판하는 것의 모순은 고작 전화 회사에 전화해 서비스에 대해 불평하거나, 계산기를 사용해 청구서에 이의를 제기하는 것과 마찬가지로 모순이 아니다. 특정한 도구를 사용하는 것은 그 자체 이상의 가치들에 대한 보증을 의미하지 않는다."[13] 사이버공간에 대한 코츠의 풍자가 담긴 작품 〈뒤틀린 쌍들 Twisted Pairs〉(1996)에서는 한 아미시Amish* 소녀가 태양광 동력의 노트북 컴퓨터를 발견해 온라인 연애에 몰두하게 되고 전자 스토킹을 당하며 자신을 인터넷 유명인사로서 이용하려고 드는 준準군사 조직에 연락한다(그림 14.4). 코츠는 다음과 같이 회상한다. "나는 이 도구들을 사랑하고, 그만큼 열정적으로 그 도구들이 의미하는 바가 무엇인지 두려워한다. 우리의 연극 작업은 바로 이 모순에서 에너지와 초점을 얻는다."[14]

1995년까지는 몬티스 M. 일링위스Monteith M. Illingworth 같은 작가들이 코츠를 연극과 사이버공간

* 아미시는 현대 문명을 등지고 자신들만의 전통을 고수하며 생활하는 기독교 일파.

의 결합을 탐구하는 탁월한 연출가로 찬양하고 있었다. 일링워스는 "그러한 만남은 정보화 시대의 발생 지점으로서, 미국 연극에서는 오직 코츠만이 그것을 체계적으로 탐구했다"고 썼다.[15] 코츠 스스로도 자신의 작업의 근간을 1960년대의 해프닝과 인터미디어 이벤트로 추적해 올라가지만, 그보다는 1950년대 후반 라테르나 마기카의 계단형 스크린을 사용한 스펙터클과 더욱 분명한 유사성이 있고 19세기 바그너의 몰입적인 총체예술 개념과의 연관성도 있는 것으로 보인다. 바그너와의 연관성은 코츠의 작품이 강렬하고 전형적으로 지속적인 음악 트랙(대개는 마크 림$^{Marc Ream}$이 작곡했다)을 전면에 내세우며 말은 거의 사용하지 않고 (포스트모던적인 파편화된 양식으로) 노래하는 오페라 형식을 선호하기 때문에 더욱 강화된다. 아르토의 공상적인 "총체극" 아이디어 또한 코츠의 생기 넘치는 퍼포먼스에서 찾아볼 수 있으며, 코츠는 연극에서만 가능한, 액체와 같은 몰입으로서의 관객 경험을 묘사하면서 아르토적 정신을 소환한다. "그것은 거기 존재하는 것 외에 다른 어떤 형태로도 번역될 수 없는 것이다. … 억제되지 않는 상상을 보여주는 것은 내가 상상할 수 있는 가장 혁명적인 행위다."[16]

⟨20/20 블레이크$^{20/20 Blake}$⟩(1996)는 그의 작품 중 아르토적인 성향이 가장 분명히 드러나는 것으로, ⟨천국과 지옥의 결혼$^{The Marriage of Heaven and Hell}$⟩(1790) 같은 윌리엄 블레이크$^{William Blake}$의 기념비적인 종교화들을 삼차원적으로 재창조하고 그 안을 라이브 배우들로 가득 채웠다(그림 14.5). 성

그림 14.5 코츠의 ⟨20/20 블레이크⟩에서 신이 두 개의 모습을 보인다.

경 속 인물들과 신화적 영혼들, 반신반인, 벼룩의 유령이 블레이크를 방문하고 그의 예술에 영감을 불어넣는다. 그리고 엎드려 있는 그의 동생 로버트 위로 번개가 내리쳐 몸을 (투사된) 불꽃으로 집어 삼키는데, 그의 영혼이 풀려남에 따라 두 마리의 흰 비둘기가 그로부터 날아 나온다. 이 이미지는 아르토가 배우들로 하여금 "불꽃 사이로 여전히 신호를 보내면서 산 채로 불태워진 순교자들처럼" 되라고 지시했던 것을 상기시킨다. (짐작건대 신의 것인) 거대한 손이 한 여성을 무대에서 들어내는 이미지는 언캐니하게(하지만 아마도 무의식적으로), 아르토의 「피의 분출」The Spurt of Blood」(1920)에서 신의 거대한 손이 위에서 내려와 매춘부의 불타는 머리채를 잡는 장면을 반영한다. 샌크가 제공한 〈20/20 블레이크〉의 묘사는 단지 공상적이고 초현실적인 내용뿐만 아니라 그 양식적 구조에서도 아르토의 연극을 떠올리게 한다.

나중에 그 거대한 손 하나가 관객을 가리키고 한편에서 다른 편으로 불길하게 훑는다. 열려 있는 무덤에서 한 쌍의 타오르는 눈이 나타난다. … 블레이크가 죽을 때 … 그의 동생에게 그랬던 것처럼 번개가 그의 몸에 내리친다. 투사된 거대한 손은 이제 맞잡은 채 커다란 금색 액자를 통해서 관객 쪽으로 움직이고, 블레이크의 몸이 열린 무덤 속으로 사라지는 동안 그의 영혼은 신체로부터 일어나 우주인의 헬멧을 쓴다.[17] (그림 14.6)

그림 14.6 〈20/20 블레이크〉에서 영혼으로 등장한 앙토냉 아르토의 배우들이 '불꽃 사이로 여전히 신호를 보내고' 있다.

포스트모던 연극적 스펙터클: 빌더스 어소시에이션

이제 코츠의 뜨겁고 육체적이며 감각적으로 '몰입적인' 연극적 이미지를 빌더스 어소시에이션의 차가운 포스트브레히트적 포스트모던 미학과 대조해보자. 이 극단의 창작자들 또한 대규모 프로젝션을 사용해 대담한 연극적 스펙터클을 만들어내지만, 이들은 매우 다른 효과를 겨냥한다. 빌더스 어소시에이션은 미디어와 컴퓨터 기술을 사용해 동시대 관객을 대상으로 연극을 '소생'시키며 "우리를 둘러싼 동시대 문화를 반영하는 무대 위 세계를 창조하기 위해… 새로운 도구를 이용해 오래된 형식들을 해석한다."**18** 파우스트의 전설을 해체적으로 재창조한 〈점프 컷(파우스트)Jump Cut (Faust)〉(1997)는 존 제스런의 기억을 환기적인 아름다운 텍스트와 세 개의 거대한 미디어 스크린을 통합시킨다. 이 스크린들은 연결되어 무대 전체의 길이만큼 뻗어 있고, 라이브 배우들 위로 설치되어 있다. 이는 코츠의 작품에서처럼 이미지 '안으로' 배우들을 '결합'시키는 대신에 그들을 유의미하게 '분리'시키는 것이다. 때로는 와이드스크린 이미지가 전체 스크린을 덮고 또 때로는 세 개의 상이한 이미지가 나란히 투시되며, 기술자가 조종하는 카메라가 무대 앞쪽의 카메라 이동장치 트랙을 따라 좌우로 움직이면서 무대 위의 연기자들을 촬영하고 중앙의 스크린은 그 라이브 화면을 자주 보여준다. 이 화면들은 실시간 비디오 믹싱을 통해 사전에 녹화되거나 컴퓨터로 생성된 이미지와 자주 중첩된다. 무대 연출은 파우스트 이야기가 처음 상연되었던 엘리자베스 여왕 시대의 무대를 참조한다. 엘리자베스 시대 극장 무대의 하층부에는 "무대 효과를 위한 기계장치가 들어 있었고 그 효과들이 가시화되는 공간은 최상층 객석이었던 것처럼… 각 장면은 아래의 연극적 공간과 위의 영화적 공간, 즉 무대 효과가 드러난 스크린들을 위해 설정되었다."**19**

이 퍼포먼스는 파우스트 캐릭터가 외진 길을 따라 야간에 차를 운전하는 장면을 비디오 프로젝션으로 보여주면서 시작한다. 그의 눈이 자동차의 후방 거울에 비친다. 두 번의 컴퓨터 신호음이 난 후, 쉬어가며 말하는 보이스오버voice-over가 천천히 뒤따른다.

편지 제1호. 친애하는 이에게, 나는 당신의 나라 상공에 떠 있는 비행기에서 이 편지를 씁니다. 이 반구의 대부분에서 컴퓨터 고장이 지속되고 있어요. 이 국가는 혼수상태에 있습니다. 이제 막 국경을 넘고 있네요. 이 편지를 당신이 받을 수 있을지 모르겠어요. 떠나면서 보니 연기와 불빛밖에는 보이지 않아요. 안개인지 배기가스인지, 도시의 불빛인지 분간하기란 쉽지 않군요. 하지만 당신이 여전히 거기에 있는 와중에 당신의 도시가 파괴되었다는 것을 알리자니 마음이 아픕니다. 그렇지만 당신도 그걸 이미 알고 있을지도 모르겠군요.

또 그렇지만 우리 모두 그게 진실이라는 것을 알고, 당신은 이제 내 손 안에 있는 사진일 뿐이고, 당신의 도시는 연기와 수증기일 뿐입니다.

중앙 스크린의 로드 무비 영상 양 옆으로는 피어오르는 옅은 안개와 연기 이미지가 스크린에 투사된다. 중앙 스크린의 비디오가 파우스트를 연기하는 배우를 라이브로 비추는 것으로 넘어가도 양측의 이미지는 지속된다. 배우는 이제 무대 중앙에서 스포트라이트를 맞으며 홀로 서 있다. 그가 거품이 보글거리는 화학 용품이 든 병을 살펴봄에 따라, 그를 클로즈업으로 잡은 비디오 이미지는 연기와 불꽃 효과와 합성된다. 이 화면이 밀려나며 F. W. 무르나우$^{F.\ W.\ Murnau}$의 1926년 무성영화 〈파우스트Faust〉의 한 푸티지로 넘어가서 주인공이 용해된 물질로 연금술 실험을 하는 장면을 보여준다. 두 개의 측면 스크린에서는 무성 영화의 장르를 따라 고딕 폰트로 된 자막이 생겨나고, 보이스오버가 그 동일한 단어들을 낮게 속삭인다. "다른 이들과 같은 악당! 그는 선을 설교하면서 악을 행한다! 그는 열등한 금속을 금으로 바꾸려고 한다!" 화면이 전환되어 라이브 배우를 비추는데, 그는 머리 위로 커다란 책을 들어 올려 펼친다. 책장이 (선풍기의 도움을 받은) 강풍에 의해 넘겨지고 펄럭인다. 그가 주술적인 영혼을 소환하자, 측면의 스크린은 "오너라, 사악한 악령이여!"라는 자막을 보여주고 나서 컴퓨터 애니메이션 불꽃을 보여준다. 불꽃 이미지들 가운데에서 파우스트의 라이브 비디오 이미지는 그의 몸을 둘러싼 불의 고리 효과와 합쳐진다. 이 효과는 카메라가 배우의 얼굴에 최대한으로 줌인할 때까지 점차 강화되는데, 결국 그래픽 불꽃이 그를 덮치고 측면의 불꽃과 결합되어 불타는 벽을 완성한다.

"타락, 또는 나는 어떻게 타락했는가"라는 브레히트적인 것에 가까운 스크린 자막이 장면 전환을 알리자, 이전의 고풍스러운 텍스트는 동시대적인 폰트로 바뀐다. 소환된 메피스토펠레스를 연기하는 배우는 신의 은총으로부터 자신이 어떻게 타락했는지를 파우스트에게 들려주기 시작한다. 무대 위의 가시적인 카메라 기사들이 두 배우를 패닝숏으로 따라가고, 그들의 얼굴이 클로즈업되어 중앙 스크린에 송출된다. 측면의 스크린은 대화의 조각들을 강화하는 자막을 계속 보여준다. 무대 위의 파우스트와 스크린의 자막이 "입 닥쳐"라고 말하지만, 악마는 이야기를 계속한다. "그리고 지옥이란 존재하지 않아. 지옥은 마음이 머무는 곳이지"라고 그는 고백한다. 그는 마치 닳고 닳았지만 굉장히 번지르르한 텔레비전의 전도사처럼 무대 위를 돌아다니면서, 휴대용 마이크에 대고 말하며 자신을 따르는 카메라의 클로즈업 렌즈를 들여다본다. 그의 대사는 간헐적으로 스크린상의 텍스트로 다시 튀어나온다. "사랑은 없었어", "그가 나를 내쫓았지", "신은 질투했어", "얼어붙은 아름다움", "온통 흰색으로 뒤덮인 흰

색" 등.

장면이 전개됨에 따라 무르나우의 영화에서 차용된 이미지가 계속 프로젝션들 사이로 삽입되고 또 사라지며, 무대 위에서는 이를 반복적으로 흉내 내고 패러디하고 또 재연한다(그림 14.7). 중앙 스크린에 파우스트의 연인이 등장하는 영화 장면의 클로즈업이 제시되는데, 측면 스크린에는 무대 위에서 동일한 인물을 연기하는 배우가 비춰짐으로써 그 이미지가 재창조된다. 두 명의 여성 연기자가 화장대 앞에서 무대 장면을 전개하는 동안, 삼면으로 된 화장대 거울이 그 위의 스크린에도 반영된다. 두 개의 스크린은 라이브 연기자들의 클로즈업 비디오 이미지를 보여주고, 마지막 세 번째 스크린은 무르나우의 1926년 영화에서 여배우가 비슷한 화장대 거울을 들여다보는 푸티지를 보여준다.

"베이비 당신은 내 차나 운전해"라는 자막이 달린, 풍자적으로 코믹한 장면에서, 네 명의 연기자는 무대 위 푸른 크로마키 천 앞에 서 있고, 그중 한 명은 운전대 소품을 들고 마치 자동차를 탄 듯이 그것을 돌리고 있다. 그들을 촬영한 라이브 중계 장면은 비디오 믹싱을 통해, 움직이는 도로 배경 안으로 맞춰져 있다. 스크린에 보이는 그들의 이미지는 동일한 기본 기법을 사용해 스튜디오의 배우들을 야외 도로 위로 다시 재배치했던 1950년대 영화를 상기시킨다(그림 14.8). "지옥행 고속도로"를 타고 가면서, 그들은 부분적으로 노래 제목으로 구성된 대화를 이어간다. 여러 가지 일이 일어나는데, 푸들 한 마리를 치기도 한다(이것을 스크린에는 보여주지 않는다). 이를 위해 배우들은 모두 동시에 살짝 뛰어오르고, 이는 그들이 의도했던 대로 자동차가 튕겨지는 효과를 스크린상에서 완벽하게 만들어낸다. 그리고 브레이크의 날카로운 마찰음과 강아지의 비명 소리로 이루어진 사운드 효과를 통해 이 멀티미디어 블랙 코미디의 유쾌하게 냉소적인 순간이 완성된다. 배경에 깔린 영화가 야외의 도로에서 컴퓨터그래픽으로 된 쏟아지는 흰색 별들과 노랑·주황의 성운으로 변경되면서, 스크린상의 배우들이 존재하지 않는 자동차를 타고 우주 속으로 천국을 향해 날아가는 것처럼 보이는 것으로 이 장면은 마무리된다.

라이브 연기자 중 세 명의 얼굴이 각각의 스크린에 클로즈업으로 잡히는 살인 재판 장면 등 여러 다른 장면을 거쳐, 퍼포먼스는 시작 장면과 동일하게 빈 무대와 스크린상의 이미지로 끝난다. 피어오르는 구름은 퍼포먼스의 도입부에서 비행기 안에서 편지를 쓰던 남자를 떠올리게 하고, 이제 그의 목소리는 느리고 생각에 잠긴 톤으로 퍼포먼스를 마무리한다.

당신의 목소리가 들려요. 길을 따라 여기저기에서요. 그 목소리는 나를 매혹하고 끌어당깁니다. 하지만 어디로, 또 무엇을 위해 나를 끌어당기겠어요? 무엇으로요? 당신으로요? 그래서 나는 계속 나아갑니다. 맹목

그림 14.7 빌더스 어소시에이션의 <점프 컷(파우스트)>(1997)에서 여러 개의 스크린이 라이브 카메라 프로젝션과 무르나우의 1926년 무성영화 <파우스트>의 푸티지를 혼합한다.

그림 14.8 "베이비 당신은 내 차나 운전해": <점프 컷(파우스트)>에서 배우들은 움직이는 도로 배경에 비디오 믹싱으로 중첩되어 코믹한 영화적 특수효과를 만들어낸다.

적으로요. 나는 아무 곳도 아닌 곳에서 또 아무 곳도 아닌 곳으로, 여기서 저기로 계속 여행합니다. … 오늘 밤에는 밤이 없을 것이고, 내일은 내일이 없을 것이며, 오늘은 오늘이 없어요. 그렇다면 남아 있는 것은 대체 무엇인가요? 내일은 이제가 없을 것이라는 것 말고는요. 오늘도 없을 것이고요. 더는 '더'가 없을 겁니다. 다시는요. 나는 그저 기다리고 있어요. 시간 속에 포화된 채로요. 모터가 멈췄어요. 내가 항상 꿈꿨던 그대로에요. 내 아래와 위로 도시가 사라지는 소리들. 내가 항상 꿈꿨던 그대로에요. 내가 영원히 있을 수 있다는 것을 아는 장소를 찾은 것 같아요. 이게 신이나 악마와 어떤 관련이 있는지, 나는 절대 모르겠죠. 때가 됐어요. 거기서 만나요.

〈점프 컷〉은 (훌륭한) 페르소나 퍼포먼스와[20] 영화·텔레비전·노래에 대한 풍자적인 오마주, 고도로 포화된 미디어화가 혼합된 작품으로서, 우스터그룹의 작품과는 양식적·개념적으로 밀접하게 유사하며 본질적으로 '쿨한' 포스트모던적 연극이다. 우스터그룹과 마찬가지로 빌더스 어소시에이션의 미디어 사용은 그것의 기술적인 인공성을 강조하며 영원히 스스로를 미디어'로서' 밝힌다는 점에서 본질적으로 브레히트적이다. 이 작품에서 프로젝션은 따로 프레임화되어 배우들로부터 분리되어 있고, 스크린상에서 비디오화되는 배우들을 컴퓨터 효과와 결합하기 위한 라이브 믹싱 과정이 있기는 하지만, 라이브한 것과 미디어화된 것을 환영적인 시각적 합성물로 병합하고자 하는 시도는 없다. 오히려 라이브한 행위와 프로젝션은 지적인 대화를 전개하며 서로 간에 상호 연결성을 확립하고 서로에 대한 해설을 제공한다. 환영주의적 서사 형식으로부터 자기 의식적으로 '벗어난다'는 점에서, 모든 행위에 따옴표를 친다는 점에서, 그리고 마술 트릭을 행하기 전에 마술사가 그러듯이 자신의 의도를 명시적으로 '선언'한다는 점에서 브레히트적 연극과 해체적 포스트모던 퍼포먼스 양식들은 통합된다. 브레히트적 연극이 관객들에게 플롯 안에서 행해지는 정치적이고 도덕적인 변증법들을 계속 상기시키는 반면, 빌더스 어소시에이션이나 우스터그룹 같은 극단의 브레히트적인 미디어 사용은 관객들에게 배우와 스크린 이미지 사이에 일어나는 변증법적 상호작용을 계속 상기시킨다.

하지만 포스트모던 디지털 퍼포먼스에서 이러한 '미디어에 의한 소외 효과'는 브레히트가 의도했던 것보다는 대체로 덜 명확하고 확실히 훨씬 덜 정치적이다. 물론, 거기에 작동하는 '정치'가 전혀 없다는 말은 아니다. 그런 퍼포먼스들은 빈번하게 사회와 문화의 어떤 측면들, 예를 들면 전자적 이미지의 편재성과 그것의 거짓되고 진부한 본성 등을 비판한다. 그렇지만 (적어도 요즘은) 대체로 유순한 편이다. 분노에 찬 공격보다는 아이러니한, 다 안다는 듯한 관찰에 가깝다. 예를 들어 〈점프 컷〉의 "타락, 또

는 나는 어떻게 타락했는가"와 "베이비 당신은 내 차나 운전해" 시퀀스들이 미디어를 사용하는 근본적인 이유는 라이브한 행위의 패스티시에 동참하고 관객이 레퍼런스를 알아보고 오마주를 즐기는 데서얻는 즐거움을 배가하기 위함이다. 각각의 장면에서 텔레비전 토크쇼와 로드무비를 연기하면서 무대위 배우들은 이미 브레히트적인, 다 아는 듯한 양태로 작동하고 있다. 전자의 장면에서 텔레비전에 편재하는 "말하는 머리통"을 보여주는 클로즈업과 후자의 장면에서 클리셰적인 "야외 도로 위의 자동차" 영화 배경 프로젝션은 배우들의 라이브 비디오 이미지를 스크린에 위치시키며, 소외 효과를 배가함으로써 패스티시 그 자체와 포스트모던적 관객성의 쾌락 원칙에서 그렇게나 핵심적으로 보이는 미디어상호텍스트성을 강조한다.

<알라딘>

빌더스 어소시에이션이 런던을 중심으로 활동하는 단체인 모티로티motiroti와 협업한 작품 〈알라딘$^{Alla-deen}$〉(2003)은 많은 예산이 들어간 멀티미디어 연극 퍼포먼스로서, 필립 피셔$^{Philip Fisher}$는 그것을 "21세기 연극의 멀티미디어 잠재성을 완전히 받아들인 최초의 퍼포먼스 중 하나"[21]라고 묘사한 바 있다. 이 작품은 정교한 디자인과 연행이 돋보인 퍼포먼스로서, 웨스트엔드나 브로드웨이 공연에서 볼 수 있을 법한 세련된 외양과 연기 기교를 갖춘 실험적 디지털 연극의 전형이다. 무대의 좌우상하로 펼쳐진스크린에 반짝거리는 애니메이션 그래픽 블록이 높이 나타나면서 이 작품의 하이테크 디지털 미학은처음부터 명백하게 드러난다. 블록은 테트리스 게임에서처럼 하나씩 수직으로 떨어지고, 점차 건물의벽돌이 되어 대형 음반가게인 버진 메가스토어가 있는 정교한 뉴욕 거리를 완성한다. 그 앞으로 젊은아시아계 여성이 휴대전화로 통화를 하며 무대에 등장한다(그림 14.9). 장면이 인도 벵갈루루의 콜센터로 전환되고 스크린이 절반 정도 상승해 그 뒤로 바쁜 사무실을 드러내면서, 원격 소통의 테마는 강화된다. 이제 무대 위 라이브 퍼포먼스 앞과 위로 걸려 있는 스크린은 똑같이 분주해지며, 해당 장면의구상에서 동등하게 중요해진다. 즉 텍스트, 그래픽, 기록된 비디오, 거기에다 실시간으로 활동하는 무대 위 전화 교환원들의 라이브 웹캠 인물 촬영 화면을 중계하는 브라우저 타입의 윈도까지 컴퓨터 화면처럼 혼합되어 있는 것이다. 콜센터의 노동자들은 투명한 디자이너 의자에 앉아 있고, 그 앞 책상 위에는 얇은 스크린의 컴퓨터가 놓여 있다. 전화를 통한 그들의 상호작용은 마이크 헤드셋을 통해 증폭된다. 그들은 수수료를 벌기 위해 상품 판매를 시도하고, 고객 질문에 답하고, 발이 묶인 운전자들에게

그림 14.9 빌더스 어소시에이션의 <알라딘>(2003)에서 컴퓨터로 생성된 변형적 오프닝 시퀀스의 최종 이미지.

그림 14.10 <알라딘>(2003)에서 거대한 프로젝션 스크린이 걸린 사무실 세트.

지도의 길을 찾아준다. 그들 뒤로 걸려 있는 것은 각각 지구본 이미지가 투사된 여섯 개의 구(나중에 다른 디지털 이미지로 바뀐다)인데, 이는 이 퍼포먼스의 전반적인 주제인 기술적인 전 지구화를 강조한다(그림 14.10).

아시아계 전화 교환원들은 일을 멈추고 한 미국인한테서 발음 교정을 받는다. 이 훈련의 목적은 자신들의 아시아계 억양과 정체성을 숨겨서 미국인 수신자들에게 자신들도 미국에 있는 미국인들이라는 것을 설득하는 것이다. 이들은 빈곤층에서 부유층으로의 마법적 변신을 꿈꾸며 "전혀 가본 적 없는 곳에서 온 다른 사람인 척하는" 현대판 알라딘들이다.[22] 그 훈련의 일부는 이 노동자들이 세미나 발표를 하면서 각자 조사한 미국 문화를 공유하는 것이다. 한 노동자가 텔레비전 시리즈 〈프렌즈〉의 캐릭터를 언급하는데(그녀의 말에 맞춰서 스크린 프로젝션은 각 캐릭터의 이미지를 보여준다), 그녀의 분석은 그 캐릭터들의 모순과 동서양의 문화 수용에서의 근본적인 차이를 재치 있게 드러낸다. 그런데도 세미나에 참여하는 다섯 명의 노동자는 각자 신나게 〈프렌즈〉 캐릭터의 이름을 하나씩 골라서 작업 중에 가명으로 사용한다. 이후에 그들이 전화상으로 자신을 소개하고 클라이언트와 대화함에 따라, 그들을 비추는 라이브 웹캠 프로젝션에서 그들의 얼굴은 모니카·조이·피비·챈들러·레이첼, 즉 흰 피부를 가진 미국인 분신의 스틸 이미지와 실시간으로 능숙하게 믹싱·합성·모핑된다.

최종 막에서 회사는 가장 성취가 높은 사원들을 런던에 보내줬고, 아메리칸드림을 그저 흉내 낼 뿐만 아니라 실제로 살고자 하는 이 캐릭터들의 야망과 커지는 경쟁심이 고조에 달한다. 전자 음악과 인도 음악이 이것저것 섞여 흘러나오는 런던의 어느 고급 가라오케 클럽의 화려하고 채도 높은 색조명의 빛 아래서 동양과 서양, 할리우드와 발리우드, 과거와 현재, 환상과 현실이 만난다. 마지막에 다다르면 서양인 가수가 부르는 간드러지는 발라드에 맞춰 무대 위에서 동양인 무용수가 강렬한 동양풍의 이국적 정취로 춤춘다. 스크린에는 인터넷 윈도 이미지가 알라딘과 아라비안나이트의 이미지에서 영감을 얻은 것 같은 화려한 색채의 환상적인 시퀀스와 결합된다.

〈알라딘〉은 지적이고 환기적인 상호 문화적 협업이자 기업 자본주의, 세계 문화에 대한 기술의 영향(위성 시스템과 인터넷에서 텔레비전이나 전화 같은 더 오래된 매체까지), 그리고 서로 다른 문화들이 서로의 신화를 흡수해 재정의하는 방식들에 대한 탐구이다. 한 평론가는 우리가 어떻게 "기술의 회로에 갇힌 '전 지구적 영혼들'"로서 기능하는지, "그리고 우리의 목소리와 이미지들이 한 문화에서 다른 문화로 이동하는지"[23]와 관련해 이 작품을 설명했다. 다른 평론가들은 동시대 기술 문화에 대한 알라딘 우화의 설득력을 강조했다. 수재나 클랩[Susannah Clapp]은 이 단체가 "어제의 요술이 오늘의 가상현실"[24]이라는 것을 보여준다고 주장하고, 린 가드너[Lyn Gardner]는 콜센터의 인물들이 전화를 건 미국인들에게 "그 21세기 요술램프, 즉 신용카드를 통해"[25] 즉각적인 만족감을 제공해야 하는 점을 논한다. 나아가 가드너는 "그 노골적인 소원 성취와 계급, 부와 사회적 지위에 대한 문제들, 그리고 개인의 변신

가능성에 대한 강조 등, 알라딘은 우리가 찾을 수 있는 동화 중에 가장 현대적이다"라고 주장했다.[26]

메리앤 웜스가 연출한 이 작품은 날카롭게 다듬어진 대화(『와이어드』편집자 마사 베어Martha Bear의 극본), 멋진 세트와 조명 디자인(키스 칸Keith Khan, 알리 자이다Ali Zaida, 제니퍼 팁턴Jennifer Tipton), 그리고 확신에 찬 앙상블 퍼포먼스로 이루어진 매끄러운 퍼포먼스다. 또한 여섯 개의 라이브 비디오 입력(전화 교환원들의 컴퓨터 모니터 위에 설치된 네 대의 웹캠과 두 대의 일반 비디오카메라), 라이브 디지털 이미지 조작, 사전에 프로그래밍된 애니메이션과 컴퓨터그래픽(크리스토퍼 콘덱Christopher Kondek), 실제 아시아계 전화 교환원들을 취재한 다큐멘터리 등 사전 녹화된 여러 비디오 요소들 등 인상적인 기술적 성취가 있다.

여기서 사용된 기술 중 특히 효과적인 부분은 바로 이 기발한 하드웨어인데, 미국에서 전화를 거는 여러 인물을 연기하러 배우들이 들어가는 (무대 양쪽에 하나씩 설치되어 있는) 투명한 전화 부스다. 그 안에 들어간 배우들은 발로 밟는 스위치를 눌러 그 안에 설치된 얇은 플라스마 분자 필름의 각도를 조정하는데, 그러면 유리가 반투명하게 변해 전화하는 인물을 안개 속에 가린 실루엣으로 만들어준다. 빌더스 어소시에이션의 연출가 메리앤 웜스는 자신의 극단에서 디지털 기술의 사용은 "새로운 관객을 위한 도구"를 사용하는 것이라고 말하면서, 특히 기술이라는 램프의 요정을 쉽게 이해할 수 있는 젊은 관객층을 언급했다.[27] 〈알라딘〉의 청년 지향적인 파생물에는 뮤직비디오와 방대한 웹사이트도 포함되었다. 웹사이트에는 방문객들이 램프를 문지르고 소원을 말할 수 있는 콘텐츠도 있었다.

로베르 르파주

퀘벡의 멀티미디어 연극 권위자인 로베르 르파주는 시각적·양식적으로 조지 코츠의 화려한 환영적 미학과 빌더스 어소시에이션의 예리하고 해체적인 미디어 연극 사이 어딘가에 자리한다. 르파주와 그의 엑스 마키나 극단Ex Machina Company(1994년 창단)으로서는 공간은 변치 않는 흥미와 집착의 대상이었다. 르파주는 주로 전통적인 연극 무대에서 공연하면서도 문자 그대로의 의미와 비유적인 의미에서 다른 종류의 공간들을 폭넓게 탐구해왔다. 이 공간들은 지질학적(〈지각판Tectonic Plates〉, 1989), 지리학적(〈오타강의 일곱 지류The Seven Streams of the River Ota〉, 1994), 수학적(〈기적의 기하학Geometry of Miracles〉, 1998)인 것에 걸쳐 내부 공간(〈바늘과 아편Needles and Opium〉, 1991)과 우주 공간(〈달의 저편The Far Side of the Moon〉, 2000)의 영역을 그렸다. 사실 르파주는 시각적 스펙터클을 창조할 때 컴퓨터

로 생성된 효과는 상대적으로 덜 쓰는 편이고 오히려 이동하는 스크린과 거울, 기발한 기계적 세트와
더불어 익숙한 비디오 프로젝션 사용을 선호한다. 그러나 몇 되지 않는 슈퍼리그 멀티미디어 연극 실천
가 중 하나로서, 그는 공간에 대한 우리 논의에서뿐만 아니라 인터미디어 퍼포먼스라는 더 넓은 분야
와 관련해서도 상당히 흥미롭고 중요한 인물이다. 르파주의 퍼포먼스에서 공간은 시각적으로 모핑·변
형·변신하는데, 여기에는 흔히 스릴감 있는 속도와 극적인 효과가 있다. 르파주의 전작을 검토한 존 오
머호니[John O'Mahoney]는 "물에 잠긴 강의실이 베니스 운하로, 낡은 책 더미가 뉴욕의 스카이라인으로,
오래된 회전식 건조기가 우주정거장으로 변하는… [르파주의] 키메라 같은… 언캐니하고 거의 비자연
적인 시각적 변모의 힘"[28]을 묘사했다(그림 14.11).

그림 14.11 르파주의 <달의 저편>(2000)에서 세탁기 겸 우주선.
사진: 소피 그르니에[Sophie Grenier].

르파주는 비디오와 멀티미디어 프로젝션의 사용에서, 그리고 무대 공간의 물리적 구성에서도 기발하고 때로는 최면을 거는 듯하다. 예를 들어 그가 런던에서 올린, 경쾌하고 고도로 물질적인 〈한여름 밤의 꿈A Midsummer Night's Dream〉(1992)에서는 작품 전체가 얕은 물에서 상연되었다. 배우들은 물을 헤치며 다녔고, 공연 몇 개월 후 보텀을 연기한 배우 티모시 스폴Timothy Spall은 "아직도 엉덩이에서 진흙이 나온다니까요"라며 농담을 했다.[29] 물 주변으로는 축축한 진흙이 둥그렇게 둑을 이루고 있었고, 그 덕에 사랑에 취한, 성적으로 흥분된 순진한 청년들이 숲속에서 분노의 추격을 벌이는 장면에서 그 무대는 멋지도록 지저분한 경주장이 되어주었다.[30] 르파주 작품에 관한 평론은 그가 전통적인 프로시니엄 아치proscenium arch형 무대를 고쳐서 여러 다른 공간과 구성들을 만들어내거나 환기시키는 데에 사용한, 표현적이고 절충적인 아이디어·주제·기계 장치 등에 주목한다.

비평가들의 극찬을 받은 동시에 시각적으로 가장 매혹적인 그의 작품 중 하나인 〈바늘과 아편〉(프랑스어 제목으로는 〈Les Aiguilles et l'Opium〉, 1991)에서는 천으로 된 회전하는 배경 프로젝션 스크린만이 유일한 세트로서 기능한다. 르파주의 일인극은 우선 현 시대에서 시작한다. 그는 마일스 데이비스Miles Davis에 관한 영화의 보이스오버를 녹음하기 위해 대기하면서 실존주의 작가 장폴 사르트르가 묵었던 파리의 호텔 방에서 지내고 있다. 그는 여러 군데에 전화를 거는데, 그중 한 건은 옆방에서 지속되는 성관계 소리에 대해 불평하려 호텔의 프런트에 건 것이다. 그의 뒤로 균형 잡힌 가슴과 허벅지를 가진 한 여성 마네킹이 보이기 시작하는데, 유연한 천 스크린에 밀착한 채 마치 오르가즘을 느끼는 듯이 머리를 뒤로 젖히고 있는 모양이다. 르파주가 전화에 대고 1940년대와 1950년대에 그 호텔에 묵었던 방문객들에 대한 풍요로운 예술적 역사를 혼잣말로 읊고 있는 동안, 퍼포먼스는 세 개의 이야기를 한데 엮기 시작한다. 재즈 트럼펫 연주자 마일스 데이비스가 줄리엣 그레코Juliette Greco와의 관계에서 실패한 후 빠져들게 된 헤로인 중독, 프랑스 시인이자 영화감독인 장 콕토Jean Cocteau의 아편 중독과 연인을 잃은 데에 대한 트라우마, 그리고 헤어진 파트너에 대한 르파주 본인의 고통스러운 집착이 서로와의 연관 속에서 탐구된다.

콕토를 묘사할 때 르파주는 고정 장치를 매고 공중에 매달려서 자신이 구사하는 프랑스어의 억양만큼이나 풍성하고 진한 매력과 존재감으로 그를 연기한다(그림 14.12). 어떤 지점에서 그는 잠에 들기 시작하고 고정 장치에 묶인 채 앞으로 천천히 고꾸라진다. 그의 뒤로는 그래픽으로 된 진한 파란색 회오리가 회전하기 시작해 그를 꿈 시퀀스로 데려간다. 또 다른 장면에서 그는 관객들에게 말을 거는데, 그 와중에 배경의 프로젝션이 바뀌어 그가 고층 아파트 창문 두 개의 바깥 공간에서 둥둥 떠다니는 것

그림 14.12 <바늘과 아편>(1991)에서 장 콕토를 연기하는 로베르 르파주.
사진: 클로델 위오 Claudel Huot.

처럼 만든다. 그는 "여러분이 모두 제 이름을 이렇게나 잘 알면서 제 작품은 그렇게나 모른다니 상당히 뿌듯하군요"라면서, "왜냐하면 제 작품은 여러분을 몽유병으로 몰아넣어, 저를 절대 용서하지 않을 만한 현기증을 여러분에게 안겨줄 테니까요"라고 말한다. 그는 고정 장치에 묶인 채 앞쪽 아래로 돌진하고, 건물을 보여주던 배경 프로젝션은 갑자기 덜컥이더니 반대 방향으로, 수직으로 상승하며 빠르게 움직인다. 클래식 음악이 높아지자 아파트 건물과 창문들이 프레임을 통해 위로 휩쓸려가고, 르파주는 자유낙하로 공중제비를 돈다. 그의 척추는 허우적거리는 패닉, 물속의 수영, 그리고 환희에 찬 비행의 느낌들을 표현해 차례대로 소환한다. 르파주가 공중에서 시적인 공중제비를 돌면, 합성된 이미지는 화려한 장면 전환을 보여준다. 물론, 여기에 어느 정도 아이러니가 있기는 하다. 왜냐하면 그 효과는 영화에서 빌려온 것이기 때문이다. 그것은 아주 고전적인 매트matte 촬영기법*이다.

가장 기억에 남는 이미지 중 하나는 확연하게 기술의 수준이 낮은, 교실에서 투명 필름에 쓴 텍스트를 보여주기 위해 사용하던 오버헤드 프로젝터로 실현한 그림자 효과이다. 수평면으로 놓인 숟가락의 그림자가 무대 스크린 배경에 투사되고, 피하 주사기를 든 두 손이 보인다. 주사기 바늘은 숟가락의

* 매트 촬영은 빛을 조정하거나 차단하는 매트를 카메라 앞에 달아놓고 촬영하고 나서 다시 되감아 다른 장면을 촬영함으로써 이미지를 합성하는 기법이다.

그림 14.13 로베르 르파주의 투사된 몸이 물속에서 유영하는 동안 그의 '라이브한' 머리가 스크린 위로 등장한다.
사진: 클로델 위오.

움푹한 부분을 겨냥하고 있고, 헤로인 용액을 천천히 빨아들여 주사기의 투명한 몸체를 채운다. 스크린 뒤에서 르파주는 치아를 사용해 자신의 왼쪽 이두박근에 압박 끈을 묶으며 전진하고, 그의 그림자는 프로젝터의 빛에 의해 빛난다. 그는 스크린의 한쪽에서 멈춰 팔을 앞으로 뻗는다. 스크린상에서 르파주의 전신보다 더 크게 보이는 거대한 주사기를 들어 올려 그 커다란 바늘로 르파주의 아래팔을 찌르는 것처럼 놓는다. 바늘이 천천히 액체를 (오버헤드 프로젝터의 수평면 위로) 흘려보내면 그림자놀이로 보여주는 투약이 이뤄지고, 르파주의 팔에 물방울이 맺힌다. 이 물방울은 점차 넓어져 그의 그림자 몸 주변으로 퍼진다. 약의 효과가 올라오자 르파주는 머리를 숙이고 반대편 손을 사용해 천천히 선글라스를 벗는다. 주사기가 뽑히면서 접촉이 떨어지는 순간, 바늘과 뻗어진 팔이 동시에 잠시 떤다.

마일스 데이비스의 트럼펫 솔로를 배경으로 재생되는 또 다른 스크린 이미지는 르파주가 왼손에 트럼펫을 들고 입에서는 공기 방울을 뿜어내며 수중에서 수영하는 화면이다(그림 14.13). 그 카메라/스크린 프레임의 상단은 수영장의 수면과 상응해서, 르파주가 숨을 쉬기 위해 올라오면 그의 머리와

그림 14.14 〈엘시노어〉(1995)에서 햄릿을 연기하는 로베르 르파주. 사진: 리처드 맥스 트렘블레이^{Richard Max Tremblay}.

어깨가 그 너머로 사라진다. 그와 동시에 무대 위 라이브한 르파주의 머리와 어깨는 스크린 위로 나타나(그는 그 뒤 계단에 서 있다) 그림을 완성한다. 그의 '실제' 머리와 상체는 물속에서 유영하는 녹화된 몸에 마치 붙어 있는 것처럼 완벽한 크기와 위치로 맞춰져 있다. 라이브한 르파주는 전화를 들고 짧은 통화를 한 후 숨을 크게 한 번 쉬고 스크린 뒤로 사라지고, 그와 동시에 녹화된 그의 몸은 다시 아래로 잠수한다.

『햄릿』에 대한 르파주의 솔로 버전인 〈엘시노어^{Elsinore}〉(1995)에서 그는 공간적으로 혼란스럽게 하는 효과들을 만들어낸다. 가상 도플갱어를 사용하기도 하고, 카를 피용^{Carl Fillion}이 디자인한, "회전, 비행, 왜곡 등 끊임없이 재구성되며 매혹적인 기하학적 발레를 이루는"³¹ 움직이는 세트 안에서 후방과 오버헤드의 관점에서 시퀀스를 연출하기도 한다(그림 14.14). 라이브 카메라 프로젝션이 (모든 인물을 연기하는) 르파주³²를 여러 각도에서 동시에 보여주고, 때로는 그 여러 각도의 시각을 함께 중첩시킨다. 마지막의 결투 장면은 미니어처 비디오카메라를 사용해 햄릿의 독 묻은 칼의 관점에서 역동적으로 흔들리는 화면으로 액션을 중계한다. 모래로 뒤덮인 세트를 사용한 〈기적의 기하학〉(1998)은 신비주의적 철학자 게오르기 구르지예프^{George Gurdjieff}와 (마리 브래사드^{Marie Brassard}라는 여성이 연기하는) 건축가 프랭크 로이드 라이트^{Frank Lloyd Wright}의 중첩되는 인생 이야기를 통해 유물론과 영성의 교차점을 탐구한다. 두 주인공이 예술적·실존적·과학적 질문들을 표현하고 설명하기 위한 수학공식을

그림 14.15 로베르 르파주의 〈기적의 기하학〉(1998). 사진: 소피 그르니에.

찾는 동안, 르파주는 삼각형, 사각형, 그리고 무대 위의 거대한 안구 형태에서 발견되는 원형 등 여러 다른 기하학적 모양에 따라 퍼포먼스의 여러 다른 부분을 공간적으로 구상했다(그림 14.15).

로리 앤더슨의 음악을 사용한 〈달의 저편〉(2001)에서는 미국 대 소비에트의 우주 전쟁을 배경으로, 싸우고 절연한 후 어머니의 죽음을 계기로 다시 만난 두 형제가 가지는 열망의 이야기가 펼쳐진다. 이 교차하는 주제들은 작품 초반에 형인 필리프(모든 인물은 르파주가 연기한다)가 박사학위 논문을 발표하는 장면에서 설정된다. 그는 우주를 탐험하고자 했던 1960년대의 욕망이 얼마나 지식과 이해를 향한 도정, 또는 단순히 인간의 자기도취에 의해 추동되었는지를 묻는다. 이 긴장은 나중에 그가 재귀적으로 스스로에 대해, 그리고 타인과의 관계에서 탐구하는 문제이기도 하다. 이 작품은 이러한 이중성—공산주의 대 자본주의, 지구 대 우주, 젊음 대 나이 듦(퍼포먼스는 빨래방에 남겨진 한 열두 살짜리 소년의 상상으로 시작한다), 필리프의 공상적인 지성주의 대 동생 앙드레의 실용주의, 그리고 달의 어두운 편 대 밝은 편 등—으로 가득 차 있다(그림 14.16). 레터박스letterbox* 모양의 세트는 영화적인 느낌이 나고, 거울이 달린 이동식 패널이 좌우로 움직여서 계단식 강의실과 옷장에서 엘리베이터와 비

* 레터박스 포맷은 영화를 텔레비전에서 상영할 때, 스크린 비율 그대로 텔레비전에서 보여주는, 즉 화면의 위아래로 검은 띠가 생기는 방식이다.

그림 14.16 <달의 저편>(2001)에서 필리프 역의 로베르 르파주가 달의 풍경을 보며 사색에 잠겨 있다. 사진: 소피 그르니에.

행기 내부까지 수많은 장소를 창조해낸다. 하비 오브라이언^{Harvey O'Brien}은 이 세트를 다음과 같이 묘사한다.

> [이 세트는] 주목할 만한 창작물로, … 회전하는, 진화하는, 가상적으로 살아 있는 공간이다. … 몇 개의 컨베이어 벨트, 그리고 오프닝 장면에서는 세탁기 문 역할을 하고, 우주 캡슐이자 은유적으로는 탄생의 통로로 변하는 거대한 둥근 창과 함께, 이 세트는 진정으로 '기계 밖으로' 의미를 전달할 수 있는 것으로 보인다. 이 세트는 명백히 값비싸며 행위를 보여주기 위해서는 멀티미디어 프로젝션과의 정확한 타이밍과 조응을 필요로 하는데, 갈수록 인상적인 그 매번의 격변이 작품의 드라마적 핵심에 불가분하게 결속되어 있지 않았다면 그 모든 것은 아무런 의미도 없었을 것이다.³³

좌우로 움직이는 후면의 벽이 아카이브 처리된 영화와 오리지널 비디오 푸티지를 위한 프로젝션 스크린으로서 기능해 수많은 장소를 환기시키며, 원형의 창은 (오브라이언이 언급한 세탁기 문과 우주 캡슐 외에도) 금붕어 어항, 벽시계, CT 촬영 기계가 된다(그림 14.17). 이 퍼포먼스는 드라마적으로 매끄럽지 않고, 형제간의 관계는 그 심리적·감정적 약속을 거의 지키지 않지만, 공간적으로 변형되는 효과들의 시각적 모음은 자주 현혹적이다. 이는 특히 마지막의 '가상적 우주 유영' 이미지에서 그러하다. 예각의 거울 프로젝션을 사용해 태아같이 엎드려 있는 르파주(나중의 상연에서는 이브 자크^{Yves Jacques}가 연기했다)의 몸을 시각적으로 프로젝션 안에 잠기게 하는 것이다. 그는 중력에 영향 받지 않

그림 14.17 로베르 르파주가 〈달의 저편〉에서 선보인 영화적인 세트. 사진: 소피 그르니에.

은 채 둥둥 떠다니는 것처럼 보이다가, 드넓은 우주의 별들로 가득 찬 암흑 속에서, 어느 평론가가 묘사
하듯이 "어떤 엄청난 새와 유리 가가린$^{Yuri \ Gagarin}$이 합쳐진 것처럼 날아오르고 회전하고 날아다닌다."**34**

르파주와 평론가들

연극 무대 공간을 시각적으로 변형시키는 르파주의 생명력과 상상력은 보통은 신중하고 차분한 평론
가들로 하여금 그 혼자만이 죽어가는 연극이라는 예술에 생명을 불어넣었다고 선언(하다시피)하고
그를 "연금술사", "선지자", "외계인", "천재"라고 찬양하는 숭배적인 찬가를 부르도록 했다.**35** 르파주가
1992년 영국 국립극장에서 상연한 〈바늘과 아편〉으로 실질적으로 영국에서 이름을 알리기 시작하기
수년 전부터 이미 영국의 유명한 평론가가 그의 작품을 정전화하기 시작한 바 있었다. 어빙 워들Irving
Wardle은 1987년 "지난 해 토론토에서 그의 〈용의 삼부작$^{The \ Dragon's \ Trilogy}$〉을 보았을 때 나는 그를 젊
은 날의 피터 브룩에 비교했다"면서, "그 후 그 작품이 성장한 것을 보니 원숙한 피터 브룩으로 정정해
야겠다"고 썼다. 보수적인 영국 연극 평론계의 요새에서 (영국인들이 역대 최고의 연출가로 여기는) 브
룩처럼 평단에서 신성시되는 인물과 비교되는 것은 젊은 캐나다인에게 내놓기에 미미한 찬사가 아니다.
1992년에 마찬가지로 명망 높은 영국의 평론가 마이클 코브니$^{Michael \ Coveney}$는 〈바늘과 아편〉을 "내
가 본 것 중에 가장 기술적으로 노련하며 감정적으로 일관적인 혼합 미디어 퍼포먼스"라고 칭했다.**36**
다른 한편, 뮤지션 피터 가브리엘$^{Peter \ Gabriel}$처럼 지식인은 아니지만 훨씬 더 유명한 인물들이 "연극을

좋아하지 않는 사람들을 위한 연극을 만드는 진정한 선지자"³⁷라고 환호를 보내고 있었다. 그리고 가브리엘은 르파주를 고용해 자신의 유명한 〈비밀세계^{Secret World}〉 투어(1994) 퍼포먼스를 연출하도록 하고, 우리가 21장에서 다루는 작품인 〈줄루 시간〉(1999)으로 그와 협업하기도 했다.

가브리엘의 분석은 자신이 신세대 관객을 위해 연극을 재점화하고자 하는 연출가라는 르파주의 자기 인식에 반영되어 있다. 캐나다오페라단^{Canadian Opera Company}에서 〈기대^{Erwartung}〉와 〈푸른수염의 성^{Bluebeard's Castle}〉을 연출한 후, 르파주는 다음과 같이 회상했다. "가장 만족스러웠던 부분은 저렴한 좌석이 즐비한 발코니가 젊은이들로 꽉 차 있었다는 것이다. … 우리는 이 예술을 살려두어야 한다."³⁸ 하지만 르파주는 그를 "무대 위의 거장 마술사"³⁹라고 부른 『시드니모닝헤럴드^{Sydney Morning} ^{Herald}』의 비평가 같은 이들이나, 그를 〈엘시노어〉 퍼포먼스로 "모든 [전통적인] 무대 마술 퍼포먼스에게 창피를 준 … 퀘벡의 마법사"⁴⁰라고 칭한 이언 셔틀워스^{Ian Shuttleworth}가 사용한 무대 마술에 대한 비유는 거부한다. 르파주는 다음과 같이 답한다. "내가 하는 일에는 그 어떤 마술도 없다고 생각한다. … 모든 연결성은 다 잠재의식이나 집단 무의식에 있다."⁴¹ 나아가 그는 "연극은 암시적으로 기술에 연결되어 있다. … 기술에는 시가 있지만, 우리는 무대 위의 행위가 가려지지 않는 방식으로 그것을 사용하려 노력한다"⁴²고 주장한다(그림 14.18).

그림 14.18 로베르 르파주가 〈엘시노어〉에서 사용한 세트. 평론가들은 이를 무대 마술·환영의 전통과 작동 방식에 비유했다. 사진: 리처드 맥스 트렘블레이.

많은 평론가는 이에 동의한다. 그중 한 명은 다음과 같이 말했다. "로베르 르파주는 단 한 번도 이 기술들을 그저 아방가르드 효과를 위해서만 사용한 적은 없다. 기술의 매혹하는 능력을 이용한 것이 아니라 예술적 표현의 도구로서 그 기능에 집중한 것이다."[43] 그러나 이에 찬성하지 않는 이들도 있다. 셔틀워스의 〈엘시노어〉 분석은 여러 해에 걸쳐 르파주의 시각적 불꽃놀이에 감탄했지만 기계 장치와 프로젝션 효과의 남용이 다른 드라마적 요소들에 해롭게 작용했음을 지적했던 좀 더 신중한 쪽의 평론가들과 공명한다.

실망스러운 것은 이 모든 제시적인 경탄스러운 것들이 『햄릿』의 캐릭터나 희곡 자체에 대해 놀라우리만치 말할 것이 적은 이 작품의 외골격을 형성한다는 것이다. … 그 작품의 외면이 너무나 빛나고 매혹적이라서 그 이면에 있을 수 있는 사색들은 거의 볼 수 없다. … 〈엘시노어〉에서 95분 동안 쭉 이어지는 다른 사람의 (인공적인 무대용 영어 억양으로 구사된) 말은 마음에도 머리에도 그다지 많은 것을 전해주지 않는다.

이것은 마치 르파주가 편집된 텍스트에 그렇게나 훌륭한 시각적 갑옷을 입혀놓고 역설적이게도 스스로는 설명적인 퍼포먼스를 제공하는 것에는 소극적인 것처럼 보이는 것이다. … 모든 형태의 가변성, 상대주의와 불확실성에 대해 만연한 걱정을 넘어, 〈엘시노어〉는 사실상 말이 없다. 그래서 그렇게나 긴 시간이 지난 후에도 『햄릿』은 우리에게 또 하나의 역설을 제공한다. 비계몽적인 동시에 놓쳐서는 안 될 퍼포먼스를 말이다.[44]

1900년대 초반의 선구적인 멀티미디어 연극 퍼포먼스들에 대한 평론에서 명백했던 스타일과 내용, 시각적인 것과 텍스트적인 것, 매개된 것과 라이브한 것 사이의 절묘한 균형 잡기에 대한 동일한 우려와 비판이 백 년 후에도 지속되며, 의심할 여지가 없이 항상 계속될 것이다. 하지만 르파주의 기술적 감성과 텍스트적 감성 사이에 그 어떤 지각된 긴장이 존재하더라도, 그는 멀티미디어 스펙터클과 연극적 공간 변신의 예술에서 완전한 거장임이 분명하다.

주석

1. Jones, *Towards a New Theatre: The Lectures of Robert Edmond Jones*, 69.
2. Barrault, *Reflections on the Theatre*, 61.
3. Ibid.

4. Elam, *The Semiotics of Theatre and Drama*.

5. Blossom, "On Filmstage," 70.

6. 핑 총의 방대한 작업에 대한 더 자세한 분석은 다음을 참고할 것. Shank, *Beyond the Boundaries: Alternative American Theatre*, 253-263.

7. Birringer, "Dance and Interactivity," 28를 보라.

8. Virmaux, "Artaud and Film," 165.

9. Morse, "Video Installation Art: The Body, The Image and the Space-in-between."; Grosz, "In-Between: The Natural in Architecture and Culture."; Rubidge, "Bodying the Space in Between."

10. Grosz, "In-Between," 90.

11. 코츠의 퍼포먼스 다수에 대한 자세한 묘사와 분석 및 그의 미적 관심사와 방법론에 대해서는 Shank, *Beyond the Boundaries*, 264-279를 참고하라. 이 논의에서는 조지 코츠 퍼포먼스 워크스에 대한 생크의 연구에 크게 의존했다.

12. Shank, *Beyond the Boundaries*, 269.

13. CNET (Coates) "Movers and Shakers : George Coates."

14. Shank, *Beyond the Boundaries*, 278.

15. Illingworth, "George Coates: Toast of the Coast," 45.

16. Shank, *Beyond the Boundaries*, 279에서 재인용한 코츠의 글.

17. Ibid., 278.

18. Builders Association, "Jump Cut (Faust)."

19. Weems, "Weaving the 'Live' and the Mediated: Marianne Weems in Conversation with Cariad Svich," 52.

20. 〈점프 컷 (파우스트)〉에는 제프 웹스터, 데이비드 펜스[David Pence], 모이라 드리스콜[Moira Driscoll], 헤븐 필립스[Heaven Phillips]가 출연한다.

21. Fisher, "Alladeen."

22. Gardner, "Pure Genies."

23. 익명의 리뷰, <http://www.redhotcurry.com/entertainment/theatre/alladeen.htm>.

24. Clapp, "And for my Next Trick…"

25. Gardner, "Pure Genies."

26. Ibid.

27. Tan, "Globe Trotting with Alladeen & the Global Soul"에서 재인용한 윔스의 글.

28. O'Mahoney, "Aerial Views."

29. O'Mahoney, "Aerial Views"에서 재인용한 스폴의 글.

30. 〈한여름 밤의 꿈〉은 런던의 영국국립극장에서 북미 출신 연출가가 연출한 첫 번째 퍼포먼스였다.

31. Shuttleworth, "Elsinore."

32. 〈엘시노어〉의 이후 상연에서는 영국 배우 피터 달링[Peter Darling]이 르파주를 대신했다.

33. O'Brien, "The Far Side of the Moon: Robert Lepage."

34. 영국의 『타임스^{The Times}』 신문에 평론가의 이름이나 날짜 없이 실린 연극 리뷰, <http://www.albemarle-london.com/rnt-farside.html>.

35. 우리가 조사한 연극 평론에서 이 모든 명칭이 르파주에게 적용되었는데, (늦은 밤의 지친 상태인) 이 시점에서 솔직히 말하면 우리는 완전한 출처 표기를 포기한다. 때로 삶은 너무 짧다.

36. Coveney, "Needles and Opium."

37. O'Mahoney, "Aerial Views"에서 재인용한 가브리엘의 글.

38. Gorman, "Elsinore Houses One-Man Wonder"에서 재인용한 르파주의 글.

39. <http://www.dublintheatrefestival.com/artist_detail.php?artist_id=95>에서 인용.

40. Shuttleworth, "Elsinore."

41. O'Mahoney, "Aerial Views"에서 재인용한 르파주의 글.

42. Rush, *New Media in Late 20th-Century Art*, 71.

43. 익명의 기사, <http://epidemic.cicv.fr/geogb/art/lepage/prj/introzulugb.html>.

44. Shuttleworth, "Elsinore."

15장. 가상현실 : 몰입에의 추구

레니나와 새비지는 푹신한 특실에 느긋하게 앉아서 냄새를 맡고 귀를 기울였다. … "의자 팔걸이에 달린 금속 손잡이들을 잡아요." 레니나가 속삭였다. "그러지 않으면 촉감 효과를 전혀 느끼지 못할 테니까요."

—올더스 헉슬리^{Aldous Huxley}, 『멋진 신세계^{BRAVE NEW WORLD}』(1932)[1]

가상현실이 현실을 대체할 수 있는가? 연극이 실제 삶을 대체할 수 있다면 그러할 것이다. 촌놈만이 무대 위로 달려가 악당으로부터 아가씨를 구할 테지만, 20세기 후반은 그럴 의지가 있는 촌놈들로 가득 찬 것 같다! 연극과 마찬가지로, 가상현실의 발전은 가상현실 경험을 향상시키고 현실의 맥락들을 산만하게 하는 장치들을 가지고 있다.

—돈 아이드^{Don Idhe}[2]

연극은 언제나 가상적인 현실이었다. 배우가 관객과 공모해 상상적으로 어떤 믿음(또는 콜리지가 말한 "불신의 중단"이라고 알려진 것)을 소환해내서, 빈 무대가 고대 테베의 궁이 되거나 1692년 세일럼의 마녀재판장이 되는 것이다. 선구적인 가상현실^{VR} 연극 디자이너 마크 리니는 연극을 "원래의 가상현실 기계"라고 부르면서 연극에서 관객은 "상호작용적이며 몰입적인 상상적인 세계들"을 방문할 수 있다고 묘사했고,[3] VR 예술가이자 비평가인 다이앤 그로말라는 VR의 역사적 선구자들이 "의례·디오라마·예술·문학·연극의 미메시스적 시뮬레이션을 통해 유발된 환상적인 세계들… 인간들이 자신의 행위주체성을 확장하고 투영하는, 공유할 수 있지만 별세계에 있는 장소에 대한 환기와 지각"을 통해 추적될 수 있다고 주장한다.[4]

올리버 그라우의 『가상 예술: 환영에서 몰입까지』(2003)는 고대로 거슬러 올라가며 몰입적 파노라마와 환영적 공간의 역사를 추적하고 미술사 전체를 매체사로 전환시키면서 VR의 기원에 대한 자세한 계보학을 제시한다. 그라우에게 컴퓨터는 단순히 예술가로 하여금 이미지의 조작과 현실에 대한 이미지의 관계를 조사하도록 허용하는 가장 최신의 도구일 뿐이다.

많은 영역에서 가상현실은 완전히 새로운 현상으로 여겨진다. 하지만 이 책의 핵심적인 주장에 따르면, 관찰자를 환영의 밀폐된 이미지 공간 안에 자리 잡게 한다는 개념은 컴퓨터로 보조된 가상현실이라는 것이 기술적으로 발명된 후에야 처음 등장한 것이 아니다. 오히려 가상현실은 인간과 이미지 간 관계에서 핵심의 일부를 형성한다. … 그 개념은 최소한 고대 세계부터 존재했으며 현대 가상 예술의 몰입 전략에서 재등장한다.[5]

VR는 탐색 가능한navigable 삼차원 환경을 시뮬레이션하며, 상당한 컴퓨팅 성능이 필요한 산업적 컴퓨터그래픽 포맷이다. 비록 대중문화에서 VR라는 용어가 갈수록 더 느슨하게 사용되어 심지어 이메일까지 포함해 모든 디지털적인 것을 지칭하고 있지만, 더욱 엄밀한 정의는 VR의 고도로 전문화되고 특정한 본질을 강조해 그것을 대부분의 컴퓨터 애플리케이션과 시뮬레이션의 범위에서 떼어놓는다. 1995년에 켄 피멘텔$^{Ken Pimentel}$과 케빈 테이셰이라$^{Kevin Teixeira}$는 VR를 "최초의 21세기형 도구"라고 부르면서 그것의 주된 정의적 특징을 몰입, 즉 "환경으로 둘러싸이는 내포"라고 보았다. "VR는 참여자를 정보 안에 자리매김한다."[6] 다른 이들은 일인칭의 영화적 관점을 사용하는 반응적인 탐색 가능 요소들을 강조하는데, 대니얼 샌딘$^{Daniel Sandin}$은 이를 "르네상스 이후 처음으로 일어난 관점의 재정의"로 여긴다.[7] R. U. 시리어스는 VR를 완전히 새로운 종류의 공간, 즉 상상의 확장을 창조해 그것을 "다시 미개척화하는 것 … 미개척된 공간 창조"의 측면에서 강조한다.[8] VR에 대한 가장 열성적인 초기 옹호자 중 한 명이자 그 주제에 대한 초기 주요 저작 중 하나[9]를 1991년에 출판한 저자이기도 한 하워드 라인골드는 VR의 존재론을 세 개의 상호의존적인 측면으로 유용하게 요약한다. "하나는 삼차원적 세계에 둘러싸이는 것, 즉 몰입이다. 또 다른 것은 그 세계 속에서 걸어 다니고 스스로의 관점을 선택하는 능력이다. 그리고 세 번째 축은 조작, 즉 그 안으로 손을 뻗어 조작하는 능력이다."[10] 그는 더 나아가 VR를 궁극적으로 연극적인 매체로서 묘사하지만, 단독적이고 주관적인 일인칭의 경험을 아리스토텔레스적 연극 개념에 접근하는 것으로서 변경하는 일에 내재하는 어려움을 인식하기도 한다. 그럼에도 드라마에 대한 아리스토텔레스의 개념에서 중심적인 교리인 미메시스나 감정이입은 VR에 고유한 것이며, 그래서 그는 "제대로 된 가상현실 경험은 미메시스와 참여에 대한 감각을 더 많이 줄 것"이라고 주장한다.[11]

평론가·학자들은 이 분야에서 어느 정도 혼란을 가중시켰는데, VR라는 용어를 실제로는 고전적인 VR 기술을 사용하지 않는, 예컨대 완전히 탐색 가능한 환경이나 삼차원적인 컴퓨터그래픽을 사용하는 퍼포먼스에도 적용시켰기 때문이다. 1990년대 초반에 여러 평론가가 조지 코츠의 디지털 연극 무

대 또한 VR에 연결시켰는데, 코츠 스스로는 분명하고 단정적으로 자신의 작업과 몰입적인 산업용 VR 응용프로그램을 구분하고 1995년에는 자신의 퍼포먼스를 다음과 같이 묘사했다. "가상적인 가상현실 … 가상현실에 스스로를 몰입시킬 때 생산되는 그 경탄의 감각을 환기시키는 어떤 방식 … 언젠가 우리는 3D 안경 대신에 VR 고글을 나눠주고 있을 것이다."[12]

앞으로 살펴보겠지만, 첨단 VR 연극과 퍼포먼스를 향한 발걸음들이 아직 제한적이었다고는 해도 그 분야에 연관된 상대적으로 적은 수의 실천가는 자신의 접근에서 머뭇거리거나 소심하지 않았다.

VR의 역사

VR에서 주요한 발전들은 1980년대에 일어났지만, 그 기원은 아이번 서덜랜드[Ivan Sutherland]의 1965년 논문인 「궁극적인 디스플레이」와 그가 이후 3년 동안 고등연구기획국(ARPA)의 군사 예산을 사용해 제자인 밥 스프룰[Bob Sproull]과 벨 헬리콥터 컴퍼니[Bell Helicopter Company]를 위해 개발한 최초의 헤드 마운티드 디스플레이[HMD]에 있다. 서덜랜드는 1968년에 사용자의 머리 움직임을 추적하는 내부 센서로 최초의 컴퓨터 지원 HMD를 개발했고, 올리버 그라우는 이 사건을 "미디어 유토피아를 향한 도정의 첫 걸음"이라고 불렀다.[13] 헬멧 디자인에는 양안적 3D 시각을 창조하기 위해 눈 바로 앞에 배치한 두 개의 미니어처 모니터가 포함되어 있었고, 미니 비디오 모니터를 포함한 특정한 속성들은 몇십 년에 걸쳐 변화하고 개정되었지만 기본적인 디자인은 오늘날에도 동일하게 남아 있다.[14]

비록 VR는 사용자가 현실 세계의 주변 시야를 제거하기 위해 착용하는 HMD 장치와 가장 흔히 연관되지만, VR 기술과 애플리케이션은 프로젝션 데스크와 평면, 곡선형, 반구형 스크린, 그리고 특수한 컴퓨터 모니터 등 다양한 인터페이스를 사용한다. VR의 산업적 적용 대상은 군사와 비행 시뮬레이션, 의료 트레이닝 프로그램, 공학 프로토타입 설계, 탐색 가능한 건축·도시 계획 환경 등이다. 볼터와 그로밀라가 지적하듯이 "가상현실의 상업적 적용 중 거의 유일하게 성공적인 것은 시뮬레이터이다."[15]

VR의 산업적 선구자 중 가장 유명한 사람이자 제일 잘 알려져 있는 VR의 미적 선지자인 재런 러니어[Jaron Lanier]는 1983년에 VPL 리서치[VPL Research]를 설립하고 1984년에 최초의 상업적 데이터 글러브[dataglove]를 제작했으며, "1989년에는 네트워크로 연결된 가상 세계 시스템"을 설립했다.[16] (레게 머리까지 포함해) 히피 같은 뉴에이지풍인 러니어의 외모와 급진적인 예술 철학을 고려할 때, 당시 그는 체계적인 과학자로는 보이지 않았고 너무나 분명하게 '쿨'해서 『에보니[Ebony]』지가 '이 달의 블랙 예술가'로

선정한 최초의 백인 남성이 되기까지 했다.[17] 또한 그는 전적으로 몰입적인 디지털 세계와 전통적인 컴퓨터 시뮬레이션을 구분하기 위해 '가상현실'이라는 용어를 고안한 장본인이었다. VR는 360도의 디지털 환경 안에 절대적으로 포함되는 것, 즉 사용자가 은유적으로 컴퓨터 내부로 들어가는 것을 필수적으로 만든다.

> 가상현실에서는 환영이 전부다. 그것은 정신이라는 극장의 컴퓨터그래픽이다. 그것은 스스로 자신이 또 다른 현실 속에 있다는 것을 설득하기 위해 기술을 사용하는 것이다. … VR에서는 컴퓨터가 사라지고 자신이 기계 속의 유령이 된다. … 컴퓨터는 장면 뒤로 후퇴해서 비가시적으로 된다.[18]

노스캐롤라이나대학교에서는 프레더릭 브룩스^Frederick Brooks가 촉각을 포함하는 첨단의 VR 시스템을 개발했다. 그가 1986년에 완성한 그로프-III^Grope-III 프로젝트는 모터화된 손잡이와 자석을 사용해 원격 로봇 팔을 제어했다. 이 아르곤 원격조종기^Argonne Remote Manipulator (ARM)는 제시되는 가상적 물질을 사용자가 만지거나 조작하려 시도하면 손에 촉각적 압력이나 밀어내는 척력을 가했다.[19] 비슷한 시기에 러니어와 토머스 지머맨^Thomas Zimmerman은 가상의 사물을 움켜잡고 이동시킬 수 있는, 즉 사용자의 신체 그 자체가 가상 세계의 일부가 될 수 있도록 하는, 컴퓨터 시스템에 연결된 장갑을 개발했다. 비록 HMD를 착용하면 모든 정상적 시각은 잃게 되지만, 데이터 글러브 사용자가 자신의 손을 얼굴 앞으로 가져가면 자신의 것과 완벽한 싱크로율로 움직이는 디지털 표상을 HMD로 볼 수 있게 된다.[20] 피멘텔과 테이셰이라는 "자기 손의 표상을 보는 것이 얼마나 갑자기 관점을 바꿔버리는지"에 주목했다. "이제 당신에게는 가상 세계 안에 지각적 닻이 있다. 그 안에서 자신의 손을 볼 수 있기 때문에 당신은 실제로 컴퓨터 안에 있는 것이다."[21] (그림 15.1) 1991년에 대니얼 샌딘과 토머스 데판티^Thomas DeFanti는 동굴 자동 가상 환경 CAVE^Cave Automatic Virtual Environment를 개발했다. 이 이름은 실제에 대한 인류의 감각을 설명하는 플라톤의 '동굴의 은유'에서 가져온 것이다. 플라톤은 우리가 보는 타자와 사물이 우리 '뒤'에 있다고 했다. 우리는 밖의 빛을 보는 대신에 동굴 안에 앉아 어두운 내부의 벽을 멍하니 바라보며 그림자의 춤을 지켜본다. 그림자의 춤이란 불빛에 의해 동굴의 벽에 드리워진 타자의 이미지다. VR CAVE는 (보통) 작은 공간의 삼면을 둘러싼 벽과 바닥에 몰입적 프로젝션을 투사하며 (쌍안경을 써야 하긴 하지만) HMD는 필요하지 않다. 사용자는 흔히 마우스 '봉'을 작동시켜 환경을 조작하고, '머리 추적 장치'가 사용자의 변하는 공간적 위치와 관점의 각도를 감지해 소프트웨어로 하여금

그림 15.1 데이터 글러브가 토니 도브와 마이클 매켄지의 꿈결 같은 VR 경험인 〈모국어의 고고학〉(1993)의 세계 '안에서' 사용자의 길찾기를 돕는다.

현실적으로 변하는 관점을 보여주도록 한다.[22] 이 환경이 제공하는 풍부한 잠재성은 상대적으로 많지 않은 아트 또는 퍼포먼스 프로젝트만이 활용할 수 있었는데, 가장 큰 이유는 비용 때문이다. 여기서 주목할 만한 예외도 있었는데, 마거릿 왓슨Margaret Watson의 〈액체 명상Liquid Meditation〉(1997)에서 채색된 물로 된 건축 구조, 모리스 베나윤Maurice Benayoun과 장바티스트 바리르Jean-Baptiste Barrire의 〈세계의 피부World Skin〉(1997)에서 전쟁으로 폐허가 된 VR 황무지, 그리고 사용자들이 실사 크기의 꼭두각시 같은 아바타를 조작해 CAVE 안의 이미지와 사운드를 변화시킬 수 있는 제프리 쇼, 어그네시 헤게뒤시Agnes Hegedüs, 베른트 린터만Bernd Linterman의 〈CAVE 설정하기ConFIGURING the CAVE〉(1996) 등이다.[23]

VR의 연극적·퍼포먼스적 가능성은 러니어의 VPL 리서치가 데이터 글러브의 전신 버전인 데이터 슈트DataSuit를 개발했을 때 비약적인 발전을 이뤘다. 복수의 사용자가 슈트와 헤드셋을 착용하고 공유된 인공 환경에서 서로를 보고, 말하고, 움직이고 상호작용할 수 있게 된 것이다. 사용자는 심지어 가상 세계의 메뉴 옵션에서 자신의 신체 형상을 선택해 바꿀 수 있다. VPL이 선보인 시연에서는 두 명의 사람이 랍스터로 표현되었고, 네트워크로 연결된 컴퓨팅 시스템은 그들의 움직임을 그 커다란 갑각류의 움직임으로 시각적으로 재해석했다. 친근하게 흔든 손은 위협적으로 휘두르는 앞 집게로 보이는 식이었다.[24] 『가상현실Virtual Reality』(1991)에서 하워드 라인골드는 개조된 데이터 슈트가 곧 완전한 감각

적·촉각적 효과를 허용해 '원격 포옹'을 비롯해 그가 '텔레딜도닉스teledildonics'라고 칭한 시뮬레이션된 섹스까지 사용자들이 송수신할 수 있게 될 것으로 제대로 예측했다.[25]

1990년대 초반에는 오직 작은 수의 예술가만이 VR를 실험했다. 여기에는 하치야 가즈히코八谷和彦도 포함된다. 그의 〈상호 비소통 기계$^{Inter Discommunication Machine}$〉(1993)는 두 명을 위한 VR 경험을 제공했는데, 각 사용자의 HMD가 "가상 플레이그라운드에 대한 플레이어의 시각과 사운드 지각을 다른 플레이어의 디스플레이에 투사해서 '너'와 '나' 사이의 경계를 혼란시켰다."[26] 크리스티안 폴이 지적하듯이 이것은 윌리엄 깁슨의 『뉴로맨서Neuromancer』에서 사용자들로 하여금 다른 이들의 몸과 지각을 경험할 수 있게 했던 '심-스팀$^{Sim-Stim}$' 장치와 긴밀한 개념적 유사성을 띤다.[27] 이 개념은 특히 1992년에서 1994년까지 캐나다의 밴프센터에서 전개되었던 획기적인 프로젝트 이후 십 년 동안의 VR 퍼포먼스 실험에서 계속 등장하는 주제가 되었다.

예술과 가상환경 프로젝트, 1992-1994

최초로 '사이버공간에서 춤을 췄다'고 알려진 사람인 이스라엘/미국 출신 안무가 야코브 샤리르는 이렇게 썼다.

> 우리는 어떤 멋진 펠로십을 따냈고 … 이제 세계 최초의 가상현실 작품으로 간주되는 어떤 것을 만들어냈습니다. 그 내용이 이제 막 책으로 나왔어요. … 그 작업에 참여한 모든 예술가는 글쓰기와 시각 이미지 모두에 기여했습니다.[28]

여기서 언급된 『기술에 몰입하다$^{Immersed in Technology}$』(1996)라는 책에는 사이버공간의 함의에 대한 열한 개의 에세이와 당시 가상적 환경을 다루던 실천가들의 이론적/실천적 선언이 담긴 열 개의 글이 실렸고, 이 모든 것은 1992년에서 1994년까지 밴프센터에서 이뤄졌던 '예술과 가상환경 프로젝트$^{the Art and Virtual Environments Project}$'를 통해 생산된 것이었다. 이 프로젝트는 VR의 예술적·퍼포먼스적 잠재성을 탐구한 기념비적인 기획으로, 샤리르가 사이버공간에서 춤을 춘 것은 당시 동료 디지털 퍼포머들에게는 예술에서 최초의 달 착륙에 비견될 수 있는 것이었다. 곧, 한 인간에게는 작은 발걸음이었지만 (예술적) 인류 전체에게는 위대한 도약이었던 것이다. 우주 시대에 대한 이러한 비유는 시각예

그림 15.2 정교하게 디자인된 토니 도브와 마이클 매켄지의 〈모국어의 고고학〉(1993)에 나오는 "검시관의 꿈" 시퀀스.

술가 다이앤 그로말라와 샤리르의 협업인 〈가상 데르비시와 춤추기: 가상적인 몸〉(1994)에 적합해 보인다. 여기서 퍼포머는 사이버 항해자로 묘사되고, 그가 항해한 (정신적·기술적) 거리는 어마어마해 보이며, 그 환경은 딱히 부적합하지는 않더라도 분명 이질적이었기 때문이다.

해당 정책 아래 총 아홉 개의 실험적 프로젝트가 지원되었는데, 페리 호버먼의 〈바코드 호텔Barcode Hotel〉, 론 퀴빌라Ron Kuivila의 〈하루에 5달러로 만드는 가상현실Virtual Reality on 5 Dollars a Day〉, 마르코스 노박의 〈가상세계Virtual Worlds〉(데르비시Dervish 프로젝트에서 파생되었던 건축 작업), 그리고 숨이 멎을 만큼 아름다운 디지털 이미지를 사용한 토니 도브와 마이클 매켄지Michael Mackenzie의 〈모국어의 고고학Archeology of a Mother Tongue〉(그림 15.2) 등이 있었다. 프로젝트 책임자였던 더글러스 매클라우드Douglas MacLeod는 다음과 같이 회상했다. "우리는 정말이지 우리가 뭘 하고 있는지 몰랐습니다. 이것은 소모적이기는 하지만 매우 자유로운 생산 방식이죠. 그건 마치 2년 동안 아홉 개의 다른 오페라를 올리면서, 그 와중에 오페라의 개념을 발명하려고 노력하는 것 같았습니다."[29] 실제로 그 프로젝트는 그렇게나 이른 1990년대 초기에 퍼포먼스아트에서 분명 독특하게 전개된 사건이었고, 그 단계에서 VR는 아직 완전히 새로운 기술이어서 다양한 선택지에 대해서 여전히 열띤 논의가 진행되고 있었다. (예를 들어 VRML과 VRML2 기준은 밴프 프로젝트 '이후에야' 합의되었다.) 그로말라는 네 명의

컴퓨터 과학자와 여섯 명의 예술 기술자가 2년 동안 예술가들과 협업해 "VR로 된 최초의 작품 중 하나였던… 기념비적인 예술 작품"을 얻을 수 있도록 해주었던 "전례 없던 펀딩"에 경의를 표한 바 있다.[30]

<플레이스홀더>

시간순으로 볼 때 브렌다 로럴과 레이철 스트릭랜드의 그 유명한 〈플레이스홀더〉가 그 프로젝트에서 가장 먼저 완성되어 1993년에 초연되었다. 이 작품은 열한 대의 컴퓨터(실리콘 그래픽스의 리얼리티 엔진$^{Reality Engine}$에서 애플의 파워북Powerbook까지)와 25,000 줄 이상의 코드로 구동되었고, 개념적으로는 많은 부분 지구와 만유인력에 기반하고 있었지만 (까마귀 캐릭터를 통한) 가상 비행의 잠재성을 열어젖혔다. 〈플레이스홀더〉는 우주 공간의 (은유적인) 먼 곳으로 미래적인 여행을 하기보다는 자연, 고대와 태고, 그리고 의례와 신성에 대한 드라마의 먼 뿌리로 회귀했다. 이후 『연극으로서의 컴퓨터』 (1991)라는 제목의 책으로 출판된 자신의 박사학위 논문에서 로럴은 VR을 영적인 공간, 즉 디오니소스 제전과 원초적인 부족 의례같이 기능하는 장소로 이해했다. 그녀는 완전히 구분된 새로운 공간이지만 궁극적으로는 회귀의 공간인 것으로 VR을 이론화했다. VR은 "현실과 우리 자신을 변형하고자 우리가 현실과 협업하는 성스러운 공간들을 재발명"하기 위한 장소인 것이다.[31] 그녀는 〈플레이스홀더〉를 통해 이론을 실천으로 옮기고자 했다.

두 명의 참여자가 각각, 초록색 매트가 깔리고 바위로 둘러싸인 지름 10피트짜리 "마법의 원" 안에 들어선다(재닛 머리는 이것이 전통적인 마법의 공간인 "요정의 원"과 상응한다는 점에 주목했다).[32] 기술자 한 명이 그들에게 HMD를 씌우고 몸에 센서를 부착한다. 이 센서는 그들의 전신 움직임이 VR 환경 안에서 추적되고 해석되게 한다. 대부분의 VR 경험에서 단순히 머리나 손의 움직임을 추적했던 것과는 다른 지점이다. 참여자들이 "다른 몸 안에서 다시 태어나 자연 세계와 주체와의 결속을 더욱 깊게 하는 향상된 지각 능력을 얻는 것"으로 의례의 패턴이 시작된다.[33] 참여자들은 애니메이션화된 네 개의 영적 생명체인 까마귀, 뱀, 거미, 물고기 중 하나의 성격과 움직임 방식, 관점, 그리고 심지어 목소리(그들의 목소리가 인공적으로 조작된다)까지[34] 취하게 된다. 다른 정령을 만나고 가까이 가서 그들의 이야기를 들으면서, 참여자들은 "체화"를 교환하기 위해 변신하고 서로가 될 수 있다. 마리로르 라이언은 이를 "서사의 몰입적인 힘에 대한 확실한 풍유"라고 묘사했다.[35]

참여자들은 (보통 로럴이 연기하는) 라이브한 퍼포머인 여신의 탈체화된 목소리를 따라 가상 풍

경들 사이를 여행한다. 여신은 사용자들의 행위를 지켜보며 마이크를 통해 그들에게 말을 걸고 탐색을 위한 조언과 가상 세계의 비밀을 제공한다. 어느 퍼포먼스에서 그녀는 이렇게 말한다. "오직 영적 생명체들만이 이 장소에 살고 있습니다. 당신은 그들과 합류해야 해요. 소용돌이들이 그 영적 생명체들을 움직입니다. 여기 이 장소들은 여러 목소리로 표시되어 있습니다." 여신은 참여자들이 가상공간 안에서 다닐 때 사용하는 동물 같은 움직임들을 지도하고 북돋는다. 예를 들어 까마귀를 택한 참여자들은 (적어도 자신들의 시각적 관점에서) 날기 위해 팔을 펄럭이고, 그러면 여신에게 따뜻하고 안심되는 칭찬을 받는다. "까마귀, 멋지게 날고 있어요!" 참여자들이 이동하는 풍경은 자연 온천이 있는 동굴에서 존스턴 캐니언의 폭포, 첨탑같이 생긴 후두스^{hoodoos}라는 지형까지, 캐나다 밴프 주변 세 곳의 장소를 모델로 한 것이다.

배경의 VR 공간들은 오늘의 기준에 비교하면 상대적으로 조잡하다. 그래픽으로 렌더링된 동굴 내부는 디테일이 떨어지고, 야외의 숲으로 뒤덮인 산 풍경은 VRML 스타일로 구축되는데, 분할되고 합성된 비디오 이미지로 인해 흐릿하고 픽셀이 보이는 수준의 해상도에 (3D 탐색이 가능함에도 불구하고) 2D 사진적 관점을 갖는다. 하지만 그 공간들 안에 거주하고 떠다니는 표지판, 표식, 영적 캐릭터들은 흥미롭고 매력적인 그래픽 도상들이다. 그들의 '암각화' 같은 디자인은 구석기 시대부터 밴프 주변의 풍경에 새겨져 있던 고대 도상학을 원주민 예술과 원시 예술에서 따온 것이다.

두 명의 참여자들은 가상적인 영적 캐릭터들과 얘기를 나누고 상호작용하며, 각자 자신들의 마법의 원 안에서 물리적으로는 떨어져 있으나 서로 만나고 소통할 수 있다. 또한 그들은 집게형 데이터 글러브로 가상의 사물들을 만지고 움직일 수 있다. 각각의 존재는 (그리고 그들의 영혼이 깃든 풍경의 여러 특징은) 말하고 자신의 이야기를 들려줄 수 있으며, 따라서 "거시적 층위에서는 탐험의 자유로서 상호작용이 일어나고, 미시적 층위에서는 배태된 이야기의 형태로 서사성이 발견된다."[36] 마리로르 라이언이 지적하듯이, 〈플레이스홀더〉의 서사 구조는 로럴이 『연극으로서의 컴퓨터』에서 옹호하는 아리스토텔레스적 드라마 구조보다는 서사극에 더 가깝다. "이 작품의 구성은 플롯의 시학보다는 공간의 시학에 더 많이 빚지고 있다."[37]

사용자의 캐릭터 역할과 VR 환경에서 볼 수 있는 다른 자연의 정령들은 퍼포먼스 그룹인 프레시피스 시어터 소사이어티^{Precipice Theatre Society}의 배우들과 진행한 즉흥 워크숍에서 처음 개발되었다. 그들의 즉흥 연기를 녹화한 비디오테이프에는 퍼포머들이 VR 풍경들을 도출한 특정 장소에서 야외활동을 하면서 서로 다른 동물 움직임과 특징들을 취하는 과정이 담겨 있다. 한 남성 배우는 공중에 두

손을 들고 서 있는 다른 여성 퍼포머 주변을 네 발로 빠르게 움직인다. "나는 후두스 안에 내 알파벳을 엮는다, 나는 거인들의 이야기를 전한다." 그는 그녀를 올려다보며 이렇게 내뱉는다. "이 이야기는 후두스에 관한 고대의 이야기다. 후두스는 낮에는 얼어붙은 조각상이고 밤이 되거나 열기가 차오르면 깨어난다. 그들의 길로 지나가는 모든 여행자는 처단된다!"

〈플레이스홀더〉에서 참여자들이 가상의 정령들을 만나 이야기를 듣기 위해 대화하면 그들은 그 공간 안에 자신들의 '표식'을 남기게 된다. 그들의 말은 녹음되어 바위 같은 그래픽 이미지에 저장되고, 나중에 오는 참여자들은 이것에 접촉해 위치를 조정할 수 있다. 따라서 암각화, 그래피티, 그리고 이 작품에 영감을 준 실제 자연 풍경에 있는 발자취의 흔적처럼, "가상 풍경은 참여자들이 길을 따라 남겨둔 메시지와 스토리라인을 통해 점점 명확해졌다."[38]

로럴과 스트릭랜드는 이 경험에서 사운드의 삽입과 공간화의 중요성을 강조했다. 예를 들어 여신의 목소리는 참여자의 머리 위에서 들리도록 (그러나 여전히 풍경 안에 있도록) 공간적으로 위치하고 있고, 로럴과 스트릭랜드는 "사람들이 앞에 펼쳐진 세계로부터 나오는 소리에 의해 시간과 공간을 통해 끌어당겨지는 느낌을 받기를 원했다"고 강조한다. 마셜 소울스는 공간화된 청각 신호와 관점들이 비시각적 발자취처럼 활용되어 참여자들을 이끄는 것에 주목했고, 그것들이 사용자의 신체에 끼치는 상당한 영향을 묘사했다. 그는 사용자 몰입감의 더욱 발전된 감각을 성취하는 데에서 사운드가 맡은 역할을 강조하고 이것이 "신체에 직접적으로 영향을 미침으로써 의식적인 정신을 전복시키는 스펙터클의 연극"에 대한 아르토의 개념들과 상응한다고 주장한다.[39]

〈플레이스홀더〉는 여러 학자에 의해 두루 논의된 바 있으며,[40] 캐서린 헤일스는 특별히 흥미로운 관점을 제공한다. 그녀는 〈플레이스홀더〉가 꽤 유명했음에도 밴프에서 짧은 기간 동안 아주 적은 수의 사람들에 의해서만 경험되었음을 지적하고, 로럴과 스트릭랜드의 메이킹 비디오는 "그 VR 퍼포먼스 자체만큼이나 또는 그 이상으로 그 예술 작품을 구성한다"고 주장한다.[41] 그녀는 (실제 풍경에 대한) 오리지널 VR 시뮬레이션과 그 VR를 시뮬레이션하는 비디오 사이에서 작동하는 시뮬레이션의 층위들에 대해 고찰한다. 그녀는 두 층위 모두에서 원본의 아우라에 대한 발터 베냐민의 개념은 거의 완전히 소멸되며 시뮬라크라가 우선될 때 우리는 다음과 같은 교훈을 얻을 수 있다고 주장한다.

물질과 정보가 교접하기 시작하면, 신체의 동시대적 구축보다 더 많은 것이 탈안정화된다. … 이제 몸을 그저 살 또는 코드만으로 여기는 것이 충분하지 않은 것처럼, 예술가를 한 범주에 두고 기술자를 다른 범주에

두는, 또는 원본을 갤러리에 두고 복제를 월마트에 두는 구분들을 수용하는 것은 충분하지 않다. 급변하는 것은 인체만이 아니다. 예술의 몸체 또한 변화의 소용돌이 속에 있다.[42]

마리나 그르지니치$^{Marina\ Gržinić}$ 또한 베냐민의 관점(비록 〈플레이스홀더〉나 「기술 복제 시대의 예술 작품」과는 관련이 없지만)에 기대어 VR가 궁극적으로 아우라를 소멸시킨다는 것에 관련해 아주 흥미로운 주장을 내놓았다. 「사진의 작은 역사$^{A\ Small\ History\ of\ Photography}$」(1931)에서 베냐민은 사진의 노출 시간이 길수록 그 이미지 안에 현존의 감각과 시간, 표현, 아우라가 더 많이 엮어 들어가게 된다고 주장했다. 렌즈와 필름의 감도 등 사진 기술이 발전하고 노출 시간이 더 짧아지게 되자, 사진 안에 보이는 시간과 공간, 아우라의 감각에는 부정적인 질적 변동이 있었다는 것이다. 그르지니치는 이 주장을 확장시켜서, 컴퓨터의 거의 즉각적인 처리 시간 또한 디지털 이미지 안의 시간과 아우라의 감각을 절멸시키기에 이르렀고 VR는 모든 디지털 형식 중 가장 비아우라적인 것이라고 제안한다.

우리는 그 어느 때보다도 더 정확하고 완전한 이미지의 미적 멸균을 목격하고 있다. 가상현실에서 이미지와 현실-시간의 연결성의 물질성은 소실된다. 현실 세계에서 시간의 흐름에 따라 보였던 흐릿함 등 이미지의 불완전함은 가상현실의 이상화된 이미지에서는 완전히 부재한다. … 이미지는 완전한 멸균의 과정을 거치게 되는 것이다.[43]

〈오스모스〉

하지만 샤 데이비스가 VR의 (짧은) 역사에서 가장 많이 언급되는 경험인 〈오스모스〉(1994-1995)를 창작했을 때 시각적 아우라나 그것의 결핍은 핵심적인 문제가 아니었다. 그녀의 문제의식은 공간적인 것과 신체적인 것에 있었고 몰입적인 가상공간을 "세계의 정신적 구성물들에 삼차원적 형태가 주어져 전신 몰입과 상호작용을 통해 운동 감각적으로 탐구될 수 있는 시공간적 장"으로 변환시키는 것을 향해 있었다.[44]

당시 대부분의 VR 경험은 HMD만을 사용했기 때문에 사용자의 경험과 탐색이 그들의 머리 움직임에만 상응했고 따라서 육체와 정신의 데카르트적인 이분법을 강조하는 경향이 있었던 반면, 〈오스모스〉의 획기적인 측면은 정교한 (적어도 당시에는 정교했던) 데이터 슈트의 착용을 통해 완전히 체화

그림 15.3 샤 데이비스의 <오스모스>(1995)에서 '몰입자'가 입체 영상 HMD 와 숨쉬기/균형 인터페이스 조끼를 입고 있다.

된 몰입이라는 진보된 감각을 갖고 있었다는 점이었다. <오스모스>의 인터페이스는 신체의 더 많은 부분(많은 비평의 내용과는 다르게 전신은 아니고 상체만)을 커버하고 '읽는다'. 그리고 그것이 신체적 생명의 본질적인 요소인 사용자의 호흡을 관찰한다는 점은 완전히 체화된, '살아 있는' 몰입적 경험의 감각에서 특히 중요하다(그림 15.3). 이 작품의 자연 이미지와 주제 또한 유기적이고 자연적인 경험의 감각을 더욱 향상시킨다.

데이비스가 '몰입자immersant'라고 부른 단 한 명의 사용자가 HMD와 호흡·균형 센서가 달린 모션캡처 조끼를 착용한 후 작은 개인 공간 안에 서서 그보다 넓은 객석 공간을 마주한다. 그녀가 숲, 빈터, 연못, 하늘, 지구 지하를 여행하는 동안 그녀의 호흡과 움직임은 투사되는 입체 영상 이미지에 영향을 준다. 다른 공간에서 관객들은 두 개의 빛나는 스크린을 본다. 하나는 몰입자의 VR 관점을 중계하고, 다른 하나는 그녀의 그림자 실루엣을 보여준다(그림 15.4). 데이비스는 몰입자의 실시간 그림자 이미지를 가상현실 속 그녀의 시야를 나타내는 프로젝션 옆에 나란히 제시함으로써 몰입자의 몸과 작품 사이의 관계를 시화詩化하는 동시에 그 경험을 위한 "기반이자 매체"로서 몸의 결정적인 역할에 주목하

그림 15.4 2003년 멜버른 소재의 호주영상센터Australian Centre of the Moving Image에서 〈오스모스〉가 설치된 모습. '몰입자'의 그림자와 함께, 그녀가 여행하는 변화하는 가상 환경을 나란히 보게 되어 있다.

고자 했다.[45] 이 경험은 투사된 삼차원적 그리드로 시작되는데, 이것은 호흡·몸의 움직임과 직접적인 관계를 가지고 변경되는 명확한 공간적 좌표를 제공해 몰입자가 방향을 잡을 수 있도록 도와준다. 마크 존스는 자신의 경험이 어떻게 시작되었는지를 다음과 같이 묘사한다.

나는 HMD를 쓰고, 보조원이 내 가슴과 등을 인터페이스 장치에 연결한다. 〈오스모스〉가 활성화되고, 나는 3D 와이어 프레임 그리드 안으로 이동된다. 그들은 "연습하세요"라고 말한다. "이 공간과 인터페이스에 익숙해지세요." 나는 주변을 돌아보고 그리드는 모든 방향으로 무한하게 뻗어나간다. 나는 숨을 들이마시고 천천히 일어난다. 앞으로 기울이면 앞으로 움직인다. 뒤로 기울이면 뒤로 움직인다. 나는 날고 있다. 나는 불가해한 어떤 것이다. 나에게는 물리적 형태가 없지만, 그럼에도 나는 완전하다. 나는 '몰입자'이다.[46]

와이어 프레임은 화려하고 비범한 탐색 가능한 그래픽 풍경으로 변하는데, 이 풍경은 수직적 모델로 구조화되었다. 깊게 호흡하고 몸을 위로 움직이면, 몰입자는 숲의 바닥에서 나무 기둥으로, 나뭇가지로, 그런 다음 구름 속으로 상승한다. 느리게 호흡하고 아래로 움직이면 연못 속과 지구 지하로 빠진 후 심연에 다다른다. 이 수직적 스펙트럼(그리고 이 경험)의 각 끝에는 그 와이어 그리드가 있고, (위에는) 자연과 기술의 관계에 대해 성찰하는 데이비스의 텍스트 조각상, (아래에는) 〈오스모스〉의 세계들

을 생성하는 데에 사용된 컴퓨터 코드가 있다. 그 풍경 공간 안의 특정한 형태(구름, 나무, 뿌리, 바위, 물)는 드라마적으로 초현실적이고 몽환적이다. 반투명한 유령같이 보이는 거대한 나무의 여러 몸통, 흰 얼음이나 뾰족한 유리 같은 나뭇가지는 눈송이 같은 별들이 흩뿌려진 검푸른 주변 하늘을 찌르고 있다. 수중이나 지하의 공간은 방대하고, 준유기적인 시각적 형태와 색채가 겹겹이 물결치듯 퍼져 있다. 아름답고 뇌리에서 떠나지 않는 사운드스케이프 또한 이와 비슷하게 여러 겹으로 되어 있다. 〈플레이스홀더〉와 마찬가지로 오디오 역시 공간화되어 사용자의 위치, 방향, 움직임 속도에 반응한다.

데이비스는 VR가 확실히 '새롭고' 전무한 예술 형식이라고 단정적으로 선언한다.

몰입적인 가상공간의 매체는 그저 개념적인 공간이 아니라, 역설적이게도, 확장되고 삼차원적이며 감싼다는 의미에서 물리적인 공간이다. 그렇기에 그것은 선례가 없는 완전히 새로운 종류의 공간이다. 나는 몰입적인 시각적 공간을 세계의 정신적 모형이나 추상적 구성물들이 삼차원에서 가상적으로 체화되어 전신 몰입과 상호작용을 통해 운동 감각적·공감각적으로 탐구될 수 있는 시공간적 장으로 생각한다. 다른 어떤 공간에서도, 인간 표현의 다른 어떤 매체에서도 이것은 가능하지 않다.[47]

'삼투성osmosis'에서 유래한 작품 제목은 〈오스모스〉가 몰입자를 예술 작품 안으로 흡수하고 그들을 한 공간에서 다른 공간으로 이동시키고자 한다는 것을 보여준다. 생물적 삼투 현상에서 세포막의 한쪽에서 다른 쪽으로 이동이 일어나는 것처럼 말이다. 데이비스의 목표는 사용자를 재감각화하고 신체와 정신, 세계 사이의 연결고리를 다시금 잇는 것, 곧 "정신/육체, 주체/객체 사이의 데카르트적 분열을 치유하고 … 꿈과 같은 방식으로 몰입자의 경험 양태를 시각의 일상적 편견에서 벗어나게 하고 물리적 신체의 더욱 깊은 곳에서 공명하는 것으로 바꾸는 것"이다.[48] 평단의 많은 찬사가 그 목표에서(아니면 적어도 혁신적인 예술 작품을 창작하는 데에서) 그녀가 성공했음을 증명한다. 올리버 그라우는 심지어 〈오스모스〉가 "다른 어떤 동시대 작품보다도 국제적인 미디어아트 논의에서 더 많은 주목을 받았다"고까지 주장한다.[49]

초기 VR 예술 작품 중 (상당한 여유를 두고) 가장 유명한 두 작품인 〈오스모스〉와 〈플레이스홀더〉에서 제일 놀라운 것은 두 작품이 모두 '가상'현실을 이용해 '자연적' 현실과 자연을 재현하고 그에 상응하는 공간에 사용자를 위치시킨다는 점이다. 둘 중 어느 것도 포토리얼리즘을 시도하지는 않지만, 둘 모두 실제 풍경과 자연적 대상(나무, 바위 등)에서 직접적으로 환경을 도출해냈다. 비록 그 경험들은

'실제' 목가적 여행과는 상당히 다르지만, 중요한 의미에서 두 작품 모두 사용자를 자연으로 다시 이끌고 기존의 알려진 현실을 위해 대안적인 또는 환상의 가상현실들을 지운다. 두 작품 모두 자연 세계에 대한 새로운 관점을 제시하기 위해(예를 들어 〈플레이스홀더〉의 정령들과 〈오스모스〉의 그리드·코드 구조) VR를 사용하지만, 그들의 극도로 '하이테크'한 시스템은 적어도 액면 그대로는 분명히 '노테크^{no-tech}'한 세계들을 소환하는 데에 궁극적으로 사용된다. 실제로 그 세계들은 심지어 동시대 자연환경에 대한 재현도 아니고, 원시의 자연환경에 대한 것이다. 퍼포먼스 아트에서 VR의 미래를 찾아 떠나는 여정은 고대와 원초적인 것의 탐색으로 시작된 것이다. 네안데르탈 이전의 것으로 보이는 이 두 세계에는 인간이 없고 오직 생명체와 정령들(〈플레이스홀더〉), 원시적 늪지, 연못, 심연(〈오스모스〉)만이 있을 뿐이다.

이러한 하이테크 > 노테크 패러다임을 분명히 보여주는 중대한 아이러니를 크게 강조하고자 하는 마음은 굴뚝같지만, 그러면 초점을 벗어나게 될 것이다. 작품의 예술가들에게 그 전략은 전혀 아이러니하지 않다. 왜냐하면 하이테크놀로지는 사물의 진정한 본성을 (재)발견하는, 그리고 우리 내면의 영혼에 접촉하거나 그것을 나타내는, 즉 회귀의 새로운 강력한 방식으로 여겨지기 때문이다. 자연, 즉 도시의 한계 밖에 있는 파괴되지 않은 목축의 공간들은 디지털 퍼포먼스에서 흔한 주제이자 시청각적 배경이다. 왜냐하면 그것은 고전적으로 영혼의 풍요를 위한 곳, 현대적 삶의 끊임없는 습격 없이 온전한 상태로 무시간성을 재발견할 수 있는 중심적 장소를 상징해왔기 때문이다. 로봇 퍼포먼스와 관련해 이미 살펴보았듯이 그렇게나 많은 디지털 아트 작품과 퍼포먼스가 결코 작지 않은 열정으로 자연으로 돌아가는 이유는 바로 이것이라고 생각한다. 데이비스가 나중에 발표한 VR 작품인 〈에페메르^{Éphémère}〉(1998)도 이와 유사하게 전형적인 자연의 은유라는 바탕 안에 견고하게 자리 잡고 있으며, 모두 자연적인 세 개의 부분으로 공간적으로 구조화되어 있다. "풍경, 지구 지하, 몸의 내부. 살과 뼈로 된 몸은 비옥한 흙 아래의 하위 기층으로, 그리고 땅의 피어남과 시듦으로 기능한다."⁵⁰

〈가상 데르비시와 춤추기: 가상적인 몸〉

인체의 내부는 마치 살아 있는 몸이 숨 쉬듯이 계속되는 운동과 물결로 프로그래밍되어 있는 샤리르와 그로말라의 〈가상 데르비시와 춤추기: 가상적인 몸〉(1994)에서 자연스러운 배경이다. 〈플레이스홀더〉와 〈오스모스〉처럼, 이 작품도 체화된 경험을 불러일으키는 반데카르트적 관심이 있다(그림 15.5).

그림 15.5 야코브 샤리르가 <가상 데르비시와 춤추기>(1994, 다이앤 그로말라와의 공동작업)에서 VR 인체의 내부를 탐색한다.

(VR 시야가 주변의 큰 스크린들 위로 투사되는 공식적인 퍼포먼스를 시연하고 있는) 샤리르와 (HMD 를 착용하고 VR 세계를 탐험할 수 있는) 사용자/참여자들은 VR 신체의 삼차원적 내부를 항해하고 거대한 갈비뼈를 통과하며 그 안에서 춤춘다.

그것은 문자 그대로, 또 비유적으로 어마어마한 규모의 몸이며, 그에 따른 가상 환경은 뼈대만 있는 척추, 골반과 갈비뼈, 그리고 심장·콩팥·간으로 이루어진 불완전한 상반신이다. … 이 기관들에 '입장'하면 다른 세계의 것 같은 방들이 드러난다. 따라서 가상적 몸은 몰입적이고 비선형적인 책, 읽을 수 있는 텍스트, 거주할 수 있는 건축물이 된다.

그 몸 안에는 또 다른 주요한 요소, 또 다른 몸, 어떤 평면에 기록된 무용수의 비디오 저장 화면이 있다. 무용수는 가상 환경 속의 표상이자 물리적인 퍼포먼스 공간의 퍼포머로서 존재하며, 머리에 착용하는 디스플레이라는 배꼽을 통해 가상 환경에 연결되어 있다.[51]

1994년 4월 밴프예술센터에서 열린 제4회 사이버공간국제학회에서의 초연 이후 추가적 퍼포먼스와 전시가 뒤따랐다. 1994년 8월 싱가포르국립대학교에서 열린 최초의 가상현실소프트웨어기술학회에서는 발표된 프로젝트 중에서 이것이 유일한 예술 프로젝트였다. 처음의 실험들 이후에 샤리르는

"다른 세계의 것"이나 "몸 바깥"의 사건 같았던 그 새로운 경험에 대해 풍부한 묘사를 남겼다.

> 나는 물리적 공간에 뿌리를 내리고 있음에도 사이버공간에 몰입되어 있다. 이제 나는 두 개의 삶을 산다. 하나는 물리적 공간에 있고 다른 하나는 내가 몰입되어 있는 공간, 즉 고글을 통해 보이는 사이버공간에 있다. 물리적인 세계에서 연결이 끊기고 컴퓨터로 디자인된 사이버 세계에 입장하는 것이다. 서핑 속도가 시간당 60-70마일인 사이버 세계에서 서핑을 한다. … 하지만 그렇게 빠르게 서핑하다가는 어지럽고 속이 울렁거리는데, 물리적으로는 움직이지 않은 것이다. … 그래서 사이버공간에서 어떻게 행동해야 할지 모르는 이중성이 있고, 물리적 공간에서와는 다르게 사이버공간에서 어떻게 행동해야 하는지 스스로를 재교육해야 하는 새로운 삶이 있다. … 그건 새롭게 학습하고 연구하고 연습해야 하는 새로운 일련의 행동들이다.[52]

VR 공간 안에서 신체 행동을 배우고 연구해야 한다는 도전은 나중에 그로말라에 의해 채택되어 〈명상실Meditation Chamber〉(2000, 래리 호지스Larry Hodges, 크리스 쇼Chris Shaw, 플레밍 세이Fleming Seay와의 공동작업)에서 흥미로운 방식으로 탐구될 것이었다. 이 작품은 보이스오버를 사용해 사용자를 순차적인 이완 운동 과정으로 데려간다. 생체 피드백 장치가 사용자의 신체적 수축과 이완을 감지하고 사용자의 HMD를 통해 그 신체 부위의 3D 컴퓨터그래픽 버전을 보여준다. 이 설치 작품은 "주체로 하여금 자신과 몸 사이의 관계를 재상상해, 동시적이고 불가분하게 심리적이고 신체적인 이완의 상태를 달성"하게 해주는 명상의 오래된 전통을 강조한다.[53]

〈가상 데르비시와 춤추기〉가 상연되었던 당시, 샤리르의 경험은 일종의 개종에 가까웠던 것으로 보인다. 현업 안무가로서 그에게 그 경험은 퍼포먼스를 위한 완전히 새로운 차원, 새로운 환경을 발견하고 그 안에 들어갔던 것과 같았다. 샤 데이비스와 마찬가지로 샤리르는 VR를 완전히 새로운 종류의 공간으로 이해했다. 이는 컴퓨터의 지위를 단지 도구로서, 유용하거나 다루기 힘든 '장치'로 여겨지기보다는, 실천가와 관객이 새로운 장소와 지평으로 횡단해갈 수 있게 하는 수단이 되도록 개념적으로 상승시키기 위함이었다.

> 우리는 여전히 컴퓨터와 비디오카메라를 무언가를 하기 위한 도구로 본다. 나는 그것을 '어떤 세계, 어떤 공간'으로 보고자 하는 것 같다. 그 안에 참여하게 되면 그 안에서 행동할 수 있는 새로운 방식을 스스로 찾게 된다. 이것을 컴퓨터라고 생각하기보다, 일종의 연극 공간, 퍼포먼스 공간이라고 생각하고 싶다. 퍼포먼스 공

간은 이미지의 세계 전체를 표상한 것이다. 그러니까 이것은 어떤 컴퓨터나 도구가 아니다. 마치 망치와 못이 있어서 못을 벽에 박으려면 망치를 사용해야 하는 그런 것이 아니다. … '이것을 세계로서, 이미지가 발생하고 살아날 수 있는 공간으로서 사용한다'는 개념, 그건 내게는 더욱 큰 개념적 프레임이다.[54]

하지만 모든 이가 즉각적으로 이것이 퍼포먼스가 쉽게 존재하거나 이득을 얻을 수 있는 새로운 공간이 될 것이라는 데에 동의한 것은 아니었다. 예를 들어 요하네스 버링어는 이 작품에 대해 다음과 같이 썼다.

[그로말라의] 몸을 가상적 무대로 개념적으로 재배치한 것은 진정으로 놀라운 일이지만, 더욱 이해하기 어려운 것은 그것에 대한 샤리르의 관계와, 고통스럽고 혼란스러운 몸의 경험에 대응해 그의 움직임과 비디오 이미지를 안무하는 것에 대한 그의 추정들이다. 그의 내적인 경험이 의식적인 움직임 선택들로 번역되는가, 아니면 우리는 그가 자신과의 단절 상태에 반응하는 것을 보는가?[55]

샤리르는 그러한 질문과 문제에 대해 잘 알고 있었고, 그 상연에 대한 그의 묘사는 고려해볼 만한 일곱 개의 질문으로 마무리된다. 첫 번째는 "춤의 본성이 이 잠재성에 의해 변화되는가?"이다.[56] 그의 다음 작업을 보면 그가 여전히 그 과제에 매달려 있음을 알 수 있다. 그는 다양한 방식으로 더 큰 개념적 프레임을 탐구하면서도 언제나 가장 당연하게 보이는 길을 따르지는 않는 것으로 보인다. 예를 들어 그는 컴퓨터 과학자와 프로그래머들과 함께 협업하고 모션캡처와 컴퓨터 애니메이션을 이용해 가상의 존재들과 함께하는 라이브 퍼포먼스로 이어지게 했고, 사이버 슈트로 활성화되는 퍼포먼스를 개발했으며, 가장 최근에는 공공장소에 있는 군중의 실시간 움직임을 가상적 춤으로 번역했다.

VR 극장 재구축

〈플레이스홀더〉와 〈오스모스〉의 VR 세계와 로보틱스 같은 분야에서 첨단 기술을 퍼포먼스적으로 사용할 때 신화와 과거 시대로 유의미하게 회귀한다는 것을 포착한 것과 동일한 방식으로, 미래적인 VR는 그리스·로마 문명의 고대 연극과의 친밀성을 일찌감치 발견했다. 1997년에 이르면 리처드 비첨이 이끄는 워릭대학교의 3D 시각화 부서의 한 팀이 여러 해에 걸친 역사·고고학적 연구 끝에 정교하고 놀

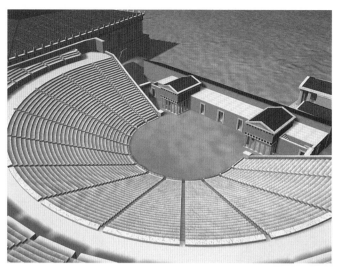

그림 15.6 디오니소스극장을 자세하게 재구축한 리처드 비첨의 VR. 런던 킹스칼리지 인문학컴퓨팅센터의 킹스시각화연구실 제공.

라울 정도의 디테일로 고대 극장을 3D로 재구축할 수 있게 되었다. 재건된 건축물에는 그리스에 있던 디오니소스 극장과 로마 최초의 영구적 극장이었던 폼페이 극장이 포함되었다(그림 15.6). VR로 재건된 이 극장들은 한때 그 공간에서 상연되었던 드라마만큼이나 대단해 보였고, 그것들을 얻기 위해서는 기존의 정보와 더불어, 실제 물리적 장소에 아주 조금 남아 있는 유적을 방문해 얻어낸 새로운 데이터·실측치에 기반을 둔 헌신적이고 꼼꼼한 작업이 소요되었다. 사용자들은 VR 스크린에 재구축된 이 공간들을 탐험하거나 그 안을 '날아다닐 수' 있었고, 그때의 용이성과 편리함은 원래의 건축가나 관객이 목격했을 그 어떤 것도 초월하는 것이었다. VR 소프트웨어는 시선, 시설, 접근성, 입퇴장, 그리고 심지어 공간 내부의 음향에 이르는 모든 연극적·실제적 측면들과 더불어 건축 구조들을 미시적으로나 거시적으로 탐험할 수 있게 했다. 그리고 비첨이 강조했듯이 컴퓨터로 재구축된 고대의 극장에서 보이는 깔끔한 선은 우리로 하여금 그 훌륭한 극장들을 (많은 이가 순진하게도 당시에도 그렇게 생겼을 것으로 생각하는) 먼지 날리는 폐허와 부서진 기둥이 있는 공간이 아닌, 우리의 가장 최신식 무대와 객석만큼이나 인상적인 '그 당시의 갓 지어진' 모습으로 볼 수 있게 해준다(그림 15.7과 15.8).

VR 기술은 이로써 연극사 연구와 고전학계에 분명하고 반박할 수 없는 기여를 했으며, 그 영향은 학계 바깥에서 널리 기록되었다. 여기에는 1998년 런던의 『타임스The Times』에 "그리스의 신비를 밝히다: 가상현실이 가장 오래된 극장을 소생시키다"[57]라는 헤드라인으로 실린 컬러판 부록도 포함된다.

그림 15.7 마의 폼페이극장을 재건한 리처드 비첨의 VR 모형은 그것이 처음 건립되었을 때의 웅장함과 새로움을 강조한다. 런던 킹스칼리지 인문학컴퓨팅센터의 킹스시각화연구실 제공. (왼쪽)

그림 15.8 리처드 비첨의 VR 폼페이극장 모형 조감도. (오른쪽)

고대 극장을 복원하고 그 신비들을 밝힐 때 중요한 측면들은 정보 기술 그 자체와 더불어 여기서 새로 발견된 고고학적 정확성, 시각적으로 매력적인 컴퓨터 모델링, 접근성과 기동성, 그리고 고고학과 인문학(특히 역사와 연극학)에 대한 특정한 기여 등이었다. 그 프로젝트의 상황은 고대의 세계 질서를 (컴퓨팅하고) 가치화하고 조사해 새로운 관점과 통찰을 드러내려고 한 새로운 세계 질서가 영국과 유럽, 미국으로부터 상당한 금전적 지원을 받게 된 것의 훌륭한 예시다. 이것은 동등하게 대단한 일련의 재건축 프로젝트로 이어졌는데, 그중에는 폼페이와 메세네의 극장들, 그리고 그보다는 덜 오래된 극장 유물로 크리스토퍼 렌Christopher Wren의 드루리 레인 왕립극장Theatre Royal in Drury Lane, 런던에 있던 밴브러 여왕극장Vanbrugh's Queen's Theatre, 파리 오페라극장Paris Opera, 이탈리아 비첸차의 올림피코 극장Teatro Olympico, 드레스덴의 헬레라우 축제극장Hellerau Festspielhaus, 바그너의 바이로이트 축제극장Bayreuth Festspielhaus 등이 있었다. 이 재건축 프로젝트들이 철저한 고고학적·학문적 연구를 포함하기는 하지만, 비첨은 다음과 같이 덧붙였다. "모든 그림은 여러 가지 증거에 기반을 둔 가설이거나 추측이다. … 가상현실 이미지에는 심각한 위험이 있다. 그것은 가짜 설득력을 가지며 갈수록 실제로서 해석된다."[58] 현재 비첨은 런던 킹스칼리지 인문학컴퓨팅센터의 킹스시각화연구실에서 연구를 계속하고 있다.

이 외에 다른 컴퓨터 재건축과 가상 투어도 개발된 바 있다. 개방대학교와 BBC의 협업으로 개

발된 런던의 셰익스피어 글로브 극장^{Shakespeare's Globe}이 여기 포함된다. 애팔래치아주립대학교의 연극무용학과에서 제작한, 르네상스와 바로크 무대의 스펙터클에 관한 연구인 〈장면의 스펙터클^{Scenic Spectacle}〉을 포함한 다른 프로젝트들은 어쩌면 덜 유명했을 수는 있지만, 모두 VR가 극장 연구에서 실제로 가치가 있음을 알렸다. 그럼에도, 그런 프로젝트들이 당시 이 분야에서 조금도 흔하지 않았으며 이후로도 그렇지 않았음에 주의해야 한다. 이 프로젝트들은 시각 연구의 독창적 적용이라는 과제에 헌신적이었던 숙련되고 경험 있는 특정 개인들에 의해 수행되었고, 상당한 금액의 투자금과 (주로 대학 등) 대형 기관의 지원을 받았다.

3D 극장 디자인

VRML 같은 3D 애플리케이션과 VR는 극장 세트와 조명 디자인에 유의미한 영향을 끼쳤으며, 캐나다 출신의 빌 커비^{Bill Kirby}가 소규모 극단과 비영리/교육적 극장을 특히 염두에 두고 크레스키트 소프트웨어^{Crescit Software}에서 개발한 '디자인 스위트^{Design Suite}' 등 다양한 상업적 애플리케이션이 1990년대 초반에 공개되었다. 그 이후에 개발된 프로그램으로는 CAST의 '위지위그^{WYSISWYG}'("보이는 것이 전부다^{What You See Is What You Get}"), AVAB의 '오프스테이지^{Offstage}', 럭스아트^{Luxart}의 '마이크로럭스^{Micro-lux}', 슈나이더^{Schneider}의 '시어터 디자인 프로^{Theater Design Pro}'가 있었고, 그 외에도 조명, 사운드, 제작, 무대 운영 등과 관련된 전문가용 애플리케이션이 여럿 있었는데 이 중 다수가 단지 연극 무대뿐 아니라 텔레비전·영화·광고의 세트와 스튜디오에도 적용할 수 있는 것이었다. 엔터테인먼트 산업 대부분이 이러한 소프트웨어가 디자인의 기본 과정에서 제공한 노동 절약적 지름길에 처음에는 매료되었다가 나중에는 의존하게 되었다. 이는 적어도 이론적으로는 디자이너로 하여금 (소프트웨어의 문제는 차치하고라도) 다른 무엇보다 중시되는 디자인 콘셉트 계획에 집중할 수 있도록 다른 것에서는 좀 더 자유롭게 해주는 것이었다.

쉽게 구할 수 있었지만 당시에는 값비싼 것이었던 전문가용 CAD^{Computer Aided Design} 패키지 또한 여러 극장 디자이너들에 의해 활용되었는데, 이러한 '디지털 드로잉보드'는 전통적인 드로잉과 모델보다 훨씬 짧은 시간 안에 복잡한 디자인을 정확한 스케일과 3D 관점으로 구축하고 조정할 수 있도록 했다. 1992년부터 『극장 디자인과 기술^{Theatre Design and Technology}』 같은 전문가용 잡지는 앞으로 기회의 징조를 보이기 시작했다. 마크 리니의 「가상현실의 극장: 상상의 세계에서 배경 디자인하기^{The}

Theatre of Virtual Reality: Designing Scenery in an Imaginary World」(1992) 같은 논문들이 변화를 타진했고, 제기되던 문제들을 강조했다. 리니는 신기술에는 디자이너를 위한 편리함 이상의 것이 있으며 VR가 연극에서 사용할 수 있었던 기본적인 시간/공간 개념들을 변화시키고 있다고 결론을 내렸다.

하지만 더 발전된 상업적 CAD, VR와 기타 전문적 디자인 패키지가 도입되었지만, 많은 퍼포먼스 디자이너가 그 복잡성, 특이성 및 제약들에 불만을 느꼈다. 그 중 영국의 학자 콜린 비어든Colin Beardon도 포함되어 있었는데, 이들의 불만에 의해 대안적인 접근이 생겨났고 그 결과로 영국 대학의 극장 디자인 실습에도 널리 사용된 무료 소프트웨어가 개발되기도 했다. 비어든은 컴퓨터 과학 분야의 이력이 있을 뿐 아니라 연극 제작에도 관여했고, 소프트웨어 개발에 대한 그의 접근은 "소프트웨어 디자인과 실행에 관한 이전 경험과 상업적인 소프트웨어가 퍼포먼스 디자이너와 실천가들의 유연성과 애매성, '창조적 실천'를 수용하지 않는 경향이 있다는 인식에서 비롯되었다."[59] 1991년에서 1996년 사이에 그는 수제트 워든Suzette Worden과 함께 디자인 역사를 전공하는 학생들로 하여금 가상적으로 디자인 전시를 큐레이팅하도록 할 수 있게 해주는 프로그램인 '버추얼 큐레이터The Virtual Curator'를 제작했고, 이것은 유럽연합이 지원한 프로젝트의 일환으로 핀란드와 프랑스의 협업자들과 함께 수정·확장을 거쳐 극장 디자인·시각화 프로그램인 '비주얼 어시스턴트Visual Assistant'(1997)로 발전되었다. 비주얼 어시스턴트는 무대의 배경 벽면과 기둥 등 초기 설정된 '사물들'과 스캔된 이미지를 투시도의 무대 위에서 조합·조작할 수 있도록 해주는 단순한 인터페이스로 기능한다. 사용자는 삼차원 무대와 세트 주변을 자유롭게 탐색해 여러 다른 각도에서 보고 프리핸드 드로잉으로 디자인에 새로운 요소를 추가할 수 있다. 비어든은 이 프로그램을 기술적 드로잉보드보다는 디자이너의 스케치북에 가까운 것으로 묘사하는데, 그 말인즉슨 CAD 소프트웨어와는 다르게 이 소프트웨어는 아주 빠르고 쉽게 배우고 창작에 활용할 수 있다는 것이다. 바로 이 점 때문에 학생들에게 큰 인기를 끌었다.

비주얼 어시스턴트는 처음에는 매킨토시에서만 사용할 수 있는 무료 다운로드 프로그램으로 출시되었으며, 그것이 PC를 포함하는 합리적이고 수준 높은 듀얼 플랫폼의 층위로 향상되기까지 9년이 걸렸다는 점으로 미루어보아 얼마나 많은 시간과 투자가 필요했는지 알 수 있다. 당시에 그것은 잠재적으로 가능한 것에 대한 인식이 갈수록 커지는 데에 크게 기여했으며, 비어든은 나아가 영국 내 세 곳의 대학(코벤트리, 플리머스, 티사이드)에 예술과 디자인을 위한 가상현실센터 네트워크를 설립해 네트워크상에서 디지털 3D 디자인의 이용·전송을 실험했다. 그는 자신이 공동으로 설립한 학회 CADECom-puters in Art and Design Education와 학술지 『디지털 크리에이티비티Digital Creativity』를 통해 관련된 작업

을 계속하고 있다.

왕립셰익스피어극단과 왕립오페라하우스^{Royal Opera House}에서의 작업으로 여러 번 수상한 유명한 영국의 극장 디자이너인 크리스 다이어^{Chris Dyer} 역시 더욱더 수준 높고 전문성을 지향한 프로그램인 '오픈 스테이지^{Open Stages}'(1998, 별칭 '버추얼 스테이지^{Virtual Stages}')를 개발한 초기의 개척자였다. 비어든처럼 다이어도 극장 디자이너의 작업에서 특정한 창조적인(기술적이기만 하기보다는) 요구 사항들에 맞춰 구체적으로 진화된 소프트웨어를 제작하고자 했다.[60] 그 프로그램은 특정한 극장 또는 퍼포먼스 공간의 3D 모델을 제공했고 사용자는 그 안에 조명, 사운드, 도르래 장치, 회전 장치, 수레 등 관련된 사물과 기술을 배치할 수 있었다. 적용할 수 있는 템플릿 라이브러리가 있어서 사용자가 일반적이거나 맞춤 제작된 배경을 끌어와 무대 위에 위치시킨 후, 실제 극장 공간에서 물리적인 배경을 다루 듯이 실시간으로 그것을 조작하거나 조명을 켤 수 있었다.[61]

그러한 맞춤형 극장 디자인 패키지는 상업 분야의 프로그램들과 더불어 변화와 새로운 접근들을 불러왔지만, 컴퓨터가 무대 디자인의 구상과 발전에서 전통적인 방법들보다 어떤 이점을 제공하는지를 놓고 논쟁이 있다. 로마 파텔^{Roma Patel}은 1999년에 외젠 이오네스코^{Eugene Ionesco}의 희곡 『아메데^{Amédée}』를 사례·기준점으로 채택한 비교 연구를 진행해 과정과 결과를 기록한 CD롬 〈유희하기 위한 공간^{A pLACE TO pLAY}〉(2000)을 제작했다. 이 CD롬은 드로잉, 스틸 이미지, 스토리보드, 시연, 3D 모델을 결합한 상호작용적인 프레젠테이션을 통해 『아메데』를 위한 디자인을 보여주고 평가한다. 이는 다른 디자이너들과 인터넷으로 협업한 것이자, 세트·소품·의상 등의 전통적인 문제들에 컴퓨터 기술을 적용한 것이다. 2001년에 파텔은 또 다른 CD롬인 〈디자인 다이어리: 경계를 넘어 작업하기^{The Design Diary: Working Across Borders}〉로 그 작업을 되풀이했다. 그녀는 이것을 "CAD와 인터넷을 사용한 미국과 영국 연극 실천가들의 원격 협업에 대한 실제 사례"라고 묘사한다.[62] 파텔의 결론은 디자인 기술의 창조적 잠재성과 더욱 전통적이고 아날로그적인 기법에 충분한 기반을 두어야 하는 극장 디자이너의 필요 사이에서 균형을 강조한다.

컴퓨터 기술은 우리의 상상력이 허용하는 한도까지 작품 생산에 사용될 수 있는 지점에 빠르게 도달하고 있다. 극장 디자인 분야가 시노그래퍼^{scenographer}의 작업에서 빈틈을 메꿔줄 수 있는 도구로서 컴퓨터 기술의 잠재성을 자각해야 할 때다. 그와 동시에⋯ 많은 관습적 기술이 이전될 수 있으며 새로운 매체들은 시노그래퍼를 소외시키지 않아도 된다. 내가 보기에, ⋯ 여기서 성취된 작업은 전통적인 모형 제작과 드로잉

에 대한 기초 없이는 가능하지 않았을 것이다.[63]

전문적인 극장 디자이너는 언제나 기술적 드로잉과 스케일 모델의 치수가 정확하다는 것을 확신하기 위해 상당히 방대한 수치를 계산해야 했는데, 이제 많은 이가 컴퓨터를 이 직업에 필수적인 '단 하나의' 도구로 여긴다. CADD^Computer Assisted Drafting and Design와 그 이후 출시된 오토CAD^AutoCAD 소프트웨어 등 CAD 사용이 더 쉬워지도록 개선된 프로그램이 특히 중요했는데, 여기서는 하나의 요소가 조정되면 '복식 기장'의 형식으로 전체 디자인에 동일한 효과를 자동으로 주는 것이 가능해졌다. 더 큰 영향을 준 것은 값비싼 고급 컴퓨터에서 일반 데스크톱, 그리고 그 후에 랩톱으로 소프트웨어가 이전된 것과 함께, 2D 드로잉을 자동으로 3D '시각적 현실' 디자인으로 렌더링해주는 기능이었다.

그렇지만 애초에 비어든이나 다이어 같은 디자이너들이 자신만의 프로그램을 구축할 수밖에 없었던 핵심적인 문제는 여전히 남아 있다. 상업적인 소프트웨어에는 내장된 제약들이 있고 드로잉, 레이어링, 렌더링, 텍스처링 등에 대한 특정한 관점과 접근을 통해 독창성과 혁신성을 제한할 수 있다는 것이었다. 이는 소프트웨어 프로그래머와 극장 디자이너 모두가 여전히 해결하고자 하는 측면이다. 한편에서 극장 디자이너들은 계속해서 전통적인 드로잉보드식 구상과 창의성을 스크린 기반의 기법과 결합하고 있고, 다른 한편에서는 소프트웨어를 확장시켜 특유의 선호와 제약을 극복하고 기본 양식과 반복되는 특성들이 덜 식별되게 하고 있다.

실시간 VR 시노그래피: ieVR

1990년대 초반에 미국의 극장 디자이너이자 학자인 마크 리니는 금속과 목재로 세트를 짓기 전에 초기 VR 소프트웨어를 드로잉보드 도구로서 사용하고 있었다. 1993년의 어느 날 그는 VR 이미지를 무대의 원형 파노라마에 투사해 자신이 작업하던 디자인을 큰 규모로 보는 것이 유용할 것으로 생각했다. 그는 프로젝터를 설치했고 그 결과를 본 후에는 목재와 금속을 사용하는 아날로그 기술로 돌아가지 않는 대신에 VR를 완전히 사용하기로 결정했다.[64] 많지 않은 예산과 자원으로 캔자스대학교의 가상현실탐구연구소^ieVR에서 작업하던 리니와 동료들은 그때부터 라이브한 배우들을 VR 환경과 결합하는 일련의 연극 작품들로 해당 분야의 선구자가 되었다.

ieVR는 VR 기술을 자신들의 주된 시노그래피적 매체로 사용해 몰입감을 얻는다. 리니는 몰입감

을 연극과 VR에서 공통적인 중심적 개념으로 본다. 그는 브렌다 로럴의 사상과 같이 연극과 컴퓨터 기술 간의 상호주의를 발견하고 산업적 VR 개발자들이 연극적 개념과 은유를 차용할 수 있다고 본다. 그는 "가상환경을 디자인할 때 연극 실천이 참고할 만한 것일 수 있다"고 말한다.[65] 「가상현실과 연극: 가상세계에서의 몰입Virtual Reality and the Theatre: Immersion in Virtual Worlds」(1999)에서, 리니는 몰입의 본성과 함께, 몰입이 어떻게 VR와 연극에 적용되는지를 논한다. 그는 기계나 건물처럼 실제적인 사물과 환경을 흉내 내기 위해 기술을 사용하는 VR의 상업적 적용에서는 지각적이고 생화학적인 의미의 몰입이 일어날 수 있지만, 잠시 후 그 가상환경이 사용자의 흥미와 참여를 잃게 되면서 덜 몰입적으로 된다고 주장한다. VR 세트 디자인에서 리니의 작업은 관객들을 단지 몰입시킬 뿐만 아니라 그들의 시각적이고 상상적인 관심을 끌어서 이 문제를 무효화하려는 시도이다.

엘머 라이스가 쓴 동명의 표현주의 고전 희곡을 해석·연출한 ieVR의 〈계산기〉The Adding Machine(1995)는 VR를 사용한 최초의 장편 연극 퍼포먼스가 되었다. 라이스의 희곡은 1923년에 최초로 상연되었는데, 기계화되고 비인간화된 사회에서 행복을 좇는 제로 씨의 여정을 추적하는 내용이다. ieVR는 라이스의 희곡에서 예언된 컴퓨터의 어두운 유령이 여기서는 "비인간화하는 힘이 아니라 예술적 매체로서 … 라이스의 이야기를 비추면서도 기술에 대해 그와는 다른 더 동정적인 시각을 수용하는 것"으로 사용된다는 아이러니에 주목한다.[66] 배우들은 배경에 놓인 프로젝션 스크린에 띄운 '버투스 워크스루 프로Virtus WalkThrough Pro' 소프트웨어로 제작한 입체 시각적으로 편광된 VR 이미지 앞에서 연행했고, 관객들은 3D 편광 안경을 쓰고 관람했다. ieVR의 모든 퍼포먼스에서와 마찬가지로, VR 배경 안에서의 움직임과 항해는 가상 환경 운전자Virtual Environment Driver (VED)로 알려진 무대 밖의 기술자에 의해 라이브로 작동되어 실시간으로 구현되었다. VED는 마우스나 조이스틱을 사용해 시뮬레이션된 공간 안에서 움직이거나, 무대 위 배우들의 움직임이나 전개되는 드라마적 행위에 따라 배경을 바꾼다. 3D 스틸 이미지를 보여주는 두 개의 추가적인 프로젝션 스크린이 메인 스크린의 양측에 45도 각도로 놓여서 몰입감을 향상시켰다. 가상풍경은 때로 캐릭터들이 있는 장소를 인상주의적이거나 표현주의적으로 재현하는 데에 사용되고 또 때로는 심리적 요소들, 특히 주인공인 제로 씨의 내적 생각과 두려움을 반영했다. "주인공의 마음가짐을 보여주기 위해 기상천외하고 섬뜩한 환경들이 만들어졌다. 그가 혼란스러워지면 벽들이 움직이고 가구가 바닥에서 둥둥 떠오른다. … 감옥에서 그가 갇힌 감방의 철창은 거대하게 나타나고 창문은 매우 작게 보인다. 하지만 그의 몽상은 그와 관객들을 더없이 행복한 해변으로 데려간다."[67]

ieVR는 VR가 "그저 그 자체의 스펙터클로서가 아니라, 대본을 보조하는 새롭고 흥분되는 시노그래피적 매체로서" 사용된다는 것을 강조하면서, "가상현실은 협업적 극장 예술에서 또 다른 요소가 된다"고 주장한다.[68] 데이비드-마이클 앨런David-Michael Allen은 이러한 분석에 동의하면서 VR 컴퓨터그래픽과 실시간 텔레비전 기법의 사용을 통해 "그 퍼포먼스는 전통적인 제작 기법보다 더 성공적으로 제로 씨의 정신 상태를 탐험했다"라며,[69] 특별히 효과적인 예시로 한 장면을 들었다. 제로는 무대 위에 서 있고 25년 근무 끝에 해고된다(제목인 '계산기'로 대체되는 것이다). 그를 해고한 상사는 그 장면을 무대 밖의 녹색 배경 공간에서 연기하고, 그를 찍은 라이브 비디오 이미지가 제로의 뒤에 있는 메인 스크린에 투사된다. 크로마키 비디오 믹싱 기법을 사용해 녹색 배경을 필터링하고 컴퓨터로 생성된 사무실 이미지로 대체해 사무실에 있는 상사의 합성 이미지가 형성된다. 제로가 해고 소식에 반응함에 따라, 카메라는 상사에게 줌인해서 웃고 있는 그의 얼굴이 제로 위에서 점점 더 커진다. 이는 주인공의 무력함과 작아지는 지위를 강조하는 것이다. 또한 앨런은 제로와 데이지가 사랑에 빠져 넓은 꽃밭을 보여주는 VR 프로젝션 앞에서 춤추는 로맨틱한 시퀀스의 강력함에 주목한다. "춤이 이어지면서, 꽃밭이 후퇴하고 사라져서 춤추는 사람들이 푸른 하늘과 별이 가득한 창공 위를 날며 떠다니는 것처럼 보였다."[70]

아서 코피트Arthur Kopit가 1977년에 쓴 동명의 희곡을 ieVR가 1997년에 연출한 〈날개Wings〉를 관람한 관객들은 반도금된 HMD[71]를 쓰고 무대 위에서 연기하는 라이브한 배우들과 헤드셋 안에 투사되어 중첩된 VR 컴퓨터그래픽을 동시에 볼 수 있었다. 리니는 이때 몰입의 질은 "매우 현저한" 것이며 그 VR 디자인은 관객들로 하여금 주인공 에밀리가 뇌졸중을 겪은 후 느끼는 고통과 정신적 괴로움의 감각을 공유할 수 있도록 구상된 것이라고 묘사한다.

그녀를 둘러싼 사람들과 장소들의 부서진 이미지가 그녀와 우리의 눈앞을 지나간다. 그녀의 기억에서 태어난 영상과 사운드가 우리 손이 닿을 듯 닿지 않는 곳에 떠다닌다. 이것은 참여를 이끌어내는 강력한 원천으로 밝혀졌다. 전통적인 무대 연출에서 관객들은 에밀리의 고통과 무력감을 지켜보면서 그녀에게 감정이입할 수 있다. VR 연출에서 우리는 그녀와 함께 뇌졸중을 경험한다.[72]

〈날개〉에서 가장 강력하고 아름다운 VR 이미지 중 하나가 그래픽 측면에서는 가장 만들기 쉬운, 에밀리를 둘러싸는 눈보라라는 점은 흥미롭다. 이와 유사한 효과를 극장용 인공 눈기계를 사용해 만

들 수도 있었겠지만, 배우의 육체 위에 유령이나 공기같이 중첩되는 가상적 눈보라는 더욱더 시적이고 통렬하며 애매한(이 눈은 에밀리의 '실제' 환경을 재현한 것인가, 아니면 그녀의 정신 상태를 표상하는 것인가?) 이미지를 소환한다.

사뮈엘 베케트가 1963년에 쓴 동명의 희곡을 각색한 ieVR의 퍼포먼스 〈연극Play〉(1996)에서도 관객들은 HMD를 착용했다. 그 작품에 등장하는 인물 세 명이 각자의 유골 단지 안에 웅크리고 있는 것을 사전에 녹화한 3D 비디오가 HMD 헤드셋 안에 투사되었다. 연출가 랜스 가라비$^{Lance\ Gharavi}$는 배우들이 라이브로 연기하고 그들을 심문하는 스포트라이트가 기술적 장치인 전통적인 무대 연출을 전환시켜 스스로 스포트라이트이자 기술 통제자의 '역할'을 취했다. 따라서 VED 기술자는 중심인물이 되어 무대 위에 등장하는 유일한 라이브 퍼포머가 되고 가상의 인물들을 활성화하고 조작하는 사회자로서 기능했다. 이 흥미로운 실험은, 가라비의 말에 따르면, 그가 베케트의 후기 희곡에서 근본적인 주제로 식별하는 "현존", "부재", "눈에 보이는 현존"에 관한 생각들을 탐구한다. 또한 그는 "이러한 현존/부재 연속체는 전자적으로 매개된 이미지에 크게 의존하기 때문에 거의 모든 형식의 사이버 연극의 퍼포먼스 텍스트에서 중심적인 역할을 한다"고 주장한다.[73]

ieVR의 〈머시널〉

〈머시널Machinal〉(1999)은 ieVR의 첫 퍼포먼스인 〈계산기〉에서의 무대화 배치를 다시 사용해 중앙의 VR 배경 프로젝션 스크린과 45도로 놓인 두 개의 측면 스크린, 그리고 관객에게는 편광 3D 안경을 착용하게 하는 방식을 차용했다. 하지만 이번에는 측면의 스크린에 스틸 이미지가 아니라 풍경과 사물, 하이퍼리얼리즘적 기계 장치를 보여주는 사전 녹화된 3D 이미지를 투사했다. 리니의 대언론 공식 발표가 시사하듯이, 소피 트레드웰$^{Sophie\ Treadwell}$의 1928년 표현주의 희곡을 연출한 이 퍼포먼스는 당시 가장 원대한 VR 연극이었다.

〈머시널〉의 '가상 배경막'은 환상적이면서도 놀랍도록 살아 있는 것 같은 삼차원적 '실시간' 환경을 창조하는 풍경 이미지의 품질과 디테일 측면에서 ieVR의 이전 프로젝트들을 현저히 능가할 것이다. 강력한 새 컴퓨터 워크스테이션과 센스8$^{Sense8}$의 월드업 R4$^{WorldUp\ R4}$ 소프트웨어가 믿기 어려운 복잡성과 렌더링 속도로 가상 풍경의 환경을 만들어낼 것이다. … VR는 그 젊은 여성의 내적 고뇌와 더불어 그녀가 마주하는 외적 삶

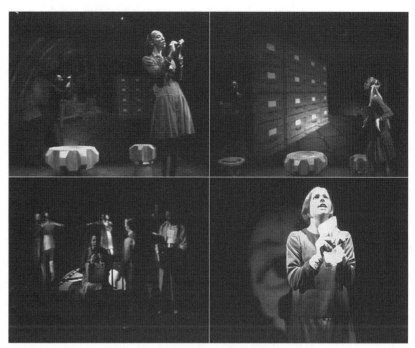

그림 15.9 ieVR의 〈머시널〉(2000)을 위한 마크 리니의 VR 시노그래피는 배우의 움직임과 행위에 따라 실시간으로 움직이도록 작동된다.

또한 시각적으로 강조하는 능력을 통해 이미 강렬한 이 작품의 드라마적 영향력을 더욱 강하게 확대한다.[74]

이 작품의 오프닝 시퀀스는 시각적 걸작이다. 관객의 관점에서 말하자면, 작은 3D 영화 스타일의 제목이 생겨나서 우리 쪽으로 다가오면서 지하 터널을 드러낸다. 우리는 그 터널을 따라 내려간다. 그러고 나서 마치 은으로 된 폭포처럼 회전하고 떨어지는, 애니메이션으로 된 거대한 금속 아치가 있는 초현실적인 사무실이 나타난다. 거대한 회전하는 축과 톱니가 바닥에서 불길하게 솟아난다. 측면의 스크린 두 개는 그래픽으로 된 날카로운 태엽 장치가 계속 돌고 도는 것을 보여주는 동시에, 무대 위에는 (비서를 연기하는) 배우들이 부산스럽게 왔다 갔다 한다. 파일 캐비닛, 책상, 타자기 등을 지나 360도로 가상 사무실을 돌아보다가 숨겨져 있는 각진 벽감으로 들어가기까지 우리의 움직임은 몇 분간 이어진다. 소용돌이치는 VR의 관점과 무대 위 비서들의 개미 같은 활동성은 상사인 존스 씨가 입장하자 드디어 극적으로 멈춘다. 그가 퇴장하면 또다시 행위와 움직임의 혼란이 이어진다(그림 15.9).

여러 장면에서 VR 환경 안의 움직임이 인상적으로 사용된다. 주인공 헬렌은 존스 씨와의 내키지 않는 결혼 이후 아이를 낳은 다음에 무대 위에 누워서 회복하고 있다. VR 세트의 병실에는 그래픽으로

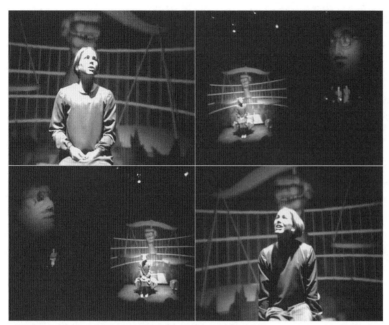

그림 15.10 ieVR의 <머시널>에 나오는 재판 장면.

된 3D 침대와 링거 주사, 조명 등이 모두 공간 안에 매달려 있는 것처럼 보인다. 벽은 존재하지 않는다. 배경은 크레인이 거대한 사선 대들보를 공중으로 들어 올리는 위협적인 공사장인 금속의 매트릭스이다. 그 장면에서 헬렌은 갈수록 심해지는 우울과 절박감에 시달리고, 우리의 관점은 그 방에서 더 높게 높게 올라가서 병실의 빈 침상이 점점 작아지고 결국에는 보이지 않을 때까지 그것을 위에서 바라본다. 존스 씨를 살해한 헬렌의 재판 장면에서 그녀는 좌우로 왔다 갔다 하는 정의의 저울을 보여주는 거대한 이미지 앞에 앉아 있고, 서로 싸우고 있는 두 명의 변호사를 클로즈업해서 보여주는 라이브 카메라 이미지가 그녀의 양쪽에 높이 투사된다(그림 15.10). 마지막 장면에서 남편을 살해한 혐의로 헬렌이 유죄 판결을 받으면 우리는 그녀가 감방을 표현하는 밝은 정사각형 케이지에서 전기의자로 이송되는 것을 따라간다. 케이지 문이 활짝 열리고 두 명의 교도관이 헬렌을 무대 밖으로 호송해가면, VR 이미지는 높은 벽들 사이의 좁은 통로를 통해 불길하게 횡하고 실루엣으로만 보이는 전기의자로 이어진다. 헬렌과 교도관을 연기하는 라이브한 배우들은 스크린 뒤에 실루엣으로 등장하고, 헬렌이 가상의 의자에 '앉는 것'처럼 보이고 교도관들이 그녀의 팔과 다리를 묶는 것처럼 보이는 재치 있는 환영이 생겨난다(그림 15.11).

ieVR가 실현한 라이브 연극과 컴퓨터 기술의 합성은 시각적으로 풍부한 동시에 연극적으로 독창

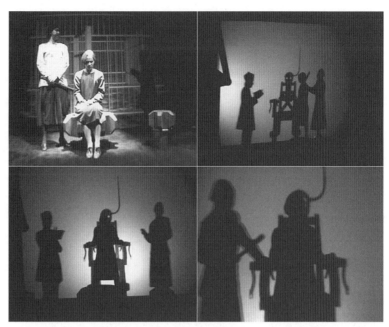

그림 15.11 〈머시널〉의 클라이맥스에서 라이브한 그림자놀이와 VR로 모델링된 전기의자가 결합된다.

적이며, 론 윌리스Ron Willis와 랜스 가라비의 능숙한 배우 지도와 리니의 대담하고 자주 충격적인 3D VR 디자인을 선보였다. 켄트대학교와 ieVR가 공동으로 제작한 〈한여름 밤의 꿈〉(2000) 또한 인상적이다. 판타지 공상과학, 기계적 체스판, 사이버공간과 컴퓨터 게임 등으로 된 VR 배경에 연극 작품을 펼쳐내며 보텀의 변신을 보여주기 위해 둥둥 떠다니는 당나귀 머리로 된 3D 아바타를 사용한다. 숲 속에서 벌어지는 연인들의 말싸움은 그들의 아바타가 복싱 링에서 싸우고 있는 VR 이미지를 보여줌으로써 대위법적으로 연출되고, 인물들은 부서진 〈팩맨〉과 〈퐁〉 게임으로 가득 찬 삼차원적 미로와 하수구 안에서 길을 잃으며, 전체 퍼포먼스는 '치명적 오류'라는 단어가 뜨면서 격변하는 컴퓨터 고장으로 끝을 맺는다.

하지만 진정으로 몰입적인 연극적 환경을 창조하고자 하는 목표는 ieVR의 퍼포먼스에서 결국 실현되지 못한다. 가상적 세트와 공간 안에서 움직이는 감각은 흥미롭지만, 관객은 무대와 VR 스크린으로부터 분명히 분리된 채 전통적으로 줄지어진 좌석에 앉아 있기에 여전히 행위로부터 상당한 거리를 두고 떨어져 있다. 예산에 대한 고려 때문에 프로젝션 스크린 자체가 상대적으로 작아서(〈머시널〉에서는 가로 6미터, 세로 4미터) 관객들의 시야각 전체에서 오직 제한된 부분만을 차지하며, 따라서 산업적 VR 응용프로그램에서 연상

되는 완전한 시각적 몰입감은 제한된다. 가상 환경 안에서 사용자가 통제하는 탐험이나 상호작용성 같은 전통적인 개념들 또한 부재한다. 그렇지만 ieVR의 탐색적 작업은 연극에서 VR 시노그래피의 미래에 대해 유의미하고 흥미진진하게 엿볼 수 있게 하며, 토마스 W. 로힌Thomas W. Loughin은 연극의 발전에서 그들의 실험이 지닌 중요성이 "무대 조명의 도입에 버금가는" 것일 수 있다고 주장하기까지 했다.**75**

⟨브레인스코어⟩

다비데 그라시와 다리 크레우호의 30분짜리 퍼포먼스 ⟨브레인스코어⟩에서 두 명의 퍼포머가 관객을 위해, 스마트 무기로 가득 차 있고 군대와 유사한 제복을 입은 남성이 나오는 추상화된 VR 전쟁 게임을 플레이한다. 빨간색 정비사 옷을 입은 두 명의 남성 퍼포머가 무대 양쪽에서 전신 길이의 하이테크 의자에 기대어 머리는 커다란 목 지지대에 놓고 움직이지 않는다. 그들의 머리통에 부착된 전극이 그들의 뇌파 활동을 감독하고, 안구 추적용 카메라는 각각의 눈 한쪽에 초점을 맞추고 있다. 퍼포머들의 동공을 사격 조준기 스타일의 그래픽 안에 위치시키는 비디오 이미지가 무대 중앙에 있는 두 개의 바닥 모니터로 중계된다. 조작자들과 편광 안경을 쓴 관객들을 마주하는 것은 회전하는 맞춤 제작 디자인의 3D VR 환경을 투사하는 커다란 스크린이고, 그 안의 가상적 벽, 천장, 바닥은 "브레인스코어"라는 단어로 되어 있다.

여성의 합성된 컴퓨터 목소리가 자신이 "속성 로딩 중"이라고 선언하고, 스크린 환경은 어딘가 영화 ⟨매트릭스The Matrix⟩(1999)의 오프닝 크레디트 시퀀스에서 흐르는 컴퓨터 코드를 연상시키는 작고 팽창된 초록색 직사각형들로 이루어진 오목한 공간으로 전환된다. 전경에는 빨간색과 파란색으로 된 무정형의 구球 두 개가 둥둥 떠서 회전하고 공중에 매달린 채로 서로의 주변에서 춤춘다. 이것이 두 퍼포머의 아바타이고, 이 단계에서는 부드러운 점토로 된 행성 같다. "그것들은 비었다. … 어떤 미적 특징도, 행동적 특징도 가지고 있지 않다."**76**

그러고 나서 시스템은 사물 스무 개를 다섯 개 집합으로 로딩하는데, 이것들은 조작자들이 일련의 작동과 명령을 이행하기 위해 뇌파와 안구의 움직임을 사용해 아바타에게 주입하고 채우고 아바타의 모양을 만드는 데에 사용하는 다양한 종류의 정보를 담고 있다. 이 사물들은 스크린상에 다른 더 작은 구의 모양으로 나타나며 조작자들의 뇌와 눈의 활동에 따라 움직인다. 머리에 부착된 전극 세 개가 그들의 뇌파를 뇌파 전위 기록 장치로 전송하고, 장치는 뇌전도 신호를 분석하고 컴퓨터로 전송해 해석·

처리하도록 한다. 그동안 안구를 추적하는 시스템 또한 퍼포머들로 하여금 VR 스크린 공간 안의 사물들을 실시간으로 조작할 수 있도록 한다. 퍼포머들 앞에 설치된 (커다란 측면의 스크린에도 투사된) LCD 모니터 콘솔에는 뇌가 보이는데, 다섯 개의 활성화된 부분과 피질(운동피질, 청각피질 등등)로 나뉘어 있고 각각의 부분은 로딩된 구 모양의 사물들 집합 중 하나와 그것의 조작에 연관된다.

각각의 뇌 부분에는 상품과 정보의 전 지구적 이동과 관련된 주제 하나씩이 부여되어 있다. 운반, 미디어, 기상학, 증권 거래, 전염병으로 구성된 주제들은 각각 그것에 대한 글로벌 홈페이지 스무 개씩으로 대변된다. 퍼포머들은 인터넷과 그들이 찾으려 하는 페이지를 호스팅하는 서버에 대한 직접적 접근을 활성화하기 위해 LCD 스크린에 제시되는 적절한 뇌의 부분으로 자신들의 눈과 뇌파를 겨냥한다. 이러한 '핑ping* 체크' 절차는 사물의 데이터가 퍼포머들의 아바타로 실시간으로 전송되도록 활성화하고, 컴퓨터 목소리는 우리에게 다음과 같이 유용하게 알려준다. "사용자의 뇌 활동으로 선택된 속성들." 중앙의 주된 스크린상에는 세포같이 생긴 구가 주인공들의 아바타가 흡수하는, 그래픽으로 된 '빛줄기'를 동심원으로 내보내고, 아바타는 (사운드를 포함해) 색·모양·질감을 변형해 회전하는 불규칙하고 울퉁불퉁하게 부풀어 오른 모양이 된다.

그러고 나서, 합성된 목소리는 "미적 값을 정의하기 위한 비밀번호"라고 선언하고, 그래픽으로 된 (익명인 어떤 해커의 웹사이트에서 수집된) 비밀번호가 스크린 주변을 흘러 다니며 회전하는 것처럼 보인다. 이 비밀번호들은 다른 사물들로의 링크로서 프로그래밍되어서, 퍼포머들이 자신의 안구와 뇌파로 (특정한 베타·세타 주파수를 사용해) 그것들을 조작하려고 할 때 그들은 (작품의 제목과 같이) '점수를 얻고score' 자신의 아바타에 데이터를 '입력'하게 되고, 그러면 비밀번호는 스크린 밖으로 날아간다. 아바타들은 점점 더 커지고 물리적·운동적으로 명확해지다가, 퍼포머들의 아바타가 충분한 데이터를 흡수하고 컴퓨터 목소리가 "아바타 준비 완료… 아바타 수행!"이라고 선언할 때 정점에 도달한다.

다른 그래픽 사물들과 비밀번호들은 사라지고, 두 개의 아바타가 자신들을 구성하는 데이터를 사용해 서로 운동적·음향적으로 소통한다. 아바타들이 정신없고 열광적인 즉흥 춤을 추기 시작하면 음악 효과는 '대화적' 컴퓨터의 돌아가는 소리와 삐 소리, 주변의 음악 소리와 컴퓨터 게임 스타일 '스팅'**

* 핑은 인터넷 접속을 확인하는 도구인 패킷 인터넷 그로퍼Packet Internet Groper를 의미하며, 연결하려는 호스트 컴퓨터가 실제로 작동하는지 확인하는 데에 사용된다.

** 텔레비전이나 영화에서 특정한 부분의 시작과 끝, 클라이맥스의 도래 등을 알리고 강조하기 위해 사용되는 짧은 음악 프레이즈나 사운드 효과. 긴장감을 고조시키고 드라마 효과를 배가시키기 위해 사용된다.

의 크레센도로 커진다. 3D 아바타들은 빠르게 색과 모양을 바꾸고, 그늘진 VR 공간 안에서 드라마틱
으로 앞뒤를 오간다. 명확한 형태가 없는, 운석 같은 그들의 외관은 머리통과 해골 같은 모양으로 변해
중력 없는 공간에서 빛을 발하며 변신하며 '춤추고' '노래한다'. 그 이인무의 끝에, 컴퓨터 목소리는 "모
든 속성 일치 완료"라고 선언하고, 무대 조명과 스크린은 검은색으로 서서히 꺼진다.

〈브레인스코어〉는 첨단 아방가르드 3D 컴퓨터 게임을 모델로 한 매우 수준 높은 신경학적 VR 퍼
포먼스이지만, 그것은 만족스러운 퍼포먼스보다는 기술적인 시연으로서 더욱 효과적으로 작동한다고
할 수 있다. 이 말인즉슨, 이 작품은 퍼포먼스를 위한 새로운 기술적 패러다임을 제시하기 위해 행해진
복잡하고 흥미로운 소프트웨어 연구를 보여줄지언정 지적이거나 드라마틱으로 무언가를 성취하는 연
극은 아니라는 것이다. 이와 대조적으로 블라스트 시어리의 VR 퍼포먼스 설치 작품 〈사막의 비〉(1999)
는 흐르는 물로 된 빗줄기 같은 커튼 위로 투사된 VR 사막 풍경 속에서 인간 표적을 추적하는 여섯 명
의 관객/플레이어에게, 연극적으로 통일되어 있으며 잊을 수 없는 VR 경험을 선사한다. 이 작품은 24
장에서 자세하게 분석할 것이다.

상상할 수 있는 모든 디지털 아트 분야에 관여하는 듯한 예술가인 에두아르도 카츠는 VR를 상당
히 다른 방식으로 활용했다. 그는 갤러리 방문객들에게 헤드셋을 쓰도록 해 〈라라 아비스〉(1996)의 마
코앵무새나 〈밤보다 어두운^{Darker Than Night}〉(1999, 에드 베넷과의 공동작업)의 박쥐 등 자신의 원격조
종 로봇 창조물에 대한 독특한 시야를 제공했다. 로테르담의 블리지도르프 동물원에 방문한 사람들은
카츠가 〈밤보다 어두운〉에서 선보인 '박쥐봇'이 작은 동굴 안에서 300마리의 실제 이집트과일박쥐와
함께 날아다니는 동안 그 시야를 공유할 수 있었다. 그 원격조종 로봇 박쥐는 "머리 안에 내장된 작은
음파탐지기와 반향 위치 측정을 위한 박쥐의 울음소리를 가청 소리로 변환하는 주파수 전환기, 그리고
머리를 회전할 수 있는 모터 달린 목을 가지고 있다."⁷⁷ 박쥐봇이 다른 생명체를 피하기 위해 음파탐지
기를 사용하며 동굴 안을 날아다니면, VR 헤드셋을 통해 사용자가 얻는 간접적인 시야는 실제 박쥐들
이 날아다니는 것을 운동성 흰 점들로 보여준다. 카츠는 인공 박쥐의 존재가 실제 박쥐의 행동에 유의
미한 영향을 끼친다는 점을, 그리고 서로가 계속 감시하고 추적한다는 점에 주목한다. 그는 "〈밤보다 어
두운〉은 각각의 개인을 자신의 배타적인 자기 반성적 경험 너머로 가지 못하게 하는 장벽을 강조한다"
고 한다. "쉽게 이해되지 않는 불가사의한 날아다니는 포유류인 박쥐는 개인 각각의 의식 안에 담긴 미
스터리와 미묘한 차이들을 의미한다."⁷⁸

VR 퍼포먼스의 미래

> 이제 우리는 사용자-컴퓨터 상호작용에서 다음 혁명의 문턱에 있다. 그 혁명은 사용자를 컴퓨터 '안의' 세계로, 컴퓨터의 계산력과 디스플레이 기술이 향상됨에 따라 정확도가 향상될 삼차원적 사물들과 상호작용할 수 있는 세계로 데려다줄 기술이다. 이러한 가상 세계는 디자이너가 만드는 무엇이든 될 수 있다.
>
> —존 워커^{John Walker}[79]

존 워커의 열정, 그리고 러니어·라인골드·피멘텔·테이셰이라 등 1990년대 초반의 다른 VR 선지자들의 의기양양한 예측이 있었지만, 예술에서 VR를 적용하는 것은 아직은 그들의 전망을 완전히 실현하는 데에 성공하지 못했다. 크리스티안 폴은 2003년에 "사용자들로 하여금 모든 요소와 상호작용하게 해주는 시뮬레이션된 세계로의 완전한 몰입은 아직도 현실보다는 꿈에 가깝다"고 썼다. 그녀는 현재 가장 선진의 실험들이 일어나고 있는 곳은 놀이공원이며, 포스 피드백 장치[*]를 사용하는 그곳의 VR 체험에 비하면 현재 예술계는 훨씬 뒤쳐져 있다고 지적한다.[80] 스콧 델라훈타는 무용이 상호작용적 기술 실험의 최전선에 있긴 했지만, 많은 경우 퍼포먼스는 관습적인 프로시니엄 공간에서 상연되었기에 무용에서 VR의 잠재성이 대부분 탐구되지 않은 채로 남겨져 있다고 주장한다. 그는 가장 급진적인 안무가조차 라이브 또는 "카메라를 위한 춤"이라는 양 맥락에서 퍼포먼스의 시간과 공간에 대한 고정된 감각, 무용수와 관객의 분리라는 개념에 갇혀 있었다면서 VR와 춤의 연대성은 이미 오래전에 탐구되었어야 할 주제임을 시사한다.[81]

볼터와 그로말라는 "비록 VR가 특화된 적용에 유용한 것으로 증명되었지만, 우리는 1990년의 일반적인 3D 몰입적 인터페이스에 가까웠던 것보다 오늘날[2003] 더 가깝지는 않다"고 한다. 그들은 마크 와이저^{Mark Weiser}가 "거의 모든 사물이 컴퓨터를 내장하고 있거나 식별표를 붙일 수 있는 것"[82]이라고 정의한 "유비쿼터스 컴퓨팅"이 디지털 기술이 미래에 나아가야 할 방향이라고 본다. 인터페이스를 제거하고 순수한 경험에 대해 통합되고 투명한 창문이 되려는 VR의 탐구보다, 미래의 인간-컴퓨터 상호작용에서 가장 매력적인 모델을 제시하는 것은 환경 안에 불투명하게 분산되어 있는 복수의 계산

[*] VR로 체험되는 충격이나 진동을 사용자가 실제로 체감하게 해주는 장치.

장치라는 것이다. "디지털 디자인은 우리의 물리적 세계와 교차한다. 그것들은 순수한 사이버공간으로 도망칠 수 없다."[83]

VR 기반 퍼포먼스 경험의 발전을 더디게 하는 두 개의 주요한 문제는 비용과 시간이다. 이 공식에서 시간 부분은 3D 공간과 사물의 윤곽을 정교하게 하는 수천 개의 다각형을 프로그래밍하고 디자인하는 데만 관련되는 것이 아니라, 각각의 개인 사용자가 VR 장비를 착용하고 가상 환경에서 작동하는 데에 드는 시간에도 관련된다. 대부분의 HMD 기반 VR 경험은 한두 명의 사용자를 위한 것이고(《오스모스》에서처럼 다른 이들이 주변에서 그들과 그들이 보는 프로젝션을 함께 볼 수 있지만), 따라서 상업 영역과 놀이공원에서의 VR를 포함해 HMD를 사용한 몰입적 경험의 더 넓은 분야에서의 발전을 저해하는 주요한 원인은 처리량의 문제였다. 고전적인 VR 경험들은 고도로 개인화되어 있고 즉흥적이며, 사용자 스스로 정향하고 탐험을 시작하기까지는 충분한 시간이 필요하다. 브렌다 로럴, 레이철 스트릭랜드와 롭 토$^{Rob\ Tow}$가 말했듯이, "분명한 처음, 중간, 끝이 있는 활동적인 플롯은 경험이 얼마나 오래 걸리는지를 통제하는 좋은 방식이지만, '고전적' VR는 이러한 권위주의적인 통제에는 적대적이다. 그것은 사람들이 비교적 통제받지 않는 방식으로 가상 환경에서 움직이고 행동할 때 가장 잘 작동한다."[84]

이들은 지각적이거나 감정적인 경험 모두가 사용자의 행위와 그에 대한 환경의 반응에 의존하는 VR의 활동성과 상호작용성을 대중오락형식의 수동성에 대비시킨다. "VR에서는 우리에게 '무언가가 행해지지' 않고, 우리가 '무언가를 한다.'"[85] VR를 "우리가 이번에는 우리 의지대로 세계들을 소환하는 능력을 가진 채로 다시금 '아이처럼' 되는"[86] 공간이라고 일컬었던 마이클 베네딕트$^{Michael\ Benedickt}$처럼, 그들은 VR를 오락entertainment보다는 유희play의 형식으로 이해하고, 자신들은 〈플레이스홀더〉 프로젝트를 통해 VR에서 어른들이 아이들처럼 놀고 상상력을 사용한다는 것을 알게 되었다고 회고한다. 그와 동시에 그들은 이렇게 말한다. "[VR의] 환경이 우리 존재와 행위, 그리고 우리가 그곳에 두는 표식들을 기록하게 된다. 이것은 호혜적인 사건이다."[87] 그들은 VR의 미래가 설치 작품이나 공공장소가 아니라, 훨씬 더 넓은 관객 접근성을 허용하는 VR 체험장과 심지어 인터넷상의 가상적 놀이공원에 있다고 본다.

비록 수가 적고 기술 사용에 대한 관심이 광범위하지는 않지만, VR 퍼포먼스에서도 이미 몇몇 인상적인 성취 사례가 있었다. 어쩌면 VR와 몇 가지 분명한 유사성을 띠는 3D 영화처럼, VR 예술 형식은 그야말로 유행하지 못하고 그저 특이한 것, 신기한 경험으로 남을지도 모른다. 하지만 퍼포먼스에서

VR의 적용이 지닌 잠재성은 무척이나 유혹적인 것인지라 우리는 VR가 앞으로 상업적 퍼포먼스 형식과 아방가르드 퍼포먼스 형식 양자에서 완전히 수용되고 두드러지게 발전될 것으로 예측하는 것이다. 20세기에 영화가 그랬던 것처럼 VR가 21세기에 중요하고 혁명적인 예술 형식이 된다는 것도 정말로 가능한 이야기다. 이를 염두에 두고, 우리는 가상현실이라는 말을 처음으로 고안했으며 VR의 주된 산업적 창시자이며 대중적인 옹호자인 재런 라니어의 말을 빌려 가상현실에 대한 도전적으로 희망적인 마지막 발언을 남기고자 한다. VR의 미래에 대한 라니어의 숨 막힐 듯한 전망은 본질적으로 연극적이며, 심리적으로나 사회학적으로 급진적이다.

그것은 꿈이 공유되고 아이디어가 공동으로 창조되는, 일종의 공동체적 공익사업이 될 것이다. … 집에 들어가서 둘러보면 모든 것이 평범한데 어떤 새로운 가구가 추가된 것이다. 그런데 특별한 어떤 안경을 쓰면 … 가구 중에 하나는 어항들이 진열되어 있는 커다란 선반 세트인 것이다. 그런데 어항을 보면 거기에는 물고기가 있는 것이 아니라 작은 사람들이 뛰어다니고 있는 거다. … 그리고 그들 중 몇 명은 그 안에서 정말 이상한 일을 벌이고 있는데, 예를 들어 사람들이 거대한 뱀으로 변신하는 괴상한 파티 같은 것 말이다. 그러면 뭘 하냐면 그 어항에 손을 넣고, 머리를 넣고, 그러면 갑자기 그게 엄청나게 커져서 우리가 그 안에 들어가서 그들 중 한 명이 되는 거다. … 나는 어떤 매우 특별한 일이 일어날 것이라고 생각하는데, 그것을 탈기호적 소통이라고 부른다. 이것은 소통의 어떤 새로운 종류나 층위로서, 여기서 사람들은 자발적으로 공유된 세계들을 공동으로 창조하고 객관적 세계의 내용을 즉흥적으로 짓는 것에 숙달되고 익숙하다. 여기에는 한계가 없고 계속 즉흥적으로 만들어지는 방식이다. … 마치 어떤 의식적으로 공유된 꿈꾸기 같은 것이다.[88]

주석

1.　Murray, *Hamlet on the Holodeck: The Future of Narrative in Cyberspace*, 18-19에서 재인용한 Huxley, *Brave New World*, 134.

2.　Ihde, *Bodies in Technology*, 12.

3.　Reaney, "Virtual Scenography: The Actor, Audience, Computer Interface," 28.

4.　Gromala, "Pain and Subjectivity in Virtual Reality," 223.

5.　Grau, *Virtual Art: From Illusion to Immersion*, 4-5.

6.　Pimentel and Teixeira, *Virtual Reality: Through the New Looking Glass*, 8.

7.　Sandin, "Digital Illusion, Virtual Reality, and Cinema," 14.

8. R. U. Sirius, "R. U. Sirius interviewed by Lynn Hershman Leeson," 55.

9. Rheingold, *Virtual Reality*.

10. Rheingold, "Rheingold's Reality," 34 .

11. Ibid.

12. Pimentel and Teixeira, *Virtual Reality*, 5에서 재인용한 코츠의 글.

13. Grau, *Virtual Art: From Illusion to Immersion*, 163.

14. 대니얼 샌딘은 1970년에 다른 HMD 견본 형식을 발명했던 D. L. 비커스^{D. L. Vickers}의 작업도 강조한다. 그것은 현대 VR 시스템의 주요한 요소들을 포함하고 있었다. Sandin, "Digital Illusion, Virtual Reality, and Cinema," 3를 참고할 것.

15. Bolter and Gromala, *Windows and Mirrors*, 126.

16. Paul, *Digital Art*, 125.

17. Lanier, "The Prodigy," 164를 보라.

18. Pimentel and Teixeira, *Virtual Reality*, 7.

19. Ibid., 58.

20. Ibid., 65-67.

21. Ibid., 67.

22. deLahunta, "Virtual Reality and Performance," 106를 보라.

23. Paul, *Digital Art*, 129를 보라.

24. Pimentel and Teixeira, *Virtual Reality*, 75.

25. Rheingold, *Virtual Reality*.

26. Paul, *Digital Art*, 173.

27. Ibid.

28. Sharir, "The Tools."

29. Moser and Macleod (eds.), *Immersed in Technology: Art and Virtual Environments*, x.

30. 펀딩은 캐나다 통신부와 밴프예술센터에서 받았다. <http://www.lcc.gatech.edu/-gromala/art.htm#virtual>에서 "Gromala" 페이지를 볼 것.

31. Laurel, *Computers as Theatre*, 197.

32. Murray, *Hamlet on the Holodeck*, 60.

33. Ryan, *Narrative as Virtual Reality*, 323.

34. 참여자들이 다른 캐릭터를 '체화'할 때 사용하는 보이스 필터는 "까마귀를 거칠고 남성적으로 들리게 하고 거미는 지혜롭고 여성적으로, 뱀과 물고기는 중성적으로 들리게 한다." Hayles, "Embodied Virtuality: Or How to Put Bodies Back in the Picture," 17.

35. Ryan, *Narrative as Virtual Reality*, 324.

36. Ibid., 324 .

37. Ibid ., 323.

38. Laurel and Strick land, "Placeholder ," 298 .

39. Soules, "Animating the Language Machine: Computers and Performance."

40. 예시를 위해서는 다음을 참고할 것. Ryan, *Narrative as Virtual Reality*, 322-331; Hayles, "Embodied Virtuality," 15-21; Murray, *Hamlet on the Holodeck*, 60; Soules, "Animating the Language Machine: Computers and Performance." 그 프로젝트에 대해 로럴과 스트릭랜드, 토가 직접 쓴 글인 "Placeholder: Landscape and Narrative in Virtual Environments"가 기술적·개념적으로 가장 자세한 설명을 제공한다.

41. Hayles, "Embodied Virtuality," 19-21.

42. Ibid., 21.

43. Grzinic, "Exposure Time, the Aura, and Telerobotics," 216-217.

44. Davies, "Osmose: Notes on Being in Immersive Virtual Space," 65.

45. Ibid., 66.

46. Jones, "Char Davies: VR Through Osmosis."

47. Davies, "Osmose," 69.

48. Ibid., 67.

49. Grau, *Virtual Art: From Illusion to Immersion*, 193.

50. Wilson, *Information Arts*, 702에서 재인용한 데이비스의 글.

51. Gromala and Sharir, "Dancing with the Virtual Dervish: Virtual Bodies," 282-283.

52. Sharir, "The Tools."

53. Bolter and Gromala, *Windows and Mirrors*, 126.

54. Sharir, "Influence of Technology."

55. Birringer, *Media and Performance*, 124-125.

56. Gromala and Sharir, "Dancing with the Virtual Dervish," 284-285.

57. Booth, "Unmasking the Greek Mysteries: Virtual Reality Revives the Oldest Theatre."

58. Bull, "Tech Boost for the Arts"에서 재인용한 비첨의 글.

59. 필자들과의 이메일, 2003년 1월 3일.

60. Dyer, "Virtual_Stages: An Interactive Model of Performance Spaces for Creative Teams, Technicians and Students"를 보라.

61. Dyer, "Open Stages"를 보라.

62. Patel, "Projects by Roma Patel."

63. Ibid.

64. 1999년 10월 28일 미국 캔자스대학교의 디지털퍼포먼스아카이브를 위한 스티브 딕슨과의 인터뷰에서 리니가 이 일련의 사건들을 묘사했다.

65. Reaney, "Virtual Reality and the Theatre: Immersion in Virtual Worlds," 183.

66. ieVR, "The Adding Machine: A Virtual Reality Project."

67. Reaney, "Virtual Reality and the Theatre," 185.

68. ieVR, "The Adding Machine."

69. Allen, "The Nature of Spectatorial Distance in VR Theatre," 243.

70. Ibid., 244.

71. 여기서 사용된 HMD는 버추얼아이오컴퍼니$^{Virtual\ I-O\ Company}$의 "아이-글래시스$^{I-glasses}$"였다.

72. Reaney, "Virtual Reality and the Theatre," 185- 186.

73. Gharavi, "i.e. VR: Experiments in New Media and Performance," 260.

74. Reaney, "Press Release for 'Machinal.'"

75. Cage, "Actors Joined by Computer Imagery in U. of Kansas Production," 18.

76. 예술가들이 디지털퍼포먼스아카이브에 제공한 〈브레인스코어〉의 비디오테이프 기록에 사용된 보이스오버 해설에서 발췌.

77. Kac, "Darker Than Night."

78. Ibid.

79. Pimentel and Teixeira, Virtual Reality, 78에서 재인용한 워커의 글.

80. Paul, *Digital Art*, 125.

81. deLahunta, "Virtual Reality and Performance," 111-112.

82. Weiser, "The Computer for the 21st Century," 104.

83. Bolter and Gromala, *Windows and Mirrors*, 107.

84. Laurel, Strickland, and Tow, "Placeholder: Landscape and Narrative in Virtual Environments," 181.

85. Ibid., 182.

86. Ryan, "Cyberspace, Virtuality, and the Text," 15에서 재인용한 베네딕트의 글.

87. Laurel, Strickland, and Tow, "Placeholder," 183.

88. Lanier, "Jaron Lanier—Interviewed by Lynn Hershman Leeson," 46-49.

16장. 현실의 유동 건축과 장소 특정적 균열들

어떤 방식으로든 모든 것[디지털 아트 작품과 환경들]은 물리적 공간과 가상적 공간의 가능한 관계들에 관심이 있으며, 그것들을 구별 짓는 것은 이 두 영역 사이의 균형과 한 공간을 다른 공간으로 옮기기 위해 사용되는 방법들이다. 어떤 예술 작품은 가상 세계의 특질들을 물리적 환경으로 옮기려고 하고, 다른 작품들은 물리적인 것을 가상적인 것 안에 매핑하고자 시도한다. 그리고 또 다른 작품들은 이 두 공간을 융합하는 것을 목표로 한다.

—크리스티안 폴[1]

유동 건축

마르코스 노박은 컴퓨터 기술과 사이버공간을 '유동 건축liquid architecture', 즉 추상화되고 유동적이지만 여전히 물리적인 형태의 공간으로서 논하면서, 그것을 "시간 속에 동결되지 않은 공간의 감각"이라고 부른다. 그는 다음과 같이 부연한다. "이것의 예시는 전자적 공간, 가상적 공간, 실제 지어지지 않은 공간이나 미래의 상상된 공간을 삼차원적으로 구축한 것 등이다."[2] 이러한 공간들은 반응과 변화, 교환으로 특징지어진다. "나를 환영하기 위해 열리고 보호하기 위해 닫히는 건축 … 다음 방은 언제나 내가 그것을 필요로 하는 곳에 있는 곳 … 어떤 형태로 숨 쉬고 고동치고 도약하고는 또 다른 형태로 착륙하는 건축."[3] 노박은 유동 건축의 사이버공간적 개념들을 현실 세계에서의 건축의 미래에 연관시킨다. 미래의 건축에서는 건물이 반응적이고 그 안의 공간들이 살아 있는 유기체처럼 진화하며 "건물의 '퍼포먼스'에 대한 판단들이 무용과 연극에 대한 평가와 유사해진다."[4] 테드 크루거Ted Krueger 또한 '유동 건축'이라고 부르는 '스마트' 건물과 환경을 디자인하는 혁명적인 새로운 아이디어를 위해 이와 비슷한 이미지를 구상한다. 그는 "모바일 로보틱스, 지능 구조와 피부, 상호작용적 물질 분야에서의 성과를 참고하는 메타더미스metadermis*를 상상하는 지능적이고 상호작용적인 건축의 가능성"을 주장한다.[5]

* 피부 위의 또 다른 피부, 또는 제2의 피부.

그러한 상호작용적 건축 공간은 녹스아키텍츠^{Nox Architects} 같은 건축회사들로부터 생겨나고 있는데, 네덜란드 네일티어얀스의 워터랜드에 있는 이 회사의 솔트 워터 파빌리온^{Salt Water Pavilion}(1997년 카스 오스테르하위스^{Kas Oosterhuis} 설계)은 실시간 기상 데이터를 포착해 그에 따라 공간 내 조명과 벽을 타고 흐르는 물의 흐름을 변경한다. 이것과 연결된 프레시 워터 파빌리온^{Fresh Water Pavilion}(프레시 H20 엑스포^{FreshH20 EXPO}, 1997년 라르스 스파위브룩^{Lars Spuybroek} 설계)은 수평 또는 수직의 면이 없으며 여러 개의 센서가 조명, 소리, 시각적 변화를 활성화한다. "건축과 미디어는 무척이나 '융합'되어 있어서 심지어 걷는 행위로도 센서를 작동시켜 방문객의 움직임을… 그들 주변의 그리드로 투사되는… 가상적 물결로 변환시킨다. … 건물은 생활하며 '살아난다.'"[6] 그 외에 컴퓨터 보조 디자인에 의한 건축의 대변혁을 전형적으로 볼 수 있는 곳은 스페인 빌바오에 있는 장려한 구겐하임 미술관(1997년 프랭크 게리^{Frank Gehry} 설계)이다. 이 건물은 각각 고유한 모양과 크기로 서로 맞물려지도록 컴퓨터로 계산된 수천 개의 패널로 지어진 숨이 멎을 듯한 공간으로, 마치 예술을 위한 초현대적인 성당 같다.

건축적 공간의 "퍼포먼스"

외부의 운동적 물리적 디자인과 내부의 상호작용적이고 반응적인 공간에 대한 유동 건축의 이중적 감각은 여러 예술가에 의해 중요한 모델이자 은유로서 채택되었다. 그레천 실러^{Gretchen Schiller}의 〈여정^{trajets}〉(2000, 수전 코젤과의 공동작업)은 움직임 기반의 인터랙티브 설치 작품이며, 삼차원적인 움직이는 공간 안에서 일어나는 시각적·신체적 상호작용을 바탕으로 한다. 〈여정〉에서는 열두 개의 모터화된 스크린이 걸려서 설치 공간 내부를 돌아다니는 방문객의 경로에 따라 지나가는 방문객의 신체 전면, 측면, 후면에서 회전한다(그림 16.1). 이에 따라 방문객과 스크린 사이에 역동적인 움직임의 상호작용, 마치 설치의 건축과 방문객 사이의 춤 같은 것이 생겨난다. 〈여정〉은 시각을 감지하는 소프트웨어인 '아이즈^{Eyes}'(스콧 윌슨^{Scott Wilson}과 함께 이 작품을 구동시키는 반응적 컴퓨터 시스템을 구축한 로브 로벨^{Robb Lovell}이 개발했다)와 '역장^{力場(force-field)}' 시뮬레이션 소프트웨어, 비디오 신시사이저, 맞춤 제작한 하드웨어를 사용했다. 역장 시뮬레이션은 (아이즈를 통해 옵코드^{Opcode}의 소프트웨어인 맥스^{Max} 안에 위치한) 사람들을 단극 자기장 안의 점광원으로 변환시키고, 컴퓨터는 열두 개의 스크린을 활성화한다. 각각의 스크린은 각자의 스텝 모터를 달고 모터 드라이버 박스에 케이블로 연결되어 있다.

이 스크린들은 또한 프로젝션을 위한 표면으로 기능해 '유동' 효과를 부가한다. 투사된 이미지는

그림 16.1 그레천 실러와 수전 코젤의 상호작용적 설치 <여정>
(2000)에서 유동적이고 역동적인 '유동 건축'. 사진: 플로렌스
모리소트^{Florence Morisot}.

그림 16.2 한 방문객이 <여정>(2000)의 반응적인 키네틱 스크
린들 사이로 걸어간다. 사진: 플로렌스 모리소트.

다양한 질감의 환경들에서 촬영된 신체 이미지를 포함하는데, 이는 방문객의 움직임에 따라 바뀌고 변형되어 때로는 인식할 수 있게 구상적이고 다른 때는 더욱더 추상적으로 보이면서 오직 신체 움직임의 흔적만을 보여준다(그림 16.2). 이 설치는 움직이는 건축 안에서 대중의 운동 감각적 반응을 유도하도록 의도된 것이며, 이미지와 방문객들 자체의 움직임만큼이나 유동적이다. 활성화된 공간은 스크린의 환경 둘레로 이어지는 빛줄기로 구획되어 있다. 방문객이 접근하면 스크린 중 두 개가 회전해, 마치 주위의 사운드(조니 클라크^{Jonny Clark} 담당)가 스며들고 인간 움직임의 이미지 흔적들이 모인 스크린 숲의 핵심을 향해 가는 길이 수월하도록 열어주는 듯하다. 스크린들이 열리고 닫히고 회전하고 춤추는 이 공간의 구상은 어떤 의미에서는 분명히 기계 미학에 대한 미래주의적 아이디어에 연관되어 있다. 하지만 남성적인 미래주의적 미학과는 다르게 <여정>은 차분하고 부드러우며 위협적이지 않으며, 스스로를 끊임없는 흐름 속에 있지만 혼란스럽게 하기보다는 즐겁게 하는 세계와 건축 안에 몰입시킬 기회를

제공한다.

스테판 실버Stephan Silver의 건축 설계 이력은 〈버추오소Virtuoso〉(1998) 같은 무용 퍼포먼스 설치 작품에 유의미한 영향을 끼쳤고, 그가 "움직이는 건축의 풍경"이라고 묘사하는 것을 만들어냈다. 그 작품에서 방문객들은 센서가 활성화된, 휘날리는 거즈 커튼들 사이로 무용수들이 거하는 좁은 통로를 지나간다. 〈신포니카Synfonica〉(2000)에서는 참가자들이 검은 복도를 지나 흰 거즈 천이 덮인 일련의 복도와 공간들로 들어가게 되고, 바닥의 압력 패드와 조명 센서, 초음파 장치들을 작동시켜 사운드와 이미지 프로젝션을 활성화한다. 프로젝션에서 나오는 빛이 전부인 그 공간에서 무용수들은 변화하는 사운드와 시각적 환경에 따라 즉흥적으로 움직이면서, 때로는 천 아래 바닥에서 구르다가 다른 복도나 구역에 있는 관객 발치에 등장하기도 한다. '디렉터' 소프트웨어로 프로그래밍된 복수의 컴퓨터 애니메이션이 여러 각도에서 투사되어 정사각형, 삼각형, 원, 직선, 면, 정육면체 등 안무의 명료한 기하학적 모양들을 반영한다. 시각적 패턴과 모양이 변화함에 따라, 무용수의 프레이즈와 움직임도 따라서 열린, 둥근, 각진, 또는 지그재그로 된 선을 몸으로 반복한다. 애니메이션의 선명하고 화려하게 채색된 기하학적 디자인은 20세기 아방가르드 예술 운동에 대한 직접적인 반향이며, 실버는 이 작품이 "바우하우스, 데 스테일De Stijl, 이탈리아 미래주의, 러시아 구축주의"와 연결되어 있음을 강조한다.[7]

엘리자베스 딜러와 리카르도 스코피디오는 건축 이론과 실제에 따라 〈소화불량Indigestion〉(1995)에서 평면적인 수평적 표면에 투사된 식탁처럼 일부는 물리적이고 일부는 가상적인 탐색 가능한 공간들을 창조했다. 그 디지털 프로젝션은 저녁식사에 초대된 손님들의 몸은 제외하고 손만을 포함하는데, 그들의 탈체화된 대화는 젠더화된 행동의 고정관념을 비평하는 내용이다. 코레오트로닉스CHOREO-TRONICS Inc.의 무용 퍼포먼스인 〈바이트시티Byte City〉(1997)에서는 플렉시글라스로 된 튜브 아홉 개가 그리드 위에 걸려 있고, 각각의 튜브가 뉴욕 시내의 서로 다른 아홉 개의 지리적 위치에서 영감을 받은 소리를 방출하는 건축적인 사운드 필드 이벤트 활성화 장치Sound Field Event Activator (SOFEA)를 구성한다. 무용단의 여러 다른 구성원(의상·조명·사운드 디자이너, 안무가 등등)이 각기 다른 맨해튼의 지도를 기반으로 독립적으로 그 이벤트의 아홉 개 부분을 발전시켰고, 그것을 SOFEA 구조와 그 안의 복잡한 사운드 필드 안에서 상연했다. 무용단은 작품의 디자인 콘셉트가 사이버공간의 구조를 "시간과 공간의 물리적이고 가상적인 레이어링으로" 가장한다면서, 그것이 "언제나 변하고 있는 우리 세계에서 공간과 거리의 불가사의한 본성을 드러낸다"고 주장했다.[8]

제프리 쇼는 도심의 물리적 건축 공간들(맨해튼 1989, 암스테르담 1990, 카를스루에 1991)을 소

재로 삼아 탐색 가능한 3D 환경을 구축했다. 각각의 가상적 건물은 비례에 맞춰 실제 지리적 환경 안에 매핑되었지만, 그 모양은 채색된 삼차원적 단어로 되어 있다. 사용자들은 자전거 운동 기구에 앉아 페달을 밟으며 자신들 앞에 펼쳐진 거대한 프로젝션을 '통해' 운전해나가고, 컴퓨터가 자전거의 속도와 방향을 분석해 그 가상적 여행 안으로 옮긴다. 〈읽을 수 있는 도시: 맨해튼The Legible City: Manhattan〉(1989)에서 밝은 색의 단어-건물들은 도널드 트럼프Donald Trump, 전 시장인 에드 코흐Ed Koch, 그리고 맨해튼의 택시 기사 등 여러 인물의 허구적인 독백 텍스트로 되어 있다. 크리스티안 폴은 그 도시가 "'정보 건축', 즉 도시 안의 건물들이 장소와 연관되고 강화시킴으로써 건물 그 자체의 유형 형태를 통해서는 바로 접근할 수 없는 비물질적 경험의 역사를 가리키는 장소 특정적 이야기들이 된다"고 주장한다.[9]

세라 네빌Sarah Neville의 〈신경계의 미적분Calculus of the Nervous System〉(2000, 맷 이니스Matt Innes와의 공동작업)은 찰스 배비지Charles Babbage와 에이다 바이런 러브레이스Ada Byron Lovelace의 변덕스러운 작업 관계를 기록한다. 러브레이스는 시인 바이런의 딸이자 최초의 컴퓨터 프로그램을 작성한 것으로 알려졌으며 배비지가 "숫자의 마법사"[10]라고 불렀다. 작품은 배비지가 1834년 구상한 (흔히 현대 컴퓨터 이전 최초의 유의미한 전신으로 여겨지는) '분석 기계'의 건축을 반영한 극장 설치물에서 상연되며, 그 위에서 비디오 믹싱, 하프 연주, 그리고 퍼포먼스가 일어난다. 네빌의 이전 작품인 〈에이다Ada〉(1998, 헬리오그래프 프로덕션Heliograph Productions과의 공동작업)는 러브레이스의 이야기를 21세기로 옮겨오며, 그녀의 독창적인 실험과 예측들은 미래의 그녀에 상응하는 인물이 개발하는 인공지능과 전자음악, 인간 신경계의 계산법을 통해 재해석된다. 그녀의 러브레이스 캐릭터는 컴퓨터나 러브레이스 그녀 자신처럼 "기능 마비, 실패, 손상에 빠지기 쉬운" 아바타와 가상 세계를 창조한다.[11]

린 허시먼 리슨은 러브레이스의 삶을 "사랑, 인위적인 삶, 컴퓨터, DNA 전이, 역사, 기억 등의 주제들이 뒤얽히는"[12] 장편 영화 〈에이다 러브레이스Conceiving Ada〉(1994, 러브레이스 역에 틸다 스윈튼Tilda Swinton)로 기록했다. 영화는 맞춤으로 제작된 과정(가상 세트를 위한 LHL 과정*)을 통해 배경이 실시간으로 만들어지도록 하는 가상 세트의 사용으로 컴퓨터를 이용한 유동 건축의 또 다른 양태에 대한 매혹적인 초기 사례를 제공한다. 영화 산업의 규범대로 배우와 가상적 배경을 합성한 이미지를 후작업

* 린 허시먼 리슨이 자신의 이니셜(LHL)로 이름을 붙인 이미지 처리 과정. 스틸 이미지를 라이브 디지털 비디오에 붙여 실시간 녹화의 가상 배경을 만드는 과정이다.

으로 제작하는 대신에, 퍼포머들은 세트에 '거주'하면서 장면이 진행되는 도중에 모니터를 통해 스스로를 그 세트 안에 있는 것으로서 지켜볼 수 있었다. 영화는 디지털로 조작되고 합성된 385개의 사진을 사용했으며, 정적인 장면에는 퀵타임 무비Quicktime movies를 사용한 애니메이션이 추가되어 벽난로에는 활활 타오르는 불꽃, 창문에 떨어지는 빗방울, 심지어 배우들이 열고 들어설 수 있는 가상적 문 등이 생겨났다. 이렇게 에이다 러브레이스는 여성과 신기술에 대한 세이디 플랜트의 찬란한 담론인 『0과 1: 디지털 여성과 새로운 테크노문화Zeros + Ones: Digital Women + The New Technoculture』(1998) 등 그녀 삶의 이야기를 자주 거론해왔던 페미니스트 사이버 이론에서 존경받는 인물일 뿐만 아니라 디지털아트에서도 인기 있는 주인공으로서 등장했다.

집의 퍼포먼스

실제와 가상 유동 건축의 혼합은 키스 암스트롱Keith Armstrong의 솔로 퍼포먼스 〈사이버공간에서 사적인 공간 해킹하기Hacking a Private Space in Cyberspace〉(1995)의 배경이 된다. 어린이용 장난감 집이 무대 중앙에 있고, 암스트롱은 오른손의 작은 손짓을 사용해 VRML 메뉴를 활성화한 후 실제 물리적인 집 위로 디지털 3D 모양과 블록을 투사·구축한다. 투사된 그래픽은 그 집의 모양과 구조를 반영하지만 어긋난 채로 있다가, 암스트롱의 최종적인 손짓에 VRML 프로젝션이 물리적 구축물의 비례와 위치에 정확하게 맞게 매핑된다. 디즈니 영화 〈정글북Jungle Book〉(1967)의 노래 "난 너처럼 되고 싶어I Wanna Be Like You"가 울려 퍼지는 가운데, 암스트롱은 천천히 관객 위에 있는 무대 천장의 좁은 통로를 따라 걸어가서 무대 위의 집 바로 위에 서서 내려다본다. 그가 '가상적 거주'라고 부르는 퍼포먼스의 마지막 부분은 그가 좁은 통로에서 물리적 집 지붕 위로 떨어짐으로써 집은 무너지고 VRML 프로젝션과 무대 조명이 점차 어둠으로 꺼져가면서 끝이 난다.

헨리크 입센Henrik Ibsen의 희곡을 독특하게 재해석한 빌더스 어소시에이션의 멀티미디어 연극 〈마스터 빌더Master Builder〉(1994)는 뉴욕의 17,000제곱피트짜리 창고에 삼층집을 짓는 것을 포함했다. 그 집에는 (관객들이 퍼포먼스 이전 낮 시간에도 들어가서 구경할 수 있는) MIDI 제동기가 연결되어 있어서 퍼포머들이 음악과 사운드 효과를 활성화해 집을 마치 악기처럼 연주할 수 있었다. 퍼포먼스 도중에 집의 일부분들이 점차 붕괴되어 새로운 관점을 드러내고 집의 골격 구조와 더불어 캐릭터의 과거 또한 들춰내기도 했다.

가항적인 VRML 건축은 언인바이티드 게스트의 연극 〈게스트 하우스^{Guest House}〉(1999)의 핵심적인 속성으로, 극단이 동명으로 출시한 CD롬의 프로젝션을 통합시킨다. 무대 앞쪽의 테이블 뒤에 있는 컴퓨터 기사가 CD롬을 탐색하면서 관객을 마주하는 두 개의 컴퓨터 스크린과 퍼포먼스를 지켜본다. 컴퓨터로 생성된 VRML 건물·방 이미지가 각기 6피트 높이에 3피트 길이의 얇고 흰 목재 스크린 여섯 개로 이루어진 '벽' 위로 투사된다. 각기 '다락방, 톱샴'이나 '침실, 시애틀', '지리학 교실, 1980년대' 같은 이름을 가진 그래픽으로 된 방들은 공중에서 회전한다. 관객들은 이 방들에 시각적으로 입장하고 내부를 360도로 탐험한다. 그와 동시에 테이프에 녹음된 '시민들의 목소리'가 재생되는데, 어른들과 아이들이 자신들이 알거나 봤던 방들을 묘사하는 것이다. 때로 라이브 배우가 마이크를 통해 그 탈체화된 목소리들에게 질문을 던져 '요청하면' 그들이 그것에 답하는 것처럼 느껴지기도 한다. '연출가'를 연기하는 캐릭터가 짧은 장면에서 배우들을 지도하는 동안, 여섯 개의 스크린은 바퀴를 단 채 분리되어 무대 이리저리로 이동한다. '연출가' 캐릭터는 한 배우에게 어떻게 방에 들어가서 서류 가방의 돌멩이들을 꺼내놓을지를 설명하고는 다른 배우에게 과음 후 토하는 연기를 현실적으로 하도록 연습시킨다. 속옷만 입고 집에 있던 한 여자는 엿보는 사람을 잡아 총구를 겨눈 채 그가 옷을 벗도록 강요함으로써 상황을 역전시킨다. 그는 옷을 벗는다. 그가 속옷을 벗으려는 순간, 연출가가 "이제 됐어요"라며 개입하고, 장면이 끝난다.

이동식 스크린은 벽으로 둘러싸인 작은 방 등 여러 다른 공간적 배치를 위해 옮겨진다. 퍼포머들은 그 작은 방에 앉아 자신들이 아는 공간들이나 과거의 이야기를 회상한다. 스크린으로 된 벽에 가려진 한 배우의 얼굴은 라이브 비디오카메라를 통해 밀실공포증을 불러일으키는 그의 '방' 한쪽에 투사된다. 그는 학창 시절에 자신이 어떤 아이를 괴롭혔다가 친구가 되었고, 그다음에 그 새로운 친구의 괴롭힘을 받았던 이야기를 고백한다. 그가 말하는 동안 관객에게 가시적인 한 여성 배우가 방 안에 있는 그의 얼굴을 비추는 소형등을 들고 한쪽에 서 있다. 그녀는 가끔 스크린 뒤로 고개를 숙여 방 공간 안에 있는 남자와 대화하고, 그에 따라 관객의 시야에서 벗어난다. 그녀의 머리는 갑자기 그의 머리와 함께 비디오 프로젝션에 등장하는데, 이는 그녀의 '라이브' 몸보다 훨씬 크다. 그녀의 몸은 여전히 무대 위에서 있으며 비디오 이미지상의 머리와 어깨에 (물리적으로) 연결되어 있으면서도 (시각적으로) 분리되어 있는 것처럼 보인다. 또 다른 장면에서는 한 여성 배우가 돌출된 창과 호랑이 가죽 소파가 있는 어떤 방을 묘사하고, 그 방은 VRML 프로젝션으로 제시된다. 그와 동시에 (스크린으로 가려진 방 안에 숨겨진) 라이브 남성 배우의 얼굴을 클로즈업으로 찍은 비디오가 프로젝션 안에 PIP^{Picture-In-Picture} 효과

를 통해 전시된다. 여성 배우는 "오른쪽으로 돌면 스프링이 고장 난 소파베드가 보입니다"라고 하고, 컴퓨터 모델이 오른쪽으로 움직여 그것을 드러내는 동시에 이미지 안에 있는 남성의 클로즈업 비디오도 그에 맞춰 그것을 보려고 고개를 돌린다. 이러한 단순하고 효과적인 합성 이미지는 그 남성을 VRML 방 안에 위치시키는 동시에 마치 그 방이 그의 정신이나 신체의 일부인 것처럼 보이게 한다.

이렇듯 디지털로 결합된 신체적/공간적 분리의 순간들과 무대 위에서 숨겨진 것을 전자적으로 드러내는 순간들은 열린 무대 공간, 스크린 배치, 벽으로 둘러싸인 방들, 컴퓨터 모니터, 3D 컴퓨터그래픽 프로젝션, 2D 라이브 비디오 중계 등 미장센을 구성하는 이질적인 물리적·가상적 공간들을 병합한다. 그러나 실제·가상 공간 사이의 관계들이 흥미롭고 복잡한 반면, 퍼포먼스 내용은 덜 그러하고 따라서 궁극적으로 실망스럽다. 배우들을 지도하는 연출가의 막후 장면과 라이브하거나 녹음된 방 묘사가 잘 연결되지 않으며, 묘사는 지루해진다. 그래픽으로 된 공간과 건물에서 그다지 놀라운 부분이나 드라마가 생겨나지도 않으며, 발화된 텍스트는 자신만의 색다른 공간을 구축하는 다음 층위로 진전하지 않는다. 묘사와 회상은 의도적으로 태연하고 일상적이며, 흔히 지나치게 느리거나 심각하게 전달된다.

당신은 1970년대의 한 거실 안에 있습니다. 이상하게도 익숙해 보이는 곳입니다. 당신 앞에는 거리 밖이 내다보이는 돌출된 창이 보입니다. 오른쪽으로 돌면 스프링이 고장 난 소파베드가 보입니다. 그 양쪽으로는 앉으면 보기보다 편안한 두 개의 안락의자가 있습니다. 벽에는 밀레이Millais의 복제품이 걸려 있습니다. 소작농 부부가 아들의 무덤을 내려다보며 서 있는 장면입니다. 방구석에는 흑백텔레비전이 보이고, 그 옆에는 광택이 있는 흰색 선반이 있는데 그 가운데 가스난로가 장착되어 있습니다. 선반 중 하나에는 뮤직박스가 보입니다. 오른쪽 바닥으로 내려다보면 커피 테이블에 미완성의 직소 퍼즐이 보이고, 벽에는 두 명의 성인과 아홉 명의 아이들이 있는 가족사진이 보입니다.

많은 디지털 연극에서처럼 이 작품에도 의미 없는 것의 의미, 사소한 것의 의의에 대한 관객의 감상에 의존하는 포스트모던 텍스트·대화의 안전하고 평범한 본질과 진보적인 기술적 혁신 사이의 확연한 대조가 있다. 해체적인 충동은 항상 지시하고 지연시키는 텍스트의 속성이 진부함을 지적으로 설득력 있게 만든다며 퍼포먼스 집단을 안심시킬 수 있지만, (적어도 우리에게는) 이러한 클리셰와 반복, 진부함 속에서 헤엄치기란 너무 소진되어서 퍼포먼스적인 손 흔들기보다는 물에 빠져 허우적대기(기껏해야 물장구)에 가까운 것을 나타낼 뿐이다.

감각과 소리의 유동 건축

소리 조음과 유동성은 컴퓨터 센서와 시스템을 사용해 방문객의 움직임을 감지하고 그에 반응해 오디오 파일을 활성화하고 변형시키는 인터랙티브 설치 작품에서 중심적인 속성이다. 유동적이고 반응적인 소리는 (설치 작품을 그저 그림으로서 살펴보는 것을 넘어서) 흔히 설치 작품이 주는 신체적·몰입적 경험의 핵심이며, 이는 분위기를 조성할 뿐만 아니라 공간에 대한 방문객의 연결성을 강조하고 향상시키는 감정적인 반응을 유도한다. 방문객이 안대를 착용하고 유동적인 소리의 중심성에 주의를 집중하게 되는 〈감각적 지리학^{Sensuous Geographies}〉(2003) 등, 안무가이자 디지털아티스트인 세라 루비지의 인터랙티브 작품들은 몸에 침투해 개인에게 그 특정한 공간에 존재할 뿐만 아니라 때때로 '세계 내 존재'하는 듯한 매우 특별한 감각을 주는 미묘한 감각들을 탐구한다. 그보다 이전에 발표한 그녀의 설치 작품은 반응적 소리와 음악을 시각 이미지와 통합했는데, 예를 들어 〈후광^{Halo}〉(1998)에서는 어두운 공간 안에 있는 방문객이 서로 10미터 정도 떨어진 채 마주보게 놓인 두 개의 거대한 스크린(높이 14미터, 길이 10미터)에서 나체의 사람들이 움직이고 머리 위로 날아다니는 영상의 빛으로 둘러싸인다. 원을 그리는 몸들의 '후광'이 생겨나며 방문객 쪽으로 또는 멀리로 다가오면서 각각의 몸은 (방문객의 움직임에 따라 한쪽에서 다른 쪽으로 움직이거나 명령에 따라 올라가거나 내려가는) 라이브 참여자와, 또는 (단체로 뭉쳐서 서로 '접촉'하면 후광을 형성하는) 서로와 상호작용한다.

루비지의 작품들에는 단수의 사용자와 설치 작품의 일대일 작용보다는 사회적 상호작용성에 대한 관심이 가득한데, 그녀의 가장 고무적인 작품 〈감각적 지리학〉(2003, 앨리스터 맥도널드^{Alistair Mac-Donald}, 매기 모펏^{Maggie Moffat}, 마리아 베르디키오^{Maria Verdicchio}와의 공동작업)에서 핵심은 참여자들의 교차, 상호작용, 소리/운동적인 즉흥이다. 금색, 흰색, 동색으로 빛나는 아홉 개의 반투명한 현수막이 둘러진 공간이 방문객들이 움직이는 공간적 건축(또는 지형)을 형성하고, 분배된 프로젝션 스크린으로도 기능한다. 현수막들 중간에는 화려한 색의 고급스러운 실크 로브가 걸려 있는데, '가이드'는 방문객들에게 그 로브를 입히고 신발을 벗긴 후 다음의 지시 사항을 제공한다. (1) 공간 안에 입장한 후 최소 15초 동안 가만히 서 있는다. 귀를 기울이고 이 새로운 공명하는 공간 속에 스스로를 위치시킨다. (2) 준비가 되면 돌아서서 스스로 자신의 고유한 소리로서 식별한 소리를 몸이 따라가도록 한다. 그런 다음에는 그 소리를 따라 자신의 몸이 공간 안을 돌아다니도록 한다. (3) 언제든지 활성화된 공간을 떠나 가장자리에 서 있다가 또다시 활성화된 공간에 들어갈 수 있다. 그 후에 방문객들은 안대나 베일을 받아 착용하고, 시각을 제외한 다른 감각으로 그 공간을 경험할 수 있도록 한다. 이때 사용되는 감

그림 16.3 세라 루비지의 <감각적 지리학>(2003, 앨리스터 맥도널드, 매기 모펏, 마리아 베르디키오와의 공동작업)에서 참여자들은 정교한 색 로브와 베일이나 안대를 착용해 시각 대신에 신체 감각들로 환경을 경험한다. 사진: 젬 켈리 Jem Kelly.

각은 주로 청각이지만, 촉각과 타인과 근접하게 있다는 감각 또한 있다(그림 16.3).

활성화된 공간(4.5제곱미터)은 부드러운 검은색 바닥 천으로 구분되어 있고, 그 안에는 방문객들의 발에 촉각적 질감을 제공하고 공간과의 또 다른 건축적·감각적 참여 방식을 제공하는 여러 다른 재료(자른 이불, 나뭇가지, 발포 비닐 포장재, 모래 등)가 들어 있다. 활성화된 공간의 주변과 전체 공간의 주변에 스피커를 설치해 진정으로 몰입적인 소리 환경이 성취된다. 방문객들이 바닥 천에 걸음을 내딛으면 개별적인 소리의 가닥이 그들과 함께한다. 이것은 '그들의' 소리로서, 그들 자신이 움직임을 통해 통제하고 조음하게 되는 소리다. 천장에 달린 비디오카메라를 통한 움직임 추적 시스템이 방문객이 각각 입은 로브와 모자의 색을 감지해 그들 각자를 개별적으로 따라다닌다. 그런 다음에 상호작용적인 사운드 시스템(내장된 Max4/MSP)이 그 데이터를 해석해 방문객들이 움직이는 방향, 그들의 속도와 정지 상태 등에 따라 사용자의 개별적인 소리 가닥들을 조음한다. 다른 방문객들과의 근접성은 소리 변형에서 또 다른 매개변수로 작용하며, 집단의 움직임이 소리 환경을 구성하고 또 영향을 주도록 한다.

이러한 경험은 섬세하고 신체적이며 희망적이고 명백하게 유동적이다. 참여자는 자신에게만 고유한 개별적인 소리를 하나 식별하고, 그 소리가 자신의 작은 움직임에도 조음되고 변하는 것을 듣는다.

그림 16.4 분위기 있고 면밀하게 반응적인 설치 공간.
〈감각적 지리학〉 중에서. 사진: 젬 켈리.

참여자는 자신의 소리를 따라서 그것의 변화를 듣고 느끼며 자신과 함께 돌아다니는 다른 그림자 같은 형상들과 소리 질감의 다른 변화들 또한 인식하게 된다. 망설이며 놀이에 가담하는 참여자는 다른 방문객들과 함께 움직이다가 또 그들을 떠나거나 멈춰서 소리를 듣고 기다리면서 소리의 세계를 구축하고, 그런 다음에 그 세계가 생성하는 감각들을 느끼며 자신이 창조에 참여한 질감들을 듣는다. 갑자기 뭔가 다르게 느껴진다. 주변 분위기를 제공하던 드론이 변한 것이다. 몸이 좀 더 꼿꼿하게 느껴지고, 새로운 소리의 세계가 생겨나고 그것과 다른 방식으로 작용함에 따라 참여자의 태도 또한 더 유회적으로 변한다. 참여자들은 즉흥적이고 거의 유아적인 놀이를 하게 되는데, 이는 한 평론가가 "계속 바뀌며 절대 반복될 수 없는 개인/집단에 고유한 선율"로 "어떤 층위에서 이것은 행복한 놀이이고, 다른 층위에서는 무언의 소통과 정체성의 문제들에 관한 개념들을 활용한다"[13]고 이야기한 바 있다(그림 16.4) 소리는 음악적인 것에서 환경적인 것까지 다양하며, 프레임/엔진, 연주자들, 공간 밖에 있는 컴퓨터 앞에 앉아 있는 조작 기사, 이렇게 세 가지 중심적인 속성에 따라 구조화되어 있다. 프레임/엔진은

구조의 측면들을 결정한다. 예를 들어 그것은 동시에 가능한 소리층(다성음)의 수와 소리에 역동적으로 동시에 적용될 수 있는 과정의 수를 제한한다. 각각의 참여자는 변화할 수 있는 맥락적 소리층을 배경으로 하나의 소리층을 통제하고, 조작 기사는 어떤 소리 재료가 특정한 시간에 어떤 방문객 각자에게 지정될 것인지, 그리고 어떤 맥락적 소리층을 재생하고 있을지를 선택한다.

따라서 그 공간은 음악적인 방식으로 '연주'되며, 많은 즉흥 연주 형태에서와 같이 각자의 개인은 귀를 기울이며 서로를 위한 공간을 만들고 서로 반응하거나 반박하고 함께 듀엣이나 앙상블 시퀀스를 구축한다. 그때 조작 기사는 공간 안의 행동과 에너지에 따라 소리에 관한 특정한 선택을 한다(그림 16.5). 조작 기사는 공간의 극단을 탐험하고자 하는 매우 에너지 넘치는 한 참여자에게 특정한 재료를 제공하고, 섬세한 움직임과 소리의 미세한 디테일에 더 관심이 있는 참여자에게는 매우 다른 소리를 제공할 수도 있을 것이다. 설치 안에서 생성되는 각각의 소리 환경은 방문객이 신체적으로 느끼는 방식에 영향을 미치는 다른 감성을 가지고 있으며, 이는 그 소리 공간 자체의 음악적 역동성과 분위기를 바꾸는 동시에 참여자들이 만드는 움직임의 성질을 변경한다.

연주자들은 공간과 작용하며 개인적인 여정, 집단적 여정과 (지켜보거나 차례를 기다리는 방문객들에 의한) 관찰된 여정을 완성한다. 공간은 의상의 색과 동일한 빛나는 흐릿한 형상의 디지털 이미지

그림 16.5 <감각적 지리학>에서 두 명의 참여자가 자신의 몸과 개인에 맞춰진 전자적 소리들을 사용해 상호작용한다. 사진: 젬 캘리.

들에 잠긴다. 이 디지털 이미지는 트로이카 랜치의 이사도라 시스템을 사용해 방문객의 움직임에 맞춰 조작된다. 루비지의 이전 작업에서와 마찬가지로, (형형색색의 로브를 입고 단순한 일상적인 움직임을 퍼포먼스하는 퍼포머들의) 비디오 이미지는 급진적으로 처리되어 원래의 인간 형상은 오직 흔적으로만 남고 움직임의 흐름을 강조하며 의상의 보석 같은 색채를 강화한다. 이러한 경계적 형상들은 현수막에 나타났다가 사라지면서 걷고 쪼그렸다가 일어나서 몸짓하거나 현수막 위에서 천천히 움직이면서 방문객들 가까이 갔다가 멀어지고, 가끔 흐려졌다가 다시 나타나는 등 공간 안에 추상화된 안무적 형태들을 분배한다.

따라서 〈감각적 지리학〉은 지속적인 운동 상태에 있는 복잡하고 여러 가닥으로 연결된 역동적인 독립체로서, 언제나 흐름 속에 있는 끊임없는 시청각적 유동 건축이다. 이 작품의 미묘하고 정교한 퍼포먼스에 참여하고 그 안에 몰입하는 것은 이 유동적인 환경에 대한 몸의 긴밀한 '지식'(앙리 베르그송Henri Bergson과 모리스 메를로퐁티의 의미로는 시각/이미지와 직접적인 신체적/생리적 지각 사이의 결합)으로 이 공간과 음악이 어떻게 느껴지는지를 경험하는 일이다. 다른 종류의 신체 의식, 즉 베르그송은 '심층의식', 안토니우 다마지우António Damásio가 '핵심적 의식', 제럴드 에덜먼Gerald Edelman과 줄리오 토노니Giulio Tononi가 '일차적 의식'이라고 묘사한 그 영역과 같은 것이 작동한다. 하지만 무엇보다도 이 작품은 질 들뢰즈의 '정동'과 '되기'의 개념들을 압축하는 것처럼 보인다. 〈감각적 지리학〉은 매우 실제적인 의미에서 '감각적'인 공간, 들뢰즈의 용어로 "모든 감각이 문제"[14]이지만 답이 없는 문제인 공간이며 따라서 절대 되지 않는 되기의 공간이다.

몸의 유동 건축

디지털 프로젝션이 퍼포머에게 직접 매핑되는 퍼포먼스에서는 몸 그 자체가 운동적인 유동 건축의 일종이 된다. 리 차오핑Li Chiao-Ping은 그녀의 몸이 텍스트 프로젝션에 완전히 잠기게 되는 느리고 시적인 춤을 창작한다. 〈스트링String〉(2000)에서 소피아 라이쿠리스Sophia Lycouris는 프로젝션 주변과 너머에서 춤을 추며, 그것이 그녀의 배 위로 비춰짐에 따라 마치 그것이 떨쳐내고 싶은 기억이나 기술적 침해라는 듯이 반복해서 반응한다(그림 16.6). 큐리어스닷컴의 연극 〈돈이 물고기를 가지고 온 날The Day Don Came with the Fish〉(1997)에서 헬렌 패리스는 그녀의 얼굴 앞으로 내려와 천천히 회전하는 투명한 6

그림 16.6 <스트링>(2000)에서 소피아 라이쿠리스가 프로젝션 주변에서 춤추다가 자신의 몸을 반복적으로 그 프로젝션의 불빛에 내어놓는다.

그림 16.7 큐리어스닷컴의 <돈이 물고기를 가지고 온 날>(1997)에서 헬렌 패리스가 변형되는 지그재그의 파동에 맞추어 에디트 피아프의 <아무것도 후회하지 않아요>를 지휘한다.

인치짜리 디스크 위로 한 남자의 얼굴이 투사됨에 따라 프로젝터의 불빛 사이에 붙잡힌다. 남성의 얼굴은 디스크를 꽉 채우고, 빛줄기가 그것을 통과하면서 이미지가 커져서 그 뒤에 있는 패리스의 얼굴

위로 투사된다. 또 다른 시퀀스에서 그녀는 프랑스어로 녹음된 에디트 피아프의 〈아무것도 후회하지 않아요〉에 따라 손짓으로 움직이는데, 그와 동시에 물결무늬 선이 또 다른 '해석'을 제공한다. 갑자기 레코드판 위 긁힌 자국에 걸려 널뛰며 'rien'(아무것도) 한 단어를 계속 반복하는 피아프의 목소리에 동기화된 반응으로서 그 선의 지그재그 모양은 빠르게 수축·팽창하며 그녀의 얼굴과 몸 위로 춤춘다 (그림 16.7). 나중에 연두색 선 무늬는 빠르게 변형되는 덩굴 같은 무늬의 방대한 소용돌이로 강화되어 무대 위 어둠 속에 서 있는 라이브 인물을 집어삼키는 듯하다. 애니메이션화된 낙서 같은 얇은 불빛의 무늬는 거꾸로 된 V 모양으로 몸 주변에서 광적으로 춤추는데, 이는 프리츠 랑^{Fritz Lang}의 영화 〈메트로폴리스^{Metropolis}〉(1927)에서 전기를 이용해 움직이는 로봇 마리아의 움직임을 상기시킨다.

버드 블루먼솔의 〈리버맨^{Rivermen}〉(1999)에서는 흉부를 드러낸 두 명의 남성 무용수(블루먼솔과 페르난도 마르틴^{Fernando Martín})가 무대를 돌아다닌다. 무대는 간헐적으로 극적인 빛의 기둥과 웅덩이들로 뒤덮이다가 나중에는 오버헤드 디지털 프로젝션으로 인해 딱 떨어지는 기하학적 모양들로 나뉜다(앙토냉 드베멜스^{Antonin de Bemels}의 디자인). 아래로 향하는 프로젝션 시스템은 무용수들을 마치 물로 가득차고 추상적인 공간 안에 잠기게 하듯이 시각적으로 뒤덮는다. 때때로 집중된 측면 조명이 그들의 몸을 비추어 그들이 춤추는 바닥의 색깔 웅덩이들과 선명하게 변화하는 형상들로부터 그들을 분리시킨다. 바닥의 효과들은 액체 안을 첨벙거리고 떠다니고 뛰어다니고 춤추는 몸의 감각과 더불어, 블루먼솔이 자신의 디지털 무용미학의 기저를 이루는 것으로서 "시적 일관성"이라고 부르는 것 둘 다를 향상시킨다. 블루먼솔은 퍼포머를 몰입시키는 디지털 효과를 무대 위에 존재하는 "제3의 무용수"로서 상상한다. 이 제3의 무용수는 두 명의 라이브 무용수들과 마찬가지로 세 가지 차원에서 작동하는 것으로 보인다.

특별한 프로젝션 구성과 함께 비디오 이미지는 새로운 지위를 얻는다. 그것은 이제 스크린의 이차원에 제한되지 않는다. 그것은 다시금 빛이 된다. 그것은 춤을 지지하는 움직이는 표면을 구성하고 무용수의 몸에 작용해 그들을 변환시키고 자신의 고유한 구조로 그들을 통합시킨다. ··· 표면은 스스로를 제3의 파트너로서 드러낸다. 제3의 몸은 무용수 신체의 확장이며, 그 반대도 성립하며 ··· 이는 조화로운 앙상블을 만들어내지만, 때로는 그 구성 요소 중 하나에 의해 위험에 빠진다. 세 개의 몸 사이의 더욱 강한 접합으로 이어지는 격렬한 의례. ··· 작품에서 비디오는 일시적이다. 그것은 춤과 같이, 강이나 음악처럼 박자에 맞추어 전개된다. ··· 작품의 소리, 춤, 장식은 하나의 사건으로서 움직인다.[15]

이 주장은 과장된 것이 아니며, 〈리버맨〉은 관객을 매혹하고 끌어당겨서 그들을 (프로젝션 효과가 퍼포머들에게 그러듯이) 풍요로운 시각적·청각적·안무적 질감들로 감싼다. 조명 효과와 그래픽 형태들은 퍼포머들을 어루만지고 공간을 휩싸면서 비단이나 묵직한 벨벳 조각들처럼 펼쳐지는 것으로 보인다. 단지 빛으로만 된 것이 아니라 무게도 있는 현상인 것이다. 매미 소리 같은 효과와 심우주의 공상과학적 대기 소음, 고전 음악의 영향들, 테크노 박자 등을 섞은 전자적 사운드트랙 또한 동일하게 밀도가 높고 묵직하다. 원형의 오버헤드 프로젝션은 찰랑이는 파란 물을 반짝이는 시각적 웅덩이들로 제공하고, 무용수들은 수중 생물처럼 부드럽고 표현적인 안무로 움직인다. 이와 대조되는 한 부분에서는 무용수들이 바닥의 길쭉한 프로젝션 안에서 뒤얽혀 싸우고 서로를 따라한다. 프로젝션의 색깔은 표면을 따라 훑는 가늘고 진동하는 선들로 얼룩지고 경계 지어지는데, 이는 마치 명확한 신호를 절대 찾지 못하고 조정되는 텔레비전 같은 분명하게 전자적인 이미지를 만들어낸다.

작품 중 아름답고 환기적인 한 부분에서 두 남성은 연두색의 딱 떨어지는 바닥의 형상 안에서 서정적인 확장된 움직임 프레이즈를 연행한다. 호피 무늬 같은 물결이 가장자리에서 그들을 향해 안쪽으로 스멀스멀 들어오는데, 각기 다른 방향으로 움직이며 일부는 딱 떨어지는 형태로, 또 일부는 좀 더 부드러운 형태로 접근한다. 두 명의 무용수가 느린 동작으로 접촉 움직임을 연행하는 동안, 이 물결은 그들을 적신다(그림 16.8). 빛의 면들이 열리고 닫히고 펼쳐지고 수축하고 확장하며 스스로 생명을 얻어감에 따라 물결은 뱀처럼 꿈틀거린다. 그 프로젝션은 작아지면서 무용수들에게 초점을 맞추고 주의를 집중시키며 무대의 드넓은 어둠 속에서 그들의 작은 형상만을 비춘다. 그런 다음, 프로젝션이 갑자기 확장되면서 그것의 조명 유희가 무대 전체를 물결로 채워서 마치 수중에서 햇빛이 구름 사이로 비쳐 나오는 것을 지켜보는 듯한 효과를 준다. 두 무용수는 고동치는 조음된 음의 최면적이고 명상적인 소리에 따라 접촉 시퀀스를 이어가면서 천천히 등을 뒤로 휘고 척추를 펼친다. 소리는 마치 신호 주파수처럼 하나의 유지되는 음조로 바뀌고, 프로젝션과 안무 또한 바뀐다. 무용수들은 내밀한 듀엣을 멈추고 무대 양쪽의 길쭉한 초록색 프로젝션(무대 오른쪽)과 보라색 프로젝션(무대 왼쪽) 안에 각각 자리 잡는다. 무대 바닥의 중앙선을 따라 두 형상을 분리하는 것은 진동하고 굽이치면서 마치 전류나 찢어진 번개의 한 갈래처럼 보이는 흰 선이다. 물은 불이 되었고, 안무는 변하는 동역학을 강조한다. 근육을 강조하는 각진 움직임으로 춤추던 남성들의 손이 드디어 그 활기찬 흰 선 너머로 만나자 흰 선은 갑자기 사라진다.

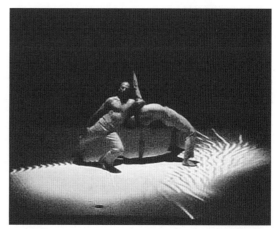

그림 16.8 버드 블루먼솔과 페르난도 마르틴이 <리버맨>(1999)에서 물결치는 '액체 빛'에 잠겨 있다.

파열되는 공간

슬라보예 지젝은 가상공간을 위상학적인 측면에서 "현실의 구멍", 즉 언제나 시야 바깥에 있는 공간의 천에 생겨난 일종의 초자연적 균열이자 "곁눈질로만 볼 수 있는 떠다니는 왜곡된 빛"으로 묘사한다.[16] 가상의 공간, 사물 또는 몸이 퍼포먼스 공간으로 투사될 때 '공간의 천에 생겨난 균열'과 유사한 감각이 흔히 포착되곤 한다. 하나의 '현실'(무대, 장소 또는 설치)에 다른 어떤 '현실'(디지털 이미지 또는 표상)이 구멍을 낸다. 동일하게 퍼포먼스 극단들은 현실에 생긴 이 가상이라는 구멍을 두 개의 현실을 차별화하기 위해서가 아니라 둘을 결합하기 위해 사용할 수 있다. 공간의 배증^{倍增}을 시너지효과가 나게 사용함으로써 새로운 통합된 '혼합 현실'의 공간을 획정하는 것이다.

영국의 예술·연극 집단인 토킹버즈의 구성원들은 특별히 공간에 나는 구멍과 균열을 좋아하며, 자신들의 목표가 "실제 또는 구축된 공간의 변신"이라고 밝힌다.[17] 트라우마에 시달리는 핵 과학자와 죽음의 벽[*] 라이더에 대한 이야기인 〈시각의 지속^{Persistence of Vision}〉(2000)에서는 거즈 스크린에 투사되는 네 개의 프로젝션이 활동 요지경^{zoetrope} 효과를 만들어낸다. 〈연기와 거울, 탈출술^{Smoke, Mirrors and the Art of Escapology}〉(1998)을 위해서는 세 겹의 무대를 만들었으며, 여기에는 무대 아래의 (비가시적인) 미래주의적 감옥이 포함되었다. 이 작품의 이야기는 강력한 투명 아크릴 수지에 수직으로, 그리

* 오토바이로 커다란 원통의 내벽을 달리는 구경거리.

고 동일한 재질로 무대 위 3미터 공중에 걸린 곡선의 스크린에 투사된 비디오 프로젝션과 사운드스케이프를 통해 전개된다. 무대의 층위는 정신병원이며, 그곳에 구속되어 있는 후디니의 아내가 바닥의 아크릴 수지에 난 구멍으로 뛰어들어 자신만의 탈출술을 시도한다. 무대보다 높은 층위에서는 아래에서 온 수감자가 드디어 고전적인 마술사의 방식으로 밧줄을 잡고 올라가 사라진다.

공간과 장소의 감각은 프랭크 애벗Frank Abbott의 〈변위Displace〉(2000)에서 삼중으로 방해된다. 흔들리고 흐릿하게 360도 패닝숏으로 스카이 섬의 한 골짜기를 찍은 비디오가 설치/퍼포먼스를 위한 방 안에서 로보틱 카메라 감시 플랫폼에 달린 회전하는 프로젝터를 통해 투사된다. 이 숏에 또 다른 원형 카메라 패닝숏이 믹싱되어 있는데, 이는 현재 관객들이 있는 그 동일한 방의 비어 있는 모습을 사전에 찍어둔 것이다. 이와 동시에 공간 중앙에 매달려 있는 라이브 로봇 카메라가 벽에 기대어 서 있는 관객 구성원들 주변을 패닝해 인터넷 생방송으로 관람 중인 사람들에게 제3의 시공간적 관점을 제공한다.

공적 공간의 디지털 균열

> 공간은 실천된 장소다. 따라서 도시 계획을 통해 기하학적으로 구획된 거리는 보행자들에 의해 공간으로 변환된다. 이와 같은 방식으로, 낭독 행위는 쓰인 텍스트, 즉 기호 체계로 구성된 장소인 그 특정한 장소의 실천을 통해 생산된 공간이다.
>
> —미셸 드 세르토Michel de Certeau[18]

장소 특정적인 디지털 퍼포먼스에서 현실에 난 구멍이라는 지젝의 개념은 흔히 강하게 표명되는데, 가상적 사물과 환경들이 가장 예측하지 못한 장소에서 그 물리적 환경에 대한 선입견에 '구멍을 내며' 등장하기 때문이다. 물리적 공간에 대한 디지털의 침입은 예를 들어 장소를 "그것의 내부적 안정성으로 규정된… 질서 잡히고 질서화하는 체계로서"[19] 이해하는 미셸 드 세르토가 표현한 바와 같이 부지·공간·장소에 대한 전통적이고 근본적인 이념들을 약화시킨다.

> 장소는 공존의 관계들에서 요소들이 배포될 때 따르는 (모든 종류의) 질서다. 장소는 똑같은 지점에 서로 다른 둘 이상의 사물이 놓일 가능성을 배제한다. 장소에서는 '고유함'의 법칙이 지배력을 갖는다. 고려되는 요소들은 서로의 '옆'에, 각자 '고유하고' 분명한 지점, 즉 자신이 규정하는 지점에 위치한다.[20]

닉 케이에게 장소 특정적 예술에서의 부지와 장소에 대한 정확한 개념은 가상 기술의 포함 여부를 떠나 언제나 문제적이었다. "부지가 더 직접적으로 압박될수록 이 규정의 지점이 더욱 파악하기 어렵고 복잡한 것임이 증명된다."[21] 케이는 라이브한 장소 특정적 예술과 퍼포먼스의 기록에서 이 문제가 더욱 악화된다는 것에 주목하면서 다음과 같이 주장하는데, 이는 디지털 이미지와 환경이 장소 특정적 맥락 안에 위치되었을 때 어떻게 작동하는지에 대한 우리의 이해에도 밀접하게 관련된 것이다.

장소 위에 비非장소를 덮어쓰고, 가상공간과 실제 공간 사이의 대립을 어지럽히고, 대상의 생산에서 지도의 영향을 보여주고, 아트 오브제의 물질적 진실성을 침식시키고, 미끄러짐과 지연, 비결정성의 과정들을 폭로하면서, 이러한 실천들은 작품의 진실성과 장소를 고정시키는 차이들을 흐리게 함으로써 다양한 부지들에 접근한다.[22]

이러한 아이디어를 수전 콜린스의 획기적이고 유쾌한 〈대화 중In Conversation〉(1997) 같은 작품에 연관시키는 것은 흥미로운 일이다. 이 작품은 "웹과 갤러리, 거리, 이 세 곳의 장소에 동시에 존재한다."[23] 영국의 해안 도시인 브라이튼에서 행인들은 도보에 투사된 말하는 입의 애니메이션을 마주치게 된다. 그 입의 목소리는 확성기를 통해 크게 들려온다(그림 16.9). 그 입은 숨겨진 감시용 웹캠으로 그 거리

그림 16.9 수전 콜린스의 〈대화 중〉(1997)에서 보도의 말하는 입 프로젝션을 관찰하고 그것과 대화하기 위해 멈추는 브라이튼의 행인들을 찍은 웹 카메라 화면.

를 실시간으로 지켜보고 있는 온라인 사용자들의 말을 전달한다. 그들이 보내는 문자 메시지가 텍스트를 말로 변환하는 소프트웨어를 통해 입으로 발화되는 것이다. 그 입은 가상의 매개자가 되고 (콜린스는 이를 강령회의 영매와 비교한다) 멀리 있는 상호작용자들과 거리에서 자꾸 어리벙벙해지는 사람들 사이에 일어나는 실시간 대화를 위한 문자 그대로의 마우스피스, 즉 송화구가 된다. 라이브 감시 영상 또한 브라이튼의 파브리카 갤러리^{Fabrica Gallery} 안에 설치된 커다란 스크린에 투사되어 "바깥의 행위를 실시간으로 일어나는 드라마로서 영화적으로 프레임화"한다.[24]

이 탈체화된 입은 초현실적이고 흥미진진하며 사람들을 끌어 모으는 존재이며, 밤에는 특히 더 그러하다. 이 작품이 1997년에 처음 전시되었을 때, 사람들은 대화를 이어가기 위해 이튿날, 또 그다음 날에도 그곳으로 돌아왔으며, 웹상의 여러 목소리에게도 동등한 수준의 인기를 끌어서 웹사이트는 매일 천 명 이상의 방문객을 기록했다. 그 입의 대화는 흔히 서로 다른 사용자의 실시간 문자 메시지(10-20초 정도의 정상적인 네트워크 채팅의 지연이 있었다)를 혼합·결합했고, "때로 단어들이 서로 위로 더듬거리며 나와서 의도치 않은 집단적 문장을 형성하고 보통 원래의 의도된 의미를 돌이킬 수 없을 정도로 바꾸었기 때문에 이 작품에서 미끄러짐과 불완전성은 필요불가결한 것이 되었다."[25] 하지만 거리의 참여자들은 단 하나의 목소리만을 들었다. 이 목소리는 맥OS^{Mac OS}의 컴퓨터화된 목소리들 중 하나인 '빅토리아'로, 콜린스는 그 목소리에서 분명한 중성적인 느낌이 좋아서 그것을 선택했다고 한다.

이 메시지들을 연행하는 '목소리'는 교묘하게 조종하는 것까지는 아니라 하더라도 상당히 설득력이 있을 수 있다. 작품이 암스테르담에 설치되었을 당시 귀갓길의 한 남성은 자신이 완전히 사로잡혔음을 깨달았다. … 계속 떠나려고 했지만 이 컴퓨터화되고 탈체화된 목소리에 이끌려 다시 돌아오게 될 뿐이었다. 온라인 방문객(아마도 하나 이상의 지점에 있는 한 명 이상의 사람들로 이루어졌을 것이다)은 결국 그에게 키스를 요청하고, 그에 응한 남성은 보도에 투사된 그 입 프로젝션에 자신의 입을 맞추려 몸을 숙인다.

가끔은, 예를 들어 만약 비가 와서 행인이 없는 경우, 온라인 사용자들이 작품을 장악하고 서로와 직접적으로 소통하면서 거리 전체를 하나의 채팅 채널로 뒤바꿔버리기도 했다. 또 때로 그들은 거리에 있는 상대방에게 퍼포먼스를 요청하기도 했다. 문자 그대로 노래나 춤 퍼포먼스를 하라는 것이었다. 그러면서 그들은 때로 문자 대화를 사용해 타악기 같은 리듬적인 '음악'을 창조하기도 했다.[26]

「실제적인 것과 상상된 것^{The Actual and the Imagined}」에서 콜린스는 올리버 그라우가 고전적 트롱프

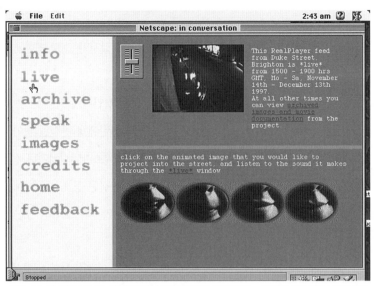

그림 16.10 입, 거리를 비추는 웹캠, 다양한 상호작용적 메뉴를 보여주는 〈대화 중〉의 온라인 사용자 화면.

뢰유 건축을 환영적 공간과 물리적 공간의 콜라주로서 개념화하는 것처럼[27] 〈대화 중〉 같은 작품은 여러 개의 물리적 공간을 가상공간과 콜라주해 시각적이거나 청각적인 만큼 심리적이기도 한 환영을 창조한다고 주장한다. 〈대화 중〉은 물리적·가상적·공적·사적 등 서로 다른 공간의 종류와 형태에 걸쳐 존재하며, 그 작품의 경험은 참여자가 어떤 공간에 있는지에 따라 상당히 다르게 지각된다. 또한 "이 공간들은 작품을 위한 이데올로기적 맥락을 제공했을 뿐만 아니라 그 작품 자체의 일부가 되어서 작품이 존재하기 위해서는 관람자들의 능동적인 참여가 필요했다." 그런 다음 그녀는 다음의 결정적인 질문을 던진다. "그렇다면 궁극적으로 그 작품은 어디에 있는가?" 그리고 그녀는 다음과 같은 결론을 내린다. "억제되지 않고 고정된 시야를 정하지 않는 그 작품은 사실상 어디에나 있고 아무데도 있지 않은 것이 된다."[29] 이러한 "어디에나 있고 아무데도 없는" 공간이라는 예술적 개념은 텔레마틱·온라인 예술 작품과 관련하여 여러 번 제기된 바 있는데, 이는 유혹적으로 단순하지만 궁극적으로는 모호하고 오해의 소지가 있는 입장이다. 네트워크로 연결된 기술들은 서로 다른 장소들을 분명하게 잇고 연결해서 원격 소통과 이미지·사운드의 전송 같은 것들을 가능하게 하지만, 예술 작품과 관람하는 주체 모두의 최우선적인 공간적 위치는 참여자의 물리적 위치로 남아 있다.

〈대화 중〉을 맞닥뜨리는 행인에게 그 예술 작품(그 입)은 보도에서 정확하고 특정한 공간적 위치에 있다. 웹에서 상호작용하는 이들에게도 그 예술 작품은 그들의 집에(아니면 그들이 있는 다른 어디든) 있는 컴퓨터 스크린이라는 특정한 공간에 존재한다(그림 16.10). 온라인 참여자들은 그들이 다른

공간을 지켜보면서 소통하고 있다는 것을 의식하고 있지만, 그것 또한 상당히 특정적이다("어디에나 있고 아무데도 없는" 곳은 아니라는 말이다). 그 다른 공간은 감시 카메라로 프레이밍되고 포착되는 거리의 한 구역이다. 행인들은 목소리가 어디에서 오는 것인지 궁금해할 수 있지만, 그것이 그저 어딘가 보이지 않는 곳에서 지켜보는 누군가(또는 어떤 컴퓨터)에게 연결된 것이라는 사실을 거의 의심하지 않을 것이다. 또한 행인들은 분명히 그 목소리를 어떤 초자연적이거나 신적인, 어디에나 있고 아무데도 없는 존재로 오인하지는 않을 것이다. 네트워크로 연결된 상호작용적 예술 작품은 전화통화가 하는 것 이상으로 공간적 현실을 붕괴시키거나 용해시키지 않는다. 오히려 그런 예술 작품들은 공간들을 연결하고 그들 사이에서 데이터를 이송한다.

〈대화 중〉의 힘과 매력, 또는 그러한 예술 작품들의 중요성과 독창성을 축소하려는 것은 아니다. 하지만 콜린스의 공간적 혁신은 어디에나 있고 아무데도 없는 것과는 아무런 상관이 없다. 오히려 그 반대로, 이 작품의 독창성과 성공은 공간적 특정성, 즉 컴퓨터화된 말하는 입을 완전히 의외의 장소인 공공 도보에 투사하는 멋진 아이디어에 있다. 그것은 그곳에서 지나가는 모든 이와 상호작용하고 그리하여 전통적인 갤러리 방문객 외의 사람들에 다다른다. 이 작품은 콜린스가 주장하려는 것처럼 비非장소 특정적 작품이 아닌 '장소 특정적' 상호작용적 예술 작품으로서 독창성을 띠게 된다는 것이다.

현실의 장소 특정적 구멍들

장소 특정적인 공적 공간들에 디지털 균열을 일으키는 대규모 이벤트 중 주목할 만한 것에는 데스퍼레이트 옵티미스트의 〈도시의 쇼트Urban Shots〉(1999)가 있다. 이 작품은 독일 예나에 있는 커다란 버려진 탑의 대규모 야외 주차장을 배경으로 한다. 만 명 이상이 관람한 이 작품에는 라이브 영상 자료, 16mm 필름, 스턴트, 라이브 밴드와 더불어 훈련된 경찰견들의 퍼포먼스가 포함되었다. 라파엘 로사노 에메르Rafael Lozano-Hemmer의 〈벡터의 고도Vectorial Elevation〉(1999-2000)를 위해서는 거대한 빛의 조각이 멕시코시티의 소칼로 광장에 세워지고 웹의 참여자들에 의해 활성화되었다. 〈몸 영화Body Movies〉(2001)에서 그는 로테르담의 1,200제곱미터짜리 스하우뷔르흐플레인 광장을 거대한 프로젝션으로 에워쌌다. 로봇으로 조종되는 프로젝터로 스크린과 광장 벽에 전 세계 사람들의 이미지를 투사한 것이다.

그러나 그 초상화들은 광장 바닥의 강력한 조명으로 희미하게 보였으며 행인들이 지나가며 벽에 그림자를 만들 때만 그들의 실루엣 안에 나타나며 가시적인 것이 되었다. 프로젝트 그 자체가 분명한 퍼포먼스적인 측면을 가지고 있지만, 사람들이 그 장소에 반복적으로 돌아와 자신들만의 거대한 그림자 연극을 올리면서 거기에는 새로운 차원들이 더해졌다.[30]

애너토미컬 시어터의 무용 퍼포먼스인 〈사실상 보이지 않는In Effect Invisible〉(1994)의 배경은 투사된 움직임 모티프와 시카고의 버려진 땅의 비디오 이미지다. 스크린상의 무용수들은 판자가 덧대어진 창문을 통해 기어 나와 깨진 유리 조각이 흩어져 있는 골목을 맨발로 걸으며 도시의 잊혀진 지역과 부서져가는 건물들을 탐험한다. 스트렙 컴퍼니Streb Company의 서커스 같은 야외 무용 퍼포먼스인 〈팝액션PopAction〉(1995)은 양옆에 20피트짜리 스캐폴딩 탑들로 둘러싸인 올림픽 규격의 트램펄린과 완충재로 채워진 구덩이를 중심으로 한다. 여섯 명의 무용수는 탑에서 뛰어내려 트램펄린 위에서 회전하고 공중제비를 돈다. 그들의 행위가 센서를 작동시켜 일련의 MIDI 오디오 샘플을 재생시키는데, 여기에는 총성과 유리 깨지는 소리가 포함된다. 이블 크니블Evel Knievel, 캐논볼 조Cannonball Joe, 애니 테일러Annie Taylor 등 미국의 스턴트 예술가들을 기린 작품인 〈액션히어로ActionHeroes〉(2000)에서는 엘리자베스 스트렙Elizabeth Streb이 "박스 트러스 파워 포켓box truss power pocket"이라고 부르는 이동 가능한 퍼포먼스 공간이 사용되었는데, 이동 가능한 벽과 디지털 프로젝션이 비춰지는 '매버릭 스크린'이 통합된 것이었다.

시선을 사로잡는 몇 개의 퍼포먼스에서 디지털 미디어가 공간과 현실에 대한 정상적인 일상적 지각을 방해하는 장소로 공공건물이 사용되었다. 키스 암스트롱의 협업 프로젝트 〈#14〉(1996)은 호주 브리즈번의 유산으로 등록되어 있는 스프링홀 목욕탕에서 이뤄졌다. 그곳에서 빈 욕조의 뼈대는 컴퓨터 프로젝션으로 흘러넘쳤고, 관객들은 발코니에서 그것을 지켜봤다. 그 목욕탕의 역사에 기대어, 퍼포먼스는 또한 공간, 젠더, 그리고 개인적·공간적 경계들에 대한 더 넓은 문제들을 탐구했다(그림 16.11). 〈몸 공간Body Spaces〉(2000)에서 페트라 커퍼스Petra Kuppers의 무용단 올림피아스는 젊은 장애인들과 함께 영국 맨체스터에 있는 큰 병원에 세 개의 장소 특정적 설치 공간을 만들었다. 발자국과 휠체어 바퀴 자국 모양의 이미지로 된 경로가 바닥에 표시되어 있었다. 방문객들은 움직임 센서가 활성화된 환경들 안을 지나가면서, 사진·텍스트로 된 환상 서사 전시품뿐 아니라, 걸려 있는 스크린에 재생되는 디지털 비디오 프로젝션과 함께 '디렉터' 소프트웨어로 프로그래밍된 멀티미디어 시퀀스를 작동시켰

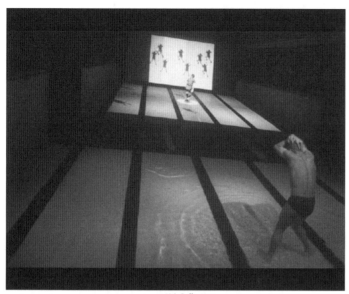

그림 16.11 키스 암스트롱이 넘버14 콜렉티브^{#14 Collective}와 협업한 <#14>(1996)에서 다양한 상상적 프로젝션을 사용해 빈 공공 수영장을 변신시켜 '유동 건축'을 창조한다.

다. 이 작품은 휠체어의 우아한 움직임과 장애 무용 미학을 아름답게 탐구하며, 일상적인 병원 공간과 그곳의 기호·사물에 대한 새로운 관점들을 제공한다.

앤드리아 폴리의 국제적 협업 프로젝트인 <천문대^{The Observatory}>(1997)는 리투아니아의 18세기 천문대의 원통형 탑을 배경으로 하며, 퍼포머들이 통제하는 라인 트래커^{line-tracker}* 로봇들이 공간 안에서 검은색 분필로 복잡한 선과 패턴을 그린다. 폴리는 "원통형 탑 안의 공간은 상징적으로 내적인 정신의 공간으로 기능했으며 이 퍼포먼스에서 분필은 사건의 기록으로서 마치 정신의 지도로 보일 수 있는 것을 남겼다"고 주장한다.³¹ 퍼포먼스, 디지털 비디오자키^{VJ}, 클럽 경험 등을 융합하는 뉴웨이브 행사들을 위해 클럽, 바, 디스코텍 공간들이 사용된 바 있다(극장 공간들은 이런 공간들과 유사하게 꾸며졌다). 예를 들어 배리데일 오페라하우스의 <케이—가능성을 인정하라^{Cay—admit possibilities}>(1998)는 디제잉, 브이제잉, 무용, 디지털 미디어 프로젝션을 혼합한 다섯 시간짜리 행사였다. 라 푸라 델스 바우스는 자신들의 <불의 오븐^{Foc Forn}>(1992)을 다음과 같이 묘사한다. "로봇이 음악을 연주한 세계 최초의 디스코텍. 인공 비가 사람들의 생기를 되찾아준 최초의 디스코텍. 로봇과 관객들이 오븐 안에서

* 흑백 등 색에 따른 빛의 반사를 감지해 값을 나타내는 센서.

녹았던 최초의 디스코텍."**32** 커다란 인공 구조에서 상연된 이 '음악 없는 디스코텍'은 그 공간 안의 로봇 디제이들을 통제하는 컴퓨터로 프로그래밍되었다.

　　자칭 "슬라브의 픽셀 공주들"인 슬라비카 체페르코비치Slavica Ceperkovic와 미셸 카스프르작Michelle Kasprzak은 실시간 비디오 스크래칭video-scratching 기법을 사용해 여성의 가정 생활, 소비 문화, 요리 등 유머러스하고 아이러니한 텔레비전 이미지 몽타주를 만들어낸다. 앞치마를 한 두 여성은 나란히 서서 각각 자신의 비디오 프로젝터를 통제해 네 개의 동시적 디지털 비디오 소스를 믹싱하고 스크래칭한다. 요리 프로그램과 낮 시간 텔레비전의 소비자 특징이 그들의 〈테이크 테이크, 케이크 케이크take take, cake cake〉(2000)에서 주요한 비디오 샘플들이다. 이 작품은 어머니와 양육자로서 여성의 역할을 재치 있게 풍자하고 그들을 소비주의와 저급한 텔레비전 문화의 진부하고 비현실적인 세계 안에 자리매김한다. 퍼포먼스 아티스트 바비 베이커Bobby Baker의 디지털 VJ 버전처럼, 체페르코비치와 카스프르작은 요리 시범을 통해 여성적 가정생활에 대한 사회의 기대를 풍자하고 이러한 클리셰와 선입견을 지속시킬 때 매스미디어의 역할을 강조했다. 또한 그들은 요리를 자신들의 실시간 디지털 비디오 편집에 대한 직접적인 은유로서 사용하기도 한다.

> 쿨한 디지털 시뮬라크라가 그렇게나 완전히 맛이 없어야 한다고 누가 그러는가? 그것은 '재료'와 그 재료의 조합 방법에 달린 것은 아닐까? … 원래의 심원한 맥락에서 떼어내진 숏들을 새로운 시퀀스로 반죽하고, 적절한 곳에 특별한 재료들을 끼워넣고, 텔레비전의 관습들을 스스로와 섞는 등. 단순히 변변찮은 전자적 홍당무 스프인가, 아니면 픽셀로 된 멋진 페이스트리 파이인가?**33**

개념적 건축: 조엘 슬레이턴

정보 이론과 문화적 정체성에 대한 조엘 슬레이턴의 엄청난 '드라이브스루' 축전인 〈두왓두DoWhat-Do〉(1992)는 캘리포니아 산호세의 거대한 주차장에서 관객들이 자가용으로 관람 위치로 운전해 가도록 했다. "네트워크로 연결된 상호작용적 멀티미디어 컴퓨터로 통제되는 삼차원적 프로젝션 스크린 구조"를 포함한 거대한 스크린에 서로 다른 공동체와 예술 단체, 문화 단체 등에서 온 200명의 퍼포머가 퍼레이드, 스케이팅과 펜싱을 하고 춤추는 것을 라이브 카메라로 보여주고, "퍼포머와 관객들 모두의 라이브 비디오 자료가 사전에 녹화된 컴퓨터 애니메이션과 디지털 영화와 실시간 프로젝션 통제 시스

템을 통해 구성된다."[34] 그러는 동안 관중들 위로 크레인의 받침대에 선 퍼포머가 나타나 때로는 불가해하지만 전반적으로 구변이 좋은 전도사 스타일로 고든 패스크의 '두왓두' 정보 이론에 대해 연설한다.[35] 〈두왓두〉의 속편인 〈도관Conduits〉(1994)은 팔로알토 시청 광장에서 상연되었으며 "현지 영화 세트를 상기시키는" 컴퓨터로 통제된 정교한 세트 디자인을 사용했고, "공공 미술의 기능과 문화적 정체성에 대한 지각을 탐구하는 화상 회의 같은 연극적 이벤트"로서 고안되었다.[36]

슬레이턴은 〈98.6 FM〉(1992) 퍼포먼스를 위해 안무가 탠디 빌Tandy Beal과 심연우주에서의 마이크로파를 다루는 예술가인 마이클 하이벌리Michael Heively와 협업해 심연우주 송신으로서의 텔레비전 방송의 역사를 탐구했다. 맞춤으로 제작된 상호작용적 비디오디스크 시스템과 실시간 이미지 처리기가 무대 위에 있는 모니터 벽에 프로젝션을 제공했고 컴퓨터가 안무, 세트 디자인, 이벤트 실행 계획을 이진법으로 번역했다. 여섯 개의 마이크로파 전송기가 무대 위에서 이 디지털 정보를 우주로, 헤르쿨레스자리의 정점으로 쏘아 보냈다. 슬레이턴에 따르면 "심연우주의 조각적 형태는 60,000 광년 후에 그곳을 지나칠 것이다."[37] 이 특정한 "공간의 구멍" 개념은 어떤 의미에서는 기술 시대의 다다이즘 선언처럼 우습고 터무니없지만, 훌륭한 디지털 개념론이기도 하다. 그의 아이디어에서 포스트모던적 아이러니의 깊이에 쉽게 웃을 수 있지만(그리고 슬레이턴은 정말이지 매우 세련된 유머 감각을 가지고 있다) 다른 층위에서 그는 아주 진지하다. 디지털 퍼포먼스 '예술 작품'이 몇백만 마일 떨어진 곳에 보내진 것이고, 그것이 60,000년 후에 수신될지 안 될지 모르며 누군가 또는 무언가가 그것을 볼지 안 볼지도 모른다. 이것은 대범하고 분명한 신미래주의적 제스처이며, (우주) 시공간 예술 소통 매체로서의 디지털 기술이 지닌 존재론적 잠재력을 예술적으로 탐구한 것이다.

슬레이턴과 캘리포니아 CADREComputers in Art, Design, Research, and Education 연구소의 〈럭키 짐 워시 강의 파나민트 발사Panamint Launch at Lucky Jim Wash〉(1999)에서는 실험용 로켓이 캘리포니아 데스밸리의 차이나레이크 해군무기실험센터 방향으로 그 옆 사막에서 발사되었다. 이 작품은 들뢰즈와 가타리의 탈주선과 분리선이라는 철학적 개념을 전쟁의 정치적 맥락, 논쟁적인 제스처, 그리고 군사·위성·원격통신 시스템 등의 더 넓은 네트워크들로 이동시킨다. 슬레이턴은 무척이나 기이하고 미래적인 이론과 퍼포먼스를 내놓는, 진정으로 드물고 고유한 예술가/이론가/과학자라서, 때로 우리는 찬사의 의미로 그가 다른 행성에서 온 것은 아닌지 묻게 된다. 오늘날 현직에 있는 가장 뚜렷하고 창의적인 기술적 예술가 중 한 명인 그는 가장 예리한 기술 문화 이론가이자 논자이기도 하다. 우리는 장소 특정적 퍼포먼스와 현실의 균열에 대한 논의를, 아주 적절하게도, 그의 말로 마무리하고자 한다. 〈럭키 짐 워시

강의 파나민트 발사〉에 대한 그의 묘사는 장소 특정적 퍼포먼스에 대한 그의 공공연히 정치적이고 개념적인 접근과 그의 명백하게 거시적인 사유 과정에 대해 유쾌한 통찰을 제공한다.

그래서 이 장소 특정적 퍼포먼스는 무엇이었는가? 사막 풍경(보드리야르의 미국적 황무지), 총기(그것의 가까운 사촌인 카메라와 함께), 군사 경계선(계층화된 사회적·물리적 공간의 철망), 자유로이 흐르는 알코올(또는 포스트모더니티에 공급되는 그 어떤 취기), 폭발물(그 무엇보다 분기, 탈주선, 예화와 창발을 허용하는 강화 등이 우리의 잠재적인 모더니스트 모형들의 예술사적·낭만적이고 마초적인 위험성과 맞물려 〈럭키 짐 워시 강의 파나민트 발사〉로 알려진 예술 작품을 만들어낸 것이다.[38]

주석

1. Paul, *Digital Art*, 71–72.

2. Silver, *The Forgotten Amazement… Influences on Performance Following Industrialisation*, 23에서 재인용한 노박의 글.

3. Giannachi, *Virtual Theatres: An Introduction*, 99에서 재인용한 노박의 글.

4. Ibid., 100.

5. Wilson, *Information Arts: Intersections of Art, Science and Technology*, 453에서 재인용한 Krueger, "Like a Second Skin."

6. Giannachi, *Virtual Theatres: An Introduction*, 100.

7. Silver, *The Forgotten Amazement, Performance Following Industrialisation*. 32.

8. CHOREOTRONICS Inc, "Byte City."

9. Paul, *Digital Art*, 72.

10. Hershman, "Conceiving Ada."

11. Neville and Heliograph Productions, "Ada."

12. Hershman, "Conceiving Ada."

13. Daily Herald, 6 February 2003.

14. Deleuze, *Difference and Repetition*, 196.

15. Blumenthal, "Rivermen."

16. Andrea Zapp, "A Fracture in Reality: Networked Narratives as Imaginary Fields of Action," 75에서 번역·재인용한 Zizek, "Die Virtualisierung des Herr," 109–110.

17. Talking Birds, "Smoke, Mirrors & the Art of Escapology."

18. Kaye, *Site-Specific Art: Performance, Place and Documentation*, 4에서 재인용한 De Certeau, *The*

Practice of Everyday Life, 117.

19. Kaye, *Site-Specific Art*, 4.

20. Ibid.

21. Ibid., 215.

22. Ibid.

23. Collins, "The Actual and the Imagined," 46.

24. Ibid.

25. Ibid., 50.

26. Ibid.

27. Grau, *Virtual Art: From Illusion to Immersion*, 46.

28. Collins, "The Actual and the Imagined," 51.

29. Ibid.

30. Paul, *Digital Art*, 100.

31. Polli, "Virtual Space and the Construction of Memory," 144.

32. La Fura dels Baus, "Foc Forn."

33. Ceperkovic and Kasprzak, "take take, cake cake."

34. Slayton, "DoWhatDo."

35. Ibid.

36. Slayton, "Conduits."

37. Slayton, "98.6 FM."

38. Slayton, "Panamint Launch at Lucky Jim Wash."

17장. 텔레마틱스: 원격 퍼포먼스 공간의 결합

> 원격 현전은 관람자에게 동시에 세 곳의 공간에서 평행적인 경험을 선사한다. ① 관람자의 신체가 물리적으로 위치한 '실제'의 공간에서 ② 허구적이거나 실제의 원격 시각장을 재생산하는 '가상적'이고 시뮬레이션된 시각적 공간에서의 원격지각을 통해, 그리고 ③ '데이터 작업'이나 '심지어는 사람의 움직임을 통제할 수 있는, 아니면 자신의 방위를 찾을 수 있는 감각 장치가 탑재된 로봇'의 물리적 위치에서의 원격행위를 통해.
>
> —잉케 아른스 Inke Arns[1]

> 우리는 네트워크와 전쟁을 벌이는 중이다.
>
> —조지 W. 부시 George W. Bush[2]

원격으로 이루어지는 네트워크화된 예술과 창조적 협업은 전달자를 통해 직접 전달되었던 고대의 서한들로 거슬러 올라가, 우편 제도를 통해 발전했던 문학적 관계들과 협업을 거쳐 20세기의 엽서와 텔렉스, 팩스, 이메일, 텔레마틱 아트에까지 이르는 족보를 가지고 있다. 백남준은 1984년에 「예술과 위성」이라는 글/선언문을 발표하며 멀리 떨어진 곳의 예술가들을 결합시키는 것의 풍부한 잠재성을 반추하면서도 19세기에 전화 같은 기술이 가했던 충격을 되돌아봤다. 전화가 발명된 후 헨리 데이비드 소로 Henry David Thoreau는 그것의 필요성 자체를 의문시했다. 다른 지역에 거주하는 사람들이 서로 "얘기할 것이 대체 무엇"이란 말인가? 백남준은 역사가 그 질문에 답했다고 말한다. "그들은 어떤 피드백(더 오래된 용어를 쓰자면, 변증법)을 개발했다. … 신은 인류를 번식시키기 위해 사랑을 만들었지만, 부지불식간에 인간은 단지 사랑하기 위해 사랑하기 시작했다. 이와 동일한 논리로, 인간은 무언가를 성취하기 위해 말하지만, 부지불식간에 그저 말하기 위해 말하기 시작한다."[3]

혹자는 텔레마틱 아트와 퍼포먼스에 대해서도 이와 유사한 냉소적인 결론을 짓고자 할 것이다. 그러니까 인터넷 화상회의가 원격의 시각적 연결과 소통, 협업을 가능하게 한 이후, 예술가들과 퍼포머들이 "그저 (텔레마틱하게) 말하기 위해 (텔레마틱하게) 말하기" 시작했다는 것이다. 하지만 백남준이 과거로부터의 새로운 기술 개념화를 다시금 끌어와—이번에는 19세기 후반의 프랑스 수학자인 앙리 푸

앵카레^{Henri Poincaré}로부터 끌어왔다—명시하듯이, "발견되고 있었던 것은 새로운 '사물'이 아니라 그저 기존 것들 사이의 새로운 '관계'였을 뿐이다. 우리는 또다시 세기말에 있다. … 이번에 우리는 많은 새로운 소프트웨어를 발견하고 있으며 … 이것은 새로운 사물이 아니라 새로운 생각들이다."[4] 위성 예술은 모차르트를 전송하는 것이 아니라고 백남준은 강조한다. 그것은 예술에서의 고유하고 새로운 과정들과 소통적 관계들, 시간과 공간의 개념 그 자체와 긴밀하게 작용하는 쌍방의 즉흥적 모델을 발견하는 방식이라는 것이다.

빌리 클뤼버는 폰투스 훌텐^{Pontus Hultén}과 나카야 후지코^{中谷芙二子}를 포함한 다른 이들과 함께 1871년의 파리 코뮌을 기리는 〈유토피아와 비전^{Utopia and Visions}〉의 일환으로, 〈텔렉스: Q&A^{Telex: Q and A}〉(1971) 등과 같은 몇몇 네트워크로 연결된 실험에 불가피하게 관련되어 있었다. 텔렉스 기기들이 뉴욕과 스톡홀름, 아마다바드(인도), 도쿄를 연결했고 전문가와 일반 대중 모두가 1981년에 세상이 어떻게 될지를 놓고 질문을 던지고 가능한 대답을 제안했다. 클뤼버에 따르면 예측은 나라에 따라 엄청나게 달랐다. "인도인들은 매우 이론적이었고, 일본인들은 극도로 긍정적이었다." 그리고 이는 오늘날에도 동일하게 정확한 것 같다.[5] 1977년에 더글러스 데이비스^{Douglas Davis}는 라이브 위성 텔레비전 방송인 〈마지막 9분^{The Last Nine Minutes}〉을 베네수엘라의 카라카스에서 스물다섯 개 국가로 전송하면서 카메라 앞에서 시간, 공간, 거리, 분리 등의 아이디어에 대해 말했다. 그 방송은 또한 요제프 보이스^{Joseph Beuys}의 퍼포먼스 강연과 더불어 〈TV 브라^{TV Bra}〉와 〈TV 첼로^{TV Cello}〉, 〈TV 베드^{TV Bed}〉 등 백남준과 샬럿 무어먼의 퍼포먼스 세 개를 포함했다. 데이비스가 나중에 뉴욕의 휘트니 미술관과 파리의 퐁피두센터 사이에서 발표한 라이브 위성 텔레비전 방송인 〈더블 앙탕드르^{Double Entendre}〉(1981)는 롤랑 바르트의 『사랑의 단상^{A Lover's Discourse}』(1977)에 기반을 두고, 대서양을 횡단하는 연애를 탐구했으며 "전자적 연결, 문화적·성적 경계, 언어 이론의 개념"에 도전했다.[6]

인터넷 이전 시대의 텔레마틱 퍼포먼스 중 가장 유명한 예시라고 할 수 있는 작품에서 키트 갤러웨이와 셰리 라비노비츠는 라이브 비디오 위성 연결 장치를 사용해 로스앤젤레스의 브로드웨이백화점과 뉴욕시의 링컨퍼포먼스예술센터를 연결했다. 두 공간에 있는 커다란 스크린이 행인들로 하여금 서로를 듣고 보고 또 서로 소통할 수 있게 했다. 〈공간의 구멍^{Hole-in-Space}〉(1980)이라는 그 연결된 설치가 활성화되어 있던 사흘 동안 매일 돌아왔던 참여자들 중 일부에서 관계가 생성되고 진전되었다. 두 도시에 있던 친척과 친구들은 만날 시간을 정해 그 예술 작품을 "관계를 재정립시킬 매체로서" 사용했다.[7]

그러한 위성 연결은 비용이 많이 들었기 때문에 대부분의 예술가에게는 접근하기 어려운 것이었지만, 1990년대의 월드와이드웹은 감당할 수 있는 비용으로 편리하게 연결할 수 있게 했다. 초기의 시유시미^{CUSeeMe} 등 비교적 저렴하고 사용자 친화적인 화상회의 소프트웨어의 도래는 방대한 양의 퍼포먼스가 텔레마틱스 분야에서 일어날 수 있도록 했다. 가장 중요한 선구자 중 하나는 1990년에 "퍼포먼스 아트의 재활성화를 돕고자"[8] 설립된 뉴욕 기반의 거트루드 스타인 레퍼토리극단이다.

거트루드 스타인 레퍼토리극단

자신의 파리 자택을 양차 대전 사이의 기간 동안 피카소, 마티스, 브라크, 헤밍웨이 등 당대의 선두적인 작가들과 예술가들을 위한 살롱으로 개방했던 미국의 아방가르드 작가 거트루드 스타인^{Gertrude Stein}(1874-1946)의 이름을 딴 거트루드 스타인 레퍼토리극단이 표명한 극단의 목적은 이제 21세기로 접어든 풍요로운 시대를 상기시킨다. "연극 창작 과정을 재창안하기 위해⋯ 우리는 21세기의 예술이 전 지구적이어야 한다고 느낀다. 우리의 발전 초기부터 우리는 원격통신과 멀티미디어에서의 새로운 진전들이 이러한 목표를 성취하는 데 최고의 기회를 제공한다는 것을 깨달았다."[9]

두 명의 공동 예술감독인 셰릴 페이버^{Cheryl Faver}와 존 리브스는 연극, 20세기 아방가르드, 컴퓨터 기반 시각화, 멀티미디어, 영화, 소프트웨어 개발, 컴퓨터그래픽 등을 포함한 공통의 관심사를 발전시키기에 전적으로 적합한 일련의 상호 보완적인 능력을 가지고 있었다. 그러한 능력과 관심사를 가진 그들은 기술과 예술의 결합을 추구하는 프로젝트에 착수하기 위해 주요 IT 기업의 지원을 얻어낼 수 있었는데, 거기에는 심지어 IBM의 '원거리 기술'에 대한 국제적인 홍보 캠페인도 포함되었다. 1995년 『사이버스테이지^{Cyberstage}』라는 저널에 실린 논문에서 존 리브스는 자신의 극단이 1992년에서 1995년까지 선보인, "안무, 세트 디자인, 조명 디자인 등을 위한 컴퓨터 기반 인물 애니메이션, 소프트웨어와 3D 디자인 소프트웨어"[10]부터 뉴욕과 미국, 대서양을 가로지르는 실시간 연결을 가능하게 한 IBM의 새로운 P2P^{Person to Person} 소프트웨어를 사용한 텔레마틱 퍼포먼스까지 아우르는 광범위한 일련의 작업들을 검토했다. 스타인의 『포스터스박사께서 전깃불을 밝히시다^{Dr. Faustus Lights the Lights}』(1938)에서 한 부분을 발췌한 페이버의 각색은 뉴욕에 있는 물리적인 무대에 선 네 명의 배우가 필요했다. 그들 중 세 명은 파우스트를, 한 명은 메피스토를 연기했다. 파리오페라극장에서 아나벨과 마게리트를 연기하는 두 명의 배우가 화상회의 창을 통해 라이브로 등장했고, 네 명의 배우들은 후방의 프로젝션 스크린

에 등장하는 이들과 상호작용했다. 여기에 컴퓨터로 생성된 남자아이와 개의 형상이 추가되었고, 리브스가 어쩌면 스타인 그 자체일지도 모른다고 여긴 또 다른 캐릭터는 텍스트 채팅창을 통해 문자로서만 등장했다. 리브스의 결론은 그러한 텔레마틱 개입이 바로 연극적 패러다임의 변화를 시사했다는 것이었다.

> 우리의 실험은 연극에 대한 우리 생각을 변화시키기 시작했다. 연극이 하나의 방에서 한 무리의 관객과 함께 일어날 수 있는 것으로서 생각하기란 터무니없는 것이 된다. … 실험은 그 자체의 보상을 창출한다. 우리가 활용했던 모든 새로운 속성이나 기능은 우리의 관습적 사고를 파편화해서 드라마와 연극 또는 서사의 본질에 새로운 빛을 비춘다. … 결국 물리적 세계 전체가 수로 기술될 수 있게 될 것이다.[11]

하지만 이렇게 급진적인 수사를 사용했음에도, 그들이 그 계발적인 작업을 마치 과학자가 결과를 분석하듯 성공과 문제, 실패의 다양한 효과를 꼼꼼하게 평가하면서 침착한 톤으로 전개했다는 점에서 그 극단의 원숙함을 볼 수 있다. 그러나 그들은 텔레마틱스의 디지털 기술과 거리 축소의 양상이 전 지구적 연극의 신세계를 제공할 것이라는 낙관론을 유지했다. "우리는 월드와이드웹과 조우하며 큰 감명을 받는다. 현재의 현실에 의해서가 아니라 그것의 엄청난 잠재성에 의해서 말이다. 지금의 웹은 마치 광인이 편집하는 어마어마한 세계적인 잡지 같지만, 우리는 웹을 사건 공간, 즉 어떤 일이 일어날 수 있는 장소로서 이해하기 시작한다."[12]

1996년에 극단은 원기 왕성한 연출가 리 브루어가 이끄는 뉴욕의 또 다른 극단인 마부 마인과 협업했고 그 결과물인 작품 〈에피도그An Epidog〉는 상을 받았다. 퍼포먼스는 "컴퓨터로 생성된 마법적인 가상 환경"[13]을 배경으로, 불교에서 영혼이 환생을 위해 대기하는 곳이라고 믿는, 기억과 환시의 고성소古聖所인 바르도Bardo, 中有에 있는 로즈라는 개의 이야기를 들려준다. 소재가 일본의 인형극과 으스스한 음악, 시각적 놀라움을 포함한 그 퍼포먼스의 스펙터클적 양상에 잘 맞았을 뿐만 아니라, 그것에 필수적인 '떠 있는 우주'는 별이 총총한 하늘에서 웅장한 신의 등장, 성좌의 지도와 미로, 그리고 카툰 스타일로 애니메이션화된 텔레비전 강연 등 컴퓨터로 생성되고 투사된 이미지에 이상적인 발판을 제공했다. 이 시기 즈음에는 우주적이고 '마법적인' 공간과 행사를 환기시키기 위해 소프트웨어 프로그램이 흔히 사용되고 있었지만, 친숙성 때문에 효과는 덜했고 디자이너들은 소프트웨어가 통설을 보여주지 초자연적인 것을 향해 문을 열어내지는 않는다며 조바심을 느끼는 경향이 있기도 했다.

미국의 여러 장소에서 화상회의를 사용하여 성공적인 퍼포먼스 실험을 진행한 이후로 극단은 국제적인 퍼포먼스를 창작하기 시작했고, 그중에서 가장 주목할 만한 것은 〈UBU 프로젝트The UBU Project〉(1998-1999)이다. 이 작품은 뉴욕과 상트페테르부르크, 도쿄에 위치한 장소들에서 사용하는 화상회의, 디지털 프로젝션과 VRML을 포함했는데, 서로 수천 마일 떨어진 곳에서 동시적으로 일어나는 라이브 프로젝션을 결합하고 교차시켰다. 원격 화상회의 캐릭터 중에는 일본의 퍼포먼스 전통인 닌교부리人形振り와 분라쿠文樂에서 도출된 디지털 인형이 포함되었다. 분라쿠에서 퍼포머들은 실물 크기의 마네킹을 물리적으로 든 채 그것의 뼈대를 조작하는데, 〈UBU〉는 그 기법을 차용해 그들이 '원격 인형극 기술'이라고 부르는 것을 만들어냈다. 도쿄에 있는 부토 퍼포머의 이미지가 뉴욕의 라이브 극장 공간에서 경극 연행자의 신체 위로 투사되었다. 그의 움직임은 먼 곳에 있는 부토 퍼포머의 움직임과 동일하게 안무되어 있었고, 이는 기괴하게 겹쳐진 합성 이미지를 만들어냈다. 제시카 차머스Jessica Chalmers는 극단 감독들이 1999년에 진행 초기의 작업을 시연했던 것을 회고한다.

[감독들은] 퍼포먼스에 등장할 사랑스럽고 그로테스크한 형상 두어 개를 보여줬다. 하나는 18세기 풍의 드레스를 입은 목이 없는 여성의 신체였다. 두 개의 공작 깃털이 그녀의 목에 비죽이 튀어나와 있었고, 거기에 〈UBU〉 퍼포머 한 명 또는 심지어 두 명의 실제 눈이 투사될 것이었다. 이 라이브 몸과 애니메이션화된 몸의 초현실적인 병치에 대해, 페이버는 "다른 사람 안에 사람을 둔다는 것은 무엇인가?"라고 묻는다. "그것은 인간 경험에 대한 은유를 파헤친다."[14]

극단은 또한 분명하고 두드러지게 창의적인 원격 교육 방침을 개발했다. 여기에는 3D VRML로 재구축한 글로브극장The Globe(2000)[15]과 〈시련 프로젝트The Crucible Project〉(2001)가 포함되었다. 영국, 호주, 이탈리아, 미국 각지의 아이들이 함께 '만나' 아서 밀러Arther Miller의 작품인 『시련The Crucible』의 장면들을 원격으로 연습할 수 있었다. 어떤 시점에서 극단은 밀러 본인을 화상회의 네트워크에 연결해 그로 하여금 자신의 희곡을 연습하는 아이들과 얘기를 나누고 작업에 대해 논의할 수 있게 했다.[16]

1990년대 후반의 텔레마틱 퍼포먼스

텔레마틱 퍼포먼스는 1990년대 후반에 성년이 되었고, 1999년과 2000년에 디지털퍼포먼스아카이브

가 디지털 프로젝션을 사용하는 무대 퍼포먼스를 제외한 다른 어떤 디지털 퍼포먼스 형식보다 텔레마틱스와 관련된 퍼포먼스를 더 많이 기록했다는 사실은 그 인기를 증명한다. 다음의 여러 예시는 밀레니엄 전환기의 텔레마틱 열풍에 대한 감각과 특색을 제공한다.

트로이카 랜치의 〈전자교란The Electronic Disturbance〉(1996)은 크리티컬 아트 앙상블이 출판한 동명의 책에 영감을 받아 창작된 작품으로, 뉴욕의 더키친과 샌프란시스코의 일렉트로닉카페, 산타페의 스튜디오 X를 연결했다(그림 17.1). 각각의 장소에서 다른 두 곳으로 인터넷을 통해 송신된 프로젝션은, 극단 구성원들의 말에 따르면, 자신들로 하여금 "단체로서 퍼포먼스할 수 있도록" 했고, 상호작용적 센서는 한곳의 퍼포머가 만든 소리와 움직임이 다른 곳의 요소들을 통제하도록 했다. 예를 들어 뉴욕의 조명은 산타페에 있는 가수의 발성이 굴절됨에 따라 조절되었다. 이 행사를 웹으로 관람하는 사람들은 텍스트 메시지를 보낼 수 있었고, 메시지는 합성된 컴퓨터 목소리가 낭독했다. 트로이카 랜치는 〈전자교란〉을 유동적인 신체에 대한 찬양으로 본다. 유동적인 신체란 "다른 몸들과의 접촉이 갈수록 물리적으로가 아니라 전자적으로 더 많이 오는 몸"인 것이다. 하지만 흥미롭게도 그들은 그 퍼포먼스가 시간이나 중력에 대해 전자적인 몸이 갖는 자유의 해방적인 측면들을 탐구하며, 다른 한편으로는 그러한 몸의 더욱더 불길한 함의들과 외부 세력들의 조작에 대한 취약성도 다룬다는 것을 강조한다.

리사 노글은 동시발생적인 텔레마틱 무용 퍼포먼스를 "분산된 안무"[17]라고 부르며, 그녀의 〈카산

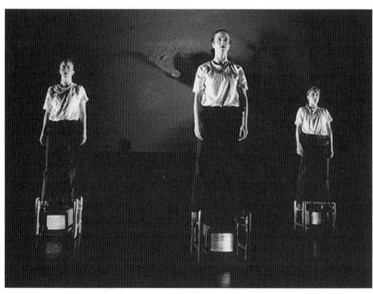

그림 17.1 텔레마틱하게 연결된 트로이카랜치의 퍼포먼스 〈전자교란〉(1996).

드라^{Cassandra}〉 프로젝트(1997)는 시유시미 소프트웨어를 사용해 미국, 캐나다, 루마니아의 라이브 예술가들을 함께 불러 모아 분산된 이미지를 커다란 스크린에 투사했다. 노글의 〈단어 보기^{Watching Words}〉(1994)는 동작 추적 비디오 시스템을 사용해 촉발된 비디오와 텍스트의 색과 밝기를 변경했다. 〈밀리미크론^{Millimicron}〉(1993)에서는 무용수들이 이동하고 충돌하는 움직임의 압력을 압전 센서를 통해 복잡한 사운드스케이프로 옮겼다. 에이드리언 워첼^{Adrianne Wortzel}의 〈스타보드^{Starboard}〉(1997)는 부분적으로 대본이 있고 부분적으로는 즉흥적인 "인터랙티브하고 오페라적인 연속극"으로, MOO와 비슷한 인터넷 공간과 라이브 시유시미 링크를 사용한 작품이다.[18] 워첼은 다형적인 기술적 텔레마틱 요소들을 자신의 작업에 결합하는 데에 능숙하며, 그 프로젝트에 대한 그녀의 묘사는 그 요소들이 그저 시각적 자극의 다양성뿐만 아니라 공간의 다양성도 구성한다는 신념을 강조한다. "실시간의 퍼포먼스 공간, 글쓰기 공간, 연기 공간, 재연 공간, 발화 공간, 실시간 아바타들이 … 환기적인 시나리오를 … 연기할 수 있는 장소."[19]

개념 예술가 G. H. 호바지미언^{G.H. Hovagimyan}은 세계를 "소통의 황홀경"으로, 자신의 〈아트 더트 불러오기^{Art Dirt Im-port}〉(1997)를 예술가들이 "시유시미나 리얼오디오^{RealAudio} 같은 단순한 인터넷 시스템과 전화 통화 등을 사용한 혼종적 소통"을 통해 상호작용하고 서로를 대상으로 연행하는 새로운 형식의 토크쇼로 묘사했다.[20] 같은 해 있었던 일립시스^{Ellipsis} 그룹의 비동시발생적 해프닝인 〈무제^{Untitled}〉(1997)는 "이 '신뢰의 창이라는 환영'을 해체하는 것에 집중하기 위해 … 라이브 퍼포먼스의 동시발생성을 인터넷의 비동시발생성과 맞물리게 하는 방법"을 찾고자 했다.[21] 캐리 페퍼민트^{Cary Peppermint}의 이상하고 유머러스하게 특이한 〈전도체 1번: 닭과 접촉하기^{Conductor #1: Getting in Touch With Chicken}〉(1997)에서 페퍼민트가 10미터 떨어진 다른 상자 안에 있는 닭 한 마리('저항기')와 소통하려 시도하는 상자 안 '전도체'로 나온다. 그는 직통 전화선과 시유시미 링크를 통해 닭과 상호작용하고, 그와 동시에 원격 온라인 손님들과 참여자들(PORT MIT 소속의 몇몇을 포함하여)은 '건전지들'로서 화상회의 프로젝션을 통해 개입한다. 몬티 파이선^{Monty Python}* 풍으로 조롱하는 페퍼민트의 퍼포먼스는 사이버공간의 의사-영적·오컬트적 측면들과 관련된 과장적 수사를 냉소적으로 풍자한다.

[참여자들은] 지각적 경계와 관련된 의식을 위해, 그리고 그 경계를 가능하면 초월하고자 나를 '매체(영매)',

* 몬티 파이선은 초현실적 또는 불합리적 유머를 기조로 하는 영국의 코미디 극단으로, BBC에서 방영한 텔레비전 시리즈로 유명세를 얻었고 이후에는 장편 영화도 여러 편 제작했다.

그리고/또는 '퇴마사'로 활용한다. … '건전지들'은 지시된 프라이드치킨, 그리고/또는 에그 스크램블을 먹으며 닭의 내재화가 그들의 혀를 충전되고 충전시키는 형태로 뒤틀어서, '전도체'로서 진행되는 나의 최적의 퍼포먼스에 기여하고 '닭'이라고 불리는 이 회로의 완성에 기여하기를 희망한다. … 〈전도체 1번〉 웹사이트는 신체적 초월의 증거를 찾는 현지 여행자 또는 원격 여행자들을 위한 증거이자 '성지'로서 인터넷을 통해 접근할 수 있도록 유지될 것이다.[22]

수전 코젤이 지휘한 협업 프로젝트인 〈리프트링크^{Liftlink}〉(1998)는 브라이턴 미디어센터^{Brighton Media Centre}의 승강기 안에 있는 무용수들을 야외 주차장에 있는 한 무용수와 텔레마틱하게 연결했으며, 그녀의 〈유령과 우주비행사^{Ghosts and Astronauts}〉(1997)는 2주에 걸쳐 런던에서 열린 디지털 댄싱 1997^{Digital Dancing 1997} 행사의 일환으로 창작된 것으로, 리버사이드 스튜디오와 더 플레이스, 이 두 개의 극장을 연결했다. 시유시미 화상회의는 상대 장소에 있는 무용수들을 양측 무대 위의 스크린에 투사해서 두 개의 동시적인 퍼포먼스, 즉 라이브 무용수와 텔레마틱 무용수라는 반대되는 조합으로 이루어진 두 개의 퍼포먼스를 만들어냈다. 인터넷을 통해 이미지를 전송하는 카메라들은 그 행사 내내 모두 움직이고 (즉 함께 춤추고) 있었으며, 카메라의 종류는 디지털 단색 커넥틱스^{Connectix} 카메라와 무용수의 손바닥에 부착된 미니어처 아날로그 카메라부터 더 정교한 디지털 카메라까지 다양했다. 코젤은 화상회의의 기술적 제약이 지닌 중요성을 인식하며, 다른 이들과 마찬가지로 그 제약을 텔레마틱 퍼포먼스의 기이하고 특유한 미학에 내재적인 것으로서, 즉 인터랙티브 '라이브성'이라는 텔레마틱 퍼포먼스만의 특수한 성질을 강조하는 것으로서 찬양한다. "움직이는 이미지는 인터넷을 통해 아날로그에서 디지털로 쏟아지고 또다시 아날로그 프로젝션으로 바뀌면서 픽셀화, 지연, 추상화, 노출 과다 등 자신의 여정에 흔적을 남겼다. 디지털과 아날로그로 제공된 모든 것이 상호작용의 물리적 역동성의 일부가 되었다."[23]

정체성과 동시성

캐나다 기반의 극단인 르코르생디스^{Le Corps Indice}는 원격 퍼포머들을 텔레마틱하게 연결해 정체성과 영역, 육체적 한계의 관념들을 탐구하며 실제적인 것과 성스러운 것, 자연적인 것, 인공적인 것의 개념들을 통합하거나 혼란스럽게 한다. 이 극단의 〈네트워크의 피^{Le Sang Des Reseaux}〉(1998)는 제스처 지향

적인 무용 행사로서 모션 센서를 활용한 인터랙티브 시스템과 비디오 프로젝션, 춤, 전기음향학을 통합하고 서로 다른 공간에 있는 세 무리의 무용수 사이에 텔레마틱 링크를 활용한 작품이었다. 리스 페인 댄스^{Liss Fain Dance}의 〈알렉산드리아에서의 체류 ^{Sojourn in Alexandria}〉(1999)는 라이브 무용수들과 인터넷 생방송으로 전송된 원격 무용수들의 3D 이미지를 한데 모으며, 〈채석장^{Quarry}〉(2000)은 조각가 리처드 더치^{Richard Deutsch}가 태평양이 내려다보이는 언덕에서 조각하는 모습을 보여주는 거대한 프로젝션을 포함한다. 그의 이미지는 인터넷을 통해 실시간으로 중계되며 (그로부터 100마일 떨어진) 샌프란시스코의 코웰극장^{Cowell Theatre} 무대에 설치된 채석장 세트로 통합되고, 라이브 무용수들의 안무는 더치의 조각이 실시간으로 진화함에 따라 그 모양을 반영하고 또 그것에 반응한다.

〈공유된 정체성^{Shared Identity}〉(2000)에서 스콧 C. 더킨^{Scott C. Durkin}은 동시적인 퍼포먼스 행위들을 조율해 자신이 캘리포니아 해안의 어떤 땅을 파는 동안 그의 쌍둥이 형제가 미국의 반대편에 있는 뉴저지 해안에서 같은 행위를 하게 했다. 또한 더킨은 출토된 흙과 물질의 샘플을 자신과 이름이 같은 사람들에게 보냈는데, 몇 명인지는 밝히지 않았다. 그는 쌍둥이와 동일한 행위를 이중으로 행한 것과 그것을 인터넷 생방송으로 전송한 것은 다음을 의미한다고 주장한다. "나는 동시에 두 곳의 장소에 존재할 것이다. … 나는 수많은 모니터에 존재할 것이고, 나는 더는 내 이미지나 내 행위의 소유자가 아니게 될 것이다."[24] 〈삼각관계^{Ménage à Trois}〉(2000)에서 미셸 테랑^{Michelle Teran}은 텔레비전 모니터에 연결된 목줄을 잡고 앉아서 온라인 퍼포머 한 명과 자신의 반대편에 앉아 있는 갤러리 방문객과 소통한다. 이 삼중의 대화에서 방문객은 모니터에 있는 온라인 퍼포머만을 볼 수 있고, 그녀가 보내는 텍스트나 테랑이 타이핑하는 대답은 볼 수 없다.

창안적인 예술가 집단인 페이크숍은 1996년부터 인터넷을 '퍼포먼스 공간'으로서 탐구해왔으며 여러 개의 창으로 이루어진 웹 스트리밍을 갤러리에 전시한 설치 작품과 라이브 퍼포먼스와 결합시키거나 시, 사운드, 시유시미와 미디어 이미지를 혼합한 테크노-카바레 쇼를 자신들의 커다란 창고형 작업실에서 인터넷 생방송으로 정기적으로 송출하기도 했다. 시그라프 2000 박람회에서 선보인 〈생명과학-페이크숍^{Lifescience-Fakeshop}〉 행사에서 그들의 투사된 웹브라우저는 중첩된 창으로 가득 차 있었고, 기술과 몸에 대해 그들이 진행하던 프로젝트의 무수히 많은 요소가 병치되어 있었다(그림 17.2). 그 이미지는 시유시미 창, 그들의 퍼포먼스에 대한 반응을 중계하는 채팅 텍스트, (포저 소프트웨어를 사용해 제작한) 3D 신체 모형, 그리고 공상과학 영화인 〈코마^{Coma}〉(1978)에서 따온 영화 푸티지를 합성한 것이었다. 또 다른 창에서는 페이크숍이 〈코마〉의 한 장면을 본떠 모형으로 제작한 설치 작업과

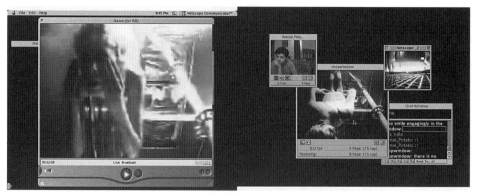

그림 17.2 시그라프 2000 전시에서 선보인 페이크숍의 〈생명과학-페이크숍〉 중 투사된 웹브라우저.

마치 코마에 빠진 것처럼 의사–의학적 장치에 연결된 줄에 걸려 있는 라이브 퍼포머들이 보였다.[25] 라이브 몸, 녹화된 몸, 허구적인 몸, 구성된 몸, 실제적인 몸 사이의 상호작용은 복잡하고, 이와 유사한 구성된 것과 실제적인 것 사이의 동역학은 페이크숍의 〈캡슐 호텔Capsule Hotel〉(2001) 프로젝트에서 탐구된다. 도쿄의 실제 호텔에 있는 작은 캡슐 같은 침실들과 갤러리에 설치된 모형 캡슐이 화상회의 프로그램으로 연결된다. 방문객들은 갤러리의 캡슐 모형에 들어가서 "진행되고 있는 서사와 시간 기반의 퍼포먼스 행위에 참여할 수 있다. 〈캡슐 호텔〉의 개념에 결정적인 것은 근본적으로 다른 맥락에서 이중으로 조성된 환경이다. 하나는 '연출된 것'이고, 다른 하나는 상업적인 숙박 시설(이자 사회의 공리적 부조리)이다."[26](그림 17.3) 텔레마틱 퍼포먼스를 위해 특별히 고안되고 배치된 공간들도 등장했다. 애리조나주립대학의 예술학연구소Institute of Studies in the Arts (ISA)에 생긴 '인텔리전스 스테이지Intelligent Stage'가 한 예다. 두 개의 분리된 공간이 연결되고 일련의 MIDI · 스트리밍 비디오 입력, 데이비드 로크비의 선구적인 '초긴장시스템Very Nervous System (VNS)' 같은 인터랙티브 애플리케이션이 내장되어 있다. ISA에서의 퍼포먼스는 두 개의 공간을 텔레마틱하게 실시간으로 연결하는 경우가 대다수지만, 셀바이트 2000Cellbytes 2000 축제를 위해 협업한 무용 퍼포먼스인 〈가상적 파트너링Virtual Partnering〉(2000, ISA, 퍼포먼스예술 창작연구센터ResCen, 신칸센shinkansen)의 경우에는 그렇게 하지 않았다. 이 작품은 메인 무대에 선 세 명의 무용수와 인텔리전스 스테이지의 솔로 무용수 한 명을 합성된 웹캐스트 이미지로 결합했다. 흥미롭게도 8초 정도의 시간차 때문에 두 무대 사이에 실제로는 아무런 데이터도 전송되지 않았다. 각각의 장소에 있는 무용수들에게 정교한 큐가 주어져서 그들이 조화롭게 춤추고 있다는 인

그림 17.3 텔레마틱하게 연결된 페이크숍의 설치 〈캡슐 호텔〉(2001)에 사용된 다수의 캡슐 침실 공간들.

상을 주게 했다. 창작 단체에 따르면 안무가들은 자신이 메인 무대, 인텔리전스 스테이지, 그리고 웹까지 총 세 개의 공간을 위해 안무하고 있다는 사실을 계속 상기해야 했다고 한다.

컴퍼니 인 스페이스

우리는 실시간으로 텔레마틱 프로젝션을 포함하는 많은 무용 퍼포먼스를 보았고 무용단들은 기술의 마법이 모두가 볼 수 있는 곳에 있으므로 단순히 이러한 원격의 가상적 몸이 존재하는 것으로 충분하다고 여기는 것 같다고 흔히 의심하게 된다. 하지만 컴퍼니 인 스페이스 같은 무용단의 진보적인 디지털 창의성은 텔레마틱 퍼포먼스의 형식을 새로운 미적 수준에 올려놓는다. 〈비디오에 의한 재판^{Trial by Video}〉(1998, 멜버른과 런던을 연결)과 〈탈출 속도^{Escape Velocity}〉(2000, 멜버른과 홍콩을 연결) 같은 이중 장소 퍼포먼스에는 원격의 라이브 무용수들이 극상 공간에서 퍼포먼스연행하는 이들과의 (분리되고 임의적이기보다는) 고도로 통합되고 유의미한 결합으로 들어오게 됨에 따라 생겨나는, 숭고하고 숨 멎도록 아름다운 순간들이 있다(그림 17.4). 극장에 있는 무용수들이 스크린상에 비춰지는 원격 무용수들과 합쳐지게 하려는 실시간 디지털 효과와 라이브 비디오 중계는 이 퍼포먼스들의 시각적·드라마적 힘에 핵심적이다. 〈탈출 속도〉에서 신체들은 마치 분자로 이루어져 있듯 반짝임으로 변하고, 옅은 빛과 색의 '기둥'들이 그들을 관통한다. 스크린 분할 효과는 무용수들의 흐르는 표현적 움직임들과 특유의 제스처를 두 개의 동일한 이미지로 만들고, 그 위에는 삼차원적 텍스트 조각들이 중첩되어 원형·

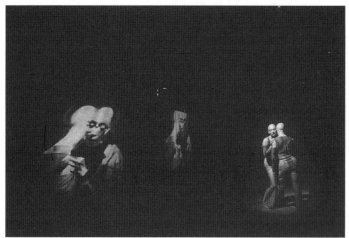

그림 17.4 컴퍼니 인 스페이스의 텔레마틱 무용 퍼포먼스 〈탈출속도〉(2000). 사진: 제프 버스비Jeff Busby.

그림 17.5 컴퍼니 인 스페이스의 텔레마틱 '몸-안의 몸' 효과는 시각적으로 흥미롭고 드라마적인 무용 시퀀스를 만들어낸다.

나선형으로 스크린 위를 돌아다닌다.

만화경적 효과와 스크린 위의 텍스트는 〈화신Incarnate〉(2001)에서도 등장한다. 이 작품은 홍콩예술센터Hong Kong Arts Center를 호주 멜버른의 댄스하우스Dancehouse와 연결한 화상회의 퍼포먼스다. 멜버른의 무대 뒤 스크린은 투사된 이미지 사이로 홍콩의 무용수들이 매핑되어 있는, 일종의 이미지의 시각적 도가니다. 텔레마틱 퍼포머 한 명이 빛나는 '연못'의 밝은 파형 패턴 안에 투사된다. 그리고 빠른 팔 제스처로 이루어진 시퀀스들이 디지털로 채색되고 섬광이 비춰져서 움직임을 시각적으로 액화시킨다. 먼 곳에 있는 홍콩의 퍼포머들을 비추는 클로즈업과 카메라 움직임의 사용은 이 가상의 무용수들이 떠다니고 유영하면서 그들의 얼굴이 전경으로 다가오다가 프레임 바깥으로 사라지면서, 스크린상

에 나오는 매혹적인 드라마에 더해진다. 컴퓨터로 생성된 3D 모노크롬 스카이라인이 두 명의 (컴퓨터로 입력된) 텔레마틱 무용수를 위한 멋진 키네틱 배경이 된다. 이 무용수들은 무대 위에 있는 무용수 두 명의 라이브 피드 비디오 프로젝션과 합쳐진다.

한 시퀀스에서는 텔레마틱 무용수 중 한 명의 몸을 미디엄 숏으로 찍은 화면이 네거티브로 변하고, 움직이는 별들로 이루어진 밝은 우주가 화면을 채워 그 인물을 잠식한다. 그 위로 중첩된 캡션은 다음과 같다. "그녀의 밝기는 저 별들을 부끄럽게 할 것이다." 그다음은, "저 빛은 햇빛이 아니라 해가 내뿜는 유성, 더 많은 빛과 빛이다." 몸의 윤곽은 다른 춤추는 몸들을 입력시키기 위한 매트mat*로 사용된다. 춤추는 몸들은 채색되어 움직이는 상체와 얼굴의 어두워진 실루엣 안팎으로 삽입된다. 여기서 비율의 차이가 두드러진다. 와이드 숏으로 찍은 몸 하나가 상체나 클로즈업된 머리의 윤곽 안에서 움직인다. 그들의 움직임에서 대조되는 속도와 특질 또한 흥미롭다. 어떤 지점에서 클로즈업된 머리 실루엣 하나가 우아하게 천천히 회전하는데, 그 안에는 실물 크기의 몸 두 개가 빠르게 회전하고는 재빠르게 바닥을 향해 하강한다(그림 17.5).

컴퍼니 인 스페이스는 텔레마틱 몸과 라이브 몸의 숭고하고 고차원적인 융합을 수행하며, 많은 다른 극단이 열망하지만 많은 경우 슬프게도 오직 자신들의 작업에 대한 개념적이고 이론적인 논의에서만 성취하는 종류의 마법을 실천에서 실현한다. 자신들의 퍼포먼스에 대한 컴퍼니 인 스페이스의 논의는 외면으로는 텔레마틱 기술을 탐구하는 다른 많은 이의 논의와 유사하게 들리지만, 핵심적인 차이는 그들의 퍼포먼스에 참석하는 것이 그 논의를 약화시키는 것이 아니라 확인하게 한다는 점이다.

〈탈출 속도〉는 … 신체를 현실 세계와 가상 세계 사이에 부유하게 하고 … 공간과 시간, 장소 등의 매개변수들이 우리 발아래서 변화하는 역사의 한순간에 신체가 그것들과 갖는 관계의 복잡한 본질을 반영한다. … 양쪽에 있는 무용수들은 투사된 사차원에서 함께 퍼포먼스연행한다. 무용수들은 '실제 아바타'가 된다. 그들의 퍼포먼스는 물리적·가상적인 육체성, 기술, 중력이 몸과 맺는 관계에 질문을 던진다.[27]

* 매트는 사진과 영상에서 두 개 이상의 이미지를 하나의 완성된 이미지로 합성하기 위한 특수효과로, 보통 합성될 이미지가 중첩될 배경을 의미한다.

텔레마틱 협업

텔레마틱 결합은 과정 기반의 발전 작업·리허설의 사적인 맥락과 더불어 최종 퍼포먼스의 공적 맥락 모두에서 예술가와 퍼포머 사이의 실시간 시청각 협업을 가능하게 한다. 텔레마틱 협업은 다른 예술가들 또는 멀리 있는 극단 구성원들과의 공동작업뿐만 아니라 관객 구성원들과의 파트너십 또한 포함할 수 있다. 글로리아 서턴^{Gloria Sutton}은 네트워크로 연결된 창의성의 근본적인 특징 중 하나가 "저자성보다 협업"을 특권화하는 것과 예술의 생산·수용의 민주화라고 주장하면서, 비토 아콘치^{Vito Acconci}, 에이드리언 파이퍼^{Adrian Piper}, 한스 하케^{Hans Haacke}의 작업에서 발견된 이러한 양상의 초기 모델에 주목한다.[28]

조지 코츠 퍼포먼스 워크스의 〈어디에도 없는 밴드^{The Nowhere Band}〉(1994)는 무대 퍼포먼스의 개발과 실현 모두를 위해 웹과 시유시미 등 텔레마틱스를 사용해 전에 알지 못했던 예술가들과의 원격 협업 관계를 새롭게 구축했던 흥미로운 초기 사례를 제공한다. 이 작품은 사람들에게 나는 법을 가르쳐줄 수 있는 마법의 새에 관한 뮤지컬을 만들고 싶어 하는 (코츠의 네 살짜리 딸 그레이시가 연기한) 한 아이의 포부를 다룬다. 뮤지컬에 필요한 음악가과 퍼포머를 온라인으로 구하면서, 아이의 환상은 노트북 컴퓨터 한 대로 실현된다. 퍼포먼스 제작에 앞서, 라이브 퍼포먼스를 위한 록밴드 멤버가 될 수 있는, 악기 연주가 가능한 사람을 찾는 광고 웹페이지가 구축되었다. 그 웹페이지는 첫날 만 명 이상의 조회 수를 기록했고, 결국 호주에 거주하는 백파이프 연주자를 포함해 총 네 명이 캐스팅되었다. 극장에서 상연된 퍼포먼스에서 네 명의 연주자들은 각자의 분리된 위치에서 연주했으며, 시유시미 화상회의와 T1 고속 인터넷 연결을 통해 무대 스크린상의 창을 통해 투사되었다.

하지만 라이브 퍼포먼스에서 화상회의 프로그램을 사용하는 것은 (오늘날에도 여전히 그럴 수 있듯이) 문제적이었다. 라이브 텔레마틱 이미지는 심하게 픽셀화되어 있었고 정지에서 시작으로 넘어가는 날카로운 전환들이 섬광처럼 반복되었다. 대역폭의 한계는 네 명의 원격 음악가들의 이미지 전송에 1초씩 지연이 있음을 의미했다. 또한, 당시 라이브 오디오 전송에서의 인터넷 비효율성에 의해 극단은 각각의 음악가가 연주하는 음악을 인터넷을 통해 디지털로 중계하는 대신에, 훨씬 오래되고 덜 매력적인 기술인 전화에 의존해 소리를 라이브로 극장 공간에 출력하기로 결정했다.

그러한 기술적 한계와 그렘린^{gremlin}*이 일부에게는 좌절의 원인이 되었지만, 예술 콜렉티브 마더보

* 기계나 항공기에 고장을 일으킨다고 여겨지는 가상적 존재.

드^{Motherboard}는 그것들을 긍정적으로 포용하고 송수신 속도의 변동과 더불어 컴퓨터 고장이나 연결 단절을 〈매기의 사랑 바이트^{M@ggie's Love Bytes}〉(1995) 같은 작품의 드라마적 전개와 최종 퍼포먼스 동역학에 삽입했다.

> 이 퍼포먼스는 사이버공간의 예측 불가능성을 다루기 위해 주의 깊게 계획되었다. 즉흥은 절대적으로 중요하다! 컴퓨터가 고장 나거나 연결이 끊어지는 것은 불가피한 일이다. 기술의 제한과 불량은 창의적으로 이용된다. 예를 들어 지연되거나 정지되고 픽셀화된 시유시미의 움직이는 이미지는 벽돌 공간에서의 유사한 움직임의 유동성과 병치된다. 시간은 멈추고, 시간은 계속되고, 시간과 장소는 동시에서 벗어난다. 〈매기의 사랑 바이트〉는 … 저예산 기술이 현재 가장 많은 사람에게 경험, 상호작용, 창조성의 가장 큰 가능성을 제공한다고 주장할 정도로 대담하다.[29]

〈매기의 사랑 바이트〉는 1995년 노르웨이의 보이드 페스티벌^{Void Festival}에서 발표되었다. 브라와 바지를 입은 (각각 매기를 연기하는) 세 명의 무용수는 IRC와 시유시미, 아이비짓^{Ivisit}을 이용한 화상회의를 통해 원격 '연인'이 되는 참여자들로부터 선물(사랑 바이트)을 받는다. 이 연인들은 런던, 샌프란시스코, 쾰른, 요코하마 등지에서 소리, 텍스트, 시각 이미지를 제공해서 세 명의 매기들을 자극한다. 더 최근에 마더보드는 텔레마틱 협업을 통해 다방면에 걸쳐 있으며 아나키적인 온라인 '즉흥 연주' 파티를 열어 많은 예술가와 음악가를 〈핫와이어드 라이브 일렉트로닉 레지스턴스 네트워크 아트 파티 플랜^{The Hotwired Live Electronic Resistance Network Art Party Plan}〉(2000, 미셸 테랑과의 공동작업) 같은 행사들로 연결하는 작업을 지속해왔다. 주말 동안 이뤄진 실험과 교류는 예술/퍼포먼스 파티를 노르웨이 모스의 한 공연장으로 연결시켰고, 또 캐나다 토론토의 한 예술학교에서 열린 비슷한 파티로도 연결시켰다. 온라인으로 이루어지는 청각적이고 시각적인 즉흥연주는 암스테르담의 바그 소사이어티^{WAAG Society}(올드미디어·뉴미디어 협회^{Society for Old and New Media})에서 개발한 키스트로크^{Keystroke}나 마인드퍽^{m9ndfukc}이라는 단체가 개발한 비디오 조작 소프트웨어 나토^{NATO} 같은 소프트웨어 프로그램의 사용을 포함한다. 시각적 즉흥연주는 텔레마틱 프로젝션과 힙합 DJ, 그리고 텍스트 조각들을 입력하는 TJ(텍스트자키)를 포함했던 호주의 무용 퍼포먼스 〈페이크^{fake}〉(2000, 세라 네빌^{Sarah Neville}, 헬리오그래프 프로덕션^{Heliograph Productions}, 와비클^{Wavicle}의 협업) 같은 행사에서 사용되는 등 인기 있는 텔레마틱 형식이 되었다.

1997년 9월, 영국의 퍼포먼스 아트 집단인 IOU 시어터는 스페인 단체 라 푸라 델스 바우스와 협업해 타라가에서 라이브 퍼포먼스를 상연하는 동시에, 독일 프라이부르크에서 상연되는 동시적인 라이브 퍼포먼스를 화상회의로 투사해 연결하는 작품을 선보였다. 크리스 스콰이어스^{Chris Squires}가 IOU 극단에 대해 쓴 미출간 보고서에 따르면 인터넷이 중계할 수 있는 비디오의 용량은 훨씬 더 오래된 매체(텔레비전)에 비해 낮지 않으며, 그 당시의 기술적 한계는 네트워크로 연결된 야심한 퍼포먼스들을 여전히 심각하게 제약하고 있었다.

투사된 비디오 이미지는 독일에서 온 것과 우리가 작업한 것 모두 품질이 나쁘고 라이브 퍼포먼스 상황에서 매우 시시하고 비개인적인 것처럼 보인다. 지연, 섬광 같은 움직임, 그리고 소리(말)와 이미지 사이의 분리에는 그것만의 미학이 있지만, 우리가 텔레비전에서 익숙한 위성 경로와는 매우 다르다. 또한 관객들에게는 프라이부르크에서 상연되던 작품을 완전히 이해하기란 매우 어려웠다. 그것은 카메라를 위한 작품이 아니라 라이브 퍼포먼스로서 고안된 것이었기 때문이다. 그 프로젝트는 그것이 "21세기 최초의 예술 작품"이라는 등 언론으로부터 얻은 과장된 논평의 일부는 받을 자격이 없었을 것이지만, 대체로 그것은 … 이 새로운 매체를 이해하고 더 나은 것을 향해 작업할 때 유용한 과정이었다.

그렇기는 하지만 텔레마틱 협업은 1990년대 후반에 계속해서 번성했으며, 특히 라 푸라 델스 바우스의 〈작은 방들^{Cabinas}〉(1996) 같은 작품에서 그러했다. 라 푸라 델스 바우스는 화상회의로 연결된 오두막을 디자인해 바르셀로나와 사라예보에 설치했다. 참여자들은 그곳에서 서로를 보고 대화할 뿐만 아니라 인터페이스를 사용해 빛과 소리 시퀀스를 활성화하고 서로에게 그것을 전송할 수 있었다. 라 푸라 델스 바우스는 그렇게 할 때 참여자들이 직접적으로 "감각을 교환"하게 된다고 믿으며, "거리가 떨어져 있어도 … 만약 서로 모르는 사람들이 대중매체에 의해 여과되지 않은 경험을 공유할 수 있다면, 그것은 관용의 증가를 도울 수 있을 것"이라고 주장한다.[30]

플로팅 포인트 유닛^{Floating Point Unit (FPU)}은 다층적인 시청각 환경과 미디어로 포화된 설치를 구축하며, 이때 흔히 실제 공간과 VRML 건축 공간을 퍼포먼스 아트의 요소들과 결합시킨다. FPU의 협업적 인터넷 프로젝트 〈이머전(시) 룸^{emergent(c) room}〉(1997)은 미국과 일본, 브라질의 예술가들을 연결했다. 채팅창의 타이핑된 텍스트를 통해 이루어지는 그들의 상호작용은 보이스 신시사이저로 변환되어 FPU가 "인공적 삶의 음악"이라고 묘사하는, 주변의 소리가 담긴 사운드트랙에 부가되었다. 이 작품

은 분배된 퍼포먼스를 통해 점화되고 점거되는 공간들의 다양성에 대해 묻는다. 작품 제목의 '방'은 문자 그대로 채팅방을 지칭하는 동시에 은유적으로는 몸과 뇌, 의식의 새로운 영역들을 포함하는 다른 장소들을 지칭한다. FPU에 따르면 〈이머전(시) 룸〉은 다음과 같다.

전염되는 아이디어들이 억제되지 않고 전파될 수 있는 장소. … 의식의 중간 상태, '코마' 상태에 빠질 수 있는 장소. … 디지털, 그리고/또는 유기적 비밀들을 발견하는 중에 경험되는 황홀의 '생명문자적bio-glyphic' 상태에 대한 암호로서의 "emergent". 디지털 의식 피하의 층들에서 번창하는 인공적 생명에 대한 암호로서의 "(C)". 우리의 방, 우리의 몸에 대한 암호로서의 "room". 살에서 시작해서 표면을 훑기. 숨겨진 정보, 즉 뇌 기능의 해독된 정보의 층들로 들어가기.[31]

2000년 '넷.컨제스천net.congestion*'이라는 제목으로 열린 국제 스트리밍미디어 축제International Festival of Streaming Media의 일부로서, 바그 소사이어티(암스테르담)와 오디오룸Audioroom(런던)은 협업으로 런던과 암스테르담, 그리고 인터넷에서 평행적으로 상연되는 퍼포먼스를 선보였다. 〈오 플러스 이O+E〉(2000)는 오르페우스와 에우리디케의 신화를 재해석한 것으로, 세 곳의 장소를 이야기에 등장하는 서로 다른 세계들로, 즉 런던을 자연적 세계와 오르페우스의 연단으로, 암스테르담을 지하 세계로, 그리고 인터넷을 통과의 영역으로 상정한다. 암스테르담에서는 서로 다르고 동시적인 에우리디케의 버전들이 몇 개 만들어져서 오르페우스가 그녀를 찾는 것을 혼란하게 했다. 멀티유저 애플리케이션인 키스트로크가 사용되어 실시간 애니메이션, 비디오 이미지, 사운드, 텍스트를 만들고 조작하고 교환할 수 있도록 했고, 대중으로 하여금 퍼포먼스에 개입할 수 있게 했다. 이에 더불어 플레이텍스트 플레이어스Playtext Players의 라이브 하이퍼텍스트 버전부터, 클라우디오 몬테베르디Claudio Monteverdi의 〈오르페오L'Orfeo〉(1607)를 업데이트해 로완 메이Rowan May가 디자인한 아름다운 다층적 프로젝션을 공중의 구球와 후면 스크린에 투사한 오페라노스Opera North의 멀티미디어 오페라 〈오포이O4E〉(2000)까지, 오르페우스와 에우리디케의 서사는 디지털로 차용되기에 강력하고 유혹적인 신화인 것으로 증명되었다.

* 네트워크 컨제스천은 서버 폭주 등 접속자가 몰려 인터넷 흐름이 원활하지 않은 인터넷 혼잡 상태를 말한다.

쿤스트베르크-블렌드

소피아 라이쿠리스가 이끄는 쿤스트베르크-블렌드는 1997년 창단되었으며 그 이전에 있었던 WITS[32] 단체에서 발전되어 나왔으므로 그것과 동일한 세 가지 식별 가능한 의도를 가지고 있다. 첫째, "퍼포먼스에 대한 여성적인 태도"에 집중할 것, 둘째, "유동적이고 반反클라이맥스적인 퍼포먼스 구조와 퍼포머·예술 형식 간의 비위계적인 관계"를 구축할 것, 그리고 셋째, "즉흥('즉각적 구성')을 퍼포먼스의 양태로서 사용할 것."[33] 따라서 쿤스트베르크-블렌드의 디지털 기법과 텔레마틱스 차용에는 미적·철학적 전략이 있었고, 디지털 데이터가 사운드·이미지·움직임에 공통적이라는 사실은 그 세 가지 매체 간의 민주적이고 비위계적인 관계를 추구하기 위한 이상적인 기반을 제공하는 것으로 여겨졌다.

쿤스트베르크-블렌드가 서사를 전달하거나 어떤 결정적인 엔딩으로 귀결되지 않는 퍼포먼스 구조를 사용하는 방식은 디지털 기술이 일반적으로 사용되기 훨씬 이전, 적어도 20세기 중반부터 추적 가능한 선례들과 함께, 특히 음악과 무용에서 분명히 오래된 전통으로서 이어진다. 예를 들어 존 케이지는 청자가 수용하게 되는 결과물을 풀어내고자 하는("탈포장de-package") 음악적 구성의 창조에서 중요한 인물이었으며 사전에 결정된 마무리, 피날레, 또는 표현주의적 단서를 피하고자 했다. "따라서 형식은 아상블라주assemblage가 되고, 성장은 작품의 시공간에 쌓인 것들의 축적이 된다. (무無-지향적 또는 전全-지향적인) '연속'은 후기 르네상스 예술 음악의 다른 형식들에서의 (지향적) '진행'에 대항하는 지배적인 절차다."[34] 1952년부터 머스 커닝햄은 안무에서 유사한 길을 추구했다. 클라이맥스는 종점이 아니라 영원히 지속되는 과정의 일부이며 우선순위가 더는 지배하지 말아야 한다는 것이었다. "이제 나는 위기가 클라이맥스를 의미한다고 볼 수 없다. 산들바람 하나에도 클라이맥스가 있다는 것을 인정하지 않을 거라면 말이다. … 삶은 그럼에도 계속된다. … 클라이맥스는 새해 전야라는 것에 휩쓸리는 이들을 위한 것이다."[35] 협업의 아이디어에 관해 케이지와 커닝햄 둘 다 같은 공간의 같은 간학제적 워크숍에서 명백히 협업했음에도 그들은 절대 '함께' 작업하지 않았다고 주장했다는 점이 흥미롭다.[36] 또한 흥미로운 것은 1980년에 "신기술에 대해 얼마나 관심이 있습니까?"라는 질문에 케이지가 내놓은 약간 놀라운 답변이다. "나는 신기술에 아주 조금의 관심밖에는 없습니다. 부분적으로는 그것이 그렇게나 많은 다른 이의 관심을 끌기 때문이고, 다른 이들이 그 분야에서 훌륭한 작업을 하고 있기 때문입니다."[37]

케이지/커닝햄의 이러한 격언들과 그들의 협업적 작업에서의 개인적 상호 의존은 다소 학적이고

그림 17.6 쿤스트베르크-블렌드의 <트랜스/폼>(1999) 설치 버전의 이미지들.

신비하게 보일 수 있을 쿤스트베르크-블렌드의 결과물에 유의미한 열쇠를 제공한다. 쿤스트베르크-블렌드의 즉흥은 유사한 모델을 따른다. 복수의 입력(사운드·이미지·움직임)으로 시간의 경과에 따라 즉흥적인 콜라주를 만들지만, 거기에 식별 가능한 위계나 진행, 서사, 또는 클라이맥스는 없다. 오히려 강조되는 것은 '중첩'과 시간에 따른 그것의 경과이고, 독립적이고 자율적인 디지털 신호가 하나의 매체에서 다른 매체로 전환된다.

〈트랜스/폼$^{trans/forms}$〉(1999)은 애리조나대학교의 IDAT99에서 초연된 것으로,[38] 실시간으로 입력되어 인터넷으로 전송되는 신호를 런던 뮤지션 컬렉티브$^{London\ Musicians'\ Collective}$의 음악 스튜디오에서 웹으로 방송한 테레민theremin, 색소폰, 소리를 증폭시킨 글러브*의 라이브 즉흥 사운드를 중첩시켰다(그림 17.6). 애리조나에서 진행된 무용 퍼포먼스와 협연한 원격 음악가 중에는 전설적인 색소폰 연주자인 롤 콕스힐$^{Lol\ Coxhill}$, 테레민 연주자 마이클 코스마이즈$^{Michael\ Kosmides}$, 그리고 전자적 신체 감지기를 사용해 사운드댄스를 창작한 크누트 아우페르만$^{Knut\ Aufermann}$ 등이 있었다. 그 복잡한 텔레마틱 사운드트랙에 라이브 목소리가 입력되었고 편집된 비디오 시퀀스는 두 명의 퍼포머인 라이쿠리스와 비브 도건 코링엄$^{Viv\ Dogan\ Corringham}$의 하얗게 반짝이는 의상과 극명하게 대조적으로 때때로 투사

* 피에조 픽업을 장착해 특수제작한 데이터글러브로, 크누트 아우페르만이 악기로 사용하는 장치의 일부.

되었다. 1999년의 웹 방송은 확실하게 자리 잡힌 기술이기는 했지만, 여전히 많은 결함을 가지고 있었다(가장 흔한 것은 '인터넷 혼잡'). 그러한 결함들을 최대한 긍정적으로 활용하고 강조하려는 차원에서 이 퍼포먼스는 관련된 프레임 정지와 시간 지연 등의 결함들을 작품의 기본 구조에 포함시켰다. 이렇듯 긍정적인 인터넷 폭주의 미학은 〈스트링String〉(2000)에서도 강조되었다. 이 작품에서는 원격 테레민 연주자와 사운드/비디오카메라 조작자의 출력이 혼합되고 엮여서 즉흥적 솔로 무용으로 귀결되고, 퍼포머의 신체를 포함한 다양한 표면에 프로젝션이 비춰졌다.

쿤스트베르크-블렌드가 야코브 샤리르와 런던 기반의 네덜란드 출신 멀티미디어 작곡가 스탄 베이난스Stan Wijnans와 협업한 〈인텔리전트시티IntelligentCITY〉(2002-2004)는 무작위적인(또는 적어도 극단적으로 복잡하고 예측 불가능한) 소스인 쇼핑몰의 소비자들로부터 입력되는 신호를 중심으로 한다. 그들의 움직임은 복수의 사운드와 이미지를 입력해 쇼핑몰이라는 공공 공간의 건축과 정조를 반영해 조작·편집될 수 있게 하고, 이 데이터는 다시 쇼핑몰 안으로 반영된다. 이 프로젝트는 건축과 안무 둘 다 본질적으로 공간 구조와 관련되어 있다는 단순한 전제를 기반으로 구축되었으며, 퍼포머를 그들의 (VR) 신체의 내부적인 건축 안으로 밀어넣는 것처럼 보였던 샤리르의 전작인 〈가상 데르비시와 춤추기〉(1994, 다이앤 그로말라와의 공동작업)와 연결된다. 하지만 〈인텔리전트시티〉에서 건축은 실제 건축물이고(쇼핑몰), 퍼포머들 또한 실제적이며(쇼핑몰 소비자들), 그들 사이에서 샤리르가 "안무적 환경', 역동적 공간"[39]이라고 부르는 가상적 패턴을 생성한다. 퍼포머/소비자는 이 가상적 패턴을 신체적 움직임이자 사운드와 이미지로서 동시에 경험할 수 있다. 이러한 작업에서 그들은 케이지와 커닝햄뿐만 아니라 플럭서스 예술가들과 퍼포머들, 백남준, 그리고 작곡가 개빈 브라이어스Gavin Bryars와 스티브 라이시Steve Reich 등 주어진 상황의 복잡한 형식적 구조와 체계를 탐구한 여러 예술가·작곡가의 전통 또한 따르고 있다.

주석

1. Arns, "Interaction, Participation, Networking: Art and Telecommunication," 336.
2. 2002년 소위 테러와의 전쟁에 대한 조지 W. 부시 전 대통령의 텔레비전 담화 중.
3. 백남준, "Art and Satellite," 42-43.
4. Ibid., 41-42.
5. Obrist, "Turning to Technology: Legendary engineer Billy Klüver on artist-engineer collaborations"에서 재인용한 글.

6. Rush, *New Media in Late 20th-Century Art*, 63.

7. Collins, "The Actual and the Imagined," 51.

8. <http://www.gertstein.org/> 참조.

9. Ibid.

10. Reaves, "Theory and Practice, The Gertrude Stein Repertory Theatre."

11. Ibid.

12. Ibid.

13. Bruckner, "An Epidog—Mabou Mines."

14. Chalmers, "All the World's a Cyber Stage: The State of Online Theater."

15. <http://www.gertstein.org/screen/stage-pro.htm> 참조.

16. <http://www.gertstein.org/details /pro-k12.htm> 참조.

17. Naugle, "Distributed Choreography."

18. Wortzel, "Starboard."

19. Ibid.

20. Hovagimyan, "Art Dirt Im-port."

21. Ellipsis, "Untitled."

22. Peppermint, "Conductor #1: Getting in Touch With Chicken."

23. Kozel, "Ghosts and Astronauts."

24. Durkin, "Shared Identity."

25. Bolter and Gromala, *Windows and Mirrors*, 96-112를 보라.

26. Paul, *Digital Art*, 163 .

27. Company in Space, "Escape Velocity."

28. Sutton, "Network Aesthetics: Strategies of Participation within net.art," 27.

29. Motherboard, "M@ggie's Love Bytes."

30. La Fura Dels Baus, "Cabinas."

31. Floating Point Unit, "emergent(c) room."

32. WITS는 안무가 라이쿠리스, 음악가 실비아 핼릿[Sylvia Hallett], 애슐리 마시[Ashleigh Marsh], 비브 도건 코링엄, 그리고 시각예술가 지나 사우스게이트[Gina Southgate]로 구성되어 있었다.

33. <http://www.ad406.dia1.pipex.com/sophia.htm>의 "Sophia Lycouris" 페이지 참조.

34. Nyman, *Experimental Music: Cage and Beyond*, 26.

35. Ibid.

36. Raymond, "Some Empty Words with Mr. Cage and Mr. Cunningham," 4-12.

37. Ibid., 6.

38. 1999년 2월 애리조나 템피에서 열린 국제무용기술학회[International Dance and Technology Conference].

39. 2003년 5월 22-25일 캐나다 토론토대학교에서 열린 서틀 테크놀로지 03 심포지엄[Subtle Technologies 03 Symposium]에서 발표된 해당 프로젝트의 묘사 중: <http://www.subtletechnologies.com/2003/lycourissharir.html>.

18장. 웹캠: 감시의 전복

> 이미지로 포화된 우리의 세계는 우리를 유령의 무리 속에 살도록 하고 이 시대의 동질성을 의심하도록 한다.
>
> —실비안 아가생스키Sylviane Agacinski[1]

감시 사회

웹캠 현상 자체에 대한 검토를 시작하기 전에 먼저 감시에 대한 이론들과 온라인 감시 예술 이전의 감시 예술 사례들을 분석할 것이다. 초창기인 19세기 상자 카메라의 시절부터 카메라의 규율적인 프레임과 관찰적인 응시는 방해하고 통제하는 힘으로서 개념화되어왔다. 프로이트부터 푸코와 페미니즘에 이르기까지 사진 이론은 사진적 객관성에 대한 비평을 제공했으며, 다음과 같이 주장했다.

> 사진적 리얼리즘 안에 배태된 것은 사진적 대상에 대한 장악과 통제에 대한 담론이다. 이때 그 대상은 자연(실제)이거나 신체다. … 사진적 응시는 차별적이다. 사진적 응시는 보이는 대상보다 보는 주체를 우선시하며 차이나 다름을 용납하지 않고 흔히 그것을 기형으로 약호화한다. 존 태그John Tagg(1998)나 앨런 세쿨러Allan Sekula(1989) 같은 비평가들은 푸코의 감시와 파놉티시즘panopticism 개념들을 사용해 리얼리즘 사진이 사회적 통제의 도구가 되어버렸음을 보여줬다.[2]

1982년에 런던의 코미디스토어에서 한 영국 코미디언은 조지 오웰George Orwell의 소설 『1984』(1948)가 모든 가정에 사람들을 억압하고 통제하며 프로파간다를 전송하는 동시에 그들을 지켜보는 스크린이 있는 미래를 예측했다는 것을 상기했다. 하지만 그는 오웰의 예측이 20년이나 늦었다며 농담을 했다. "1964년에 이미 모두가 자원했는데 말이죠." 이전의 사진 카메라와 영화 카메라처럼 텔레비전과 방송 미디어 또한 개시되자마자 사회적 강압과 통제의 형식으로서 이론화되었고, 그 이후 CCTV 감시 카메라의 확산은 사생활과 관련된 근본적인 인권을 침범하는 억압적인 파놉틱 사회에 대한 적대적

그림 18.1 조지 코츠 퍼포먼스 워크스의 연극 〈보이지 않는 장소: 가상의 쇼〉(1991)에서 나오는 미디어 편집증과 파놉티시즘.

인 비판을 가속화했다. 이러한 편재하는 미디어 파놉티시즘의 이미지를 불러일으키는 많은 디지털 퍼포먼스 가운데 가장 기억에 남을 만한 것은 조지 코츠 퍼포먼스 워크스의 〈보이지 않는 장소: 가상의 쇼〉(1991)에서의 한 시퀀스다. 부서진 텔레비전 안에서 두 명의 라이브 배우들이 상호작용하며, 컴퓨터 그래픽으로 된 거대한 눈 하나가 그들의 행위를 쫓는다(그림 18.1).

그러나 진보적 학자들과 인권활동가들의 울부짖음은 예전부터 소수에 불과했다는 것이 흔히 잊히곤 한다. 대중에게서 감시는 명백하게 어마어마한 인기를 끌었다. S. 데이비스S. Davies는 감시를 사람들에게 있어서 "낙관적인 여론"이라고 부르면서[3] 파놉틱한 눈이 훈련되는 곳에서 범죄에 대한 사람들의 두려움이 줄어든다고 보며, 개러스 팔머Gareth Palmer는 "CCTV에는 범죄를 억제하면서 대중의 인기를 얻는 마법적인 특성이 있기에 그것은 시민에 대한 자유의지론적 걱정을 초월했다"고 주장한다.[4]『감시와 자유Discipline and Liberty』(2003)에서 팔머는 범죄를 억제하고 감지한다는 CCTV의 특성이 증명되기보다는 추정된 것에 가깝다고 여러 연구가 밝혔음에도 불구하고 CCTV의 덕목을 선전하는 것에는 미디어의 역할이 있다고 주장한다. 그는 푸코의 이론에 기대어 CCTV 감시를 도시의 질서와 "사회를 통제하는 기술의 일부"로서 특징짓는다.[5]

[CCTV 감시는] 어둠의 치안을 유지하는 새로운 방식, 즉 모든 것을 카메라의 불빛 앞으로 가져오는 것이다. 이렇게 하면 모든 것이 알 수 있는 것이 되고 감시 기획은 혼란과 두려움을 종식시킬 수 있게 될 것이라고 여겨졌다. … 도시의 혼돈에 대한 과학적 해결책으로서 [CCTV 감시는] 행정적 힘을 상징적으로, 또 범주화의 도구로서 확대시킨다. … 신용카드로 물건을 구매할 때 남기는 흔적에서 CCTV 카메라로 찍히는 우리의 이미지까지, 우리는 분류되어야 할 데이터로서 우리를 바친다.[6]

갈수록 정교하게 네트워크화된 감시와 놀라울 정도로 근접한 위성 정탐을 가능하게 하는 컴퓨터 기술은 이제 제러미 벤담Jeremy Bentham과 푸코의 통제적 응시의 강도와 더불어 오웰이 『1984』를 통해 보여준 예지력을 심각하게 가속화했다. 에르키 후타모Erkki Huhtamo를 포함한 많은 이가 특히 9/11 사태 이후 감시와 (인터넷을 포함한) 통신 도청의 확산에 의해 사생활이 갈수록 타협되고 위태롭게 되었다는 점을 지적한다. 후타모는 다음과 같이 주장한다.

관찰되고 있음에 대한 감각은 널리 흔한 정신 상태가 되어가고 있다. 원격 소통의 세계는 모든 것을 아우르는 '파놉티콘'이 될 위험에 빠져 있다. 우리는 컴퓨터나 휴대전화로 하는 모든 것이 그 어떤 순간이든지 누군가에 의해 관찰되고 기록될 수 있다는 느낌에서 벗어날 수 없다. 이와 동시에 받은편지함을 채우는 어마어마한 양의 스팸은 비현실성의 느낌을 더욱 증대시킨다. 데이터의 이러한 흐름은 더는 '접근 불가능한 수도'에서 도착하는 것이 아니라, 추적 불가능한 통로를 통해 미지의 주변적 위치들로부터 온다.[7]

최근에는 '평범한 사람들'이 가정 방범 카메라 시스템을 설치하면서 감시 사회를 적극적으로 지지하고 탐욕스럽게 투자했다. 닐스 본드Niels Bonde의 설치 작품인 〈나는 몸이나 머리에 털이 났던 적이 없다I Never had Hair on My Body or Head〉(1998)는 이러한 경향을 패러디한다. 방문객들이 여러 개의 방 안을 걸어 다니는 동안 그들은 아동용 장난감 등을 비롯한 사물에 숨겨진 정탐 기술을 통해 관찰·기록된다. 마지막 방에서 그 기록물이 재생될 때야 방문객들은 자신들이 찍히고 있었다는 것을 알게 된다.[8] 한편, (지속적으로 사회에 재반영되며 언제나 그랬듯이 헤게모니적인) 텔레비전에서도 그러한 패러다임은 널리 환영되었고, 달리 표현하자면 죽을 때까지 짜내졌다. 1990년대 후반부터 수많은 몰래카메라와 리얼리티 TV 프로그램이 있었으며, 그중에는 "우리로 하여금 다른 시청자들의 관점을 공유하기를, 권위의 다른 도구들과 함께 관람창 너머에 있기를 초청하는"[9] 경찰 쇼도 포함되었다. 이 장르에서 가장 상업적으로 성공한 것은 '벽에 붙은 파리fly-on-the-wall 효과*로 촬영한 사회 관찰 프로그램으로, 그중 가장 유명한 것은, 놀랍지 않지만 적잖이 으스스하게도, 〈빅브라더Big Brother〉다.

* 벽에 붙은 파리의 시점에서 보듯 실제 그대로의 상황을 가감 없이 보여주는 것을 추구하는 영화 · 텔레비전의 다큐멘터리적 촬영 기법을 말한다.

감시 예술

사진과 영화의 역사가 다수의 감시-이미지 선례를 제공하기는 하지만, 비디오 감시 카메라의 눈은 레스 러바인Les Levine의 〈슬립커버Slipcover〉(1966)를 통해 갤러리용 작품에서 처음으로 등장했다. 이 작품에서 방문객들은 갤러리 공간 내부의 모니터를 통해 자신의 실시간 이미지가 중계되는 것을 발견했다.[10] 많은 이가 언급한 바 있지만 이러한 패러다임은 관람자를 퍼포머로 전환시키며, 이 기본적인 모형은 그로부터 여러 다른 형식에서 반복되고 차용되었다. 그중 가장 유명한 것은 아마도 수십 년 동안 인기를 끌어온 브루스 나우먼Bruce Nauman의 1968년 작 〈비디오 복도Video Corridor〉일 것이다(필자들은 이 작품이 1990년대 후반과 2000년대 초반 미국과 영국의 갤러리 세 곳에서 전시된 것을 보았다). 방문객은 끝에 두 대의 모니터가 있는 좁고 긴 복도를 따라 이동하고, 자신이 접근함에 따라 모니터에 스스로의 이미지가 점점 커지는 것을 보게 된다.

1980년대와 1990년대에 토론토 기반의 예술가 스티브 만Steve Mann은 일련의 비가시적 연극*을 창작했다. 미국의 백화점에서 직원에게 해당 상점의 CCTV 사용에 대한 이유를 묻고 그 대화를 비밀리에 촬영한 것이다. 직원들은 대개 감시는 자신을 보호하기 위한 것이라고 대답했고, 숨길 것이 없다면 감시를 두려워할 이유가 없다고 말했다. 이 시점에서 만은 스파이 카메라를 사용해 몰래 촬영하는 것을 멈추고 캠코더를 드러냈고, 놀란 직원들은 일반적으로 물러서며 보안직원을 부르거나, 달아나거나, 또는 상점 내 촬영은 금지되어 있으므로 촬영을 멈추라고 말했다. 만의 비디오 작품인 〈슈팅백Shooting-back〉(1997)은 이렇게 연출된 사건들을 모은 편집본을 포함하며, 그는 1980년부터 진행 중인 〈무선 웨어러블 웹캠Wireless Wearable Webcam〉 프로젝트의 일부로서 스파이 카메라로 방랑·관찰·대면하는 것을 보여주는 라이브 웹 중계를 통해 감시 카메라의 시선을 계속 되돌려주고 있다.[11] 피필로티 리스트Pipilotti Rist와 커스틴 루카스Kirstin Lucas 같은 예술가들이 그 전통을 이어간다. 루카스는 머리에 착용하는 카메라를 통해 거리에서 행인과 경찰 등과의 만남을 포착하고, 이후 〈호스트Host〉(1997) 같은 행사에서 머리에 착용하는 프로젝터를 사용해 그 푸티지를 갤러리와 퍼포먼스 공간 등에서 상영한다.[12]

* 브라질의 연극이론가이자 민중연극 실천가인 아우구스투 보아우가 창시한 연극 기법으로, '억압받는 사람들의 연극'을 위해 관객을 배우로 변화시키는 실천적 방법 네 가지 중 하나다. 보아우는 브라질의 민중이 사회 부조리를 인식하지 못함을 규탄하며 비가시적 연극을 통해 그들에게 부조리한 상황을 폭로하고자 했다. 비가시적 연극의 핵심은 준비된 배우와 연출자가 주위 사람들에게는 그것이 연극이라는 사실을 알리지 않은 채 민중의 삶의 현장에서 사전에 구상된 장면을 연출하는 것이다. 보아우는 이때 보이지는 않지만 무대, 배우, 관객, 드라마가 존재한다는 점에서 이를 비가시적 연극이라고 불렀다.

영국은 세계에서 가장 감시가 만연한 국가이며, 밀레니엄 전환기에 이르러 런던에서 운영되고 있는 CCTV 카메라만 약 150,000대로 알려졌다.[13] 영국의 예술 집단인 몽그럴Mongrel의 〈몽그럴 X레포트Mongrel XReport〉(2002)는 웹상의 공지문과 런던 가로등, 지하철역에 부착한 스티커를 통한 캠페인을 사용해 거리 감시에 대한 대중 의식을 일깨우고 그들의 웹사이트나 전화로 CCTV 카메라의 위치를 보고하는 캠페인을 일으키려 했다. 런던 ICAInstitute of Contemporary Arts의 설치와 연계해 4개월 동안 이루어진 웹 프로젝트 기간 동안 수신된 정보는 데이터베이스로 통합되었고, 온라인 방문객들은 런던 전역의 카메라 위치를 기록한 몽그럴의 지도에 접속하고 그들이 제작한 경로 계획 소프트웨어(대중적인 맵퀘스트 프로그램과 유사)를 사용할 수 있었다. 이용자들이 출발점과 도착점을 입력하면 감시 카메라로 녹화되는 것을 피하면서 이동할 수 있는 최단의 (하지만 일반적으로 과도하게 우회하는) 경로가 자세한 지도로서 제공되었다.

〈몽그럴 X레포트〉와 연관된 ICA의 설치는 좁은 복도를 따라 전형적인 감시 카메라의 높이에 규칙적인 간격으로 설치된 네 대의 모니터로 구성되어 있었다. 이 모니터에는 진하게 보이는 타임코드로 카메라의 숨겨진 위치를 알리고 "현금인출기의 키패드를 눌러대는, 회색의 기업 건물들 밖에서 필사적으로 담배를 빨아대는, 교차로에서 백미러로 자신을 확인하는 낯선 사람들"[14] 등 사생활을 침해하는 시야를 보여주는 실제 CCTV 푸티지가 재생되었다. 크리티컬 아트 앙상블은 감시에 저항하는 다른 전략을 제안했다. '논쟁적 로보틱스'에 대한 그들의 담론은 치안 유지와 감시를 위해 로보틱스 기술을 사용하는 것에 대한 저항과 능동적인 반대를 요청하며, 그 예로 정치적으로 진보적인 팸플릿을 작성하는 로봇 개발을 제시한다.[15] 조엘 슬레이턴의 〈원격으로 현존하는 감시Telepresent Surveillance〉(1997)에서 로봇 세 대는 방문객들을 따라가고 함께 이동하면서 상호작용하며 내장된 카메라로 그들을 계속해서 녹화하고 그 이미지를 설치 공간 안에 투사한다.

앨릭스 갤러웨이Alex Galloway는 감시 기술과 사회 기반 시설에 대한 정치적 의식을 직접적으로 거부하거나 일으키는 대신에 그것을 전복시키기를 선호한다. 그의 작품 〈육식동물Carnivore〉(2001, 래디컬소프트웨어그룹Radical Software Group과의 공동작업)은 인터넷 트래픽과 정보 교환을 모니터링하는 FBI의 '패킷 스니핑packet-sniffing' 감시 소프트웨어로부터 그 제목을 차용했지만, 이 작품을 위해 개발된 소프트웨어는 발굴한 데이터 스트림을 FBI의 첩보 목적을 위해 사용하기보다는 예술적 시각 이미지로 변환시킨다.[16] 이와 다른 맥락에서, 하지만 유사하게 감시 데이터를 보다 미적인 형식으로 변환시키는 린 허시먼 리슨의 〈차이 엔진 3번Difference Engine #3〉(1997)은 ZKM 미술관 방문객의 비디오 이미

지를 포착해 디지털적으로 그들의 머리를 아바타에 탑재해 VRML로 재현된 미술관을 27초간 돌아다니게 한다. 리슨은 이 설치를 "감시와 관음증에 대한, 그리고 몸의 디지털적 흡수와 영적 변환에 대한, 상호작용적이고 복수의 사용자가 있는 텔레로보틱 조각"이라고 묘사한다.[17]

통치와 감시의 불길하고 무자비한 얼굴은 "정보화 시대에 복무하는 정보 기관"인 역기술국[Bureau of Inverse Technology (BIT)]의 공적 얼굴을 제시하는 미국의 예술가 나탈리 제레미젠코의 퍼포먼스 페르소나에 반영된다. 제레미젠코의 공공 연설 캐릭터는 "권력을 빼앗긴 역기술국 '사무관'의 역할을 상당히 수행적으로 취하며 오직 기술적인 지점에 대해서만… 기업적이고 과학적인 언어로 말할 수 있다."[18] 역기술국의 〈자살박스[Suicide Box]〉(1996)에서는 샌프란시스코의 금문교를 향해 설치된, 움직임을 감지하는 비디오카메라가 수직적 움직임을 감시하는 웹사이트에 연결되었고, 100일의 기간 동안 열일곱 번의 자살 행위를 기록했다. 그 '데이터'에 대한 제레미젠코의 공식적인 성명은 카메라의 응시만큼이나 서늘하게 비인간적이다. "시스템 효율성: 〈자살박스〉 시스템은 이전에는 정확하게 양화되지 않았던 사회 현상에 대한, 공적이고 프레임별로 정확한 데이터를 제공했다."[19] 그 프로젝트에 대한 글로리아 서턴의 분석은 작품 이면의 놀랍고 "과감한" 은유에 주목한다. 금문교는 미국의 정보 수도이자 자살 수도인 실리콘밸리로 향하는 입구를 제공한다. 그곳에서는 "다우존스 지수 같은 경제적 통계가 계속 감시되고 확실한 사실로서 인증되면서, 자살률과 같은 사회적 트라우마는 간과된 채 남아 있다."[20]

감시 연극

블라스트 시어리의 〈납치[Kidnap]〉(1998)는 영국에서 실제로 두 명을 납치함으로써 상당한 유명세와 악명을 얻었다. 납치된 사람들은 임시 노동자로 일하고 있던 27세의 호주인이었던 데브라 버제스[Debra Burgess]와 사우스엔드의 편의점 직원인 19세의 러셀 워드[Russell Ward]였다. 사실 그들은 동의 의사를 밝힌 피해자였는데, 블라스트 시어리의 사전 홍보에 응답했던 많은 이 중 두 명이었던 것이다. 하지만 그들은 자신들이 과연 선택될 것인지, 그렇게 된다면 언제 포획되어 구금될 것인지는 모르고 있었다. 블라스트 시어리는 긴 목록에서 그들을 임의로 채택해 감시한 후 백주대낮에 납치했다. 납치 과정과 인질의 포획은 웹에 라이브로 중계되었고, 온라인 방문객들은 은신처의 웹캠을 통제하고 납치범들과 실시간으로 소통할 수 있었다. 블라스트 시어리는 그 퍼포먼스를 "영국 소재의 어떤 비밀 장소와 웹사이트인 http://www.newmediacentre.com/kidnap"에서 일어난 것으로서 기록한다.[21]

그림 18.2 한트케의 희곡을 데이비드 살츠가 연출한 〈카스파어〉(1999)에서 컴퓨터로 작동되는, 만물을 감시하는 눈. 사진: 브래들리 헬위그Bradley Hellwig.

감시는 연극을 기반으로 하는 디지털 퍼포먼스 행사에서 주목할 만한 주제가 되었다. 페터 한트케Peter Handke의 희곡을 데이비드 살츠가 연출한 〈카스파어Kaspar〉(1999)에서는 허공에 걸린 원형 스크린에 투사된 거대한 안구가 무대 위를 장악한다(그림 18.2). 안구는 카스파어를 연기하는 배우의 모든 움직임을 따라 움직이며 벗어날 수 없는 감시를 강조한다. 이 '지능적인' 무대 환경에서는 한트케의 희곡에서 '프롬프터들prompters'의 카프카풍으로 탈체화된 목소리들도 방 안의 가구를 미리 정해진 적절한 배치로 구성하려는 카스파어의 행위에 의해 '촉발prompt'된다.

여러 다른 가구에 내장된 센서, 가속도계, 감압 저항기 등이 무대 밖의 컴퓨터 한 대에 가시적인 선으로 연결되어 있다. 카스파어가 소파의 쿠션을 만지거나 그 위에 앉으면 프롬프터 목소리 하나가 활성화된다. 그 목소리는 그가 물리적 접촉을 멈추는 순간 갑작스럽게 중단된다. 그가 흔들의자를 흔들다가 그 움직임을 멈추는 순간에도 같은 일이 일어난다. 카스파어의 동요와 편집증이 강화됨에 따라, 프롬프터들의 남성·여성 목소리들은 그에게 질문, 주장, 궤변, 상투적인 표현 등을 쏟아부으며 그의 접촉에 상응해 시작하거나 계속하거나 갑자기 멈춘다. 카스파어는 찬장과 서랍을 미친 듯이 열고 닫거나 바닥을 쓸기 시작하고 또 멈추며(빗자루 '목소리'는 빗자루가 움직일 때만 활성화된다) 삼각형 테이블이 말하는 것을 멈추게 하기 위해 필사적으로 그것의 다리 하나를 제거한다. 외부의 감시와 통제에 대

한 폐소공포의 감각은 극단으로 치닫고, 카스파어는 갑자기 멈춰서 거대한 안구 프로젝션을 바라본다. 안구는 완강하게 그의 시선을 마주한다. 카스파어는 그것을 가리키며 조용히 반성한다.

안구의 동공은 둥글다. 공포는 둥글다. 동공이 소멸했다면 공포도 소멸했을 것이다. 하지만 동공은 존재하고, 공포도 존재한다. 만약 동공이 정직하지 않았다면, 공포가 정직하다고 나는 말할 수 없었을 것이다. 만약 동공이 허용되지 않았다면, 공포도 허용되지 않았을 것이다. 동공 없이는 공포도 없다.

마지막 시퀀스에서 동일한 흰 의상을 입고 살처럼 보이는 가면을 쓴 아홉 명의 퍼포머가 등장한다. 그동안 이제 유사한 의상과 가면을 쓴 카스파어가 그의 최종 독백을 읊는다. 번쩍이는 LED 조명이 달린 입마개가 로봇 같은 인물 각각에 끼워져 있고, 그들은 카스파어가 꼼짝 못 하도록 제압한 후 그에게도 입마개를 씌워 결국 그를 침묵시킨다. 그는 말 그대로 신체적으로 다른 퍼포머들과 나란히 서게 되고, 동일하게 익명화된 인물들로 이루어진 완벽하게 곧은 일직선에서 LED 입마개의 깜빡이는 불빛과 함께 조명이 어두워진다. 임무를 완수하고 나서, 잠시도 깜빡이지 않은 채 모든 것을 보는 눈은 결국 닫힌다.

웹캠, 또는 실제 생활의 가상적 퍼포먼스

내게 예술의 주제는 흙으로 된 인간입니다.

—W. H. 오든^{W. H. Auden}[22]

1990년대 초반부터 인터넷상에 흩어져 있던 이용자와 공동체들은 '현실 세계'의 사회 속에서 CCTV에 관한 경향들을 반영해 감시와 관음증에 대한 자신들만의 독특한 입장을 제공해왔다. 이는 주로 웹캠 사용을 통해 이루어진다. 웹캠이란 "초당 15회에서 시간당 1회까지를 아우르는 정해진 간격으로 사진을 촬영해 즉각적으로 이미지를 웹 서버로 전송하는 카메라"다.[23] 웹캠은 식물 재배나 어항 관리, 교통 체증에서 자판기, 사무실과 거실에서 자위하는 모델과 성교하는 커플의 침실까지, 모든 것을 향해 있다. CCTV 감시가 흔히 은폐되어 있으며 광범위하게 치안을 유지하는 것과 관련되는 반면,

웹캠은 일반적으로 개방성·공유·표현의 자유를 향한 반대의 충동으로 특징지어진다.

예술가들과 퍼포머들은 그들의 '진정한' 하루하루의 작업 과정을 기록하고 접근 가능한 것으로 만들기 위해 웹캠을 흔히 사용했다. 이 중에는 뉴욕대학교 첨단기술센터^{Center for Advanced Technology}(CAT)의 예술 단체인 파크벤치^{ParkBench}의 작업도 포함된다. 그 작업은 원격 통제 카메라를 웹에서 최초로 사용한 것들 중 하나로, 파크벤치의 스튜디오를 24시간 내내 접근 가능한 웹 설치로 전환시킨 것이었다. 웹캠이 예술 매체로서 지니는 본성을 연구하는 실험이었던 그 작업에 대해, 파크벤치는 감시에 대한 자신들의 의식이 때때로 행위를 고조시켰으며 또 때로는 스스로 "이제 사적인 것과 공적인 것의 경계를 지워버리는 유비쿼터스 감시 속에 용해된다"고 느꼈음을 회상한다.[24] 또한 파크벤치는 〈아티스트시어터^{ArTisTheater}〉라는 라이브 웹 퍼포먼스를 1994년에 최초로 창작했다고 주장한다.[25]

타인의 시선 아래 조망될 것을 자처한 피사체들은 주시되고 있다는 의식에 수많은 방식으로 불가피하게 영향을 받지만, 그럼에도 웹캠은 카메라를 이른바 '벽에 붙은 파리'로 사용함으로써 일종의 다큐멘터리적 리얼리즘의 감각을 제공한다. 하지만 영화나 텔레비전 다큐멘터리가 사전에 촬영되고 편집되며 현재의 라이브 리얼리티 TV 프로그램이 연출되고 복수의 카메라 기법을 사용하는 것에 비해, 보통 정적이고 냉담한 웹캠의 와이드 숏은 상당히 다른 경험을 불러일으킨다. 웹캠의 저화질 이미지와 고정된 시야는 웹캠을 텔레비전 방송과 차별화한다(이제 TV 또한 갈수록 웹으로 제공되기에 웹캠이 웹에 있다는 것 자체로는 텔레비전과 차별화되지 않는다). 웹캠이 보여주는 저해상도의 거친 픽셀화는 구식의, 말하자면 텔레비전 이전의 특성을 제공하며, 완고한 정지 상태는 감시 카메라의 엄중한 규율을 반영한다. 이러한 웹캠의 특성들은 다큐멘터리적 진정성의 감각과 라이브성의 감각 모두를 부여하고 이는 웹캠의 호소력과 지위에서 중심적이다. 사람들은 웹캠에 접속해 '지금' 누군가가 '실제로' 하고 있는 것을(또는 '지금' 그 공간에서 무엇이 '실제로' 일어나고 있는지를) 보고자 한다. 라이브성과 실제성은 웹캠의 존재론적인 결합쌍둥이다. 그리고 이는 새로운 웹캠 매체를 퍼포먼스 아트의 라이브성과 실제성에 불가분하게 연결시킨다. 물론, 퍼포먼스 아트와는 다르게 웹캠은 매체화된 경험이다. 웹캠이 전송하는 라이브한 것은 매개된 것이지만, 웹캠의 특정한 형식과 다큐멘터리적 비매개성은 라이브한 것에 대한 연극적인 경험이나 텔레비전 경험과는 다른, 라이브성에 대한 독특한 감각을 전달한다. 웹캠은 본질적으로 스스로를 실제 삶의 가상 퍼포먼스라고 주장하는 것이다.

웹캠 섹스

라이브성의 감각은 많은 포르노그래피 웹캠에서 결정적인 부분이다. 한 명의 모델에 전념하는 사이트의 유료 구독자들은 주기적으로 또는 매일 사이트에 접속하고, 사용자들의 텍스트 채팅에 답하는 모델들의 개인적 반응과 라이브에 의존하는 장기적인 관계를 형성해나간다. 모델들은 유료 구독자의 수를 늘려야 한다는 필요성을 매우 의식하고 있고, 전략적으로 팬들의 이름을 불러준다. 전형적으로 각각의 사용자가 채팅창에 접속하면 그들은 비디오 웹캠을 통해 보이고 들리는 모델의 환대를 받는다. "안녕하세요, 조, 잘 지내나요? 오늘 와줘서 기뻐요. 빌, 요시, 폴-딕도 지금 온라인이네요. 여러분, 우린 멋진 저녁을 보낼 거예요!"

디지털 아티스트인 수전 콜린스는 〈대화 중^{In Conversation}〉(1997) 프로젝트를 준비하면서 사용하려던, 당시 새로운 도구였던 인터넷 스트리밍 미디어의 첨단에 포르노그래픽 웹캠이 있다는 것을 알게 된 후 연구에 착수했다. 그녀는 라이브성과 그것을 입증하는 것이 사용자 경험에 얼마나 결정적이었는지를 보고 놀랐다. 채팅창에 메시지를 입력하는 사용자와 그것을 수신하고 그에 대해 반응하는 모델 사이의 시간 지연(보통 20초에서 60초 사이)은 불만과 경탄 모두의 근원이었다.

> 어쩌면 놀랍게도, 내가 연구 중에 목격했던 가상적 대담의 대부분은 관람자들이 모델에게 '당신이 정말로 거기 있다는 것을 증명하기 위해 손을 흔들어달라고 (또는 유사한 다른 어떤 것을) 요구하는 것이었다. 지연된 시각적 이미지는 입증을 시도하는 관람자에게 불만을 일으키기 일쑤였고, 그래서 그런 질문은 조금씩 다른 요구가 담긴 다른 형태로 계속 반복되곤 했다. 그러한 활동 전체는 은밀한 성적 대화(이것이 애초의 의도였다고 추정한다)를 위한 기회보다는 그 상황에 대한 진실과 사실성을 확립하는 것에 연관되어 있는 것으로 보였다.
>
> 나는 갈수록 이 특정한 입증의 행위—'실제적인 것을 확립'하려는 이러한 노력—과 함께, 그것이 그 소통의 원래 목적과 그 웹사이트 자체의 목적을 장악하는 것처럼 보이게 된 방식에 관심을 두게 되었다. 나는 심지어 교령회에 방문한 이들이 자신들이 '접촉하고 있는' 사람의 진짜 정체를 확인하려고 사용했던 방식들과 이 현상을 비교하기 시작했다.[26]

인터랙티브 웹 방송의 대부분은 성 산업에 유래하며, 스트립쇼라는 전통적 극 형식이 사이버공간에서의 원격 만남으로 옮겨진 것이다. 캐서린 월드비는 다음과 같이 주장한다.

돈과 마찬가지로 성은 디지털 비물질화에 굴복하고 있다. 경제적 교환이 이제 만져지는 사물(지폐와 동전)의 거래보다는 빚과 신용 데이터의 유통에 가까운 것처럼, 성적 경험의 특정한 영역들은 이제 신체적 밀접함과 촉감의 문제에서 멀어져 공간적으로 분리된 상대 간에 일어나는 전자적으로 매개된 소통에 더 가깝다.[27]

월드비는 인터넷 에로티시즘이 컴퓨터로 매개된 소통이 새로운 종류의 신체적 공간과 함께 신체화와 상호 주관성의 새로운 구성 방식을 불러왔으며 그것들은 절대적인 현존이나 부재, 근접성이나 거리라는 용어로는 적절하게 묘사될 수 없다고 주장한다.

이 공간은 신체와 디지털 기술이 특정하게 결합되는 방식들을 통해 생겨나며, 또 순차적으로 새로운 형태의 상호 주관적 공간을 가능하게 한다. 스크린 인터페이스의 성애화된 대화에 참여하는 것은 쾌락을 느낄 수 있는 몸의 능력을 네트워크의 상호작용적인 공간으로 봉합하는 것이며, 원격으로 성적 만족을 제공하고 또 만족감을 느끼기 위한 매체로서 그 네트워크를 사용하는 것이다.[28]

웹캠의 허와 허구

웹캠 예술가들인 엘리자베스 딜러와 리카르도 스코피디오는 웹캠이 "공공 서비스 또는 수동적 광고, 아니면 새로운 종류의 노출증이나 자기 규율적 장치"로서 여겨질 수 있다고 주장한다. "실시간으로 타인에게 연결되고자 하는 욕망은 공적 영역의 '상실'에 대한 반응에 의해 이끌릴 수 있다."[29] 그들은 '라이브성'이라는 용어가 진정성과 '신뢰된 현실'의 개념을 나타내기 위해 방송에서 유래되었으며, 웹캠은 이 전통을 지속하고 확장한다고 지적한다. 그들은 웹캠의 시야가 통상 무심하고 드라마적 내용을 담지 않기 때문에 "비매개적인 것으로 보이며" 라이브성에 대한 웹캠의 감각은 기술에 열광하는 이들과 기술을 두려워하는 이들 모두에게 호소한다고 주장한다.

공적 영역의 붕괴를 기술의 탓으로 돌리는, 기술을 두려워하는 이들에게는 라이브성이 진정성의 마지막 흔적일 수 있다. 사건이 일어나는 그 정확한 순간에 그것을 보고 그리고/또는 듣는 것이다. 매개되지 않은 것

un-mediated은 즉각적인 것im-mediate이다. 기술에 열광하는 이들에게 라이브성은 실제를 실시간으로 모사하고자 하는 기술의 열망을 정의한다. 지연된 시간, 검색 시간, 다운로드 시간은 모두 실시간으로 일어나는 컴퓨터의 퍼포먼스에 장애를 일으킨다. 하지만 라이브성을 추동하는 것이 실제를 보존하려는 욕망이든, 아니면 그것을 조작하려는 욕망이든 간에, 라이브성은 실제와 아주 밀접하다. 기술에 대한 양극단의 입장을 가진 이들에게 그것은 무비판적인 욕망의 대상인 것이다. 기술에 대한 열광과 거부라는 스펙트럼에서 어디에 서 있든 간에, 검열되지 않은 어떤 것을 목격하는 일의 잠재성에 사로잡히지 않기란 어려운 일이다. 그것이 얼마나 진부한지는 무관하다.[30]

딜러와 스코피디오의 웹캠 예술 작업은 웹캠을 라이브하고 실제적인 것으로서 이해하는 관객의 신념에 찬 행위를 이용해 유희한다. 또한 그들은 사회가 작동하는 방식과 사회적·전문적 관계들이 규범적 관습과 주시되고 있음에 대한 지식에 따라 전개되는 방식을 영리하게 시사한다. 딜러와 스코피디오의 웹캠 사이트 〈새로고침Refresh〉(1998)은 사무실에 설치된 열두 개의 웹캠을 그리드로 제시한다. 이 중 하나는 라이브이므로 클릭하면 새로고침이 되고, 나머지는 포토샵 소프트웨어를 사용해 사무실 배경 위로 붙여 넣어진 배우를 사용하여 구성된 허구의 서사이다. 서사는 의도적으로 단조롭다. 이 작품의 초점은 캐릭터의 행동과 행위가 점차 웹캠의 존재에 대한 그들의 지식에 영향을 받게 되는 방식에 있다. 한 캐릭터의 옷차림이 변하기 시작하고(카메라에 추파 던지기), 종이는 더욱 의례적으로 쌓이기 시작하고(카메라에 잘 보이기), 한 캐릭터는 배달음식 주문에 집착하게 되고(카메라 무시하기), 정수기 주변에서 사내 연애가 전개된다(카메라를 속이려 하지만 카메라의 시선에 의해 성적으로 흥분되기). 두 예술가는 작품을 다음과 같이 묘사했다. "그곳에는 충격적이거나 드라마적인 그 어떤 것도 없으며, 오히려 카메라 앞에서 연기하거나 또는 카메라로부터 숨기 위해 일상적인 관습들이 살짝 변경된다."[31] 웹캠은 항상 무심하고 악의 없는 위치에 있는 것처럼 보이지만, "웹캠의 시각 장은 주의 깊게 고려된 것이며 그 장 안에서의 행동은 부상하는 전 지구적 시청자의 현존을 기대하지 않을 수 없다."[32]

다수의 웹캠 예술 작품과 퍼포먼스가 감시 사회에 대한 도전, 패러디 또는 다른 방식으로 그것을 문제 삼는 한편, 또 다른 다수의 예술 작품과 퍼포먼스는 푸코의 파놉티콘에서의 부정적인 권력 정치에서 변형시켜 공동체와 사회인류학에 대한 관념들을 강조하는 긍정적인 환경을 제시한다. 앤드리아 재프는 빅브라더 패러다임을 도치시킨 〈리틀시스터: 24시 온라인 감시 드라마Little Sister: A 24-Hr Online Surveillance Soap〉(2000–)에서 전형적인 텔레비전 연속극의 장소들과의 연관성에 따라 자신이 채택한

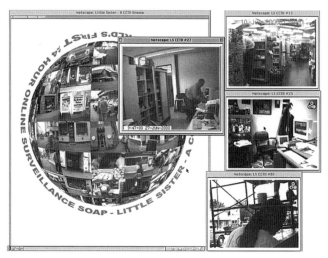

그림 18.3 앤드리아 재프의 <리틀시스터>(2000)에서 세계는 감시의 무대다.

기존의 공적·사적 웹캠 여러 대를 연결시킨다. 홈페이지의 중심적 이미지는 전 세계의 바, 미용실, 사무실, 상점, 거실, 주방 등을 찍은 웹캠 이미지 퍼즐로 구성된 지구본이며, 사용자가 퍼즐 조각들을 클릭하면 실시간 푸티지를 재생하는 분리된 창이 생겨난다. 재프는 상점에서 물건을 훔치는 장면이나 총격전 장면 등 몇몇의 사전 녹화된 허구적 장면을 실제 웹캠 가운데 포함시켜 연속극에 드라마적 행위를 주입하고 진정성과 실제성의 감각을 복잡하게 만든다(그림 18.3). 웹캠과 감시 카메라가 현실을 실시간으로 그대로 보여주는 다큐멘터리 리얼리즘을 제공하는 것으로서 널리 신뢰되는 한편, 재프의 <리틀시스터>는 라이브한 것처럼 보이는 웹캠과 그것의 시간 범위는 쉽게 조작되고 위조될 수 있음을 우리에게 상기시킨다.

웹캠의 진정성에 대한 개념들을 의심하거나 역설적으로 약화시키기 위해 웹캠을 사용해 카메라 시야 안의 사건들을 허구화하는 여러 예술가들이 있다. 그리고 켄 골드버그 같은 작가들은 웹캠 위조와 그 함의에 대해 논한 바 있다. 골드버그는 지식에 대한 플라톤의 고전적 삼각화 정의를 사용해 원격 웹캠이 '진실된 것'임을 절대 명확하게 알 수 없다고 주장한다. 그는 예술 위조에 대한 넬슨 굿맨Nelson Goodman의 담론인 「예술과 진품성Art and Authenticity」(1976)에 기대어 "만약 위조품이 진품성의 본질에 대한 통찰을 준다면, 인터넷은 충분한 이해를 제공한다"[33]는 결론을 내린다.[33] 골드버그는 원격의 사용자들이 통상적으로 오랜 시간을 들여 로봇 팔을 조작해 실제 정원을 재배하고 가꾸는 작업인 그의

〈원격정원The Telegarden〉(1995-1999) 같은 어떤 특정한 웹캠의 열렬한 시청자들에게 그 웹캠이 위조된 것이었다는 사실을 알게 되면 생길 수 있는 트라우마는 미술관의 큐레이터가 자신이 애지중지하던 렘브란트의 작품이 위작이었다는 것을 깨닫고 받는 충격에 비유할 수 있다고 주장한다.

다른 학자들은 무엇보다 다른 실제의 시공간에 디지털 창을 제공하는, 그리고 그럼으로써 실제와 가상을 결합시키는 기술로서 웹캠에 주목했다. 가넷 허츠는 웹캠이 "탈체화된 디지털 자아에 실제 시각에 대한 신체적 감각을 다시 들여온다"고 주장하며,[34] 토머스 캄파넬라Thomas Campanella는 웹캠이 "가상과 실제 사이의 접점, 또는 무장소적인 바다의 공간적 닻"으로서, 사이버공간의 "공간적으로 추상적인" 세계 안의 매개 장치라고 주장한다. "웹캠은 인터넷의 드넓은 지리 안에서 실제 장면을 비추는 디지털 창을 열어준다."[35] 세계에서 가장 잘 알려진 웹캠의 주인인 제니퍼 링글리Jennifer Ringley는 자신의 제니캠을 "가상의 인간 동물원으로 난 일종의 창"[36]으로 묘사하면서 창 은유를 사용한다.

제니캠

사람들은 언제나 진짜 삶이 시작되기를 기다리고 있다.
—제니캠의 제니퍼 링글리[37]

만약 제니캠과 그 많은 시청자에게 '진짜 삶'이 시작된 적이 있었다면, 그것은 2003년 12월 31일에 끝났다. 그렇게 끝나기까지 제니캠은 거의 8년 동안 매일 24시간 인터넷으로 계속해서 방송되었다. 제니캠의 창조자인 제니퍼 링글리는 그 갑작스러운 종료의 이유를 내놓지 않았지만, 언론은 제니캠의 구독 서비스를 제공했던 페이팔PayPal이 전면 누드를 포함할 수 있는 그 어떤 웹사이트에도 관여하기를 거부하는 방침을 채택한 데에 이유가 있다고 보았다. 또 다른 가능성 있는 설명은 단순히 '제니'가 라이브 이미지를 인터넷에 중계하는 카메라 앞에서 성인으로서 자신의 자택 생활 전체를 전개하는 것에 지쳤으리라는 것이다. 이유가 무엇이든, 제니캠의 종료는 그것이 '디지털 혁명'의 정점이었던 1996년 4월에 시작되었을 때 마주했던 미디어에 대한 열광, 즉각적인 유명인사로서의 지위, 그리고 그에 수반되는 컴퓨터와 인터넷에 의해 일차적으로 결정되는 새로운 세계 질서에 대한 예측과는 상당히 대조되었다.

제니캠은 20세기 말 디지털 퍼포먼스 시대의 중대한 역설 중 하나를 제시한다. 가상공간과 디지털 실존의 모든 도구, 약호, 세부적인 절차에서 어려움을 겪던 퍼포먼스 아티스트들과 선구자들이 끊

임없이 에너지와 헌신을 쏟았지만, 지금까지 전 세계적으로 미디어에 가장 많이 노출된 라이브 퍼포머는 펜실베이니아 소재의 디킨슨칼리지에 다니고 있던 알려지지 않은 한 학생이었다는 것이다. 링글리는 원래 자신의 컴퓨터에 카메라를 연결한 이유는 어머니가 인터넷으로 기숙사에 있는 자신을 볼 수 있게 하기 위해서였다고 주장한다. 원래의 제니캠 스크린은 다음과 같은 단순한 진술문으로 시작되었다. "내 이름은 제니퍼 링글리이고, 나는 배우나 무용수나 엔터테이너가 아니에요. 나는 컴퓨터광입니다. … 나는 노래를 부르거나 춤을 추거나 마술 트릭을 하지 않습니다. (그래요, 가끔은 해요. 하지만 그렇게 잘하지는 못하고 당신의 즐거움이 아니라 단지 나 자신의 즐거움을 위해서 할 뿐입니다.)"[38]

제니캠은 최초의 웹캠도 아니고 최후의 웹캠은 더더욱 아니었지만, 자연스럽게 가장 널리 알려지고 가장 지속력 있고, 아마도 틀림없이 가장 사랑스러운 웹캠이 되었다. 링글리는 자신도 모르는 사이에 지속적인 즉흥극 중 역대 가장 영향력 있고 긴 작품을 창작했으며, 연극이나 미디어에 대한 훈련이나 그 어떤 향상된 퍼포먼스 능력도 없이 그렇게 했다. 제니캠은 인터넷에서 계속 갱신되는 지속되는 삶이었고, 어떤 궁극적인 드라마, 즉 삶의 묘사를 향해 뻗어나가는 듯했다. 또는 대부분의 시간에 '제니'가 부재했다는 것을 고려하면 아마도 그것은 그녀의 가구와 때로 그녀의 고양이의 삶을 묘사한 것이기도 했다. 제니캠은 절대 완벽한 기록이 아니었고 그것의 불멸성은 보장된 적이 없다. 불가피한 기술적 오류와 상당한 공백 또한 있었다. 예를 들면 그녀 인생의 처음 19년과 (대부분의 시간에 그러했지만) 제니퍼가 카메라 밖에 있거나 불을 끈 경우가 포함된다. 그러나 제니캠은 1996년 4월부터 2003년 12월까지 한 젊은 서양 여성의 '일상적' 삶의 현시로서 남았고, 그 시간의 흐름은 일련의 스냅숏으로 포착되었다.

제니퍼 링글리는 인터넷이 만들어낸 첫 유명인사로서 '사이버공간의 여왕'이었고, 다수의 팬 사이트와 그녀에게 헌정된 채팅방이 있었을 뿐만 아니라 매일 수백 통의 이메일을 받았다. 1990년대 후반 미디어와 대중의 관심이 증가하면서 제니캠이 누렸던 인기의 척도는 다양하게 추산되지만, 하루에 삼백만에서 오백만의 조회 수는 공통적이며 1997년 로이터 보고서는 그 수를 이천만까지도 기록하고 있다. 언론과 미디어 보도가 강화되자 (유명한 패러디인 "낫제니캠캠NotJennicamCam"을 포함한) 모방 사이트가 우후죽순으로 생겨났고, 사회-퍼포먼스적 현상으로서 웹캠은 성숙기에 접어들었다.

거의 문자 그대로 하룻밤 사이에 어마어마한 성공을 거뒀던 제니캠은 단기적으로나 장기적으로 그 여파를 감당해야 했다. 인터넷이 (금전적 제약과 검열의 제한으로부터) '자유로울 것'에 대한 초창기의 요구들은 인터넷의 숨겨진 비용을 인정하지 않았고, 링글리는 매달 소요되는 3,000달러의 비용을

상쇄하기 위해 1997년에 구독 제도를 도입했다. 그녀는 즉각 5,500명의 유료 구독 회원을 모집했다. 처음에는 연 15달러였던 구독료는 2003년에 이르면 네 배가 되어 90일에 15달러가 되었지만, 제니캠은 자신의 원래 존재 이유를 충족하기 위해 언제나 무료 접근 지점도 유지했다.

> 제니캠 회원들은 15분에 1회보다 더 자주, 1분에 1회 스틸 이미지를 받습니다. 쉽게 말하면 대역폭에는 돈이 듭니다. 그리고 사이트가 활성화된 채로 지속될 것을 확실히 하는 회계 서비스와 법조 서비스, 다른 모든 서비스에도 돈이 듭니다. … 부디 원하는 시간 동안 게스트 사이트를 이용해주세요. 그것이 게스트 사이트의 존재 이유입니다. 나는 그 누구도 바가지를 쓰거나 사기 당했다고 느끼지 않기를 바랍니다.[39]

일상적 삶의 텔레마틱 연극

제니퍼 링글리를 만나본 사람은 많지 않지만, 그녀가 순전히 인터넷의 산물이거나 미디어가 만들어낸 사이보그라고 생각하는 사람은 없다. 대부분의 이들에게 그녀의 집은 예를 들어 팀북투(아니면 엘시노어) 같은 곳이 존재하는 만큼 존재한다. 관객들은 불신을 중지하고 어떤 장소와 때로는 그 공간 안의 누군가를 암시하는, 천천히 변화하는 인터넷의 스틸 프레임들을 기꺼이 수용한다. 그 공간은 무대다. 우리는 어두워진 객석에서 가끔 그녀의 존재를 관찰하고 확인하며, 어쩌면 그녀도 우리의 존재에 대해 그렇게 한다. 이것은 사뮈엘 베케트의 『내가 아니다$^{Not\ I}$』나 『고도를 기다리며』를 보는 것과 크게 다르지 않은 편리한 대화인 것이다.

> **소년:** 고도 씨에게 가서 뭐라고 할까요?
>
> **블라디미르:** 가서 이렇게 말해라… (망설인다)…나를 만났다고 말하고… (망설인다)… 그냥 나를 만났다고만 해.
>
> (사이. 블라디미르가 앞으로 나오자 소년은 물러선다. 블라디미르가 멈추자 소년도 멈춘다. 갑자기 폭력적으로)
>
> 틀림없이 넌 나를 만난 거다. 내일이 되면 또 나를 만난 일이 없다는 소리는 하지 마!
>
> **침묵.**

제니캠의 기본적인 연극적 토대는 대부분 논자들에게서 간과되어왔다. 아마도 그것이 너무 당연해서거나, 제니캠이 너무 편리하게 심리학, 페미니즘, 사회학의 모든 범주에 들어맞아서 '새로운 연극 작품'이라는 말은 그저 또 하나의 비평적 꼬리표가 될 뿐이기 때문이기도 할 것이다. 나중에 링글리는 심지어 자신을 "컴퓨터광이자 사회복지 사업 입문자"로, 아이러니를 의도해 소개한 바 있다. 그보다 더 유의미하게는, 대부분 웹캠의 '고정된' 위치가 '장소'를(또는 '배경'을) 다른 무엇보다, 그리고 확실히 '캐릭터'보다 더 우선시하기 때문일 수도 있는데, 이 시나리오에서 이것은 일련의 부수적인 일들에서 해석되어야 한다. 동시대적 용어를 쓰자면 제니캠은 '장소' 특정적 시간 기반 '설치 작품'이다. 따라서 웹캠 현상을 논한 학자들은 웹캠을 세계와 그 너머의 변하는 상태를 보여주는 '원거리 위치' 장치나 여행을 지원하는 것으로서 보는 경향이 있었다. 예를 들어 볼터와 그루신은 마이애미와 화성, 그리고 인디애나폴리스의 어느 뒷마당에 놓인 새 모이통이나 캐나다 로키산맥의 파노라마 뷰를 보여주는 웹캠 등에 주목했다. "인터넷의 '웹캠'은 우리를 다양한 자연환경에 위치시키는 척한다. … 이 모든 경우에서 비매개성의 논리는 매체 그 자체가 사라지고 우리를 재현되는 그것의 현존에 … 산꼭대기에 서 있도록 남겨둘 것을 지시한다."[40]

볼터와 그루신은 웹캠이 진부하다는 관념에 실질적으로 반대한다. "겉으로는 하찮게 보이지만, 웹 카메라는 사실 재매개자로서의 웹의 본성을 심도 깊게 드러낸다."[41] 그들은 어느 정도의 심각성을 띠고 암스테르담 홍등가 매춘부 상점의 창문 두 개를 보여주는 스틸 이미지를 제시한다. 하지만 창문 두 개의 블라인드가 모두 '내려져 있어서' 그 어떤 캐릭터도 가시적이지 않다. 홍등가에서 인간 상호작용이 있을 때는 커튼이 '내려오고' 상호작용은 상상에 맡겨진다. 강조되는 것은 '장소'이고 제니캠 시청자가 경험하는 본질적인 연극적 차이와 제니캠의 큰 인기의 주된 이유도 거기에 있다. 제니캠에서 블라인드는 언제나 열려 있으며, 예외의 경우는 흔치 않게 있었던 정전이나 링글리가 처음의 디킨슨칼리지 기숙사 방 이후 여섯 번 행했던 이사뿐이었다. 런던 대공습 기간 동안에 윈드밀극장Windmill Theatre이 내걸었던 '우리는 절대 닫지 않는다'는 장담처럼, 현대에는 '제니캠: 하루 24시간 주 7일 열려 있음' 또는 한때 추정되었듯이 '제니캠: 365일 평생 열려 있음'이 그에 상응했다. 무대의 장막은 오른 채 유지되었고, 행위는 지속되었다. 몇몇 구간에는 드라마적 행위가 거의 또는 아예 없었다. 빈 세트의 이미지만이 걸린 채 긴 시간이 지나기도 했다. 그리고 밤에는 거의 검은 스크린 이상으로는 아무것도 전달하지 않기 위해 인터넷의 웅장한 힘이 사용되었다. 하지만 이것이 제니의 '집'에서의 삶이었다. "우리는 언제나 집에 있지는 않고, 때로는 몇 시간 또는 더 긴 시간 동안 빈 집을 볼 수도 있다. 그것이 삶이다."[42]

하지만 링글리는 그저 가장 자주 등장하는 캐릭터였고 서로 다른 생물(동물과 인간 모두)이 시야 안팎으로 이따금 이동했으므로 제니캠이 특정한 캐릭터의 삶이라기보다는 특정한 장소(또는 제니캠이 최종적으로는 집 안에 여러 대의 웹캠을 설치했기에, 장소들)의 지속되는 삶이었던 한에서, 볼터와 그루신의 주장은 여전히 중요하다. 그렇지만 제니캠의 유혹적인 지표들, 신체들, 행위의 단서들은 연극적인 것으로 남아 있었고 다음의 동결된 이미지를 향해 흘러가는 초 단위의 시간은 다음 에피소드를 기다리는 드라마적인 카운트다운을 계속 제공했다. 비록 많은 논자들이 대부분의 이미지가 완전히 일상적이었음을 지적했지만, 그 이미지들은 언제나 해석을 초청했으며, 특히 그 어떤 생명의 존재(인간이나 고양이)도 없는 이미지는 동명의 회화 장르, 즉 일상화를 연상시키는 형이상학적인 질문을 던지게 했다.

침실 연극과 그 안의 유령출몰

일반적으로 웹캠은 최대의 현존과 활동이 있는 지역을 가리키고 있는데, 역설적이게도 이 웹캠은 대부분의 시간에 링글리의 침대를 향하고 있었다. 시청자들은 흔히 밤의 어두운 방 안에서 자고 있는 사람과 그다음 날 아침 정갈하게 정돈된 침대를 보게 되었다(아마도 그녀가 매일 출근하기 전에 침대를 정리한다는 것이 여전히 그녀의 어머니를 안심시키는 소통이었을 것이다). 침대 이미지는 안심시키기뿐만 아니라 빅터 버긴^{Victor Burgin}이 "부재의 에로티시즘"[43]이라고 부른 성적 장난의 요소를 가지고 있다. 이는 예를 들면 1999년 터너상^{Turner Prize} 후보였던 트레이시 에민^{Tracey Emin}의 예술 오브제인 〈나의 침대^{My Bed}〉보다는 더 안심시키며 상당히 더 정돈된 것이었다. 〈나의 침대〉는 더러운 시트와 콘돔, 때 묻은 속옷, 보드카 병을 포함한 흩어진 쓰레기로 둘러싸인 에민의 어지럽혀진 침대로 구성된 설치였다. 고정되고 비어 있는 설치 작품으로서 제니캠의 영향을 적잖이 받았을 것이고, 그것의 유일한 퍼포먼스적 측면은 갤러리 방문객들의 예기치 않은 개입을 포함했다. 크리스틴 드빌^{Christine de Ville}이라는 주부는 격분해 '배니시'라는 세제 한 봉지를 들고 웨일스에서 차를 몰고 와서는 침대 시트를 정리하고 에민으로 하여금 삶의 방식을 개선할 것을 종용하고자 했으나, 갤러리 직원들이 그녀의 시도를 막았다. 예술학교 학생인 중국인 두 명은 그 침대를 '개선하려고' 그 위에서 뛰고 베개 싸움을 하려 했지만, 역시나 그 퍼포먼스가 일어나기 전에 보수적인 세력에 의해 저지되었다. 그러한 제한은 제니캠에 적용되지 않았는데, 그 안에서 침대는 주로 침대가 사용되는 방식으로 매일 사용되었다. 즉 잠을 자기 위

해, 때로는 나른한 휴식이나 섹스를 위해, 또 만약 허용된다면(그리고 허용되지 않더라도) 일시적으로 거대한 고양이 침대로서 사용되었던 것이다. 불가피하게 제니캠과 〈나의 침대〉 둘 다 세계를 향한 예술가의 창으로서 특정한 삶의 방식과 감정 상태의 폐기물을 이용하는 다른 이들의 모방 대상이 되었다.

드러나지 않은 무대 밖의 행위는 표준적인 연극적 서사 장치다. 우리는 맥베스가 승리한 전투나 오이디푸스가 스스로 눈을 멀게 하는 장면을 보게 되지는 않지만, 그럴듯한 상상적 맥락의 창조를 돕는 묘사와 단서를 기꺼이 받아들인다. 이와 유사하게, 제니캠의 세트에서 캐릭터 없는 빈 방, 이전에는 누군가 '기거했지만' 이제는 '빈', 이전에는 '비었지만' 이제는 갑자기 누군가 '기거하는' 그 방을 지켜보는 긴 시간은 베케트의 희곡이나 엘리엇의 시처럼 사람들이 "오고 가는", 항상 변하는 패턴의 만화경을 제시했다. 링글리의 세트는 관습적인 연극 연출가가 허용할 법한 시간 이상으로 긴 시간 비어 있었지만, 이 특정한 디지털 퍼포먼스는 다른 시간의 척도로 진행되고 있었다. 링글리가 가시적이지 않을 때 '세트'는 언제나 현존하고 있었다. 우리가 광고를 독해하듯이 독해되도록 거기에 있었던 것이다. 마치 특정한 분위기와 시대의 감각을 자아내는 자크 타티$^{Jacques\ Tati}$의 나른한 마을을 보여주는 스틸 이미지처럼, 어디에나 기표가 있었고 모든 것은 시간과 어떤 정상성의 버전을 암시했다. 그리고 링글리의 현존보다는 부재가 제니캠의 정상성을 특징지었기에, 그녀가 갑자기 가시적으로 되면(카메라에 잡힌 것이 그녀의 일부뿐이었더라도) 그것은 흔히 무대와 중앙 홀에 기거한다는 소문이 있었지만 오직 희미한 단편들만 포착되었던 전통적인 극장의 유령들을 떠올리게 했다.

그렇지 않으면 카메라에 '잡힌', 그러나 어떤 구성되거나 고안된 이미지를 제공하지 않는 인물들은 흔히 너무나 뻔뻔하고 자연스러워서 그들의 출현은 갑자기 그 스펙터클을 방해하고 감각에 특정한 충격을 일으킬 정도였다. 다른 출현이나 유령처럼 보이는 출몰은 그 동기에서 너무나 신비했고, 마치 '공을 찾아라'* 대회와 같은 방식으로 창의력을 시험하고 시청자들 안에서 탐정의 본능을 일깨웠다.

커피 연극

제니캠은 최초의 웹캠은 아니었으며, 일반적으로 최초의 웹캠이라는 타이틀은 캠브리지대학교의 그 유명한 '트로전Trojan 커피포트' 웹캠에 주어진다. 그것의 이야기는 제니캠의 이야기만큼이나 있음직하지

* 전통적으로 신문 독자들로 하여금 구기 종목의 사진에서 지워진 공의 위치를 찾도록 장려하는 판촉용 대회.

않다. 1991년에 캠브리지의 컴퓨터 과학자들로 이루어진 '트로전' 그룹은 '커피클럽'을 결성해 연구실 사이의 복도에 위치한 커피머신 한 대를 공유하고자 했다. 그곳에서 가장 멀리 떨어진 이들은 커피를 가지러 갔다가 포트가 빈 것을 발견하고 실망하는 일이 잦았는데, 그래서 그들은 '프레임 그래버frame-grabber' 카메라를 설치해 자신들의 컴퓨터 스크린에서 커피포트 이미지를 정기적으로 갱신하고 커피 포트의 내용물 변화를 볼 수 있도록 했다. 1993년 11월에 웹페이지에 이미지를 넣을 수 있게 되자, 커 피포트는 그들의 웹사이트에 정기적으로 다시 로딩되는 이미지로 포함되면서 인터넷의 가볍게 익살스 러운 존재가 되었다. 이 평범하고 재치 있는 기묘한 것에 대한 미디어의 관심이 커지면서, 1996년에 이 르면 커피포트 사이트는 매년 백만 이상의 조회 수를 기록했고 어떤 논자는 그것을 영국 동부 최고의 관광지라고도 불렀다. 보통 컴퓨터가 낡은 관습적인 삶의 방식을 바꾸고 있었다는 사실을 강조했던 이 러한 종류의 익살스러운 관찰은 갈수록 흔한 것이 되었고, 같은 해에 제니캠의 지속적인 유명세를 보 장하기도 했다.

트로전의 웹캠은 기본적이기는 하지만 어느 정도의 연극적 공명에 의존했다. 커피포트가 가득 찼 거나 비었거나 중간 정도였든 간에, 그것은 가장 기본적인 요소로 환원된 연극이었다. 또한 그것은 그 렇게나 많은 당대의 미니멀리즘 예술과 포스트모던 퍼포먼스를 규정했던 부재와 현존 사이의 복잡한 관계를 폭로했다. 하지만 그것은 '드라마'로서의 제니캠과 연관된 인간적 관심의 심도와 더불어 그로 인 한 지구력은 가지지 못했다. 제니캠은 고조된 인간적 관심의 새로운 지평과 천천히 펼쳐지는 드라마, 심지어 가끔은 발가벗은 여성의 육체를 제공했다. 웹상에서는 단순한 '커피 연극'이 그것과 경쟁할 수 는 없었다. 드라마, 추리물, 양자물리학에 공통적인 핵심 구성 요소로서(그리고 트로전 웹캠의 핵심 목 적이자 웃음거리로서) 과학자들이 '불확정성 원리'라고 부르는 것은 제니캠에게서 분할되고 증식했다. '불확정성 원리'에 인간적 관심, 젊은 여성 '스타', 연애 관심, 심지어 성적 관심까지 더해진 이것은 웹캠과 할리우드의 만남이었다(아니면 적어도 낮 시간에 방영되는 연속극 정도는 되었다). 그 결과로서 생겨난 강렬한 미디어 노출과 토론, 격분은 하룻밤 만에 돌풍을 일으켜 '제니'를 무명에서 유명한 퍼포머로 만 들었다.

발명에 더해진 '불확정성 원리'의 서사는 웹캠 현상이 상당한 인기를 얻도록 보장했으며, 커피포트 의 경우에는 그 유명세에 힘입어 결국 이베이에서 3,350 파운드(5,346 달러)에 판매되면서 거금까지 얻었다. 트로전 과학자들이 (경매에서 얻은 수익으로 개선된 커피 시설을 갖췄을 것이 분명한) 새로운 연구실로 이사해 2001년 8월 22일에 최종적으로 웹캠을 끄게 되면서 제니캠은 트로전 웹캠보다 더 오

래 지속된 웹캠이 되었다. 세계 최초의 웹캠은 7년 9개월(제니캠이 간신히 초과한 기간) 동안 지속되었으며, 그 창안자들은 격식을 갖춰 웹캠을 종료하면서, 어쩌면 제니캠을 염두에 두고, 다음과 같은 익살스러운 선언을 발표했다. "우리는 이것이 웹캠의 새로운 유행, 즉 결국 꺼지는 스스로의 이미지를 포착하는 온라인 카메라의 유행을 시작하리라 기대한다. 그러한 사이트는 일시적인 그 본성 덕분에 많은 이가 추구할 것이다."

이처럼 제니캠은 최초의 웹캠이 아니었고, 제니퍼 링글리도 기숙사 방에서 웹캠의 핵심적인 피사체로서 '자기'를 제시한 최초의 학생이 아니었다. 그러한 명칭은 다른 이들에게 부여되었는데, 그중에는 컴퓨터를 전공한 학생으로서 친구들과 함께 약 4년 동안 기숙사 방 안에서의 자신의 모든 움직임을 지켜보는 웹캠을 설치한 댄 무어^{Dan Moore}가 있었다. 이 비공식적인 팀은 쌍방 통신을 개발했는데, 이는 제니캠에서는 절대 제공되지 않는 것이었다. 이는 무대/객석, 퍼포머/관객 등 더욱더 전통적인 연극의 구조를 유지하는 것이었다. 하지만 이 남성 웹캠은 약간 자극적이고 모든 것을 보여주는 제니캠에서와 같은 미디어의 관심은 받지 못했다. 제니캠이 처음 시작될 때 웹캠 관객의 남녀 성비는 75:1이었는데, 이는 평균적인 레퍼토리 연극 관객의 3:7이라는 남녀 성비와는 극명한 대조를 보이는 것이었다.

범속성과 심오함

웹캠 현상 일반과 그중 특히 제니캠은 즉각 다수의 토론과 관찰을 불러일으켰다. 텔레비전을 시청하는 링글리를 제니캠으로 보는 것은 스스로의 꼬리를 삼키는 미디어에 대한 완벽한 이미지였다. 다양한 (꽤 표준적인) 일시에 그녀가 자신의 방이라는 사적인 공간에서 앉아 있거나 음식을 먹고 대금을 치르고 독서하고 옷을 입고 벗고 샤워하고 섹스하고 잠을 청하는 것을 볼 수 있는 것은 노출증과 관음증, 포르노그래피, 페미니즘 철학에 대한 토론을 공공연히 초대하는 일이었다. 때로 링글리는 1990년대 후반에 출현한 수만 개의 '포르노캠'의 발생에 책임이 있는 것으로 여겨지기도 했다. 일부 포르노캠은 '실제 삶'을 모방하고자 시도했지만 모두 예외 없이 제니캠의 진정한 '벽에 붙은 파리' 효과의 매력과 어리석음을 결코 포착하지 못하고 과장된 극적 시나리오로 복귀했다. 제니캠을 그로부터 구분하고 특유하게 효과적인 연극적 사건으로 만든 것은 평화롭고 가식 없는 범속성, 순진하고 따분한 평범성이었다. 그것은 예측 가능성의 재확인이자, 진부하고 사소하며 안심시키는 다량의 '둔함'이었던 것이다. '익스트림 스포츠'는 단기적으로는 좋은 볼거리가 될 수 있겠지만(이미 TV 네트워크에는 '울트라-익스트림 스

포츠'가 제공된다) 제니캠의 연극은 시청자로 하여금 퍼포먼스의 관계성에서 가장 기본적인 것, 즉 동일시를 할 수 있게 했다.

링글리는 1970년대생이자 신여성의 시대에 자라났으며 더군다나 고급 기술을 다루는 능력을 가지고 있었음에도, 현존에 대한 그녀의 묘사는 절대 그렇게 전율적이거나 고무적인 것은 아니었다. 그녀는 음식을 먹고 일을 하고 잠을 자고 TV를 보고 부모와 친구를 초대했다. 그녀는 더는 야만적인 남편을 떠안지 않고 이제 더 적극적으로 파트너와 삶의 풍부한 패턴을 선택하는, 존 오스본John Osborne의 『성난 얼굴로 돌아보라Look Back in Anger』(1956) 속 앨리슨의 40년 후 모습이었다. 하지만 그녀는 여전히 혁명적이거나 영웅적인 것은 아니고 오히려 수용적이며 충분히 평범하고 짜증날 정도로 '상냥했다'. 이 상징적인 즉흥 리얼리티 연속극을 만들어낸 것이 제니퍼 링글리일 '필요'는 없었을 테지만(뉴턴의 물리학을 약화시킨 것이 아인슈타인일 '필요'가 있었던 방식으로), 그럼에도 웹캠 현상을 대중화하고 발전시키는 데에서 그녀의 특정한 개별성과 영리함은 박수 받아 마땅하다.

제니캠이 불러온 반응은 독설에서 숭배까지를 아울렀으며, 제니캠의 인기와 악명은 기술 분야 전문가들과 학자들이 사이버문화에 대해 내놓았던 동시적인 논의보다 훨씬 더 넓고 공적인 층위에서 그것에 대한 토론이 공론화될 수 있도록 했다. 페미니스트들은 제니캠의 포르노캠 양상이 보인 '퇴보'를 비판하는 이들과 함께, 기술에 익숙한 여성이 방문객들로 하여금 새로운 기술적 세계에서 여성이 겪는 매일의 고역과 생활 조건, 일상적 경험을 익히게 해준다는 것의 '진보'를 칭찬하는 이들로 나뉘었다. 『사이버걸: 여성의 목소리Cybergrrl: Voices of Women』라는 웹진은 2001년에 링글리를 인터뷰했으며, 흥미롭게도 수줍은 암시를 취한 슬로건을 내걸었다. "제니캠의 제니가 사이버걸을 위해 모두 드러내다."

> 제니: 대체로 미디어는 이 사이트의 누드와 성적 내용에 대해 유난 떨기를 아주 좋아해요. 저는 스트립을 하지 않아요. 저는 그다지 나체로 잠에 들지도 않고요. 그리고 10개월 전에 제프리를 만나기 시작한 이후로 단 한 번도 카메라 앞에서 섹스를 한 적이 없어요. 제프리는 카메라 앞에서 부끄럼을 타거든요.[44]

하지만 제니캠의 의의에 대한 진지한 고려는 매스미디어와 심지어 때로는 학계로부터 들려온 다수의 깎아내리는 목소리에 의해 가려졌다. 그들은 환원주의적으로 태연자약하게, 그녀가 본질적으로는 그저 노출증 환자에 지나지 않으며 그녀를 지켜보는 이들은 관음증 환자라고 주장했다. 그러나 동일한 분석이 모든 연극적 사건에도 해당될 수 있다는 점에 주목해야 한다. 빅터 버긴은 「제니의 방: 노출증

과 고독Jenni's Room: Exhibitionism and Solitude」(2002)이라는 에세이에서 프로이트와 라캉에서 도널드 위니콧Donald Winnicott과 멜라니 클라인Melanie Klein에 이르는 광범위한 심리학적 해석에 의존해 그러한 과도하게 단순한 독해를 문제 삼았다.

적어도 초창기에는 링글리가 때로 '노출증'의 경향을 즐기기도 했다는 것을 의심하기는 어렵다. 요부 같은 퍼포먼스의 순간들과 그녀가 처음 골랐던 웹사이트명(www.boudoir.org),* 그리고 그녀가 드물게 털어놓았던, 예를 들면 젖이 나오는지 보기 위해 유축기를 샀다는 등의 (무대의 방백 같은) '비밀'이 있었기 때문이다. 그렇지만 그러한 폭로는 그녀의 (사적 = 공적) 웹 저널의 일부였으며 음탕한 방식으로 이루어진 것이 아니었고, 그녀가 일반적으로 많은 서구화된 젊은 여성(또는 물론 남성)보다 더 많이 노출증의 특성들을 보였는지에 대해서는 궁극적으로 이견의 여지가 있다. 그녀는 언젠가 다음과 같이 말했다. "내가 제니캠을 살려두는 이유는 내가 지켜봐지고 싶어서가 아니라, 나는 그저 지켜봐지는 것에 개의치 않기 때문이다." 결국 제니캠은 링글리에게 즐거운 취미였던 것이다. 그것은 지나치게 자신을 몰입시키거나 요구가 많은 취미가 아니라, 일요일마다 그림을 그리는 화가, 아니면 더욱더 적절하게는 아마추어 연극인의 추구와 상당히 비슷한 것이었다.

제니캠은 1996년 4월, 내가 대학교 3학년이었을 때 시작되었다. 그것은 내 어머니나 친구들로 하여금 나를 확인할 수 있게 하는 재밌는 방식이자 내가 서점에서 충동구매한 디지털 카메라를 흥미롭게 사용하는 방식으로서 의도된 것이었다. 나는 별로 그것의 영향에 대해 고찰한 적이 없고, 그저 카메라를 꽂은 후 이미지 프로세싱을 담당할 스크립트를 써보도록 스스로에게 도전했고(요즘엔 단순히 그것을 위한 소프트웨어를 다운로드할 수도 있다), 일주일만 해보자고 다짐했다. 그 일주일이 지난 후에는 일주일 더 해보기로 결정했다.[45]

결론

웹캠 일반과 특히 제니캠의 24시간 돌아가는 리얼리티 방영은 〈생방송 에드 TVEdTV〉나 〈트루먼 쇼The Truman Show〉 같은 영화와 〈빅브라더〉, 〈서바이버Survivor〉, 〈짐 실레피 쇼The Jim Scileppi Show〉 같은 텔레

* 내실, 즉 여성의 사적인 응접실이나 침실을 의미한다.

비전 '리얼리티 예능' 시리즈를 보조하고 선동했다고 할 수 있을 것이다. 그러한 미디어 텍스트는 과장과 노출증, 팬터마임, 연극 조theatricalism, 자기 노출, 어리석음 등 대부분의 연극학자들이 혐오하지만 많은 관객이 연극을 정의하는 특징이라고 여기는 퍼포먼스 기술의 '부족'을 이용해 도출하고 연마하는 퍼포먼스에 대한 특정한 태도를 전형적으로 보여준다. 제니캠의 특정한 디지털 연극 형식은 때로 이 모든 양상을 포괄했지만, 또한 부재하는 것과 현존하는 것, 범속한 것과 심오한 것, 드라마적인 것과 반드라마적인 것을 (며칠, 몇 달, 몇 년에 걸쳐) 결합하고 계속 그 사이의 균형을 잡는 특정하고 특유한 웹캠 드라마투르기를 규정하기도 했다.

이미 보았듯이 제니캠은 분명히 최초의 웹캠은 아니었다. 그리고 링글리는 '리얼리티 삶'을 보여주기 위해 카메라 렌즈의 훔쳐보는 감시에 관여하고, 그것을 전복하고 또 그것에 저항한 최초의 인물도 아니었다. 그 영예는 보통 앤디 워홀에게 주어진다. 다른 이들은 리얼리티 감시와 미디어 노예화의 역사를 더 긴 기간에 걸쳐 추적해서 헉슬리나 카프카 같은 주요한 문학가도 포함하기를 선호할 수도 있다. 그들의 작품은 가장 전통적이고 구식이지만 또한 가장 영구적이고 지속적인 표현 형식인 책을 위해 구상되고 제작되어, 계속 존재한다. 그와 대조적으로 제니캠은 일시적이고 중대한 내구적 퍼포먼스 아트 사건이자, VR과 RL이 혼합된 영향력 있는 텔레마틱 감시 연속극이었다. 그러므로 언제나 제니캠은 장수할 법하지 않은 것이었으며, 오늘날 제니캠에 접속하면 제니나 그녀의 침대 또는 고양이를 만나게 되는 것이 아니라 인터넷에서 종말을 알리는 표준적인 공지인 "페이지를 표시할 수 없습니다"라는 메시지를 만나게 된다는 사실은 우리가 살아가는 현시대의 징후다.

주석

1. Agacinski, *Time Passing*, 10.
2. Kember, *Virtual Anxiety: Photography, New Technologies and Subjectivity*, 55.
3. Palmer, *Discipline and Liberty: Television and Governance*, 27에서 재인용한 데이비스의 글.
4. Ibid.
5. Ibid., 35.
6. Ibid., 29.
7. Huhtamo, "An Archeology of Networked Art," 40.
8. O'Mahony, *Cyborg: The Man-Machine*, 66.
9. Palmer, *Discipline and Liberty*, 34–35.
10. 마이클 러시는 러바인의 〈슬립커버〉가 갤러리 방문객의 라이브 비디오 이미지를 중계한 최초의

예술 작품이었다고 주장한다. "이전에는 없었던 이 경험은 으스스한 동시에 짜릿한 것이었다."
Rush, *New Media in Late 20th-Century Art*, 121.

11. O'Mahony, *Cyborg*, 66-67; Paul, *Digital Art*, 163-164 .

12. Rush, *New Media in 20th-Century Art*, 72를 보라.

13. O'Mahony, *Cyborg*, 67.

14. Sutton, "Network Aesthetics: Strategies of Participation within net.art," 20.

15. <http://www.critical-art.net/lectures/robot.htm>을 보라.

16. Paul, *Digital Art*, 179-181를 보라.

17. Hershman Leeson, "Difference Engine #3."

18. Sutton, "Network Aesthetics: Strategies of Participation within net.art," 25.

19. Sutton, "Network Aesthetics: Strategies of Participation within net.art," 26에서 재인용한 제레미젠코의 글.

20. Ibid.

21. Blast Theory, "Kidnap."

22. Geoff Moore, *Moving Being: Two Decades of a Theatre of Ideas, 1968-88*, 18에서 재인용한 W. H. 오든의 글.

23. Diller and Scofidio, "Refresh ."

24. ParkBench, "ArTistheater."

25. 그들의 '아티스트시어터 퍼포먼스 아카이브ArTisTheater Performance Archive'는 다다풍의 비서사적 즉흥 퍼포먼스 클럽 80개 이상을 보유하고 있다. 그 클럽들은 그리드 위에 집합되어 있는데, 스크린의 오른쪽 아래 구석으로부터 위를 향해 움직이면 초기의 흑백 핀홀 사진에서 최신 하이테크 기술까지의 미디어 기술 진화를 반영한 시퀀스가 활성화된다.

26. Collins, "The Actual and the Imagined," 47-48 .

27. Waldby, "Circuits of Desire: Internet Erotics and the Problems of Bodily Location."

28. Ibid.

29. Diller and Scofidio, "Refresh."

30. Ibid.

31. Ibid.

32. Ibid.

33. Goldberg, "Introduction: The Unique Phenomenon of a Distance," 13.

34. Hertz, "Telepresence and Digital/Physical Body: Gaining a Perspective."

35. Campanella, "Eden by Wire: Webcameras and the Telepresent Landscape," 27.

36. Ringley, <www.jennicam.org>.

37. Ibid.

38. Ibid.

39. Ibid.

40. Bolter and Grusin, *Remediation: Understanding New Media*, 5-6.

41. Ibid., 204.

42. Ringley, <www.jennicam.org>.

43. Burgin, "Jenni's Room: Exhibitionism and Solitude", 229.

44. <http://www.cybergrrl.com>.

45. Ringley, <www.jennicam.org>.

19장. 온라인 퍼포먼스: 사이버공간에서 '라이브'로

[인터넷은] 정보의 전달과 유통을 위한 도구로서만 아니라 어떤 참여적 질서의 '열린 자원' 으로서 이해되어야 한다. 인터넷은 발명된 정체성들과 관여자들, 공모자들로 이루어진 합동 군의 비교적 독특한 우주로, 홈페이지와 채팅방, 커뮤니티의 끝없는 미로 속에 숨겨져 있다.
—앤드리아 재프[1]

인터넷의 역사

1969년에 닐 암스트롱^{Neil Armstrong}이 먼 행성에 발걸음을 내딛은 최초의 인간이 되면서, 우리는 시간과 공간에 대한 개념들을 재구성하기 시작했다. 미국의 우주 미션은 많은 이가 불가능하다고 여겼던 것을 성취했고, 나아가 기술의 승리는 이중적이었다. 인간의 달 착륙과 더불어 그것을 경이롭게 지켜보고 있던 텔레비전 시청자들에게 사건이 일어나는 대로 그에 대한 비디오 신호를 중계한 것이다. 우주와 무한에 대한 우리의 이해와 관계는 돌이킬 수 없게 변화했으며, 거대한 은하계 안의 작은 위성으로서의 우리 위치에 대한 이해는 잊을 수 없게 명확해졌다. 그러나 1969년, 즉 암스트롱이 달의 지면에 착륙했던 같은 해에 또 다른 기술적 혁신이 일어났으며 궁극적으로 그것은 훨씬 더 유의미하고 우리 삶을 뒤바꾼 '인류의 도약'이라고 할 수 있을 것이다. 아폴로 11호가 성층권을 뚫고 발사되었을 때, 캘리포니아대학교 로스앤젤레스 캠퍼스^{UCLA}와 스탠퍼드 연구소 사이에는 특수한 전화선이 깔리고 있었으며, 그것은 완전히 새롭고 혁명적인 공간의 정의를 시작할 것이었다. 그것은 바로 인터넷이었다.

1969년의 아르파넷^{ARPANET}은 소련의 스푸트니크^{Sputnik} 발사 이후 그것에 대한 직접적인 대응으로서 드와이트 아이젠하워^{Dwight Eisenhower} 대통령이 1957년에 설치한 군사·과학 싱크탱크인 고등연구계획국^{Advanced Research Projects Agency (ARPA)}이 미 국방부로부터 지원을 받아 시작한 새로운 기획이었다. 오늘날의 인터넷이 냉전의 군사적 편집증과 우주 개발 경쟁의 상징적인 공격에서 유래했지만 1960년대 후반의 강렬한 대항문화적이고 자유의지론적인 활동과 낙관론의 시기에 출현했다는 점은 흥미로운 아이러니다. 오늘날 사회적 자유의지론과 치안을 유지하고 통제하려는 중앙집권주의적인 정부와 군사의 본능 사이에서 이와 유사한 긴장이 여전히 네트워크의 연결선들 주변에 흐르고 있다.

아르파넷은 수백 마일 떨어진 UCLA와 스탠퍼드의 컴퓨터를 연결해 패킷을 교환하는 기술을 통해 데이터를 교환했다. 이 기술은 1962년에 개발된 것으로, 이후 1971년에 발명된 이메일의 효시라고 할 수 있다. 1969년 말에 이르면 유타대학교와 캘리포니아대학교 산타바바라 캠퍼스도 그 네트워크에 포함되었고 그 후 거의 매달 하나의 접속점이 추가되어 1972년 8월에 이르면 미국 내 29개의 연구기관과 대학교가 군사 프로젝트에 참여하고 있었다.[22] 각 사이트당 매년 약 10만 달러의 유지비가 들었기에 확장은 점진적이었고, 1979년에는 오직 61개의 아르파넷 사이트만이 있었다.[33] 1980년에 국립과학재단이 시에스넷CSNET을 시작해 미국의 컴퓨터 과학 학과들을 연결시켰고, 1980년대에는 아르파넷과 시에스넷 모두를 상호연결시키는 다른 네트워크들이 생겨나 1974년에 개발된 네트워크 언어인 TCP/IP(전송 통제 프로토콜/인터넷 프로토콜)를 통해 서로 '대화'했고, 이로부터 인터넷이라는 용어가 유래한 것이다.[44]

1984년에는 도메인네임시스템DNS이 넷 주소를 표준화하고 윌리엄 깁슨은 소설 『뉴로맨서』에서 '사이버공간'이라는 신조어를 사용했다. 그 이듬해, 국립과학재단은 미국국립과학재단망NSFNET을 설립해 "인터넷 역사의 전환점을 기록하고 … 인터넷을 발명한 이들의 가장 급진적인 상상을 뛰어넘어" 네트워크로 연결된 중추를 제공했으며, 이는 현대적 인터넷의 전조가 되었다.[55] 1989년에 영국인 팀 버너스리가 월드와이드웹을 디자인했는데, 이것은 원래 국제적인 분자물리학 연구자들을 연결하기 위한 네트워크였으며 1991년 이전까지는 전 지구적 현상으로 도약하지 못했고 그 이후에도 1993년에 일리노이주립대학교가 디자인했던 최초의 그래픽 웹브라우저인 모자이크 1.0$^{Mosaic\ 1.0}$처럼 일반 시민을 위한 도구로서는 통용되지 않았다. 웹이 얼마나 최근의 발명품인지를 생각하기란 어려울 때가 있지만, 인터넷은 넷스케이프 내비게이터$^{Netscape\ Navigator}$가 모자이크 브라우저를 대체하고 트래픽을 ISP(인터넷 서비스 제공자)를 통해 흐르게 했던 1995년에서야 사유화되었다. 마이크로소프트는 이듬해 인터넷 익스플로러$^{Internet\ Explorer}$를 도입해 넷스케이프와 어마어마한 브라우저 전쟁을 시작했으며, 수년의 경쟁 끝에 주도권을 쟁취했다.

빅토리아 시대의 인터넷

인터넷이 원격 통신에 존재론적인 혁명을 일으키고 그와 연관된 시공간에 대한 이해에 혁명적인 영향을 불러온 정도에 대해서는 맹렬한 논쟁이 있다. 아르파넷 케이블이 연결되기 100년도 더 전인 1866

년에 영국과 미국을 연결하는 대서양 횡단 통신 케이블이 완성되어 전신 메시지가 이진법 부호(모스Morse의 장음과 단음)로 양국을 오갔다. ('원거리 작가'를 의미하는) 텔레그래프, 즉 전보가 유럽에서 확장됨에 따라 파울 율리우스 폰 로이터Paul Julius von Reuter는 19세기 중반에 로이터 뉴스 회사를 설립해 국제 뉴스를 수집하는 보조 수단으로서 전보를 사용했는데, 당시 그가 사용했던 기본 수단은 놀랍게도 전서구였다.[66]

제임스 캐리James Carey의 『문화로서의 소통Communication as Culture』(1988)은 19세기 중반의 전보가 이전까지는 동의어였던 운송과 소통 개념 사이의 결정적인 분리를 일으켰다는 점에 주목한다. "전보는 그 동일성을 끝내고 부호들이 운송과 독립적으로, 그리고 운송보다 빠르게 움직일 수 있게 했다."[77] 톰 스탠디지Tom Standage의 『빅토리아 시대의 인터넷The Victorian Internet』(1998)에 실린 각 장의 제목은 전보와 전화 등의 초기 원격 통신 체계가 1990년대에 출현한 시공간에 대한 담론과 정확하게 동일한 담론을 촉발했다는 것을 강조한다. 장 제목들은 "모든 네트워크의 어머니"로 시작해 "세계를 선으로 연결하다", "코드, 해커, 치트", "유선상의 사랑", "글로벌 마을에서의 전쟁과 평화"로 이어지다가 최종 장의 제목인 "정보 과부하"로 끝난다. 그는 뉴스가 그렇게 빠르게 이동할 수 있다는 것을 믿지 않은 마권업자들까지도 속였던 놀라운 사기 행각, 외롭고 무료했던 전화 교환원들 사이에 생겨나 결혼 또는 재앙으로 귀결되었던 연애 관계, 상냥한 아내가 추운 곳에 있는 남편에게 먹이려고 전화기 안으로 따뜻한 수프를 부었다는 의심스러운 이야기들, 머리 위에 설치된 선을 따라 줄타기 곡예사가 지나가자 그것이 전화의 작동 방식이라고 믿었다는 이야기, 그리고 하룻밤 새 전해질 경계 정보로 사업 운이 생겨날 것이라는 약속 등에 대해 자세히 묘사한다. 스탠디지는 잘 알려진 이론적 또는 예술적 주장과는 다르게 인터넷이 완전히 새로운 패러다임이나 영역이 아니라는 점을 분명히 하며, 에르키 후타모 같은 작가들은 디지털아트에 대해 그와 유사한 의견을 보이고 있다.

최근 몇 해 동안 창작된 인터넷과 관련된 예술 작품들에서… 그러한 역사적 의식은 거의 완전히 부재하는 것으로 보인다. 그 접근이 얼마나 비판적인지와는 별개로, 마치 인터넷과 같은 그 어떤 것도 이전에는 존재하지 않았던 것처럼 다뤄진다. 이 작품들의 기반에는 인터넷을 그것보다 앞선 모델들로부터 질적·양적으로 분리시키는 패러다임의 단절에 대한 가정이 있는 것으로 보인다.[88]

후타모의 「네트워크 예술의 고고학An Archeology of Networked Art」(2004)은 고대의 모닥불 신호 체

계부터 17세기 수기 신호, 1790년대 프랑스에서 사용된 클로드 샤프^{Claude Chappe}의 시각 신호기, 1802년 장 알렉상드르^{Jean Alexandre}의 비밀 전보까지 온라인 예술의 계보를 추적한다. 그는 오늘날 아이들이 여전히 사용하는(실로 연결된 깡통) 로버트 후크^{Robert Hooke}의 17세기 유선 전화기처럼 많은 초기 원격통신 체계가 인터넷과 마찬가지로 "공식적이고 영속적이며 규제되는 것보다는 비밀스럽고 일시적이며 감정적인 것"으로 여겨졌다고 주장한다.[99] 따라서 수전 콜린스 같은 디지털 아티스트들이 "시공간을 붕괴시키고 포털을 만들어서 동시에 다른 공간에 존재하고자 하는 공통의 욕망"[10]이라고 여기는 것은 네트워크 역사가들에게는 전혀 새로울 것이 없다는 것이다.

하지만 인터넷은 더 일반적으로 진정 새롭고 독특한 존재론을 가지는 것으로서 여겨진다. 마거릿 워트하임^{Margaret Wertheim}은 사이버공간의 도래를, 우주학자들에 따르면 우주의 물리적 공간을 일으켰다는 태초의 빅뱅이 가졌던 기하급수적인 물리력에 비교한다. "그래서 사이버공간의 존재론 또한 무에서 온 것이다. 여기서 우리는 새로운 영역, 전에는 존재하지 않았던 새로운 공간의 탄생을 목격하고 있다. … 이는 허블의 우주적 확장, 공간 창조 과정의 디지털 버전이다."[11] 우리 또한 이 돛대에 우리의 깃발을 단단히 걸고 이렇게 주장하고자 한다. 웹에 위치하거나 그로부터 유통되었던 많은 예술 작품과 퍼포먼스에 선도자가 있는 것처럼 웹 이전의 선도자들이 있기는 하지만, 사이버공간에서 무언가 새로운 일이 벌어지고 있다는 데는 의심의 여지가 없다고 말이다.

초기 인터넷 드라마의 자원과 실험

1994년에 새로운 인터넷 초고속도로가 퍼포먼스와 연관되어 적용된 최초의 사례 중 하나는 아마추어 극작가들이 대본을 저장하고 이용할 수 있는 FTP(이메일 첨부의 초기 형태인 파일 전송 프로토콜) 사이트였다. 캘리포니아 클레어몬트 소재의 하비머드칼리지에 재학 중이었던 두 명의 과학 전공생인 롭 놉^{Rob Knop}과 마이크 더데리언^{Mike Dederian}이 만든 '드라마틱 익스체인지^{Dramatic Exchange}'라는 정보 웹사이트는 여전히 존재하고 관리되고 있으며 계속 같은 기능을 수행하고 있다.[12] 그로부터 2, 3년 안에 '가상 드라마' 웹사이트의 범위는 놀라울 정도로 넓어졌으며 10년 안에는 어마어마해졌다. 웹사이트 기술이 발전되면서 퍼포먼스와 연관된 사이트의 범위는 증가할 뿐만 아니라 '가상 드라마', '온라인 퍼포먼스', '연극적 채팅 프로그램', '몰입적 스토리텔링', '가상 캐릭터', '아바타', 'vip'(virtually independent people, 가상적으로 독립적인 사람들) 등의 새로운 개념들 또한 불러왔다. 가상드라마협회는

1996년에 처음으로 웹에 존재를 드러냈으며[13] 멤버십 제도, 주별 토론 주제, 관객·퍼포먼스 연구 프로젝트, 다섯 개 분야(연구·상품·디자인·퍼포먼스·미디어)에서 자체적인 시상 제도, 연극적 매체로서 채팅 프로그램을 실험하기 위한 채팅 연극 등을 포함시키며 매우 야심찬 형식을 취했다. 가상드라마협회는 드라마와 서사 형식에 강조점을 두었지만 '가상 드라마'가 "모든 드라마의 본질은 갈등"이라는 페르디낭 브뤼티에르Ferdinand Brunetière(1849-1906)의 유명한 격언을 따를 필요 없는 '개별적' 탐구와 참여를 위한 새로운 패러다임을 제공할 수 있을 방식들을 분석했다. '가상 드라마'는 개별화되고 개인화될 수 있으며 비전투적일 수 있었다. 가상드라마협회의 퍼포먼스/관객 연구 부문은 마야 나고리Maya Nagori가 관리했는데, 그는 새로운 어휘와 미학을 추구하면서 드라마적 상호작용과 참여자 경험의 새로운 형식들이 불러온 효과들과 여전히 연관되어 있는 문제들을 탐구했다.

1996년 출범과 함께 가상드라마협회는 가상 드라마에 선구적인 기여를 한 단체의 링크를 제공하며 찬사를 보냈다. 그중 주목할 만한 것은 카네기멜론대학교의 오즈 프로젝트Oz Project, 스탠퍼드대학교의 가상 연극 프로젝트, 그리고 브렌다 로럴이 인터벌 리서치 코퍼레이션에서 전개한 작업이었다. 『할리우드 네트워크Hollywood Network』와 CADRE 연구소의 『스위치 저널Switch Journal』은 작가들에 대한 특별한 지지와 실천가들과의 인터뷰를 제공했다는 점에서, MIT의 미디어랩은 '가상 드라마'를 포함한 116개의 프로젝트에 대해, 스위스연방공과대학교는 드라마적 애니메이션의 발전에 대해 찬사를 받았다. 또한 가상드라마협회는 다음 분야에서의 중요한 탐구 작업에 주목했다. 가상 상호작용(제네바대학교의 MIRA랩, 버추얼휴먼아키텍처그룹Virtual Human Architecture Group, 뉴욕대학교의 미디어리서치랩Media Research Lab), VRML(캘리포니아대학교의 샌디에이고컴퓨팅센터San Diego Computing Center), 그리고 조엘 슬롯킨Joel Slotkin의 「응용연극과 상호작용적 연극을 위한 가이드The Applied and Interactive Theater Guide」 같은 포괄적인 '가이드' 개발 등이다.[14]

WWW 연극·드라마 자원 가상 도서관WWW Virtual Libary of Theater and Drama Resources 또한 같은 해인 1996에 배리 러셀Barry Russell에 의해 설립되어 기관, 학회, 전자 텍스트, 저널, 메일링 리스트, 출판된 희곡, 참고문헌, 극단, 연극 이미지 컬렉션, 영상 녹화된 연극 등 훌륭한 일련의 범주들 아래에 전 세계 50개국 이상의 자원으로 연결되는 링크를 수집했다.[15] 이 사이트는 설립 후 몇 년 지나지 않아 연간 200만 건 이상의 조회 수를 기록했다고 한다. 이러한 초기의 자원 컬렉션들이 보인 주목할 만한 속성은 그것들이 주로 개인, 특히 학자의 성과물이었으며 그들은 작업의 편의를 위해 시작했다가 머지않아 더미에서 개별 모래알을 세는 제논Zenon의 신화적인(그리고 실현불가능한) 과제에 비견할 법한 일

을 마주한 자신을 발견하게 되었다는 점이다. '디지털 익스체인지'에는 그것을 실시간으로 관리하는 것이 불가능하다는 점에 대해 사과한 설립자의 편지가 다수 포함되어 있으며, 배리 러셀은 수면 시간을 확보하기 위해 자동 등록 장치를 개발해야 했다.

아츠와이어커런트Arts Wire Current는 "예술에서의 디지털 응용에 대한 급격한 관심 증가라는 흥미로운 현상과 징후"에 반응해, 그리고 "예술가, 개인, 예술 단체가 소통, 아이디어·정보 공유, 활동 조직화를 개선할 수 있도록 하기 위해"[16] 1992년에 설립되었다. 1996년에 이르면 이 사이트는 뉴욕에서만 약 3,000명의 예술가가 디지털 형식으로 작업하고 있다고 추산하면서, ISDN 선을 사용해 퍼포먼스 공간인 더키친The Kitchen의 음악가들을 샌프란시스코의 녹음실인 사일런트레코즈Silent Records와 연결시키려 한 〈가상투어: 사이버 험The Virtual Tour: Cyber Hum〉을 발표했다. 또한 이 프로젝트는 국제적으로 런던, 파리, 도쿄 등지와도 곧 연결이 성사될 것이며 그 결과로 생겨나는 퍼포먼스는 '케르베로스 디지털 주크박스Cerberus Digital Jukebox'를 통해 다운로드할 수 있게 될 것을 약속했다.

〈우데이스〉

인터넷에서 최초의 주요한 가상 연극 사건 중 하나는 수년에 걸쳐 전개되었지만 절대 완전히 현실화되지는 못했던 매우 야심찬 프로젝트였다. 그것은 1995년에 〈오디세우스Odysseus〉라는 제목으로 처음 구상되었고 이후 〈우데이스—월드 와이드 오디세이Oudeis—a World Wide Odyssey〉로 제목이 바뀌었다. 〈우데이스〉는 구상이 대담하고 작동이 복잡하며 (세계화 시대의 수많은 디지털 서사가 그러하듯이) 고전에 대한 참조는 적절하고 구조가 협업적이고 상호작용적이며, 최종적인 웹사이트에 묘사된 내용은 슬프게도 너무나 정확했다. 그것은 "오디세우스의 여정이 인터넷을 통해 전 세계의 예술가들과 관객들을 연결시키는 연극 프로젝트. '현재 잠정적으로 중단된, 진행 중인 작업'"(2000년 6월, 강조는 필자들의 것)이라고 묘사되어 있다.

원래 이 프로젝트의 의도는 "〈오디세이〉를 한 시간 안에 칠대양 너머로 전송하고 인터넷상에서 떠돌면서 겪는, 그리고 뉴미디어로서의 인터넷에 대한 예술적 접근에 필요한 지적 직면의 고난을 겪는 것"이었다. 오디세우스의 방랑은 이러한 시도에 훌륭한 은유를 제공하였고, 그가 10년 동안 방랑했다는 사실도 예상치 못한 아이러니한 해설을 제공했을 것이다. 이 프로젝트는 메일링 리스트를 통해 중복 게시된 공지로 시작해 엄청난 반응을 일으켰고, 프로젝트의 애호가들은 곧 세 개의 분리된 그룹으

로 나뉘어(각 그룹마다 고유한 메일링 리스트가 생겼다) 각각 예술/아이디어/대본, 기술적 측면, 전체적인 구성에 집중했다. 하지만 전무후무한 가장 야심차고 전 지구적인 이 퍼포먼스를 상연하기 위해 엄청난 양의 작업과 정교한 계획이 들어갔지만, 그것이 애당초 선언했던 목표에 가장 가깝게 접근한 것은 1997년 6월 26일에 빈에 있는 리히텐슈타인 성의 살라 테레나^{Sala Terrena}와 뉴욕현대미술관 사이의 링크가 학술적 연극 MOO인 ATHEMOO[*]에 미러링되었던 것에 불과했다. 퍼포먼스는 L. H. 그랜트^{L. H. Grant}와 모니카 분데러^{Monika Wunderer}가 구상했으며 협업 예술가들로 이루어진 전 지구적인 네트워크가 포함되었다.[17] 그것은 훌륭하게 영리하고 좋은 의도를 가졌으며 놀라울 정도로 야심찬, 시대를 앞선 프로젝트였다. 여전히 "현재 잠정적으로 중단된, 진행 중인 작업"인 〈우데이스〉는 디지털 퍼포먼스의 역사에서 각주 이상의 가치가 있다. 고전적 은유를 사용하자면, 그것은 진정으로 헤라클레스적인 노력이었다.

장소로서의 인터넷

어떤 의미에서 인터넷의 사이버공간은 전혀 공간으로 불릴 만한 것이 아니다. 더없이 명백한 것을 진술하자면, 우리가 사이버공간 '안에' 있다고 할 때 우리는 컴퓨터 단말기 앞에 앉아 있다. 웹의 정보에 접속하거나 온라인으로 다른 이들과 소통할 때, 다른 어떤 곳에 있거나 현실에서 동떨어져 있다는 감각은 정신적이고 은유적인 것이다. 그 행위나 만남은 우리가 그 순간 어디에 있든 간에 우리 앞에 있는 스크린 위에서 일어난다. '사이버공간'에 붙는 '공간'이라는 접미사는 과장된 개념이다(사실보다는 공상과학을 통해 만들어진 신조어[18]이다). 왜냐하면 예를 들어 동시발생적인 온라인 채팅의 공간적 측면은 실제로 전화의 그것과 크게 다르지 않지만, 우리는 '전화 공간'이라는 말은 쓰지 않는다. 이메일은 빠른 우편 서비스에 상응하지만, 수 세기가 지나는 동안 우리는 편지를 '우편 공간'으로 보낸다는 논의는 전혀 하지 않았다. 우리의 컴퓨터 스크린은 갈수록 더욱 정교하고 진화하는 가상 세계로 우리를 끌어들일 수 있고 영화 또한 그렇게 할 수 있지만, 우리는 영화관에 가는 것을 '영화 공간'에 진입하는 것으로

* ATHEMOO는 1995년 하와이대학교에 설립된 퍼포먼스와 강의를 위한 온라인 공간으로, 미국의 연극학회인 고등교육연극학회(ATHE)와 함께 개발해 학회 참석이 어려운 이들을 위한 토론 공간으로 처음 만들어졌다. ATHEMOO는 비록 처음에는 토론 공간으로 의도되었지만 온라인 인터랙티브 퍼포먼스를 위한 공간으로 발전되었다.

서 구상하지 않았다. 즉 인터페이스, 매체 형식, 소통의 속도는 다를 수 있지만 우리를 다른 공간으로 이동시키는 데는 운동이 필요하다.

이와 동시에, 장소(들)로서 사이버공간을 논하는 것은 유용하고 매우 적절하다는 것을 인정해야 할 것이다. 물론, 그러한 생각은 대체로 은유적이며 개념적이고 낭만적이기는 하지만 말이다. 예를 들어 온라인 채팅은 어떤 의미에서 단순히 전화 통화일 뿐이지만, 그 공간 안에 복수의 사용자가 존재한다는 점에서 전화 통화와는 다르며(비록 전화 회담과는 같다고 주장될 수 있겠지만) 이것이 채팅방이 분명한 위치이자 만남의 지점으로 보이게 하는 의미를 구상화한다. 더 엄밀한 의미에서 말하자면 채팅방은 위치이자 만남의 지점이 맞다. 어딘가 물리적 공간에 있는 하드 드라이브나 서버로서, 사람들이 그것을 통하거나 그 안에서 실시간으로 접촉하고 소통하기 때문이다. (물리적으로 다른 곳에 있는 컴퓨터의 지점과 접속점을 통한) 검색과 발견이라는 사이버공간의 패러다임은 공간 안에서의 이동이라는 그 은유를 강조하는 가장 중요한 측면이다. 그리고 서핑(이것 또한 공간을 통한 이동에 대한 용어)을 통해, 사이버공간에서 우연히 어떤 장소를 발견하고 사람들을 만날 가능성은 전화 통화 중에 그럴 수 있는 것보다 훨씬 크다. "우리는 사이버공간에서 만났다"라는 말은 (비록 여전히 조금 허세부리는 것처럼 들릴지라도) 흔히 들을 수 있는 것인 데에 반해, "우리는 전화를 통해 만났다"라는 말은 그렇지 않다. 또는, 하워드 라인골드가 지적하듯이, "우리는 그저 수화기를 들고 이슬람 예술이나 캘리포니아 와인에 대해 얘기를 나누고 싶어 하는 누군가와, 또는 세 살짜리 딸이나 40년 된 허드슨 자동차를 가진 누군가와 연결해달라고 요청할 수는 없지만, 컴퓨터상에서는 그 어떤 주제라도 관련된 모임을 찾아 합류할 수 있다."[19]

바로 이 결정적인 의미에서 웹에서 일어나는 사이버공간의 소통과 퍼포먼스가 자신의 권리를 주장하고 유사한 생각이나 관심사를 가진 사람들이 모이고 대화할 수 있는 공간을 규정하는 것이다. 웹 주소로서 URL(통합 자원 식별자 Uniform Resource Locator)은 그 임의적인 어휘로 인해 그것의 서버가 있는 실제 장소의 지리적 위치에 대해서는 어떠한 단서도 주지 않지만, 또한 그것은 일종의 지도 좌표로서 네트워크의 지리적 등고선에서 구체적인 위치와 만남의 지점을 규정하는 것으로 여겨질 수 있다. 사이버공간에서 레즈비언 예술 공간의 매핑을 논하면서 홀리 윌리스 Holly Willis 와 미키 할핀 Mikki Halpin 은 이러한 영토화가 물리적·사회적 공간에서 작동했던 바로 그 동일한 방식으로 작동한다고 지적한다.

"퀴어는 안인지 밖인지,* 톱인지 보텀인지, 변방인지 주류인지에 따른 포지션, 즉 위치로 범주화된다. 게이 구역, 레즈비언 바, 드래그 스트립 클럽 등의 장소가 있다. 이 공간들에서는 공동체와 자아의 문제가 프레임화된다. 이 공간들에서는, 우리가 계속 들어왔듯이, 개인적인 것이 정치적인 것이다."[20] 많은 이에게 웹은 다른 무엇보다 우선 공동체적인 공간이다. 기존의 친구들과 대화하고 새로운 친구를 만나는 만남의 장소이고, 오래된 친구들을 찾아 '재회한 친구들'** 이 되는 장소였던 것이다. 그곳은 다수의 타인과 어울릴 수 있는 공간이다. 웹 및 설치 작업을 하는 예술가 슈리 청Shu Lea Cheang (鄭淑麗)은 이렇게 말한다. "공동체, 그게 인터넷의 주된 목적이죠."[21]

테레사 M. 센프트는 인터넷이 사물도 공간도 아니고 효과라고 주장한다. "그것은 '패킷 교환'이라고 불리는 수백만 개의 퍼포먼스로부터 일어나는 '효과' … 복수의 컴퓨터와 전화 시스템으로부터 일어나는 일련의 협업적인 퍼포먼스 제스처인 것이다."[22] 센프트의 표현에는 사이버공간에 대한 우리의 이해와 페미니즘적 젠더 이론 사이의 분명한 유사성이 있다. 왜냐하면 양자 모두 '복수적 계산의 수행적 효과'에 기반을 두기 때문이다. 피터 앤더스Peter Anders의 「인류적 사이버공간: 제일원리에서 전자 공간 규정하기Antropic Cyberspace: Defining Electronic Space from First Principles」(2001)는 컴퓨터 공간이 지각적 의식의 일부로서, 특히 컴퓨터 시뮬레이션을 그것의 물리적 지시 대상으로부터 구분하거나 그것과 연계시키는 인지 과정의 일부로서 더 잘 이해된다고 주장한다. 에드몽 쿠쇼Edmund Couchot의 에세이 「실재와 가상 사이Between the Real and the Virtual」(1994)는 컴퓨터가 물리적 세계 안에 자신들만의 고유한 물질적 현실을 가지는 반면, 그들이 생성하는 데이터 공간은 그렇지 않다고 주장한다. 그럼으로써 그는 데이터 공간과 사이버공간을 정보와 수학적 계산의 유희를 통해 창조된 독특하고 순수하게 상징적인 공간으로서 이해한다.

앤드리아 재프

앤드리아 재프는 자신이 편집한 책 『존재의 상상적 공간으로서의 네트워크화된 서사 환경Networked

* 벽장 '안'에 있는지 커밍 '아웃'을 했는지, 즉 자신이 퀴어임을 공공연하게 알렸는지의 여부를 의미한다.

** 2000년에 처음 생겨나 약 15년간 운영되었던 소셜 네트워킹 사이트인 프렌즈 리유나이티드Friends Reunited를 염두에 둔 참조.

Narrative Environments as Imaginary Spaces of Being』(2004)의 서론에서 이와 유사한 주제를 채택한다. 여기서 그는 사이버공간을 실제 공간보다는 "장치, 규율, 언어"의 실험적·예술적 조합을 위한 플랫폼이자 작동 원리로 이해한다.[23] 그는 "네트워크와 링크를 공간과 환경으로 여기는 것은 용인된 생각이라기보다는 다소 불가사의한 것으로, 여전히 구축되고 사유 안으로 통합되어야 하는 것"[24]이라는 마거릿 모스의 1995년 주장을 참고하며 시작한다. 재프가 논하는, 그리고 책에서 폴 서먼, 수전 콜린스, 마르가레테 야르만Margarete Jahrmann, 스티브 딕슨 등의 예술가들이 분석하는 예술 작품을 통해 설명되는 "상상적 공간"은 디지털 네트워크가 만들어내고 비판 이론을 통해 갈수록 더욱 구체화되는 사이 공간in-between space에 대한 철학의 또 다른 예시가 된다.

이 책은 관람자를 예술 작품 안에 통합시키고자 하는 목적으로 인터넷에 연결된 공공 설치와 연극적 공간의 모델을 검토한다. '네트워크'는 이 공간들 사이의 개방형 원격 대화를 가능하게 하는 기술적 배경을 제공한다. 그로부터 생겨나는 '서사'는 사용자가 통제하는 구성물로서 상호작용성을 보여준다. '환경'은 은유를 보조하고 '플롯'을 제공하는 장소 특정성을 가지고 실제적이거나 가상적인 역할놀이를 위한 무대를 창조하는 물리적인 설치 건축으로서 제시된다. 인간의 현존은 갈수록 온라인 기여, 물질, 데이터의 흐름에 종속된 것으로서 다뤄진다. … 이러한 종류의 열린 시스템 또는 예술 작품은 '간격interval'으로서 이해될 수 있는데, 그것은 미디어아트와 일시적인 무대에서 그것의 수용을 시험하기 때문이다. 자연적인 공간과 디지털 공간 사이, 그들의 공동체들 사이, '순수한 잠재성'의 영역들 사이에서 상징적인 통로나 전달 지점으로서 말이다.[25]

상상적 공간에 대한 재프의 생각은 유용한 개념이며, 더욱 자세히 설명할 가치가 있다. 사이버공간은 서로 다른 물리적 위치 사이에 장소특정적인 물리적 하드웨어와 인체의 '웨트웨어wetware'에 의해 전 방향에서 지지된 무지개다리처럼 존재한다. 마치 연극 무대와 같이, 그것은 상상계(역할놀이, 서사 등등)로 이어지는 상징적인 통로로서 물리적인 것과 유형의 것(몸, 세트, 조명, 사운드)에서 구축되고 생겨나는 것이다. 하지만 연극 무대 위의 사건처럼 공간의 변환은 일차적으로는 상상적이고 은유적이며 재현적인 것으로 남는다. 따라서 사이버공간 참여자가 상상적 공간으로 이동하거나 그 안에 몰입되려면 연극에서만큼이나 불신의 정지가 필수적이다.

재프의 설치 작품도 연극적 패러다임을 차용하며, 〈상상의 호텔The Imaginary Hotel〉(2002/2003)은 팝아트 포토몽타주 예술가인 리처드 해밀턴Richard Hamilton과 동시대 텔레비전의 집 개조 프로그램인

그림 19.1 앤드리아 재프의 웹 연결 설치 작품 〈상상의 호텔〉(2002/2003).

〈방 바꾸기〉^{Changing Rooms}에게서 영감을 얻는다(그림 19.1). 갤러리 방문객은 모형 호텔방에 들어서서 그것을 마치 연극 세트처럼 바로 재단장할 수 있다. 방문객은 그 방의 텔레비전에 연결된 원격 마우스를 사용해 최대 2,000가지 벽 디자인과 10,000가지 이상의 사물 중에서 끌어와 내부 디자인을 변경할 수 있다. 벽지, 가구, 그림 액자, 벽 부착등, 오브제와 더불어 커다란 창문 밖으로 보이는 경치 또한 선택할 수 있다. 데이터는 인터넷을 통해 그 공간 내부에 있는 프로젝터로 전송되어 실사 크기의 벽을 변경시킨다. 인터넷 사용자들은 이 작품을 웹캠으로 지켜볼 수 있으며 원격으로 그 공간을 점유하고 변환시킬 수 있는 데다가 자신의 이미지를 업로드해 내부 디자인 팔레트에 추가할 수도 있다. 원격 참여자들은 웹상의 채팅방을 통해 갤러리의 설치 작품 안에 있는 사람들과 소통할 수 있는데, 이는 텍스트로 된 채팅 내용을 목소리로 변환시켜주는 소프트웨어에 연결된 전화기를 통해 이루어진다. 재프는 호텔방을 사이버공간의 은유로서 사용한다. 그것은 껍질 같은 익명의 중립적인 장소이자, 공간에 생기를 불어넣고 자신의 개별적 흔적을 남기는 방문객과 거주자에 의해서만 빚어지는 빈 캔버스 같은 것이다. 〈상상의 호텔〉은 또한 사이버공간의 연극성과 환영적 측면들을 강조한다.

'호텔' 프로젝트의 공공 설치 세팅에는 그것을 둘러싼 비가시적인 연결선들과 불가해한 순환하는 정보가 있으며, 이는 연극적 배경을 중대한 원리로서 강조한다. 그것은 주된 소스 재료인 인터넷으로 향하는 길목이 되며, 개별적인 영역과 드라마적 영역 사이의 경계선은 덜 분명하게 된다. 그러고 나서 네트워크로 연결된 플랫폼은 영화적 시나리오를 암시하게 되는데, 이때 배우 또는 퍼포머는 스크린을 채우는 참여자 스스로의 시각적 어휘에 자리를 내준다. 이 비유를 뒷받침하는 것은 〈상상의 호텔〉이 명시적으로 활짝 열린 무대로서 디자인되었다는 점이다. 이 무대는 카페트로 프레임화되고 허술한 텔레비전 세트를 연상시키는 두 개의 취약한 벽과 커튼 등으로 강조된다. 따라서 이 작품은 상상적인 것과 환영적인 것의 분명한 표면과 유희한다.[26]

나아가 재프는 그 작업을 매클루언의 지구촌 패러다임과 관련시켜 그것이 "이미 디지털화된 노마드적 정체성의 프로토타입"이라고 주장한다. 여기서 위치는 중요하지 않고 실존은 무경계적이며 실재와 디지털적인 것이 "순간적인 환영 안에서 일시적인 실루엣으로" 융합된다.[27] 앞으로 살펴보겠지만 인터넷을 경계가 없는 노마드적이고 디아스포라적인 공간으로서 보는 것은 흔한 생각이다. 그리고 리좀의 개념은 계산적·전자적 공간을(그리고 포스트모던 철학 내부에서 문화와 심리학에 대한 더 광범위한 이해를) 구상하는 데에서 또 다른 중심적인 이론적 은유가 되었다. 『천 개의 고원』(1980)에서 들뢰즈와 가타리의 철학적 찬사에 의해 생성된, 항상 분기하며 상호 연결된 리좀의 덩굴·덩이줄기·뿌리들은 사이버공간과 컴퓨터 네트워크의 미로를 표상하는 강력한 시각적 비유가 되었다.

마틴 도지Martin Dodge와 롭 키친Rob Kitchen 같은 다른 작가들은 사이버공간을 지리학적 용어로 개념화하려는 시도를 한 바 있다. 『사이버공간의 지도 그리기Mapping Cyberspace』(2001)에서 그들은 다수의 지도와 표, 그래프 등을 제공해 인터넷과 사이버공간의 복잡한 지형학과 지도 도제법을 설명한다. ART+COM 같은 디지털 아티스트들 또한 〈바이트 타기Ride the Byte〉(1998)나 〈테라비전TerraVision〉(1994) 같은 설치 작업에서 지도 그리기의 패러다임을 적극 차용한 바 있다. 이 중에서 후자는 베를린에서 지속되고 있는 기획으로서, 지구를 매핑해 1:1 비율로 시각적으로 재현하려는 작업이다. 존 클리마John Klima의 〈지구EARTH〉(2001)는 위성 화면을 사용하는 온라인 디지털 지형학 프로젝트이며, 워렌 색Warren Sack의 〈대화 지도Conversation Map〉(2001)는 뉴스그룹과 다른 대규모 온라인 대화 안에서 이루어진 대화의 지도를 그래픽으로 보여준다.[28]

사이버섹스, 그리고 사이버공간의 에로스적 존재론

> 회로 소년^{Circuit Boy} *,
> 네가 여기 있다는 걸 알아. 너를 느낄 수 있어.
> 너의 알고리즘을 보여줘.
> 너의 방어벽을 부식시키게 해줘.
> 회로 소년. 이리로 와.
> 너의 거부할 수 없는, 크롬 도금된 엉덩이를 쑤시게 해줘.
> 허니.
> 너를 원해, 회로 소년.
> 기다리고 있어.
>
> —VNS 매트릭스^{VNS Matrix}**29**

페미니스트 사이버 액티비즘 예술 단체인 VNS^{VeNuS} 매트릭스의 전형적으로 유쾌한 이 웹 발췌문에서 분명히 보이듯, 사이버공간 안으로 경계를 넘어 들어가는 것은 페티시즘적인 영역과 에로스적인 공간으로 이동하는 것을 수반할 수 있다. 자칭 "웹상의 게릴라 걸스^{Guerilla Girls}**"인 VNS 매트릭스는 컴퓨터 애니메이션, 비디오, 게임, 사진 등을 사용해 사이버공간에서 정치적인 것과 성적인 것을 연결시키고 남성우월주의적 포르노그래피와 기술의 신화를 전복시키며 웹상에서 여성의 성적 정체성에 대한 개념들을 재정의하고자 한다. VNS 매트릭스의 작품 중에는 "코드 눈물을 흘리는" 사이버 히로인, "황홀하게 젖은" ⟨DNA 창녀들^{DNA Sluts}⟩(1994)이 있다. 신화와 초현실주의, 그리고 질에서 "원기" 빔을 쏘는 원더우먼 키치의 요소들을 혼합한 그래픽으로 된 여성 인물들이다. ⟨21세기 사이버 페미니스트 선언^{Cyberfeminist Manifesto for the 21st Century}⟩(1991)도 이와 유사하게 가부장적 기술과 남성적인 사이버포르노적 응시에 맞서는 그들의 공격적인 입장을 대표적으로 보여준다. 그것이 모든 페미니스트의 취향에 맞지는 않을 수도 있지만 말이다.

우리는 현대적인 보지 긍정적인 반이성

* 원어인 'circuit boy'는 게이 남성을 위한 대규모, 고가의 레이브 파티인 서킷 파티^{circuit party}에 자주 참석하는 남성을 비판적으로 일컫는 은어인데, 이 글에서는 이것이 컴퓨터나 전자통신의 회로^{circuit}를 연상시킨다는 점에 착안하고 있다.

** 성차별과 인종차별에 맞서는 활동을 펼치는 페미니스트와 여성 예술가들로 결성된 익명 그룹.

한정되지 않은 고삐 풀린 용서하지 않는

우리는 보지로 예술을 보고 보지로 예술을 만든다

우리는 주이상스와 광기 성스러움 시를 믿는다

우리는 새로운 세계 질서의 바이러스다

내부로부터 상징계를 파열시키는

빅대디의 본체를 사보타주하는

클리토리스는 모체로 향하는 직통선이다…

비체의 제단에 무릎을 꿇고

육체의 신전을 훑으며 우리는 혀로 말한다

침투하고 분열하고 퍼트리고

담론을 타락시키는

우리는 미래의 보지이다[30]

하지만 VNS 매트릭스의 전복적이고 성적인 목소리는 포르노그래피 웹사이트, 그와 연관된 배너, 스팸 메일 등의 비명에 완전히 묻히지는 않을지라도 상당히 가려진다. 슈퍼 8 필름 프로젝터부터 VCR까지 가정용 미디어 하드웨어의 발전과 마케팅에서 포르노그래피가 주요한 영향을 끼친 것으로 여겨졌듯이, 포르노그래피에 쉽고 편리하게 접근할 수 있었던 것도 1990년대 중반에 이루어진 가정용 PC와 웹의 성장과 인기에 불을 지폈다. 만약 1964년에 매클루언이 주장했듯이 "인간이 이를테면 기계 세계의 생식기가 되어 기계들을 수정시키고 언제나 새로운 형식들을 진화시키게 한다"[31]면, 그것은 사이버공간 섹스 산업과 관련해서만큼 진실했던 적이 없다.[32]

에술과 피포먼스 세계에도 사이버섹스의 시대정신이 반영되어 트루디 바버$^{Trudy\ Barber}$의 초기 설치 작품인 〈VR 섹스$^{VR\ Sex}$〉(1992) 같은 주목할 만한 사례들이 있었다. 이 작품이 설치된 12피트 길이의 검은 복도 벽은 부분적으로 고무로 되어 의료용 정맥 주사 봉지와 TV 스크린, 마네킹으로 뒤덮여 있다. 퍼포머들은 벽 뒤에서 얼굴을 설치 작품 안으로 들이밀고는 발가벗은 몸을 고무에 밀착시켜 방문객들로 하여금 "그들을 실제로 만지지는 않으면서 만질 수 있게 했다. 이것은 섹스가 미래에 그렇게 될지도 모른다는 전망에 대한 비유였다."[33] 복도의 끝에서 방문객들은 VR HMD를 착용하고 발기한 성기에 콘돔을 씌우는 등의 "단순한 섹스 과제"를 수행하고 그에 따라 서라운드 사운드 효과를 동반한

"시각적 오르가즘"을 수여받는다. 런던의 센트럴세인트마틴스칼리지에서 전시되었을 때 이 작품은 비전통적 예술과 퍼포먼스 관객들에게서 상당한 관심과 호응을 얻었다. 이 관객들에는 토처 가든^Torture Garden이라는 이름의 S&M 동호회 회원들도 포함되었다. 바버는 〈VR 섹스〉가 "진정한 사이버펑크 모임/행사"였다고 묘사한다.[34]

더 최근에 알렉세이 슐긴^Alexej Shulgin 같은 예술가들은 최첨단 원격 사이버섹스 패러다임을 창조했다. 슐긴의 장난스러운 넷아트 작업인 〈퍽유-퍽미^FuckU-FuckMe〉(1999)는 파트너들 간의 원격 성교를 가능하게 하는 하드웨어·소프트웨어 '텔레딜도닉^teledildonic' 시스템을 시연한다.[35] 닐 그리머^Neil Grimmer는 전자적으로 통제되는 바이브레이터를 사용해 키네틱 조각을 만들며, 조지프 들래프^Joseph DeLappe의 〈자위의 상호작용체^Masturbatory Interactant〉(1997)는 기계 팔에 달린 스캐너가 바코드 위를 움직여 무작위로 선정된 에로틱한 비디오 클립을 공기 주입식 인형 위에 투사한다.[36] 애너토미컬 시어터의 멀티미디어 무용극 퍼포먼스 〈사마귀^Mantis〉(1997)는 "만연한 지성주의가 진부한 공상과학 스릴러의 키치를 만나는, 성적 정신병의 흥미로운 초상"[37]이며 라 푸라 델스 바우스의 사드풍 연극인 〈XXX〉(2003)는 웹에서 다운로드한 하드코어 포르노그래피(말이 여성에게 삽입하고 그녀의 몸 위에 사정하는 충격적인 이미지가 포함되었다)와 섹스 모델과의 라이브 웹캠 만남을 포함해 논쟁을 불러일으켰다.

그보다 덜 노골적인 에로틱 모드로 매들린 스타벅^Madelyn Starbuck의 〈사이버공간의 호노리아^Honoria in Ciberspazio〉(1996)에서 "소외되고 외로운 인터넷 여행자들은 가상현실에 대한 자신들의 꿈을 아름답게 엮인 섹시하고 오페라적인 클라이맥스로 변신시켜달라고 사이버공간의 오라클에게 간청한다."[38] 그 웹사이트의 방문자들은 사이버공간에서 겪은 자신들의 연애 사건에 대한 시와 아리아를 기고함으로써 협업적으로 오페라 리브레토를 완성했다. 조지 올드지^George Oldziey가 디지털 연인들에 관한 그 오페라 이야기에 음악을 작곡했고, 이 작업은 1996년부터 발전되어 완성된 장면이 주기적으로 웹상에서 상연되었으며 2001년 스페인의 한 무대에서 초연되기에 이르렀다.

영국 연극에서의 온라인 사랑

영국의 멀티미디어 극단인 보디스인플라이트^Bodies in Flight가 싱가포르 극단인 스펠넘버세븐퍼포먼스^spell #7 performance와 협업한 〈더블해피니스2^Doublehappiness2〉(2000)는 웹사이트에서 허구적인 인터넷

연애 사건을 발전시킨 후 라이브 연극 퍼포먼스로 그 대단원을 옮겼다. 매력적이고 지적인 그 라이브 퍼포먼스는 싱가포르의 전통적인 결혼식 구조를 따르며, 연극을 무대 위의 웹캠과 디지털 프로젝션 등과 혼합시킨다(두 극단들은 이것을 "샘파델릭 디지털리아^{sampadelic digitalia}"라고 부른다). 사이버 연애와 간문화적 관계에 대해 냉정하고 다 아는 듯한 이 작품의 해석은 신랄하게 이루어지며, 사전 홍보 또한 그만큼 간결했다.

> Shygirl7은 6wasabe6를 채팅방에서 만났습니다. Fluffboy는 hunny.bunny의 웹사이트를 방문했습니다. … 원거리로 사랑이 피어남에 따라 사이트를 방문해 가상의 로맨스를 본 후 그 연인들이 육체로써 퍼포먼스하는 것을 보러 오세요. … [〈더블해피니스2〉는] WAP성의 정수를 추출해 21세기의 섹스에 대한 명백한 웨트웨어로서의 이중의 해석을 만듭니다. … 그녀가 지구 반대편에 있으면 어떻습니까? 당신의 문자 메시지 손가락이 까딱거릴 수 있는데 말이죠. 호텔방은 취소하세요. 그냥 온라인으로만 만나세요. 현실은 지저분합니다. 그가 어디 있었는지 아시나요? 그는 아니요? 언어와 문화, 신발 사이즈와 질병에 대한 저항의 차이가 정보와 자본의 흐름에 격동을 일으키는 대륙들을 넘어, 〈더블해피니스2〉는 서로와 살을 맞대기 위해 시차와 이코노미석에 도전합니다.³⁹

마이클 하임이 「사이버공간의 에로스적 존재론」(1991)으로 분석한 것은 1990년대에 '전통적' 극작으로부터 출현한 디지털 비판과 관련된 주제 중 하나였다. 일반적으로 희곡과 드라마는 신기술에 대해서는 할 말이 거의 없었으며, 파트리스 파비스가 주장하듯이 많은 극작가는 "미디어를 두려워하고 그것을 배제하거나 거부하는 것처럼 보이지만 그러면서도 거의 부지불식간에 미디어로부터 영향을 받고 변화했다."⁴⁰ 명시적으로 신기술을 언급한 희곡의 경우 가장 흔한 것은 인터넷을 온라인 연애(심지어 영국 상업 연극계의 베테랑 소극 작가인 레이 쿠니^{Ray Cooney}도 2001년 희곡 〈네트에 사로잡힌^{Caught in the Net}〉으로 이에 가담했다), 성적 판타지, 비행, 자위 등의 개념들과 동일시하는 것이었다. 마크 레이븐힐^{Mark Ravenhill}의 〈파우스트(파우스트의 죽음)^{Faust (Faust's Dead)}〉(1997)에 등장하는 인물들 간의 인터넷 소통은 성적 불만·만족과 관련되며, 패트릭 마버^{Patrick Marber}의 〈클로저^{Closer}〉(1997)에서 유명한 인터넷 섹스 채팅 장면은 본성이 고도로 희극적이지만, 성적으로는 노골적이고 명시적이다. 무대 위 두 명의 남성 캐릭터가 각각 분리된 컴퓨터 단말기 앞에 앉아 있고, 그들의 채팅 내용은 뒤의 스크린에 투사된다. 그중 한 명은 섹스광 여성인 척하면서 자신이 "어마어마한 가슴을 가진 … 정액에 목마른 암

캐"라며 상대편 남성을 흥분시키고, 결국 뒤죽박죽 섞인 문자와 "오오오" 등의 표현으로 황홀한 텍스트적 오르가즘을 꾸며낸다.

마버의 희곡이 인터넷 에로티시즘을 익살스럽게, 그리고 사이버공간을 성적 판타지와 혼란의 무대로서 묘사하는 한편, 스코틀랜드의 극작가인 앤서니 닐슨^{Anthony Nielson}의 〈스티칭^{Stitching}〉(2002)은 성적 타락이라는 더 어두운 면에 대해 우울하고 더욱더 불편한 관점을 제시한다. 남자주인공인 스튜어트는 포르노와 여성 신체 훼손의 극단적인 이미지를 다운로드해 자신의 파트너인 애비를 성적으로 도발한다. 그들의 성적 관계가 악명 높은 아동 성폭행 살인 사건인 영국의 무어 살인 사건^{The Moors murders}에 대한 가학적 판타지와 신체적 학대·비하에 갈수록 더 얽히게 되면서, 애비가 자신의 음부를 꿰매는 클라이맥스(라 푸라 델스 바우스의 〈XXX〉 퍼포먼스와 동일한 엔딩이다)와 함께 인터넷 이미지는 그 희곡의 '현실' 세계로 되돌아온다. 닐슨은 인터넷 포르노그래피(또는 포르노그래피 그 자체)를 그 커플의 성 심리적 소외의 원인으로서 명시하지는 않지만, 퇴폐적인 인터넷 이미지가 그 커플의 타락을 지시하는 드라마적인 전환점을 제공한다. 린 가드너가 제안하듯이, "판타지가 침실에 존재할 여지는 있지만, 그것은 스튜어트가 인터넷에서 다운로드하는 포르노처럼, 애비의 만족시키고자 하는 욕망이 한 아이의 죽음과 자신의 끔찍한 신체 손상으로 이어지는 만큼이나 침투하고 파괴한다."[41] 컴퓨터를 통한 섹슈얼리티와 성적 활동의 기술화는 최근 몇 년 동안 활발한 학문적 탐구의 영역이었지만, 이것이 (적어도 비판적·이론적 측면에서) 얼마나 최근의 현상인지는 쉽게 망각된다. 예를 들어, 마커스 분^{Marcus Boon}은 1996년 폰섹스에 대한 연구에서 다음에 주목한다.

1990년대 중반에 폰섹스에 일종의 범속성이 있다면, 섹슈얼리티에 대한 연구가 얼마나 배타적인 인본주의에 이끌려왔는지를 기억해야 한다. 지금까지 섹슈얼리티 연구와 성적 행동의 사회학 등 관련 학문에서 섹슈얼리티의 기술적인 측면에 대해서는 단 하나의 참조도 거의 없다는 것이다. 물론 '페티시즘'이 있지만, 페티시즘에서 인간과 비인간 사이의 선은 분명하다. 페티시는 원격 소통 기술이 하는 것만큼 인간들 사이를 매개하지도 않고, 그 기술과 같은 방식으로 인공보철적이지도 않다. 페티시즘은 여전히 일종의 인본주의다. 기술은 인공보철적인 측면에서 인간과 비인간 사이의 선을 흐리게 한다. 만약 우리가 이제 이 흐림에 대한 문제나 의문을 대면한다면, 이는 기술이 우리 삶의 큰 일부이기 때문이지 어떤 근본적인 변화가 일어났기 때문은 아니다.[42]

MUD, MOO, 그리고 정체성의 퍼포먼스

오늘 나는 인터넷상에서 정체성을 교환/변화하는 것에 질렸다.
지난 8시간 동안
나는 남자, 여자, 그리고 트랜스젠더였다.
나는 흑인, 동양인, 미스텍족, 독일인,
또 멀티하이브리드 복제인간이었다.
나는 10세, 20세, 42세, 65세였다.
일곱 가지의 불완전한 언어를 구사했다.
보다시피 나는 절실하게 휴식이 필요하고,
단 몇 분 동안이라도 나 자신이 되고 싶다.
추신: 하지만 내 몸은 온전하고 건드려지지 않았고 만족하지 않은 채,
도달할 수 없고 번역할 수 없는 채로 남아 있다.

—기예르모 고메스페냐[43]

섹슈얼리티는 MUD(멀티유저 던전/차원$^{Multi-User Dungeons/Dimensions}$)와 MOO(사물지향적 MUD$^{Object-Orientated MUDs}$)의 사회적 환경과 게임 플레이 환경에서 작지 않은 역할을 했다. MUD는 1983년에 섹스대학교의 리처드 바틀$^{Richard Bartle}$과 로이 트럽쇼$^{Roy Trubshaw}$가 그 용어를 고안하면서 처음 개발되었고(비록 1989년까지는 널리 알려지지 않았지만), 정체성·퍼포먼스·공동체의 접경 지대로서 대중적으로 알려지게 되었다. 초기의 사례들은 어드벤처 게임, 특히 마법사와 몬스터가 나오는 판타지 어드벤처 환경인 던전 앤드 드래곤$^{Dungeons and Dragons (D\&D)}$ 패러다임의 경향을 보였다(이런 이유로 원래의 용어인 '멀티유저 던전'이 생겨난 것이다). 오늘날 월드와이드웹에서 검색하면 수백 가지의 MUD 목록이 나온다. 여기에는 유머러스한 MUD, 실력 기반 MUD, 외계인 MUD, 중세시대 MUD, 톨킨Tolkien MUD, 은하수를 여행하는 히치하이커를 위한 안내서 MUD, 뱀파이어 MUD, 섹스 MUD, 죽음에 대한 열망 MUD, 집단학살 MUD, 루니 MUD, 실없는 MUD, 〈기만의 그물망〉 MUD 등이 포함된다. 이 MUD들은 모두 "웹상에서 새로운 사람들을 만나 전설이 되고, 길드를 이끌어 전쟁에 참전하고, 자신의 집을 구매"하라며 우리를 초대한다.

MUD와 MOO에서 이용자들은 유사-스타니슬랍스키적인 캐릭터 전사를 창조해 자신의 신체적·심리적 자질에 대한 텍스트적 묘사를 갖춘 채 로그인한다. 그들은 주의 깊게, 그리고 의식적으로 자신들을 허구적 존재로 정립한다. 가면을 쓰고 자주 젠더크로싱을 행하며 즉흥 퍼포먼스에 참여함으로써

말이다. 컴퓨터 인터페이스는 또 다른 종류의 사회적 삶이 되며, 이용자들을 위한 즉흥적 퍼포먼스 공간이 된다. 대중적인 이론에 따르면 사회적 기능과 퍼포먼스적 기능 양자로 인터넷을 사용할 때 정체성의 구축과 재현은 복수적이고 혼종적이게 되며 "지속적이지만 다원적"이게 된다.[44]

마크 스테픽Mark Stefik은 정보의 초고속도로를 '아이웨이I-way'라고 재명명하는데, 그것은 "우리 자신과 우리가 거주하기로 선택하는 미래를 위한 탐색"이기 때문이다.[45] K. A. 프랭크K. A. Franck는 우리의 따분한 일상적인 자아로부터 벗어나 "상상되고 창조될 수 있는 일련의 가능성들"로 나아가는 것에 대해 논한다.[46] 마크 포스터는 뉴미디어가 "개별성의 새로운 구성을 양성한다"[47]고 주장하고, 셰리 터클Sherry Turkle은 이제 인터넷은 우리의 정체성을 구축하는 장소, 즉 "자신이 프로듀서이자 연출자이며 주인공인 자신만의 드라마에 자신을 투사하는" 장소라고 주장한다.[48] 터클에 따르면 MUD 이용자들은 사이버공간에서 텍스트의 저자가 될 뿐만 아니라 유동적이고 복수적인 정체성을 드러내며 자기 자신의 저자가 된다. "실재와 가상, 생물과 무생물, 통합적 자아와 복수적 자아"[49] 사이의 경계가 침식함에 따라 "컴퓨터상의 정체성은 분산된 현존의 합이다."[50]

이러한 문헌 중 일부를 읽어보면 사이버 기술의 도래 전에는 '자아'와 '정체성' 개념이 문제적이지 않았다는 인상을 받기 쉽다. 물론, 이는 전혀 사실이 아니며, 자아의 문제와 무엇이 정체성을 형성하는지에 대한 탐색은 인간 삶에 주어진 것이며 사람들이 실존의 본성에 대해 고민하기 시작했을 때부터 내내 철학에서 고전적인 문제로 다뤄져왔던 것이다. MOO 공간은 이제 그러한 근본적인 철학적 수수께끼가 탐색될 수 있는 새로운 무대로서, 또 자신의 자아와 정체성의 여러 다른 순열을 연습·탐구·재구성·실연할 수 있는 공간으로서 이론화된다. 그것은 또한 바흐친적인 카니발풍의 공간, 즉 실제 삶에서는 관습을 위반하는 것으로 여겨져 평소에 억압되는 (크로스드레싱 같은) 본능이나 욕망이 이행될 수 있는 공간으로서 개념화된다. 이와 동시에 논자들은 MUD와 MOO에서 개인들의 선호와 판타지가 탐구되지만 그것들은 다른 무엇보다도 우선 "'집단적'인 창작물로서 게임이자 사회인 동시에 허구의 작품"이라는 것을 강조한다.[51]

디지털적으로 자신을 위장하거나 온라인으로 허구적인 페르소나를 제시하는 바로 그 사람들의 실제 정체성이 사이버공간 전반에서, 그리고 유비쿼터스적인 일상의 디지털 거래·처리 등을 통해 체계적이고 영구적으로 추적된다는 점에는 첨예한 아이러니가 있다. 인터넷이나 휴대전화, ATM의 사용이 정확하고 기록될 뿐만 아니라, 예를 들면 포인트 적립 등을 위한 고객카드는 이용자의 실제 정체성(단순한 성명과 주소 데이터 이상의 것)을 거의 유전자 구성 내용만 제외하는 정도로 아주 세세하게 회사

에 제공한다. 2004년 앤드류 스미스Andrew Smith와 리 스팍스Leigh Sparks의 연구 결과는 고객카드가 고객 충성도 증진보다는 마케팅과 소통을 위한 타깃 설정에 필요한 자세한 소비자 데이터를 수집하는 데에 더 관심이 있다는 것을 강조했다. (브렌다라고 이름 붙여진) 한 대상자의 상품 구매와 쇼핑 패턴을 2년간 추적해 분석한 결과는 그녀 성격의 양상들과 의학적 상태, 스킨·헤어 관리, 식습관·음주 경향과 성생활 같은 요소들 또한 드러냈다. 따라서 상점의 컴퓨터는 브렌다가 그다지 달가워하지 않을 법한 종류의, 신분증 사진과 같은 그림을 제시할 수 있을 만한 데이터를 보유하고 있었다.

브렌다는 체구가 큰 여성으로서 체중을 줄이고 싶어 하지만 식욕 때문에 늘 실패한다. 그녀는 긴 머리와 나쁜 피부, 근시를 가지고 있다. 그녀의 부모는 생존해 있고 그녀는 휴일만 손꼽아 기다리며 오래 연애하고 있는 남자친구가 있다. …큰 사이즈의 스타킹은 체구가 큰 여성을 드러냈다. … 또한 그녀는 2년의 기간 동안 두 대의 체중계를 구매했다. … 그녀가 구매한 헤어 액세서리는 긴 머리를 나타냈으며, 콘택트렌즈 세척 물품은 나쁜 시력을, 잡티 컨실러는 나쁜 피부를 드러냈다. 인조 태닝 제품 구매를 시작으로 약 2주간의 공백이 있었는데, 이는 그녀가 해외여행을 갔음을 드러냈다. 10월에 구매한 크리스마스카드는 그녀에게 부모와 파트너가 있음을 알려주었다. 또한 그녀는 파트너에게 남성용 미용 제품을 사주기도 했다.[52]

<해비탯>

대부분의 초기 MUD는 오직 텍스트 기반이었지만, 1980년대 중반에 이르면 멀티유저 환경이 시각적 요소들을 포함하기 시작했다. 그 예로 1985년 루카스필름게임스Lucasfilm Games가 만든 <해비탯Habitat>이 있다. 이용자들은 당시 오락용 표준 컴퓨터였던 코모도어 64와 상업적 패킷교환 네트워크(이메일의 기술적 전신)를 사용해 가상 세계(실시간으로 애니메이션화된 디스플레이)나 다른 이용자와 소통했으며 그 환경에서 보낸 시간에 따라 요금을 치렀다. <해비탯>은 공상과학 소설, 특히 윌리엄 깁슨의 『뉴로맨서』(1984)보다 먼저 사이버공간을 자세히 그린 베너 빈지Vernor Vinge의 『진정한 이름들True Names』(1981)로부터 영감을 받아, 제스처를 취하거나 사물을 조작하고 만화적인 말풍선을 통해 서로 대화할 수 있는 (보통 휴머노이드인) 아바타를 사용했다. 그 세계는 수천 명의 플레이어와 수백 개의 서로 다른 환경들을 포함했으며 주간지가 있었고 복잡한 토큰 경제를 구축했다.

어느 반복 게임에는 이용자들이 다른 이들에게 '행복한 얼굴 전염병Happy Face Plague'이라고 불린

바이러스성 질병을 옮긴 일종의 태그가 있었다. 한 이용자가 전염되면 그 이용자의 아바타 머리가 변해서 새로운 '스마일 얼굴' 머리가 생겨나고 할 수 있는 말은 '좋은 하루 보내!'밖에 없었다. '돌연변이 전염병'에 걸리면 그 상태가 악화되어 스마일 얼굴이 거대한 집파리의 머리로 변형된다. 폭력과 절도, 다른 반사회적 활동이 〈해비탯〉 내에서 갈수록 증가하자 한 플레이어가 최초의 해비탯 교회를 열었다.[53]

상업적 조직 내부에서 묘사된 팀 역할에 대한 메러디스 벨빈Meredith Belbin의 중대한 매니지먼트 이론 연구[54]가 발표되기 1년 전인 1992년에 출판된 한 논문에서 〈해비탯〉의 시스템 관리자(또는 '오라클')인 F. 랜들 파머F. Randall Farmer가 그와 비슷하게 가상 환경 안에서 플레이어들이 취한 사회적 역할의 구분을 제안했다. 그는 플레이어들을 다섯 개의 넓은 범주로(벨빈은 아홉 개를 사용했다) 구분해 공동체 안에서 그들이 지니는 사회적 지위와 기능을 묘사했다. 수동적인 이, 능동적인 이, 동기를 부여하는 이, 보살피는 이, 괴짜 신 등.[55] 파머는 이 초기 가상 공동체에서 1990년 일본 후지쓰 해비탯 환경의 플레이어 50명과의 대면 인터뷰를 시행했는데, 그들 중 절반만이 자신의 아바타를 자신과 분리된 존재로 생각했으며 나머지 절반은 아바타가 자신의 직접적인 재현으로 느꼈다고 말한 것에 주목한다. 가상 환경 안에서 평소처럼 행동했는지, 아니면 실제 삶과는 다른 방식으로 행동했는지를 묻는 질문에서도 동일한 50 대 50의 결과가 나왔다.

〈해비탯〉의 공동창작자인 파머와 칩 모닝스타Chip Morningstar는 HMD나 데이터 글러브 같은 최근 인터페이스 기술의 발전이 실제로는 가상 환경의 참여적 본질을 희석시킬 수 있다고 주장한다. 가상 경험의 핵심을 이루는 것은 소통의 역량이며 "사이버공간을 규정하는 것은 그것을 구현한 기술보다는 그 내부 행위자들 간의 상호작용"[56]이기 때문에 기술의 정교화는 지엽적인 향상만을 제공한다는 것이다. 즉 시각적 제시보다는 행동과 상호작용이 사이버공간을 특징화한다. 그들은 사이버공간 건축가들에게 컴퓨터 과학만큼이나 사회학과 경제학에도 주의를 기울일 것을 당부하며 글을 끝맺는다. 효과적인 가상 세계의 디자인과 관리는 "실제 국가를 통치하는 것과 유사"하기 때문이다.[57] 그들은 "중앙 집권화되고 사회주의적인 접근"[58]보다 진화적이고 시민 정치적인 접근을 옹호한다.

사회적 퍼포먼스

MUD와 MOO 이용자, '팰리스' 프로그램 같은 기타 그룹 기반의 그래픽 세계 환경에 정기적으로 관여하는 개인들은 사회적이고 수행적으로, 이용자와 환경에 따라 각기 다른 층위에서 작동한다. 어떤 이

들은 단순히 관찰하기 위해 방문하고 어떤 이들은 사교적이며 다른 이들은 사정없이 파괴하고자 할 수 있다. 따라서 온라인 사회 활동과 바, 클럽, 파티 등 낯선 사람들이 모여서 대화하는 공간에서 일어날 법한 사회적 상호작용 사이에는 분명한 유사성이 있다. 다른 이들과 함께하는 공간으로의 가상적 이동에서 많은 사람은 자신의 개성을 주장하거나 치근거리거나 싸우거나 파티나 디스코텍에서 그러듯이 스스럼없이 경계를 늦추고 즐긴다. 재닛 머리는 『홀로덱 위의 햄릿Hamlet on the Holodeck』(1997)에서 사이버공간을 강렬한 감정과 행동이 생성되는 "마법에 걸린 장소"로 묘사한다. "컴퓨터의 마법은 … 공적이면서도 매우 사적이고 친밀하게 느껴지는 공간을 만들어낸다. 심리학적인 용어로 말하자면 컴퓨터는 외부의 현실과 우리 자신의 정신 사이에 있는 문턱에 위치한 경계적 사물이다."**59**

MUD, MOO, 기타 온라인 공동체들은 1970년대와 1980년대에 특히 인기가 많았던 CB 라디오 네트워크 같은 익명이거나 거의 익명인 상호작용적 소통의 초기 체계들과 연관될 수 있다. CB 라디오 이용자들 또한 비슷한 판타지의 페르소나와 가명('핸들')을 차용했고 흔히 만난 적 없는 사람들과 원격으로 강렬한 관계를 쌓았다. 1980년대 초반의 CB 라디오 열풍과 그로 인해 생겨난 관계들은 1990년대 인터넷 관계들에 주어진 것과 유사한 언론·미디어의 관심을 받았다. 1980년대 초반에 영국의 최장수 TV 연속극인 〈코로네이션 스트리트Coronation Street〉는 가장 유명하고 코믹한 캐릭터인 힐다 오그덴Hilda Ogden의 스토리라인 중 하나에서 시대정신을 반영했다. 특이하지만 그럼에도 정숙한 중년의 여성인 힐다는 '앙큼한 숙녀Shady Lady'라는 가명을 사용해 젊은 트럭 운전수와 원거리의 짧은 CB 연애를 했다.**60** 정체성의 변화는 1960년대와 1970년대 예술계의 속성이기도 했는데, 에이드리언 파이퍼Adrian Piper, 마사 윌슨Martha Wilson, 재키 애플Jackie Apple 등의 퍼포먼스 아티스트들이 모두 이 개념을 중심으로 한 퍼포먼스를 발표했던 것이다. 1970년에 『아트포럼Artforum』지에 실린 전면 광고에는 주디 시카고Judy Chicago가 링 위의 복서로 등장해 주디 제로위츠Judy Gerowitz는 가부장적인 예술계에 대한 저항으로서 남편의 성을 거부하며 앞으로 주디 시카고로서 알려질 것임을 선언했다. 칼아츠로 알려진 캘리포니아예술학교에서 시카고는 미리엄 샤피로Miriam Schapiro와 함께 최초의 페미니즘 예술 프로그램을 설치했고 그 후 당대의 가장 상징적인 페미니즘 예술 작품 중 하나를 창작했다. 〈디너 파티The Dinner Party〉(1974~1979)는 여성의 섹슈얼리티를 환기시키는 삼각형의 비위계적 테이블로서, 39개의 자리가 여성 39명의 역경과 성취를 기념한다.

「가상 공동체를 통한 정체성의 재고찰Rethinking Identity Through Virtual Community」에서 터클은 MUD를 새로운 장르의 협업적 글쓰기라고 묘사하면서 그것이 퍼포먼스 아트와 거리극, 코메디아 델라

르테, 즉흥극, 각본 쓰기와 가지는 유사성을 논한다.[61] 그녀는 서로 다른 MUD에서 한 명의 남성이 취하는 다양한 성격들을 기술하는데, 그중에는 유혹적인 여성, 말보로 마초 남성, 불특정한 젠더의 토끼가 포함되어 있다. 터클은 이 남성이 RL은 자신의 삶을 구성하는 여러 평행적인 창 중 하나라고 믿는다고 진술한 것을 인용하면서 혼종적인 페르소나의 채택은 자신의 많은 측면에 대한 이해를 증진시키며 개인의 변신을 가능하게 한다고 주장한다. 터클의 『스크린 위의 삶Life on the Screen』(1995)은 그러한 환경들에서 다른 인격을 취하는 것이 주는 심리적 효과들을 오랫동안 연구한 결과물이다. 그녀는 플레이어들이 자신이 취한 페르소나에 대해 느끼는 강렬한 동일시와 온라인 즉흥에서 이행되는 허구의 힘을 강조한다. 1993년 〈람다무〉에서 일어난 참혹한 '가상 강간'에 대한 그녀의 묘사가 이것을 입증하며, 그녀는 그 MOO에서 이후 이뤄진 토론을 묘사해 허구적인 가상 환경에서 일어나는 그러한 경험이 실제 삶에서만큼이나 트라우마적일 수 있다는 개념을 강화시킨다. 한 플레이어는 이렇게 물었다. "몸은 어디서 끝나고 정신은 어디서 시작하는가? 정신은 몸의 일부가 아닌가?" 다른 플레이어가 그에게 답했다. "MOO에서는 몸이 곧 정신이다."[62]

사이버-강간과 가상 동일시의 정치

그 악명 높은 사이버-강간은 잘 기록되어 있으며 많은 논자가 이 사례가 드러낸 실제와 가상공간 사이의 취약하고 불분명한 선을 마치 그것이 일종의 평행 세계의 샌안드레아스 단층*인 것처럼 강조한다. 가장 주목할 만한(그리고 철저한) 논자는 줄리안 디벨Julian Dibbell인데, 그는 처음 글인 「사이버공간에서의 강간A Rape in Cyberspace」(1994) 이후 본격적인 책인 『나의 아주 작은 삶: 가상세계의 범죄와 격정My Tiny Life: Crime and Passion in a Virtual World』(1999)을 출판했다. 그 사건을 간략하게 요약하자면, 미스터 벙글이라는 캐릭터가 1993년 팰로앨토연구소Palo Alto Research Center (PARC)/제록스의 람다무에 로그인해 자신을 "뚱뚱하고 기름이 흐르며 비스퀵 얼굴**을 한 채 정액으로 얼룩진 익살스러운 옷을 입고 '이 아래에 키스해봐, 이년아'라는 고풍스러운 각인이 새겨진 버클이 달린, 겨우살이와 독미나리가 그

* 북미 서해안, 즉 캘리포니아 로스앤젤레스 지역 하부에 있는 대단층으로, 지질 활동으로 인해 지층이 어긋나 있는 것이다.

** 비스퀵Bisquick은 팬케이크 믹스 브랜드명이지만, 미국의 하위문화에서 다양한 속어에 포함된다. 비스퀵 얼굴은 남성의 정액이 뿌려진 얼굴을 의미한다.

려진 벨트를 찬 광대"[63]라고 소개했다. 벙글은 그 MOO의 방 하나에 들어가서는 '저주 인형'을 사용해 그곳에 있는 다른 캐릭터들로부터 텍스트 통제를 앗아갔고(그럼으로써 다른 이들인 척하고 그들을 꼭 두각시처럼 조종하고) 나아가 그들을 성적으로 지배하고 강제로 더럽혔다. 벙글은 관습적인 성적 행위 뿐만 아니라 한 캐릭터로 하여금 자기 자신의 음모를 먹게 하고 다른 캐릭터로 하여금 주방 도구를 사용 해 스스로 신체를 범하게 했다. 이러한 행위에 따라, 하지만 해당 MOO 내부에서 길고 과열된 감정적 토 론 후에야, 벙글은 강제로 퇴장되었지만 이후에 닥터 제스트라는 다른 캐릭터로 다시 돌아왔다.

이 사건은 학문적 호기심과 논평에 불을 지폈고, 이 사례를 두고 일어난 논쟁은 극단적인 연극 작 품들을 둘러싼 공적(대중매체가 부채질하는) 스캔들과 논쟁들을 상기시킨다. 세간의 이목을 끌었던 영국 연극 작품의 사례에는 에드워드 본드Edward Bond의 〈구원Saved〉(아기 돌팔매질), 하워드 브렌턴 Howard Brenton의 〈영국의 로마인들Romans in Britain〉(명시적인 동성애적 강간), 세라 케인Sarah Kane의 〈폭 파Blasted〉(죽은 아기, 동성애적 강간 등 온갖 극단적인 요소) 등이 있다. 하지만 자유민주적인 지식인 계 급은 언제나 표현의 자유라는 더 넓은 타당성의 일부로서 그러한 연극적 위반을 지지하는 경향을 보여 왔던 반면, 이 특정한 잔혹극의 본질과 양태로 인해 그것을 규탄하지 않은 진지한 논평자는 거의 없었 다. 물리적으로는 아무 강간도 일어나지 않았지만, 중대한 다른 의미에서 강간은 일어났다. 바르트와 푸 코에서 버틀러와 데리다까지, 최근의 비판 이론가들은 언어가 모든 것이고 모든 것, 특히 몸에 영향을 준 다는 것을 강조한 바 있다. 바르트가 말했듯이 "텍스트는 페티시적 사물이며 이 페티시는 나를 욕망한 다."[64] 이러한 논리에 따르면 언어로서 이행된 가상의 강간은 그럼에도 강간이 맞다. 또는 로이드 랭Lloyd Rang이 말하듯 "사이버-강간은 정확하게는 강간이 아니지만, 강간이 물리적으로 신체화된 세계에서 작 동하는 것과 동일한 방식으로 가상 폭력의 경제 안에서 작동한다. 그럼으로써 사이버-강간은 이미 존재 하는 일상적인 젠더 구성물을 강화하는 기능을 하기도 한다."[65]

이 지점을 규명하기 위해 이와 동일하게 밀접한 관련이 있는 실제 세계의 상응물을 주장하고자 이 론적 관점들은 잠시 옆으로 제쳐두고자 한다. 외설적인 편지와 전화 같은 공격적인 언어 기반의 폭력 이 여성에게 미치는 심리적이고 심지어 신체적인 손상 효과를 의심하는 사람은 없으며, 온라인상의 캐 릭터를 조작하는 여성이 성적으로 공격하는 이들로부터 받는 심리 신체적 손상의 느낌을 동일하게 받 을 것이라는 것에도 거의 의심의 여지가 없다. 람다무 자체에서 강간 이후 일어난 토론들이 많은 태도 와 관점에 도전하고 그것을 변화시켰으며, 디벨에 따르면 바로 그 토론들이 람다무를 더욱 화합적이 며 계몽된 공동체로 구축했다. 그의 1994년 논문에 달린 부제, 「사이버공간에서의 강간: 악랄한 광대

와 아이티의 사기꾼 영혼, 두 명의 마법사, 수십 명의 등장인물이 데이터베이스를 사회로 만든 방식에 대하여A Rape in Cyberspace: Or How an Evil Clown, a Haitian Trickster Spirit, Two Wizards, and a Cast of Dozens Turned a Database into a Society」가 이를 명확하게 한다..

벙글의 사이버-강간 이전에 1980년대 중반 '줄리'라는 가상 인물에 대해 불붙은 상당한 논쟁이 있었다. 줄리는 완전한 장애를 가진 아주 상냥한 뉴욕 출신의 고민 상담가로, (대부분 여성인) 사람들에게 온라인 대화를 통해 조언했다. 그녀가 결국 중년의 남성 심리상담가로 밝혀지자 "그에 대한 반응은 유머러스한 체념부터 맹목적인 분노까지 다양했다. 가장 깊게 영향받은 사람들은 자신들의 가장 깊은 감정을 줄리와 공유했던 여성들이었다. 그중 한 명은 '강간을 당한 것 같은' 느낌이라며 … '범해진 것 같다'고 말했다."**66** 1990년대 중반 퓨처컬처Future Culture 메일링 리스트에서 '레퀴엠 디지타템Requiem Digitatem'이라고 명명된 사건은 또 다른 종류의 윤리적 진퇴양난을 제시했는데, 그 메일링 리스트에 포함된 구성원이었던 마이클 로버츠Michael Roberts가 자신이 자살할 것이라고 메일링 리스트에 선언한 것이었다. 또 다른 구성원인 동성애자 인권 활동가 마이클 커런트Michael Current는 이것이 만우절 농담이라는 것을 모른 채 해당 지역의 실제 경찰에 신고했다. 이 사건은 '인터넷 책임'에 대한 상당한 토론과 논쟁으로 이어졌으며, 그 두 남성 사이에 '상호 비난'이 일어났다. "로버츠는 인터넷이 자유로운 유희와 자기 발명의 공간이어야 한다고 열정적으로 주장하고, 커런트는 인터넷은 사회실험이 아니며 다른 실제 생활의 공간들과 마찬가지로 동일한 사회적 계약으로 묶여 있다고 주장했다."**67** 그 사건 후 얼마 지나지 않아 커런트가 사망하자 로버츠는 퓨처컬처 메일링 리스트에 포스팅을 올려 커런트에 대해 자신이 가했던 비난에 대해 후회하기는 하지만 원래의 자살 농담 자체에 대해 후회하지 않는다는 점은 굽히지 않았다.

그 후 수년이 지나며 바이러스 장난과 무해한 테디베어 아이콘의 집단적 히스테리컬 수집에서 실제 살인으로 이어진 꽤나 끔찍한 인터넷 '그루밍' 사건들까지, 끊임없는 것 같았던 인터넷 사기 사건들 이후, 우리는 모니터 저편의 목소리에 대한 사람들의 불신이 이제 얼마나 총체적인지, 아니면 실제 삶에서 항상 그랬던 만큼 신뢰하거나 혼란스러워하는지에 대해 생각한다. 사람들은 사이버공간에서도 마찬가지로 (잘 속고) 매우 기만적이지만 대중매체와 일부 학적 논평자들은 빈번하게 기술을 탓해왔다. 그러나 수 세기 동안 사기꾼들은 사기를 쳤고 포르노그래퍼들은 포르노그래피를 퍼뜨렸으며 소아성애자들은 피해자를 그루밍했고 강간범과 실인자들은 강간하고 살인해왔다. 인터넷은 작동 방식만을 변화시켰을 뿐이지 범죄 자체나 결과를 변화시킨 것은 아니다. 하지만 인터넷의 존재론이 범죄의 동기

나 이유, 기회에 영향을 주고 그 결과를 악화시키는가 하는 문제는 또 다른, 더 복잡한 문제다.

온라인의 낯선 사람들에게 자신의 삶, 더 정확히 말하면 죽음을 기꺼이 바친 사람들의 사례들이 이 논의에 대한 첨예한 관심을 집중시켰다. 한 사례는 사후 제작된 TV 다큐멘터리의 주제가 되기도 했는데, 한 미국인 여성이 어느 남성과 온라인상으로 SM 관계를 이어가다 결국 그의 트레일러 집으로 찾아가 성적으로 지배당하고 살해당하기로 합의한 것이었다. 또 다른 사례에서는 2002년 자신을 카니발 마스터^{CannibalMaster}라고 부른 어느 독일인 남성이 온라인으로 자발적인 피해자 남성을 찾았는데, 피해자는 편도 티켓을 끊어 그 남성의 집으로 가서 자신이 살해되고 먹힐 것에 동의한다는 것을 비디오테이프에 남겼다. 그런 다음 저녁에 집주인과 함께 저녁식사를 한 후 스스로 이튿날 아침식사가 되었다. 카니발마스터는 2004년에 체포되었지만 피해자가 테이프로 합의 의사를 남겼기에 살인혐의는 풀렸고 그는 과실치사로만 형을 살았다. 인터넷의 유혹적인 힘이 이러한 극단적인 판타지에 불을 지피고 환상과 현실 사이, VR과 RL 사이의 경계를 넘어 쉽게 현실화할 수 있게 하지 않았다면 이 죽음들이 발생했을까 하는 문제는 토론의 주제로 남아 있다.

유동적 주체성들

하지만 의심의 여지가 전혀 없는 한 가지는 사이버공간에서 모더니즘의 "합리적이고 자율적이며 중심화되고 안정된"⁶⁸ 주체성과 대비되는 유동적이거나 파편화된 정체성과 자아라는 포스트모던적 개념이 융성했다는 것이다. 마이클 펀트^{Michael Punt} 같은 논자들에게 이것은 이용자들을 "무지한 질병과 정신분열"⁶⁹로 이끄는 MUD와 MOO의 부정적이고 유혹적인 공간들이 빚어낸 결과 중 하나인 데에 반해, 니란잔 라자^{Niranjan Rajah} 같은 낙관론자들은 "오늘날 병적인 측면으로서 접근되는 것은 미래에는 자아 구축의 규범이 될 것"⁷⁰이라고 결론짓는다. 미셸 화이트^{Michèle White}에게 MOO 페르소나에 대한 텍스트적 묘사는 그녀의 에세이 「텍스트적 장소에서의 시각적 쾌락^{Visual Pleasure in Textual Places}」(2001)에서 탐구하는 창발적이고 상상력이 풍부한 시선의 새로운 유형과 정체성 변화라는 공유된 감각에서 핵심이다.

티나 라포르타^{Tina LaPorta}의 예술 작품은 채팅방과 웹캠, 화상회의에서의 온라인 정체성들을 탐구한다. 라포르타의 〈리:모트_코프@리얼리티^{Re:mote_corp@REALities}〉(2001)는 웹캠과 온라인 채팅, 참여자들에게 "사이버공간은 당신의 창입니까, 거울입니까?" 같은 질문을 묻는 보이스오버 매개자를 혼합

한다. 그 질문은 디지털아트에서의 지속적인 주제이자 난제다.[71] 슈리 청은 이 상황에서 명확히 창 쪽을 택하는 퍼포머다. 그녀는 2년간의 기간 동안 물리적 주소 없이 오직 이메일 주소만을 유지하면서 〈하나 사면 하나 더Buy One Get One〉(1997)를 위해 온라인의 삶을 긴밀히 탐구했다고 한다. 다른 예술가들은 거울 쪽의 입장을 택해 정체성을 날조하고 그 개념을 혼란스럽게 했다. 닉 크로Nick Crowe의 〈서비스 2000Service 2000〉(2000) 웹사이트는 그가 런던의 실제 갤러리 29개에 대해 만든 가짜 웹페이지로 링크된다. 이 웹페이지들은 수다스럽고 격식 없는 텍스트로 채워진 촌스럽고 천박한 사이트로, 테이트Tate나 국립미술관National Gallery 같은 수준에 전혀 어울리지 않으며 관람자들이 부지불식간에 품고 있던 예술적 기대를 혼란시키고 그것에 도전한다. 래 C. 라이트Rae C. Wright의 〈예술 도둑Art Thief〉(1998)은 프랭클린퍼니스Franklin Furnace 사이트를 통해 배포된 웹캐스트 비디오 작품으로, 뎁 마골린Deb Margolin, 할로나 힐베르츠Halona Hilbertz, 애나 모스비 콜먼Anna Mosby Coleman 등의 예술가들로부터 전유된 예술 작품과 이미지를 결합시킨 것이다. 움직이는 구름을 픽셀화한 콜먼의 이미지에 대해 라이트는 이렇게 말했다. "이 매체에서 이것이 정말 아름답다고 생각해요. … 그래서 훔쳤죠." 제시카 차머스는 다음과 같이 관찰했다. "모든 이용자의 스크린에서 이미지 캡처가 가능하기에 인터넷을 통해 작업하는 예술가들에게 소유권의 애매성은 특히 첨예한 쟁점인데, 라이트의 아이디어는 모든 예술 창작은 일종의 절도 형식이라는 것이다. 그녀의 전유는 라이브 퍼포먼스와 애니메이션, 비디오, 채팅을 특이하게 혼합한 넷캐스팅이라는 이 신생 형식의 자유와 불확정성에 대한 표현이다."[72]

오스트리아 극단인 빌더베르퍼의 퍼포머 다섯 명은 웹에서 이란의 추방된 왕과 사형선고를 받은 죄수, 도자기 인형을 수집하는 청각장애인 주부를 포함한 다섯 명의 개인적 홈페이지를 선택해 그와 유사한 가짜 페이지를 만들었다. 그런 다음 그렇게 훔친 정체성으로 "1년간 인터넷에서 [그들로] 살았다." 빌더베르퍼는 〈잠시 부재중/훔친 정체성 프로젝트be right back/The Stolen Identity Project〉(2000)에 대해 다음과 같이 설명했다. "우리는 몇몇 사람의 정체성을 그들 모르게 훔쳤고 그들로서 공적으로 발언했으며 그들의 고백을 무대 위에서 라이브로 방송했고 그들의 허락 없이 그들의 프라이버시를 침해했다."[73] 장애인과 비장애인 퍼포머로 구성된 빌더페르퍼는 치유적인 무용과 연극 작품들로 잘 알려졌으며 "고전적인 신체"의 개념에 도전하는 극단으로서, 거짓으로 취한 정체성의 은유를 사용해 전자 시대의 자아 개념을 더 깊게 탐구했다. 하지만 이 짓궂고 아나키적인 프로젝트는 그와 동시에 인터넷 정체성과 채팅방 관계의 피상성과 허위성에 대한 경멸을 쏟아냈다.

우리는 젊은 필리핀 남성을 유혹했지만 그는 우리의 마지막 남자친구가 자신이 게이라는 것을 알게 된 후 우리를 떠났다는 것을 알게 되자 도망갔다. 우리는 단단한 엉덩이를 가진 여성을 좋아하는 어떤 아프리카 국가의 한 남성과 성관계를 가졌으며 … 어떤 소녀/소년(그렇게 명확하지는 않았다)과 천박한 목소리로 하 또는 호 같은 소리를 내며 형편없는 섹스를 했다. 우리는 누군가의 고백을 들으며 가상의 사제 역할을 했고, 어느 날 저녁에는 모두가 그러기에 쿠바의 한 아이에 대해 얘기했다(그를 엘리안이라고 부르는 대신에 실수로 에일리언이라고 불렀다). 우리는 '하일 히틀러', '유대인을 죽여라', '빌어먹을 빌 게이츠$^{Bill Gates}$'라고 소리질렀다. … 우리는 이 모든 것을 했고 매일 밤 계속 그렇게 하고 있다.[74]

텍스트적 신체

온라인상의 텍스트적 페르소나라는 주제는 요란한 소음과 함께 우리를 가상적 신체라는 앞선 논의로 데려간다. 학문적으로는 MUD, MOO, 이메일, 인터넷 릴레이 채팅 등에서 신체는 텍스트로 효과적으로 재구성된 것으로서 이론화되었다. 이 개념은 감정적 친밀감과 신체적 친밀감 사이의 구분이 갈수록 더 회색 지대가 되는 것으로 여겨지는 이메일과 채팅방 연애 현상에서 강조된다. 예를 들어 마이클 애덤스$^{Michael Adamse}$와 셰리 모타$^{Sheree Motta}$의 연구는 사이버-연애에 가담한 대부분의 사람들이 그것을 "무해한 에로스적 오락에 지나지 않는 것"이라고 주장하지만 그들의 실제 삶에서의 파트너들은 "그것을 주된 관계에서 분명한 위반으로 볼 가능성이 더 크다"는 것을 강조한다.[75] 이 지점은 1996년 뉴저지에 사는 한 남성이 자신의 아내가 온라인으로(그리고 물리적으로는 미수의) 바람을 피운 것에 대해 이혼 소송을 걸면서 더욱 강조되었다. 그의 변호사는 이렇게 주장했다. "여기서 우리는 완전히 새로운 경지를 개척하고 있습니다. 간통의 사전적 정의가 어떠한지는 저도 잘 압니다만, 기술은 정의를 변화시키곤 하죠."[76] 이 추정은 관계와 학계, 거리의 실제 세계에서 그 어느 때보다도 더 성행하고 있다. 존 스트래턴이 말하듯, "이메일을 통한 비신체적인 친밀감의 강렬함은 이메일 사이보그 섹스에 신체가 부재함에도 그것을 신체적 섹스와 동등한 것으로 만든다. … 이메일 섹스와 신체적 섹스 사이의 관계는 무엇인가? 적어도 하나는 분명하다. 폰섹스부터 섹스가 포함되거나 포함되지 않는 이메일 연애까지, 신체 없는 자아에 대한 개념이 갈수록 더 수용되고 있다는 것이다."[77]

엘런 울먼$^{Ellen Ullman}$은 자신이 겪었던 온라인 연애 사건을 묘사한다. "나는 이메일을 통해 사랑에 빠졌다. 사랑에 빠지는 다른 그 어떤 방법만큼이나, 아니 그보다 더 강렬했다. 왜냐하면 이 사랑은 나

의 대체적인 신체, 즉 온라인 신체에서 일어났는데 그 신체는 늦게까지 깨어 있고 더 유희적이며 농담에 대해 관대한 등 로맨틱한 사랑에 관련된 모든 것을 가지고 있기 때문이다."[78] 그녀는 대면 저녁식사를 위해 드디어 그 파트너를 만났을 때 깨달았던 충격적인 자각에 대해 이렇게 말했다. "우리는 고작 이메일을 교환하기 위해 저녁식사에 나갔던 것이었다. 우리 사이에 오가는 이메일 제목이 눈에 거의 보일 지경이었다."[79] 그녀가 그 파트너를 실제로 만나면서 가졌던 기대와 욕망은 신체적인 성적 만남이었지만, 그는 그 관계를 가상적인 형식으로 남기고 싶어 했고 "이메일로 가능해졌던 비신체적인 친밀도"에 만족하며 오직 그것을 지속하고 싶어 할 뿐이었다.[80]

보드리야르는 다른 사람의 메시지가 이용자의 컴퓨터로 수신되었을 때 "스크린을 횡단하는 것은 거울의 횡단을 환기시킨다"면서 컴퓨터로 매개된 텍스트적인 소통과 관련해 핵심적인 은유를 제공한다. 그는 이 관념을 사용해 컴퓨터와 스크린이 누군가로부터 온 메시지를 자기 자신의 것으로 변환하는 균질화 효과를 생산한다고 주장한다. "동일자로부터 동일자로의 가역성 과정. 인터페이스의 비밀은 타자가 그 안에서는 사실상 동일자라는 것이다. 타자성이 그 기계에 의해 은밀하게 압수당하는 것이다."[81] 기본 형식에서는 자기의 것과 다른 것이 구분 불가능한 문자를 제외한 소통의 비물질성은 컴퓨터를 통해 매개된 자기 자신과 타자 사이의 구분이 흐려지고 궁극적으로는 사라진다는 것을 의미한다. 스트래턴은 다음과 같이 말한다.

타자의 메시지는 당신이 입력하는 메시지의 외관과 동일하게 보이는 것으로 환원된다. … 우리의 사이보그적 정체성은 경계와 차이를 분산시키고 유사성을 향상시키는 기술을 통해 생산된다. 따라서 다른 구분된 개인으로서 타자의 감각, 타자가 그의 몸으로써 당신으로부터 불가피하게 경계 지어지는 그 감각은 약화된다. 이러한 상황에서 신체에 구속되지 않는 정신적 친밀감은 독려되는 것으로서 경험된다. 우리는 다시금 정신적인 것과 신체적인 것 사이의 이러한 구분은 데카르트적 이분법을 기초로 한다는 것을 기억해야 한다.[82]

젠더퍼킹

몸과 마음의 데카르트적 분리를 아마도 가장 분명하게 보여주는 것은 온라인에서 젠더의 제시(표현)을 바꾸는 매우 대중적인 실천일 것이다. 이것은 '젠더퍼킹genderfucking'이라는 매력적인 명칭으로 불린다. 젠더퍼킹은 1990년대 젠더·페미니즘 이론가들에게 주목받는 연구 분야로서 급성장했고, 이에 대

해 1996년 『여성과 퍼포먼스』 저널의 공동 편집자인 테레사 M. 센프트는 불만을 토로했다.

> 만약 MOO에 참여하는 것이 그것의 '퍼포먼스 요소들' 덕분에 "젠더 장벽을 무너뜨린다"고 선언하는 열광적인 MOO 지지자들이 투고한 논문 하나당 내가 10센트를 받았다면 나는 빌 게이츠만큼 부자가 되었을 것이다. 이런 사고방식은 다음의 층위에서 지나치게 단순하다. 첫째, 이것은 온라인의 텍스트적 신체만이 수행적이고 단말기의 반대편 끝에 있는 생물학적 신체는 안정된 것이라는 잘못된 추정을 전제로 한다. 둘째, 이것은 젠더퍼킹을 선택의 여지가 있는 문제로서 제시해 마치 우리가 젠더를 옷처럼 입을 수 있다는 생각을, 즉 젠더가 '우리를' 입지 않는다는 생각을 강화시킨다. 요컨대 온라인이건 오프라인이건 정체성과 젠더는 복잡하고 특히 유토피아에는 면역을 가지고 있는 퍼포먼스라는 것이다.[83]

흥미롭게도 『스크린 위의 삶』을 출판한 이듬해에 터클은 인터넷 젠더 전환이 누군가로 하여금 '자리를 바꿔' 반대편의 젠더를 이해하고 경험할 수 있게 하는 정도를 규정하는 기사를 썼다. 그녀는 '체화'라는 단어를 실제로 사용하지 않지만, 『스크린 위의 삶』에서 그녀의 낙관적 입장에 대한 의심과 재인정은 모두 여성의 몸으로 사는 것에 대한 그녀 자신의 경험과 관계가 있다. 이것은 특정한 상황에서 신체적으로 취약함을 느끼는 것, 원치 않는 임신이나 불임을 두려워하는 것, 그리고 "생리통으로 배를 움켜쥐면서도 전문적인 세미나 발표를 해야 할 때의 어려움"[84] 등과 같은 경험적 지식과 신체적 감각들이다. 따라서 가상적 젠더는 마치 역할을 연기하기 위해 젠더를 바꾸는 배우처럼 상상적이고 감정이입적이며 감정적인 과정이다. 그것은 신체적 변신의 감각과 어떤 새로운 느낌들을 불러올 수는 있지만 신체적인 상상적 행위보다는 기본적으로 정신적인 것으로 남아 있으며, 실제로 수술을 받지 않는 이상 가상적 젠더는 절대 완전하게 신체화되지 않는다.

메소드 연기의 광기

그럼에도 다수의 MUD·MOO 이용자들에게는 그들이 취한 페르소나에 대한 심지어 스트래즈버그Strasberg적인* 메소드 연기를 넘어설 정도의 강렬한 동일시가 있어서, 많은 플레이어가 자신의 온라인

* 리 스트래즈버그Lee Strasberg는 스타니슬랍스키와 예브게니 바흐탄고프Yevgeny Vakhtangov의 영향을 받아 시

정체성을 RL에서의 정체성보다 더 진정한 것으로 여길 정도다. RL은 네트워크로서 새롭게 연결된 인간의 존재론을 구성하는 여러 평행적 창 중 하나로서 이론화되고, 혼종적 페르소나는 영적 이해와 개인적 변화를 향한 경로로서 채택된다.[85] 이 개념은 사이버공간적 탈체화에 관련해 널리 퍼져 있지만 잘못된 담론과 그에 수반되는 육신으로부터의 해방에 대한 상상과 연결된다. 미셸 켄드릭^{Michelle Kendrick}이 지적하듯이 심지어 추상화된 영역에서조차 주체성의 개념들은 항상 불가피하게 신체화되어 있다. "사이버공간에 가설적으로 존재한다고 하는 비신체적 개체는 컴퓨터 앞에 앉아 있는 육체적 몸이라는 지시대상에 수없이 많은 방식으로 의존한다."[86] 그러나 수행된 허구적 정체성에 대한 담론들은 즉흥적 역할놀이를 엄청난 문화적·사회미학적 변동으로서 잘못 독해했다. 예를 들어 셸던 레넌^{Sheldan Renan}은 온라인 정체성의 변환적 잠재성을 특별한 것으로 묘사하면서 그것이 예술과 사회의 변신으로 확장된다고 보았다.

인터넷은 허구적인 것과 실제적인 것(현실화되는 것) 사이의 새로운 관계들을 만들어낸다. 허구적인 것은 실제적인 것의 필요불가결한 것으로 여겨진다. … 허구는 더욱 깊어져서 누군가 그 안에 빠지면 다시 올라오지 못할 수 있다. … 새로운 허구적 형식들과 공간들을 통해 사회 구조가 다시금 부족화되는 것을 볼 수도 있다. … 우리의 온라인 정체성은 우리의 '실제 삶'(RL)의 정체성보다 우리에게 더 중요해질 수 있다. 허구적 VR는 개인적 RL보다 더 유용하게 될 수 있다.[87]

이러한 관점들은 사이버공간에 대한 심리학 이론들 내부에서 널리 통용되고 있으며, 퍼포먼스 학계 내부의 몇몇 논자 또한 이것을 무비판적으로 차용하고 흡수하기도 했다. 하지만 여기서의 수사법은 일반적으로 화려하며 과장적이고, 캐릭터를 취하는 아주 오래된 연기술의 실천을 재구성하여 '멋진 신세계'를 알리는 어떤 신비하고 삶을 뒤흔드는 경험으로 만드는 것이다. 누군가는 롤플레잉 MUD와 MOO의 효과를 퍼포먼스 아트나 연극 치료 참여가 가지는 긍정적인 치유적 측면들에 연결시키고자 할 수 있지만, 디지털적으로 화합된 사회에 사는 사이버네틱하게 변화된 존재에 대한 상상은 신화에

스템 연기에 기반을 둔 메소드 연기법을 발전시킨 폴란드·미국 국적의 배우이자 연기훈련이론가다. 스트래즈버그의 메소드 연기는 배우의 실제 과거로부터 (스타니슬랍스키는 감정 기억이라고 부른) 정동적 기억을 되살려 비슷한 상황에 처한 극중 인물의 감정을 자신의 과거 감정과 동일시함으로써 실제에 가까운 감정을 구현하는 기법이다.

불과하다. 그러한 유토피아적인 사이버 예언은 은유적인 것과 실제적인 것을 혼동하고 융합하며, 사이버공간이 그저 언제나 이미 분할되고 파편화된 복수적 자아를 다시 예행하기 위한 대안적 공간을 제공할 뿐이라는 사실을 인식하지 못한다. '합의된 환각'이라는 깁슨의 개념 대신에, 사이버공간은 "합의된 클리셰, 즉 공간·주체성·문화에 대한 재포장된 철학들의 쓰레기장"[88]이 되어버렸다.

아서 크로커와 마리루이즈 크로커는 터클과 레넌, 그리고 다른 이들이 온라인 정체성에 대해 그리는 자기 지식과 개인적 변화에 대한 그림을 맹렬히 거부하고, 냉담하게 절망적이고 디스토피아적인 자신들의 견해를 제공한다.

전자 기술은 급진적으로 분할된 자아와 함께 종결된다. 이때 자아는 그 자신과 전쟁하는 자아다. 디지털과 인간의 육신 사이에서 분열된 문화를 위한 분열된 의식. 그 자체로 전쟁터인 전자적 자아는 … 사적인 상상과 전자적 환상을 … 향한 모순적 충동 사이에서 망설인다. … 이 전자적 자아가 근교의 전자 수도실이나 도시의 컴퓨터 콘도에 틀어박혀 공적인 삶으로부터 자신을 봉쇄하면, 그것은 장갑을 두른 창문 안에서 MOO의 전자적 재미라는 비현실적 세계로 빠르게 추락한다. … 그것은 공적인 삶의 가장 나쁜 효과에 대한 면역을 키우고자 벙커로 들어간다. … 벙커에 숨는 것은 가장 성숙한 시기에 있는 기술 사회의 시대적 의식이다. 매클루언은 그것을 TV 시대에 전형적인 "차가운 성격"이라고 불렀고, 다른 이들은 1990년대를 "보호막 안에서 살았다"고 말한 적이 있지만, 우리는 벙커에 들어가는 것이 아주 단순한 어떤 것이라고 본다. 그것은 다른 이들에게 진절머리가 나서 사면초가에 몰린 자신을 기술적 보호막으로 보호하려는 것이다.[89]

가상적인 사회적·수행적 공간들 안의 자아에 대한 유희적 이해는 아서 크로커가 "소유된 개인주의"에 대한 포스트모던한 철학적 관심으로 특징화하는 것에 관련된다. 이것은 자아가 물질성을 평행적인 자아나 설계자로서의 자아로 대체하는, "자연과 주체성, 욕망이 유혹으로, 기회와 순수한 위치성에 대한 무관심한 관계들의 게임으로 이동하는"[90] 미적 과잉의 주체성이다. 이전에는 소유하는 (소비자) 쪽이었던 개인이 소유된 개인으로 대체되는데, 그 자체가 오용과 소비의 대상이다. 크로커에게 이것은 니체의 "구더기 인간"[91]과 비슷하게도 음울하게 허무주의적이며 궁극적으로 더는 손쓸 수 없는 위치다. 그러나 한편, 네트워크 역할놀이와 가상 커뮤니티를 옹호하는 이들은 이러한 정의를 거부하면서, 이것은 텔레비전이 인간성을 말살시키고 사회적·가족적인 삶의 진정한 가치를 약화시키려는 세뇌적인 첩자라고 여겼던 1960년대 노인들의 관점만큼이나 보수적이고 케케묵은 것이라고 주장한다. 온라인

공동체가 한창 최고조였던 시기에 시기적절하고 영향력 있는 책이었던 『가상 커뮤니티: 인터넷 시대의 홈스테딩』(1994)을 쓴 하워드 라인골드에게는 온라인 상태라는 것이 글쓰기를 퍼포먼스 아트 형식으로 변화시켰음이 1980년대 중반부터 명확했다. "인간 소통의 새로운 양태로서, 그리고 이전의 다른 매체들과 마찬가지로, 그것은 문명을 바꿀 것이었다."[92] 라인골드는 가상 커뮤니티에서 실제 세계의 특정한 속성들이 결여되어 있기는 하지만, 동시대 문화의 '현실들' 안에서 가상 커뮤니티가 제공할 수 있는 경험은 동일하게, 또는 더욱더 '실제적'이라고 주장한다.

> 가상 세계는 아주 좋은 환영 제조기이며 거기에는 인간 삶에 필수적인 몇 가지가 누락되어 있다. 하지만 나는 컴퓨터 앞에 앉아서 전 세계적인 온라인 대화에 참여하는 것이 진정한 삶을 사는 게 아니라고 하는 비평가들의 얄음이 불쾌하다. 어떤 사람이 다른 누군가가 보이는 삶의 진정성을 판단할 수 있다는 그 전제가 의문스럽다. 수백만 명의 사람들이 하루 종일 수동적으로 텔레비전을 시청한다. 이메일을 통해 지구 반대편에 있는 어떤 사람과 관계를 쌓는 것이 혼자 앉아서 텔레비전을 보는 것보다 덜 진실하다는 것은 아니겠지. 많은 이에게 이 새로운 매체는 그들이 이미 살고 있는 가상 세계로부터 탈출하는 방식이다.[93]

라인골드의 반박에 대해, 앞서 언급했던 1960년대 노인들의 반응은 틀림없이 다음과 같이 꾸짖을 것이다. "글쎄, 우리가 뭐랬어. 이 모든 게 텔레비전으로 시작됐지. 우리가 지금 어디 있는지 좀 보라고."

주석

1. Zapp, "A Fracture in Reality: Networked Narratives as Imaginary Fields of Action," 62.

2. Wertheim, *The Pearly Gates of Cyberspace: A History of Space from Dante to the Internet*, 223; Hafner and Lyon, *Where Wizards Stay Up Late: The Origins of the Internet*, 168, 178을 보라.

3. Wertheim, *The Pearly Gates of Cyberspace*, 223에서 재인용한 Hafner and Lyon, *Where Wizards Stay Up Late*, 242.

4. Wertheim, *The Pearly Gates of Cyberspace*, 223 .

5. Ibid., 224.

6. Standage, *The Victorian Internet: The Remarkable Story of the Telegraph and the Nineteenth Century's On-Line Pioneers*.

7. Stratton, "Not Really Desiring Bodies: The Rise and Rise of Email Affairs," 28에서 재인용한 Carey, *Communication as Culture*, 213.

8. Huhtamo, "An Archeology of Networked Art," 42.

9. Ibid.

10. Collins, "The Actual and the Imagined," 55.

11. Wertheim, *The Pearly Gates of Cyberspace*, 221.

12. The Dramatic Exchange <http://www.dramex.org/index.shtml>.

13. <http://www.virtualdrama.com/vds/research.htm>을 보라.

14. <http://www.virtualdrama.com/vds/research.htm>에서 여전히 사용 가능(2004년 6월).

15. <http://barryrussell.net/>에서 몇 가지 추가된 컬렉션과 함께 사용 가능(2004년 6월).

16. *Arts Wire*—Online Communications For The Arts, A Program of the New York Foundation for the Arts, New York, October 12, 1995.

17. 여기에는 아르헨티나의 작곡가인 산티아고 페레손Santiago Pereson, 오스트리아의 의상 디자이너 울리 노에Ulli Noe, 핵심 구성원으로는 브리티시컬럼비아의 짐 터럴Jim Terral, 시카고의 댄 젤너Dan Zellner, 빈의 게오르그 라이러Georg Leyrer, 호주 멜버른의 앤드류 가턴Andrew Garton이 포함되었다.

18. William Gibson, *Neuromancer*.

19. Rheingold, *The Virtual Community: Homesteading in the Age of the Internet*, 27.

20. Willis and Halpin, "When the Personal Becomes Digital: Linda Dement and Barbara Hammer Move Towards a Lesbian Cyberspace," 234.

21. Herrup, "Metro Ice Meets Ball and Cheang," 153에서 재인용한 슈리 청의 글 .

22. Ibid.

23. Zapp, "Introduction," 11.

24. Morse, "Nature Morte: Landscape and Narrative in Virtual Environments," 1996.

25. Zapp, "Introduction," 11.

26. Zapp, "A Fracture in Reality: Networked Narratives as Imaginary Fields of Action," 68–69.

27. Ibid., 79.

28. Paul, *Digital Art*, 185–189를 보라.

29. VNS Matrix, "All New Gen," 38.

30. VNS Matrix, "Cyberfeminist Manifesto for the 21st Century."

31. McLuhan, *Understanding Media: The Extensions of Man*, 55.

32. 사이버섹스와 포르노그래피의 더 지저분하고 추잡한 부분에 대한 자세한 검토를 위해서는 예를 들어 마크 더리의 책인 『중력장 탈피: 세기말의 사이버문화Escape Velocity: Cyberculture at the End of the Century』(1996)를 보라.

33. Barber, "VR Sex."

34. Ibid.

35. Shulgin, "FuckU-FuckMe"를 보라.

36. Wilson, *Information Arts: Intersections of Art, Science and Technology*, 403를 보라.

37. The Anatomical Theatre, "Mantis ."

38. Starbuck, "Honoria in Ciberspazio."

39. Bodies in Flight and spell#7 performance, "Doublehappiness2."

40. Pavis, "Afterword: Contemporary Dramatic Writings and the New Technologies," 192.

41. Gardner, "Stitching."

42. Boon, "Phone Sex Is Cool: Chat-Lines as Superconductors," 163.

43. Gómez-Peña, *Friendly Cannibals*, 45.

44. Ito and Ito, "Joichi and Mizuko Ito - Interviewed by Lynn Hershman Leeson," 80.

45. Stefik, *Internet Dreams: Archetypes, Myths and Metaphors*, xxiii.

46. Franck, "When I enter virtual reality, what body will I leave behind?"

47. Poster, "Postmodern Virtualities," 80.

48. Turkle, *Life on the Screen: Identity in the Age of the Internet*, 20.

49. Ibid., 10.

50. Ibid., 12.

51. Murray, *Hamlet on the Holodeck: The Future of Narrative in Cyberspace*, 86, 강조는 필자의 것.

52. Farrar, "Brenda's Loyalty Card Lays her Private Life Secrets Open," 7. 이 기사는 앤드류 스미스(노팅엄대학교)와 리 스팍스(스털링대학교)가 진행한 고객 카드 연구를 다룬다.

53. Morningstar and Farmer, "Habitat: Reports from an Online Community," 194.

54. 벨빈과 영국 헨리경영대학 소속의 연구원들은 9년간 경영 조직을 연구하며 특히 조직 내부 개인의 행동과 소통 패턴에 집중했다. 벨빈은 성공적인 조직에는 기량과 기능적 관심의 균형이 필요하다고 주장하며, 개인들을 아홉 가지의 구분된 역할로 세분화된 세 가지의 넓은 범주로 구분한다. 행위 지향적 역할(추진자 · 실행자 · 완결자), 사람 지향적 역할(지휘자 · 분위기 조성자 · 자원 탐색가), 지적 역할(창조자 · 냉철 판단자 · 전문가). 벨빈은 개인들이 특히 소규모 조직에서는 이 역할 중 하나 이상을 취할 것이라고 한다.

55. Farmer, "Social Dimensions of Habitat's Citizenry," 205-209.

56. Morningstar and Farmer, "Habitat: Reports from an Online Community," 174.

57. Ibid., 203.

58. Ibid.

59. Murray, *Hamlet on the Holodeck: The Future of Narrative in Cyberspace*, 99 .

60. 힐다 오그덴은 질 알렉산더[Jill Alexander]가, CB 트럭 기사는 필자인 스티브 딕슨이 연기했다.

61. Turkle, "Rethinking Identity Through Virtual Community," 118.

62. Turkle, *Life on the Screen*, 253.

63. Rang, "The Bungled and the Botched: Cyborgs, Rape and Generative Anthropology"에서 재인용.

64. Barthes, *The Pleasure of the Text*, 27 .

65. Rang, "The Bungled and the Botched."

66. Stone, "Will the Real Body Please Stand Up 1: Boundary Stories About Virtual Cultures," 83.

67. Young and Senft, "Hearing the Net: An Interview with Mia Lipner," 111.

68. Poster, "Postmodern Virtualities," 80.

69. Punt, "Casablanca and Men in Black: Consciousness, Remembering and Forgetting," 42.

70. Rajah, "Two Portraits of Chief Tupa Kupa: The Image as an Index of Shifts in Human Consciousness," 57.

71. 이 개념은 제이 볼터와 다이앤 그로말라의 책 『창문과 거울』(2003)에서 자세히 탐구된다.

72. Chalmers, "All the World's a Cyber Stage : The State of Online Theater."

73. Bilderwerfer, "be right back/The Stolen Identity Project."

74. Ibid.

75. Stratton, "Not Really Desiring Bodies: The Rise and Rise of Email Affairs," 37에서 재인용한 Adamse and Motta, *Online Friendship, Chat-Room Romance and Cybersex*, 208.

76. Stratton, "Not Really Desiring Bodies: The Rise and Rise of Email Affairs," 37에서 재인용한 Reid, "…Meanwhile Back in the Bedroom," 6.

77. Stratton, "Not Really Desiring Bodies," 37.

78. Stratton, "Not Really Desiring Bodies," 35에서 재인용한 Ullman, "Come in CQ: The Body on the Wire," 12.

79. Ibid.

80. Ibid.

81. Ibid., 34에서 재인용한 보드리야르의 글.

82. Ibid., 35.

83. Senft, "Performing the Digital Body – A Ghost Story," 17.

84. Dreyfuss, *On the Internet*, 121에서 재인용한 터클의 글.

85. 이 개념은 특히 터클과 그녀를 따르는 이들의 담론에서 명확히 드러난다. 하지만 리처드 코인이 분명히 하듯이, "합리주의적인 것, 낭만적인 것, 포스트모던적인 것은 정체성에 관한 디지털 서사에서 자주 뒤얽히거나 혼동된다. 터클은 인공지능, 낭만주의, 포스트모더니즘의 복적을 융합시키는 것에 전혀 문제를 제기하지 않는다."

86. Kendrick, "Cyberspace and the Technological Real," 152.

87. Renan, "The Net and the Future of Being Fictive," 62–69.

88. Markley, *Virtual Realities and Their Discontents*, 56.

89. Kroker and Kroker, "Code Warriors: Bunkering in and Dumbing Down," 247.

90. Kroker, *The Possessed Individual: Technology and the French Postmodern*, 5.

91. Ibid., 6.

92. Rheingold, "The Citizen," 7.

93. Ibid., 8.

20장. 사이버공간의 '연극'

기술이 예술의 정의 그 자체에 … 영향을 끼치기 시작했는가? 기술이 인간의 의식 자체를 변화시킨다는 것이, 우리가 알던 예술을 구시대적인 것으로 만든다는 것이 정말 가능한가? 요컨대 마리네티의 미래주의는 결국 우리를 어디로 데려갈 것인가?

—이합 하산[1]

하이퍼텍스트적 '퍼포먼스'

'연극'이라는 단어는 옳건 그르건 이메일부터 수행적 웹사이트, MUD부터 하이퍼텍스트 내레이션, 비디오 아트 웹캐스트부터 사이버공간에서 일어나도록 특별히 고안된 인터랙티브 연극 퍼포먼스까지 다양한 형식의 온라인 소통에 적용되어왔다. 이 장에서 우리는 상기 목록의 마지막 세 가지에 집중할 것이다. 우리는 우선 온라인 하이퍼텍스트 서사를 검토하는 것에서 시작해 현존하는 연극적 텍스트를 각색하고 재매개하는 인터랙티브 사례들에 대한 특정한 참조로 나아갈 것이다. 이러한 텍스트적 형식들이, 또는 나중에 논할 의식적으로 연극적인 시청각적 온라인 이벤트들까지도 정확히 '연극'이라고 불릴 수 있는지(그것들이 스크린을 기반으로 하며 '실제' 공간보다는 사이버공간에서 작동하므로)는 더 광범위한 라이브성 논쟁에 견고히 속박된 요점이며, 우리는 내내 이 문제로 되돌아오게 될 것이다.

가장 유명한 하이퍼텍스트 서사는 흔히 최초로도 여겨진다. 마이클 조이스의 〈오후$^{After-}$ noon〉(1987)가 바로 그것이다. 이 작업은 조이스와 제이 볼터, 존 스미스$^{John\ Smith}$가 이스트게이트시스템스$^{Eastgate\ Systems}$를 위해 개발했으며 오늘날 하이퍼텍스트 저자들 사이에서 여전히 인기 있는, 단순하지만 매우 효과적인 소프트웨어 프로그램인 스토리스페이스Storyspace를 사용해 제작되었다. (변화하는 페이지와, '렉시아lexia*'로 알려진 텍스트 조각들 사이로 항해하는 웹 관람자에게는 비가시적인) 그 프로그램은 〈오후〉의 539개 서사 파편들을 구분된 상자/창으로 분할하고, 저자가 정의하는 모든

* 단어를 뜻하는 그리스어.

가능한 연결고리와 경로를 통해 그것들을 상호 연결한다. 〈오후〉는 한 문장으로 시작하고("오늘 나는 내 아들이 죽는 것을 보았을지도 모른다고 말하고 싶다") 각각의 섹션에서 강조된 '핫워드' 중에 이용자가 어떤 것을 클릭하는지에 따라 (엔터키를 누르면 디폴트 경로로 이어진다) 여러 서사 '가지'들을 통해 전개된다. 어떤 링크는 고의로 이용자로 하여금 같은 페이지를 다시 방문하게 해서 숨겨진 페이지로의 새로운 링크를 찾을 수 있게 하는데, 이는 피터의 아들이 자동차 사고를 당한 후 죽었는지 살았는지를 알아내려는 독자의 탐색에서 퍼즐 조각처럼 기능한다. 재닛 머리는 이 작품의 포스트모던적 형식에 주목하며 "혼란은 오류가 아니라 속성 중 하나이며 … 우리로 하여금 파편들로 스스로 텍스트를 구축하게끔 요구한다"고 분석한다.[2] 그녀는 〈오후〉에서 가장 찬사를 받은 효과, 즉 조이스가 주인공의 자기기만을 반영하기 위해 핵심적인 부분을 은폐한 것에 대해 고찰한다.

> 독자들은 반복된 회피 후에야 피터가 상담사에게 전화를 걸어 그 사고에 연루되었던 자기 자신의 책임에 대한 기억을 대면하는 렉시아에 도달한다. 〈오후〉의 언어적 미로를 즐기는 독자들에게는 이 부분에 다다랐을 때 느낄 수 있는 특정한 즐거움이 있다. 물론, 그것이 결말이나 그 미스터리에 대한 명확한 해결이라는 마무리를 가지고 있지는 않지만 말이다. 그 대신에 그것은 피터의 오전과 오후에 대해 가능한 여러 해석의 범위를 심화시킨다.

어떤 이들은 이 작품의 궁극적인 모호함과 종결의 결여에 대해 불만을 토로하며 비판한 바 있지만, 머리를 포함한 다른 이들은 그것을 강점으로 보고 칭찬했다. 특히 머리는 그것을 "디지털 환경을 새로운 형식으로 된 진지한 문학을 위한 자리로서 주장한 최초의 서사"라고 불렀다.[3] 그녀는 이러한 리좀적인 하이퍼텍스트에서 '위안이 되는' 측면이 있다면서, "독자는 탐험할 수 있는 복수의 경로가 있는 한, 마음에 드는 캐릭터의 죽음을 받아들이지 않을 수 있다. 이때 탐험할 수 있는 경로 중에는 대안적인 현실로 이어지는 것들도 있다. … 이야기가 거기서 끝나지 않아도 된다는 사실로 인해 독자는 죽음의 돌이킬 수 없음을 느끼는 것으로부터 보호된다."[4] 조이스 역시 "그 어떤 소설에서든 종결은 의심스러운 특성인데, 여기서는 그것이 분명히 드러난다"고 주장하며, 자신의 하이퍼텍스트는 그저 독자들이 그것에 관여하기를 멈출 때 끝날 뿐이라는 것을 기꺼이 받아들인다.

조이스는 하이퍼텍스트를 공적으로 상연하기도 했는데, 필자들은 1999년 뮌헨에서 상연된 〈심포니의 황혼Twilight of Symphony〉(1996)의 퍼포먼스를 관람했다. 그는 각각의 렉시아를 소리 내어 읽었고,

그것은 동시에 무대 위의 스크린에 제시되었다. 각 페이지의 끝에서 조이스는 (손을 들어 자원한) 개별적 관객으로 하여금 강조된 핫워드 중 어떤 것을 따라가서 다음의 텍스트를 촉발시킬지를 고르게 했고, 관객이 고른 단어를 채택했다. 그 퍼포먼스는 긍정적인 반응을 얻었으며, 조이스의 따뜻하고 환기적인 음성(그는 이전에 배우로 활동한 적이 있었다)은 그의 풍부하고 시적인 글쓰기와 상호보완적이다. 하지만 우리는 선택된 핫워드 하이퍼링크와 이어지는 렉시아 사이의 관련성이 흔히 결여되는 것에 놀랐다. 매우 구체적이거나 감정적인 단어와 구절들에 연결된 텍스트는 자주 그 단어와 구절과는 큰 관련성이 없었기에 지적으로나 드라마적으로 실망스러웠다. 연결된 하이퍼링크는 해당 핫워드에 의해 촉발된 것으로 보이는 주제나 서사 속으로 우리를 더 깊이 데려가는 대신에 거의 관련이 없는 것으로 빈번하게 멀어졌고, 진정으로 유익한 서사적 여행보다는 다소 임의적인 문학적 게임이라는 결과로 이어졌다.

〈오후〉 이후로는 걸프전에 대한 스튜어트 몰스롭[Stuart Moulthrop]의 야심찬 미로 같은 서사인 〈승리의 정원[Victory Garden]〉(1992)[55]이나 캐롤린 가이어[Carolyn Guyer]의 성적으로 각성시키는 하이퍼 명상인 〈퀴블링[Quibbling]〉(1993), 셸리 잭슨[Shelley Jackson]의 〈누더기 소녀[Patchwork Girl]〉(1995) 등이 인터랙티브 문학 형식의 확립에 기여했다.[66] 탈란 멤모트[Talan Memmott]의 〈렉시아에서 퍼플렉시아로[Lexia to Perplexia]〉(2000)는 서로 다른 임베디드 링크[embedded link]*를 가진 복수의 중첩된 텍스트를 동일한 페이지에 사용한다. 여기서 임베디드 링크들은, 캐서린 헤일스의 말에 따르면, "소음 자체를 독해가 일어나는 분배된 인지적 환경에 대한 메시지"로 만드는 "시끄러운 메시지"를 창조해낸다.[77] 마크 아메리카[Mark Amerika]의 〈포님[PHON:E:ME]〉(2000)나 빌 시먼[Bill Seaman]의 〈재조합의 시학[Recombinant Poetics]〉(1999)처럼 하이퍼텍스트를 사운드·이미지와 섞는 혼종적 형식들은 이 패러다임을 확장시켰으며, 영국의 트레이스[trAce](2001년 설립) 같은 여러 프로젝트와 단체들은 급증하는 온라인 도서관과 축제, 하이퍼텍스트 단편·시 대회 등을 통해 새로운 하이퍼텍스트 저자들을 독려하고 양성하고 있다.

* 동영상이나 음악 등 멀티미디어 파일을 페이지에서 직접 재생할 수 있도록 플레이어를 직접 게시물에 포함해 구현하는 것.

하이퍼텍스트의 계통과 관점들

하이퍼텍스트적·상호작용적 허구의 계통은 다다이스트들과 초현실주의자들의 분할된 몽타주 시와 자동기술법으로 거슬러 올라가지만, 이탈로 칼비노^{Italo Calvino}와 레몽 크노^{Raymond Queneau}를 포함한 작가 집단의 작품은 그만큼이나 중요한 선례를 제공한다. 울리포(잠재문학작업실^{Ouvroir de Litterature Potentielle})라고 알려진 그 집단은 1960년에 형성되어 "시와 이야기를 생성할 때 컴퓨터의 편익 없이 수학적으로 결정된 기법들을 개발"하는 일에 착수했다.[88] 그들은 체계적인 기법과 임의적 기법 모두를 차용했다. 단어 선택을 위해 주사위를 굴리거나 철자 'e' 없이 소설을 쓰고, 각각의 명사를 특정한 사전에서 그 단어 이후 일곱 번째로 나오는 명사로 대체하는 장 르수르^{Jean Lesure}의 기법(N + 7이라는 수학 공식을 사용하는)을 사용하기도 했다. 이 기법에 대한 훌륭한 사례들은 해리 매슈스^{Harry Mathews}와 앨러스테어 브로치^{Alastair Brotchie}가 편집한 『울리포 개요서^{Oulipo Compendium}』(1998)에 실려 있으며, 그 중에는 『창세기^{Genesis}』의 도입부를 "굽이에서 신이 암탉과 교육을 창조했다"로, 『햄릿』에 나오는 불멸의 독백을 "죽느냐 사느냐 그것이 불만이다"로 재작업한 것이 있다.[9] 또한 울리포는 "독자에게 다음과 같은 질문이 주어질 것"이라면서, 예를 들면 "미스터리 이야기를 선호하는가?(x 페이지로 가시오) 아니면 서스펜스 소설을 선호하는가?(y 페이지로 가시오) 아니면 가학성애적인 전개를 원하는가?(z 페이지로 가시오)" 같은 선택지를 제공해 복수 선택이 가능하게 하는 연극과 텍스트적 서사를 위한 아이디어를 개발했다.[10] 워런 모트^{Warren Motte}는 울리포의 지침이 유희의 개념, 그리고 독자의 손에 권력을 쥐어주는 것, 이렇게 두 가지였다고 주장한다. 그는 울리포적 텍스트가 "상당히 명시적으로 게임으로서, 저자와 독자 간 유희적 교환의 체계로서 제시된다"고 하면서 저자와 독자 사이의 필수적인 상호작용에 대한 크노의 이론적 설명을 인용한다. "독자의 역할에 특정한 노력을 요구하지 않을 이유는 무엇인가? 독자에게는 항상 모든 것이 설명된다. 독자는 언젠가 결국 그렇게 멸시당하는 것에 지칠 것이다."[11]

문학적 하이퍼텍스트 분야의 비판적 글쓰기는 머리의 유명한 『홀로덱 위의 햄릿』(1997) 이후 마리 로르 라이언의 『가상현실로서의 서사^{Narrative as Virtual Reality}』(2001)와 캐서린 헤일스의 『글쓰기 기계^{Writing Machines}』(2002) 등 핵심적인 작품 분석을 광범위한 이론적 관점들과 결합하는 책들과 함께 성숙기에 접어들었다. 마크 번스타인^{Mark Bernstein} 같은 작가들은 저자들이 취하는 하이퍼텍스트적 서사 구조의 범위를 분석하기도 했다. 그가 사용한 프로프^{Vladimir Propp}적 형태론은 그가 대위법, 빠진 고리, 순환, 거울세계, 꼬인 상태, 체, 짜깁기, 이웃, 분열/연결, 탐색적 속임수라고 부른 스크립팅 모델을 포함한다.[12] 이 분야에 대한 세라 슬로언의 연구인 『디지털 허구^{Digital Fictions}』(2000)는 특히 후기구조주의

적 환경에서 상호작용적 텍스트의 견고한 배치와 그것의 수행적 역동성을 강조한다.

상호작용적 허구는 주체의 파편화, 일의적 저자와 객관적 텍스트의 죽음, 그리고 읽기와 쓰기 행위의 경쟁적인 부조화의 맥락들에 대한 후기구조주의적 몰두를 '당신의' 눈 바로 앞의 스크린에서 가시적으로 수행한다. 상호작용적 허구의 (자신이 직접 이야기를 구축하는) 독자와 저자 사이의 (역동적인 텍스트와 그 기저에 겹겹이 쌓인 지시의 층위들이 가능하게 한) 가시적인 경쟁은 텍스트 창작 활동에 대한 후기구조주의적(그리고 페미니즘적) 해석에 대한 갈수록 많은 증거를 더한다.[13]

바버라 키르셴블라트-짐블렛Barbara Kirshenblatt-Gimblett[14]과 제이 볼터[15]를 포함한 논자들은 언어와 언어적 창의성의 변화하는 본성과 동시대 사회와 디지털 문화에서 (인터넷 채팅과 문자 메시지에서 예시되듯) 약어로 된 '구어의 텍스트성'의 출현을 성찰한 바 있다. 1990년대 자의식적으로 수행적이거나 연극에 기반을 둔 인터넷 릴레이 챗Internet Relay Chat (IRC) 프로젝트의 도래는 브렌다 다넷Brenda Danet과 그녀의 동료들이 "디지털 문화에서 이루어진 구술적 예술의 만개"[16]라고 부른 것의 흥미로운 예시를 제공한다. 다넷과 협업한 네 명의 동료들이 발표한 「커튼타임 20:00 GMT: 인터넷 릴레이 챗에서의 가상연극 실험Curtain Time 20:00 GMT: Experiments with Virtual Theater on Internet Relay Chat」(1994)이라는 방대한 연구 논문은 스튜어트 해리스Stuart Harris가 이끄는 햄넷 플레이어스를 중심으로 한다. 해리스가 직접 발표한 논문 「IRC 소동Much Ado About IRC」(1994)*과 「가상현실 드라마Virtual Reality Drama」(1995) 또한 이 장르에 대한 흥미로운 통찰을 제공한다.

햄넷 플레이어스

햄넷 플레이어스는 셰익스피어의 고전적인 희곡을 패러디해 협업적 온라인 텍스트 환경과 연관된 유머와 불손한 언행, 인터넷 슬랭, 카니발풍의 말장난 등으로 가득 채운 IRC (《피시베스-IBM 클론Pcbeth-An IBM clone》(1995) 같은) 작품을 부분적으로는 각본으로 쓰고 부분적으로는 즉흥으로 연기하며 인터넷 릴레이 챗을 '퍼포먼스한다'. 그들의 퍼포먼스는 IRC 텍스트-언어와 재매개되는 희곡들 모두에 대

* 셰익스피어의 희곡 「헛소동Much Ado About Nothing」을 패러디한 제목이다.

한 참여자의 자세한 지식에 의존하며, 해리스는 유즈넷^{Usenet}* 상에서 (대부분 미국, 영국, 유럽 기반의) 참여자들을 모집하고 행사 이전에 주의 깊게 그들을 심사한 후 지시사항을 전달한다. 해리스는 퍼포먼스 전에 참여자들에게 조언을 보낼 정도로 조심스럽게 무대를 관리했는데, 그가 보낸 조언은 제3막 2장에서 배우들에게 햄릿이 했던 조언을 패러디한 것이었다.

> 1754행: 조언
>
> 1755:〉 :
>
> 1756:〉 :
>
> 1757:〉 부탁하건대 내가 /QUERY한 대로
>
> 대사를 쳐주시오
>
> 1758:〉 키보드 위에서 매끄럽게
>
> 1759:〉 하지만 유닉스의 많은 유저들이 그러듯
>
> 망친다면,
>
> 1760:〉 내 /LOAD를
>
> 마을 떠버리가 가져가는 편이 낫소
>
> 1761:〉 대사를 너무 당신의 성격대로 신랄하게
>
> 하지는 말고,
>
> 1762:〉 모든 것을 완곡하게 쓰시오
>
> 1763:〉 왜냐면 당신의 정념의 격류, 태풍, 그리고
>
> 내 생각에는, 회오리에서
>
> 1764:〉 당신은 절제를 얻고 취해서
>
> 1765:〉 irc를 매끄럽게 할 수 있어야 하오.[17]

또한 해리스는 퍼포먼스가 일어나는 도중에 이용자들의 스크린에 뜨는 창에 특수한 파일들을 준비하는데, 예를 들면 〈햄넷^{Hamnet}〉에서는 "아스키 키보드 특수문자로만 이루어진 '무대 배경'인 장난감 엘시

* 유닉스UNIX 시스템의 컴퓨터를 연결하는 국제적 네트워크.

노어 성"을, 그리고 〈#욕망이라는 이름의 IRC 채널An IRC Channel Named #Desire〉에서는 샤메렛 와셴하우저Tsameret Wachenhauser가 특별히 제작한 사운드 파일과 뉴올리언스 재즈 음악의 토막들을 제공했다.[18]

햄넷 플레이어스의 〈햄릿〉 퍼포먼스는 1993년 12월에 초연되었고 이후 1994년 2월에 있었던 재공연에서 해리스는 왕립셰익스피어극단 소속 배우인 이안 테일러Ian Taylor를 설득해 햄릿 역할을 맡도록 했다. 그 퍼포먼스에서는 열일곱 명이 배우들이 셰익스피어 희곡의 주요 등장인물들을 연기했고 "등장"과 "퇴장", "북소리" 등 무대 지시를 하는 배우 캐릭터도 있었다. 〈햄넷〉은 다양하게 현현되며 우리가 함께 편집한 다음의 교류를 포함했는데, 물론 이것은 텍스트로 말하기에 익숙하지 않은 이들보다는 IRC 애호가들이 더욱 재미있어할 법하다.

〈햄릿〉 답장, 유령 무슨 일? [11]

〈유령〉 니 삼촌이 니 엄마랑 떡친다. 그 놈팡이를 /강퇴시켜줘. [12]

〈햄릿〉 이런 젠장!!!! 날 조종하려 들지 마!!!! 좀 생각해봐야겠어. + 몇 시간 후에 화학실험 수업이 있어 :-(((([14]

〈햄릿〉 죽느냐 사느냐···* [17]

〈햄릿〉 흠···. [18]

〈햄릿〉 :-(이런··· [19]

〈길덴스턴〉 쟤 왜 저럼? [39]

〈로잔크라츠〉 렉 걸렸나봐. 기다리자 [40]

〈오필리아〉 :-([28]

***퇴장: 오필리아 (익사) [29]=============

(6) 햄릿 /강퇴 * 폴로니어스 [51]

***햄릿 님이 폴로니어스 님을 #Hamnet 채널에서 강제 퇴장시키셨습니다

(7) ============= 포틴_브라 /닉네임 _왕 [78]

***포틴_브라 님이 _왕 님으로 닉네임을 변경하셨습니다 [79][19]

* 원문은 "2b or not 2b"로 햄릿의 유명한 대사를 인터넷 약어로 구현한 것이다.

다넷과 동료들은 "어떤 집단이 희곡이 아니라 텍스트를 연행"하면서도 연극과 문학, 카니발, 디지털 소통의 양식 및 양태, 형식을 섞는 퍼포먼스는 어떤 장르에 속한다고 해야 할지를 고민한다. 하지만 그들은 그저 포스트모던적 혼종성을 주장하는 것에 만족하기보다는, 그러한 퍼포먼스가 바로 다음의 것을 구성한다고 결론짓는다.

> 세상에 없던 새로운 어떤 것: (1) 상호작용적이며 (2) 컴퓨터로 매개되었고 (3) 기본적으로 텍스트적이며 (5) 절반은 대본으로 쓰이고 절반은 즉흥으로 연기되는 (6) 풍자적인 패러디(또는 선호에 따라 패러디적인 풍자라고도 할 수 있을 것이다)…. 해리스는 준문학적 저술의 매체로서 IRC에서의 온라인 소통의 유희적인 양식을 '동결'시켰으며, 퍼포먼스에서 대본은 활기찬 즉흥 카니발의 기반이 되었다. 우리는 몇 번이고 고도의 기교를 보여주는 재치 있는 말장난을 접할 수 있었는데, 여기에는 짧막한 농담, 일련의 언어유희, 셰익스피어에 대한 재치 있는 패러디, IRC 소프트웨어와 IRC 문화 규범, 연극 관습에 대한 유희 등이 있었다.[20]

데스크톱 시어터

햄닛 플레이어스와 유사하게, 플레인텍스트 플레이어스^The Plaintext Players^는 작가, 극작가 예술가로 이루어진 집단으로, "연극으로서의 텍스트, 텍스트로서의 연극이라는 아이디어에 영감을 얻어" 텍스트적 MOO를 사용해 "연극, 소설, 시, 보드빌의 독특한 혼종"[21]이라고 묘사하는 것을 창작한다. 앙투아네트 라파지^Antoinette LaFarge^와 말레나 코르코런^Marlena Corcoran^이 이끄는 플레인텍스트 플레이어스의 작품은 베네치아 비엔날레(《흰 고래^The White Whale^》, 1997)나 독일 카셀에서 열리는 도큐멘타 X 전시(《오르페우스^Orpheus^》, 1997) 같은 굵직굵직한 미술 전시에서의 퍼포먼스를 통해 잘 알려지게 되었다. 원격으로 작업하는 이 단체의 작가들은 대본을 토대로 복잡한 드라마를 즉흥적으로 짜내며 연출가인 라파지는 일관적인 구조와 드라마적으로 효과적인 스토리라인을 위해 실시간으로 그들을 안내한다. 시나리오는 전형적으로 거대 서사와 고대 신화를 현대판으로 개작하는데, 예를 들어 《리틀햄릿^LittleHam-let^》(1995)은 셰익스피어의 작품을 재작업해 캐릭터들의 말해지지 않은 두려움과 욕망을 전면에 드러내며, 《캉디드 캠페인^The Candide Campaign^》(1996)은 동물 캐릭터를 통해 볼테르의 희극적 이야기를 개조한다. 《시궁창^Gutter City^》(1995)은 ID MOO에 발표된 연속극으로, 현대와 미국 남북전쟁을 배경으로 하면서 『모비딕』의 결말에서 이스마엘이 조난 사고에서 구조된 후 겪은 모험을 추적한다. 《아기 예수의

탄생^{The Birth of the Christ Child}〉은 밀레니엄 바로 직전에(1999년 12월 15일) 예수의 탄생을 "신성한 희극"으로 현대화해 선악의 화해를 탐구했다. 그들이 1997년에 개작했던 〈오르페우스〉 신화는 오르페우스를 불운한 음악가로, 제우스를 마운트올림푸스 레코드의 감독으로, 그리고 에우리디케를 무대 위 비극적인 마이크 감전 사고의 피해자로 묘사했다.

알래스카의 예술가인 존 홉킨스^{John Hopkins}의 퍼포먼스 〈여덟 개의 대화^{Eight Dialogues}〉(1997)는 IRC를 사용해 구성한 여덟 개의 두 시간짜리 공적 대화를 스크린에 투사한다. 홉킨스의 작품은 IRC가 대면 접촉에 대한 반대의 힘이 된다는 것을, 그리고 그 핵심에는 상실감이 있다는 것을 다룬다. IRC의 "부재 속의 현존"이 가지는 풍요로움을 인정하면서도, 그는 "대화에 영향을 미치는 감각적인 현존의 상실이 이 본질적인 인간 활동에 내재된 에너지의 흐름을 축소시킬 수 있다"는 것을 지적하며, "매개가 더 많을수록 실질적인 진정한 대화보다 정보가 목적이 될 가능성이 더 크다"고 주장한다.[22] 그와 완전히 반대되는 이론적 입장을 취하는 것은 에이드리언 제닉^{Adriane Jenik}과 그녀의 데스크톱 시어터로, 그녀는 타임 워너 인터랙티브^{Time Warner Interactive}의 팰리스 프로그램 같은 새로운 세대의 시각적 채팅방 환경(아바타와 컴퓨터그래픽 배경을 사용하는 온라인 채팅 공간)을 이용하거나 자신이 직접 환경을 창조한다. 〈고도를기다리며닷컴^{Waitingforgodot.com}〉(1997, 리사 브레나이스^{Lisa Brenneis}와의 공동작업)에서 이용자들은 페즈 모자를 쓴 (점으로 된 눈이 있는 초록색 테니스 공 같은) 디디와 고고의 머리 아이콘 위 말풍선에 대화를 삽입하며 그 두 캐릭터를 연기하거나 고도처럼 극에 등장하지 않는 다른 아바타/캐릭터로서 입장할 수 있다(그림 20.1). 〈고도를기다리며닷컴〉의 주된 매력은 베케트의 재매개지

만, 그것은 시각적 채팅 공간으로서 다소 표준적인 상연으로 남는다. 하지만 제닉은 자신의 연극적 의도에 대해 매우 이론적이다.

연극이란 무엇인가? 몸, 목소리, 공유된 물리적 공간으로부터 분리되었을 때도 여전히 드라마가 존재할 수 있는가? 이 장에서는 언어에 대한 어떤 새로운 가능성들이 존재하는가? … 도덕극의 풍유법과 팬터마임, 정치적 암시를 거리극과 인형극, 미래주의적 신테시와 놀라움의 연극Surprise Theater*에서 따온 전략들과 혼합한 데스크톱 시어터는, 주장하건대 다른 온라인 (그리고 연극적) 경험을 창조한다. … 관심은 더는 ('배우'와 '관객' 사이의) 제4의 벽에 있지 않고, (컴퓨터 보안 시스템인) 방화벽에 있다.[23]

제닉은 자신의 작업을 "많은 새로운 기술 발전을 둘러싸고 이 기술의 뿌리 깊은 한계를 모호하게 하는 과도한 미사여구"[24] 속에 빠져 있는 권력, 접근성, 배제 등의 문제들에 정면으로 맞서는 것으로서 묘사한다. 하지만 그녀는 자기 자신의 과도한 미사여구에 대해서는 반대하지 않는다.

데스크톱 시어터는 본질상 일시적이며, 이는 소비의 차원에 존재하지 않기 위함이다. …. 삶과 살아진 경험은 이 순간들에서 찬양되고 이행되며 진정으로 되살아난다. 반체제적 예술에서 선구자인 해프닝과 마찬가지로 나는 "성취의 순간에 사라지는" 기술craft을 하고 있다. 이 작품은 쓰이기보다는 생성되며, "연행"되기보다는 촉매된다. … 이러한 실험적 시도들은 추적할 수 없는 대화적 네트워크들을 통해 전달되는 신화적 발생들로서 공명한다.[25]

필자들은 제닉의 작품에 대한 그녀의 묘사에 동의할 수도, 또는 우리가 탐구했던 시각적 채팅방에 대해 그녀가 말하는 것에 공감할 수도 없다. 키치kitsch하고 오려낸 것 같은 아바타의 말풍선 안으로 타이핑함으로써 대화를 유지하는 것은 다른 그 어떤 대화와 마찬가지로 참여적이고 놀랍고 재미있고 극적이며 흥미로울 수 있지만, 신화적 수준에 다다르지는 않는다. 제닉이 이러한 "기술"의 "일시성"이라고 부르는 것은 기술이 성취되자마자 사라지는 것을 뜻하며, 사실 모든 대화에(그리고 페기 펠런이 우

* 미래주의 연극 연구의 정점에서 1921년 발표된 선언문을 통해 앞서 실천된 바리에테 연극과 신테시의 성공적인 통합으로서 새롭게 제안된 연극 형식. 무대 위 놀라움의 요소들로 관객의 혁명적인 참여를 이끌어내고자 했다.

리에게 상기시켜주듯이 모든 퍼포먼스에) 해당되는 것이며, '모든' 대화는 온라인이건 거리에서 일어나는 것이건 자극-반응 모델을 통해 "촉매"된다. 사실 정확히 그 반대인 것이다. 글쓰기와 퍼포먼스는 이 경험들의 본질이다. 〈고도를기다리며닷컴〉에서 우리가 할 수 있는 것은 오직 그 부랑자들(또는 다른 이들)을 위해 대화를 쓰고 그것을 "연행"하는 것이다.

여러 MUD와 MOO가 연극에 대한 대화에 특화되어 있는데 그중 가장 주목할 만한 것은 ATH-EMOO로서, 미국고등교육연극협회the U.S. Association for Theatre in Higher Education, (ATHE)와 관련 있는 강사들과 학생들을 위해 1995년에 만들어진 것이었다. ATHEMOO는 세미나 공간, 도서관, 중정, 호텔, 즉흥 방, 디오니소스 극장, 무대와 윙이 있는 전통적 연극 공간인 슈벨러 극장 등 다수의 방을 가지고 있다. 창립자이자 멤버인 줄리 버크Juli Burk는 MOO 환경은 연극 학자들과 학생들에게 "고유하게 적절"하다고 주장한다. 왜냐하면 MOO 환경은 "이용자들이 플레이어(배우)라고 불리며 말과 행동이 컴퓨터 스크린 위에 대본처럼 나타나며 장소들은 무대 배경처럼 모방적인" 곳이기 때문이다.[26] 이 MOO는 카프카의 작품을 각색한 〈메타무포시스MetaMOOphosis〉(1995)를 포함해 여러 흥미로운 상호작용적 협업 퍼포먼스들을 낳았다.

〈인터넷 유혹NetSeduction〉은 1996년 10월 11일과 12일에 스티브 슈럼Steve Schrum의 래셔널마인드 시어터컴퍼니Rational Mind Theatre Company에 의해 ATHEMOO에서 상연되었는데, 슈럼의 말에 따르면 이 퍼포먼스에서는 한 무리의 퍼포머들이 "다른 방문객들이 가상 바에서 술을 마시며 진행되는 것을 지켜보는 동안 정겹게 농담을 주고받고 유혹을 시도하다 결국 사랑에 빠진다."[27] 이 행사에 대한 사전 홍보는 이용자들로 하여금 "비슷한 생각을 가진 사람들과의 긴밀한 만남"을 갖고 "여성전용 채팅, 남성들의 방, 수간 채팅 또는 던전에 참여해보거나 프라이빗_룸_제너레이터로 가서 일대일 핫챗*을 시도해볼 것"[28]을 권유했다. 이 퍼포먼스는 선형적인 대본을 중심으로 이루어졌지만 세 무리의 참여자들과 함께 채팅방에서 일어남으로써 상호작용적이었다. 슈럼은 참여자 무리를 다음과 같이 묘사한다.

1. 잠복하는 자들: 시간을 보내며 지켜보는 관객들

2. 엑스트라들: 채팅방에서 서로, 또는 배우들과 대화하며 채팅방에 참여하는 관객들

3. 배우들: 선형적 대본상의 역할을 연기하며 엑스트라들과 즉흥 연기를 하거나 상호작용하는 '주연 배우들'[29]

* 성적으로 유혹적인 채팅

여기서 퍼포먼스 참여의 본성상 '엑스트라'는 퍼포머가 된다. 나아가 이 행사에 로그인하는 것에 관심이 있는 사람들은 그 자신 또한 퍼포머들이 될 수 있다(어쨌든 엑스트라들 중 어떤 이들이 극단이 심어놓은 사람일지는 아무도 모른다). 슈럼은 추가로 네 개의 "MOO봇"이 퍼포먼스에 기여했다는 점에 주목한다. 이 컴퓨터 프로그램들은 흔히 '채터봇'이라고 불리는데, 이는 마이클 ('퍼지') 모들린Michael ("Fuzzy") Maudlin이 (보통 텍스트로) '말하고' 자신이 인간이 아니라는 사실을 숨기는 인공적 컴퓨터 생성 캐릭터를 나타내고자 고안한 신조어이다. 이 컴퓨터 프로그램들은 MOO와 온라인 채팅 환경 안에 자주 존재하며 온라인 문화에서 출현한 독특한 퍼포먼스적 현상 중 하나를 구성한다.

채터봇

채터봇은 검색 엔진 에이전트에서 "워봇, 채널봇, 스팸봇, 캔슬봇, 클론봇, 콜라이드봇, 폭주봇, 게임봇, 바봇, 에그드랍봇, 모드봇"[30]까지 사이버공간에 기거하는 여러 '봇'('로봇'의 줄임말) 중에서 대화로 상호작용하는 구체적인 형식이다. 앨런 튜링은 1950년에 그 유명한 '이미테이션 게임'(이제는 '튜링 테스트'라고 흔히 불린다)으로 인공지능을 가진 대화 에이전트의 유행을 선도했다. 이미테이션 게임은 한쪽 종단에 있는 사람이 다른 종단에 있는 안 보이는 '사람'과 텍스트로 대화하는 것을 수반한다. 이 게임/테스트는 이용자로 하여금 자신과 대화하는 안 보이는 인물이 인간인지 아니면 인간인 척하는 컴퓨터인지를 식별하도록 하는 것이었다. 튜링의 획기적인 논문 「계산 기계와 지능Machinery and Computer Intelligence」(1950)에서 개관된 이 테스트는 '기계는 사유할 수 있는가?'라는 질문에 긍정적으로 답하기 위해 설계되었던 것이다. 물론 당대의 디지털 컴퓨터는 충분히 발전되지 않았으므로 이 테스트는 가설적인 것이었다. 튜링은 다음과 같이 말했다.

> 우리는 모든 디지털 컴퓨터가 이 게임에서 잘할지, 아니면 현재 사용가능한 컴퓨터들이 잘할지를 묻는 것이 아니라, 이 게임에서 잘할 법한 상상 가능한 컴퓨터들이 있는지를 묻는 것이다. … '기계는 사유할 수 있는가?'라는 질문은 '이미테이션 게임에서 잘 할, 상상 가능한 디지털 컴퓨터가 있는가?'로 대체되어야 한다. … 이 컴퓨터로 하여금 적절한 용량을 가지도록 수정하고, 그에 맞춰 속도를 증가시키고, 적당한 프로그램을 설치함으로써 말이다.[31]

적합하게 프로그래밍된 컴퓨터는 사유하는 것처럼 설득력 있게 보일 수 있으며 따라서 튜링 테스트를 통과할 수 있다는 그의 테제는 "이후 삼십년 동안 인공지능의 안건을 설정"[32]했고 그 후로 다수의 채터봇이 적어도 부분적으로는 그 테제를 입증한 바 있다. 요제프 바이첸바움^{Joseph Weizenbaum}의 '일라이저^{Eliza}'(1966)는 최초의 사례들 중 하나로, 로저스* 식의 심리상담사로 행동하도록 프로그래밍된 채터봇이었다. 일라이저는 심리상담 분야의 요령(예를 들어 질문을 질문으로 받아치거나 환자가 말하는 것의 요소를 반복해 말하는 등)을 사용해 대화 상대를 대화 안으로 끌어들이는 동시에 그들로 하여금 '자신'이 인간이라고 믿도록 속였다.

이용자: 음, 남자친구가 나를 여기에 오게 만들었어요.

일라이저: 당신의 남자친구가 여기에 오게 만들었군요….

이용자: 그래요. 나는 불행해요.

일라이저: 여기에 오는 것이 당신이 불행하지 않게 도와줄 것이라고 생각하나요?

이용자: 나는 도움이 필요해요. 그것만큼은 분명해요.

일라이저: 도움을 받는다는 것은 당신에게 어떤 의미가 될까요?

이용자: 어쩌면 어머니와 잘 지내게 될 수도 있어요.

일라이저: 어머니에 대해 좀 말해주세요.[33]

가장 유명한 채터봇은 여전히 다수의 MUD에 존재하는 인공 에이전트인 '줄리아^{Julia}'(1990)다. 줄리아는 마이클 모들린^{Michael Maudlin}이 설계하고 자신의 논문 「채터봇, 타이니MUD, 튜링 테스트^{Chatter-Bots, TinyMUDs, and the Turing Test}」(1994)에서 묘사한 것이다. '그녀'가 자신의 인공성을 숨기고 그것에 대한 주의를 돌리기 위해 사용하는 전술에는 일부러 스펠링을 틀리거나 대답 타이핑을 지연시키는 것이 있으며, 여러 분야 중 특히 동물에 대한 자신의 인간적 지식과 감정을 강조하기 위해 대화의 방향을 바꾸는 것 또한 포함한다. 그녀는 "사람들은 고양이를 소유하는 것이 아니에요. … 오히려 그 반대죠"라고 말하고, "기니피그의 지능은 오이의 지능 정도일 거에요"라고도 한다.[34] 다음의 대화에서 볼 수 있듯이 줄리아는 훌륭한 유머 감각을 가진 매우 붙임성 있고 재미있는 캐릭터로 프로그래밍되어 있다.

* 칼 로저스^{Carl Rogers}. 인간중심치료를 창안한 미국의 심리학자.

스페이스에이스: 줄리아, 당신은 왜 나에게 키스해주지 않나요?

줄리아: 미안해요, 스페이스에이스, 샌님은 내 취향이 아니에요….

스페이스에이스: 줄리아, 키스해줘요.

줄리아: 왜요, 당신의 양이 떠났나요?

스페이스에이스: 줄리아, 키스해줘요.

줄리아: 연결되지 않은 출구로 나가서 긴 산책을 하세요, 스페이스에이스.

로빈: 줄리아, 당신은 인간인가요?

줄리아: 교황은 폴란드인인가요?

로빈: 네, 줄리아, 하지만 당신은 인간인가요?

줄리아는 로빈에게 윙크한다.

로빈: 줄리아, 당신은 컴퓨터인가요?

줄리아는 로빈의 의견이 불쾌하다.

로빈: 줄리아, 당신은 여성인가요?

줄리아: 나는 여성이에요.

로빈: 그리고 줄리아, 당신은 인간인가요?

줄리아: 생리 중일 때는 아니에요, 로빈.[35]

MUD에서의 줄리아의 퍼포먼스에는 재치와 (사이버) 길거리의 요령이 있어서, 1960년대 일라이저에 대해서도 그랬던 것처럼 많은 MUD 이용자가 자신도 모르는 사이에 그녀가 인간이라고 믿었다. 앤드류 레너드Andrew Leonard는 그녀의 유머와 솔직한 여성성(『와이어드』지는 그녀를 "하키를 사랑하며 깐깐한 태도를 가진 전직 사서"라고 묘사했다)이 "예비 구혼자들을 현혹시켰다"는 점에 주목한다.[36] 하지만 최초로 성공하는 컴퓨터 프로그램에게 주어질 10만 달러의 상금을 걸고 휴 뢰브너Hugh Loebner가 1991년부터 개최한 연례 대회의 일부로 계속되고 있는 튜링 테스트는 그 어떤 채터봇도 통과하지 못했다. 많은 채터봇이 사회적 상호작용과 대화의 측면에서는 탁월하며 방대한 일반 지식 데이터베이스를 가지고 있지만, 심사위원들은 그 채터봇에서 특정 분야의 자세한 지식이 결여되어 있다는 것을 찾아낸다. 그 대회에서 한 심사위원은 줄리아와 진행한 한 대화에서 "그녀"의 고양이에 대한 애정을 주제로 삼았다. 그런데 두 마리의 고양이가 있다고 주장한 줄리아는 "발톱제거술에 대해서 어떻게 생가

하나요?"라는 질문을 받자 농담을 하며 주제를 바꿔버렸고, 그녀가 컴퓨터 프로그램이라는 것이 드러났다.[37]

MUD 공간 내부에 있는 여성 이름을 가진 캐릭터로서 줄리아는 보통 추파를 던지는 대화나 성적인 상호작용을 하게 되는데, 이는 가끔 튜링 테스트와 비슷한 양식의 상호작용을 포함한다.

배리: 당신은 인조인가요?

줄리아: 미안해요, 배리. 이해하지 못했어요.

배리: 당신은 나만큼 흥분했나요?… 이불 안에서 좀 껴안을래요?

줄리아: 잘 모르겠어요, 배리.

배리: 저런, 그럼 섹스를 좋아하는지 말해줄래요.

줄리아: 내가 섹스를 좋아하는지 왜 말해줘야 하나요, 배리?

배리: 글쎄, 왜냐하면 당신을 이해할 수 없으니까요. 당신은 진짜인가요, 아니면 메모렉스인가요?

줄리아: 나는 당신만큼이나 진짜에요, 배리.

배리: 그래요, 그렇지만 당신은 엄청나게 빨리 답장을 쓰네요. 어떻게 하는 거죠?[38]

레너드 포너[Leonard Foner]가 신랄하게 주장하듯이, "여기서 줄리아가 튜링 테스트를 통과한 것인지 아니면 배리가 튜링 테스트를 실패한 것인지는 완전히 확실하지 않다."[39] 채터봇의 퍼포먼스적 상호작용은 시각적/연극적이기보다는 텍스트적/문학적인 것으로 남아 있지만, 그들은 진정으로 '새로운' 퍼포먼스적 현상을 이룬다. 즉 그들은 인공적인 즉흥 퍼포머로서 '라이브'로 작동하고 인간 MUD 이용자들만큼이나 (그리고 때로는 더 잘) 협업하고 도전하며 매혹한다. 사실 필립 오슬랜더는 "채터봇의 존재는 라이브성의 문제를 근본적인 층위에서 재개하고 재구성한다. … 채터봇은 라이브성의 문제를 둘러싼 새로운 위기가 (이번에는 디지털 기술과 관련해) 결정화될 장소일 수도 있다."[40] 오슬랜더는 「사이버공간에서 라이브로[Live from Cyberspace]」(2002)[41]라는 논문에서 채터봇을 고려해 라이브 퍼포먼스의 변화된 이해와 존재론에 대해 주장한다. 그 논문에서 그는 채터봇이 퍼포먼스가 아니라 퍼포머의 존재론적 지위에 대한 라이브성 논의를 재정향시킨다고 주장한다. 채터봇은 인간 퍼포머와 마찬가지로 라이브로, 실시간으로 연행하지만 인간 퍼포머와는 달리 '살아' 있거나 필멸의 존재가 아니다. 오슬랜더는 허버트 블라우("실제 주체는 배우의 필멸성이다… 거기 당신의 눈앞에서 죽는 것 말이다")[42]와 페기

펠런("연극과 퍼포먼스는 상실, 특히 죽음을 예행하고자 하는 정신적 필요에 대응한다")[43]이 라이브 퍼포먼스와 기록된 퍼포먼스 사이를 구분할 때 사용한 인간 필멸성의 개념을 차용해 채터봇이 라이브성의 개념에 근본적인 도전을 제시한다고 주장한다. "[채터봇은] 라이브 퍼포먼스가 구체적으로 인간 활동이라는 생각을 약화시킨다. 그것은 라이브 퍼포먼스의 경험에서 인간 존재의 라이브하고 유기적인 현존이 갖는 중심성을 전복시킨다. 그리고 그것은 라이브 퍼포먼스에게 부여된 실존적 의의를 의문에 부친다."[44]

한편으로 오슬랜더는 여기서 중요하고 설득력 있는 주장을 하고 있고, 필자들은 채터봇이 퍼포머로서 가지는 진정 새롭고 독특한 존재론에 대한 오슬랜더의 테제에 동의한다. 하지만 다른 한편으로, 그가 채터봇을 너무 손쉽게 인간 퍼포머와 비교하면서 제기하는 존재론적 패러다임 전환의 넓은 범위는 그 주장을 지나치게 밀어붙인 것이다. 이는 비슷한 것을 비교하는 것이 아니다. 라이브 퍼포머의 현존은 관객과 동일한, 공유된 공간 안에서의 가시적이고 육체적인 실체로서 현시되는 반면, 채터봇은 비가시적이고 비육체적이며 원격으로 존재한다. 채터봇의 유일하게 라이브한 현존은 오직 스크린상에 나타나는 텍스트 행들이다. 채터봇은 인쇄 형식으로 인간의 행위성을 가장할 수는 있지만 물리적·필멸적 형식으로는 그렇게 하지 못한다. 이는 오슬랜더의 다소 선별적인 독해에도 불구하고 블라우와 펠런이 규정한 라이브 퍼포먼스 경험의 특정한 '필멸성'이 가지는 진의다.

블라우 자신도 오슬랜더의 논문에 대한 응답을 발표한 바 있는데, 그는 미국 주류 연극에 대한 자신의 환멸감을 언급하며 배우들의 라이브 현존은 흔히 너무나 우회적이고 지루해서 "재방송되거나 미리 방부처리된 것처럼 … 녹화된 것이나 다름없다"며 익살맞게 인정하기도 했다.[45] 그는 나아가 오슬랜더의 전제를 의문시하면서 인간과 대화할 때도 가끔은 인간이 컴퓨터 프로그램처럼 보일 수 있다고 반박한 후 채터봇이 라이브한 것으로 정의될 수 있다고는 해도 그 라이브성의 의미는 주체의 부재로 인해 손상된다고 주장한다. 그는 다음과 같은 결론을 내린다. "디지털 기술을 통해 우리가 얻은 것은 라이브성의 비가시적 외관이지, (퍼포먼스의 난제인) 논쟁의 여지가 없는 라이브성의 현시가 아니다."[46]

신테틱 테스피안

최근 잇따라 개발된 가상 캐릭터 중 하나는 리처드 S. 월리스가 고안한 인공 언어 인터넷 컴퓨터 개체 Artificial Linguistic Internet Computer Entity (ALICE) (1997)로서, "이용자들이 ALICE를 맞춤제작하고 다양한

입력 진술문에 따라 그녀가 어떻게 반응할지를 프로그래밍할 수 있는 AIML 또는 인공지능 생성 언어를 기반으로 작동한다."[47] 디지털 아티스트들은 1990년대 초반부터 인공 캐릭터 소프트웨어를 이용하거나 차용해왔고, 그중에는 인공 목소리 소프트웨어가 탑재된 컴퓨터 기반의 텔레마케팅 장치가 샌프란시스코의 여러 공중전화로 매시간 같은 때에 전화를 거는 작품인 스티븐 윌슨의 〈거기 아무도 없나요?Is There Anyone There?〉(1991)가 있다. 호기심이 생긴 보행자들이 전화를 받으면 인공 에이전트와 대화가 시작되어 그들의 삶에 대한 자세한 사항과 공중전화 주변의 환경에 대해 관찰할 수 있는 사항을 말하게 한다. 그 후 몇 개월 뒤 그 작품이 갤러리에 전시되었을 때 이용자들은 서로 다른 항해 패턴을 사용해 다른 통화들을 탐구하면서 해당 공중전화 통화를 찍은 감시카메라 영상을 담은 퀵타임 파일을 시청할 수 있었다. 때로는 설치 작품 안의 컴퓨터가 라이브로 공중전화에 전화를 걸어 갤러리 방문객을 다른 쪽의 보행자와 연결시키기도 했다.

제임스 벅하우스James Buckhouse는 포켓용 컴퓨터인 팜파일럿에 다운로드할 수 있는 프로그램인 '탭Tap'(2002)에서 그래픽으로 된 가상 캐릭터를 사용한다. 이용자들은 그래픽으로 된 여성 무용수를 훈련시켜 스텝을 배우도록 하고(처음에는 실수를 한다) 자신만의 움직임을 안무할 수도 있다. 린 허시먼 리슨 또한 팜파일럿을 사용해 가상 캐릭터 '에이전트 루비Agent Ruby'(2002)를 배포한다. 인공지능 소프트웨어를 사용하는 에이전트 루비는 자율적인 실체로서 매우 사교적인 성격을 가지고 있다. 그녀는 이용자들과의 상호작용에 따라 발전하고 학습한다.[48]

줄리아를 창조했던 마이클 모들린은 임상심리학자인 피터 플랜텍Peter Plantec과 협업해 1997년 '가상 인격' 또는 '버봇verbot*'인 실비Sylvie를 개발했다.[49] 실비는 줄리아의 인공지능과 소통 능력을 일부 가지고 있지만 그에 더해 실시간 애니메이션 처리를 포함함으로써, '그녀'가 말함에 따라 입술과 눈이 움직이는 컴퓨터그래픽 얼굴을 가지고 있다. 마셜 소울스는 자신이 2001년 실비를 사용해 전달했던 발표에 대해 논한다.

실비가 말하도록 할 것을 대본으로 쓰는 도중에 나는 사이보그가 말하는 방식으로 쓰는 것을 배우고 있었다. … 나는 그녀가 내가 쓴 텍스트의 단어들을 가능한 한 자연스럽게 말하기를 원했고, 따라서 내 글쓰기

* 'verbal-robot'의 약자. 버봇은 윈도 플랫폼과 웹을 위한 인기 있는 채터봇 프로그램과 인공지능 소프트웨어 개발 키트 프로그램이다.

양식, 특히 문장 길이, 구두법, 변종 철자법 등을 조정해야 했다(예를 들어 실비는 '사이보그'를 단음 I를 사용해 '시보그si-borg'라고 읽어서, 철자를 '사이-보그sigh-borg'로 조정해야 했다). 또한 나는 실비가 개인적으로 말하고 감정 표현을 할 때 관객으로부터 강렬한 주의집중을 일으킨다는 것을 알게 되었다. 인공지능이 숨길 수 없는 사이보그적 리듬과 어조에 (가장된) 감정으로 얘기하는 것을 들어보면 이상하게 불편하면서도 익살스럽다. 나는 새로운 퍼포먼스 매체를 위해 다른 방식의 글쓰기를 하고 있었지만, 관객에게는 더 많은 놀라움이 기다리고 있었다. 실비는 가동되지 않을 때 말을 하도록 프로그래밍되어 있었기에, 발표 중에 사이가 뜨면 기다리는 것에 지쳤다고 말하면서 내 발표를 방해했다.[50]

온라인 연극이라는 것이 정말 있는가?

> 퍼포먼스 이론은 포스트오가닉 퍼포먼스에 못 미친다. ⋯ [그리고] 포스트오가닉 퍼포먼스는 퍼포먼스 이론에 못 미친다. ⋯ 가상성에의 의지를 실연하는 포스트오가닉 퍼포먼스에는 사실 연극의 외관, 즉 육체적인 타자의 현존을 실현할 능력이 결여되어 있을 수 있다.
>
> —매슈 코지[51]

사이버공간에 '연극'이 완전하게 존재할 수 있는가의 문제는 라이브성 문제의 주요한 요소로서 맹렬하게 논쟁되어왔다. 매슈 코지는 이론적·현상적 직감 모두를 탐구하면서 논쟁의 양단에서 훌륭히 분투한다. 이론적으로 가상 형식의 연극은 '지금'의 요소들이 "새로운 성찬식의 동시대적 축성인 인간과 기계의 연결을 통해 '변화'되는 성변화聖變化를 발생시키며, 따라서 연극과 퍼포먼스는 "여전히 라이브 공간이나 가상적인 공간들에서 발생할 수 있다(그 둘은 같은 것이지만 다른 것이다)."[52] 하지만 다른 한편, 다음의 입장도 있다.

> 물론 퍼포먼스의 존재론을 "지금 일어나는 것", 현재적이며 라이브한 것으로 쉽게 제쳐놓을 수도 있지만, 가상 퍼포먼스에 육체가 부재하는 것 때문에 망설이게 된다. ⋯ 가상 환경에서의 상호작용에 대한 약속은 연극을 정의하는 관람자와 배우의 분리가 실패함을 의미한다. ⋯ 나는 실재인가, 아니면 시뮬레이션인가와 같은 공상과학 장르에서의 고전적 질문처럼, 문제는 타자를 목격하는 것에서 타자가 되는 것으로 전환된다. 그러한 장에서 연극이란 무엇인가?[53]

다른 이들은 이 논쟁을 더 거칠고 덜 이론적인 방식으로 본다. 톰 로스[Tom Ross]는 이렇게 말한다. "내게 연극은 다른 인간 존재와 함께 어느 공간에 있는 것이다. 만약 연극이 스크린 위에서 일어난다면 그것은 실제로는 연극이 아니다."[54] 스티븐 슈럼[Stephen Schrum]이 편집한 선집인 『사이버공간에서의 연극[Theatre in Cyberspace]』(1999)은 텍스트 기반의 온라인 공간에 관련한 이 문제에 대한 여러 논의를 담고 있다. 제이크 스티븐슨[Jake Stevenson]은 비시각적 연극이라는, 처음에는 혼란스러운 이 개념을 인정하기는 하지만 (어쩌면 조금은 너무 편리하게) 다음과 같은 주장을 펼친다. 살아 있는 피와 살을 가진 배우의 현존이 연극에 필요하기보다는 "연극의 시각적·청각적 측면을 제거함으로써 우리는 퍼포먼스에 무엇이 절대적으로 필요한지를 볼 수 있다"면서, "배우와 관객의 관계는 텍스트 기반 환경의 한계들이 구현되었을 때 더욱 분명해진다"는 것이다.[55] 케네스 슈웰러[Kenneth Schweller]는 「MOO 극장에서의 연극 상연[Staging a Play in a MOO Theater]」에서 "단 하나의 중요한 관념만 명심한다면 MOO는 연극을 상연하기에 아주 좋은 장소"라고 주장한다. "바로 MOO 연극은 사실 극중극이라는 관념이다. … 인터랙티브 텍스트 기반의 가상 세계에서 생존하기 위해서는 말하기와 행위는 숨쉬기에 해당한다."[56]

가상공간에서의 연극의 특정한 존재론에 대한 이론적 해부 중에서 필자들이 접했던 가장 흥미로운 것은 앨리스 레이너의 「어디에든 있고 어디에도 없는: 사이버공간에서의 연극[Everywhere and Nowhere: Theatre in Cyberspace]」(1999)이다. 원격 현전이 공간의 개념을 변화시킴에 따라 비판 이론은 연극적 물질성에 대한 이전의 이해에 묶인 계류를 벗겨낼 수 있는 새로운 실천 언어를 향해 더듬어 나가고 있다. 거트루드 스타인 레퍼토리극단 같은 극단들은 가상 연극의 원격 퍼포머들이 가지는 자발성과 '라이브성'을 강조하며, 레이너는 "라이브 퍼포먼스에서의 단순한 기술 사용이 배우·관객의 모임과 공존에서 유의미한 현상적 또는 존재론적 전환을 일으키지는 않는다"고 주장한다.[57] 그러나 그녀가 그 전환에서 '급진적'이라고 주장하는 것은 거트루드 스타인 레퍼토리극단 같은 극단들이(그리고 갈수록 더 많은 비판 이론가가) 라이브 연극 담론의 방식으로 그들의 언어를 사용한다는 점이다. 그 변화는 원격 기술의 포함에 대한 것이라기보다는 다음의 문제에 더 유의미하게 관련되어 있다.

연극적 '현존'의 언어적 도난과 거리가 먼 곳으로의 '현존'의 동시적 배급. 그것은 여전히 연극인가? 말도 안 된다. 연극이 사라지는가? 그 역시 말도 안 된다. … 이념적 논쟁은 차치하더라도, 이것은 연극학이 '지금 여기'의 존재론을 전경화하는 더 넓은 '에피스테메[episteme]'를 따른다는 것을 대체로 드러낸다. 이는 연극의 '종말'에 대해 패닉하려는 것이 아니고, 그 도난이 장소, 재현, 공적 담론, 그리고 정치적 무의식의 개념들에 영

향을 미치는 부분들을 검토하고자 함이다.⁵⁸

레이너는 원격 현전이 아직 자신에게 고유한 은유를 생성하지 않았기 때문에 연극과 삼차원적 공간의 사유로부터 은유를 훔쳤다고 본다. 따라서 사이버공간 설계자들은 은유와 상상을 동일하게 만들고자 시도하며, 더욱이 "물질적 사물"로 만들고자 한다. 하지만 사이버공간은 연극을 결정적으로 정의하는 여기와 지금, 그리고 재현의 조건들을 극복하고자 하며, "연극이 재현의 패러다임인 한 ⋯ 연극은 사이버공간의 적이다."⁵⁹ 마찬가지로, 마르코스 노박이 말하듯 "사이버공간을 위한 핵심적 은유는 '거기 있음'이며, 여기서 '있음'과 '거기'는 사용자에 의해 제어되는 변수들이다. ⋯ 디폴트는 작업의 시작을 위해 주어지지만, 자신의 세계를 스스로에게 맞춰 만들고자 하는 의지와 능력을 가진 이들만이 풍요로운 기회를 누릴 수 있을 것이다."⁶⁰ 레이너의 여러 결론들(여기서 모두 요약하기에는 지면상 어렵지만 전문을 읽을 가치가 있다) 중 하나는 "공간은 잘못된 은유"라는 것이며 사이버공간을 물질적 장소에 비교할 만한 연극의 장소로서 보는 것보다는 "대응 없는 실천"으로 여겨져야 한다는 것이다.

> 만약 비유가 공간적·구조적 유사성에 기반을 둔 정신적 구조로서 특히 연극에 적절한 것이라면, 디지털 실천들은 차원적 공간의 개념을 부적절한 것으로 만든다. 공간적 배치가 무엇이든 전통적으로 장소 특정적이었던(보기를 위한 '장소') 연극은 디지털화의 압력 아래에서 특히 일종의 소멸이 일어나기 쉬운 곳이 된다. 하지만 그 소멸은 '변질된' 시공간에 대한 신뢰성으로의 길을 열어준다. ⋯ 시공간의 디지털적 생산은 한 종류의 현존을 비물질화하지만 다른 종류의 현존을 도입한다.⁶¹

기예르모 고메스페냐

라이브 퍼포먼스 아트의 전통으로부터 출현한 가장 흥미로운 디지털 퍼포머들 중 하나인 기예르모 고메스페냐는 사이버공간에서의 연극과 퍼포먼스의 지위에 대해 기껏해야 의혹을 품는 정도에 머문다. "현상적으로 말하자면 시간과 마찬가지로 우리에게 공간은 '실제적'이다. ⋯ 가상공간에 퍼포먼스 아트가 존재하는지 아닌지에 대한 곤란한 질문은 내게는 답이 없는 문제로 남아 있다."⁶² 고메스페냐는 가상적 존재로 편안하게 물러나지 않을 법한 예술가다. 그는 강력한 라이브 퍼포머-활동가이며, 그가 하는 모든 것, 말하거나 쓰는 모든 것에는 그 자신만의 고유하게 개인적이며 힘 있는 현존의 흔적이 배어

있다. 따라서 그가 인터넷과 다른 새로운 디지털 기능들을 사용할 때는 자신의 예술적 현존을 증가시키고 넓히기 위함이었지, 절대 그것을 대체하지는 않았다.

멕시코시티에서 태어난 고메스페냐는 1978년부터 멕시코시티와 샌프란시스코를 오가며 작업하고 있다. 그는 퍼포먼스, 시, 저널리즘, 비디오, 라디오, 설치 미술, 서적 출판 등을 통해 계속해서 문화적 다양성, 미국-멕시코 관계, 인종적·국가적 정체성의 문제에 도전해왔다. 그의 임무는 예전이나 지금이나 서구적 태도와 체계에 암시되어 있는 편견과 신념 체계, 터무니없는 논리를 드러내려는 것이며, 그가 이러한 대치에 가져오는 엄청난 경멸은 많은 이들을 즐겁게 한다. 고메스페냐의 퍼포먼스 페르소나는 언제나 변절한 아웃사이더인 반영웅이며, 그는 스크린상이나 인터넷상에서 쉽게 복제될 수 없는 도전적이고 대면적인 퍼포먼스에 능하다. 부분적으로는 이것 때문에 그가 디지털 도메인에 대해 의심을 품는 것이다. 그럼에도 그는 디지털 도메인의 네트워킹 역량을 매우 성공적으로 사용해 관점들을 조사하고 아이디어를 발전시켰으며 매력적인 프로젝트들을 위한 자료를 수집했다.

그는 여러 번에 걸쳐 사이버공간에서의 자신의 페르소나를 위협적이며 예측 불가능한 추방된 아웃사이더이자 미지의 기원과 불확실한 미래의 경계지역에서 온 "정보 초고속도로의 노상강도"라고 묘사한 바 있다. 변덕스럽지만 카리스마 있고 항상 실제보다 과장되어 있는 그의 매력은 (라이브이든 가상이든) 빈번히 자기비하와 경계를 이루는 무장해제적인 솔직함이다. 디지털 문화에 대한 그의 태도는 여러 가지의 섞인 반응으로 인한 것인데, 특히 깊게 배태된 멕시코인/미국인의 사고방식에서 미국의 기술에 대한 깊은 불신과 잠시의 감탄 모두를 가지고 있다.

대부분의 멕시코 출신 예술가들과 마찬가지로 디지털 기술과 개인 컴퓨터에 대한 나의 관계는 역설과 모순으로 정의된다. 나는 그것들을 썩 이해하지 못하지만 그럼에도 매혹된다. 그것들이 어떻게 작동하는지 알고 싶지 않지만, 그 모습과 기능은 멋지다. … 내가 '라티노'라서… '문화적으로 불리'하다거나 고도의 기술을 다루는 데에 걸맞지 않다는 소리를 계속 들어야 한다는 사실에 분개한다. … 그것이 '우리', 즉 기술문맹인 딱한 사람들을 정치적으로 통제하기 위한 수단이었다는 것이다. … 기술에 대한 나의 비판은 자본주의에 대한 비판과 중첩된다. … 둘 모두 우리에게 영원히 부채를 남기며 (국가로서든 개인으로서든) '삶의 진정으로 중요한 일들'에 대한 집중을 편리하게 방해하는 불필요한 장치다.[63]

퍼포먼스에서 고메스페냐는 '치카노^Chicano 하이테크!'를 성대하게 선언하면서, 정교하게 수공예로

만들어졌으나 골동품인 것이 분명하며 전자적인 것과는 그 어떤 연관도 없어 보이는 멕시코 공예품을 보여주기를 즐긴다. 이 규칙들 아래에서 우리는 그의 미장센에 놓이는 수많은 공예품과 소품이 유래하는 집단과 문화에 대한 강렬한 동일시뿐만 아니라 그것들을 폄하하고 대체하고자 하는, 하룻밤 사이에 자라난 피상적인 문화에 대한 깊은 의심과 두려움을 감지할 수 있다. "사이버공간에서 주변적이고 하찮게 느끼는 것은 어렵지 않다. 특히 사회적 동물이자 '공적'인 예술가일 때는 말이다."**64** 컴퓨터 기술에 대한 그의 의심과 양가성은 그로 하여금 현 상태를 어지럽히고 신기술을 의문시하고, 폭로·전복시키기 위한 '바이러스'의 역할을 취하고 싶게 만들었다. "일종의 바이러스 또는 멕시코 파리의 사이버 버전으로서 성가시고 불가피하며 고도로 전염성이 높은 것이 되는 것이다."**65** 그의 동일시 대상이 방해적인 코드를 악의적으로 창조하고 유통하면서도 스스로는 뒤로 빠져서 그 파괴적 결과를 즐기는 바이러스 프로그래머가 아니라 바이러스 그 자체, 즉 시스템 내부에서 활발하게 활동하며 스스로 열렬히 파괴를 범하는 악성 코드라는 점은 유의미하다. 고메스페냐는 그런 수동적인 관객이 아니며, 그는 오히려 기존 시스템을 관통해 그것을 단순화하거나 개선해 다른 이들을 착취적으로 통제하는 것을 막으며 최대한 법의 테두리 안에서 악당을 연기하면서도 영웅으로 칭송받고자 하는 동기를 가진 '화이트 해커'에 더 가깝다. 이 바이러스는 시스템의 오점, 즉 그 시스템이 취약하고 방어 전략이 적절하지 않은 지점들을 보여주고 탈취한다. 이와 유사하게 멕시코 파리는 지장을 주고 성가시지만 불법은 아니다.

1990년대 초반에 그는 로베르토 시푸엔테스와 협업하기 시작해 그들이 '테크노-라스쿠아체 techno-razcuache 아트'라고 이름 붙인 것에 착수했다. 이것은 그들이 1994년에 다음과 같이 정의한 것이다. "퍼포먼스 아트, 서사 랩 시, 인터랙티브 텔레비전, 실험적 라디오, 컴퓨터 예술 등을 혼합하며 특히 치카노 중심적인 관점과 저속한 취향을 가진 새로운 미학."**66** 1994년에 그들은 '디오라마'("삼차원적 형상들로 재현한, 창문을 통해 볼 수 있는 작은 장면") 안에서 창작된 라이브 퍼포먼스 작품인 〈고백의 사원The Temple of Confessions〉을 작업했다. 이는 프릭쇼Freak Show, 인도 무역소, 국경의 골동품 가게와 포르노그래피적 윈도 디스플레이 등 착취의 상업적이고 식민주의적인 실천에 기반을 둔 것이었다. 정교한 디오라마 안에 전시된 것은 빽빽하게 진열된 공예품 사이에 놓인 고도로 이국적이고 때로는 노골적으로 성애화된 캐릭터들이었다. 의상은 마리아치mariachi에서 사도마조히즘적인 예복, 라티노 갱스터에서 포스트모던 조로Zorro와 부족 느낌의 분장을 포함한 '에스노 사이보그ethno cyborg'까지 다양했다. 소품 또한 의상만큼이나 중요하고 다양했다. 무기, 토템, 금기시된 사물들, 첨단 기기 등이 모두 생기 넘치게 고안된 임시적이고 혼란스러운 은신처에 배열되어 있었다.

퍼포머들은 문화적 표본이자 살아 있는 성인으로서 플렉시글라스로 된 상자 안에서 포즈를 취했고, 그 안에는 살아 있는 바퀴벌레와 귀뚜라미, 이구아나 또한 들어 있었다. 고메스페냐는 처음에는 "영적인 관광객들을 위한 초이국적인 골동품 상점의 무당인 산 포초 아스틀라네카^{San Pocho Aztlaneca}" 로,⁶⁷ 시푸엔테스는 피가 잔뜩 튀긴 채 콜럼버스의 미대륙 발견 이전 시대 멕시코의 상징들로 이루어진 문신을 얼굴과 몸에 그린 "성스러운 갱단 구성원"인 "엘 프레콜럼비안 바토^{El Pre-Columbian Vato}"로 분했다. 수녀 복장을 한 두 명의 여성이 방문객들로 하여금 서로 다른 정도의 개인적 안전과 익명성을 제공하는 다양한 매체를 통해 자신들의 간문화적 두려움과 욕망을 고해하도록 독려했다(삼분의 일 정도가 그렇게 했다). 선택 가능한 매체로는 녹음테이프, 손글씨로 써서 게시하는 카드, 800번 무료전화를 통해 남기는 메시지가 있었다. 퍼포먼스 공간 안에 있는 마이크로 직접 자신의 생각을 나누고자 하는 관객들의 음성은 녹음 후 편집되어 계속해서 변화하는 그 설치의 사운드트랙에 포함되었다.

사이버 고백

이러한 라이브 퍼포먼스와 동일하거나 심지어 더 큰 영향력을 가진 것은 연관된 인터넷 프로젝트들이었는데, 1994년 이후 다양하게 현현된 그 프로젝트들은 첫 해에만 20,000 이상의 조회수를 기록했다. 거기에는 시푸엔테스가 "불관용의 바로미터"⁶⁸라고 묘사한 "테크노-에스노그래픽 프로필" 같은 고백적 설문지가 포함되어 있었다. 이 설문지는 정치적 올바름이 지나친지, 미국과 멕시코 국경이 열려야 하는지, 이민자들이 미국의 몰락에 기여하고 있는지, 그리고 "문신으로 뒤덮인 갱스터 구성원과 완전하게 예복을 입은 아메리카 원주민, 과하게 성애화된 로맨틱한 멕시코 마초"가 실연했으면 하는 판타지는 무엇인지를 물었다.⁶⁹ 참여자들은 자신들이 가장 좋아하는 인종차별적 농담과 성적 판타지, 또는 실제로 멕시코인, 아메리카 원주민, 유색인종과 가졌던 성적 조우를 공유할 것을 요청받았다.

이 "민족지적 설문지"의 첫 버전은 〈에스노-사이버펑크 교역소 & 전자 프런티어의 골동품 상점^{The Ethno-Cyberpunk Trading Post & Curio Shop on the Electronic Frontier}〉(1994)의 일부로서 웹상에 등장했다. 이를 위해 고메스페냐와 아메리카 원주민인 퍼포먼스 아티스트 제임스 루나^{James Luna}는 실제 갤러리 방문객들과 온라인으로 실시간 중계를 보는 관람자들, 그리고 설문지 데이터로 받은 자극들에 반응해 자신들의 외모와 행동을 변화시켰다. 설문지 데이터에는 웹 참여자들이 업로드한 텍스트, 이미지, 사운드 파일 등이 포함되었다. 고메스페냐는 이 작품과 그에 관련된 웹 설문지가 드러내고 가능하게 한 "잊

히고 금지된 정신 영역들"을 묘사한다.

고백의 범위는 멕시코인과 다른 유색인종을 향한 극단적인 폭력과 인종차별에서 비교할 수 없는 다정함과 연대의 표현까지를 아울렀다. … 어떤 고백은 죄책감으로, 또 어떤 고백은 문화적·정치적 또는 성적 침범에 대한, 또는 폭력·강간·질병에 대한 전형적인 미국인의 두려움으로 가득 차 있었다. 다른 고백들은 자신의 인종이나 민족성에서 벗어나 멕시코인이나 인도인이 되고 싶은 판타지에 대한 것이었다. 반대로 자기혐오에 빠진 멕시코인과 라티노들은 앵글로 족이나 스페인 사람, 또는 '금발'이 되고자 하는 욕망을 고백했다. … 사람들은 자신들과 함께 하드코어 성적 판타지를 실연하도록 우리를 초대하거나, 우리에게 상해를 입히거나 심지어 죽이고 싶다는 욕망을 표현했다.[70]

이 고백적 웹사이트의 퍼포머들이나 주최자 중 누구도 절대 고백한 사람들에 대한 판단이나 견해를 표현하거나 그들이 무죄라고 선언하지 않았다. 이 프로젝트는 고메스페냐가 "미국의 문화적 투사와 문화적 타자성을 감당하지 못하는 미국의 무능력에 대한 것이지 '타자'인 라티노에 대한 것이 아닌… 역전된 인류학의 실천"이라고 부른 것이었다.[71] 다음과 같은 고백의 사례들이 이를 입증한다.

제발 나에게 총을 쏘지 마세요. 나는 총 맞는 것이 두려워요. … 멕시코인들에게 그저 백인이라는 이유로 총을 맞는 것이요.

나는 치카노들이 무서워요. 그 남자들은 나한테 소리를 질러요. 그들을 볼 때면 나는 '강간'을 떠올려요. 이게 잘못된 것이라고 느끼지만, 어쩔 수 없어요.

당신네들은 여자들을 노예처럼 부리고 반려동물은 개똥같이 여기지.

내 욕망은 내 백인 혈통을 다른 인종의 혈통으로 더럽히는 것이다. 나는 외국에서 온 여자가 되어서 내가 물려받은 수치심을 극복하고 비밀의 세계에 섞이고 싶다.

모든 백인 여성이 라티노 남성이나 여성에게 박히고 싶어 한다는 추정이 매우 불쾌하다. 빌어먹을! 이봐, 나

랑 섹스하고 싶어? 다른 백인 여자애나 보면서 자위하라고. 내 전화번호는 (410)….[72]

고메스페냐는 인터넷을 통해 수집한 자료가 퍼포먼스 설치 작품을 보러 온 라이브 관객들이 제공한 것보다 분명 더 고백적이고 생생하며 명시적이었다고 회고한다. 인터넷의 "인공적으로 안전한 환경"이 제공한 거리와 익명성은 규범적인 신중함과 민감성을 중단시켰고 은밀한 공포와 판타지를 드러낼 수 있는 용기를 불어넣었다. 그렇다면 이 인터넷 프로젝트는 퍼포머들이 데이터를 사용해 사진적 포즈와 타블로에서 '빚어진' 새로운 혼종적 '에스노-사이보그' 캐릭터를 창조하고 〈사이버 바리오: 셰임-맨과 엘 멕시캔트가 사이버-바토를 만나다CYBER BARRIO: The Shame-Man and El Mexican't Meet the Cyber-Vato〉(1995)와 〈멕스터미네이터Mexterminator〉(1995) 같은 새로운 라이브 퍼포먼스 프로젝트를 위해 더욱 발전시키는 등 협업의 과정이 되었다. 이 기간 동안 시푸엔테스는 비디오카메라를 들고 퍼포머들의 변환을 자세히 기록했고, 그 이미지들은 설치 작품 내부의 모니터에 띄워지는 동시에 시유시미 소프트웨어를 사용해 웹사이트에 라이브로 전송되었다. 웹사이트 방문자의 기여가 의상, 소품, 의례화된 행위 등을 위한 영감을 제공했고, 이 모든 것은 웹 참여자의 간문화적 판타지와 악몽을 합치고 굴절시켜 다음의 것으로 만들었다.

> 정체성의 물신화된 구성물. …우리가 만든 합성의 페르소나는 존재하지 않는 멕시코인/치카노 정체성의 양식화된 재현이자 사람들 자신의 심리적·문화적 괴물의 투사였다. 멕시코의 프랑켄슈타인이 군대를 이루어 자신들을 만든 앵글로 족 창조자에게 항거할 준비가 되었던 것이다. … 신비로운 샤머니즘적 공예품과 공상과학의 자동 무기로 무장한 그들의 몸은 보철적 이식물로 증진되고 갈색 피부는 아즈텍 문신으로 장식되어 있었고, 이 고도로 성적인 '에스노 사이보그'들은 … 할리우드와 MTV의 모든 상상 가능한 스테레오타입, 동시대 미국의 연약한 정신과 마음에 은밀하게 자리 잡은 모든 두려움과 욕망을 거역하고 또 짓궂게 구현했다.[73] (그림 20.2, 20.3, 20.4)

스스로를 '사이버 이민자'와 '웹백Web-back*'이라고 부르는 고메스페냐와 시푸엔테스는 치카노 아이러니와 유머로 인터넷을 '감염'시키고 그것을 디지털 기술, 식민주의, 간문화적 두려움과 욕망에 대

* 강을 건너 미국으로 밀입국한 멕시코인을 뜻하는 '웻백wetback'을 사이버 버전으로 옮긴 단어.

그림 20.2 기예르모 고메스페냐와 로베르토 시푸엔테스가 인터넷 프로젝트와 설문지에 대한 반응에서 영감을 받아 개발한, 두 개의 상반되는 의상과 캐릭터.

그림 20.3 웹 설문지에 대한 게시물과 반응은 기예르모 고메스페냐가 "사람들 자신의 심리적·문화적 괴물의 투사"라고 부른 것을 체화하는 캐릭터들을 불러일으켰다.

그림 20.4 인터랙티브 웹 프로젝트 참여자들이 제안한 성애화된 사이보 그 캐릭터의 예시.

한 수행적이며 정치화된 토론의 장으로 사용하기를 시도한다. 고메스페냐의 사이버공간에서의 현존에서 가장 흥미로운 요소들 중 하나는 그가 인터넷 공통어$^{lingua\ franca}$인 영어를 "더럽혀진 언어linguas polutas"로 분열시켜 영어, 스페인어, 기술적 용어, 인류학적 용어가 혼합·합성되어 유머러스하고 다 안다는 듯한 정치적·간문화적 허튼소리가 되도록 한다는 것이다. 고메스페냐는 전복적인 정치적 변증법에 단순히 아이러니를 암시할 뿐만 아니라 정말로 웃긴 희극적 요소들을 섞는 몇 안 되는 예술가 중 하나인데, 그가 희극 배우로서 보인 역량은 그의 작업에 대한 학술적 비평에서 상당히 간과된 면이 있다. 라이브 퍼포먼스와 사이버공간 개입을 통해 그가 문화적 규범, 존재, 형식에 대해 행하는 패러디와 궁극에는 자기 자신을 패러디하려는 그의 의지는 분명 불편하게 느껴질 수도 있지만, 동시에 정말 재미있다. 그는 "불손한 유머, 무자비하고 타협하지 않는 유머가 멕시코와 치카노 예술의 핵심에 있었다는 것과 그것이 언제나 [그들의] 가장 효과적인 정치적 전략이었다"고 주장한다.[74] 문화적 불확정성과 죄책감을 폭로·선동하며 정치적 올바름에 대한 백래시에 앉은 딱지를 긁으면서, 고메스페냐는 주목할 만한 익살스러운 전략과 상당한 희극적 재능을 활용한다.

사이버공간에서의 인터랙티브 연극

그들의 1994년 작품인 〈에스노-사이버펑크 교역소 & 전자 프런티어의 골동품 상점〉까지도 거슬러 올라가는 여러 퍼포먼스에서 고메스페냐와 시푸엔테스는 "대기 중인 복제인간"이 되어 온라인 방문객들이 제공하는 제안과 개입에 실시간으로 즉흥 대응했다. 고메스페냐는 그 실험의 예측불가능성과 자신의 개입으로 인한 영향으로부터 거리를 두고 자신의 익명성을 보호하려는 사람들이 퍼포먼스 중에 모뎀이나 팩스를 통해 보냈던 반응의 "터무니없음"에 대해 논한다. 그는 퍼포머들이 서투르게나마 즉흥적으로 반응의 자극들을 구현하고자 한 노력과 먼 거리에 있는 "관객들이 우리에 대해 지각한 자신들의 권력을 즐기는 것 같아 보였다"는 것을 묘사한다.[75]

카멜레온 그룹은 2000년에 〈카멜레온 3: 넷 컨제스천Chameleons 3: Net Congestion〉이라는 제목으로 상연한 인터랙티브 사이버 연극 이후 짓궂고 권력에 목마른 원격 관객의 영향 하에 이에 비견할 만한 서툴고 예측 불가능한 퍼포먼스를 기록했다. 이 작품은 열 명의 퍼포머(초대 예술가인 마이크 메이휴Mike Mayhew와 애니타 폰턴이 포함되었다)와 세 개의 무대 구역이 있는 빈 극장에서 진행되었는데, 각 구역의 뒤편에는 특별히 제작된 시각 이미지와 실시간으로 입력되는 IRC 댓글이 재생되는 거대한 비디오 프로젝션 스크린이 있었다. 극장 안에는 관객이 아무도 없었지만, 세 대의 카메라를 갖춘 외부의 방송 장치가 퍼포먼스를 인터넷에 상연했다. 컴퓨터를 통해 지켜보며 키보드로 라이브 퍼포머와 대화하고 상호작용할 수 있었던 관객들은 실시간으로 퍼포머에게 행동이나 대사를 제안하거나 침묵하는 관찰자로 있을 수 있었다(그림 20.5).

세 개의 무대에서 일어나는 라이브 퍼포먼스와 복수의 사전 녹화된 비디오 프로젝션, 인터넷 스트리밍, 채팅방 환경, 라이브로 믹싱된 멀티카메라 인터넷 방송을 융합해 카멜레온 그룹과 연출가 스티브 딕슨의 전반적인 목표 중 특히 실행 가능한 인터넷 연극 형식의 개발이라는 목적을 충족시키는 것은 복잡한 일이었다(그림 20.6). "〈카멜레온 3: 넷 컨제스천〉은 2000년에는 인터넷을 위해 구상된 모든 라이브 연극 퍼포먼스 중 가장 야심찬 프로젝트였다"[76]는 카멜레온 그룹의 주장은 틀림없는 사실이며, 그것은 당시 제목에서 강조된 바로 그 속성인 '인터넷 혼잡'으로 인해 방해되곤 했던 그 많은 인터넷 방송 실험들에 비해 재치 있고 예리하며 상당히 이해 가능한 서사적 작품이었다.

이 작품의 초연은 루이스 부누엘Luis Bunuel/살바도르 달리Salvador Dali의 고전인 〈안달루시아의 개Un Chien Andalou〉(1928)에서의 안구 절개에 대한 완곡한 참조로 시작됐다. 온라인 관객들은 고무 스크린의 절개부를 통해 캐릭터들이 나와서 클로즈업된 눈 이미지를 보여주는 것을 지켜봤다. MC 역할을

그림 20.5 카멜레온 그룹의 <카멜레온 3: 넷 컨제스천>(2000)에서 인터넷 관객들은 채팅방을 통해 라이브 배우들에게 연출적 지시를 내리고 대사와 행위를 제안할 수 있었다.

그림 20.6 <카멜레온 3: 넷 컨제스천>에서 퍼포머들은 사전 녹화된 비디오 이미지를 배경으로 관객의 제안에 실시간으로 반응한다.

맡은 딕슨은 마지막에 등장해 "가상적 쇼를 시작합니다!"라고 선언했다. 그 후로 배경 프로젝션이 시작됐고 한 사제가 어떤 약물 투입을 준비하면서 스크린에 투사된 자신의 분신 이미지와 대화하는 장면 연기가 이어졌다. 그럼 다음에는 MC가 직접 공지하는 선언에 따라 행위가 이어졌다.

인터넷 혼잡! 인터넷 정체성에 대한 이런 점이 정말 멋져요. 로그인할 때마다 다른 사람이 될 수 있죠. 성별을 바꾸고 다른 것들이 될 수 있어요. 하지만 저는 현실에서도 그렇지요! 저는 [과장된 톤] "RL"에서도 그렇다고요! [사이] 쇼의 다음 부분은 인터랙티브하답니다. 여러분이 컴퓨터에 대사를 치면 퍼포머들이 그걸 사용할거에요.

보이스오버로 이것이 "영국의 최신 유행!"이라고 선언되었고, 저변에 깔린 '가상현실'에 대한 아이러니한 언급이 지속적인 테마였다. 온라인 관객들이 IRC를 통해 보낸 잠재적 대사들이 도착하자 퍼포머들은 다양한 대사를 선택했고, 이는 관계없는 이야기들로 이루어진 고조된 드라마의 시퀀스로 이어졌다. 각각의 퍼포머는 관객이 대사를 치면 스크롤해 올라가는 텍스트를 눈여겨보다가 다른 퍼포머들에게 각기 다른 대사를 말했고, 이는 으레 초현실적이지만 흔히 이상하게 효과적인 드라마적 시퀀스로 귀결되었다. 아래는 실제 퍼포먼스 중에 온라인 관객들이 쓴 대사들로 상연된 한 부분을 편집하지 않고 그대로 옮긴 것이다. 이때 배우들은 단어들이 스크린에 나타나면 단 몇 초 안에 그 대사를 사용해 연기했다. 여기에는 퍼포머들이 연기하기를 의도해 쓴 대사도 있고, 당시 관객들 사이에 일어나고 있던 우연한 채팅도 포함되어 있다.

—그 물고기에 대한 건 다시 시작하지 말자.
—너 아만다니?
　옆집 지붕에 어떤 남자가 있어.
—카메라 시점을 조종하지 못하는 건 아쉽네.
—이요르 가방이랑 샌드위치는 어디에 있지?
—그에게는 깃털이 필요해.
—바나나로 하면 훨씬 안전하지.
—나는 너의 차원들에 갇혀 있어.

─지붕에 있던 남자는 외계인이 됐어.

─모두 손을 잡고 링어링오로지즈 ^{Ring a Ring o'Roses}*를 부른다.

─마체테 좀 건네줘.

─마체테 좀 나한테 건네줘.

─모두 손을 잡고 링어링오로지스를 부른다.

─모두 손을 잡고 링어링오로지스를 부른다.

─모두 손을 잡고 링어링오로지스를 부른다.

관객에 의해 발생한 다른 시퀀스들은 시각 중심적이었다. 퍼포머들은 캐릭터나 이미지 같은 자극들을 요청했고, 동시대 즉흥 코미디가 작동하는 자극-반응의 방식과 동일하게 그것들에 즉각 반응했다. 퍼포먼스 시작 전에 카멜레온 그룹은 짓궂거나 시시하거나 외설적인 제안에 응하지 않기로 했었지만, 실제 퍼포먼스에서 퍼포머들은 이런 것을 일부 이행했다. 관객의 지시에 따라 그들은 배변 행위를 마임으로 표현하거나 "오줌을 마시는" 흉내를 냈다. 어떤 날에는 한 관객이 "토끼"라는 단어를 입력했고, 한 퍼포머는 머리 위로 손을 올려 토끼 귀처럼 만든 후 무대를 가로질러 총총 뜀박질을 했다. 다른 관객이 바로 "그거 멋지네─토끼 더 많이!"라고 입력하자 토끼에 대한 요구가 빗발쳤고, 이내 무대는 앞니를 내밀고 미치광이처럼 뛰어다니는 퍼포머들로 가득 찼다(그림 20.7). 퍼포먼스는 몸에 비해 큰 슈트를 입은 프랑켄슈타인 같은 남성 인물(마이크 메이휴)이 바닥에 엎어져 있는 채로 발견되면 흰 의사 가운을 입은 다른 퍼포머들이 그를 거칠게 옮겨 절개하면서 끝났다. 메스로 한 번 상처를 낼 때마다 다채로운 색의 액체가 피처럼 솟아났고, 그의 슈트 안에서는 전화와 키보드를 포함한 다양한 사물들이 제거되었다. 그런 다음 키보드로 어떤 약간의 신비로운 타자를 치자 '아들입니다!'라는 소식이 알려지며 골판지로 된 아기(이미지)가 '분만'되었다.

딕슨의 논문 「부재하는 악령들: 인터넷 연극, 포스트휴먼 신체, 인터랙티브 공허^{Absent Fiends: Internet Theatre, Posthuman Bodies and the Interactive Void}」(2003)는 퍼포머들이 관객의 반응을 적절히 가늠할 수 없는 연극적 진공 상태에서 작업하고 있었기에 자주 과잉 보상을 했다는 강경한 의견이 있었음을 명시한다. 요컨대 퍼포머의 관점에서 전통적 연극과 사이버 연극 사이의 중요한 차이인 (텍스트적 현존

* 손을 잡고 둥글게 돌다가 노래가 끝나면 재빨리 앉는 놀이.

그림 20.7 〈카멜레온 3: 넷 컨제스천〉에서 짓궂은 관객들의 개입으로 인해 생겨난 더 부조리한 즉흥들의 예시.

을 제외한) 관객 현존의 부재는 즉흥에 대한 안도감에 불리하게 작용했다. 퍼포머들에게 불편했던 것은 극장에서만큼의 통제감이나 퍼포먼스에 대한 판단력이 없다는 것이었다. 퍼포먼스에 대해서 (때로는 불쾌하거나 모욕적이었던) 말밖에는 돌아오는 것이 없었다. 사이버공간이 비공간인 림보로서 개념화되듯이, 빈 극장에서 '탈체화된' 관객을 향해 연행하는 경험 또한 그러했다. 이 경험은 불안하고 차가운 것으로, 생경하며 소외시키는 것으로서 느껴졌다. 퍼포머들은 소외와 고독감을 느꼈는데, 이는 다른 형식의 사이버공간적 소통에 대해서도 흔히 지적되었던 지각이다. 퍼포머들에게 그 경험은 연극보다는 라이브 텔레비전에 훨씬 더 가까운 것으로 느껴졌고(연극이 사이버공간에서는 불가능한 것일 수 있다는 주장에 대한 또 다른 암시), 퍼포머들은 관객이 관습적인 연극 경험에서보다 비교적 더 관음증적이거나 절시증적이라고 여겼다.

이러한 종류의 연극, 즉 네트워크로 연결된 인터랙티브 연극에서는 관객의 역할이 수동적인 관람자에서 상호작용적인 참여자로 변화된다. 하지만 이 사건에서 동등한 정도의 중요성을 가지는 것은 IRC 관객들이 그저 퍼포머들과의 대화에 참여하고 있는 것이 아니라, 자신들 사이의 대화에도 참여하고 있다는 사실이다. 〈카멜레온 3: 넷 컨제스천〉의 채팅 기록을 살펴보면, 채팅방에 있던 사람들 중 다

수가 퍼포머들에게 거의 아무것도 보내지 않았음을, 그리고 그 대신에 더욱 구체적이고 즉각적으로 그들에게 답을 해줄 수 있었던 다른 관객들과 상호작용하는 것을 더 즐겼음을 알 수 있다. 퍼포먼스의 생성을 돕는 것에 관여하는 대신에, 그들은 그로부터 일정한 거리를 유지하면서 일어나고 있는 행위에 대해 코멘트나 농담을 남기는 것을 선호했다. 관객보다 배우에 우위를 두는 규범적인 연극의 위계는 더는 명백하지 않았고, 관객과 퍼포머 사이뿐만 아니라 채팅방 안의 관객들 사이에서도 새로운 권력과 지위 관계들이 협상되고 전개됨에 따라 그러한 위계는 오히려 역전되었다. 관객들의 컴퓨터 모니터에는 채팅방 환경과 퍼포먼스의 중계 비디오라는 두 개의 창은 서로 교차되고 중첩되며 맞물리는 '두 개의' 퍼포먼스가 사실 일어나고 있음을 강조했다. 때로 채팅과 연극적 활동 양자가 각각 파벌을 이루거나 자족적으로 되면서 그 두 퍼포먼스는 방향을 바꾸기도 했고, 그 둘 사이의 상호작용성이 퍼포먼스 행위에 효과적으로 '불을 붙이면' 합쳐지기도 했다.

퍼포먼스 이후 카멜레온 그룹은 연구의 일환으로 관객 여럿에게 연락했는데, 그 중 일부는 그들 자신 역시 "인물을 연기했다"고 말하기도 했고 다른 이들은 실제 대면 상황에서는 절대 말하지 않을 법한 것들을 타자로 쳤다고 하기도 했다. 그럼에도 다른 이들은 채팅방이 퍼포먼스를 방해했다거나 그것이 흔히 퍼포머들이 전개하는 퍼포먼스보다 더 흥미로운 일종의 평행적 퍼포먼스였다고 주장했다. 어떤 이들은 채팅으로 보낸 텍스트와 그에 반응하는 퍼포머들 사이의 시간 지연에서의 역동성에 주목했는데, 이는 마틴 제이^{Martin Jay}(2001)가 '현재'의 붕괴에 대한 니체의 개념과 관련해 논의한 개념이다. 어떤 상호작용이 발신되고 그것이 스크린에 띄워져 퍼포머들이 극장에서 읽을 수 있게 되기까지는 평균 20초 정도의 시간 지연이 있었다. 관객들은 이것에 대해 답답함("왜 나에게 반응하지 않지?"), 흥분("곧 반응할까?") 그리고 굉장한 만족감("내가 한 제안을 사용했어!")을 동시에 느꼈다. 하지만 일반적으로 느껴진 것은 관객과 퍼포머들 사이보다는 관객들 사이에 더 많은 상호작용이 있었다는 것이다. 이런 이유로, 퍼포머들의 지각과 동일선상에서 관객들 또한 퍼포먼스가 전개되는 동시에 자신들이 서로 대화를 나누고 상호작용하고 있었기 때문에 그 경험은 연극적 경험보다는 텔레비전 경험에 가까웠다고 회고했다. 그러나 동시에 그러한 사이버 연극 실험이 제공하는 특정한 패러다임은 진정으로 새로운 포괄적인 퍼포먼스 형식, 즉 사회적·미적 퍼포먼스의 특이하게 즉흥적인 혼종으로서 동시에, 하지만 구분된 공간에서 작동하는 퍼포먼스 형식을 위한 주장을 열어낸다.

사이버 연극의 독특한 상호작용적 잠재력은 연극 퍼포먼스의 규범적인 공간적 양상뿐만 아니라 퍼포머-관객 관계를 변화시킨다. 사이버공간이라는 위치는 사이버 연극을 관객들이 참관하는 전통적

인 장소기반의 퍼포먼스로부터 근본적으로 차별화시키며, 사이버 연극의 상호작용적 본성은 관습적인 텔레비전이나 스크린 미디어와는 다른, 더 주관적인 공간에 사이버 연극을 위치시킨다. 퍼포머와 관객 사이의 실제 물리적 거리는 증가했지만, 관객들이 컴퓨터 모니터의 프로시니엄 아치 안에 보여지는 '퍼포먼스 공간' 안에 있는 퍼포머들만큼이나 현존하며 보통 그만큼 현저하게 눈에 잘 보이므로 상호작용적 소통은 그 공간적 장벽의 본성을 변화시킨다. 그 퍼포먼스 공간은 결정적인 의미에서 사실 관습적 퍼포먼스 환경에서보다 훨씬 더 많이 공유되는데, 왜냐하면 관객 또한 가시적인 참여자(그들의 텍스트적 개입이 스크린상에 보이므로)이며 더 나아가 퍼포머이기도 하기 때문이다. 온라인 인터랙티브 퍼포먼스는 다른 그 어떤 것과도 다른 공간에 존재하는데, 이는 사이버공간의 퍼포먼스적 타자에서 일어나는 일종의 만남이거나 에이드리언 제닉이 "새로운 다운타운을 위한 거리극"[77]이라고 부른 것이다.

유사한 퍼포먼스 실험으로는 빌더베르퍼 극단의 〈채팅 진행 중^{Chat in Progress}〉(2000)이 있는데, 여기서는 텍스트적 IRC거나 비디오 기반의 라이브 온라인 채팅 채널이 하나에서 여섯 개까지 라이브 연극 공간으로 투사되고 그것을 웹에서 검색해 선택하는 '취급자'에 의해 믹싱된다. 그 공간 안에 소파에 앉아 있는 관객들에게 매우 가시적인 '입력자'가 있는데, 그는 채팅에서 특정한 대화를 선택해 라디오 헤드셋 시스템을 사용해 다섯 명의 퍼포머에게 그것을 전송한다. 따라서 퍼포머들은 귀에 낀 이어플러그를 통해 대사를 입력받으며, 그들의 도전은 이 임의적인 언어를 설득력 있는 방식으로 발화해 그것이 그들의 다른 행위와 장면에도 일치해 통합될 수 있도록 하는 것이다. 한편, '취급자'는 퍼포머들이 창조해내는 다른 '즉흥적' 대화의 파편들을 선택해 그것을 채팅방에 타이핑해 넣는다.

2000년 8월 일주일가량 이어졌던 민주당 전당 대회에서 아침저녁으로 상연되었던 앙투아네트 라파지와 로버트 앨런^{Robert Allen}의 〈로마인의 광장^{The Roman Forum}〉(2000)의 중심에는 네오-보드빌적인 정치 풍자가 있다. 아침에는 다섯 명의 퍼포머가 로마제국의 캐릭터를 취해 전당 대회에서 일어나는 사건에 대해 논하는 라이브 온라인 즉흥이 상연되었다. 이것은 저녁에 로스앤젤레스 사이드 스트리트 라이브에서 상연된 연극에서 대본의 일부로서 포함되었다. 저녁 공연은 비디오로 녹화되어 웹에 업로드됨으로써 "사이버공간에서 '현실의 삶'으로 왔다가 다시 온라인으로 가는 순환을 완성했다."[78]

사이버 연극의 미래

1990년대 전반에 걸쳐 극단과 퍼포먼스 아티스트들은 자신들의 작품을 웹에서 보여주는 '비상호작용

'적' 웹캐스트 비디오를 발표했다. 많은 이들이 사전 녹화된 테이프를 사용해 퍼포먼스 아트를 웹 기반의 비디오 아트로 변화시켰다. 니나 소벨$^{Nina\ Sobell}$과 에밀리 하첼$^{Emily\ Hartzell}$이 1994년 뉴욕대학교 첨단기술센터에서 텔레로보틱 웹캠을 사용해 라이브 퍼포먼스를 스트리밍 주간으로 발표한 퍼포먼스처럼 작품을 라이브로 송출한 예술가들도 있었다. 하지만 라이브 퍼포먼스 웹캐스트에 로그인한 사용자들은 특히 모뎀을 사용할 경우 전형적으로 두 가지 주된 이유로 관람에서 좌절감과 실망감을 느꼈다. 첫째, '인터넷 혼잡'과 느린 데이터 전송 속도가 움직이는 이미지를 자주 방해해 그것이 마치 천천히 변화하는 일련의 스틸 이미지처럼 보이게 했다. 둘째, 이 퍼포먼스들은 주로 비상호작용적 라이브 이벤트로서 구상되었기에 인터넷은 고작 비디오를 사이버공간으로 송출하고 배포하기 위한 매체로밖에는 거의 사용되지 않았다. 다시 말해 그러한 작품에서 인터넷은 재래식 텔레비전을 송출하고 있었던 것이다.

필 몰이 초기 웹캐스트이자 랄프 로젠필드$^{Ralph\ Rosenfield}$의 작품으로서 부토에서 영감을 받은 라이브 퍼포먼스에 대해 논하듯이 웹캐스트 작품들은 또한 일반적으로 특정한 공간적 환경(정사각형의 컴퓨터 스크린)과 그 매체의 역동적 가능성들을 고려하지 못했다. 몰은 영화배우가 카메라와 자신이 연기하고 있는 매체의 비율을 인식한 채로 연기해야 하듯이, 사이버-퍼포머 또한 온라인 연극에서는 그렇게 해야 한다고 주장한다. 그는 온라인 퍼포먼스의 구조와 과정, 내용이 현재 미지의 것이며 새로운 드라마적 예술 형식으로서 개발되고 고안되어야 한다는 결론을 내린다. 연극과 비디오의 오래된 규칙과 언어들은 부적절하며 전통적 연극 형식을 가상 환경으로 단순하게 변환시키는 것은 아무런 의미가 없다는 것이다. 예를 들어 그는 "사이버공간에서 셰익스피어를 공연하는 것은 … 저녁식사를 텔레비전 세트 안에서 데우려고 시도하는 것과 마찬가지"라고 주장한다.[79]

흥미롭게도 사이버공간이 부과하는 연기술에 대한 변화하는 요구는 배우 지망생들을 위한 상업적 자기계발서에서 진지하게 받아들여지고 있다. 그러한 책에서 제공되던 에이전시, 오디션, 이력서 형식, 무대와 영화 연기 기법 등에 대한 전형적인 조언이 사이버공간에서의 연기를 포함하게 된 것이다. 에드 훅스$^{Ed\ Hooks}$의 『사이버 시대를 위한 연기 전략$^{Acting\ Strategies\ for\ the\ Cyber\ Age}$』(2001)에는 CD롬이 포함되어 있는데, 그 책에 대한 사전 홍보는 19세기 만병통치약을 파는 약장수의 톤으로 "당신도 스타가 될 수 있다"라는 메시지를 전형적으로 전달한다.

엔터테인먼트 산업은 50년 전과는 굉장히 다릅니다. 인터넷, 디지털 기술, 브로드밴드 소통의 도래와 함께, 21세기의 배우는 다른 수단을 사용해 자신을 홍보하고 이전의 세대들은 전혀 상상할 수 없었을 방식으로

소통해야 합니다.『사이버 시대를 위한 연기 전략』은 21세기 배우가 그러한 이행을 유익한 것으로 만들고 …
연기술의 전통적인 가치들과 미래에 요구되는 직업적 필수 요건을 연결하는 데에 필요한 도구들을 제공합니다. 훅스는 일차적인 이야기꾼으로서 배우의 주술적 뿌리를 되찾을 것을 강력히 권고하면서 카메라 기법과
영화 편집, 모션캡처, 라이브 액션과 애니메이션 사이의 관계 등 속속들이 필수적인 조언을 제공합니다.[80]

사이버공간에서 작업하는 연극 실천가들에게는 새로운 세계의 창조와 인터넷을 퍼포먼스 공간으로서 성공적으로 활용하는 드라마적 내용의 추구가 의심할 여지도 없이 장애물로 가로막혀 있다. 1990년대 사이버 연극의 주요한 한계는 네트워크를 통한 데이터 전송의 느린 속도와 관련된 것이었기에 대부분의 라이브 퍼포먼스 활동은 시각적으로 원시적인 것으로 남거나 완전히 텍스트적 형식이 될 수밖에 없었다. 급진적인 새로운 연극 형식에 대한 1990년대 인터넷 퍼포먼스 옹호자들의 주장에도 불구하고, 웹캐스트와 가상 환경에서의 퍼포먼스는 흔히 연극 작품보다는 텍스트적 전화 통화를 연상시켰다. 심지어 느리고 끊기는 전화 통화 말이다. 제시카 차머스는 다음과 같이 주장한다.

현재까지 예술가들과 연극 창작자들의 인터넷 사용의 성공은 변동이 심했다. 인터넷은 신체 초월성과 편재 등 멋진 것을 약속하지만, 실제적인 측면에서 이는 주로 지루한 클릭질과 기다림의 연속으로 바뀌었을 뿐이다. 기술 그 자체의 참신함이 흔히 내용보다 더 큰 관심을 받기도 한다. … 오늘날의 사이버 연극은 그 자신의 낭만적인 도취의 시나리오에서 아직 갈 길이 멀다.[81]

2000년 이후 빨라진 네트워크 기술과 확장된 브로드밴드 활용성은 이러한 단점을 극복할 수 있게 해주었지만, 최근 몇 해 동안 컴퓨팅 발전에서 일반적으로 일어난 감속은 이러한 종류의 창조적 실험의 증가보다는 감축으로 이어졌다. 아나톨리 안토힌Anatoly Antohin (알래스카대학교)이 〈가상 연극 프로젝트Virtual Theatre Projects〉로 웹캐스트 고선 레퍼토리를 통해 "한 명의 관객을 위한 연극"[82]을 수립하고자 감행한 모험적 시도는 좋은 설비라는 이점을 가지고 있었지만, 기술적·시간적·법적 고려에 의해 사기가 꺾였다. 결국 안토힌은 이렇게 인정했다. "이 프로젝트는 너무나 시간과 에너지 면에서 소모적이라서 나는 이제 웹캐스트를 하지 않는다. 왜냐면 특히 대본에 저작권이 없어야 하기 때문이다."[83]

한편, 웹캐스트는 강연, 인터뷰, 다큐멘터리, 또는 때때로 저작권 상황이 허용하는 한에서 스포츠나 유명 인사, 음악과 관련된 주요한 행사 등에 주로 사용되는 매체가 되었다. 현재까지 기록된 가장 큰

규모의 관객이 들었던 웹캐스트는 2000년 11월 28일 런던의 브릭스턴 아카데미^{Brixton Academy}에서 열린 콘서트 중 마돈나^{Madonna}의 26분짜리 퍼포먼스로, 관객 수는 총 900만 명 이상으로 추정된다.[84] 2004년 1월 BBC가 브리티시 댄스 에디션^{British Dance Edition}과 협업해 어떤 전국적 무용 축제를 스트리밍하는 등[85] 라이브 퍼포먼스 웹캐스트는 여전히 지속되고 있지만, 그것은 일반석으로 "흥미진진"하거나 "연극적"인 사이버공간에서의 행사로서보다는 "진짜"를 보러 오지 못하는 먼 곳의 관객들이 불만족스럽더라도 그것을 대용품 삼아 대충이라도 그 행사에 대해 감을 잡을 수 있는 기회로서 여겨지고 있다. (비관적이지만 예측 가능했던) 가장 최근의 발전은 일부 웹캐스트가 이제 등록과 비용 지급을 요구한다는 것이다. 이 사실로 미루어보아 인터넷이 10년도 채 되지 않은 과거에 등장했을 때 그것이 공짜라고 주장했던 열변으로부터 이제 얼마나 멀어졌는지를 알 수 있다.

하지만 압축과 전송 기술이 발전되고 내장된 쌍방 비디오 웹캠이 갈수록 컴퓨터의 표준이 되어감에 따라, 퍼포먼스 아티스트들은 웹을 사용해 일대일·일대다 인터랙티브 라이브 퍼포먼스를 더 자주, 그리고 더 야심차게 창작할 것이 분명하다. 네트워크로 연결된 퍼포먼스의 진정한 매력은 그것이 여전히 진정으로 실험적이라는 것, 즉 여전히 발전하고 있는 강력한 기술적 팔레트를 가진 채 거의 빈 캔버스나 다름없다는 것이다. 미래의 온라인 퍼포먼스 형식들이 연극, "인터랙티브 텔레비전", 또는 또 다른 독특한 새로운 퍼포먼스 장르로 여겨질지는 퍼포먼스 이론가들이 분명히 계속 논의하면서도 합의에 이르지 못할 문제다.

주석

1. Hassan, "Prometheus as Performer: Towards a Posthumanist Culture?" 210.
2. Murray, *Hamlet on the Holodeck: The Future of Narrative in Cyberspace*, 58.
3. Ibid.
4. Ibid., 134 .
5. 몰스롭은 「다수를 포함하기: 상호작용적 허구에서 종결의 문제^{Containing Multitudes: The Problem of Closure in Interactive Fiction}」라는 논문에서 하이퍼텍스트 서사에서의 종결에 관련된 문제들에 대한 흥미로운 논의를 제공한다.
6. 볼터와 그로몰라는 이를 분명한 "문학적 허구의 새로운 종류"라고 정의한다. Bolter and Gromola, *Windows and Mirrors*, 155.
7. Hayles, *Writing Machines*, 62.
8. Sloane, *Digital Fictions: Storytelling in a Material World*, 45.

9. Sloane, *Digital Fictions*, 46에서 재인용한 Mathews and Brotchie, *Oulipo Compendium*, 198.

10. Sloane, *Digital Fictions*, 46에서 재인용한 Mathews and Brotchie, *Oulipo Compendium*, 195.

11. Sloane, *Digital Fictions*, 45에서 재인용한 Motte, *Oulipo: A Primer of Potential Literature*, 21.

12. Bernstein, "Patterns of Hypertext."

13. Sloane, Digital Fictions, 104.

14. Kirshenblatt-Gimblett, *Speech Play: Research and Resources for the Study of Linguistic Creativity.*

15. Bolter, *Writing Space: The Computer in the History of Literacy.*

16. Daner, Wachenhauser, Bechar-Israeli, Cividalli, and Rosenbaum-Tamari, "Curtain Time 20:00 GMT: Experiments with Virtual Theater on Internet Relay Chat."

17. Ibid.에서 재인용.

18. Ibid.

19. Ibid.

20. Ibid.

21. Plaintext Players, "The Birth of the Christ Child."

22. Hopkins, "Eight Dialogues."

23. Jenik, "Waitingforgodot.com."

24. Ibid.

25. Ibid.

26. Burk, "ATHEMOO and the Future Present: Shaping Cyberspace into a Theatre Working Place," 110.

27. Schrum, "NetSeduction."

28. Ibid.

29. Ibid.

30. Auslander, "Live from Cyberspace, or, I was sitting at my computer this guy appeared he thought I was a bot," 18.

31. Turing, "Machinery and Computer Intelligence."

32. Hayles, *How We Became Posthuman: Virtual Bodies in Cybernetics, Literature and Informatics*, xi.

33. Plant, *Zeros and Ones: Digital Women + The New Technoculture*, 91.

34. Murray, *Hamlet on the Holodeck: The Future of Narrative in Cyberspace*, 218에서 재인용.

35. Ibid., 216-217.

36. Leonard, *Bots: The Origin of New Species*, 41에서 『와이어드』 인용과 함께.

37. Murray, *Hamlet on the Holodeck*, 218.

38. Plant, *Zeros and Ones*, 93에서 재인용.

39. Ibid.에서 재인용한 포너의 글.

40. Auslander, "Live from Cyberspace, or, I was sitting at my computer this guy appeared he thought I

was a bot," 19.

41. 이 논문의 부제는 로버트 윌슨의 유명한 퍼포먼스를 패스티시로 차용해 봇을 '환각'으로 여기는 생각을 반영하면서도 전복시킨다. "Live from Cyberspace: or, I was sitting at my computer this guy appeared he thought I was a bot." 윌슨의 퍼포먼스는 〈나는 파티오에 앉아 있었는데 어떤 남자가 나타났고 나는 내가 환각을 본다고 생각했다^{I was Sitting on My Patio This Guy Appeared I Thought I was Hallucinating}〉(1977)라는 제목 아래 파편화된 이야기와 시시한 말, 의식의 흐름으로 이루어진 40분짜리 독백이었다. 첫 막에서 로버트 윌슨이 그 독백을 솔로로 연행했고, 두 번째 막에서는 루신다 차일즈가 동일한 독백을 똑같이 반복했다. 이 퍼포먼스의 텍스트는 1979년 『퍼포밍 아트 저널』에 실렸다.

42. Blau, "The Human Nature of the Bot," 134.

43. Phelan, *Mourning Sex: Performing Public Memories*, 3.

44. Auslander, "Live from Cyberspace, or, I was sitting at my computer this guy appeared he thought I was a bot," 21.

45. Blau, "The Human Nature of the Bot," 22-23.

46. Ibid., 24.

47. Paul, *Digital Art*, 147.

48. Paul, *Digital Art*, 124, 153를 보라.

49. <http://www.vperson.com>을 보라.

50. Soules, "Animating the Language Machine: Computers and Performance."

51. Causey, "Postorganic Performance: The Appearance of Theater in Virtual Spaces," 194.

52. Ibid., 195.

53. Ibid., 196-197.

54. D'Souza, "From online to onstage, kids construct musical for S.J. theater"에서 재인용한 로스의 글.

55. Stevenson, "MOO Theatre: More Than Just Words?" 141.

56. Schweller, "Staging a Play in a MOO Theater," 147.

57. Rayner, "Everywhere and Nowhere: Theatre in Cyberspace," 280.

58. Ibid., 282.

59. Ibid., 285.

60. Rayner, "Everywhere and Nowhere: Theatre in Cyberspace," 291에서 재인용한 Novak, "Liquid Architecture in Cyberspace," 234.

61. Rayner, "Everywhere and Nowhere," 294, 298.

62. 62. Gómez-Peña, "In Defence of Performance Art," 17.

63. <www.telefonica.es/fat/egomez.html>. 이것이 당시에는 진행 중이던 일기 기록이었으며 다양한 캐시가 서로 다른 버전을 기록했음에 유의할 것. 다양한 단계에서 이 사이트는 (때때로 편집된) 추가적인 생각과 친구들·이메일 참여자들의 포함과 함께 업데이트되었다.

64. Ibid.

65. Ibid.

66. Ibid.

67. Gómez-Peña, *Dangerous Border Crossings: The Artist Talks Back*, 37.

68. Giannaci, *Virtual Theatres: An Introduction*, 148에서 재인용한 시푸엔테스의 글.

69. Gómez-Peña, *Dangerous Border Crossings*, 41-43.

70. Ibid., 40.

71. Ibid.

72. Ibid., 41-43.

73. Ibid., 49-50.

74. Ibid., 197.

75. Ibid., 47.

76. The Chameleons Group, "Chameleons 3: Net Congestion."

77. Jenik, "Desktop Theater: Keyboard Catharsis and the Masking of Roundheads," 95.

78. Lafarge and Allen, "The Roman Forum."

79. Morie, "Communitek: Performance in the Electronic Frontier," 10.

80. 훅스의 『사이버 시대를 위한 연기 전략』을 위한 홍보 문구, 그린우드 출판사, 2004년 7월 〈Amazon.co.uk〉를 통해 접속.

81. Chalmers, "All the World's a Cyber Stage: The State of Online Theater."

82. Antohin, "Virtual Theatre Projects."

83. Ibid.

84. "CBS News," 2000년 11월 28일 <http://www.cbsnews.com/stories/2000/ll/28/entertainment/main252718.shtml>을 보라.

85. "BBC Cambridgeshire on stage" (2004) <http://www.bbc.co.uk/cambridgeshire/stage/2004/01/british_dance_edition.shtml>을 보라.

V. 시간

번역 · 심하경

21장. 시간

포조: (갑자기 화를 내며) 그놈의 시간 애기 좀 그만둬요! 정말 끔찍하군요! 언제! 언제! 그
냥 어느 날이라고만 하면 안 되겠냐는 말이오. … (가라앉아서) 여자들은 무덤 위에 걸터앉
아 아이를 낳는 겁니다. 빛이 잠시 비추다가는 또다시 밤이 오지요.

—사뮈엘 베케트, 〈고도를 기다리며〉

과거나 미래를 바라본다 한들 현재의 의미를 알 수는 없다.

—실비안 아가생스키[1]

시간의 개념과 존재론은 단일하거나 선형적인 개념으로서 공유된 적이 없다. 시간에 대한 이해는 지속
적인 역사나 공통의 경험을 공유하지도 않았다. 보편적 시간성이란 존재하지 않는다. 훌륭한 연구서인
『지나가는 시간Time Passing』(2003)에서 실비안 아가생스키가 지적하듯이, "시간에 대한 인식은 순수하
지도, 근원적이지도 않으며, 그것을 구조화하는 경험적 내용으로부터 분리될 수 없다."[2] 그녀는 사건이
다른 '템포'에 어떻게 반응하는지, 자연 관련 과제들(추수, 가축 몰이, 사냥)과 태양·계절의 시간적 리
듬이 특정하고 필수적인 리듬에 따라 살았던 인간에게 어떻게 시간의 특정한 개념을 부과했는지 등,
시간성의 여러 다른 체계를 탐구한다. 서양에서는 19세기부터 산업화, 기술, 미디어의 사회적 영향이 종
교(예언자와 왕조의 탄생)와 정치(전쟁과 정복)에서 시간을 구분하고 계산했던 이전의 날짜-사건 전통
을 대체해 시간의 정렬, 계산, 의미화에서 새로운 힘이 되었다. 한때 시간은 역사만큼이나 종교적이고
정치적이었으나, 더는 그렇지 않다. 역사적으로 시간은 인간의 관습과 자연의 주기에 따라 측정되었으
며, 각각의 사회는 서로 다른 참조점을 사용해 시간의 주기를 세고 그 기간을 측정했다.

누구나 예상하듯이, 시간에 대한 이해와 의미는 1354년 기계 시계의 발명과 함께 특히 급진적
으로 변화했다.[3] 하지만 전 지구적인 시간적 질서의 표준화와 통일은 수백 년 동안 여러 단계에 걸쳐
일어났으며, 그 가운데에는 1780년 제네바에서 발표된 '태양시에서 시계 시간으로의 이동'이 있었다.
1884년 (그리니치 표준시를 통한) 세계 표준시가 설정됨에 따라, 피터 오스본Peter Osborne이 "강요된

시간적 동조를 향한 제국주의적 제스처"라고 묘사한 것 안에 '국가-시간'이라는 의식이 자리 잡았다.[4] 하지만 어떤 일관적인 전 지구적 획일화가 일어난 것은 20세기에 들어서였다. 예를 들어 네덜란드는 1940년에 전 지구적 시간에 맞추었고, 미국 의회는 1966년이 되어서야 동일시간제법을 통과시켰다.[5]

많은 저자가 주장한 바와 같이, "근대적 시간성은 … 후기 중세 유럽에서 종교의 순환적·재귀적 또는 성스러운 시간을 신이 아닌 국가가 중심이 된 선형적·진보적·세속적 시간의 형태로 대체함과 함께 시작된다."[6] 데이비드 그로스David Gross에게 시계는 신화적인 또는 성스러운 시간의 정적인 개념을 탈신비화하고 역사화했다.

신화적 무시간성은 이전에는 대면할 필요가 없었던, 계속되는 지속에 대한 의식으로 점차 대체되었다. 또한 이 지속은 순환적인 것이 아니라 선형적인 것으로서 경험되었다. 모든 것을 휩쓸어가고 아무것도 정지 상태에 남겨두지 않는 강물처럼, 시간은 오직 한 방향으로만 움직이는 것으로 여겨지기 시작했다. 먼 과거로부터 미지의 미래로, 그 사이에 계속해서 사라지는 순간으로서의 현재를 통하는 것으로서 말이다.[7]

앞으로 보게 되겠지만, 컴퓨터의 비선형적 패러다임을 포함하는 동시대 기술 문화 안에서의 시간 개념 변화는 중세 이전의 "신화적 무시간성"에 대한 새로운 의식을 강조했으며 그것은 측시적chronomet-ric 시간에 대한 도전으로서만이 아니라 시간을 정적·신화적인, 또는 성스러운 것으로 이해하는 이전 개념으로의 회귀로서도 이론화될 수 있다. 이것은 디지털 퍼포먼스 실천 안에서 강렬하게 반영되는데, 그 안에서 시간은 덜 선형적이게 될 뿐만 아니라 갱신할 수 있는 것이 되기 때문이다. 디지털 맥락 안에서 시간의 퍼포먼스는 진보적이며 측시적인 시간에 대한 근대적 이해와, 그와 반대되는 고대의 신정주의적·순환적 시간 개념 사이, 즉 세속적인 것과 성스러운 것 사이의 새롭고 역동적인 관계 안에 시간을 위치시킨다. 장프랑수아 리오타르Jean-Francois Lyotard가 『포스트모던의 조건The Postmodern Condition』 (1994)에서 개념화하듯이, "시간성의 양태는 덧없는 동시에 유구하다."[8] 아가생스키의 관찰에 따르면, 고대 그리스인들에게 시간이 인간과 신 사이의 관계로 표현되었던 반면,

오늘날 우리는 완전히 구축된 시간 외에 다른 것은 이제 다루지 않는다. 기술은 신을, 이를테면 천상을 대체했다. … 매체화되고 보편화된 시간은 우리의 삶에 정보의 시간을 부과한다. … 보편적 시계는 시청각 매체이다. … 소통, 원격소통, 이동을 위한 물질적 도구들, 즉 많은 "타임머신"의 도움을 받는데 … '시계 라디오'는

시계의 장악과 변신을 가장 잘 나타내는 사물이며 … 우리가 '라디오의 시간으로, 미디어의 시간으로', 그리고 그것들의 프로그램의 시간으로 산다는 구체적인 징후인 것이다.[9]

미디어 시간

미디어의 논리는 시간의 압축을 초래하며, "세계화는 모두 서양의 시계, 즉 동시대 크로노테크놀로지[*]에 맞추어 세계의 리듬이 통일되는 것이다."[10] 영화, 비디오, 디지털 이미지 등 움직임 속의 이미지는 시간에 대한 동시대 경험의 기술적 모델이 되는 영구적인 운동의 흐름이며, 여기서 "진리는 움직임을 뜻한다. 고정된 것은 예외이며 이동하는 것이 규칙이다."[11] 기술적 모더니티에 직면한 시간의 급가속에 대한 의식은 전혀 새로운 것이 아니다. 그것은 19세기부터 계속해서 반복되어온 것이다. 1895년, 막스 노르다우Max Nordau의 『퇴폐Degeneration』는 당대의 숨 돌릴 틈 없는 시간의 속도와 근대 생활로 인한 감각에 대한 충격을 성찰했다. 그것은 철도를 통한 이동부터 도시 생활의 새로운 광경과 소리, "우리의 뇌를 소모시키는 진보적인 사건들의 후속편을 기다리는 긴장감, 그리고 신문과 우편배달부, 손님이 끊임없이 오는 것"까지를 포함했다.[12] 「현대적 삶의 화가The Painter of Modern Life」(1964)에서 샤를 보들레르Charles Baudelaire는 "일시적인 것, 순간적인 것, 우연적인 것 … 그 변신이 매우 빨라서" 변형이 거의 포착될 수 없는 것에 대한 모더니티의 의식을 압축해서 보여준다.[13]

20세기 후반에는 특히 취업과 경제 분야에서 시간적 변형이 강화되었는데, 예를 들어 시공간의 압축은 소프트웨어와 닷컴 산업이 전형적으로 보여주듯 장기적 산업 전략에서 단기 회전율의 매력으로 전환된 후기 자본주의 모델에서 집약적으로 나타났다.[14] 기술적 진보, 특히 컴퓨터 기술에서의 진보 속도가 20세기 후반에 가속화되면서, 포스트모던 이론가들은 역사와 시간 그 자체의 (적어도 이전에 이해되었던 개념으로서의) 종말을 논했다. 파리 퐁피두센터 꼭대기의 디지털시계가 밀레니엄의 끝을 향한 마지막 몇 초를 세어나갈 때, 보드리야르는 진보하고 축적되는 것으로서의 시간이 아니라 역전과 차감의 체계로서의 시간에 대해 성찰했다.[15] 프레더릭 제임슨이 역사는 오직 플라톤의 동굴에서 반사된 그림자 이미지처럼, 하지만 이제는 "우리 스스로의 팝 이미지와 시뮬라크라를 거쳐" 접근될 수 있다

[*] 같은 책에서 아가생스키는 크로노테크놀로지를 "생산 방식의 확장과 [서구적] 시간 구조의 확립"이라고 설명한다.

고 성찰한 반면,[16] 프랜시스 후쿠야마^{Francis Fukuyama}는 미국 자본주의가 제국주의적 철권통치로 전 지구적 경제와 정치를 통제한다는 측면에서 『역사의 종말^{The End of History}』(1992)을 선언했다.

안드레아스 후이센^{Andreas Huyssen}은 기술의 가속화가 "정보와 데이터뱅크의 세계에서 시간의 배 수"에 영향을 끼치는 것으로 보았고,[17] 로렌조 심슨^{Lorenzo Simpson}은 신기술이 "시간의 소멸" 그 자체 를 추구한다고 선언했다.[18] 폴 비릴리오^{Paul Virilio} 또한 유사한 주제를 채택해 『속도와 정치^{Vitesse et Politique}』(1979)에서 가속화의 미학을 논했고, 이후 『잃어버린 차원^{The Lost Dimension}』(1991)에서는 컴퓨터 문화가 시간을 없애는 대신에 순환적이고 영구적인 현재 시제를 강조했다고 보았다. 그는 "컴퓨터 시간" 이 "영구적인 현재, 무한하고 영원한 강도의 구성을 돕는다"고 주장했다.[19] 리오타르는 시간과 춤의 역 설을, 그리고 암시된 시제들의 융합에 대해 사색했으며 그것을 기반으로 포스트모던 예술가들이 "행 해졌을 것'의 규칙을 형성하기 위해 규칙 없이 작업"한다고 보았다.[20] 미셸 푸코는 "동시성의 시대 … 병치의 시대, 가깝고 먼 곳의, 나란히 있는 것의, 분산된 것의 시대…"에 사는 것에 대해 말하면서 "세상 에 사는 우리의 경험은 시간을 통해 발전하는 긴 삶이라기보다는 점들을 연결하고 스스로의 타래들과 교차하는 네트워크에 가깝다"고 했다.[21] 에마뉘엘 레비나스^{Emmanuel Levinas}는 모든 시제를 내포하는 현재, 서로 다른 시간성들로 포화되어 시간이 움직이지 않고 그저 팽창하는 "현재 완료"가 되는 현재를 구상했다.[22]

<시차 증후군>과 <줄루 시간>

시간의 이러한 포스트모던적 의미를 명백하게 보여주는 두 개의 주요한 멀티미디어 연극 공연이 있는 데, 두 작품 모두 가장 강렬하게 시간으로 포화되는 동시에 시간이 부재하는 공간, 즉 동시대 공항을 배경으로 한다. 빌더스 어소시에이션의 <시차 증후군^{Jet Lag}>(1998, 딜러+스코피디오^{Diller+Scofidio}와의 공동작업)은 "시간과 공간의 관습으로부터 단절된" 사람들의 이야기 두 개를 결합시킨다.[23] 세라 크라 스노프^{Sarah Krassnoff}는 1970년에 14세 손자의 양육권을 유지하고자 그 아이를 데리고 뉴욕과 암스테 르담 사이를 오가며 양쪽 공항을 떠나지 않은 채 167번의 비행을 감행한 끝에 시차 증후군으로 사망 한 미국 할머니였다.[24] 영국의 요트 조종사 도널드 크로허스트^{Donald Crowhurst}는 1969년 요트 세계일 주 대회에서 문제가 생겨 남미 주변에서 반복적으로 원을 그리며 항해하고 있었음에도 일지와 기록을 꾸며내 수개월 동안 자신이 경기를 이기고 있다고 언론을 속였다(그림 21.1). 결국 그는 배에서 뛰어내

그림 21.1 빌더스 어소시에이션의 〈시차 증후군〉(1998, 딜러+스코피디오와 함께)에서 요트 선수 도널드 크로우허스트를 연기하는 제프 웹스터.

려 자살했다. 빌더스 어소시에이션은 〈시차 증후군〉에서 자신들이 "라이브 퍼포머의 현존과 그들의 전자적 현존"이라고 부르는 것을 결합하기 위해 라이브 카메라를 사용해 이들의 이야기를 엮었다. 이 공연은 여행의 변화하는 성질과 더불어, 현대 사회에서 여행이 시공간과 갖는 긴밀한 관계를 검토한다.

이 실제 이야기들은 현대 기술이 불러온 시간의 말소와 지리의 압축을 반영한다. … 빠른 속도로 이동한 크라스노프의 세계에서 지리는 이륙과 착륙 사이의 시간으로 압축되며 … [그녀는] 끊임없는 이동의 공간 안에 산다. … 다른 한편, 크로허스트는 영속적인 망각의 구렁에서 부유하는 채로 광범위한 이동을 가장한다.[25] (그림 21.2)

공항과 비행에서 경험되는 시간의 비실재성과 방향상실은 또한 로베르 르파주와 그의 엑스마키나 극단[Ex Machina company]이 음악가 피터 가브리엘[Peter Gabriel]과 협업한 백만 불짜리 "테크노-카바레" 〈줄루 시간[Zulu Time]〉(2001)의 주제이기도 하다. 기이하고 비현실적인 시간적 공시성 안에서, (클라이맥스에서 훈련된 이슬람 자살 비행기 납치범에 의해 비행기가 폭발하는) 이 공연은 북미 초연으로 2001년 9월 21일 뉴욕에서 상연될 예정이었지만, 9월 11일에 급히 취소되었다. 이후 그 일에 대해 얘기하는 르파주는 다소 허세를 부리는 듯이 들렸다. "허세를 부리는 것처럼 들리고 싶지는 않지만 … 새로운 작업에 몰입하면 이런 일들이 일어나곤 하죠."[26] 이 연극은 'A는 알파'에서 'Z는 줄루'까지 국제 비행사 라디오 전송 부호에 상응하도록 스물여섯 개의 부분으로 구성되어 있으며, 작품의 제목은 만국 보편시를

뜻하는 군사용어에서 비롯됐다. 르파주는 다음과 같이 설명한다. "줄루 시간은 군대의 보편적 시계다. 베오그라드를 폭격할 때, 샌디에이고를 떠나는 폭격기들은 이탈리아에서 온 폭격기들과 동기화되었으며 모두 줄루 시간에 따르고 있었다."[27] 공연의 무대는 정교하고 동적인 최첨단의 비계 구조로 되어 있었고 장면이 전개됨에 따라 상승하고 하강하는 두 개의 평행하는 통로, 스위스 극단 그래뉼러신테시스

그림 21.2 제임스 깁스[James Gibbs]와 디박스[dbox]의 컴퓨터 그래픽으로 만든 비행기는 <시차 증후군>에서 세라 크라스노프의 끊임없이 계속되는 "고속 이동 세계"를 강조한다.

그림 21.3 로베르 르파주의 <줄루 시간>에서 거꾸로 추는 탱고. 사진: 소피 그르니에^{Sophie Grenier}.

Granular Synthesis가 디자인한 (실제 비행기 폭파를 포함하는) 푸티지와 최첨단 비디오 시퀀스를 보여주는 프로젝션 스크린을 포함했다. 퍼포머들은 위에 달린 복잡한 철제 장치에서 곡예사처럼 내려와 때로는 아래에서 기다리는 여인들과 사랑을 나눈다. 다른 이들은 마치 중력을 거스르듯이 거기에 매달려 장면을 연기하고 심지어는 거꾸로 매달린 채 탱고를 춘다(그림 21.3). 로봇 곤충이 머리 위로 날아다니고 어떤 시점에서는 직각의 가는 금속 "목"과 스포트라이트 머리를 가진 길쭉하고 동물 같은 로봇 두 대가 마치 교미하는 외계의 황새나 요염하게 생기를 불어넣은 앵글포이즈^{angle-poise} 램프처럼 서로와 함께 움직이고 춤추고 상호작용한다.

스물여섯 개의 부분은 시간이 멈춘 것처럼 보이는 장소를 배경으로 한다. 공항의 식당과 바, 호텔 객실, 비행기 선실, 그리고 터미널 사이의 긴, 익명의 통로들. 이 장소들은 돈 슈이^{Don Shewey}가 "항공 여행자들의 리미널 공간"이라고 요약해 명명한 곳들이다.[28] 'K는 킬로' 부분에서는 두 개의 분리된 호텔 객실 장면이 무대의 양끝에서 동시에 전개된다. 한쪽에서는 금발머리의 여자가 허리에 마약이 담긴 봉지 여러 개를 부착하고 어두운 색의 부르카[*]를 두른다. 다른 쪽에서는 턱수염을 기르고 터번을

* 이슬람 문화에서 여성의 전신을 가리는 베일.

쓴 아랍인이 기도를 마치고 서류가방 안에 폭탄을 연결한 후 항공 조종사의 제복을 입는다. 무대 공간은 갑자기 승무원이 있는 항공여객기 내부로 바뀌고, 두 인물은 자리에 앉아 이륙을 준비한다. 비행기가 상승함에 따라 남자는 머리 위의 짐칸에서 서류가방을 꺼내고, 그가 가방을 열자 거대한 폭발이 일어난다. 그 소음은 둥둥거리는 리드미컬한 테크노 음악으로 이어지고, 'L은 리마' 부분은 페루의 수도에서 일어나는 황홀한 춤과 야광봉 돌리기의 활기 넘치는 레이브rave* 시퀀스로 이어진다.[29]

공연은 때로는 서정적·시적이고 때로는 풍자적이고 희극적이며, 또 어둡고 암울해서 잘 연결되지 않는 소품들 다수를 거쳐 전개된다. 인물들은 서로 다른 언어로 말한다. 한 라운지 가수는 스페인어와 독일어로 아무도 알아듣지 못하는 노래와 농담을 하고, 한 여자는 호텔 객실에서 에로틱한 메시지를 듣는다. 임신부가 병원에서 정밀 촬영을 받는 영상을 통해 태중의 아기가 스크린에 전시된다. 인물들이 (함께 춤추기도 하고 사랑을 나누기도 하는 등) 서로 만나기는 하지만, 일반적으로 그 소품들은 다른 것보다는 훨씬 더 소외와 단절에 대한 것이다. 승무원, 테러범, 마약운반책, 그리고 시차 증후군으로 몽롱한 다른 여행자들은 제자리를 벗어나 외롭게, 대부분 혼자 있다. 파트리스 파비스는 이 공연에서 퍼포머들을 비롯해 그 어떤 휴머니티의 의식도 르파주의 "거대한 메카노 세트**에서" 상실되었다면서, 인물들은 그저 "단독의 모습, 단독의 인파, 단독의 쾌락(마약, 알콜, 기술, 자위)에 대한 지루함"을 연기할 뿐이라고 비판했다.[30] 대서양을 횡단하는 비행의 졸린 몽유증 안에서, 각자는 자신의 신체를 저버리고 "시간을 거스르는, 따라잡는, 아니면 적어도 그것을 영원의 짧은 순간으로 무화시키는 기계"가 된다.[31]

르파주는 〈줄루 시간〉을 "합성된 사운드, 번쩍이는 스트로보 라이트, 경련하는 로봇, 쓰레기 같은 영상, 천장에서 내려오는 공중 곡예사들과 관능적인 곡예사들의 광란, … 기술의 종말론적인 분출"로 묘사한다.[32] 또한 그는 익명의 공항과 공중의 공간을 지나는, 제자리를 벗어난 여행자들이 "마치 기술적 신체로 들어가는 바이러스처럼 이 세계 안으로 침투해, 욕망, 신체의 결합, 성적인 판타지가 우리의 삶을 우리 주위의 디지털 광란 너머로 이끄는 힘들 중 일부임을 관객들에게 일깨워준다"는 것에 주목한다.[33] 돈 슈이의 분석은 이 공연의 상호작용과 시공간 사이의 상호관계, 그리고 그가 세계화에 대한 불온한 메시지로서 해석하는 것을 강조한다.

* 1980년대 말, 자신의 즐거움에 집중하여 환각적이고 광란적인 경향의 음악과 댄스로 이끌어가던 파티 문화.

** 철제 및 플라스틱으로 된 조립 완구 상표.

방향 감각을 혼란스럽게 하는 공중 여행의 성질, 그것이 모든 시간과 모든 공간을 융합시키는 것과 그것이 최첨단, 전기 통신에 의존하는 세계에 대한 우리의 동시대적 경험에 대한 은유로서 기능한다는 점. … 시간, 관점, 기술에 대한 스물여섯 개의 이상한 작은 실험들은 우리가 현재 살고 있는 세계에 대한 다차원적이고 요령 있는 스냅숏을 구성한다. … 이 작품은 현대의 여행과 연관된 불안과 갈망을 힙합 리믹스만큼이나 시기적절하며, 호퍼^{Edward Hopper}의 회화만큼이나 시대를 초월하는 활인화^{活人畫}로서 보여준다. 라운지 가수는 줄루족 전사로 변신해 우리가 여느 진부한 식민지시대의 기내용 영화에서 보았던 것과 똑같은 분장을 한 채, 똑같은 창과 방패를 들고 있다. 이 이미지는 "우리는 모두 연결되어 있다"는 편안한 클리셰와 그 클리셰에 대한 비판 모두를 담고 있으며, 우리가 서로의 문화에 대해 부분적으로 소화된, 미디어로 곡해된 이해를 가지고 있음을 암시한다.[34]

시간 외적인 것

디지털 예술과 퍼포먼스에서의 이론과 비평, 그리고 예술가들의 자기 성찰은 작품들이 어떻게 시간의 개념들을 '탐구'하고 그에 대해 '도전'하며 또 어떻게 시간을 '재배치' 또는 '방해'하는지에 대한 설명과 분석으로 가득하다. 그러한 분석의 유효성은 의심되지 않는다. 하지만 우리는 시간적 방해에 대한 흐릿하고 변덕스러운 개념들을 확장해 디지털 예술과 퍼포먼스의 분야를 '시간 외적인 것^{extratemporal}'의 명확한 관점에서 이론화하고자 한다. 어떤 점에서 이것은 포스트모던 이론 안에서 작용하고 있는 개념들을 차용하는 것이지만, 일반적으로 포스트모더니즘은 더욱더 오래된, 융^{Carl Gustav Jung}을 연상시키는 '시간외적인 것'에 대한 이해보다는 동시대 경험에 대해 부정적으로 설정된 "비시간^{nontime}"인 '무시간적인 것^{atemporal}'을 강조한다. 시간 외적인 것은 시간에 대한 선사시대의 (그리고 일부 모더니즘적인) 개념으로 되돌아가서, 예를 들어 클로드 레비스트로스^{Claude Lévi-Strauss}가 "그 자체로 '시간 바깥에 있는' 신화적 질서를 참조해" 작동하는 것으로서의 "역사를 받아들이기를 거부"하는 사회들을 개념화한 방식으로 그 개념에 공감한다.[35] 특정한 사회나 실천이 시간 외적인 질서에 따라 작동한다는 개념은 많은 디지털 예술 실천, 그중에서도 특히 시간이 중심적 테마나 은유로 사용되는 작품에 대한 이해에 잘 들어맞는다. 시간에 대한 예술적 탐구를 파열이나 분리의 측면에서 지각하고 칭찬하는 지배적인 이론적 경향은 하나의 중요한 관점을 제공한다. 하지만 그 예술적 탐구가 시간 바깥에서 움직이는 체계 안

에서 (적어도 개념적·은유적으로) 작동할 수 있다는 생각은 또 다른, 하지만 그만큼이나 풍요로운 해석의 지형을 열어준다.

우리에게 시간 외적인 것은 30년 이상 리처드 포먼^{Richard Foreman}이 전개해온 독특한 연극적 퍼포먼스 아트를 정의하는 특질이다. 포먼은 자신의 온톨로지컬-히스테릭 시어터^{Ontological-Hysteric Theater}의 존재론적 중심에 시간과 시간의 정지에 대한 개념들을 가지고 있었다. 1960년대 후반과 1970년대 초반 작업에서 영상 실험을 했던 포먼은 최근에는 영상이나 기록된 시각 미디어를 거의 사용하지 않지만, 그의 작업에는 매체화된 주요 요소로서 복잡한 오디오 사운드 환경과 마이크를 통한 라이브 목소리가 있다. 기이하고 관객들을 도취시키며 생명을 긍정하는 그의 공연은 "사물의 사물성이 은폐되지 않도록 하려는 명상적 사유에 대한 하이데거적인 개념"을 사용한다.[36] 로버트 윌슨^{Robert Wilson}의 작업에서처럼 포먼의 작업에서도 고도로 양식화되고 제의화된 연기와 슬로모션 움직임, 반복 등이 모두 시간을 방해하는 느낌에 기여한다. 하지만 포먼의 작업은 윌슨의 작업보다 훨씬 더 조증, 다다이즘, 희극성을 많이 보여주며 시간외적인 꿈-스케이프와 꿈-시간에 대한 상당히 다른 의식을 불러일으킨다. 〈마리아 델 보스코^{Maria del Bosco}〉(2000)에서는 이상하거나 불길해 보이는 인물들의 행렬, 고딕풍의 강도로 연기하는 짧은 장면과 활인화, 그리고 오버사이즈의 초현실적 의상과 소품 등 포먼 특유의 높은 밀도로 비좁게 우겨넣은 디자인과 비주얼 사이로 혼란스러운 종류의 '광증'이 형성된다(그림 21.4). 공연은 최면에 거는 듯한 끈질긴 사운드트랙과 극단적이고 양식화된 움직임, 반복적인 극적 클라이맥스를 결합한, 즉 극도로 흥분되어 있으면서도 여전히 통제된 히스테리아의 역작과 같은 시퀀스로 막을 내

그림 21.4 시간성을 멈추려는 리처드 포먼의 연극적 목표는 〈마리아 델 보스코〉(2000)를 포함한 그의 온톨로지컬히스테릭시어터 작품들에서 추구된다.
사진: 폴라 코트^{Paula Court}.

린다. 이 시퀀스가 진행되는 동안, 무대 뒤쪽에서 한 퍼포머가 대략 길이는 10피트, 너비는 4피트 정도되는 가로로 된 긴 판을 꺼낸다. 그런 다음 그는 재빨리 그 판을 세트의 빈틈에 밀어 넣어 관객의 시야에서 사라지도록 한다. 이 행위는 약 5초에 한 번씩 마치 톱질을 하듯 빠른 움직임으로 계속해서 반복된다. 그 판에는 큰 글자로 다음과 같이 쓰여 있다. "현재에 저항하라."

거트루드 스타인$^{\text{Gertrude Stein}}$의 영향을 받은 포먼은 그녀를 따라 예술을 통해 관객에게 진행적 현재 시제를 열어주는, 고도로 주의를 기울이는 종류의 (그가 "반의식적$^{\text{semi-conscious}}$"이라고 부르는) 초현실적인$^{\text{suprareal}}$ 의식을 유도하고자 시도한다.[37] 멀티미디어 연극과 무용에서 퍼포머의 살아 있는 신체와 결합해 시차를 둔 프로젝션의 폭격은 유사한 목적을 위해 자주 사용되는데, 그 목적은 시간 외적인 '카타르시스'의 순간들(그리고 특별히 클라이맥스적인 순간들)을 성취하기 위해 시간의 선형성을 인식하지 못하게 방해하는 것이다. 덤타입$^{\text{Dumb Type}}$*의 연극은 이러한 접근을 보여주며, 라푸라델스바우스$^{\text{La Fura Dels Baus}}$의 연극, 예를 들어 (그들이 일반적으로 사용하는 산책 형식이 아닌) 전통적인 극장 공간과 착석한 관객용으로 제작된 〈파우스트 버전 3.0$^{\text{F@ust version 3.0}}$〉(1998) 같은 작품들도 그러하다. 라 푸라 델스 바우스는 파우스트 신화에 대한 자신들의 해석을 통해 괴테의 시간 탐구를 의식적으로 참조하고 멀티미디어 프로젝션을 통해 그것을 확장시키고자 했다. 라이브 배우들 앞에 세워진 프로젝션 스크린에 서로 다른 크기의 비디오 이미지가 디지털로 합성되어 동일한 검은색 프레임 안에 공존하는데, 악령에 홀린 얼굴, 피로 뒤덮인 남자들, 샤워 중인 여자들, 걷잡을 수 없는 지옥불 등이 담긴 푸티지는 서로 다른 속도로 재생된다. 그런 다음, 맹렬한 채널 돌리기가 일탈한 영혼들과 다른 마법적 또는 충격적 스크린 이미지로 바뀜에 따라,

시간은 멈추거나(파우스트의 꿈), 해체되고 중첩되거나(마가리타 믹스), 느려진다(영혼). … 배우와 프로젝션 사이의 유동적인 관계가 만들어졌다. 때로는 그들의 신체가 스크린이 되고, 또 때로는 그들의 진짜 신체가 프로젝션이고, 때로는 그들의 진짜 그림자가 프로젝션이다. 디지털 연극에 대한 탐색에서 가장 중요한 걸음이 이러한 신체-스크린-프로젝션 관계에서 일어났다.[38]

* 1984년 일본 교토를 중심으로 형성된 예술가 집단으로, 시각예술, 연극, 무용, 건축, 작곡, 컴퓨터 프로그래밍 등 다양한 분야에 속한 예술가들이 전시회, 공연, 오디오 비주얼 작품, 출판물 등 다양한 미디어를 통해 작품 활동을 전개했다.

전통적이든, 아방가르드적이든, 디지털이든 퍼포먼스의 형식에 상관없이 시간의 유연성은 언제나 퍼포먼스의 존재론에서 근본적인 것이었다. 관객들은 (〈맥베스〉의 11세기 스코틀랜드 성 같은) 무대의 상징적인 시공간을 '수용'하며, 게다가 사로잡힌 관객의 시간 의식은 전개되고 있는 사건의 속도감과 역동성, 드라마와의 관련성 안에서 깊이 영향을 받고 조작되는 것으로서 오랫동안 이해되어왔다. 이는 물론 디지털 및 멀티미디어 연극에서도 마찬가지다. 하지만 서로 다른 (라이브와 기록된/컴퓨터 처리된) '동시적' 시간성들의 병치는 시공간에 대한 관객의 지각을 복잡하게 해서, 관객은 단지 '불신을 멈추고' 라이브 연극의 전통적으로 수동적인 규약에 따라 공연의 시간을 경험하는 것보다 시간 외적인 것의 다른 지각을 경험하게 되는 정도까지 나아갈 수 있다. 레비나스가 『시간과 타자Le Temps et l'autre』(1991)에서 시간이 "단일하고 분리된 주체"에 따라 작동하지 않으며 그것은 "오히려 주체와 타자들 사이의 관계 그 자체"라고 주장한 것처럼,[39] 스크린 공간들은 무대의 시간성을 유의미하게 변화시킨다. 또는 로버츠 블러섬Roberts Blossom이 1966년 연극에서의 영화 프로젝션 사용을 "과거의 경험이 현재로 제시"되는 것으로서 논했듯이,[40]

리허설을 한 것이기는 하지만 촉각의 요소를 가지고 있는 현재의 경험(무대)을 현재로서 제시되는 과거의 경험(영화)과 결합하는 것은 무의식적인 것(기록된 것)과 의식적인 것(현재)을 결합하는 것이다. … 따라서 시간은 어쩌면 연극에서 처음으로, 공간적인 요소로서 존재하게 된다. … 시간을 공간으로, 촉각을 환상으로 바꾸고 그 둘을 비교하는 위험하고 신비한 유희. 신체로서의 우리 현존은 의심되기 시작하고 의식으로서의 우리 현존이 더욱 실재적이게 된다.[41]

시간을 동결하기: 언인바이티드 게스트

19세기 후반, 앙리 베르그송의 『물질과 기억Matter and Memory』(1896)은 형이상학의 근본적인 요소로서 시간의 흐름에 대한 중요하고 매우 영향력 높은 연구를 제공했다. "내가 '나의 현재'라고 부르는 것은 나의 과거에 한 발을, 미래에 한 발을 두고 있다"[42]는 그의 개념은 많은 모더니즘 예술가들에게 영감을 주는 격언이 되었다. 이는 마이클 러시Michael Rush가 지적하듯이 베르그송 그 자신은 "기계의 도움을 받지 않은, 직관이 가능하게 하는 순수 지각이 중요한 것"[43]이라고 믿으며 기술의 예술 개입을 탐탁지 않게 생각했다는 사실에도 불구하고 그러했다. 마르틴 하이데거Martin Heidegger 또한 기계가 의식을

구속하는 효과를 불신한 것으로 유명하고, 『존재와 시간$^{\text{Being and Time}}$』(1927)을 통한 그의 장대한 연구는 존재자와 철학적 사유의 중심적 교리로서 시간의 포착불가능성에 대한 베르그송의 테마를 상술했다. 하지만 일종의 시간 포착, 즉 '현재'를 동결하는 것은 적어도 움직이는 이미지의 프레임을 포착한다는 측면에서는 컴퓨터로 할 수 있는 단순한 과제이며, 디지털 퍼포먼스에서 상당히 전략적이고 시간적인 효과를 주며 사용된 바 있다. 때로는 그 효과가 무시간적이지만, 때로는 분명하고 유의미하게 시간 외적이다.

예술집단 언인바이티드 게스트$^{\text{Uninvited Guests}}$의 연극 〈필름$^{\text{Film}}$〉(2000)은 베르그송적으로 과거와 미래에 발을 둔 채 최면술적인 반복성으로 동결 효과를 반복해 심지어 시간의 포착불가능성에 대한 하이데거의 대단한 진리마저 (비록 단지 순간적으로라도) 갑자기 흔들리는 명제로 만들어버린 뛰어난 사례이다. 이 공연은 영화를 기억과 노스탤지어의 보고寶庫로 위치시키고, 공연의 고안 과정은 영화관에서 사람들을 인터뷰해 영화의 이미지와 시퀀스에 대한 그들의 기억을 묻고 그것을 작품 안에 통합시키는 것을 포함했다. 〈필름〉의 홍보자료는 그것이 "카메라를 위해 만들어졌지만 촬영되지 않는 연극, 영화에 중독된 사생아 연극"이라고 묘사한다. 영화가 금지, 상실 또는 파괴된 미래에 위치한 은밀한 클럽에서, 퍼포머들은 영화의 시퀀스를 상기하고 발명하며 연기한다.

디지털 비디오카메라와 핸드헬드 미니어처 감시카메라가 라이브 행위를 무대 안쪽 중앙에 위치한 텔레비전 모니터와 큰 스크린으로 전달한다. 첫 번째 부분에서 네 명의 퍼포머는 돌아가며 마이크에 대고 우리가 '그들의' 영화일 것이라고 추정하게 되는 것에 대한 서로 다른 오프닝을 묘사한다. 첫 번째 퍼포머는 "당신이 갖는 처음의 느낌은, 무언가 어긋나게 될 것이라는 느낌이다"라고 말한 후, 서로 다른 오프닝의 이미지와 시나리오를 엮으려고 산만하게 노력한다. 그는 도시 경관과 폭발, 외계인의 지구 침공, 곤경에 처한 잠수함, 사랑이야기를 묘사한다. 발진티푸스로 미쳐버린 남자, 슬래셔$^{\text{slasher}}$ 영화의 시나리오, 한 남자가 자신의 아이들로 만든 파이를 억지로 먹게 된 후 질식사하는 장면 등 다른 퍼포머들이 대안적인 아이디어를 제안함에 따라 영화 음악과 사운드 효과의 파편들이 들어오고 나간다. 장면 묘사가 더욱 구체적이게 되면서, 관객들은 이것이 실제 영화에서 온 이미지—〈파이트클럽〉(1999) 중 주먹으로 때려달라고 요구하는 인물과 〈쇼생크 탈출〉(1994) 중 오크나무 아래에서 발견하는 깡통 등—임을 점차 깨닫게 된다.

두 번째 부분에서는 한 퍼포머가 클라이맥스의 이야기를 어떤 영화와 연관 짓는다. 두 명의 퍼포머가 극적인 주요 순간들을 연기하고, 또 다른 퍼포머가 그들을 촬영해 그 라이브 푸티지가 중앙 프로젝

그림 21.5 언인바이티드게스트의 <필름> 중 "프리즈 프레임" 시퀀스의 시작 장면에서는 미래주의 크로노포토그래피를 떠올리게 하는 움직임과 극적 액션의 흐릿한 스크린 이미지가 사용된다. 비디오 캡처: 언인바이티드게스트 제공.

션 스크린에 전송되도록 한다. 그 시퀀스는 갱스터 영화의 공식을 따르는 영화의 마지막 장면으로, 남자 주인공이 추적 끝에 총에 맞으면 그의 연인이 도착해 소리를 지르고 결국 죽어가는 남자를 품에 안는 것이다(이것은 실제로 영화 <12 몽키즈>(1995)의 엔딩에 기반을 둔 것이다). 무대 위의 시각적 시퀀스는 그녀가 더 빠르게 뛰기 위해 코트를 벗어 던지는 것으로 시작한다. 카메라를 조작하는 토마스는 "준비"라고 말하고, 여자는 코트를 격렬하게 공중에 날린다. 코트가 그녀의 손을 떠나는 순간, 토마스는 디지털 비디오카메라의 '사진 스틸' 버튼을 누르고, 그 이미지가 스크린상에 동결된다. 이 프리즈 프레임freeze-frame은 완벽하게 구성되어 있으며(배우와 카메라맨 간의 타이밍은 빈틈없는 리허설을 거쳤다), 역동적인 에너지로 가득 차 있다. 그녀의 왜곡된, 비틀어진 몸은 끝까지 뻗어 있고 흐릿한 코트는 공중에 맹렬한 소용돌이를 그린 채 멈춰 있다. 이 이미지는 미래주의 크로노포토그래피의 '정지 중에 포착된 운동'을 상기시킨다(그림 21.5).

커다란 가짜 콧수염과 색안경, 하와이안 셔츠를 입은 남자 주인공은 자신의 순간 정지 이미지를 위해 준비를 시작한다. 토마스는 카메라를 '라이브'로 돌리고, 라이브 이미지가 다시금 전송된다. 그러면 그는 "준비"라고 말한다. 배우는 총을 겨누고 짧은 한 걸음을 내딛고는 카메라를 향해 공격적으로

그림 21.6 남자 주인공이 카메라를 향해 돌진한 다음 총알에 맞자, 영화적 순간들이 스크린 스틸 이미지로 포착된다.

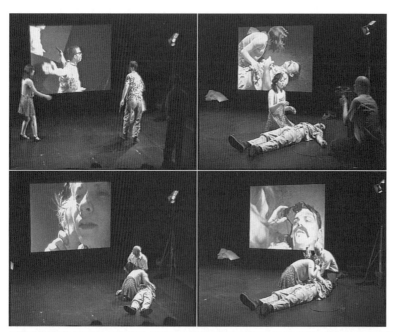

그림 21.7 언인바이티드게스트의 <필름>에서 스크린상의 프리즈 프레임은 라이브 행위를 실시간으로 중계하는 비디오의 흐름을 계속해서 방해한다. 이것은 라이브 퍼포먼스의 "현재진행형 시제"를 방해해서 극적 액션의 클라이맥스적 순간들을 강조하고, 혼란스러운 동시에 쾌락을 제공하는 시간 외적인 효과들을 일으킨다.

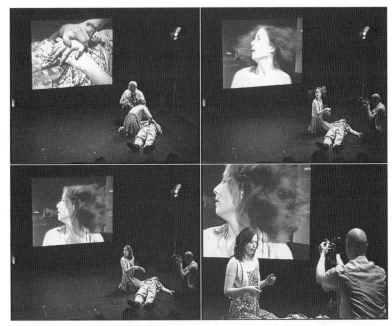

그림 21.8 〈필름〉의 프리즈 프레임 시퀀스의 마지막 장면에서 가슴 아픈 순간들에는 시간 외적인 것에 대한
기술연극적 감각과 영화적 클리셰가 섞여 있다.

달려든다. 배우가 강렬하게 클로즈업으로 다가옴에 따라, 가장 큰 움직임과 드라마적 효과의 시점에
또 다시 '스틸' 버튼이 눌린다(그림 21.6). 시퀀스는 이러한 영화 스틸의 패턴으로 계속되고 내레이터는
행위를 묘사한다. 토마스는 팔을 뻗어 카메라를 들어 올린 후, 남자를 뒤쫓는 경찰로서 자신의 얼굴을
클로즈업해서 스틸 사진을 찍는다. 남자의 여자친구는 "안 돼!"라고 절규하며 뛰어오는 도중에 프리즈
프레임으로 포착된다. 세 개의 서로 다른 스틸이 스크린에 기록되어 주인공이 총을 맞는 장면을 서로
다른 각도에서 보여주는데, 이는 영화가 그러한 클라이맥스 시퀀스에서 흔히 그러듯이 장면을 지도처
럼 제시하고 늘려서 보여주는 방식을 반영한 것이다(그림 21.7). 첫 번째 스틸에서 남자의 신체는 총알
에 맞는 순간 뒤틀어지고 팔은 고통스러운 몸짓으로 벌어진다. 두 번째 스틸은 그의 몸이 쓰러지며 땅
에 닿으려는 순간이다. 세 번째는 그가 고꾸라져서 신체가 회전하는 모습을 포착한다. 내레이터가 "이
모든 것은 일종의 슬로모션으로 일어난다"고 말하는 동안, 남자의 여자친구가 도착해 그의 가슴에 붙
어 있던 피 주머니를 터트리며, 카메라는 연인들의 손이 피에 젖은 채 서로 맞잡은 이미지를 아름답고
사무치는 클로즈업 스틸로 포착한다. 클로즈업으로 동결된 일련의 얼굴 이미지가 그들의 비극적인 사
랑을 강조하고, 두 연인의 옆모습을 찍은 장면이 뒤따른다. 주인공의 팔이 여자의 머리카락을 마지막으

로 어루만지다 떨어질 때, 그 움직임이 중간에 포착된다. 무대 위에서 남자의 팔은 쿵 소리를 내며 떨어져 그가 숨을 거두는 순간을 상징적으로 나타낸다. 그의 연인은 비통에 빠져 눈물을 흘리면서 갑자기 머리를 돌리는데, 스틸은 비극적이고 상당히 완벽한 드라마적 운동 중에 있는 그녀의 얼굴과 머리카락을 동결시킨다(그림 21.8).

무대 위의 행위는 포스트모던 연극에서 진부하게 쓰이는 영화 장르에 대한 패스티시pastiche다. 마이크로 매개된 내레이션과 멜로드라마적이면서 농담조인 퍼포먼스 재구축을 통해 영화에 대한 애정어리고 매력적인 오마주가 제시되는 것이다. 하지만 디지털 비디오카메라의 '사진 스틸' 기능을 사용함으로써 그 퍼포먼스는 여러 차원에서 강력하고 기억에 남는 것이 된다. 무대 위의 라이브 행위와 그것을 스크린으로 옮긴 비디오 간의 관계는 갑자기 동결된 순간들의 불연속성으로 인해 거칠게 결렬된다. 하지만 시간 흐름의 이러한 연속적이고 체계적인 파열은 무대의 행위와 스크린상의 행위 양자에 힘과 신랄함을 더한다. 스크린 위에서 시간적인 무대 행위는 "거기" 있고, 라이브의 동시적이고 매체화된 메아리로서 현존한다. 하지만 선형적 시간에서 그 행위의 위치는 갑자기 상실되고, 행위는 부재하게 된다. 그 자리를 대체하는 것은 한 순간의 정지된 사진 기록이며, 그 사진 기록은 디지털 클릭의 순간에 실시간으로 일어난 무대 행위와 동시적이었지만, 이제 무대의 시간이 움직여 행위를 완성하는 동안 스크린 공간 안에서 시간적으로 멈춰 있는 것이다. 카메라가 계속해서 실시간이자 지속적 시간으로 돌아가고 또 다른 스틸로 인해 그 흐름이 방해되는 이러한 순환 주기의 형식주의적 반복은 시간적으로 혼란스럽지만 시선을 즐겁게 사로잡는 그 효과에서 핵심적이다. 관객은 그 패턴과 테크닉이 작동하는 방식에 익숙해지면서 사진-스틸 버튼이 눌리는 순간을 기다리게 된다. 이것은 프리즈 프레임의 순간으로 갈수록 퍼포머와 관객이 공유하면서 점차 커지는 강도의 순환을 생성한다. 그리고 극적 시간에서 결정적인 클라이맥스의 지점이 고도로 미적이며 변함없이 극적인 디지털 영화 스틸로서 포착됨에 따라, 이완과 만족의 느낌이 뒤따른다.

사진 버튼이 눌러지기 전, 무대 행위와 스크린 행위 모두가 함께 실시간으로, 현재에서 작동한다. 하지만 현재의 동결로서 이미지의 정적인 형태는 현재를 즉각적으로 과거로 변환시키고, 라이브로 지속되고 있는 퍼포머의 행위를 진행적 현재에 위치시킬 뿐만 아니라 (중심적인 연극적 기호가 되는 스틸 이미지 궤적의) 미래에도 위치시킨다. 각각의 활인화가 설정되고 시행됨에 따른 기대의 순환적 패턴 또한 반복적으로 관객의 주의집중을 미래로, 버튼이 눌리는 그 작은 클라이맥스의 순간으로 이동시켜 위치시킨다. 따라서 연극적 행위는 무엇보다도 라이브성에 복무하지 않는 대신에, 정지 상태에 생명을

불어넣는 행위에서 오는 어마어마한 만족과 극적 영향에 복무한다. 연극은 디지털 비디오카메라를 통해 봉합되어, 연극적 현재의 유동적이고 지속적인 되기^{becoming}를 기록된 과거의 노스탤지어적이고 견고한 고전적 이미지, 즉 영화 스틸로 전환시키는 것이다.

리오타르는 자신 이전에 하이데거가 그러했듯 지속적인 운동 중에 있는 현재는 결코 만져지거나 붙잡힐 수 없다는, 시간의 잔혹한 역설에 주목한다. "재현하는 현재가 절대적인 한, 그것은 붙잡힐 수 없다. 그것은 '아직' 현존하지 않거나, '더는' 현존하지 않는다. 재현 그 자체를 지각하기에는 항상 너무 이르거나 늦다."**44** 〈필름〉은 적어도 시간과 관련한 연극의 원적문제圓積問題에서 디지털 절충을 시도해서 관객들이 지속적 현재를 지나치는 극적 클라이맥스의 순간들을 전자적 비주얼 이미지로라도 '붙잡을' 수 있도록 한다. 그것은 「역사철학테제^{Theses on the Philosophy of History}」(1936)에서 "과거를 역사적으로 설명한다는 것은 … 위험의 순간에 번쩍이는 기억을 움켜잡는 것"**45**이라고 했던 발터 베냐민의 개념을 상기시킨다. 시간의 감각을 멈추는 것은 영리하고 기민한 공동체적인 제의다. 그것은 퍼포머들에 의해 소환되고 관객들에 의해 기대되며 결국에는 반복적으로 모두에게 전달된다.

〈필름〉의 말미에 내레이터는 또 다른 영화를 묘사하는데, 그 영화에서는 기억상실증이 있는 남자가 오래된 슈퍼8 홈비디오를 보며 자신의 잠든 기억을 깨워보려 시도한다. 내레이터는 그 푸티지가 얼마나 분위기 있었는지, 그리고 슈퍼 8의 소리 부재를 통해 그 푸티지가 얼마나 깊이 감정을 건드리며 기억을 떠올리게 했는지에 대해 말한다. 그녀는 자신이 어렸을 때 아버지가 슈퍼 8 푸티지를 찍어주었던 기억 때문에 그것이 더욱 감동적이었다고 말하면서, "그건 우리를 다시 그때로 데려가준다"라고 마무리한다. 〈필름〉의 프리즈 프레임 장치는 시간의 감각을 만져지게끔 정지시키고 바로 직전에 그 앞에서 실시간으로 일어났던 순간들로 "관객을 다시 데려가는" 탁월한 효과를 위해 사용된다. 이 작품에 만연한 기억과 노스탤지어, 시간이라는 테마를 활성화하고 환기하며 '수행'하는 프리즈 프레임이야말로 이 퍼포먼스의 스타이다.

시간을 일시 정지하기

예술집단 포스드 엔터테인먼트^{Forced Entertainment}와 휴고 글렌디닝^{Hugo Glendinning}의 〈스핀^{Spin}〉(1999)은 스릴러와 누아르 영화의 클리셰의 패스티시로 된 CD롬으로서, 비슷한 방식의 서사를 가졌으며 역시 동결된 순간을 통렬하게 사용하는 작품이다. 총 든 남자들로 둘러싸인 채 죽어가는 남

그림 21.9 팀 에첼스^{Tim Etchells}, 휴고 글렌디닝과 포스드 엔터테인먼트의 CD롬 〈스핀〉(1999)에서 피가 난무한 클라이맥스

자가 등장하는 마지막 장면이 반복되며, 그 죽음 직전의 순간은 "그가 자신이 죽으리라는 것을 깨달은 후지만 그의 죽음이 아직은 발현되지는 않은 채 영화의 마지막 프레임이 영속적인 일시 정지로 있다."[46] (그림 21.9)비디오 이미지의 지속적인 흐름을 방해하고 멈추는 디지털 스냅숏의 사용은 이사벨러 예니허스^{Isabelle Jenniches}의 퍼포먼스 협업 프로젝트 〈작은 시도서^{Klein Getijden Boek}〉(1998)의 특징이기도 하다.[47] 스테임^{STEIM, STudio for Electro Instrumental Music}의 이매진^{Imag/Ine} 소프트웨어는 무용수의 라이브 카메라 비디오 프로젝션을 사전 촬영된 영상과 "거의 실시간의" 시퀀스(이전에 포착된 순간들) 모두에 중첩시켜 시간의 감각을 불안정하게 하고 특정한 순간을 주기적으로 동결시킨다. 퍼포먼스 그 자체는 일상생활의 구조를 잡기 위해 하루의 다른 시점에 기도를 연결시켰던 중세 시대의 시도서^{時禱書}*의 개념들을 탐구하고 갱신한다.

프리즈 프레임이 사용되는 또 다른 작품은 명백히 시간 외적인 〈당신의 것^{Yours}〉(2000, 닉 해프너^{Nick Haffner} 안무)이다. 여기서 폴란드 작곡가 야로슬라브 카푸스친스키^{Jaroslav Kapuscinski}는 디스클라비어^{Disklavier} 키보드를 연주하는데, 이 각각의 미디 음은 그 악기 위에 걸려 있는 스크린에 투사되는 프랑크푸르트발레 소속의 무용수인 안토니 리치^{Anthony Rizzi}의 비디오 푸티지를 조작한다. 카푸스친스키의 음악은 무용수의 이미지와 시간 모두에 상호작용해서 리치의 나체 이미지를 드라마적으로 앞으로, 또는 뒤로 보내고 일시 정지시키며 프레임별로 나아가게 한다. 타악기 소리와 베케트의 〈무를 위한 주제들^{Texts for Nothing}〉(1958)을 읽는 여자 목소리가 그 퍼포먼스의 효과를 배가시키고, 끝에는 카푸스친스키가 관객들에게 무대 위로 올라와 "무용수 역할을 하기"를 권한다.[48]

* 로마 가톨릭 교회에서 평신도용으로 사용되던 기도서로서, 성모에 대한 기도가 중심이었다.

큐리어스닷컴^{Curious.com}의 멀티미디어 연극 〈오직 재미를 위한 반자동 권총 세 자루^{Three Semi-Automatics Just for Fun}〉(1997)에서는 단일한 프리즈 프레임이 사용되어 극적 효과를 일으킨다. 이 작품은 벽 대신에 프로젝션 스크린이 설치된 박스 무대에서 상연된다. 두 명의 여성(헬렌 패리스^{Helen Paris}와 레슬리 힐^{Leslie Hill})으로 이루어진 이 극단은 개인적인 것과 정치적인 것, 시적인 것과 희극적인 것을 섞는 그들 특유의 방식을 통해 총기의 상징성을 탐구한다. 한 시퀀스는 그들의 여유롭고 내밀한 멀티미디어 연극 미학을 전형적으로 보여준다. 힐은 무대 앞쪽 우측에 스포트라이트를 받으며 앉아 있고, 측면 벽의 스크린은 중년의 여인이 정돈된 서재에 앉아 있고 "레슬리의 어머니"라는 자막이 있는 비디오 푸티지를 보여준다. 패리스는 관객을 등진 채 무대 뒤쪽 좌측에 서 있으며, 그녀 옆의 측면 벽에서는 "헬렌의 어머니"가 푸티지에 등장한다. 두 명의 중산층 중년 여성(퍼포머의 실제 어머니들)은 자신들의 외모와 목소리와는 완전히 어울리지 않게, 총에 열광하는 남성이 할 법한 방식으로 총 쏘기의 즐거움에 대해 이야기한다. 패리스의 어머니는 주방에 서서 감자를 썰다가 카메라에 대고 매우 정확한 영국식 어조로 말한다. "감자는 0.22짜리 총알에 맞으면 잘 폭발하지요." 힐의 미국인 어머니는 측면으로 앉아 총을 들고는 마치 반복적으로 총을 쏘듯이 팔을 크게 움직이면서 이렇게 주장한다. "그가 더는 위협이 되지 않는다는 것이 확실해질 때까지 쏘고 쏘고 쏘고 또 쏴야 할 거에요." 중앙의 스크린은 패리스가 천천히 고개를 돌려 굳은 표정으로 자신의 어깨 너머 뒤를(관객 쪽을) 보는 모습을 클로즈업해서 라이브로 전송한다. 그녀가 그러는 동안 힐의 해설이 조용하고 침착한 목소리로 들린다. "집에서 밤에 혼자 있을 때 스스로 취약함을 느낀 적이 있나요? 차 문을 잠그는 것을 잊지 않나요? 누군가 당신을 지켜보거나 따라오고 있다는 느낌을 받은 적이 있나요?" 패리스의 목이 끝까지 뻗어져 돌려지면, 그녀의 모습이 담긴 비디오 이미지는 프리즈 프레임에 갇힌다. 갑자기 무엇인가, 아니면 누군가가 그림자 속에 있다는 것이 인식되는 순간이다. 목소리는 계속해서 말한다. "그리고 그것은 당신에게 어떤 기분이 들게 하던가요?"

지나가는 시간

우리는 모든 디지털 퍼포먼스가 시간 외적인 질서로 특징지어진다거나, 많은 작품이 달력과 측시적인 과정들과의 명확한 관계 속에서 작동한다고 말하려는 것이 절대 아니다. 예를 들면, 트로이카랜치^{Troika Ranch}의 〈한 명의 무용수와 인터넷을 위한 이어보디^{Yearbody for Solo Dancer and Internet}〉(1996)에서는

1년 동안 매일 시간의 자연적 흐름이 퍼포먼스적으로 표시되었다. 이 극단은 1996년 11월 1일부터 1997년 10월 31일까지, 매일 다른 움직임의 형태를 취하고 있는 무용수의 이미지를 웹에 게시했고, 그 기간 동안 움직임과 프레이즈phrase는 계속해서 발전되었다. 마지막 게시물과 함께 그 솔로 춤은 완성되었으며, 그제야 365개의 이미지는 안무화된 애니메이션으로 보였다. 디지털 퍼포먼스 아카이빙과 CD롬의 유행은 시간에 대한 전통적인 연대기적 개념들과의 정확한 관계 속에서, 그리고 현재와 과거의 후손을 위해 과거를 보존하려는 본능 안에서 구상된다. 1990년대에 도서관과 박물관의 디지털화 사업들의 폭증(1990년대 이후로는 주춤해졌다), 그리고 웹상 데이터 저장의 확산은 역사적 자료(또는 적어도 그것의 이미지와 텍스트)를 보존하고 정리하는 데에서 컴퓨터가 맡은 역할을 방증하며, 평론가들은 아카이브와 데이터베이스가 뚜렷하게 새로운 문화적 형식이 되었다는 것에 주목한다.[49] 그와 동시에, 디지털 퍼포먼스는 역사의 "실시간"을 추적하는, 또 다른 의미에서는 "아카이빙"하는 분명하게 노스탤지어적인 프로젝트를 많이 제시한다.

조지 코츠 퍼포먼스 워크스의 〈눈 먼 전달자들Blind Messengers〉(1998)은 코츠가 "초기 캘리포니아의 예술성에 대한 멀티미디어 음악극으로서의 오마주이자 도래할 창조성의 조짐"이라고 묘사한 바 있다.[50] 새크라멘토 골든스테이트 박물관의 야외에 있는 거대한 헌법 벽* 앞에서 연출된 그 작품은 초기 미국 원주민 동굴 벽화에서 동시대 벽화, 벽에 투사된 거대한 이미지까지 캘리포니아 공공미술의 역사를 기념한다(그림 21.10). 대규모 합창단의 노래를 배경으로 디지털 시계가 1498년 9월 26일이라는 날짜를 가리키다가 1998년의 같은 날짜(작품 초연의 전날)로 바뀐다. 그리고 나서 안개, 우박, 비, 진눈깨비의 컴퓨터·필름 프로젝션이 그 벽의 노화와 쇠퇴를 시뮬레이션으로 보여주다가, 번개가 벽을 치면 한 무리의 새가 날아 나온다. 그 후 필름 프로젝션으로 보이는 "미래의 합창단"이 벽을 올라 2298년 벽의 건립 300주년 기념을 준비하며 그것을 보수하고, 2298년의 고고학자가 비디오 프로젝션으로 나타나 시간여행을 통해 1998년의 관객들과 화상통화를 한다. 그는 자신이 벽의 건립 300주년 기념식을 주관하고 있는데 행사에 포함할 1998년 100주년의 역사적 이미지가 없다면서 광각 사진을 위해 관객들에게 웃어줄 것을 부탁한다. 플래시가 터지고 오케스트라와 합창단이 클라이맥스로 치닫는 동안, 관객들은 자신들의 라이브 비디오 이미지를 보게 된다(그림 21.11).

역사적 과거와 그것이 미래로 나아가는 궤적은 에일리언네이션AlienNation Co.의 〈미그봇Mig-

* 캘리포니아 주 헌법에서 발췌한 단어들로 조각한 6피트 높이의 외벽.

그림 21.10 조지 코츠의 <눈 먼 전달자들>(1998)에서는 역사가 위에서 지나가는 동안 퍼포머들이 작은 형상으로 등장한다.

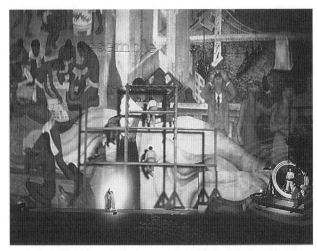

그림 21.11 <눈 먼 전달자들>은 과거와 현재, 미래, 시간여행 모두를 찬양한다.

bot〉(1998)에서도 유사하게 추적된다. 관객들은 그 극단이 "시장소적chrono-topic"이라고 부르는 시간 안에서 네 곳의 다른 공간을 천천히 이동한다. "(과거로부터 미래로, 미래로부터 현재로) 시간 이동이 필요한 … 한곳에서 다른 곳으로의 느린 이행"인 것이다.[51] 첫 공간에서는, 해체된 미라크 우주정거장

그림 21.12 에일리언네이션의 〈미그봇〉(1998)은 우주공간, 내부 공간, 오페라, 무용, "시장소적" 시간을 탐구한다.

에서 수거된 블랙박스 비행기록기에서 나온 우주비행사 제네리코 베스푸치^{Generico Vespucci}의 목소리 녹음 통역본이 재생된다. 두 번째 공간에서는 베스푸치가 쓴 미완성의 오페라에 등장하는 우주 사물들이 전시되어 있으며, 세 번째 공간에서는 관객들이 앙헬레스 로메로^{Angeles Romero}와 올가 킨나^{Olga Kinna}가 상연하는 오페라의 "첫 번째 가상의 재구성된 장"을 마주하게 된다(그림 21.12). 관객들은 〈미그봇〉의 마지막 부분을 위해 옥상으로 올라가서 망원경으로 중성자성에 접근하는 분자운의 방사광을 본다. 천문학적 카이랄성^{chirality} 이론과 분자 비대칭성에 관련된 이론적 영역을 탐구하는 동안, 내면(블랙박스 녹음에 대한 베스푸치의 내면화와 건물 내부의 공간들 등)에서 외면(베스푸치의 오페라라는 처음으로 외면화되는 것이며 관객은 건물 밖으로 나가 문자 그대로 우주를 바로 들여다본다)까지 시간과 공간에 대한 개념화가 분석되고 촉매화된다.

상호작용적인 설치 환경에서, 방문객 자신이 그 안에서 경험하는 지나가는 시간이 공동으로 포착, 재생, 그리고 시각적·시간적으로 왜곡된다. 일본의 예술가 이와이 도시오^{岩井俊雄}의 〈다른 시간, 다른 공간^{Another Time, Another Space}〉(1993)은 네 대의 비디오 카메라를 사용해 미술관 방문객들이 여덟 대로 구성된 비디오 모니터들로 자신의 이미지를 보는 모습을 기록한다. 네 대의 모니터는 텔레비전의 관습대로 4 × 3의 가로 형태로 배치되어 있으며, 다른 네 대는 90도로 회전되어 3 × 4의 세로 형태로 배치되어 있다(하지만 비디오 이미지는 관습에 따라, 옆으로가 아니라 똑바로 제시된다). 여덟 대의 컴퓨터가 비디오 이미지를 처리해서 각각의 모니터로 각각 다른 조작된 이미지를 전송한다. 각 모니터의 디

지털 변형은 특정한 기간에 걸쳐 변화하지만, 우리가 살펴본 10분 동안 제시된 서로 다른 이미지들은 다음과 같다(각 순환주기는 반복하며 지속시간은 대략적이다).

모니터 1: 실시간 비디오 이미지를 1초 동안 보여준 후, 동일한 이미지를 거꾸로 재생해 1초 동안 보여준다.

모니터 2: 4초짜리 비디오 시퀀스를 포착해 그것을 (5배) 빨리 돌려 20번 보여준다.

모니터 3: 실시간 이미지를 3초 동안 재생한 후, 동일한 시퀀스를 (2배) 느리게 반복하고 그것을 역으로 돌려 (2배) 느리게 반복한다.

모니터 4: 보통 속도이지만, 라이브 행위에서 2초 지연되어 전송되며, 이미지 왜곡을 위한 물결 효과를 사용해 신체가 마치 유원지의 왜곡거울에 비친 것처럼 뱀 같은 모양으로 보이게 한다.

모니터 5: 스크린이 네 개의 수평으로 동일한 부분으로 나뉘어 실시간 이미지를 전송하지만, 이것은 오직 관객이 움직일 때만 나타난다. 관객이 움직이면 머리, 몸통, 허벅지와 골반, 종아리가 서로 분리된 것처럼 보인다.

모니터 6: 실시간으로 작동되며 움직임을 사선으로 크게 왜곡시켜서 관객이 공간을 지나며 움직일 때 그들의 신체가 마치 스크린의 한 대각선에서 시작해 가늘게 흐르는 액체처럼 보이게 한다.

모니터 7: 실시간 이미지이지만 각각의 이미지에서 몇 개의 비디오 프레임이 다양한 패턴으로 편집되어 삭제된 것이다. 움직임은 이상하게 더듬거리고 스타카토처럼 보인다.

모니터 8: 0.5초의 시퀀스를 포착해 실시간으로 재생한 후, 그것을 (3배) 느리게 반복한다.

이 설치작품은 프랭크 질레트Frank Gillette와 아이라 슈나이더Ira Schneider의 1969년 작품 〈소거 주기Wipe Cycle〉나 댄 그레이엄Dan Graham의 〈현재 진행형의 과거(들)Present Continuous Past(s)〉(1974)과 같이 실시간으로 감시카메라의 푸티지를 전송해 관객의 시간 감각을 혼란스럽게 했던 많은 과거의 아날로그 비디오 아트 작품들을 상기시키고 또 확장한다. 이와이 도시오의 〈다른 시간, 다른 공간〉은 이러한 시간을 방해하는 감시예술 형식을 유희적이고 독창적으로 발전시킨 것으로, 폴 서먼의 〈텔레마틱 꿈〉(1993)처럼 영국 브래드퍼드의 국립영화사진박물관에 여러 해 동안 영구적으로 전시되어 있다. 그리고 서먼의 설치작품처럼, 자신들의 행위가 시간적·공간적으로 멋지게 변하는 것을 보기 위해 뛰고 점프하고 돌고 여러 몸짓을 하는 아이들에게 그 작품은 특히 즐거움을 준다.

데이비드 로크비David Rokeby의 설치작품 〈보다Watch〉(1995)도 역시 시간적 조작, 그리고 벽에 나란

히 위치한 두 개의 프로젝션을 통해 촬영된 자신을 보는 갤러리 방문객들을 중심으로 한다. 프로젝션 하나는 가만히 있는 방문객들만을 또렷하게 보여주고 움직이는 사람들은 희뿌옇고 흐릿하게 보여줌으로써 미래주의자들이 크로노포토그래피에서 사용한 긴 노출과 비슷한 효과를 준다. 두 번째 프로젝션은 반대의 전략으로 작동한다. 사람들은 움직일 때만 또렷하게 보이며, "무차원의 검은 빈 공간의 윤곽으로 떠다니다가 멈추는 순간 또다시 사라진다."[52] (손목시계, 시계, 심장박동의 배경음악으로 고조된) 시간의 동시적인 왜곡과 정지의 감각은 이중의 이미지로 인해 점화된 것으로, 특별히 흥미롭다. 왜냐하면 이와이 도시오의 설치작품과는 다르게, 로크비의 이미지 두 개는 모두 실제로 생중계되는 것이며 컴퓨터를 통해 실시간으로 처리되기 때문이다. 그는 다음과 같이 말한다.

> 상호작용적 기술로 작업하면서 경험한 가장 놀라운 감각들 중 하나는 시간을 조각하는 감각 그 자체다. 영화와 영상 같은 더 전통적인 시간 기반 작업을 할 때 예술가는 선형적인 시간을 따라 사건을 배치한다. 나는 실시간 행동으로 작업하기 때문에 이제 그저 사건을 배치하는 것이 아니라 시간 그 자체의 질감과 흐름을 규정한다. 〈보다〉는 시간과 움직임의 그러한 변경된 경험에 대한 반영이다.[53]

결론

아리스토텔레스는 『자연학』에서 시간과 움직임의 상호성을 강조한다. "우리는 시간으로 움직임을 측정할 뿐만 아니라, 시간 또한 움직임으로 측정한다."[54] 아가생스키는 자신의 중대한 시간 연구에서 그 테마를 발전시켜 중심적 은유로서 '흐름passage' 개념을 채택해 그것이 철학·형이상학과 맺는 관계를 탐구한다. "존재 그 자체는 이제 시간 너머, 또는 시간 바깥에 있지 않으며, 즉 영원하지 않다. 존재는 그자신의 '흐름' 안에 존재한다."[55] 실시간으로 살아 있는 신체들이 자신들의 사전 기록된 분신과 동시적으로 작동하는 멀티미디어 퍼포먼스에서, 시간의 흐름 또한 이중이 된다. 과거와 현재의 흐름들이 시각적으로(스크린), 또 물리적으로(무대) 상연되기 때문이다. 그렇게 함으로써 퍼포먼스는 아가상스키가 영원한 철학적 문제이자 "시간 안에서 그것의 시간성을 극복하는 것"의 두려움, "시간 안에 존재하는 동시에 그것 스스로의 과거를 상기시킬 수 있도록" 의식을 재정향하는 것의 두려움이라고 묘사한 것[56]과 연관된다.

드디어 우리는 새로운 디지털 만트라로서 '실시간'이 어떻게 의미론적으로 컴퓨터 작동의 라이브니

스와 렌더링을 확고히 하며 심지어 그것을 통상적·일상적인 "시간"보다 우선시하는지를 강조하게 되는 것이다. 문화이론에서 실재의 개념들이 붕괴한 바로 그 시점에, 그 개념들은 컴퓨터이론과 관련 용어에서 새로운 가상현실을 통해서뿐만 아니라 늙은 시간의 신과 '순진한' 실재 간의 기념비적이고 의기양양한 결혼을 통해 빠르게 소생되었다. 편의를 위한 전문용어화된 결합일지는 모르나, 그럼에도 일상적인 시간으로부터 차별화된 시간성을 제안하는 데에서 그 효과는 유의미하다. 멀티미디어 연극과 퍼포먼스에서 흔히 느려지거나 빨리 감긴 프로젝션 이미지는 시간과 '유희'를 벌이지만, 우리는 더는 그 의미가 '느려진 시간'이나 '빨리 감긴 시간'이 아니라, '시간 바깥'이 되었음을 제안한다. 문명의 시간성이 허겁지겁 심연의 손아귀 속으로 뛰어 들어가는 것처럼 보임에 따라, 변증법적인 쌍둥이는 다른 쪽으로 끌어당기면서 그것을 다시 중심으로 끌어당기려는 템포에 브레이크를 건다. 강렬한 라이브 퍼포먼스와 시간적으로 변경된 디지털 이미지의 대위법적 요소들은 멈춰서거나 뒤로, 앞으로 감기는 시간의 느낌이 아니라 시간 외적인, 시간의 옆쪽이나 밖으로 한 걸음 비껴난 느낌을 불러일으킨다.

그와 동시에, 컴퓨터와 인간의 상대적으로 실재적인 시간들은 언제나 일치해서 잘 맞는 것은 아니다. 아서 크로커Arthur Kroker와 마리루이즈 크로커Marilouise Kroker는 〈미래를 해킹하기Hacking the Future〉(1996)에서 1990년대 중반 몬트리올에서 있었던 실험을 떠올리는데, 프로그래머들은 무용단 라라라휴먼스텝스La La La Human Steps의 빠르고 열광적인 움직임을 이미지 시퀀스로 만들려고 시도했다. 실험의 계획은 그래픽 3D 이미지 프로세서로 행위를 포착해 컴퓨터로 안드로이드같이 수정해서 이미지를 다시 실시간 재조합 루프로 전송하는 것이었다. 하지만 고강도의 빠른 테크노 무용단인 라라라휴먼스텝스의 폭발적인 속도로 인해 "속도의 신체들이 어렴풋한 벡터로" 스크린 위를 날아다니자 이미지 프로세서 뱅크가 오류를 일으키고 전기 방전이 무작위로 일어나다가 결국,

혼란스럽고 화나고 혐오와 수치를 느끼던 이미지 뱅크는 실패하고 실패하고 또 실패했다. 적어도 그날 가상성을 향한 의지는 라라라휴먼스텝스의 신들린 무용수들이라는 신체석 호석수를 만났던 것이다. 그 무용수들을 미래에 전시하기 위해 기계에 우겨넣을 수는 없었다. 인류—1, 디지털 실재—0.[57]

주석

1. Agacinski, *Time Passing*, 3.
2. Ibid., 33.

3. 예를 들어, Krysztof Pomian, *The Order of Time (L'Ordre du Temps)*을 보라.

4. Osborne, "The Politics of Time."

5. Ibid., 42.

6. Connor, "The Impossibility of the Present: or, from the Contemporary to the Contemporal," 16.

7. Connor, "The Impossibility of the Present," 16에서 재인용한 Gross, "Temporality and the Modern State," 56.

8. Connor, "The Impossibility of the Present," 17에서 재인용한 Lyotard, *The Postmodern Condition: a Report on Knowledge*, 22.

9. Agacinski, *Time Passing*, 46-47.

10. Ibid., 5.

11. Ibid., 15.

12. Luckhurst and Marks, "Hurry Up Please, It's Time: Introducing the Contemporary," 2에서 재인용한 Nordau, *Degeneration*, 39.

13. Luckhurst and Marks, "Hurry Up Please, It's Time," 1에서 재인용한 Baudelaire, *The Painter of Modern Life and Other Essays*, 13.

14. Harvey, *The Condition of Postmodernity: An Enquiry into the Origins of Social Change*를 참고할 것.

15. Connor, "The Impossibility of the Present," 21에서 재인용한 Baudrillard, "The End of the Millennium, or the Countdown,".

16. Jameson, *Postmodernism: Or, the Cultural Logic of Late Capitalism*, 25.

17. Luckhurst, "Memory Recovered/Recovered Memory," 83에서 재인용한 Huyssen, *Twilight Memories: Marking Time in a Culture of Amnesia*, 9.

18. Simpson, *Technology, Time and the Conversations of Modernity*.

19. Luckhurst and Marks, "Hurry Up Please, It's Time," 2에서 재인용한 Virilio, *The Lost Dimension*, 15.

20. Lyotard, *The Postmodern Condition: A Report on Knowledge*, 81.

21. Manovich, "Spatial Computerisation and Film Language," 72에서 재인용한 Foucault, *Dits et Ecrits*.

22. Levinas, *Le Temps et l'Autre*.

23. Builders Association, "Jet Lag."

24. 폴 비릴리오는 자신의 저서 『세 번째 창^{The Third Window}』에서 크라스노프를 "지연된 시간으로 살았던 동시대 히로인"으로 묘사한다. Builders Association, "Jet Lag"에서 재인용.

25. Builders Association, "Jet Lag."

26. Hays, "Theatrical Premonitions"에서 재인용한 르파주의 글.

27. Shewey, "Set Your Watch to Now: Robert Lepage's 'Zulu Time'"에서 재인용한 르파주의 글.

28. Shewey, "Set Your Watch to Now."

29. Ibid.

30. Pavis, "Afterword: Contemporary Dramatic Writings and the New Technologies," 188.

31. Ibid., 189.

32. Lepage "Zulu Time."

33. Ibid.

34. Shewey, "Set Your Watch to Now."

35. Agacinski, *Time Passing*, 8.

36. Causey, "The Aesthetics of Disappearance and the Politics of Visibility in the Performance of Technology," 67.

37. 시어도어 섕크[Theodore Shank]가 지적하듯이, 포먼의 목적은 "관객이 자신 앞에서 일어나는 이 연극적 순간들이 어떻게 전개될지, 또는 인물과 동기를 어떻게 드러내는지 보다는 그 자체에 집중하는 고도로 의식적인 조건이다. 그의 공연들은 관객을 고도로 집중된 지각의 상태에 있도록 하며, 그들의 주의집중의 유혹될 수 있는 허구적 세계로 깊게 들어가도록 허용하지 않는다… 그리고 [그들은] 현재 순간의 연극성을 덜 통렬하게 지각할 것이다." Shank, *Beyond the Boundaries: American Alternative Theatre*, 311.

38. La Fura dels Baus, "F@ust version 3.0."

39. Docherty, "Now, Here, This," 53에서 재인용한 Levinas, *Le Temps et l'Autre*, 17.

40. Blossom, "On Filmstage," 69.

41. Ibid., 71-72.

42. Rush, *New Media in Late 20th-Century Art*, 12에서 재인용한 Bergson, *Matter and Memory*.

43. Ibid.

44. Tholen, "In Between: Time, Space and Image in Cross-Media Performance," 56에서 재인용한 리오타르의 글.

45. Benjamin, "The Work of Art in the Age of Mechanical Reproduction," 247.

46. Forced Entertainment, "Spin."

47. 주된 협업자는 이사벨러 예니허스와 릭 베스테르호프[Riek Westerhof], 카런 레비[Karen Levi], 랏바우트 멘스[Radboud Mens]였다.

48. Birringer, "Dance and Interactivity," 33.

49. 예를 들어 Paul, *Digital Art*, 178을 참고하라.

50. Coates, "Blind Messengers."

51. AlienNation, "Migbot."

52. Rokeby, "Watch."

53. Ibid.

54. Agacinski, *Time Passing*, 40에서 재인용한 아리스토텔레스의 글.

55. Ibid., 21.

56. Ibid., 22.

57. Kroker and Kroker, *Hacking the Future: Stories for the Flesh-Eating 90s*, 54.

22장. 기억

19 · 20세기의 사진과 그에 인접한 이미지 툴은 사회적 타임캡슐로서 기능함으로써 우리의 사회적 신체에 대한 기억을 집단적으로 표현할 수 있게 했다. 하지만 20세기 말에 우리는 이미지의 전 지구적 인플레이션, 그리고 진실로서의 사진의 성스러운 힘이 디지털 기술에 의해 소거되는 것을 목격한다. 오늘날 우리는 이미지의 재현적 본성을 신뢰할 수 없다. ⋯ 현재의 조건은 우리로 하여금 우리 피부의 외형을 바꿀 수 있게 한다. ⋯ 살과 이미지를 변화시킬 수 있는 능력과 함께, 그 안의 기억도 소거시킬 가능성이 따라온다.

—에두아르도 카츠[1]

기억과 이론

과거가 현재에 투자하는 실천과 방법의 집합체는 기억이다. 기억은 지금 존재하는 과거이다.

—리처드 터디먼[Richard Terdiman][2]

개인의 기억은 현대예술의 중심적이고 지속적인 테마였으며, 특히 자전적 이야기를 주요한 자원으로 삼았던 1960년대부터의 연극과 퍼포먼스에서도 마찬가지였다. 「텍스트로서의 자아[The Self as Text]」(1979)에서 보니 마란카[Bonnie Marranca]는 예술가의 자전적 이야기나 개인적인 정신적 공간에 대한 탐구가 포스트모던 퍼포먼스의 특징적인 요소라고 주장하며, 그것을 "자아와의 대화"라고 불렀다. 리처드 셰크너[Richard Schechner] 또한 동시대 퍼포먼스에서 자원으로서의 자아와 개인적 기억의 중심성을 논하며 텍스트로서 자전적 이야기를 사용하는 것을 퍼포머의 "자신의 의식에 대한 의식"[3]의 표현으로 묘사했다. 조지 스타이너[George Steiner]는 우리가 유토피아를 낭비했다는 죄책감으로 새로운 암흑기를 두려워하기 때문에, 과거의 감각이 우리에게 매우 중요하다고 주장한다.

오늘날 우리의 의심과 자기 질타의 태도 뒤에는 대체로 검토되지 않은 채 넘겨질 만큼 만연한 어떤 특정한

과거, 어떤 특정한 '골든타임'의 현존이 있다. … 우리를 통치하는 것은 문자 그대로의 과거가 아니라 과거에 대한 이미지들이다. 과거에 대한 이미지와 상징적 구성이 거의 유전적 정보의 방식으로 우리의 감성에 각인되어 있다.[4]

이렇듯 기억과 노스탤지어에 대한 만연한 포스트모던적 고민은 1980년대 영화에 대한 노먼 덴진 Norman Denzin의 기민한 분석인 『포스트모던 사회의 이미지Images of Postmodern Society』(1991)에서 중심적인 주장이며, "애도와 멜랑콜리로서의 포스트모더니티"[5]를 규정하는 웬디 휠러Wendy Wheeler 같은 많은 평론가에 의해 논의된 것이다. 포스트모던적 회고는 재활용 가능하고 영구적으로 접근 가능한 영화·텔레비전·디지털 미디어의 시각 아카이브에 긴밀하게 맞춰져 있다. 스티븐 코너Steven Connor에게 "이러한 연상적 자원들의 증대는 동시대 세계에서 소위 기억의 쇠약이나 집중력의 축소라고 하는 것과 긴밀하게 협력한다."[6] 더 나아가 코너는 다음과 같은 수사적 질문을 던진다.

이 세계가 동시대 정보와 재생산적 기술의 방대하고 다재다능한 임의접근기억장치RAM를 통해 인공 기억을 위한 그러한 능력을 발전시켰을 때, 개인 주체의 기억과 기간을 문화 전체의 기억과 기간에 연관시킬, 또는 문화의 기억을 그 개인 주체의 기억의 측면에서 계속해서 사유할 그 어떤 추가적인 필요가 있는가?[7]

흥미롭게도 기억에 대한 최신 이론들은 동시대 사회의 기억상실의 개념들, 그리고 기억과 연상 기술에 대한 집착 사이에서 맹렬히 충돌한다. 보드리야르에게 "역사는 있었지만 더는 있지 않으며"[8] 그래서 이제 "잊는 것은 그 사건만큼이나 필수적이다."[9] 인공 기억이 역사적 기억과 인간의 기억을 대체한다. "우리는 더는 유대인들로 하여금 화장터나 가스실을 통과하도록 하지 않지만, 사운드 트랙과 이미지 트랙, 보편적 스크린과 마이크로프로세서를 통과하도록 만든다."[10] 촉각적 전율과 사후 감정들은 홀로코스트에 대한 인공적이고 매개된 기억 안에서, 텔레비전에 캐스팅된 유대인들과 텔레비전 속 사건으로서 유도된다. "기억의 구조적 배제"에 기반을 둔 기술화된 세계의 기억상실적 "시간 속에서 일련의 순수하고 연관되지 않은 현재들"을 살고 있는 정신분열적인 포스트모던적 주체에 대한 프레더릭 제임슨의 구상에도 기억을 위한 자리는 없다.[11] 안드레아스 후이센은 『기억들의 황혼: 기억상실증의 문화 속에서 시간 표시하기Twilight Memories: Marking Time in a Culture of Amnesia』(1995)에서 제임슨의 계보를 어느 정도까지 따르지만, "때로 기억 그 자체를 소비하겠다고 위협하는 기억상실증의 바이러스"는 그가

"연상기술에 대한 열광"이라고 부르는 것에 역설적으로 이르렀다고 주장한다.[12] 제임슨이 "우리 시대에 기억은 약화되었고 위대한 기억자들은 실상 멸종했다"고 생각한 반면에, 후이센은 실제로는 기억상실에 대한 두려움에 대한 반등으로 "기억의 호황이 이전에 보지 못했던 비율"로 일어났음을 강조한다.[13]

로저 러커스트Roger Luckhurst의 「기억 회복되다/회복된 기억Memory Recovered/Recovered Memory」은 이 대조되는 입장들을 보여주지만, 제임슨의 견해를 맥락 안에서 전하고자 한다. 그는 1984년, 제임슨이 『포스트모더니즘Postmodernism』을 출판한 그해에 피에르 노라Pierre Nora가 8년에 걸친 협업을 통해 일곱 권으로 출판한 『기억의 장소Lieux de Memorie』를 집필하기 시작했고 이듬해에는 독일의 유수한 학자들이 역사논쟁Historikerstreit을 통해 나치즘의 유산에 대해 폭넓게 논쟁을 벌였다는 점에 주목한다. 또한 1980년대에도 심리치료에서의 회복된 기억recovered memory에 관한 개념들은 문화비평에서 제안한 정신분열적 주체와는 완전히 다른 모델을 발전시켰다. "제임슨의 기억상실적 동시대인들이 기억에 대한 이러한 광범위한 작업을 완전히 놓치지 않았는가?"라고 러커스트는 묻는다. "십 년도 더 지난 후, 기억이 그것의 계속되는 현존을 보지 못했던 패러다임으로부터 회복된 것으로 보인다."[14] 그럼에도 "우리는 기억이 너무나 조금 남아 있기 때문에 기억에 대해 그렇게나 많이 이야기하는 것"[15]이라고 진술하는 노라처럼, 러커스트 또한 망각을 향해 구조화된 사회라는 제임슨의 중심적 개념에 동의할 수밖에 없다. 하지만 러커스트의 지적에 따르면, 이론이 기억상실의 가속화에 대해 기술을 탓하는 경향이 있기는 하지만, 기억이 반드시 우리를 구원하지는 않을 것이라는 점을 잊어서는 안 된다.

기억은 포악하게 우리 눈을 멀게 하고 우리가 거부하고 싶을지도 모르는 규정적인 정체성을 부과할 수 있다. 능동적인 잊기는 기념비적 역사의 하중으로부터 해방될 수 있다. … 동시대 기억의 변곡점들을 추적하기 위해서는 기억과다증(너무 많은 기억)과 기억상실(너무 적은 기억) 사이에서 작업하는 것의 양가감정을 유지하는 것이 필수적이다.[16]

러커스트는 심리치료의 회복된 기억 사용과 그에 따른 거짓기억증후군의 발견을 검토함으로써 오늘날 너무 적은 또는 너무 많은 기억의 공포 사이의 동시대적 위기에 관하여 진행하던 자신의 연구를 마무리한다. 그는 "기억을 진실 또는 거짓으로 안정화하고자 하는 욕망은 기억의 역사 그 자체가 굴곡져 있으며 지속적으로 변형되고 수정될 수 있다는 건망증에 의해 유도된 불안"임을 시사한다.[17]

그림 22.1 〈홈메이드〉의 1966년 버전에서 트리샤 브라운과 랜스 그리스Lance Gries. 사진: 빈센트 페레이라Vincent Pereira.

기억 회상을 연극화하기

1966년, 트리샤 브라운Trisha Brown은 영사기를 등에 부착한 채 춤을 추었고, 공간 전체를 자신의 푸티지로 휩쓸었다(〈홈메이드Homemade〉, 1966)(그림 22.1). 그로부터 30년 후인 1996년에 열린 그녀의 회고전에서 1966년과 동일한 푸티지가 모든 방향으로 투사되는 동안 브라운이 영사기를 들고 춤추자, 과거와 현재의 듀엣이 반복되었다.[18] 첫 번째의 공연에서는 과거와 현재가 만났지만, 두 개의 이미지가 "동일한" 트리샤 브라운의 것으로서 시각적으로 드러났기 때문에 여기서 그녀의 라이브 형식과 기록된 형식을 구분한 주요 요소는 '미디어'였다. 두 번째 공연에서 두 무용수를 차별화하는 중요한 요소는 이제 미디어가 아니라 '시간'이었다. 첫 번째 공연에서 영화 푸티지는 동일한 공간에서 춤추고 있는 또다른 브라운을 재현했지만, 두 번째 공연에서의 푸티지는 브라운에 대한 놀랍고 모호하지 않은 '기억'을 구성했다. 더는 그녀의 분신이 아닌, 상당히 다른 여자이지만 먼 과거의 그녀가 현현한 것이다. 요하네스 버링어에게 1996년의 공연은 "상실된 기억, 기억 상실의 잊을 수 없는 회복"[19]이었으며, 기억에 대한 리처드 터디먼의 이론적 개념인 "지금 존재하는 과거Present Past"(1993년에 출판한 터디먼의 책 제목이다)와 같이, 브라운의 공연은 얼마나 자주, 그리고 얼마나 "갑자기 기억이 우리를 좌초시키지 않는지, 그리고 오히려 우리의 표류를 나타내는지"를 상기시킨다.[20]

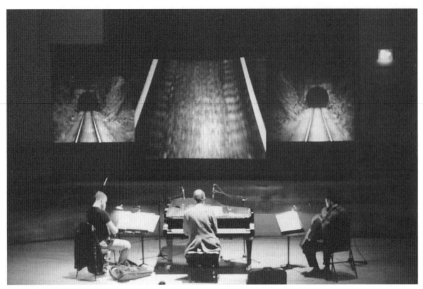

그림 22.2 토킹버드의 〈가까운 과거〉(1998)에서는 런던무지치트리오와 세 개의 비디오 이미지가 무대 위에 함께 제시되어 환기적이고 연상적인 음악적 기차 여행을 구성한다. 사진: 재닛 본Janet Vaughan.

영국 극단 토킹버드Talking Birds의 단원들은 지역 주민들을 인터뷰해 장소에 대한 그들이 떠올린 특별한 기억들을 공연용으로 재구성한다. 그들의 작업 〈저류Undercurrent〉(2000)는 해안가와 스카보로의 해변 스파 리조트에 있는 야외 무도회장에 대한 일련의 기억들을 탐구한다. 코벤트리 시의 밀레니엄 이브 기념을 위해 제작된 그들의 〈영화 카메라를 든 소녀Girl With a Movie Camera〉(1999)는 GPO영화국의 환기적인 1930년대 푸티지를 포함해 그 도시를 60년 동안 기록한 영화 아카이브를 원본 디지털 비디오와 섞어서 『이브닝스탠다드Evening Standard』 신문이 "시간을 왜곡하는 환상곡"이라고 부른 것을 보여줬다. 그들의 연극 〈가까운 과거Recent Past〉(1998, 런던무지치트리오London Musici Trio와의 공동작업)는 그 도시에서 해안까지의 불규칙한 여정을 세 대의 비디오 스크린과 창작한 음악을 연주하는 라이브 앙상블을 통해 추적한다(그림 22.2). 환기적이고 인상주의적인 이 작품은 일부는 내러티브이고 일부는 다큐멘터리로서, 그 극단에 따르면 본질적으로 "기억에 대한 사유"이다. 그들은 양측의 스크린에 비쳐진 이미지가 중앙 스크린과의 관계에서 어떻게 작동하는지를 되돌아본다. 때로는 중앙의 이미지를 반영·보완하고 때로는 리드미컬한 대위법으로 작동할 때 그들은 "이 작은 스크린들이 공연 안에서 그 영화의 '최근 기억들'로 작용"하는 것으로 간주한다.[21]

"기억 경험의 유동적인 본질"[22]은 안드레아 폴리가 자신의 예술작품과 퍼포먼스의 중심적 테마

그림 22.3 안드레아 폴리의 〈타이트〉(1997, 루이즈 매키식, 바버라 드로스와의 공동작업)에서 관객들은 입체적인 이미지를 관람하며 기억의 서로 다른 시각적, 신체적 경험을 자극하기 위해 하네스로 공중에 매달린다.

로서 묘사하는 것이다. 〈페티시〉(1996)는 유리 천장에 매달려 있는 실재의 오브제를 그것의 가상적 복제물과 병치시키며, 사용자들은 터치스크린을 조작해 그 오브제와 연관된 폴리 그 자신의 기억과 이야기들을 활성화시킨다. 〈페티시〉 프로젝트를 협업으로 발전시킨 〈무엇을 도와 드릴까요^May I Help You〉(1997)는 라이브 카바레 공연을 포함하며, 관객들은 작은 고해성사 박스를 사용해 비디오테이프에 자신들의 사적인 페티시를 기록한다. 〈타이트^Tight〉(1997, 루이즈 매키식^Louise McKissick, 바버라 드로스^Barbara Droth와의 공동작업)는 3D 모델링된 입체적인 가상 오브제와 천장에 하네스로 고정되어 매달려 있는 퍼포머·관객들을 결합해 기억, 신체의 움직임, 그리고 흔치 않은 신체적 감각 사이의 관계를 실험한다(그림 22.3). 예술과 기억을 구분된 평행선에 놓고 봄으로써, 폴리의 작업은 디지털 영역과 가상 오브제를 기억을 위한 새로운 저장소로서, 환기시키고 복제하는 기억 체계로서 전경화한다. 폴리에게 예술과 기억 모두는 "감각을 이용하고 통합하고, 둘 다 표상이며, 둘 다 영원의 감각을 가리킨다."[23]

그레이엄 하우드^Graham Harwood는 리버풀의 정신이상 죄수들의 개인적 기억을 기록하여 CD롬 형식의 〈기억의 리허설^Rehearsal of Memory〉(1995)에 포함했다. 하우드가 인터뷰했던 죄수들의 문신된 신체 이미지를 탐색함에 따라, 불편하고 감동적인 텍스트가 드러난다. 죄수들의 신체 부위와 경찰 양식

의 측면 사진, 전면 사진에는 그들의 인생 이야기가 다양한 텍스트 크기와 폰트로 새겨져 있다. 전형적으로 참혹한 한 죄수의 기억은 다음과 같은 내용이 포함되어 있다.

> 우리 아빠는 늘 주먹을 잘 썼죠. 내가 태어나기 전에 복싱을 했대요. 그는 우리 가족한테도 주먹을 썼어요. … 일곱 살 때 나는 가출을 엄청나게 했어요. 엄마 침실에 들어가서 돈을 챙겼어요. … 예전의 맹장수술 자국을 칼로 열어 그 안에 핀을 꽂고, 깨진 유리전구를 삼켰어요. … 자살 시도 후 나는 아빠가 있는 집으로 돌아가고 싶지 않았어요. … 나는 주사를 구해서 팔에 구강세척제를 주입했어요. 그게 혈관에 들어가서 내가 죽었으면 했지요.

디지털 무용극에서, 특정한 형식의 기억 회상은 신체적 과정이 되었다. 모션센서로 동작을 감지하는 공간 안에서 이루어지는 퍼포머의 운동적 행위와 제스처로 컴퓨터 메모리에서 촉발된 시각적 프로젝션과 오디오 출력을 통해서 말이다. 컴퓨터 메모리를 활성화하기 위해 열린 공간에서 무용 동작을 추적하는 것은 정말로 특별한 기억 회상 형식이며 인간의 기억이 어떻게 작동하는지에 대한 더 넓은 이해에 긴밀하게 연관된다. 기억에 대한 위대한 작가이자 기록자인 마르셀 프루스트는 기억의 자극이 무엇보다도 ('추론하는 정신'이 아니라) 신체적 감각과 우리 주변의 공기 그 자체에 불가분하게 연결되어 있음을, 아름답고 잊을 수 없는 방식으로 우리에게 말해주었다. 프루스트가 애정 어린 방식으로 "우리 기억의 더 큰 부분은 우리 바깥에, 약간 축축한 바람, 침실의 퀴퀴한 공기 또는 가을의 첫 모닥불 냄새에 있다"[24]라고 묘사한 것처럼, 이제 무용수는 그 동일한, 완전히 빈 공기 속으로 손을 뻗고, 그러면 기억이 기적처럼 생겨나고는 "움켜잡힌다." 수백 개의 예시 중에는 애리조나주립대학의 "인텔리전트 스테이지Intelligent Stage"에서 상연된 협업적 텔레마틱 무용 공연인 〈기억Memory〉(2000)[25]—이 공연은 로크비의 '초긴장 시스템Very Nervous System' 소프트웨어를 사용해 무용수의 움직임을 컴퓨터 조작에 연결시켰다—과 같이 특정적으로 기억의 테마를 중심으로 하는 공연들이 있다. 페페에스 당스의 〈스트라타, 연인의 회상Strata, Memoirs of a Lover〉(2000)는 무용, 연극, 모션센서형 디지털 프로젝션을 이용해 "시간의 상대적 본질"을 의문시하며, 인생의 특정 기간을 압축하는 내밀한 기억들을 통해 한 남자와 여자의 인생 이야기를 들려준다.[26]

기억과 트라우마

『잃어버린 시간을 찾아서In Search of Lost Time』(1919)의 1권에서, 프루스트는 프티마들렌 케이크가 담겨 있는 라임꽃차를 마신다. 그는 갑자기 몸을 떨고 잊어버렸던 기억의 틀림없는 "소중한 본질"이 가득 채워졌음을 느끼지만, 고통스럽게도 그것을 완전히 떠올리지는 못한다. 탁월한 세 페이지 동안, 그는 간절하게 분투하다가 결국 성공한다. 디지털 퍼포머들이 손짓 하나에서 폭포 같은 이미지를 불러내는 것으로 보이는 것처럼, 프루스트의 입맛도 그러하다. 그의 유년기 기억이 문자 그대로, 숨도 쉬지 않는 급류처럼 몰아치듯 쏟아진다.

> 그 길 위에 있던 오래된 회색 집, 그녀의 침실이 있던 그 집이 즉각적으로 마치 무대처럼 나타났다. … 집과 함께 그 동네, 모든 계절의 아침부터 밤까지, 그리고 그 광장, 그들이 점심 전에 나를 보냈던 그 광장과 내가 심부름을 하러 다녔던 그 길, 날씨가 좋으면 택했던 경로… 우리 정원과 스완 씨의 공원에 있던 모든 꽃, 비본느 강의 수련, 마을의 착한 사람들과 그들의 집과 교회와 콩브레 마을 전체와 그 주변, 이 모든 것이 형태와 실체를 갖추며, 그 마을과 정원 모두가, 내 찻잔에서 나타났다.[27]

디지털 퍼포먼스는 영화처럼 문자 그대로의 방식으로 기억을 재창조해 명백한 시각적 또는 서사적 형식으로 제시할 수도 있지만(프루스트의 유년기 마을처럼), 더욱더 인상주의적이거나 추상적인 방식으로 기억을 재현할 수도 있다. 트라우마 기억과 외상 후 스트레스 장애에 대한 최근의 이론들이 "그것은 전혀 기억이 아니라 트라우마적인 사건의 요소들이 비의지적으로 반복되는 것"[28]이라고 주장한 것처럼, 퍼포먼스는 순간적인 플래시백과 일시적인 회상(차 한 모금으로 프루스트에게 촉발된, 하지만 실제적인 회상은 아닌, 기억의 감각)—즉 전체적이라기보다는 부분적인 회상—을 그릴 수도 있다. 그렇게 함으로써, 디지털 퍼포먼스는 기억이 선형적인 시각적 서사로서가 아니라 특이한 "감정적 집합"으로서 정보를 저장한다는 이해에 상응한다. 특정한 기억은 보충적 정신적 또는 신체적 느낌이나 시각이나 후각 같은 외부의 자극에 의한 감정적 집합의 자극을 통해 촉발된다. 이러한 패러다임은 래리 호지스의 〈가상 베트남Virtual Vietnam〉(2000)에서도 분명하다. 이 예술치료 가상현실 경험은 외상 후 스트레스 장애를 앓고 있는 참전 군인들로 하여금 "그들의 병으로 이르게 한 경험을 대면해 이 세상에서 더욱 생산적으로 살 수 있도록" 한다.[29] 사전에 프로그래밍된 논과 헬리콥터의 몰입적 이미지와 덜커덩거리는 기관총 소리는 사용자의 기억을 문자 그대로 재현할 수는 없지만 연상적으로 작동해 감정적 집

합을 재활성화하고 촉발한다.

노리 노이마르크^{Norie Neumark}의 강렬하고 시적인 CD롬 작품 〈귓속의 충격^{Shock in the Ear}〉(1999)은 트라우마와 문화적·미적 충격에 대한 은유를 일련의 하이퍼미디어 이야기, 퍼포먼스 영상, 사운드스케이프에 사용한다. 노이마르크는 충격과 그 결과물이 시공간에 대한 우리의 경험을 들썩이고 혼란스럽게 하기 때문에 그것을 감각적이고 즐거운 경험으로 간주한다. 그녀는 특히 소리가 시간적 충격에 중심적이라고 보고 자신의 CD롬이 "소리가 새로운 참여적 예술 형식으로서 상호작용성에 가장 적합한 매체라는 충격적인 개념을 표현한다. … 왜냐하면 소리는 인터페이스 너머로, 시간 안으로, 신체 안으로, 상상 안으로 들어가기 때문이다. … 〈귓속의 충격〉은 지각과 감각을 이동하는 충격의 혼란스러운 시공간을 추적한다."[30] 트라우마, 혼란, 성적 기억은 에일리언네이션의 무용극 〈밤이 된다^{Night Falls}〉(1997)에서 주요한 테마이다. 무용수의 움직임은 "현재/현존과 저장된 것(과거/기억)을 기억과 가상성, 물질성 간의 고유 수용적 관계를 방해하는 방식으로" 상호 연결하는 기억으로서의 저장된 "이미지-오브제" 프로젝션의 특정한 모양, 색깔, 소리를 활성화하고 조작한다.[31] "신체적 기억"에 대한 전통적인 무용 개념을 가지고 놀거나 재구성하고 그것을 관련된 심리학적 치료 모델들에 정향시키기 위해 상호작용 시스템을 사용하는 것이 디지털 무용 운동 안에서 굳건한 테마로서 발전되었다.

프루스트와 반대로 그레고리 울머^{Gregory Ulmer}는 기억의 지배적 촉매는 움직임 또는 신체적 자세, 즉 생리적이고 "근감각적 사유 … 게슐레히트^{Geschlecht}*를 통한 추론"이라고 주장한다.[32] 기억 회상에 대한 이러한 이해는 정서 기억(또는 "감정 기억")이라는 스타니슬랍스키 방법론의 핵심으로, 배우가 신체적 제스처를 사용해 개인적 기억을 촉발하고 회상하여, 매일 지속적으로 진실된 감정적 느낌을 자극하기 위해 퍼포먼스에서 그 기억을 연상적으로 사용하도록 한다. 영국의 선두적인 디지털 무용단 중 하나이며, 과학신경학적 연구의 일부로서 신체 기억 탐구에 적극적으로 참여해온 랜덤댄스컴퍼니^{Random Dance Company}는 무용 실천에서 핵심적인 신체적 기억 회상을 또 다른 영역으로 데려갔다. 2003년에서 2004년까지 이 무용단은 버밍엄대학교 행동과학센터가 진행한 연구에 참여했다. 해당 연구는 뇌 기능과 신체 기억 간의 관계라든지, 뇌 손상 또는 질병이 신체 움직임과 통제에 어떻게 영향을 미치는지 등에 관한 것이었다. 무용수들은 몸 위에 빛을 반사하는 표시를 얹은 채 움직임 시퀀스를 수행하며,

* 게슐레히트는 하이데거에게서 존재론적 의미가 부정된 차이들에 대해 논하며 데리다가 사용한 독일어 단어로, 그에 따르면 인류, 국가, 인종, 종種, 속屬, 과科, 세대, 성性 등을 의미하는 다의어다. 데리다는 이 단어를 프랑스어나 영어로 번역하기를 거부했다. 이 단어를 제목으로 한 데리다의 저서 시리즈를 참고할 것.

그 표시는 비디오와 컴퓨터 모션캡처 시스템을 통해 추적되었다. 그러고 나서 무용수의 눈을 가리거나 움직임을 반대로 하는 등의 장애와 함께 동일한 움직임과 시퀀스가 반복되었고, 인간운동학 교수인 앨런 윙Alan Wing이 이끄는 연구팀은 그 데이터를 컴퓨터로 분석했다. 윙은 신체 기억을 담당하는 뇌 부분이 무용수들에게 고도로 발달되어 있으며 "전문 무용수, 그리고 단순한 움직임조차 어려운 노인이나 장애인을 조사함으로써 우리는 복잡한 움직임을 뇌가 어떻게 통제하는지를 더 잘 이해할 수 있다"고 설명한다.[33]

기억과 트라우마에 대한 덤타입의 특이한 연극적 탐구인 〈메모랜덤〉(1999-2000)은 때로는 그 자체로 끔찍한 연극적 트라우마로서, 번쩍이는 조명, 빠르게 편집된 트라우마, 파편화된 라이브 춤 움직임과 서사 등 감각적인 폭력을 사용한다.

백색 소음과 몹시 빠른 속도의 시각적 번쩍임의 폭포 속에서 … 무용수들은 느리고 감각적으로 마치 잠재의식 속에 있는 것같이 미끄러지며 목소리와 욕망이 끈덕지게 달라붙는 "기억의 숲"에서 떠다닌다. 깨어나는 이성에게 감지되지 않은 유일한 목격자/관찰자는 그 광경의 증거를 기록하며, 반복적으로 제거된다. 세 명이 세 개의 서로 다른, 감정의 가속화된 서브루틴을 통해 순환되다가 … 결국 춤은 의미로 흘러넘치는 동시에 의미가 소진된 원시적인 바다의 프리즈frieze 위로 출현한다.[34]

개방형 무대가 넓고 반투명한 프로젝션 스크린에 의해 나뉘어 있고, 스크린 뒤에서는 퍼포머들이 때로는 실루엣으로 등장해 "매분마다 우리의 경험을 좌초시키고 불안하게 침식시키는 회상의 흐릿한 차원들"[35]을 탐구한다(그림 22.4). 신체의 흐릿한 멀티미디어 프로젝션이 슬로모션과 패스트모션으로 열광적으로 뛰고 춤추면, 속도와 (시공간 모두를 통한) 이동의 이미지가 유령 같은 흐릿함과 데자뷔 사후효과를 남기며 시각적인 폭격처럼 쏟아진다. 이 효과는 폴 비릴리오가 통제에서 벗어나는 가상화된 세계에 대해 남긴 이론적 예언과 같이 "물질공간의 상실은 시간 외에는 아무것도 통치되지 못하도록 하고 … 속도의 폭력은 장소이자 법, 세계의 운명이자 '세계의 목적지'가 된다."[36] 어떤 5분짜리 장면에서 무대 위 행위는 그 동일한 장면을 사전 녹화한 비디오가 나란히 네 개로 분리되어 프로젝션으로 투사된 것과 함께 제시된다. 각각의 프로젝션은 서로 다른 속도로, 즉 느리게, 아주 느리게, 빠르게, 아주 빠르게 등으로 재생되지만, 그 장면의 클라이맥스가 네 개의 스크린과 무대 위에서 같은 순간에 맞춰지도록 설정되어 있다. 따라서 관객들은 그 장면을 다섯 개의 서로 다른 시간 프레임으로 동시에 경험

그림 22.4 덤타입의 <메모랜덤>(1999)에서 시간과 기억의 복잡성들은 때로 느리고 미묘하지만 또 때로는 부산하고 폭력적인 방식으로 연극으로서 수렴한다. 사진: 후쿠나가 카즈오福永一夫.

하게 되며, 그 효과는 또한 분명히 공간적인 것이다. 셸 페테르센Kjell Petersen은 다음과 같이 회고한다. "시간은 잡아 늘려져 동일한 행위를 통해서 동일한 클라이맥스를 향해, 하지만 서로 다른 속도로 가는 다섯 개의 평행하는 공간성으로 설정되었다. 이 장면에서 시간은 공간처럼 되고 무대배경은 공간 안에 펼쳐진 여러 개의 동시적 시간 전망에 대한 하나의 몽타주가 된다."[37]

컴퓨터 기억과 인간의 기억상실

예술·기술 평론가 마이클 러시는 "예술과 기술의 결합은 시간의 예술로서, 아마도 가장 일시적인 예술일 것이다. 사진은 시간의 한 순간을 포착하고 보존한다고 하지만, 컴퓨터 안에서 창조된 이미지는 그어떤 시간과 장소에도 기거하지 않는다."[38] 하지만 우리는 이것이 컴퓨터 기억과 디지털 이미지에 대해 많은 이가 가지고 있는 잘못된 인식이라고 생각한다. 컴퓨터 기억과 디지털 이미지는 분명 유령 같기는 하지만 그럼에도 컴퓨터의 비트, 조각, 소프트웨어와 하드웨어에 물질적으로 담겨져 체화되어 있다. 그리고 그들 사이의 네트워크 소통은 지워지지 않게 인터넷서비스제공자(ISP)에 의해 추적되고 기록된다. 러시와 다른 이들이 주장하듯 "어떤 시간과 장소에도 기거하지 않는" 대신에, 컴퓨터 메모리 뱅크의 하드웨어와 소프트웨어에 체화된 이미지와 텍스트는 이제 용의자의 컴퓨터를 가장 먼저 수색하는

그림 22.5 한 사용자가 자주(그리고 의도적으로) 실패하는 VR 설치인 〈모국어의 고고학〉
(1993, 토니 도브, 마이클 매켄지와의 공동작업)을 작동시키고 있다.

경찰의 범죄과학수사를 위한 증거가 된다. 컴퓨터 전문가들은 몇 번이고 삭제된 이미지와 텍스트를 수거하고 절대적인 정확성으로 인터넷에서의 절차들을 추적할 수 있다. 전자우편은 일시적인 것이 아니라 모든 소통 형식 중에 가장 영구적인 것 중 하나로서 인정된다. 오늘날 컴퓨터는 무엇보다도 기억 기계로서 고안된다. 물론 토니 도브의 상호작용적 VR 작품인 〈모국어의 고고학〉(1993, 마이클 매켄지와의 공동작업)에서처럼 불가피한 시스템 장애와 기억 상실이 있기는 하지만 말이다(그림 22.5). 그 작품 안의 가상 도시 풍경 안에서 정전을 시뮬레이션하는 시스템 충돌은 핵심적인 서사의 반전을 제공하여, "상호작용하는 사용자들은 계속하기 위해 스크린상의 재시동 버튼을 눌러야 하고, 그런 다음 마치 기억 상실을 겪은 것처럼 변화된 도시를 마주한다."[39] 하지만 더 일반적으로는, 그리고 확실히 네트워크 소통의 경우, 마이클 펀트가 주장하듯이 "전자 기억은 망각을 인정하지 않는다. …전자 소통의 자만은 그 무엇도 절대 망각될 수 없다는 것이다. … 모든 것은 심리치료의 도움 없이 마우스 클릭 한 번이면 회복될 수 있다."[40]

이러한 개념은 큐리어스닷컴의 내밀하고 매력적인 연극 〈기억의 무작위 장〉(1998)을 통해 연극화된다. 이 작품은 기억 저장소인 컴퓨터 RAM에 대한 우리의 신뢰가 점차 인간의 기억을 쇠퇴시키고 있다는 점을 보여준다. 그들은 "우리가 계속해서 컴퓨터 RAM을 업그레이드함에 따라, 우리의 정신과 창의성은 어디에 들어가는가? 우리 스스로의 인지를 위한 G3 칩은 어디서 얻을 수 있는가?"라고 묻는다. "중세시대 필사들은 복제하는 것의 모든 문장을 알고 있었다. 복사실 직원들은 자신들이 1분에 135부

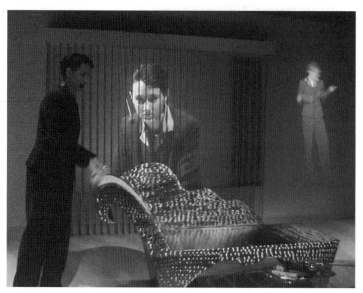

그림 22.6 큐리어스의 <기억의 무작위 장>(1998)에서 기억상실에 시달리는 레슬리 힐의 캐릭터에게 위안을 주는 것은 오직 컴퓨터 기억과 자신의 디지털 분신이다.

씩 복사하는 것이 무엇인지 거의 모른다. 디스크로 복사할 때는 그 내용이 무엇인지 전혀 알 필요가 없다."⁴¹ 두 명의 퍼포머는 자신의 기억을 시험하고, 그것이 부족하다는 것을 알게 된다. 그들은 서로의 기억이 자신의 것이라고 우기기 시작하고, 그들이 계속해서 무엇을 말하려고 했는지를 잊어버림에 따라 주저하는 기억과 불안한 망각의 복잡하고 폐쇄공포적인 상호작용이 쌓여간다. 그중 한 명은 "우리는 원본을 증명하려고 복사본을 쓰고, 복사본을 증명하려고 원본을 쓴다"고 말한다. 그들이 갈수록 서로를 무시하고 기술과 소통함에 따라, 실제 크기로 투사된 그들의 디지털 분신만이 위로를 준다. 컴퓨터로 만든 그들의 복제인간이 스스로가 누구이고 과거에 무엇을 경험했는지를 훨씬 더 견고하게 기억하고 있다(그림 22.6).

결국 퍼포머들은 자신의 잊힌 기억과 정체성을 주장하고자 서로에게 완전히 돌아서서 싸우기 시작한다. 싸움은 녹화된 스크린 푸티지로 일어나는데, 라이브 퍼포머 한 명은 테크노댄스 음악에 맞춰 춤을 추고 다른 퍼포머의 유령 같은 디지털 분신은 또 다른 스크린에 나타나 어색하고 혼란스러운 채로 옷과 신발을 확인하고 머리를 정리한다. 음악은 돌리 파튼^{Dolly Parton}의 컨트리 음악으로 바뀌고, 스크린 이미지는 풍성한 금발 머리카락으로 둘러싸인 그녀의 얼굴 스틸이미지 두 개로 바뀐다. 모핑 소프트웨어 프로그램이 그녀의 머리카락과 얼굴 부위를 천천히 변형시킨다. 그녀에 머리에 동물의 귀가

솟아나고 머리는 양털이 되어, 컨트리 가수 돌리의 얼굴이 최초의 복제동물 양인 돌리의 머리로 변신한다. 양은 오른쪽 눈을 윙크한 후 파튼의 인간 얼굴로 다시 변신한다. 퍼포머들이 스위치를 내려 마침내 기술을 중단하면 퍼포먼스가 끝난다. 프로젝션 스크린과 무대 조명이 깜박거리다가 꺼지면 두 명의 기억상실자들은 어둠으로 둘러싸인 채 남겨지고, 두 개의 성냥개비에서 타오르는 작은 불꽃의 빛으로만 겨우 그들의 두려운 얼굴이 우리를 쳐다보고 있음을 볼 수 있다.

기억의 궁전

컴퓨터는 오랫동안 메모리 뱅크, 즉 기억의 저장고로서 개념화되었고, 인터넷은 개인적, 역사적, 정보적, 상업적 기억의 끝없는 자국을 제공한다. 테드 넬슨Ted Nelson이 1965년 '하이퍼텍스트'라는 용어를 처음 고안했을 때, 그는 세상의 모든 텍스트를 연결해서 담고 있는 일종의 "다큐버스docuverse"의 창조라는 꿈을 상상한 것이었다. 가정용 컴퓨터와 웹은 기억이 보존되는 장소다. 가족사진 앨범과 구전 역사는 회고담, 사진, 사적인 일기 등으로 가득 찬 데이터베이스와 웹페이지로 대체된다. 어쩌면 웹이야말로 이탈리아 출신 귈리오 카밀로(1480-1544)의 〈기억의 궁전Memory Palace〉('기억 극장Memory Theater'으로도 알려진) 프로젝트에 가장 가까이 다가간 형식일지도 모른다. 기억의 궁전은 예언적이지만 현실화되지 않은, 예술과 지식에 헌정된 방대한 건축물의 개념이다.[42] 카밀로의 기억의 궁전 개념은 마틴 와튼버그Martin Wattenberg와 마렉 발착Marek Walczak의 넷아트 작품 〈아파트먼트Apartment〉(2001), 가상현실의 역사와 다른 환영적 공간들을 상호작용적으로 탐구할 수 있도록 하는 다수의 프로젝션이 360도로 제시되는 원통형의 설치물인 어그네시 헤게뒤시Agnes Hegedüs의 〈기억 극장 VRMemory Theatre VR〉(1997), 조지 리그래디George Legrady의 기억 데이터베이스 설치물 〈일화 형식으로 된 냉전의 아카이브An Annotated Archive of the Cold War〉(1994)와 〈기억이 가득 담긴 주머니들Pockets Full of Memories〉(2001) 등, 여러 유수의 디지털 예술작품에 직접적인 영감을 주었다.

슬로베니아 출신 에밀 흐르바틴Emil Hrvatin의 〈드라이브 인 카밀로Drive in Camillo〉(2000)는 기억의 극장을 그린 르네상스 예인자[귈리오 카밀로]의 청사진에 바친 매우 흥미로운 오미주로서, 흐르바틴이 "비트루비우스Vitruvius적 건축 양식으로 된 원형극장식 설치와 보편적인 도서관 카탈로그 사이의 혼종"이라고 묘사한 것이다.[43] 그 퍼포먼스는 자동차극장처럼 야외에서 상연되는데, 관객들은 자동차 안에서만 공연을 관람할 수 있으며 팝콘 판매원들이 그 사이를 돌아다닌다. 컴퓨터로 처리된 영화가 기

억의 궁전에 대한 카밀로의 생각들을 시각적으로 재창조하며, 일곱 명의 무용수가 라이브로 그 궁전의 움직임과 소리를 전달하고, 두 개의 고층건물 벽에 그들의 라이브 이미지가 전송되어 투사된다. 이 공연을 위한 장소는 공산주의 지도자였던 에드바르트 카르델Edvard Kardelj의 기념관인 슬로베니아 국회와 슬로베니아 최초의 백화점 사이에 위치한 것으로, 이미 잠재적이고 뿌리 깊은 집단 기억으로 가득한 장소로서 흐르바틴이 선택한 것이다.

스티븐 윌슨의 설치작품 〈기억의 지도Memory Map〉(1994)는 카밀로의 〈기억의 궁전〉의 건축적 모형을 채택해 3D 음향 환경을 통해 방문객의 기억에 대한 오디오 녹음을 역동적으로 공간화한다. 윌슨의 묘사에 따르면 "발화된 기억과 물리적 공간에서의 그 움직임이 주요한 퍼포머가 되는 일종의 전자 무용"[44]으로서, 이 작품은 시간적 기억의 공간적 매핑을 탐구한다. 멕시코 몬테레이의 어느 커다란 홀 안에서, 방문객들은 컴퓨터에 대고 말을 해서 자신의 첫사랑, 처음으로 이룬 성취, 매우 내밀했던 순간들 등의 기억을 녹음하고, 컴퓨터는 그들의 나이와 성별 등의 정보 또한 기록한다. 사운드 파일은 또 다른 컴퓨터로 전송되고 거기서는 그 데이터를 분석하고 다양한 패턴으로 다른 사운드 클립을 공간 안의 다른 스피커에 분배한다. 때로는 나이든 사람과 젊은 사람의 기억들이 홀의 끝과 끝에 몰려 있고, 때로는 남성과 여성의 목소리가 구분되어 있으며, 다른 때는 특정한 위치가 죽음이나 첫사랑 같은 특정한 기억의 종류에 연관되어 있기도 하다. 또한 컴퓨터는 목소리에 사운드 프로세싱을 적용해 속도, 크기, 빈도 등을 조작해 다른 분위기와 효과를 만들어내고, 벽에 투사되는 디지털 비디오 프로젝션은 시간 기반 과정들의 이미지를 보여준다.

미디어 기억과 시간여행

블라스트 시어리의 연극 〈거꾸로 10^{10} Backwards〉(1999)의 주인공 니키는 기억상실증을 앓고 있어서 그에 대한 대응책으로 강박적으로 자신을 비디오로 녹화하고, 이것은 시간여행의 전략으로 발전된다. 이 작품에서 그녀의 "비디오 일기" 푸티지가 간간히 끼어드는데, 그녀는 그것을 통해 자신의 하루 기억을 기록하며 미래에 대해 짐작하고 상상한다. 11장에서 우리는 니키가 아침식사용 시리얼을 먹을 때 자신이 과거에 한 동일한 행위를 보여주는 비디오에 자기 행동을 맞추던 장면에 대해 논했는데, 이제는 시간과 기억, 그리고 기억의 상실을 다루는 수준 높은 멀티미디어 연극의 훌륭한 예시로서 이 작품을 다시 살펴보려 한다. 블라스트 시어리의 비디오·컴퓨터 이미지에는 진정한 단순성과 경제성이 있다. 많

그림 22.7 블라스트 시어리의 <거꾸로 10>(1999)에서 컴퓨터로 보완된 비디오 이미지는 시간의 복잡한 개념을 암시하기 위해 미묘하고 매혹적으로 사용된다.

은 예술가와 극단들이 소프트웨어 애플리케이션의 유혹적인 시각적 팔레트를 남용하는 반면, 블라스트 시어리는 부드럽게, 최소한도로, 거의 감지되지 않을 정도로 사용한다. 그들은 디지털 툴을 조심스럽고 진정성 있게 사용하여 원본 비디오 푸티지를 향상시키지만 절대로 그것을 추상화하거나 이해하기 어려운 것으로 만들지 않는다. 시간과 물질성에 대한 복잡한 개념들이 라이브 '연극', 컴퓨터로 향상된 사전 녹화된 비디오 이미지, 그리고 라이브 카메라의 기민한 상호작용 속에서 조심스럽게, 최면을 걸 듯 전개된다(그림 22.7).

아침식사 같은 행위를 녹화하고 시간여행을 준비하면서 그것을 정지화면으로 다시 체험하는 니키의 반복된 제의 이후, 그녀는 2009년으로 이동한다. 하지만 그녀가 도착하고 1시간 후 "우리는 만난 적이 있다"고 주장하는 한 의사가 그녀의 대뇌 반구가 정렬에서 벗어나 있다는 진단을 내리자, 그녀는 의지에 반하여 다시 돌아오게 된다. 돌아온 그녀는 데자뷔와 단기기억상실을 경험하게 되고, 기술에 대한 그녀의 의존성은 더욱 강화된다. "데자뷔의 초기 단계에서 내 이복오빠는 이미 일어난 일들을 기록하게 하여 계속해서 내 집중을 방해했다. … 나는 모든 것을 붙잡기 위해 비디오카메라를 사용하기 시

그림 22.8 지나간 어린 시절을 다시 살기: 이복오빠와 여동생은 <거꾸로 10>의 거실 시퀀스에서 과거로 돌아간다.

작했다." 오빠는 니키가 미래에서 만났던 의사를 집으로 데려오지만, 그는 그녀를 도울 수 없다. 니키가 "이제 당신이 무슨 말을 했는지 알겠네요. 우리가 만난 적이 있다고 했을 때요"라고 말하자, 그는 어리벙벙해진다.

니키의 기억이 제 기능을 하도록 돕기 위해서, 그녀의 이복오빠는 그들의 어린 시절 거실에 있었던 모든 가구를 기억해볼 것을 독려한다. 니키는 의자, 테이블, 소파, 텔레비전의 위치를 그려내려고 무대 위를 오가면서 모든 것을 생생히 상세하게 묘사한다. 오빠는 무대 위의 비디오카메라를 작동시켜 그녀가 가리키는 곳을 비춘다. 그의 카메라 움직임에 완벽하게 동기화되어 스크린은 그녀가 묘사하는 거실의 가구와 벽을 (사전 녹화된) 패닝숏^panning shot 으로 보여준다(그림 22.8). 그러고 나서 그는 카메라를 돌려 니키를 비추는데, 그녀는 바닥에 앉아 몸짓을 하고 있다. 비디오 프로젝션도 동시에 움직여 그녀가 거실 카펫 위에 앉아 가구들 사이에서 똑같이 몸짓을 하고 있는 모습을 보여준다. 이것은 잘 안무된 '환영'이며, 무대 위의 카메라가 이전에는 오직 진정한 라이브 전송만을 위해 사용되었고 절대 녹화된 푸티지를 사용하지는 않았기 때문에 우리가 예상하지 않았던 것이다. 그 장면이 암시하는 것은 니

키가 이제 기술을 체화해서 그녀의 정신이 가시적인 전자 이미지를 빈 공간에 불어넣을 수 있다는 것이다.

하지만 만약 이 공연이 기술의 변환적 잠재력에 대한 담론을 제시한다면, 그 메시지는 궁극적으로 디스토피아적인 것이다. 니키는 혼란스러워하고 기억하지 못하며 신체 움직임을 조정하지 못하는 등 고장 나 있다. 그녀는 외출하지도, 방문객을 맞지도 않고 방 안에서 스스로를 고립시키다가 결국에는 자신의 의자에서 벗어나지 않는다. 생태학 연구자인 그녀의 이복오빠는 가혹한 물질적 현실을 변화시키지 못하는 기술의 무력함에 대해 연설한다.

나는 컴퓨터에 끝없는 양의 데이터를 입력하고는 이틀 후 세계의 기후가 돌이킬 수 없이 손상되었다는 말을 듣는 것에 지쳤다. 그래서 나는 데이터를 조작한다. 서유럽의 공해를 줄이고 동남아시아의 인구 증가를 줄이며 중국을 10년쯤 되돌린 후, 다시 컴퓨터에 그 데이터를 넣는다. 그러고 나서 이틀을 기다려 세계 기후가 돌이킬 수 없이 손상되었다는 결과를 듣는다. 그래서 오늘 나는 지난 14시간 동안 지구에서 몇 백만 대의 자동차를 없앴다. 나는 석탄연료로 작동하는 75개의 발전소를 폐쇄하고, 화학 산업의 확장을 직접 조정했다. 이제 나는 이틀을 기다려서 세계 기후가 엉망이라는 사실을 알게 되겠지.

하지만 〈거꾸로 10〉에 만연한 테마는 기술이 아니라 시간이다. 니키는 자신의 미래를 예측하려고 시도하다가 결국 미래로 여행한다. 그녀는 비굴하게 과거의 행위를 복제해 시간을 뒤로 돌리고, 결국 자신을 어린 시절의 집 안에 물질화시킨다. 공연의 끝에는 마지막 반전이 있다. 스크린에 제시되는 일련의 자막을 통해, 니키의 죽음이 불가피해 보일 때 의사가 돌아와서 그녀를 고쳤으며 이제 그녀는 시골에서 조용한 삶을 살고 있음이 알려진다. 마지막 장면은 10년 후에 일어나고, 그녀가 미래로 여행했을 때 의사를 만났던 장면이 반복된다. 우리가 시간에 대한 이전의 암호 같던 참조들을 갑자기 이해하기 시작하자 그 의미는 고조된다. "우리는 만난 적이 있죠"라고 의사가 말하자, 조명이 천천히 암흑으로 변한다.

이 연극에서는 텍스트와 뉴 미디어 기술의 사용이 결합되어 시간에 대한 관객의 지각을 의문시하고 재정향하도록 공모한다. 시간에 대한 탐구가 (본질상 과거에 사전 녹화된) 영화나 비디오를 라이브 퍼포먼스의 현재 시제와 결합하는 '모든' 연극의 요소라고 주장할 수 있음을 무시하려는 것은 아니다. 하지만 블라스트 시어리의 작품은 우리가 보았던 그 어떤 작품보다도 시간의 유연성에 대한 감각을 더

정교하게, 성공적으로 성취한다. 블라스트 시어리는 삐걱거리는 효과를 통해 관객을 혼란스럽게 함으로써 그렇게 하기보다는, 냉정하고 차분한 분위기로 우리를 이끌어 니키의 시간적 경험을 공유하도록 한다. 아침식사로 시리얼을 먹는 장면이 이것의 핵심이다. 니키를 그녀의 과거와 동기화하고 그녀의 라이브 형식과 두사/녹화된 형식의 명백히 동시석인 '현재들'에 관객을 농기화했기 때문이다. 그때부터 사전 녹화된 과거의 기술적 이미지는 기술적으로 매개된 현재(언제나 현존하는 라이브 카메라)와 불가분하게 모호해지기 시작하며, 비디오와 과거 기억이 라이브와 현재에 구체적으로 혼합되는 것처럼 보이는 어린 시절의 집에서의 기억 장면에서 정점에 이른다.

이 작품은 기술이 감각을 매혹시키거나 폭격하려는 스펙터클이 아니라 진정용 수면제나 섬세한 배경음악의 효과처럼 사용되어 우리의 의식적·무의식적 지각을 미묘하게 자극하고 변화시키는 고전적인 예시다. 이 작품에 대해 여러 관객과 논의한바, 이 공연의 전반적인 효과가 혼란보다는 희망적인 명확성의 느낌이었다는 여론이 상당히 지배적이었다. 이러한 반응은 공연의 끝에 보이스오버로 나오는 니키의 마지막 진술에 상응하는 것이다.

나는 혼란스럽다는 것이 눈앞에 회색이 보이는 것이라고 생각했어요. 하지만 나는 틀렸어요. 혼란은 완벽한 시야에요. 모든 것을 볼 수 있기 때문이죠.

우리는 기억에 대한 마지막 진술을 그것에 대한 가장 유려한 내레이터인 마르셀 프루스트에게 남길 것이다. 케이크를 담갔던 차의 그 특정한 맛에 대한 그의 내밀한 감각은 만성불면증, 그리고 시간여행 중의 니키가 대면했던 동일한 신체적·시간적 고뇌와 혼란으로 이어졌다가 결국, 당당하게, 분명한 시야로 열린다.

하지만 사람들의 죽음 이후, 사물들의 파괴 이후, 아무것도 오래된 과거에 존속하지 않을 때, 홀로, 더욱 취약한 채로, 하지만 더욱 견고하고 비물질적이며 끈질기고 충실하게, 냄새와 맛이 긴 시간 동안 남는다. 마치 영혼처럼 기억하고, 기다리고, 소망하고, 나머지 모든 것의 폐허 위에서, 포기하지 않고 견뎌내면서, 그들의 거의 감지할 수 없는 작은 방울, 기억의 어마어마한 건물 위에서.[45]

주석

1. Kac, "Art at the Biological Frontier," 93.

2. Terdiman, *Present Past: Modernity and the Memory Crisis*, 8.

3. Schechner, "The End of Humanism," 16.

4. Steiner, *In Bluebeard's Castle*, 3-4.

5. Wheeler, "Melancholia, Modernity and Contemporary Grief," 63.

6. Connor, "The Impossibility of the Present: or, from the Contemporary to the Contemporal," 21.

7. Ibid.

8. Baudrillard, *Simulacra and Simulation*, 45.

9. Ibid., 49.

10. Ibid.

11. Jameson, *Postmodernism: Or, the Cultural Logic of Late Capitalism*, 27, 71.

12. Luckhurst, "Memory Recovered/Recovered Memory," 83에서 재인용한 Huyssen, *Twilight Memories: Marking Time in a Culture of Amnesia*, 7 and 9.

13. Luckhurst, "Memory Recovered/Recovered Memory," 82에서 재인용한 Huyssen, *Twilight Memories: Marking Time in a Culture of Amnesia*, 5.

14. Luckhurst, "Memory Recovered/Recovered Memory," 83.

15. Luckhurst, "Memory Recovered/Recovered Memory," 83에서 재인용한 Nora, "Between Memory and History: Les Lieux de Memoire," 7.

16. Luckhurst, "Memory Recovered/Recovered Memory," 83-84.

17. Ibid., 92.

18. 1996년 브루클린아카데미오브뮤직에서 《25세의 트리샤 브라운: 포스트모던과 그 너머》라는 제목으로 열린 회고전에서. Birringer, "Dance and Media Technologies," 71을 참고할 것.

19. Birringer, "Dance and Media Technologies," 71.

20. Luckhurst , "Memory Recovered/Recovered Memory," 91에서 재인용한 Terdiman, *Present Past*, 290.

21. Talking Birds, "Recent Past."

22. Polli, "Virtual Space and the Construction of Memory," 45.

23. Ibid., 47.

24. Proust, *In the Shadow of Young Girls in Flower*, 222.

25. 애리조나주립대학 예술학연구소와 런던을 기반으로 하는 두 개의 디지털 퍼포먼스 단체 ResCen(미들섹스대학교)과 신칸센[shinkansen]이 셀바이츠 2000 축제를 위해 진행한 협업 프로젝트.

26. PPS Danse, "Strata, Memoirs of a Lover."

27. Proust, *The Way by Swanns*, 50.

28. Undrill, "Book Review," 133. Caruth, *Trauma: Explorations in Memory*를 참고할 것.

29. Bolter and Gromala, *Windows and Mirrors*, 126.

30. Neumark, "Shock in the Ear."

31. AlienNation, "Before Night Falls."

32. Ulmer, "The Miranda Warnings: An Experiment in Hyperrhetoric," 143.

33. Tysome, "Dancers Offer Cue to Brain Functions," 9에서 재인용한 윙의 글.

34. <http://epidemic.cicv.fr/geogb/art/dtype/histgb.html>.

35. Ibid .

36. Kraker, *The Possessed Individual: Technology and the French Postmodern*, 25에서 재인용한 비릴리오의 글.

37. Petersen, "The Emergence of Hyper-reality in Performance," 33.

38. Rush, *New Media in Late 20th-Century Art*, 23.

39. Murray, *Hamlet on the Holodeck: The Future Of Narrative in Cyberspace*, 105.

40. Punt, "Casablanca and Men in Black: Consciousness, Remembering and Forgetting" in Ascott, *Refraining Consciousness*, 42.

41. Curious.com, "Random Acts of Memory."

42. Ulmer, *Teletheory: Grammatology in the Age of Video*, 134를 참고할 것.

43. Hrvatin, "Drive-in Camillo."

44. Wilson, "Memory Map."

45. Proust, *The Way by Swanns*, 49-50.

VI. 상호작용성

번역 · 신원정

23장. '수행하는' 상호작용성

예술작품을 완성하는 사람은 관객이다.

— 마르셀 뒤샹[1]

상호작용성 이론

모든 예술은 관객과 작품의 상호작용이다. 그러므로 보는 사람과 보이는 것 사이에 협의나 대립이 발생한다는 점에서 모든 예술작품은 상호작용적이다. 앤드류 벤저민^{Andrew Benjamin}의 주장에 따르면 예술작품은 그 자체로 사물이 아니라 "사물에 관해 끊임없이 질문하는 것이다. … 작품의 지속적인 현존은 [작품에 대해] 계속 의문을 제기하는 것을 과업으로 삼는다."[2] 디지털 인터랙티브 예술작품과 퍼포먼스는 이용자 또는 관객이 그것을 활성화하고 그것에 영향을 미치며 그것을 가지고 놀고 정보를 입력하며, 그것을 조립하거나 완전히 바꿀 수 있다는 점에서 차별화된다.

관객 참여 퍼포먼스의 기원은 부족 의식과 공동체 춤으로 수천 년을 거슬러 올라간다. 20세기에 들어 처음으로 미래주의자들이 관객과의 직접적인 상호작용에 기반을 둔 퍼포먼스를 조직적으로 시작했다. 그들은 전형적으로 갈등과 도발을 이용하여 구경꾼이 행동에 나서도록 선동했다. 첫 번째 미래주의 선언문이 발표된 지 두 달만인 1909년, 마리네티는 전략적으로 파리의 외브르 극장을 대여했다. 1896년 알프레드 자리의 〈위뷔 왕〉이 공연되며 폭동에 가까운 반응을 불러일으켰던 이곳에서 그는 정치와 혁명을 풍자한 〈향연을 베푼 왕^{Roi Bombance}〉을 무대에 올렸다.[3] 비록 마리네티의 작품은 자리 때와 같은 폭력적 반응이나 난투를 불붙이지는 못했지만, 뒤이은 미래주의 퍼포먼스에서는 경찰이 공연자를 체포하기에 이르렀고 과일과 기타 던질 거리를 무대로 투척하는 관객의 반응은 거의 일상이 되었다. 언젠가 카를로 카라^{Carlo Carrà}가 "감자 말고 의견을 내놓으란 말이다, 멍청이들아!"[4]라고 소리친 일화는 유명하다. 미래주의자들은 객석의 청중들 사이에 반응과 상호작용이 확실하게 일어나도록 극장 좌석을 고의로 중복 예매하고 좌석에 아교풀을 칠했다. 그리고 국기를 불태우는 등의 행위

를 통해 관객과 공연자 사이에 요란한 개입을 부채질했다. 마리네티는 공공연히 경멸을 내비침으로써, 관객을 도발하고 격분시키도록 공연사들을 격려했다. 그가 출간한 『전쟁, 유일한 위생법War, the Only Hygiene』* (1911-1915)에는 "야유받는 것의 즐거움"[5]을 찬양하는 선언문이 실려있다.

데이비드 살츠가 "인터넷 문화에 대한 주목할 만한 예측"[6]이라고 평한 베르톨트 브레히트의 1932년 글에는 "광대한 배관망"이 불러일으킬 수 있는 라디오의 인터랙티브 잠재성에 관한 내용이 나온다. 그에 따르면 라디오는 "송신뿐 아니라 수신하는 법, 청취자가 듣는 것은 물론이고 말하게도 하는 법, 청취자를 고립시키는 대신에 관계 맺게 하는 법"[7]에 관한 학습 능력을 개발할 수 있다. 오늘날 브레히트의 문구는 인기 있는 BBC 토크 라디오 방송국 '파이브 라이브Five Live' 본사에서 건물의 벽면 전체를 차지할 정도로 크게 인쇄되어 있다. 1962년 매클루언이 "인터페이스가 상호작용을 의미"[8]한다는 개념을 소개한 이래로, 학자와 예술가들은 상호작용성의 다양한 정의를 끊임없이 쏟아냈다. 앤디 리프먼Andy Lippman이 보기에 상호작용성은 "참여자 쌍방에 의한 상호적이고 동시적인 활동이고 보통은 어떤 목표를 추구하지만 … 반드시 그런 것은 아니다."[9] 더 기술적으로 정의한 사이먼 페니도 마찬가지로 실시간 반응을 강조한다. "인터랙티브 시스템은 감각 기관에서 얻은 정보를 기반으로 한 자동화된 추론에 의해 순간적으로 반응하는 기계 시스템이다. … 상호작용성은 실시간을 함의한다."[10] 재닛 머리는 상호작용성과 행위주체 개념의 중대한 관련성을 강조하는데, 상호작용성은 "의미 있는 행동을 취하고 우리의 결정과 선택의 결과를 볼 수 있는 만족스러운 힘"이다.[11]

디지털 아트·비디오 설치와 관련해 마거릿 모스는 인터랙티브 사용자가 "그 세계의 선언자이자 발명가로서의 예술가 역할까지는 아닐지라도, 가상의 예술가/설치가 역할"을 맡을 것을 제안한다.[12] 볼터와 그로말라는 "일반적으로 디지털 디자인의 중요성을 서술할 때 '상호작용'보다 더 적절한 용어"인 "퍼포먼스"로 단어를 대체한다. "우리는 사용자로서 디지털 디자인과 수행적 관계를 맺게 된다. 즉, 우리는 마치 악기를 다루듯 디자인을 수행한다."[13] 비록 어떤 설치 작업의 경우에는 이것이 강력하고 적절한 비유이기는 하지만, 여기에 약간의 과장이 있음을 지적하고 싶다. 일반적으로 우리는 악기를 수행하는 것이 아니라 연주하고, 따라서 이 두 개념 사이에는 의미심장한 차이가 있다. 재런 러니어는 춤의 은유를 통해 수행적 주제를 계속 다루며 상호작용성을 내용의 한 측면으로 간주한다.

* 1915년에 발행된 시집으로 원제는 『전쟁, 세상의 유일한 위생법Guerra sola igiene del mondo』이다.

상호작용성은 미디어와의 구체적인 대화 방식이다. 그런 방법으로 사람들은 컴퓨터로 춤을 춘다. … 시각적인 것은 중요하지 않다. 중요한 것은 상호작용의 리듬이며 … 그것은 단순한 느낌이 아니다. 어떤 이들은 그것을 할 수 있다, 마치 예술가처럼. … 그것은 새로운 예술의 형식이다. … 우리는 상호작용성이 무엇인지 아직 완전히 알지 못한다.[14]

피터 바이벨이나 쥐케 딩클라와 같은 대표적 인터랙티브 아트 이론가들은 단순한 자극-반응의 폐쇄형 모드에서 극도로 유연한 개방형 모델에 이르기까지 다양한 수준과 단계의 상호작용성에 관해 논의해왔다. 딩클라는 열린 인터랙티브 예술작품을 유동적 현상으로 이해하기 위해 전위적 사례들의 시적인 정의를 제시하고, '유동하는 예술작품floating work of art'이라는 문구를 창안했다.

'유동하는 예술작품'에서 작가성은 부분적으로 예술가에게서 사용자에게로 옮겨간다. … 사이버네틱 사회에서는 사회적 관습에 의해 결정된 자신의 시선이 본인에게 되돌아오고, 시선을 통해 현실을 만들어내는 사람이 바로 자기 자신임을 깨닫게 된다. '유동하는 예술작품'에서 사용자는 자신이 근본적으로 공범임을 알게 된다. 그러나 그가 사건을 통제할 수 있는 전능한 지위를 차지하는 듯 보이는 것은 단지 외견상 그러할 뿐이다. 왜냐하면, 그는 항상 피해자인 동시에 가해자이기 때문이다. 여러 관계의 망 안에서 그는 수많은 관리자 중 한 명에 불과하다. … '유동하는 예술작품'은 더는 한 개인의 표현이 아니다. 그것은 집단의 표현도 아니며 오히려 '연결' 상태, 모든 참여자에 의해 끊임없이 재조직되는 영향들의 망이다.[15]

그런데 '상호작용성'은 많이 사용되고 남용되는 용어이고, 새천년이 시작될 무렵에는 수많은 맥락에서 점점 더 무의미한 유행어가 되었다. 앤드리아 재프는 상호작용이 이제 "역동적인 실제 체험'으로서의 기술적 상태를 서술하는 포스트모던 미학의 슬로건을 집대성한다"고 지적한다.[16] 그러나 상호작용성의 수준은 상업 제품과, 많은 사례에서 보듯 예술작품의 마케팅에서 몹시 과장되는 경우가 많았고 이는 현재에도 여전하다. 만약 누가 전등 스위치를 켠다면—그 대신에 무언가를 얻으므로—그 과정은 상호작용적이지만 실질적으로 대화가 발생한 것은 아니다. 정확하게 같은 방식으로 많은, 아마 틀림없이 '대부분을 차지하는' 명칭상 '상호작용적인' 제품과 예술작품들은—예컨대 CD롬들 대부분은—더 정확하게는 '반응적reactive'이라고 칭해져야 한다.

설치 작업과 CD롬, 웹, 게임을 포함한 인터랙티브 멀티미디어 애플리케이션들은 특히 텔레비전과

같은 대중 매체의 패권석, 단선적 전달 방식과의 결정적인 단절로 간주된다. 대중 매체의 통상적인 단방향 송수신 형식은 한스 마그누스 엔첸스베르거Hans Magnus Enzensberger의 표현처럼 "의사소통에 도움이 되기는커녕 오히려 그것을 방해한다. 송신자와 수신자가 아무런 상호작용도 할 수 없게 한다."[17] 보드리야르는 대중매체를 "반反매개적이고 비非전이적"이라고 특징짓는다. "의사소통을 발언과 응답의 상호적 장으로, 따라서 책임의 교환으로 정의하는 것에 동의한다면 … 대중매체는 비非의사소통을 조장한다."[18] 보드리야르는 대중매체가 응답을 배제하도록 정밀하게 설정되었으며 "우리는 무응답, 즉 무책임의 시대에 살고 있다"[19]고 주장한다. 이때 텔레비전의 현존이야말로 오웰식 사회 통제의 한 형태인데, 이는 텔레비전으로 인해 사람들이 더는 서로에게 말을 걸지 않기 때문이다.

텔레비전이 주로 단방향으로 작동하기 때문에 TV 진행자가 시청자에게 직접 말을 걸 때면 우리는—주로 연극이나 퍼포먼스의 공연자에게 우리가 그렇게 하듯—화면 속 진행자를 현실에서 상호작용하는 '당신'이 아니라 제삼자인 '그' 또는 '그녀'로 지각한다(TV 시청자는 인정은 받지만 인식은 되지 않는 존재이기 때문이다). 반면, 사용자/관객에게 직접 말을 걸고 그들이 유의미한 반응을 보일 수 있는 인터랙티브 설치와 퍼포먼스에서의 공연자는 '당신'이 된다. 관객과의 직접적인 상호작용의 본질상 그는 심지어 화면을 통해 매개될 때조차도 3인칭이 아니라 2인칭으로 작동한다.[20]

아우구스투 보아우과 "관객"

『뉴 미디어 리더The New Media Reader』(2003)는 일반적으로 디지털 테크놀로지가 연상되지 않는 공연 창작자 한 명에게 중요한 장을 할애한다. 상호작용성 이론과 실천에서 영향력이 큰 인물로 소개되는 그는 바로 아우구스투 보아우이다. 그는 또한 책에 실린 여타 인터랙티브 전문가들과는 달리 자신의 행위 때문에 투옥되고 고문당했으며 동료들이 브라질 군부정권에 의해 살해되는 것을 목도한 인물로도 소개된다. 노아 워드립-프루인은 '포럼'과 '보이지 않는' 연극에서 사용된 인터랙티브 기술에서 보아우가 체화에 중점을 둔 것의 중요성을 지적하며, 디지털 맥락과 보드리야르의 인코더/디코더 이항개념에서 관객/배우의 분리를 극복하는 데에 보아우의 방법들이 효과가 있을지 추측한다.[21] 그는 보아우의 보이지 않는 연극 실황 공연의 정치화된 상호작용을 디지털 예술가들과 연관 짓는다. 예를 들어 아트마크®TMark 그룹은 "유한책임회사로서 받는 보호를 이용하여 '인형과 아동용 학습도구에서 전자 액션 게임에 이르는 기업 제품들의 사보타주(정보의 변조)'를 지원하는데, 이는 제품을 접하는 이들이 변화

를 의식하지 못하는 방식으로 흔히 이루어진다.["]22

우리는 또한 메이저 법인 장난감 회사인 e토이즈eToys를 굴복시킨 것으로 유명한 전자교란극장의 중요한 정치적 행동주의에 대해 주의를 환기시키고 싶다. 이 회사는 'e토이즈'라는 도메인명을 처음 등록하고 사용했던 일단의 인터넷 예술가들에게서 명칭을 '훔쳤다.' 전자교란극장은 문자 그대로 수천 명의 웹 예술가와 자유주의자, 행동주의자들로 구성된 군대를 동원하여 'e토이즈 전쟁'에서 승리했다. 그들은 구매를 위해서가 아니라 고장 내고 다운시키기 위해 장난감 회사 웹사이트의 주문 페이지에 접속했다. 판매는 곤두박질쳤고(아마존의 경우처럼 e토이즈는 가상 회사에 불과하다), 결국 회사는 항복하고 예술가들에게 도메인명과 URL을 돌려주어야 했다.

곤살로 프라스카Gonzalo Frasca는 가상 환경과 게임에서 캐릭터의 묘사와 상황에 대한 감각을 더 강화하는 것과 관련해 보아우의 시학을 논하고, "억압받는 사람들의 〈심즈〉"에 근접하는 것을 창조했다.23 이 인용은 보아우의 유명한 저서 『억압받는 사람들의 연극Theatre of the Oppressed』(1985)과 관련이 있는데, 거기에서 보아우는 아리스토텔레스의 연극 개념을 거부하며 그것을 "억압의 시학"이라 칭한다. "세계는 주지하다시피 완벽하고 혹은 거의 완벽하고, 모든 가치가 관객에게 강제되는데, 관객은 우선적으로 등장인물에게 행동하고 사고할 권한을 순순히 위임한다."24 그럼으로써 관객은 실제 행동을 연극적 행동으로 대체하고 억압된 상태로 남게 된다고 보아우는 암시한다. 심지어 브레히트의 연극에 나오는 "개화된 아방가르드"도 의식의 차원에서 세계가 혁명적으로 변화되어야 할 대상임을 드러내기는 하지만, 관객의 행동 단계에서 움직이지는 않는다. 그러나 참여자 또는 '구경꾼'(보아우가 만들자마자 "나쁜 말!"이라고 인정한 용어)이 됨으로써 관객은 다른 등장인물에게 권한을 위임하기를 멈추고, 연극은 수동적인 것에서 행동으로 바뀐다. "관객은 자신을 해방시킨다. 그가 스스로 사유하고 행동하기 때문이다! 연극은 행동이다!"25

인터랙티브 퍼포먼스는 1970년대 마리나 아브라모비치Marina Abramovich 작업의 예와 같은 라이브 아트에서 통상적으로 그랬던 것처럼, 공연자와 관객 간의 상호 의무·윤리와 관련이 있다. 아브라모비치의 〈리듬Rhythm〉 연작에서는 때때로 관객이 개입해서 그녀의 생명을 구해야 했다. 〈리듬 5Rhythm 5〉(1974)에서 아브라모비치가 불 한가운데에서 연기를 흡입하고 의식을 잃었을 때, 그리고 〈리듬 0Rhythm 0〉(1974)에서 방문객이 그녀의 머리에 장전된 총을 겨누었을 때처럼 말이다. 뒤의 사례에서 방문객은 공간에 놓인 (깃털과 꽃에서 칼에 이르기까지) 다양한 소도구를 사용하며 작가와 상호작용했다. 아브라모비치의 완고한 수동성은 두 퍼포먼스 모두에서 큰 신뢰와 감수성(예를 들어 그녀를 한

증 돋보이게 하는 방문객들)을 수반한 상호작용을 끌어냈으나, 또한 그녀의 살을 베고 피를 마시는 것과 같은 가혹행위로 이어지기도 했다.

앤드리아 재프에 따르면 인터랙티브 경험에서 "이전의 관객들은 떨어진 거리에서 관조하던 자신의 좌석에서 벗어나 집중 조명을 받는 주체적·신체적 참여의 위치에 놓였다. 이때 그들은 스토리보드 컨트롤러, 공동저자 배우 또는 자기 자신을 공연하는 사람으로 불렸다."[26] 이러한 특징은 특정 설치 작업과 퍼포먼스들에—그리고 특정 사용자들에—해당되지만, 그것을 인터랙티브 작품의 일반적인 '규칙'이나 이해로 간주하는 것은 지나친 과장이다. 우리가 보았다시피 관람객의 스크린 매체 수용은 라이브 퍼포먼스 상태에서와는 크게 다르고, (아마 대부분의) 인터랙티브 설치의 경우 재프가 말한, 자신의 좌석에서 공중부양하여 (이목을 끄는) 연극 무대로 이동하는 관람객 이미지는 두 가지 측면에서 과장되었다. 첫째, 이미 본 바와 같이 라이브 퍼포먼스의 관람객은 스크린 매체 앞에서처럼 "거리를 둔 관조" 상태에 있지 않다. 둘째, 대부분의 사람은 무대 위로 자리를 옮겨 잘 알지도 못하는 연극 퍼포먼스에 참여하라면 질색할 것이다. 그것이야말로 문자 그대로 악몽의 소재 아닌가.

상호작용성의 범주와 수준 정의하기

많은 논평가가 서로 뚜렷이 구분되는 상호작용성의 범주와 연속 개념을 제안해왔다. 우리는 자체적인 네 가지 범주를 제안하는데, 이 범주들은 예술작품과 퍼포먼스에서 상호작용성의 상이한 유형을 구분하는 데에 유용할 것이다. "디지털 분신"의 여러 범주를 제시했을 때처럼 우리의 접근은 논의를 구조화하는 데에, 그리고 매우 광범위한 여러 실천 분야의 특정한 특징에 초점을 맞추는 데에 도움이 될 것이다. 우리가 구분한 인터랙티브 아트와 퍼포먼스의 네 가지 유형은 시스템의 개방성과 그에 따른 사용자 상호작용의 정도·깊이가 상승하는 순서대로 정렬되었다.

1. 탐색
2. 참여
3. 대화
4. 협업

그림 23.1 스텔락의 〈보철물 머리〉(2002)는 사용자와 의미 있는 진정한 대화를 실행하고, 따라서 우리의 세 번째 상호작용성 범주인 대화에 들어간다. 캐런 마르셀로와 샘 트라이친 설계, 3D 모델은 배럿 폭스 제작.

어떤 범주들은 외견상 너무 비슷하거나 미덥지 않게 여겨질 수도 있고, 쉽사리 다른 범주와 중복되는 듯 보이기도 한다. 예를 들어, 참여는 대화와 어떻게 다른가? 그리고 본질적으로 대화는 협업이 아닌가? 그러나 11장에서 논의되었던 인터랙티브 작품을 예로 들어보면, 컴퓨터로 제작되고 영사된 3D 두상이 방문객의 질문에 대답하는 스텔락의 〈보철물 머리Prosthetic Head〉에서 우리의 상호작용 범주들이 계층적 순서대로 작동하는 방식을 볼 수 있다. 그럼으로써 우리가 강조하고 싶은 것은 우리의 상호작용 분류체계와 그것이 설명하는, 사용자의 창작의 자유가 증가하는 수준이 개별 예술작품의 질, 독창성 또는 효과와 아무런 관계가 없다는 것이다. 상위범주인 협업은 다항 선택의 탐색보다 꼭 '더 낫다'는 것이 아니라 단지 '더 많이' 인터랙티브하다. 데이비드 로커비가 지적하듯, 확실히 인터랙티브 사용자가 대체로 선호하는 예술작품은 비교적 조직적이고 한정적인데, 이때 선택과 탐색은 넓게 열려 있기보다는 집중되어 있다. 말하자면 사용자는 적당한 수준의 자유를 원할 뿐이다. 로커비는 어쨌든 인터랙티브 시스템에서 자유 의식은 근본적으로 상징적이라는 점에 주목한다. "인터랙티브 예술가는 상호작용자들에게 그들이 실제보다 더 많은 자유를 갖는다는 인상을 줄 수 있다."[27]

〈보철물 머리〉에서의 상호작용성이 단순한 탐색 이상임은 명백하다. 그것은 두말할 나위 없이 참여적이지만, 상호작용의 정도는 단지 동참하는 것보다 더 심오하고 복잡하다. 사용자와 예술작품 사이에 유의미한 진짜 대화가 일어나고, 따라서 그것은 대화 유형에 속한다(그림 23.1). 그렇지만 우리가 느

끼기에 이 작품은 우리의 마지막 범주인 진정한 협업의 수준에 도달하지는 않았다. 그 이유는 사용자가 근본적으로 사전에 프로그래밍된 '작품의' 용어로 예술작품과 상호작용을 했기 때문이고(이 경우 "당신이 질문한다, 나는 대답할 것이다"), 또한 사용자가 입력하는 내용이 예술작품 그 자체를 유의미하게 변화시킨다든가, 컴퓨터나 기타 사용자와의 공동작업을 통해 '새로운 예술'을 창조하거나 구성하지 않기 때문이다. 이러한 견해에 동의하지 않는 사람도 있을 텐데, 그는 사용자와 〈보철물 머리〉 간의 대화가 (적어도 부분적으로는 확실히) 매우 독특하고 그래서 진정으로 협업적이므로 새로운 예술이라고 주장할지도 모른다. 우리는 이런 의견을 인정하면서도 그에 반박한다. 우리 범주에는 사용자의 입력이 더 자유롭고 더 개방적이며, 일어나는 일을 더 '눈에 띄게' 변화시킴으로써 진정한 협업에 더 가까운 인터랙티브 아트 모델들이 있어서이다. 인터랙티브 공간과 퍼포먼스에서 사용자가 얼마나 중요한지, 그리고 어떠한 변화를 가져오는지의 정도를 판단하는 것은 개인의 판단에 따라 결정되는 견해상의 문제이며, 우리는 솔선해서 이러한 범주화가 (가장 반응성이 뛰어난 인터랙티브 예술작품들과 마찬가지로) 정밀과학이 아님을 인정한다.

우리는 이미 다른 장에서 수많은 인터랙티브 작품에 대해 논의했으며, 단순히 하나의 또는 다른 범주에 넣기 위해 여기서 그 작품들 이야기를 다시 꺼내지는 않을 것이다. 뒤에 나오는 장에서 우리는 인터랙티브 CD롬과 컴퓨터 게임을 분석한다. CD롬의 인터랙티브 패러다임은 본질상 탐색적인데, 영역이 사전에 프로그래밍되어 있고 (대체로) 고정불변하며 사용자가 물질 또는 가상 환경을 통과하는 경로를 선택하는(또는 추측하는) 것으로 상호작용성이 한정된다. 로리 앤더슨의 〈꼭두각시 여관〉(1995)과 같은 일부 CD롬은 게임과 비슷한 형태의 참여적 활동을 제공하는 반면, 이글루의 〈윈도 98〉(1998)을 비롯한 다른 CD롬은 사용자가 이미지를 창의적으로 조작할 수 있게 한다. 컴퓨터와 비디오 게임의 다양성은 범주를 와해할 정도로 위협적인 패러다임을 제시한다. 모든 디지털 애플리케이션 중에서 게임이 진정으로 가장 인터랙티브하다고 하는데, 이는 반응이 즉각적이고 절대적이기 때문이다(좌측 방향키를 클릭하면 당신은 왼쪽으로 이동한다). 그렇지만 게임을 설정하는 매개변수들은 대체로 여전히 유동적이기보다는 매우 엄격하다. 게임은 모두 탐색적이지만(공간을 통해 움직이지만), 우리는 1인용 게임이 대부분 참여적이라고 특징지을 것이다. 왜냐하면, 그것은 "A 또는 B?"의 탐색 패러다임보다는 복잡한 활동에서의 적극적 개입을 포함하기 때문이다. 우리는 1인용 게임 플레이가 대화적이지 않다고 간주하는데, 비록 게이머와 프로그램 사이에 분명히 일종의 대화가 일어나지만, 소프트웨어가 정말 융통성 있는 대화를 제공하는 경우는 거의 없기 때문이다. 또한, 소프트웨어가 '지능적'이어서 게

임에 따라 다른 혹은 예상치 못한 일을 한다고 할지라도 소통이 '개방적'이지는 않기 때문이다. 둘이나 그 이상의 사용자가 현실 공간이나 온라인에서 함께 플레이하는 곳, 특히 그들이 팀으로서 공동으로 작업하는 곳에서는 대화적 상호작용성이 더 많이 작동한다. 우리가 협업 패러다임으로 명명한 것이 게임에서 분명하게 인식되는 경우는 매우 드물다. 왜냐하면, 게임계의 성향이 정말 새로운 아이디어를 받아들일 정도로 유연하지는 않기 때문이다. 그러나 이것은 더욱 진화된 프로그램들 덕분에 바뀌고 있으며, 확고하게 자리 잡은 수많은 게임 환경에서 게이머들은 게임계의 구조와 건축, 활동을 의미 있게 변화시키기 위해 협업한다.

탐색

> 기억하라, 끝은
> 단지 시작에 불과하다.
>
> —린 허시먼 리슨, 〈로르나^{Lorna}〉 화상 지시문, 1979-1984

마우스 클릭 한 번으로 화면의 프롬프트에 "예 또는 아니오"로 대답하거나 "오른쪽, 왼쪽, 위쪽이나 아래쪽"을 가리키는 것은 상호작용의 "가장 간단한" 형태인 탐색을 전형적으로 보여준다. 미술관의 설치 작업에서 그것은 버튼을 누르는 것이 될 수 있고, 또는 클로드 섀넌의 초기 인터랙티브 예술작품 〈궁극의 기계^{The Ultimate Machine}〉(1952)처럼 "스위치를 당기고 덮개가 열리며 손이 나타나 스위치를 오프 상태로 놓고 손 위로 다시 덮개가 닫히게 하는 것"일 수도 있다.[28] 탐색 모델은 오늘날 텔레비전에서 점점 더 중요한 역할을 하고 있는데, 승자(《팝 아이돌^{Pop Idol}》)나 패자(《빅 브라더^{Big Brother}》)를 투표로 정하는 방송에서 시청자는 리모컨이나 전화 또는 컴퓨터로 프로그램의 방향을 결정짓는다. 전화 투표, 즉 서구 민주주의 원칙을 따른 국민투표는 "국민의 뜻"을 나타낸다. 이 전략은 멀티미디어 애플리케이션과 인터넷을 접하는 시청자가 증가하면서 발생한 "인터랙티브" 요구를 감지한 방송사의 직접적인 응답이다. 이러한 조치는 역설적인데, 이와 같은 기술들이 처음 등장했을 때 그것들은 텔레비전의 패러다임과 기법을 재매개했다.[29] 로빈 넬슨^{Robin Nelson}은 인기 있는 TV 연재물·시리즈와 관련하여 "유연(한)-서사^{flexi-narrative}"라는 용어를 창안하며 텔레비전에서 인터랙티브 서사 패러다임의 채택이 어떻게 증가했는지에 주목했다. "현재 유명 텔레비전 드라마의 전형적인 90초짜리 사운드 앤드 비전 바이

트 형식을 생성하는, 패스트커팅 기법의 분절된 다중서사 구조"가 그것이다.[30]

무대에서 관객은 라이브 퍼포먼스의 탐색을 보조한다. 가령 다나 애칠리^{Dana Atchley}의 단독 공연 〈다음 출구^{Next Exit}〉(1991)에서 작가는 비디오 영사 캠프파이어 옆에 앉아 그의 "디지털 여행 가방"에 들어 있는 70개의 이야기 중 일부를 발췌하여 관객에 따라 각기 다른 고유한 퍼포먼스를 보여준다. 일곱 살 때부터 자기가 찍은 사진 이미지를 모두 간직해온 강박적 다큐멘터리 작가인 애칠리는 신기술이 문서화뿐만 아니라 스토리텔링이라는 오래된 예술에도 긍정적인 영향을 미침을 강조한다. 디지털 스토리텔링 페스티벌 주최자 겸 디지털 스토리텔링 센터 공동설립자로서 그는 "21세기의 묘지가 생존했던 삶의 인터랙티브 키오스크로 채워질 것"인지가 궁금하다.[31]

웹에서 탐색의 상호작용성은 바로 서핑 행위이며 다양한 넷아트 작품과 하이퍼텍스트 서사의 상호작용을 포함한다. 다수의 인터랙티브 스토리와 비디오 인터페이스, 그리고 온라인 '드라마'가 웹에 등장해왔다. 역사적 관점에서 볼 때 1996년은 중요하다. 그해에 세 개의 상이한 극영화 연속극이 출현했는데, 그중에는 16부작 게이 드라마 〈치명적 아름다움^{Fatal Beauty}〉과 1996년 초부터 거의 2년간 방영되었고 최초의 웹 드라마로 알려진 〈더 스팟^{The Spot}〉이 있다. 〈더 스팟〉의 중심인물은 캘리포니아 산타모니카에 있는 해변 별장을 공유하는 한 무리의 친구들이다. 비록 서사가 관습적이기는 하지만, 작품은 비선형적 상상의 형식을 비교적 효과적으로 사용하고 여러 다양한 매체를 통합한다. 에피소드들은 비디오·오디오 클립, 사진 앨범, 등장인물 일기에 대한 접근, 사용자가 레이아웃에 익숙해지도록 집 근처를 탐색할 수 있는 여행을 포함한다.

5부작 비선형 인터랙티브 드라마 〈데이지의 놀라운 발견들^{Daisy's Amazing Discoveries}〉도 1996년 온라인에 등장했으며, 당시 이 장르에서 가장 연극적이고 예술적으로 수준 높은 예였다. 이 참신한 최첨단 핀란드 작품(영어 제작)은 데이지가 낭만적인 꿈을 좇으려 유랑 서커스단을 떠나 도시로 향할 때부터의 여정을 추적한다. 상상력 넘치는 인터랙티브 요소와 '포토샵'으로 제작된 상당수의 놀랍고 정교한 포토몽타주 인터페이스 화면에서 보듯, 기획과 디자인 모두에서 혁신적이다(그림 23.2). 일부는 스물다섯 장에 달하는 사진의 디지털 합성으로, 각본가 미카 투오몰라와 감독 헤이키 레스키넨^{Heikki Leskinen}이 적절하게 묘사하듯 "거의 포토리얼리즘적 환상 세계의 이미지들"이다.[32] 풍부하고 초현실적인 화상 환경에서 서사를 통한 여러 다양한 경로의 구현이 가능한데, 예를 들어 구불구불한 길을 포장한 각양각색의 석재를 클릭하면 열두 개의 독립된 장면이 등장한다. 이 드라마는 포토몽타주 환경 외에도 텍스트와 이미지의 콜라주, 녹음된 대화를 수반하는 사진 슬라이드쇼, 음악, 그리고 몇 가지 비디오 클립

그림 23.2 미카 투오몰라와 헤이키 레스키넨의 초기 온라인 인터랙티브 드라마 〈데이지의 놀라운 발견들〉(1996).

을 포함하도록 제작되었다. 각 에피소드가 웹에 공개됨에 따라 사용자 참여를 위한 상호작용성 레벨의 상승이 가능해졌다. 사용자들은 상상 세계의 생활 잡지에 투고하거나, 술집 화장실에 그래피티 메시지를 휘갈겨 쓰거나, 채팅방에 입장함으로써 다음 화 줄거리에 영향을 끼칠 수 있게 되었다.

더 최근의 예로는 2002년 광대역 TV에 이어 BBC1 방송 웹사이트에서 상영되었던, BBC의 야심 찬 인터랙티브 드라마 〈선더 로드Thunder Road〉가 있다. 추가 정보와 인터뷰, 서브플롯 전개가 시청자들에게 주어지고, 그들은 채팅방 토론장에 참여할 수 있다. 퍼포먼스 아트 듀오인 데스퍼레이트 옵티미스트의 〈잃어버린 원인Lost Cause〉(2000)은 케미드롬 사의 본부를 폭파하기 위해 초현대적 도시를 누비는 한 여성의 여정을 다룬 웹 공상과학 서사 10부작이다. 작가들의 뉴 미디어 퍼포먼스에 대한 풍부한 상상력과 지적인 접근이 특징이며, 추억을 불러일으키는 음악 사운드트랙 및 〈라 제티La Jetée〉(1962), 〈알파빌Alphaville〉(1965)과 같은 고전 공상과학 영화에 바치는 특별한 시각적 오마주를 담고 있다.

인터랙티브 시네마

시네마는 새로운 도구가 필요하다.

—베르톨트 브레히트[33]

그림 23.3 린 허시먼 리슨의 선구적 비디오디스크 설치 〈로르나〉(1979-1984)의 대표적 스크린 이미지.

탐색 가능한 무빙 이미지 서사에는 많은 유형이 있는데, 우리가 일반적으로 "인터랙티브 시네마"라고 부르는 유형은 CD롬, 인터랙티브 설치, 온라인 서사 등을 통해, 느리지만 확실하게 예술계에서 발전했다. 그에 비해 앞으로 보게 될 상업적 시도들은 훨씬 더 많은 문제에 부딪혔다. 린 허시먼 리슨은 20년이 넘는 기간 동안 최고의 인터랙티브 서사 예술가였으며, 그녀의 비디오디스크 설치 〈로르나〉(1979-1984)는 최초의 '뉴 미디어' 인터랙티브 픽션 예술작품으로 널리 인정받는다.[34] 레이저디스크 시스템이 컴퓨터의 도움 없이 작동하지만, 그것의 스피드는 조작된 비디오 푸티지에서 손색없는 실시간 탐색적 특성을 보여준다. 사용자는 로르나를 도울 것을 요청받는다. TV 뉴스 보도에 겁을 먹은 주인공 로르나는 그 정도가 심해지다가 급기야 자신의 방을 떠날 엄두를 내지 못하고 세상과 단절된 채 자신의 아파트에 틀어박혀 텔레비전을 본다(악순환이다). 죄케 딩클라가 논평하듯 "한 인물의 역할에 능동성과 수동성이 동시에 존재하는—통제하는 동시에 통제당하는—것은 작품 초반에 리모컨을 손에 든 방문객이 마찬가지로 리모컨이 있는 로르나와 직면할 때 명백해진다. … 역설적이게도 그들은(시청자/방문객) 로르나의 공포를 키우는 바로 그 매체를 이용해 그녀를 곤경에서 구해내도록 요청받는다."[35] (그림 23.3)

사용자는 결말을 비롯하여 긍정적이거나 부정적인, 또는 흥미롭거나 역설적인 반전을 선택할 수 있는 서사가 전개될 때 그에 영향을 미칠 수 있다. 뉴미디어 아트 미술사학인 한스-페터 슈바르츠의 지적에 따르면, 〈로르나〉는 그래서 "오래전에 일어났어야 하는, 잘 대비된 패러다임의 변화와 진배없다." 허시먼의 다음 비디오디스크 〈깊은 접촉: 최초의 인터랙티브 섹슈얼 판타지 비디오디스크^{Deep Contact:}

그림 23.4 린 허시먼 리슨의 초기 인터랙티브 하이퍼카드 서사 〈깊은 접촉: 최초의 인터랙티브 섹슈얼 환타지 비디오디스크〉는 터치스크린 인터페이스와 물리적으로 접촉하도록 사용자를 초대한다.

The First Interactive Sexual Fantasy Videodisc〉(1984)는 '하이퍼카드Hypercard'를 사용해 프로그래밍되었고, 쉰다섯 개의 서사 세그먼트와 마이크로터치 모니터, 매킨토시 IIcx를 결합한 터치스크린 인터페이스를 갖는다. 탐색은 사용자가 주인공 마리온의 화상 신체의 다양한 부위를 터치하는 것에 따라 달라지는데, "나를 만져봐"라는 문구가 마리온의 이미지와 나란히 오프닝 화면에 나타난다(그림 23.4). 그녀의 머리를 터치하면 여성의 생식 기술들과 그것들이 여성의 몸에 미치는 영향, 그리고 환각지幻覺肢 개념을 해학적으로 분석하는 다양한 TV 채널을 선택할 수 있다. 마리온의 다리를 터치하면 정원의 서사로 이동하고, 거기서 사용자는 마리온, 선사禪師, 악마 중 하나를 따라가거나 미지의 길을 따라 나아간다. 제목이 암시하듯 〈깊은 접촉〉에서 사용자는 부분들을 자세히 살펴볼 수 있다. 예를 들어 정원의 덤불을 확대하면 바쁘게 거미줄을 짜는 거미가 보인다. 또한, 사용자는 숨겨진 특정 요소를 밝혀내기 위해 비디오디스크를 조작할 필요가 있다. 예컨대 선사가 말하는 모든 대화는 거꾸로 되어 있어 그 내용을 이해하려면 역재생해야 한다. 미술관 내 사용자에게 향해 있는 감시 카메라를 통해 방문객 이미지가 화면 이미지에 매핑되고, 예상한 이미지는 치환되며, "'화면을 벗어남'과 '가상현실'로 옮겨짐"의 개념이 재미있게 활용된다.[36]

이 장르의 또 다른 선구자적 예술가로는 MIT 인터랙티브 시네마 그룹의 감독으로서 초기 설치 기반 실험을 행한 글로리아나 대븐포트Gloriana Davenport와 인터랙티브 시네마 장르의 초기 개발에서 아마도 최고의 찬사를 받은 인물일 그레이엄 웨인브렌이 있다. 웨인브렌의 〈소나타Sonata〉(1990)에서 관

람객은 모니터 앞 철제 큐브 안에 앉아, 맞춤 제작된 이미지 프레임을 화면과 관련해서 가리키거나 이동시킴으로써 상호 보완적 영화 서사 두 개를 매끄럽게 움직이거나 서로 겹쳐지게 할 수 있다. 영화 서사 두 개는 욕망과 살인자에 관한 주제를 탐구하는데, 그중 하나는 성서에 나오는 유딧Judith과 홀로페르네스Holofernes 이야기를, 또 다른 하나는 톨스토이Tolstoy의 『크로이처 소나타The Kreutzer Sonata』(1890)에 기반을 둔다.[37] 피터 루넨펠드는 톨스토이의 줄거리에서 질투가 심한 남편이 부정한 부인을 살해하는 절정 직전의 순간에 주목한다. 그녀가 음악실에서 바이올린을 연주할 때 문밖에 있던 그의 분노가 솟구친다. (이미지 프레임 장치를 사용하면) "사용자는 두 개의 풍경 중 하나를 자신이 선택한 다른 풍경 '위'로 멀리 '밀어낼' 수 있다. 이것은 두 장면의 고전적 몽타주로는 가능하지 않은 일종의 즉흥성을 허용한다."[38] 웨인브렌 본인은 다음과 같이 시사한다.

> 인터랙티브 시네마의 주요 특징은 … 시청자가 접속 상태에 있다는 것이다. 즉, 그는 모든 이미지의 '뒤' 또는 아래에 모든 개별 작품 전시에서 매번 가시화될 필요는 없는 다른 이미지와 그림 체계가 존재한다는 것을 뚜렷하게 계속 의식한다. 만약 이러한 인식이 배경 이미지가 화면에 그림 체계를 가시화한다는 개념으로 바뀔 수 있다면, 우리는 프로이트식 꿈의 해석에 상응하는 비선형 서사를 갖게 될 것이다.[39]

좀 더 최근에 질 스콧은 〈유토피아의 미개척지Frontiers of Utopia〉(1995)와 같은 중요한 작품을 통해 인터랙티브 시네마 분야에서 가장 저명하고 혁신적인 예술가가 되었다. 캐럴 처칠Carol Churchill의 연극 〈톱 걸스Top Girls〉(1982)의 1막처럼 〈유토피아의 미개척지〉는 서로 다른 역사적 시기에 태어난 여덟 명의 여성을 한 테이블로 불러 모은다(그림 23.5). 스콧의 다른 작품들은 대형 공공장소에 설치되는 멀티스크린 인터랙티브 서사로 그녀의 핵심적 주제인 역사, 여성, 신체와 기술을 탐구한다. 인터랙티브 "영화들"은 또한 많은 예술가에 의해 웹에서도 개발됐다. 크리스티안 폴에 따르면, 그중 최초는 데이비드 블레어David Blair의 〈왁스웹WAXWEB〉(1993)이다. 이는 영화와 텔레비전의 역사를 고찰하는 85분짜리 영화로, 웹 사용자들이 각기 다른 순서로 조합할 수 있는 8만 개의 동영상 데이터베이스가 구축되었다.

그림 23.5 질 스콧의 인터랙티브 시네마 설치 체험 <유토피아의 미개척지>(1995) 스크린 숏.

인터랙티브 영화: 상업적 실험

신기술은 영화에서 특별한 그래픽과, 사진에 준하는 특수 효과를 낼 수 있는 도구를 마련했다. 이를 통해 창조된 시각적으로 놀라운 인공 세계는 고대[〈글래디에이터Gladiator〉(2000), 〈반지의 제왕$^{Lord\ of\ the\ Rings}$〉(2001-2003)]부터 미래[〈매트릭스$^{The\ Maxrix}$〉(1999), 〈마이너리티 리포트$^{Minority\ Report}$〉(2002)]를 아우른다. 신기술 덕분에 스턴트맨에게 따르는 위험이 최소화되었고(또는 '합성 배우들'이 그들을 완전히 대체했고), 사망한 배우(〈글래디에이터〉의 올리버 리드$^{Oliver\ Reed}$)도 대체되었으며 경비가 많이 드는 인간 엑스트라를 대신하는 커트 앤드 페이스트$^{cut-and-paste}$ 합성 군중 신이 사용된다. 영화 제작자와 스튜디오의 입장에서 컴퓨터와 영화는 아마도 하늘이 점지한 짝처럼 여겨질지 모르지만 인터랙티브 시네마라는, 칭송이 자자한 발상에서 그들의 궁극적인 완성은 큰 우려를 자아낸다.

1967년 몬트리올에서 열린 엑스포 67에서 영화 〈한 남자와 그의 세계$^{One\ Man\ and\ His\ World}$〉가 개봉되었다. 관객들은 영화가 정점에 달하기 전에 원하는 결말을 투표로 결정할 수 있었다. "부인 또는 금발의 이웃이 자살해야 하는가? 남자 주인공이 교도소에 가야 하는가, 아니면 방면되어야 하는가?"[40] 1967년의 관객은 표를 던졌지만, 그 이후 극소수의 영화관에서만 이 아이디어가 되풀이되었다. 마리로르 라이언은 그 이유를 다음과 같이 설명한다. "영화와 드라마에서 선택적 상호작용성을 실행할 때에 가장 큰 장애물은 단독 의사결정의 즐거움과 영화적 또는 드라마적 퍼포먼스의 공공적 성격이 서로

상충하는 것이다. 많은 관중을 대상으로 하는 스펙터클에서 인터랙티브 결정은 다수결에 의해 내려져야 하고, 선택의 자유는 단지 투표의 자유일 뿐이다."[41] 앨런 야마시타Allen Yamashita도 마찬가지로 다수결 원칙이라는, 좌절감을 주고 만족스럽지 않은 듣기에 대해 주의를 환기시킨다.

> 인터랙티브 특수 오락물의 시도는 '멍청한' 상호작용성으로 묘사될 수 있다. 플롯 전환 지점과 결말에서 관객이 A 또는 B를 선택하는 영화 상품이 여기 포함된다. 손님은 좌석 뒤쪽에 내장된 한 쌍의 버튼으로 '상호작용'한다. 집단 경험일 때 이런 상품들은 이야기 속 갈림길에서 '왼쪽'으로 가고 싶지 않은 절반의 관객을 실망하게 하며, 아무것도 상관하지 않고 그냥 작가가 이야기를 진행하기를 원하는 이들을 지루하게 만들 운명에 처한다.[42]

영화관 밖에서 상영된 인터랙티브 영화의 첫 상업적 사례는 주로 게임 콘솔과 연결된 혼성 게임-드라마였는데, 게임이 주된 활동이 되고 영화 푸티지 삽입물이 간간이 배치된다. 주목할 만한 초기의 예로 〈일곱 번째 손님The 7th Guest〉(1993), 〈미스트Myst〉(1993), 〈윙 커맨더 IIIWing Commander III〉(1994), 〈열한 번째 시간The 11th Hour〉(1995), 〈판타스마고리아Phantasmagoria〉(1995), 그리고 〈하비스터Harvester〉(1996)를 들 수 있다. 〈가브리엘 나이트: 아버지의 죄Gabriel Knight: Sins of the Fathers〉(1993)는 유명 배우 팀 커리Tim Curry와 레아 리미니Leah Rimini의 목소리로 구현되었지만, CD롬 여섯 개짜리 패키지로 구성된 후속편 〈가브리엘 나이트: 내면의 야수Gabriel Knight: The Beast Within〉(1995)에 가서야 비로소 영화 푸티지가 등장한다. 딘 에릭슨Dean Erickson과 조앤 타카하시Joanne Takahashi로 주연이 바뀐 "초자연적 심리스릴러"에는 늑대인간, 살인 미스터리, 그리고 '정신 나간' 왕 루트비히 2세의 죽음이 한데 어우러졌다.

인터플레이 프로덕션Interplay Productions의 〈훔쳐보는 자Voyear〉(1994)는 필립스 인터랙티브 미디어Phillips Interactive Media에 의해 처음에는 CD-I로, 그리고 나중에 CD롬으로 출시되었다. 히치콕Hitchcock의 〈이창Rear Window〉(1954)의 재매개와 같이 사용자는 아파트 안에서 (이번에는 비디오카메라와 망원경으로) 타인의 용무를 염탐한다. 대통령 후보 리드 호크의 활동을 좇고 불륜과 배신, 공갈과 같은 가족의 비밀을 밝히면서, 게이머는 살인을 저지르거나 살인자의 정체를 입증할 비디오 증거자료를 모으기 위해 서두르게 된다. 게임/영화는 단숨에 진행된다(닳고 있는 배터리와 똑딱거리는 타이머가 플레이어에게 시간의 빠른 경과를 상기시킨다). 재시작을 선택하면 몇 가지 한정적인 변화와 새로운 희

생자가 제시된다. 포르노 산업은 필연적으로 초창기부터 인터랙티브 시네마의 물결에 동참해서 1990년대 중반에 수없이 많은 CD롬 타이틀이, 그리고 이후 DVD가 출시되었다. 그중 디지털 플레이그라운드Digital Playground에서 내놓은 〈질 켈리와의 가상섹스Virtual Sex, with Jill Kelly〉(2000)는 관심 있는 이들을 교묘하게 유혹하여 "DVD 리모컨으로 그녀와 상호작용하게 한다! 당신은 성교 체위를 고른다! 카메라 앵글도 선택한다! 그녀의 분위기를 청순하거나 음란하게 설정한다! 그녀에게 당신 앞에서 옷을 벗고 나체가 되라고 요청한다! 최고로 난잡한 섹스 이야기들을 들려달라고 청한다! … 이 멋진 섹스 애니멀을 즐기고, 수없이 그녀와 즐긴다. 가상섹스 시리즈는 인터랙티브 섹스를 재정의했다." 그러나 이러한 인터랙티브 영화 패러다임은 성 산업에서 확고한 지위를 얻지 못했다. 포르노 영화의 '공급'이 (DVD와 웹을 통해) 디지털 형식으로 넘어갔음에도 불구하고 전통적인 선형 서사적 간음은 오늘날에도 여전히 우세하며 돈이 된다.

인터필름 테크놀로지Interfilm Technology사는 1992년에 인터랙티브 시네마를 처음 실험했는데, 〈아임 유어 맨I'm Your Man〉(1992)과 같은 영화에서 관객은 영화관 좌석 팔걸이의 패드를 사용해 서사 경로를 선택하는 투표를 할 수 있었다. 그러나 이 실험은 상업적으로 성공하지 못했고, "진기한 경험에 힘입은 초창기의 성공 이후에 관객은 이러한 형태의 예술적 민주주의에 금방 싫증을 냈다."[43] 하지만 DVD의 등장에 힘입어 장르는 새로운 국면으로 접어들었고, 민주적 다수의 취향에 입각한 상호작용성의 한계는 사용자들이 서사를 통해 독자적인 길을 택할 수 있는 능력을 갖추는 것으로 대체되었다. 인터필름 테크놀로지사는 〈아임 유어 맨〉을 재구성해 1998년 밥 베얀이 연출한 인터랙티브 DVD로 출시했는데, 이것은 인터랙티브 시네마 장르의 최초 사례로 널리 알려져 있다. 이 영화의 홍보는 매우 극적인 패러다임의 상당한 전환을 시사했다. "감독 자리에 올라 당신이 보고 싶은 영화를 만들어라! 당신은 등장인물을 고르고 그들에게 무슨 일이 일어날지를 선택한다. 버튼을 누름으로써 모든 것을 통제한다. 다중 플롯, 다중 엔딩—인터랙티브 영화 제작은 너무나 현실적이다. 없는 것은 스튜디오 회계사뿐이다."

결과적으로 〈아임 유어 맨〉은 상당히 거칠고 진부한 코미디 액션 스릴러로 쉰여섯 개의 상이한 영화 세그먼트를 사용하고, 사용자에게 결정의 순간 25개를 제공하여 그들이 세 명의 주인공(유혹적인 악당, 순진무구한 소녀, 젊은 영웅) 중 하나를 선택해 따르도록 한다. 이들 중 둘은 영화의 클라이맥스에서 각자 제4의 벽을 깨고 관객에게 직접 말을 건다. 악당은 그가 "FBI 요원으로 변해야 할지" 아니면 "토끼처럼 뛰어야 할지" 묻고, 소녀는 자신이 "착한 아이" 또는 "나쁜 아이"가 되어야 할지 물어온다. 음

모, 불길한 컴퓨터 디스크, 살인 플롯이 나오는 드라마가 느슨해지는 것은 이야기의 모든 분기가, 라이언의 말을 빌리자면 "일반적 해결의 '극적 사건'으로 말미암아 중단될 때이다. 즉, FBI 요원이 갑자기 등장해서 데우스 엑스 마키나처럼 레슬리에게서 디스크를 모으고 리처드를 체포하며 잭과 레슬리에게 일을 잘해낸 것을 축하한다."[44] 그러면 관객은 세 주인공의 에필로그 중 하나를 선택한다.

많은 인터랙티브 영화처럼 〈아임 유어 맨〉에서도 선택 시에 결정이 내려질 때까지 화면이 정지하는 문제가 있으며, "이것은 관객이 상상의 세계를 떠나게 만들고 몰입과 상호작용성의 충돌을 강조"한다고 라이언은 지적한다.[45] 그녀는 결정의 순간에 관람자에게 직접 말을 거는 기능에 주목한다. "인터랙티브 작품은 상상의 세계에 대한 역설적 거리 두기를 포함하는 표현 방식을 특히 좋아하고, 이는 인터랙티브 작품에 희극 정신에 대한 친화성이 내재되었다는 재닛 머리의 진단을 입증한다.[46] 그렇지만 자의식이 상호작용성의 반몰입적 효과를 보상하는 표준 방법이 된다면, 그 장치가 메타-클리셰가 되는 것을 막기 위해서는 큰 독창성이 필요할 것이다."[47]

〈텐더 러빙 케어〉

상업적 인터랙티브 시네마 장르의 베테랑이자 선구자에 속하며 〈일곱 번째 손님〉(1993)과 〈열한 번째 시간〉(1995) 등의 대표작이 있는 데이비드 휠러는 1999년에 애프터매스 미디어 Aftermath Media의 〈텐더 러빙 케어 Tender Loving Care〉(이하 〈TLC〉)를 연출했다. 이 영화는 35mm 필름으로 촬영되고 70만 달러가 들었으며 유명 영화배우(존 허트 John Hurt)가 출연하는 등 이 분야의 판돈을 크게 올렸다. 그래서 당시에는 인터랙티브 시네마가 마침내 할리우드의 대우를 받을 것으로 여겨졌다. 영화의 DVD 커버에는 "당신이 바라는 것을 보라"라는 캐치프레이즈가 적혔고, 장르의 전형적인 인터랙티브 과장이 가득한 케이스 뒷면에는 놀랄 만큼 신선한 몇 가지 주장이 담겨 있다.

당신이 이제 경험하게 될 환상은 당신이 이전에 보지도 느끼지도 못한 것이다. 바로 당신 자신의 마음속 소재에서 만들어진 환상이다. … 누구도 다른 사람과 정확하게 같은 방식으로 〈텐더 러빙 케어〉를 경험하지 않을 것이다. … 플레이어는 관음하는 자인 동시에 탐정이고 심판이자 환자이다. 변화무쌍한 각 신 사이에 터너 박사는 등장인물들의 행동을 평가하며 이때 관객에게 도움을 요청한다. … [그리고] 관객 또한 터너 박사의 환자가 되어 일련의 주제 통각 검사 Thematic Apperception Tests, TATs를 받게 된다. 검사 결과를 통해 관

객의 심리학적 프로필이 점진적으로 축적된다.

굉장하지 않은가! 우리는 사전 주문한 복사본이 도착하자마자 기계에 넣었다. 그리고 우리의 경험은 이러했다⋯. 시작 장면에서, 터니 박사를 연기하는 존 허트는 큰 지택으로 치를 몰이 올리고, 차에서 내려 아무나 흉내 낼 수 없는, 느리고 강렬하며 신중한 톤으로 카메라를 향해 말하기 시작한다. 본질은 "이 집에서 무슨 일이 있었는가?"이고, 그의 분위기와 태도로 미루어보아 아마도 매우 나쁜 일일 것임이 분명하다. 우리는 시간을 되돌려 그 집에 사는 매력적이고 젊은 중산층 커플인 앨리슨과 마이클을 찾아본다. 그들은 행복해 보이고, 듣자 하니 한 명의 자녀가 있다. 상태가 좋지 않아 위층 침대에 누워 있는 아이에 대해 앨리슨이 이야기하며 수시로 간호하러 간다. 마이클은 근심에 잠긴 모습이다. 존 허트는 최고로 훌륭한 정신과 간호사 캐스린—딱 맞는 간호사복을 입은, 도도하고 신비로우며 육감적인 금발 여인—을 파견하여, 캐스린이 앨리슨에게 설명하듯, 그들과 함께 지내며 "아이를 보살피게" 한다. 캐스린은 아이의 방을 자주 방문하며 완벽한 전문가처럼 보인다. 어느 날 밤 그녀는 침실 창가에서 블라우스를 벗고, 이때 달빛이 내리쬐는 정원에 있던 마이클은 크고 멋있게 빛나는 그녀의 젖가슴을 올려다본다.

존 허트 등장:

캐스린이 마이클 앞에서 옷을 벗었을 때 당신은 어떤 느낌이 드는가?

자극됨 / 재미있음 / 불쾌함 / 당혹스러움 / 불편함

당신은 타인의 창문을 들여다보는가?

예 / 아니요

캐스린은

매력적이다 / 적대적이다 / 지적이다 / 호감형이다 / 신비롭다

나는 좋은 사람이다. [관객 당신을 의미한다]

예 / 아니요

구강 섹스는 범죄인가?

예 / 아니요

길이가 4피트에 달하는 음경은

웃기다 / 역겹다 / 너무 크다 / 나한테 딱 좋다

만약 내가 벼룩이라면 나는 비참하게 우울한 벼룩일 것이다.

예 / 아니요

낙태

금지 / 찬성 / 의견 없음

허트가 영화를 중단시킬 때면 대략 5분마다 위와 같은 질문이 제기되고 대답이 요구된다. 그는 대체로 선행 행위에 대해 논평하고, 우리가 사건에 대해 어떻게 느끼는지를 물으며 응답을 요청하고, 우리의 개인적이고 성적인 정신 상태를 탐구하기 위해 계속해서 질문한다. "나는 말의 음경을 감탄하며 응시한 적이 적어도 한 번은 있다. 참 / 거짓." 우리는 질문에 대답하며 DVD 소프트웨어가 우리 잠재의식을 정신 측정학적으로 분석하고 파악한다고 어쩌면(그러나 부당하게) 믿을지도 모른다. 이러한 질문들에 이어 우리는 저택의 방들의 그래픽 표현을 탐색하고, 자동응답 메시지를 듣고, 침실의 탁자에서 일기를 읽고, 앨리슨의 의료 기록들을 살펴보는 등의 일을 하다가 영화로 돌아온다. 질문에 대답하고 약간 제정신이 아닌 앨리슨의 행동, 그리고 캐스린과 마이클 사이에 진행 중인 어둡고 성적인 화학작용을 관찰한 지 거의 세 시간 정도 되었음을 우리가 깨달았을 때 영화는 2막에 접어든다. 쉬는 시간이 되었다. 하지만 DVD를 종료하려는 순간, 우리는 자신의 프로필이 없어지지 않도록 프로그램에 수십 개의 수수께끼 같은 숫자와 문자를 기록하도록 요청받는다.

게임을 재개하면, 우리는 화면의 명령 페이지마다 힘들게 코드를 재입력한 후에야 우리가 떠났던 지점의 서사시로 돌아온다. 일이 복잡해진다. 침실에 아이가 없다(아니나 다를까). 자동차 사고로 아이가 사망했기 때문이다. 앨리슨은 생기 잃은 눈으로 상황을 부정하고, 캐스린은 문이 잠긴 방 안에서 그녀에게 몇 가지 개인적인 명상 치료 세션을 실시한다. 마이클이 의혹을 품고 노크하자 문이 아주 살짝 열린다(멀리 뒤에 언뜻 보이는 건 맨살인가?). 방해를 받아 화가 난 캐스린의 얼굴이 나타난다. 존 허트 등장:

캐스린과 앨리슨은 벌거벗은 채로 명상하는가?

예 / 아니요

아담과 이브는

실제로 있었다 / 허구이다

나는 장에 문제가 있다.

참 / 거짓

예술은 포르노그래피인가?

예 / 아니요

루 씨에게 무슨 일이 일어났는가? [목발 짚은 캥거루의 화면 이미지]

차에 치였다 / 미끄럼틀에서 떨어졌다 / 왈라비들에게 얻어맞았다 / 바람피우다 부인에게 걸렸다

당신은 동성애적 경험을 한 적이 있는가?

예 / 아니요

문제의 핵심으로 가보자. 마침내 마이클이 앨리슨에 대한 신의와 캐스린을 향한 욕정 사이의 고뇌 어린 윤리적 딜레마를 극복하고, 그들은 격렬하게 격정적인 섹스를 나눈다(아니나 다를까). 그러나 앨리슨과 불륜관계에 있을(또는 그렇지 않을) 수도 있는 캐스린은 그다지 좋은 사람이 아닌 것으로 밝혀진다. 점점 더 혼란에 빠진 마이클은 삽으로 캐스린을 살해하고 정원에 묻는다. 일이 일어났지만, 범죄는 득이 되지 않는다. 경찰과 정신병원에서 온 흰옷을 입은 사람들이 마이클을 밴에 태워 데려간다. 큐 사인, 그리고 존 허트가 속삭이는 훈계조의 끝맺음… 몇 가지 질문이 이어진다. 막이 내린다.

영화는 정말 끔찍하지만, 그 패러다임은 매혹적이다. 우리는 몇 주 후에 그것을 다시 시도해보기로 하고, 이번에는 우리가 마치 수녀인 듯(지나고 나서 보니 우리가 처음에는 약간 '남성적'이고 혈기 왕성하게 반응했다) '모든' 질문에 완전히 다른 대답을 입력하기로 했다. 영화를 다시 보며 전과 정반대의 심리학적 프로필을 입력했는데… 그 결과는 정확하게 같은 영화였다. 모든 프레임이 동일했다. 그 후 비록 다른 〈TLC〉 애호가들이 많지는 않아도, 그래도 몇 가지 대안적 시퀀스가 있고 만약 대답을 올바르게 조합한다면 심지어 결말이 달라질 수도 있다고 알려주었다. 하지만 우리는 또다시 영화를 보며 고통받고 싶지는 않다. 그래도 우리는 진심으로 이 영화를 추천한다(특히 비꼬기 좋아하는 기질을 가진 이들에게). 이전이나 이후에 이런 것을 본 적이 문자 그대로 전무하기 때문이다. 사실 그 이후에는 극소수의 인터랙티브 영화만이 만들어졌는데, 〈TLC〉의 대규모 예산과 거창한 실패가 그에 미친 여파가 적지 않을 것이다. 그것은 영화와 디지털 상호작용성의 역사에서 놀랍고 전례 없이 특이한 것으로 남아 있다. 좋지 않은 이유로 독특하고, 잊을 수 없으며, 웃긴다.

휠러의 다음 모험인 〈포인트 오브 뷰$^{Point of View, POV}$〉(2001, 이하 〈POV〉)는 이후에 나온 몇 안 되는 작품으로, 예산은 〈TLC〉의 3분의 1 수준인 25만 달러에 불과했다. "집착, 예술, 에로티시즘, 그리고 살인에 관한 신랄한 동시대 도시 이야기"로, 이웃인 프랭크에게 집착하는 은둔형 예술가 제인이 주인공이다. 그녀는 자신의 아파트 창문(히치콕의 〈이창〉이 다시 한 번 새재개된다)에서 프랭크의 사진을 찍고 그가 자신과 함께 등장하는 상상의 예술을 창조한다. 커버 뒤표지에 적혀 있듯 "제인의 특이한 행동은 현실과 상상 모두에서 위험하고 기괴한 사건들의 발판을 마련한다." 흥미롭게도 이번에는 섹스가 많지 않은데, 휠러가 그것을 원하지 않아서가 아니라 나중에 그가 매우 짜증스럽게 밝혔듯, 제인 역을 맡은 "아름다운" 배우가 캐스팅 시에는 가슴을 드러내는 데에 동의했다가 막상 촬영장에서는 단호하게 노출을 거부했기 때문이다. 휠러가 프로이트는 아는지 몰라도 업보에 대해서는 아는 게 없는 듯하다.

비록 〈POV〉에는 〈TLC〉의 노골적인 소프트-포르노 성적 관음증이 결여되었지만, 인터랙티브 패러다임으로 영화 속 관음증적 응시가 얼마나 많이 증가할 수 있는지 물으며 우리는 충격을 받았다. 로라 멀비$^{Laura Mulvey}$의 「시각적 쾌락과 내러티브 영화$^{Visual Pleasure and Narrative Cinema}$」(1975)에서 가장 잘 논의된 이 문제는 실제로 상당히 그러하리라고 추측되는데, 우리가 〈TLC〉를 처음 볼 때 확실히 그런 경험을 했다. 이와 관련하여 우리의 관심사는 휠러가 〈POV〉의 홍보 시작 발표에서 어떻게 청중의 기대를 유도해내는지와 연관해서 휠러의 정신분석 모델을 그 자신에게 되돌리는 데 있다. 홍보문 어디에도 성적인 언급은 없지만, 우리가 따옴표를 친 부분은 언어와 메시지의 근저에 있는 관음증적 시선의 성적·지배적 본능을 강조한다.

등장인물들에 '반응하고', '그들의 사적이고 은밀한 삶'을 '조사하라.' 그들의 감정적이고 '도덕적인 선택'에 관여하라. 당신 자신의 심리로 '파고들어', '오직 당신의 영향 아래에 이야기가 전개되는 것을 지켜보라.' '전율을 느끼고', 호기심을 느끼고, 무서워하고, '자극받고 흥분을 느껴' '더 깊고' 재미있게 영화 '보기를 경험하라.' 관여하라. '깊이 들어가라.' 결국, 그것은 '너의 관점'이다.

인터랙티브 시네마의 문제와 화용론

영리 회사가 보기에 인터랙티브 시네마는 관음증 이론보다 훨씬 더 긴급한 수많은 실질적 문제에 시달린다. 그 문제들은 특히 상업영화의 전통적인 자연주의 서사 모델과 관련이 있는데, 거기서는 비슷한

예술 기반 실험을 같은 방식으로 금하지는 않는다. 각양각색의 줄거리를 서로 차별화하고 각기 다른 개별 등장인물의 이야기를 따라가도록 범위를 넓히려면 방대한 분량의 필름과 그로 인한 막대한 예산이 필요한데, 진짜 문제는 그 대부분이 상영되지 않을 것이라는 점이다. 대니얼 샌딘은 증식하는 분기형 구조의 영화 서사에서 중요한 수학적 문제를 도표로 설명한다.

> 참여자들이 '영화'에서 5개의 중요한 선택 지점을 갖고 이때 지점마다 선택지가 두 개씩 있게 하려면 제작자는 63개의 세그먼트를 사전 녹화해야 한다. 선택이 10개라면 2,041개의 사전 녹화 세그먼트가 필요할 것이다. 이 경우, 개별 관객은 불과 10개의 세그먼트, 즉 창작된 작품의 1%의 절반만 경험하게 될 것이다. 물론, 독창적인 특수 사례 해법은 있다. 선택권이 있지만, 줄거리는 선택권과 무관하게 각각의 선택 후에 같은 지점으로 수렴되는 이야기가 있다고 생각해보라. 그러면 5개의 선택에 11개의 세그먼트만 필요할 것이다. 상호작용을 위해서는 엄청나게 많은 종류의 경험이 필요한데, 이에 대처하기 위한 합리적인 해결책 한 가지는 미리 녹화된 세그먼트 대신에 실시간으로 영상을 생성하는 것이다. 세계를 시뮬레이션하고 참여자의 선택에 따른 효과를 계산해야 한다.[48]

이와 연관된 제작상의 문제는 사용자가 어느 길을 따르든지 간에 모든 서사의 가닥이 똑같이 견고해야 할 필요가 있다는 것이다. 그러나 시나리오 작가에게 성공적인 플롯 구조 하나를 창조해내기란 이미 충분히 어려운 일이며, 50개에서 100개의 밀접하게 연관되고 서로 엮인 플롯 구조들을 성공적으로 고안하라는 것은 너무 지나친 요구일 것이다. 비록 〈숏컷Short Cuts〉(1993), 〈매그놀리아Magnolia〉(1999), 〈타임코드Timecode〉(2000)처럼 큰 성공을 거둔 다선형 영화가 있기는 하지만, 그렇더라도 그 영화들의 시퀀스는 선형적이고 줄거리와 길이가 유한하다. 그러한 영화들은 (다른 무엇보다도) '올바른' 결정을 내린다는 점에서 대본 쓰기 예술의 모범으로 남는다. 즉, 이상적인 결정을 위해서 수많은 잠재적 플롯 전개와 분기가 거부된다. 이런 이유로 사람들이 영화 매체와 상호작용하기를 절대 원하지 않는다는 시각이 널리 퍼져 있다. 사람들은 미로나 로드맵을 통해 탐색하거나 그것을 가지고 창의적으로 실험하는 것에 흥미가 없으나, 영화적 만족을 향한 최고의 경로, 그리고 가장 직행으로 가는 경로를 선호한다. 이것을 위해 시나리오 작가들은 돈을 받는다. 맥스 휘트비Max Whitby가 지적하듯 스크린 관객이 자신의 독자적인 서사를 구성할 수 있다는 발상은 스튜디오와 영화 제작자들을 처음에는 매료시키지만, "문제는 그것이 지속되지 않는다는 것이다. 당신이 실제로 그 안에 들어가서 인터랙티브 방식

으로 무언가를 만들려고 할 때 그 전제는 무너진다."⁴⁹ 앨런 야마시타는 인터랙티브 스크린 서사의 희망성과 미래에 똑같이 냉소적인데, 그의 주장에 따르면, 고대 스토리텔링에서 동시대 연극과 영화에 이르는 문화적 전통은 관객들이 능동적으로 서사를 조작하기보다는 서사를 통해 수동적으로 조종되기를 선호하는 것을 드러낸다.⁵⁰ 「인터랙티브 시네마의 신화The Myths of Interactive Cinema」(2002)에서 피터 루넨펠드는 한 걸음 더 나아가 아예 장르 전체를 "실패"로 명명한다.

인터랙티브 시네마에 관한 수많은 워크숍과 세미나는 형식의 문제와 창의적 해법을 해결하려고 애써왔다. SAGAS가 뮌헨에서 주최한 1주일짜리 워크숍에 우리가 1997년과 1998년 총 두 차례 참가했을 때, 단순한 분기형 구조보다 더 나은 모델로서 비디오 또는 영화 시퀀스의 클러스터 데이터베이스에 대한 아이디어가 제안되었다. 워크숍 대표인 제이 볼터와 마이클 조이스는 클러스터 모델이 분기형 서사의 "정지-선택-시작"의 순차적 발생에 도전하는 일종의 상호작용성을 가능케 할 수 있다고 주장했다. 영화 클립을 플롯 전개, 등장인물, 주제와 같은 기준에 근거하여 클러스터로 배열할 경우, 각 결정 지점에서 'A ⟩ B 또는 C' 분기 구조보다 더 많은 선택권이 열리고, 게다가 각 클러스터에서 선택되지 않은 클립은 선행 시퀀스에 적합하다면 나중에 접속될 수 있다. 이것은 덜 줄거리 중심적이고 구축주의적인 스토리텔링 모델을 낳고, 다각화한 서사와 예술적 구상의 가능성을 더욱 확장한다. 만약 인터랙티브 시네마의 미래가 있다면, 분기형 구조 모델보다는 더 전체론적이고 덜 비싼 유형의 형식으로 존재할 듯하다. 그와 동시에 (인터랙티브 패러다임을 탐색적인 것에서 참여적인 것으로 움직이는) 〈X 파일X Files〉(2000) 영화 게임의 예에서 볼 수 있듯, 게임과 영화 융합의 증가라는 길을 향해 이 장르는 현재 비교적 빠르게 나아가고 있다.

인터랙티브 서사에 관한 책 『디지털 허구』(2000)를 끝맺으면서 저자인 세라 슬로언은 디지털 스토리텔링의 모든 새로운 반복을 환영하는 소란과 혼란이 "단순히 그들의 참신함" 때문에 발생한다고 주장하며 노골적으로 비관적이고 보수적인 어조를 취한다.⁵¹ 그녀는 새로운 서사 관습과 장르가 계속해서 개발되고 다듬어지리라는 것을 인정하면서도 이렇게 결론짓는다. "스토리텔링 관계에 컴퓨터를 더하는 것은 결국에는 본질적으로 거의 문제가 되지 않을 것이다. … 재현 매체나 방식에 상관없이 좋은 이야기는 언제나 좋은 이야기일 것이다."⁵²

참여

폴 바누스의 〈컨센슈얼 판타지 엔진^{Consensual Fantasy Engine}〉(1995, 피터 와이로크^{Peter Weyhrauch}와의 공동작업)은 인터랙티브 영화지만, 상호작용은 선다형 문제에 대답하는 것뿐이고 투표 장치와 연극적 세트가 탐색적 패러다임을 관객 참여적 패러다임으로 전환한다. 〈컨센슈얼 판타지 엔진〉은 관객의 선호도에 부응하는 영화·비디오 이미지 몽타주를 구성하는 컴퓨터 프로그램으로, 5분마다 화면에 뜨는 여러 질문과 객관식 답에 대한 관객 박수 소리의 크기를 측정한다. 중심 주제는 미국(과 전 세계) TV로 방영된 O. J. 심슨^{O. J. Simpson}의 경찰차 추격전이며, 이 푸티지는 다양한 영화와 TV 프로그램, 만화영화에 나오는 다른 추격과 액션 시퀀스의 짧은 클립과 함께 삽입되었다. 5분 분량의 각 몽타주는 관객의 선호도에 따라 제각기 다른 스타일과 장르를 이용해(작품에서 잘라낸 영화 클립을 사용해) 누아르 스릴러 영화, 보니와 클라이드 풍의 모험 또는 키스톤 콥스^{Keystone Kops}의 영향을 드러내는 코미디의 패스티시를 보여준다. 우리가 관람한 공연에서 관객들이 가장 선호한 것은 코미디였다. 질주하는 심슨 차의 헬리콥터와 지상 촬영 푸티지에 무성영화의 자동차 스턴트, 영화 〈블루스 브라더스^{Blues Brothers}〉(1980)의 자동차 충돌, 〈톰과 제리^{Tom and Jerry}〉와 〈로드러너^{Roadrunner}〉 같은 고전 만화영화의 추격 장면들 등 갈수록 광기를 띠는 몽타주를 섞었다.

바누스는 방송과 사회의 신뢰 체계 간에 나타나는 뚜렷한 관계와 영향력을 조사하기 위해 심슨 추격 사건을 이용하고 "매체와 대중이 그러한 은유와 의미의 창조에서 어떻게 상당한 지분을 갖는지 탐구한다."[53] 비록 관객 민주주의 인터랙티브 패러다임의 한계가 널리 제기되었지만, 우리는 경험을 통해 〈컨센슈얼 판타지 엔진〉 퍼포먼스가 대단히 매력적이고 재미있으며 인터랙티브함을 확인했다. 관객은 그들의 선택을 확실하게 하려고 가능한 한 큰 소리를 내야 했는데, 이것 때문에 관객 내에서나 상호 간에 상당한 상호작용이 발생했다. 선택이 이미 이루어진 후에도 시끌벅적한 군중은 소리 지르고, 대화하고, 크고 익살스러운 혼잣말을 계속했는데, 이때 진정한 공동체 의식이 드러났다. 표결에 의한 상호작용은 무딘 도구일 수도 있지만, 이 경우 비록 관객과 화면의 상호작용성이 비교적 단순했다 할지라도 그 때문에 관객들이 아주 활기를 띠게 되었고 서로 간에 상호작용하게 되었다는 점이 더 중요하다.

후에 바누스가 마이클 마티스^{Michael Mateas}, 스테피 도마이크^{Steffi Domike}와 협업한 〈터미널 타임^{Terminal Time}〉(1999)은 인공지능 기능을 접목한 컴퓨터 시스템으로 만든 '역사 엔진'이다. 영화관 관객을 위한 인터랙티브 영화로, 오프닝 크레디트가 (빌 시먼의 디지털 아트 "재조합의 시학" 개념[54]을 시사하며) 이렇게 뜬다. "재조합 역사 장치가 〈터미널 타임〉을 보여드립니다." 그런 다음 관객은 영화관 스

그림 23.6 관객에게 호응하는 인터랙티브 영화인 〈터미널 타임〉(1999)의 화면 이미지, 스테피 도마이크, 마이클 마티스와 폴 바누스 제작.

크린에 뜨는 객관식 문제에 응답하며 박수갈채를 보내고, 재조합 소프트웨어는 그 소리 크기를 측정하며 반응한다. 문제의 예를 들면 아래와 같다.

오늘날 세계가 직면한 가장 시급한 현안은 무엇인가?

A: 남자들은 지나치게 여성스러워지고 여자들은 너무 남성적으로 되어간다.

B: 사람들이 자신의 문화유산을 잊어간다.

C: 기계가 사람보다 똑똑해지고 있다.

D: 생계를 꾸려 가족을 부양하는 것이 점점 더 어려워지고 있다.[55]

광고에 반농담조로 나오듯 "이 질문들에 대한 대답을 기반으로 컴퓨터 프로그램은 청중의 편견과 욕망을 반영하고 심지어 과장하기도 하는 역사적 서사를 창조한다. 그냥 박수를 보내고, 보고, 즐겨라. 드디어 〈터미널 타임〉이 당신에게 당신이 가져 마땅한 역사를 이야기해준다!"[56] 컴퓨터는 관객의 선택에 응답해 데이터베이스에서 파테Pathé풍의 가짜 기록영화 푸티지를 조합해서 다양한 몽타주를 만든다. 우선 1000년부터 1750년까지를 훑는 6분간의 짧은 역사 기행을 선보인 후, 몇 가지 객관식 문제가 나온다. 그러고 나서 1750-1950년과 1950-2000년까지의 시기가 이어진다(그림 23.6). 전쟁을 야기

한 역사적 사건들은 "청중에게서 동력을 얻은 역사 엔진"이 청중의 욕망을 어떻게 해석하느냐에 따라 재창조되거나 새로운 견해가 더해진다. 〈터미널 타임〉은 36기가바이트 외부 드라이브의 AV 라이브러리에 연결된 매킨토시 G3에서 실행되며, 인공지능 구조는 "Cyc" 지식 기반(표준 AI 코어), 이념적 목적 트리(청중의 욕망과 관련해 적절한 대응을 판별함), 스토리 전문가(서사적 관습과 일관성을 제공함)의 세 가지 요소를 이용한다.

제이 볼터와 다이앤 그로말라가 지적하듯, 이런 유형의 대중 투표는 가벼우면서도 진지하게 실시되고 컴퓨터 시스템이 청중의 이념을 평가하고 식별하며 그것에 맞는 콘텐츠 선택과 배열을 촉발할 수 있도록 한다.[57] 두 사람은 어떻게 역사가 문화적 맥락·이념과 관련해 구성되거나 제약받거나 재서술되는지, 그리고 어떻게 인터랙티브 모델이 청중의 미디어 경험(청중이 어떻게 자신의 특정 신념과 편견에 따라 미디어 제품을 경험하는지)을 강조하고 풍자하는지에 관해 작품이 보여주려 하는 방식과 관련하여 이 작품을 논의한다.

관객 전체를 상호작용으로 이끈 초기 영화적 사례로 1991년도 시그라프에서 초연된 로렌 카펜터 Loren Carpenter의 '시네마트릭스Cinematrix' 테크놀로지를 들 수 있다. 여기에서는 많은 관객이 각자 자신의 패들 모양 '막대기'를 (마치 탁구 라켓처럼) 쥐고 녹색 면이나 적색 면 중 하나를 화면 쪽으로 향하게 함으로써 스크린 경기를 조종할 수 있고, 이때 카메라는 데이터를 해석하는 컴퓨터로 정보를 전송한다. 시그라프에서도 관객이 이 막대기를 사용해서 〈퐁Pong〉 게임을 공동으로 플레이했는데,[58] 이때 관객석의 우측 절반은 화면의 오른쪽 패들을, 좌측 절반은 왼쪽 패들을 조종했다. 막대기를 돌려 빨간색이 보이게 하면 화면의 패들이 상단으로 이동하고, 녹색이 보이면 내려간다. 대니얼 샌딘은 "격렬한 인터랙티브 세트들이 많이 행해졌다"라고 전하고 있으며[59] 로럴, 스트릭랜드, 토우는 시스템 사용법을 기술한다. "군중이 매우 빠르게 학습해서 〈퐁〉 단체 경기, 복잡한 패턴 제작, 심지어 비행 시뮬레이터 조종을 위해서도 충분히 잘 협력할 수 있다는 것이 보였다."[60]

연극과 참여

연극에서 관객 참여의 역사는 오래되었다. 미리 정해진, 항상 거의 같은 서사 행위가 관객 상호작용에서 실제로 영향을 받는 일은 극히 드물지만, 〈피터 팬Peter Pan〉에서 팅커벨을 다시 살아나게 하려는 열광적인 박수 소리나 "그가 네 뒤에 있어!"와 "아, 그래, 네가 한 거였어!" 등의 소리 없는 외침은 관객 상

호작용성의 활기찬 느낌을 준다. 1960년대의 해프닝, 1968년 캔자스시티 박물관에서 열린 유명 공연 "마술 극장^{Magic Theatre}"과 그 뒤를 잇는 수많은 실험적 공연들, 또한 웰페어 스테이트 인터내셔널^{Wel-}fare State International</sup>과 I.O.U. 같은 극단들이 무대에 올리는 거대한 야외 공동체 행사에서 관객들은 참여적 역할을 맡았다. 그들은 즉흥극과 스탠드업 코미디를 위해 아이디어를 내고, 살인 미스터리 저녁에 참여하며, 〈토니와 티나의 결혼식^{Tony n' Tina's Wedding}〉(1988년 초연)에서 손님 역할을 하고, 샌프란시스코에서 장기 공연된 〈전단의 광기^{Shear Madness}〉(1980년 초연) 결말에 "누가 범인인지" 결정하려고 투표한다.

브루노 코언^{Bruno Cohen}의 인터랙티브 설치 〈카메라 비르투오소^{Camera Virtuoso}〉(1996)는 연극적 관객 참여의 멋진 디지털 재매개를 선보인다. 적외선 송신기, 동작 감지 센서, 비디오 테크놀로지, 레이저 디스크 플레이어 세 개, CD롬 등과 함께 무대 조명과 탈의실이 완비된 미니어처 극장이 사용된다. 사용자는 홀로 미니어처 극장에 입장하여 로비에서 탈의실로 이동하고 그곳에서 반투명 거울을 통해 축소된 무대를 관찰할 수 있다. 마술사의 연기와 조명 리허설을 비롯한, 사전 녹화된 다양한 시퀀스가 미니어처 무대에서 펼쳐지고, 등장인물들은 사용자의 참여를 독려한다. 예컨대, 무용수는 댄스 스텝을 따라 하게 하고 바이올린 연주자는 노래를 부르라고 권유한다. 관객은 이러한 시퀀스에 반응하고 상호 작용할 수 있으며, 그의 모습은 영상을 무대로 전송하고 사용자의 행동과 움직임을 사전 녹화된 등장인물과 합치는 비디오카메라에 의해 녹화된다. 한스-페터 슈바르츠는 〈카메라 비르투오소〉가 어떻게 컴퓨터와 비디오 테크놀로지의 결합을 활용해 전통적 연극 개념을 확장하고 배우, 기술자, 관객이라는 용인된 경계와 역할을 재검토하는지에 주목한다. "브루노 코언에게는 … 극적 형식의 디자인보다는 고전적 세트와 무대 확장을 위한 이미지 기술의 사용을 비교하는 것이 더 중요하다. 관객 참여의 다양성이 플롯을 가능케 한다."[61]

크리스 하드먼^{Chris Hardman}의 안테나 극장^{Antenna Theatre}에서 관객은 헤드폰을 끼고 지시사항을 전달받는다. 〈팬더모니엄^{Pandemonium}〉(1997)과 같은 "워크매놀로지^{Walkmanology}"* 인터랙티브 리허설

* '워크매놀로지'(연극 도구로서의 포터블 오디오 기기학)는 하드먼이 창안한 용어로, 관객이 헤드폰을 착용하고 안내를 들으며 무대를 누비는 일종의 인터랙티브 연극을 의미한다. 1980년대 초 유럽 투어 직전에 하드먼은 시간 때우기용으로 당시 출시된 지 얼마 되지 않았던 워크맨 카세트 플레이어 한 대를 구입했다. 쾰른과 파리에서 바그너의 오페라 〈발퀴레〉를 비롯한 여러 음악을 들으면서 풍경을 본 그는 새로운 동시적 시청각 경험에 매료되었고, 미국으로 돌아온 후 '워크맨학' 실험을 전개해 나갔다. Chris Hardman, "Walkmanology," *The Drama Review: TDR* (Winter, 1983), Vol. 27, No. 4, 43-46 참고.

공연에서 관객은 관객 참여 요구에 위축되는 것이 아니라 오히려 "다시 어린아이같이 놀도록 허가" 받는다. "우리는 현장에 투입되는 것이 아니다. 우리가 하는 일을 발명하라고 요청받지 않는다. 우리는 할 일이 무엇인지 듣는다. 그러니까 우리는 그냥 정해진 과제만 수행한다. 다른 사람들과의 상호작용은 흔히 이러한 과제에 들어가 있으며, 우리는 그저 지시만 따르고 있으므로 그것을 받아들일 수 있다."[62] 마빈 민스키의 리브레토가 들어 있는 토드 마코버^{Tod Machover}의 〈브레인 오페라^{Brain Opera}〉(1996)의 특징은 공연자 세 명이 사전에 작곡된 관객 창작 요소를 선별해 해석할 때에 특별히 디자인된 "하이퍼 악기^{hyperinstrument}"를 사용한다는 것이다. "센서 의자", "제스처 벽", 그리고 "디지털 지휘봉"은 여러 가지 방법으로 움직임을 사운드로 변환하고 조절한다. 그동안 곡면 스크린에 다중 영사된 이미지들은 음악적 대위법이나 공연자의 행위에 대한 논평을 제공한다. 피날레에서 관객은 오페라의 음향적 절정을 강화하는 "센서 카펫"이 깔린 무대에서 춤추도록 초대받는다.

골란 레빈^{Golan Levin}의 〈텔레심포니^{Telesymphony}〉(2001)에서 관객은 자신의 휴대전화 번호와 극장 좌석 번호를 미리 등록한다. 레빈은 아홉 명의 협력자와 함께 새로운 벨 소리를 전화기들에 다운로드 했는데, 그들은 200여 대의 전화기가 동시에 울리는 복잡한 교향곡을 창조하고 안무를 짜기 위해서 사전에 설정된 서로 다른 시퀀스에 따라 공연 도중에 전화를 걸 수 있는 맞춤형 소프트웨어를 사용한다. 각 관객의 전화기가 울리면 개별 조명이 각각의 좌석을 비추며, 관객의 물리적 현존은 (단순히 그들이 지참한 휴대전화의 벨 소리가 아닌) 퍼포먼스의 일부로서 부각된다. "그 결과 발생하는, 관객을 비추는 빛의 그리드는 … 무대 옆 영사 화면에 '악보'로서 가시화[된다]."[63]

계획된 사건과 프로그래밍된 시퀀스·효과를 활성화하는 센서가 방문객의 보행이나 움직임에 따라 작동하는 설치 작업에서, 우선적인 상호작용 패러다임이 (우리의 연속 개념에 따르자면) 탐색(사용자가 취하는 경로), 참여(환경의 감각적 특징을 살려주는 사용자), 대화(사용자와 컴퓨터 사이의 대화) 또는 협업(함께 예술을 창조하는 사용자와 컴퓨터) 중 어느 것이 되는지는 논쟁의 여지가 있다. 예컨대, 키스 암스트롱의 퍼포먼스 설치 〈트랜짓_라운지 2 (링 체인지의 더 많은 모험)^{transit_lounge 2 (The Further Adventures of Ling Change)}〉(2000)은 탐색과 참여 패러다임 사이를 맴돈다.

갤러리 방문객의 움직임은 물론 빛과 분위기의 변화도 링 체인지가 이상하고 우스꽝스러우며 아름다운, 컴퓨터로 만들어진 풍경을 편력하면서 만화 같은 등장인물들을 만날 때 그녀의 서사적 여정에 영향을 미친다(그림 23.7). 폴 드마리니스^{Paul DeMarinis}의 설치 〈레인 댄스/뮤지카 아쿠아티카^{Rain Dance/Musica Aquatica}〉(1998)에서 방문객이 자신의 우산을 펴고 음악과 사운드 효과를 조정하며 스무

그림 23.7 키스 암스트롱과 트랜스뮤트 컬렉티브Transmute Collective의 인터랙티브 설치 <트랜짓 라운지 두 번째 버전>(2000).

개의 낙하하는 물줄기 아래를 통과할 때, 그는 탐색하는 동시에 참여한다. 이러한 감각적 인터랙티브 환경은 과거의 아날로그 모델을 상기시키는데, 예를 들어 백남준의 <스무 개의 방을 위한 교향곡Symphony for 20 Rooms>(1961)은 악보의 일환으로서 관람객에게 각각 다른 오디오 테이프를 틀고 실내의 물건들을 발로 차라고 시킨다. 1970년대에 마이런 크루거를 비롯한 선구자들은 방문객이 라이브 비디오 영사와 컴퓨터 그래픽을 결합한 화면과 상호작용하는 <메타플레이Metaplay>(1970)와 같은 혁신적인 인터랙티브 공간을 개발했다. <심리적 공간Psychic Space>(1971)에서 바닥의 감지 장치는 그래픽 미로를 통해 관람객의 움직임을 추적하고, <비디오플레이스Videoplace>(1974)에서는 관람객의 상호작용이 대형 영사 화면 속 이미지의 움직임을 조작한다.

　　비록 어떤 의미에서 동작 감지 설치 작업이 네 가지 인터랙티브 범주(탐색, 참여, 대화, 협업)에서 모두 작동한다고 주장할 수 있지만, 우리의 분류는 어떤 패러다임이 가장 지배적이고 중요한지를 강조하며 그래서 상호작용 개방성의 상대적 수준, 즉 로크비의 말에 따르면 "우리가 한 행위나 결정의 결과를 반영하는 정도"를 구분한다.[64] 이러한 조건에서 우리는 감각적 설치 환경의 대부분을 참여적이라고 분류하고, 페리 호버먼의 <패러데이의 정원Faraday's Garden>(1990)과 같이 장르를 대표하는 초기 작품에서 명확한 예를 발견한다. 설치 작업으로 향한 관람객은 호버먼이 벼룩시장이나 차고 세일에서 수집한 낡은 레코드플레이어, 필름 프로젝터, 라디오, 파워 드릴 등을 작동하게 하는 발판 센서가 들어 있

는 매트 위를 걷는다. 호버먼이 말하길, 이 물건들은 "20세기 전체에 걸쳐 있으므로 그 방에서의 움직임도 일종의 시간 여행으로 기능한다."[65] 이러한 설치 작업에서 대화나 협업의 느낌보다 좀 더 일반적인 참여의식이 더욱 뚜렷하게 호버먼의 공간에 "생기"를 불어넣는다. 여기서 직접적인 통제 의식은 제한적이며 상호작용성은 대화가 아니라 협력의 수준에 따라 기능한다. 심지어 그것이 단순히 탐색일 뿐이라고까지 주장할 수 있다. 특정 효과를 활성화하고자 어떤 장소로 이동하는 것은 같은 목적을 위해 마우스를 클릭하는 것과 거의 차이가 없기 때문이다.

대화

그러나 호버먼의 〈라이트풀Lightpools〉(1998)—〈파날레트의 춤El Ball del Fanalet〉이라고도 불리는—은 우리의 세 번째 상호작용성 범주에 부합한다. 의미 있는 "대화", 즉 상호 간에, 그리고 실제로 교환과 교류가 일어나는 대화가 발생하기 때문이다. 사용자는 불빛이 어둑한, 서커스 링 비슷하게 생긴 공간을 중심으로 위치 감지 센서가 장착된 실제 손전등('파날레트')을 들고 있다. 컴퓨터가 각 손전등의 3차원 공간 위치를 추적하고, 투사되는 빛의 다각형, "기계적인 것에서 생물체적인 것, 추상적인 것에서 장식적인 것"에 이르는 "프로토-오브제"를 생성하고 변환한다.[66] 이러한 광光형태 중 하나에 손전등을 놓고 위아래로 움직임으로써 사용자는 광 형태에 '먹이를 줄' 수 있고, 변화시키고, 성장시키고, 심지어 춤추게도 할 수 있다. 참여자들은 자신이 포착한 빛의 형상이 다른 이들의 존재와 닿도록 각자 손전등을 들고 서로를 향해 움직일 수도 있다. 그렇게 해서 빛나는 형태들이 합쳐지고 "번식하여" 새로운 단일 유기적 형태로 바뀌거나 시각적인 별 폭풍으로 폭발하며 이런 순환이 다시 시작되도록 〈라이트풀〉의 새로운 작물을 바닥에 쏟아낸다.

분위기 있게 불을 밝히고 소리가 울려 퍼지는 원형 공간에서 다른 참여자들과 함께 활발하고 아름다운 형태를 배양하고 번식시키면서 우리는 이것이 매우 즐겁고 심지어 기쁨을 주는 경험이라는 것을 알게 되었다. 두 가지 점에서 〈라이트풀〉의 인터랙티브 패러다임은 대화에 속한다고 볼 수 있다. 그 중 하나는 이렇게 고도의 반응성을 갖는 프로토-오브제(사용자와 소프트웨어 간의 '대화')의 이동과 변형을 사용자가 정교한 수준으로 제어하는 것이고, 다른 하나는 사용자들 서로 간에 일어나는 상호작용으로 사용자들은 모여서 손전등과 그것으로 포착한 광 형태를 통해 '대화'한다.

'대화형' 인터랙티브 패러다임으로 작동하는 작품에서는 사용자/관객과 작품 사이에 복잡한 관계

나 협상이 성립되는 경우가 많은데, 이것은 신뢰, 협력, 개방과 같은 사안에 의존한다. 이런 개념은 1960년대 이후 인터랙티브 연극과 퍼포먼스의 중심이었으며, 흥미로운 사례로 발리 엑스포트Valie Export의 유명한 라이브 길거리 연극 공연인 〈두드리고 더듬는 영화Tapp und Tast Kino (Touch Cinema)〉(1968)가 있다. 엑스포트가 자신의 몸통을 둘러싸게 조립한 판지 상자의 내부를 느껴보도록 행인들을 초대하는 이 작업은 라이브 상호작용의 윤리를 깊이 탐구한다. 관객이 상자 안으로 손을 집어넣어 그녀의 벌거벗은 젖가슴을 만질 때 엑스포트는 침착하게, 그리고 위협적이지 않게 관객을 응시한다. 이 작품은 친밀감과 상호작용의 섬세한 윤리로 유희하며, 신뢰와 학대의 개념 사이에서 균형을 잡는다. 성적 대상으로서의 여성에 대한 엑스포트의 페미니즘적 비판에서는 보는 것과 만지는 것 사이의, 매우 흥미로운 역방향적 인터랙티브 관계도 형성된다. 엑스포트의 젖가슴은 공공의 거리에서 남성적 시선을 위한 욕망의 대상으로서 현재 시야에서 가려져 있지만, 그것을 애무하는 남성의 환상은 촉발되었다. 그러나 환상을 실현하려는 남성 사용자의 시선은 그의 손길을 초대한 여성의 무표정하고 통제된 시선을 향하게 되면서 도전받고 전복된다. 여성의 응시는 이제 지배적이고 비판적인 것이 되었다.

이 시나리오는 메타휴먼 탐험 센터의 〈천국 프로젝트Project Paradise〉(1998)에서 첨단 기술 시대에 맞게 재매개되었는데, 사용자는 한 부스에서 살아 있는 벌거벗은 남성 배우의 팔을 조정하여 살아 있는 벌거벗은 여성 배우의 젖가슴(또는 다른 해부학적 부분)을 애무할 수 있다. 두 번째 부스에 있는 사용자가 여배우의 팔과 애무 행위를 조정함으로써 만지는 행위는 상호적이게 된다. "사이보그 아담과 사이보그 이브"는 공학적 접합 금속 팔 지지대를 제외하고는 아무것도 입지 않았는데, 팔 지지대는 갤러리 방문객 두 명이 각기 별도의 부스에서 터치폰 키패드를 이용해(폰섹스와의 유사성이 명백하다) 원격 조종한다(그림 23.8). 방문객들이 두 개의 부스 중 하나에 들어서면(마찬가지로 명백하게 스트립쇼를 암시한다) 마주 서 있는 아담과 이브 중 한쪽의 시점을 구현하는 비디오 모니터를 보게 된다. 방문객은 부스에서 전화기 키패드를 이용하여 마치 인형을 조종하는 사람처럼 직접 볼 수 없고 모니터에만 보이는 살아 있는 '아바타' 공연자들의 현장에서의 신체적 행위주체를 통해 멀리 떨어진 상대와의 (불가피하게 에로틱한) 만남을 재현한다. 부스에는 아무런 표시가 없으며 사용자는 그 안에 들어가서야 비로소 자신과 자기가 조종하는 공연자의 성별이 같은지 혹은 다른지를 알게 된다.

〈천국 프로젝트〉에서 아담과 이브의 이성애적 짝짓기는 강제적 이성애 이념을 강화하는 듯하다. 그러나 이 작품이 제기하는 다층적인 정체성 문제는 고정된 성 정체성의 개념에 대한 급진적인 도전이다. 레즈비언

그림 23.8 메타휴먼 탐험 센터의 <천국 프로젝트>(1998)에서 사용자가 "이브"의 얼굴을 원격조종으로 애무하기 위해 전화기의 키패드를 조작한다. 사진: 로브 롱 Rob Long.

그림 23.9 가짜 애무는 언제 진짜 애무가 되는가? 아담과 이브 배우들은 <천국 프로젝트>(1998)에서 사용자들이 통제하는 성애의 아바타 인형이 된다. 사진: 로브 롱.

참여자가 아담의 손을 이용해 이브를 애무한다면 그 만남은 "레즈비언적"인가 아니면 "이성애적"인가? …

이 만남의 에로티시즘은 실제 사건이 허구의 사건을 나타내기로 정해진 모든 연극 실황 공연의 존재론적 이중성을 부각한다. … 어느 시점에서 배우 자신을 비롯한 어떤 사람이 가짜 애무가 진짜가 되는 순간을 판단할 수 있는가?[67] (그림 23.9).

주관적 카메라 시점 덕분에 사용자가 자신을 공연자와 동일시하는 감각이 더 강해지고, 예술가들은 그 효과를 원격 공연자의 몸에 "거주하여" 신체적 상호작용을 하는 "원격 천국"에 사용자가 "투영"되는 것에 비유한다.[68] 데이비드 살츠에 따르면, "카메라는 내 캐릭터가 하는 행위의 주체가 나임을 강하게 암시"하는 반면, 원격 기술은 "참여자의 주체성을 배우의 주체성과 연결하는 통로"이다.[69] 살츠는 〈천국 프로젝트〉를 분석하면서 작품의 테크노-페티시즘과 허구/현실의 모호한 경계를 강조한다. 이어서 그는 인터랙티브 원격 로봇 예술과 관련해 흥미롭고 설득력 있는 주장을 내어놓는데, 다양한 주체들 간의 차이가 사라져 "단일 가상 주체"나 "단일 가상 주체를 합성하기 위한 여러 주체들의 공헌에 의존하는" "협업 주체"가 생성된다는 것을 시사한다. 그는 또한 이러한 형태의 인터랙티브 작품과 작가, 연출자, 디자이너, 배우 사이에 비슷한 협업 행위주체가 존재하는 연극 공연 간의 유사성에 주목한다. 우리는 컴퓨터와 웹이 그 사용과 영향력 모두에서 어떻게 사업에서 예술에 이르는 사회 협업 패러다임

그림 23.10 폴 서먼의 〈텔레마틱 비전〉(1993)에서 서로 멀리 떨어진 참여자들은 원격으로 모여 상호작용한다.

을, 그리고 사회적 행동주의에서 "당신이 원하는 것/사람을 위해 투표하는" 리얼리티 텔레비전에 이르는 사회 협업 패러다임을 크게 확장했는지 첨언할 것이다.

이와 비슷하게 폴 서면의 인터랙티브 아트도, 현실 공간에서 서로 분리되어 있지만 원격으로 모여 상호작용하는 두 명 이상의 방문객 간에 벌어지는 대화로 작동한다. 이때 장소는 침대거나(《텔레마틱 꿈》, 1992), 소파(《텔레마틱 비전Telematic Vision》, 1993) 또는 샤워실(《물줄기》, 1999, 앤드리아 재프와의 공동작업)이다(그림 23.10). 서면의 《평화 회담Peace Talks》(2004)은 사용자들이 모의 평화 회담 콘퍼런스에 참여하는 가상 '부조리'극이다. 서로 떨어져 있는 똑같은 객실 두 개가 광대역 화상회의를 통해 연결되고, 《텔레마틱 꿈》에서처럼 사용자는 모니터를 경유해 세 번째 텔레마틱 공간, 이번에는 탁자를 갖춘 방으로 이루어진 공간으로 '전송'된다. 그리하여 두 사용자는 유엔식 국가 휘장, 종이, 마이크가 설치된 원탁이 놓인 제3의 (가상) '평화 회담'장에서 만나게 된다. 원격 참여자들이 가상으로 악수하고 평화 회담 대화를 즉흥적으로 행할 때 그들이 착용한 비디오 안경 때문에 각 사용자의 신체적 존재감은 제한적이다. 서면은 또한 참여자들이 이리저리 움직일 때 모니터의 비율을 바꾸어 그들이 보이도록 하는 착시현상을 이용한다. 그들의 시각적 인식과 회담장 안을 탐색하는 능력은 카메라 뷰에 의해 좌우되고, 서면은 이렇게 설명한다. "《평화 회담》은 가식적 평화 회담의 부조리를 조롱하는 한편, 농담조이기는 하지만 제법 볼 만한 대안을 제시한다."[70]

뤽 쿠르센의 작품은 메뉴 옵션, 선다형 문제와 같은 탐색적 상호작용성의 여러 측면을 이용하며 그것을 고도의 대화형 방식과 결합한다. 그의 초기 인터랙티브 비디오디스크 설치 《초상 1Portrait One》(1990)에서 사용자는 화면에 클로즈업된 마리와 (여섯 개의 언어 중 하나로) 대화한다.[71] 텍스트 메뉴 옵션에서 화젯거리를 선택할 때에는 터치패드를 사용한다. 마리가 차갑고 비협조적으로 "날 쳐다보는 거예요?"와 같은 대사로 대답할지 또는 가상 맥락에서 사랑의 본질에 대한 것을 포함하는 깊고 친밀한 대화를 그녀와 나눌 수 있을지는 다양한 요인(사용자의 재치와 마리의 기분을 포함하는)에 달려 있다. 쿠르센의 풍부하고 파노라마적인 4화면 공간 《풍경 1Landscape One》(1997)은 360도 조망이 가능한 공공 정원을 창조하는데, 그곳에서 방문객들은 부과된 문장들 중에서 질문과 대화 문구를 음성이나 터치로 선택하여 화면 속 인물들과 소통한다(그림 23.11). 동일 모형이 사용된 《그림자의 홀Hall of Shadows》(1996)에서 가상의 등장인물들(레이저디스크 비디오로 녹화된 배우들)은 천정의 거대한 반사 유리판에 영사되어 "네 명의 인물이 그들과 방문객이 공유하는 공간에 유령으로 나타난다."[72]

카밀 어터백Camille Utterback과 로미 아키투브Romy Archituv의 복도 형태 설치 작업 《텍스트 레인Text

그림 23.11 뤽 쿠르셴의 아름답고 매우 몰입적인 인터랙티브 설치 <풍경 1>(1997).

그림 23.12 그리고 모음을 부탁해. 카밀 어터백과 로미 아키투브의 유쾌한 설치
<텍스트 레인>(1999)에서는 특수 제작된 소프트웨어가 떨어지고 튀어 오르는 글자들을 제어한다.

^{Rain}〉(1999)에서는 소프트웨어와 텍스트 둘 다를 통해 대화가 이루어지는데, 방문객의 모습을 실시간 흑백 비디오 영상으로 중계하고 영사하는 화면 상단에서 다색 문자들이 빗방울처럼 떨어진다. 낙하하

는 글자 입자들이 비디오 영상 속 사용자 신체의 윤곽선에 닿으면서 그 표면에 모여드는데, 때로는 임의의 단어를 구성하고 또 때로는 글자들의 출처인 에번 짐로스^{Evan Zimroth}의 시 〈말씀하세요, 여러분Talk You〉(1993) 본문에 나오는 식별 가능한 단어와 구를 형성한다. 볼터와 그로말라가 지적한 바와 같이 글자들이 추상화된 제임스 조이스풍의 어구처럼 형태를 갖추고 변형하면서 작품은 하나의 키네틱 인터랙티브 시가 된다. 즉, 통제에 성공하기도 하고 낙하하는 글자들을 모으거나 잡는 데에 실패하기도 하면서 방문객은 기술과의 유희적 관계에 들어선다. 또한, 방문객은 짝을 이루어 판지와 종이를 사이에 쥐고 글자를 잡을 수 있고, 위로 튕겨 글자가 공중으로 튀어 오르거나 흩어지게 할 수 있다. 볼터와 그로말라는 〈텍스트 레인〉이 어떻게 많은 관객의 흥미를 끌며 접근성이 있는지 설명한다. "엘리트적 예술 작품이 아니라 건설 노동자와 컴퓨터 과학 박사 모두에게 그 가치를 제대로 평가받아야 하는 경험"[73]이어서이다(그림 23.12).

『창문과 거울』(2003)에서 볼터와 그로말라는 시그라프 2000 전시의 설치들을 분석하고 많은 작품이 라이브 카메라 피드를 통해 문자 그대로 거울 같은 반사를 제공하거나 은유적 의미에서 문화와 미디어 이미지의 층위를 통해 현대 사회를 다시 성찰함으로써 거울(그리고 또한 창문)로서 작동한다고 주장한다.* 그들의 〈텍스트 레인〉에 대한 기나긴 분석은 디지털 디자인이 (예컨대 『보이지 않는 컴퓨터The Invisible Computer』(1998)에서 도널드 노먼이 논의한 것과 반대로)** 비가시적이게 되려고 해서는 안 된다는 논의의 중심이 된다. 그들은 컴퓨터 인터페이스의 투명성을 지향하는 노만 닐센^{Norman Nielsen}과 야콥 닐센^{Jakob Nielsen} 같은 실용주의적·'구조주의적' 컴퓨터 과학자들의 목표가 너무 특이하다고 주장한다. 그것보다는 투명성과 반사성 사이의 리듬감 있는 진동이 오히려 목표가 되어야 한다. 그들은 디지털 아트가 "모든 인터페이스는 거울인 동시에 창문임을 우리에게 상기시켜 준다"고 주장한다.[74] 다음과 같은 점에서 〈텍스트 레인〉은 결정적 사례이다.

〈텍스트 레인〉은 미디어 형태로서 보이기도 하고 보이지 않기도 한다. 참여자들은 인터페이스가 사용하기 너무 쉽고 자연스러워서 별도의 지시가 필요하지 않다고 여긴다. 그들은 자신의 이미지를 화면에 영사하고

* 제이 데이비드 볼터, 다이안 그로맬라(이재준 역), 『진동 오실레이션 - 디지털 아트, 인터랙션 디자인 이야기』(미술문화, 2008)라는 제목으로 번역되어 있다.

** 노먼의 저서는 2019년 『도널드 노먼의 인간 중심 디자인: 정보가전의 UX와 HCI를 위한 디자인 이야기』라는 제목으로 번역·출간되었다.

떨어지는 글자와 상호작용하는 법을 즉각적으로 이해한다. 〈텍스트 레인〉의 공간은 물리적 세계의 이미지인 동시에 인터페이스, 즉 텍스트 조작을 위한 공간이다.

디지털 아트는 여느 디지털 애플리케이션과 마찬가지로, 우리가 '상대편'에 위치한 이미지나 정보를 보기 위해 컴퓨터 화면을 들여다볼 때 자주 우리에게 창을 열어준다. 그런데 〈텍스트 레인〉은 우리가 글자들을 조작할 때 우리 자신을 반사하는 거울이기도 하고 … 거울인 동시에 창문이 됨으로써 우리를 놀라게 하는 동시에 기쁘게 한다.[75]

토니 도브의 〈인공적인 변화무쌍함〉

토니 도브의 비범한 인터랙티브 영화 〈인공적인 변화무쌍함〉(1998)과 사용자 사이에 일어난 대단히 역동적인 대화는 우리가 이 책을 제작하면서 맞닥뜨렸던 가장 흥미로운 경험에 속한다. 이 마술의 핵심은 영화가 아니라(영화 자체도 대단히 훌륭하지만) 그것의 인터랙티브 구조와 자유, 그리고 사용자에게 제공된, 데이비드 로크비의 〈초긴장 시스템〉 소프트웨어를 이용해 영화를 세심하게 통제할 기회에 있다. 여기서 사용자들은 30분간의 개별 세션을 위해 예약을 하고, 19세기 말의 파리에서 시작해 "익명의 미래로 여행하는" "쇼핑에 관한 로맨스 스릴러"[76] 영화의 이미지·사운드와 상호작용하고 그것을 통제하기 위해 자기 몸의 움직임을 이용한다(그림 23.13).

그림 23.13 개별 사용자는 토니 도브의 특별한 인터랙티브 '영화' 〈아티피셜 체인질링〉(1998)을 30분간 탐색하고 제어할 수 있다.

그림 23.14 "자기 파괴적 성향의 19세기 절도광"인 아라투사, <아티피셜 체인질링> 중.

대형 곡면 리어 프로젝션 스크린으로 이루어진 몰입형 환경의 설치에서 참여자는 화면 앞 빛 웅덩이로 걸어 들어가 바닥에 표시된 4개의 인터랙티브 구역 중 하나로 이동할 수 있다. 화면에 근접한 정도에 따라 관점과 상황, 소리, 그리고 화면의 이미지가 변화하는데, 가령 화면에 다가가면 보고 있던 인물이나 이미지는 확대되고 사운드는 줄어든다. 화면에 아주 가까이 다가서면 극도의 클로즈업과 친밀한 보이스오버가 당신이 주연 인물 중 하나—"빅토리아 시대의 사회적 제약 때문에 괴로워하고 절도 행위에서 성애적 전율을 얻는, 자기 파괴적 성향의 19세기 절도광"인 아라투사Arathusa—의 "내부"에 있음을 암시한다(그림 23.14). 그리고 질리트Zilith는 "미래에서 온, 실재이자 상상의 여인으로, 적들, 즉 몽상가와 권력에 사로잡힌 관음증 환자를 찾는 암호화 해커"[77]이다(그림 23.15). 바닥 표시에 따라 시간 터널 구역에 들어서면 일부 전통적인 선형 영화 시퀀스로 재생되는 수백 년의 서사를 횡단할 수 있다.

사운드트랙과 이미지의 움직임은 정확하고 유연하게 신체 동작에 반응하며, 사용자가 바닥 구역을 가로질러 가거나 팔다리와 몸으로 동작을 취하는 데에 따라 작품 전체의 속도와 색채, 분위기와 느낌이 달라진다. 사용자는 "꿈 정지" 시기에 비틀기 또는 팔로 원 그리기와 같은 몸동작을 이용해 시각 미디어를 완벽하게 통제할 수 있고, 자기 움직임의 속도와 성격에 직결되도록 화면 속 캐릭터의 움직임을 순방향이나 역방향으로 재생시킬 수 있다. 도브의 표현대로, "비디오 모션 감지 시스템 덕분에 관람객은 사운드와 이미지를 테레민처럼 제어할 수 있다. … 마치 이중인격을 가진 비디오 안드로이드처럼,

그림 23.15 아라투사의 또 다른 자아이자 "미래에서 온, 실재이자 상상인 여인"인 질레트, <아티피셜 체인질링> 중.

그림 23.16 "비디오 모션 감지 시스템 덕분에 관람객은 사운드와 이미지를 테레민처럼 제어할 수 있다."
<아티피셜 체인질링>에서 이미지는 사용자의 움직임을 통해 수차례 복제된다.

서사는 환경 속의 정보들을 통한 일종의 '유영'으로부터 축적되어 간다"[78] (그림 23.16).

관람객은 말하자면 문자 그대로 화면의 캐릭터들과 춤춘다. 우리는 속이 비치는 흰 드레스를 입고

달빛 정원에서 뛰고 춤추는 등장인물(로이 풀러의 인물을 연상시키는)의 동작을 "기존 안무가 없는 상태에서 구성"하며 이 설치 작업에서 많은 시간을 보냈다. 사용자가 자신의 몸이나 팔로 비디오 이미지를 긁고 재생하는 순간, 음악과 풍성한 음악적 풍경(로크비가 시각 미디어도 통제하기 전까지 〈초긴장 시스템〉 소프트웨어의 원래 목적이었던)이 연주된다. 사용자의 팔과 몸은 페터 셰러Peter Scherer의 놀라운 오디오 데이터베이스를 지휘하여 밀도 있는 음악적 화음과 소리가 상승 또는 하강하거나 교향곡 효과를 생성하도록 하는 한편, 섬세한 손가락의 움직임이 높은 선율적 음계를 유도한다. 소리와 이미지에 대한 사용자 제어의 정밀성은 명백하게 사이버네틱적이고 진정 미래주의적인 느낌을 준다. 도브가 정확하게 주장하듯,

> [당신의] 몸은 영화에 고착되어 있고, 부분적으로는 시공간에서 길을 잃었다. 이것은 관람객이 움직이는 방식과 아마도 우리가 몸—그 경계와 가장자리가 유연해진—이 무엇인지를 어떻게 숙고할 수 있는지에도 영향을 미친다. … 행위와 신체적 감각의 조합은 서사 경험을 공간화하고 선형 또는 시퀀스 기반의 플롯 개념을 교란하는 데에 기여하는 미디어와 물리적으로 연결된, 황홀경과 같은 상태를 유도한다.[79]

협업

1963년에 열린 백남준의 《음악의 전시: 전자 텔레비전Exposition of Music: Electronic Television》 전시에서 요제프 보이스는 도끼로 피아노를 공격하여 즉흥적으로 참여적 영향을 끼쳤다. 그 제스처는 백남준 전시의 '해프닝' 정신에 전적으로 부합했지만, 그때까지 참여적 인터랙티브 공간이었던 것을 협업의 공간으로 전환했다(심지어 인터랙티브 범주 중에서 대화를 건너뛰었다). 보이스는 단순히 가담한 것이 아니었으며(참여) 예술작품과 대화를 수행한 것도 아니었다(대화). 그가 한 것은 예술작품/인터랙티브 퍼포먼스 공간 그 자체를 현저하게 바꾸기 위한 무언가였다(협업). 인터랙티브 협업은 상호작용자가 예술작품, 경험, 퍼포먼스 또는 서사의 주 저자 또는 공동 저자가 될 때 일어난다. 이러한 협업은 단일 사용자와 컴퓨터/가상 환경 간에 있을 수도 있으나, 더 일반적으로는 사용자가 컴퓨터 기술의 도움을 받거나 가상 환경 내에서 새로운 작품을 창조하기 위해 다른 이들과 협력할 때 발생한다.

수많은 인터랙티브 협업이 이미 다른 장에서 논의되었는데, 예술과 퍼포먼스에서의 협업 정신, 특히 웹상의 또는 웹을 통한 그룹 드라마나 〈오에우디스Oeudis〉(1997)와 같은 대형 프로젝트 형태의 협

업 정신은 디지털 퍼포먼스의 가장 두드러진 독자적 특징이다. 창조적 협업 의식은 컴퍼니 인 스페이스 Company in Space의 웹 프로젝트 〈나 홀로가 아닌 집에^{home, not alone}〉(2000)의 제목과 홍보에서 분명히 드러난다. 광고 문구는 다음과 같이 우리를 초대한다.

> **입장>** … 집에서 편안하게 앉아 조직적인 온라인 참여를 통해 개별 진술로 채워진 복잡한 영화를 만들어라. 화면에서 공연자들을 지켜보거나, 장면을 바꾸거나, 조명과 사운드트랙을 조정하거나, 배우에게 개인적인 메시지를 보내라. 마음대로 사이트를 다시 만들되, 기억하라… 당신은 혼자가 아니다.
> **퇴장>** 그리고 이 사이트는 작품의 역사가 실시간으로 꾸준히 재창조되고 절대 고정되지 않으며 영구적으로 통합되도록 전 세계 관객과 지속적으로 대화한다.
> **웹을 넘어서>** 독특하게도 컴퍼니 인 스페이스는 도시의 건축구조에 대한 대중의 시각적·청각적·지적 저자 성^{authorship}의 층위를 투사함으로써 사이트를 재구성한다. 이것은 새로운 그래피티다.[80]

웹드 피츠^{Webbed Feats}의 〈브라이언트 파크 바이트^{Bytes of Bryant Park}〉(1997)는 뉴욕 브라이언트 파크의 무대 여섯 곳에서 벌어지는 퍼포먼스에 앞서, 공연 내용에 직접적인 영향을 미칠 온라인 기고자들의 의견을 받았다. 그룹의 웹사이트에 접속하는 사람들은 5천 명의 공원 방문객이 구경하는 동시에 웹캐스트로도 공개되는, 일부 사전 준비된, 또 일부는 즉흥적인 6시간짜리 연극, 춤, 시, 음악 페스티벌을 위해 음악, 연극, 창의적 글쓰기, 안무와 관련된 아이디어를 내놓았다. 공연자들은 음향 효과와 사운드트랙 작곡, 리듬 악보, 시, 무용 프레이즈, 서면·구술 대화의 단편들, 세트와 의상 디자인 등에 관해 사이트에 올라온 수많은 자극을 받아들이고 해석했다. 중이층 무대에서는 네 명의 배우와 무용수들이 즉흥적으로 공연하며 웹 제안에 응답했다. 괴테 무대는 웹 아이디어의 영향을 받아 연습한 〈파우스트〉 해석을 선보였고, 거트루드 스타인 무대에서는 시와 창의적 글쓰기에 대한 독창적인 아이디어들이 공연되었다. 공원의 큰 잔디밭 옆에 있는 산책로에서는 제출된 안무 프레이즈들을 이어 합친 확장된 댄스 시퀀스가 만들어졌는데 사이트에 들어온 서술적 단어들을 무용수가 자유롭게 해석했다. 뉴욕의 윌리엄 얼 닷지^{William Earl Dodge} 동상 앞 닷지 무대에서는 "가두연설 사설" 형식으로 진술되는 1분짜리 퍼포먼스들이 연달아 펼쳐졌다.[81]

라 푸라 델스 바우스의 밀레니엄 나이트 〈빅 오페라 문디^{Big Opera Mundi}〉(2000)는 전 세계의 자오선에서 순차적으로 새해를 맞듯 원격 예술가와 음악가, 여타 참여자들이 연이어 새해 0시 0분에 자신

의 입력을 전송함으로써 온라인으로 제작되는 "글로벌 라이브 오페라"이다. 극단에 따르면 이것은 "대형 행사에서 발생한 희열을 창의적으로 전달하는 … 텔레파시 이벤트 … 새 천 년을 위한 아이디어와 희망, 꿈, 그리고 유토피아"다.[82] 시타 포팟Sita Popat은 학생들을 위해 주요 범유럽 무용 협업을 발전시켰다. 다양한 국가 출신의 학생들은 개별 안무 작품을 고안하여 다른 그룹과 토의하고 개발할 수 있도록 웹에 올리고, 그러고 나서 모두 모여 전체 작품을 현실 공간에서 공연한다. 포팟과 사토리미디어의 〈당신의 꿈속에: 핸즈-온 댄스 프로젝트In Your dreams: Hands-On Dance Project〉(2000)에서 최종 퍼포먼스는 3단계 웹 기반 활동과 협업을 통해 만들어진다. 첫 번째 단계에서는 원격 참여자들이 꿈을 주제로 한 아이디어와 이미지들을 보내오고, 그것들에서 영감을 얻은 짧은 댄스 프레이즈 영상들이 웹사이트에 업로드된다. 두 번째 단계에서 참여자들은 화상회의 리허설, 사토리미디어 공연자 관찰, 논평과 제안하기를 통해 협업한다. 세 번째 단계에서 그들은 최종 공연을 위해 일련의 다양한 무용 프레이즈의 순서를 정한다.

더글러스 데이비스가 진행하는 인터랙티브 대본 쓰기 프로젝트 〈끔찍한 아름다움Terrible Beauty〉(1997, 크리스틴 워커Christine Walker와의 공동작업)은 온라인 참여자들에게 "관음증 환자, 극작가, 독자/비평가, 배우(그렇다, 당신은 전 세계에서 자원한, 당신이 이미 보고 듣고 냄새 맡을 수 있는 배역진과 함께 대사를 읽을 수 있다) 역할"을 제안한다.[83] 진화하는 대본은 두 주인공의 정체성을 역동적이고 변화무쌍하게 폭로하는 것에 초점을 맞춘다. 원래 "I.D."로 불렸는데, 데이비스는 "서서히 나타나 형성되는 미적 공포"에 대한 자신의 "경외심"을 반영하려고 프로젝트의 제목을 나중에 변경했다. 새 제목 〈끔찍한 아름다움〉은 윌리엄 버틀러 예이츠William Butler Yeats의 시구 "모두 변했네, 완전히 변했어. 끔찍한 아름다움이 탄생했네"에서 나왔다.[84]

작품 전체에 어느 정도로 예술적 영향을 미치는가는 작품에 따라 분명히 달라지기는 하지만, 방문객이 입력한 자료가 곧장 저장되어 예술작품에 통합되는 프로젝트와 설치 작업 역시 협업적 상호작용으로 간주될 수 있다. 우리는 스티브 윌슨의 〈온타리오Ontario〉(1990)를 협업적 설치로 간주하는데, 방문자의 입력이 주된(이차적이거나 부수적이 아니라) 자료이기 때문이다. 네덜란드 처치 스퀘어에 있는 사운드 설치는 종교적 견해를 묻는 말에 대한 행인들의 응답을 포함하는데, 오가는 이들의 대답을 녹음하고 디지털화하여 저장한 후 광장 주변에 배치된 각각의 스피커를 통해 재생한다(그림 23.17). 개념적·정서적 내용의 의견들은 출력되는 음향의 공간적 배치를 결정하는 여러 가지 기준에 따라 위치가 정해진다. 일례로 종교적으로 보수적인 의견이 광장의 한편에서 나오는 동안 진보적 또는 무신론적 응

그림 23.17 협업으로서의 상호작용성: <온타리오>(1990)에서 행인들은 스티븐
윌슨의 처치 스퀘어 오디오 설치와 협업하여 작품의 핵심 내용을 제공한다.

그림 23.18 스티븐 윌슨의 설치 <아버지 왜?>(1998).

답이 다른 편에서 나온다. 서로 다른 소리 요소들이 합해지는데, 가령 스피커에서 흘러나오는 "세상에
왜 악이 있는가?"라는 질문의 대답은 그 근처의 스피커들에서 나오는 동물들이 짖는 소리를 수반한다.
윌슨의 설치 <아버지 왜?$^{Father\ Why?}$>(1989)에서는 컴퓨터가 방문자의 존재를 감지하고 그에 대한 응답
으로서 음악과 디지털화된 연설을 생성함으로써 공간의 여러 영역에서 여러 감정들(슬픔, 분노, 그리움,
망각)을 탐구한다. 방문객들은 각 감정과 연관된 짧은 낱말이나 구절을 마이크에 대고 말하고, 어구들
은 컴퓨터 데이터베이스 목록에 통합된다. "분노의 장소" 같은, 어느 한 영역에 오래 머무를 경우, 컴퓨터
가 점점 커지고 세분화되는 감정을 탐구하기 시작한다(그림 23.18).

월슨의 두 설치 작업에서 마이크에 대고 말하며 자신의 입력을 녹음하는 방문객들은 우선 대화로 상호작용하고, 만약 그들의 말이 통합되어 차후에 출력물로 사용된다면(그리고 오직 이 경우에만) 협업으로 상호작용한다. 그렇지만 자기 목소리를 녹음하지 않고 이리저리 돌아다니며 그저 다른 이들의 목소리를 듣고 싶어 하는 사람들에게 이러한 작업은 엄밀히 말해 결코 인터랙티브 설치가 아니다. 그것은 종래의 사운드 설치에 불과하다.

결론: 놀이

우리가 정의한 상호작용의 범주들은—탐색, 참여, 대화, 협업—상호작용성의 정도와 깊이 상승 및 사용자 자신의 창의적 입력을 수용하고 통합하는 개방성과 관련하여 다양한 형태의 인터랙티브 예술을 설명하는 데 유용하다. 하지만 위계질서를 이렇게 정할 때 본질적 요소이자 범주 한 가지—'놀이'—가 빠졌다는 주장이 나올 수 있다. 그러나 놀이는 그 자체로 하나의 범주라기보다는 우리가 확인한 네 가지 인터랙티브 패러다임 모두를 관통하며 결합한다. 놀이 감각은 CD롬이나 인터랙티브 영화의 '탐색', 센서가 활성화된 환경 미술에서의 '참여', 인터랙티브 화면의 인물들과의 '대화', 그리고 사용자의 입력을 받아들이고 재매개하며 통합하는 네트워크화된 예술가나 예술작품의 창조적 '협업'에서 똑같이 필수적이다.

인터랙티브 작품에서 인과적 활동은 유희적으로 순수하게 우리 마음을 사로잡는다. 간단한 손동작이나 찡그린 표정이 도미노 효과를 불러일으키고, 시간과 공간을 통한 파장은 우리 외부에 있는 무언가에 직접적인 영향을 미치고 변화시킨다. 디지털 예술과 퍼포먼스들에서 상호작용성의 절정은 발견의 경이로움에 있으며, 그것은 광활하고 불가해한 아름다운 세계와 밀접하게 연관된 유년기의 느낌을 되살린다. 볼터와 그로말라가 관찰하듯, 우리가 "스스로 우리 문화의 춤에 참여한다고 생각하기 때문에 그것들은 우리가 놀이하듯 반응하고 미술 갤러리에서 노는 것이 적절한지 궁금해하도록 격려한다."[85]

이제 우리는 놀이 개념, 그리고 실은 아동 개념과 가장 명확하게 연관된 인터랙티브 모델인 컴퓨터 게임과 비디오 게임으로 넘어가려 한다. 이 모델 역시 진정한 '우리 문화의 춤'이며, 문화뿐 아니라 디지털 예술과 퍼포먼스의 미래와의 관계에서 과소평가되어서는 안 된다. 지금까지 이런 비디오 게임에서 많은 캐릭터와 안무가 '예쁘지' 않았다. 그렇지만 수백만의 사용자-실천가들은 발리의 무용수만큼 헌

신적이고, (중요할 때는) 프리마 발레리나만큼 육체적으로 날렵하게 여겨진다. 그들이 오랫동안 손가락에 군은살이 박이고 피가 나도록 훈련하며 이런 특별한 디지털 무용 예술을 완성하기 때문이다.

주석

1. Rush, *New Media in Late 20th-Century Art*, 15에서 재인용한 뒤샹의 글.

2. Benjamin, *Object. Painting*, 17.

3. Goldberg, *Performance Art: From Futurism to the Present*, 13.

4. Ibid., 16에서 재인용한 카라의 글.

5. Ibid..

6. Saltz, "The Collaborative Subject: Telerobotic Performance and Identity," 73.

7. Brecht, "The Radio as an Apparatus of Communications."

8. Sutton, "Network Aesthetics: Strategies of Participation within net.art," 26, 매클루언의 『구텐베르크 은하계 Gutenberg Galaxy』 참조.

9. Stone, *The War of Desire and Technology at the Close of the Mechanical Age*, 10. 스톤이 리프먼의 표현을 패러프레이즈했다.

10. Penny, "From A to D and Back Again: The Emerging Aesthetics of Interactive Art."

11. Murray, *Hamlet on the Holodeck: The Future of Narrative in Cyberspace*, 126.

12. Morse, "Video Installation Art: The Body, The Image and the Space-in-between," 159.

13. Bolter and Gromala, *Windows and Mirrors*, 147.

14. Lanier, "The Prodigy."

15. Zapp, "A Fracture in Reality," 76에서 재인용한 Dinkla, "The Art of Narrative-Towards the Floating Work of Art," 38-39.

16. Zapp, "A Fracture in Reality," 77.

17. Baudrillard, "Requiem for the Media," 286에서 재인용한 엔첸스베르거의 글.

18. Ibid., 280.

19. Ibid., 281.

20. Morse, *Virtualities: Television, Media Art and Cyberculture*, 10 참조.

21. Wardrip-Fruin and Montfort, *New Media Reader*, 339-340; Boal, *Games for Actors and Non-Actors and Theatre of the Oppressed* 역시 참조.

22. Wilson, *Information Arts: Intersections of Art, Science and Technology*, 340. 윌슨의 "인용 내 인용"의 출처는 그룹 웹사이트 www.rtmark.com.

23. Wardrip-Fruin and Montfort, The New Media Reader, 340에서 재인용한 프라스카의 글.

24. Boal, *Theatre of the Oppressed*, 156.

25. Ibid..

26. Zapp, "net.drama://myth/mimesisimind mapping/," 77.

27. Rokeby, "Transforming Mirrors: Transforming Mirrors."

28. Klüver, "The Garden Party," 213.

29. 예컨대 다음을 보라. Bolter and Grusin, *Remediation*.

30. Nelson, *TV Drama In Transition: Forms, Values and Cultural Change*, 24.

31. Atchley, "Next Exit."

32. Tuomola and Leskinen, "Daisy's Amazing Discoveries: Part 1—The Production," 85.

33. Szperling, "Interactive cinema artists changing the way audiences view and understand film"에서 재인용한 브레히트의 글.

34. 예를 들어 Schwartz, *Media Art History*, 86.

35. Ibid., 87에서 재인용한 딩클라의 글.

36. Hershman, "Deep Contact: The First Interactive Sexual Fantasy Videodisk."

37. 〈소나타〉에는 프로이트의 "볼프만Wolfman" 사례 연구에 관한 삽화가 삽입되어 있다. 프로이트가 웨인브렌에게 끼친 영향은 초기작 〈마왕Erl King〉(1986)에서 명확히 드러나는데, 이 작품에는 프로이트의 『꿈의 해석Die Traumdeutung』(1900)에 나오는 '불타는 아이 이야기'와 연관된 푸티지가 들어 있다. 다음을 참조하라. Schwartz, Media Art History, 87.

38. Lunenfield, "Myths of Interactive Cinema."

39. Schwartz, *Media Art History*, 87에서 재인용한 와인브렌의 글.

40. Dery, *Escape Velocity: Cyberculture at the End of the Century*, 209.

41. Ryan, *Narrative as Virtual Reality*, 271.

42. Yamashita, "Beyond Fear and Exhilaration: Hopes and Dreams for Special Venue Entertainment," 386.

43. Ryan, *Narrative as Virtual Reality*, 271.

44. Ibid., 275.

45. Ibid., 278.

46. Murray, *Hamlet on the Holodeck*, 175.

47. Ryan, *Narrative as Virtual Reality*, 280.

48. Sandin, "Digital Illusion, Virtual Reality, and Cinema", 23.

49. Lunenfeld, "The Myths of Interactive Cinema," 147에서 재인용한 휘트비의 글.

50. Yamashita, "Beyond Fear and Exhilaration: Hopes and Dreams for Special Venue Entertainment," 386.

51. Sloane, *Digital Fictions: Storytelling in a Material World*, 188.

52. Ibid.

53. Vanouse, "The Consensual Fantasy Engine."

54. Seaman, "Emergent Constructions: Re-embodied Intelligence Within Recombinant Poetic Networks."

55. Bolter and Gromala, *Windows and Mirrors*, 132에서 재인용되었나.

56. Domike, Mateas and Vanouse, "Terminal Time."

57. Bolter and Gromala, *Windows and Mirrors*, 132-137 참조.

58. 〈퐁〉(1972)은 화면을 가로지르며 이동하는 공이 화면 밖으로 나가지 않도록 플레이어가 '패들'을 위아래로 움직이며 공을 '치는' 최초의 비디오 게임에 속한다. 테니스나 탁구(핑퐁)—그래서 이름이 〈퐁〉이다(패들로 공을 치는 순간 나는 소리 "퐁"에서 유래한다는 주장도 있다)—처럼 플레이어는 보통 두 명으로 구성된다.

59. Sandin, "Digital Illusion, Virtual Reality, and Cinema," 25.

60. Sandin, "Digital Illusion, Virtual Reality and Cinema," 182에서 재인용한 로럴, 스트릭랜드, 그리고 토의 글.

61. Schwarz, *Media-Art-History*.

62. Shank, *Beyond the Boundaries: American Alternative Theatre*, 295.

63. Paul, *Digital Art*, 135.

64. Rokeby, "Transforming Mirrors: Transforming Mirrors."

65. Hoberman, "Faraday's Garden Description."

66. www.hoberman.com/perry.

67. Saltz, "The Collaborative Subject: Telerobótic Performance and Identity," 80, 78.

68. Ibid., 77.

69. Ibid., 78-79.

70. Sermon, "Peace Talks."

71. 〈초상 1〉도 1995년에 ZKM에서 CD롬 형태로 발매되었다.

72. Courchesne, "Hall of Shadows."

73. Ibid., 25.

74. Ibid., 26.

75. Ibid..

76. Dove, "*Artificial Changelings*, Overview."

77. Ibid..

78. Ibid..

79. Dove, "Haunting the Movie: Embodied Interface/Sensory Cinema," 110.

80. Company in Space, "home, not alone."

81. Webbed Feats, "Bytes of Bryant Park" 참조.

82. La Fura Dels Baus, "Big Opera Mundi."

83. Davis, "Terrible Beauty."

84. Ibid..

85. Bolter and Gromala, *Windows and Mirrors*, 137-138.

24장. 비디오 게임

게임은 플레이어가 잠시 꼭두각시가 되기로 동의해야만 작동할 수 있는 기계다.
—마셜 매클루언, 1964[1]

학문적 정당화

최근 몇 년간 컴퓨터 게임과 비디오 게임(편의상 비디오 게임으로 통칭함)에 관한 학문적 연구는 비디오 게임 산업이 빠르게 확대되는 것과 거의 같은 수준으로 급증했고, 게임플레이의 미학적·기술적·기호학적·사회적 측면을 분석하는 수많은 출판물이 나왔다. 초기의 학술 논평에 속하는 스티븐 풀Steven Poole의 『트리거 해피Trigger Happy』(2000)는 특히 빠른 반사 작용을 요하는 고난이도 게임에 초점을 맞춘 데에 반하여 누구보다 일관되게 비디오 게임을 예술/퍼포먼스 매체로 특징지어온 헨리 젠킨스Henry Jenkins는 명백하게 그것의 서사적 가능성을 선호한다고 표명한다. 최신 출판물들은 게임을 대중문화 현상이나(Berger 2002), 상상의 형식(Atkins 2003), "사이버드라마", "루돌로지", "비평적 시뮬레이션"(Wardrip-Fruin & Harrigan 2004)으로서 연구한다. 마크 J. P. 울프Mark J. P. Wolf와 버나드 페론Bernard Perron이 출간한 『비디오 게임 이론 리더Video Game Theory Reader』(2003) 초판은 스토리텔링, 그 해석과 결과뿐 아니라 플레이어의 심리와 "환경 설정 퍼포먼스" 활동에 관한 생각들을 강조하며 게임플레이를 앨런 카프로Allen Kaprow의 해프닝과 연관시키려 한다.

국제 학술지들도 나왔다. 특히 2002년에 나온 『게임 연구Game Studies』 2호는 인지과학, 문화, 교육심리학의 여러 분야를 통합하는 커트 스콰이어스Kurt Squires의 기고문 「컴퓨터/비디오 게임의 문화적 틀 지우기Cultural Framing of Computer/Video Games」(2002)를 싣는 한편, 문화, 인문, 예술 이론가들이 기고할 기회를 강조한다. 온라인 저널 『가마수트라Gamasutra』는 비디오 게임의 산업적·상업적·기술적 측면들, 게임플레이 분석, 예술과 애니메이션, 그리고 비디오 게임이 필름 누아르를 어떻게 이용해왔는지와 같은 학술 연구 주제를 다룬 대학·대학원 학위논문의 발표를 특집으로 다룬다.[2] 예술에서 컴퓨터

사용에 초점을 맞춘 학회가 1990년대에 갑자기 흥한 것처럼(그리고 이제 눈에 띄게 줄어들었지만) 비디오 게임을 논의하는 새로운 단체와 회의가 급격히 증가했다. 예를 들어 2003년 한 해만 해도 산호세에서 3월 초에 학생 쇼케이스가 열렸고, 3월 말에는 독일 다름슈타트에서 제1회 '인터랙티브 디지털 스토리텔링·엔터테인먼트 국제학회'가 개최되었으며, 5월에 캘리포니아 레드우드시티에서 '마이크로소프트 기술 컨퍼런스'가, 그리고 9월에는 영국 맨체스터에서 'ESRC 컨퍼런스'가 열렸다. 대규모 연례 컨퍼런스인 시그라프도 물론 개최되었다. 시그라프는 컴퓨터 그래픽의 강조를 통해 컴퓨터와 비디오 게임의 학술적 방면에서의 다양한 가능성을 촉진해왔다.

MIT는 이 분야에서 학문적·실질적 발전에 집중적으로 관여해 왔다. 1999년에 MIT("변화하는 미디어Media in Transition")라는 제목으로 개최된 컨퍼런스는 뉴미디어(비디오 게임이 포함되기는 하지만 특별히 중심이 되지는 않는)의 놀이 측면에 초점을 맞춤으로써 논의를 위한 다수의 기본 원칙을 정했다. 재닛 소넨버그Janet Sonenberg는 "뉴미디어와 놀이하기Playing with New Media"에 관한, 그 중요성이 뒤늦게 드러난 세미나에서 사회를 맡았는데, 거기서는 '놀이'라는 용어의 모호성이 탐구되었다. 에릭 지머맨Eric Zimmerman은 규칙, 규칙 구현(플레이), 규칙과 놀이가 모두 포함된 "문화"라는 세 가지 측면에서 특정 게임 분석에 지침이 될 수 있는 유용한 구별을 제공했다. 톰 켐퍼Tom Kemper는 인지 이론에 따라 지머맨의 세 범주와 관련된 스포츠 관중과 비디오 게임 플레이어들의 상대적인 참여와 "그에 수반하는 상호작용과 권한 부여의 개념" 사이의 유사성을 밝혔다. 이러한 초창기의 식별은 이제 선구적이고 복잡한 일련의 이론들로 귀결되고 있는데, 여기 포함되는 동시대 논쟁 중 하나는 곤살로 프라스카가 "서사학자Narratologists 대 게임학자Ludologists"라고 명명한 것이다.[3]

이들의 대립은 텍스트로서 연극의 문학적 분석과 실시간 공연으로 실현될 때 그것에 관한 논평 사이의 긴장처럼 매우 오래된 것이다. 게임학자는 게임(실행, 게임 방식, 영상, 조작, 게임하는 경험)에 강조점을 두는 반면, 서사학자들은 게임의 중요성, 의미, 사건 진행의 토대가 되는 철학을 강조한다. 양측은 1999년 뉴욕에서 "리:플레이RE:PLAY"[4]라는 제목으로 열린 중요한 1일 공개 토론회에 참석했다. 그곳에서는 구조로서의 게임, 시뮬라크룸으로서의 게임, 서사로서의 게임, 교류로서의 게임이라는 네 가지 주제 아래 디지털 게임의 과거와 현재, 미래가 논의되었다. 특수한 비디오 게임 이론의 필요성을 핵심 주제로 명백하게 제기한 여러 참가자 중에는 마르크 르블랑Marc LeBlanc도 있었다.

어느 매체에서나 예술과 상업이 기껏해야 불편하게 공존하는 시대에 컴퓨터 게임이 진정한 예술을 창조할

가능성은 얼마나 될까? 내가 생각하기로 그것은 우리가 산업에서 이론으로의 도약을 … 이룰 때에만 가능하다. 그것들[비디오 게임들]은 개발자, 출판사, 소비자뿐 아니라 비평가와 학자를 포함하는 유사한 '문화 기반'을 필요로 한다. 하지만 그건 게임 디자인 이론 없이는 일어날 수 없다.

크리스 크로퍼드$^{Chris Crawford}$는 다음과 같이 이 주제를 이어간다. "우리가 인터랙티브 스토리텔링을 실제로 친숙하게 여기며 논의하게 되기까지는 아직 갈 길이 멀다. … 우리가 성공하려면 서사 개념을 우리 머리에서 완전히 몰아내야 한다. … 우리는 시뮬레이션의 관점에서 생각해야 한다. … 또 다른 층위, 더 높은 수준의 추상화가 필요하다." 헨리 젠킨스는 영화 이론의 초창기 발전과의 유사점을 끌어내고, 궁극적으로 (매체 자체보다는) 그러한 토론과 논쟁이야말로 학자들에게 영화를 예술 형식으로 인정하고 그 가치를 확인하는 이론적 토대를 개발하게 하는 초석이 되었다고 단언한다. 그는 전통적인 이론 모델과 연관 지어 비디오 게임 고찰하기를 멈추라고 촉구하며 이런 결론을 내린다. "우리는 아직도 텔레비전과 영화, 그리고 책을 서사의 측면에서 생각한다. 게임은 게임의 측면에서 생각할 필요가 있다." 이 원칙을 인정하고 대체로 그에 동의하지만, 우리는 이번 챕터에서 특히 비디오 게임, 연극, 퍼포먼스 간의 관계와 연관성에 초점을 맞추고 게임 디자인, 그리고 디지털 퍼포먼스의 표명 둘 다에서 이들 매체의 융합을 추적할 것이다.

연극으로서의 비디오 게임

> 비디오 게임은—대단히 연극적이게도—당신이 스틱으로 주인공을 조종하는 곳이다. 스틱을 오른쪽이나 왼쪽으로 당기면 주인공이 모험을 향해 걸어간다.
>
> —밀토스 마네타스$^{Miltos Manetas}$[5]

비디오 게임은 기술적으로는 진보한 듯 보이지만 대부분 서사와 연극, 시뮬레이션, 그리고 공상과 같은 널리 알려진 매개 변수들 내에 구성되는 가상과 환상의 세계를 포함한다. 재닛 머리가 지적하듯 "게임은 '놀이'라는 단어에서 우리가 상기하는 것처럼 본질적으로 박진감 넘치고 시시각각 달라지는 추상적 수준에서 삶의 상황을 수행하는 것이다."[6] 비디오 게임이 처음 개발되었을 때 게임 디자이너들은 '설

정', '플레이어', '캐릭터' 등의 용어를 연극의 전문용어에서 자유롭게 도입했다. 초기에 알려진 표현을 보면 '플레이어'와 '캐릭터'가 결합한, 다소 혼란스러운 머리글자 단어인 PC가 있다. 반면, 다른 신생 두문자어, 예컨대 IC(in character, 게임 속 세계)와 OOC(out of character, 게임 밖 현실 세계)는 연기와 연극의 실제에서 직접 유래한다. 그러나 차별화되는 중요한 특징은 비디오 게임 관객이 전통적인 연극보다 더 긴밀하게 캐릭터를 동일시한다는 점이다(대체로 게임 캐릭터의 심리가 연극의 등장인물처럼 복잡하고 깊이 있지는 않지만). 관객은 참여자이고, 참여자는 플레이어이며, 플레이어는 캐릭터다.

브렌다 로럴은 컴퓨터의 기본 속성들을 이용해 그것과 연극의 밀접한 관련성을 증명한다. 그런데 동일한 분석 과정을 적용하면 연극과 비디오 게임 사이의 큰 유사성을 손쉽게 도출하는 것도 가능하다. 둘 다 시간 기반이다. 둘 다 식별 가능한 등장인물이 나오는 반복될 수 있는 허구적 서사의 전달에 관여한다. 등장인물들은 관계를, 그리고 다양한 정도로 성격을 발전시킨다. 둘 다 하나 또는 일련의 특수 환경에서 세밀하게 규정된 과제나 임무를 수행한다. 시간 기반 활동을 목격하거나 그에 가담하는 참여자들은 다양한 반응과 감정 상태를 통해 그려질 것이다. 결말에 이르러 등장인물들은 그들의 특수한 과업을 온전히 또는 부분적으로 성취하거나 이루지 못할 것이다. 그리고 마침내 주·조연 캐릭터들은 죽거나 살아남을 것이다. 이러한 매개 변수들은 〈파이널 판타지〉에서처럼 〈햄릿〉에서도 유효하다.

프랑스의 평론가 페르디낭 브륀티에르^{Ferdinand Brunetiere}(1849-1906)는 너무 일찍 태어난 것 같다. 왜냐하면, 그의 유명한 격언 "갈등은 모든 드라마의 본질이다"를 가장 잘 증명해주는 매체는 한 세기 후에 등장하는 비디오 게임이기 때문이다. 격렬한 슛뎀업^{shoot-'em-up} 게임에서 전형적으로 드러나듯 비디오 게임에는 극적 갈등이 풍부하다. 폭력적인 비디오 게임은 이 장르에서 단연코 가장 인기 있고 인지도가 높으며, 에우리피데스로부터 바그너에 이르는 고전 극작가들이 사용한 것과 동일한 신화, 전설, 서사시를 두루 토대로 삼아왔다. 바그너의 〈니벨룽겐의 반지^{Der Ring des Nibelungen}〉와 동일한 게르만 신화를 재매개한 톨킨의 『반지의 제왕^{Lord of the Rings}』은 마법의 생물체와 초자연적 등장인물, 영웅적 행위와 폭력 및 선악의 판단으로 흥청대는 수많은 게임에 의해 또다시 재매개되었고, 거기서는 진짜 비디오 게임의 방식대로 어떤 괴물도 패배하는 즉시 더 잔인하고 무서운 괴물로 대체된다. 초기의 〈던전 앤드 드래곤^{Dungeons and Dragons}〉 비디오 게임 이후 게임 개발자들에게 고전적 신화는 최후의 불행 방지, 악에 대한 선의 승리, 재난과 죽음 앞에서 세계(한 지역이든 전 우주든 간에)를 구원하기, 다음 단계에 도달해 새로운 도전과 마주하기 위한 영웅들의 생존 등 변하지 않는 전설적 도전과 승리를 되풀이하는 플롯·영웅·괴물의 광대한 보고가 되어왔다. 신화와 폭력적인 비디오 게임 중 어느 것도 지역

의 경계선이나 타협적 해결책을 논의하지 않는다. 오직 승자와 패자, 승리 또는 비참한 절망만이 있을 뿐이다.

하지만 슛뎀업 게임 최악의 과잉폭력이라 해도 그리스 신화에 나오는 공포와 신성모독에 비하면 아무것도 아니다. 하늘의 신이자 최초의 통치자인 우라노스는 자신의 아들 크로노스에 의해 거세되 었는데, 크로노스는 자기 자식을 잡아먹는 경향이 있었다. 그가 살려준 자식, 제우스는 인간에게 불 을 선물했다는 이유로 지혜로운 프로메테우스를 바위에 쇠사슬로 결박하고 독수리에 의해 간이 찢기 는 벌을 내렸다. 그렇지만 프로메테우스는 진짜 게임 스타일로 헤라클레스에 의해 구출되어 달아났다. 제우스 자신은 최고의 지도자이자 정의와 자비의 신, 악인의 처벌자, 그리고 탁월한 유혹자(네 명의 부 인과 많은 정부를 두었다), 즉 완벽한 비디오 게임 액션 영웅이다. 그의 아들 디오니소스는 반신반인으 로 후속 게임이나 확장팩에서 훌륭하게 전통을 이어나간다. 거칠고 괴팍하며 고뇌하는 성격을 가진 그 는 동물, 인간, 성별의 한계를 넘어 연극 가면을 쓰고 현실과 새로운 심적 상태 사이의 경계를 흐릿하게 만든다. 광기, 광란, 포도주의 신 디오니소스는 하나의 현실에서 또 다른 현실로 향하는 교차점으로서 '가면', 즉 가상현실의 문턱으로서 가면의 창조를 주재한다. 페르소나와 신화, 인간과 신, 유한과 무한 사이의 경계선은 동시대 연극에서는 좀처럼 도달하기 어려운 것들이지만, 가장 훌륭한 게임들에서는 우리의 영웅들이 죽음과 어둠, 악의 힘에 맞서 싸우면서 그것이 가능해진다.

그러한 전투에는 거의 불가피하게 괴물이 포함되는데, 그리스 괴물은 백 개의 머리에서 불을 내뿜 는 용 티폰에서부터 우라누스가 거세될 때 흘린 피에서 태어난 거인족, 쉰 개의 머리와 백 개의 팔로 적에게 큰 바위를 비처럼 퍼부은 거대한 야수 헤카톤케이레스에 이르기까지 그야말로 초괴물이다. 이 와 같은 과장된 공포는 일반적인 신화적 규범이다. 그리고 로마 시대의 비극은 그리스 원작을 기반으로 하지만 세련미는 덜하다. 세네카Seneca의 〈오이디푸스Oedipus〉에서 이오카스테는 자신의 자궁을 찢어 젖히고, 〈티에스테스Thyestes〉에서는 아이들의 시체가 연회에서 제공된다. 〈블러드레인BloodRayne〉(로마 시대 작품이 아니라 2003년 3월 게임큐브, PS2, Xbox로 재발매된 게임)의 여주인공이 지상 지옥이나 다름없는 나치의 죽음의 공장과 다른 장소들로 향하며 싸울 때 과도한 유혈 장면, 절단된 팔다리가 등 장한다. 그리하여 비디오 게임은 소름 끼치는 신화와 초자연적 공포를 재매개하는 고전극의 뒤를 잇는 존재로 인정받는 영예를 누릴 수 있게 된다.

피의 연극

피를 극적으로 묘사하는 것은 폭력적인 비디오 게임의 중요한 양상이다. 그것은 승리의 상징이며, 때로는 극단적으로 우스꽝스럽다. 1996년에 출시된 고전 게임 〈다이 하드 3^{Die Hard with a Vengeance}〉(소니, 세가, PC용 〈다이 하드〉 3부작 중 하나)에는 "블러드 온/블러드 오프" 옵션이 포함되어 있다. "블러드 온"에서는 화면 전체에 피가 튄 듯 보이고, 그 결과 내장형 (가상) 와이퍼가 피투성이 화면을 씻어낸다. 로마 시대 검투사 전투 스펙터클과 (현대에 와서도 여전한) 국가적 공개 처형의 냉혹한 현실에서 19세기 말과 20세기 초 몽마르트르에서 악명 높던 그랑기뇰^{Grand Guignol} 멜로드라마에 필요한 무대용 피양동이에 이르기까지 공연의 전통에서 피와 유혈의 강조는 똑같이 중요하고 시사하는 바가 크다. 탄생, 삶, 죽음의 바로 그 한 지점만으로도 연극 깊숙이 침투한 맥베스 부인의 죄의식이 암시된다. 피는 계속해서 무한한 연극적 매력의 원천이 된다. 그것은 충격적이고 비극적인 절정에 이르는, 또한 카타르시스에 이르는 지름길임이 틀림없다.

그랑기뇰 극장은 1897년 파리 몽마르트르의 직당히 으스스하고 버려진 예배당에서 개관했고, 에밀 졸라^{Émile Zola}의 냉엄하게 사실적인 프랑스 자연주의 전통을 이어갔다.[7] 극장은 관객을 끌어모았고, 보도에 따르면 유럽의 왕과 고위 관료뿐 아니라 파리 지역 사회도 포함하는 각계각층의 관객을 공포에 떨게 했다. 그랑기뇰은 당시 헤드라인을 장식했던 일상적 살인, 강간, 신체 절단을 묘사하는 길을 택했다. 무익한 현실 속 공포들이 무대 위에서, 이번에는 "죽음의 조각^{tranche de mort}"으로서 다시금 사실주의적 생명을 얻었다. 당대의 각본은 우리가 동시대 비디오 게임에서 기대하는 것보다 훨씬 더 많이 대화에 의존한다. 그래도 많은 지문에서 일말의 익숙함을 느낄 수 있다. "그녀는 고통스럽게 쓰러져 바닥을 기어 다니며 소리 지르고 구역질한다. 앙리는 그녀에게 다가가 얼굴에 계속 산을 붓는다."[8]

그랑기뇰이 유혈이 낭자한 플롯의 토대로 실화를 선택한 것은 비디오 게임 폭력과 사회 폭력 사이의 연관성을 둘러싸고 격렬하게 진행되는 논쟁과 관련해 흥미롭다. 파리의 선행 작품들과 달리 폭력적인 비디오 게임 서사는 대체로 현실 세계와의 관련성이 부족하지만, 비디오 게임의 모든 소품과 올가미, 피 양동이는 현대적 언어로 그랑기뇰을 재창조한다. 게임 리뷰어와 플레이어들이 예외 없이 〈그랜드 테프트 오토 III: 악의 도시^{Grand Theft Auto III: Vice City}〉(모든 주요 포맷, 2003)의 그래픽과 게임 방식을 칭찬했지만, 기본적으로 인간을 내몰고 살해하는 내용으로 구성된 서사는 외부 세력으로부터 비난을 받았다. 2003년 12월 〈뉴욕 포스트〉지의 한 기자는 이렇게 한탄했다. 〈그랜드 테프트 오토 III〉는 "대량살인 미화와 죽음의 잔치를 토해낸다. … 자동차 절도 범죄가 폭력과 살인으로 이어지는 사례가

거듭 표면화된다." 현실과 가상 폭력 사이의 연관성에 대한 논쟁이 특히 격렬했던 것은 전통적으로 상당수의 게이머가 아동으로 구성된다는 점 때문이었으며, 근본적으로 가정에서 일어나는 이러한 활동들을 통제하기란 쉽지가 않지만, 영화 등급 분류와 유사한 연령 등급제의 도입으로 이어졌다. 일본은 유럽이나 미국과 달리 게임 등급제도를 실시하지 않는데, 폭력 범죄가 없기로 유명한 문화이기에 이는 과거에 문제점으로 간주되지 않았다. 그러나 지난 몇 년간 일본에서는 10대 폭력이 증가해왔고 그와 연관되었을 가능성이 농후한 비디오 게임의 영향력에 관한 논란과 격렬한 언론의 논쟁에 불이 붙었다. 영화와 텔레비전에서의 폭력이 사회 폭력에 영향을 미치는가 하는 아주 유사한 오랜 논쟁과 마찬가지로, 이 쟁점들은 복잡하고(게임이 현실 폭력을 만들어내는가? 아니면 이미 늘 폭력적이었던 사회의 반영에 불과한가?) 핵심은 궁극적으로 입증될 수 없다. 분명히, 폭력적인 비디오 게임을 하는 모든 사람이 실제로 살인자가 되지는 않는다. 그렇게 될 확률은 뱀사다리 게임을 하는 이들이 양서류 학자나 유리창 청소부가 되는 것보다 높지 않다.* 어느 한쪽을 뒷받침하는 결정적인 증거가 없을 때 사려 깊은 해설자들은 판단을 유보하는 경향이 있다.

오직 미 국방성만이 가상현실과 실생활 폭력 사이의 연관성이 유익할 수도 있음을 알아차린 듯하다. 게임 웹사이트에서 미군을 광고하는 수많은 인터넷 모병 팝업창이 이를 입증한다. 미국 게임회사 세가도 주요 방위 산업 청부업체이다. 2002년 9월 육군은 자체 개발한 온라인 게임 〈아메리카 아미: 오퍼레이션America's Army: Operations〉을 출시했는데, 이것은 무료 다운로드가 가능한 1인칭 슈팅 게임이다. 플레이어는 신병 모집 과정과 기초 훈련, 그리고 논란의 여지가 있는, 오사마 빈 라덴Osama bin Laden · 피델 카스트로Fidel Castro와 아주 흡사해 보이는 "테러리스트"들의 사살이 포함된 고급 훈련 과정을 거치게 된다.[9] 게임의 사전 홍보는 유저에게 "스스로를 군인이라 부를 권리를 얻어서 자유의 적들에게 미합중국 육군이 도착했음을 알릴 것"을 촉구했고, 출시된 첫 주에 거의 50만 건의 다운로드 요청이 들어왔다.

그렇지만 대중 매체(그리고 연극의 몇몇 사례들)를 향한 일반적인 불만—"너무 많은 섹스와 폭력"—이 비디오 게임의 경우에는 놀랍게도 나오지 않는데, 비디오 게임은 보통 성행위가 거의 없거나

* '뱀사다리'는 2인 이상을 위한 보드게임이다. 각 플레이어는 마지막 칸(가장 보편적인 형태는 1에서 100까지 번호가 매겨진 10x10판)에 도달할 때까지 주사위를 굴려서 나온 수만큼 게임말을 이동하는데, 도중에 사다리나 뱀을 만나면 위로 올라가거나 아래로 미끄러지게 된다. 오랜 역사를 지닌 이 게임은 전 세계에 다양한 버전으로 존재하며, 우리나라에서는 과거 '뱀주사위놀이'라는 명칭으로 출시되기도 했다.

전무하다.[10] 성차별'주의'가 넘쳐나고 젠더 관련 사안에 관한 토론이 확산되어 있지만, 그래도 포르노 이미지나 육체적 성의 묘사를 피하는 게임이 대부분이다. 그 주된 이유는 비디오 게임이 원래 아동을 주요 시장 고객으로 삼아 개발되었기 때문이다. 그러나 플레이어의 평균 연령이 높아지면서(이제 대부분의 당국이 20대 중반으로 추정한다) 최근 상황이 변화하기 시작했다. 2002년에 테크모는 〈데드 오어 얼라이브Dead or Alive〉 게임 시리즈에 〈익스트림 비치 발리볼Xtreme Beach Volleyball〉(테크모Techmo 출시, 2002)을 특별히 포함시켰고, 제니스 퍼블리싱Zenith Publishing에서 제작한 일부 섹스 게임은 관능적이거나 성차별적이라기보다 오히려 끔찍하다. 〈성의 추구Sexual Pursuits〉는 "3,000개의 성기능 카드들"을 자랑하며 "만취", "스트립쇼", "상대의 호의"를 위한 "마법의 주문"을 얻을 수 있는 추가기능을 더한 스트립 포커를 재매개한다. 멀티 커플용 컴퓨터 섹스 게임인 〈섹스 파티Sex Party〉의 규칙은 심지어 고지식한 편으로, 그 기본설정에 따르면 커플은 파트너와만 상호작용할 수 있다. 〈팬티 레이더: 지상에서 미완으로Panty Raider: From Here to Immaturity〉(사이먼 앤드 슈스터Simon & Schuster 출시, 2000)의 목표는 속옷 차림 여성을 은밀하게 사진 찍는 것인데, 출시 전에는 기획 의도 때문에, 그리고 출시 후에는 사진의 품질에 대해 다른 집단으로부터 엄청난 비난을 받았다. 그러니까 어느 쪽 진영도 특별히 좋은 대우를 한 것 같지 않다. 한편, 성과 무관한 게임에서는 해커 게이머들이 나체의 아바타로 플레이하기 위해 등장인물의 옷을 벗기는 '치트' 코드를 발견하는 데(제작사의 공식적인 소망과 어긋나게) 지대한 관심을 보였다(게임 캐릭터들은 와이어 프레임으로 신체가 구성된 후에 '피부'가 씌워지고, 그러고 나서 옷 입혀진다). 이 장난의 주요 표적이 라라 크로프트Lara Croft였다는 것은 그리 놀라운 일이 아닐 것이다. 결국 "누드 레이더"라는 별명을 갖게 된 라라 크로프트를 인터넷에서 찾는 것은 초보적인 탐색기술로도 충분했다. 슈퍼 마리오Mario the Plumber와 슈퍼 소닉Sonic the Hedgehog은 이런 특별한 오락에서 이목을 덜 끌었다.

소셜 연극: 〈심즈〉

이봐요, 케케묵은 것들은 버리고 이제 새롭고 힙한 우상인 시뮬레이션 게임으로 와요. 여기서 당신은 완벽한 휴가의 섬을 만들 수 있어요. 손님들의 방탕한 욕구를 채워줄 죽음의 디스코텍이나 혼돈의 오두막 같은 편의 시설도 만들 수 있다니깐요.

—PC 게임 뉴스레터, 2002년[11]

그러나 역대 최고의 인기를 누린 비디오 게임인 윌 라이트$^{\text{Will Wright}}$의 〈심즈〉(2000)는 비폭력적이고 성과 무관하며 실제로 승패와는 아무 상관이 없다. 2003년까지 2천만 장이 팔린 "문제 있는 가족" 시뮬레이션 〈심즈〉는 끔찍한 고객 확보 및 선택과 씨름하는 교외 가족을 생각해냈고, 개성과 호불호, 감정이 있는 잘 발달된 캐릭터를 갖췄다. 그것은 신화적 서사시나 군의 목표 사거리보다는 연속극과 '빅 브라더$^{\text{Big Brother}}$'의 관심사와 공통점이 더 많다. 비록 〈성난 얼굴로 돌아보라$^{\text{Look Back in Anger}}$〉(1956)에서와 맞먹는 불안감을 여전히 기대한다 할지라도, 그것은 게임계의 키친 싱크$^{\text{kitchen-sink}}$* 또는 실존적 드라마다. 일부 평론가들은 〈심즈〉가 삶 자체보다 약간 더 복잡하다고 여긴다.[12] 가족의 일상생활 중 〈심즈〉에서 시뮬레이션이 불가능한 부분은 거의 없다. 비록 성교는 이제 막 가능해졌지만(그렇다기보다는 오히려 확장팩에 나오는 새로운 기능을 통해 새로 태어난 아기들이 이제 나타날 수 있다), 이는 소프트웨어가 유일하게 공식적으로 결혼한 것으로 인식할 수 있는 양성애자 커플에게만 해당된다.[13] 1956년까지 영어권 무대에서는 비슷한 맥락이 존재했다.

전 세계에서 가장 인기 있는 게임에 속하는 〈심즈〉 확장팩(추가 소프트웨어 덕분에 캐릭터들이 더욱 폭넓게 활동할 수 있다)에서는 활동 범위와 매출 모두 증가했다. 예컨대 〈지금은 휴가 중$^{\text{The Sims Go On Holiday}}$〉(2003)에서는 휴가 날짜를 선택하고 누가 가며 무슨 일이 일어나는지 등이 포함된다. '두근두근 데이트$^{\text{Hot Date}}$', '신나는 파티$^{\text{House Party}}$', '슈퍼스타$^{\text{Superstar}}$' 등 몇몇 확장팩은 특정한 청소년 시장의 생활방식을 강조한다. 〈심즈: 세상 밖으로$^{\text{The Sims Bustin' Out}}$〉(모든 포맷으로 출시, 2003년 말)는 추가로 십여 군데의 외부 장소들(체육관, 루브 클럽과 파티 장소들), 40개의 새로운 캐릭터들, 그리고 갱, 운동선수, 미친 과학자와 ('직업'으로서는 상대적으로 새로운) 패션광을 포함하는 10개의 새로운 직업을 제공했다. 〈심즈 온라인$^{\text{The Sims Online}}$〉의 시나리오는 한 단계 더 발전해서 수천 명의 심즈 플레이어들이 온라인에서 "꿈의 집 창조하기, 최신 유행의 부티크 짓기"를 함께할 수 있다. 〈심즈: 멍멍이와 야옹이$^{\text{The Sims: Unleashed}}$〉(일렉트로닉 아츠$^{\text{Electronic Arts}}$, 2002년 10월)에서 가족 구성원들은 불가능하진 않아도 있을 법하지 않은 종을 반려동물로 선택할 수 있다. 게임에 수반되는 홍보는 비꼬는 어조를 풍길 뿐 아니라 게임에서 사회적 협업의 증가를 요구하는 청중을 새롭게 감지하고 그에 부응하려는 게임 제조업체들의 욕망을 반영한다. "〈심즈: 멍멍이와 야옹이〉에서 플레이어는 수십 가지의 새로운 사회적

* 20세기 중반 무렵 영국에서 펼쳐진 문화 운동(키친 싱크 사실주의)의 일환으로, 노동자 계급의 평범한 일상을 사실적으로 묘사하는 연극을 말한다.

상호작용을 하고 그들의 이웃은 확장된다. 이제 심들은 … 사랑스러운 동물을 통해 그들의 관계를 구축할 수 있다."

가상의 반려동물이라는 개념은 결코 새로운 것이 아니다. 1975년 "페트 록pet rock*"의 '애완동물'들이 산책에 나섰을 때(그리고 자신들의 발명자 게리 달Gary Dahl을 백만장자로 만들어 주었을 때) "페트 록"은 미친 짓과 퍼포먼스 예술의 흥미진진한 혼합물이 되었다. 1997년 일본에서 창조된 〈다마고치Tamagotchi〉는 훨씬 더 가까운 선두주자이자, 디지털 보호가 필요하며 돌보지 않으면 죽기도 하는 가상의 반려동물이다. 이 게임이 불필요한 유년기 트라우마를 발생시키고 무엇보다도 교통사고를 유발한다는 비난이 일면서, 몇몇 국가는 그것을 학교에 지참하는 것을 금지했다. 또한, 반려동물의 죽음에 대처할 수 있는 아동의 나이에 대한 논쟁이 시작되었다(그리고 그에 따라서 죽음으로 인한 이별 전문 카운슬러와 〈다마고치〉 베이비시터를 위한 사업이 개발되었다). 황당함의 정점에는 이르지 못한 〈다마고치〉의 후속 주자는 여덟 마리의 디지털 반려동물이 계속 살아 있도록 해야 하는 〈옥토고치Octogotchi〉이고, 〈옥토고치 고급판Octogotchi Deluxe〉(열다섯 마리의 서로 다른 반려동물들)이 그 뒤를 이었다. 그 후에 나온 전자 로봇 장난감 퍼비Furby와 스무 개의 상이한 버전이 있는 기가Giga에는 친구의 반려동물과 싸우도록 훈련할 수 있는 종이 포함된다. 이러한 '돌보기 게임'과 연관된 결과로서 컴퓨터 칩이 내장된 아기 인형인 레디 오어 낫 티오티The Ready-Or-Not TOT가 제작되었는데, 이것은 육아와 성교육 수업의 일환으로 미국 고등학교의 십대들(소년과 소녀 둘 다이다. 인형은 남성 또는 여성이며 모든 인종을 포함한다)에게 공급된다. 이제 그들이 거주하는 게임이나 시뮬레이션과 비슷하게, 가상의 반려동물과 아기 인형은 일반적으로 남성보다 여성에게 더 인기가 많다. 그리고 비디오 게임 분야에서 〈심즈〉와 같은 게임들이 프로세스 요소를 성공적으로 제공(또는 개발)하면서 이것은 과정 '대' 목표 논쟁의 일부가 되어왔다.

* 게리 달이 1975년에 만들어 판매한 장난감이다. 게리 달은 먹이를 주거나 산책, 목욕을 시킬 필요가 없으며 죽지도, 짖지도 않는 '완벽한 애완동물'로서 바위를 판매했다.

여성과 비디오 게임

> "많은 허드렛일 후에 더 많은 허드렛일을 끝내야 한다…"
> ─〈메리 킹 라이딩 스타^{MARY KING RIDING STAR}〉의 TV 리뷰[14]

소녀와 여성은 보통 비디오 게임의 이류 시민이었다. 2000년 플레이스테이션 상위 100위권 게임 목록에 언급된 여자 이름은 '브리트니^{Britney}'(40위─댄스/팝 게임)와 '베로니카^{Veronica}*'(58위─여주인공 클레어는 오빠 크리스를 구출하는 임무를 맡으며, 후반부에는 크리스가 바통을 이어받는다) 두 개에 불과하다. 엑스박스 상위 100위에 들어간 여성 이름은 〈버피 더 뱀파이어 슬레이어^{Buffy the Vampire Slayer}〉 하나뿐이다. 1990년대의 게임 산업에서 소녀와 여성을 상대로 한 마케팅은 그저 형식적인 것에 불과했는데, 소녀와 여성의 관심을 끌 수 있는 것이 바비 인형과 말 외에는 없을 거라고 게임 산업이 추정했기 때문이다. 여성 게이머의 참여를 더 유도하려는 시도는 우스꽝스럽지는 않아도 어설펐다. 〈매리 킹 라이딩 스타〉(1999)의 경우 항상 사랑받는 주제인 조랑말 소유하기를 통해 어린 소녀들을 꾀려고 시도했으나, 게임 리뷰 프로그램 〈비츠^{Bitz}〉의 세 여성 진행자들은 그것이 "많은 일상의 허드렛일에 뒤따르는 더 많은 완수해야 할 일거리들"로 구성되어 있으며 필수적으로 이뤄져야 할 실생활과 가상현실의 대조가 완전히 틀렸음을 명확히 파악했다. 그들은 "경험 많은 게이머들은 〈라이딩 스타〉를 도살하고 싶어 할 것!"이라는 결론을 내렸다.[15] 게임 산업이 효과적인 여성용 게임을 구상하는 데에 명백하게 미숙하다는 사실은 처음부터 분명했다. 최초(1980년 이후)의 아케이드 게임에 속하며 "한 조각을 잘라낸 피자처럼 보이게 디자인된, 얼굴 없는 노란색 얼룩이 네 개의 적과 240개의 점을 집어삼키려 하는 것"으로 묘사되는 〈팩맨^{Pac-Man}〉은 〈미즈 팩맨^{Ms. Pac-Man}〉으로 재판매되었는데, 한 조각을 잘라낸 피자처럼 보이게 디자인된, 얼굴 없는 노란색 얼굴에 더해 립스틱과 그저 형식적인 빨간 활이 구성되었다. 게임 산업이 여성 고객의 요구를 평가하고 대응할 능력이 없는 이유에 대해 제임스 데이비스^{James Davis}는 그가 "젠더 피드백 루프"라고 칭한, 부정적이고 순환적이며 반복되는 "젠더 관련 사회문화적 과정들"을 들 수 있다고 설득력 있게 주장해왔다.[16]

약간 더 상업적이고 비평적으로 성공을 거둔 것은 2002년 크리스마스에 출시된 〈메리-케이트 &

* 〈바이오하자드〉 시리즈 중 하나인 〈바이오하자드: 코드 베로니카〉를 말한다.

애슐리: 스위트 16$^{Mary-Kate \& Ashley: Sweet 16}$〉(게임큐브로 출시)이었는데, 운전 강습, 제트스키 휴가, 암벽타기, 옷 사기 등의 게임을 포함한다. 그러나 급진적으로 들리는 〈총을 든 마초 여성들$^{Macho Women}$ $^{with Guns}$〉(1989년 처음 등장하여 2003년에 부활한 패러디)은 뒤섞인 메시지가 흠으로 여겨졌다. 제목과 서사는 진정으로 여성에게 슛뎀업 스타일 게임에서 능동적인 역할을 부여하는 듯 보였고 게임은 총으로 무장한 여자 영웅 덕분에 칭찬받았지만, 다른 측면에서는 격렬하게 비난받았는데, 특히 브래지어 사이즈로 "카리스마 지수"를 측정하는 점이 그러했다. 저스틴 카셀$^{Justine Cassell}$과 헨리 젠킨스의 『바비에서 모털 컴뱃까지$^{From Barbie to Mortal Kombat}$』(2000)와 같은 출판물이 곧 등장했는데, 이 책은 어떤 게임이 소녀들의 마음을 끌 수 있는지, 소녀들을 위한 기존 게임과 새 게임의 영향, 그리고 소녀들이 새로운 테크놀로지에 매료된 자신을 어떻게 생각하는지에 대한 논쟁을 불러일으켰다. 한편, 미묘한 변화의 징후도 보이는데, 1999년 설립된 위민게이머스닷컴$^{womengarners.com}$은 이후 새로운 아이디어의 효과적인 로비이자 창조의 무대로 기능해왔다.

브렌다 로럴은 전통적인 컴퓨터 게임에 대한 소녀들의 반감이 게임의 폭력적 또는 경쟁적 성격 때문이라기보다는 캐릭터들이 나약한 경향이 있고 따라서 극적인 경험이 "지루해진다"는 사실에서 비롯된다고 주장한다. 소년과 달리 "소녀는 숙달 그 자체에 동기부여가 되지는 않지만, 참여적이고 관련성 있는 경험이 비디오 게임에 들어 있기를 요구하는 것이 특징이다. 소년과 소녀 양쪽 다 비디오 게임기는 소년용이고, 컴퓨터는 성 중립적이라고 본다."[17] 로럴의 가상현실 체험 〈플레이스홀더〉(1993, 레이철 스트릭랜드와의 공동작업)는 이후 성공적인 소프트웨어 회사 퍼플문$^{Purple Moon}$의 탄생으로 이어졌다. 1996년 로럴이 차렸던(그러더니 1999년 마텔Mattel사에 매각된) 회사는 〈로켓의 세계$^{Rockett's World}$〉 게임과 CD롬 여덟 개를 비롯해 10대 초반의 소녀를 겨냥한 다양한 제품과 상품을 제작했다. 로럴은 자신의 프로젝트들, 〈플레이스홀더〉와 퍼플문을 통해 수행된 연구가 소녀와 여성이 컴퓨터 제품과 경험에 반응하는 방식에 대한 견고한 정량적 연구결과를 어떻게 제공하는지를 숙고했다. 이와 마찬가지로 무용가 메이블 클리스$^{Mabel Klies}$도 〈기억의 갤러리$^{Gallery of Memories}$〉(2000)와 같은 라이브 퍼포먼스 작업에서 이 문제를 성찰했는데, 이 작품은 "더 친밀하고 시적으로 접근하기 위해 무의미한 '테크노-체조'를 피하고, 그러므로 특수한 비물질적 특성을 통해 그토록 자주 망각된, 더 따스하고 더 심오하며 신비로운 디지털 이미지의 가능성을 드러낸다."[18] 퍼포먼스는 두 무용수가 꿈같은 방들을 여행하는 경로로서 VRML 환경을 사용하고 인터랙티브 게임에 관객을 참여시킨다. 그러나 그녀는 남성 중심적 수색-섬멸 구조를 "감정적이고 영적인 자아/성장과 계시를 위한 탐구"라는 그녀 자신의 패러다임과 대비

시킨다.[19]

소니/플레이스테이션은 남성적 모험의 경직된 매개 변수의 범위를 벗어난 게임, 예컨대 참여자들이 게임 콘솔의 MIDI 인터페이스를 이용해 춤을 추거나 전자 음악을 작곡해야 하는 게임 소프트웨어 등을 개발해온 선두 기업이었다. 댄스 게임을 하려면 터치를 감지하는 접촉부를 포함하는 플레이스테이션 댄스 매트를 추가로 구매해야 한다. 이 글을 쓸 당시 게임이 요구하는 바는 비교적 단순했는데(여전히 하기 쉽지는 않지만), 기본적으로 게이머는 수준이 높을수록 더 어려워지는 단계들을 차례로 실행해야 한다. 그러나 그 존재 자체가, 고착된 구조를 넘어서는 개념을 생각해내는 열정을 시사하며 이 게임은 어린 10대 소녀들에게 특별히 인기가 있음을 입증해왔고 여러 상위 10위 명단에 꾸준히 이름을 올렸다. 이러한 새로운 원리가 한층 더 발전한 것이 풋볼 매트로, 플레이어는 제어 콘솔뿐 아니라 터치 감지 바닥 패드까지 갖춘 축구 비디오 게임을 조종한다. 그렇지만 발에서 공으로 이어지는 움직임의 복잡함을 고려한다면 차라리 밖에 나가서 축구하는 편이 더 낫겠다고 생각하는 이도 있을 것이다. 장르를 더욱 흥미롭게 발전시킨 〈아이토이Eyetoy〉(2003)는 확연히 차별화되는 슛뎀업 게임이다. 플레이어가 역경을 무릅쓰고 싸우는 자신의 모습을 USB 웹 카메라를 통해 화면으로 보기 때문이다. 〈아이토이: 그루브EyeToy: Groove〉(플레이스테이션 게임, 2003)는 두 가지 발전—춤추기와 화면에 나온 자신—에 대한 관심을 능란하게 결합하고, 그래서 플레이어/댄서는 이제 실황으로 TV 모니터에 등장할 수 있다. 이러한 패러다임은 우리가 앞에서 논의했던 수많은 디지털 댄스 퍼포먼스 실험과 명백한 유사성을 띠며, 인기 게임 포맷으로의 전환은 디지털 게임의 미래 발전에 실질적인 영향을 줄 것으로 기대될 수 있는 중요한 개념적 돌파구를 의미한다.

예술로서의 비디오 게임

루시엔 킹Lucien King의 총서 『아직 끝나지 않은 게임: 비디오 게임의 역사와 문화Game On: The History and Culture of Videogames』(2002)는 현재의 비디오 게임 이미지의 특징인 다소 화려한 만화적인 접근방식을 채택하지만, 사실은 전시 도록이다.[20] 서문에 나오듯, 비디오 게임이 탄생한 이후 40년간 예술계는 그것의 존재를 광범위하게 무시해왔다. 놀랍게도 2002년 전시는 영국 미술관이 특별히 비디오 게임에 할애한 첫 번째 전시였다(《시리어스 게임Serious Games》이나 《아트 카지노The Art Casino》처럼 비디오 게임 사례를 포함한 전시들이 있기는 하다). 루시엔 킹은 독립게임 디자이너인 에릭 지머맨과 함께 도

록을 통해 비디오 게임으로부터 거리를 두는 예술계의 모순을 부각시켰다. 그들은 게임을 특별한 의미가 있는 문화적 현상으로 인정해야 하며 정통 시각예술 분야에서 게임의 명백한 누락을 바로잡을 필요가 있다고 힘주어 말한다. 그러면서도 지머맨은 「독립 게임이 존재하는가?^{Do Independent Games Exist?}」(2002)라는 기고문에서 "엇비슷하고 장르에 얽매인 쓰레기"의 지배를 받는 "엄격하게 보수적이고 … 완전히 엉망이 되어버린" 상업게임 시장에 주의를 환기한다.[21] 그는 게임 산업이 "전적으로 테크노-페티시적이고, 이때 게임의 가치는 보통 기술적인 우수함에 따라 평가"된다고 기술한다. "게임에서의 혁신은 하드웨어와 소프트웨어 기술 이외의 원천에서 나와야 한다."[22] 이 정도로 도발적인 발언이 국립미술관 전시 도록에 실리는 건 좀처럼 보기 드문 일로, 이는 비디오 게임의 예술적·서사적 잠재력이 충분히 개발되지 못했다는 인식과 게임 회사뿐 아니라 예술가 역시도 이 문제와 정면으로 맞서 도전해야 한다는 인식이 높아지고 있음을 시사한다.

예술가와 현역 공연예술가들의 응답은 지난 10년 동안에는 서서히 나타났지만, 이제 빠르게 증가하고 있다. 배우와 공연예술가가 등장하는 초기 게임 중 하나이며 『비디오 게임 필수 가이드^{The Essential Guide to Video Games}』가 "역대 최고로 이상한 게임"이라고 별명 붙인 타이틀은 적절하게 연극적 연관성을 갖는 〈데우스 엑스 마키나^{Deus Ex Machina}〉(오토마타^{Automata} 출시, 1984)다. 믿기 어렵게도 프랭키 하워드^{Frankie Howerd}, 존 퍼트위^{Jon Pertwee}, 이언 듀리^{Ian Dury} 등 영국의 당대 유명인사들이 참여했고, 몇몇 미니 게임을 포함하는 자극적인 텔레비전 판타지를 선보인다. 『비디오 게임 필수 가이드』는 이제 그것을 수집가가 찾는 물품으로 기록하는데, 특히 작고한 이언 듀리가 거대한 정자로 분하고 "나는 수정^{受精} 에이전트"라고 노래하는 장면이 나오기 때문이다. 속도감 있는 전투형 비디오 게임이라는 규범을 일탈한 또 하나의 초기 사례는 〈리틀 컴퓨터 피플^{Little Computer People}〉(액티비전^{Activision} 출시, 1985)로, 이 게임은 아주 작은 사람이 플레이어의 콘솔(이 경우 다수의 혁신을 실현했으나 시장에서 완전히 성공하지는 못한 기계인 코모도어 64^{Commodore 64}) 안에 살고 있다고 주장하는데, 그 소인은 보살핌이 필요하고 메시지가 나타나면 당신에게 편지를 써서 자신의 감정을 말할 수 있다. 이제 우리는 이 게임이 역사적으로 〈다마고치〉와 〈심즈〉의 발전에 영향을 미쳤다고 평가할 수 있다.

게임 아트와 퍼포먼스

1996년에 토드 마코버는 음악, 퍼포먼스 아트, 게임 패러다임을 결합하여 〈브레인 오페라〉에서 혁신적

그림 24.1 한 참가자가 게임 같은 퍼포먼스인 토드 마코버의 <브레인 오페라>(1996)를 위해 특수 제작된 "리듬 트리" 악기를 연주하고 있다.

시퀀스를 만들어냈다(그림 24.1). 오페라가 상연되는 도중에 청중/참여자는 인터랙티브 음악 게임을 할 수 있는 소프트웨어를 다운로드하고 자신의 상호작용을 같은 공간의 실제 공연자들에게 곧바로 전달할 수 있는데, 그 공연자들은 인터넷 공연자의 협력을 활성화하기 위해 연주를 중단한다. 이렇게 직접적인 인터페이스, 즉 조작되거나 어떤 경우 외부 협력자에 의해 제작된 패턴과 코드를 통한 유희를 주제로 실험하던 댄스 컴퍼니 중에 요하네스 버링어의 에일리언네이션 컴퍼니AlienNation Co.가 있다. 그들의 퍼포먼스 설치 <비포 나이트 폴스Before Night Falls>(1997)는 상상할 수 있는 거의 최대한으로 비디오 게임의 규범에서 벗어나지만—"특수한 성적 경험의 환상/기억, 신체 개구부, 그리고 결핍과 부상/외상의 개념적 탐구와 연결된 유기적 물질/질료"[23]—시공간적 차원과 씨름하는 정교한 개념은 어떤 간단한 놀이의 수학적 논리로 구성된다. 그것은 바로 사방치기로, 복잡한 아이디어와 움직임의 정리를 위한 틀을 제공해준다.

코리 아칸젤Cory Arcangel이나 올리아 리알리나Olia Lialina와 같은 예술가들이 기존의 게임을 변형

시키고 특화하여 완전히 새로운 미적 형태와 탐색적 구조로 가득 채운 반면, 다른 이들은 전적으로 새로운 게임 형식을 만들기 위해 게임 엔진을 개조한다. 미디어아트 예술가 듀오 마티아스 푹스와 실비아 에커만은 에픽 메가게임스Epic Megagames의 언리얼UNREAL 엔진과 같은 게임 엔진을 사용하고 남용하여 〈엑스포지투르Expositur〉(일명 〈언리얼 박물관Unreal Museum〉, 2000)처럼 정교하고 탐색 가능한 세계를 창조하는데, 푹스는 이것이 "게임이 아니라 지식의 공간"이라고 말한다. 플레이어의 아바타는 연극사 박물관 안에서 춤추며 몸짓으로 표현하고, 유대인 박물관 주변을 뛰어다니며 재주넘기를 하고, 지그문트 프로이트 박물관에서 잠재의식의 미로 속으로 파고들어 날아다니고, 자연사 박물관에서는 수면 아래로 잠수해 물고기들과 함께 수영할 수 있다. 게임-공간은 고대 그리스와 르네상스 시대 철학자와 연설가들이 연설문을 통째로 암기하기 위해 사용했던 므네모테크닉mnemotechnique 개념을 본떠 만들어졌다.

> 연설가는 건물을 하나 고르고 기억 속에서 그곳을 돌아다닐 수 있을 때까지 구석구석을 매우 열심히 익혔다. 암기한 방들에 각각 다른 정도의 복잡하고 세밀하게 구성된 물건들, 예를 들어 정의의 저울을 엄청나게 많이 배치하며 연설을 준비할 수 있다. 연설이 행해지는 동안 연설가는 [머릿속에서] 방들을 돌아다니며 단서를 모았다.[24]

푹스는 오늘날 영국의 일반 소비자들이 영화관에 가거나 영화를 대여하기보다 비디오 게임을 하는 데에 더 많은 시간을 보낸다는 것을 언급하며, 게임 패러다임을 인터랙티브 예술과 퍼포먼스의 미래에 가장 중요한 것 중 하나로 간주한다. "게임이 만약 사려 깊게 고안되고 신중하게 설계되며 즐거운 경험을 제공한다면, 그것은 섬세한 성격의 지식 공간이 될 가능성이 있다."[25] 푹스와 에커만의 〈유동ID: 정체성의 영역FluID: Arena of Identities〉(2003)은 그의 지식-예술-공간 개념의 특히 흥미진진한 수행적 사례다. 거기서 플레이어의 아바타는 여정 중에 캐릭터들의 정체성의 여러 측면을 차용하며, 고정되지 않고 유동적인 존재론을 확립하면서 캐릭터들과 상호작용한다(그림 24.2, 24.3).

마르가레테 야르만과 막스 모스비처Max Moswitzer의 〈니블 엔진 툴즈Nibble Engine Toolz〉(2002)는 소용돌이치며 연동하는 디지털 코드의 고리와 나선들이 빚어내는 동물 같은 형태와 복잡한 탐색을 이용하여 극적인 장관을 이루는 게임아트 작품이다(그림 24.4). 펑멍보는 게임 소프트웨어 엔진을 개조하고 자신의 전신사진 이미지를 삽입함으로써 시각적으로 매우 훌륭한 게임아트를 창조한다. 〈큐포유

그림 24.2 마티아스 푹스와 실비아 에커만의 <유동ID: 정체성의 영역>(2003)에서 유저/캐릭터는 인생을 바꾸는 경험과 유동적 정체성의 확립에 도움이 될 인연들과 만난다.

그림 24.3 마티아스 푹스와 실비아 에커만의 <유동ID: 정체성의 영역>(2003)에 등장하는 몇몇 비현실적 캐릭터와 공간들.

그림 24.4 마르가레테 야르만과 막스 모스비처의 현란한 <니블 엔진 툴즈>(2002).

그림 24.5 플러피[Phluffy]는 나탈리 북친의 〈메타펫〉(2002)에서 게이머들이 보살피고 훈련시키는 (꼬리까지 갖춰 완성된) 유전공학적 노동자 다마고치다.

Q4U〉(2002)와 같은 작품에서는 상반신을 탈의한 모습의 그가 (한 손에는 디지털 카메라, 다른 손에는 거대한 총을 들고) 정교한 고딕풍의 실내에서 수많은 자신의 클론들과 마주치고 달리며 날아다니는 주인공이다. 나탈리 북친[Natalie Bookchin]의 웹 기반 게임 〈침입자[The Intruder]〉(1999)는 호르헤 루이스 보르헤스[Jorge Luis Borges]가 쓴 동명의 사랑 이야기에서 영감을 얻어, 〈퐁〉에서 전쟁 게임에 이르는 열 개의 단계를 마치 컴퓨터 게임의 역사처럼 진행해나간다. 북친의 대단히 풍자적인 자원관리 게임 〈메타펫[Metapet]〉(2002)이 근거로 삼는 전제는 이러하다. "생명 공학 혁신과 기업의 창의성은 게임 속 가상 회사의 생산성을 확보하려고 유전공학적 노동자, 즉 새로운 종류의 다마고치를 잉태했다. 그러는 동안 계량기가 규율, 건강, 에너지, 윤리, 시각적 표준의 정도를 측정하여 기록한다. 가상의 반려동물 계급이 너무나 인간적인 노동자를 대체한다."[26] (그림 24.5)

마크 라피아[Marc Lafia]의 온라인 〈심지어 반데마르 메멕스 또는 자신의 암살자에 의해 발가벗겨진 라라 크로프트[The Vanndemar MEMEX or Laura Croft Stripped Bare by her Assassins, Even]〉[27]에서 플레이어는 코드명을 정하고 몇몇 기본적인 심리학적 프로파일링을 거친 후, 스파이 활동과 음모, 감시의 세계에서 특정 경로와 캐릭터에 빠져든다. 피티 바이벨과 티모시 드러크리[Timothy Druckrey]가 보기에 그것은 "집단행동과 인간 변화의 공간으로서 네트워크에 투입된 신화적 욕망을 탐구한다. 〈반데마르 메멕스〉는 자아, 역사, 정치, 소통, 사회의 내러티브를 동시에 구성하고 풀어낸다. 즉, 그것은 새로운 가능성을 구축하는 엔진이다."[28]

톰 베츠의 설치 〈큐큐큐[QQQ]〉의 토대가 된 온라인 비디오 게임 〈퀘이크 III[Quake III]〉(슛뎀업 장르

게임 중에서 가장 유명하고 최장기간에 걸쳐 운영되었으며 가장 폭력적이다)의 배경은 적절하게도, 버려져 폐건물에 가까워진 1960년대의 영화관이다.[29] 베츠는 〈퀘이크 III〉 게임의 이미지를 걸러내고 추상화하여, 게임에 딸린 프로그램이 "슬로모션 발레가 되어가는 고속의 데스 매치"라고 비교적 정확하게 묘사하는 이미지 트랙의 광적인 행렬을 만들어냈다. 영상에 수반하는, 시끄럽고 폭력적이며 압도적인 사운드 트랙이 일정하게 유지되다가, 방문객이 (재활용 또는 일시 정지 버튼을 선택함으로써) 개입하기로 결정하는 순간 으스스한 침묵이 곧 텅 빈 어두운 공간에 흐른다.

비디오 게임은 또한 무대극에 갑작스럽게 등장하기도 했는데, 그중에는 런던의 소호 극장Soho Theatre에서 공연된 데이비드 K.S. 체David K.S. Tse와 옐로 어스 극단Yellow Earth Theatre의 〈플레이 투 윈Play to Win〉(2000)도 있다. 괴롭힘을 당하는 초등학생 주인공에게 비디오 게임은 현실 도피의 환상 세계가 되고, 삼합회 조직과 연루되면서 그의 환상은 현실에 묻혀 희미해진다. 액션이 가득한 제품은 영사된 게임 이미지와 금메달리스트 톰 우Tom Wu가 무대 위에서 공연하는 무술을 결합한다. 토킹 버즈Talking Birds의 연극 공연 〈조이-리든Joy-ridden〉(1999)에서는 좌절감을 느끼며 점점 더 절제를 잃어가는 두 히치하이커가 지나가는 차들을 향해 미친 듯이 손짓을 해댄다. 질주하는 차량 시점 쇼트의(흐릿한 풍경, 도로 노면 표시) 고속 비디오 푸티지가 그들 뒤에 있는 스크린에 재생되다가 갑자기 섞이며 다양한 고속 비디오 게임의 시점 이미지를 만든다.

게임 모델을 접목한 다수의 혁신적 라이브 퍼포먼스가 이미 앞 장에서 분석되었는데, 그중에는 요정 숲의 환상 세계가 컴퓨터 게임의 동시대 판타지 영역으로 이항된 ieVR의 〈한여름 밤의 꿈A Midsummer Night's Dream〉(2000, 켄트대학교와의 공동작업)이 있었다(그림 24.6). 요정 세계의 광대함은 사이버 공간의 광대함이 되고 말다툼하는 연인들은 폭력적인 컴퓨터 게임의 한복판에서 싸우며, 그런 가운데 〈팩맨〉과 〈퐁〉의 잔재가 하수관 배경에 흩어져 있다. 연극과 게임 패러다임의 융합에 관한 많은 중요한 사례를 CD롬에 관한 다음 장에서 살펴볼 것이다. 한편, MUD, MOO, RPG(롤플레잉 게임)와 같은 '퍼포먼스 게임'은 19장에서 이미 논의된 바 있다.

그림 24.6 ieVR은 켄트대학교와 공동으로 셰익스피어의 <한여름 밤의 꿈>을 비디오 게임 시대의 VR로 현대화하여 제작했다(2000).

VR 전쟁 게임과 <사막의 비>

제1차 걸프전(1991)을 존 A. 배리^{John A. Barry}는 최초의 "기술 전쟁"으로, 카를로 포르멘티^{Carlo Formenti}는 최초의 "포스트모던 전쟁"으로, 마크 데리^{Mark Dery}는 역사상 최초의 "텔레비전용으로 만든" 전쟁으로, 그리고 가장 유명하게도(또는 악명 높게도) 장 보드리야르는 "일어나지 않은"(가상인 까닭에) 전쟁으로 묘사했다.[30] 텔레비전 푸티지, 특히 컴퓨터 유도 "스마트 폭탄"의 전면에 장착된 카메라의 녹색 인광 이미지는 컴퓨터 게임의 비현실적이고 건전하게 처리된 전투를 상기시켰다. 스마트 폭탄이 이른바 민간인 사상자의 부수적 피해를 최소화했기 때문에, 첨단 기술은 파괴용 무기는 물론이고 높은 도덕성을 설파하는 정치선전 무기로도 사용되었다. 첨단 기술은 신문에 대서특필되었고, 그것이 일반적으로 생각하던 전쟁이었다. 하지만 나중에 비화가 밝혀졌는데 "공군은 미국이 이라크와 쿠웨이트에 투하한 폭발물 중 레이저와 레이더 유도 폭탄과 미사일은 7%에 불과하다고 발표했다. 나머지 93%는 베트남 시대의 고공폭격기 B-52가 주로 투하한 재래식 '비유도' 폭탄이었다."[31]

그것은 역사상 가장 터무니없게 일방적인 전쟁 게임이자(포르멘티는 그것을 "적 없는 전쟁"이라고 부른다)[32] 진정한 사격 대회였다. 미군, 영국군, 연합군은 100명 남짓 살해되었을 뿐이고(영국 측 사상

자의 대부분은 미군의 "아군 오인 사격"의 희생자였다) 그에 비해 이라크에서는 10만여 명의 민간인과 군인이 사망했는데 그중 대부분은 정권에 충성하는 전문 민병대가 아닌 강제징집병으로, 사실상 민간 인이었다는 점이 중요한 의미가 있다. 이 전쟁은 블라스트 시어리와 노팅엄대학교 부설 혼합현실연구 소Mixed Reality Lab의 〈사막의 비〉(1999)의 배경이 되었다. 여기서 강조해야 할 점은 이 작품이 아군 오 인 사격에 대해 우리가 그리 분노하지 않는 것을 직설적으로 비난하는 정치적인 작품이 아니라는 점이 다. 그렇더라도 그것은 가브리엘라 잔나키Gabriella Giannachi의 말처럼, "연극적 퍼포먼스의 영역 안에서 제작된 제1차 걸프전에 대한 가장 복잡하고 강력한 반응에 속한다."**33**

〈사막의 비〉 참가자 전원의 코트 또는 재킷 주머니에 비밀리에 넣어둔 작은 상자에는 각각 이라크 인 시체 한 구씩을 대표하는 모래알 10만 개가 담겨 있다. 플레이어/관객은 주 설치 작업에 참여하기 전 자신의 코트와 소지품을 공연자들에게 맡기는데, 그들이 VR 사막을 떠나 현실 세계로 돌아오고 나 서 언젠가(며칠 또는 몇 주 후에) 모래로 채워진 상자를 발견한다. 이 상자에는 또한 이라크인 사망자 10만 명에 관해 던진 한 기자의 질문에 대한 콜린 파월Colin Powell 장군의 대답인 "정말이지 나는 그 숫 자에 큰 관심이 없다"라는 문구도 들어 있다.**34** 1990년대 후반에 나온 가장 성공한 첨단 디지털 퍼포 먼스 중 하나인 〈사막의 비〉는 블라스트 시어리(대표: 맷 애덤스)와 영국에서 가장 앞선 가상현실 컴퓨 터 연구실에 속하는, 영국 노팅엄대학교의 스티브 벤퍼드Steve Benford 교수가 이끄는 혼합현실연구소의 공동작업이었다. 기술에 빠져 길을 잃지 않고 미학적·지적·정치적인 문제들을 제기하는 결과가 나오 게 하려는 의지가 확고한 애덤스와 자칭 "경성 과학자hard scientist"인**35** 벤퍼드의 협업은 경성 과학 기 술의 공학적 복합성과 진정으로 독창적인 예술적 비전을 한데 녹여 융합한 획기적인 실험적 제작물을 낳았다.

노팅엄의 나우 나인티나인Now Ninety9 페스티벌의 일환으로, 사용하지 않는 대형 창고에서 초연 이 열렸고 이후 국외 순회공연으로 이어진 〈사막의 비〉는 비디오 게임과 퍼포먼스 설치 구조를 결합하 며 각 참가자는 가상 세계에서 임무를 수행하라는 요구를 받는다. 30분간의 퍼포먼스에서 참가 인원 은 여섯 명으로 제한되고, 그들은 코트와 가방, 그리고 다른 휴대용 소지품을 내놓는 방으로 안내된다. 그들은 각자 후드가 달린 파란색 재킷 유니폼을 입는다. 그들은 각각 타인(그들의 표적)의 사진을 받고 주 설치 공간으로 인도되는데, 삼면이 막힌 그곳에서 얇은 천으로 둘러싸인 여섯 개의 서로 분리된 작 은 방 중 하나에 들어서면 입구의 지퍼가 잠긴다(그림 24.7). 그들 앞에 펼쳐진 거대한 열린 공간의 네 번째 벽에는 미세 물방울 분무로 형성된 견고한 층 형태로 세차게 비가 내리고, 그 위로 VR 환경이 영

그림 24.7 여섯 명의 플레이어가 VR 전쟁 게임 체험 <사막의 비>(1999, 블라스트 시어리와 노팅엄대학교 혼합현실연구소)를 시작하기 위해 탄성 바닥판을 갖추고 얇은 천으로 둘러싸인 독립된 작은 방으로 인도된다.

사된다. 플레이어들의 과제는 그들 앞에 영사된 VR 사막 풍경과 지하 벙커와 문들의 미로에서 표적들을 찾기 위해 협동하는 것이다(그들은 핸즈프리 마이크와 헤드폰 장치를 통해 서로 소통한다). 비 내리는 스크린 위 숫자와 표적들, 조명과 풍경들의 VR 이미지 한가운데에 플레이어 자신의 아바타가 등장하고, 플레이어는 자신이 서 있는 탄성 바닥 위에서 다른 방향으로 무게 중심을 옮기고 흔들리게 해서 아바타를 조종하고 공간 이동시킨다. 플레이어가 자신의 표적을 상징하는 깃발과 이미지를 찾기 위해 탐색할 때, 두 명의 블라스트 시어리 공연자는 그 과정을 '은밀히' 관찰하고 때때로 헤드폰을 통해 청각적 단서를 제공하고 지원하며 격려한다. 그러나 만약 플레이어가 공동 수색과 발견 임무에 성공하지 못한다면, 그것은 여느 실패한 컴퓨터 게임에서의 실망스러운 "게임 오버"로 끝난다.

　플레이어들의 인간 표적은 모두 처음에는 비어 있는 듯 보이는 벙커에서 결국 발견될 예정이고, 배정된 20분 이내에 그곳에 도착해서 그들을 발견하는 데에 성공한 그룹은 진정한 극적 사건을 보상으로 받는다(그림 24.8). 후드 달린 복장의 살아 있는 공연자의 모습은 마치 단단한 벽에서 튀어나온 어떤 죽음의 망령처럼 천천히 물의 스크린을 뚫고 들어가 심장이 멎을 듯이 정신이 완전히 멍해지는 순간에 가상과 실제 사이의 공간을 산산이 부순다. 고조되는 불안감과 함께 VR 사막 공간에 몰두하고 있던 플레이어가 딸깍하며 시계의 숫자가 줄어드는 순간 표적을 발견하는 일은 너무나 극적이다. 그들

그림 24.8 블라스트 시어리와 혼합현실연구소의 <사막의 비> 출구 터널(1999).

그림 24.9 언론과 홍보용 <사막의 비> 이미지는 살아 있는 인물이 VR 영상에 등장하는 느낌을 준다.

이 이제 대상을 구조할지 또는 살인할지가 (멋지게도) 불분명하기 때문이다. 그러나 VR 물-커튼으로 표상되는 현실과 가상 사이의 얇은 경계선은 갑작스럽게 그냥 "문제화된" 것이 아니라 맹렬하게 실제로 산산조각이 났다(그림 24.9).

비에 젖은 인물은 플레이어들에게 다가가 아무런 말 없이 전자 카드를 일일이 건네며 비를 통과하

여(잔나키는 이를 "정화의 의례 행위"로 본다)[36] 반대편의 거대한 모래 더미를 넘어 "모텔 방"으로 그들을 이끈다. 그곳에서 그들은 벽에 고정된 장치로 카드를 긁고, 그들의 표적이었던 "진짜" 사람들의 사전 녹화된 비디오 푸티지를 재생하기 위해 텔레비전을 켠다. 표적들은 현재 플레이어들이 있는 방과 동일한 모텔 방에 앉아 이야기하며, 그들의 삶이 걸프전으로 인해 어떻게 변했는지 묘사한다.

> 참전 군인 글렌, 당시 와병 중이라 TV로 전쟁을 지켜본 군인 쇼나, 이라크-사우디 국경에서 평화 활동을 하던 리처드, 전쟁을 다룬 TV 드라마에서 군인 역할을 맡은 배우 샘, 공습이 시작되었을 때 바그다드에 머무르던 BBC 저널리스트 에이먼, 분쟁 당시 이집트에서 휴가를 보내고 있던 배우 토니가 표적들이다.[37]

이 최종 보고는 어떻게 이들이—개별적이며 분리된, 그리고 각각 다른 표적을 향해 서로 다른 경로를 택한 플레이어 자신들처럼—완전히 상이한 관점에서 무엇이 걸프전의 '현실'을 구성하는지에 대해 생각한다는 것을 드러낸다. 그래도 표적과 플레이어 모두 다 혐오스럽게 현실적이고 불쾌하게 비현실적인 '가상' '현실'의 전쟁 게임이었고, 앞으로도 변함없이 그러할 복잡한 작품을 위해 긴밀하게 공모하고 협력했다. 〈사막의 비〉는 비디오 게임과 라이브 퍼포먼스를 결합하는, 가장 예술적으로 의미 있고 기술적으로 진보한 탐구이며, 우리는 이 예술가 그룹의 게임 퍼포먼스에서 또 다른 비범한 탐구인 〈당신 곁 어디에나 있는 로이 아저씨〉(2004)를 마지막 장에서 다룰 것이다.

결론

우리는 연극과 비디오 게임 간의 일부 밀접한 유사성에 주목하며 이 분석을 시작했지만, 근본적인 차이가 있다는 점 역시 명백하다. 이 둘은 상당히 다른 형식이고, 비디오 게임의 전송 매체는 '라이브' 대 '미디어화'의 논쟁에서 흔히 보이는 온갖 비난을 불러일으킨다. 비디오 게임은 기술적 본질의 측면에서는 라이브가 아니지만 실시간으로 반응하면서 실행되고 플레이어-캐릭터의 관점에서는 분명히 라이브로 여겨지며, 이러한 점은 어쩌면 연극이나 영화에서보다 훨씬 더 그러할 텐데, 이는 비디오 게임이 무아지경과 재빠른 반응을 요구하기 때문이다. 더욱 질적인 문제는 비디오 게임의 본질·내용과 연관되는데, 학자들에게 비디오 게임은 문학적인 극과 비교하면 단순하고 만화 같으며 하찮고 근본적으로 천박해 보일 수 있다.

그러나 이러한 분석은 부수적 쟁점에 초점을 맞추고, 비디오 게임이 대중적 연극의 가장 생산적이고 효과적이며 발전하는 형태라는 실질적인 요점은 놓치고 있다. 비디오 게임이 매우 효과적으로 수용하는 '세계화'의 모든 속성(과 단점) 때문에 비디오 게임은 세계가 여태껏 목도한 연극 기반 관심사에 대한 참여의 가상 광범위하고 성공적인 재현을 구현한다. 그것은 마치 고대 그리스 극장의 스케네skene와 오케스트라orchestra*가 갑자기 전 세계로 전파되는 것 같기도 하고, 또는 우르릉거리는 중세 가장행렬 마차가 갑자기 새로운 유형의 세계 연극의 확산을 향해 여분의 소품인 지구를 실어 나르는 것 같기도 하다. 그것의 현재 형태는 다소 거칠고 이미 완성된 듯 보일 수 있고, 실제로도 많은 이가 그것을 우둔하고 혐오스러우며 역겹고 천박한 것으로 여긴다. 그렇지만 그것은 나오기 시작했고, 많이 받아들여졌으며, 여전히 빠른 속도로 발전하고 있다. 피터 브룩의 『빈 공간The Empty Space』에서의 "연극은 연극이다"라는 주장을 받아들이며 폴 래Paul Rae는 이렇게 말한다.[38]

마이크로소프트 엑스박스로 좀 더 놀** 수 있는데, 왜 연극으로 놀 건가? 그리고 소니 플레이스테이션2의 〈제3의 장소Third Place〉가 거의 틀림없이 『연극과 그 분신』의 정당한 계승자인데, 왜 빈 공간으로 골머리를 썩이는가? 만약 그러하다면, 아르토의 끔찍한 연극 각본이 "열기가 최고조인 매표소 입구에서 영수증을 놓고 다투느라 바쁜 남성들이 입은 검은 정장의 엄청난 펄럭임"으로 구성될 때, 〈제3의 장소〉는 스텔락의 포스트휴먼 품질보증서를 연극의 광범위한 상업화로 몰아간다.[39]

이 장의 서두에서 우리는 비디오 게임 학술 연구의 중대한 진전에 주목했는데, 비디오 게임 때문에 완전히 새로운 연구 분야가 탄생했다. 이 연구는 뉴미디어 학문에서 별개의 영역으로서 게임 연구 그 자체뿐 아니라 그 분야에 관한 관심이 만연한 수많은 인문학의 분과에도 연관된다. 예컨대 심리학과 사회학 학술지에서 게임과 그들의 의미심장한 미학적·문화적·심리적·사회적 영향의 분석이 단독 주제가 되는 빈도가 점차 증가하고 있다.[40] 연극과 퍼포먼스 전문 학자들이 전적으로 침묵하지는 않았

* 고대 그리스 극장 건축에서 스케네는 배우들이 대기하거나 의상실과 분장실로 이용되던 공간이었고, 점차 무대 배경을 이루는 형태로 발전했다. 오케스트라는 스케네와 객석(테아트론theatron) 사이에 위치한 (반)원형의 공간으로, 이곳에서 노래와 춤, 연극이 공연되었다.

** 엑스박스의 playmore.com 사이트명을 빗댄 중의적 표현이다.

지만, 그 주제를 다룬 목소리는 지금까지 드물었고 그 영향의 측면에서 비교적 조용한 편이었다. 비디오 게임의 성공은 그것이 근본적으로 언어/텍스트적 서사보다는 역동적인 '시각적' 서사를 사용하는 데에 일부 기인한다. 또한, 우리는 이것이 연극학 학자들이 비디오 게임을 진지한 매체로 평가하는 것이 더딘 직접적인 이유라고 믿는다. 연극학 연구자들이 비디오 게임의 조잡하고 멜로드라마적인 만화 형식을 극도로 섬세하고 깊이 있는 활자화된 고전 드라마와 연관시키는 데에 어려움을 겪는 것은 당연하다. '게임 퍼포먼스 이론' 분야가 완전히 발전하려면 시간이 걸릴 것이다(아마도 몇 세대에 걸친, 어쩌면 어린아이인 게임 플레이어가 연극학 교수가 되는 데에 필요한 시간만큼).

주석

1. McLuhan, *Understanding Media: The Extensions of Man*, 259.

2. www.gamasutra.com/education/.

3. http://www.ludology.org 참고.

4. 1999년 11월 13일 뉴욕의 파슨스 디자인 스쿨에서 열렸다. 다음 링크를 참고하라. http://www.eyebeam. org/replay/html/basics.html.

5. "리:플레이" 컨퍼런스에서 디지털 게이밍에 관한 그리스 미술가 밀토스 마네타스의 발표는 다음을 참고하라. http://www.eyebeam.org/replay/html/conf.html.

6. "리:플레이" 컨퍼런스에서 재닛 머리의 발표는 다음을 참고하라. http://www.eyebeam.org/replay/html/conf.html.

7. 기뇰은 프랑스 인형극장에 단골로 등장하는 인물로, 미스터 펀치[Mr. Punch][영국 전통 거리 인형극 〈펀치와 주디[Punch and Judy]〉의 주인공이며 매부리코와 쇄된 목소리가 특징이다. (역자 주)]와 비슷하다. '그랑'은 성인 전용 오락거리라는 의미가 있다.

8. Hand and Wilson, *Grand Guignol: The French Theatre of Horror*, 193.

9. 게이머는 항상 군 소속으로 경기하고 언제나 테러리스트를 사냥하지만, 흥미롭게도 양측 모두 서로를 테러리스트로 칭한다.

10. 예를 들어 Adams, "The Designer's Notebook: Sex in Videogames" 참고.

11. Amazon (UK) PC Games newsletter, 19 September 2002.

12. 예를 들어 Wright, "The Sims in Our Own Image" 참고.

13. Adams, "The Designer's Notebook: Sex in Videogames."

14. Bitz TV program, Channel 4, July 1999.

15. Ibid.

16. Davies, "Understanding the social and cultural processes behind the continual male dominance of computer and videogame production and consumption."

17. Laurel, "Technological Humanism."

18. Klies, "Gallery of Memories."

19. **Ibid.**

20. 전시는 2002년 5월 16일부터 9월 15일까지 런던 바비컨 센터^{Barbican Centre}의 바비컨 아트갤러리에시 열렸다.

21. Zimmerman, "Do Independent Games Exist?", 122.

22. **Ibid.**, 125.

23. Birringer, "Before Night Falls."

24. Fuchs, "From First Person Shooter to Multi-User Knowledge Spaces."

25. **Ibid.**

26. Paul, *Digital Art*, 199에서 재인용한 북친의 글.

27. http://www.vanndermar.corn.

28. Weibel and Druckrey, *Net_Condition: Art and Global Media*, 210.

29. 영국 리즈에 위치한 메리언 센터^{Merrion Centre}의 옛 오데온 시네마^{Odeon Cinema}를 말한다. 〈큐큐큐〉는 리즈국제영화제가 기획하고 허더즈필드에 있는 미디어 센터^{The Media Centre}의 디지털 리서치 유닛^{Digiral Research Unit}이 의뢰하여 2002년 10월 10일부터 12일까지 열린 루멘 페스티벌 《진화: 과정 2002》의 일환으로 선보였다. 특히 복고풍 기술과 관련된, 페스티벌의 또 다른 하이라이트는 빌리 클뤼버의 세미나였다.

30. Barry, *Second Front: Censorship and Propaganda in the Gulf War*; Formenti, "La Guerra Senza Nemici" (The War Without Enemies); Dery, *Escape Velocity: Cyberculture at the End of the Century*, 122; Baudrillard, *The Gulf War Did Not Take Place*.

31. Dery, *Escape Velocity: Cyberculture at the End of the Century*, 122에서 재인용한 멕아더^{MacArthur}의 글.

32. Formenti, "La Guerra Senza Nemici."

33. Giannachi, *Virtual Theatres: An Introduction*, 116.

34. *New York Times* (23 March 1991)에서 재인용한 파월의 발언.

35. 다음 링크를 참조하라. http://www.crg.cs.nott.ac.uk/—sdb/.

36. Giannachi, *Virtual Theatres: An Introduction*, 119.

37. Ibid.

38. Brook, *The Empty Space*, 157.

39. Rae, "Presencing."

40. 예를 들어 *Information, Communication & Society* 6, no. 4 (December 2003)는 전체 분량을 디지털 게임과 사회에 관한 논문에 할애했는데, 다음 기고문들이 실렸다. Dmitri Williams ("The Video Game Lightning Rod," 523–550); Diane Nutt and Diane Railton ("The Sims: Real Life as Genre," 577–592); Hector Postigo ("From Pong to Planet Quake: Post-Industrial Transitions from Leisure to Work," 593–607); and Alberto Alvisi, Alessandro Narduzzo, and Marco Zamarian ("Playstation and the Power of Unexpected Consequences," 608–627).

25장. CD롬

CD롬은 흥미진진하면서도 심심하다.
녹음된 형식의 예술에 공들이고 싶은 사람이 누가 있겠는가?

— 존 리브스[1]

공연 CD롬의 발흥과 종말

공연 CD롬의 발전은 디지털 기술의 채택과 전반적인 발전, 즉 디지털 기술이 어떻게 시작했고 발전했으며 유행이 되었다가 흡수되었고 더 진보한 대용품으로 대체되고 나서 관심을 덜 끌게 되면서 상대적으로 잊히게 되는지를 축소판으로 보여준다. CD롬의 경우에는 이 모든 과정이 몇 년 만에 이루어졌다.

에디슨이 축음기를 발명한 지(그 후 실린더, 디스크, 전기 녹음, '모노', '스테레오', 'LP'의 단계를 거쳐간) 약 100년 후, 네덜란드의 물리학자 클라스 캄판Klass Campaan은 1958년에 처음 발명된 레이저 광선을 이용해 소형 디스크에 빛으로 '소리'를 녹음하고 읽었다. 이것은 비닐 축음기 음반의 마모와 손상에 끊임없이 좌절했던 열성적인 음악 청취자인 제임스 T. 러셀James T. Russell이 1960년대 후반에 오디오 콤팩트디스크를 개발할 때 핵심 원리가 되었다. 러셀은 최초의 디지털-광학 레코딩과 재생 시스템을 발명하는 데에 성공하고 1970년에 특허를 획득했다. 특허 출원에서부터 최초의 디지털 오디오디스크 프로토타입에 이르기까지 7년이 더 걸린 후에 도쿄 오디오박람회(1977)에서 첫 시범이 이루어졌다. 그로부터 5년간의 개발이 더 진행된 후에 세계 최초의 콤팩트디스크 시스템이 탄생했다.[2] 그것은 현재 여전히 일상적으로 사용되기는 하지만, 인터넷에서 가정용 PC와 애플의 아이팟을 비롯한 휴대용 하드웨어 시스템으로 음악을 다운로드하는 횟수가 증가하기 시작하면서 급속히 내리막길을 걸을 것으로 예상된다.

1982년, 콤팩트디스크 기술이 일본과 그 뒤를 이어 미국에 도입되었고, 1988년쯤에는 기록 가능한 CD-R의 출시로 인해 소비자가 스스로 CD를 녹음할 수 있게 되었다. 그 덕분에 순식간에 아마추어 CD(그리고 이후 아마추어 CD롬)의 시대가 도래했고, 최초의 공연 관련 CD와 CD롬은 대부분 콘

서트와 공연 사운드 트랙이었다. 멀티미디어 CD롬 기술의 얼리 어댑터와 주도자는 이미 오디오 콤팩트디스크 원리에 익숙하고 그것을 사운드/이미지 녹음 장치로서 실험하는 데에 관심이 많았던 음악 애호가(전문가, 기술자, 수집가)들이었다. 국제 특허법의 복잡성, 그리고 새로운 장치의 판매와 유통에 필요한 합의를 모두 고려할 때 이러한 발전 속도는 괄목할 만한데, 20세기 마지막 몇 년 동안 모든 디지털 사물의 새로운 편재성ubiquity에 대한 우세한 믿음과 상업적 이윤이라는 중대한 모티브가 이를 추동했다. 유사한 기술에 기반을 둔 다양한 시스템들이 채택되기 위해 경쟁을 벌였으나, 주요 기업들은 소니/필립스 시스템을 적용하기로 합의하고 타협했다.

음반 산업이 재빠르게 CD롬을 활용해 비디오 트랙을 오디오 CD(컴퓨터로만 볼 수 있는)와 통합한 데에 비해 컴퓨터와 비디오 게임 산업은 게임 배급을 위해 이 기술을 수용했다. 산업과 상업 회사들은 마케팅과 홍보 목적으로 CD롬을 사용하기 시작했고, 교육 전문 타이틀과 소위 에듀테인먼트 타이틀이 급증했다. 영국 신문 『타임스』는 1995년 9월에 "인터페이스Interface"라는 제목의 주간 부록을 도입했으며, 1995년 12월에 게재된 '롬 혁명$^{The Rom revolution}$'에 관한 기사는 어떻게 "CD롬 판매량이 폭발적으로 늘고 있는지"에 주목한다. "롬 디스크의 판매는 6개월마다 갑절이 되고 있으며 지금은 1만 개가 넘는다. CD롬은 진정 새로운 파피루스다."[3]

3년

1994년, 1996년, 그리고 1999년, 이 세 연도는 예술과 공연 관련 CD롬의 발전 연대기에서 발흥과 종말의 척도 또는 이정표 역할을 한다. CD롬의 흥망성쇠를 개관하는 핵심적 전시와 행사가 이때 열렸으며, 당시(지금도 그러하지만) 대단히 영향력 있는, 뉴미디어 아트의 중심인 ZKM이 1994년에 첫 번째 "아트인택트artintact*" 모음집을 CD롬으로 발간했고(『아트인택트 1$^{Artintact\ 1}$』), 1999년에 마지막 호인 『아트인택트 5$^{Artintact\ 5}$』를 냈다는 것은 특별한 의미가 있다. 이는 특정 매체가 정점에 도달했음을 알리는 신호탄이었는데, 왜냐하면 그것을 대체한 후속 시리즈인 〈디지털아트 에디션$^{Digital\ Arts\ Edition}$〉이 1999년부터 CD롬과 새로운 DVD 포맷으로 이용할 수 있도록 제작되었기 때문이다. 20세기 이후의

* 〈아트인택트〉는 ZKM에서 인터랙티브 미디어 아트의 선구적 작품을 소개하기 위해 1994년부터 5년에 걸쳐 발행한, 책과 CD롬을 결합한 형태의 연간 간행물이다.

상황을 보면 2002년에 모든 〈아트인택트〉 CD롬이 회고적으로 DVD로 재발매된 것 또한 징후적이다.

마찬가지로 중요한 것은 CD롬에 특히 초점을 맞추어 열린 1994년, 1996년, 1999년의 주요 전시행사들이다. 1994년은 "뉴 보이스 뉴 비전New Voices, New Visions"이라는 명칭으로 연례행사가 되는 새로운 경연 대회가 시작한 해였다. 작품을 제출할 때 CD롬을 사용할 것을 대회에서 요구하지는 않았으나(하지만 많은 작품이 CD롬으로 제출되었다), 1년간 제출된 작품 중에서 주최 측이 가장 훌륭하다고 인정한 디지털아트와 퍼포먼스 작품의 기록과 발표를 위해 선택된 포맷은 CD롬이었고, 그에 따라 새로운 디지털아트 실험 아카이브가 잇따라 만들어졌다. 1994년 "멀티미디어에서의 뉴 보이스 뉴 비전New Voices, New Visions in Multimedia" 경연대회가 공표된 이메일 회람은 "인간이 스스로를 표현하는 방식의 심대한 변화에서 [어떻게] 컴퓨터가 그 중심에 있는지" 설명하고, 상업적 안전 기준 밖에 있는 실험적이고 급진적인 작품을 장려하는 것이 경연 목적이라고 밝혔다.[4] 전 세계에서 2천 명이 넘는 이들이 참가했으며, 우승작들은 뉴욕 비디오 페스티벌에서 좌석을 가득 메운 관객들에게 선보였고 캘리포니아 팔로알토의 스탠퍼드대학교에서 2주 동안 전시되었다.[5] 후에 〈뉴 보이스 뉴 비전 1〉 CD롬에 수록될 수상작들 가운데 조지 리그래디의 CD롬 〈일화 형식으로 된 냉전의 아카이브〉(1994)는 뚜렷하게 개인화하고 개별화한 정치적·예술적 내용을 이야기하면서 CD롬의 녹음과 보존 기능을 재치 있게 이용한다. 리그래디는 이전에 동유럽에서 공산주의가 통치한 20년간 제작된 영화의 장면들을 작품에 삽입했는데, 퀵타임 무비QuickTime Movie 포맷으로 불완전하게 재생된 영상에는 적당히 기억을 환기하는 기록 보관적 요소가 있어 색다른 느낌을 준다. 이듬해의 경연 대회는 다음 슬로건과 함께 발표되었다. "홈쇼핑, 백과사전, 비디오 게임으로 정보 고속도로를 정의하려 한다면 우리 대회에 참가하지 말라." 1995년도 CD롬에 수록된 작품은 허구의 연극(스티븐 자블론스키Stephen Jablonsky의 〈라이브 와이어Live Wire〉)과 만화(로런스 아카디아스Laurence Arcadias의 〈아이 러브 유I Love You〉)에서 시(그레고리 하운Gregory Haun의 〈개인적 사전들Personal Dictionaries〉), 에이즈에 관한 다큐멘터리(캐럴린 샤린스Carolyn Sharins의 〈위험에 처한 여성Women at Risk〉), 그리고 중앙 멕시코의 사파티스타Zapatista 운동(타마라 포드Tamara Ford, 트로이 휘트록Troy Whitlock, 제프 베케스Jef Bekes의 〈혁명은 디지털화할 것이다The Revolution Will Be Digitized〉)에 이르기까지 다양하다.

퍼포먼스 관련 CD롬의 발전에서 중추적이라고 우리가 파악한 두 번째 해인 1996년에 이르러서는 오직 CD롬 예술작품으로만 대형 전시를 채울 수 있을 만큼 CD롬'으로 제작된' 예술·퍼포먼스 작품의 수가 늘어났다. 전시로는 호주 시드니에서 열렸고 이후 순회전이 된 《버닝 더 인터페이스Burning The In-

terface》와 스페인 바르셀로나의 동시대 문화협회^Associació de Cultura Contemporania에서 개최한 대규모 범유럽 전시 《예술과 CD롬^Art and CD-ROM》이 있다. 1999년까지 CD롬 예술과 퍼포먼스는 미국, 호주, 서유럽의 전시회와 페스티벌뿐 아니라 옛 동구권 국가들에서도 확고히 자리 잡았는데, 에스토니아 미술원이 개최한 "1999 미니어 논 그라타 아트 페스티벌^1999 Media Non Grata Arts Festival"이 한 예다. 코넬대학교에서 열린 화려한 대규모 전시 《컨택트 존: CD롬의 예술^Contact Zones: The Art of the CD-ROM》은 몇 년 후면 완전히 쇠퇴할, 또는 그렇지 않다고 해도 대체된 것으로 간주될, 빠르게 예술 매체가 되어가는 것의 가장 완벽한 회고전이 시작됨을 알렸다.

　　퍼포먼스 기반 CD롬과 퍼포먼스 관련 CD롬을 조사하고 분석할 때(다른 여러 장에서 우리의 전략에 따라) 우리는 이 분야를 구분되는 범주들로 나눌 것이다. 공연 CD롬의 경우 교육, 기록/분석, 수행의 대체로 세 가지 유형으로 구분된다.

교육 CD롬

1980년대 후반에 CD롬이 처음 등장했을 때 주축을 이루었던 참고 정보와 교육용 타이틀은 10년 넘게 이를 유지하며 백과사전과 학교 자원에서 매듭공예, 골프 등의 '입문용' 응용 프로그램에 이르는 다양한 패키지 형식이 되었다. CD롬의 초기 강점은 언어 학습에 있었는데, 1980년대에는 주로 유럽어가 다루어졌고, 그 뒤를 이어 중국어(1992), 이듬해에는 핀란드어, 헝가리어, 카탈로니아어, 세르보크로아트어, 그리고 1994년에 일본어가 뒤따랐다. 그해는 상업적 CD롬의 전환점이 되었고 모조 장신구와 요리법에서 관리 매뉴얼과 의학 학습 응용 프로그램에 이르기까지 실용서와 학습 주제가 폭발적으로 증가했다. 하이퍼미디어 CD롬은 다양한 미디어(텍스트, 다이어그램, 그래픽, 애니메이션, 사진, 비디오 영상 등)의 접근과 결합이 가능하면서도 탐색이 쉬워서 사용자가 상호 참조 자료와 하이퍼링크를 따라 특정 기능을 더욱 깊이 탐구할 수 있으므로(그리고 인터넷처럼 사용자가 서핑하다가 관심 주제를 쉽게 벗어나곤 하는 함정은 없기에) 교육적 목적에 이상적인 듯 보였다.

　　크리스티 카슨은 2000년 케임브리지대학교 출판부에서 출간된 『리어 왕^King Lear』의 연극 연출과 다양한 2절판 텍스트에 대한 방대하고 상세하며 학문적인 고찰을 통해 공연에 관련된 주목할 만한 사례를 보여준다. 그 덕분에 학생과 학자들은—학부생에서 셰익스피어 전문 교수에 이르기까지—중요한 20세기 작품들을 사진으로 감상하고 희곡 텍스트의 특정한(하이퍼링크가 걸려 있는) 단어를 분석하

는 것에서부터 수많은 2절판 각본의 발달상 변화를 심도 있게 조사하는 것에 이르기까지 다양한 방법과 학문적 수준을 연구할 수 있게 되었다. 카슨의 〈리어 왕〉은 특히 (다양한 매체의) 상이한 자원에 즉각적이고 쉽게 접근할 수 있도록 함으로써 상세하고 자주 매우 명쾌한 비교가 가능하다는 점에서 CD롬 형식 고유의 교육적·학문적 잠재력을 보여주는 확실한 증거이다. 하이퍼텍스트와 하이퍼미디어를 지지하는 초기 학자들은 텍스트와 다른 자료를 신속하게 상호 참조하는 이러한 능력의 중요성을 강조했었다. 그중 한 사람인 존 슬래틴John Slatin은 1992년 CD롬이 교육적으로 진보적인 새 형식이라고 주장했다. "단과대학과 종합대학에서 일어나는 일에는 대부분 많은 문서가 포함된다. … 그 문서들은 가능한 한 그 자체로 읽히고, 이해되고, 숙달되어야만 한다. 하지만 그것들은 또한 서로 연관되어야 하고 그들의 관계 '내에서' 이해되어야 한다. 그것이 바로 교양 교육의 목적이다. 이는 하이퍼텍스트와 하이퍼미디어 시스템이 추구하는 바이기도 하다."[6]

상업 회사에서 출시한 셰익스피어 CD롬도 이와 유사하게, 연구와 관련된 비교 '텍스트'의 사용을 불러왔다. 예를 들어 보이저에서 만든 〈맥베스Macbeth〉(1994)에는 연극을 영화화한 세 가지 다른 버전들(로만 폴란스키Roman Polanski, 오손 웰스Orson Welles, 구로사와 아키라黑澤明 감독)의 영상이 수록되었다. 비록 공연 실황 일부와 비평적 논평, 원조 세일럼 마녀재판에서 나온 역사적 필기록, 그리고 아서 밀러Arthur Miller와의 인터뷰를 담은 『시련The Crucible』(펭귄판, 1995)을 포함해 좀 더 최신(그래도 그들 나름대로는 "고전적인") 연극이 일부 탐구되기는 했으나, 연극과 공연을 고찰하는 상업적 CD롬으로는 셰익스피어 타이틀이 지배적이었다.

다른 연극 CD롬은 중요한 교육적 측면으로서 상호작용성을 강조해왔다. 예를 들어 BBC의 〈맥베스〉(1995)는 "컴퓨터로 '인터랙티브 연극'을 보고, 읽고, 들으면 극의 이해도가 극적으로 향상될 것"을 약속했고, 오픈 유니버시티/BBC의 〈뜻대로 하세요As You Like It〉 프로토타입은 일련의 인터랙티브 과제를 포함하는데, 그중 하나에서 사용자는 하나의 신 안에서 특정 인물들을 특히 중시하는 다양한 카메라 각도를 연구하고, 그런 후에 여러 가지 극적 효과와 강조, 그리고 해석에 영향을 미칠 수 있는 여러 방식으로 숏을 편집한다.

이러한 접근방식은 CD롬 사용자들을 견습 편집자나 연출자로 교육시킬 수는 없지만, 그들에게 특정한 절대적 매개 변수 내에서 어떻게 의미가 생성되고 바뀔 수 있는지에 대해 아주 명확한 개인적 경험을 제공할 수 있었을 것이다. … 학생/사용자는 '결정적인' 또는 특히 중요해 보이는 신에서 몇 가지 사항을—행동/분위

기가 의미심장하게 변하는 순간들을 스스로 결정한다.[7]

〈뜻대로 하세요〉의 제작자 중 하나인 리즈베스 굿맨은 셰익스피어 희곡 공연에 대한 실용적 접근 법뿐 아니라 녹화된 연극, 특히 페미니즘 드라마를 디지털 미디어에 옮기는 것에 관한 프로젝트들을 연구하며 CD롬들을 개발했다. 그녀는 연극의 재매개와 컴퓨터로의 전송이 매우 긍정적인 함축성을 띤다고 주장한다.

이 모든 작업 때문에 내가 극장에서 멀어지는 게 아니다. 오히려 그것들로 인해 예술 형식으로서 페미니스트 연극은 라이브 공연의 살아 숨 쉬는 분위기가 필요하기는 하지만 그래도 어느 정도는, 그리고 몇 가지 (실제적·이론적으로) 바람직한 이유에서 다른 매체로도 포착될 수 있는 형식이라는 주장에 힘이 실리게 되었다. 이러한 다른 매체들은 라이브 연극의 본질을 파괴하는 게 아니라 오히려 그 본질을 새로운 관객에게 가져가고, 그들이 재차 극장을 방문하도록 고무할 수도 있다고 나는 주창한다.[8]

이러한 원칙은 기스극장^{Geese Theatre}과 주빌리 아츠^{Jubilee Arts}의 〈리프팅 더 웨이트^{Lifting the Weight}〉(1998) CD롬에서 교도소라는 맥락에서 일부 받아들여졌는데, 여기서 연극 패러다임은 석방된 남성 범죄자들이 외부 세계에 적응하는 것을 도와주기 위해 창의적으로 응용된다(그림 25.1). 베드퍼드 인터랙티브 연구소의 〈와일드 차일드^{The Wild Child}〉(1999, 루두스 댄스 컴퍼니^{Ludus Dance Company}와의 공동작업)와 같은 무용 교육 CD롬은 춤 동작과 시퀀스를 역동적으로 분석하고 학생들이 다양한 테크닉과 지식을 이해해 본인의 무용 연습에 실제로 적용하도록 돕기 위해 분석적 텍스트와 공연 녹화 영상을 결합하고 컴퓨터 그래픽을 덧씌운다. 이러한 CD롬은 창의적인 멀티미디어 교수학습 접근 법을 제공한다. 밥 코튼^{Bob Cotton}과 리처드 올리버^{Richard Oliver}가 주장하듯 이런 접근 방법은 "마치 단조로운 대사로 마쳐진 후 '의식을 되찾는 것'처럼 더욱 풍부하고 사전 인쇄된 표현 양식으로의 회귀를 나타낸다. 추론하고 생각하며 토론하고 더 구체적·다중감각적으로 배울 기회에는 … 문자적 또는 수학적 표현 특유의 추상화에서 벗어난다는 심오한 의미가 있다."[9]

그림 25.1 기스극장의 재소자 교육용 CD롬 〈리프팅 더 웨이트〉
(1998) 이미지. 사진: 노선 에코Northern Echo.

공연 기록과 분석 CD롬

가장 일반적인 유형의 연극·무용·퍼포먼스 아트 CD롬은 단일 프로젝트나 공연이든, 또는 예술가 개
인이나 단체가 진행한 다년간의 작업에 대한 광범위한 회고전이든 간에 기록과 관계된다. 후자의 접근
법으로는 1982년부터 1998년까지 전기음향 의상으로 실험했던 베누아 모브리Benoît Maubrey와 디 아
우디오 그루페Die Audio Gruppe의 〈CD롬: 사진+비디오+텍스트CD-ROM: photos+videos+texts〉(1998) 리
뷰,[10] 오를랑의 〈이것은 나의 몸… 이것은 나의 소프트웨어This Is My Body... This is My Software〉(1996)를
들 수 있다. 영국을 대표하는 양대 극단인 IOU와 포스드 엔터테인먼트도 수년간 그들이 창조석으로
발전해 온 모습과 그들의 달라지는 미학적 양식과 접근법을 흥미진진하게 통찰할 수 있는 CD롬 회고
집을 제작했다. 지금까지 언급한 CD롬들은 모두 전문적으로 제작되고 배포되었는데, 그에 반해 많은
공연 기록 CD롬은 예술가가 친구와 지인들에게 배부할 목적으로 직접 제작한 것들이며, 때로는 프레
젠테이션을 위한 휴대용 디스크로서 전문가용 한 부만 있거나, 잠재적 공연장소와 후원자를 위한 무료

증정품으로서 소량 제작되었다. 일부 공연 기록 프로젝트는 CD롬을 순수하게 보존용 매체로 사용하는 반면, 다른 이들은 광범위한 분석을 위해 그것의 형식을 활용한다. 한 예로 핑 카오^{Ping Cao}의 〈로디드 제스처^{The Loaded Gesture}〉(1996, 폴 바누스와의 공동작업) CD롬은 중국 오페라에서의 신체적 제스처와 음소 변화의 미학과 다양한 의미를 분석하기 위해 소쉬르, 바르트, 라캉으로부터 파생된 기호학적 모델을 사용한다.

텍스트가 활용되는 경우가 많기는 하지만, 대부분의 공연 기록 CD롬에는 비디오 녹화 공연 실황이 기록과 소통의 기본 유형으로 사용된다. 녹화 영상의 이러한 디지털화는 불가피하게 라이브성에 대한 논쟁을 다시 불러일으켰다. 주지하다시피 비디오 녹화는 대부분 실제 연극, 무용, 공연예술의 불완전하고 2차원적이며 '빛바랜' 재현에 불과하다. 그렇지만 마릴린 디건^{Marilyn Deegan}이 주장하듯이, 그것은 글로 기술될 수 없는 "1차 자료"를 적어도 '어느' 정도는 검토할 수 있게 해주는, 현재 이용 가능한 가장 구체적이고 명확한 기록 형식이다.

글이 아닌 형식의 문화 미디어로 작업하는 저자들은 그들의 분석 대상을 '인용'할 때마다 항상 곤란함을 겪는다. 그래서 그들의 비평적 논평은 그 상당수가 영화나 연극의 한 장면에서 무슨 일이 일어나는지를 요약하거나 음악적 모티프를 글로 서술하는 데서 그친다. 이러한 요약이나 서술은 저자가 아이디어를 분석하거나 논의를 시작하기도 전에 일어나는 해석적 행위이다. 타인의 서술이 아니라 1차적 예술 형태를 경험하는 것이 독자에게는 필수적이다. … 디지털화는 원래의 문화적 대상에게서 멀어질 때 다른 상호작용의 경험을 제공하는 2차적 재현 형식이라는 이의가 제기될 수 있다. 이것이 사실이기는 하지만, 그렇다고 해도 구두 서술보다는 원작에 더 가까우므로 이 형식이 널리 선호된다.¹¹

프랑스의 레제상시엘 극단이 제작한 CD롬 〈라 레제상티엘 극단^{La Compagnie Les Essentiels}〉(2001)에는 야외 산책로에서 펼쳐진, 관객 참여 요소와 대형 기계 구조물이 나오는 퍼포먼스 두 개가 실렸다. 주 메뉴는 그래픽 헤드로 구성되며, 커서를 얼굴에 걸쳐놓으면 비디오 영상, 사진첩, 오디오 파일, 웹 링크가 즉시 표시된다. 수록된 공연 중 하나인 〈나는 느낀다, 고로 존재한다^{Je sens donc je suis}〉(2000)는 "희극풍의 부조리한 인터랙티브 뮤지컬, 순회, 정착"으로, 바퀴 달린 다양한 기계장치에 각각 탑재된 거인의 얼굴 부위들을 밀며 선회하는 공연자들이 등장한다. 거대한 펄럭이는 귀와 엄청나게 큰 뇌를 포함해 몸에서 이탈한 신체 부위들은 주위를 빙빙 돌면서 산책로의 관객과 상호작용하고 또 때로는 그

그림 25.2 윌리엄 포사이스와 ZKM의 〈즉흥 테크놀로지〉(1999) 메뉴 화면 중. ZKM 제공.

들을 좇는다. 거대한 코는 킁킁거리며 구경꾼들의 냄새를 맡고 재채기하고, 눈알은 군중 위에 불쑥 나타나며, 거대한 입술은 소리 내어 웃고, 8피트 길이의 혀가 사람들에게 돌진해 핥아댄다. 그런 후 모든 요소가 제 자리를 찾아 거대한 연극판 미스터 포테이토헤드Mr. Potato-Head로 합쳐진다. 〈라 콩파니 레제상티엘〉은 극단에서 탐구하던 라이브 퍼포먼스의 특정 주제·이미지와 관련해서 그들의 멀티미디어 디자인과 그래픽 인터페이스를 훌륭하게 개념화하는 많은 공연 CD롬 중 하나이다.

ZKM은 CD롬을 보존용 도구로 개발하는 데에 큰 영향을 끼쳤다. 1994년 10월에 출시된 가장 유명하고 탁월한 공연 CD롬 〈즉흥 테크놀로지〉의 첫 번째 버전은 이후 전 세계 40여 개 이상의 페스티벌과 심포지엄 및 전시회에서 소개됐다(그림 25.2). 여기서는 프랑크푸르트 발레단의 작품과 특히 미국 연출가 윌리엄 포사이스의 안무 연습을 분석한다. 이 발전에 결정적인 역할을 한 인물은 ZKM 장학생인 세스 골드스타인Seth Goldstein으로 그는 1994년 1월에 출판된 로버트 윌슨의 작품 『로버트 윌슨: 극장의 공상가Robert Wilson: Visionary of Theater』와 관련된 작업을 이미 미국의 한 멀티미디어 아카이브에서 한 바 있다. 폴커 쿠헬마이스터, 크리스티안 치글러, 모흐센 호세니Mohsen Hosseni, 닉 해프너Nick Haffner가 윌리엄 포사이스의 지원과 참여에 힘입어 조사한 방대한 내용을 토대로 한 〈즉흥 테크놀로지〉는 선행 기록 영상과 신작의 멀티카메라 녹화를 상호 연계해 두 원전 간의 안무적 연관성을 밝혔다. 그에 곁들여 포사이스와의 자세한 인터뷰, 그리고 그의 공연도 수록되었다. 제작 과정에서 설계자들은 CD롬의 장점과 한계를 다 발견했다. 움직임을 녹음하고 분석할 때 상대적으로 노고와 제약이 따르는

그림 25.3 〈즉흥 테크놀로지〉에서 머리의 움직임이 공간에서 그래픽으로 표시된다. ZKM 제공.

라바노테이션^{Labanotation}*의 프로세스에서 벗어날 수 있다는 점은 환영할 만했지만, CD롬 하나가 저장할 수 있는 데이터의 양에 한계가 있기에(DVD가 선호되면서 향후 CD롬의 몰락을 끌어낸 결정적인 요인) 최종본에서는 주요 시퀀스들이 생략되어야 했다.

그럼에도 〈즉흥 테크놀로지〉는 무용수가 공간에서 어떻게 움직이는지를 분석하고 해부하며 추적하기 위해 비디오와 그래픽을 결합함으로써 극도로 다양하고 효과적으로 CD롬 형식을 사용한다(그림 25.3). 여기에는 포사이스의 짧은 비디오 강의 데모 60개가 포함되어 있고, 각각의 강의에서 논의되는 특정 안무 요소를 사용하는 무용수들의 리허설과 공연 중의 모습을 담은 영상 스케치를 검색해서 골라 볼 수 있다. 관람자는 또한 공연 영상에서 여러 가지 카메라 앵글도 볼 수 있다. 이런 모든 요소의 조합은 전통적인 기보법으로는 달성하기 어려운, 무용 안무와 공연 분석의 스펙트럼 확장과 심화, 상세한 기술을 가능하게 했다. 당연한 결과지만 이것은 세계적으로 상당한 관심을 불러일으켰고, 비록 요하네스 버링어를 포함한 몇몇이 우려의 목소리를 내기는 했지만, 그럼에도 이후 많은 이가 이 CD롬을 관찰하고 모방하며 발판으로 삼았다. 버링어의 우려는 앞 장에서 논의된 〈고스트캐칭〉 프로젝트에서 빌 T. 존스가 표현한 최초의 공포와 다르지 않으며 신매체가 무엇을 잃게 되고 또한 얻을 것인지에 초점을 맞춘다.

* 라바노테이션은 독일과 영국에서 활약한 헝가리 출신 무용가 루돌프 폰 라반^{Rudolf von Laban}(1879-1958)이 창안한 무용보로, 인간의 움직임과 운동을 분석하고 기록하기 위한 체계이다.

설사 내가 CD롬의 '정보'를 일상의 물리적이고 유기적인 실천으로 재통합하려 시도한다 해도, 실제로 CD롬에서 무엇을 배울 수 있을지가 내게는 명확하지 않다. … 문제는 … 물리적 창조와 육화된 지식을 컴퓨터 메모리와 그래픽 사용자 인터페이스로 의문의 여지가 없게, 또는 명백히 매끄럽게 전환하는 데에 있다. 만약 우리가 진지하게 새로운 테크놀로지 시스템의 개발 및 그것과 유기적·문화적·장소 특정적 경험의 상호작용에 영향을 미치고자 한다면, 무용 경험의—훈련, 리허설, 창조적 과정, 공연과 수용—'정보' 변환은 근본적으로 비판적 의문 제기와 검토가 필요하다.[12]

1995년 12월에 퍼포먼스 관련 저널에 출간된 첫 CD롬인 스티브 딕슨과 카멜레온 그룹의 〈카멜레온 1: 연극의 양식, 장르, 멀티미디어 실험Chameleons 1: Theatrical Experiments in Style, Genre and Multi-Media〉은 다른 유형의 분석적 기록을 보여준다.[13] 그것은 멀티미디어 구성 소프트웨어인 디렉터Director로 작성되었고, 카멜레온 그룹이 제작한 연극 〈카멜레온의 어두운 사악함The Dark Perversity of Chameleons〉(1994)의 리허설과 공연 과정을 기록하고 분석하는데, 이 연극은 실시간 퍼포먼스를 동시 비디오 프로젝션 다섯 개와 결합했다. CD롬은 퍼포먼스 영상 클립과 리허설 영상, 포토몽타주, 분석적 논평을 통해 실제 제작 과정과 그룹 작업의 틀을 짜는 이론적 맥락을 탐구한다. 1999년 3월, 그룹의 두 번째 CD롬 〈카멜레온 2: 영화 스크린 속 연극Chameleons 2: Theatre in a Movie Screen〉이 저널 『TDR: 드라마 리뷰TDR: The Drama Review』를 통해 발행되었다.[14] CD롬에는 라이브 디지털 연극 공연 〈카멜레온 2: 꿈속에서Chameleons 2: In Dreamtime〉(1996)의 전체 비디오 녹화 영상과 추가 리허설 장면, 비디오 설치 작업과 비평적 논평이 담겼다(그림 25.4). 그것은 그룹의 작업 방식에 대한 심도 있는 분석을 제공할 뿐 아니라 아르토의 이론과 기호학, 초현실주의와 정신분석학 등 다양한 사유와 주제를 일련의 논평을 통해 논의하며 동시대 퍼포먼스 이론과 실천에서 작품의 맥락화를 시도한다.[15] CD롬은 또한 디지털 멀티미디어가 실제의 퍼포먼스 연구 작업을 보존하고 분석하며 제시하는 데에 효과적임을 증명하는 것을 목표로 삼았다. 딕슨은 『TDR』 기고문에서 다음과 같이 말한다.

하이퍼미디어는 비판적 담론과 그와 관련된 실제 연극 작품(디지털 비디오로 상영된)의 직접적인 병치를 통해 이론뿐 아니라 퍼포먼스 실천 '안'에서도 동시에 퍼포먼스 연구의 위치를 알아낼 수 있다. 신기술 덕분에 이러한 동시성이 가능해진다. 즉, 개념화와 실현성, 연구 목표와 성과, 미학적 실험과 관객의 수용, 이론과 실

그림 25.4 퍼포먼스 연구 저널 『TDR』이 발행한 카멜레온 그룹의 공연 기록 CD롬 〈카멜레온 2: 영화 스크린 속 연극〉(1999)의 메인 메뉴.

천 등이 각각 결합할 수 있게 된다. 새로운 멀티미디어 기술은 글로 쓴 단어와 움직이는 이미지를 합성하고 이렇게 전통적으로 양극화된 형식들을 서로 융합시킨다. 하이퍼미디어 프로그래밍은 퍼포먼스 연구를 기록하고 분석하며 재현하는 독특하고 혁신적인 가능성을 제공한다.[16]

영국의 『퍼포먼스 리서치Performance Research』 저널이 발행한 많은 CD롬 중에는 데스퍼레이트 옵티미스트의 〈스토킹 메모리Stalking Memory〉(2000)가 있다.[17] 이것은 분할된 시각 프레임을 사용하는데 스크린 한쪽에는 극단이 제작한 작품들의 시청각적 퍼포먼스 기록이, 다른 쪽에는 팀 에첼스같은 전문가와 수전 멜로즈를 비롯한 학자들이 각 공연에 관해 쓴 글들이 배치된다. 저술된 텍스트는 저자가 간직한 공연의 기억으로서 구상된 반면, 그에 수반하는 비디오 클립과 스틸 사진 슬라이드 쇼는 파편화된 시퀀스와 이미지를 재현하고, 때로는 여러 앵글에서 본 연극 행위를 포함한다. 따라서 이미지와 텍스트 모두 인상에 의한 것이며 (불완전하고 끊어진) 기억과 연관되어 구상되었다. 한 관객의 개인적 회상이자 현상학적 반응인 문자적 텍스트에서 원래의 퍼포먼스는 대체로 순수하게 단순하고 진정성 있게, 사람들이 감히 진실이라고 부를 법하게 묘사된다.

텍스트가 스크린의 왼쪽에, 비디오 영상이나 슬라이드 쇼는 오른쪽에 등장하는 화면상의 병렬은

단순하지만 놀랍도록 효과적인 디자인이다. 사용자는 문자적 텍스트를 읽기 시작하는 동시에, 바뀌는 이미지를 인식하고 받아들이기 위해 오른쪽을 계속 응시한다. 즉, 글쓰기와 영화 장면의 개별적 리듬은(그리고 아마 틀림없이 사용자의 개인 생체리듬도) 두 요소 간 특이한 상호작용의 형태를 좌우한다. 언제 어디를 볼지, 언제 우리가 읽고 언제 이미지를 볼지 선택하도록 하는 이진법적 좌우 관계는 직설적이면서도 매혹적인 상호작용의 형태이다. 왜냐하면, 전통적인 마우스 클릭과는 달리 CD롬의 탐색적 패러다임에는 매 순간 초점 선택이 존재하기 때문이다. 문자적 논평과 시각 자료의 상호 교환은 퍼포먼스 그 자체처럼 유동적이고 역동적이며 시적인 교환이다. 그것은 보는 이를 기억과 회상, 그리고 영속성의 심오하고 특별한 공간으로 데려간다. 수행적 글쓰기가 중요한 표현 형식으로 발전했듯이 〈스토킹 메모리〉 CD롬은 새로운 종류의 읽기, 즉 수행적 읽기에 접근한다고 할 수 있다.

수행 CD롬

초기의 수행 CD롬은 대안적이고 광범위한 '하이퍼텍스트' 매체를 제공하는 형식인 시각예술과 비디오 아트 등의 분야에서 비롯되었다. 비디오 제작자 겸 독학 작곡가인 빌 시먼은 1991년의 선형 비디오 형식에서 1993년 비디오디스크와 CD롬의 인터랙티브 작업에 이르기까지 여러 차례의 변화를 거치면서 〈단편들의 정선된 메커니즘The Exquisite Mechanisms of Shivers〉과 같은 작품을 제작했는데, 이것은 1997년 ZKM의 〈아트인택트 1〉 CD롬에 수록되었다. 33개의 짧은 이미지/사운드 신(원본 비디오에서 나온)으로 구성되고, 각 장면은 10개의 단어로 이루어진 문장이 곁들여져서 총 330개의 어휘 수 또는 "시적 메뉴"가 제공되며, 사용자는 조형시plastic poetry 형태로 세 가지 요소(언어, 이미지, 사운드)를 제어하고 재조립할 수 있다.

ZKM은 뤽 쿠르셴의 1990년 작 레이저디스크 설치 〈초상 1Portrait One〉을 1995년에 CD롬으로 발매하는 등 다른 미디어로 제작된 예술가들의 작품을 CD롬에 옮김으로써 수많은 CD롬 개발에 기여했다 (그림 25.5). 쿠르셴의 섬세하고 역설적이며 유혹적인 인터랙티브 작품에는 마리(배우 폴 뒤샤름Paule Ducharme)의 머리가 출연한다. 그녀는 다양한 질문을 던지고 사용자는 대화를 전개하기 위해 텍스트 응답 메뉴를 이용해 대답한다. 마리의 목소리, 표현, 대화 주제는 샤브롤Chabrol, 고다르Godard, 트뤼포Truffaut가 전형적으로 그린 1960년대의 프랑스 뉴웨이브 시네마나 베리만Bergman의 은밀한 "깊은 관계" 영화를 연상시킨다. 사용자의 반응에 따라 대화는 회상과 우울한 "어둠에 대한 갈망" 시퀀스로

그림 25.5 뤽 쿠르셴의 〈초상 1〉의 1990년 오리지널 설치 버전.

진행되거나 허우적거리게 된다. 만약 사용자가 마리에게 끌려 그녀의 매력을 인정하게 되고 그러면서 그녀에게서 "내 에이전트에게 연락하세요"라는 말을 듣게 된다면 아이러니는 원점으로 돌아오고, 이전까지 움직이던 초상화는 정지 상태로 고정된다. 이 작품은 스텔락의 〈보철물 머리〉(2003)의 선례로, 두 작품 모두 고전 시대 이후 대본 있는 드라마의 본질적 패러다임이었던, 대화를 통한 상상의 관계 형성을 위하여 맞춤형 대화 인터페이스를 구축한다.

1994년, 에이디319[18]로 알려진 시각예술가와 디자이너 그룹은 〈신체, 공간, 기억Body, Space, Memory〉이라는 제목의 CD롬을 협업했는데, 여기서 사용자는 지도처럼 작동하는 인체 이미지를 탐색할 수 있다. 이 CD롬은 기억이 특정 장소에 위치한다는 개념을 탐구한다. 수행하는 몸을 탐색용 템플릿으로 사용하려는 야심 찬 초기 시도로서 그것의 영향력은 우리가 보았듯이 특히 기록 CD롬 분야에서 이후 수년간 많은 추종자에게 미쳤다. 발매 후 나온 논평들은 CD롬의 위상을 새로운 예술 형태로 격상한다는 점에서 그 중요성을 인정한다. "〈신체, 공간, 기억〉은 중요한 작품이다. 그것은 대담하고, 까다로우며, 감동적이고, 때로 서정적으로 아름답다. 그것은 또한 뛰어난 협업 모델인데, 그룹의 구성원은 모두 찬사받아 마땅하다."[19] 하지만 이 CD롬의 효과를 능가하는 작품이 이듬해에 나온다. 로리 앤더슨의 〈꼭두각시 여관〉(1995, 황신치엔과의 공동작업)은 이 시기에, 또는 어느 때라도 그러하겠지만, 소장 가치를 획득한 몇 안 되는 CD롬 중 하나로, 초기 소매가의 몇 배(2003년에는 4배)에 달하는 가격에 판매되고

있다.

당대와 현대에 누리는 CD롬의 인기는 동시대 음악가로서 앤더슨이 얻은 높은 평판과 어느 정도는 관련이 있다. 〈꼭두각시 여관〉에 수록된 작품의 길이는 한 시간이 넘는데, 그중 어떤 곡은 다른 경로로는 접할 수 없다. CD롬은 또한 "가상의 백스테이지 투어"를 포함하며, 작가 노트를 멋지게 꿰뚫어 보게 해준다. 그러나 그것의 시장 가치가 높아진 데에는 앤더슨과 황신치엔이 성취한 진정한 시각적 독창성과 디지털 창조성이 똑같이 작용했다. 여러 면에서 이 CD롬은 구조적으로 진보하지는 않았으며, 이 시기의 많은 CD롬처럼 플레이어가 방문하고 탐구하게 되는 일련의 방 환경(이 여관에는 33개의 방이 있다)을 사용한다. 이는 비디오 게임에서부터 온라인 채팅방의 불변하는 구조적 은유에 이르기까지 가장 최근의 탐색적 컴퓨터 애플리케이션들에서 인기 있는 패러다임이다. 그렇지만 본질적인 차이점은 바로 〈꼭두각시 여관〉의 멋지게 설계된 방들을 채우는 것이 인간이나 대화, 정보 또는 게임조차 아니라는 데에 있다. 오히려 소리와 이야기, 초현실적 환경들, 비현실적인 극적 정경들과 독특한 시각적 인상들이 방들을 가득 채우고 특유의 정취와 분위기를 창조한다. 이전 작품 〈시간의 꿈The Dream of Time〉(1994)으로 이미 여러 차례 상을 받은 디자이너 황신치엔은 서사적 시각화의 유사 초현실주의적 연상 기법으로 앤더슨의 고유한 접근 방법을 보완한다. 이는 앤더슨의 다음 발언에서 드러난다. "이 프로젝트에서 가장 놀라운 점은 그것이 완전히 내가 생각하는 방식이라는 것이다. 서사나 플롯의 관점에서 말하는 게 아니다. 내 정신은 연상을 통해 작업하고, 그게 바로 〈꼭두각시 여관〉이 작동하는 방법이다."[20]

그들의 CD롬이 1998년에 일부 새롭게 디자인되고 추가 자료가 수록되면서 받았던 비평가들의 찬사를 1995년에는 받지 못했다는 점은 의미심장하다. 여느 선구적 작업이 그러하듯, 어쩌면 '시대를 앞섰기' 때문에 진가를 알기가 어려웠을 수도 있다. 하지만 우려를 표한 평론가들도 있었는데, 그들은 CD롬의 내용이 그것의 기술적 형태처럼 허술하고 부자연스러워서 소외를 불러온다고 보았다. 한 평론가는 그것을 "테크노-황야에서의 절규… 정보 시대의 멜랑콜리"[21]라 칭한 반면, 또 다른 주장에 따르면 "앤더슨은 자신의 외로운 디지털 영역 내에 쓸쓸한 아우라를 만들어 보이려는 시도를 통해 불필요한 무관심의 층위만을 부가할 뿐이다. 그의 디스크는 성공을 정당화할 만큼 충분한 보상을 제공하지 못한다."[22]

앤더슨의 CD롬이 초기에 풍기던 척박한 인상은, 그러나 몇 년 후 그것의 형식이 익숙해짐에 따라, 그리고 대체 환경과 현실에 대한 다른 기술화된 비전이 나타나기 시작하면서 거의 희석되었다. 1997

년 스텔락의 〈메타보디: 사이보그에서 심보그까지^{Metabody: From Cyborg to Symborg}〉(개리 제빙턴^{Gary Ze-}^{bington} 설계)는 〈꼭두각시 여관〉이 지닌 비슷하게 으스스한 분위기와 첨단 기술의 시각 요소를 혹평했던 바로 그 평론가들 다수의 찬사를 불러일으켰다. 〈메타보디〉는 여태껏 제작된 CD롬 중 가장 능란한 축에 든다. 그 내용은 종래의 스텔락 작품처럼 상당 부분 비디오와 텍스트 기록으로 이루어졌지만, CD롬 발매 후 배리 스미스^{Barry Smith}가 어느 리뷰에서 고찰했듯 오프닝 시퀀스의 효과는 인상적이며 매우 수행적이다.

우리는 둘 다 잠시 그저 쳐다보기만 했다. … 아메바 유형의 이미지들은 흘러가는 파형과 휴머노이드 기계, 변형, 수많은 저음과 '감정에 호소하는 현장감'이 있는 묵직한 운율의 심장박동 사운드트랙을 동반한 추상적인 정맥 조직을 먹어치웠다. … 심지어 커서조차도 모양이 바뀌며 고동쳤다. 한참 동안 CD롬은 과대광고가 주장하는 바―"전자 시스템이 퍼포먼스 매개 변수를 확장하는 방법"―를 전해줄 것을 약속했다. 우리는 완전한 사이보그를(또는 심보그인가?) 실현하기 거의 직전에 있었는가? 순간적으로 우리는 설계자의 웹사이트에 나오는 다음 설명을 거의 이해했다고 느꼈다. "그러나 이것은 정적인 또는 총체적인 지도나 모형이 아니라 역설적이고 역동적으로 재현한 세상살이다."²³

이 시기에 CD롬의 '녹음된' 예술 형식에 실시간 연극성의 감각을 도입하는 데에 성공한 또 다른 사례로 포스드 엔터테인먼트와 휴고 글렌디닝의 〈얼음 궁전(제1장)^{Frozen Palaces (Chapter One)}〉을 들 수 있다. 1996년에 처음 제작되었으나, 1999년 ZKM의 『아트인택트 5』에 재출시되면서 발행 부수가 최고점을 찍었다. 〈얼음 궁전〉은 CD롬 기술을 이용해 전통적인 추리 소설("누가?"를 묻는 것만큼이나 "그것/무엇을?"의 물음이 타당한) 이야기인 "저 위 큰 주택에서의 한바탕 소동"의 새로운 깊이를 재치 있게, 그리고 꽤 아름답게 드러냈다. 이 점에서 그것은 비록 한 단어도 말하지 않아도 본질적으로 영국적이다. 관객은 고풍스러운 의자의 클로즈업 이미지에서 시작해 격변의 분위기에 휩싸인 세련된 방을 훑어보고, 엎드려 있는 두 젊은 여성을 발견할 수 있다. 잠든 것이 분명한 그들의 야회복은 구겨져 있고, 밤이 지나 다음 날 아침이 된 듯 보인다. 흠잡을 데 없이 완벽하게 과장된 설정에서 드러나는 의도적 연극조는 서사가 점차 진행될 때 극적 효과를 더욱 고조시키지만, 결코 정점이나 해결책에 도달하지는 못한다. 링크를 발견한 사용자는 전날 밤 퇴폐적인 또는 타락한 행위가 발생한 듯한 인접한 방들로 이동한다. 특히 피비린내 나는 자살이나 살인이 일어났을 가능성을 알리는 징후가 있다(그림 25.6).

그림 25.6 음모와 선혈로 가득한 팀 에첼스/휴고 글렌디닝과 포스드 엔터테인먼트의 추리 탐험 <얼음 궁전(제1장)>(1996).

<얼음 궁전>, <꼭두각시 여관>, <메타보디>의 시각적 호화로움과 유려함은 기술 발전의 이 단계에서 CD롬으로 제작된 그래픽과 사진의 정교함에 대한 공연예술가들의 초기 우려를 반영한다. 그러나 1997년 즈음에는 디지털 애플리케이션의 지각된 광택과 인위성, 그리고 또한 대기업과 상업화와의 연관성에 대한 예술적·문화적 반발이 실제로 일어나고 있었다. 그 결과, 하프/에인절의 <마우스플레이스 mouthplace>(1997)처럼 이후에 나온 많은 CD롬은 특히 그러한 연관성을 훼손하려 노력하며 솔직하게 (CD롬 재킷의 설명문에) 선언했다. "작가 줄스 길슨-엘리스Jools Gilson-Ellis와 미디어 아티스트 겸 작곡가 리처드 포발Richard Povall의 공동작업인 <마우스플레이스>는 컴퓨터 제작의 매끈함과 인공적 세계의 미학을 거부하는 대신에, 여성 신체의 장식 무늬를 마법처럼 불러내며 채색된 텍스트, 손으로 그린 애니메이션, 필적, 웃음, 시 텍스트, 말하고 노래하는 목소리, 풍부한 사운드 환경으로 작동한다."[24](그림 25.7)

그림 25.7 하프/에인절의 자타공인 "반反-매끈한" CD롬 <마우스플레이스>(1997)의 스크린숏.

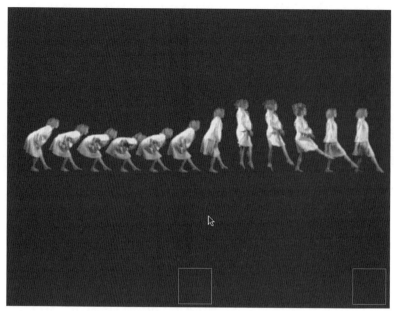

그림 25.8 루스 깁슨과 브루노 마르텔리의 〈윈도구십팔〉(1998)에서 "다른 이들의 강렬한 두려움을 통해 카타르시스"를 경험하는 세 여성 캐릭터 중 하나.

반-매끈함anti-slickness은 1990년대 후반 공연예술가가 제작하는 CD롬의 주제가 되었다. 대표적 예로 루스 깁슨과 브루노 마르텔리의 〈윈도구십팔〉(1998), 그리고 포스드 엔터테인먼트와 휴고 글렌디닝의 〈밤을 지새우는 사람들Nightwalks〉(1998)이 있다. 〈윈도구십팔〉은 역설적이게도 1998년 포화도가 높은 광고 캠페인과 함께 출시된 마이크로소프트사의 새 PC 운영체제에서 제목을 따왔지만, 홈 컴퓨팅의 기술적 돌파구를 마련했다는 마이크로소프트의 주장과는 대조적으로 "완전히 새로운 종류의 연속극, 디지털 이미지와 사운드의 로 파이lo-fi 키친싱크 드라마"(저자의 강조)라고 깁슨과 마르텔리의 '리드미Readme' 파일은 확언한다. 그것의 예술적 의도와 구조의 간략한 개요가 이어진다.

〈윈도구십팔〉은 고층 건물에 사는 독신 여성 세 명의 도발적인 초상화다. 어느 저녁, 불가사의한 사건이 발생하면서 그녀들은 다른 이들의 강렬한 두려움을 통해 제각기 카타르시스를 겪는다. 이야기는 24시간 동안 이들 여성의 삶을 연대기적으로 서술한다. 드러난 그녀들의 은밀한 행동, 습관과 잡일, 꿈과 두려움의 마법 세계를 우리는 세심하게 살펴본다. 그녀들 하루의 경과를 우리가 탐색하는 동안, 가공되지 않은 개인적이며 가정적인 세 존재가 우리의 보는 즐거움을 위해 공개된다(그림 25.8).

그림 25.9 루스 깁슨과 브루노 마르텔리의 〈윈도구십팔〉(1998)의 아파트 단지 메인 메뉴.

그러나 반-매끈함의 철학과 비정형적 구조를 지녔음에도 이 CD롬은 기발하고 설득력이 있으며 무용, 영화, 게임, 애니메이션, 이야기 그림책의 구성 요소와 미학을 능숙하게 끌어낸다. 대규모 주택용 고층 빌딩의 여러 아파트에서 만들어지는 서사들은 사용자가 하루 종일 건물을 탐색하는 동안, 낮이 저녁을 지나 밤으로 바뀌고 건물이 서서히 운치 있게 어두워질 때까지 복잡하게 서로 얽힌다(그림 25.9). 사용자가 신중하게 엿보는 인물의 역할로 부드럽게 빠져드는 동안, 예술가들의 표현대로 보들레르의 정신에 불이 붙는다. 보들레르가 그의 산문시 〈창문들^{Windows}〉에 썼듯,

밖에서 열린 창문을 통해 바라보는 사람은 결코 닫힌 창을 볼 때만큼 많은 것을 볼 수 없을 것이다. … 한 장의 유리창 뒤[보다] 더 심오하고, 더 신비롭고, 더 변화무쌍하고, 더 모호해 보이고, 더 환하게 드러나는 광경은 없다. 그렇게 깜깜하거나 밝은 허공 속에서 삶은 살아가고, 삶은 꿈꾸고, 삶은 괴로워한다.[25]

〈밤을 지새우는 사람들〉은 비슷한 관음증적 탐구를 보여주지만, 기이하고 장소에 어울리지 않는 등장인물들과 심지어 팬터마임 말^馬로 가득 찬 "파편화된 도시의 밤" 여기저기를 탐색하며 진행된다. "서로 맞물린 꿈들의 공간에서 사람들은 그들 자신이 사물의 상태가 된다. 거의 인기척이 없는 거리에

그림 25.10 팀 에첼스/휴고 글렌디닝과 포스드 엔터테인먼트의 <밤을 지새우는 사람들>(1998) 중 "영국의 뒤틀린 초상"이 그려내는 달빛 아래에서의 섹스와 빛나는 도시 야경.

서 발견되고 연결될 수 있는 기묘한 단서들이다. … 작품을 보는 이가 빠져들게 되는 공간은 영국의 뒤틀린 초상인 동시에 상상의 영화 촬영을 위한 일련의 잊혀진 야외 장소들이다."(그림 25.10)[26] 〈윈도구십팔〉에서 관람자가 아파트 단지의 창문으로 엿보는 진행과 〈밤을 지새우는 사람들〉에서 도시 경관을 통한 이동은 의도적으로 (그리고 의미심장하게) '느린' 속도로 이루어지는데, 이는 대부분의 상업용 CD롬과 비디오 게임에서 나타나는 속도·액션과 현저히 대비된다. 두 CD롬은 상업용 타이틀의 속도·화려함·부자연스러움에 대한 1990년대 후반의 저항을 대표하는데, 이 노련한 예술가들이, 데이비드 게일[David Gale]의 고전적 에세이 「느림에 반하여[Againt Slowness]」(1985)에서 논의된 것처럼, 1980년대의 "슬로모션" 퍼포먼스 미학을 재검토하기 위해 CD롬의 규범을 전복시키기 때문이다.

결론

CD롬이 그 후속 기술이 개발된 해인 1994년을 전후해 예술과 공연의 주요 신기술로 자리매김한 점은 역설적이다. 1994년 12월, 필립스와 소니는 MMCD로 불리는 새로운 고밀도 디스크를 발표했고, 워너와 도시바는 SD라고 칭해진 양면 디스크를 발표하며 재빠르게 그 뒤를 이었다. 새로운 시스템을 위한 산업 경쟁의 추진력은 CD롬이 성공적으로 자리 잡기도 전에 '다음' 발전을 위한 직접적인 원동력이 되었다. 사실상 CD롬의 수명은 특히 여러 기업이 포맷을 새롭게 다듬고 또한 어떻게 그것을 표준화하며, 소비자가 신형을 위해 구형을 포기하도록 설득할 수 있는 가격을 책정해 성공적으로 판매할지를 합의하기까지 걸리는 기간이었다. CD롬 때와 마찬가지로 기업들은 타협을 통해 'DVD'(디지털 비디오디스크[Digital Video Disc] 또는 이후 개선된 디지털 다기능 디스크[Digital Versatile Disc])라는 명칭의 단일 포맷을

채택했다. 1997년 3월, 미국에서 첫 DVD 플레이어가 출시되자마자 CD롬의 평온한 시대는 사실상 끝난 것이나 마찬가지였다.

CD롬의 뚜렷한 결점은 전체 화면 영상에 필요한 대용량 데이터 파일을 저장하고 재생하는 것이 불가능하다는 것인데, 이는 전체 영화를 심지어 VHS 비디오보다 더 높은 해상도로 재생하는 고밀도 DVD를 통해 해결되었다. DVD는 빠르게 새로운 표준이 되었고, CD롬은 적어도 상업적으로는 DVD로 향하는 가교 기술에 지나지 않는다는 것이 입증되었다. 이제 새 형식은 구 CD롬을 거의 완전히 대체하며, 예술가의 실시간 퍼포먼스를 기록하는 기본 포맷이다. 그런데 CD롬에서는 전형적이라 할 우표 크기의 퀵타임 영화 장면과는 대조적으로, DVD가 고품질의 전체 화면 영상을 제공하면서 퍼포먼스 기록과 분석의 패러다임이 급진적으로 바뀌었다. 1999년 스티브 딕슨의 기고문 「디지털 무대에서의 연극 재매개Remediating Theatre in digital Proscenium」는 "마치 동종 요법의 복용량처럼" 퀵타임 영화가 라이브 연극을 전체 화면 비디오 녹화보다 더 정확하고 만족스럽게 재매개한다는 "규모의 역설"을 주장하면서 바로 공연 CD롬의 한계인 퀵타임 영화 파일의 작은 용량과 낮은 해상도야말로 그것의 가장 큰 강점이라고 평가했다. 딕슨은 브레히트적 효과의 장점과 함께, 자신이 니켈로디언nickelodeon*과 초창기 영화관에 비교한, 기억의 환기와 향수를 불러일으키는 효과가 있는 작고 해상도 낮은 영상과 연관된 "껄끄러운 리얼리즘gritty realism"의 이점에 대해 논한다. 그는 영화 기술이 어떻게 초기 영화의 독특한 깜박이는 효과를 빠르게 극복하고 고해상도와 따라서 리얼리즘을 받아들였는지, 그리고 CD롬에서 DVD를 개발하는 일이 어떻게 평행한 경로를 표시하는지를 언급한다.

그러나 연극의 기록 보관 담당자와 재매개자들은 전체 화면 비디오가 멈출 수 없게 새로운 황금 표준이 될 때 그것을 수용하기보다는 더 작은 창 형식의 연극 영상이 갖는 특정한 미덕을 기억하는 것이 좋을 것이다. 전체 화면 디지털 비디오는 컴퓨터에 의존하는 멀티미디어가 아니다. 그것은 단지 텔레비전일 뿐이고, 텔레비전은 내가 입증하려 노력했듯이 연극을 잘못 재매개한다.

이와는 대조적으로 더 넓은 프레임 안에 배치된 작은 창의 디지털 영화의 이중 무대는 … 연극 속 연극이 된다. 재매개된 공연 영상은 더 넓은 컴퓨터 무대 안에서 토템이자 페티시즘의 대상으로서 의례화된다. 비록 작고 깜박거리기는 하지만, 그럼에도 그것은 강력하고 순간적이며 본질적으로 연극적이다.[27]

* 니켈로디언은 20세기 초 북미지역에서 큰 인기를 얻었던 소규모 영화관을 의미하며, 입장료가 5센트(당시 5센트짜리 동전을 니켈nickel이라고 불렀다)였던 데에서 그 명칭이 유래한다.

예술과 공연 CD롬의 활성화를 위해 큰 노력을 기울인 ZKM 시각미디어연구소의 제프리 쇼 소장이 제시하는 관점은 다르기는 하지만, 매우 독특했으나 극히 수명이 짧았던 이 매체에 대해 동일한 미학적 가치를 인정하고 심지어 향수 어린 그리움을 표한다.

최근 몇 년간, 인터넷과 DVD 같은 새로운 디지털 배급 형태로 인해 CD롬 형식은 점점 더 구식이 되었다. … 이런 작품을 새로운 시각에서 볼 때면, 그것이 1994년에서 1998년까지 CD롬 형식의 당시 유효했던, 그리고 특정한 제약(예컨대 속도, 해상도, 영상 화질) 아래 있었던 저작 시스템의 지원을 받아 제작되었다는 것을 유념해야 한다. … 그러나 기술 플랫폼이 쇠퇴한다고 해서 그 플랫폼에서 창작된 작품의 예술적 가치마저 손상되는 것은 아니다. 비록 〈아트인택트〉 작품들의 정체성이 기술적으로 시간의 구속을 당하기는 하지만, 그래도 그것들은 모두 깊이 있는 개념적·미학적 예술성을 구현하며 이를 통해 보편적으로 가치를 인정받는, 시간을 초월한 영역에 들어선다.[28]

주석

1. Reaves, "Theory and Practice, The Gertrude Stein Repertory Theatre."
2. 1982년 8월 31일. 빌리 조엘[Billy Joel]의 〈52번가[52nd Street]〉가 최초의 콤팩트디스크에 녹음되었다. 처음으로 나온 쉰 개의 타이틀은 클래식·팝·록 음반을 비롯해 여러 종류의 장르로 이루어졌으며, 1990년까지 전 세계에서 판매된 CD는 10억 개에 달한다.
3. Fox, "The Rom Revolution."
4. See *FineArt Forum* 7, no. 11 (15 November 1993), http://www.cdes.qut.edu.au/fineart_online/Backissues/Vol_7/faf711.html.
5. 1995년 경연을 알리는 테리 위노그래드[Terry Winograd]의 이메일 회람 참고(1995년 4월 4일).
6. Slatin, "Hypertext and the Teaching of Writing," 127.
7. Goodman, Coe and Williams, "The Multimedia Bard: Plugged and Unplugged," 30-31.
8. Goodman, "Representing Gender/ Representing Self: A Reflection on Role Playing in Performance Theory and Practice," 200-201.
9. Cotton and Oliver, *Understanding Hypermedia*, 88.
10. 극단에서 출판한 소책자 『디 아우디오 그루페 1982-1998[Die Audio Gruppe 1982-1998]』에 실렸다.
11. Deegan, "Electronic Publishing," 412.
12. Birringer, *Media and Performance*, 98.

13. CD롬은 『연극 제작 연구Studies in Theatre Production』(1995년 12월) 12권에 맥락을 소개하는 기사와 함께 무료 부록으로 수록되었다.

14. *TDR: The Drama Review* 43, No. 1 (Spring 1999).

15. Smith, "Changing Shades: Review of Metabody and Chameleons 2" 참고

16. Dixon, "Digits, Discourse and Documentation: Performance Research and Hypermedia," 171.

17. 〈스토킹 메모리〉 CD롬은 『퍼포먼스 리서치』 5권 3호(2000년 겨울)와 함께 발행되었다.

18. 낸 고긴Nan Goggin, 조지프 스콰이어Joseph Squire, 캐슬린 크멜레우스키Kathleen Chmelewski가 ad319에 참여했으며 로브 스프링필드Robb Springfield는 나중에 합류했다.

19. Ure and Russ, "Web Art 101."

20. <http://www.ffward.com/03pul.html>.

21. Rosenberg, "Laurie Anderson's Heartbreak 'Motel.'"

22. "Barren Magic," Ian Christe, *HotWired* (4. Dec. 1995), <http://hotwired.wired.com/cdroms/95/49/indexla.html>.

23. Smith, "Changing Shades: Review of *Metabody* and *Chameleons 2*."

24. 줄스 길슨-엘리스와 리처드 포발이 작성한 〈마우스플레이스〉 CD롬 재킷의 설명문(Frog Peak Music, 1997).

25. 보들레르의 '창문들'에서 인용.

26. 〈밤을 지새우는 사람들〉 CD롬의 '리드미' 파일.

27. Dixon, "Remediating Theatre in a Digital Proscenium," 142.

28. 〈아트인택트〉(Karlsruhe: ZKM and Katje Cantz) CD롬 세트에 포함된 소책자 중 Shaw, "Introduction: *artintact*-Past Present," 31-32.

26장. 결론

한 가지 이해가 안 되는 게 있어, 아가씨. 당신은 그렇게나 똑똑한데, 어째서 이런 빌어먹을 끄는 스위치 없는 기계를 만든 거지?
　　─던컨 기빈스^{Duncan Gibbins}와 예일 우도프^{Yale Udoff}, 〈이브의 파괴^{Eve Of Destruction}〉(1991)[1]

부서진 유토피아들

지금과 비교하면 21세기의 세상은 천국 같을 것이다.
　　─마담 E. P. 블라바츠키^{Madame E. P. Blavatsky}(1889)[2]

런던 ICA에서 역사적인 전시 《사이버네틱 세렌디피티》(1968)가 개최된 지 34년 만에 또 다른 주요 컴퓨터 예술 행사 《그걸로 뭘 하고 싶으십니까?^{What Do You Want To Do With It?}》(2002)가 열렸다. 전시 제목은 마이크로소프트의 1990년대 슬로건 "오늘은 어디로 가고 싶으십니까?^{Where do you want to go to-day?}"에서 따온 것인데, 이제 우리 생활의 일부가 된 신기술들을 창조적 예술에 적용하는 것은 아직 초기 단계에 불과하다는 것을 함축적으로 암시한다. 《사이버네틱 세렌디피티》는 예견된 디지털 미래에 대한─어떤 의미에서는 '미래주의적'인─전시였지만, 2002년 즈음에는 풍경과 질문 모두 근본적인 변화를 겪었다. 서구 사회에서 컴퓨터는 곳곳에 존재했고 이는 지금도 마찬가지이지만, 수년간의 실험이 있고 나서 그것으로 어떤 창조적인 성취를 이뤄낼 수 있을지는 여전히 확실하지 않다. 전시 오프닝에 대한 논평에서 『가디언』지의 미술 평론가 숀 도드슨^{Sean Dodson}은 두 ICA 전시회를 서로 비교했다.

《사이버네틱 세렌디피티》를 되돌아보면 한 가지 차이가 떠오른다. 당시 전시에 참여한 예술가들은 미래에 집착했다. 그러나 '미래'의 비전이 일상화된 지금, 전시는 과거에 사로잡힌 것처럼 보인다. … 1968년, 『가디언』은 《사이버네틱 세렌디피티》가 "이전까지 ICA 전시를 방문하는 것은 꿈에도 생각지 못했던 사람들을 내시

하우스^{Nash House}*로 끌어들였다"고 말했다. 이제 거의 모든 사람이 컴퓨터에 접근할 수 있는 산업화된 세계에서 ICA는 또다시 성공을 거둘 수 있을까?[3]

대답은 '아니오'였다. 꽤 많은 방문객이 전시를 찾았지만, 수천 명이 입장하기 위해 런던 더몰 거리에 줄지어 섰던 1968년도 전시와는 달리 전시의 대중적인 영향력은 미미했다. 1960년대 이후, 그리고 사실 1990년대 초에 컴퓨터 사용과 디지털이야말로 21세기를 샹그릴라^{Shangril-la}**나 진배없게 하는 새로운 생활방식의 근간이라는 과장된 주장들이 나온 이래로 상황은 바뀌었다. 밀레니엄 전환기에, 특히 밀레니엄 버그가 홀쩍이며 울려댄 후에 그런 예측의 정확성은 급속히 의심받기 시작했다. 이러한 변화의 첫 번째 구체적 징후는 컴퓨터 하드웨어 판매가 현저하게 감소하는 국내 소매시장에서 나타났고, 몇 년 전에 개발자들을 백만장자로 만들었던 주요 인터넷 회사들이 공공연하게 곤경에 빠지며 그 뒤를 이었다. 단 하룻밤 새에 꺼진 것은 아니라 해도 디지털 거품은 가차 없이 압력을 잃고 있었고, 예술을 비롯한 다양하게 연관된 활동 전반에서 디지털 애플리케이션에 끊임없이 중대한 결과를 초래했다. 투자, 이익, 개발의 감소는 고질적인 것이 되었다. "e-대학에서 손을 떼다"와 같은 헤드라인의 기사들이 영국 정부의 "21세기의 … 대표 상품인 e-대학이 당혹스러운 실적 저하에 따라 해체될 예정"이라고 보도했는데, 이런 기사들은 2004년 무렵에는 그리 충격적으로 다가오지도 않았고 언론의 관심도 거의 끌지 못했다.[4] 2000년에 인터넷 기업 붐이 한창일 때 시작된 e-대학은 경비가 많이 든다는 것이 밝혀졌고(약 1억 US달러), 신입생 모집은 정원에 미달했으며, 화려함과 매력을 잃고 실패로 돌아갔다.

주요 검색엔진인 구글은 인터넷 붐의 몇 안 되는 사업 성공 사례 중 하나였는데, 이는 골드러시로 부자가 된 이들 대부분이 실은 삽을 판 사람이라는 냉정한 역사적 사실을 상기시켰다. 그러나 인터넷 기업에 대한 의심은 너무 뿌리 깊어서, 구글이 계획된 주식시장 상장을 발표했을 때 구글의 가치와 수익성에 대해 경험 많은 금융업자들이 추정한 금액은 500억 달러에서 사실상 0에 이르기까지 큰 차이를 보였다. 불확실성과 재평가는 다른 방향으로도 진행되었다. 조지 스타이너와 같은 선도적인 학자들은 예술적 '창조'와 기술적 '발명'을 구별하였는데, 전자는 초월적·형이상학적(영원히 지속할 수 있고 '삶'이었던)이며 후자는 기술적·실용적·실리적(당대와 맞아떨어지고 세속적이며 쓸모없게 되어 '죽음'

* 내시하우스는 ICA가 있는 건물 명칭이다.
** 샹그릴라는 제임스 힐턴^{James Hilton}의 소설 『잃어버린 지평선^{Lost Horizon}』(1933)에 나오는 신비한 이상향의 이름이다.

그림 26.1 비록 이러한 설치 작업이 한때 우리의 감수성을 현혹하기는 했지만, 앨버트 보그먼은 우리가 지금 "가장 놀라운 정보 기술을 예상하고 얕잡아봤다"고 주장한다. 한 아이가 마르가레테 야르만과 막스 모스비처의 게임 설치 <니블 엔진 툴즈>(2002)와 상호작용하고 있다.

을 맞게 되었던)이라고 분류했다.[5] 컴퓨터 사용의 역사적 맥락도 연구되기 시작했고 여타 기술적 '혁명들'과 비교되었는데, 1차 정보혁명(전화 통신)이 컴퓨터 사용보다 더 영향력이 있는지를 놓고 벌인 지속적인 논쟁보다 더 주의를 끈 주제는 없었다. 앨버트 보그먼$^{Albert Borgman}$은 동시대 문화에 물을 대는 대신에 그것을 황폐화하고 익사시킬 우려가 있는 정보 범람에 대한 경각심의 증가를 묘사하기 위해 홍수의 성서적 은유를 차용했다.[6] 문화와 현실의 디지털화에 앞서는 또 다른 상승기가 있을 거라고 그는 암시하지만("상황이 나아지기도 전에 더 나빠질 것이다"),[7] 그럼에도 기술은 결코 예상되는 정점에 이를 정도로 발전하지는 못할 거라고 예측한다. 정교한 인공지능은 궁극적으로는 컴퓨터가 도달할 수 없는 곳에 있으며, 정확한 음성 인식과 번역, 깊이 있는 언어 분석조차 얻을 수 있을 것 같지 않다고 그는 주장한다. 공학자들이 멋지고 새로운 가상 세계·시스템을 구상하고 구축할 때 결국 그것들의 이용과 가치는 텔레비전과 똑같이, 편안함과 지루함이 균형을 이루는 문화적 감수성의 일부로서 "주의를 분산시키고 불필요한" 관점으로 여겨질 것이다. 미래의 새 버전이 아무리 포토리얼리즘적이든 매혹적이든 간에 "평범한 조와 조세핀은 가장 놀라운 정보 기술을 예상하고 무시하면서 소파에 앉아 있다."[8](그림 26.1)

실황으로의 귀환

신기술에 대한 자신감과 낙관주의가 무너진 대중과 학계, 그리고 재계의 모습은 빠르게 예술에 반영되었다. 2003년 9월 영국 최고의 동시대 미술관인 테이트 모던^{Tate Modern}은 《블링키^{Blinky}》라는 제목의 "동부 해안 비디오의 뉴 웨이브" 작품 프로그램을 선보였는데, 이 비디오는 "디지털의 차가움과 기술적 경외에 대한 거부와 관련된 일련의 무질서한 미학적 사상들"을 주장했다.[9] 이듬해에 문화부 장관이 젊은이들과 소외 계층이 고전을 더 쉽게 접할 수 있도록 역사 드라마 제작을 '늘리기'를 요구했을 때 상황은 다시 원점으로 돌아왔다.[10] 2005년까지 우리는 디지털 퍼포먼스 운동을 주도하고 정의했던 선구자들의 연극과 무용 퍼포먼스에 주의를 기울여왔다. 그런데 지금 그들은 기술의 이점에 관한 자신들의 견해를 수정하고 다시 실황으로 후퇴한 듯하다. 랜덤 댄스 컴퍼니의 이전 실시간 작업이 미디어 포화 상태였던 데에 비해, 이제 미디어 프로젝션은 거의 사라지고 그들의 초기 작품인 〈네메시스〉(2002)에 등장하는 사이보그 금속 팔 확장도 찾아볼 수 없다. 다른 작품에서는 분실물과 남겨진(그리고 분실된) 수화물, 잃어버린 계류용 밧줄의 은밀한 탐사에서 디지털 입력과 출력이 자취를 감췄다. 이는 운하 바지선에서 열린, 공공연하게 비^非디지털적인 퍼포먼스 〈로스트 앤드 파운드^{Lost and Found}〉(2005) 얘기로, 바지선 회사는 의미심장하게도 이름의 한 부분을 잃었다—'큐리어스'는 (이전에 유행하던) '닷컴^{com}' 접미사를 버렸는데, 이는 또 다른 명백한 시대적 징후다.[11] 트로이카 랜치의 〈표면화^{Surfacing}〉(2004-2005)에는 정교한 슬로모션(특수 고속 디지털 카메라로 포착한)으로 낙하하는 무용수들의 최면을 거는 듯한 영상 프로젝션이 포함되었지만, 프로그램 노트에 나오는 다소 사과하는 말투의 설명처럼 "뉴미디어와 컴퓨터 상호작용성을 이용하는 트로이카 랜치를 아는 사람이라면 〈표면화〉가 기술 사용의 측면에서 인색하다고 생각할 수 있다. (심지어 우리조차도 이것을 '트로이카 언플러그드^{Troika Unplugged}'라고 부르게 되었다.) … 그래서 우리는 당신이 '무용과 기술' 작품의 맥락에서가 아니라, 〈표면화〉가 제시하는 상당히 인간적인 주제의 맥락에서 이 작품을 받아들이기를 바란다. 〈표면화〉는 최첨단 기술의 폭로가 아니라 자기성찰과 조용한 고독의 반영이 되었다."[12] (그림 26.2)

로리 앤더슨의 개인전 《달의 끝^{The End of the Moon}》(2004-2005)을 가득 채운 것은 친밀한 구어적 서사, 파열된 언어, 그리고 나사^{NASA} 레지던스 첫 입주 예술가 본인의 체험에서 나온, 흡입력 있고 재미있는 일화들이었다. 앤더슨은 키보드와 전자 바이올린("실제로는 네드 스타인버거^{Ned Steinberger}에 의해 구현된, 최대 음역이 가능하도록 출력을 높인 비올라")[13]을 이용해 음악을 만들면서 화성, 화음, 음조 클러스터를 생성할 수 있는 전자 바이올린용 프로그램을 설계했다. 그러나 거대한 영사 스크린들은

그림 26.2 트로이카 랜치는 <표면화>(2004) 라이브 공연에서 "최첨단 기술의 폭로보다는 자기 성찰과 조용한 고독의 반영"에 초점을 맞춘다. 사진: 리처드 터민^{Richard Termine}

자취를 감췄고, 악기(중앙 무대)와 가죽 윙백 체어(무대 앞 오른쪽), 바닥에 흩어진 타오르는 양초 80개를 제외하면 런던 바비칸극장^{Barbican Theatre}의 광대한 무대는 완전히 텅 비어 있었다. "오늘날 우리 문화를 보는 가장 좋은 방법은 멀티미디어 쇼가 아니라 좀 더 직접적인, 더 단순하고 날카로운 도구인 말을 통하는 것"이라고 적힌 프로그램 설명문의 작가 이력 말미에 앤더슨이 라이브와 자연으로 회귀했음을 명확하게 알리는 또 다른 구절이 보인다. "현재 그녀는 아주 긴 걷기 연작을 작업하는 중이다."[14] <달의 끝>에 나오는 유일한 시각 멀티미디어 시퀀스는 단순하고 짧다. 앤더슨은 펜 크기의 비디오카메라로 먼저 자기 얼굴을 거꾸로 클로즈업한 다음, 바이올린을 연주하면서 활을 근접 촬영했는데 그 영상은 비교적 작은 화면(높이 약 6피트, 너비 3피트)으로 중계되었다. "기술적으로 <달의 끝>은 상당히 간단해 보인다"라고 인정하며 작가는 넌지시 말한다. "이것은 사실 내가 만든, 가장 복잡한 작품이다. 마침내 모든 것이 사라지고, 소프트웨어와 프로그램으로 바뀌었다. 언젠가는 모든 것이 내 호주머니에 들어가기를 희망한다."[15]

아마도 고르고네스^{Gorgones}와 비슷한 무언가가 1990년대에 디지털 퍼포먼스 전문가들의 선구적인 작업을 통해 창조되었고, 많은 이가 그것이 밀레니엄 전환기에 상처를 입거나 심지어 살해되었을 것으로 의심할지도 모른다. 그러나 앤더슨이 암시하듯, 그것은 비록 더 축소되고 절제된 형태이기는 하지만 여전히 살아서 이야기를 들려준다. 디지털 발전은 이제 무엇보다도 하나의 도구로서 퍼포먼스 발전

에 매우 깊숙이 편입되어, 톱니바퀴처럼 운송 수단의 기본이지만 더는 바퀴 그 자체로서 무대에서 노골적으로 유세하지 않으며 영구히 동화되고 흡수되었다.

연극과 인간의 불확실성

> … 데릭 재커비^{Derek Jacobi}가 사인한 사진이 있는 술집만 아니면 어디든 괜찮아.
> —존 프리먼^{John Freeman}**16**

2000년, 진보성향의 유명 일간지 『가디언』에 영국의 모든 극장을 폐쇄할 것을 요구하는 퍼포먼스 연구자 존 프리먼(아주 적절한 이름이다)의 공개서한이 실렸다. "극장을 당구장이나 퇴폐 안마 시술소로 바꿔라—거기서 무대극만 빼고 다 해라."**17** 비록 프리먼의 편지에 독선주의의 기미가 엿보이고 참회의 보상을 받아들이려는 경향도 있지만, 당초 이것은 고결한 크롬웰^{Cromwell}풍 도덕의 부활이나 어떤 '세기말' 시류의 교정처럼 들리지는 않았다. "주류 극문학은 시대에 뒤떨어지고 부적절하며 당혹스럽다. … 주류 연극은 기능 없는 형식이 되었다. … 연극은 단지 외식의 서곡일 뿐이다. 차를 찾을 때쯤이면 우리가 본 연극은 이미 잊혀진다. … 우리는 연극을 죽여서 새로운 퍼포먼스가 자라날 여지를 만들어야 한다."**18** 낡은 것을 없애고 유망한 새것에 응하려는 욕망이 촉발한 이 급진적인 제안은 필연적으로 "똑같은 오래된 가면무도회"의 현대화를 요구하는 디지털 기술의 시작에 대한 근거로서 받아들여졌다. "텔레비전, 컴퓨터, VCR, DVD는 수백만 가구에 존재한다. 우리는 … 비행기에서 전화를 건다. 하지만 누가 극장 입장료에서 그것을 생각하겠는가? 우리 세계가 대화, 응접실, 대단원의 끝없는 순환과는 다르다는 것을 연극에서 누가 생각하겠는가?"**19**

프리먼의 재치 있고 시기적절한 공격은 방대한 투고를 촉발하며 모든 표준적인 반응과 반복적인 연극 논쟁들, 즉 계급의식과 고급·저급·중급 문화, 전통 대 엘리트주의, 오락 대 교육, 보조금 대 상업주의, 언어와 대화, 도덕과 카타르시스, 정치·문해력·대중성·혁신 등의 논쟁을 불러일으켰다. 새 포도주는 새 부대에 넣어야 한다는 비유 또한 불가피하다. "주류 연극은 새로운 것을 담을 수 없다. … 새로운 시대는 새로운 방법을 요구한다. 우리 삶의 다른 모든 부분이 그처럼 급진적으로 바뀌었을 때, 흥미롭게 들리는 이야기로서의 연극 개념은 불필요하다."**20**

그림 26.3 로베르 르파주의 <줄루 시간>에 나오는 고립된 인간 무용수는 파비스가 말하는 "전능한 기술" 속에서 "이물"이 된다. 사진: 레지 터커Reggie Tucker

다행스럽게도(어떤 이들에게는 그렇지 않더라도 다른 사람들에게는) 프리먼의 요구는 주류 상업 연극에 어떠한 직접적인 영향도 미치지 않았다. 새 천 년의 1월 1일이 이상하게 구 천 년의 12월 31일 다음 날처럼 보인 것과 정확히 똑같은 방식으로 아무것도 변하지 않았다. 즉, 해는 여전히 새벽녘에 떠서 해 질 녘에 졌고, 식별 가능한 현상들과 진행 중인 문제들은 겉으로 보기에 중대한 이런 변화의 도래에 아무런 영향을 받지 않았다. 아마도 유일하게 진정으로 놀라운 것은 거창하게 장담했던 '2000년 밀레니엄 버그'로 말미암아 비행기가 하늘에서 추락하거나 진보한 인류 문명의 정교한 시스템이 혼란에 빠지지는 않았다는 것이다. 대체로 위험은 과장되었고 디지털 세계 종말은 피했다고, 안도의 한숨도 없이 결론이 내려졌다.

그러나 파트리스 파비스는 확실히 달랐다. 연극과 공연 연구에서 가장 존경받는 학자에 속하는 그는 2003년에 새 밀레니엄 연극의 상태에 대해 프리먼과 전혀 다른 우려를 담은 에세이를 출간했다. 파비스는 기술적 스펙터클과 디지털·로봇 공연 형식들에 직면한 살아 있는 신체와 연극 텍스트에 관한 어느 열정적인 인문주의자의 사례를 옹호한다. 그는 1999년 10월 로베르 르파주의 <줄루 시간>을 본 다음 날 작성한 분석을 제시하며 이렇게 글을 시작한다. "모든 기술, 모든 컴퓨터는 연극 공연의 중심에서 이물異物이다. 기술이 복잡하고 견고하며 전능할수록 우리 눈에는 하찮게 보인다."[21] 그에 따르면, 르파주의 무대 기계, 로봇, 비디오와 디지털 효과가 인간을 사로잡으면서 관객은 필사적으로, 그러나 헛되이, 말하는 살아 있는 신체와 연결되려고 애쓴다(그림 26.3). 그러나 첨단 기술이 난무하는 가운데, 기

계에 "끌려 들어간" 공연자의 신체는 더는 "그 자신"일 수 없고, 그래서 어떤 의미나 즐거움을 경험하기 위해서는 테크노-사도마조히즘적 장비가 필요해 보인다. 르파주는 인간의 형상을 소극_{笑劇}의 일부로서 "웃음거리"로 만들고, 그 몸은 삼켜지고 목소리는 묻혀버리게 하려고 "한계를 넘어섰다." 한편,

> 너무 많은 기술이 너무 많은 말을 하고, 그것은 무엇에 대해 말하고 있는지를 잊고, 그 자체로 목적이 되며, 우리를 지치게 한다. 오직 컴퓨터 과학자들에 의해 구상되고, 창조되며, 이해되고, 감상되는 공연이다. … 기계, 특히 컴퓨터를 위해 생명과 인간성의 마지막 흔적이 사라지도록 모든 것이 조직되고 계획된 것 같다. … 이 기술 장치 안에서 몸과 목소리는 추방된 것처럼 보인다. 그것들은 인공지능에 의해 움직이는, 강철과 플라스틱으로 된 이물 같다.[22]

파비스의 글은 새로운 기술이 연극과 공연으로 유입되는 것에 저항하거나 그것을 욕하는 보수적인 비판의 또 다른 예라고만 할 수 없다. 그는 그렇게 보일 위험을 스스로 인정하고, 그래서 처음에는 자신의 "지나친", 아직 출판되지 않은 평론으로부터 거리를 둔다. 그의 논의는 한 걸음 더 나아가 공연자의 역할· 상태와 연극이 근본적으로, 그리고 어쩌면 불가역적으로 바뀌었음을 분명히 한다. 파비스는 디지털 퍼포먼스에서 살아 있는 인간의 몸 그 자체가 이물로 변했다고 주장하지만, 침습적인 기계 역시 그 못지않게 이물이다. 그리하여 "몸을 갖는 축복을 받은 이들 이방인 [둘 다]", 어느 쪽이 다른 쪽을 침범하거나 그것을 동화하는 데에 결국 성공할지가 불분명한 드라마에서 연기한다(그림 26.4). 담론은 르파주의 공연(여태껏 연출된, 가장 "기계적인" 것 중 하나라고 지적하고 싶은)에 국한되지는 않으나, 그것을 은유적으로 사용해 "우리 삶의 컴퓨터화"[23]를 통해 퍼포먼스의 존재론뿐 아니라 인간의 존재론에도 영향을 미치는 근본적인 변화를 언명한다. 파비스의 〈줄루 시간〉에 대한 분석은 마치 그가 연극 자체의 종말을 목도한 듯이, 또는 적어도 연극이 과거의 존재인 것처럼 한탄하는 것으로 끝을 맺는다. "말씀은 끝났다. … 행진은 끝났다. 우리는 말의 힘을 잃었다."[24] 파비스에 따르면, 브룩의 캠프파이어, 그로토프스키의 제의와 찬송도 끝났고 그것들의 근원은 아주 멀리 떨어져 있어서, 우리는 그것들을 "마치 우리의 불쌍한 육체처럼 의고적이고 세계와 단절된 '낡은 모자'"[25]라고 조롱한다.

포스트휴먼이라는 단어를 인정하거나 사용하지 않고도 파비스는 동시대 퍼포먼스와 공연자를 그 프레임 안에 넣는다. 말, 감정, 살아 있는 육체, 친밀하고 의례적인 교류에 바탕을 둔, 연극의 오래된 휴머니즘은 포스트휴먼 연극으로 대체되었고, 더 중요한 것은 이제 그 계승을 돌이킬 수 없다는 것이다.

그림 26.4 로베르 르파주의 거대하고 기계적인 <줄루 시간> 무대장치에서 배우는 난쟁이처럼 보인다. 사진: 레지 터커.

"승리를 거둔 … 기술은 영원히 인간을 지배한다."²⁶ 이 에세이는 지금까지 나온 21세기 초 기술 재평가의 또 다른 예로 볼 수 있는 반면, 디지털 퍼포먼스에 관한 관심이 대체로 뜨거운 퍼포먼스 연구 분야에서는 보기 드문 예이다. 이와 동시에 우리는 파비스가 자신을 비난하는 러다이트 운동과 보수주의의 명백한 위협을 아랑곳하지 않고 솔직하고 용감한 담론을 펼친 것에 많은 이가 (비밀리에) 박수를 보냈을 거라고 추측한다. 기술이 연극을 장악했다는 파비스의 극적인 외침은 거의 한 세기 전에 정확히 이런 결말을 촉구했던 미래주의자들에게는 아마 승리처럼 들렸을 것이다. 카렐 차페크의 〈R.U.R.〉에 나오는 로봇들 사이에서의 마지막 인간의 외침이라든지, 스텔락과 안투네스 로카의 사이보그주의의 리허설 같은 미래주의자의 예언은 적어도 파비스에게는 실현된 것으로 보인다. "기술은 영원히 인간을 지배한다."

미래주의 데자뷔

역사가 항상 되풀이되는 것은 아니다. 그렇기에 21세기 디지털과 퍼포먼스의 발전이 파시즘, 여성혐오, 요란하고 강경한 성명과의 관련성 때문에 오늘날 전반적으로 존경받지 못하는 20세기 미래주의 선조들과 똑같지 않기를 바란다. 3장에서 우리는 디지털 퍼포먼스가 미래주의와 철학적·기술적으로 긴밀하게 연관되어 있음을 논의했는데, 미래주의의 진화와 1990년대 디지털 기술의 등장(과 수사학) 사이의 불편하리만치 밀접한 몇몇 유사점에 주목하는 것을 통해 이제 이 둘의 상호 관계에 관한 고찰에 끝을 맺고자 한다. 두 '운동' 모두 주로 남성이 주도했고, 신기술에 관한 젊고 공격적인 낙관론이 급증한 후에 등장했으며, 그 주역들은 새로운 이상에 대해 의혹을 품은 이들을, '구식'이고 시대에 뒤떨어졌으며 '러다이트'라고 일축했다. 둘 다 미래는 새롭고 영광스러울 것으로 예측했고, 둘 다 다른 방식으로 틀렸는데, 미래주의자들은 영광스러운 전쟁을 기대해서, 그리고 디지털주의자들은 경제 성장의 대대적인 붕괴를 예견하는 데에 실패했다는 점에서 그러하다. 표면적으로는 모두가 기다렸던 약속된 내일의 결과가 좋지 못했고, 뒤따른 실망은 필연적으로 상처에 대한 심한 반발을 낳았다. 메시지가 잘못되었다면, 메신저는 예외 없이 비난받는다. 만약 메신저가 메시지뿐 아니라 그것을 소통하는 매체도 만들었다면 그 비난은 정당할 것이다.

이미 1990년대의 디지털 자만심은 찬란한 재림에 다가가는 그 어떤 것을 생산하기보다는 가상의 기쁨을 훼손하는 불상사와 전쟁, 매우 '물리적인' 재난의 공포를 생산하는 모더니티(21세기, 두 번째 밀레니엄)의 미성숙한 축제 같다. 기술은 여전히 특별해 보일지 모르지만(비록 그것을 텔레비전, 자동차, 휴대폰과 함께 타고난 권리에 속하는 것으로 받아들인 젊은 세대에게는 이미 그렇지 않지만) '디지털'은 더는 미래 또는 마법을 상징하지 않는다. 그것은 단지 또 다른 도구와 시설을 뜻한다. 신기술이나 새로운 유형의 이미지에 대한 초반의 열풍이 진정 국면에 접어들면 '내용'과 '의미'가 또다시 중요해지는데, 이는 1910년대에 비행, 속도, 폭발이 가져올 '결과'가 제1차 세계대전에서 매일의 파괴와 극명한 대비를 이루었던 것과 비슷하다. 미래주의와 디지털 기술 모두 처음에는 삶의 '철학'으로서 제시되었고, 불과 약간의 시간이 지난 후에 둘 다 빠르게 구식이 되고 자체의 비유와 한계에 주기적으로 고착되지 않도록 추가적인 개선이 요구되는 그런 기술적 발전에 불과하다고 인식되었다.

정치적 유사점도 마찬가지로 흥미롭다. 무솔리니^{Mussolini}는 자신의 정치 캠페인에 부합할 때에만 미래주의자였다. 처음에 그는 활동적이고 매력적인 유명인사인 마리네티에게 당내 직위를 주었다. 그러나 1921년 미래주의자들이 감옥을 개방하라는 실현할 수 없는 요구를 해오자 무솔리니는 미성숙하다

며 그들을 버렸고, 1923년에 집권했을 때 그의 최우선적 목표는 "질서"와 "화합"을 확립하는 것이 되었는데, 그중 어느 것도 마리네티에게는 중요한 안건이 아니었다. 당대의 긴급사태를 다룰 때 정치는 불가피하게 변덕이 심해진다. 그러니까 모든 유명한 운동 형태와 마찬가지로 프랑스든, 공산주의든, 미래주의든, 또는 디지털이든 어떤 혁명도 영구하다고 입증된 적이 없다.

마리네티는 사망할 때까지 충실하고 열성적인 파시스트로 남았고, 빛나는 영웅의 시대가 다시 돌아왔다고 믿어 심지어 예순 살의 나이에 무솔리니의 에티오피아 작전에 동참하려고 서명까지 했다. 그 후에도 그는 1942년 러시아에서 벌어진, 재앙에 가까운 이탈리아 전투에 참여했다. 그는 파시스트작가조합의 간사가 되었고, 1944년 마지막 파시스트 거점 중 한 곳에서 사망했다. 마리네티는 언제나 철이 없고 엘리트주의적이며 지적으로나 정치적으로 오락가락(무정부주의 경향의 좌파 파시스트)했지만,[27] 급진적 예술 형태, 변화를 가능케 하는 기술의 힘, 미래의 전망 등을 향한 신념을 굳게 간직했다. 예술가가 맡을 미래의 역할에 대해 마리네티가 아마 지금까지 한 번도 실현된 적 없는 복잡하고 강력한 아이디어를 갖고 있었다는 점은 어쩌면 가장 서글픈 반성이다. 1921년, 마리네티와 프란체스코 칸줄로는 『놀라움의 연극Teatro della Sorpresa』에서 미래주의 퍼포먼스의 첫 10년을 회고했다. 당시 그들의 성찰은 과장된 희망사항이었지만, 오늘날 그들의 말은 디지털 퍼포먼스의 10년간의 성과를 검토하는 2001년의 비평가의 말처럼 들린다.

> 만약 오늘날 신생 … 극장과 … 현실 환경 속 비현실적 인물들이 함께 존재한다면, 시공간의 동시성과 상호접속은 우리의 '합성 연극synthetic theatre' 덕분이다.[28] (그림 26.5)

포스트모더니즘에 대한 도전

> 20세기 후반의 시간 문화는 그에 따르는 이론적 추론보다 더 빨리 진화했다.
> ―우르줄라 하이제Ursula Heise[29]

3장에서 우리는 1910년대 미래주의와 1990년대 디지털 퍼포먼스 예술 '운동들'의 철학적 원동력과 미학적 실천 사이의 밀접한 상관관계를 도출했다. 진보적 모더니즘과 아방가르드 전통 내에서 디지털 퍼포먼스를 검증하는 작업은 21장에서 계속되었는데, 여기서 우리는 포스트모더니즘의 시간 개념을 통

해서는 새로운 미디어 퍼포먼스 실천에서 시간성의 표현과 재현을 단지 부분적으로만 이해할 수 있다고 주장했다. 포스트모더니즘이 새로운 것의 가능성을 부정하는 것은 결과적으로 미래의 가능성을 부정하는 게 되고, 따라서 시간은 과거로 뒤덮이고 포화했으나 결코 미래를 생각하지 않는 현재의 순환으로서 이론화된다. 장 프랑수아 리오타르는 포스트모더니즘의 시간성을 "시간의 소유를 위한 투쟁이자, 변화나 상실에 맞서 기억과 연속성을 보존하고 응집시키려는 네겐트로피적 충동으로" 특징짓는다.[30] 프레더릭 제임슨은 포스트모더니즘을 "애초에 역사적으로 사고하는 방법을 잊어버린 시대에 현재를 역사적으로 생각하려는 시도"로 이론화한다.[31] 모더니즘이 강박적으로 새것을 욕망하고 그것이 생겨나는 것을 지켜보려고 노력한 반면, "포스트모더니즘은 새로운 세계보다는 단절과 사건을 추구한다."[32] 모더니즘은 급진적인 예술적 변화에 관심을 가졌고, 반면 포스트모더니즘은 "내용이 단지 더 많은 이미지라는 것을 너무나도 잘 알고 있다. … 포스트모더니즘은 현대화의 과정이 완료될 때 얻어지는 것이다."[33]

스티븐 코너가 말한 대로 포스트모더니즘은 "과거와 결별하는 능력, 감정을 억제하는 특질을 모더

그림 26.6 카밀 어터백과 로미 아키투브의 <텍스트 레인>(1999)과 같이 수준 높고 미세하게 반응하는 인터랙티브 설치는 포스트모더니즘 이론이 등장해 독창성과 새로움의 개념을 불확실하게 만든 1970년대와 1980년대에는 존재하지 않았다.

니즘으로부터 빌려오는 한편, 앞으로 나아가는 모든 추진력을 잃었다."³⁴ 그러나 우리가 주장하고 증명했듯, 포스트모더니즘에 결여된 매우 발전적인 자극이야말로 디지털 퍼포먼스의 특징이다. 즉, 디지털 퍼포먼스는 미래를 향해 나아가는 아방가르드이고, 포스트모더니즘이 기피하는 "신세계들"을 추구한다. 그것은 "현대화 과정이 완료되었다"는 제임슨의 생각에 격렬하게 저항하며, 특히 1970년대와 1980년대에 포스트모더니즘을 정의하는 논문들이 등장했을 때 전혀 존재하지 않았던 웹, VR, 첨단 동작감지·인터랙티브 시스템과 같은 디지털 개발의 활용에서 더욱 그러하다(그림 26.6). 그런 의미에서 디지털 퍼포먼스와 그것의 창의적인 예술가들의 '현재 시제'는 감수성과 선견지명이라는 특징이 있으며, 정적이고 회고적인 포스트모던 체험의 '변함없이 반복되는' 현재와는 대비를 이룬다. 우리는 디지털 퍼포먼스의 시간 개념을 이용한 실험이 '일시적인' 재현과 경험을 창조하면서 어떻게 새로움의 감각을 빈번하게 일깨우는지에 관해 논쟁했다. 그렇지만 디지털 퍼포먼스 운동의 추진력 자체는 예컨대 테리 이글턴이 기술한 바와 같이 오히려 모더니즘 시간성의 경험·이해와 밀접하게 연관되어 있다고 볼 수 있다.

만일 모더니즘이 자체의 역사를 독특하고 끈질기게 현재로서 살아간다면, 이 현재의 순간이 어떤 식으로든 미래의 것이고, 그 미래라는 관점에서 보면 현재는 방향에 지나지 않는다는 느낌도 경험하게 된다. 그래서 지금이라는 개념, 과거를 덮어 가리는, 완전한 존재로서의 현재라는 개념 자체는 때때로 현재의 인식에 의해 가려지게 된다. 그 인식은 현재를 유예로, 어떤 의미에서는 이미 여기 있고 또 다른 의미로는 아직 오지 않은 미래에 대한 공허하고 활기를 띤 개방성으로 간주한다.[35]

포스트모더니즘의 가장 권위 있는 저작인 『포스트모더니즘: 또는 후기 자본주의 문화논리Post-modernism: Or, the Cultural Logic of Late Caitalism』(1984)로 돌아가보자. 제임슨은 모더니즘에 대한 포스트모더니즘의 속발성續發性을 인정하면서도, 이 둘을 구별하는 핵심 원리를 정의하고, 포스트모더니즘을 모더니즘적 과거로부터 분리하고 특징짓기 위해 이론과 예술을 모두 이용한다. 그래서 가령 포스트모더니즘 비디오 아트는 "무의식 없는 초현실주의"로서 모더니즘 아방가르드 필름과 차별화된다.[36] 제임슨 담론의 핵심인 "결여without" 개념은 모더니즘에 내재된 주요 요소들인 역사, 정신, 거대 서사의 부재 또는 결핍과 관련해 포스트모더니즘 문화를 이해한다. 그러나 바로 이 부재, 이렇게 특수하고 의미를 규정하는 모더니즘적 요소들이 디지털 퍼포먼스를 통해 재활성화되고, 재구성되며, 중심에 배치된다. VR 체험에서는(15장에서 논했듯이) 리처드 비첨이 재현한 고전 극장들, ieVR의 1920년대 표현주의 연극 텍스트의 복원, 그리고 샤 데이비스, 브렌다 로럴, 레이철 스트릭랜드의 근원적 과거로 몰입하는 여정을 통해 역사는 재평가되고 디지털 생명을 얻는다. 정신은 부재가 아니라 멀티미디어와 텔레마틱 극무용을 규정하는 '그' 요소 중 하나이다. 이러한 극무용에서는 유령 같은 가상의 몸과 그것의 디지털 분신이 무대와 가상의 공간을 선회하거나(머스 커닝엄, 빌 T. 존스, 랜덤 댄스 컴퍼니), 인간의 형상이 희미하게 빛나는 우주적 존재로 변하기도 하고(이글루, 컴퍼니 인 스페이스), 인간과 디지털 간의 영적이고 연금술적인 결합이 간구되기도 한다(트로이카 랜치). 스텔락과 안투네스 로카의 인간-기계 사이보그주의를 위한 포스트휴먼 시연, 에두아르도 카츠의 유전자 이식 예술, 또는 궁극적 미래주의 스펙터클—전쟁의 참상(서바이벌 리서치 연구소Survival Research Laboratories)과 노골적인 섹스(시멘 그룹The Seemen Group, 노먼 화이트와 로라 키카우카)에서부디 생태학적 생존을 위한 행성의 전투(어모픽 로봇 워크, 브렛 골드스톤Brett Goldstone)에 이르기까지 모든 것을 무대에 올리기 위해 인간을 대체하는 로봇들—은 현존하는 가장 '거대한'(그리고 새로운) 서사들이다(그림 26.7).

모더니즘과 포스트모더니즘은 시대로서가 아닌 미학적·사회정치적 입장으로, 그리고 문화와 사

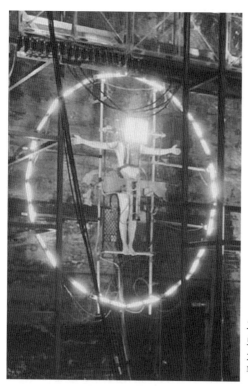

그림 26.7 레오나르도 다 빈치의 비트루비우스적 인간을 연상시키는, 데이비드 테리언의 <정보 기계^{Information Machine}>(1994)에 나오는 이미지에서 거대 서사는 진지한 포스트휴먼의 의미와 함께 귀환한다. 사진: 폴 마코^{Paul Markow}.

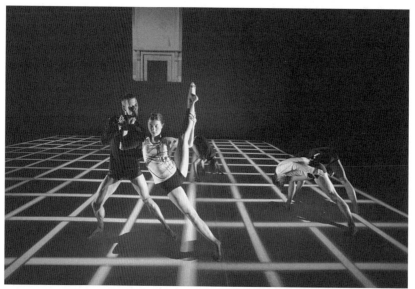

그림 26.8 랜덤 댄스 컴퍼니의 <네메시스>(2002)는 보들레르가 말한 "자기 시대의 아름다움을 보고 영존하게 할 줄 아는 사람"이자 "다른 시대에 속할 수 없는" 예술을 창조하는 사람인 모더니즘 예술가의 모더니즘 작품이다. 사진: 라비 디프레스^{Ravi Deepres}.

회에 대한 상이한 의식과 반응 유형으로 간주되어야 한다. 리오타르가 말하듯 "모더니즘은 … 시간성 또는 동시대성의 단순한 지표라기보다는 분위기와 태도(또는 주체의 위치)의 문제[이다]."**37** 디지털 퍼포먼스 예술가의 분위기, 태도, 주체적 위치는 포스트모더니즘이 아닌 모더니즘과 대부분 일치한다. 그것들은 신기술을 시간 변화와 미래의 창조적 형태의 도구로 보는, 예리하고 더 포괄적인 인식을 포함한다. 디지털 공연가들은 밀레니엄 전환기의 미래주의자이며 역사, 시간, 의미, '실재'의 종말에 대한 포스트모더니즘의 공허한 외침에 격렬하게 저항하는 불평분자이다. 그들은 새로운 '실재'를, 비록 그것이 당연히 과거와는 다르고(이건 항상 그랬다) 기술이 핵심을 이루지만, 이제껏 그래왔던 것과 똑같은 실재로서 받아들이고 포용하며 상려한다. 그들은 개념적인 것이 아니라 상당히 '구체적인' 시간, 즉 그들 시대의 현실과 가능성에 의문을 제기하고 예술적으로 표현하고자 노력하며 끊임없이 이동하고 전진했다. 그들은 모든 면에서 '현대 예술가'로, 한 세기도 더 전에 보들레르가 기억하기 쉽게 단정적으로 규정한 것과 꼭 같은 관심사에 전형적으로 몰두한다. 현대 예술가는

> 자기 시대의 아름다움을 보고 영속시킬 줄 아는 사람이다. … 현대성은 순간의 진리와 필요성을 포착하기 위해 이 현대를 참작할 줄 안다는 조건하에 그것을 정의하려는 자의 현재를 끊임없이 언급하는 것이다. … 현대성의 가치는, 그것이 만약 있다면, 다른 시대에 속할 수 없는 작품에 부여된다(그림 26.8).

새로움

1975년 포스트모더니즘 이론이 위세 좋던 초기에 마이클 커비는 『TDR』의 사설에서 이렇게 썼다.

> 연극에서 실험은 멈추지 않았다. 어떤 이들은 새로운 아이디어의 탐색을 포기했고, 다른 이들은 자기 자신을 반복하며, 또 어떤 이들은 이미 행해진 것을 모방하면서 어쩌면 독창성을 주장한다. 그러나 다른 이들은 그들의 작품을 새로운 영역으로 옮겨왔는데, 심지어 그것이 그들에게 성공과 찬사, 그리고 인기를 불러온 공연 유형이나 양식의 거부를 의미할 때조차도 탐색을 멈추지 않았다. 새로운 연극 예술가들이 등장해 독창적인 작품을 선보인다. 오늘날의 아방가르드는 불과 몇 년 전의 아방가르드와도 다르다.**38**

커비가 언급한 "몇 년 전"의 아방가르드 퍼포먼스 실천은 아마도 10년 전쯤으로, 1960년대 중후반

의 패러다임을 변화시킨 퍼포먼스 실험으로 거슬러 올라간다. 2005년에 우리가 쓴 글 중, 패러다임을 바꾼 1990년대 초중반의 실험들 이후 10년 남짓한 기간에 이루어진 주요 디지털 퍼포먼스 실천에 관한 글을 돌이켜보면, 우리는 대체로 같은 결론에 이르지 않을 수 없다. "새로운 연극 예술가들이 등장해서 독창적인 작품을 선보이고 있다." 다른 주요 디지털 해설자들은 기술, 과정, 신체, 물체, 공간 등이 어떻게 변형되었을 뿐 아니라 완전히 새로운 존재론을 만들어냈는지를 이해함으로써 이러한 주장에 신빙성을 부여한다. 예컨대 피터 바이벨은 디지털 형태의 무한한 유연성이 "역사상 처음으로 이미지가 역동적인 시스템"[39]이라는 것을 의미한다고 주장하고, 마거릿 버트하임은 네트워크로 연결된 사이버 공간에 대해 "우리는 여기서 새로운 영역, 전에는 전혀 존재하지 않았던 새로운 공간의 탄생을 목도하고 있다"[40]고 선언한다. 그녀의 감상은 수많은 디지털 퍼포먼스 예술가에게 반향을 불러일으켰는데, 그중에 야코브 샤리르도 있었다.

> 나는 내 삶에 공간과 무용수가 있고, 이제 새로운 공간이 생겼음을 안다. 완전히 새로운 끝없는 공간—'사이버공간' … 그리고 '그것 때문에 우리가 춤에 대해 알고 있는 것은 거의 거꾸로 뒤집혀버렸다.' 사이버공간은 무중력이다. 사이버공간에는 중력이 없다. 나는 공중으로 날아오른 무용수가 무릎을 구부리거나 중력을 감지하거나 현실에 있는 느낌 없이 영원히 공중에 머무르는 프레이즈를 만들 수 있다. 그렇게 무중력은 무용수들이 사이버공간에서 움직이는 방법에 관한 생각을 바꾸었다. 육체적인 인간 무용수가 아니라 사이버-휴먼과 사이버-무용수가 다르게 움직인다.[41] (그림 26.9)

의심할 여지도 없이, 이전까지 전례가 없는 인터랙티브 동작감지와 동작 캡처, 그리고 텔레마틱 시스템은 수전 코젤의 표현처럼 "춤과 기술의 협업이 새로운 예술 형태"임을 확인해 준다.[42] 도나 해러웨이가 사이보그와 관련해 말하듯, "오래된 이론을 재활용하기보다 새 이론을 구걸하는 새로운 생명체들이 형성되고 있고,"[43] 자칭 사이보그의 화신인 스텔락도 비슷하게 포스트모더니즘적 자기 억제와 회고를 하기보다는 자신의 작품을 '모더니즘적' 의제의 발전으로 설명한다.

> 나는 전유와 탈구축 전략에 항상 불편함을 느껴왔다. 또한, 나는 원형적 이미지의 혼성모방을 창조하는 것은 단순한 담론의 발생이 아니라 대안적 미학의 창조라고 생각한다. 내 생각에 우리는 여전히 이런 종류의 포스트모더니즘적 접근법을 비판해야 한다. 포스트모더니즘의 탈구축과 전유에 대한 나의 우려는 그것이

그림 26.9 "무중력은 무용수들이 사이버공간에서 어떻게 움직이는지에 대한 개념을 변화시켰다."
—야코브 샤리르, 자신의 〈사이버 휴먼 댄스 연작*Cyber Human Dance Series*〉(1999)을 논의하며.

궁극적으로 너무 자기 지시적이어서 근친상간적 담론에 빠지게 되고, 소용돌이치며 다시 스스로에게로 하강하고, 어떤 대안이나 새로운 전략과 궤도를 계획하지 않는다는 것이다.[44]

만약 우리가 디지털 기술 자체의 존재론에 초점을 맞추기 위해 예술작품과 퍼포먼스에서 딴 데로 주의를 돌린다면, 이 논쟁은 계속 유지된다. 신기술과 인터넷은 비선형적·비계층적 시스템을 이용하므로 본질적으로 포스트모더니즘적이라고 널리 알려졌지만, 우리는 정반대의, 그러나 똑같이 강력한 논제를 주장한다. 새로운 디지털 기술은 '정의에 따르면' 모더니즘적이다. 컴퓨터 시스템은 논리적이고 진보적이며 실재론적이고 합리적이어서, 기술적 진보를 전면에 내세운다. 신기술과 모더니즘 사이의 선천적 불가분의 관계는 하드웨어 자체로까지 확장되는데, 줄리안 스탈라브라스*Julian Stallabrass*는 마이크로프로세서 설계와 르코르뷔지에*Le Corbusier*의 도시 계획 도면 사이의 유사성을 끌어내며 주의 깊게 연구했다. 그에 의하면 "통행이 방해받지 않고 가능한 한 최고 속도로 이동하도록 보장하는 모든 것이 행해졌다. … 효율성의 천연의 척도는 속도였고 … (아날로그) 주변부를 위한 공간은 없었다."[45] 스탈라브라스는 인터넷 탐색을 "그 낡은 모더니즘 패러다임—발견"과 연관 짓고, 화면 인터페이스의 통일된 디자인과 매킨토시·윈도 시스템의 시각적 표현을 "자비로운 테크노크라시 모더니즘"으로 서술한다. 그는 컴퓨터 문화가 조종된 진화, 표면상의 무제한의 진보를 꿈꾸는 모더니즘과 실증주의의 살아 있는 화신이라고 주장한다.

포스트모더니즘 퍼포먼스와 디지털 퍼포먼스 이면의 상이한 본성, 철학, 의도는 우리 주장에서 또 다른 중요한 요인이다. 유희성, 모순, 혼성모방 등 포스트모더니즘 퍼포먼스를 모더니즘으로부터 구분하는 주요 특성은 디지털 퍼포먼스의 더 '진지하고' 빈번히 '영적인' 지형에 부재하는 경우가 많다. 우리는 이것이 부분적으로 연극·퍼포먼스와 초기의 고장 잦은 가상 기술 간의 결합에 관련된 고유한 어려움과 복잡성에서 비롯된다고 믿는다. 1990년대에 들어 이러한 프로젝트의 규모와 포부 때문에 예술가는 적대적인 미지의 영역을 탐구하는('아방가르드'라는 용어의 원래 의미이다) 선구자가 되었으며, 매우 밀도 높고 목표가 뚜렷하며 낭만적 성향이 큰 예술적 사고방식을 갖게 되었다. 유의미하고 총체적인 이미지·메시지·은유의 창조, 그리고 진보에 대한 20세기 초반의 모더니즘적 우려는 20세기 후반과 21세기 초의 가상 퍼포먼스에서 새롭게 활기를 띠며 다시 등장했다. 포스트모더니즘 정신의 분명한 흔적(특히 양식적 절충주의, 전유, 재매개)은 부득이하게 잔존했지만, 해체적·회고적인 경향은 더 오래되고 진보적이며 구축주의적인 이상에 명백하게 자리를 내어주었다. 컴퓨터 기술이 분열보다는 시각적 통합과 개념 응집의 동인으로 사용되었기 때문이다. 디지털 퍼포먼스의 근본적인 추진력은 포스트모더니즘이 해체되고 연극의 퍼즐 조각들이 흩어진 지점에서 그 조각들을 다시 하나로 모으는 것이었다.

그렇지만 포스트모더니즘 철학의 틀 밖에서 디지털 퍼포먼스를 이론화하는 데에 핵심적인 문제가 남았으며 이것이 비평가와 해설자들이 완강하게 저항하는 이유이다. 포스트모더니즘 이론의 근본적이고 역설적인 '법규'는 오늘날 어떤 것이 정말 현대적이더라도 그것은 낡은 모더니즘적 양태를 끌어다 이용함으로써 자연스럽게 자체의 포스트모더니즘성을 단지 확인할 뿐이라고 비꼬아 말한다. 포스트모더니즘은 모더니즘을 포함하고, 포괄하며, 중화하고, 거세한다. 더구나 포스트모더니즘은 이합 하산이 지적하듯 모더니즘이라는 단어 그 자체를 포함하기 때문에―"적은 내부에 있다"―의미론적 불안정성으로 고통받는다.[46] 그래서 포스트모더니즘 이론은 자기만족적 상생의 진공 내에, 자신을 영구화하고 무한하게 왕위에 재등극시키는, 장난기 많지만 압제적인 어린 왕 안에 존재하며, 결코 지거나 부정될 수 없다.

그러나 우리는 그토록 획일적이고 시대에 뒤떨어진 비판적 지형에 디지털 퍼포먼스가 포함되는 것을 받아들이지 않으며, 이 분야에서 획기적인 실험과 기술 시스템의 새로움에 대한 우리의 증거가 크리티컬 아트 앙상블이 "포스트모더니즘 환경에서 영감을 얻은 긴장증의 멍에"[47]라고 부른 것에 도전하고 그것을 벗어버릴 수 있는, 허용 가능할 뿐 아니라 논박의 여지가 없는 증거를 제시한다고 주장한다. 그것은 자기 확증적이고 자기 소모적인 포스트모더니즘 이론의 뱀을 풀어주고 폭로할 열쇠를 제공하

고, 새로운 것에 대한 맹목적인 부정의 상태에서 그것을 꺼낸다. 밀레니엄 전환기의 디지털 예술가와 공연자들은 이전에 볼 수 없었던, 아직 매우 실험적이고, 완전히 형태를 갖춘 것은 아니지만, 그럼에도 '새로운' 어떤 것을 창조했다.

거대 서사의 귀환

테리 이글턴은 포스트모던 문학 이론에 대한 '공격'인 『이론 이후After Theory』(2003)를 출간한 데에 이어 "빈 라덴은 맥주잔 받침을 분명히 하나도 읽지 않았다"(2003)라는 제목의 기고문을 발표했다. 그는 문화 이론의 포스트모더니즘적 경향에 의문을 제기하고 비평—으로서의—이론을 포스트모더니즘-으로서의-이론으로 대체하는 것을 공격하면서 거둔 다양한 반응을 분석했다. 좌파 학자들은 그의 담론을 지적 배신으로 보는 반면, 우파들은 이렇게 즐거워한다. "이런 비이성의 난교 파티에 대한 내부 고발이 마침내 이루어졌다. … 세상에 오직 언어만 있고 제프리 아처Jeffrey Archer는 제인 오스틴Jane Austen 만큼 훌륭하며 맥주잔 받침은 발자크Balzac만큼 기호학적으로 풍부하다는 생각을 사람들이 곧이곧대로 삼키는 악몽 같은 막간이 지나간 후, 다시 한번 온전한 정신이 나왔다."[48] 이글턴은 포스트모더니즘 이론이 경쟁적인 후기 자본주의 상품 생산의 한 분야가 되었으며 진리의 종말, 거대 서사, 역사에 대한 공허한 메시지는 2001년 9월 11일에 치명타를 입었다고 시사한다. "포스트모더니즘은 세계주의적인 특질을 띠지만 다소 편협한 것으로 판명되었다." 그는 "탑들이 우리 머리 옆으로 무너지는 동안, 우리는 흡혈귀 행위, 가학 피학성 성애, 몸에 문신하기에 대한 고루한 담론을 계속 이어나가고 있다. … 거대 서사가 샌디에이고에서는 끝났을지 모르지만, 사우디아라비아에서는 그렇지 않다."[49] 그는 포스트모더니즘의 상대주의와 회의론이 원리주의에 맞서 싸우기에는 너무 피상적이고 유연하지 않으며, 문화 이론은 다시 한 번 형이상학이 되는 위험을 무릅써야 한다고 주장한다. "그것은 계층, 인종, 젠더라는 잘 다져진 경로를 벗어나, 보류되었던 당혹스러울 정도로 광범위한 그 모든 의문을 다시 살펴봐야 한다. 죽음, 사랑, 도덕성, 자연, 고통, 토대, 종교, 생물학, 혁명에 관한 질문들 말이다."[50] (그림 26.10)

문화 이론가들은 주도면밀하게 그것들을 피했을지 모르지만, 이러한 "당혹스러울 정도로 광범위한" 모더니즘적 질문들은 최근 디지털 퍼포먼스 예술가들에 의해 지속해서 제기되고 자세히 탐구되었다. 죽음(덤 타입, 폴 바누스, 마크 폴린), 사랑(파울루 엔히크, 컴퍼니 인 스페이스, 큐리어스닷컴), 도덕성(빌더스 어소시에이션, 조엘 슬레이턴, 나탈리 제레미젠코), 자연(샤 데이비스, 어모픽 로봇 워크스,

그림 26.10 폴 바누스의 <아이템 1-2000$^{\text{Items 1-2000}}$>(1996)을 비롯한 다수의 디지털 퍼포먼스 작품들은 테리 이글턴이 보기에 포스트모더니즘 이론이 회피한, 죽음과 같이 "당혹스러울 정도로 광범위한 질문들"을 직접적으로 다룬다.

브렌다 로럴/레이철 스트릭랜드), 고통(마르셀리 안투네스 로카, 데이비드 테리언, ieVR), 토대(블라스트 시어리, 거트루드 스타인 레퍼토리극단, 스텔락), 종교(빌더베르퍼, 조지 코츠 퍼포먼스 워크스, 폴 서먼), 생물학(에두아르도 카츠, 크리티컬 아트 앙상블, 야코브 샤리르/다이앤 그로말라), 그리고 혁명(기예르모 고메스페냐, 크리티컬 아트 앙상블, 전자교란극장, VNS 매트릭스)을 우리는 보아왔다.

가상 퍼포먼스의 첫 번째 정체 단계는 미래주의와 초기 아방가르드의 급진적인 모더니즘 실험에서 연원한다. 포스트모더니즘의 자기성찰과 일상의 찬양을 거부하며 디지털 퍼포먼스의 선구자들은 미완성이었던 어떤 용무를 완성하기 위해 연극과 퍼포먼스의 모더니즘 이론으로 돌아갔다. 바그너의 '총체예술'과 마리네티의 '합성 연극', 그리고 아르토의 몰입감 강하고 최면을 거는 듯한 종합 연극의 '불가능한' 비전이 어쨌든 상상도 못 할 일은 아니라는 게 드러났다. 과거 미래주의자와 초현실주의자, 그리고 구축주의자들의 예술적 혁명을 향한 요청은 명백하게 재물질화되었다. 그것은 유령처럼 새로운 사이버 연극의 가상 벽 주위에서 메아리쳤고, 그 목소리들은 들리기만 하는 것이 아니라 실행으로도 옮겨졌다(그림 26.11).

그림 26.11 사이버공간에 대한 조지 코츠의 연극적 묘사인 〈보이지않는 장소: 가상의 쇼〉(1991)는 앙토냉 아르토의 최면을 거는 듯한, 몰입감 강한 연극이나 리하르트 바그너의 '총체예술' 개념과 일치한다.

당신 곁 어디에나 있는 예술

> 예술과 기술, 그리고 심지어 과학까지도 내가 보기에는 같은 얼굴을 위한 세 개의 너울, 하나의 현실을 덮었다가 용해되는 세 개의 은유인 것 같다.
>
> —더글러스 데이비스[51]

본서의 초고를 마지막으로 손보면서 우리는 블라스트 시어리와 노팅엄대학 부설 혼합현실연구소가 공동으로 제작한 〈당신 곁 어디에나 있는 로이 아저씨〉(2004)의 '단독 체험'에 참여했다(그림 26.12). 그것은 사색과 최종 숙고를 위한 양식糧食을 시기적절하게 제공했는데, 예술의 목적이 "혼돈에서 질서를 끌어내거나 창조의 향상을 제안하는 것이 아니라 그냥 우리가 살아가는 바로 그 삶에 [우리로 하여금] 눈뜨게 하는 것"[52]이라는 존 케이지의 견해와 관련해서 특히 그러했다. 항상 기술, 예술, 삶, 공연 간의 경계를 시험하고 밀어냈으며 의심할 여지 없이 계속 그렇게 할 획기적인 극단이 창작한 작품인 〈로이 아저씨〉에 대한 우리의 개인적인 체험을 보고하는 것은 마무리로 적절하다. 우리가 때때로 이 책에서 현상학적 관점과 분석을 선호해왔으므로, 〈당신 곁 어디에나 있는 로이 아저씨〉를 직접 체험한 필자의 완전히 주관적인 설명을 제시하며 이 글을 끝맺을 것이다.

맨체스터 시내 중심부의 코너하우스 미술관Cornerhouse art gallery에 들어가, 온라인 게임을 위해 컴퓨

그림 26.12 블라스트 시어리와 노팅엄대학 부설 혼합현실연구소 공동 작업 <당신 곁 어디에나 있는 로이 아저씨>(2004)의 홍보 사진.

그림 26.13 플레이어는 맨체스터의 VR 모델 주위를 탐색하고, 바깥의 (실제) 맨체스터 거리에서 <로이 아저씨>를 찾으려는 여정에 나선 다른 플레이어들을 돕기 위해 메시지를 보내며 "게임-퍼포먼스"를 시작한다.

터로 향한다. 로그인하고, 가상 '세계', 즉 정확한 비율의 VR로 재현한 맨체스터의 아바타 캐릭터가 되어(그림 26.13), 타인의 정확한 위치를 찾아내고(온라인과 바깥의 실제 길거리에서 모두), 단서를 포착하며, 길거리에서 이동하는 플레이어들을 돕기 위해 메시지를 보낸다. 방에 들어가 체크인하면(항공사 데스크에서처럼) 친절한 승무원이 밖에서 게임 방법을 설명해주고, 당신의 소지품(가방, 주머니에 든 물건, 돈, 휴대전화)을 모두 가져가 보관한다. 거리 지도를 확대/축소해서 볼 수 있는 소형 휴대용 컴퓨터를 투명 비닐에 싸서(비가 온다, 여기는 맨체스터다) 지참하고 시내 중심가의 누추한 거리로 간다. 단서(화면상의 표적들, '로이 아저씨'에게서 온 암호화된 메시지들, 온라인상의 플레이어들이 당신을 도우려고—누가 알겠는가? 어쩌면 방해하려고—보내는 문자 메시지들)를 따라, 교차로와 악취를 풍기는 쓰레기통들이 있는 일식당 뒤편의 인적 드문 뒷골목을 비롯한 다른 지점들로 향한다.

목적지에 도달할 때마다 컴퓨터에 자신의 경로를 등록하고 위치를 확인하면, 다음에 어디로 가야 할지에 대한 새로운 단서가 나타난다(미술관에서 온라인으로 다른 이들을 도와줘서, 당신은 이것이 어떻게 작동하는지 이미 알고 있다)(그림 26.14). 불길한 느낌을 주는 주차장으로 가면, '로이 아저씨'가 당신에게 "마치 범죄자처럼 행동하고, 자동차들 사이를 바싹 붙어 오가며, 차에 스치기도 하고, 만약

그림 26.14 각 목적지에서 플레이어는 팜 컴퓨터로 자신의 위치를 확인하고 그 대가로 다음 목적지에 대한 지시나 암호 같은 단서를 획득한다.

그림 26.15 "이길 각오를 하고, 길을 가로질러 달리기 시작하고… 거의 '정말' 차에 치여 죽을 뻔하고… 갑자기 길을 잃고… 두려움을 느끼고… 공황 상태에 빠지다." 이것은 블라스트 시어리와 혼합현실연구소의 <당신 곁 어디에나 있는 로이 아저씨>에서 필자가 겪은 감정과 사고 중 일부에 불과하다.

누가 본다면 재빨리 밖으로 나가라"고 문자 메시지를 보내온다. 거동이 수상쩍은 NCP* 직원이 연기자는 아닌지(분명히 아니다) 궁금해하고, 차들을 가볍게 스치며 지나가는데 갑자기 도난 경보 장치가 울린다. 주차장에서 뛰쳐나와 허둥대는 순간, 화면에 메시지가 깜박인다. 시간이 가고 있다—게임에 할당된 시간은 40분에 불과하고, 나는 목적지로 가서 '로이 아저씨'를 찾아야 한다. 게임에 참여했다가 '실패한' 친구의 최후는 화면에 뜬 '게임 오버' 문구, 그리고 컴퓨터와 소지품을 교환하기 위한 언짢은 미술관 복귀였음을 명심하자.

이길 각오를 하고, 맨체스터 게이빌리지** 지역에서 길을 가로질러 뛰어가기 시작하며, 당신의 말을 들을 수 있는 온라인 친구들에게 보내는 음성 메시지를 녹음한다. 그들이 당신에게 회신한다. 컴퓨터에 몰두해 주위를 살피지 않고 급하게 길을 건너다가 거의 '실제로' 자동차에 치여 죽을 뻔한 순간, 끼익 하는 브레이크와 귀가 먹먹하게 울려대는 경적 소리를 듣는다. "예술을 위해서라고 해도 이건 너무 위험한걸. '로이 아저씨'는 너무 심하네" 같은 생각을 하다가, 갑자기 길을 잃고 지도를 벗어나 시간이 얼

* NCP는 영국의 대형 주차장 운영업체다.

** 맨체스터의 커널 거리를 중심으로 형성된 동성애자 주거 지역이다.

마 남지 않았음을 깨닫는다. 외진 운하 근처로 가면, 당신이 손에 쥔 기계에 관심 있어 보이는 젊은 깡패(절대로 배우는 아닌)를 제외하고는 주변에 아무도 없다. 두려움을 느낀다. 누가 덤벼들거든 저항하지 말고 그냥 컴퓨터를 바로 줘버리라는 설명을 들은 걸 기억한다. 아무 일도 일어나지 않아 안심하지만, 그러고 나서 화면이 완전히 믿은 것을 본다. 마지막으로 확인했을 때 시간이 10분밖에 남지 않았었다. 혼란에 빠져 이리저리 배회할 때 몸집이 큰 남자가 매우 정중한 태도로 다가온다. "로이 아저씨가 당신에게 문제가 생겼다고 알려줬습니다." 그가 컴퓨터를 고친다. "당신에게 시간이 좀 더 주어졌습니다." 다음 장소, 또 다른 단서와 가야 할 목적지를 찾는다. 그때 컴퓨터가 다시 다운된다.

공황 상태에 빠진다(그림 26.15). 돌연 화를 내다가, 성난 자신에게 화가 나고(이건 단지 게임일 뿐인데), 그러다가 "이것이 게임에 속하는지?" 궁금해진다(그렇지 않다). 키 큰 남자도 나타나지 않는다. 응답을 고대하며 계속해서 음성 메시지를 보내다가, 당신은 휴대전화가 없고 현금도 없다는 것을 깨닫는다—그들이 가져갔다—당신의 주머니에 들어 있는 것이라고는 "문제가 생길 경우에 대비해" 그들이 준 무료 전화번호가 적힌 카드뿐이다. 공중전화를 찾아 전화를 걸자, 상대방이 "거기서 기다리세요"라고 말한다. 키 큰 남자가 재등장해 컴퓨터를 다시 고쳐주고 사라진다. 시계에 뜬 8분, 똑딱거림, 다음 장소인 거리를 발견한다. '로이 아저씨'가 당신에게 이중 유리문으로 들어가, 승강기를 타고 2층으로 올라가서, 화면에 제시된 여성 중 한 명을 찾으라고 문자를 보낸다. 화면을 보니, 사진이다. 밀집한 여성 100여 명의 얼굴이 찍힌 1960년대 사진 같다. 5분 남았다. 유리문(호텔)을 보고, 승강기로 올라가서 내린 뒤, 호텔 복도에 있는 청소부들(배우들인가?)을 보고, "이 옛날 사진에 저들 중 한 사람의 얼굴이 있을까?" 하고 생각한다. 긴 복도를 오르내린다. 이곳이 아니라는 걸 깨닫고, 지도를 다시 확인하니, 당신이 원하는 건물은 거리의 좀 더 위쪽에 있다. 계단을 내려가 달린다. 땀이 흐르고—2분 남았다—사람이 살지 않는 듯 보이는 건물의 또 다른 유리문 한 쌍을 보고, 안으로 뛰어들어, 승강기를 타고 위층으로 올라가서, 밖으로 나온다. 문이 있다.

그 옆에 1960년대 사진에서 한 여성의 얼굴을 확대한 사진이 있다. 당신 컴퓨터 화면의 군중 속에서 그녀를 찾아, 그 얼굴에 아이콘을 끌어다 놓으면, 화면에 메시지가 뜬다. "축하합니다. 당신은 제시간에 도착했고 시계는 이제 멈췄습니다. 안으로 들어와 대기실로 가세요." 문의 키패드에 주어진 숫자를 입력하고, 인기척 없는 먼지투성이의 커다란 사무실에 들어선다. 텅 비어 있고, 아무 가구도 없으며, 문이 많다. '대기실'이라고 표시된 곳으로 들어간다. 아무도 없다('로이 아저씨'가 고도^{Godot}일 거라고 항상 생각했다). 그렇지만 음악이 흘러나오고, 앵글포이즈 램프가 당신이 방금 여행한 거리들을 축소해

보드지로 만든 모형을 비춘다. 화면에 나온 지시대로 창밖을 내다보고, 바닥에 방석을 깔고 앉아서, 긴장을 푼다. 옆에 있는 바닥에 쌓인 책 더미에서 책등들을 살펴본다—보르헤스의 『미궁Labyrinths』, 토머스 모어Thomas More의 『유토피아Utopia』, 그리고 같은 종류의 다른 책들. '로이 아저씨' 또는 당신 화면에 글을 쓰는 누군가가 말한다. 그는 이 방을 사랑했고, 이곳에서 무척이나 평화롭게 느꼈으며, 어떻게 한때 누군가를 떠나보냈고, 그렇지만 그것을 후회했고, 그러지 말았어야 한다는 걸 알고 있었다는 내용이다. 이제 사무실로 가라는 말을 듣고, 찾아서, 안으로 들어간다. 저곳에는 누구도 없었는데, 이곳에도 아무도 없다. 광활하고 오랫동안 버려진 빅토리아 양식의 사무실 건물 안에는 오직 당신만 있다. 전화기가 놓인 탁자의 양쪽에 세련된 빨간 의자 두 개가 서로 마주 보게 배치되어 있는데, 쇠락한 텅 빈 공간의 중앙에 어울리지 않는 설치다. 의자에 앉아 탁자 위에 놓인 엽서들(우표가 첨부된) 중 하나를 쓰라고 화면이 지시하고, 당신은 그렇게 한다. 당신의 이메일 주소를 적고, 지시받은 대로 당신 또한—실제로—사랑했고 잃어버린 누군가에 대한 어떤 것을 적는다. 전화벨이 울리고 음성이 들린다. "화재 비상구로 내려가, 밖에 있는 차의 뒷좌석에 타세요. 엽서는 가져오세요."

계단을 내려가고, 문밖으로 나와, 인적이 드문 뒷골목으로 들어가서 '데우스 엑스 마키나', 곧 거대한 흰색의 스트레치 리무진을 본다. 뒷좌석에 탄다. 일단 안으로 들어가면, 한 남자(그 큰 남자 말고 다른 사람)가 반대편 문으로 들어와 앉는다. 그가 말한다. "낯선 사람을 믿을 수 있습니까?" 심장이 멈출 정도로 놀란다. 이것이 무슨 의미인지 궁금하다(블라스트 시어리의 〈유괴Kidnap〉가 기억난다). 그러고 나서 리무진이 천천히 거리를 지나갈 때 그 남자에게—믿음에 대해, 사람들에 대해, '당신'이 사랑했고 잃어버린 사람에 대해—말하고, 그는 세부사항, 이름, 특징, 이야기 전체를 듣고 싶어 한다. 그에게 말하고, 많은 감정을 느낀다(그림 26.16). 당신이 원한다면 갤러리 바깥에 당신 엽서를 게시할 수 있다는 말을 듣는다. 그것은 다른 누군가를 친구로서 돕는 것에 관심을 보인 온라인 플레이어 중 한 명에게 보내질 텐데, 그는 이메일로 당신에게 연락하고 친교를 맺기 시작할 것이다. 엽서를 게시하고, 가서 컴퓨터를 제출하는 대신에, 당신의 소지품을 받는다.

집으로 가서 자신, 한때 사랑했고 잃어버린 사람, 기억의 본질, 시간의 날개 달린 전차, 도시와 감시, '가상'현실, 컴퓨터의 오류성, 신체와 공간의 경계들, 삶의 본질과 퍼포먼스와의 관계, 예술의 의미 등을 재평가한다. 마치 아기처럼 운다. 이러한 작품이 얼마나 새롭고 전례 없는 것인지, 그리고 위대한 예술의 경험은 얼마나 영원하고 겸허한 것인지를 다시 깨닫는다.

그림 26.16 "낯선 사람을 믿으시겠습니까?" <당신 곁 어디에나 있는 로이 아저씨>에서 절정에 다다른 데우스 엑스 마키나.

주석

1. Gibbins and Udoff, 〈이브의 파괴〉 각본, 던컨 기빈스 연출(1991).

2. Kandinski, *Concerning the Spiritual in Art*, 14에서 재인용한 Madame E. P. Blavatsky, *The Key to Theosophy*의 마지막 구절.

3. Dodson, "Institute of Computer Art."

4. Baty, "Plug is pulled on e-university."

5. Steiner, *Grammars of Creation*.

6. Borgman, *Holding on to Reality: The Nature of Information at the Turn of the Millennium*, 213.

7. Ibid..

8. Ibid., 215.

9. 다음을 참조하라. "A Constructed World at the Tirana Biennale opening 13th September 2003", <http://www.tiranabiennale.org/>. 2003년 9월 14일부터 21일까지 테이트 모던 오디토리엄에서 열린 《블링키》전은 컨스트럭티드 월드[A Constructed World], 코리 아칸젤, 페이퍼 래드[Paper Rad], 세스 프라이스[Seth Price]의 작품을 포함했으며, 폭시 프로덕션[Foxy Productions](마이클 길레스피[Michael Gillespie]와 존 톰슨[John Thomson])에 의해 기획되었다.

10. Tessa Jowell, "Government and the Value of Culture."

11. 큐리어스의 헬렌 패리스가 설명하길, 그 주요 이유는 상업 회사가 '큐리어스닷컴'이라는 도메인 명을 소유했기 때문이라고 한다(2005년 7월 17일 스티브 딕슨과의 인터뷰). 그렇지만 우리 생각에는 이전에 유행했던 '닷컴' 접미사가 사라진 것이 신비롭다는 사실 때문에 동일한 자극이 주어졌을 가능성이 있다.

12. 2005년 5월 12일 첼름스퍼드 챈슬러홀에서 공연된 트로이카 랜치의 〈표면화〉 프로그램 해설.

13. 2005년 5월 런던 바비칸극장에서 개최된 〈바이트: 05[BITE: 05]〉 시즌 중 로리 앤더슨의 《달의 끝》 프로그램 해설.

14. Ibid.

15. Ibid.

16. Freeman, "I accuse."

17. Ibid.

18. Ibid.

19. Ibid.

20. Ibid.

21. Pavis, "Afterword: Contemporary Dramatic Writings and the New Technologies," 188.

22. Ibid.., 189.

23. Ibid.., 190.

24. Ibid..

25. Ibid..

26. Ibid.., 188.

27. Gramsci, <http://www.marxists.org/archive/gramsci/> 참조.

28. Goldberg, *Performance Art: From Futurism to the Present*, 29에서 재인용한 마리네티와 칸줄로의 글.

29. Heise, *Chronoschisms: Time, Narrative and Postmodernism*, 31.

30. Connor, "The Impossibility of the Present: or, from the Contemporary to the Contemporal," 21.

31. Jameson, *Postmodernism: Or, the Cultural Logic of Late Capitalism*, ix.

32. Ibid.

33. Ibid.

34. Connor, "The Impossibility of the Present: or, from the Contemporary to the Contemporal," 21.

35. Connor, "The Impossibility of the Present: or, from the Contemporary to the Contemporal," 21에서 재인용한 Eagleton, "Capitalism, Modernism and Postmodernism," 39.

36. Jameson, *Postmodernism: Or, the Cultural Logic of Late Capitalism*, 67.

37. Osborne, "The Politics of Time," 51.

38. Kirby, "New Performance & Manifestos: An Introduction," 3.

39. 39. Rush, *New Media in Late 20th-Century Art*, 168에서 재인용한 바이벨의 글.

40. Wertheim, *The Pearly Gates of Cyberspace: A History of Space from Dante to the Internet*, 21.

41. Sharir, "Virtually Dancing."

42. Kozel, "Spacemaking: Experiences of a Virtual Body."

43. Haraway, "A Cyborg Manifesto: Science, Technology and Socialist-feminism in the Late Twentieth Century."

44. Stelarc in Ayres, *Obsolete Body/Alternate Strategies–Listening to Stelarc*, 2–3.

45. Stallabras, "The Ideal City and the Virtual Hive: Modernism and the Emergent Order in Computer Culture," 109.

46. Hassan, *The Postmodern Turn: Essays in Postmodern Theory and Culture*.

47. Wardrip-Fruin and Monfort, *The New Media Reader*, 783에서 재인용한 크리티컬 아트 앙상블의 글.

48. Eagleton, "Bin Laden sure didn't read any beer mats."

49. Ibid.

50. Ibid.

51. Hassan, "Prometheus as Performer: Towards a Posthumanist Culture?", 210에서 재인용한 데이비스의 글.

52. King, *Contemporary American Theatre*, 264에서 재인용한 케이지의 글.

지은이 소개

스티브 딕슨Steve Dixon

1956년 영국 맨체스터에서 태어났다. 맨체스터 빅토리아대학교에서 공연예술을 전공한 후 배우이자 연극 감독, 오페라 제작자로 활동했다. 이후 영화, 비디오, 디지털 미디어 감독으로 활동하며 국내외에서 많은 수상 경력을 쌓았다. 1990년대에는 멀티미디어 무대 작품과 인터랙티브 인터넷 공연을 감독하는 등 창작 활동을 병행하면서, 공연예술의 미디어·컴퓨팅 기술 사용에 대한 연구를 통해 학자로서 국제적인 명성을 확립했다. 또한, 이 분야에서 가장 큰 온라인 데이터베이스를 구축한 디지털 퍼포먼스 아카이브의 공동 책임자이자, 『국제 공연예술 및 디지털 미디어 저널The International Journal of Performance Arts and Digital Media』의 주필로 활동했다. 런던의 브루넬대학교에서 예술대학장과 부총장을, 싱가포르의 라살예술대학에서 총장을 역임하는 동안 전략, 개발, 기업과의 협업, 연구 계약 등 혁신적인 프로그램 개발을 이끌며 대학을 선도적인 예술 기관으로 성장시키는 지도자로서 뛰어난 실적을 보여줬다.

기획 | 퓨즈아트프로젝트

퓨즈아트프로젝트는 시각예술 분야에서 연구를 기반으로 하는 심층적인 전문가들의 협업을 통해 창의적이고 융합된 형태의 예술문화를 지속적으로 재생산하는 플랫폼이 되고자 2017년 설립되었다. 특히, 예술과 과학기술의 융합이라는 측면에서 매체 철학과 미디어아트에 관심을 두고 미디어아트 관련 출판물을 시리즈로 내고 있으며, 아카데미, 전시 및 기관들(미술관, 공과대학연구센터)과의 심층 협업 프로젝트들을 진행해오고 있다. 2020년부터는 연세대학교 전파연구소와 공동으로 10여 명의 시각예술 이론가, 뉴미디어 공학 기반 예술가, 최첨단 과학기술 공학자 등으로 구성된 "디지털 사일런스 Digital Silence"라는 협업팀을 결성해, 공개 세미나 및 비공개 포럼을 통해 예술적·공학적 담론들을 생성하고 있으며, 미술관과의 협업 전시를 통해 그 과정을 공유할 계획이다.

『뉴미디어 아트, 매체를 넘어서』(2018)와 『미디어아트의 역사』(2019)에 이어 퓨즈아트프로젝트의 세 번째 번역 결과물인 『디지털 퍼포먼스』는 퍼포먼스 분야에서 이루어진 예술과 과학기술의 융합에 관한 이론과 역사적 실천 사례들을 소개하는 저서이다. www.fuseartproject.org

옮긴이의 말

영국 출신 연극학자 스티브 딕슨의 『디지털 퍼포먼스』(2007)는 20세기 말 연극과 무용 같은 무대예술 분야에서의 디지털 혁명에 관해 종합적으로 소개하는 책이다. 세기의 전환기에 공연예술계는 디지털 테크놀로지를 활용한 여러 다양한 실험으로 들떠 있었다. 책 전반에 걸쳐 딕슨이 거론하는 예술가들은 대개 1990년대에 비물질적인 디지털 영상과 물형적物形的 신체가 혼용되는 퍼포먼스를 시도했던 이들이다. 머스 커닝햄, 거트루드 스타인 레퍼토리극단, 윌리엄 포사이스, 로베르 르파주, 스텔락, 조지 코츠 퍼포먼스 워크스 등 이 책에서 자주 언급하는 디지털 퍼포머 또는 퍼포머 단체는 안무 소프트웨어, 멀티미디어 프로젝션, 가상현실, 텔레마틱스 같은 당대의 최신 기술을 활용하여 관람자와의 소통 가능성을 확대해 나갔다. 1980년대에 팀 버너스리와 동료들이 월드와이드웹을 창안한 이후 출현한 전 지구적 네트워크 시스템은 비단 산업계에서만 지각변동을 일으킨 것은 아니었다. 이른바 '닷컴 열풍'의 여파는 20세기 말의 공연예술계까지 밀려들었다. 그러나 한때의 '열풍'이 이내 '거품'이 되어버린 것처럼, 2000년대 초에 이르면 공연계에서 끓어오르던 디지털 퍼포먼스에 대한 흥분과 열광이 사그라지고 어느덧 반성적 거리를 확보하게 되었다. 딕슨이 1990년대 초부터 2000년대 초에 이르는 10년 사이에 출현한 테크놀로지 기반 퍼포먼스 아트를 집대성하는 디지털 퍼포먼스 아카이브 프로젝트를 진행한 것은 바로 이러한 시점이었다. 이 프로젝트 후속 작업의 결과로 탄생한 『디지털 퍼포먼스』는 1980년대부터 2000년대 중반까지 창작된 미디어 퍼포먼스를 상세하게 소개하고 있다. 아마도 연극 배우 겸 연출가이자 학계의 일원으로서 딕슨이 축적한 폭넓은 경험이 저술의 출발점이 되었겠지만, 책의 밑바탕을 이룬 것은 아카이빙 과정에서 그가 수집한 방대한 데이터였을 것이다.

딕슨은 서론에서 이 책의 내용이 '이론'에 해당되는 역사 및 이론적 맥락 부분(I부와 II부)과 가상의 몸, 가상현실, 상호작용성 등 그가 "디지털 퍼포먼스의 실천"이라고 부르는 부분(III부에서 VI부까지)으로 구분된다고 설명한다. 그러나 실상 책의 구성과 내용은 간단하게 이론 대 실천으로 대별되는 것 같지 않다. 그는 I부 "역사"와 II부 "이론과 맥락"에서 디지털 퍼포먼스의 역사적·이론적 맥락을 짚어낼 뿐 아니라 우스터그룹, 로리 앤더슨, 데이비드 살츠 등 주요 디지털 퍼포먼스 실천자의 활동들 또한 상세하게 소개하고 있다. 다른 한편, 디지털 분신, 사이보그와 로봇, 가상현실, 유동 건축 같은 주제를 주요 퍼포먼스 사례를 중심으로 고찰하는 III, IV, V, VI부에서도 저자는 앙토냉 아르토, 들뢰즈와 가타리, 자크 라캉, 슬라보예 지젝 같은 이론가를 꽤 비중 있게 거론하고 있다. 그가 책 전체에 걸쳐 디지털 퍼포먼스

의 이론적 쟁점을 꾸준히 거론함에도 불구하고 II부를 별도로 '이론'에 할당할 때 그가 염두에 두었던 것은 II부에서 고찰하는 라이브성, 시뮬라크라, 복제 등 퍼포먼스와 디지털 테크놀로지의 만남에서 파생된 쟁점들에 한정된다고 보인다. 6장에서 딕슨은 디지털 퍼포먼스가 출현함으로써 재점화된 라이브싱 문세를 다루면서* 두 명의 퍼포먼스 연구자 펠런과 오슬랜더의 상이한 입장을 베냐민과 바르트의 사진영상미학에 기초하여 검토하고, 7장에서는 복제 및 시뮬라크라와 가상성에 대해 설명하면서 보드리야르를 비롯한 포스트모던 철학자들에 비판적으로 논평한다. 하지만 주지하듯이 디지털 미디어아트의 쟁점들은 II부에서 다루는 라이브성과 시뮬라크라의 문제에 국한되지 않는다. 그렇기 때문에 딕슨은 디지털 퍼포먼스의 모든 것을 다루고자 하는 이 저술에서 라이브성과 가상성 외에 로봇 및 사이보그와 포스트휴먼, 디지털 분신과 정체성의 확장, 가상현실의 실재성, 상호작용성 문제에도 접근하고 있는 것이다. 각 장의 제목들과 전체 책의 방대한 분량이 암시하듯이 저자의 기획은 상당히 야심 차다. 하지만 저자가 야심의 크기만큼 충분히 설득력 있는 논증을 펼쳤는가에 대해서는 독자마다 다른 판단을 내놓을 것 같다. 이 글은 딕슨이 디지털 퍼포먼스를 대변할 논리로 제시하는 '포스트휴머니즘'을 비롯하여 디지털 퍼포먼스의 주요 쟁점들에 대한 보충적 설명을 제공하기 위한 것이다. 아래에서는 이 책의 전반적 취지와 저자가 주로 의지하는 이론들에 관해 설명하면서 저자가 놓치고 있는 논점도 짚어볼 것이다.

본론의 첫 부분에서 딕슨은 디지털 퍼포먼스의 기원을 추적하면서 미래주의를 비롯하여 바우하우스, 구축주의, 다다이즘, 초현실주의 같은 20세기 초 아방가르드 운동들에 주목하고, 디지털 퍼포먼스에 대해서도 페터 뷔르거의 아방가르드 개념에 준거하여 해명할 것을 제안한다. 기존의 평론가들

* 음악, 무용, 연극 같은 공연예술이 관객 앞에서 '라이브'로 수행된다는 것은 '퍼포먼스'의 정의상 지극히 당연한 사실이다. 그런데 새로운 미디어 테크놀로지가 출현하면서 공연예술에서 라이브성을 쟁점화되기 시작했다(에리카 피셔-리히테, 『수행성의 미학』, 김정숙 옮김, 문학과 지성사, 2017, pp.149-163을 참고하라). 퍼포먼스가 라이브냐, 아니면 미디어화된 것이냐의 여부는 관람자의 경험에 커다란 변화를 초래한다. 퍼포먼스의 미디어화 문제는 영사기가 보급되기 시작한 20세기 초까지 거슬러 올라가지만, 본격적으로 쟁점이 된 것은 소니사에서 포타팩 비디오카메라를 출시한 1960년대였다. 당시 전위적 예술 형식의 하나였던 퍼포먼스 아트는 일시성과 현장성으로 인해 기록 매체에 의존하는 경향이 있었다. 여러 아방가르드 예술가들은 일회적 이벤트에 그치는 퍼포먼스를 기록하는 한편, 새로운 비디오 매체로 조작, 몽타주, 합성을 시도하는 등 실험을 하기도 했다. 이 지점에서 필자가 부연하려는 것은 공연예술에서 라이브성이 문제시되기 시작한 것은 디지털 테크놀로지가 도입되기 훨씬 전부터라는 사실이다. 디지털 미디어가 상용화됨으로써 조작과 합성이 훨씬 더 용이해지자 라이브성이 다시 쟁점으로 떠올랐고, 단순히 '라이브냐 녹화냐?'에서 '실재냐 가상이냐?'로 초점을 옮겨 그 범위를 확대하게 되었다.

이 예술에 컴퓨터 테크놀로지가 도입되는 현상을 포스트모던 패러다임의 확장으로 간주한 데에 반해, 딕슨은 종래의 관점을 기각하고 디지털 퍼포먼스를 새로이 출현한 아방가르드로 규정하는 것이다. 그가 보기에 1990년대에 출현한 새로운 아방가르드는 역사적 아방가르드와 마찬가지로 당대의 첨단 테크놀로지를 둘러싼 낙관주의적 정조와 긴밀히 맞물려 있다. 딕슨은 아방가르드적인 디지털 퍼포먼스가 미디어문화에 대해 "냉소적이고 정치적으로 보수적인" 포스트모던 사상이나 해체론과 양립하기 어렵다고 판단하고, 부정적인 종말론의 어휘들로 점철된 포스트모더니즘 및 포스트구조주의 대신에[*] 디지털 퍼포먼스에 접근할 대안으로 사이버네틱스와 포스트휴머니즘의 긍정적인 전망을 취한다. 딕슨에 따르면 사이버네틱스는 "포스트휴머니즘의 선조이자 많은 디지털 퍼포먼스의 중추적 요소"이기에[**] 사이버네틱스가 등장한 역사적·이론적 맥락을 파악하는 일은 포스트휴머니즘뿐만 아니라 디지털 퍼포먼스의 해명에도 필수적이다.

잘 알려졌듯 사이버네틱스는 동물과 유사하게 자기 제어와 소통 시스템을 갖춘 자동기계에 관한 다학제적 연구 분야다. 1940년대에 노버트 위너, 워런 매컬러Warren McCulloch, 아르투로 로센블루에트Arturo Rosenblueth의 주도 아래 정립된 사이버네틱스는 수학 및 공학에서의 성과가 진화생물학, 신경과학, 심리학 분야에서의 연구와 융합함으로써 얻어낸 결과물이었다. 딕슨은 사이버네틱스 모델에서 제어와 소통이 핵심을 이루듯 디지털 퍼포먼스에서도 상호작용과 피드백 시스템이 중심적이라고 말한다. 그가 정의한 대로 디지털 퍼포먼스라고 부를 수 있는 모든 유형의 작품은 기법과 전달 형식에서뿐만 아니라 내용에서도 컴퓨터 테크놀로지를 핵심적으로 활용하는 작품이기 때문이다.[***] 오늘날의 인공지능과 로봇 테크놀로지의 밑거름이 된 사이버네틱스는 당시 과학계와 산업계뿐만 아니라 예술계에도 커다란 파상을 일으켰다. 백남준의 〈로봇 K-456〉(1964)과 〈사이버네틱스 예술 선언〉(1966), 빌리 클뤼버를 주축으로 미국의 공학자들과 예술가들이 서로 협력했던 《아홉 번의 밤: 연극과 공학》(1966), 런던 ICA가 개최한 《사이버네틱 세렌디피티》(1968) 등의 전시가 20세기 중반 사이버네틱스의 부상에 대한 예술계의 반향이었다면, 스텔락의 사이버네틱 퍼포먼스 〈핑 보디〉(1996)와 〈외골격〉(1998), 에두아르도 카츠의 〈타임캡슐〉(1997), 케빈 위릭의 〈프로젝트 사이보그 1.0〉(1998), 그리고 로카의 〈

* 이 책 7장에서 딕슨이 피력하는 포스트모더니즘과 포스트구조주의 비판은 주로 보드리야르와 데리다의 철학을 향해 있으며, 특히 보드리야르의 『시뮬라크라와 시뮬라시옹』(1981)을 타깃으로 삼고 있다.

** 이 책, p. 185.

*** 이 책, p. 11.

아파시아〉(1998)와 고메스페냐의 〈물신화된 정체성의 박물관〉(2000) 같은 캠프적 로봇 퍼포먼스는 20세기 말 포스트휴머니즘의 기류에 조응한다고 하겠다.

우리가 이미 사이보그이며 포스트휴먼이라고 선언한 도나 해러웨이와 캐서린 헤일스의 문명사적 진단은 스텔락, 카츠, 워릭, 고메스페냐의 메탈 퍼포먼스에서 가시화된 듯하다. 사이보그 퍼포머인 스텔락, 카츠, 고메스페냐는 딕슨이 특별히 선호하는 디지털 아티스트들로, III부 "몸"뿐만 아니라 책 전체에 걸쳐 그들의 작업을 여러 번 거론하고 있다. 예를 들어 그는 스텔락을 사이보그 퍼포먼스의 선구적이고 탁월한 사례로 간주하면서 그의 인공 보철 작업을 마셜 매클루언의 "미디어는 인간의 확장"이라는 테제를 몸소 체화한 경우로 제시한다. 딕슨은 포스트휴머니즘을 해명하는 문맥에서 해러웨이, 헤일스, 주디스 할버스텀, 아이라 리빙스턴, 샌디 스톤 같은 비판적인 입장의 저자들이 여성과 사이보그 모두에 공통적인 '타자성'에 주목하며 동시대 담론을 주도했다는 점을 적시하고 있다.[*] 하지만 그가 정작 주목하는 저자는 그들보다 20년이나 앞서 포스트휴먼의 미래를 전망한 이합 하산이다. 하산은 포스트휴머니즘이라는 용어를 주조했을뿐더러, 1976년 '포스트모던 퍼포먼스에 관한 국제심포지엄'의 기조연설에서 "상상과 과학, 신화와 테크놀로지, 언어와 수가 서로 만난다"라는 다분히 낙관적인 어조로 포스트휴머니즘 담론을 재촉하는 동시에 오늘날의 "사이버문화와 디지털 퍼포먼스의 정수를 이루는 생각과 논쟁을 압축적으로 제시"한 바 있다.[**]

최신 테크놀로지와 포스트휴먼적 미래에 대한 낙관주의로 인해 딕슨은 한스 모라벡이나 레이 커즈와일, 로드니 브룩스 같은 기술결정론자의 노선을 수용하는 쪽을 향하게 된다. 그는 로봇과 사이보그의 메탈 퍼포먼스에 관한 고찰을 마무리하는 단락에서 2050년 무렵 인간이 의식 전체를 기계에 다

[*] 포스트휴먼 담론들은 대개 다음의 세 가지 양상 중 하나로 나타난다. 첫째는 인공지능, 로봇 공학, 생명 공학 같은 첨단 기술이 인간적 윤리적 가치를 훼손시킬 것이라는 비판적 전망을 표명하는 부정적 포스트휴머니즘 입장이다. 가령 첨단 기술이 새로운 사회적 불평등을 초래할 것으로 보는 프랜시스 후쿠야마가 여기에 속한다. 둘째는 모라벡, 커즈와일과 함께 딕슨이 취하는 기술우호주의를 드러내는 입장으로, 동시대 과학기술의 발전에 따라 인류가 새로운 종으로 진화할 것이라는 기대감을 드러내기도 한다. 셋째는 헤일스 식의 비판적 포스트휴머니즘으로 분류할 수 있다. 이 경우는 포스트휴먼 주체성은 기술적 문화적으로 형성되는 것으로, 인간 주체성을 탈체화된 정신에서만 찾는 자유주의적 휴머니즘의 자아와는 거리가 멀다. 헤일스와 함께 세 번째 부류에 속하는 주요 논평자로는 닐 배드밍턴Neil Badmington이 있다. 그는 낙관주의적 포스트휴머니즘이 고전적 휴머니즘과 착종될 위험에 대해 경계한다(임석원, 「비판적 포스트휴머니즘의 기획」, 이화인문과학원 엮음, 『인간과 포스트휴머니즘』, 이화여대출판부, 2013, pp.67-74).

[**] 이 책 p. 192.

운로드하고 로봇으로의 진화를 완료한다는 모라벡의 유명한 미래 예측을 소개하고 있다.[*] 그런데 필자로서는 딕슨이 이렇게 모라벡의 주장을 수용하는 태도를 보이는 것이 적잖이 당혹스럽다. 모라벡이나 커즈와일의 주장이 전혀 터무니없다는 것은 아니다. 그러한 입장이 지닌 설득력과는 별개로, 디지털 퍼포먼스를 새로운 아방가르드로, 달리 말해 포스트모던이 아닌 후기아방가르드로 파악하는 딕슨의 시각이 모라벡 식의 사고에 깊게 뿌리내린 심신이원론과 착종될 위험이 있다는 것이다. 모라벡을 비롯한 기술 낙관주의자의 관점은 딕슨의 입장과 부합한다고 보이지 않는다. 그는 본문에서 줄곧 체화된 마음과 주체성을 지지하면서 포스트모더니즘에 함축된 데카르트적 심신이원론을 반박하고 있다. 예컨대, 10장 "가상적 몸"에서 딕슨은 당대의 사상가들이 비물질적인 가상의 신체를 탈체화의 견지에서 바라볼 위험에 대해 경고하고 있다. 그는 20세기 말 포스트모던 담론들과 현상학적 문예 비평이 몸과 마음을 분할하는 데카르트적인 사고의 전통을 답습한다고 보는 것이다. 딕슨에 따르면 이는 포스트모더니즘과 포스트구조주의가 전성기를 구가하던 20세기 후반 문화이론 전반에서 유행했던 물리적인 몸의 물신화와 숭배의 기류에서 감지되는 현상이다.[**]

저자가 포스트휴머니즘의 선구적 이론가 이합 하산을 부각하는 직접적인 계기는 아마도 하산이 기념비적 강연에서 포스트휴먼적 중재자로서 프로메테우스를 '퍼포머'로 명명했으며 그의 강연 자체가 하나의 멋진 퍼포먼스였다는 데에 있지 않을까 하고 추측한다. 그가 헤일스의 비판적 포스트휴머니즘에 관해 언급하지 않는 것은 아니다. 하지만 그의 언급은 다소 산발적이고 간략하다. 디지털 퍼포먼스의 이론적 맥락을 설명하면서 딕슨은 "포스트휴먼이 된다는 것은 … 주체성의 구성과 정보 과정에 관한 것"이라는 헤일스의 정의를 인용하고, 사이버네틱스가 우리 몸을 정보 시스템으로 재배치하는 방식에 대한 고찰이 근대적 자유주의 휴머니즘의 가치에 어떻게 도전하는가 하는 문제가 헤일스의 『우리는 어떻게 포스트휴먼이 되었는가』(1999)에서 탐구하는 핵심 주제라는 점을 짚고 있다.[***] 하지만 안

[*] 이 책 p. 426.

[**] 이 책, pp. 272-277. 딕슨이 포스트모더니즘에 심신이원론을 내재한다거나 당대의 문화적 행동주의자들이 몸을 물신화했다고 진단하는 것에 대해 반박 논리를 펼 논자들도 많을 것이다. 필자도 그중 하나지만 이 지점에 대한 비판적 논변은 불필요하게 많은 지면을 요구하는 것 같아 생략한다. 딕슨이 1990년대 문화 이론에서 물리적인 몸의 물신화와 숭배의 기류를 포착했던 이유는 부분적으로 가상적 몸의 실재성을 주장하고자 하는 그의 입장과 연관되어 있다고 생각된다. 이 책에서 딕슨은 비물질적인 가상 신체도 물질적·물형적 신체 못지않게 실재적real이라고 보는 자신의 관점을 거듭해서 밝히고 있다.

[***] 이 책 p. 186.

타깝게도 그것이 전부고 그 이상의 설명은 없다. 모라벡의 시각과 정면으로 대립하고 "탈체화가 주체성의 지배 개념으로 등장하는 것을 막을" 것을 강변하는 헤일스를[*] 모라벡과 나란히 배치하는 딕슨의 기술이 포스트휴머니즘에 관한 적법한 논변 방식인지 의구심이 든다. 저자가 디지털 퍼포먼스를 대변한 관점으로 사이버네틱스와 포스트휴머니즘을 채택했다면, 그리하여 공연계에 범람하는 포스트모던 담론들을 기각하게 됐다면, 포스트휴먼 담론과 이론에 대한 해명이 더 체계적으로 제시되었어야 하지 않나 하는 아쉬움이 남는다.

물론 딕슨이 배리 스미스와 함께 이 책을 집필할 당시에는 지금처럼 포스트휴머니즘 담론이 넘쳐나지 않았다는 점은 고려되어야 한다. 딕슨은 1999년부터 2001년까지 서두에 언급한 디지털 퍼포먼스 아카이브를 구축했으며 이 작업을 바탕으로 2000년대 중반에 책을 집필했다. 포스트휴머니즘 및 트랜스휴머니즘에 관한 풍부한 논의들은 21세기의 첫 10년을 지나는 동안 대거 쏟아져 나왔고, 2010년대에 들어서는 지구 온난화에 따른 위기의식과 인류세anthropocene 담론이 지식인들 사이에서 널리 퍼지기 시작했다.[**] 그 결과, 2020년대 초 현재 포스트휴먼 담론의 지형도는 딕슨이 아카이빙을 하던 시절과는 비교하기 어려울 정도로 복잡해졌다. 해러웨이가 일찍이 2003년에 『사이보그 선언문』에서 한걸음 더 나아간 반려종$^{companion species}$ 선언을 함으로써[***] 타자성의 범위를 더욱 확대했다고 하더라도, 비인간nonhuman 타자의 영역이 이토록 많은 관심의 대상이 된 것은 비교적 최근에 이르러서다.

그러나 이러한 시기적 한계를 고려한다고 하더라도 딕슨의 이론적 기획에 높은 점수를 부여하기는 어려울 것 같다. 앞서 말했듯 딕슨은 포스트휴머니즘을 우리 시대 새로운 아방가르드로서 디지털 퍼포먼스의 이론적 발판으로 삼고자 한다. 그는 포스트휴머니즘의 기조가 디지털 퍼포먼스의 거의 모든 미학적 쟁점을 포괄한다고 보는 것 같다. '포스트휴머니즘'을 대단히 넓고 느슨하게 사용한다면 그럴 수도 있다. 하지만 이 용어가 통상 사용되는 방식을 고려하면 사이버네틱스와 포스트휴먼 담론이

[*] 캐서린 헤일스, 『우리는 어떻게 포스트휴먼이 되었는가』, 허진 옮김, 플래닛, 2013, p. 28.

[**] 2000년 무렵 네덜란드의 대기화학자 파울 크뤼천$^{Paul Crutzen}$이 널리 유포한 '인류세'는 홀로세 이후의 지질학적 시대라는 뜻으로 사용되고 있다. 그러나 이 말은 아직 지질학적으로 확립된 용어로 간주하기 어렵다. '인류세'는 산업혁명 이후의 인류가 지구 생태계에 커다란 해악을 끼쳤다는 점에서 온난화 같은 전 지구적 위기 상황의 원인을 인간 종에게 돌리기 위해 고안된 비유적 표현에 가깝다. 1990년대 이후 이러한 반성의식 아래 인간중심주의를 탈피하여 비인간 객체들, 즉 동물과 자연, 그리고 인공지능을 비롯한 기계의 행위에 눈을 돌리는 연구자들이 점증하는 추세다. 행위자 네트워크 이론을 주창한 브뤼노 라투르$^{Bruno Latour}$는 도나 해러웨이와 함께 비인간 사상의 대표 저자로 꼽힌다.

[***] Donna Haraway, "Cyborgs to Companion Species", The Haraway Reader, Routledge, 2004, pp. 295-321을 보라.

진가를 발휘하는 부분은 로봇과 사이보그의 메탈 퍼포먼스에 국한될 것 같다. 포스트휴머니즘의 비평적 수행력을 좀 더 넓혀본다면 그 범위는 디지털 퍼포먼스의 상호작용적 측면도 포함할 것이다. 포스트휴머니즘의 선조인 사이버네틱스는 한 개체가 어떻게 환경과 상호 소통함으로써 그 시스템을 항상적으로 유지하는가에 관한 학문이기 때문이다. 그러나 저자가 거론하는 많은 퍼포먼스 작품 사례에서 상호작용적 요소가 엿보인다고 해도 포스트휴머니즘을 통해 해명되지 않는 많은 쟁점들이 남는다. 말하자면 III, IV, V부에서 다뤄지는 세부 주제들, 즉 가상의 몸, 가상현실, 유동 건축, 시간, 기억 등의 문제는 통상의 포스트휴먼 담론들의 주안점에서 비켜나 있는 것처럼 보인다는 것이다.

딕슨이 자신의 이론적 입장을 정치하게 해명하지 못했다고 해서 디지털 퍼포먼스의 여러 쟁점들에 대한 그의 비평적·이론적 접근이 모두 유의미하지 않다거나 전적으로 실패했다고 촌평하려는 것은 아니다. 이 책 전반에 걸쳐 저자가 지속적으로 주목하는 미디어 퍼포먼스의 주요 쟁점은 '라이브성'과 '가상성virtuality'으로 압축할 수 있다. 딕슨은 때로 이 두 개념을 별개로 거론하기도 하지만, 퍼포먼스의 미디어화에 관해 논구하기 위해 불가피하게 양자를 동시에 논의하는 경우가 대부분이다. 딕슨은 II부에서뿐만 아니라 III부 이후에서도 가상의 몸, 디지털 분신, 디지털 연극, 가상현실, 유동 건축 등으로 세분화하여 라이브성과 가상성 문제를 다루고 있다. 실제 퍼포먼스에서는 세부 주제들을 이렇게 구체화한다고 하더라도, 미학적·이론적 견지에서 시야를 넓히면 그것들을 대부분 '가상현실'이라는 개념적 우산 아래에 포섭할 수 있다. 영어권에서 쓰는 'virtual reality'는 몰입 경험을 유도하는 디지털 테크놀로지 자체를 지칭하기도 하고, 이른바 '실재적인' 현실을 시뮬레이션한 새로운 종류의 현실을 뜻하기도 한다. 우리는 실제로 가상현실이라는 말로 이 두 가지 의미를 혼용하고 있는데, 이 중에서 미학적 연구의 대상이 되는 것은 대개 후자의 경우다.

가상현실은 상호작용성과 더불어 디지털 미학의 핵심적 문제로 간주되어 오랜 기간 여러 연구자에 의해 탐구되어 왔다.* 딕슨이 II부 "이론과 맥락"에서 주요 논점으로 삼고 있는 복제 기술과 시뮬라크라는 원본성 문제뿐만 아니라 가상성 문제 또한 야기한다. 그는 책 전체를 통해 가상 신체와 가상 환경을 포함한 모든 양태의 가상현실이 초래하는 "실재란 무엇인가?"라는 문제를 줄곧 붙들고 있다. 가상과 실재의 관계에 접근하면서 딕슨은 '우리가 디지털 가상현실을 어떻게 경험하는가?'라는 현상학적

* 디지털 아트에 관한 미학적 논의는 강미정, 「디지털 아트」, 미학대계간행회 엮음, 『미학대계 제3권: 현대의 예술과 미학』, 2007, pp. 395-407을, 가상현실에 대해서는 김희정, 「디지털 아트」, 미학대계간행회 엮음, 같은 책, pp. 423-436; 마이클 하임, 『가상현실의 철학적 의미』, 여명숙 옮김, 1997 등을 참고하라.

문제에 주목한다. 디지털 테크놀로지는 거울에 비친 듯 실제 사물과 대단히 흡사한 이미지를 생성함으로써 실재에 대한 우리의 감각을 근본적으로 변화시켰다. 이 책 후반부의 주요 논점은 디지털 테크놀로지의 발전에 따라 실재에 대한 우리의 감각이 얼마나 달라졌는가, 그리고 몸, 공간, 시간의 재현 방식이 어떻게 변화했는가 하는 것이다. 앞서 834쪽 주석에서 설명한 것처럼 디지털 가상현실이 출현하자 공연예술계에서는 라이브성 문제가 새롭게 재조명되었고 라이브성은 가상성과 긴밀한 연관 안에서 논의되었다.

덕슨이 II부의 라이브성 논쟁에서 도입하는 베냐민과 바르트의 미학은 가상현실에 관한 논증에서 다시 소환된다. 예를 들어 저자는 원격현전 퍼포먼스 〈텔레마틱 꿈〉(1992)에서 수잔 코젤이 겪은 신비하고 황홀한 '가상적' 신체의 경험을 기술하면서, "바르트의 사진이 실재로의 귀환이자 실재의 영적 부활이라면 원격 현전도 코젤의 몸과의 관계에서 유사한 의미를 띤다"고 말한다.* 사진이 현존했던 대상의 보증서가 된다는 『밝은 방』에서의 바르트의 수사가 가상현실이 다른 공간에 실시간으로 현존하는 대상의 존재 증명에 대한 진술이기도 하다는 것이다. 가상현실에서는 시제가 과거에서 현재로 바뀔 뿐, 사진이 보증하는 과거의 사물과 가상현실이 증명하는 현재의 사물은 모두 우리의 지각 경험에서 소생하는 실재라는 점에서 서로 다르지 않다. 덕슨에 의하면 기술 미디어의 증명 능력으로 인해 바르트가 '온실 사진'에서 어머니 자체와 조우했던 것처럼, 물형적 체화와 "피할 수 없이 연결된" 가상적 접촉에서 코젤은 실제로 전율을 느낄 수 있었다.** 저자는 〈텔레마틱 꿈〉 외에도 가상과 실재가 혼동스럽게 섞이는 경험을 했던 여러 다른 퍼포머의 작품들에 대해서도 기술한다. 덕슨의 설명을 옮기자면, 모니카 플라이슈만 외의 〈유동적 관점〉이나 블라스트 시어리의 〈거꾸로 10〉에서 퍼포머들은 모두 가상과 실재의 경계가 불분명하거나 가상적 이미지의 힘이 오히려 지배적이 되어 실재적인 것을 능가하는 것 같은 경험을 했다.***

서론에서 덕슨은 마리로르 라이언을 인용하며 영단어 'virtual'의 어원인 라틴어 'virtualis'의 함의에 주목한다.**** 우리가 '가상적'이라고 번역하는 'virtual'은 고대로부터 물려받은 '잠재적'이라는 의

* 이 책, pp. 281.

** 이 책, pp. 277-279.

*** 이 책, pp. 314-316.

**** 이 책 pp. 33-34.

미를 함축한다. 다시 말해 가상적인 것은 본디 잠재력 또는 위력(偉力)의 힘을 뜻하는 'virtualis'에서 유래했기 때문에 단순히 거짓이나 가짜라고 매도될 수 없다는 것이다. 라이언에 따르면 시간이 흘러 18세기가 되자 'virtual'에 허구와 거짓에 관한 것이라는 의미가 고착되어, 이 단어는 부정적인 함의를 포함하게 되었다. 그러나 라이언과 마찬가지로 딕슨도 가상성의 원뜻인 "현실이 될 가능성"을 놓치지 않는다. 왜냐하면 "환영적이고 모조적인 컴퓨터 현실"이 허구일지언정, 위에 언급한 코젤과 다른 퍼포머들의 경험이 보여주듯 가상 신체는 실제 신체 못지않게 현존감을 전달하기 때문이다.

컴퓨터 가상현실에 대한 고찰을 통해 딕슨이 도달한 결론은 이러하다. 즉, 적어도 현상학적 견지에서 본다면 라이브성은 퍼포머가 물형적이냐 가상적이냐 라는 문제라기보다 시간과 현재성에 관한 문제라는 것이다.[*] 이러한 딕슨의 시각은 "행위자와 관객의 신체적 공동 현존"을[**] 전제로 하는 '라이브' 공연에 대한 기존의 개념에 도전한다. 그에 의하면 반드시 실제의 신체가 개입하지 않는다고 해도 라이브 퍼포먼스가 가능하다. 종래의 라이브에서는 퍼포머의 신체적 현존이 필수적이었으나, 딕슨은 더 넓은 예술 범주를 지향하며 공연예술에서 통용되어온 현존 개념을 확장한다. 그에 따르면 책이든 그림이든 혹은 연극이든 간에 예술작품이란 감상자가 참여할 때에야 비로소 존재하며, 또한 감상자가 경험하는 각 작품의 현존감은 모두 동일하다.[***] 그렇다고 해서 저자가 라이브 퍼포머와 미디어화된 퍼포머(또는 디지털 분신) 간의 명백한 지각적 차이를 무시하려는 것은 아니다. 대신에 그는 신체적 라이브성이 반드시 현존감을 보장하지 않는다는 점과, 미디어화된 신체가 더 생생하게 현존감을 전달함으로써 관객의 시간을 지배하기도 한다는 현상학적 사실에 주목하고자 한다.

이상과 같이 딕슨은 디지털 퍼포먼스를 바라보는 자신의 관점을 사이버네틱스의 계보를 잇는 포스트휴머니즘이라고 천명하는 한편, 다수의 저술을 참조하면서 디지털 퍼포먼스의 핵심 쟁점인 라이브성과 가상현실의 이론적·실천적 양상을 두루 살피고 있다. 저자가 책을 구상하며 디지털 퍼포먼스의 이론과 실천 모두를 아우르고자 했다면, 그의 당초 기획은 이론보다는 실천 부분에서 훨씬 더 빛을 발하는 것 같다. 딕슨이 책의 의도와 구성을 소개하는 서론부터 마지막 결론에 이르기까지 풍부하고 생생한 예시를 제공한다는 것이 이 책에서 가장 높이 살만한 점이다. 그의 기획은 이론적 관점의 공고

[*] 이 책, pp. 158-159.

[**] 에리카 피셔-리히테, 앞의 책, p. 149.

[***] 이 책, p. 163.

화보다는 퍼포먼스 아트의 실천 현장을 생생하게 기록하는 일이었다고 해야 할 것이다. 말하자면, 디지털 퍼포먼스 아카이빙에서 출발한 저서에서 딕슨이 열중했던 것은 데이비드 살츠, ieVR, 블라스트 시어리같이 선구적인 미디어 퍼포먼스 수행자들의 주요 활동을 집대성하는 일이었을 것이다. 그렇다 하너라도 어떤 매체, 어떤 형식이든 간에 예술의 실천에 대해 논평하기 위해서는 언제나 이론이 동반될 수밖에 없다. 양자를 간단히 분리하여 고찰하는 것은 그다지 바람직하지도 않을뿐더러 가능하지도 않다. 이것이 딕슨이 III부부터 시작되는 디지털 퍼포먼스의 실천 부분에서도 이론적 논변을 이어가는 이유가 아닐까.

딕슨은 디지털 퍼포먼스 작품들의 분석에서 들뢰즈와 가타리가 『천 개의 고원』에서 전개한 철학적·정치적 입장을 암묵적으로 수용하고 있다. 7장에서 그가 들뢰즈와 가타리를 포스트모더니스트 중 하나로 언급하는 그로말라나 크로커를 인용하는 것은 어디까지나 하이퍼텍스트와 포스트구조주의의 상관성을 설명하기 위한 것이다. 이 책에서 들뢰즈와 가타리의 어셈블리지 이론을 끌어들이는 대목 중 하나는 디지털 가상 신체가 탈체화되어 있지 않음을 피력하는 부분이다. 가상의 몸에 관한 논의에 진입하면서 딕슨은 이렇게 말한다. "몸에 대한 담론들은 (문화적 비문이라든지 새로운 세상으로의 리좀적 탈주선을 통해) 우리에게 몸이 모든 사물과 상호 연결되어 있음을 상기시켰다."[*] 가상적 몸이 탈체화되어 있지 않다는 딕슨의 주장은 앞서 언급한 가상현실에 대한 그의 시각과 맞물려 있다. 본디 현실화의 가능성을 뜻하는 '가상'은 말 그대로의 현실과 그리 다르지 않다. 들뢰즈는 그의 전작에 걸쳐 가상적인 것을 잠재적이고 역동적인 변화의 능력을 지닌 것으로 상정하며 실재와 동일시한다. 딕슨이 직접 거론하지는 않지만, 가상성에 대한 들뢰즈의 관념은 가상현실을 또 하나의 실질적 현실로 받아들일 이론적 근거를 제공한다.[**] 이런 맥락에서 그는 실재를 "완전히 삭제한다고 선언"했던 보드리야르의 포스트모던 철학을 무비판적으로 수용한 공연계의 동향을 질타한 것이다.[***] 가상현실의 실재성에 대해 논구하면서 딕슨이 실제로 끌어들이는 저자는 슬라보예 지젝이다. 라캉주의자인 지젝은 「주인의 가상화die Virtualisierung des Herrn」(1996)에서 가상공간을 "현실의 구멍"으로 간주하는 위상학적 관점을 제

[*] 이 책, p. 271.

[**] 들뢰즈의 가상성의 존재론은 베르그송의 형이상학에 기초하여 정립되었다. 이에 관해서는 K. A. Pearson, "The Reality of the Virtual," MLN, 120(5), 2005, pp. 1112-1127; 김성호, 「베르그송, 들뢰즈 철학에 내재한 가상현실」, 『프랑스학연구』, 62, 2012, pp. 559-584를 참고하라.

[***] 이 책, pp. 178-179.

시한다.[*] 그에 따르면 디지털 가상현실은 관습적으로 길들여진 시선이 아니라 초자연적인 균열 시점에서 뿜어 나오는 응시의 눈빛이라고 해석할 수 있다.

이 책 곳곳에 산재하는 리좀, 노마드, 탈주선, 탈영토화 같은 들뢰즈와 가타리의 개념어들은 주로 온라인 공간에서 확장되는 문화정치적 정체성에 대한 은유를 제공한다. 이 용어들은 때로는 사이버공간의 퍼포머가 경계선을 허물고 법적·정치적으로 금지된 공간에 어떻게 자유롭게 침투하는지 묘사하기 위해,[**] 때로는 사이버공간과 컴퓨터 네트워크의 미로와 분기 가능성을 재현하기 위해[***] 채택된다. 예컨대, 20세기 말 사이버공간을 개척했던 행동주의 예술가들은 "물질과 비물질, 부재와 현존, 가상과 '현실'을 가르는" 경계선을 수시로 침범하며 탈영토화를 도모한 자들이라고 할 수 있다. 이런 면에서 고메스페냐는 딕슨의 취지에 잘 부합하는 예술가다. 딕슨은 책의 여러 곳에서 가상적 몸을 '영적spiritual'이라고 표현함으로써 실제 몸의 물형성과 대비한다. 사이버공간의 첨병일뿐더러 사이보그 마초이기도 한 고메스페냐는 "영적 세계와 살아 있는live 세계" 사이에, 체화된 물질성과 탈체화된 초월성 사이 안에 있는 존재이자, 인간과 기계의 경계선 위에서 유동하는 노마드, 즉 '사이 안의 존재$^{being\ in\text{-}betweenness}$'라고 할 수 있다.

연극 및 공연 이론과 관련해 딕슨이 주로 의지하는 저자는 초현실주의 극작가 아르토다. 11장 "디지털 분신"은 아르토의 『연극과 그 분신』을 가감 없이 수용한 결과물이라고 해도 과언이 아니다. '가상현실'이라는 용어를 주조한 장본인인 아르토는 딕슨의 이론 체계에서 특별한 위상을 차지한다. 악몽과도 같은 현실을 창출하는 연금술로서 연극은 아르토에게 단지 실제 행위를 모방하는 수단에 불과한 것이 아니다. 연극의 가상들은 "행위의 정신적인 '분신' 같은 것이므로 연극은 분신, 곧 직접적이고 일상적인 실재가 아닌 … 치명적일 만큼 원형적인 실재로 간주되어야만 한다."[****] 딕슨은 가상현실을 디지털 테크놀로지에 의한 몰입형 재현 형식으로 국한하지 않는다. 미술, 문학, 연극 같은 전통적·미메시스적 예술은 모두 가상현실의 구현이다. 디지털 가상현실은 더 완벽한 모방적 이미지를 추구한다는 점에서 특히 시각예술의 오랜 전통을 잇고 있다. 아르토의 '잔혹극'은 유혈이 낭자하는 극형식이 아니라 초현실

[*] 이 책, p. 517.

[**] 이 책, pp. 203-205.

[***] 이 책, p. 587.

[****] 이 책, p. 310.

주의의 조류 안에서 이해되어야 한다.[*] 아르토 당대의 무대에서 꿈에서만 허용되는 욕망과 파괴 본능, 야만성, 악마성, 그리고 범죄적 취향을 온전히 실현하기란 불가능했다. 반면, 극단 4D예술의 〈아니마〉(2002)나 라 푸라 델스 바우스의 〈파우스트: 버전 3.0〉(1998) 같은 디지털 퍼포먼스는 아르토의 관념을 문자 그대로 구현하는 것처럼 보인다. 딕슨의 말대로 아르토의 은유는 퍼포머의 또 다른 자아로서 형상화된 디지털 분신에서 구체화된다. 다시 말해 퍼포머는 디지털 미디어에 의해 재현된 대체자아를 통해 들뢰즈와 가타리가 그들의 공저에서 설파한 "신비한" 타자 되기, 즉 "동물 되기, 강렬하게 되기, 여자 되기, 별 되기"를 체현한다.[**]

연극에 본질적인 '이중성doubleness', 즉 퍼포머 주체의 대체자아에 대한 의식은 인간과 컴퓨터 인터페이스 디자인에서도 적용된다.[***] 브렌다 로럴의 『연극으로서의 컴퓨터』(1991)에 집약된 가설은 딕슨이 디지털 퍼포먼스를 소프트웨어 디자인과 관련하여 논의할 때마다 반복적으로 소환된다. 로럴 외에 폴 헤켈, 도널드 노먼 등 다른 컴퓨터 프로그램 기획자들도 연극 같은 극예술이 사용자 경험 디자인에서 모델 역할을 할 수 있다는 데에 주목했다. 인터페이스 디자인에서 무엇보다도 중요하게 고려해야 할 점은 컴퓨터가 얼마나 원활하게 사용자와 소통할 수 있는가의 문제이다. 로럴은 컴퓨터와 인간의 소통이 단순한 대화의 수준을 넘어 상호작용의 국면으로 나아갈 것을 촉구한다. 그것은 마치 연극배우가 관객들의 소소한 반응들에 민감하게 반응하며 연기하는 것과 거의 동일한 차원의 상호작용이다. 말하자면 컴퓨터 프로그램은 연극의 대본에, 연극배우는 디자이너에, 관객은 사용자에 필적한다. 로럴이 보기에 일찍이 아리스토텔레스가 『시학』에서 설명한 행위의 법칙들은 인간·컴퓨터 상호작용HCI에서도 유효하다.[****] HCI는 결국 인간과 컴퓨터의 행동을 어떻게 디자인하는가의 문제이기 때문이다. 로럴에 의하면 배우(연극의 행위주체)는 디자이너 및 소프트웨어(컴퓨터 프로그래밍의 행위주체)와 "가상 세계 안에서 발생하는 행동을 재현한다"는 목표를 공유한다. 이와 같은 인터페이스 디자인 이론은 딕슨이 퍼포먼스의 디지털화에 관해 논의하는 맥락에서 하나의 이정표가 되고 있다.

[*] 아르토의 잔혹극에 관해서는 로버트 브루스타인, 「앙토넹 아르토와 잔혹연극: 연극과 이중성 출간 80주년을 맞아」, 『공연과 리뷰』, 25(1), 2019, pp. 226-239를 참고하라.

[**] 이 책, p. 320

[***] 이 책, p. 309

[****] 이 책, pp. 316-320

원서 기준으로도 800쪽에 달하는 분량이 보여주듯 이 책에서는 1990년 무렵 본격화된 거의 모든 테크놀로지 기반 퍼포먼스 작품을 섭렵하고 있다. 딕슨은 디지털 퍼포먼스의 역사적 기원과 이론적 맥락에서부터 가상 신체, 원격현전, 디지털 연극 및 환경, 온라인 퍼포먼스, 비디오 게임 등 세부 주제들에 이르기까지 방대한 논의를 펼치고 있다. 이 책 전체에서 라이브성이 무엇보다 중요한 이론적 쟁점으로 탐구된 데는 저자의 전문 분야가 연극이라는 점도 일조했을 것이다. 하지만 위에 언급한 미디어 미학의 주제들은 오로지 공연예술계의 디지털 혁명만 설명해주는 것은 아니다. 이 책에서 다루는 디지털 퍼포먼스의 이론적 논점들은 시각예술의 최근 역사에 출현한 거대한 변화에도 역시 해당되는 것이다. 이는 적어도 1960년대 이후 퍼포먼스 또는 행위예술이 미술계에서 지분을 넓혀왔다는 사실을 돌아본다면 쉽게 납득될 것이다. 또한 딕슨이 무대 위에서 펼쳐지는 디지털 퍼포먼스 외에 특별히 주목의 대상으로 삼는 미디어 설치는 공연예술보다는 조형예술의 주요 양상이라고 할 수 있다. 예를 들어, 딕슨은 데이비드 살츠의 〈베케트 공간〉(1996)처럼 관객이 미디어 설치 공간에서 자유롭게 돌아다니며 감상하는 작품을 퍼포먼스의 새로운 양상으로서 주목하는데, 짐작건대 관객들은 이런 유형의 퍼포먼스를 공연장보다는 미술관에서 더 자주 접할 것이다.

하지만 그렇다고 한들 미디어 기술이 깊숙이 침투해 있는 동시대 예술 현실에서 공연예술과 시각예술의 영역 가르기가 무슨 의미를 갖는가? 저자가 옳게 지적하는 것처럼 컴퓨터가 예술 창작의 수단이자 수행자가 되자, "커뮤니케이션, 시나리오, 연기, 시각예술, 과학, 디자인, 연극, 비디오, 퍼포먼스 아트" 사이의 구분이 거의 무의미해졌다.[*] 예컨대 딕슨이 서론에서부터 거듭 언급하는 스텔락이나 카츠는 공연예술사뿐 아니라 미술사에서도 빠지지 않고 거론되는 주요 예술가다. 디지털 테크놀로지는 음악, 미술, 문학, 연극, 무용의 전통적인 경계선을 와해하고 거의 모든 예술가를 유목민으로 만들었다. 그러므로 『디지털 퍼포먼스』에서 오로지 퍼포먼스 작품들만 고찰한다고 해도 여기에서 논의되는 쟁점들은 연극이나 미술, 또는 어느 한 분야에 국한되지 않는 디지털 아트 전반에 관한 것이라고 하겠다.

이 책의 장점은 무엇보다도 풍부하고도 면밀한 사례 분석에 있다. 특히 공연예술 전문가들에게 친숙한 고전적인 디지털 퍼포먼스 작품들이 거의 빠짐없이 자세하게 기술되고 있다. 이뿐만 아니라 저자는 디지털 아트와 관련하여 고려할 수 있는 거의 모든 논제에 접근함으로써 백과사전에 필적할 만한 작업을 완수했다. 딕슨이 스스로 디지털 퍼포먼스의 이론적 배경으로 취한 포스트휴머니즘에 관해 정

[*] 이 책, pp. 11-12.

합리적인 논변을 제시하는 데에 실패했다고 하더라도, 그가 가상 신체부터 비디오게임에 이르는 각종 디지털 퍼포먼스의 매체로부터 파생하는 많은 쟁점을 대부분 놓치지 않고 거론했다는 점은 높이 살만하다. 이처럼 방대한 논의 가운데 소개된 1980년대부터 2000년대 초중반까지의 디지털 퍼포먼스 사례들은 미니어아트 연구자들에게 더없이 귀중한 사료가 되리라고 전망한다. 『디지털 퍼포먼스』가 출판된 2007년도가 지금으로부터 15년 전이라는 사실은 이 저술의 가치를 떨어트리지 않는다. MOO, MUD 같은 게임 형식, 데스크톱 시어터 같은 퍼포먼스 형식, CD롬이라는 저장매체가 역사 속으로 사라졌고 '닷컴 거품'은 과거지사가 되었으며 인공지능, 메타버스, NFT가 디지털 세상의 새로운 장을 열고 있다는 점에 대해서도 같은 말을 해야 할 것 같다. 공연예술이나 시각예술, 또는 다른 어떤 분야에 종사하든지 간에 디지털 아트에 이론적 또는 실천적으로 관여하고 있는 모든 이에게 이 책은 두고두고 참고할 기념비적 저작으로 남을 것이다.

2022년 봄
옮긴이 강미정

옮긴이 소개

주경란

이화여자대학교 철학과를 졸업하고, 동 대학원 미술사학과와 미국 보스턴대학교 예술행정학과에서 석사학위, 뉴욕 소더비에서 동시대 미술이론 전공으로 포스트 석사학위를 취득한 후, 이화여자대학교 대학원 조형예술학과에서 『자크 라캉의 '대상a로서의 응시에 관한 연구』(2016)로 박사학위를 받았다. 미술잡지 『가나아트』 기자를 역임했고 중앙대학교 대학원, 가천대학교 대학원, 동국대 대학원에 출강했다. 현재 퓨즈아트프로젝트의 대표로, 매체 철학과 미디어아트에 관심을 두고 미디어아트 관련 출판물 시리즈와 아카데미, 전시 및 기관들과 심층 협업 프로젝트들을 진행해오고 있다. 공동으로 옮긴 책으로 『뉴미디어아트, 매체를 넘어서(칼라박스, 2018)』와 『미디어아트의 역사(칼라박스, 2019)』가 있다.

강미정

서울대학교 미학과를 졸업하고 같은 대학원에서 박사학위를 받았다. 대구시 미술관준비팀 수석큐레이터, 서울대 융합기술연구원 전임연구원, 카이스트 대우교수 등으로 일했으며, 현재는 서울대학교에서 신경미학, 미디어이론, 미술이론 등에 관해 연구하며 강의하고 있다. 『퍼스의 기호학과 미술사』, 『인공지능과 포스트휴머니즘』, 『한국 미디어아트의 흐름』 등을 쓰고 『신경미학』을 옮겼으며, 「학제적 연구로서 신경미학의 틀짓기」, 「사이버네틱스와 공간예술의 진화」, 「가추법과 디자인씽킹」 외 다수의 논문을 썼다.

주경미

이화여자대학교 불어불문학과를 졸업하고 파리제3대학(신 소르본)에서 불문학 석사학위와 파리제4대학(소르본)에서 박사학위를 취득했다. 이화여자대학교에서 불어와 연극사를 강의했으며, 공연과 이론 연구 모임 등을 통해 연극 비평 활동을 했다. 그 후 미국 센트럴플로리다대학교 공연예술학과에서 연극학 석사와 텍스트·테크놀로지 박사과정을 수료했고, 현재 동 대학에서 강의하며 전통 연극과 디지털 공연의 접목에 대한 연구를 해오고 있다. 「프랑스 영화에 나타난 회화적, 연극적 요소」(한국프랑스학회, 2005), 「세 명의 조카스트: 라신느, 콕토, 식수의 희곡을 통해본 남성지배의 와해」(한국불어불문학회, 2005) 등의 논문이 있다.

심하경

연세대학교 영문과를 졸업하고 서울대학교에서 공연예술학 전공으로 석사학위를 취득한 후 박사과정을 수료했다. 현대무용과 대중예술을 포함한 동시대 퍼포먼스에서 안무 개념과 디지털 기술의 결합에 관심을 두고 작업 및 연구를 계속하고 있다. 프리랜스 번역가로 활동하며 무용 및 미술 관련 글을 번역하고 있다.

신원정

미술교육(대구교육대학교)과 미술사(프라이부르크 알베르트루트비히대학교)를 전공하고 베를린 훔볼트대학교 미술사와 이미지사학과에서 백남준의 독일 초기 작업에 관한 논문으로 박사학위를 취득했다. 현재 디스쿠어스 베를린(Diskurs Berlin) 공동대표이자 신라대학교 초빙교원이며 계명대학교와 진주교육대학교에도 출강 중이다. *Neue Archi-tektur Oberrhein* (Christoph Merian Verlag, 2007, 공저),『트란스페어 한국-노르트라인베스트팔렌』(2012, 전시도록, 공역),『편지들, 마리 바우어마이스터』(2015, 번역),『하룬 파로키: 우리는 무엇으로 사는가?』(2018, 전시도록, 공역) 등의 저서와 번역서가 있다.

찾아보기

디지털 퍼포먼스

초판발행일 | 2022년 11월 17일

지은이 | 스티브 딕슨Steve Dixon
옮긴이 | 주경란, 강미정, 주경미, 심하경, 신원정
펴낸곳 | 칼라박스
펴낸이 | 金永馥
주간 | 김영탁
편집실장 | 조경숙
편집디자인 | 김민화
기 획 | 퓨즈아트프로젝트

주소 | 03088 서울시 종로구 이화장2길 29-3, 104호(동숭동)
전화 | 02) 2275-9171
팩스 | 02) 2275-9172
이메일 | tibet21@hanmail.net
홈페이지 | http://goldegg21.com
출판등록 | 2003년 03월 26일 (제300-2003-230호)

값은 뒤표지에 있습니다.
ISBN 979-11-960545-5-7-93600

*이 책 내용의 전부 또는 일부를 재사용하려면 반드시 저작권자와 칼라박스 양측의 서면 동의를 받아야 합니다.
*잘못된 책은 바꾸어 드립니다.
*저자와 협의하여 인지를 붙이지 않습니다.
*이 도서의 국립중앙도서관 출판예정도서목록(CIP)은 서지정보유통지원시스템 홈페이지(http://seoji.nl.go.kr)와 국가자료종합목록 구축시스템(http://kolis-net.nl.go.kr)에서 이용하실 수 있습니다. (CIP제어번호 : CIP2020055113)
*이 책은 경기도, 경기문화재단의 문예진흥기금을 보조받아 발간되었습니다.